Paul-Émile Borduas

Du même auteur

Jean Dubuffet. Aux sources de la figuration humaine, Presses de l'Université de Montréal, 1972, 134 pages.

La Conversion par l'image. Un aspect de la mission des Jésuites auprès des Indiens du Canada au XVII^e siècle, Éditions Bellarmin, Montréal, 1975, 141 p.

Premiers peintres de la Nouvelle-France, Ministère des Affaires culturelles du Québec, 1976, 2 vol.

Paul-Émile Borduas, Galerie nationale du Canada, 1976, 95 p.

Paul-Émile Borduas
(1905-1960)

Biographie critique
et analyse de l'oeuvre

François-Marc Gagnon

Fides
235 est, boulevard Dorchester, Montréal

Photographies de

Yvan Boulerice : planches I à XXVIII ; figures 1 à 7, 11, 19, 21 à 24, 27 à 29, 37, 40, 49, 54, 57, 65 à 69, 72, 73, 76, 82, 85, 86, 88, 89, 92, 93, 96, 99, 105, 112, 118, 120 à 125, 140.
Chevoyon : figures 9, 10.
Galerie nationale du Canada : figures 13, 50, 75, 104.
J. Dumouchel : figures 25, 60, 61.
Lloyd Bloom : figure 33.
Dominion Gallery, Montréal : figures 34, 35, 43, 97, 98, 107, 117.
Victor Sakuta : figure 38.
Vancouver Art Gallery : figure 39.
John Evans : figures 47, 84, 115, 116, 119, 126, 127, 130 à 132, 139.
N. R. Bareket : figure 55.
Tooth Gallery, Londres : figures 58, 91, 93, 102, 103, 106, 110, 114.
Albright-Knox Art Gallery, Buffalo : figure 74.
The Agnes Atherington Art Center, Kingston : figure 77.
Ron Vickers : figures 81, 113.
Stedelijk Museum, Amsterdam : figures 111, 129, 133, 134.
Art Gallery of Ontario : figure 135.

*Cet ouvrage a bénéficié d'une subvention
du ministère des Affaires culturelles du Québec
au titre de l'aide à la publication.*

ISBN : 0-7755-0698-2

Numéro de la fiche de catalogue de la Centrale des Bibliothèques : 78-09123

à ma mère
et à la mémoire de mon père

Avant-propos

Aussi loin que je remonte dans mon passé, la figure de Borduas fait sentir sa mystérieuse présence. Je le trouve mêlé au tuf de mon premier souvenir d'enfance. Mon père et moi marchons dans une allée de campagne. Le ciel est radieux — il fait toujours beau dans un souvenir d'enfance. L'allée traverse bientôt un pont qui relie une île à la terre ferme. Il s'agit de l'île Sainte-Thérèse sur le Richelieu, où les Borduas passaient l'été cette année-là, alors que ma famille était installée à Talon, dans le même temps. J'avais cinq ou six ans. J'ai toujours considéré comme une grande énigme que Borduas m'ait été ainsi présent, avant même que je le sois à moi-même. On ne choisit pas le lieu psychologique de sa naissance. Que pouvais-je au fait que mon père ait rencontré Borduas, pour la première fois, l'année même de la mienne ? Il me restait au moins d'entreprendre un écrit qui m'accompagne assez longtemps pour que s'apaise en moi le scandale de cette rencontre perpétrée hors de mon temps conscient. Maintenant qu'il est terminé, il m'apparaît que ce livre fut d'abord écrit pour ma propre psychanalyse. C'est dire aussi la tournure qu'il ne pouvait pas ne pas prendre. Contenu émotif inconscient, troublant même, Borduas aspirait à passer en moi à l'état de contenu conscient, apprivoisé, cerné dans le réseau serré d'une biographie critique dont chaque élément serait appuyé sur une référence objective, de préférence écrite sinon publiée, et dans celui d'une analyse de l'œuvre où l'enchaînement chronologique des tableaux témoignerait d'un développement cohérent et structuré. C'est dire aussi la double méthode qui s'imposa dans l'élaboration de cet ouvrage. Pour les données biographiques, il fallait recourir à la méthode historique purement et simplement : établir les faits, les dater précisément, en reconstituer de chapitre en chapitre, la suite chronologique. Les faits ainsi découverts et enchaînés devaient être ensuite interprétés en les situant dans leurs contextes : économique, sociologique, artistique et idéologique. Il devenait possible d'isoler des moments de production et des moments de diffusion dans la vie de Borduas. Chacun de nos chapitres reflète cette oscillation entre deux pôles. La production des tableaux est située dans son temps, puis les expositions qui les ont fait connaître et la réaction de la critique à leur endroit. Mais comme l'activité picturale de Borduas a

toujours été doublée d'une activité d'écriture, il fallait aussi situer ses textes dans cet ensemble. *Refus global*, le plus important d'entre eux, s'est même vu consacrer un chapitre entier.

L'analyse des œuvres posait d'autres problèmes. Borduas appartient à une génération de peintres qui est « passée », comme on dit, de la figuration à la non-figuration. On a tendance à négliger son œuvre figurative, comme si l'éruption des gouaches de 1942 avait introduit, dans son développement pictural, une rupture décisive. Nous verrons qu'il n'en est rien. La non-figuration de Borduas, comme de tant d'autres, a été la non-figuration de sa figuration, en ce sens que les structures mises en place ont duré plus longtemps que la disparition des « figures » qui les avaient d'abord supportées. La période figurative devenait donc essentielle à étudier. Nous y avons consacré une section entière de notre ouvrage. Par ailleurs, le caractère traditionnel de cette production invitait que nous l'abordions selon les méthodes habituelles à l'histoire de l'art. Nous nous sommes donc exercé à étudier les milieux qui ont influencé Borduas dans les débuts et nous avons tenté de déceler les sources de ses œuvres figuratives. Nous avons été ainsi amené à définir le champ culturel dans lequel l'imaginaire de Borduas s'est d'abord formé. Mais alors que cette façon de procéder s'applique à tout artiste, dont on veut connaître la formation, son application au cas de Borduas avait l'intérêt supplémentaire de nous faire assister à l'émergence d'une culture dans les victoires et les défaites d'un homme pour arriver à la culture. L'émergence culturelle de Borduas coïncide avec celle du Québec contemporain. Ce n'est pas assez dire. Borduas n'a pas été simplement, dans notre milieu, le témoin du passage de la tradition à la modernité ; il a été l'un de ses plus importants artisans.

Les œuvres non figuratives de Borduas réclamaient un traitement spécial. Certes, on aurait pu toujours arguer que les œuvres automatistes de Borduas trouvaient leur contexte dans le surréalisme, ses œuvres new-yorkaises, dans l'*action painting* américaine et ses œuvres parisiennes, dans l'*abstraction lyrique* ou le *tachisme*. Toutefois, le rapport certain que l'œuvre de Borduas a entretenu avec la peinture de son temps et des milieux où il a vécu n'est pas de même nature que celui qu'il avait avec celle des maîtres qui l'ont formé. Quand Borduas peint les gouaches de 1942, il a trente-sept ans. Il n'est plus à l'âge des emprunts extérieurs et du bricolage d'influences.

Sa pensée et son œuvre sont déjà structurées. Nous devions nous attacher à montrer en quoi et comment. Nous avons suggéré plus haut que la disparition des motifs figuratifs chez Borduas n'a pas entraîné celle des structures héritées de sa longue pratique de la figuration. Il importait que notre méthode reflétât de quelque façon ce fait déterminant. Il était tentant de s'en remettre à la seule analyse formelle pour les œuvres non figuratives de Borduas. Le peintre lui-même et ses contemporains nous y invitaient constamment. Ne parlait-on pas toujours d'« abstraction » à partir de 1942 ? Ne répétait-on pas que, dans ces « tableaux abstraits », il n'y avait rien à « comprendre ». Il n'y avait qu'à « sentir », c'est-à-dire projeter à sa fantaisie les contenus qu'on voulait, l'« abstraction » étant essentiellement la permission de cette licence ? Une analyse purement formelle des œuvres de Borduas, c'est-à-dire ne s'attachant qu'à la définition des formules de composition mises en œuvres dans les tableaux, à la structure de l'espace de chacun d'entre eux, à la nature de la couleur employée, aux formes

utilisées, etc., aurait eu au moins l'avantage d'être cohérente avec l'intention maintes fois déclarée de l'artiste. Il nous a paru, toutefois, que ce parti ne pouvait être exclusivement adopté. Il y a souvent une marge entre l'intention déclarée d'un auteur et la mise en œuvre concrète de cette intention dans sa production. On sait ce que peut avoir de visionnaire, d'obsédant même, des tableaux que leurs auteurs affirment être « réalistes » voire « naturalistes » pour ne citer qu'un exemple, majeur il est vrai.

Borduas se voulant « abstrait », déclarant l'être, ne prétendant s'intéresser qu'au seul « langage plastique », sauvait plus que des structures spatiales, des schèmes de composition ou des tonalités préférentielles dans la débâcle de la figuration. Ils emportaient avec lui des structures de signification, la meilleure preuve en étant que ses tableaux « abstraits » se virent toujours — sauf à la toute fin de sa vie — affublés de titres littéraires, voire poétiques. *Abstraction I* s'appelait aussi *La Machine à coudre*, sans doute en hommage à Lautréamont. Certes, on pourrait arguer que les titres littéraires des œuvres non figuratives de Borduas étaient donnés après coup et ne correspondaient aucunement à un projet de tableau. Borduas n'avait pas voulu peindre une « machine à coudre », mais ayant peint une « abstraction », il n'avait pu s'empêcher d'y voir, après coup, une « machine à coudre ». Mais cette lecture s'était imposée à lui et à nous, après lui, avec une telle force, qu'il est impossible de la considérer comme gratuite. En cela, elle se distinguait de toutes les autres faites par les commentateurs et Dieu sait si elles ont été nombreuses ! Seules les lectures de Borduas, celles qui étaient signifiées dans le titre de ses œuvres avaient ce caractère impératif. Non seulement, elles révélaient un sens caché de l'œuvre, mais elles étaient les meilleurs guides de toutes les autres lectures, y compris des lectures formelles. Quand on a vu « la machine à coudre » dans l'*Abstraction 1*, il n'est plus possible de faire une lecture bidimensionnelle du tableau. Réduit à sa structure de base, il s'agit bien d'un objet se détachant sur un fond. La méthode d'analyse devait tenir compte d'un fait aussi massif. Mais quel parti adopter ? C'est alors qu'une lecture entreprise dans un tout autre but vint apporter la solution que nous cherchions. En route pour Israël sur le *Leonardo da Vinci*, nous avions eu l'idée d'occuper les ennuyeux loisirs que procurent les voyages en mer par la lecture des copieuses *Mythologiques* de Claude Lévi-Strauss. Il nous parut bientôt qu'on pouvait transposer la méthode structuraliste à l'analyse des tableaux non figuratifs et considérer chacun d'entre eux, comme autant de « mythe » enchaîné M_1, M_2, M_3, etc. Le titre du tableau revenait à une sorte de « mini-mythe », si on veut bien nous passer l'expression, réduit à quelques mots bien sûr, mais à des mots venus de l'inconscient, révélateurs de « structure » de signification. Aussitôt appliquée aux tableaux non figuratifs de Borduas, la méthode structuraliste se révélait d'une extrême fécondité. Elle permettait de dégager dans le tissu bigarré des « contenus » visés dans les titres littéraires, la régularité d'une trame de signification. Autrement dit, la structure s'accommode de la variété des contenus. « Léda et le cygne », « le clown et la licorne », « le nœud de vipères savourant un Peau-Rouge... » (pour ne citer qu'un exemple pris à la titraison de 1943) rapprochent chaque fois l'humain de l'animal dans la zone interdite des unions entre espèces différentes. Léda, le clown, le Peau-Rouge d'une part, le cygne, la licorne, les vipères d'autre part sont des contenus. Ils sont interchangeables et contingents. Mais le rapprochement (sexuel ou alimentaire) de deux pôles opposés sur un même axe de

signification est structural. Bien plus, le rapprochement signifié est susceptible d'une représentation visuelle. La contiguïté de deux formes ou leur éloignement dans l'aire picturale sont des situations qui se traduisent visuellement. Il y avait donc moyen de passer du contenu à la forme, non pas directement mais par l'intermédiaire de la structure. Du coup, l'œuvre non figurative du peintre se révélait comme un développement cohérent. Il ne nous en fallait pas plus pour que notre besoin de ramener l'œuvre (et la présence) de Borduas au statut d'objet conscient soit satisfait.

Nous ne nous cachons pas ce que pouvait avoir de périlleux l'application d'une méthode d'abord pensée pour un corpus de textes littéraires, transmis oralement sur des temps très longs par des collectivités à un corpus d'œuvres picturales contemporaines d'un seul individu. Nous avons d'abord été encouragés à franchir l'abîme par les incursions du maître en domaine artistique. Déjà dans *Tristes tropiques* (1955), au chapitre des Caduveo, les étonnantes peintures corporelles de ces indigènes du Brésil central s'étaient vues consacrées des pages remarquables. Ne s'agissait-il pas d'un corpus de dessins abstraits ? *Anthropologie structurale* (1958) consacrait ensuite toute une section à l'art. *La Voie des masques* (1975) enfin consacrait tout un livre à l'étude de deux types de masques indiens de la côte du Nord-Ouest canadien. Le structuralisme ne se désintéressait donc pas de l'art visuel, même si les propensions du père fondateur allaient à la musique ! Certes les arts visés restaient dans le domaine de la « pensée sauvage ». On pouvait entretenir encore un doute sur l'applicabilité du structuralisme à l'art occidental et qui plus est à l'art contemporain. Mais c'est un doute qui disparaît à l'usage. L'arbre se juge à ses fruits. Depuis, nous avons pris connaissance de l'étonnant ouvrage de Bernadette Bucher, intitulé *La Sauvage aux seins pendants* (1977), qui démontre que ces incursions du structuralisme en domaine occidental ont l'assentiment du maître. Nous souhaitons vivement, si d'aventure il lui arrivait de jeter les yeux sur notre ouvrage, que Claude Lévi-Strauss ne sera pas trop agacé par l'emploi qu'il jugera peut-être intempestif ou brouillon que nous avons fait de ses rigoureux préceptes.

Il convient de terminer cet avant-propos sur des remerciements. Notre dette est immense. Madame Gabrielle Borduas a droit en tout premier lieu à notre reconnaissance. Il faut rappeler qu'au moment où nous entreprenions cet ouvrage — il y a bientôt dix ans — la documentation de Borduas était inaccessible au public. Contenus dans un classeur métallique, quelque 12 000 documents patiemment accumulés tout au long de sa vie étaient encore la propriété exclusive de la famille Borduas. Ce n'est pas un mince mérite de Madame Borduas d'avoir permis la microfilmie exhaustive de cette précieuse documentation par les soins des Musées nationaux et plus spécialement de la Galerie nationale du Canada. Nous devons à la patience de Pierre Théberge, conservateur en art canadien contemporain de cette institution, d'avoir classé cette documentation et d'en avoir numéroté et indexé les dossiers. Nous ne croyions pouvoir rendre meilleur hommage à son travail que d'adopter, en son honneur, le sigle T chaque fois que nous référions en bas de page à un dossier ou l'autre de la documentation Borduas. Classée et microfilmée, la documentation devenait accessible et utilisable. Elle permettait de se donner une image extrêmement détaillée et précise des activités de Borduas. Ses plus vieux documents remontent très loin en arrière (1921-1922) et ses plus récents touchent au présent, puisque la collection n'a

cessé de s'enrichir par la suite. Madame Borduas fit plus encore. Elle autorisa l'acquisition par les Musées nationaux et son dépôt au musée d'Art contemporain de Montréal de la documentation originale elle-même, la rendant tout à fait accessible au public et réduisant la possibilité de pertes irréparables, par le feu ou autrement, de cette documentation, eut-elle choisi de ne pas s'en séparer. On ne peut qu'admirer sa décision, quand on songe à ce que pouvait avoir d'attachant pour elle et ses enfants, une documentation de cette nature. Il faut savoir gré à Madame Borduas aussi d'avoir veillé avec un soin jaloux à ne pas disperser dans les collections privées les tableaux dont elle avait hérité après la mort de son mari. S'il est loisible à chacun de les voir aujourd'hui dans une salle consacrée à Borduas au musée d'Art contemporain de Montréal, c'est bien à son zèle qu'on le doit.

Par ailleurs, nous n'aurions pu espérer entreprendre notre recherche comme nous l'entendions sans l'aide financière de l'État. Nous nous étions mis en tête qu'il nous fallait avoir la photographie de toutes les œuvres de Borduas que nous pourrions retracer et la photocopie de tous les articles qui le concernaient. Ce projet impliquait d'énormes sommes de temps et d'argent. La documentation photographique surtout supposait des déboursés considérables. Nous devons à nos gouvernements, provincial et fédéral, mieux éclairés aujourd'hui que ne l'étaient leurs prédécesseurs du temps de Borduas, d'avoir compris nos besoins et d'avoir subventionné généreusement notre recherche. Durant trois années consécutives, les projets dits d'action concertée du ministère de l'Éducation du Québec nous ont permis de monter notre documentation de coupures de presse et de photographies. Puis, pendant deux autres années, le Conseil des Arts du Canada nous a permis d'achever le travail commencé. Ces fonds nous ont permis d'abord d'engager les services d'une assistante de recherche pour faire les contacts avec les collectionneurs et avec les musées, colliger et classifier la documentation et coordonner le travail des étudiants qui furent associés à notre projet. Madame Nicole Boily se chargea de ce travail. Par sa situation, elle se trouva mêlée intimement à la rédaction de cet ouvrage. Qu'elle trouve ici l'expression de notre reconnaissance.

Nous avons mentionné le travail de nos étudiants. Le sujet, paraît-il, est délicat et sur la tête de chaque professeur pend l'épée d'avoir été l'« affreux grand patron » exploitant sans vergogne le travail de ses étudiants. Les jaloux ne manqueront pas de nous en faire reproche. Nous avons fait allusion plus haut aux projets dits d'action concertée créés par le ministère de l'Éducation du Québec. Ces subventions entendent favoriser la collaboration des étudiants et des professeurs en les engageant à travailler à un projet commun. De plus, l'étudiant a la chance de faire sa thèse de maîtrise par la même occasion. C'est ainsi que Françoise Le Gris put travailler sur la peinture religieuse de Borduas ; Michèle Goyer, sur son passage à l'école des Beaux-Arts et sur son enseignement dans les écoles primaires ; François Laurin, sur les gouaches de 1942. Lise Perreault prépara un dossier sur la Contemporary Arts Society. Nathalie Clerk travailla sur le problème des structures figuratives de la peinture automatiste de Borduas et Michèle Boissonnault sur les réactions de la presse au *Refus global*. Thérèse Martin s'intéressa au passage de Borduas à New York et Françoise Cournoyer, à la période parisienne. Certains d'entre eux (François Laurin, Françoise Le Gris et Françoise Cournoyer) ont déjà publié une partie de leur recherche. À ce groupe,

se sont ajoutés bien d'autres étudiants que je nomme ici et là en notes pour les remercier de nous avoir aidé à éclairer tel ou tel point de détails. Si un ouvrage est le fruit d'un travail d'équipe, c'est bien celui-ci.

Il convient de mentionner les collectionneurs qui ont compris le sens de nos recherches et ont accepté de laisser voir leurs tableaux et de prendre connaissance de leur documentation. Certains furent liés de très près à Borduas, comme les Gérard Lortie, Gilles Corbeil, Guy Viau, Robert Élie, Michel Camus, etc. Ils nous ont tous aidé à un moment ou l'autre de notre travail. Nous nous en voudrions de ne pas mentionner particulièrement Madame Gérard Lortie dans ce groupe. Madame Lortie avait hérité du notaire Victor Morin, son père, un sens peu commun de l'archive et elle a conservé une documentation unique sur Borduas. Très généreusement, elle nous y a donné accès. Je sais que son mari, Gérard Lortie, aurait aimé voir ce livre, s'il eût vécu. Je crois que mon texte est de nature à servir sa mémoire, comme celle de Guy Viau et de Robert Élie, deux autres grands témoins de cette époque qui n'ont pas survécu. Le nombre des collectionneurs des œuvres de Borduas est immense. L'œuvre de Borduas est très dispersée à travers le Canada. Heureusement que les collections publiques des musées en ont concentré un aspect ou l'autre ici et là. Les collections de la Galerie nationale du Canada et du musée d'Art contemporain de Montréal dépassent toutes les autres en importance ; mais celles du musée des Beaux-Arts de Montréal, de la Art Gallery of Ontario, de la Winnipeg Art Gallery, du Etherington Center de l'université Queen, des galeries d'Edmonton et de Vancouver sont loin d'être négligeables. Toutes nous ont été d'un grand secours en nous donnant accès aux importants tableaux de leur collection et à leur documentation. Dans chacune de ces institutions les dossiers « Borduas » étaient copieux et bien tenus.

Nous n'avons pas eu beaucoup recours, au cours de notre travail, aux entrevues avec les personnes ayant connu Borduas et son entourage. On nous le reprochera peut-être. Le peu que nous ayons tenté de ce côté nous a souvent déçu. Aussi bien, notre intention n'était pas de tracer une sorte de portrait psychologique de Borduas fait de pièces rapportées ici et là par les témoins. Ces « portraits » sont souvent plus révélateurs de la psychologie de leur auteur que de leur sujet. Nous voulions établir des faits et le document écrit (daté) nous a paru une source autrement solide que la mémoire vacillante d'un chacun. Notre analyse structuraliste n'avait pas grand-chose à faire non plus avec les « impressions » laissées par telle ou telle œuvre dans l'imagination des spectateurs. Encore une fois, ce qui nous intéressait, c'était la structure de l'imaginaire de Borduas, plutôt que celle de ses admirateurs. Ceci dit, nous devons faire quelques exceptions. Les conversations que nous avons eues avec Gilles Corbeil, avec Robert Élie, avec Guy Viau, avec Marcelle Ferron, avec Madame Gérard Lortie et surtout avec Madame Borduas nous ont été d'un grand secours. Nous nous en voudrions aussi de ne pas mentionner en terminant Bernard Teyssèdre, dont le passage fulgurant parmi nous et l'intérêt qu'il porta à l'automatisme québécois furent un grand stimulant à notre recherche.

Je suis bien conscient enfin d'avoir imposé un lourd fardeau à ma famille au cours de cette longue entreprise. Sans l'encouragement de ma femme Pnina et la patience de mes enfants, Iris et Lee Yarden, je doute que j'aurais pu en venir à bout. Ma mère s'est chargée de l'énorme travail qu'a représenté la dactylographie

du manuscrit. Ce n'est pas la raison pour laquelle je lui ai dédié cet ouvrage. « Madame G. » à laquelle Borduas consacra son dernier tableau figuratif me paraissait suffisamment mêlée à cette histoire pour mériter l'hommage d'un fils reconnaissant.

<div align="right">

François-Marc Gagnon,
15 mai 1977.

</div>

Sigles et abréviations

A Annexe
AAM Art Association of Montreal
ACECM Archives de la Commission des Écoles catholiques de Montréal
AEM Archives de l'École du Meuble
AFB Archives de la famille Borduas
AGL Archives de Gisèle et Gérard Lortie
AGM Archives de Gabrielle Messier
AGO Art Gallery of Ontario
AGT Art Gallery of Toronto
ASSS Archives de la Société Saint-Sulpice
BN Bibliothèque nationale
BNQ Bibliothèque nationale du Québec
c. circa
CAS Contemporary Arts Society
CECM Commission des Écoles catholiques de Montréal
CEGEP Collège d'enseignement général et professionnel
col. colonne
coll. collection
GNC Galerie nationale du Canada
h. hauteur
h.t. huile sur toile
IOA Inventaire des œuvres d'art

JNI Journal non identifié
JOL Journal d'Ozias Leduc
MACM Musée d'Art contemporain de Montréal
MBAM Musée des Beaux-Arts de Montréal
n.d. non daté
NFS not for sale
n.p. non paginé
n.s.n.d. ni signé ni daté
N.Y. New York
PUM Presses de l'Université de Montréal
RCA Royal Canadian Academy
RHAF Revue d'Histoire d'Amérique française
s. signé
SAC Société d'art contemporain
s.b.d. signé en bas à droite
s.b.g. signé en bas à gauche
s.d. sans date
s.d.b.d. signé et daté en bas à droite
s.d.b.g. signé et daté en bas à gauche
s.h.d. signé en haut à droite
s.h.g. signé en haut à gauche
SNJM Saints Noms de Jésus et de Marie
T Théberge, Pierre
v.g. verbi gratia (par exemple)

La période figurative

1

L'apprenti de monsieur Leduc

Pour entrer dans le monde de la peinture, Paul-Émile Borduas a emprunté les seules voies disponibles pour un Canadien français né comme lui au début du siècle. Mais il a bénéficié de certaines circonstances exceptionnelles. Issu d'un milieu d'artisans de village, il a eu la chance de rencontrer Ozias Leduc, habitant Saint-Hilaire comme lui. Il sera ensuite de la toute première génération d'étudiants à passer par l'école des Beaux-Arts de Montréal : il y est l'année même de sa fondation. Enfin, malgré la crise économique et grâce au mécénat généreux de l'abbé Olivier Maurault, il pourra aller parfaire sa formation en France, auprès de Maurice Denis. Ces trois faits résument pour ainsi dire les conditions privilégiées dans lesquelles s'est fait l'apprentissage artistique de Borduas.

Quatrième enfant de Magloire Borduas et d'Éva Perreault, Paul-Émile Borduas est né à Saint-Hilaire, le 1er novembre 1906 [1]. La famille qui comprenait déjà deux filles, Lucienne et Jeanne, avait également son garçon, Julien, lequel entrera dans les ordres chez les clercs de Saint-Viateur. Après lui, naîtront Adrien (surnommé Gaillard), Laurette (dite Mignonne) et Hermine.

Soupçonnera-t-on que la généalogie de Borduas soit connue ? Elle l'est pourtant, grâce à la curiosité et à l'entêtement d'un de ses cousins, Jean-Rodolphe, avec qui Borduas correspondra pendant quelques années, avant et au lendemain du *Refus global* dans des lettres à la fois amusées et sympathiques [2]. C'est par ce Jean-Rodolphe que Borduas apprendra qu'il était le descendant d'un Jean-François Borduas venu à titre d'« aide-chirurgien » avec le régiment de Varennes en 1675 [3]. Originaire de la province de l'Ain, ce Jean-François sera à l'origine

1. T 100.
2. T 176.
3. J.-R. BORDUAS, « La famille Borduas, l'unique famille canadienne originaire de l'Ain », copie dactylographiée d'un article qui devait paraître dans *Visages de l'Ain*. Le 12 février 1948, J.-R. Borduas en envoyait copie à Borduas qui l'a conservée (T 176). Voir aussi F. MÉRIEUX, « Famille Bourdua - Borduas », *Mémoires de la Société généalogique canadienne-française*, juin 1950, pp. 87-109.

d'une lignée d'agriculteurs et d'artisans, dont certains se tailleront une réputation enviable. Robert-Lionel Séguin a signalé le succès d'un François Borduas établi à Saint-Marc de Verchères et qui deviendra l'un des principaux manufacturiers de rouets dans la province⁴. Magloire Borduas, père de Paul-Émile, était menuisier et ferronnier au village de Saint-Hilaire. C'est là un fait dont il ne faudrait pas minimiser l'importance. Comme ceux d'Ozias Leduc et d'Alfred Laliberté, artistes d'une génération précédente, le père de Borduas ne venait pas d'un milieu de citadins aisés. La seule confidence que nous connaissons sur son père est significative. Alors qu'à la suite de l'acquisition de *Candélabre du matin* (1948) le musée d'Art moderne de New York lui demandait de remplir un questionnaire biographique, Borduas écrivait :

> Le fait que mes ancêtres ont habité le Canada depuis plus de deux siècles, où ils furent surtout défricheurs et colonisateurs, ne favorise pas ces retours en arrière. Cependant, je crois que mon père a un talent de sculpteur qu'il ignore lui-même. Je me souviens, entre autres, d'une étrave taillée franchement à la hache qui avait une allure de tous les diables⁵.

Une des rares notations sur l'enfance de Borduas donne également à penser que l'exemple du père a pu être déterminante dans l'éveil d'une propension à l'art chez le jeune Paul-Émile. Maurice Gagnon rapporte en effet que, dans son enfance, Borduas fabriquait des « machines » à partir de ses propres dessins, ce qui étonnait ses parents et amis⁶. Le bricolage est donc la première activité artistique connue de Borduas.

Si nous ne connaissons aucune lettre signée de son père, sa correspondance avec sa mère, Éva Perreault, est abondante et révèle une figure particulièrement sympathique. Elle était connue dans le village de Saint-Hilaire pour la beauté de son jardin, autre source de la formation esthétique de Borduas.

Il n'est pas inutile de signaler dans cette présentation l'importance du lieu qui a vu naître Borduas. Saint-Hilaire est un petit village situé au pied de la montagne du même nom, sur le bord de la rivière Richelieu, à une cinquantaine de kilomètres de Montréal. Borduas y restera toujours très attaché, même durant ses années de séjour à Montréal ou ses exils new-yorkais et parisiens. Il quittera finalement Montréal pour Saint-Hilaire et y habitera dans une maison dont il avait dessiné les plans.

Il y aurait habité plus longtemps si des circonstances tragiques n'étaient pas venues l'en empêcher.

Toute la région a quelque chose de particulier pour la société du Québec. C'est l'endroit où se sont illustrés les patriotes de 1837. Les plus anciens habitants de la région en étaient bien conscients. Robert de Roquebrune écrivait :

> Cette région où je vivais avait été le cadre de la Rébellion, un des points où le drame avait eu des épisodes sanglants, émouvants et pittoresques. On

4. *L'Équipement de la ferme canadienne aux XVII^e et XVIII^e siècles*, Ducharme éd., 1959, p. 105.

5. Réponse à un questionnaire fait le 6 avril 1954, T 229.

6. « Paul-Émile Borduas, peintre montréalais », *La Revue moderne*, septembre 1937, p. 10.

s'était battu férocement sur les bords du Richelieu, dans des villes, des maisons transformées en forteresses par les Canadiens patriotes [7].

Ozias Leduc, personnage particulièrement lié à Saint-Hilaire, a décrit les lieux dans son article intitulé « L'histoire de Saint-Hilaire. On l'entend, on la voit ». Mais il s'attache moins à l'histoire qu'à la géologie millénaire de ce coin de terre.

L'endroit porte des signes évidents qu'il fut un moment un îlot isolé visible de loin, une montagne élevée le dominant, alors que la grande mer recouvrait la plaine entre les collines montérégiennes [8].

Parmi les éléments pittoresques de cette montagne, ajoute-t-il, le lac Hertel a été « chanté par les poètes ». Ce lac glaciaire n'était pas sans utilité. Cela ne lui échappe pas non plus.

Un grand réservoir d'eau cristalline, miroir éblouissant sous le soleil du ciel, mais sans fond par les nuits noires. [...] Maintenant son eau désaltère les gens de la plaine. Cette eau réservée, précieuse et bienfaisante, habitée selon sa limpidité par quantité de poissons à écailles et par d'autres de costumes différents [9].

La montagne recèle d'autres curiosités naturelles.

Voici le chemin de la montée du Lac par laquelle nous entrons et sortons de ce pays. Voici le sentier du Pain-de-Sucre, le chemin de la Cèdrière ou des Fours-à-Chaux et celui du Tour-du-Lac au bord de l'eau tout fleuri de rouge et de jaune. Le chemin des Trente, où je demeure ; ce chemin qui finit par un sentier, conduit au Foyer Dieppe, à l'éboulis du nord-est, au Trou-des-Fées, et aux Portes-de-fer. Toutes ces désignations, tous ces noms ont cours parmi nous [10].

La terre de la vallée du Richelieu est fertile. On y pratique la culture du pommier. Leduc lui-même s'est fait pomiculteur. Il connaissait bien l'histoire de l'implantation des vergers dans sa région.

La nature du sol, aux alentours de notre montagne et plus loin dans la plaine, était propice à cette culture, qui se développa et progressa. Sa renommée parvint aux Vieux Pays.

Un pépiniériste de ces contrées, au courant, désirant le succès vint donc s'établir ici. Il enseigna l'art de la greffe à nos gens. Ce fut une transformation de la localité. La belle pomme Fameuse fut créée par lui pour nous [11].

Leduc fait allusion à un événement de la deuxième moitié du XIXe siècle. Il se souvient qu'enfant, il avait lui-même connu cet homme des vieux pays déjà très âgé. La vision de Leduc se situe donc à la fois dans le temps et hors du temps.

[...] l'histoire de Saint-Hilaire, histoire d'une petite portion d'une terre perdue, dans l'espace de l'ESPACE, dans l'infini de la DURÉE [12].

7. R. DE ROQUEBRUNE, *En cherchant mes souvenirs (1911-1940)*, coll. du Nénuphar, Fides, 1968.

8. O. LEDUC, « Histoire de Saint-Hilaire. On l'entend, on la voit », *Arts et Pensée*, n° 18, juillet-août 1954, p. 165.

9. *Id.*, p. 166.

10. *Ibid.*

11. « Ozias Leduc à Saint-Hilaire », *Amérique française*, vol. 13, n° 4, 1955, pp. 197-198.

12. *Art. cit.*, *Arts et Pensée*, p. 168.

C'est le milieu physique de cette nature très riche et très accueillante et aussi la vision qu'en avait Leduc qui imprégneront une bonne partie de la vie de Borduas.

Saint-Hilaire faisait partie de la seigneurie de Rouville. Les seigneurs avaient cependant vendu leur propriété au major Campbell qui s'y établit en 1848 et qui joua un rôle important dans le développement de la région [13]. Ce village assez ancien était très structuré socialement. Une bourgeoisie locale formée de professionnels, de commerçants et de petits industriels dominait la classe des paysans et des artisans. Le rôle de leadership joué par le curé du village ne diminuera que progressivement avec le développement économique de la région. À l'époque de l'enfance de Borduas, il était encore prédominant.

D'une vocation essentiellement terrienne, le village de Saint-Hilaire passa à une vocation semi-rurale avec l'implantation de quelques industries attirées par la proximité de Montréal et par l'amélioration des moyens de communication. Au cours des années 1930, les jeunes gens seront attirés par la ville et quitteront volontiers leur village. Par contre, bientôt après, des citadins seront tentés par ce petit coin de terre « à la campagne » et en feront soit un lieu de vacances pour l'été soit leur domicile permanent [14]. Sous ce rapport Borduas ne fait pas exception. Il quitte son village pour aller étudier et s'établir à Montréal. Puis, se considérant comme bien intégré à la ville, il retourne s'établir dans son village durant les années 1940.

La scolarisation de Borduas ne sera pas très poussée. Il va à l'école du village et prend quelques leçons privées auprès d'une dame de Saint-Hilaire, comme nous l'apprend Evan H. Turner, qui le tenait probablement des membres de la famille de Borduas [15].

Borduas situe lui-même la fin de ses études en 1921. Cette date n'est pas quelconque. C'est la date probable de sa rencontre avec Ozias Leduc. Jusqu'alors il avait pu voir les peintures de ce peintre ornant les murs de l'église de Saint-Hilaire. Elles l'avaient d'ailleurs fortement impressionné.

> De ma naissance à l'âge d'une quinzaine d'années ce furent les seuls tableaux qu'il me fût donné de voir. Vous ne sauriez croire combien je suis fier de cette unique source de poésie picturale à l'époque où les moindres impressions pénètrent au creux de nous-mêmes et orientent à notre insu les assises du sens critique [16].

Borduas ne pouvait pas se douter alors que cette « unique source de poésie picturale », puisait à des eaux diverses, caractéristiques de la peinture de Leduc après son retour d'Europe en 1897. Le décor de Saint-Hilaire est de cette époque. Ainsi le chemin de croix, que Borduas devait copier beaucoup plus tard, démarquait exactement des gravures d'A. Petrak, faites à partir de compositions

13. B. FAVREAU, *Monographie de la paroisse Saint-Hilaire*, thèse de maîtrise en sociologie à l'Université de Montréal, 1965, p. 22.
14. *Op. cit.*, pp. 31-39.
15. E. H. TURNER, *Paul-Émile Borduas (1905-1960)*, Musée des Beaux-Arts de Montréal (MBAM), 1962, p. 24.
16. « Quelques pensées sur l'œuvre d'amour et de rêve de M. Ozias Leduc », *Canadian Art*, été 1953, p. 158.

de Joseph Führich, peintre lié à Friedrich Overbeck et se rattachant au groupe des Nazaréens. Führich fut le représentant autrichien du groupe. Ses compositions illustraient nombre d'églises de Vienne et son œuvre eut une influence considérable sur la décoration d'églises par la diffusion que l'éditeur Alfons Dürr de Leipzig assura à ses compositions religieuses. C'est une de ses éditions illustrées des gravures de Petrak d'après Führich que Leduc avait rapportée d'Europe et qu'il avait utilisée pour son chemin de croix [17].

On retrouvait par ailleurs, dans les grandes compositions des autels latéraux, l'influence des Préraphaélites anglais, notamment celle de Burne-Jones. Autant que les Préraphaélites, les Nazaréens prétendaient revenir à la discipline de Raphaël et de ses devanciers et retourner aux sources de la Renaissance, en passant par-dessus la tradition classique et la tradition baroque.

Ému par les œuvres, Borduas dut l'être encore plus quand il lui fut donné de rencontrer leur auteur, Ozias Leduc. Il a raconté lui-même comment s'est faite cette rencontre.

> Au moment de ma rencontre avec Leduc, il était en pleine maîtrise ; occupé sans doute par les circonstances des commandes, aux travaux d'iconographie, de liturgie et du symbolisme chrétien. C'était quelques temps avant son séjour prolongé à Sherbrooke. J'étais dans une phase de douloureuse inquiétude sur l'avenir. Quelques dessins et aquarelles furent l'occasion de cette rencontre [18].

On peut sans doute se faire une idée de cette toute première production de Borduas, occasion de sa rencontre avec Leduc. Quelques œuvres datées de 1921 ont été, en effet, conservées. Un *Paysage au moulin* pourrait bien être une de ces « aquarelles ». Sa date, la signature ingénue, sa provenance [19] et sa technique semblent en effet la qualifier tout à fait en ce sens. On y voit un moulin, à l'arrière-plan, et un étang où s'ébattent des canards, au premier. On pense à une copie d'illustration populaire... du genre de celles d'un Frank Sherwin ou consort [20].

Il en va peut-être de même d'un autre petit paysage qui situe une chaumière à l'horizon d'un champ. Comme pour l'aquarelle précédente, il s'agit d'une composition naïvement savante, déjà habile, « académique » même, pour reprendre un mot que Borduas détestera plus tard. Elles marquent à la fois l'accord du jeune Borduas — il a alors seize ans — avec l'esthétique de son milieu et la profonde aliénation du goût dans ce même milieu. On peut dire que l'ensemble de son œuvre picturale consistera en une longue entreprise de libération de cette première aliénation esthétique. Mais ce dégagement ne pourra pas se faire sans le

17. Kieth ANDREWS, *Die Nazarener*, Schuler éd., Munich, 1974, p. 89.
18. *Arts et Pensée*, p. 168.
19. E. Clerk le tient de Mme Plante, qui a hérité d'un lot d'anciens dessins de Borduas, trouvés dans le grenier de sa maison natale.
20. Artiste anglais né à Derby en 1896, Frank Sherwin vit ses aquarelles reproduites par milliers par les chemins de fer anglais, la Medici Society, Frost and Reed Limited, etc. Ces reproductions se retrouvent partout en Angleterre et dans les « colonies » durant les années 1920. L'auteur en a vu jusqu'en Israël. Il ne serait pas étonnant qu'on en trouvât des exemples dans un foyer canadien de l'époque. Sur Sherwin, voir le *Who's who in Art*, The Art Trade Press, 1972.

couper des siens, comme s'il lui avait été impossible de se libérer tout en restant fidèle à son milieu d'origine.

Deux dessins également datés de 1921 semblent porter de plus près encore la trace d'une visite chez Leduc. L'un d'entre eux représente une tête de vieillard dans un cadre ovale [fig. 1]. Il est deux fois signé et daté en bas à droite : une première fois « Paul-Émile Borduas pix. 1921 » et une seconde fois « 19 ePb 21 », un peu plus bas au centre. Cette seconde signature, plus sophistiquée, a-t-elle été ajoutée après coup à l'imitation d'Ozias Leduc qui, on le sait, signait souvent Φ ?

L'autre dessin représente une tête de jeune homme [fig. 2]. Je pense à un exercice de copie des maîtres, imposé par Leduc à Borduas. On connaît d'ailleurs pas moins de sept dessins datés d'avant le départ de Leduc pour Sherbrooke [21], et qui semblent être aussi des copies sans doute faites à partir de gravures au trait. Le plus récent d'entre eux porte une note de Gabrielle Messier : « Corrigé par son maître O. Leduc alors qu'il fréquentait l'atelier Correlieu. G.M. » Comme Leduc n'est à Sherbrooke qu'à partir du 3 avril 1922 [22], tous ces dessins ont été faits à son atelier de Saint-Hilaire et sous sa direction.

À quelle tradition, Leduc entend-il former son jeune élève ? Quel maître lui fait-il copier ? Il n'est pas toujours facile de le dire. Les maîtres de la Renaissance tout d'abord : un portrait d'Angelo Poliziano, d'après une fresque de Ghirlandajo dans la chapelle Sassetti de l'église Santa Trinita, à Florence (1486) ; un saint Michel tiré de l'*Assomption de la Vierge* du Pérugin (1500) ; pour ceux que Lucie Dorais a réussi à identifier récemment [23]. Mais les maîtres anciens ne sont pas les seuls à être proposés par Leduc à son jeune élève. On connaît de Borduas un *Job d'après Bonnat* qui révèle une toute autre tradition : celle de la peinture académique de la fin du XIXe siècle et du début du XXe siècle.

Ce cas particulier éclaire même la façon concrète dont Leduc procédait. Borduas avait conservé dans ses affaires une carte postale du musée de Luxembourg reproduisant ce *Job* de Léon Bonnat. Il tenait donc probablement de Leduc une série de cartes postales achetées dans les musées européens et que celui-ci l'avait invité à recopier.

Il en est résulté des dessins assez pauvres, plus pauvres encore après le départ de Leduc pour Sherbrooke : un dessin qui représente un cuirassier debout, son cheval et son armure le démontre assez bien. On ne s'étonnera pas de voir Borduas se référer à cette période ancienne, dans ses *Notes biographiques* de 1949, comme à des « leçons d'histoire de l'art » que lui aurait alors prodiguées Leduc.

Une conclusion paraît donc s'imposer à propos de ce premier enseignement de Leduc à Borduas. Leduc, qui depuis 1917, notamment avec le projet du baptistère de l'église du Saint-Enfant-Jésus, avait abandonné « ses tendances à l'éclectisme » et « commencé sa nouvelle manière », marquée plus exclusivement par le courant

21. Soit les 15, 26 et 30 janvier, 18 et 23 février, 10 et 28 mars 1922.
22. *Cf.* Journal d'Ozias Leduc, Bibliothèque Nationale à Montréal (BN). Nous nous y référons par la suite sous le sigle JOL.
23. Dans *Paul-Émile Borduas. Esquisses et œuvres sur papier 1920-1940,* Musée d'Art contemporain, Montréal, 1977, p. 15.

symboliste [24], n'entendait pas y plonger aussi tôt son jeune élève. Il semble avoir voulu lui faire suivre le chemin qu'il avait lui-même parcouru. Les premiers tableaux exposés par Leduc à la salle Cavallo, de la rue Saint-Dominique, en 1890, reflétaient précisément le double courant auquel il soumettait le jeune Borduas : un *Christ en croix d'après Bonnat* et une *Mater dolorosa d'après Guido Reni* [25]. Ce n'est qu'après l'avoir mis en contact direct avec sa nouvelle manière que Leduc initiera le jeune Borduas à son univers poétique.

La fréquentation de l'atelier de Leduc devait entraîner Borduas à une collaboration plus intime avec son maître. Alors qu'il traversait, selon ses propres termes, « une phase de douloureuse inquiétude sur l'avenir [26] », il trouve apaisement en décidant de le suivre à la trace et de devenir, comme lui, décorateur d'église. Il dut s'ouvrir de cette décision à Leduc assez tôt, puisque le 9 mai 1922, celui-ci lui écrit de Sherbrooke.

> Comme ma femme vous l'a dit : c'était bien mon intention de vous demander ici, si toutefois vous aimeriez à vous exercer dans la décoration. Votre lettre me dit que vous seriez disposé. Donc nous allons attendre encore un peu afin que mon travail soit bien en marche et que j'aie le loisir de vous mettre sur la voie. D'ici là continuez de dessiner avec soins, toutes sortes de choses [27].

L'occasion d'initier le jeune Borduas à la décoration d'église que Leduc avait ici en tête était unique, en effet. L'évêché de Sherbrooke venait de lui commander la décoration entière de la chapelle de l'évêque, dite chapelle Pauline. Leduc pouvait donc envisager d'y associer son nouvel apprenti. Il lui demande cependant d'attendre avant de venir, de manière à mettre « en marche » le travail. Leduc arrêtera dans les moindres détails son projet et les tâches qu'il assignera à Borduas seront parfaitement définies au départ. Quelques semaines s'écoulent et, le 15 juin, l'invitation attendue est enfin faite à Borduas.

> Si vous voulez, vous pouvez venir lundi prochain. Prenez le train du matin à 9h24. Ce train arrive ici vers midi et demi [28].

Entre-temps, les 13 et 14 juin, Leduc s'est occupé à chercher, puis le 15, à retenir une pension pour le jeune Borduas [29]. Le 19, tel que prévu, celui-ci arrive à Sherbrooke, comme Leduc le note dans son *Journal*.

> Arrivée de P.-Émile. Le mets au travail à poser le vert des feuilles du Rosier mystique de la voûte du chœur.

Ce n'est pas ici l'endroit de décrire en détail le travail de Leduc à l'évêché de Sherbrooke [30]. Qu'il suffise de dire avec Jean-René Ostiguy que ce « grand

24. Voir J.-R. OSTIGUY, « Étude des dessins préparatoires à la décoration du baptistère de l'église Notre-Dame de Montréal », *Bulletin de la Galerie nationale*, 15, 1970, p. 2. L'auteur cite une lettre d'O. Leduc à Olivier Maurault, datée du 27 avril 1917 où il déclarait : « Je me découvre un fort penchant pour le symbolisme et vous m'y encouragez. »

25. J.-R. OSTIGUY, *Ozias Leduc. Peinture symboliste et religieuse*, Galerie nationale du Canada (GNC), 1974, p. 194.

26. *Art. cit.*, p. 158.

27. T 142.

28. T 142.

29. JOL.

30. Voir Laurier LACROIX, *La Décoration religieuse d'O. Leduc à l'évêché de Sherbrooke*, thèse de maîtrise (1973), département d'Histoire de l'art, Université de Montréal.

ensemble » sera « le chef-d'œuvre de sa carrière » de décorateur d'église [31] et qu'il l'aborde quand son intérêt pour le courant symboliste est au plus fort. Le « Rosier mystique » dont parle son *Journal* était le motif décoratif destiné à orner la voûte du chœur. Déjà, les 10 et 11 mai, il en avait arrêté le dessin :

> 10-11 mai. Cherche le décor de la voûte du chœur. Commence à dessiner en place un rosier mystique fleurs blanches centrées d'or. Les feuilles vertes devront se détacher, plutôt par leur couleur que par leur ton du fond bleu de la voûte. Ces panneaux seront entourés d'une petite bordure semée de lis s'ouvrant à demi. Le fond de cette bordure sera vert en rappel des feuilles du rosier. En outre, deux filets blancs relieront les lis [32].

Ce texte situe parfaitement bien le travail donné à Borduas, dès son arrivée à Sherbrooke. Les feuilles sont peintes au pochoir. Il s'agit donc d'un travail bien mécanique, pour lequel l'imagination créatrice du jeune apprenti n'est nullement sollicitée.

En plus des indications du *Journal*, la « feuille de temps » tenue par le vieux maître permet de déterminer exactement la nature de la participation de Borduas au travail de Leduc. De semaine en semaine, à partir du 24 juin, sont notées les heures de travail de l'apprenti ainsi que le salaire correspondant. Il en sera ainsi jusqu'au 31 mars 1923. Borduas a donc travaillé avec Leduc à Sherbrooke, environ neuf mois, quasi sans interruption, sauf du 21 décembre 1922 au 9 janvier 1923, pour des « vacances de Noël ».

Au cours de cette longue période, Leduc voit en plus à faire inscrire son élève à l'École des Arts et Métiers de Sherbrooke, qui venait d'ouvrir ses portes. Borduas y suivra régulièrement les cours du soir. Il y décrochera même, en fin d'année, le premier prix en dessin de son groupe [33].

Enfin, Leduc lui donnera parfois en soirée ou en fin de semaine des « leçons de peinture ». Le journal les note les unes après les autres.

On a conservé quelques exercices de Borduas faits sous la direction de Leduc, durant leur séjour commun à Sherbrooke. *Verre sur une soucoupe* [34] est typique de ce genre d'exercice. La parenté si évidente de ce dessin avec la production de Leduc démontre qu'au contraire de l'année précédente, Leduc a décidé d'initier son jeune élève à son propre univers poétique. Sa préoccupation de trouver dans les objets les plus ordinaires, les plus familiers, des « symboles » du monde intérieur qui l'habite et qu'il a exprimé dans ses natures mortes se retrouve tout à fait dans ce petit dessin de Borduas. Bien plus, dans la chapelle de l'évêque de Sherbrooke, Borduas se trouvait plongé dans l'univers symboliste de Leduc. Il ne pouvait donc pas échapper à cette ambiance. Beaucoup plus tard, il dira que Leduc lui avait « permis de passer de l'atmosphère spirituelle de la Renaissance

31. J.-R. OSTIGUY, *op. cit.*, p. 194.
32. JOL, 10-11 mai 1922, p. 22.
33. Son professeur, Madame Sagala lui annonce la nouvelle dans une lettre datée du 8 mai 1923. Elle lui signale que son nom a paru dans *L'Écho de Sherbrooke*, à cette occasion ! C'est probablement la première fois que le nom de Borduas paraît dans la presse. Borduas ne manque pas de rapporter l'événement dans ses *Notes biographiques* de 1949.
34. Qu'on peut dater du 14 janvier 1923, grâce au JOL.

au pouvoir du rêve qui débouche sur l'avenir[35] ». Ce « passage » avait donc commencé à se faire dès l'époque de la décoration de Sherbrooke.

Le séjour de Borduas à Sherbrooke tirant à sa fin, Leduc suggère à son apprenti de s'inscrire à l'école des Beaux-Arts de Montréal. Le témoignage de Borduas est formel sur ce point, même s'il est tardif. Dans l'article de *Canadian Art* que nous avons déjà cité plusieurs fois, il déclare sans ambages :

> Vint un moment où j'eus besoin de l'aide de M. Leduc pour sortir de cette école des Beaux-Arts *où il m'avait fait entrer*. Il refusa sans que je comprisse pourquoi[36].

Ozias Leduc avait rencontré Charles Maillard en 1922, par l'intermédiaire d'Olivier Maurault. Celui-ci avait dû l'informer des projets d'ouverture d'une école des Beaux-Arts à Montréal. Conséquent avec lui-même, Leduc, qui avait fait inscrire Borduas au cours de l'École des Arts et Métiers de Sherbrooke l'année précédente, veut le voir pousser sa formation à Montréal.

Quand Borduas y entre le 15 novembre 1923, l'école des Beaux-Arts vient tout juste d'ouvrir ses portes. Sur proposition d'Athanase David, alors secrétaire de la Province, elle avait été instituée par le gouvernement du Québec, le 8 mars 1922[37]. Son premier directeur, Emmanuel Fougerat, professeur de dessin et fondateur de trois écoles des beaux-arts en France, au dire des journaux[38], recommandé par le gouvernement français, avait été invité à cet effet par Athanase David. Le programme qu'il entendait instaurer était calqué sur celui de l'école des Beaux-Arts de la ville de Nantes, où Fougerat était directeur avant de venir à Montréal, comme la comparaison des palmarès des deux écoles le démontre[39]. L'un et l'autre s'inspiraient à leur tour, de celui de l'école des Beaux-Arts de Paris, comme le déclarait le directeur. « Notre école est organisée comme l'est l'école des Beaux-Arts de Paris[40]. » Emmanuel Fougerat était assisté dans sa tâche par Robert Mahias, diplômé de l'école des Arts décoratifs de Paris, de Charles Maillard de l'école des Arts décoratifs d'Alger et d'Edmond Dyonnet, peintre né en France (1859), mais installé au Canada depuis 1875, alors qu'il n'avait que seize ans[41]. Dyonnet n'enseignera que peu de temps à l'école des Beaux-Arts.

La création de l'école des Beaux-Arts est une des réalisations en domaine scolaire du gouvernement Taschereau alors au début de son mandat. Elle est mal accueillie. Relevant directement de l'État, l'école échappe à la juridiction ecclésiastique. L'Église qui « contrôlait l'enseignement primaire, secondaire et supérieur

35. « Quelques pensées sur l'œuvre d'amour et de rêve de M. Ozias Leduc », *Canadian Art*, vol. X, n° 4, 1953, p. 161.
36. *Art. cit.*, p. 161.
37. Voir *Statuts de Québec*, 12, Georges V, 1922, p. 218.
38. « L'École des Beaux-Arts », *Le Devoir*, 17 octobre 1923.
39. *Distribution solennelle des prix*, Nantes, 6 juillet 1922, à rapprocher de *École des Beaux-Arts de Montréal. Première proclamation des récompenses*, Montréal, 23 mai 1924.
40. « Ce que sera l'enseignement à l'école des Beaux-Arts », *Le Canada*, 15 octobre 1923.
41. Voir *Collection Maurice et Andrée Corbeil. Peintres du Québec*, GNC, 1973, p. 112, pour une notice biographique sur E. Dyonnet.

[...] refusait que l'enseignement « professionnel » lui échappe [42] ». C'est sans doute pour prévenir les objections cléricales qu'avant même son ouverture Emmanuel Fougerat croit devoir rassurer le public sur le sérieux de son école.

> Il y régnera [...] une discipline sérieuse, un enseignement méthodique collectif et où toute irrégularité ou infraction aux règlements rendra son auteur passible de renvoi [43].

Athanase David déclare semblablement :

> 284 jeunes gens et jeunes filles sont inscrits et qui n'iront pas là par snobisme ou pour perdre leur temps mais bien pour étudier et étudier seulement [44].

Même la distribution des jeunes gens et des jeunes filles en « ateliers séparés sauf pour les cours oraux, ainsi que pour les cours d'architecture et de composition décorative [45] » a été prévue pour obvier à l'objection que soulevaient des ateliers mixtes.

Si l'on aperçoit assez bien le profil social de l'école à ses débuts, il est moins facile de déterminer ses tendances artistiques. C'est qu'en réalité, l'école des Beaux-Arts s'était donné dès le départ deux buts, théorique et pratique, chacun comportant sa propre orientation artistique. Comme le révèlent les programmes de l'école, les cours de dessin et de peinture d'art, d'aquarelle, de modelage ornemental et de statuaire, de peinture décorative, de perspective et d'anatomie artistique constituent l'essentiel de l'enseignement. Mais s'y ajoutent un cours d'art appliqué intitulé « composition décorative avec application de l'art décoratif aux industries de la région », ainsi qu'un cours de pédagogie artistique, « formation de professeurs de dessin en vue du diplôme après quatre ans d'étude [46] ». En créant l'école des Beaux-Arts, on s'inquiétait du problème des débouchés des élèves sur le marché du travail.

Le bloc des cours qu'on peut qualifier de théorique était orienté dans le sens de la peinture académique française de l'époque. Le choix même de Fougerat à la direction de l'institution assurait cette orientation. Il était lui-même un bon représentant de cette tendance. Instigateur d'une « exposition d'art français [47] », qui devait se tenir en 1924 successivement à Québec et à Montréal, et qui présentait, entre autres, les œuvres d'Émile Aubry, de Georges Desvallières, d'Henri Labadie, d'Henri Laurens, d'Auguste Leroux et ses propres travaux, il déclarait que ces artistes représentaient une manière « qui diffère de celle d'autres

42. A. DUPONT, « Louis-Alexandre Taschereau et la législation sociale au Québec, 1920-36 », *Revue d'Histoire d'Amérique française*, décembre 1972, p. 422.

43. *Art. cit., Le Canada*, 15 octobre 1923.

44. « Les architectes félicitent l'honorable Athanase David », *Le Canada*, 11 octobre 1923.

45. *Première proclamation des récompenses..., op. cit.*, p. 29.

46. Annonce de l'école des Beaux-Arts, *Le Devoir*, septembre 1924.

47. Ou du moins, c'est comme tel qu'il se présente aux journalistes de Québec. En réalité, le catalogue de cette exposition a été publié, et les rôles y sont distribués autrement. On y apprend en effet, en frontispice, que « cette première exposition d'art français au Canada est due à l'initiative du statuaire André Vermare. Elle a été organisée sous les auspices du gouvernement de la province de Québec, M. L.-A. Taschereau étant premier ministre, M. A. David, secrétaire de la province, par les artistes français du groupe de l'Érable. »

écoles qui n'ont pas été admises dans cette exposition à cause de leur exagération et de leur extravagance ». Il ajoutait :

> Parmi eux l'on ne retrouvera aucun représentant des excentricités qui font rire les visiteurs des expositions parisiennes ; l'on ne verra pas le moindre « fauve », pas le moindre « cubiste », pas le moindre « dadaïste », pas le moindre « fumiste » [48].

Il n'était donc pas question, en faisant appel à lui, d'aboucher les élèves à l'art français contemporain, encore moins à l'esprit de liberté qui l'animait.

Ayant sans aucun doute en vue la partie théorique de son programme, Fougerat déclarait qu'il importait avant tout

> de répandre à tous les élèves un enseignement général. Les spécialisations viendront après. Elles seront d'autant plus rapides que l'artiste ou l'artisan d'art comprendra plus largement et saura plus de choses. La preuve en a été faite déjà dans la vieille France [49].

L'enseignement général précède donc l'enseignement spécialisé, comme la science, ses applications. Cette perception de l'art comme science et des arts comme des sciences appliquées appartient à la tradition académique. Aussi l'apprentissage artistique est conçu sur le modèle de l'acquisition de la science. Il s'agit de « comprendre » et de « savoir » beaucoup de « choses », avant de pouvoir produire dans une ligne donnée.

Si l'on demande quelle était cette science de l'art non encore appliquée à des arts particuliers, Fougerat tient toute prête, la réponse de la tradition académique : c'est le dessin.

> [C'] est le commencement de tout enseignement artistique [...] il est aussi futile d'essayer de faire de l'art sans savoir dessiner qu'il serait absurde de vouloir se lancer dans la littérature sans savoir lire. [...] Du dessin, encore du dessin, toujours du dessin. C'est la devise. Le dessin est la clef unique et indispensable des Beaux Arts [50].

Le dessin, instrument d'analyse de la réalité en ses éléments, devient, dans ce système, le lieu de la science et de la connaissance artistique par excellence. Il est la « clef unique des Beaux Arts », reléguant la couleur en particulier dans le domaine des applications, des « spécialités ».

Il paraît donc clair que dans l'intention du fondateur, les premiers cours théoriques des Beaux-Arts relevaient de la tradition académique française.

Mais l'école des Beaux-Arts avait aussi une orientation pratique, avons-nous dit. La science de l'art préparait à ses applications, « aux arts appliqués aux industries de la région », selon la formule du programme. Par ce biais, toutefois, une autre tradition artistique s'insinuait aux côtés du bloc solide des cours théoriques. Déjà la présence de Robert Mahias dans le corps professoral pouvait le faire soupçonner. Mahias était un décorateur français qui s'était acquis quelque réputation dans le genre Art Déco en France, assez pour qu'on le mentionne

48. « L'Exposition d'art français », *Le Soleil* (Québec), 25 mars 1924. Il s'agit en réalité d'une citation de la préface, signée Paul Gsell, du catalogue signalé à la note précédente.
49. « La proclamation des lauréats de l'école des Beaux-Arts », *Le Canada*, 26 mai 1925.
50. *Art. cit.*, *Le Canada*, 15 octobre 1923.

comme tel dans un livre récent sur cette tendance [51]. L'Art Déco avait pris la suite de l'Art nouveau et, par bien des côtés, était resté attaché à ses principes fondamentaux. En réaction contre les styles historicistes de la fin du XIXe siècle, l'Art nouveau ne pouvait, à l'origine, être soupçonné d'académisme. Il avait eu l'ambition de créer un style neuf, non éclectique et en accord avec la vie moderne. Les tenants de l'Art Déco entendaient prolonger cette tradition nouvelle, en substituant aux formes ondulantes et organiques de l'Art nouveau, un décor géométrique plus en accord avec l'architecture fonctionnaliste des années vingt. Mais l'animait la même ambition d'un art total, décorant tous les aspects de la vie depuis les objets usuels jusqu'à l'architecture, en passant par la reliure d'art et l'affiche. On y retrouvait la même conception d'un traitement essentiellement bidimensionnel de la surface par la ligne et la couleur et d'une affirmation de la surface, du mur comme tels. C'est donc une seconde tradition, parallèle à celle de l'Académie et également présente à l'école des Beaux-Arts à ses débuts.

Si, gardant à l'esprit cette double orientation de l'école, on essaie d'y situer le jeune Borduas grâce aux témoignages qui nous sont restés, on aperçoit assez bien que sa prédilection allait à la seconde tendance, celle de l'art décoratif dans son sens le plus large.

Le palmarès de fin d'année nous révèle d'abord qu'il se classe deuxième en « modelage ornemental » et reçoit une médaille de bronze par la même occasion. Le projet proposé par le professeur Robert Mahias consistait à imaginer la décoration d'un cadran d'horloge pour le hall d'un grand hôtel [52]. Par contre, Dyonnet le classe en troisième place pour un dessin d'après l'Antique. Il reçoit enfin, avec douze autres, un prix spécial d'encouragement de cinq dollars.

Mieux que la seule consultation du palmarès, les exercices scolaires, datés de 1923-1924 et conservés par Borduas, donnent une idée plus concrète de ses intérêts. Certains sont purement techniques : « cercle chromatique », mélange binaire des couleurs [53], études de contraste simultané... On croirait que le professeur utilisait le *Solfège de la couleur* d'Édouard Fer [54], ou au moins était familier avec la théorie impressionniste de la couleur. Mais d'autres, plus nombreux, consistaient soit en études de fleurs d'après nature [fig. 3], soit en bandes décoratives stylisées. Ce nouvel ensemble d'exercices pointe très clairement dans une direction. C'était une conviction des créateurs de l'Art nouveau anglais que de l'étude des plantes, feuilles et fleurs, on pouvait découvrir les principes

51. « *Suzanne Lalique, Stephany, Robert Mahias, André Arésa and Paul Véra also designed fabrics with garlands and urns of flowers in the Art Déco manner before the influence of Cubism* (Suzanne Lalique, Stephany, Robert Mahias, André Arésa et Paul Véra ont aussi produit pour les tissus, des motifs de guirlande ou d'urne de fleurs dans la manière Art Déco sans avoir subi l'influence du cubisme). » Katherine MORRISON McKLINTON, *Art Deco. A guide for Collectors,* Clarkson N. Potter Inc. Pub., New York, 1972, p. 62.

52. On ne peut presser trop cet argument : toujours sous Robert Mahias, Borduas se voit classer septième en composition décorative. Le projet, conséquent avec le précédent, consistait à faire le carton d'un vitrail pour le hall d'un grand hôtel.

53. Son étude est datée du « 23 octobre », mais il ne peut s'agir que de l'année 1923. Borduas ne reprend ses cours l'année suivante qu'avec un certain retard. Par ailleurs des photographies d'exposition des travaux de fin de l'année (juin 1924) montrent plusieurs exercices du même genre.

54. Récemment réédité chez Dunod, Paris, 1972 [pl. 1, fig. A]. Mais Édouard Fer avait publié, dès le début du siècle, plusieurs articles sur des sujets analogues.

décoratifs nouveaux, pour autant qu'au lieu de s'attacher à les reproduire telles quelles on y cherchât des principes d'organisation décorative. Dans les termes mêmes de Christopher Dresser, botaniste et décorateur, auteur de *The Art of Decorative Design* (1862).

> *Flowers and other natural objects should not be used as ornaments, but conventional representations founded in them* [55].

Comme l'explique Robert Schmutzler, auquel nous empruntons cette citation :

> *The natural form therefore had to be transposed into an ornamental form of art [...] Dresser's page of flower patterns established a geometrical rule for the structure of the design* [56].

La « page de fleurs » à laquelle Schmutzler fait ici allusion est une des planches de la *Grammar of Ornament* d'Owen Jones, un des livres qui auront le plus d'influence sur le développement de l'Art nouveau [57] et auquel Christopher Dresser a contribué. Schmutzler voit dans l'œuvre de Dresser le point de départ de la préférence de l'Art nouveau pour les motifs floraux.

Le livre célèbre d'Eugène Grasset, *La Plante et ses applications ornementales* (1896), peut être considéré comme une application des principes d'Owen Jones et de Christopher Dresser. Il leur assure une diffusion en France jusqu'en 1900 et au-delà. Il n'est donc pas étonnant que nous en retrouvions ici les applications dans des exercices de Borduas lors de sa première année aux Beaux-Arts. Mais il y a plus. Une curieuse composition de Borduas, intitulée *Étude d'un épervier dans un paysage décoratif* [58] se rattache au cours de composition décorative de Robert Mahias. On utilisait des oiseaux empaillés pour ce genre d'exercice. Une photographie de l'exposition de la fin de l'année scolaire 1923-1924 montre plusieurs compositions du même genre, mieux réussies que celle de Borduas. Il la jugeait sans doute autrement que nous, puisqu'il s'était fait photographier auprès d'elle dans sa chambre du couvent d'Hochelaga et qu'il la conserva toute sa vie. On peut lui rattacher une autre composition dans le même goût intitulée *Les Trois Oiseaux* ou peut-être même *Les Trois Sœurs* [fig. 4]. Borduas a représenté trois corbeaux perchés sur des branches enneigées se détachant sur un ciel bleu profond, très soutenu dans le bas de la composition, s'éclaircissant vers le haut. On peut s'étonner de cette inversion des rapports naturels entre la couleur du ciel à l'horizon et à son zénith, mais on en aperçoit bien la raison. Elle assure mieux qu'une représentation réaliste, le contraste des oiseaux noirs sur le fond clair du ciel et celles des branches enneigées sur la partie outremer foncé du bas. Le parti pris décoratif l'a emporté sur l'intention représentative. La mise en contraste (noir sur blanc, blanc sur noir) des éléments a été sauvée au prix de la fidélité à la nature ; mais, comme, par ailleurs, les formes n'ont pas été stylisées et réduites au rôle de pur élément décoratif en les transposant par exemple en un entrelacs de formes négative et positive, le résultat demeure peu satisfaisant dans

55. « Ce n'est pas tant les fleurs ou autres éléments de la nature qui peuvent servir d'ornements, mais les figures conventionnelles qu'on en peut tirer. »

56. « Dès lors, la forme naturelle doit être transposée pour devenir une forme ornementale [...] La page de fleurs de Dresser propose même une règle géométrique de composition pour leur dessin ». *Art nouveau*, H. N. Abrams Inc. Pub., 1962, pp. 100-101.

57. En 1910, il était déjà à sa neuvième édition, R. SCHMUTZLER, *op. cit.*, p. 99.

58. *Palmarès de l'école des Beaux-Arts de Montréal*, 1924.

la ligne de l'Art nouveau. Qu'on songe par contre à l'efficacité d'un ornement créé par Emil Rudolf Weiss en 1899 qui recourait aussi au thème de l'oiseau (paon) dans un paysage. Le contraste entre les formes positives et négatives y créait une complète ambiguïté entre la forme et le fond [59]. Borduas n'avait probablement compris qu'à moitié ce qu'on attendait de lui.

On connaît une composition circulaire de Borduas qui étonnera moins dans le contexte que nous venons d'évoquer. Son existence a été révélée à la rétrospective de 1962 au musée des Beaux-Arts de Montréal. Elle est même reproduite au catalogue de cette exposition, où Evan H. Turner l'intitulait *Bacchante* et la datait *circa* 1923. Elle fait partie de la collection du docteur et de madame Angela-G. Brouillette, à Montréal. On y trouve représentée une femme vue de dos et tournant le visage vers le spectateur. Les épaules sont fortes, presque masculines, et les traits du visage plutôt anguleux. Sa poitrine est couverte de fruits dont des raisins, des pommes, des pêches et des poires. La présence des raisins a peut-être donné l'idée d'interpréter le modèle comme une prêtresse de Bacchus, ou une femme célébrant quelques bacchanales.

Il ne s'agit pas, comme bien l'on pense, d'une composition originale du jeune Borduas. Il s'agit de la copie d'une composition du célèbre affichiste d'Art nouveau, Alphonse-Marie Mucha, qui avait peint vers 1897 deux panneaux décoratifs respectivement consacrés à *La Fleur* et au *Fruit* [60]. C'est le second qui a inspiré Borduas. Mais alors que Mucha avait représenté son personnage en pied, retenant des deux mains les fruits qui paraissent sur sa poitrine, Borduas, en l'inscrivant dans un cercle, s'était exempté de peindre la main droite du modèle, si présente dans la composition de Mucha. Il en est résulté que le personnage de Borduas paraît couché sur le dos et comme soulevé sur les coudes. Autrement on ne s'expliquerait pas comment cette masse de fruits puisse ainsi tenir en équilibre sur sa poitrine !

Quoi qu'il en soit, l'attirance de Borduas pour cette composition révèle son intérêt à l'époque pour les principes décoratifs de l'Art nouveau dont le panneau de Mucha était une parfaite illustration.

> *By its very nature Art Nouveau remains an ornemental and decorative style, which at least offers a concept that may allow us to understand all its variations and possibilities. Above all, Art Nouveau expresses itself in the surface, though it is by no means always a superficial style. But, almost without exception, its principles find their full application, only in the creation of bodily appearances and of spaces which, so to speak, must first pass through a filter which limits them to two dimensions [61].*

59. Ornement de papier de garde pour « Gugeline », reproduit dans R. SCHMUTZLER, *op. cit.*, pl. 8, p. 20.

60. Voir Dominique CARSON, *Mucha*, Flammarion, 1976, pl. 18 et 19, pour des reproductions de *La Fleur* et *Le Fruit*, 60 x 36 cm.

61. « Le style Art Nouveau est essentiellement un style décoratif et ornemental. C'est la notion qu'il faut toujours avoir à l'esprit si on veut en comprendre toutes les applications et variétés. D'abord et avant tout, l'Art Nouveau s'exprime dans la superficie, sans pour autant être toujours un style superficiel. À peu près sans exceptions, ses principes trouvent leur parfaite application quand l'apparence des corps et le sentiment des espaces a été, pour ainsi dire, passé au tamis de la bidimensionnalité ». R. SCHMUTZLER, *op. cit.*, p. 29.

L'été revenu, Borduas retourne dans sa famille à Saint-Hilaire. À Montréal, il pensionne, sans s'en vanter auprès de ses camarades, chez l'une de ses tantes religieuses dans leur couvent d'Hochelaga. C'est sans doute avec plaisir qu'il retrouve les siens. Il reprend aussi contact avec « Monsieur Leduc ». Une surprise l'attend de ce côté. Leduc lui offre pour la seconde fois de collaborer avec lui. Bien qu'il était loin d'en avoir fini avec la décoration de la chapelle de l'évêché de Sherbrooke, Leduc avait accepté de rafraîchir le décor de la chapelle du couvent des Dames du Sacré-Cœur à Halifax [62], endommagé par une explosion durant la première guerre mondiale [63]. Très chargée de boiseries et de vitraux, cette chapelle n'offrait que peu de surfaces à décorer. Leduc y dorera les encadrements des vitraux. Il offrait à Borduas de lui servir d'assistant pour ce contrat.

Une des rares œuvres de Borduas, qu'on peut rattacher avec certitude à son séjour à Halifax, n'a aucun rapport avec son travail chez les Dames du Sacré-Cœur. Il s'agit d'un portrait de jeune fille intitulé (en anglais) *My dear friend Lottie*. Représentée en buste, de face, les cheveux couverts, Lottie porte un costume à col ouvert de matelot. Le projet d'Halifax lui laissait donc quelques loisirs... ou est-ce la surveillance de Monsieur Leduc qui se faisait moins étroite ?

La date notée sur ce portrait est « 22 novembre 1924 ». Borduas rentre tard à Montréal et ne retourne aux Beaux-Arts que lorsque l'année scolaire est déjà commencée. Sur sa deuxième année aux Beaux-Arts, nous ne sommes guère plus renseigné que sur la première. Le palmarès de cette seconde année confirme son habileté à la copie de l'Antique. S'il se classe quatrième à un examen de Fougerat qui consistait à dessiner un jeune flûtiste d'après l'Antique, il est le premier, sous Dyonnet, pour une copie du torse de Laocoon. Maillard lui accorde le premier prix en anatomie artistique. Albert Larue, qui avait demandé de mettre en perspective la représentation d'une fontaine, le classe deuxième pour cet exercice.

La tendance académique de l'école fait sentir ici tout son poids. Si quelques planches anatomiques dessinées par Borduas ont été conservées, — elles ne sont pas datées — n'est-il pas caractéristique de son peu d'intérêt pour les copies d'après l'Antique, qu'il ne s'est donné la peine d'en conserver que bien peu ? Nous n'en avons retrouvé que quelques-unes, dont un *Athlète* dans une collection privée en Ontario.

Par contre, c'est au cours de cette deuxième année scolaire (1924-1925) que se situe la première performance de Borduas signalée par les journaux montréalais. On lui décerne, conjointement avec mesdemoiselles Myriam et Clarisse Holland, un prix pour une affiche sur la valeur nutritive du lait, à un concours organisé par le ministère de l'Agriculture, à Ottawa [64]. Comme l'école des Beaux-Arts prévoyait à son programme un cours de « composition décorative avec application de l'art décoratif aux industries de la région », l'affiche commanditée par le ministère de l'Agriculture entrait normalement dans la perspective de ce cours. L'année précédente, Robert Mahias, titulaire de ce cours, avait fait participer ses

62. Au 5820 Spring Garden Road, près du Lord Nelson Hotel.
63. E. H. TURNER, *op. cit.*, p. 24.
64. « Nos jeunes artistes primés », *Le Canada*, 15 mai 1925.

élèves à l'exposition annuelle de la Canadian Handicraft Guild, avec des cartons de tapis dessinés sous sa direction [65] et à un concours d'affiche organisé par les agences de voyage Hone [66]. Borduas avait probablement participé à ces activités, bien qu'il soit impossible de le vérifier.

Le seul projet de Borduas, datant certainement de sa deuxième année aux Beaux-Arts, est aussi d'ordre décoratif. Il s'agit d'un dessin de *Porte-missel, bois découpé* [fig. 5]. L'iconographie en est simple : trois cercles, inscrits respectivement d'une croix, d'une colombe et de l'étoile de David dont un des triangles comporte l'œil de Dieu, symbolisant la Trinité. Des feuilles de rosier remplissent les interstices du motif précédent, réminiscence possible du « rosier mystique » de Leduc à Sherbrooke. Le style géométrique est très nettement Art Déco. On notera, par ailleurs, le thème religieux de cet exercice. Il témoigne du désir des maîtres français de Borduas de ne pas négliger l'art sacré dans la pieuse province de Québec !

À la fin de l'année scolaire 1924-1925, Fougerat persuadé d'avoir « institué une école bien structurée, réglée, qui continuera après son départ », quitte Montréal pour la France, laissant la direction de l'école à Charles Maillard [67]. Bien que court, le passage de Fougerat au Québec paraissait fructueux [68]. L'école des Beaux-Arts était lancée et devait lui survivre jusqu'à nos jours.

Que fait Borduas durant l'été 1925 ? Ozias Leduc n'avait rien à lui offrir cet été-là. Borduas est-il retourné passer l'été chez les siens à Saint-Hilaire ? Peut-être pas... *La Patrie* du 27 juin 1925 annonçait que l'école des Beaux-Arts gardait son atelier de modelage ouvert durant l'été. Borduas s'est-il prévalu de cet avantage ? Nous avons retrouvé en tout cas, dans la collection du Dr Guy Fortin, un bas-relief à motif de roses entrelacées. Il est daté, malheureusement la date est peu lisible : « 13 (?)/7/25(?) ». Seul le « 7 » est clair et nous situe en juillet. Ne s'agit-il pas d'un travail de modelage ornemental fait à Montréal durant l'été 1925 ? Comme pour le *Porte-Missel...*, nous sommes de nouveau en présence d'une œuvre d'inspiration Art Déco. Les entrelacs de roses étaient un motif affectionné des décorateurs Sue et Mare, durant les années vingt [69].

65. « Exposition annuelle du Canadian Handicraft Guild », *La Presse*, 3 novembre 1924.

66. « Résultats du concours d'affiches organisé par les voyages Hone », *La Patrie*, 15 janvier 1925.

67. « M. Charles Maillard directeur de l'école des Beaux-Arts », *Le Canada*, 16 juin 1925.

68. Aussi pour lui ! Durant son court passage au Canada, il avait réussi à faire exposer de ses propres travaux, deux fois à Montréal : en février 1924, à la galerie Morgan Powell (*Cf.* « Exposition des tableaux par M. Emmanuel Fougerat », *Le Canada*, 18 février 1924 ; « M. Emmanuel Fougerat, ses toiles et ses dessins », *La Patrie*, 18 février 1924 ; « S. Morgan Powell Exhibition of Oil and Pencil Portraits by Emmanuel Fougerat », *The Star*, 26 février 1924) et, en février 1925, aux galeries Watson. Nous avons signalé qu'en mars 1924, il avait participé à une Exposition d'Art français. Enfin Athanase David se portera acquéreur, au nom de la Province, de trois de ses œuvres : *L'Inspiration* (huile), *Chanoine breton* et *Vieux Paysan* (deux crayons). *Cf.*, « Three Pictures for the Province », *The Gazette*, 18 février 1924, et « Tableaux achetés par l'honorable M. David », *La Patrie*, 19 février 1924. David lui commandera aussi son portrait.

69. Katherine MORRISON McCLINTON, *op. cit.*, pp. 16-17.

Notre conjecture semble confirmée par le fait que Borduas se verra décerner à la fin de l'année scolaire suivante un modeste prix de 2,50 dollars pour ses travaux de vacances précédentes [70].

Quand Borduas retourne à l'école des Beaux-Arts pour y entreprendre sa troisième année, il trouve Charles Maillard à sa direction. Dès sa prise en charge de l'école, le nouveau directeur semble vouloir en changer l'orientation.

> On se propose avec la réouverture de l'école, d'inaugurer une nouvelle politique, ou plutôt d'appliquer la politique que l'honorable M. David avait en vue quand il entreprit la tâche de construire l'école. Il désirait alors que l'école servît à l'entraînement des jeunes gens et des jeunes femmes d'avenir, qui par suite des bénéfices qu'ils retireraient de l'école pourraient obtenir des bonnes positions dans le travail décoratif auquel les jeunes gens de cette province se trouvaient pratiquement exclus jusqu'ici [71].

On se souvient que Fougerat avait orienté l'école vers l'art pur, vers l'art appliqué et vers la pédagogie artistique. Maillard favorisera ces deux dernières orientations et voudra surtout faire de son école, une école d'art appliqué.

Au début, toutefois, ses déclarations sont suivies d'effets d'ordre plus administratif qu'académique. Les programmes ne sont pas modifiés substantiellement. Par contre, le nouveau directeur est aux prises, dès le début, avec un problème d'espace. L'école, où exceptionnellement pour l'époque, l'enseignement était gratuit et où l'on promettait des débouchés nouveaux et nombreux aux élèves, avait remporté un vif succès auprès des étudiants qui s'y étaient inscrits en grand nombre. Pour endiguer le flot, Maillard organise aussitôt au Monument national un cours préparatoire à l'entrée aux Beaux-Arts [72].

Par ailleurs, il augmente son corps professoral principalement à cause des départs de Fougerat et de Robert Mahias. Un court séjour en France, durant l'été 1925, lui permet de recruter deux nouveaux professeurs, Maurice Félix et Henri Charpentier, respectivement chargés des cours de composition décorative et d'anatomie artistique [73]. Borduas ne gardera pas un très bon souvenir de ces professeurs.

La troisième année passée à l'école des Beaux-Arts semble avoir été une année relativement faste pour Borduas. Il y décrochera le prix J. C. Ash en composition décorative, qu'il devra cependant partager avec deux autres candidats ex aequo. Ce prix avait été institué du temps de Fougerat et consistait en une bourse de 250 dollars pour le meilleur élève de troisième année en art décoratif [74]. Il se situait à l'intérieur des mesures que Fougerat avait instituées pour développer l'orientation utilitaire de son école. À la fin de l'année 1925-1926, Borduas se classe troisième en composition décorative appliquée aux industries d'art, en modelage ornemental et en anatomie artistique, comme on peut le lire au palmarès de cette année.

70. *Palmarès de l'école des Beaux-Arts de Montréal*, 1926.
71. *Art. cit., Le Canada*, 16 juin 1925.
72. *Ibid.*
73. « New Professors for École des Beaux-Arts », *The Star*, 24 septembre 1925.
74. Voir « Encourager l'étude de l'art décoratif », *La Presse*, 2 avril 1925.

Contrairement à ce qui s'est passé l'été précédent, Ozias Leduc avait du travail pour Borduas durant l'été 1926. Le couvent de Saint-Hilaire lui avait commandé le décor de sa chapelle. Il en arrêtera la composition dans le détail, mais en confiera complètement l'exécution au pochoir à Borduas et à Dollard Church, se contentant de superviser de loin leur travail. La chronique du Couvent signale ainsi la fin des travaux, en date du 27 août 1926.

> Notre chapelle confiée à M. Ozias Leduc, artiste-décorateur, nous est remise peinte à neuf, attrayante et jolie. [...] Le travail préparé avec l'art que l'on connaît à M. O. Leduc a été exécuté en majeure partie par MM. Dollard Church, peintre-décorateur, et Paul-Émile Borduas, artiste en herbe, tous deux de Saint-Hilaire [75]

On ne peut se faire une idée de leurs travaux que par une photographie noir et blanc, car la chapelle a brûlé depuis. La chronique décrit la décoration de la manière suivante.

> La voûte du chœur attire surtout le regard : un rocher d'où découlent sept sources symboles de la grâce est surmonté d'une croix faisant relief dans un faisceau de rayons lumineux. Une banderole porte en inscription latine la parole célèbre de saint André : *O Bona crux accipe me ut per te me recipiat qui per te me redimit* [76].

Il s'agit d'un des décors les plus dépouillés de Leduc ne recourant qu'aux symboles chrétiens. Les conditions d'exécution (au pochoir) expliquent peut-être en partie le schématisme de la composition.

Le même été, Borduas se voyait également confier par Leduc le nettoyage et les retouches du chemin de croix de l'église Saint-Romuald de Farnham, exécuté jadis par Leduc, probablement en 1905 et 1906. Le 1er septembre 1926, en ayant presque terminé avec son travail, Borduas écrit, de Farnham, à Ozias Leduc :

> Bien cher maître,
>
> Quelques mots pour vous mettre au courant de ce qui se passe ici. Tout va bien ; j'aurai terminé samedi, je crois, le travail que vous m'avez laissé à faire.
>
> Monsieur le Curé est venu me voir à l'église ; il ne m'a rien dit concernant le travail à venir, qu'il pourrait vous donner. Il paraissait satisfait des stations nettoyées.
>
> Donc j'attendrai ici vos instructions [77].

Faut-il situer à ce moment, une certaine lassitude à l'idée de retourner aux Beaux-Arts, de la part de Borduas ? On se souvient que nous l'avons cité, déclarant :

> Vint un moment où j'eus besoin de l'aide de M. Leduc pour sortir de cette École des beaux-arts où il m'avait fait entrer [78].

75. Archives du couvent de Saint-Hilaire consultées sur place, grâce à la bienveillance de Sœur Simonne Savoie, S.N.J.M., par l'un d'entre nous (F. Le Gris). Qu'elle trouve ici l'expression de notre gratitude.
76. « Ô bonne croix, reçois-moi de sorte que par toi m'accueille Celui qui, par toi, m'a racheté. »
77. Archives de Gabrielle Messier.
78. *Art. cit.*, note 1.

C'est bien possible. Quoi qu'il en soit, « l'aide » demandée lui sera refusée et Leduc l'encouragea plutôt à finir les études entreprises. Borduas reprend donc ses cours, pour une dernière année aux Beaux-Arts. Il y terminera ses études en juin 1927 et ne recevra son diplôme (le premier) que le 20 décembre de cette même année. On n'accordait alors de diplôme spécialisé (le second) qu'en architecture. Le 9 juin 1932, Borduas, après s'être soumis à une nouvelle série d'épreuves, recevra un second diplôme l'habilitant officiellement à enseigner le dessin dans les écoles de la Commission des écoles catholiques de Montréal [79]. Entre-temps, on tiendra compte des circonstances et les finissants des Beaux-Arts pourront se présenter sur le marché du travail, avant même d'avoir passé leurs derniers examens.

De sa dernière année aux Beaux-Arts, Borduas a conservé les états d'un projet qui semble l'avoir particulièrement intéressé. Il avait exécuté, comme travail de fin d'année, le projet de la décoration entière d'une chapelle (imaginaire) de château. Présenté lors de l'exposition de fin d'année, le projet de Borduas a été signalé par les journaux. Albert Laberge le fait en ces termes :

> Parmi les élèves qui se sont placés au premier rang et qui promettent le plus, nous citerons [...] Raoul Viens et Paul-Émile Borduas, tous deux de la campagne également, de Saint-Hilaire, où ils ont travaillé pendant quelque temps sous la direction de cet admirable artiste qu'est M. Ozias Leduc [80].

Raoul Viens est un ami d'enfance de Borduas ; ils travailleront ensemble sous la direction de Leduc pour la préparation des décors de la pièce de théâtre du Dr Ernest Choquette, *La Madeleine,* présentée à Saint-Hilaire le 14 juillet 1928 [81].

Un article de *La Patrie* [82] est plus explicite sur le projet de Borduas :

> Nous trouvons dans cette section un « Projet de Décoration de chapelle dédiée à la Vierge », décoration symbolique par la couleur et les éléments du sujet traité. Un vitrail grandeur d'exécution, tiré de la maquette d'ensemble, représente le prophète Isaïe annonçant la venue de Jésus : « Une vierge enfantera ! » Trois autres vitraux, dans le projet, montrent des prophètes. Sur la cimaise court un rosier mystique. Le tout couronné d'une coupole en mosaïque illustrant « l'arbre de Jessé ». La grille en fer forgé du chœur, extrêmement originale et artistique, est composée d'épis de blés et de grappes de raisins avec un motif central : deux figures d'anges.

Borduas n'est pas nommé ; mais la description est suffisamment explicite pour qu'il n'y ait pas de doute sur son attribution. Borduas, qui avait décroché le deuxième prix dans la section « décoration », grâce à ce projet, en avait conservé plusieurs études représentant tantôt le chœur, le cul-de-four avec son Arbre de Jessé, les vitraux ou la grille de fer forgé. Ses notes écrites explicitent l'iconographie de son projet.

79. Voir « À l'École des Beaux-Arts », *Le Devoir,* 10 juin 1932.
80. « Les travaux des élèves de l'école des Beaux-Arts », *La Presse,* 1er juin 1927, p. 5.
81. J.-R. OSTIGUY, *op. cit.,* p. 210.
82. « Le vernissage de l'exposition annuelle de l'école des Beaux-Arts, qui a eu lieu samedi manifeste de remarquables progrès », *La Patrie,* 30 mai 1927, p. 15.

Projet d'une décoration d'une chapelle de château

L'IDÉE

Annonciation de Marie

4 prophètes
2 de chaque côté de
l'autel

5 vitraux

Marie

La Vierge Marie, avec
ses principaux attributs
Au-dessus de l'autel

Dans la voûte : Arbre de Jessé, comprenant 15 des principaux ancêtres de Marie, et au sommet Marie et son fils, couronnés des sept dons du Saint-Esprit. Cet arbre de Jessé occupera trois des principaux panneaux de la voûte

panneaux
de la voûte
5

1. en commençant du côté droit : la promesse d'un rédempteur
2, 3, 4. Arbre de Jessé
5. Glorification de Marie [83].

Comme tel, le projet de Borduas dépendait de très près du programme iconographique qu'Ozias Leduc avait élaboré à l'évêché de Sherbrooke. Le choix du thème marial, l'association de la figure de quatre prophètes à celle de Marie, les thèmes de l'annonciation d'une part, de la promesse d'un rédempteur et de la glorification de Marie d'autre part, même celui de l'arbre de Jessé étaient tous déjà présents dans la décoration de Leduc à Sherbrooke. Même la façon de noter par écrit son devis iconographique ressemble à celle que Leduc utilisait lui-même. C'est donc dire que, dans ce projet de fin d'année, Borduas avait tablé abondamment sur son expérience antérieure. Du moins, avait-il trouvé ainsi le moyen de faire la synthèse entre les deux types de formation auxquels il avait été soumis avec Ozias Leduc et à l'école des Beaux-Arts.

Les années d'apprentissage de Borduas allaient se clore sur une nouvelle collaboration avec Leduc. Bien qu'il n'en eût pas encore terminé avec la chapelle de l'évêché de Sherbrooke, Leduc n'avait pu refuser, à son ami Olivier Maurault, la décoration du baptistère de l'église Notre-Dame de Montréal. Durant l'été 1927 [84], il y associe Borduas. Comme Jean-René Ostiguy l'a montré, Leduc s'occupait à ce moment du décor de la voûte, divisée en « ciel matériel » et « ciel théologique ». C'est probablement à cet ouvrage que participe Borduas, d'autant qu'il comportait l'exécution de plusieurs détails au pochoir (notamment un nombre considérable d'« étoiles »).

Mais il est certain que Borduas a été fort impressionné par l'ensemble du décor de Leduc, l'un des plus achevés du maître de Saint-Hilaire. La collection de Mme L. Lange conserve une sorte de souvenir pictural de cette collaboration [fig. 6]. Il s'agit d'une gouache qui reproduit la toile de Leduc, qu'on trouve sur la droite, en entrant dans cet édicule heptagonal et qui représente l'*Arbre de vie*, au

83. Archives de la famille Borduas (AFB).
84. La « feuille de temps », de Leduc permet de préciser du 9 juin au 10 septembre 1927.

pied duquel jaillissent les quatre fleuves du paradis [85]. Une épée descendant du ciel le recouvre en partie, en interdisant désormais l'accès depuis la faute d'Adam et Ève. Cette composition avait impressionné assez Borduas pour qu'il se soit donné la peine de la copier d'une main hâtive.

Si l'on tente de faire le bilan des années de formation de Borduas, il ne fait pas de doute qu'elles ont d'abord été l'occasion d'une sorte de détachement de ses origines. Il y avait loin du milieu familial de Borduas au « monde » de Leduc, ami d'écrivains comme les poètes Marcel Dugas, Guy de La Haye, l'essayiste Robert de Roquebrune et l'historien Olivier Maurault, tous grands lecteurs de Huysmans et des poètes symbolistes français et, au moins dans le cas de Maurault et de lui-même, admirateurs de la peinture de Puvis de Chavannes, de Gustave Moreau et du préraphaélite anglais Edward Burne Jones. Son association avec le vieux maître de Saint-Hilaire faisait, du fils du ferronnier du village, une sorte de privilégié, admis au saint des saints de l'atelier de Correlieu. Borduas sera plus tard très critique sur l'entourage de Leduc. Il aura un mot dur pour Olivier Maurault dans les *Projections libérantes*. Il ne sera guère plus tendre sur le poète Guy de La Haye.

> Il a eu l'occasion du réveil dans une forme si brutale qu'il ne pût l'accepter. Après une boutade magnifique, il s'est retourné et a retrouvé en lui un rêve plus profond où l'attendait cette terrible et isolante sécurité catholique [86].

Mais à l'époque, ces personnages durent lui paraître bien différents.

Par ailleurs, les cours suivis à l'école des Beaux-Arts de Montréal lui permettaient de couvrir d'un diplôme académique les stigmates de sa faible scolarisation antérieure. On pense à la progression sociale que le sacerdoce a marqué pour plusieurs de ses contemporains issus des milieux ruraux, avec cette différence que dans le cas de Borduas, l'art devait prendre la place de la religion.

Sur le plan artistique, Borduas sous l'influence des compositions religieuses de Leduc et de l'orientation pratique de l'école des Beaux-Arts, se trouvait préparé essentiellement à une carrière de peintre-décorateur et même de peintre-décorateur d'église, beaucoup plus que de peintre de tableaux de chevalet. Bien plus, cette peinture décorative à laquelle on l'avait préparé, portant encore si fort la marque des styles 1900 (symbolisme, Art nouveau, académisme...) non seulement prolongeait ces vieilles modes dans l'ignorance complète des courants contemporains de la peinture, de l'impressionnisme au surréalisme, mais ne semblait offrir aucune issue vers l'avenir. Les jeux pouvaient sembler assez mal faits dès le départ.

Et pourtant, beaucoup plus tard, à un moment où, ayant senti le besoin de retrouver dans son long cheminement le fil d'Ariane qui le rattachait encore à ses années d'apprentissage, il reviendra au personnage de Leduc, le seul à se dégager de ces brumes passées, pour marquer tout ce qu'il lui devait encore. Or il est remarquable que cet hommage à Leduc, par Borduas, souligne essentielle-

85. Le Tigre, l'Euphrate, le Pishôn et le Gihôn, comme on sait. *Gen.* 2 : 10-14.
86. « Paul-Émile Borduas nous écrit au sujet d'Ozias Leduc », *Arts et Pensée*, juillet-août 1954, p. 178.

ment deux choses : la qualité artisanale du travail de Leduc et le côté onirique de son inspiration.

Pour camper le personnage de Leduc, donner une idée concrète de sa probité, Borduas décrit une scène dont il dut être témoin à Sherbrooke puisqu'il parle d'« une chapelle ».

> Je le vois [...] bouchant à la pointe d'un crayon dans la voûte d'une chapelle, à vingt-cinq pieds de hauteur, les minuscules trous blancs laissés dans le plâtre par de fines épingles ayant retenu des pochoirs [87].

N'est-il pas remarquable qu'en retenant cet exemple d'honnêteté d'artisan, Borduas indique comment Leduc avait voulu ne pas le couper de ses origines, tout en lui procurant les moyens de son ascension sociale ?

Mais Borduas dit davantage. Il tente de caractériser l'influence de la peinture de Leduc sur lui. Il connaissait sa peinture de chevalet pour en avoir vu à l'atelier de Correlieu, mais il connaissait mieux encore sa peinture religieuse, pour y avoir collaboré si souvent comme nous l'avons vu. Il n'oppose d'ailleurs pas l'une à l'autre, du moins dans ses réflexions écrites sur Leduc, comme on l'a fait si souvent depuis [88]. Revenant donc, en bloc, sur l'influence de Leduc, il écrivait, comme nous l'avons vu.

> Je lui dois enfin de m'avoir permis de passer de l'atmosphère spirituelle et picturale de la Renaissance au pouvoir du rêve qui débouche sur l'avenir [89].

Certes, cette remarque est à replacer dans le contexte où elle a été écrite. Borduas, à New York, ayant déjà assumé l'expérience automatiste, perçoit dans les préoccupations symbolistes de Leduc, l'intuition de l'importance du monde intérieur. La poursuite des apparences qu'il dénoncera comme la poursuite d'une « illusion » aurait déjà été perçue comme telle par Leduc. Borduas croyait pouvoir le reconnaître vingt ans après.

C'est donc dire qu'au double point de vue de la conception de l'art comme métier et de l'art comme *cosa mentale*, Borduas reconnaissait, à l'exemple de Leduc, une influence déterminante sur son propre développement. Certes, en revenant ainsi sur son passé, Borduas mettait entre parenthèses, une très longue part de son cheminement. Nous ne pourrons la passer sous silence dans un essai historique comme le nôtre. Retenons toutefois que ce qui s'édifiera par la suite reposera sur les fondements posés d'abord par Leduc.

Si la conception de l'art comme métier et exploration du monde intérieur représentait le pur métal de ces années d'apprentissage, au point où nous sommes dans notre présentation de la carrière de Borduas, le minerai était encore loin d'être dégagé de sa gangue d'art académique, de peintures influencées par les Nazaréens ou par les Préraphaélites, de recettes décoratives d'Art nouveau... Borduas n'avait pas encore subi le choc de la peinture contemporaine. Un séjour à Paris devait en fournir l'occasion.

87. « Quelques pensées sur l'œuvre d'amour et de rêve de M. Ozias Leduc », *Canadian Art*, vol. X, n⁰ 4, 1953, p. 161.

88. *Cf.* Jean ÉTHIER-BLAIS, « Ozias Leduc », dans les Conférences de Sève, 1973, pp. 15-56.

89. *Art. cit.*

2

L'élève de Maurice Denis
(1928-1930)

Ses études académiques terminées et après le dernier intermède d'une nouvelle collaboration avec Ozias Leduc au baptistère de l'église Notre-Dame, Borduas pouvait considérer comme finies ses années de formation. Rien, à ce moment, ne pouvait laisser prévoir que l'occasion lui serait bientôt donnée d'aller parfaire son apprentissage à Paris. Aussi bien, ce séjour parisien sera moins la conséquence d'un projet mûri de longue date, que celle d'un concours fortuit de circonstances.

La préoccupation immédiate de Borduas, à la fin de l'été 1927, est de trouver du travail. Une seule voie lui semble ouverte : l'enseignement du dessin dans les écoles primaires. Des deux diplômes spécialisés offerts par l'école des Beaux-Arts, en architecture et en pédagogie artistique, c'est le deuxième qui l'a attiré. Il n'est donc pas question pour lui de chercher autre chose comme gagne-pain. Il semble avoir écarté alors la possibilité de se lancer tout de go, à la suite de son maître, dans une carrière de décorateur d'église, même s'il en avait rêvé avant son inscription à l'école des Beaux-Arts. Certes, cette ambition ne le quitte pas complètement. Elle est simplement repoussée au second plan. Des considérations plus réalistes prennent le dessus et c'est donc comme professeur de dessin qu'il envisage d'abord de gagner sa vie.

Borduas a raconté lui-même en détail, dans son pamphlet autobiographique *Projections libérantes* [1], les circonstances de son premier engagement comme professeur de dessin. La Commission des écoles catholiques de Montréal (CECM) est son premier employeur. Engagé à demi-temps, il doit dispenser son enseignement aux écoliers de 3e, 4e, 5e, 6e, 7e et 8e année, dans deux endroits à la fois (aux écoles Champlain et Montcalm [2]), ce qui représente une tâche assez lourde malgré tout. Ces deux écoles faisaient partie de ce qu'on appelait le « district centre ». On avait divisé la région scolaire de Montréal en secteurs est, ouest,

1. Mithra-Mythe éd., 1949, pp. 6-10.
2. ACECM, dossier Borduas, 4 juin 1928.

nord et centre, ce dernier « district » correspondant aux quartiers les plus défavorisés de la ville. Ses « principaux », selon l'expression qu'on utilisait à l'époque pour désigner les directeurs d'écoles, étaient respectivement Hercule Mondoux et Émile Lanthier, peut-être des frères enseignants.

Borduas signe son contrat avec la Commission le 31 octobre 1927, bien qu'il ait commencé à donner des cours dès le début d'octobre [3]. Le contrat est contresigné par Adélard-Charles Miller, directeur-secrétaire du « district centre ». Quand Miller fait venir Borduas à l'école du Plateau, où sont installés ses bureaux, il y a déjà « près de trois semaines que les cours sont commencés ». Il voit donc d'abord au plus pressé et assigne sa tâche d'enseignement à Borduas, la signature officielle du contrat pouvant attendre.

Comment Miller en était-il venu à choisir — l'initiative vient de lui — Borduas pour le demi-poste disponible dans son secteur ? Il semble qu'il avait connu Magloire Borduas dans sa jeunesse. De plus, il était le beau-frère du concierge de l'école des Beaux-Arts, M. Carrière, avec qui Borduas était en bon terme. C'est du moins ainsi que Borduas explique les choses dans les *Projections libérantes*. C'est là de la bien petite histoire. Il faut la rappeler, car elle révèle la raison des accusations que Charles Maillard fait peser peu après sur Borduas. Maillard fait bientôt courir le bruit que Borduas avait fait « jouer des ficelles politiques » pour obtenir le poste qui était réservé « à son meilleur ami, Léopold ». Bien que les *Projections libérantes* ne le nomment pas, il s'agit très probablement de Léopold Dufresne, comme on peut l'établir par recoupement de diverses sources. C'était une « accusation » bien extraordinaire, mais qui viendra aux oreilles de Borduas. S'il y avait eu « ficelles », elles étaient plus népotiques que politiques. De toute manière, ce n'était pas Borduas qui les avait fait jouer. Borduas ne pardonnera jamais à Maillard d'avoir entretenu à son endroit des soupçons de cette nature. Les choses en resteront là cependant et Borduas pourra donner son enseignement sans inquiétude durant l'année scolaire 1927-1928.

Entre-temps, un événement heureux vint le consoler de ses déboires avec Maillard. Du 10 au 22 octobre 1927, Borduas participe à sa première exposition publique en dehors de l'école des Beaux-Arts [A] [4]. Organisée par la maison Eaton's cette exposition d'œuvres canadiennes était divisée en deux sections : huiles et aquarelles d'une part, pastels, dessins et gravures sur bois, d'autre part. Le catalogue en a été conservé. Comme on l'indiquait dans la préface, on avait voulu varier les participations à l'exposition :

> The primary object of this exhibition is to bring before the public the work of present-day Canadian artists, to show what strides are being made in the Province in artistic directions, to encourage the younger craftsmen and to stimulate interest generally in matters of art [5].

3. ACECM, dossier Borduas, « Engagement d'instituteurs », 31 octobre 1927.
4. Le sigle A renvoie ici, comme dans le reste de l'ouvrage, au Répertoire des expositions auxquelles Borduas a participé de 1927 à 1960, donné en annexe.
5. « Les principaux objectifs de cette exposition sont de présenter au public le travail des artistes canadiens d'aujourd'hui, de montrer les étapes franchies par l'art de cette province, d'encourager les jeunes artisans et de stimuler l'intérêt général pour les arts. » *Catalogue of the Exhibition of Works by Canadian Artists in the Special Galleries of the Fifth Floor*, 10 au 22 octobre 1927, T. Eaton's and Co., T. 44.

Parmi les exposants on retrouvait à la fois des artistes à la réputation bien établie comme Octave Bélanger, Georges Delfosse, les sœurs Alice et Berthe Des Clayes, Marc-Aurèle Fortin, Adrien Hébert, Edwin Holgate, Narcisse Poirier, A. Sheriff Scott mais aussi des jeunes, la plupart des condisciples de Borduas à l'école des Beaux-Arts comme Léopold Dufresne, Frank Iacurto et Paul Leroux. Il en allait de même dans la section de la sculpture où Henri Hébert et Alfred Laliberté côtoyaient Alice Nolin, une jeune camarade de Borduas. Il est intéressant de souligner que cette participation de Borduas se fait en dehors de la protection de son premier maître Ozias Leduc qui n'est pas représenté à cette exposition.

L'œuvre présentée par Borduas faisait partie de la deuxième section consacrée aux dessins, pastels et bois gravés. C'est un dessin à l'encre de Chine intitulé *Sentinelle indienne* [fig. 7] [6], tout à fait dans l'esprit des bois gravés qui connaissaient alors un renouveau tant en Europe qu'au Canada, notamment dans l'illustration du livre. Borduas avait d'ailleurs visité au début de cette même année 1927 une exposition sur les procédés de la gravure tenue à l'Université McGill [7]. Par ailleurs, on connaît l'intérêt suscité à cette époque par les gravures de Rodolphe Duguay qui traitaient surtout des sujets régionalistes (paysages, scènes de la vie quotidienne à la campagne) ou religieux. Le dessin de Borduas se rapproche des bois gravés de Duguay, à la fois par le sujet traité et par le style dépouillé, immédiatement lisible. Il représente, au premier plan, un Indien assis près d'un feu, dans une position d'attente et de guet. À l'arrière-plan, un rang de tentes coniques affecte un mouvement circulaire comme pour fermer la composition.

Les critiques qui commenteront [8] cette exposition y verront un des principaux événements artistiques de l'année. Albert Laberge, qui était déjà sympathique à Borduas, cite son nom parmi ceux qu'il faut retenir. Bref, Borduas expérimentait son premier succès. Peut-être en prit-il occasion pour rêver de mener une carrière de peintre en parallèle avec sa tâche d'enseignant ?

Quoi qu'il en soit, l'année scolaire 1927-1928 passe sans encombre. Il est difficile d'en dire plus. Nous ignorons en particulier quelles furent ses méthodes d'enseignement, bien qu'on puisse soupçonner qu'elles étaient assez académiques, à l'imitation de celles qu'il avait lui-même subies à l'école des Beaux-Arts.

Les vacances de l'été 1928 sont pour lui l'occasion d'un court voyage aux États-Unis. Il visite Boston et New York, comme il le mentionne dans ses *Notes biographiques* [9]. On peut reconstituer, au moins en partie, ses principaux centres d'intérêt durant ce voyage, grâce aux brochures et catalogues qu'il en rapporte [10]. Il semble s'être attardé davantage à Boston qu'à New York. Très probablement

6. Nº 161 au catalogue.

7. Texte dactylographié, *Library Museum, McGill University, January 29 — April 2, 1927, The Arts of Illustration, Introduction to the Graphic Processes,* T 44.

8. J. N., « À la galerie Eaton. L'exposition des peintres de la province de Québec », *La Patrie,* 12 octobre 1927 ; Albert LABERGE, « L'Art et les Artistes. Exposition de peintures par les artistes de la province », *La Presse,* 12 décembre 1927.

9. Rédigées en 1948 et traduites en anglais, l'année suivante, T 261.

10. On a retrouvé dans sa bibliothèque le *Handbook of the Boston Public Library* (1927), le *Catalogue of Paintings* du musée de Boston (1925) et un petit guide non illustré du Metropolitan Museum de New York (édition de 1927).

sur les conseils d'Ozias Leduc, il se rend à la Public Library, à Boston, pour y admirer les étonnantes décorations de Puvis de Chavannes. C'était un peintre qu'admirait grandement Leduc. Nul doute aussi que ses peintures firent une forte impression sur Borduas. On retrouvera quelque chose du coloris de Puvis dans les stations de chemin de croix de l'église Saint-Michel de Rougemont que Borduas peindra en 1932. À Boston, Borduas visite aussi le musée des Beaux-Arts. Il est difficile d'imaginer que le grand tableau de Gauguin — il mesure 4,50 mètres sur 1,80 mètre — *D'où venons-nous ? Qui sommes-nous ? Où allons-nous ?* ait pu échapper à son attention à cet endroit.

De Boston, Borduas se rend ensuite à New York, pour y visiter le Metropolitan Museum. Le choc de la grande peinture européenne dut être extrême sur lui, qui ne connaissait alors à toute fin utile que la peinture d'Ozias Leduc et ce qu'il avait pu voir à la Art Association à Montréal.

La fin des vacances le ramène à l'enseignement du dessin dans les écoles. La nouvelle année scolaire s'annonce bien. Il garde non seulement son poste aux écoles Champlain et Montcalm, mais il se voit aussi confier des classes de dessin à l'école du Plateau, où il remplace Jean-Baptiste Lagacé, nommé inspecteur de dessin à la Commission. D'un demi-temps, il passe à un plein-temps, avec augmentation de salaire en conséquence. Commencées sous bon augure, les choses devaient se gâter assez vite, cependant. Une semaine après le début de ses cours, Borduas se voit enlever ses classes du Plateau, qui sont confiées à Léopold Dufresne. On n'a même pas la décence de l'avertir du changement. Borduas soupçonne probablement sur le coup ce qui s'est passé. Les 21 et 28 septembre, Maillard le fait demander par l'intermédiaire du secrétaire de l'école des Beaux-Arts [11], mais Borduas décline le rendez-vous. Plus tard, Maillard prétendra qu'il voulait alors lui offrir des cours du soir dans une école des arts et métiers [12]. Borduas n'accorde aucune attention à ce que Maillard pouvait avoir à lui proposer, après avoir été évincé d'un demi-poste en faveur d'un de ses « protégés ». Non seulement il ignore Maillard, mais le 29 septembre [13], c'est à Manning qu'il écrit pour lui demander un complément de poste, puisqu'en étant exclu du Plateau il retombe à un demi-temps seulement. Manning n'avait probablement pas de poste à lui offrir : il ne semble pas avoir donné suite à la demande de Borduas.

Aussi, convaincu d'avoir été la victime d'une injustice grave, Borduas donne sa démission comme professeur à la Commission, le 10 octobre 1928.

> Je vous prie de bien vouloir accepter ma démission complète, à partir d'aujourd'hui, ce dix octobre mil neuf cent vingt-huit, comme professeur de dessin aux écoles Montcalm et Champlain.

Il ne fait pas de style. La décision prise est exprimée sèchement, brutalement même.

La « démission » n'est pas acceptée immédiatement. On la soumet à la commission pédagogique de la Commission qui affecte de vouloir en savoir la raison. Mais les jeux étaient faits depuis longtemps. Maillard venait d'être nommé

11. M. Plante à Borduas, T 236.
12. Maillard à Borduas, 20 décembre 1928, T 236.
13. ACECM, Dossier Borduas, à cette date.

membre de cette commission pédagogique, depuis la restructuration de la Commission des écoles catholiques de Montréal durant l'été 1928. Il ne fait pas de doute que la nomination de Léopold Dufresne au Plateau était son œuvre. De cela, du moins, Borduas était convaincu. Aussi refuse-t-il, le 24 octobre, de donner les « raisons » de sa démission.

> En réponse à votre lettre du 23 courant, je ne crois pas devoir donner, à la commission pédagogique, la raison de ma démission, ne sachant au juste qui a eu tort envers moi, ladite commission elle-même ou l'un de ses représentants.

On a compris qui visait cette dernière insinuation ; Maillard s'y reconnaîtra en tout cas. Dans une lettre qu'il écrira à Borduas le 20 décembre 1928, il reviendra sur l'incident.

> [...] vous écriviez à la Commission scolaire, dont je suis membre, une lettre d'insinuation malveillante à mon endroit [14].

Ce qui semble avoir contrarié au plus haut point Maillard dans la « démission » sèche de Borduas, c'est qu'elle portait à la commission pédagogique de la Commission des écoles, où il venait d'être nommé, « l'affaire » Léopold Dufresne, sur laquelle il préférait probablement qu'on ne pose pas trop de questions. Le refus de Borduas de révéler les raisons de sa démission le mettait dans une position encore moins tenable, le contraignant à s'expliquer quand il aurait préféré se taire. Il en gardera rancune à Borduas, le poursuivra de sa colère et tentera de lui nuire par tous les moyens. Borduas lui rendra bien la monnaie de sa pièce, jusqu'à sa démission, en 1945, comme directeur de l'école des Beaux-Arts.

La démission de Borduas, en cet automne 1928, était courageuse : elle le jetait sur le pavé. Étant sans travail, à la veille d'une des plus grandes crises économiques de l'histoire (mais cela, il ne pouvait pas le savoir), et se voyant fermer la seule voie pour laquelle il était préparé, il pouvait considérer sa situation comme peu réjouissante. Quelle voie lui restait-il ouverte, en effet ? À la vérité, une seule : celle qu'il avait suivie sur les traces de son maître Ozias Leduc, et celle pour laquelle il était d'abord entré aux Beaux-Arts : la décoration d'église.

C'est dans ce contexte et à ce moment que lui est faite, par Ozias Leduc et par Olivier Maurault, la proposition d'aller poursuivre sa formation comme décorateur d'église, aux Ateliers d'art sacré de Maurice Denis, à Paris. Alors qu'il était occupé à la décoration du baptistère de Notre-Dame, Leduc avait été visité par Maurice Denis, de passage à Montréal, le 8 octobre 1927 [15]. Borduas ne travaillait plus au baptistère de Leduc à ce moment, mais il est possible qu'il ait été alors invité à rencontrer le peintre français. Quoi qu'il en soit, Denis avait probablement parlé de ses Ateliers d'art sacré, avec Leduc, à moins que ce dernier

14. Lettre citée, note 12.
15. JOL : Leduc écrit : « 8 octobre 1927. Maurice Denis accompagné de M. O. Maurault curé de Notre-Dame de Montréal, de M. C. Maillard, directeur de l'école des Beaux-Arts de Montréal, de M. Lerolle et de M. Carrier, éditeur, se rendant à un déjeuner-causerie au Cercle universitaire en l'honneur de Maître Denis — arrêtent au baptistère de l'église Notre-Dame que je suis à décorer. Maurice Denis monte à l'échelle de l'échafaudage pour voir de près la peinture et dit avec condescendance, que toutes ces nuances sont très harmonieuses. »

en ait déjà eu connaissance. Fondés dès 1920, par lui et Georges Desvallières, ces Ateliers installés dans un vieil immeuble de la place Fustenberger, derrière l'église Saint-Germain-des-Prés [16], s'étaient donné pour mission :

1) de former des artistes catholiques ;
2) de fournir aux églises et aux fidèles des œuvres religieuses qui soient en même temps des œuvres d'art [17].

Si Leduc suggère une inscription aux Ateliers d'art sacré, Maurault rendra le séjour de Borduas possible en offrant généreusement de subventionner l'opération. Héritier d'une tradition de mécénat ecclésiastique en matière d'éducation artistique [18], Maurault avait à cœur d'assurer une relève canadienne dans la décoration religieuse. Il désirait que cette relève ait la meilleure formation possible et puisse rivaliser, sur leur terrain, avec les firmes d'origine européenne, surtout italienne (depuis l'éclipse de la vogue munichoise), qui avait encore la faveur presque exclusive des fabriques. Dans ces conditions, un stage de formation à l'étranger s'imposait. Contrairement à d'autres ecclésiastiques qui craignaient pour les jeunes Canadiens, un séjour à Paris, comme s'il s'agissait d'une plongée dans la Babylone moderne, mère de tous les vices, Maurault faisait preuve de plus de bon sens et de largeur de vue, quand il écrivait :

Il ne s'agit pas d'un passage essoufflé à travers l'Europe, sous l'égide d'un guide pressé [...], mais plutôt d'un séjour de quelques mois, de quelques années peut-être. Alors le jeune Canadien a le temps d'observer les choses et les gens au milieu desquels il vit, et à son retour il voit mieux ce qui manque à son pays et à son peuple, et d'autre part il estime davantage leurs qualités propres [19].

Enfin une longue amitié entre Maurault et Leduc garantissait à Borduas un ferme appui dans ce projet inespéré d'un séjour à Paris. Surtout leur offre lui rendait la liberté d'action. La Commission des écoles paraissait loin déjà. Maillard aussi. Borduas ne pouvait soupçonner que sa colère le poursuivrait jusqu'à Paris.

Borduas quitte donc le Canada et débarque au Havre le 11 novembre 1928. Il s'installe à la Maison canadienne, à Paris, et, comme prévu, s'inscrit aussitôt aux cours des Ateliers d'art sacré. Ceux-ci viennent à peine de commencer. Il n'a probablement pas trop de difficulté à s'intégrer au groupe d'étudiants déjà constitué et à rattraper le cours des études. Paris fait certainement une très forte impression sur lui. Ses carnets de croquis traduisent graphiquement cette première impression.

Une seule ombre au tableau, durant ces premières semaines à Paris : si Borduas pensait en avoir fini avec Maillard, il allait bientôt en être détrompé. Une lettre de sa mère, datée du 3 décembre 1928, évoque une rencontre avec Leduc, où il a été question de Maillard. Celui-ci projette d'envoyer à Borduas une lettre

16. Voir Joseph PICHARD, *L'Art sacré moderne*, Arthaud, Paris c. 1953, pp. 47-48 ; Charles CHASSÉ, *Les Nabis et leur temps*, La Bibliothèque des Arts, Lausanne-Paris, 1960, p. 166, avance « 1919 » comme date de fondation de ces ateliers.

17. Feuillet d'information publié par les Ateliers d'art sacré et dont copie a été conservée par Borduas, T 41.

18. M. Senterre, p.s.s., un de ses prédécesseurs à la cure de Notre-Dame avait déjà envoyé des artistes étudier en France.

19. O. MAURAULT, *Marges d'histoire*, Librairie d'Action canadienne-française, 1929, tome I, p. 259.

d'amers reproches. Il a même lu sa lettre aux étudiants des Beaux-Arts. Bien plus, copie en a été envoyée à Olivier Maurault. Madame Borduas craint la réaction de son fils.

> Monsieur Leduc te conseille de ne pas répondre à cette lettre quand bien même qu'elle serait piquante.

Elle cherche à s'expliquer la colère de Maillard.

> [...] ce dernier est un peu mortifié que tu as dédaigné sa lettre de recommandation pour Paris, il se propose de t'écrire [20].

Nous avons vu qu'il y avait plus que cela. Si Borduas a refusé une lettre de recommandation offerte par Maillard avant son départ pour Paris, cela dut ajouter de l'huile sur le feu. Bien plus, par ses fonctions, à la commission pédagogique, Maillard recommandait les candidats pour les bourses d'études à l'étranger. Borduas, qui était subventionné privément, lui échappait.

Borduas reçoit le 5 janvier 1929, comme l'indique son *Journal*, une lettre de Maillard, datée du 20 décembre 1928, que nous avons retrouvée dans ses papiers [21].

> Pour la première fois, depuis la fondation de l'École, un élève paye d'une profonde ingratitude, pour ne pas dire plus, le dévouement des professeurs à son égard.
>
> [...] Je puis vous assurer que vos professeurs français qui ont tant fait pour vous sont péniblement surpris de votre attitude. Quant à votre directeur, qui n'a pas escompté une visite d'adieu, son désir eut été de vous dire, avec la bienveillance qu'il vous a toujours témoignée, que la voie du devoir est la seule digne d'une conscience droite. La route est souvent pénible à suivre, mais la sincérité de vos actes finit toujours par l'éclairer en vous attirant la considération de vos semblables.

Il termine en menaçant de transmettre copie de sa lettre à Maurice Denis.

Il le fera, en effet, Maurault et Leduc ayant vainement tenté de l'en empêcher. Mais Denis n'y portera pas attention, comme nous l'apprenons dans une lettre ultérieure de Maurault à Borduas.

> Depuis votre première lettre, j'ai appris, au cours d'une visite chez M. Leduc, que M. Maillard avait écrit à M. Denis. J'en suis fâché. [...] On me dit que M. Denis n'en a été que plus bienveillant pour vous ; je suis heureux que les choses tournent ainsi [22].

Comme l'écrira madame Borduas à son fils, à propos de Maillard : « ...pauvre lui, va-t-il te poursuivre partout [23] ». Borduas pouvait le croire, en effet.

Le cap de l'année 1929 passé, les choses s'apaisent et Borduas retrouve assez de liberté d'esprit pour consacrer toute son attention à ses cours. On peut se faire une idée assez précise de ses activités et intérêts, à Paris, parce que Borduas y a tenu journal, au jour le jour, dans un petit agenda [24]. Nous apprenons qu'il

20. T 173.
21. T 236.
22. Maurault à Borduas, 21 mars 1929, T 149.
23. Éva Borduas à son fils, 5 février 1929, T 173.
24. T 34.

rencontre, le 16 février, son ancien professeur des Beaux-Arts de Montréal, revenu à Paris depuis quelques années, et pour qui Borduas avait de l'estime : Robert Mahias. « Rendu visite à Mahias, fut très aimable et fait voir plusieurs de ses peintures. » Ce journal permet, en particulier, de situer dans le temps les quelques peintures et dessins rapportés par Borduas de son séjour parisien et conservés jusqu'à ce jour.

Ainsi le 11 janvier 1929, il note : « p.m. esquisse pour tableau *L'ange apprenant la Bonne Nouvelle aux Bergers* ». Cette esquisse a été conservée. Il s'agit d'une pochade sur carton. Elle porte au verso une inscription de la main de madame Borduas : « gardé à cause d'encouragement, remarqué par Georges Desvallières durant séjour en France ».

On peut en rapprocher deux autres esquisses, qui nous font assister à l'élaboration, étape par étape, de sa composition. Dans la première, qui porte également des crayons de têtes de bœuf, cheval et âne, un seul ange dans un décor de collines annonce la bonne nouvelle à deux bergers. Dans la seconde, les collines ont pratiquement disparu et, dans un ciel étoilé, quatre anges remplissent maintenant cet office en faveur d'un groupe de bergers assis. Sur la même page, une esquisse de Nativité, qui explique du même coup la présence du bœuf et de l'âne dans la première esquisse.

Enfin, la pochade distingue entre des anges musiciens et un ange annonçant la nouvelle aux bergers, ajoutant une dimension théologique traditionnelle à la composition. Les anges sont à la fois responsables de la louange divine et de la communication des messages de Dieu aux hommes. De la même façon, le groupe des bergers comporte trois personnages, un debout et deux assis.

L'annonce aux bergers était un thème neuf pour Borduas qui, à la suite de Leduc, s'était plutôt attaché à celui de l'Annonciation à la Vierge, notamment dans son projet de décoration de chapelle d'un château. Son traitement du sujet ne marque pas moins une certaine continuité avec ses esquisses de l'école des Beaux-Arts. Le format allongé est le même et surtout le traitement en aplat, qui s'imposait dans un projet de vitrail, se retrouve ici. On peut voir déjà l'influence de Denis dans la tendance de Borduas à occuper l'ensemble de la surface peinte par des formes harmonieuses se répondant les unes aux autres. Ces formes ne se chevauchent pas non plus ; elles animent plutôt la surface en tous ses points.

L'influence de Maurice Denis est cependant plus marquée dans *La Fuite en Égypte* [fig. 8], tableau dont la trace est perdue, mais dont il reste une photographie. Le *Journal* permet de le situer vers le 5 février 1929 : « ...cherché une esquisse *La Fuite en Égypte* », écrit-il alors ; et le 9 février :

> Fais voir *Fuite en Égypte*, à Denis, à la correction. Sans savoir à qui, il l'a trouvée charmante. Quelques petites observations sur le mystère de mon saint Joseph.

Dans *La Fuite en Égypte*, Borduas réduisait son sujet aux personnages principaux, traités avec le minimum de modelé, leurs formes cernées d'un trait noir, et surtout situés dans un paysage sinueux évoquant la Grèce ancienne plus que la Terre Sainte. Borduas rejoignait l'« hellénisme » des compositions tardives de Denis, mais il lui empruntait surtout l'arabesque décorative du paysage, l'attirance

pour les côtés intimistes du mystère chrétien et l'animation égale en tous ses points de la surface peinte. *La Fuite en Égypte* pouvait paraître l'application de la définition célèbre du tableau par Maurice Denis : « surface plane recouverte de couleurs en un certain ordre assemblées ». Il n'est pas étonnant qu'il l'ait trouvée « charmante ».

Le journal de Borduas parle ensuite à plusieurs reprises (les 11, 16, 19, 23 février et le 20 mars) d'une « station de chemin de croix ». Il ne reste guère qu'une esquisse qu'on pourrait rattacher à ce thème. Il s'agit d'un dessin fait sur une page de carnet représentant le Christ au centre, flanqué de chaque côté de deux personnages sur (ou portant ?) des croix. Le moins qu'on puisse dire, c'est que cette esquisse ne représente pas un traitement traditionnel de la station de chemin de croix représentant le crucifiement. Borduas en était-il conscient ? Le samedi 23 février (1929), il note : « Je n'ai pas eu le courage d'entendre sa [M. Denis] correction sur ma *station*. »

On ne saurait trop exagérer l'importance qu'a eue, pour Borduas, son passage aux Ateliers d'art sacré et son contact avec Maurice Denis. Même s'il récriminera parfois sur le contenu des cours et craindra la critique de Denis sur ses travaux, il doit à cet atelier parisien de l'avoir ouvert, mieux qu'avait su le faire Ozias Leduc, à la peinture de l'école de Paris.

En un sens, qui mieux que Maurice Denis aurait pu aider le jeune Borduas à franchir l'intervalle qui le séparait de la peinture contemporaine ? Comme Leduc, Maurice Denis avait d'abord été marqué par le courant symboliste si important à la fin du siècle dernier. Avec Sérusier, il avait fondé, à l'époque, le groupe des Nabis, ouvert à plusieurs formes de spiritualisme, archaïsant chez Sérusier, oriental ou franchement ésotérique chez Redon, catholique chez Denis.

Par ailleurs, bien qu'il serait abusif de faire de Denis un tenant pur et simple de l'Art nouveau, sa conception de l'espace pictural, son intérêt pour la décoration murale, sa participation éventuelle avec des décorateurs d'Art nouveau, comme pour le décor de la salle à manger du comte Harry Kessler, conçu et exécuté par Van de Velde en 1903 [25], pour ne citer qu'un exemple, ses contributions à l'affiche comme celle qu'il fit pour la revue *La dépêche de Toulouse* (1898) le rapprochaient de cette tendance [26].

Toutefois, sur un point essentiel et plus déterminant dans le cas qui nous occupe, alors qu'Ozias Leduc avait été marqué par les versants allemand et

25. SCHMUTZLER, *op. cit.*, pl. 203 et pp. 11, 208-209.
26. « *Far closer to Art Nouveau are the paintings of the* Nabi *artists (through Sérusier, likewise influenced by Gauguin), especially in certain works by Bonnard and Denis.* [...] *The hedonistic, refined outlook of the Nabis and the softened glow of their colors had more affinities with Art Nouveau than Gauguin's rough power* (Beaucoup plus près de l'Art nouveau, sont les peintures des Nabis, qui par l'intermédiaire de Sérusier portent des traces de l'influence de Gauguin, spécialement certains travaux de Bonnard et de Denis. [...] L'hédonisme, le raffinement de l'art des Nabis, l'éclat adouci de leur couleur se rapprochent beaucoup plus de l'Art Nouveau que de la rude puissance de Gauguin). » R. SCHMUTZLER, *op. cit.*, p. 124. « Le groupement des nabis, qui se manifeste dans les dernières années du siècle, coïncide avec l'efflorescence de l'Art nouveau. On ne peut s'étonner de retrouver le même accent dans certaines de leurs toiles, et surtout dans leurs dessins et gravures. Bonnard, Vuillard, Maurice Denis et Lugné-Poe partagent, vers 1890, le même atelier... » B. CHAMPIGNEULLE, *L'Art nouveau*, Somogy, Paris, 1972, p. 81.

anglais du courant symboliste, Maurice Denis appartenait tout entier à l'école de Paris. Au temps où il fréquentait l'académie Julian, Sérusier l'avait initié au synthétisme de Gauguin. Plus tard, à l'époque des Nabis, l'un et l'autre comprirent l'importance de l'apport de Cézanne dans la peinture de Gauguin. Denis attacha de l'importance à Cézanne pour lui-même et, en 1901,

> pour bien montrer tout ce qu'il doit à Cézanne, il expose au Salon de la Société nationale un *Hommage à Cézanne* où il est intéressant pour l'histoire d'enregistrer que, parmi les peintres groupés autour d'une nature morte du maître d'Aix-en-Provence, Odilon Redon, Roussel et Bonnard se trouvent représentés ainsi que Sérusier et Maurice Denis lui-même.

On sait que Cézanne fut très touché par ce geste et admit Maurice Denis dans le cercle des jeunes peintres qui l'entourèrent vers la fin de sa vie (1900-1906), dont Émile Bernard, Charles Camoin, Léo Larguier, Marc Laforgue, etc. [27].

Mais l'admiration principale de Maurice Denis allait à Renoir comme cela paraît évident si l'on songe à la peinture de Denis. Il le connaissait personnellement et le décrivait dans ses *Nouvelles théories sur l'art moderne et sur l'art sacré (1914-1921)* comme un homme loyal, bon, indomptablement optimiste, très attaché « aux bonnes vieilles traditions françaises, y compris les traditions religieuses et ayant en horreur les innovations et les révolutions ». Il allait jusqu'à en faire un « spiritualiste » ! À qui lui aurait objecté la sensualité de ses nus, Denis répondait :

> Pourquoi ne sommes-nous pas choqué par ces nus ? D'abord parce qu'ils sont en santé ; et ensuite, parce que c'est de la vraie peinture — ils ont été transfigurés par le lyrisme et le sens plastique de Renoir. Ils ne sont pas idéalisés, Dieu merci ; ils ont été transmués en formes et couleurs [28].

Denis soulignait donc les qualités plastiques de la peinture de Renoir. C'est précisément l'aspect auquel restera sensible Borduas.

À l'époque où Borduas fréquente les Ateliers d'art sacré, Maurice Denis a depuis longtemps intégré toutes ces influences et est en pleine possession de son style. Mais nul doute qu'il sut communiquer à ses élèves quelque chose de son vieil enthousiasme pour Gauguin, pour Cézanne et pour Renoir. Il était aussi alors très entiché d'hellénisme et d'art grec. Durant le séjour de Borduas aux Ateliers, il partira « pour la Grèce et pour la Terre Sainte ». Mais il ne paraît pas que cet aspect de son talent ait beaucoup touché Borduas.

Une conclusion paraît donc s'imposer : Borduas doit à son passage aux Ateliers d'art sacré une ouverture nouvelle (pour lui) aux peintres de l'école de Paris, ouverture qu'il conservera par la suite sans jamais revenir en arrière sur ce point. Les visites que Borduas fera dans les galeries parisiennes confirment dès le départ son intérêt pour les maîtres de l'école de Paris, pour Renoir en particulier.

27. Charles CHASSÉ, *op. cit.*, pp. 75-79, 166-167 ; M. RAYNAL, *Cézanne. Étude biographique et critique*, Skira, 1954, p. 101. Raynal cite Denis parlant des « œuvres absurdes et splendides » de Cézanne (p. 16) mais il nie que Denis ait compris « le sens architectural des intentions cézanniennes » (p. 118). Nous verrons que Borduas mettra aussi du temps à les saisir.

28. Nous citons les *Nouvelles Théories sur l'art moderne et sur l'art sacré* (1914-1921) de Maurice DENIS. Elles furent publiées chez Rouart et J. Watelin à Paris en 1922.

Parallèlement aux cours suivis aux Ateliers d'art sacré, Borduas s'intéresse au vitrail et fréquente l'atelier d'Hébert-Stevens sur la rue Jean-Ferrandi à Paris. Dès le 10 janvier 1929, il note à son *Journal* : « ...commencé ce matin à l'atelier de vitrail » ; et un peu plus loin, parlant de ses compagnons d'atelier : « Dubois et Rinuy sont charmants et amusants ». André Rinuy et Pierre Dubois seront des amis de Borduas, durant son premier séjour à Paris. L'un d'eux obtiendra même un contrat canadien. Maurault commandera à André Rinuy les vitraux de la sacristie de l'église Notre-Dame de Montréal.

Cet intérêt de Borduas pour le vitrail a plu à son mécène Maurault, puisque Ozias Leduc lui écrira :

> M. O. Maurault me parle souvent de vous, il est très satisfait de savoir que vous vous occupez tout particulièrement de vitrail, car il pense, avec raison, que nous ne devrions pas être dans l'obligation d'employer des étrangers dans nos ateliers spéciaux du pays, et, même, de donner nos commandes en dehors, comme cela arrive souvent [29].

À l'atelier d'Hébert-Stevens, Borduas exécute, étape par étape — chacune d'entre elles est signalée dans le journal — un vitrail sur le thème de *L'Annonciation*.

C'était un thème cher à Maurice Denis, qui l'avait souvent traité.

> Un de ses premiers tableaux, qui fit sensation, est le *Mystère catholique* qu'il exposa en 1891 au Salon des indépendants. C'était une annonciation où l'ange habituel était remplacé par un diacre en dalmatique qui, précédé de deux enfants de chœur porteurs de cierges, tenait ouvert, devant la Vierge, le livre des Évangiles [30].

Mais c'était aussi un thème déjà familier à Borduas, qui l'avait vu traité par Leduc, notamment à Sherbrooke, d'ailleurs d'une manière assez particulière, puisque Leduc y avait associé un prophète (Jérémie) et un évangéliste (saint Luc). La chapelle de Sherbrooke comportait aussi un vitrail sur ce thème. Borduas avait pu voir enfin un carton de vitrail sur l'annonciation d'un certain Albert Gsell, présenté à l'exposition du groupe d'Artistes français de l'Érable en 1924 et dont il avait le catalogue dans ses affaires [31]. Enfin Borduas lui-même avait travaillé ce thème pour son projet de décoration d'une chapelle de château.

Le vitrail de Borduas n'a pas été conservé [32]. Il n'en reste que deux esquisses préparatoires et une photographie. Si on rapproche ce nouveau projet de celui des Beaux-Arts, on se rend compte que, contrairement à ce dernier qui était composé à la verticale, celui-ci distribue en un seul registre horizontal, le lys, la Vierge et

29. O. Leduc à Borduas, Saint-Hilaire, 28 avril 1929, T 142.
30. Charles CHASSÉ, *op. cit.*, p. 77.
31. Le carton d'Albert Gsell est reproduit dans ce catalogue déjà mentionné.
32. Il a été question, l'automne suivant, d'envoyer ce vitrail, et peut-être un autre fait entre-temps, à Saint-Hilaire. Leduc écrivait en effet, le 20 novembre 1929 : « J'ai bien reçu votre lettre relative aux vitraux de Saint-Hilaire [...]. En tout cas quand vous serez rentré à Paris, vous pourriez peut-être me faire parvenir une photo du vitrail que vous avez déjà exécuté, une annonciation me disiez-vous ; ainsi que des détails photographiques de celui que vous allez entreprendre, soit une main, une tête, ou toute autre partie que vous auriez particulièrement réussie. Quand cela me sera parvenu je pourrai alors faire part de votre projet au curé et essayer de vous avoir une récompense adéquate s'il y a lieu ». (T 142.) Le projet n'aboutit pas, cependant.

l'Ange, augmentant l'impression d'occupation uniforme de la surface par les motifs. L'influence de Denis se fait donc encore une fois sentir.

L'atmosphère à l'atelier Hébert-Stevens semble avoir été particulièrement sympathique. Borduas s'y lie d'amitié avec Pierre Dubois. Par ailleurs, les choses ne semblent pas aller si bien aux Ateliers d'art sacré. Dès février, le *Journal* enregistre sa perte d'enthousiasme. Ainsi, le 20 : « Aux *Arts sacrés*, la peinture va excessivement mal ; mauvaise place *sur le modèle* qui n'est pas jolie. » Le 21, même son de cloche : « Aux arts sacrés tout va de plus en plus mal ; je ne réussirai jamais cette peinture. »

Le 26, c'est comme s'il s'excluait du groupe.

> Passé aux Ateliers d'art sacré. *Ils* ont commencé une nature morte qui me déplaît et il n'y a plus de bonnes places. Aussi, je ne la ferai pas.

On ne s'étonne plus dès lors de le voir sauter sur l'occasion quand Pierre Dubois lui offre de partir, avec lui, dans la Meuse, où un contrat de fresques les attend. Il quitte les Ateliers aussitôt. Il en avertit sa mère, dans une lettre du 7 avril. Celle-ci s'inquiète de la réaction de Maurault ou de Leduc, quand ils apprendront la nouvelle.

> J'ai été bien surprise de voir que tu as abandonné l'atelier ; tu aurais peut-être été mieux d'avertir M. Maurault ou M. Leduc. [...] Tu apprends peut-être mieux comme cela, mais ils t'ont placé à l'atelier de Maurice Denis. Cela aurait été préférable de faire comme ils l'entendent [33].

Elle est vite rassurée. Entre-temps, Borduas a probablement écrit à Leduc et, lors d'une visite de celui-ci et de son épouse, le maître de Saint-Hilaire calme ses inquiétudes. Elle en fait part aussitôt à son fils.

> Je t'assure qu'ils sont contents de ta nouvelle position [...] ; il est fier de voir comment les choses vont et il est tout probable que M. Maurault pensera comme M. Leduc et que tu continueras à recevoir ton argent pareil [34].

Borduas part pour la Meuse, probablement très peu de temps après le 7 avril. Il y est déjà le 11, puisqu'une lettre de Pierre Dubois l'y rejoint, à cette date [35]. Leur premier contrat les amène à Rambucourt, où ils seront retenus jusqu'à la mi-juillet.

Comme beaucoup d'autres de la région, l'ancienne église de Rambucourt avait été détruite durant la première guerre mondiale. La nouvelle église [fig. 9 et 10] faisait partie d'un ensemble, nouvellement reconstruit et mettant en œuvre les principes de la sèche architecture des années vingt. Sous l'influence lointaine du cubisme, on y affectionnait les volumes géométriques à arêtes vives. Les pointes y abondaient aussi donnant à l'ensemble un caractère aigu, sec, assez rébarbatif.

Un petit croquis de Borduas campe l'église dans son village.

L'intérieur de l'église surprend un peu par rapport à l'extérieur : les arcs romans s'y rencontrent de part et d'autre de la nef, la voûte à caissons contredit

33. Éva Borduas à son fils, Saint-Hilaire, 19 avril 1929, T 173.
34. Éva Borduas à son fils, Saint-Hilaire, 9 mai 1929, T 173.
35. Pierre Dubois à Borduas, Paris, 11 avril 1929, T 121.

au pignon du toit. Le mur derrière la tribune de l'orgue est orné d'une peinture murale où des anges musiciens entourent un sigle stylisé sur des rayons. Un minuscule croquis de Borduas témoigne de sa participation aux travaux de Rambucourt. Il correspond à ce décor du fond de l'église. L'intérieur comportait d'autres peintures, notamment dans le chœur à l'exécution desquelles Borduas a dû également participer.

À la mi-juillet, Borduas revient à Paris. Au mois d'août, il prend part avec le groupe de l'atelier Hébert-Stevens à une randonnée en Bretagne. Il en est resté quelques croquis et quelques photographies. Cette petite production « bretonne » de Borduas n'est pas forcément toute faite sur place. On peut faire la preuve qu'une de ses œuvres est inspirée d'une carte postale de l'île de Batz, près de Santec, dans le Finistère. C'est une région qu'il avait aussi photographiée.

Le 27 septembre cependant, Borduas est de nouveau à Rambucourt où, avec Pierre Dubois, il termine le décor de Rambucourt et entreprend celui de Xivray-Marmoisin. L'église de Xivray est du même style que celle de Rambucourt. L'arc roman qui entoure le chœur est orné (entre autres) par cinq figures de chérubins. Un dessin de Borduas correspond très exactement au décor de Xivray, tel qu'on peut le voir encore aujourd'hui.

Est-ce pendant ce second séjour à Rambucourt que Borduas fait la connaissance d'une « Lulu », dont il est question dans les *Projections libérantes*[36] ? Il a fait son portrait sur une page de carnet dans un style qui rappelle certains dessins d'Halifax. Comme là-bas, les travaux de décoration lui laissent quelque loisir ! Quelques petits tableaux en témoignent aussi, comme une vue de *Shespre,* montrée à la rétrospective de 1962. À Chaillon, il rencontre le père Alain-Marie Couturier. Il rappellera ce fait dans les *Projections libérantes* : « Nous avions fait de la fresque ensemble, avec Pierre Dubois, à Chaillon (France). »

Le projet de Xivray s'épuise à son tour. Dubois n'a plus rien à offrir à Borduas. Celui-ci doit revenir à Paris. Il y est le 24 décembre, ayant réussi à esquiver un semestre de cours des Ateliers d'art sacré.

Que fait-il à Paris entre janvier et juin 1930, date de son retour définitif au Canada ? Retourne-t-il aux Ateliers d'art sacré comme le lui conseillait Ozias Leduc à l'été 1929 lorsqu'il lui apprend que l'abbé Maurault subventionnera la prochaine année ?

> Votre lettre du 9 m'arrive juste au moment où je me proposais de vous écrire afin de vous communiquer un entretien de M. Maurault qui m'a annoncé que vous passeriez encore un an à Paris. J'ai compris qu'il vous faciliterait ce séjour pour cette période encore. Voici qui est heureux et encourageant ; cependant j'ai cru comprendre que Monsieur le Curé préférerait vous voir suivre les cours réguliers des Ateliers d'art sacré afin de pouvoir vous en recommander par la suite. Son but bien défini est d'encourager les artistes spécialisés ou non ; mais il voudrait, pour les réalisations de ses projets, pouvoir compter sur des compétences [...]. Faites le plus possible pour correspondre à ses désirs[37].

36. « Je découvre les plaisirs de l'amour : Lulu et cie » (p. 11).
37. O. Leduc à Borduas, Saint-Hilaire, 25 août 1929, T 142.

On peut se demander si Borduas suivra ce conseil... Nous n'avons en tout cas aucuns moyens de le savoir. Borduas n'a pas tenu son *Journal* en 1930, se contentant d'utiliser quelques pages de l'agenda de l'année précédente pour y prendre quelques notes.

Le peu qu'on aperçoive de ses dernières activités parisiennes nous le montre parcourant les galeries de peintures. Les 3 et 4 janvier 1930, son *Journal* porte chaque fois une longue liste de galeries à visiter. Le 3, il entendait faire une « étude de Picasso à travers les galeries » ; suit alors la liste de cinq galeries parisiennes [38], avec leur adresse et la sortie du métro pour s'y rendre. Le 4, la liste comporte dix galeries. Le nom de Renoir y revient huit fois. Il s'agissait donc de faire « une étude de Renoir », cette fois. Mais d'autres peintres sont aussi nommés :

> Renoir-Matisse (G. André)
> Renoir-Manet (G. Marcel Bernheim)
> Renoir, Matisse, Puvis de Chavannes (G. Bourgeat)
> Renoir, Picasso (G. Corda)
> Renoir, Denis (G. Druet)
> Renoir, Brianchon (G. d'art du Montparnasse)
> Renoir (G. Van Leer)
> Renoir (13, rue de Seine)
> Matisse (G. Nouvel Essor).

C'est trop pour deux journées ; nous n'avons aucun moyen de savoir quelle partie de ce programme il exécuta vraiment. Mais, comme telles, ces notations sont intéressantes. Elles démontrent bien comment l'influence des Ateliers d'art sacré a été déterminante sur Borduas et l'a ouvert à une peinture plus contemporaine que n'avait pu le faire Ozias Leduc. Des peintres nommés dans ces listes, seul Puvis de Chavannes marque une continuité avec les anciennes admirations de Borduas, apprenti de Leduc. Tous les autres sont nouveaux. À part Cézanne qui n'apparaît pas dans ces listes, elles comportent déjà les grands noms de la « peinture moderne » auxquels Borduas s'attachera par la suite : Manet, Matisse, Picasso, surtout Renoir à l'époque. On ne saurait trop insister sur l'importance de Renoir dans l'ouverture de Borduas à une peinture plus contemporaine. Il l'a lui-même marqué dans les *Projections libérantes* et précisément dans le court passage qu'il consacre à son séjour à Paris.

> De 1928 à 1932, je découvre Boston, New York, Paris, l'Alsace, la Lorraine, la Bretagne ; *Renoir, quelle merveille et quelle leçon !* Pascin. (C'est nous qui soulignons.)

L'influence de Cézanne sera plus déterminante dans l'élaboration de son style de peinture figurative, mais il doit sans doute au choc de la peinture de Renoir de l'avoir ouvert à la peinture actuelle.

Les catalogues d'exposition qu'il a conservés nous fournissent un autre indice sur ses dernières activités parisiennes. Le 7 janvier (c'est la date qu'il inscrit sur un des catalogues) il visite deux expositions. À la galerie Carmine, rue de Seine : une exposition de De Kerstrat [39] attire d'abord son attention. Ce peintre, bien oublié maintenant, mais qui, semble-t-il, travaillait dans la veine impressionniste,

38. Galeries Pierre, Vignon, Yvan Got, Paul Guillaume et Aux Trois Magots.
39. L'exposition avait lieu du 3 au 15 janvier 1930, T 48.

y présentait des paysages évoquant le Midi et la côte méditerranéenne, des fleurs mais aussi un coin de la région parisienne popularisée par la présence de Monet, Giverny. Cette exposition, quel qu'ait été son manque d'importance dans le milieu parisien, avait intéressé Borduas. Il avait pris la peine de noter des commentaires au catalogue : « pas mal », « magnifique », « très beau », ce qui ne sera pas souvent son habitude par la suite.

Le même jour, il visite l'exposition d'un groupe de peintres russes à la galerie Zak [40], boulevard Saint-Germain, qui n'ont en commun que d'être des exilés russes à Paris. Les œuvres exposées n'ont en effet pas d'homogénéité, mais relèvent d'au moins deux tendances, comme l'explique Maximilien Gauthier dans sa préface au catalogue.

> Moscou, on le sait, inclinait, sensible, à épouser la liberté française, tandis que l'orgueilleuse Petersbourg prétendait à un langage intellectuel rappelant à la fois la rigidité des icônes et l'ordre de l'académisme.

On retrouve parmi les exposants des artistes qui ont joué un rôle important dans l'art d'avant-garde de leur pays au début du siècle, comme Larionov et Gontcharova et d'autres qui trouveront leur renommée dans l'école de Paris comme Pougny et Lanskoy. Nous ne connaissons cependant pas les œuvres exposées par ces artistes, leurs noms seuls étant mentionnés au catalogue. Il est donc difficile de savoir en quoi cette exposition a pu intéresser Borduas.

En mai 1930 enfin, il visite le salon de 1930 de la Société nationale des Beaux-Arts [41]. L'année précédente, il avait fait de même du salon de cette même société ainsi que de celui de la Société des Artistes français. Avait-il perçu d'une fois à l'autre, le caractère franchement académique de la production présentée dans ces expositions officielles ?

Fondée exclusivement sur des données documentaires — mentions dans son agenda, catalogues d'expositions conservés — notre reconstitution des intérêts picturaux de Borduas à Paris néglige un peintre dont Borduas dut connaître l'œuvre à Paris et qu'il nomme dans les *Projections libérantes* : Jules Pascin. En décembre 1928, peu de temps après son arrivée, une exposition dont il avait le catalogue présentait une œuvre de Pascin [42] parmi beaucoup d'autres œuvres contemporaines. Il est difficile de savoir si elle l'avait frappé à l'époque. Mais, il est tout à fait possible qu'il ait visité, quelques jours avant son départ (le 19 juin 1930) — ce qui expliquerait du coup que le *Journal* ne le mentionne pas — la fameuse exposition Pascin à la galerie Petit, durant laquelle on apprit le suicide de l'artiste, le 2 juin, et son enterrement, le 7 juin 1930. Cette exposition, aidée par cette publicité inattendue, devait connaître un succès sans précédent [43]. Il

40. *Exposition d'un groupe russe,* Galerie Zak, boulevard Saint-Germain, du 3 au 16 janvier 1930, T 48.

41. *Le Salon 1929,* Société nationale des Beaux-Arts, *Le Salon 1929,* Société des Artistes français, *Le Salon 1930,* Société nationale des Beaux-Arts, étaient dans sa bibliothèque.

42. *Dessins de sculpteurs et sculptures de peintres* à la galerie Bernier, 10, rue Jacques-Callot, du 8 au 29 décembre 1928. Les sculpteurs étaient : David d'Angers, Barye, Daumier, Carpeaux, Henri Cros, Rodin, Bourdelle, Despiau et Maillol ; les peintres : Géricault, Daumier, Gauguin, Henri Cros, Degas, Renoir, Modigliani, Braque, Coubine, Derain, Dufy, Matisse, *Pascin* et Picasso.

43. Voir Gaston DIEHL, *Pascin,* The Uffici Press, Lugano, s.d., p. 93.

serait étonnant, dans ces circonstances, que Borduas n'en ait pas eu vent et n'ait pas eu la curiosité de s'y rendre.

Il semble bien que Borduas n'a pas vu ou tout au moins n'a accordé aucune attention aux abstraits ni aux surréalistes. Cela est d'autant plus digne de mention, quand on sait l'importance que prendront plus tard, pour lui, ces mouvements.

Cette lente ouverture de Borduas à la peinture contemporaine est d'ailleurs confirmée, à la fois par sa propre peinture dans les dix années qui vont suivre et par les expositions qu'il visitera à Montréal, à son retour. Elles sont tout à fait dans la suite de celles qui l'avaient intéressé à Paris. Il n'y a pas de mutation brusque dans le premier développement de Borduas, rien de comparable en tout cas, sous ce rapport, à Pellan, qui, à Paris au même moment, s'intéressait à toutes les avant-gardes, cubisme et surréalisme y compris.

Il est certain, par ailleurs, que l'activité picturale de Borduas n'est pas nulle durant cette dernière période parisienne. Une pochade peinte sur planchette de bois, signée et datée « Borduas / 1930 » et représentant un paysage champêtre, peut-être de la région parisienne, en témoigne déjà. Mais ce n'est pas le seul exemple de ce genre. Quelques pochades représentant des vues de Paris ont d'abord été préparées par des esquisses numérotées dans un carnet de croquis. Aux numéros, correspondent des couleurs. C'est un truc de métier qu'Ozias Leduc lui avait appris. Ces œuvres ne portent guère la trace des intérêts picturaux de Borduas. Bien que plus personnelles que ses travaux antérieurs, elles restent dans la suite de sa production canadienne.

Dans une lettre du 31 janvier 1930, Leduc prévient Borduas que les fonds s'épuisent et qu'il est temps d'envisager son retour éventuel au Canada [44]. Sa mère se réjouit de cette perspective [45]. Mais Borduas ne veut l'envisager qu'en tout dernier ressort. Il fait tout pour prolonger son séjour en France. Il place son espoir dans deux sources éventuelles de revenus. D'une part, il essaie d'obtenir une bourse d'études du gouvernement de la province de Québec et, d'autre part, il tente de trouver du travail sur place. L'un et l'autre espoirs le tiendront longtemps en haleine.

Entre-temps, sa mère lui apprend qu'une de ses œuvres a été exposée au Canada.

> Tu sais mon Paul que ta fontaine est exposée à la Galerie des Beaux-Arts et ta signature est visible tandis que Raoul Viens a aussi quelque chose d'exposé ; mais sa signature est cachée par un papier collé. Il n'est pas bien content. C'est lui qui a conté cela à ton père [46].

Il s'agit probablement de l'exercice que Borduas avait fait aux Beaux-Arts pour l'architecte Albert Larue dans lequel il s'agissait de représenter une fontaine en perspective. Il a été impossible de retracer l'exposition à laquelle cette œuvre a été présentée. Il se peut que ce soit au Salon du printemps de la Art Association même si son nom n'est pas inscrit au catalogue. Tout au moins les dates coïncideraient.

44. T 142.
45. Éva Borduas à son fils, 2 mars 1930, T 173.
46. T 173.

Cette présentation a quelque chose de paradoxal. Alors que Borduas peine à trouver des débouchés à Paris, une de ses œuvres est exposée à Montréal, même *in absentia* ! Il ne désespère pas encore de décrocher la bourse d'études. Il s'occupe à compléter son dossier et obtient de Leduc, de Maurault, de Pierre Dubois [47], voire même de « Monsieur Miller [48] » des lettres de recommandation.

À la fin de mai ou au début de juin, il reçoit de C.-J. Simard, sous-secrétaire de la Province, un accusé de réception de sa demande.

> Je reçois votre lettre du 17 mai courant. Soyez assuré que je ne manquerai pas de faire connaître le désir que vous manifestez à mon ministre. Cependant vous ne devez pas oublier que les bourses, pour les étudiants des Beaux-Arts, doivent être recommandées par les directeurs d'écoles. Vous ferez bien d'y songer immédiatement [49].

Borduas dut saisir immédiatement l'allusion. Le « directeur d'école » dont il dépendait, c'était Maillard. Borduas ne l'avait pas oublié, si bien qu'en écrivant à « Monsieur Miller » il lui avait demandé de ne pas révéler au directeur de l'école des Beaux-Arts la nature de ses démarches. Si, jusqu'alors, il avait entretenu quelques espoirs de ce côté, la lettre de J.-C. Simard le rendait conscient que la partie était loin d'être gagnée.

Par ailleurs, Borduas ne trouve pas de travail en France. Pierre Dubois, sur lequel il avait mis ses espoirs, est navré de le décevoir. Le 29 mai, il lui écrit que les contrats sont inexistants et qu'il craint lui-même pour son propre avenir. Les premiers signes de la grande dépression se font-ils déjà sentir ? On sait qu'elle touchera autant l'Europe que l'Amérique. Elle a déjà atteint la famille de Borduas, à Saint-Hilaire. Durant tout son séjour en France, son père est en chômage.

Dans les circonstances, le retour au pays s'imposait donc. Borduas s'embarquait pour le Canada à Cherbourg, le 19 juin 1930 [50]. Il ne pouvait se douter alors qu'il ne reverrait la France que vingt-cinq ans plus tard.

Malgré sa brièveté, ce premier séjour parisien de Borduas fut tout à fait déterminant pour le reste de sa carrière. On peut dater, de cette année et demie, sa définitive ouverture à la peinture contemporaine. Certes, à ce moment, il lui restait encore beaucoup de chemin à parcourir sur cette voie, mais la direction était prise et on peut dire qu'il n'en déviera plus par la suite. Paris aura donc eu sur Borduas, comme sur tant d'autres, l'effet choc de la révélation de la « peinture moderne ».

Cette révélation va constituer une sorte de rupture dans le développement de Borduas. Si les travaux de commande qu'il exécutera après son retour au Canada dépendront encore de sa formation antérieure — ils seront faits sous la dépendance de Leduc —, ses travaux personnels porteront la marque de ses intérêts parisiens : Maurice Denis, Renoir, Pascin, puis, plus tard, Cézanne.

47. Pierre Dubois à Borduas, 11 mai 1930, T 121, lui annonçant qu'il a envoyé sa lettre de recommandation pour appuyer sa demande de bourse.
48. Borduas à M. Miller, Paris, 20 mai 1930, ACECM, Dossier « Borduas ».
49. T 101.
50. Estampille du passeport, T 36.

Dans cette réorientation de ses intérêts picturaux, en plus de celle de Denis, la peinture de Renoir semble avoir été déterminante. Certes on ne trouve pas encore de trace d'une influence de Renoir dans la peinture de Borduas à Paris. Elle est encore tout entière marquée par celle de Denis. Mais de cette époque date son ouverture à Renoir et, par lui, à la peinture de l'école de Paris. Il mettra du temps à assimiler la « leçon » de Renoir ; mais les premiers contacts sont déjà faits, dès cette période parisienne.

3

Professeur de dessin à vue
(1930-1937)

Dès son arrivée au Canada, Borduas se rend à Montréal[1], plutôt qu'à Saint-Hilaire. Il entend de cette façon voir de plus près à ses affaires. Le 13 juillet, il visite le père de son ami Gilles Beaugrand[2], personnage influent qu'il aimerait avoir de son côté. Pour la même raison, il tente, mais en vain, de rencontrer Olivier Maurault en résidence au presbytère Saint-Jacques à Montréal durant l'été[3].

Mais bientôt, il doit se rendre à l'évidence : toutes ses démarches sont vaines. Il n'obtiendra pas la bourse demandée et devra se résoudre à abandonner le projet de revenir bientôt en France. L'influence de Maillard l'avait-elle emporté sur toutes les autres ? Borduas en restera persuadé.

Mais, plus que l'avis négatif de Maillard, la situation économique du temps fournissait au gouvernement des raisons de couper dans des dépenses qu'on avait déjà trop tendance à considérer comme somptuaires. On était au plus fort de la grande dépression. L'aide aux jeunes artistes prometteurs passait au dernier rang des préoccupations.

La même conjoncture économique qui venait de briser ses espoirs de retour en France plaçait Borduas dans une situation personnelle fort précaire. Il était sans travail à un moment où l'embauche était le problème majeur : les solutions qu'on tentait alors d'y apporter, comme par exemple le secours direct à Québec ou les travaux de chômage à Montréal, étaient plutôt des palliatifs que des solutions véritables. Borduas était aussi sans ressources — il ne pouvait compter sur sa

1. R. Parent à Borduas, Paris, 8 juillet 1930, T 187 : il attend de sa part des « nouvelles de la rue Sherbrooke », sans qu'on puisse préciser davantage son adresse montréalaise à ce moment. La seule autre adresse montréalaise connue, avance celle de la rue de Chateaubriand, est le « 3348 Sainte-Catherine est », qui est celle de sa tante Choquette. Elle apparaît sur un veuillez-payer de la ville de Montréal, daté du 1er septembre 1931.
2. G. Beaugrand à Borduas, Seine-Port, 10 août 1930, T 181.
3. O. Maurault à Borduas, Montréal, 8 août 1930, T 149.

famille aussi touchée par la crise que lui à un moment où l'argent se faisait rare. Les « dures nécessités de la vie présente » s'imposaient donc à lui avec une force inaccoutumée.

Ozias Leduc vient alors, une fois de plus, à sa rescousse, en lui offrant de collaborer à un projet de décoration à l'église des Saints-Anges de Lachine. Borduas accepte. Après un bref séjour parmi les siens, à Saint-Hilaire [4], il rentre à Montréal et se met au travail. La « feuille de temps » que Leduc tient, au jour le jour, pour ses employés, permet d'établir que Borduas travaille à Lachine du 26 septembre au 22 décembre 1930, six jours, 40 heures par semaine. Il n'est pas le seul employé de Leduc à cet endroit : F. Rho, J. Leduc, J. Cadieux et un nommé Berthiaume assistent également le vieux maître. Il semble cependant que Borduas s'y voit confier les tâches les plus délicates et possède le statut de collaborateur privilégié. Ainsi Leduc lui aurait confié l'ébauche des personnages qu'il se réserve de finir par la suite [5]. Bien plus, même après en avoir terminé sur place, Borduas doit encore exécuter pour Leduc, deux panneaux décoratifs représentant les anges tenant les instruments de la passion. Ce travail l'occupe au début de 1931. Le 22 janvier, Leduc lui écrit :

> Cher P.-Émile,
>
> Vos anges étant prêts, me dit ma femme, je pourrais les prendre chez vous dimanche — ou bien voudriez-vous les déposer chez Mlle Martin au bureau de poste avec votre compte total...

L'ouvrage est donc terminé à cette date. Une autre note sans date, conservée par Borduas, porte manifestement sur le même sujet.

> Reçu les anges. Veuillez trouver ci-inclus mon chèque au montant de 102,53 dollars. Saluts et amitiés. Ozias Leduc [6].

Ces panneaux — il s'agit de toiles marouflées, selon l'habitude de Leduc — existent toujours [7]. Ils font partie d'un ensemble de six distribués en groupe de trois de chaque côté de l'église. Deux occupent le chœur, au-dessous de la corniche, et le troisième, au même niveau, est situé dans le transept au-dessus de l'autel latéral. Se trouvant à forte hauteur, les dimensions exactes de ces tableaux de forme rectangulaire sont difficiles à apprécier du sol. Ils mesurent peut-être 1,85 sur 1,22 mètre. Ceux de Borduas sont probablement ceux des autels, car Leduc s'y réfère comme aux « anges des autels [8] ». La répétition des postures et

4. Sylvia Daoust à Borduas, Montréal, 26 septembre 1930, T 172, s'excuse de n'avoir pu se rendre à son invitation de « faire une tournée des îles de Saint-Charles », sur le Richelieu.

5. Françoise LE GRIS, *Borduas et la peinture religieuse*, Mémoire de maîtrise présenté à l'Université de Montréal en octobre 1972, p. 98 : « D'après M. Cadieux, Borduas exécutait surtout l'ébauche des anges ; il a travaillé également à tous les personnages ou à peu près, et même aux visages. [...] Toutefois il revenait à Leduc de faire la « finition » des détails des figures ».

6. T 142.

7. Peut-être pas dans leur état primitif, car, en 1959, les décorations de l'église des Saints-Anges ont subit un « rafraîchissement » important dont il est difficile de mesurer les conséquences.

8. Françoise LE GRIS, *op. cit.*, p. 101 : « Or, on trouve sur la feuille de temps de P.-É. Borduas, pour cette église, les mentions ultérieures à cette date (22 décembre 1930), ce qui fait croire que Borduas exécute encore deux panneaux pour les autels latéraux de Lachine en décembre 1930 et en janvier 1931. » La feuille de temps précise : « Anges des autels [...] 50 heures à .50 [...]. »

des gestes d'un groupe à l'autre dénonce l'utilisation du pochoir, chaque panneau comportant trois anges coupés à mi-corps, peints sur fond doré. Chacun tient un des « instruments de la passion », la couronne d'épines, l'éponge, les clous, le marteau, la pince, les saintes huiles, etc., selon un modèle iconographique qui remonte au XIVe siècle et dont on voit des exemples chez Dürer et Mantegna [9].

Avec ce projet de l'église des Saints-Anges de Lachine s'achevait pour Borduas un premier type de collaboration à une décoration religieuse, où, noyé dans une équipe, l'apprenti avait à exécuter une commande faite directement à un maître d'œuvre et sous sa direction. Borduas tâtera encore de la décoration d'église, mais d'une manière plus autonome.

Jusqu'à présent, la succession des commandes avait voulu que les projets dans lesquels s'était engagé Borduas, tant en France qu'au Canada, tourne principalement autour de deux thèmes d'iconographie chrétienne : Marie et les anges.

Marie était le thème central de la décoration de la chapelle Pauline à Sherbrooke, qui traitait de l'immaculée conception, de l'annonciation, du recouvrement de Jésus au temple (mais vu comme le moment où Marie prend conscience de sa mission) et de la corédemption de Marie. Borduas utilisait le thème central de Sherbrooke dans un projet de fin d'année aux Beaux-Arts. Enfin, en peignant *La Fuite en Égypte* et en préparant un vitrail sur le thème de l'*Annonciation* lors de son séjour à Paris, Borduas retrouvait encore le thème marial.

Les anges, par ailleurs, étaient traités à Lachine, mais aussi bien à Rambucourt et à Xivray. On aura noté enfin que les deux thèmes convergent dans celui de l'annonciation. Certes toutes ces répétitions et convergences n'ont été que le fruit du hasard. Les dédicaces des églises, comme aux Saints-Anges de Lachine ou la présence d'un décor déjà existant, comme celui des vitraux à Sherbrooke, dictaient les thèmes qu'il fallait traiter.

Il n'en reste pas moins que leur répétition ne pouvait pas ne pas imprimer une marque dans l'inconscient de Borduas. On ne peut s'empêcher de se demander dès lors s'il n'en restera pas quelque chose dans sa thématique ultérieure, dans laquelle ni la femme ni les créatures célestes ne seront des éléments négligeables.

Le projet de Lachine terminé, Borduas trouve quelques loisirs pour peindre *La jeune fille au bouquet* ou *Le départ* [pl. I] [10]. Le tableau représente une jeune fille se détachant sur un paysage, qui rappelle la côte bretonne telle que Borduas l'avait dessinée au cours de l'été 1929, et où s'aperçoit une voile en haut à droite. Vêtue d'une longue robe, comme dans les compositions de Maurice Denis [11], elle

9. Louis RÉAU, *Iconographie de l'art chrétien*, Paris, PUF 1955-1959, vol. 2, pp. 428-429. En page 429, Réau précise : « Dans un tableau de la National Gallery, le peintre padouan (Mantegna) évoque le Christ à genoux environné d'un essaim d'anges qui lui montrent par anticipation la colonne de la flagellation, la croix, la lance, l'éponge. »

10. On peut le dater assez précisément, grâce à une page d'esquisse dans un carnet à couverture grise, portant : « Semaine du 15 février 1931 / Études pour une peinture ».

11. Voir par exemple *Portrait de Mademoiselle Yvonne Lerolle en trois aspects* peint par Maurice Denis en 1897, *in* R. JULLIAN, *Les Symbolistes*, éd. Ides et Calendes, Neuchatel, 1973, p. 29, fig. 5, où la jeune fille, dans un de ses « aspects », tient également un bouquet de fleurs.

n'est cependant pas représentée en pied : le bas du tableau la coupe à la hauteur des genoux. Elle tourne le dos à l'esquif qui s'éloigne, toute à sa rêverie, un bouquet de fleurs à la main. Nul doute que ce tableau sentimental exprime l'état d'esprit du peintre à ce moment. Le congé qu'il avait cru prendre, en partant pour le Canada, s'est avéré depuis être un « départ » sans espoir immédiat de retour. Mais comment ne pas voir, dans cette « jeune fille », l'épigone des créatures angéliques dont Borduas a rempli son activité picturale depuis si longtemps ? On mesurera en tout cas ce qu'avait d'éthérée la conception de la femme qu'il reçoit de son milieu sous l'influence du catholicisme marial ou d'autre cause plus sociologique. Borduas mettra longtemps à « incarner » son image de la femme.

Des raisons de regretter la France, Borduas en avait autant qu'il en voulait autour de lui. La situation économique n'était pas prête de se modifier. Le projet de Lachine avait fourni un expédient commode. Mais celui-ci achevé, les mêmes nécessités s'imposaient à lui. Borduas, pressé de toute part dans son milieu, songe à l'exil. Il rêve un moment de partir pour l'Amérique du Sud. C'est du moins ce qu'on peut déduire d'une lettre que lui écrit son ami Raymond Parent, le 17 janvier 1931.

> Je te souhaite bonne chance si tu dois entreprendre ce voyage. On me dit qu'au point de vue artistique, ces milieux de l'Amérique centrale ou du Sud ne valent pas mieux que les nôtres. On y rencontre des fortunes outrageuses, mais peu de compréhension de l'art [12].

Parallèlement à ce projet, Borduas s'enquiert des possibilités de faire de « la peinture murale » à New York. Une lettre de Bryson Burroughs, conservateur au Metropolitan Museum of Art de New York l'en décourage.

> Il y a déjà beaucoup de jeunes artistes ici qui cherchent vainement les positions pour lesquelles vous vous proposeriez. Dans ces conditions, il vous serait presque inutile de chercher de l'ouvrage maintenant à New York [13].

À tout hasard, Burroughs lui donne l'adresse de J. Scott Williams, secrétaire des peintres muraux. Nous ignorons si Borduas a donné suite à la suggestion.

Moins farfelu que le projet d'émigrer en Amérique du Sud, ce projet de départ à New York venait trop tôt. Ce n'est pas avant 1933, en effet, que le New Deal mettra sur pied le Public Works of Art Project, pour venir en aide aux jeunes artistes particulièrement affectés par les conséquences de la grande dépression. Eut-il pu être mis en œuvre, le projet de Borduas aurait eu des conséquences incalculables pour sa carrière. Il se serait trouvé aux États-Unis au moment où la jeune école de peinture américaine amassait ses énergies. On sait l'importance qu'aura la Works Progress Administration, qui succéda à partir de juin 1934 au Public Works of Art Project dans la formation du groupe des futurs expressionnistes abstraits américains [14]. Borduas ne devait être confronté à leur peinture que beaucoup plus tard, quand, en 1953, il s'exilera aux États-Unis.

12. T 187. Voir aussi G. Beaugrand à Borduas, Paris, 18 janvier 1931 : « ...tu me parles de ton prochain départ pour l'Amérique du Sud [...]. Bon moment au Brésil ». (T 181.)
13. T 86.
14. C'est à l'été 1935 que l'administration Roosevelt lançait le Federal Art Project, au sein de la Works Projects Administration. Son but principal était de créer de l'emploi. On avait pensé encourager les artistes en leur donnant l'occasion de s'illustrer par des travaux

Quoi qu'il en soit, ces projets d'émigration resteront lettre morte. Il restait à Borduas à trouver sur place la solution à ses difficultés financières.

Il semble qu'après les travaux de Lachine, une partie de l'équipe engagée à cet endroit se soit transportée, sous la direction de Fortunat Rho — Leduc n'ayant plus part à ce nouveau projet — à l'église Notre-Dame de Montréal, où on procédait au rafraîchissement de la décoration intérieure. N'ayant pas d'autre choix, Borduas s'est peut-être joint au groupe, sans qu'on puisse l'affirmer avec certitude. Du moins, il est à Montréal jusqu'au printemps de cette année-là [15]. S'il s'est associé à Fortunat Rho, le travail de peintre en bâtiment, que pouvait lui offrir l'entrepreneur, ne dut guère l'intéresser. Il lui permettait au moins de subvenir à ses besoins et, semble-t-il, aussi à ceux de sa famille. Comme beaucoup d'hommes de son âge, au temps de la crise, Magloire Borduas est victime du chômage chronique et n'est pas de grand secours pour les siens [16].

En avait-il terminé avec le contrat à Notre-Dame ? On retrouve ensuite Borduas à Saint-Hilaire, ou du moins c'est là que son courrier le rejoint, à partir de mai 1931. La maison familiale n'a alors rien d'un refuge. La nécessité de trouver du travail demeure entière. Elle s'impose surtout à Borduas, qui prend le rôle de soutien de famille.

Il tente à ce moment d'obtenir un contrat du peintre montréalais d'origine florentine, Guido Nincheri (1885-1973), mais sans succès. L'entrepreneur italien envisage un moment d'associer Borduas à la décoration de la petite église de Port Colborne, Ontario [17]. Il ne peut donner suite au projet et Borduas est contraint de renoncer à cette source de revenu. Celui-ci passe l'été à Saint-Hilaire dans le désœuvrement et la frustration. Il nous paraît difficile d'attribuer à cette période quelque œuvre particulière, même si l'été est souvent l'occasion pour Borduas d'une production picturale plus intense.

Borduas sort de son désœuvrement au mois d'août. Il obtient, dans les « travaux de chômage » mis en œuvre par la ville de Montréal, et grâce à son amitié avec l'architecte M.-A. Beaugrand-Champagne, le contrat de peindre six cartes historiques destinées à orner, parmi d'autres compositions, le chalet qu'on venait d'ériger au sommet du mont Royal. Ces cartes s'y trouvent toujours. Elles sont des copies de cartes anciennes comme, par exemple, celle d'Hochelaga qui s'inspire de la vue fantaisiste que Gastaldi en avait gravée pour les *Nuevi Viaggi* de Ramusio, publiés en 1556, ou des cartes historiques modernes, dont les modèles avaient été fournis à Borduas par Beaugrand-Champagne, fort érudit en ces matières. Son travail lui est rémunéré en septembre 1931 [18], à preuve que Borduas a expédié rapidement cette besogne para-artistique.

destinés à des édifices publics. Il en résulta plusieurs commissions de murales. Les subventions aux artistes peignant des tableaux de chevalet n'étaient pas exclues cependant et plusieurs artistes abstraits s'en prévaudront. Voir à ce sujet, entre autres, B. H. FRIEDMAN, *Jackson Pollock. Energy Made Visible*, McGraw-Hill Books Co., 1972, pp. 34-35.

15. Une lettre de sa mère, datée du 25 mars 1931, l'y rejoint encore. T 173.
16. *Idem.*
17. Lettres de Nincheri à Borduas, le 31 mai 1931 et le 24 juin 1931, T 150.
18. F. LAURIN. « Six Borduas au chalet de la Montagne », article inédit aimablement communiqué par l'auteur.

Il retourne à Montréal probablement au début d'octobre 1931 [19], et s'installe peu après au 5929 de la rue de Chateaubriand qui sera pour un temps son adresse permanente à Montréal [20].

Son amitié avec Leduc lui obtient alors un nouveau contrat. Toujours occupé à la décoration de l'évêché de Sherbrooke, Leduc avait tout de même accepté d'entreprendre celle de la nouvelle église Saint-Michel de Rougemont qu'on venait de reconstruire, cette année-là, après l'incendie de la vieille église. Ne pouvant alors donner à ce nouveau projet toute l'attention souhaitable, Leduc décide d'en confier aussitôt une partie à Borduas, à savoir le chemin de croix, qui, aux yeux du curé, était probablement l'élément du décor à mettre le plus rapidement en place. Borduas accepte et s'engage par écrit, le 6 octobre 1931, à exécuter l'ouvrage.

> Je le soumettrai à l'approbation de M. Ozias Leduc et m'engage à obtenir de lui cette approbation par écrit [21].

Borduas veut-il rassurer le curé sur sa compétence en insistant tellement sur « l'approbation » de Leduc ? Celui-ci n'avait pourtant rien à craindre. Borduas exécutera le chemin de croix de l'église ; il ne le créera pas ! Toujours en place à Rougemont, il est l'exacte copie du chemin de croix que Leduc avait peint pour l'église de Saint-Hilaire [22] et dont il avait fourni des photographies à Borduas. Malgré tout, l'exécution de ce projet semble avoir demandé beaucoup de temps à Borduas : il ne le termine qu'en juin 1932.

Installé rue de Chateaubriand et occupé à l'exécution de son chemin de croix, Borduas trouve quelque loisir pour peindre durant l'automne et l'hiver qui suit. Il est tentant de situer peu après son installation à cet endroit — mais ce tableautin pourrait aussi bien appartenir à une époque ultérieure [23] — une *Vue de l'atelier I* qui porte au verso : « peint à Montréal par Paul-Émile Borduas à Montréal de la rue de Chateaubriand d'une fenêtre de l'arrière du / au / 5929 ».

Cette inscription a l'avantage de définir précisément le sujet du tableau. Borduas n'y a pas peint son atelier, mais ce qu'il apercevait de sa fenêtre : l'arrière des maisons de la rue voisine [24].

Si l'attribution de cette pochade à cette période est quelque peu conjecturale, on semble en terrain plus sûr pour y rapporter *Synthèse d'un paysage de Saint-Hilaire* [pl. II] [25]. Borduas y a représenté au premier plan le « jardin » de

19. O. Maurault lui adresse encore le 30 septembre 1931 « à tout hasard » une lettre à Saint-Hilaire, T 149.

20. Près du parc Lafontaine, où Borduas ira faire des croquis.

21. Archives de la paroisse Saint-Michel de Rougemont.

22. Leduc lui-même n'avait pas dédaigné de reprendre son propre chemin de croix à Farnham et à Antigonish.

23. Car Borduas reçoit, encore en avril 1934, du courrier à cette adresse, qu'il ne quitte probablement pas avant juin 1935.

24. Le même sujet a été repris par Borduas, comme le signale l'entrée 70 du *Livre de comptes* : « 1 petit paysage (étude) « linge étendu sur une corde et petits enfants » offert à Louise Gadbois » (T 39). Il lui appartient toujours. Huile sur panneau de bois (18,5 x 10 cm), il est signé « P. E. B. ».

25. La bordure intérieure du cadre, du côté gauche en haut, porte une date précise : « 25/2/32 ». Au dire de Gilles Beaugrand, le tableau aurait été offert à sa sœur Marthe que Borduas fréquentait alors. Le *Livre de comptes,* à l'entrée 6, porte seulement : « 1 paysage (jardin et personnage) offert à Gilles Beaugrand du 846 de la rue de l'Épée » (T 39).

sa mère. Le « personnage » est probablement sa sœur Jeanne. Le réel y est certes transposé, les allusions au monde extérieur étant aux prises avec des réminiscences d'un autre ordre. Ainsi, les grands arbres qui encadrent la composition de chaque côté doivent autant aux peupliers de Lombardie de la vallée du Richelieu qu'aux ifs méditerranéens des compositions de Maurice Denis. On mesure plus encore les libertés prises par Borduas avec le réel, en comparant le tableau à son esquisse. L'esquisse porte une jeune fille au milieu des pommiers en fleurs. Les pommiers de l'esquisse ont été réduits au point d'être méconnaissables dans le tableau et l'arrière-plan y a pris beaucoup plus d'importance. La symétrie de la composition est aussi plus accentuée dans le tableau que dans l'esquisse. Il en résulte, dans le tableau, un étagement de bandes successives venant faire échec à l'impression de profondeur que l'esquisse exprimait plus efficacement. Ce type d'espace rappelle celui qu'affectionnait le décorateur Léon Baskt dans ses décors de ballet et dont Borduas aurait pu voir des reproductions dans des revues comme *L'Illustration*. Baskt masquait dans ses décors la ligne d'horizon de manière à augmenter le caractère bidimensionnel de l'ensemble. Mais, par-dessus tout, ne pourrait-on voir dans le titre même de ce petit tableau une allusion au mouvement synthétiste ? Borduas connaissait peut-être le conseil que Gauguin donnait à Schuffenecker : « Ne copiez pas trop d'après nature, l'art est une abstraction ; tirez de la nature en rêvant devant elle et pensez plus à la création qu'au résultat [26]. » Il est difficile de mieux définir l'univers auquel appartient le petit tableau de Borduas.

La production de Borduas est donc en complet contraste avec la dureté de la période, comme si le peintre cherchait dans les paysages lumineux ou idylliques une compensation aux misères du temps. Cependant, celles-ci ne le lâchent pas. Ses sources de revenu demeurent ce qu'elles étaient : sporadiques, précaires et vite épuisées. Son ambition serait de faire carrière comme peintre-décorateur. Comme il y a encore loin du rêve à la réalité ! Les quelques pauvres contrats qu'il a décrochés depuis son retour de France sont là pour le montrer. Il ne désespère pas encore. Prend corps dans son esprit, au printemps 1932, l'intention d'ouvrir son propre atelier de décoration murale... au 5929 de la rue de Chateaubriand. Il passera d'ailleurs l'été à Montréal [27] à signaler son projet aux architectes [28] et aux curés, attendant « désespérément » leurs réponses, comme il l'écrira à O. Leduc.

Mon cher M. Leduc

Mille mercis pour votre amabilité ! Ici non plus, rien de nouveau et je continue à espérer désespérément [29] !

26. Cité par J. REWALD, *Histoire de l'Impressionnisme*, A. Michel, 1955, t. II, p. 199.
27. Sa mère lui annonce son arrivée, le 19 juin, à la gare Bonaventure-est (Montréal). Le 11 août, sa sœur Jeanne l'invite à Grenville où elle habite : « Tu as dû trouver les chaleurs fatigantes à la ville. » T 173 et 174.
28. C'est par l'accusé de réception de l'un d'entre eux, l'architecte Tanguay (6 juillet 1932), que l'on connaît l'existence de ce projet d'atelier de Borduas (T 172). Nous possédons aussi la plaque qui a servi à l'impression des cartes d'affaires où il était inscrit : « P. E. Borduas, Artiste peintre, Tableaux et décoration murale — vitraux d'art, diplômé de l'école des Beaux-Arts de Montréal, Ancien élève des Ateliers d'art sacré de Paris, 5929, avenue de Chateaubriand, Tél. : CR 3868 Montréal. »
29. Borduas à O. Leduc, 23 août 1932, Archives de Gabrielle Messier (AGM).

Il n'est d'ailleurs pas seul en cause. Sa famille, toujours démunie, compte sur lui. « As-tu un peu d'ouvrage, de contrats, etc., » lui demande sa sœur Jeanne, « [...] Dépêche-toi d'être riche, puis avoir un *char* et me les emmener tous, n'est-ce pas Paul [30] ? »

Comme on mise sur sa réussite ! C'est dans ce contexte d'« espoir désespéré » que se situe un événement qui allait avoir une grande portée pour la suite de la carrière de Borduas. Le 11 mai 1932, l'abbé Maurault, alors directeur de l'externat classique Saint-Sulpice (connu depuis 1941 sous le nom de collège André-Grasset) et sachant Borduas sans ressources, pensa lui confier l'enseignement du dessin à son collège et le fit venir pour s'ouvrir de son intention. Comment Borduas reçut-il la proposition ? D'une part, elle apportait une solution à la précarité de sa situation financière, en lui garantissant un salaire stable ; d'autre part, elle entrait en conflit avec son ambition personnelle de se consacrer à plein temps à la décoration murale. Par ailleurs, Borduas ne gardait pas un très bon souvenir des milieux d'enseignement... Mais, à vrai dire, avait-il tellement le choix ? Un élément de la proposition de Maurault acheva sans doute de le convaincre : il s'agissait d'une tâche à demi-temps, les ressources de l'institution ne permettant pas de lui offrir davantage. Borduas pouvait donc envisager de séparer son temps entre l'enseignement et la décoration. Le compromis lui parut acceptable. Dix jours plus tard, Borduas est invité à un dîner « à l'occasion de la fête du supérieur de la maison [31] ». On peut penser que son sort était déjà réglé à ce moment.

La décision prise alors par Borduas va orienter son emploi du temps en 1932-1933, qui va être partagé, au moins au début, entre ses tentatives de percer comme décorateur d'église et son enseignement à l'externat. Des premières ne sortiront que des projets et aucune œuvre achevée. À l'automne, dans les loisirs que lui laisse son demi-temps d'enseignement, il ira jusqu'à faire du « porte à porte » dans les paroisses environnantes. Ces tentatives, qui n'aboutiront pas dans le concret, ont cependant laissé des traces graphiques dans ses carnets de croquis ou sur des feuilles détachées soigneusement conservées.

Ainsi les six dernières pages de son *Carnet à couverture verte* portent des notations faites sur place à l'église Saint-Jean-de-la-Croix : croquis de la voûte en cul-de-four, du maître-autel, de l'emplacement de la statue de saint Antoine de Padoue au-dessus d'un autel latéral, d'un chapiteau et de son raccord à l'entablement, de la table de communion, même des motifs dessinés pour les carreaux du plancher. Le peintre a pris des notes susceptibles de lui servir d'aide-mémoire, advenant l'éventualité d'une commande. Mais, celle-ci ne viendra pas.

Une autre série de croquis, tracés sur du papier portant l'en-tête de l'externat classique Saint-Sulpice, se rattache à une autre église avoisinante : l'église Saint-Denis [32]. Il ne s'agit plus de simples notations prises sur place, mais d'un véritable devis iconographique, à la manière de ceux qu'élaborait Ozias Leduc pour ses clients.

30. Sa sœur Jeanne à Borduas, 11 août 1932 déjà citée.
31. Invitation datée du 21 mai 1932, T 149.
32. Incendiée l'année précédente (*Le Canada*, 29 janvier 1931, p. 8) et reconstruite à partir de septembre 1931 par les architectes Viau et Venne, l'église Saint-Denis avait certainement besoin de décoration.

L'église Saint-Denis affecte la forme d'une croix grecque, nef et transepts étant de dimensions à peu près égales. Borduas propose d'abord de placer au fond de l'abside un tableau de saint Denis, patron de la paroisse, qui, selon le manuel qu'il avait consulté, doit être représenté « avec sa tête coupée entre les mains ».

Traditionnellement aussi, il place dans son croquis aux côtés de l'évêque, le prêtre Rusticus et le diacre Éleuthère, décapités avec lui à Catulliacus au IIIe siècle. Les notes indiquent ensuite que le transept de droite devrait être consacré au thème de « la création ». Il a effectivement esquissé un Dieu le Père, surmonté du triangle trinitaire, au milieu des planètes et des étoiles, ailleurs la création d'Adam, ailleurs encore celle d'Ève. La nef correspondante, du côté droit, devait être occupée par les prophètes « Isaïe, Daniel, Jonas, Michée », comme il le note sur une feuille portant une représentation de saint Pierre. Le transept de gauche devait être consacré au Jugement dernier dont Borduas n'avait encore fait aucune esquisse au moment où il abandonna le projet. Par contre, les sujets destinés à la nef de droite avaient déjà été élaborés. Devaient y figurer les apôtres et les évangélistes, dont saint Denis était un continuateur. Vu l'espace disponible, Borduas groupe ses sujets deux par deux. Ainsi une esquisse intitulée *Jacques-Jean*, mais présentant, d'une part, un personnage avec une épée et, de l'autre, un qui tient des clés et une croix en T renversée (elle serait mieux titrée *Pierre et Paul*) propose un tel regroupement. La seule figure de saint Pierre est ensuite reprise dans une esquisse plus achevée. Mieux qu'à Saint-Jean-de-la-Croix Borduas avait donc proposé au curé de Saint-Denis un devis complet de décoration. Mais comme à Saint-Jean-de-la-Croix, il en sera quitte pour sa peine. Le projet n'aboutira pas. Les peintures insignifiantes qui « ornent » l'actuelle église Saint-Denis datent de 1942.

Signalons enfin deux esquisses en couleur qui appartiennent certainement à la même période. La première, destinée à l'église Saint-Vincent-Ferrier, représente un des miracles du thaumaturge : la résurrection d'une morte [33]. L'autre, traitée au pastel dans des tons très doux, est une *Pietà* [34]. On ne sait à quelle église elle était destinée. Peut-être même ne le fut-elle à aucune ? Vers la fin de sa vie, Borduas signalera [35] « la Pietà dite d'Avignon » à côté de « la crucifixion de Grünewald » comme une œuvre l'ayant particulièrement impressionné. La célèbre *Pietà* est au Louvre, où il l'avait sûrement vue lors de son séjour en France. Il est donc possible qu'il ait voulu traiter ce sujet pour lui-même, sans plus.

Aucun de ces projets n'aboutira. La tentative de percer comme décorateur d'église se solda par un échec. Guy Viau en a proposé l'explication suivante :

33. Borduas s'inspire de l'iconographie traditionnelle de saint Vincent Ferrier, dominicain espagnol né a Valence en 1355 et mort à Vannes en 1419. Selon la légende, il aurait ressuscité une femme juive qui se serait ensuite convertie au catholicisme. Saint Vincent Ferrier est habituellement représenté la tête surmontée d'une flamme ou d'un soleil portant le monogramme du Christ. Voir Louis RÉAU, *Iconographie de l'art chrétien*, t. III, vol. III, p. 1330.

34. Sur le thème de la Pietà, voir Louis RÉAU, *op. cit.*, t. I, vol. I, pp. 103-108. La Pietà de Borduas ne retient que trois personnages : le Christ, la Vierge et Marie-Madeleine. Celle d'Avignon mettait aussi saint Jean en scène, comme c'est l'habitude.

35. *Questions et réponses* (à une enquête de Jean-René Ostiguy, *Le Devoir*, 9 et 11 juin 1956).

> Sa peinture religieuse est un échec, faute de preneurs. Borduas a déjà raconté qu'il devait faire du porte à porte chez les curés. Certains lui commandaient des esquisses qu'il mettait beaucoup de conscience et de temps à exécuter. Après un examen superficiel, les « clients » rejetaient les esquisses, et, bien sûr, sans dédommager leur auteur qui n'avait la bonne fortune d'être ni Italien, ni faiseur [36].

Ce n'est qu'une partie de la vérité. On a vu que, durant l'été 1931, Borduas n'avait pas dédaigné la possibilité d'une collaboration avec Nincheri. D'autre part, les fabriques des paroisses n'étaient probablement pas plus en mesure que les autres institutions, également affectées par la crise économique, d'entreprendre des travaux artistiques d'envergure. « Gaillard », le frère de Borduas, était probablement plus près des faits, quand, analysant la situation dans une lettre du 1er février 1933, il concluait que la situation restera mauvaise « jusqu'à ce que les Curés aient un peu plus d'argent à consacrer à la décoration de leur église [37] ».

Revenant un peu plus tard sur cette période, dans un *curriculum vitæ* rédigé le 10 juillet 1937 à l'intention de Jean Bruchési alors qu'il sollicitait un emploi à l'école du Meuble, Borduas écrira lui-même :

> De retour au Canada en 1930, j'exécutai quelques commandes intéressantes réalisées à l'entière satisfaction des intéressés. Je dus, à cause de circonstances absolument défavorables, faire bien des projets dont la réalisation était impossible pour le moment [38].

On comparera le ton mesuré de ces quelques lignes à ce que Borduas dira, dans les *Projections libérantes*, sur le même sujet.

> De 1930 à 1932, tentative sociale infructueuse. Mes activités secondaires, dirigées depuis plusieurs années dans le but lucratif d'embellir nos églises, se butèrent à une fin de non-recevoir violente de la part du clergé et des architectes. Je leur rends grâce ! Sans cet échec, il est probable que l'état actuel de la société ne se serait pas montré dans sa nudité. Cet espoir me masquait aussi mes seules possibilités.

La responsabilité est reportée des « circonstances défavorables » aux personnes en cause, « clergé et architectes ». Aussi bien, *Projections libérantes* est un texte rétrospectif écrit longtemps après l'événement dans une toute autre perspective. Certes Borduas avait raison d'écrire que « cet espoir » lui « masquait ses seules possibilités », mais comment pouvait-il le savoir à l'époque ?

Parallèlement à ses essais infructueux de percer sur le marché du travail, comme peintre-décorateur, Borduas avait donc accepté un enseignement à demi-temps à l'externat classique Saint-Sulpice. La tâche qui lui est confiée semble avoir été assez lourde : de la méthode à la rhétorique. Il est difficile de se représenter ce que fut cette première année d'enseignement à l'externat. Deux notations des *Projections libérantes* permettent cependant de lever le voile sur sa façon de procéder et sur les difficultés concrètes rencontrées dans son enseignement. La première nous éclaire sur sa méthode d'enseignement.

36. *La Peinture moderne au Canada français*, Ministère des Affaires culturelles, Québec, 1964, pp. 48-49.
37. T 178.
38. T 101.

À l'externat, dès la première année d'enseignement, j'utilisai la méthode Quénioux qu'Ozias Leduc me fit connaître.

Au brouillon de ce passage, Borduas décrit de manière un peu plus explicite la méthode de Quénioux :

[...] programme proposé pour les écoles de Paris où on laisse à l'élève l'entière liberté d'expression contrairement à la méthode en cours dans toutes les écoles où on enseignait le dessin, les Beaux-Arts inclus. Ce fut le point de départ qui permit les conquêtes futures [39].

On trouve en effet dans la bibliothèque de Borduas, le *Manuel de dessin à l'usage de l'enseignement primaire* de Gaston Quénioux, publié à Paris en 1912 par Hachette, qui porte les traces de fréquentes utilisations. Certes, ce n'est pas le seul manuel du genre qu'il possédait [40]. Si on peut faire la preuve qu'il a emprunté à l'un comme aux autres dans l'élaboration de ses cours, il ne fait pas de doute que c'est celui de Quénioux qui l'a davantage marqué. Dans un cahier à feuilles mobiles à couverture noire, il recopiera des passages entiers de l'introduction de Quénioux.

En quoi la méthode de l'inspecteur du dessin en France était-elle « révolutionnaire », du moins par rapport aux méthodes en cours à l'époque ? C'est un autre problème ! L'essentiel de la méthode de Quénioux était de partir de l'enfant. En cela seul, il innovait. Il était courant avant lui, en France comme ailleurs, de viser à obtenir des enfants, dans les classes de dessin, un rendu académique dans le goût du temps, mais plus conforme au développement de l'adulte. On avait recours à cette fin, à des méthodes qui tenaient plus du dressage que de l'enseignement véritable. L'habileté manuelle était la qualité la plus prisée. Quénioux, comme Čizek en Tchécoslovaquie avant lui et peut-être avec plus d'audace, partait de l'enfant, de sa psychologie, entendait respecter les étapes de son développement mental et visait moins aux résultats qu'à donner le goût du dessin à l'enfant et à l'encourager à s'exprimer librement par son truchement. Une phrase, recopiée par Borduas, résume bien l'essentiel de son attitude.

Le dessin ne doit pas être seulement un exercice de l'œil et de la main, mais surtout un travail de l'intelligence [41].

Par ailleurs, l'application concrète de la méthode de Quénioux qui visait à une certaine liberté d'expression entraînait quelques difficultés disciplinaires pour le professeur. C'est sans doute à des problèmes de ce genre que Borduas fait allusion dans les *Projections libérantes*.

Je me rappelle que l'idée d'avoir à ouvrir une certaine porte de classe suffisait à me couvrir de sueurs.

39. T 259.
40. Citons entre autres les ouvrages retrouvés dans sa bibliothèque : R. LAMBRY, *Le Langage des lignes*, Maison de la Bonne Presse, Paris, 1933 (ce manuel a dû lui être offert par Olivier Maurault à son arrivée à l'externat, car on y voit son estampille sur la couverture) ; R. et L. LAMBRY, *Tous artistes*, Maison de la Bonne Presse, Paris, s.d. ; G. GÉRARD, *Mélanges et Associations de couleurs*, S. Borreman, éditeur, Paris, s.d. ; M.-L. BELLOT, *Leçons graduées de stylisation et de composition*, S. Borreman, éditeur, Paris, 1936.
41. G. QUÉNIOUX, *Manuel de dessin à l'usage de l'enseignement primaire*, Paris, Hachette, 1912, p. 7.

On se souvient à André-Grasset que les classes de Borduas nécessitaient la présence d'un surveillant pour assurer la discipline !

Vint l'été 1933 où Borduas pouvait faire le bilan de ses expériences antérieures. Les tentatives de s'établir à son compte comme peintre-décorateur se soldaient par un échec complet. Tout ce qu'il avait pu faire dans ce domaine, depuis son retour au pays, n'avait été possible que par l'influence de Leduc. De lui-même, il n'avait pu rien obtenir. Certes la conjoncture économique exceptionnelle de l'époque était surtout responsable de cet échec. Il n'empêche que, pour Borduas, la décoration murale devint à partir de ce moment une porte fermée. Par ailleurs, sans le satisfaire complètement, l'enseignement avait réussi à capter son intérêt et représentait la seule solution praticable à sa constante insécurité financière depuis son retour d'Europe.

C'est sans doute en prenant ce dernier facteur en considération qu'il décida, vers la fin de l'été, d'ajouter à sa dernière charge à l'externat un second demi-temps dans les écoles primaires.

Pouvant envisager l'avenir de façon moins angoissante, Borduas prend des vacances à Saint-Hilaire, les premières depuis son retour d'Europe. Le 3 juillet 1933, Maurault lui envoie un petit mot pour lui souhaiter de « bonnes vacances » et il ajoute : « Saluez pour moi nos amis Leduc chaque fois que vous les verrez [42]. » Borduas à Saint-Hilaire était susceptible d'y rencontrer assez souvent les Leduc. Ce « retour aux sources » dans des conditions plus calmes semble lui avoir redonné le goût de la peinture. Si la décoration murale lui est refusée, du moins la peinture de chevalet lui reste-t-elle accessible. L'exemple d'Ozias Leduc ne l'incite-t-il pas par ailleurs à y donner le meilleur de son temps ?

Nous croyons pouvoir situer à ce moment quelques pochades et un tableau plus important, qui ont tous en commun d'avoir Saint-Hilaire, comme occasion et prétexte. Les pochades sont au nombre de trois. La première représente un arbre dans un paysage de montagne. Elle porte au verso l'inscription : « Peint à Saint-Hilaire par Paul-Émile Borduas ». La montagne qui occupe l'arrière-plan est évidemment le mont Saint-Hilaire. Au premier plan, paraissent les fleurs d'épilobes (*Epilobium angustifolium L.*), qui couvrent nos champs tout l'été. La seconde propose une vue de *L'Église de Saint-Hilaire*. Elle est plus connue que la précédente, parce qu'elle a été présentée à la rétrospective de 1962. C'est une vue du mur nord de la nef, avec un arbre au premier plan. On aperçoit le cours du Richelieu, sur la droite de la composition. La troisième pose plus de problème. C'est une *Vue de château* : mais de quel château s'agit-il ? Durant son voyage en Bretagne en août 1929, Borduas avait photographié, à Saint-Pol-de-Léon, un édifice près de la cathédrale qui présente certaines ressemblances avec le « château » de cette pochade. Les divergences sont cependant nombreuses. Une autre interprétation paraît s'imposer davantage. Les familiers de Saint-Hilaire connaissent le fameux château Campbell, construit sur l'emplacement de l'ancien manoir des seigneurs de Rouville sur le bord du Richelieu et occupé de nos jours par le céramiste Jordi Bonet. La composition de Borduas en présenterait une vue de la route. Un grand parc l'en sépare, d'où l'effet de distance. Toutefois, cette interprétation n'est pas complètement satisfaisante. On ne voit pas à quel élément

42. T 149.

dans la réalité correspondent les arches de pont que Borduas a d'abord esquissées au verso et reprises au premier plan de sa composition. Bien plus, si on y reconnaît l'allure générale du château, les briques rouges de ses murs et ses toits en pente aux cheminées dépassant la ligne du toit, la fenestration et la distribution des divers éléments de la façade ne sont pas les mêmes. On est donc contraint à penser que Borduas a travaillé de mémoire ou s'est laissé aller quelque peu à son imagination.

Le tableau plus important datant de l'été 1933 est un *Portrait de Gaillard* [fig. 11], que la monographie de Robert Élie sur *Borduas* datait de 1933. Le jeune frère de Borduas y est représenté en buste, devant un motif d'esprit Art Déco, probablement celui du papier peint recouvrant le mur. Le parallélisme du fond du tableau avec la surface du support vient faire écho à la frontalité du modèle.

Le début de l'automne ramène Borduas à Montréal. Une nouvelle charge d'enseignant l'y attend. En plus de ses cours à l'externat classique, il est engagé par la Commission des écoles catholiques de Montréal pour assurer les leçons de dessin de cinq écoles primaires. Paradoxalement, nous sommes mieux renseignés sur l'activité d'enseignant de Borduas dans ces écoles primaires qu'à l'externat classique.

Son engagement se fait par J.-M. Manning, directeur des études, sur la recommandation de Jean-Baptiste Lagacé, directeur de l'enseignement du dessin pour la même Commission depuis 1928. Dans sa lettre de recommandation [43], Lagacé insiste sur la qualité de la formation de Borduas à Montréal et à Paris. Il rappelle qu'il a déjà enseigné avec succès dans les écoles du district centre. Il parle de « sa compétence, mais encore de son application dans l'exercice de sa profession ». Il est persuadé, enfin, de pouvoir trouver en Borduas, « un auxiliaire précieux ». Il est difficile de faire une recommandation plus chaleureuse.

Borduas est accepté et entre en fonction dès septembre 1933. Il se voit assigner l'enseignement du dessin dans les classes de 7e et 8e années et dans une classe de 6e aux écoles de Salaberry, Saint-Pierre-Claver, Lafontaine, Plessis et Sainte-Brigide, appartenant toutes au district centre [44]. Il y enseignera dans les mêmes conditions, soit quatorze heures par semaine, durant six ans, jusqu'en 1939. En plus de cette tâche d'enseignement, Lagacé lui demandera de faire partie d'un groupe de travail ayant pour fonction d'élaborer les programmes et les méthodes de l'enseignement du dessin aux premiers niveaux du primaire, qui étaient complètement dépourvus de professeurs spécialisés, les leçons de dessin étant assurées par les professeurs réguliers n'ayant aucune formation en ce sens. Ce comité était formé de dix personnes dont Lagacé, Borduas et Irène Sénécal... Il en émanera des directives et des programmes qui seront de grande utilité aux professeurs du primaire [45].

Lagacé n'avait pas cru bon d'imposer un manuel à ses professeurs de dessin, se contentant d'en recommander quelques-uns à l'occasion. Une grande latitude

43. J.-B. Lagacé à J.-M. Manning. 24 août 1933. ACECM, Dossier Borduas.
44. ACECM. Dossier Borduas.
45. Rapport de Jean-Baptiste Lagacé, inspecteur du dessin, sur l'enseignement du dessin à la CECM, le 14 mars 1934. Le rapport est adressé à Victor Doré, président de la CECM avec copie conforme à J.-M. Manning, directeur des études. ACECM.

leur était donc donnée d'élaborer leur programme de cours comme ils l'entendaient. Par contre, il avait imposé à ses professeurs la tenue d'un cahier de préparation de cours et de consignation des notes. Borduas a obtempéré à cette directive et son cahier de préparation de cours a été conservé. C'est un document précieux, car on y assiste, pour ainsi dire au jour le jour, aux leçons de dessin de Borduas. Il permet en particulier d'établir que Borduas était redevable à Quénioux non seulement de l'esprit de sa méthode d'enseignement, mais aussi bien de plusieurs détails de son application. Ainsi, Borduas retient l'idée de faire alterner le dessin d'observation avec les compositions décoratives, ce qui est une structure constante de la méthode de Quénioux. Les élèves étaient invités à styliser dans des « bandes décoratives » les éléments qu'ils avaient d'abord dessinés d'après nature. De Quénioux aussi, Borduas retenait l'idée de leur assigner de temps à autre un « dessin libre » consistant par exemple à illustrer une scène de la vie quotidienne ou le thème d'une chanson. Il semble bien également, quoique le fait soit plus difficile à vérifier, que Borduas s'en soit tenu aux suggestions de Quénioux quant à la correction des dessins des enfants. Quénioux recommandait de s'en tenir aux seules interventions verbales et de résister à la tentation de corriger le dessin lui-même, de manière à éviter d'influencer trop directement l'enfant ou de le décourager par l'habileté trop grande du professeur.

Sa dépendance de Quénioux ne va pas jusqu'à contraindre Borduas d'adopter exactement les thèmes suggérés par le manuel. Borduas introduit à ce niveau les adaptations nécessaires. Les leçons s'ouvrent d'habitude en invitant les élèves à dessiner d'après nature des fruits ou des légumes, ce qui est à propos puisque le début des classes correspond au temps des récoltes : pommes, poires, ananas, raisins (incidemment ce sont les motifs que Borduas reprendra dans ses propres natures mortes de 1941), tomates, maïs... Puis, il leur propose une série de compositions décoratives où il les invite à styliser ce qu'ils avaient d'abord reproduit d'après nature. Ces exercices plus abstraits et plus géométriques témoignent souvent de l'influence de l'Art Déco sur Borduas [46].

Avec la saison froide, les sujets proposés par Borduas prennent ensuite un caractère plus intimiste : casseroles, pots, marteau, chapeau, chaussure, parapluie sont mis à contribution. Le monde de l'enfant n'est pas oublié : ballon et cheval de bois font partie des « modèles » ! À l'externat où il recourt substantiellement à la même thématique, les ressources d'un musée d'animaux empaillés sont parfois exploitées. Animaux et oiseaux familiers sont ainsi traités : écureuil, lapin... Les insectes ne sont pas oubliés : papillon, libellule... Comme on le voit, le choix des « modèles » se fait en fonction de l'environnement de l'enfant ; la figure humaine est complètement absente de cette thématique. Une seule fois, à André-Grasset, Borduas a demandé à ses élèves de travailler d'après un plâtre grec : c'est la seule exception à la règle que nous ayons pu relever.

Pendant six ans, cet enseignement constituera, avec celui qu'il dispense parallèlement à l'externat classique, le gros de son activité. Même la peinture ne tient guère de place dans ses occupations. Il ne trouve pas le temps de s'y exercer, sauf à l'occasion d'une commande ou d'une circonstance particulière.

46. Sur cet aspect, voir Anne-Marie BLOUIN, « Paul-Émile Borduas et l'Art Déco », *The Journal of Canadian Art History*, vol. III, nᵒˢ 1 et 2, automne 1976, pp. 95-98.

Au parallélisme entre l'enseignement et la décoration qu'il avait d'abord envisagé, Borduas substitue l'alternance entre l'année scolaire et les vacances.

On conserve au collège André-Grasset un *Saint Thomas d'Aquin* qui est certainement de Borduas. Il s'agit d'une commande qu'on lui avait faite à l'occasion des fêtes recommandées par le pape Pie XI en l'honneur du docteur Angélique et auxquelles on avait voulu donner une certaine pompe à l'externat en mars 1934 [47]. Ce n'est pas une œuvre originale. Borduas y démarque la gravure d'un tableau de Fra Bartolomeo qui lui-même s'inspirait du célèbre *Saint Thomas* de Fra Angelico, au couvent Saint-Marc de Florence. Monsieur Lucien Martinelli, collègue de Borduas, lui aurait fourni la gravure en question. Il n'est pas exclu que ce tableau soit de l'année suivante, la fête de saint Thomas revenant chaque année. Mais, comme le commanditaire le plus plausible pour une pareille œuvre est Olivier Maurault et qu'il quitte le collège en 1934, la date antérieure semble devoir être préférée. Si notre datation est retenue, c'est la seule œuvre connue de Borduas durant l'année scolaire 1933-1934.

L'été 1934 sera au contraire l'occasion d'une activité picturale un peu plus intense. Borduas prend ses vacances dans les Cantons de l'Est. Il pensionne à Bolton Pass, près de Knowlton et du lac Brome. C'est une région charmante de la province de Québec. Le lac Brome, entouré de collines ondulées, est particulièrement pittoresque. Une autre raison, probablement, l'attire de ce côté. Depuis peu, il fréquente une jeune infirmière, fille d'un médecin de Granby, Gabrielle Goyette qu'il épousera l'année suivante. On imagine que la proximité relative de Granby est pour quelque chose dans ce choix de lieu de séjour estival... On peut probablement dater de cette époque un *Portrait de Gabrielle Goyette* [48] qui, bien que de dimensions plus modestes, rappelle, par sa mise en page, le *Portrait de Gaillard*. Le modèle y est aussi en buste, de face et se détachant d'un mur de briques parallèle à la surface du support. La réduction du champ spatial créé par le mur du fond rapproche le personnage du spectateur.

Mais la production la plus caractéristique de l'été 1934 est moins le portrait que le paysage. On conserve quelques petits tableaux sur planchette de bois — quatre ou cinq en tout — et un certain nombre d'esquisses au plomb sur papier qui traitent tous de Knowlton, du lac Brome ou de la région. Une de ces esquisses est parfaitement identifiée et datée : « Lac Brome/21 juillet 1934 ». Elle constitue l'étude préparatoire d'une petite huile sur bois, *Lac Brome* de la collection de H. Boucher. La composition se divise nettement en deux plans. Au premier plan, des arbres aux troncs droits et aux branches fortement inclinées délimitent l'aire picturale occupée par la nappe d'eau et la ligne des montagnes de l'arrière-plan. Borduas avait conservé dans ses affaires une *Vue du lac Brome* quelque peu différente où le premier plan n'est constitué que par quelques branches retombant en parasol depuis le sommet du tableau. Également dans ses affaires, se trouve un *Paysage de Knowlton* qui porte au verso « Knowlton/été

47. Voir *Le Monde collégial*, mars 1934, vol. 2, n⁰ 3 ; c'est le journal étudiant de l'externat.

48. Le tableau porte au verso les étiquettes du musée des Beaux-Arts de Montréal pour la rétrospective de 1962. Il y est désigné comme le n⁰ 4. Or, l'entrée 4 du catalogue de Turner donne « *Saint-Hilaire*, c. 1930 », comme titre et date correspondants ; il s'agit probablement d'une erreur.

1934/ peint par Paul-Émile Borduas/154 » et qui représente deux arbres dans un paysage ondulé de collines. On peut enfin rattacher à cet ensemble un *Paysage (Knowlton et lac Brome)* de la collection de Simone Borduas [fig. 12], qui est peut-être le plus achevé de la série. Cette production n'est pas sans intérêt. On y voit Borduas tenter d'appliquer un peu systématiquement les doctrines de l'impressionnisme. Il travaille en plein air, s'essaie à un certain divisionnisme de la touche, sans arriver à un véritable mélange optique des couleurs. Du moins prend-il plus de distance avec Ozias Leduc que dans ses portraits.

La rentrée à Montréal après les vacances, la reprise de la lourde tâche d'enseignement qu'il s'est imposée le jette-t-il dans une nouvelle phase de découragement ? On peut situer, à l'automne 1934, une nouvelle tentative de fugue de Borduas. Evan H. Turner l'avait déjà signalée.

> L'envie de voir du pays et de s'échapper de la province de Québec, qu'il jugeait d'esprit étroit, s'empare de lui. Il écrit aux Nouvelles-Hébrides et à Tahiti, en s'informant des possibilités d'y acheter du terrain et d'y émigrer. Les réponses des deux pays sont décourageantes, car leurs gouvernements considèrent qu'un émigrant doit avoir une source régulière de revenus [49].

Borduas avait conservé, en effet, dans ses papiers, une lettre du commissaire président de la France aux Nouvelles-Hébrides, adressée rue de Chateaubriand et datée du 17 décembre 1934, mais répondant à une de ses lettres du 24 septembre précédent et une autre de l'administrateur des îles Tuamotu, du 3 décembre 1934. Ce dernier, F. Mauri, avait des lettres. Voyez plutôt :

> [...] si vous êtes peintre, vous aurez des distractions peu coûteuses et vous aurez tout le loisir d'exercer votre art au pays illustré par Paul Gauguin, Pierre Loti et tant d'autres.
>
> Une case indigène chez les braves Tahitiens à la campagne, vous coûtera de 75 à 100 francs par mois ; pour 7 francs par jour le chinois voisin vous nourrira [50].

Après toutes les tentatives de ce genre que nous avons relevées — ce ne sont pas non plus les dernières — celle-ci pourra nous paraître moins étonnante ! On peut y voir, en tout cas, autre chose que la simple « envie de voir du pays » ! Borduas a conscience de ne pas travailler au niveau de ses aspirations légitimes. Il se sent l'âme d'un Gauguin, au moment où il s'use à enseigner le dessin aux enfants du « district centre » et aux petits bourgeois de l'externat. Il invoquera précisément cette raison quand, trois ans plus tard, il postulera un emploi comme professeur à l'École du Meuble.

Comme il fallait s'y attendre, les réponses des administrations coloniales de ces îles lointaines sont peu encourageantes. Borduas doit renoncer à son projet de fugue, comme il l'avait déjà fait dans des circonstances analogues. Le quotidien reprend le dessus.

Borduas qui n'avait, semble-t-il, pas visité d'expositions, sauf quelques salons du printemps à la Art Association depuis son retour à Montréal, dut être intrigué

49. *Op. cit.*, p. 26.
50. T 86. Voir aussi dans son cahier à feuilles mobiles à couverture noire les notes sur Tahiti et les Nouvelles-Hébrides que Borduas y avait consignées.

par l'ouverture d'une exposition de French Paintings by Impressionists and Modern Artists en décembre 1934, par la maison W. Scott and Sons (au 1490 de la rue Drummond). Il s'y rend et se procure le catalogue, que nous avons retrouvé dans ses papiers, manifestant par là assez clairement son intérêt pour cette exposition. Il restera vigilant par la suite et ne manquera pas de visiter d'autres expositions de ce genre.

L'exposition chez Scott alignait des noms prestigieux : Degas, Renoir, Fantin-Latour, Sisley, Cézanne, Gauguin, Van Gogh, Seurat, Toulouse-Lautrec, Bonnard, Derain, Dufy, Matisse, Modigliani, Picasso, Redon, Henri Rousseau, Utrillo et Vuillard. Elle permettait à Borduas de renouer avec ses admirations parisiennes. On serait tenté de donner une certaine importance dans le développement subséquent de Borduas à ces contacts avec les œuvres des maîtres, même si nous croyons que les reproductions d'œuvres vues dans des revues d'art eurent une influence encore plus directe sur son œuvre. Encore faudrait-il, pour faire cette évaluation, représenter quelque peu le contenu réel des expositions de ce genre. Une liste de noms, même prestigieux, ne suffit pas à définir le caractère d'une exposition. On voudrait savoir si on y exposait des œuvres importantes ou mineures, caractéristiques du style de leur auteur ou marginales.

À nous en tenir qu'aux artistes de cette liste pour lesquels il existe un intérêt déclaré de Borduas, notamment Renoir, Cézanne, Matisse et Picasso, l'analyse du catalogue de Scott ne soulève pas peu de difficultés.

Ainsi, l'exposition comportait trois Cézanne [51] : aucun n'est illustré au catalogue. Sur les trois, seul le *Portrait du fils de l'artiste* est quelque peu documenté [52]. Heureusement d'ailleurs, car, grâce à ces références, on peut établir qu'il ne s'agit pas du célèbre tableau de même titre de la Chester Dale Collection à la National Gallery of Art de Washington [53]. Celui qu'on peut voir reproduit au *Burlington Magazine* [54] y est intitulé simplement *Portrait d'homme* [55]. C'est un portrait par contre fort intéressant par rapport à Borduas. Il s'en souviendra quand, trois ans plus tard, il peindra le portrait du critique Maurice Gagnon.

L'exposition comportait aussi cinq tableaux de Renoir. Un seul est illustré au catalogue qui le présente comme suit : *La Couseuse (Mme Henriot)* [56]. Le modèle y est présenté de face, les yeux penchés sur son ouvrage, dans une pose qui

51. *Fleurs dans un vase* (h.t. 29 x 21,5 cm, circa 1878, alors coll. E. Vautheret, Lyon) ; *Portrait du fils de l'artiste* (h.t. 72 x 60,5 cm, 1888-1889, alors coll. A. Vollard) ; et *Fruits sur une assiette* (aquarelle, 31 x 50 cm, 1897, alors coll. P. Cézanne fils). Nous donnons ici et par la suite les indications telles que nous les trouvons au catalogue. Il va sans dire qu'elles doivent être à réviser bien souvent.

52. « Reproduced in *The Burlington Magazine*, London, June, 1930 [...] Reproduced in *The Art News*, N.Y., novembre 1930. »

53. Qui date d'ailleurs de 1885.

54. Juin 1930, face à la page 319. On note aussi au même endroit que l'exposition comportait un bouquet de fleurs assez inhabituel, *Fleurs dans un vase*.

55. Huile sur toile, 72,5 x 60 cm, coll. Reid et Lefèvre. Il est aussi reproduit dans le recueil de Ian Dunlop, au n° 588 sous le titre : *Bust of a Young Man*, 73 x 60 cm, 1894-1895, Venturi 677, corrigeant la date donnée par notre catalogue.

56. H.t. 65,5 x 54 cm, s.b.g. : « Renoir », c. 1877 ; alors coll. M. Kapferer, Paris. On croit maintenant que le modèle était Nini López ; on le date plutôt de 1875 et, depuis il a changé de main, faisant partie de la coll. Weisweiller, à Paris. Voir E. FEZZI, *L'Opera completa di Renoir nel periodo impressionista, 1869-1883*, Rizzoli éd., Milan, 1972, n° 195.

rappelle un tableau plus célèbre de Renoir et qui lui est contemporain : *Femme lisant* (huile sur toile, 45 x 37 cm, signé en bas à gauche : « Renoir », 1875-1876, legs Caillebotte, musée du Louvre). L'un et l'autre tableaux semblent être voisins de facture et montrent jusqu'à quel point Renoir, affranchi de l'influence de Courbet, avait assimilé les méthodes impressionnistes. Il est difficile de savoir si ce tableau avait particulièrement intéressé Borduas. Notons au moins qu'il peindra, vers 1940, une *Ravaudeuse*, mais dont la trace est perdue [57].

Il est plus difficile de se prononcer sur les autres tableaux mentionnés au catalogue. Il serait tentant d'identifier : *La Seine à Chatou* (h.t., 46 x 55 cm, s.b.g., 1872) avec un tableau de même titre qui sera représenté à Montréal [58] et aboutira dans la collection d'un musée canadien [59]. Si c'était le cas, Renoir y peignait la Seine traversant en diagonale de droite à gauche le tableau. La rive où il s'était installé pour peindre n'est notée que par un triangle de verdure dans le coin gauche en bas. Son attention s'était portée sur la rive opposée où il a représenté un alignement de maisons et d'arbres se détachant sur le ciel pâle.

Matisse était représenté par un seul tableau *La lecture* (h.t., 33 x 81 cm, s.b.d. : « Henri Matisse », circa 1924), d'ailleurs illustré au catalogue. Par sa date et sa facture, il appartient à cette période de transition entre 1916 et 1926 que d'aucuns ont jugée moins importante dans le développement de Matisse.

> [...] *some admirers of Matisse connot escape the feeling that the period 1920 et 1925 is a rather unexciting and anticlimactic interim in which even the best paintings with all their charm and quiet gaiety do not approach the masterpieces of 1905 to 1916 or some of the major works of the period of renewed experiment which began in 1926* [60].

De Picasso enfin, Scott ne présentait alors qu'une huile (probablement sur panneau, 48,3 x 39 cm, s.b.g. : « Picasso », coll. particulière) intitulée *Les Iris* et qu'il datait erronément de 1902 [61]. Il s'agissait d'une représentation d'un bouquet d'iris jaunes dans un pot, faisant partie d'une série de peintures de « fleurs » que Picasso avait produites alors, soit isolément, soit pour les intégrer

57. Ce tableau est mentionné deux fois dans les papiers conservés par Borduas : *a*) au *Livre de comptes*, il est intitulé *La Ravaudeuse*, T 39 ; *b*) dans une lettre du Dr Stern à Borduas, datée du 11 septembre 1948, il est question d'un tableau nommé *Une femme assise cousant*, T 215.

58. « Loan Exhibition. Nineteenth Century Landscape Paintings », Art Association of Montreal, 13 février au 2 mars 1939, n° 93 (ill.).

59. Art Gallery of Toronto, *Cf.* R. FROST, *Pierre Auguste Renoir*, The Hyperion Press, 1944, p. 46, qui le date plutôt c. 1871 et lui donne des dimensions légèrement différentes : 46 x 61 cm.

60. « Certains admirateurs de Matisse n'échappent pas à l'impression que la période 1920-1925 est moins intéressante. Malgré le charme et la gaieté de certains tableaux peints à ce moment, cette période constituerait une sorte de vallon entre deux sommets : celui des chefs-d'œuvre de 1905-1916 et les travaux plus audacieux que Matisse entreprendra à partir de 1926. » A. H. BARR, jr, *Matisse. His Art and His Public,* The Museum of Modern Art, New York (1951), 1966, p. 208.

61. Elle a été exposée pour la première fois, du 25 juin au 14 juillet 1901, à la galerie Vollard (n° 6). Peu après son passage au Canada, cette œuvre est vendue en 1935, au Capitaine S. W. Sykes, à Cambridge, qui la prêtera de 1939 à avril 1966 au Fitz William Museum de Cambridge, en Angleterre. Le 22 juin 1966, elle est vendue par Sotheby à un collectionneur particulier pour 15 900 dollars. *Cf.* Zervos qui l'intitule *Fleurs*, vol. I, n° 58, p. 28 ; P. DAIX et G. BOUDAILLE, *Picasso. The Blue and Rose Periods*, Londres, Evelyn, Adams and Mackay, 1967, p. 169.

dans des compositions plus ambitieuses sur le thème de la maternité. Leur style est tout à fait impressionniste et n'annonce en rien la phase cubiste de Picasso.

Ces quelques sondages sont au moins révélateurs. Si on peut faire la preuve que quelques-uns des tableaux présentés à cette exposition, un Cézanne et deux Renoir en particulier, ont pu influencer quelque peu la production ultérieure de Borduas, une conclusion paraît s'imposer : cette exposition, aussi peu représentative des peintres présentés qu'on la jugera, fit une forte impression sur Borduas.

On mesurera, par contre, comment l'enthousiasme de Borduas pour ces peintres découverts par lui à Paris était en avance sur le goût du public montréalais de l'époque en lisant la critique qu'en faisait René Chicoine, un ancien des Beaux-Arts, dans *L'Ordre* du 21 décembre 1934.

> Soyons circonspects avant que d'apprécier des artistes si discutés et si discutables.

On croirait réentendre Fougerat, condamnant les « excentricités parisiennes » ! On comprendra que Borduas ait jugé la province d'« esprit étroit » si pareille appréciation lui était tombée sous la vue.

Le 11 juin 1935, Borduas épouse Gabrielle Goyette. Le jeune couple s'installe au 953 de la rue Napoléon où ils habiteront jusqu'en 1938. Il faut situer, après cette installation rue Napoléon, le dernier tableau à sujet religieux peint par Borduas. Il s'agit d'un *Saint Jean*, inscrit au verso : « P.-E. Borduas, 953, Napoléon, Montréal ». C'est un tableau remarquable qui annonce déjà le traitement « à facettes » des portraits de 1941 [62].

Il semble que ce tableau ait été exposé, probablement à l'automne 1935. Les professeurs de dessin à l'emploi de la Commission des écoles catholiques de Montréal auraient organisé une petite exposition de leurs œuvres dans une de leurs écoles. Or celle-ci se trouvait avoir pour « principal » Roméo Gagnon, qui en signala l'existence à son frère Maurice, récemment revenu d'un séjour d'études en Europe. Le tableau de Borduas devint ainsi l'occasion de la rencontre du peintre et du critique, qui devaient l'un et l'autre, se retrouver à l'emploi de l'École du Meuble deux ans plus tard. Maurice Gagnon reproduira d'ailleurs ce tableau dans son article de *La Revue moderne* en septembre 1937 et dans son livre *Peinture moderne*. Malheureusement, l'événement n'a pas laissé de traces écrites.

Au moment de sa rencontre avec Gagnon, Borduas travaillait à un autre tableau, sur un thème plus insolite. Borduas avait entrepris d'illustrer dans un tableau, le célèbre poème de Vigny (dont il avait les *Oeuvres complètes* dans sa bibliothèque) intitulé « Éloa ». Ange femelle issue directement d'une larme divine, Éloa, séduite par Lucifer, tente de l'arracher, par la vertu salvifique de l'amour, au royaume du mal. Mais c'est une entreprise impossible, et Éloa se perd à vouloir racheter Satan lui-même. D'ange immortel, elle devient femme mortelle, perdant les privilèges de sa naissance divine. Ce thème d'Éloa, que Vigny avait emprunté

62. Il est mentionné à l'entrée 4 du *Livre de comptes* : « 1 Saint Jean à Monsieur Jean Bruchési 273 avenue Laurier, Québec. Offert (en 1935) ». Cette dernière indication prête à confusion. Le tableau sera offert à Bruchési, deux ans plus tard. Borduas a probablement voulu indiquer que le tableau avait été peint « en 1935 ».

à la Cabale juive, était bien susceptible d'intéresser un peintre marqué par le courant symboliste comme l'était Borduas, disciple d'Ozias Leduc. Il est fréquent, en effet, de voir les symbolistes de la fin du XIXe siècle et du début du XXe siècle puiser chez les romantiques des thèmes participant au démoniaque et à l'érotisme.

De ses préoccupations avec le thème d'Éloa, sont sorties, à notre connaissance, trois études préparatoires : un fusain sur papier d'emballage, quadrillé et numéroté au crayon rouge et deux petites études à l'huile : *Éloa I* inscrite au verso : « recherche pour tableau /Éloa/ par Paul-Émile Borduas/53 témoin Gabrielle Borduas » et *Éloa II* inscrite au verso ; « Pochade, Recherche pour Éloa/52. # 2/5¼ " x 6". Une tête de fillette est également peinte au verso [63].

Dans toutes ces études, Borduas semble avoir voulu plus particulièrement illustrer le passage suivant du poème de Vigny :

[...] Touche ma main. Bientôt dans un mépris égal
Se confondront pour nous et le bien et le mal.
Tu n'as jamais compris ce qu'on trouve de charmes
À présenter son sein pour y cacher des larmes.
Viens, il est une douleur que moi seul t'apprendrai
. .
— Je t'aime et je descends. Mais que diront les Cieux ?

Chacune des études de Borduas porte, en effet, deux personnages flottant dans l'espace, soit Éloa tendant la main vers Satan. Le geste d'Éloa est ambigu. Consent-elle enfin à toucher Lucifer ou veut-elle le repousser dans une dernière hésitation avant la chute ? En maintenant cette ambiguïté de lecture, Borduas témoignait d'une fine compréhension du poème de Vigny.

Savait-il, par ailleurs, que la couleur donnée aux costumes de ses personnages était conforme aux spéculations de la Cabale ? Le jaune de la robe d'Éloa en particulier est traditionnel. Il symbolisait la beauté et la douceur [64].

Quoi qu'il en soit, ces petites études portent encore la marque de l'influence de Denis sur Borduas et constituent une dernière tentative de puiser au courant symboliste. Borduas semble s'être lassé de ces recherches, le thème d'Éloa n'ayant jamais abouti de sa part, du moins à notre connaissance, à un tableau fini.

De plus de conséquence pour le développement futur de Borduas est son passage au cours de cette période au statut de peintre indépendant. Il faut prendre conscience de ce qu'avait d'archaïque la voie empruntée par Borduas pour arriver au domaine de la peinture. Avec Ozias Leduc, il avait connu un système d'apprentissage extrêmement ancien, celui où un apprenti accompagne le maître d'œuvre dans ses pérégrinations et l'aide dans l'exécution de ses propres travaux.

Ce système entraînait aussi que le peintre soit soumis aux impératifs de la commande. Les programmes iconographiques de Leduc et de Borduas sont en

63. Mais ce ne sont probablement pas les seules œuvres consacrées à ce thème. Le *Livre de comptes* signale aussi : « 108. 1 petit tableau offert à Jos Barcelo/Eloa » et « 151. Barcelo Jos offert : petit tableau sur bois. Eloa ». Que sont devenues ces études ? Barcelo a dispersé sa collection, qui était fort importante, sans qu'on arrive toujours à en retrouver la trace.

64. G. JOBES, *Dictionary of mythology, folklore and symbols*, Scarecrow Press, New York, 1962, p. 1417.

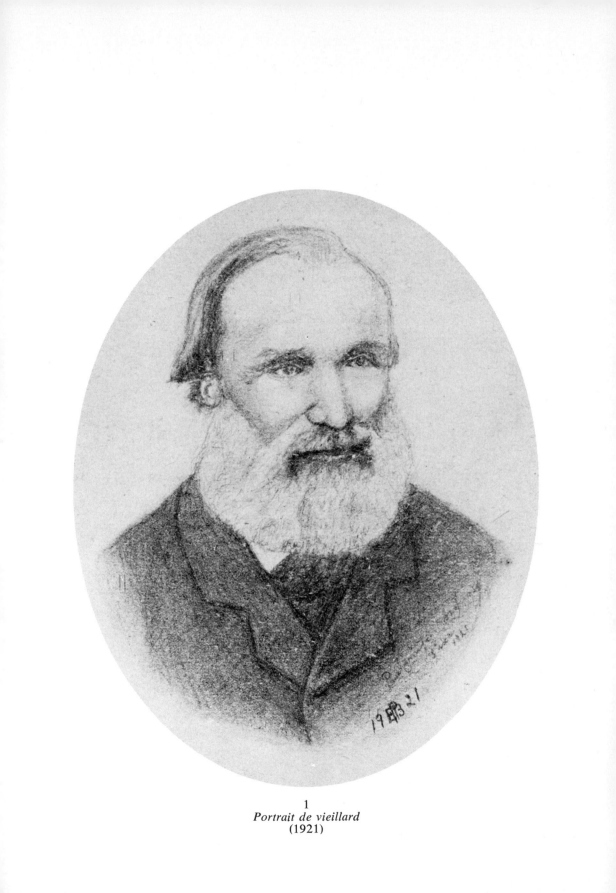

1
Portrait de vieillard
(1921)

2
Portrait de jeune homme
(1922)

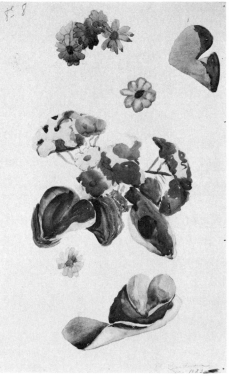

3
Étude de fleurs
(1923)

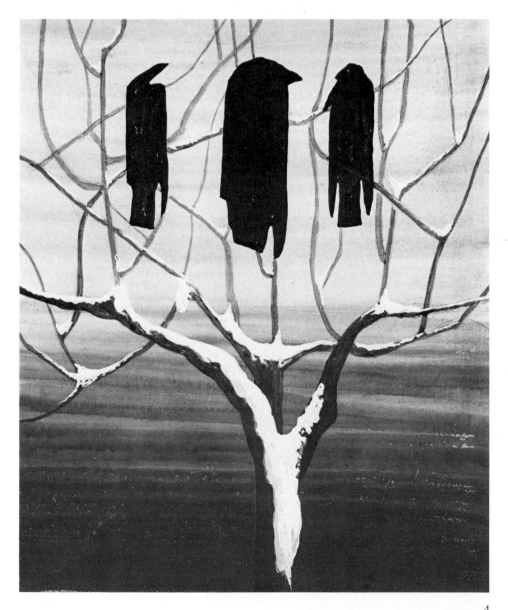

4
Les Trois Sœurs
(1924)

PORTE MISSEL BOIS DÉCOUPÉ

5
Porte-missel, bois découpé
(1925)

6
L'Arbre de vie, d'après Ozias Leduc
(1927)

7
Sentinelle indienne
(1927)

8
La Fuite en Égypte
(1929)

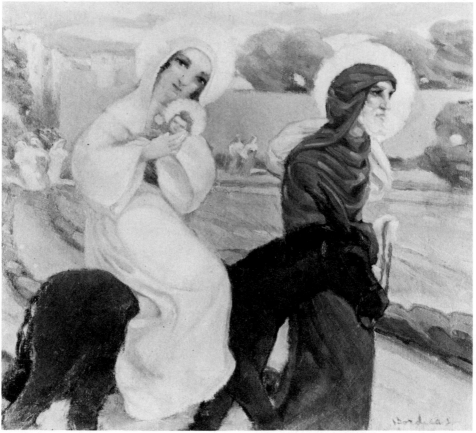

9
Église de Rambucourt. Extérieur

10
Église de Rambucourt. Intérieur

11
Portrait de Gaillard
(1933)

12
Paysage (Knowlton et lac Brome)
(1934)

13
Portrait de Maurice Gagnon
(1937)

14
Matin de printemps (la rue Menta
(1937)

15
Adolescente
(1937)

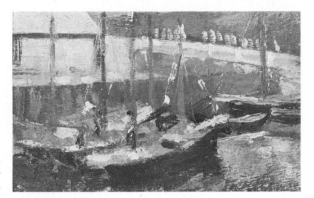

16
Vue de la Rivière-aux-Renards
(1938)

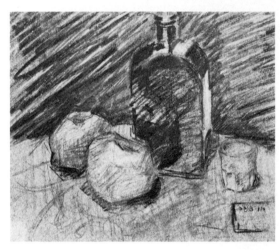

17
Nature morte aux pommes
(1939)

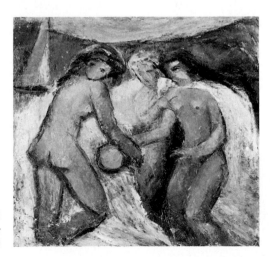

18
Les Trois Baigneuses
(1941)

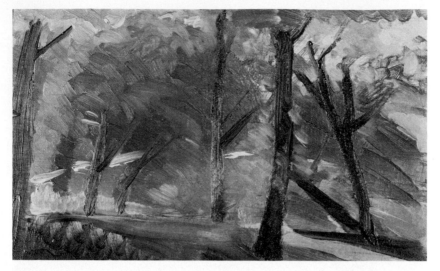

19
Parc Lafontaine
(1940)

20
Les Oignons rouges
(1941)

21
Nature morte à la cigarette
(1941)

22
Nature morte. Ananas et poires
(1941)

23
Portrait de Simone B(eaulieu)
(1941)

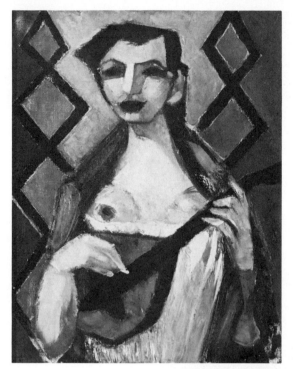

24
Femme à la mandoline
(1941)

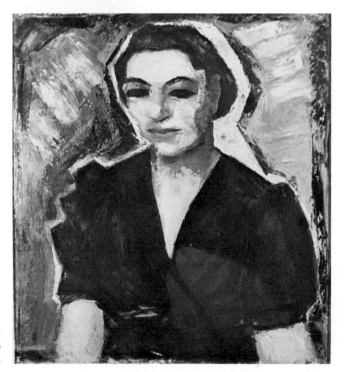

25
Portrait de Madame G(agnon)
(1941)

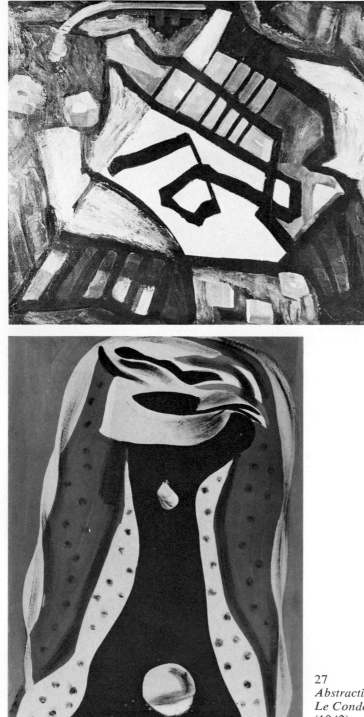

26
Harpe brune
(1941)

27
Abstraction 12 ou
Le Condor embouteillé
(1942)

28
Abstraction 14 ou
Étude de torse
(1942)

29
Abstraction 39 ou
Chevalier moderne ou
Madone aux pamplemousses
(1942)

30
Abstraction 10 ou
Figure athénienne
(1942)

31
Le Bateau fantasque
(1942)

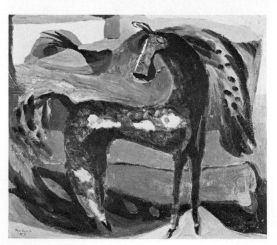

32
La Cavale infernale
(1943)

grande partie imposés par les dédicaces des églises qu'ils entendent décorer. Même s'ils semblent avoir eu assez d'initiative dans l'élaboration de leur devis iconographique, il allait de soi qu'ils le soumissent sous forme d'esquisse détaillée au clergé avant de l'entreprendre.

En peignant la *Jeune fille au bouquet*, les petits paysages de Knowlton, en travaillant sur le thème d'Éloa, sinon en peignant les portraits de son frère et de Gabrielle, Borduas à l'instar de son maître Ozias Leduc tentait, en parallèle avec la décoration d'église, d'aborder la peinture de chevalet librement, d'une manière sinon complètement indépendante du contexte de la commande du moins sans se soucier encore d'exposer dans des galeries commerciales ou des musées. S'il est exagéré de prétendre qu'Ozias Leduc n'exposait jamais ses œuvres dans les galeries ou les musées [65], il est vrai que, de son vivant, il n'eut le privilège d'exposer en solo qu'à deux reprises : une fois à la bibliothèque Saint-Sulpice en 1916, où il présentait quatre œuvres et une autre fois, en décembre 1945, au musée de la Province (Québec), où il présentait vingt-six œuvres. Borduas imitera sa réserve à l'égard de ce genre de contact avec le public, pour un fort laps de temps encore.

Peignant pour lui-même, Borduas travaille d'abord en atelier, puis durant l'été 1934 s'essaie au motif en plein air. À vrai dire ce n'était pas la première fois qu'il s'y exerçait puisque déjà, dans la Meuse, il avait fait du paysage sur le motif (sans exclure la possibilité d'une ou de deux œuvres faites à partir de cartes postales ou de photographies). Mais l'expérience de Knowlton semble avoir été plus systématique, plus poussée. Des croquis, des pochades faites sur des motifs voisins, vues sous des angles différents témoignent d'un engagement plus décisif dans cette direction que les petits travaux occasionnels faits dans la Meuse.

Même son approche du paysage canadien n'est plus celle de Leduc. Comme dans ses natures mortes, Leduc avait cherché dans ses paysages à évoquer ce qu'on pourrait appeler des régions ou des moments symboliques. La nature était donnée à voir dans des moments ou sous des aspects prégnants de signification cachée, et jamais pour eux-mêmes. L'approche de Borduas à Knowlton est tout autre. La nature est abordée en elle-même sans recherche de sens caché. Borduas définira d'ailleurs lui-même, à la fin de *Manières de goûter une œuvre d'art*, cette approche non symbolique.

> Nous la [la mer] contemplerons, non pour les beautés morales qu'elle pourra éveiller, car alors, ce ne serait plus la mer, mais la beauté morale que nous contemplerions. [...] Ne la contemplons pas non plus pour les souvenirs poétiques qu'elle pourra nous rappeler, elle qui fut le prétexte de bien des chefs-d'œuvre de la poésie.
>
> .
>
> Non, aimons, contemplons la mer pour elle-même, pour ses qualités objectives. Pour son immensité, pour sa mobilité, pour son rythme, pour son calme, pour ses couleurs.

65. J.-R. Ostiguy dans son récent catalogue sur Ozias Leduc a signalé que, entre 1891 et 1922, Leduc avait exposé entre autres, quatorze fois avec la Art Association of Montreal, onze fois avec la Royal Canadian Academy et qu'à partir de 1920, la galerie Morency le représentait à Montréal. En juin 1954, le lycée Pierre-Corneille présentait aussi de ses œuvres, probablement sous l'influence de Gilles Corbeil et de Borduas.

On peut voir, dans l'influence de la peinture impressionniste sur Borduas, l'explication de ce changement d'optique. Quand il parle de l'impressionnisme dans *Manières de goûter...*, c'est moins pour insister sur la méthode divisionniste que sur l'approche objective, non symboliste du monde extérieur.

> L'impressionnisme nous le [un monde nouveau] révèle, en découvrant, pour l'art, un champ totalement inconnu d'expérimentation : celui de la lumière physique. Bienheureuse lumière qui chassa du coup toutes les illusoires beautés passées. Le scandale fut retentissant. Nous n'étions plus habitués à tant d'air frais.

> Par l'expérimentation des problèmes de la lumière colorée ils eurent sur l'évolution de la discipline intellectuelle, une double action. Ils complétèrent le cycle de l'expression plastique du monde extérieur qu'avaient entrepris les arts occidentaux passés. [...] Les impressionnistes nous donnèrent la lumière colorée du paysage. Toutes les heures du jour et de la nuit furent mises à contribution, complétant ainsi la discipline intellectuelle de l'objectivisme.

> Ils indiquent également le chemin d'une nouvelle discipline intellectuelle, celui du subjectivisme.

Bien plus, les peintres « impressionnistes » qu'il nomme dans sa conférence (Sisley, Degas, Renoir », pour ne pas parler de « Manet » également cité et non pas Monet, Pissaro ou Seurat), tout en étant moins caractéristiques du point de vue du divisionnisme de la touche [66], avaient cultivé particulièrement cette approche objective de la lumière colorée. Borduas assimile donc peu à peu les peintres qu'il avait d'abord admirés sans pouvoir les imiter. Entre la phase d'ouverture et la phase des influences apparentes, s'étend un fort laps de temps. Qu'importe ! le mouvement qui entraîne Borduas dans le sillage de l'école de Paris est irréversible.

66. C'est particulièrement clair dans le cas de Degas. « *In spite of his personal and artistic contacts with them [the Impressionists], his passionate partisanship, and his participation in their group exhibitions, he was never really an impressionist himself* (Malgré ses contacts personnels et artistiques avec [les Impressionnistes], ses prises de position vigoureuses en leur faveur et sa participation à leurs expositions collectives, Degas ne fut jamais lui-même un peintre impressionniste). » Sandra ORIENTI, *Degas. The Life and Work of the Artist Illustrated with 80 colour plates.* Thames and Hudson, Londres, 1969, p. 9.

4
Professeur à l'École du Meuble
(1935-1938)

Si nous n'avions son cahier de préparation de cours à la Commission des écoles catholiques de Montréal et à André-Grasset, nous ignorerions absolument à quoi s'occupe Borduas durant les années scolaires 1935-1936 et 1936-1937. Nous ignorons même où il passe l'été 1936. Ce que nous connaissons de ses habitudes de travail durant cette période nous inciterait à penser qu'au moins l'été fut pour lui l'occasion d'une certaine activité picturale. Mais aucune œuvre connue de Borduas n'est datée de 1936. À la vérité, des croquis et même des photographies de tableaux (des paysages) ont été conservés par l'artiste sans autre identification. On serait tenté de les situer à ce moment. Mais comment en être sûr ?

La pauvreté de la documentation est significative. L'enseignement absorbe l'énergie du peintre à un point tel qu'il n'a plus le loisir d'entreprendre quoi que ce soit d'autre. Il ne travaille pas au niveau de ses aspirations, et il le sait. À sa production de peintures de chevalet aucune diffusion n'a été encore assurée, comme s'il ne peignait que pour lui-même. Il est certain, par ailleurs, que Borduas a détruit par la suite plusieurs tableaux de cette période des années trente obscurcissant davantage l'image que nous pourrions nous faire de son développement. Se référant à cette période, il écrira dans les *Projections libérantes* : « Sur dix ans d'un labeur acharné, dix toiles à peine méritent grâce... J'achète le décapant à la pinte. »

Les difficultés de cette période ne sont compensées que sur le plan personnel : ce sont ses premières années de vie commune avec Gabrielle. Une fille, Janine, leur est née bientôt, le 26 décembre 1936. Leurs amis Gagnon, installés d'abord rue des Érables, puis au 1261 est du boulevard Saint-Joseph, les visitent régulièrement. Nul doute que la conversation est animée. Gagnon a reconnu ce qu'il devait à Borduas de sa compréhension de l'art moderne. « [Remerciements] à l'ami Borduas, qui, par ses conseils discrets, a été l'âme de ce volume », écrit-il à l'avant-propos de son livre *Peinture moderne* [1].

1. Éditions B. Valiquette, 1940, p. 9.

Borduas peignit en 1937 le *Portrait de Maurice Gagnon* [fig. 13]. Le modèle y est présenté de face, se détachant du mur, parallèle au plan du tableau, sur lequel il projette une ombre sur la droite. Le cadrage est particulier, le critique y étant présenté assis, mais coupé de telle manière qu'on ne peut deviner sur quoi s'appuie sa main droite dont on ne voit que le sommet. Ce cadrage très particulier — différent de la présentation plus classique (en buste) adoptée dans le *Portrait de Gaillard* — ainsi que la monochromie de l'ensemble, entièrement traitée dans des tons d'ocre, de brun et de noir font d'abord penser à un tableau qui aurait été fait à partir d'un instantané photographique en demi-ton.

Bien que cette référence à la photographie ne soit pas à négliger ici, un rapprochement s'impose avec *Le Portrait de jeune homme* de Cézanne, vu par Borduas chez Scott en 1934. Dans le tableau de Cézanne, le modèle était aussi présenté de face avec un veston à large rebord ; mais, surtout, ses mains étaient coupées par le bas du tableau d'une manière tout à fait analogue à ce qu'on voit ici. On pourrait se demander d'ailleurs si la photographie n'avait pas quelque chose à faire avec le tableau de Cézanne lui-même. Aaron Scharf a relevé l'étonnement exprimé par Émile Bernard dans ses *Souvenirs sur Paul Cézanne* (Paris, 1920) en apprenant que Cézanne ne partageait pas les préjugés habituels contre la photographie et qu'il avait même fait quelques peintures à partir de photographies [2]. Un autre rapprochement qui semble également s'imposer, et pour la même raison, est celui d'Edgar Degas. Si on peut hésiter sur l'importance de la photographie dans l'œuvre de Cézanne, celle-ci ne fait pas de doute dans le cas de Degas. Plusieurs des cadrages inhabituels affectionnés par ce peintre dérivent de son utilisation de photographies [3]. Par ailleurs, Borduas conserve comme Degas, et en dépit des impressionnistes, des effets de clair-obscur dans son *Portrait...* et la touche hachurée n'est pas sans faire penser à ses pastels.

Borduas ignorait probablement ces accointances de Cézanne ou de Degas avec la photographie, mais il n'était certainement pas étranger à l'idée d'utiliser des photographies comme modèles. Ozias Leduc y avait déjà eu recours pour ses propres travaux. On se souvient aussi qu'il avait fait copier des cartes postales au jeune Borduas [4].

Dans ses autres tableaux de 1937, la palette de Borduas s'éclaircit. Un paysage et une tête, qu'une parenté évidente de coloris invite à rapprocher, le montrent assez. Il s'agit de *Matin de printemps (La rue Mentana)* [fig. 14] et d'*Adolescente* [fig. 15] [5] qui sont l'un et l'autre peints dans des tons de rose et de vert pâle. Le titre du premier d'entre eux suggère qu'ils appartiennent au

2. Aaron SCHARF, *Art and Photography*, Penguin Books Ltd, Harmondsworth, Angleterre (1968), 1974, p. 351. Le passage d'Émile Bernard auquel se rapporte A. Scharf est à la p. 55.

3. *Idem*, pp. 180-209.

4. C'est même un point sur lequel les leçons de peinture d'Ozias Leduc entraient en contradiction contre l'enseignement donné aux Beaux-Arts. « Une reproduction : ce qui était considéré comme une bassesse quand j'étudiais aux Beaux-Arts. Faire des copies ! ça sentait l'atelier féminin à longues robes noires. C'était une ignominie ! sans se rendre compte les pauvres — élèves et professeurs — que nous copiions le modèle proposé aussi bêtement que qui que ce soit. » (*Projections libérantes*, p. 24.)

5. *Adolescente* a été reproduit dans le manuel de Philippe DESCHAMPS, c.s.v., *La Composition française. Comment raconter*, Librairie Saint-Viateur, 1942, p. 125, sous le titre *L'Ingénue*.

« printemps » 1937, précédant de peu l'été que passera ensuite Borduas, avec sa famille, à Saint-Joachim-de-Courval.

Il est intéressant de mettre en contraste *Adolescente* et le *Portrait de Maurice Gagnon*. Non seulement la couleur s'est éclaircie en passant d'un tableau à l'autre, mais on y voit Borduas tenter d'échapper à la frontalité de son modèle, en présentant sa tête de trois quarts, penchée vers l'avant et regardant vers la gauche, de manière à lui donner plus de volume. Toutefois le mouvement du cou et de la tête est contredit par la position des épaules et du buste qui restent parallèles au plan du tableau. L'épaule droite paraît s'avancer en avant et le raccord de la tête au tronc n'est pas très efficace. Borduas se souvient ici plutôt de Renoir et peut-être même de Pascin qu'il avait admiré à Paris.

On retrouve un problème de « raccord » analogue dans *Matin de printemps*. Borduas y a peint une rue familière, voisine de celle où il habitait et où il avait son atelier [6]. La rue et le rang des façades du côté ouest sont vus en perspective, le point de fuite étant situé à gauche en dehors de l'aire picturale. Par contre, les arbres situés symétriquement de part et d'autre et surtout la façade rose aux longues portes étroites et foncées sur la droite respectent le plan du tableau, venant contredire à la présentation en perspective de l'ensemble. Comme *Adolescente, Matin de printemps* donne ensemble deux points de vue sur le réel qui correspondent à deux moments successifs de la perception. La tyrannie du plan pictural reste forte sur Borduas, même lorsqu'il essaie de s'en libérer.

Quand, l'été qui suit, il peint sur le motif un *Paysage de Saint-Joachim-de-Courval*, il abandonne ces effets de perspective ou ces tentatives d'exprimer le volume, pour revenir à une présentation par plans successifs, parallèles au fond du tableau. Au premier plan, deux arbres au tronc blanc (bouleaux) au feuillage agité par le vent sont disposés de part et d'autre de la composition. Au centre, un deuxième plan correspond à la rivière Yamaska et un troisième, à la rive opposée, assez haute et fermant l'horizon sous le ciel bleu. Borduas revient donc à une présentation frontale. Et, comme si cette approche lui était plus naturelle, il peint ce petit paysage avec une fraîcheur de ton et une liberté de touche plus grande que *Matin de printemps* et tout ce qui l'a précédé. Après celle de Degas et de Renoir, c'est plutôt à l'influence de Sisley que ce tableau ferait penser.

Il est certain que les quelques tableaux que nous venons de passer en revue n'épuisent pas l'entière production de Borduas à l'époque. Un religieux franciscain, le père Carmel Brouillard avec lequel il fait connaissance à ce moment, fait allusion dans une lettre du 18 août 1937 à un *Portrait de Madame Borduas dans les vinaigriers* [7]. Ce dernier a probablement été détruit par la suite, s'il n'est pas resté inachevé à ce moment. On perd la trace d'un *Portrait du père Carmel Brouillard* dont il est aussi question dans cette correspondance, bien que nous ayons des raisons de croire qu'il n'ait pas été détruit [8].

6. Mentionné à l'entrée 5 du *Livre de comptes* : « 1 Paysage (rue Mentana) offert à Gilles Beaugrand... », ce petit tableau lui avait été donné en 1940 lors de son mariage avec Thérèse Charest.

7. T 184.

8. Lettre de Carmel Brouillard à Borduas, de Paris, le 30 novembre 1937. Lucien Thériault affirme avoir remis le portrait de Carmel Brouillard au frère de celui-ci qu'il nous a été impossible de retracer.

Par cette production du printemps et de l'été 1937, Borduas opérait un changement important par rapport à sa production antérieure. Il rompait le fil symbolique qui reliait *La Jeune Fille au bouquet* aux petites études pour *Éloa* ou même au *Saint Jean* qui devait encore quelque chose au symbolisme religieux. Il se mettait, au contraire, en présence de la poésie des faits : une adolescente, deux arbres secoués par le vent, une rue dépourvue de tout pittoresque, le portrait d'un ami... Borduas revenait-il à un certain naturalisme ? Pas vraiment. En vidant ses tableaux d'allusion littéraire ou de contenu symbolique, c'est moins au langage de la nature qu'à celui de la peinture elle-même qu'il décidait de s'en tenir. Du statut de contenu explicite, le sujet du tableau passait à celui de pur prétexte. Ce changement marque le passage de Borduas à une sensibilité plus moderne, et indique du même coup l'intérêt de cette petite production.

L'événement déterminant de l'été 1937 n'est cependant pas d'ordre exclusivement pictural. C'est à ce moment que sont entreprises les négociations qui aboutiront à l'engagement de Borduas à l'École du Meuble. On connaît l'importance qu'aura le passage de Borduas à l'École du Meuble, non seulement pour lui-même, mais pour la peinture contemporaine du Québec, étant donné que c'est là, avec ses élèves, qu'il élaborera le mouvement automatiste. Quand Borduas y entre, l'École du Meuble est encore une toute jeune institution. Comme l'École des Arts graphiques où s'illustrera Albert Dumouchel, l'École du Meuble est une émanation de l'ancienne École Technique de Montréal, dont l'histoire est encore à faire. Jean-Marie Gauvreau, directeur de la section d'ébénisterie jusqu'en 1935, avait obtenu à ce moment l'autonomie de sa section, devenue alors l'École du Meuble. Elle ne sera incorporée cependant comme telle que le 17 mars 1937 par la loi IV, Georges VI, sanctionnée le 24 mars de la même année [9].

L'engagement de Borduas à l'École du Meuble ne se fera pas sans peine. Nous pouvons en retracer les péripéties, grâce à l'abondante documentation conservée par Borduas sur le sujet. Le père Carmel Brouillard, rencontré à Saint-Joachim-de-Courval, ne semble pas avoir été pour rien dans l'engagement de Borduas à l'École du Meuble. Lié avec Jean Bruchési, alors sous-ministre auprès du Secrétaire de la province de Québec, il a su le conseiller dans la manière de procéder pour faire sa demande à Bruchési. À ce moment (début de l'été 1937), Borduas n'envisageait pas un engagement à l'École du Meuble, mais à l'école des Beaux-Arts de Québec — les portes de celle de Montréal lui étant fermées par la présence de Maillard. Le 9 juillet 1937, lui rappelant la manière de procéder dont ils avaient déjà dû arrêter ensemble les étapes, le père Carmel Brouillard demandait à Borduas :

> Vous êtes-vous occupé de Bruchési ? N'oubliez pas de lui transmettre votre biographie en appuyant sur les points cardinaux [10].

La même lettre faisait allusion à un voyage à Québec, que l'un et l'autre venaient de faire, Brouillard pour y assister à un Congrès, Borduas pour y rencontrer personnellement Bruchési. Le congrès où, au dire de Brouillard, « on estropiait férocement la langue qu'[on] avait à glorifier » était un des nombreux congrès de

9. Voir *Prospectus provisoire. École du Meuble. Arts appliqués aux industries de l'ameublement*, Montréal, 1937-1938, p. 3. Archives J.-M. Gauvreau au CEGEP du Vieux-Montréal, aimablement communiqué par Yolande Racine.
10. T 184.

la langue française de l'époque [11]. De son côté, Borduas avait rencontré Bruchési. Avec l'intention de lui donner une idée concrète de son art, il avait apporté dans ses bagages son petit tableau de 1935 intitulé *Saint Jean*. En partant, il le laissait dans le bureau du sous-ministre.

De retour à Saint-Joachim-de-Courval et anticipant l'avis du père Brouillard, Borduas envoyait son *curriculum vitae* à Bruchési le 10 juillet. Il le terminait en disant :

> Je me crois autorisé, M. le sous-ministre, à solliciter très respectueusement un poste de professeur à l'école des Beaux-Arts de Québec, où j'aurais, j'en suis convaincu, l'occasion d'être plus utile à mes semblables [12].

On aura décelé, dans cette dernière notation, une certaine lassitude de l'enseignement dans les écoles primaires et la manifestation d'aspirations plus hautes de la part de Borduas. Bruchési donne bientôt suite à la lettre de Borduas. « Votre lettre, complétant votre visite d'il y a quinze jours, m'a vivement intéressé [13]. » Mais encore rien de concret ne sort de là. Borduas revient discrètement à la charge, le 24 juillet, et exprime à Bruchési l'espoir de retourner « rue Napoléon, et, de là, à Québec » après ses vacances à Saint-Joachim-de-Courval [14]. Le même jour, il écrit à Jean-Baptiste Soucy, alors directeur de l'école des Beaux-Arts de Québec, mais ancien condisciple de Borduas aux Beaux-Arts de Montréal, « avec l'espoir d'être à l'automne l'un des vôtres ». La réponse de Soucy est prudente, mais quelque peu encourageante.

> Il est possible en effet que je retienne les services d'un nouveau professeur à l'automne. [...] Je dois rencontrer prochainement l'honorable J.-M.-A. Paquette, secrétaire de la Province, pour fixer avec lui l'enseignement des Beaux-Arts à Québec [15].

Que s'est-il passé alors chez le Secrétaire de la province ? On peut supposer que, parallèlement aux demandes de Borduas, Jean-Paul Lemieux faisait les siennes. Finalement Borduas ne sera pas engagé à l'école des Beaux-Arts de Québec. Jean-Paul Lemieux, alors professeur à l'École du Meuble (Montréal) obtenait le poste de Québec, et Borduas le remplaçait à Montréal. Le 10 septembre 1937, l'affaire était déjà réglée, puisque Jean-Marie Gauvreau écrivait à Borduas, qui l'avait visité la veille :

> [...] il m'est agréable de vous dire qu'il a plu à l'honorable Secrétaire de la province de bien vouloir autoriser votre engagement comme professeur de dessin et de décoration à l'École du Meuble [16].

De son côté, Borduas donnait le même jour son acceptation écrite du « poste de professeur de dessin et de décoration, au salaire initial de 1 200 dollars [17] ». On

11. Un congrès de langue française a eu lieu à Québec du 27 juin au 2 juillet 1937. Ce congrès a eu beaucoup d'éclat par ses nombreuses manifestations, mais aussi par la présence de plusieurs personnalités étrangères du monde francophone, dont Louis Bertrand de l'Académie française. Les journaux accorderont beaucoup d'espace à cet événement pendant toute la semaine.
12. T 101.
13. Bruchési à Borduas, Québec, 12 juillet 1937. T 101.
14. T 101.
15. Soucy à Borduas, Québec, 1er août 1937. T 236.
16. T 237.
17. *Ibid.*

a toute raison de croire que Borduas ne fut pas trop déçu de la substitution. Revenant, beaucoup plus tard, sur les circonstances de son engagement à l'École du Meuble, Borduas écrira dans les *Projections libérantes* :

> Lorsque Gauvreau me fit venir à l'École du Meuble, sur la suggestion du ministère, pour remplacer monsieur Jean-Paul Lemieux nommé aux Beaux-Arts de Québec, à un poste dont il avait été question pour moi, nous nous crûmes d'accord à cause de notre lutte commune. C'était une erreur qui mit du temps à apparaître précise.

La « lutte commune » est évidemment la lutte contre Maillard et l'école des Beaux-Arts. Le directeur de cette institution avait vu d'un mauvais œil la création d'une école dont le programme lui paraissait recouper en partie le sien. En effet, l'ancienne école des Beaux-Arts ne dédaignait pas les arts appliqués. Aussi Maillard fera tout pour discréditer l'école rivale. L'antagonisme de Gauvreau et de Maillard n'était pas pour déplaire à Borduas. L'occasion parut trop belle d'entrer dans le camp des ennemis de Maillard, pour regretter longtemps un engagement à l'école des Beaux-Arts de Québec.

L'entente est si bonne entre Gauvreau et Borduas au début, que, peu de temps après l'avoir engagé, le directeur de l'École du Meuble nomme Borduas au conseil pédagogique de son école.

On comprend que, dans les circonstances, Borduas n'en ait pas voulu aux instances gouvernementales, qui lui avaient préféré Lemieux pour le poste de Québec. Ses rapports avec Jean Bruchési, en particulier, n'en furent nullement affectés. Au contraire ! Le 12 octobre, alors qu'il est déjà en exercice à l'École du Meuble, il lui offre de garder le *Saint Jean* déposé chez lui, lors de sa visite à Québec, au cours de l'été.

> N'ayant jamais entendu autant de bien du *Saint Jean* que depuis qu'il est en votre possession Monsieur Bruchési et étant très honoré du plaisir que semble vous procurer ce petit tableau [...], il m'est impossible de résister au désir de vous l'offrir comme gage de ma vieille admiration et de ma toute nouvelle amitié [18].

Comme il se doit, Bruchési remerciait Borduas, le 19 octobre, et se déclarait « heureux de constater que vous êtes satisfait de votre nouvelle situation [19] ». En septembre 1937, au moment où il entrait en fonction à l'École du Meuble, Borduas se trouvait donc à cumuler trois charges d'enseignement : 1) ses classes aux écoliers du « district centre » qu'il maintiendra jusqu'en juin 1939 ; 2) ses cours à André-Grasset qu'il n'abandonnera qu'en 1943 ; et 3) les cours de dessin à vue et de décoration à l'École du Meuble. Des trois charges, c'est la dernière qui le prend davantage. Comme il l'avait déjà fait lors de son engagement dans les écoles primaires en 1933, il rédige quelques notes pour son cours de « composition décorative », au moins durant les premières années. Il ne s'y astreindra probablement plus par la suite (il avait abandonné la rédaction de notes analogues, lors de sa dernière année dans les écoles primaires). Ses notes sur « la décoration » sont beaucoup moins spécifiques que celles qu'il rédigeait pour les écoliers du primaire. Elles consistent en définitions générales inspirées d'un ou de plusieurs

18. T 101.
19. *Ibid.*

manuels et d'une introduction au sujet. Son approche de l'enseignement s'est sans doute modifiée avec le temps. L'expérience acquise le rendait moins dépendant de notes écrites, comme il le dira dans les *Projections libérantes* :

> Souvent j'ai tenté la rédaction d'un programme de mes cours : dès le lendemain, il se montrait inutilisable, les conditions étant changées.

On peut par contre se représenter quelque peu le genre d'exercices que Borduas imposait à ses élèves du cours de décoration. Jean-Marie Gauvreau a publié en page 55 de son livre *Artisans du Québec* (aux éditions du Bien public, 1940), quelques-uns de ces exercices, comme l'explique la légende de la figure.

> Tapis crochetés exécutés par Mme Charles Dolbec, de Sainte-Anne-de-la-Pérade, d'après les projets étudiés au cours de décoration (2e année) de l'École du Meuble, sous la direction du professeur P.-É. Borduas.

Curieusement, on y retrouve la même dichotomie entre « composition décorative » et « dessins libres » qu'on pouvait constater déjà dans ses cours au primaire et qu'il avait emprunté à Quénioux.

Un autre facteur explique l'attachement de Borduas pour l'École du Meuble. Il y retrouvait son ami Gagnon, nommé en même temps que lui bibliothécaire et professeur d'histoire de l'art. Il y fait aussi la connaissance de l'architecte Marcel Parizeau. À eux trois, ils constitueront un micro-milieu ouvert à l'art contemporain et partageant le même besoin d'action. Ils constitueront le noyau le plus vivant de l'école et contribueront pour beaucoup à son rayonnement durant les années quarante.

Cette conjoncture sera favorable à Borduas. Coïncidant avec leur engagement commun à l'École du Meuble, paraît en septembre 1937 le premier article de revue qui lui soit consacré. Il est dû à Maurice Gagnon et s'intitule « Paul-Émile Borduas... peintre montréalais ». Il paraît dans *La Revue moderne*. Gagnon y rapproche Borduas et son maître, Ozias Leduc, et les présente tous deux comme « les deux plus grands décorateurs canadiens ». L'auteur décèle aussi chez Borduas « les débuts d'un portraitiste psychologue, d'un décorateur profane et religieux... ». Son article est illustré du *Portrait du peintre par lui-même* (1928), de la *Fuite en Égypte* (février 1929), de la *Jeune Fille au bouquet* (1931), du *Portrait de Gaillard* (1933) et du *Saint Jean* (1935) [20]. En 1937, la carrière de décorateur d'églises de Borduas était compromise depuis longtemps. Le dernier projet de ce genre, auquel il avait participé à Rougemont, remontait à avril-septembre 1932. Les illustrations choisies par Gagnon n'illustrent qu'à moitié son propos. Seuls *La Fuite en Égypte* et le *Saint Jean* appartiennent à l'art religieux. Mais ni l'un ni l'autre ne relèvent de la décoration d'église proprement dite. Faut-il interpréter l'article de Gagnon comme exprimant, encore en 1937, la nostalgie de Borduas pour cette carrière de décorateur d'églises ? Nous croyons au contraire que cet article voulait donner une autre image de Borduas : celle d'un disciple de l'école française — d'où l'évocation de Maurice Denis, « maître de Borduas aux Ateliers d'art sacré de Paris », d'où les références à l'« art moderne ». À propos de la *Fuite en Égypte*, Gagnon écrivait : « Borduas s'attarde à la beauté d'une interprétation *déformante*, si caractéristique de l'art moderne ». Le statut de décorateur d'églises est donc

20. L'article était aussi illustré d'une décoration d'Ozias Leduc à Rougemont et de *L'Annonciation* de Maurice Denis.

moins important, dans l'image que Gagnon entend donner de son ami, que la forme dans laquelle il s'est exercé, à savoir celle que Borduas aurait apprise en France chez Maurice Denis. Que Borduas n'exerce plus, à toute fin pratique, en 1937, le métier de décorateur d'églises a moins d'importance que le style qu'il aurait adopté, l'eut-il exercé, et le style que sa peinture profane adoptait depuis que cette avenue lui était fermée.

On connaît la réaction d'un lecteur à l'article de Gagnon. Jacques de Tonnancour, qui dans sa « Lettre à Borduas » parue dans *La Nouvelle Relève*, en août 1942, notait : « En 1937 j'avais lu un article de Maurice Gagnon sur cet inconnu dont on ne voyait jamais une œuvre [21]. » C'était la vérité factuelle. L'article de Gagnon tendait à établir une vérité d'un autre ordre, qu'on peut déjà qualifier d'idéologique. Traçant la voie que la critique empruntera bien souvent par la suite, Gagnon homologuait culturellement Borduas par le truchement d'une comparaison avec l'école de Paris. À ses yeux, Borduas avait de l'importance non parce qu'il traitait quelque sujet canadien, mais parce qu'il s'alignait sur le style contemporain « international ». Au problème d'un contenu canadien, il substituait donc celui d'une forme « internationale ». Si l'intérêt de Borduas, à la suite d'Ozias Leduc, pour le symbolisme pouvait déjà constituer une rupture avec le régionalisme, celui-ci restait encore intérieur au contenu littéraire de la peinture. Avec sa production du printemps et de l'été 1937 qui, comme nous l'avons vu, évacuait tout contenu symbolique, le sujet devenait pur prétexte et l'accent désormais, était mis sur le traitement, donc sur la forme plutôt que sur le contenu. L'analyse de Gagnon ne faisait qu'enregistrer ce développement récent de la peinture de son ami.

On conçoit, dans ce contexte, l'importance que prennent alors deux expositions de peintures contemporaines visitées par Borduas. Comme il l'avait déjà fait en décembre 1934, Borduas voit [22] en octobre 1937 l'exposition des peintres français du XIXe et du XXe siècle organisée par les galeries W. Scott and Sons, à Montréal. L'exposition alignait des noms prestigieux : Bonnard, Boudin, Cézanne, Corot, Degas, Derain, Dufy, Gauguin, Jongkind, Toulouse-Lautrec, Lurçat, Matisse, Modigliani, Picasso, Pissaro, Redon, Renoir, Sisley, Utrillo et Vuillard.

Il n'est pas facile d'évaluer exactement l'importance réelle de cette présentation. Ainsi, l'exposition ne comportait pas moins de sept Cézanne [23]. À une première lecture des titres au catalogue, on croit reconnaître des œuvres importantes. Un examen plus attentif rend plus hésitant. Ainsi le catalogue mentionne un *Amour en plâtre* de Cézanne. Deux tableaux célèbres du maître d'Aix représen-

21. P. 610.

22. Il en avait conservé le catalogue dans ses affaires.

23. Soit, en plus de ceux que nous commentons dans le texte, *Nymphes et faunes* (h.t. 23,5 x 32 cm, 1870) à rapprocher de *Nymphes et satyres* (24,5 x 31 cm, 1864-1868 en planche 94 de Lionello Venturi, *Paul Cézanne*, Paris, 1936) ; *Bol et boîte à lait* (h.t. 20,5 x 18,5 cm, *circa* 1873-1877) qui est probablement le tableau reproduit sous ce titre en pl. 60 de Venturi, *op. cit.* ; *Environs de Tholonet* (h.t. 61 x 50,5 cm, *circa* 1900-1906) aussi probablement reproduit en pl. 260 de Venturi, *op. cit.* ; *Pot de géranium* (aquarelle, 46,5 x 30 cm, 1883-1887, alors coll. Ambroise Vollard) aussi reproduit en pl. 361, de Venturi, *op. cit.* Aucun de ces tableaux ne paraît sous ces titres dans les listes de Ian DUNLOP, *The Complete Paintings of Cézanne*, Weidenfeld and Nicholson ed., 1972.

tent cette reproduction en plâtre d'une sculpture de Puget : celui du Courtaud et celui du musée national de Stockholm. Il ne s'agissait chez Scott ni de l'un ni de l'autre, les dimensions données au catalogue ne correspondant pas à celles de ces œuvres connues [24]. On reproduit au catalogue de Scott *Les Trois Crânes*. C'est un indice suffisant pour comprendre qu'il ne s'agit ni de la *Pyramide de crânes* (1900 ; Venturi : 753), ni *Trois crânes sur un tapis oriental* (54 x 65 cm, 1904 ; Venturi : 759, maintenant au Art Institute de Chicago), car, dans chacune, les crânes sont disposés en triangle ou en « pyramide » alors que ceux qui étaient présentés chez Scott étaient alignés sur une tablette. Il s'agit de celui qui porte le n° 813 dans Ian Dunlop et 1567 dans Venturi [25]. *L'église du village* (h.t., 93,5 x 51,5 cm ; Venturi : 1531 ou Dunlop : 718) reproduit au catalogue de Scott, est bien identifié. C'est un tableau qui appartient à la dernière période de Cézanne (1900-1904), au moment où ses huiles devenues plus fluides et plus légères prenaient presque l'aspect de ses aquarelles.

Les Cézanne présentés par Scott avaient été d'abord montrés à la Bignou Gallery de New York, en novembre et décembre 1936, puis chez Reid and Lefebvre Ltd, à Londres, en juin 1937. Montréal se trouvait ainsi au bout d'un circuit de vente. On comprend que nous ayons eu ici des tableaux moins importants.

Renoir y était également représenté par huit tableaux [26], appartenant pour la plupart (6/8) à sa dernière période, celle qui intéressera le plus Borduas. Un seul tableau était reproduit au catalogue : *Femme au chapeau fleuri* (h.t. 47 x 54,5 cm, s.b.g. : circa 1905).

De Matisse, on pouvait voir deux tableaux [27] datés respectivement *circa* 1922 et 1924. Ils appartenaient donc à la même période que *La Lecture*. Montréal devait se contenter d'un *Paysage* et d'un *Intérieur*, plutôt que d'une *Odalisque* ou d'une *Nature morte*, ce qui aurait été plus caractéristique de la période 1920-1925.

Trois œuvres de Picasso étaient enfin présentées par Scott. La plus importante était la *Femme au bouquet* [28], également reproduite au catalogue de Scott. Borduas qui avait peint, en 1931, une *Jeune fille au bouquet* dut rester rêveur devant ce tableau peint par Picasso à Horta de Ebro, durant l'été 1909. Certes le

24. Celui du Courtaud mesure 70 x 57 cm ; celui de Stockholm, 64 x 82 cm ; celui présenté chez Scott, 47 x 32,5 cm, ce qui ferait penser à une des études isolées du plâtre en question, sans arrière-plan.

25. Voir Ian DUNLOP, *op. cit.*, n°s 813, 814 et 815 ; voir aussi R. W. MURPHY, *The World of Cézanne : 1839-1906*, Time-Life Books, New York, 1968, p. 131, pour une reproduction de la version du Art Institute de Chicago.

26. *Femme et chien dans un paysage* (h.t. 55,5 x 46 cm, s.b.d., c. 1879) ; *Paysage d'été* (h.t. 22,5 x 33 cm, s.b.g., c. 1898) ; *Femme au chapeau fleuri* (h.t. 47 x 54,5 cm, s.b.g., c. 1905) ; *Guirlande de roses* (h.t., 30 x 91,5 cm, s.b.d., c. 1910) ; *Le Bouquet de lilas* (h.t. 47 x 65,5 cm, s.b.d., c. 1912) ; *Baigneuses* (h.t. 46,5 x 55 cm, s.b.g., c. 1916) ; *Jeune fille à la rose* (h.t. 41,5 x 37,5 cm, s.b.d., 1917-1918) ; *Petit nu allongé* (h.t. 23 x 40 cm, s.b.d., 1919). Le catalogue mentionne que plusieurs de ces tableaux sont reproduits dans le recueil d'A. ANDRÉ, *L'Atelier de Renoir*, Paris, 1931.

27. *Paysage montagneux aux environs de Nice* (h.t. 33 x 41 cm, s.b.g. : « Matisse », c. 1922) et *Pianiste et nature morte* (h.t. 65,5 x 81 cm, s.b.d. : « Matisse », c. 1924).

28. H.t. 58 x 48,5, s.h.d. : « Picasso. » Ancienne collection Ambroise Vollard ; coll. Étienne Bignou au moment de l'exposition chez Scott ; maintenant coll. Wright, Ludington. Voir ZERVOS, vol. 2, n° 156, p. 77.

sujet n'y était pas traité de la même manière. Le personnage de Picasso ne tient pas son bouquet à la main, comme dans le tableau de Borduas. Il est posé sur une table, dans un pot, derrière le modèle. De plus la femme du tableau de Picasso est présentée assise, en buste, face au spectateur. Mais plus que ces différences d'interprétation du sujet, d'un tableau à l'autre, Borduas ne pouvait pas ne pas être frappé par la simplification géométrique des volumes, leur articulation syncopée, l'allure de masque nègre du visage dans le tableau de Picasso, autant d'éléments annonciateurs d'un cubisme analytique qui deviendra encore plus radical chez le peintre espagnol [29].

La critique de l'époque est intéressante à consulter. Les maîtres de l'art moderne de la fin du XIXe et du début du XXe siècle commencent à être mieux accueillis par l'élite culturelle. Ils le seront d'ailleurs de mieux en mieux à mesure que les années passent. Henri Girard regrette, cependant, que ces présentations soient faites par des marchands de tableaux car à son avis ils

> ne peuvent présenter au public montréalais que des œuvres qui n'ont point trouvé preneurs dans les grandes capitales. C'est, si vous le voulez, le restant de ce qu'il y a de plus admirable au monde en fait de peinture moderne : ce ne sont point des chefs-d'œuvre [30].

Ce fait, soulevé par le critique, que nos analyses confirment, marque une nouvelle soif culturelle dans le Québec d'alors, ressentie au moins par une élite cultivée.

Il ne pouvait être question cependant de considérer comme des « restants » les tableaux de James Wilson Morrice présentés ensuite à la Art Association de Montréal, en février 1938. L'année précédente, la Galerie nationale du Canada avait organisé une prestigieuse exposition commémorative en l'honneur de Morrice. Présentée d'abord à Ottawa, l'exposition qui comprenait cent trente et une œuvres avait circulé ensuite à la Art Gallery of Toronto pour aboutir à Montréal où Borduas l'a sûrement vue. On en retrouve d'ailleurs le catalogue dans ses papiers [31].

Cette exposition dut faire une forte impression sur Borduas. Écrivant beaucoup plus tard, le 18 juillet 1954, à Gilles Corbeil, sur Ozias Leduc, il notait au passage à propos de Morrice : « Morrice ? Il ne me semble pas Canadien non plus. Il fait du sud, de Tahiti, via la France [32]. » Est-il nécessaire de relever que Morrice ne vécut jamais à Tahiti, même s'il est vrai qu'il fut attiré par les terres méridionales. On sait qu'il mourut à Tunis en 1924. N'est-il pas remarquable cependant que dans la pensée de Borduas, la carrière de Morrice venait se confondre avec celle de Gauguin, comme si l'importance de l'artiste canadien ne pouvait que grandir d'être rapprochée d'un modèle français si prestigieux ? On se souviendra que Borduas lui-même avait rêvé à l'automne 1934 de s'établir à Tahiti ou aux Nouvelles-Hébrides.

29. Les deux autres œuvres de Picasso présentées chez Scott (*Fenêtre ouverte*, 26,5 x 20 cm, 1924 et *Femme au péplum*, 20 x 16 cm, 1925) devaient être bien mineures. Elles n'apparaissent pas au volume 5 du catalogue de Zervos, où on les attendrait...

30. « Peinture française », *Le Canada*, 19 octobre 1937, p. 2.

31. T 50.

32. « Paul-Émile Borduas nous écrit au sujet d'Ozias Leduc », *Arts et Pensée*, juillet-août 1954, pp. 177-179.

Plus profondément, la notation de Borduas faisait peut-être écho, à seize ans de distance, à la signification qu'avait eue alors, en 1938, la présentation des œuvres de Morrice. N'incarnait-il pas aux yeux de Borduas, « disciple de l'école française », pour reprendre l'expression de Gagnon, la nouvelle « tradition » avec laquelle il voulait s'identifier et dont le fil avait été rompu par l'aventure régionaliste au Canada ? Premier peintre canadien à avoir choisi de rattraper le mouvement de l'école de Paris, Morrice, lié d'assez près à Matisse pour l'avoir accompagné en Afrique du Nord et traitant même ses scènes canadiennes dans un style post-impressionniste, indiquait ici même la voie à suivre. Du moins, c'est ainsi que probablement Borduas le percevait.

Confirmé par l'exemple de Morrice, Borduas ne pouvait plus demeurer « cet inconnu dont on ne voyait jamais une œuvre ». On s'étonne qu'il n'ait pas exposé plus tôt. Il choisit pour sa première présentation publique, si on exclut sa présentation chez Eaton en 1927, le canal de diffusion qui s'imposait : un Salon du printemps de la Art Association of Montreal plus exactement le cinquante-cinquième, tenu du 17 mars au 10 avril 1938 [A]. Ces salons remontaient en effet fort loin, le premier d'entre eux ayant été tenu en 1883. Ils ne constituaient pas cependant des manifestations bien vivantes. Jusqu'en 1944 [33], ils demeureront le bastion par excellence de la peinture académique.

Borduas les connaissait bien puisqu'il les avait visités régulièrement, depuis son retour de Paris [34]. Le catalogue du 55e salon porte au numéro 12 l'indication suivante sur la participation de Borduas : « *Adolescente* (N.F.S.) [35] ». Nous avons des raisons de croire cependant que ce n'est pas ce tableau que Borduas y présenta. On peut lire en effet au verso de *Matin de printemps* l'étiquette suivante :

Art Association of Montreal
55th Spring Exhibition
 1938
Title : Matin de Printemps
Price : xxxxx
Artist : P.-E. Borduas
 953, rue Napoléon
 Montreal.

On ne trouve rien d'analogue au verso d'*Adolescente*, qui ne porte que l'étiquette de la rétrospective de 1962. Quoi qu'il en soit, il est remarquable que Borduas choisisse de présenter un tableau de 1937, faisant partie d'un ensemble dont nous avons montré l'importance dans son développement.

Le tableau présenté au Salon du printemps, quel qu'il ait été, revêt une importance particulière par le fait qu'il a été l'occasion de la rencontre de Borduas et de John Lyman. Ce dernier a raconté en effet comment il en est venu à rencontrer Borduas.

33. D. G. CARTER, *Salons du Printemps. Lauréats 1908-1965*, Musée des Beaux-Arts de Montréal, 30 mars — 20 avril 1967.

34. Il avait, du moins dans ses affaires, les catalogues des salons de 1931, 1933, 1935 et 1940.

35. Pour « Not for sale » ; le tableau avait sans doute déjà été offert à Jean-Marie Gauvreau, lors de l'engagement de Borduas à l'École du Meuble.

*I had noticed a small painting of his which had somehow been admitted
to the Spring Exhibition of the previous year [1938]. It showed the influ-
ence of Maurice Denis, it was not very strong — in fact Borduas was
never able to construct a strong figurative image : the path he was to
choose escaped that difficulty — but the fact that it was expressed in true
painter's language made it stand out. I liked it and wanted to meet its
author* [36].

Lyman avait cru y percevoir l'influence de Maurice Denis. Il y avait surtout senti
l'effort de Borduas pour atteindre à un langage pictural pur. Comme sa propre
peinture tendait au même but, il n'est pas étonnant qu'il ait senti quelque affinité
avec Borduas, à ce moment. D'autre part, Lyman ruminait déjà la création d'un
groupe d'artistes indépendants. La possibilité de s'associer un artiste canadien-
français œuvrant dans le même sens que lui n'était pas indifférente à sa volonté
de rencontrer Borduas. La rencontre se fit par l'intermédiaire de Jean Palardy,
ancien des Beaux-Arts. À partir de cette date, commençait entre Lyman et
Borduas une amitié et bientôt une collaboration qui allaient durer jusqu'en 1948.

Lyman semble avoir été le seul à remarquer le tableau de Borduas. Émile-
Charles Hamel qui commente à deux reprises l'exposition [37] ne nomme même pas
Borduas. De Tonnancour qui y fait peut-être allusion dans sa « Lettre à Borduas »,
déjà citée [38], l'avait vu non au salon du printemps mais à l'exposition de la
Société d'art contemporain, en décembre 1939, quand Borduas le présentera de
nouveau au public. Il fallait la perspicacité de Lyman pour déceler, dans *Matin
de printemps*, l'amorce d'une œuvre importante.

La fin de l'année scolaire 1937-1938 crée l'occasion d'une collaboration ines-
pérée entre Jean-Marie Gauvreau et Borduas. Dès le printemps 1938, le ministère
de l'Industrie et du Commerce chargeait Jean-Marie Gauvreau de diriger une
« enquête sur l'artisanat et le tourisme dans la province de Québec ». Il s'agissait
d'un travail de longue haleine. Pour l'été 1938, Gauvreau entendait s'attacher
à la Gaspésie, quitte à aborder par la suite les autres régions de la province.
Gauvreau s'adjoignait l'abbé Albert Tessier et Borduas, comme chefs d'équipe.
Leur travail consistait à faire un inventaire des ressources hôtelières de la région,
mais aussi de l'état de l'artisanat et des arts domestiques dans les villages visités.
L'artisanat paraissait être une ressource touristique importante de ces régions.
Aussi bien, dans la suite de cette enquête, le gouvernement créera, en 1939, un
conseil du tourisme.

Le travail d'enquêteur semble avoir laissé quelques loisirs à Borduas. Il ne
l'empêche pas, en tout cas, de peindre quelques petits tableaux sur le motif et de
faire une série de photographies qui gagneraient à être mieux connues. Des

36. « J'avais remarqué de lui, un petit tableau, qui je ne sais trop comment avait été
accepté au Salon du printemps de l'année précédente (*i.e.* 1938). L'influence de Maurice Denis
y était manifeste. Ce n'était pas non plus une œuvre très forte — en réalité, Borduas ne
saura jamais construire de très fortes images figuratives : la voie qu'il allait choisir par la
suite devait lui éviter ce problème — mais parce qu'elle faisait entendre le véritable langage
de la peinture, elle arrêtait l'attention. Elle me plut et je voulus rencontrer son auteur. »
« Borduas and the Contemporary Arts Society », dans TURNER, *op. cit.*, p. 40.
37. « Le Cinquante-cinquième salon du printemps », *Le Jour*, 2 avril 1938, p. 3, col.
3-4, et « Le critique critiqué... », *id.*, 23 avril 1938, p. 3, col. 3-4, et p. 7, col. 4, 5 et 6.
38. P. 610.

pochades peintes au cours de son séjour gaspésien, il n'en reste que quatre ou cinq, à notre connaissance. La moins connue est celle de la collection du docteur Paul Dumas. Elle a été reproduite dans la revue *Vie des Arts* [39], sous le titre de *Marine*, avec les dimensions 12,5 x 21,5 cm et la date de « 1940 » que nous croyons devoir contester. Ce doit être à elle que se réfère l'entrée 71 du *Livre de comptes* : « l'étude (paysage bord du fleuve en Gaspésie offert au Dr Paul Dumas) ». Sa composition se divise en trois plans bien distincts. Au premier, deux vagues viennent briser leurs lames de droite à gauche ; suit ensuite un plan d'eau plus calme ; enfin un cap abrupt vient barrer l'horizon sur la gauche.

La rétrospective de 1962 [40] intitulait *Gaspé* un petit tableau représentant des rochers dans la mer. Il pourrait s'agir de toute autre chose. On ne peut pas ne pas rapprocher cette petite composition de photographies prises par Borduas à Santec, en Bretagne, lors de la randonnée qu'il y fit en août 1929. Si ce rapprochement était retenu, nous serions en présence d'un tableau antérieur de dix ans... Il est vrai, par ailleurs, que les côtes gaspésiennes et bretonnes se ressemblent et qu'il n'est pas impossible que Borduas, peignant sur le motif au Canada, se soit souvenu du paysage breton qui l'avait fasciné auparavant.

Il n'y a plus d'ambiguïté à propos d'une *Vue de la Rivière-aux-Renards* [fig. 16]. On y voit deux petites barques amarrées près d'un quai et d'un entrepôt sur la gauche. Une route et un coin de verdure occupent la partie droite de la composition.

Au même coin de pays, se rattache une composition représentant le village de pêcheurs qu'on aperçoit en regardant vers le sud, des quais de Rivière-aux-Renards. Le tableau est inscrit au verso : « été 1937 (*sic*) en Gaspésie / peint par Paul-Émile Borduas / témoin Gabrielle Borduas ». On y a représenté des filets qui sèchent au premier plan à gauche. Des maisons se profilent ensuite devant la plage où l'on voit des baigneurs minuscules. Enfin, une colline se dresse à l'horizon.

Un paysage de l'ancienne collection Gérard et Gisèle Lortie, et intitulé *Coin du banc*, du nom d'une petite localité près de Percé, représente enfin une anse où sont amarrés quelques bateaux à voile. Le premier plan de rochers est parallèle au bord inférieur du tableau. Suivent, sur la gauche, la courbe rapide de l'anse et, au fond, le profil d'un cap qui s'avance jusqu'à l'extrémité droite du tableau.

On peut rattacher à cet ensemble une série de photographies, dont le Dr Guy Fortin possède un exemple dans sa collection, mais dont les autres exemples connus sont dans la collection de la famille Borduas. Elles sont très composées : on y aperçoit, à travers des filets qui sèchent au premier plan, des barques renversées, des hangars ou des maisons. Elles sont plus audacieuses de composition que les pochades de la même période.

Cette petite production gaspésienne, marquant une fois de plus l'intérêt de Borduas pour le paysage, fait écho à la production de Knowlton. À la différence des travaux de l'été 1934, qui excluent tout élément humain du paysage, ceux de la Gaspésie les incluent souvent (sauf dans les « marines » proprement dites). De

39. Été 1960, p. 24.
40. Au no 13 du catalogue.

même, la manière de Borduas se ressent peut-être de l'influence de Morrice [41] dans ces nouveaux tableaux. La Gaspésie toutefois semble avoir joué, sur l'imagination de Borduas, le rôle que l'Afrique du Nord avait joué sur celle de Morrice. C'est une Gaspésie ensoleillée, lumineuse, fraîche de ton, que Borduas a peinte, alors que les scènes canadiennes de Morrice sont souvent sombres, grises et tristes.

Malgré son charme, cette petite production de 1938 représente bien peu de chose pour une année. C'est tout ce que Borduas a pu arracher à ses activités d'enseignement.

On peut probablement situer à son retour de Gaspésie le déménagement de Borduas et sa famille du 953 au 983 de la rue Napoléon, dans une maison plus vaste. À l'automne 1938, Borduas reprend sa lourde tâche d'enseignement, mais entame sa dernière année dans les écoles de la Commission des écoles catholiques de Montréal. Il trouve le moyen de visiter, en octobre, une exposition de peintres français du XIXe siècle, présentée aux Galeries Watson [42]. Corot, Théodore Rousseau, Courbet, Jongkind, Boudin, Monticelli, Fantin-Latour, Degas, Monet, Pissaro, Renoir, Sisley, Guillaumin, Cézanne, Gauguin, Redon, Toulouse-Lautrec, Bonnard, Derain, de Segonzac, Modigliani, Utrillo et Vuillard y étaient représentés. Cette exposition est bien dans la suite de celles que nous avons vues jusqu'à présent. Henri Girard, dans *Le Canada* du 11 octobre 1938, signale encore une fois l'intérêt d'une telle manifestation.

Le 6 décembre 1938, Jean Bruchési, devenue entre-temps sous-secrétaire d'État de la province de Québec, se souvient de Borduas et lui demande de faire partie du jury d'un « concours de reliure », organisé par le Secrétaire d'État, en vue « d'offrir deux livres canadiens en cadeau à Leurs Majestés le Roi et la Reine d'Angleterre qui viendront au Canada en mai 1939 ». Borduas accepte le 10 décembre. Font également partie du jury Maurice Félix, un de ses anciens professeurs à l'école des Beaux-Arts, Edwin-H. Holgate, Adrien Hébert et Omer Parent [43]. Le jury siège le 10 février 1939 (Borduas, le plus jeune membre, y faisant fonction de secrétaire [44]), au nouveau palais de Justice, à Montréal. Les lauréats furent des étudiants de l'école des Beaux-Arts de Québec, Roland Baron et René Laberge, ayant respectivement proposé des projets de reliure pour *Maria Chapdelaine*, de Louis Hémon, et *L'Île d'Orléans*, de P.-G. Roy [45]. Faut-il voir, dans ce petit fait, la preuve que Borduas commence à être un nom sur lequel on peut compter ? On peut se demander toutefois si la bienveillance de Bruchési n'est pas pour beaucoup dans cette nomination...

Même assez courte dans le temps, cette période revêt donc une importance certaine dans l'orientation professionnelle de Borduas. C'est un moment surtout rempli par l'enseignement aux jeunes adultes de l'École du Meuble qui est plus stimulant pour lui que l'enseignement aux écoliers du primaire. Il abandonne d'ailleurs ses classes du primaire en juin 1939. Cette même période est aussi

41. TURNER, *op. cit.*, p. 27, a suggéré la présence d'une telle influence, sans préciser sur quelle partie de l'œuvre de Borduas elle s'était exercée.
42. Il en avait le catalogue dans ses affaires.
43. Bruchési à Borduas, 2 février 1939, T 101.
44. Bruchési à Borduas, 6 février 1939, T 101.
45. Bruchési à Borduas, 15 février 1939, T 101.

l'occasion de la découverte d'un milieu intellectuel moins étouffant que celui qu'il a connu jusqu'ici. Carmel Brouillard, Jean Bruchési, Jean-Marie Gauvreau, surtout Maurice Gagnon, John Lyman et Marcel Parizeau contribuent à créer autour de lui ce nouveau climat. C'est enfin, pour sa peinture, le moment d'une première définition de son style propre, certes encore marqué par l'influence de Renoir, de James-Wilson Morrice, voire même déjà quelque peu de Cézanne.

L'influence de Renoir paraît encore la plus forte à ce moment de sa carrière. Nous avons vu que son admiration pour le peintre impressionniste datait de son séjour parisien. Il est remarquable que Borduas restera fidèle à cette première admiration. Quand il aura lui-même beaucoup changé, et aura adopté les procédés automatistes, il parlera encore avec enthousiasme de Renoir. C'est en effet dans les *Projections libérantes* qu'on trouve le seul texte un peu développé que Borduas ait consacré à Renoir. Il fait allusion au contenu de ses cours à l'École du Meuble.

> Autant que la bibliothèque le permettait, nous étudiions alors l'évolution d'un artiste en particulier : Renoir, par exemple.
>
> Il suffisait d'une quinzaine de reproductions prises au hasard, par tranches égales, au cours de sa longue carrière, pour identifier sans l'ombre d'un doute quelques-unes des exigences de son désir jamais comblé.
>
> Ses premières peintures dénotent un goût peu particularisé : proportions, compositions, sont à peu près celles de tous les peintres de son temps, celles aimées d'un public de choix. Son ambition lui commande des régates ! Plus tard, trois ou quatre personnages dans un parc, dans une loge, suffiront comme prétexte à sa joie de peindre ; pour se contenter à la fin d'un bouquet, d'un torse de femme s'alourdissant d'année en année. J'imagine volontiers que, si Renoir eut vécu cent ans et plus, ses dernières toiles eurent été peintes d'un seul pétale de rose fait d'une infinie variété de tons, d'un clitoris remplissant le tableau d'une multitude de petites touches de chair rose et bleue.

Les allusions qu'il fait à quelques tableaux sont suffisamment précises pour identifier, comme l'ayant particulièrement frappé, au moins *Régates à Argenteuil* et *La Loge*. On a l'embarras du choix pour le reste. Même ces tableaux de « roses en paquet » de la dernière période de Renoir sont signalés.

Quand Borduas aura aussi assimilé l'œuvre de Cézanne, on pourra dire qu'il sera en possession complète de ses moyens.

5

Vice-Président de la
Contemporary Arts Society
(1939-1940)

En février 1939, paraissait dans deux journaux montréalais, le communiqué suivant :

> Un groupe d'artistes à tendances non académiques organisent en ce moment une association sous le nom de la Société d'Art contemporain (*Contemporary Arts Society*) dont le but sera de défendre les intérêts professionnels et d'affirmer la vitalité du mouvement moderne dans l'art. Peintres, sculpteurs, graveurs, etc., [...] sont invités à la réunion qui se tiendra sous la présidence intérimaire de John Lyman à Strathcona Hall, 722 rue Sherbrooke ouest, le mercredi 15 février à 8h30 du soir [1].

C'était l'annonce officielle de la fondation d'une société qui devait jouer un rôle fort important dans la diffusion de l'œuvre de Borduas. Dès avant la soirée du 15 février, il était du « groupe d'artistes » que John Lyman avait réuni chez lui pour jeter les bases de cette société. Il en sera le premier vice-président.

Lyman n'en était pas à sa première expérience du genre. Dès l'année précédente, il avait créé l'Eastern Group of Painters, réunissant quelques-uns de ses amis peintres. Certes l'appellation du groupe pouvait donner à penser qu'il avait été créé pour faire opposition au Groupe des Sept défini par le fait même comme un groupe de l'ouest du Canada, malgré ses prétentions « nationales ». En réalité, les motivations de l'Eastern Group of Painters étaient moins polémiques. Comme le dit Dennis Reid : « *The Eastern group was devoted to beautiful painting for its own sake* [2]. » Aussi l'Eastern Group devait faire long feu. Il était bientôt remplacé par la CAS [3] dont les objectifs devaient être mieux définis et la structure plus solide.

1. *Le Jour*, 11 février 1939, et *The Standard*, s.d.
2. (Le Groupe de l'Est ne poursuivait la belle peinture que pour elle-même), Dennis REID, *A Concise History of Canadian Painting*, Oxford University Press, 1973, p. 204.
3. Dans les documents de l'époque, c'est de beaucoup le sigle anglais CAS qui est le plus employé. Nous nous conformons à cet usage.

Lyman et les artistes montréalais qu'il avait réunis autour de lui partageaient un même enthousiasme pour la peinture de l'école de Paris et étaient persuadés que les régionalismes, celui du Groupe des Sept aussi bien que de leurs répondants québécois, étaient dépassés. La CAS entendait donc promouvoir l'avènement de la « peinture moderne » dans le milieu montréalais et aider ses membres à diffuser leurs travaux grâce à des expositions annuelles.

La CAS comprenait dès le départ deux types de membres : d'une part, les artistes, et, d'autre part, les membres associés recrutés dans les milieux de la critique ou des amateurs d'art. Les artistes, membres-fondateurs, venaient principalement du secteur anglophone même si plusieurs d'entre eux étaient bilingues, à commencer par Lyman qui avait épousé une Canadienne française. Cependant parmi les premiers artistes membres on retrouve quatre francophones sur vingt-six[4]. Le caractère anglophone du groupe se manifeste surtout au début de son existence. On peut remarquer que, dans les deux premières années de la CAS, les catalogues d'expositions et les feuillets d'adhésion ne sont qu'en langue anglaise. Ce n'est que peu à peu, surtout avec la création de la section des jeunes, que la présence française s'affirme. De plus, parmi les membres associés dont le nombre s'accroît d'année en année, la présence francophone devient majoritaire. Même si la langue n'a pas été un obstacle insurmontable pour la bonne entente entre les membres, il semble qu'il y ait eu à un certain moment, surtout dans les dernières années, une tension entre les membres francophones et anglophones. Ce sont les « bilingues » qui ont toujours essayé de temporiser et de favoriser le rapprochement. Allan Harrison, membre fondateur, a attiré notre attention dans une entrevue sur cet aspect moins connu[5].

Borduas, qui ne parlait pas un mot d'anglais à cette époque, fut le premier vice-président de la société. Qu'on le veuille ou non, et quelle qu'ait été la bonne volonté de Lyman et sa reconnaissance de la valeur de Borduas, celui-ci, avec le recul, fait un peu figure du *French Canadian* de service. Néanmoins, Borduas prendra une part active à la vie de la CAS et exposera régulièrement avec ses membres. Il y verra un canal de diffusion important pour ses travaux et ceux de ses élèves, comme il l'a noté dans les *Projections libérantes*.

> Dès le premier soir de l'organisation de cette société, j'entrevois qu'elle serait peut-être le support social dont avaient un si pressant besoin mes chers élèves de l'École du Meuble. L'avenir me prouva combien j'avais raison de croire en elle...

La première activité de la CAS fut une exposition de tableaux contemporains étrangers repérés chez les collectionneurs montréalais. Intitulée « Art of our day. L'art d'aujourd'hui », l'exposition eut lieu du 13 au 28 mai 1939 à la Art Association[6]. Elle présentait des œuvres de Derain, Dufy, Feininger, Herbin, Kandinsky, Marie Laurencin, Franz Marc, Modigliani, Pascin, Utrillo, Vlaminck, Zadkine, etc. Même si les œuvres présentées n'étaient pas toutes de premier plan, le choix des artistes était impressionnant. Maurice Gagnon en fit la remarque.

4. Voir Lise PERREAULT, *Relevé de la documentation sur la Société d'Art contemporain*, travail inédit présenté en 1973 au département d'histoire de l'art de l'Université de Montréal.

5. Lise PERREAULT, *op. cit.* L'entrevue date du 22 mars 1973.

6. Un catalogue a été publié.

> Quelques grands noms [...] n'illusionnent pas au point de faire accepter les
> tableaux, trop rares, et parfois médiocres, que l'on a pu grouper à même
> les fonds de particuliers qui se sont prêtés à cette présentation. [...] Je sais
> que, dans l'exposition présente, les œuvres de premier plan sont rares.

Il n'en louait pas moins l'initiative de la CAS.

> Je désire que les membres de la Contemporary Arts Society se convain-
> quent de l'utilité d'une telle manifestation ; qu'ils sachent qu'ils ont à leur
> côté le public le plus compréhensif de notre ville. C'est par la répétition,
> par la persévérance, que leur travail brisera les moules officiels et gênants
> de la pensée basée sur la mauvaise foi et l'ignorance [7].

Cette exposition présentait aussi beaucoup d'intérêt par la présentation de
« beaucoup d'inédit surtout par les œuvres d'influence russo-allemande », comme
le soulignera Reynald dans sa chronique. En effet, ce que les galeries dites
d'avant-garde avaient surtout montré jusqu'à ce moment, c'était l'école de Paris.
À l'exposition de la CAS, le public montréalais se trouvait en contact avec des
Kandinsky et des Feininger des débuts de l'abstraction. Cette peinture révélait
une nouvelle dimension de l'art contemporain. Reynald y voyait le reflet d'une
époque troublée (à la veille de la seconde guerre mondiale). Cette peinture lui
paraissait imprégnée d'atmosphère tragique.

> Faut-il s'étonner si, dès lors, l'art d'aujourd'hui le plus vivant, respire la
> catastrophe, érige l'inquiétude en volupté, devient sardonique dans l'essence
> de son réalisme, se remplit de rumeurs inarticulées.
>
> Il [art d'aujourd'hui] est très vivant puisqu'il tourmente la pensée et veut
> admettre une esthétique nouvelle. Il s'accoutume aux horreurs. Il DIT ce
> qui EST au fond des choses plutôt qu'à la surface [8].

Quelques semaines auparavant, il y eut une exposition de paysages du
XIXe siècle au même endroit, du 13 février au 2 mars 1939 [9], groupant quelques
grands et prestigieux tableaux. Exposition de prêts, cette présentation groupait des
œuvres de collections canadiennes. Les œuvres y avaient été classées par écoles :
anglaise, française et hollandaise. Si on ne retient dans l'école française que les
noms des peintres qui intéressaient davantage Borduas, on doit relever la présence
de trois paysages de Cézanne (n° 56 : *Route en Provence* ; n° 57 : *La Route —
Auvers-sur-Oise* ; n° 58 : *Auvers-sur-Oise*), quatre œuvres de Manet et trois de
Renoir. De Renoir, citons *La Seine à Chatou* (1872) qui est probablement le
même tableau que Borduas avait pu voir chez W. Scott en décembre 1934 et qui
avait peut-être été acheté à ce moment par un collectionneur canadien. Il y avait
aussi quatre toiles de Sisley. Cette exposition reflétait surtout le goût des membres
de la Art Association. C'est ainsi que l'on retrouve un plus grand nombre de
peintres anglais que français. De plus, la peinture canadienne n'est pas représentée
si ce n'est par Morrice, qui est intégré au groupe anglais. Si l'on compare les deux
présentations, celle de la Art Association et celle de la CAS, on se rend compte
que « Art of our Day » était plus stimulant.

7. Maurice GAGNON, « Peinture contemporaine », *Le Devoir*, 20 mai 1939, p. 9.
8. REYNALD, « Montréal : Foyer de l'art contemporain », *La Presse*, 3 juin 1939,
p. 32.
9. *Loan Exhibition. Nineteenth Century Landscape painting*, du 13 février au 2 mars
1939, à l'occasion de l'ouverture d'une nouvelle aile au musée. Borduas a conservé le cata-
logue de cette exposition.

L'été qui suit est pris par des travaux d'une tout autre nature. Les récents contacts de Borduas avec Jean Bruchési lui obtiennent de participer aux travaux de l'Inventaire des œuvres d'art de la province de Québec, sous la direction de Gérard Morisset. Énorme entreprise de recensement, de photographie des œuvres (architecture, sculpture, peinture, orfèvrerie), de dépouillement des archives paroissiales, l'Inventaire entendait couvrir la province entière [10]. Il nécessitait l'intervention de plusieurs spécialistes. Dans une lettre datée du 14 juin 1939, Bruchési précise à Borduas en quoi consistera sa tâche.

> Vous travaillerez avec monsieur Maurice Gagnon dans la région nord-ouest de Montréal, dans la presqu'île de Vaudreuil et dans la région sud de Montréal situé à l'ouest de la Richelieu [...] C'est [...] à monsieur G. Morisset que vous aurez affaire pour tout ce qui concerne vos recherches, la transcription de vos notes, le matériel dont vous aurez besoin et vos rapports bimensuels [11].

Cette description de tâche laisse rêveur ! Certes Gagnon avait une formation d'historien d'art, mais Borduas ? Comment aurait-il pu déchiffrer des archives et faire convenablement les fiches descriptives de l'Inventaire ? L'été précédent, il s'était révélé habile photographe. N'était-ce pas plutôt comme tel, qu'il complétait le travail plus « historique » de Gagnon ? Si cette hypothèse s'avérait exacte, on aurait à l'Inventaire une mine de photographies inédites (comme telles) de Borduas !

Ces travaux le retiennent du 15 juin au 15 septembre. À l'automne, il se voit confier un cours de dessin aux enfants, offert le samedi à l'École du Meuble. Son expérience en ce domaine, imposant le choix de Borduas pour cette tâche nouvelle, ajoutait à son programme déjà chargé, car il maintient aussi ses cours au collège André-Grasset durant cette période.

Entre le 16 novembre et le 16 décembre 1939, il trouve le temps de visiter la soixantième exposition de la Royal Canadian Academy à la Art Association. Il en avait du moins le catalogue. C'était une exposition ennuyante, dont les propositions les plus avancées venaient de quelques membres du Groupe des Sept : Carmichael, Casson, Harris, Holgate, Lismer et MacDonald et de quelques autres, comme Marc-Aurèle Fortin, Clarence Gagnon et Henri Masson.

Quand vient le moment de participer à la première exposition annuelle des membres de la CAS, du 15 au 30 décembre 1939, Borduas n'a pas d'œuvre récente à présenter. L'exposition a lieu aux galeries Frank Stevens, au 1452 de la rue Drummond [A]. Le catalogue en a été conservé. Vingt et un artistes exposent à cette occasion. Parmi ceux-ci, on remarque Fritz Brandtner, Stanley Cosgrove, Henry Eveleigh, Louise Gadbois, Eric Golberg, John Lyman, Louis Muhlstock, Goodridge Roberts, Philipp Surrey, etc. Au n° 3, on signale un *Paysage* de Borduas. Pour la première fois, sa production est remarquée par la presse, à vrai dire assez sèchement : « un paysage pas trop remarquable est signé P.-É. Borduas », note Reynald dans *La Presse* [12]. Jacques de Tonnancour, qui voit son

10. J. BRUCHÉSI, « À la recherche de nos œuvres d'art », *Mémoires et comptes rendus de la Société royale du Canada,* troisième série, t. XXXVII, 1943, sec. 1, pp. 25 à 33.
11. T 101.
12. 23 décembre 1939, p. 45, col. 6-8.

premier Borduas à cette occasion, est moins sévère, sinon plus explicite dans sa description du tableau :

> Je dois dire que l'année précédente [1939] j'avais vu un petit paysage haut comme la main et dont je me rappelle encore la fraîcheur de touche et de ton [13].

À elles seules, ces notations ne permettraient pas d'identifier le tableau présenté par Borduas. Gilles Beaugrand croit se souvenir qu'il s'agissait de *Matin de printemps*, que Borduas avait déjà présenté l'année précédente au Salon du printemps. Il a probablement raison. Borduas, n'ayant pas de tableau récent à exposer, présente une nouvelle fois ce tableau de 1937. Pour la même raison, il n'expose pas au Salon du printemps de 1940, bien qu'il l'ait visité [14].

Faudrait-il en conclure que Borduas n'a peu ou pas produit durant cette période ? Certes on pourrait trouver excuse à une éventuelle absence de production dans les nombreuses activités parapicturales qui remplissent alors sa vie. Mais, la réalité semble avoir été tout autre. Jacques de Tonnancour qui a été témoin de ses activités à cette époque le décrit comme travaillant d'arrache-pied à sa peinture.

> [...] lorsqu'à votre atelier, je revoyais le même tableau peint et repeint dix fois ou quinze fois dans des gammes différentes, je me demandais ce qui pouvait vous décider à l'arrêter dans tel état plutôt qu'un autre.

> [...] lorsque vous aviez épuisé tous ses états possibles, tentant d'arracher à la pâte, en la fouillant et en l'écrasant à la spatule, la solution du mystère de la peinture [15].

De ces efforts, aucune trace visible n'est restée. La « rage destructrice » de Borduas continua sans doute à s'exercer contre ses œuvres qui ne le satisfaisaient pas. S'il ne nous reste quasi rien de cette époque, ce n'est pas parce qu'il a peu produit, mais parce qu'il a beaucoup détruit. Et s'il a beaucoup détruit, c'est qu'il se sentait en recherche, aux prises avec toutes ses influences qu'il entendait assimiler et dépasser.

Dans ces circonstances, la moindre œuvre de 1939 risque d'avoir un très grand intérêt pour comprendre le sens des recherches qu'il poursuivait alors. À notre connaissance, une seule de ces œuvres existe et elle est très révélatrice. Elle s'intitulait, au dire de son actuel propriétaire qui s'appuie sur le témoignage de Claude Gauvreau, *Nature morte aux pommes* [fig. 17] [16]. Elle est intéressante parce qu'elle marque une ouverture très consciente de Borduas au monde de Cézanne. Représentant de gauche à droite, deux pommes, une bouteille de forme carrée et un verre, le tout se détachant sur un fond sombre fortement hachuré, elle rappelle de très près, par sa mise en page et sa facture, l'art dépouillé de Cézanne.

Borduas avait hérité de Leduc une conception toute différente de la nature morte. Leduc abordait les objets de ses natures mortes comme des extensions de

13. J. DE TONNANCOUR, « Lettre à Borduas », *La Nouvelle Relève*, cahier nᵒ 10, août 1942, p. 610.

14. Il avait le catalogue du 57ᵉ Salon du printemps (1940) dans ses papiers.

15. J. DE TONNANCOUR, *art. cit.*, p. 611.

16. La lecture de la date n'est que probable. La signature « P. E. B. » est bien étonnante en 1939, le dernier emploi certain de cette signature se situe vers 1934.

l'homme. Il y mettait des livres, des instruments, des ustensiles, même une bougie allumée comme dans *Le Repas du colon* (35,5 x 46 cm, s.d.b.d. Ozias Leduc 1893, coll. Galerie nationale du Canada), autant de rappel de la présence de l'homme, dans ses objets familiers. Borduas travaillant jadis sous sa direction n'avait pas pu ne pas le suivre sur ce point.

Le point de vue de Cézanne était tout différent, comme l'a marqué clairement Meyer Schapiro.

> *Cézanne's still life is distinctive through its distance from every appetite but the aesthetic-contemplative. The fruit on the table, the dishes and bottles, are never chosen or set for a meal ; they have nothing of the formality of a human purpose ; they are scattered in a random fashion, and the tablecloth that often accompanies them lies rumpled in accidental folds. Rarely, if ever, do we find in his paintings, as in Chardin's, the fruit peeled or cut ; rarely are there choice* objets d'art *or instruments of a profession or hobby. The fruit in his canvases are no longer parts of nature, but though often beautiful in themselves are not yet humanized as elements of a meal or decoration of the home* [17].

C'est ce parti purement contemplatif qu'emprunte Borduas à Cézanne. La tasse que Leduc aurait rapprochée d'une théière ou d'une cafetière est ici associée à une bouteille carrée choisie pour sa forme. Les pommes cézanniennes font aussi partie du décor. La signification utilitaire de l'ensemble est donc niée au profit d'une affirmation purement visuelle des objets donnés à contempler simplement.

D'intérêt aussi mince qu'on jugera la *Nature morte aux pommes* de Borduas, elle indique au moins l'importance nouvelle que Cézanne prend pour lui, après Denis, Renoir, Sisley et même Degas. Elle indique déjà une volonté de dépasser, dans le sens d'une construction plus rigoureuse du tableau, les recherches impressionnistes de la couleur-lumière.

Le début de l'année 1940 apporte du nouveau. Se situe à ce moment, en effet, l'arrivée du père Alain-Marie Couturier en terre d'Amérique. Borduas connaissait de longue date le célèbre dominicain français qui, comme lui, était passé par les Ateliers d'art sacré de Maurice Denis. Ils s'étaient rencontrés dans la Meuse alors que l'un et l'autre travaillaient à la décoration des églises de cette région. Débarqué le 8 janvier 1940, Couturier était venu prêcher le carême à la paroisse française de New York. Sans qu'il l'eût voulu, il se trouva, à cause de la guerre, « un des nombreux immobilisés français à New York », comme l'a expliqué Borduas dans les *Projections libérantes*.

17. « La nature morte chez Cézanne a ceci de particulier qu'elle n'excite d'autre appétit que celui de la contemplation esthétique. Le fruit sur la table, les plats et les bouteilles n'ont pas été choisis ni disposés pour un repas. L'absence d'apprêt dans leur disposition semble indiquer qu'aucune visée utilitaire n'a présidé à leur mise en place. Ils sont dispersés sans ordre apparent. La nappe sur laquelle ils reposent est souvent froissée et tombe en plis désordonnés. Rarement, pour ne pas dire jamais, ne paraît comme chez Chardin, un fruit pelé ou même coupé en deux. Les instruments de musique, les objets d'art et les symboles d'un métier ou d'un loisir sont sinon exclus du moins guère plus fréquents. Les fruits n'appartiennent déjà plus à la nature, mais bien que splendides en eux-mêmes, ils n'ont pas encore subi l'empreinte humaine du repas ou du décor domestique. » M. SCHAPIRO, *Paul Cézanne*, H. M. Abrams, New York, 1965, pp. 14-15.

Son carême terminé, le père Couturier avait accepté de « donner quelques leçons d'art religieux aux anciens des Beaux-Arts » à Montréal. Borduas a raconté qu'il est allé l'accueillir à son arrivée. Les auspices, sous lesquels il venait, ne lui semblaient pas de très bon augure. Il s'en ouvrit à Couturier qui, patronné par Étienne Gilson et par quelques célébrités locales, prêta peu d'attention aux mises en garde de Borduas : « Il est mis au courant de la galère où il s'est embarqué : il me croit à peine. »

Les choses en restèrent là. Couturier donnait son enseignement à l'école des Beaux-Arts en septembre 1940.

Entre-temps, Borduas est de nouveau pris par les travaux de l'Inventaire des œuvres d'art, durant l'été 1940. Gagnon l'accompagne encore. Madame Borduas qui avait donné naissance à son deuxième enfant, Renée, le 7 avril 1939, accouche d'un fils, Paul, le 16 juillet 1940.

C'est au cours du même été 1940 que Pellan, chassé par la guerre, revient au Canada après un séjour de quatorze ans à Paris. Dès son retour, il prépare une rétrospective considérable de son œuvre. Cent soixante et une de ses œuvres sont montrées, d'abord dans sa ville natale, au Musée de la Province, du 12 juin au 4 juillet 1940 [18], puis à Montréal à l'Art Association du 9 au 27 octobre 1940 [19]. Il ne fait aucun doute que Borduas ait visité cette exposition lors de sa présentation montréalaise. Si on en juge par l'impression qu'elle fit sur ses amis très proches comme Maurice Gagnon et Marcel Parizeau, elle dut fortement impressionner Borduas également.

L'exposition de Pellan était divisée — d'après le catalogue — en trois catégories : 1) peinture figurative : 31 œuvres ; 2) décoration non figurative, esquisse : 23 œuvres ; et 3) dessins, gouaches, aquarelles, affiches : 107 œuvres. La distinction entre peinture figurative et peinture non figurative apparaît ici pour la première fois. Pellan associe encore l'idée de « décoration » à celle de « non-figuration ». On pourra juger maintenant cette façon de faire par trop traditionnelle. Elle marquait, à l'époque, la difficulté dans laquelle on était avec le vocabulaire descriptif de l'art non figuratif, sinon de l'art abstrait.

De toutes les expositions visitées par Borduas durant cette période — on a vu qu'elles sont nombreuses, — celle de Pellan est sans contredit la plus impressionnante et la plus audacieuse. Pellan qui avait assimilé toutes les avant-gardes parisiennes en donnait du coup un tableau complet et efficace.

À la troisième exposition de la CAS, la deuxième incluant de ses membres, intitulée en écho à la première, « Art of our day in Canada », du 22 novembre au 25 décembre 1940, à l'Art Association [20], Borduas est représenté aux côtés de peintres et de sculpteurs [A]. Parmi les peintres, citons J. Hall, B. Fairley, G. Roberts (avec *Interior, Flowers and chair, Seated Nude* et *Road on Mount Royal*), P. Surrey, E. Goldberg, L. Mulhstock, M. Brittain, A. Pellan (avec *Tendresse, La Visite, Foot-ballers*), G. Webber, H. Eveleigh, P. Heward, D. Milne, H. Masson, A. Harrison, L. Gadbois, A.-Y. Jackson, P. Clark, F.M. Varley,

18. *Le Soleil* (Québec), 13 juin 1940.
19. *Le Devoir*, 5 octobre 1940.
20. Le catalogue en a été conservé.

C. Schaefer, J.-P. Lemieux (*Emmaüs*) et parmi les sculpteurs, S. Kennedy et H. Mayerovitch. John Lyman y présentait le tableau connu *Hitch Hikers* [21]. Il s'agit donc d'une exposition largement ouverte. Le thème « Art of our day in Canada » a entraîné qu'on accepte des peintres non membres de la CAS, mais représentatifs de l'art canadien comme David Milne, A.-Y. Jackson et F.M. Varley, par exemple.

Le catalogue mentionne trois tableaux récents de Borduas.

> *Portrait* (NFS) [22]
> *Portrait de fillette* $50.
> *Bain de soleil* $50.

Le premier *Portrait* est connu. Lyman l'avait reproduit dans un article du *Montrealer* [23]. Il s'agit d'un *Portrait de Gabrielle Borduas*. Le modèle est assis sur un fauteuil de toile dont on aperçoit les montants de bois tournés ainsi que les appuis-bras. Il croise les mains sur les genoux. Une plante verte dans un pot est posée derrière lui sur la droite. Madame Borduas y est vêtue d'une robe d'intérieur mauve à lignes et boutons blancs. Le mur du fond est orangé.

L'importance plus grande que prend Cézanne dans la peinture de Borduas, trouve un nouvel appui dans ce *Portrait*. Il dérive, en effet, de l'un ou de l'autre des nombreux portraits de Madame Cézanne — il y en aurait eu vingt-sept ! On pense plus particulièrement à *Madame Cézanne au fauteuil jaune* (1890-1894) du Art Institute de Chicago ou même à *Madame Cézanne au jardin d'hiver* (c. 1890) de la collection S.C. Clark, à New York. Chaque fois, le modèle y est présenté, comme dans le tableau de Borduas, de face, les mains croisées et posées sur les cuisses, avec en plus, dans le second cas, des fleurs placées à sa gauche. D'un point de vue plus formel, on pourrait noter, aussi qu'à l'instar de la *Femme à la cafetière* (c. 1890-1894) conservé au Louvre, Borduas multiplie ici les lignes se coupant à angle droit, celles des montants de la chaise, celles du décor de la robe ; même la plante verte est réduite à une série de verticales. La position du modèle est frontale, parallèle au mur du fond lui-même dépourvu d'ornement. Même les appuis-bras du fauteuil sont rabattus vers le bas pour respecter le plan du tableau. On pourrait appliquer au Borduas la description que Roger Fry faisait du tableau de Cézanne.

> *All is posed full face and in front of a flat door which also is parallel to the picture plane. It looks almost like a defiant renunciation of all those devices which painters had adopted ever since the High Renaissance to enrich their arabesque and increase the recession of the picture-space* [24].

Marcel Parizeau, faisant la critique de ce tableau, ne semble pas avoir compris le rôle joué par le décor de la robe, qui lui aussi est fait d'horizontales et de verticales se coupant à angle droit.

21. Reproduit dans *Lyman* de Paul DUMAS, coll. Art vivant, L'Arbre, Montréal, 1944, pl. 12.
22. Pour *Not for sale*. Borduas gardera ce tableau chez lui.
23. « Art », *The Montrealer*, 6 décembre 1940.
24. « Tous les éléments sont présentés frontalement, devant une porte fermée, elle-même parallèle au plan du tableau. Dans cette œuvre, le peintre semble avoir voulu faire fi de tous les expédients et arabesques dont les peintres faisaient usage depuis la Renaissance pour augmenter les effets de récession dans l'espace de leurs tableaux. » R. FRY, *Cézanne. A Study of his Development*, The Noonday Press, New York, 1968, pp. 66-67.

> Je reprocherais au peintre peut-être un peu de complaisance pour la facilité du pinceau, qui lui fait rajouter à la couleur sourde du vêtement une arabesque en blanc un peu visible, insistante, ou vice-versa — on reste perplexe [25].

On ne peut pas ne pas voir aussi dans ce portrait quelques réminiscences de Matisse dans le traitement des bras, ou la ligne insistante de l'épaule droite, comme si Borduas, à l'instar de Matisse, demandait à la ligne seule de suggérer le volume.

Aussi bien Cézanne et Matisse étaient les deux peintres auxquels Borduas donnait de plus en plus d'importance dans ses admirations.

Jacques de Tonnancour signale aussi un *Portrait de fillette* et le décrit comme « une tête de fillette candidement peinte [26] ». D'autre part, Borduas semble avoir présenté à l'exposition du Salon du livre, exactement contemporaine de celle de la CAS, un autre « portrait de fillette ». Il est donc difficile d'en décider. Dans un cas, il peut s'agir d'*Adolescente*, mais, dans l'autre, il est impossible de se prononcer. De *Bain de soleil* enfin, la trace semble perdue. Bien qu'il serait tentant de l'identifier avec *Les trois Baigneuses* [fig. 18] de la collection du Dr Paul Dumas, il semble bien que ce tableau date de 1941 et non de 1940. Par ailleurs, il n'est pas déplacé dans le présent contexte de signaler que *Les trois Baigneuses* dépendent des grandes compositions de même titre entreprises par Cézanne à la fin de sa vie. On y retrouve en particulier le schéma de composition triangulaire cher au maître d'Aix. Même le personnage de gauche, vu de profil, semble une « citation » d'une des « baigneuses » de Cézanne, occupant la même position dans le tableau de la collection W. F. Wilstach au musée de Philadelphie. Par contre, on ne retrouve pas dans le petit tableau de Borduas la gravité des grandes compositions de Cézanne. Le caractère joyeux de l'ensemble ferait plutôt penser aux *Grandes Baigneuses* de Renoir.

En parallèle avec l'exposition de la CAS se tenait le Salon du livre du 23 novembre au 1er décembre 1940 [27] [A]. La Société des écrivains canadiens, qui avait pris l'initiative de cette manifestation, avait installé son exposition à l'École Technique de la rue Sherbrooke, donc tout près des locaux de l'École du Meuble, qui occupait le même corps de bâtiment sur la rue Kimberley. Est-ce que ce voisinage avait donné aux organisateurs l'idée d'accompagner leur présentation de livres d'une exposition de tableaux ? Quoi qu'il en soit, sur les murs étaient accrochées des œuvres de Pellan, Holgate, Cosgrove, Jean-Charles Faucher, Maurice Raymond et Borduas. De Tonnancour signale les trois Borduas présentés à cette manifestation.

> [...] de Paul-Émile Borduas, un portrait de M. Maurice Gagnon, un paysage peint avec une insouciance de tout convenu et une volupté de couleur rare ici, et une tête de fillette exquise, un peu précieuse [28].

On connaît trois portraits de Maurice Gagnon par Borduas : 1) l'huile sur toile de 1937 ; 2) un dessin, reproduit dans *La Revue populaire* [29] ; 3) un autre

25. « La Contemporary Art Society », *Le Canada*, 4 mars 1941.
26. *Le Quartier latin*, 6 décembre 1940, p. 5.
27. « La Semaine du Livre canadien », *La Presse*, 23 novembre 1940.
28. « Au Salon du livre. École Technique », *Le Quartier latin*, 6 décembre 1940, p. 5.
29. Novembre 1940, p. 68, à l'occasion de la parution de son livre *Peinture moderne*.

portrait à l'huile qui sera présenté lors de l'exposition des Indépendants, en avril-mai 1941, qui a été détruit, mais dont il reste une photo dans les archives Borduas. Au Salon du livre, il s'agissait probablement du portrait de 1937. Grâce à une lettre à Jean Bruchési, dont Borduas avait conservé deux brouillons [30], on peut établir que le paysage exposé au Salon du livre était un « paysage inspiré du parc Lafontaine ». Au même endroit, Borduas affirmait avoir fait ce paysage à l'automne 1940.

À notre connaissance, il existe trois versions de ce paysage du *Parc Lafontaine*. La première, dans la collection de Fernand Leduc, n'aurait jamais été exposée [31]. On peut supposer toutefois qu'elle a pu servir d'esquisse à une composition plus achevée qui, elle, l'aurait été. L'esquisse, si c'est bien de cela dont il s'agit, n'est pas sans intérêt. Traitée dans des tons de rose, brun et vert clair, elle présente des arbres et des personnages au premier plan. Les arbres, en particulier celui à l'oblique, à gauche, rappellent ceux du *Paysage de Saint-Joachim-de-Courval*, mais sont traités d'une manière encore plus libre. Le deuxième plan marqué par une oblique vers la droite suggère une profondeur, mais qui se perd au centre du tableau occupé par une sorte d'éclat rose. Les personnages sont à peine esquissés. Une fois encore, Borduas s'y montre héritier de Cézanne, par sa volonté de procéder à l'analyse de la réalité par plans colorés seulement. Même la touche hachurée du maître d'Aix a été retenue par Borduas dans ce tableau à la limite de la non-figuration.

La deuxième, dans la collection de Gilles Hénault [fig. 19] est en tout point semblable à la première. L'une est une copie de l'autre. C'est la troisième version, soit l'œuvre définitive présentée au Salon du livre, que nous n'avons pas pu retracer.

Il faut peut-être assimiler enfin « la tête de fillette exquise, un peu précieuse » à l'*Adolescente*...

Le Salon du livre a été largement signalé par la presse du temps. Pas moins de dix-sept articles en parlent, même si seulement cinq d'entre eux disent aussi que des peintures étaient présentées [32], et que seul de Tonnancour a parlé des peintures de façon plus explicite.

30. L'un du 12, l'autre du 14 mars 1941, T 101.

31. Elle est signalée au *Livre de comptes*, entrée 94 : « 1 petit paysage à l'huile (parc Lafontaine) 1 offert à Fernand Leduc ».

32. En voici la liste. Nous marquons d'un astérisque les articles parlant des peintures : « Un Salon du livre à l'École Technique », *Le Canada*, 14 novembre 1940, p. 12 ; « Le Salon du livre inauguré bientôt », *id.*, 19 novembre 1940, p. 6 ; * « Le Salon du livre inauguré demain », *id.*, 22 novembre 1940, p. 7 ; « M. Barbeau ouvrira le Salon du livre », *id.*, 23 novembre 1940, p. 10 ; « Ringuet fait une causerie à la Société des écrivains », *id.*, 25 novembre 1940, p. 7 ; * « La Vie montréalaise. La Semaine du livre », *id.*, 26 novembre 1940, p. 2 ; « Un Salon du livre à l'École Technique », *Le Devoir*, 14 novembre 1940, p. 2 ; « Le Salon du livre à l'École Technique du 24 novembre au 1er décembre », *id.*, 19 novembre 1940, p. 4 ; E.-P. LÉVEILLÉ, « Le Salon du livre », *id.*, 27 novembre 1940, p. 5 ; « Salon du livre », *La Patrie*, 14 novembre 1940, p. 16 ; « Le pourquoi du Salon du livre », *id.*, 18 novembre 1940, p. 7 ; * « Nos livres à l'étalage », *id.*, 25 novembre 1940, pp. 14-15 ; « Au Salon du livre à l'École Technique », *Le Petit Journal*, 24 novembre 1940, p. 43 ; « Ouverture du Salon du livre canadien », *id.*, 23 novembre 1940, p. 16 ; « La Semaine du livre canadien », *id.*, 23 novembre 1940, p. 58 ; « Accueil au livre canadien », *id.*, 25 novembre

Même assez minces, ces présentations témoignent donc d'une reprise de l'activité picturale de Borduas. Il faudra cependant attendre 1941 pour que cette reprise porte tous ses fruits.

Se situe entre-temps, à l'École du Meuble, un projet qui, s'il eût abouti, aurait pu impliquer Borduas d'une manière inattendue. Jean-Marie Gauvreau conçoit, à la fin de 1940, de doter son école d'un « institut d'art religieux ». L'idée n'en était pas complètement nouvelle. En janvier 1938, les dominicains d'Ottawa avaient créé un « institut d'art sacré », dirigé par l'abbé André Lecoutey, un ancien des Ateliers d'art sacré de Paris, que Borduas avait probablement rencontré à l'époque. De son côté, Gauvreau entendait, par son institut,

> développer chez nos compatriotes un sentiment religieux pour les amener
> à la création d'œuvres artisanales en conformité avec les règles liturgiques.

L'aspect le plus curieux de ce projet était cependant d'un autre ordre.

> L'Institut pourrait éventuellement être affilié à l'Université de Montréal et
> deviendrait le prolongement des écoles des Beaux-arts et d'Arts appliqués [33].

Borduas avait-il pris part à l'élaboration de ce projet ? Nous n'en savons rien. Son passage aux Ateliers d'art sacré de Paris l'habilitait à enseigner dans ses cadres. On envisageait d'ailleurs alors son intégration au corps professoral de cet institut.

Chose certaine, le projet de Gauvreau empiétait sur le domaine de Maillard, directeur des Beaux-Arts. Son « institut... » ne devait-il pas devenir « le prolongement de l'école des Beaux-Arts... » ? Maillard pouvait prétendre former, depuis 1925, des artistes prêts pour la décoration d'églises. On ne s'étonnera pas de le voir réagir, dès qu'il prendra connaissance du projet de Gauvreau.

Au début, les choses semblent bien aller. L'archevêché approuve le projet. Le 10 décembre 1940, une réunion se tient à l'École du Meuble où l'on trace un *Avant-projet pour les Ateliers d'artisanat religieux*. Ce document déclare que le père M.-A. Couturier « assume provisoirement la direction artistique et pédagogique des Ateliers ». C'est qu'entre-temps Couturier avait fait le tour des possibilités de l'école des Beaux-Arts dans ce domaine. Il paraît certain que son enseignement dans cette institution s'était soldé par un échec. « Sur 30 élèves, 25 l'abandonnent... », les cinq autres étant restés par « déférence » pour le dominicain. Le chroniqueur du numéro spécial de la revue *Art sacré* consacré à Couturier l'expliquait par

> l'état d'esprit de ces élèves, anciens diplômés bien préparés, qui espéraient
> un perfectionnement dans leurs lignes et aux conditions fixées par la direc-
> tion de l'école [34].

Borduas l'avait prévu. Comprenant sa bévue, Couturier était donc passé du côté de l'École du Meuble.

1940, p. 13 et « Au Salon du livre. École Technique », *Le Quartier latin,* 6 décembre 1940. Ce dossier de presse a été patiemment colligé par Mlle Louise Beaulieu, étudiante au département de l'histoire de l'art de l'Université de Montréal (automne 1972).

33. *Projet d'un institut d'art religieux*, document soumis à Mgr Charbonneau, archevêque de Montréal pour approbation de la hiérarchie catholique, Archives de l'École du Meuble (AEM).

34. « Combat pour l'art vivant », *L'Art sacré*, mai-juin 1954, p. 27.

Le même *Avant-projet...* mentionnait ensuite Borduas comme une des personnes ressources de ce nouvel atelier. C'est ce document qui vient à la connaissance de Maillard, probablement par l'intermédiaire de Jean Bruchési. Sa réaction ne se fait pas attendre. Il rédige aussitôt un rapport sur le sujet à l'attention de Jean Bruchési et d'Hector Perrier, alors député à Ottawa, mais futur Secrétaire de la province. Maillard dénie à l'École du Meuble la capacité de pouvoir former à elle seule un tel institut. Il considère cette école comme une école de techniciens. Seule l'école des Beaux-Arts formerait, à son sens, les artisans complets qu'on serait en droit de souhaiter pour un tel institut. Aussi propose-t-il, contre le projet de Gauvreau, un projet analogue mais sous sa direction et impliquant les deux écoles. Il n'est pas tendre à l'endroit de Couturier, dont il n'a pas oublié l'échec auprès des élèves de son école.

> Plus de trente anciens diplômés se présentèrent à l'ouverture des cours. Ils étaient bien préparés selon ce que constata le Révérend Père. Dois-je avouer, avec tout le respect dû au religieux, que l'indigence du professeur dans son enseignement éloigna l'un après l'autre de jeunes artistes qui désiraient apprendre.
>
> .
>
> Ses cours chez les religieuses eurent le même effet : questionner à ce sujet les religieuses de l'Institut Pédagogique.
>
> .
>
> Comme suite, à cet exposé d'ensemble je prendrai, si vous le désirez, l'avant-projet du Révérend Père Couturier point par point afin de mettre en évidence tout ce qu'il comporte de lacunes et d'inadapté [35].

L'attaque de Maillard n'aura qu'une conséquence immédiate. Le gouvernement qui cherchait des excuses à sa pénurie financière, n'approuvera pas d'investir des crédits dans le projet de Gauvreau et l'« institut d'art religieux » n'ira ni aux Beaux-Arts ni à l'École du Meuble. Couturier en sera quitte pour donner à l'École du Meuble des leçons analogues à celles qu'il avait données aux Beaux-Arts. Pour sa part, Borduas ne dut pas prendre trop au tragique l'échec du projet Gauvreau. L'art sacré n'occupait plus une part importante de ses préoccupations. Sa peinture l'absorbait bien davantage. L'épisode fut vite oublié. Il n'en est même pas question dans *Projections libérantes*.

C'est très certainement Maurice Denis qui avait révélé l'importance de Cézanne, à Borduas, dès son premier séjour parisien. Mais, Borduas avait été alors plus intéressé à Renoir (sinon même à Picasso). On ne l'a pas vu en tout cas courir les galeries pour y faire « une étude de Cézanne ». Paradoxalement, Cézanne semble avoir été plutôt une admiration « montréalaise » de Borduas. Il est confronté aux œuvres du maître d'Aix dans des expositions de galeries montréalaises. Comme cela s'était passé à propos de l'influence de Renoir, il n'assimile que lentement celle de Cézanne. On peut assister aux étapes d'une compréhension de plus en plus profonde de la peinture de Cézanne dans les textes qu'il lui a consacrés.

35. Lettre de Maillard à Jean Bruchési, 13 janvier 1941. Archives de l'école des Beaux-Arts de Montréal.

Cézanne est d'abord mentionné à quelques reprises dans *Manières de goûter une œuvre d'art*, janvier 1943. Borduas le situe parmi les « Fauves » avec Gauguin et Van Gogh, en réaction contre l'impressionnisme.

> Cézanne, Gauguin, Van Gogh, nés à l'art au sein de cette école [l'impressionnisme], la quittèrent très tôt pour retourner à la forme extérieure sacrifiée au profit de la forme Lumière. Les tableaux devenant papillotants, ils les reconstruisirent dans une solidité jusqu'alors inconnue.
>
> Cézanne révéla la poésie de la forme. Révélation forte de nouvelles expérimentations. La forme cézannienne étant poétique en elle-même, il restait à prouver, si dégagée de toute figuration, elle le serait encore. Le cubisme entreprit cette vérification.

Il revient ensuite beaucoup plus tard sur cette idée dans *Commentaires sur des mots courants* à l'article *cubisme*.

> De cette tentative hasardeuse, mais limitée [celle des premiers paysages « cubistes » de Braque], aidée de la fameuse ligne spatiale de Cézanne, l'on détruisit assez rapidement jusqu'à la vraisemblance.

Cézanne sera de nouveau et enfin mentionné dans *Objectivation ultime ou délirante* en 1955.

> Cézanne, dans le désir de rejoindre la sensation de matérialité que l'univers lui procure, rompt avec l'illusion impressionniste et nous donne une réalité plastique délirante plus importante que l'occasionnel aspect du monde qui la provoque. Exemple : une pomme peinte par Cézanne n'est pas intéressante par l'interprétation de l'idée de pomme qu'elle garde encore, mais nous émeut par la sensation d'une présence réelle, d'un ordre plastique, indépendamment de l'image évoquée.
>
> Mondrian mis sur la piste d'une profondeur idéale, sans doute par la découverte que les cubistes firent de la « ligne spatiale » toute en lumière de Cézanne, raréfie de plus en plus les éléments de la perspective aérienne et aboutit à une objectivation troublante de l'idée d'espace.

Cette suite de textes, distribuée sur un fort laps de temps, nous fait assister d'étape en étape à la prise de conscience critique de l'œuvre de Cézanne par Borduas. Dans *Manières de goûter...*, il est sensible d'abord au problème de la forme chez Cézanne, voyant surtout en lui une réaction contre sa dissolution chez les impressionnistes. C'est un fait que tous les commentateurs de Cézanne ont noté. Après s'être soumis à Auvers au divisionnisme de la touche que lui avait enseigné Pissaro, Cézanne entendait donner une plus grande « solidité » à la forme, une plus grande place à la « composition ».

> *Reality, no doubt, lay always behind this veil of colour, but it was different, more solid, more dense, in closer relation to the needs of the spirit* [36],

comme l'écrivait Roger Fry, annonçant curieusement l'opposition entre « voile » et « réalité », que manipulera Borduas avec insistance dans sa conférence *Manières de goûter une œuvre d'art*.

36. « Sans doute, la réalité est toujours présente sous ce voile coloré, mais elle y est transformée, plus ferme, plus dense, plus conforme aux besoins de l'esprit. » R. FRY, *op. cit.*, p. 37.

Du problème de la forme, Borduas passait ensuite à celui des contours qu'il désigne comme celui de la « ligne spatiale » et qui est, en effet, fondamental chez Cézanne. « Les contours me fuient », disait-il [37]. C'est Roger Fry, qui dès 1927, avait attiré le premier l'attention sur cet aspect particulier de l'art de Cézanne et en avait donné une explication profonde.

> *It is easy to see that with so strong a feeling for volumes and masses, with the desire to state them in shapes of the utmost precision, the contours of objects became almost an obsession to Cézanne. It is evident that for a painter who is mainly occupied in relations of planes those planes which are presented to the eye at a sharp angle, that is to say in strong foreshortening, are the cause of a certain anxiety. The last of this series of planes form the contour, and is a plane reduced to a line. This poses a terrible question — the plane which has no extension on the surface of the canvas has yet to suggest its full extension in the picture — space. It is upon that that the complete recession, the rotundity and volume of the form depends. The very fact that this edge of the object often appears with exceptional clearness complicates matters by bringing the eye back, as it were, to the surface of the canvas [38].*

Le dilemme esquissé ici par Fry se retrouvera dans les *Natures mortes* de Borduas. Non seulement, volumes et contours s'opposeront chez Borduas, mais l'emploi de cernes épais ou de blocs sombres de matière entourant les fruits viendra encore exagérer cette opposition entre rappel de la surface du tableau et illusion de volumes dans l'espace. Cézanne, en détachant la ligne de contour de l'objet, en la brisant par endroits, en créant des discontinuités spatiales de lecture de cette même ligne [39], avait cherché à amenuiser les conséquences de cette opposition que Borduas tendra au contraire à appuyer.

Enfin, en situant Mondrian par rapport à Cézanne, Borduas percevait en quoi le problème des « contours » chez Cézanne était lié à celui de sa conception de l'espace pictural. On a parlé de « profondeur plate » chez Cézanne [40]. L'aplatissement des lignes de contour des objets circulaires dans les *Natures mortes* de Cézanne diminue la récession dans l'espace sans l'abolir tout à fait et constitue au niveau de la conception de l'espace pictural un intermédiaire entre la réalité

37. Cité par M. RAYNAL, *Cézanne. Étude biographique et critique.* Skira, 1954, pp. 25 et 88.

38. « Il n'est pas difficile de comprendre qu'en développant un sens aussi aigu des volumes et des masses et en tenant à les rendre par des formes très précises, Cézanne devint obsédé par le contour des objets. Il tombe sous le sens que, pour un peintre essentiellement préoccupé par les relations de plans présentés à angle aigu et selon d'audacieux raccourcis entre eux, la périphérie de ces plans ait été l'objet de quelque inquiétude. Réduit à une ligne, le dernier de cet ensemble de plans correspondait au contour. Cette ligne dépourvue elle-même d'étendue sur la surface de la toile devait suggérer et la situation dans l'espace et le volume, voire la rondeur de la forme. À rendre trop évident le bord des objets, on ne simplifiait pas le problème, puisqu'on attirait de nouveau l'attention sur la surface de la toile. » R. FRY, *op. cit.*, pp. 49-50.

39. Meyer SCHAPIRO a relevé les surprenantes solutions de continuité des rebords de table des *Natures mortes* de Cézanne. « *The horizontal line of a table, interrupted by falling draperies and other objects, emerges again at another level* (La ligne horizontale d'une table, interrompue par la chute d'un linge ou l'avancée d'un objet, se poursuit de l'autre côté à un niveau différent). » *Op. cit.*, p. 18.

40. M. RAYNAL, *op. cit.*, p. 98.

tridimensionnelle et la bidimensionnalité du support. Toute la peinture subséquen-
te de Borduas sera marquée par cette problématique de l'espace.

Une conclusion s'impose : si Renoir a été pour Borduas, l'occasion d'une
initiation à la peinture de l'école de Paris, Cézanne sera l'influence déterminante
de sa période figurative et au-delà.

Mais, alors que Borduas pouvait penser avoir touché aux fondations de l'art
moderne en s'ouvrant largement à l'influence de Cézanne, un autre intérêt allait
comme miner ce qui tentait de s'édifier alors : son intérêt pour le surréalisme.

Les expositions des maîtres modernes dans les galeries montréalaises ne
présentèrent jamais de surréalistes. Borduas semble avoir ignoré complètement
leur présence, lors de son séjour parisien. Mais on peut faire la preuve que, vers la
fin des années trente, le surréalisme commence à soulever de l'intérêt dans le
cercle immédiat de Borduas. Bibliothécaire de l'École du Meuble, Maurice
Gagnon y fait entrer la revue *Minotaure* dès 1938 [41]. Dans un de ses numéros
Borduas lira « Château étoilé » d'André Breton. Dans son livre *Peinture moderne*,
paru en 1940 mais préparé avant cette date, Gagnon consacre un chapitre entier
au surréalisme. Sa principale source de référence semble avoir été un article de
René Huyghe dans la *Nouvelle Histoire universelle de l'art,* publiée en 1932,
sous la direction de Marcel Aubert. Contrairement aux réserves que Lyman et
même Hertel (plus tard, notamment dans sa correspondance avec Borduas [42])
exprimeront au sujet du surréalisme, Gagnon ne ménage pas l'expression de son
enthousiasme à l'égard du mouvement.

> L'école de ces récentes années [surréalisme], la seule qui fut encore vivante
> à l'avènement de la guerre actuelle, date de 1925 ; elle eut pour but de
> compenser les excès du cubisme, abstraction pure, vie intellectuelle dans
> ce qu'elle a de plus intemporel, de plus général [43].

Si l'intérêt de Borduas pour le surréalisme date de cette époque, il lui faudra
encore beaucoup de temps pour en assimiler le message dans sa peinture, encore
plus pour qu'il soit confronté aux œuvres surréalistes elles-mêmes.

41. Dans le dossier Maurice Gagnon à l'École du Meuble il y a un document intitulé :
Bibliothèque — État des abonnements, décembre 1938. Sur cette liste, en p. 2, se trouve
la revue *Minotaure* inscrite à la main. C'est donc une revue commandée par la bibliothèque
de l'École du Meuble. De plus, une lettre du 5 juin 1941, signée par Maurice Gagnon et
adressée « À qui de droit », fait état de l'existence des numéros 1 à 10 de la revue *Mino-
taure* à la bibliothèque de l'école et de leur utilisation à de seules fins d'études.
42. La seule allusion au surréalisme qu'on puisse relever dans la correspondance
Hertel-Borduas conservée par ce dernier (T 132) se lit comme suit : « Évidemment, Dali
n'est pas sérieux et, malgré la blague dont il entoure ses propos, il révèle l'indigence de sa
conception picturale. » C'est un passage d'une lettre d'Hertel à Borduas, datée du 15 février
1942. On aura noté la date.
43. *Op. cit.,* p. 157.

6
Borduas, peintre indépendant (1941)

Au début de 1941, Borduas se livre à une période d'activité picturale intense ou du moins, sa production de ce moment correspondant enfin à ses aspirations, échappe à sa « rage destructrice ». Plusieurs tableaux datés de 1941 ont en effet été conservés.

Les natures mortes occupent une place importante dans cette série de tableaux de 1941. L'influence de Cézanne, dont nous venons de signaler l'importance, explique assez cette prédilection. D'ailleurs, dans quelques-unes de ses œuvres, Borduas médite plus particulièrement sur *une* célèbre nature morte de Cézanne. Cette influence de Cézanne n'est cependant pas exclusive et l'œuvre de Braque n'est pas non plus étrangère au développement de Borduas à ce moment. Il est d'autant plus remarquable que le seul texte de Borduas qui mentionne Braque, le présente comme un continuateur de Cézanne : « ... aidé de la fameuse ligne spatiale de Cézanne... ». Mais pour Borduas, le chemin qui va de Cézanne à Braque aboutit à l'abstraction.

> Picasso, dans la phase aiguë alla jusqu'à l'emploi exclusif d'éléments géométriques sans autres similitudes [1].

Les prétentions cubistes au réalisme sont ignorées dans une telle présentation et l'« indifférence » cézannienne au motif devenu pur prétexte à l'exercice du langage plastique pour lui-même devient la ligne de force qui, pour Borduas, sous-tend l'évolution du mouvement pictural contemporain.

On connaît pas moins de trois œuvres de Borduas, qui se rattachent explicitement à une composition célèbre de Cézanne : *Oignons et bouteille* (h.t., 66 x 81,5 cm, 1895-1900, Musée du Louvre) que Borduas avait pu voir au Louvre, à Paris, et qui a été si souvent reproduite [2]. Au contraire des pommes, les oignons sont assez inaccoutumés dans la thématique de Cézanne, quitte à remarquer que grâce à eux, « la rotondité classique des pommes cézanniennes subit des déformations

1. *Commentaires sur les mots courants*, art. *cubisme*.
2. Y compris dans Maurice GAGNON, *op. cit.*, fig. 11.

inattendues [3] ». La composition de Cézanne est tout entière consacrée à l'étude des lignes droites (horizontale de la table, verticale de la bouteille et du verre à vin) et des lignes courbes (oignons, ouverture du verre, rebord de la table). Chaque système est légèrement modifié pour aller à la rencontre de l'autre. Le cylindre de la bouteille se voit doter d'un col déhanché qui en brise la symétrie autrement trop rigide et les sphères des oignons sont légèrement aplaties de même que l'ouverture du verre. Cézanne a cherché en plus à établir entre tous ces éléments un système complexe de correspondance, où les queues d'oignons, rendues obligatoires par les longues séances de pose qu'il imposait à son « modèle », correspondent à la découpe inférieure du rebord de la table et l'ouverture du verre à vin, aux sphères aplaties des oignons.

Certes on ne trouve pas autant de subtilité dans les petites études que Borduas a consacrées au même thème. Elles sont au nombre de trois et réduisent toutes le sujet aux seuls oignons posés sur la nappe blanche et sans plis d'une table qu'elle couvre complètement. Dans la première, peinte sur une planchette de bois de petites dimensions, les oignons projettent une ombre grise sur la nappe. La table est délimitée, au haut et au bas du tableau, par un gris plus soutenu. Comme dans la composition analogue de Cézanne, les oignons ont germé et la tige de deux d'entre eux ajoutent une note vert clair complémentaire du rouge des oignons. Le rebord de la table est noté dans le coin gauche en bas. Le plan de la table est lui-même rabattu dans celui du tableau, ou plutôt, il paraît vu en surplomb, comme si l'artiste avait disposé son « modèle » à ses pieds ; la forme de la table suggère un losange dont il manquerait un côté sur la droite en bas.

Les oignons sont disposés de façon telle qu'ils font écho à cette forme de la table, chacun occupant la pointe d'un losange étalement ouvert sur la droite. L'ombre portée par les objets suggère même la présence de cette surface losangée.

Ces deux grandes formes losangées — celle de la table et celle des oignons — font écho à leur tour à la surface orthogonale du support, mais en lui faisant subir une torsion caractéristique. Les queues des oignons, à gauche et à droite, font écho à ce mouvement de torsion et, s'accrochant à la périphérie du support, se courbent pour coïncider avec l'orientation des losanges centraux.

Cette composition est reprise telle quelle dans une autre œuvre [4], sauf que toute suggestion de table a disparu, remplacée par une étendue de couleur brun pâle uniforme, et que la zone grise d'ombre a été remplacée par un cerne noir profond. Tous les indices permettant de situer la table dans l'espace sont donc supprimés. Le plan de la table devient un fond. Par voie de conséquence, l'ombre des objets est solidifiée et cerne d'un trait épais tous les objets. Les relations spatiales de chacun d'entre eux s'en trouvent brouillées. Autrement dit, la tache centrale devient aussi un plan sans relation avec le fond. Borduas a même solidifié l'ombre rose de l'oignon de droite et l'a cerné du même trait noir que le reste. Seules trois

3. M. RAYNAL, *op. cit.*, p. 110. On sait qu'Ozias Leduc avait peint une *Nature morte aux oignons* (h.t., 35 x 42 cm, s.d.b.d. : « Ozias Leduc/1892 », coll. Séminaire de Joliette), mais dans un tout autre esprit qui ne touche pas Borduas ici.

4. Signalée à l'entrée 23 du *Livre de comptes* : « *1 toile nature morte aux oignons* offerte à Mme L. Boucher ». Elle fait maintenant partie de la collection de Mme Lucienne B. Dumas.

queues vertes sur la gauche échappent timidement vers le coin du tableau à ce regroupement central.

En donnant le pas aux exigences de la surface à l'exclusion de celles de la réalité tridimensionnelle de son modèle, Borduas sacrifiait l'espace au profit du seul agencement des formes entre elles.

Dans une troisième composition intitulée *Les Oignons rouges* [fig. 20], qui faisait partie de la collection de Madame Huddleston Rogers à New York mais dont la trace est perdue, le groupe central des oignons est encerclé par un mouvement blanc que l'on ne peut même plus lire comme une nappe ni une table. De la première, plus réaliste à celle-ci, on est donc allé vers une composition de plus en plus décorative et en un sens de moins en moins figurative. Les gouaches de 1942 sont déjà en germe dans cette dernière composition.

On trouve une plus grande complexité dans *Nature morte à la cigarette* [fig. 21] qui s'est aussi appelée *Nature morte aux citrons* [5], les deux titres lui convenant aussi bien, sauf que le premier donné par Robert Élie [6] permet d'interpréter comme une cigarette fumante, le motif que l'on serait tenté de prendre pour le manche d'un couteau dans le coin gauche en bas. Un verre entouré de trois citrons jaune vif occupent avec la cigarette le premier plan. Au-dessus de cet ensemble et repoussé vers la gauche, on voit une assiette blanche avec quatre prunes d'un violet profond, presque noir. Borduas y explore une gamme de couleurs, que nous retrouverons aussi dans ses compositions automatistes, en particulier dans les gouaches de 1942 : l'opposition du jaune et du violet, un groupe de complémentaires. Il oriente sa composition en lui faisant subir une rotation encore plus prononcée vers le spectateur, augmentant l'impression de rabattement du plan de la table dans le plan du tableau et celle d'étagement des éléments les uns au-dessus des autres. Les lignes vertes du fond à droite jalonnent ce grand mouvement de rotation, qu'on retrouve en plus petit dans la ronde des citrons autour du verre, le cercle de l'assiette au fond, l'ouverture du verre et du cendrier, enfin.

La même remarque pourrait s'appliquer à la *Nature morte au vase incliné* [7]. On y voit de plus, Borduas traiter les contours du vase et du panier comme Cézanne, en leur faisant subir un léger aplatissement, comme si les ovales devaient constituer une sorte de figure intermédiaire entre le cercle et le rectangle. Chez Cézanne, ce traitement des contours diminuait la récession dans l'espace. Cet effet est moins sensible dans une vue en surplomb, comme celle de Borduas.

Une autre série de *Natures mortes* de Borduas oriente la table parallèlement au spectateur comme Cézanne le faisait habituellement et comme les peintres cubistes en prendront l'habitude après lui également. C'est le cas de la petite *Nature morte (feuilles et fruits).* Il s'agit d'une présentation très simple de trois pommes, deux grappes de raisins, quelques feuilles (de laurier ?) et d'un napperon rayé, le tout posé sur un coin de table. Cet arrangement fait penser à la *Nature morte au vin* que Georges Braque peignit en 1938 et que Borduas avait pu voir

5. La mention 63 du *Livre de comptes* se lit : « 1 nature morte aux citrons achetée par François Hertel pour ses élèves et gagnée par Yves Prévost 30 dollars ».

6. *Borduas,* coll. L'Art vivant, éd. de l'Arbre, 1944, pl. 2.

7. Inscrite au dos : « Maurice Gagnon/1258-1 ». Elle correspond à la mention 28 du *Livre de comptes* : « 1 nature morte panier de fruits et vase à fleurs offerte à Madame Maurice Gagnon ». Maurice Corbeil l'a achetée de Madame M. Gagnon depuis.

reproduite dans un numéro de *Verve* qu'il avait dans sa bibliothèque [8]. Braque y avait aussi campé sur un coin de table une grappe de raisins violets posés sur des feuilles de vigne, un napperon à rayures brunes ; mais il avait inclus un verre de vin à moitié vide (ou plein !) pour compléter sa composition, détail que Borduas n'a pas retenu, si son tableau a quelque dépendance de celui de Braque, comme nous le croyons. Cette exclusion du verre de vin et son remplacement par le motif cézannien des trois pommes est d'ailleurs significatif. Braque médite sur le fruit nature et son élaboration culturelle, le vin, alors que Borduas, plus fidèle au point de vue contemplatif propre aux natures mortes de Cézanne, ne s'intéresse qu'à la forme et à l'arrangement des objets posés là devant lui.

Il y a cependant une différence entre la composition de Borduas et celle de Braque ou même celle de Cézanne dont Braque s'inspire aussi ; c'est la situation des objets dans l'espace. Dans le tableau de Braque, comme dans ceux de Cézanne, le rebord de la table est noté même si la table est quelque peu rabattue dans le plan du tableau. On a noté chez Cézanne le rôle de « repoussoir » joué par ces rebords de table, qui créent un intervalle visuel entre le motif et le spectateur. Braque, fidèle à la discipline analytique du cubisme, cherchait plutôt, par le recours au même procédé, des juxtapositions de points de vue perspectifs divers dans la même aire picturale ; loin de créer un intervalle entre le motif et le spectateur, il le lui donnait pour ainsi dire plutôt à toucher. La solution adoptée par Borduas, bien que plus proche de celle de Cézanne que de celle de Braque, se distingue de l'un et de l'autre. Borduas traite son motif comme s'il était vu en surplomb, posé sur le sol, à ses pieds. L'idée cézannienne d'une distance entre le motif et le spectateur est retenue, mais sans recours aux plans en repoussoir. Son point de vue entraînait à la fois un fort rabattement du dessus de table sur le plan du tableau et aussi bien le sacrifice du rebord inférieur de la table.

On retrouve quelques-uns des motifs de Braque dans une autre composition de Borduas, la *Nature morte aux raisins verts* [pl. III], mais disposés d'une manière plus serrée que dans le tableau précédent. Les fruits se suivent en bande décorative au centre de la composition, chacun étant imbriqué dans le suivant. Ils sont fortement cernés de noir comme les raisins de la *Nature morte* de Braque. La table dont on aperçoit le rebord est rabattue dans le plan du tableau. Entre la frise centrale, occupée par les fruits et la périphérie du tableau, la ligne sinueuse de la nappe forme une espèce d'arabesque qui nie l'orthogonalité du support qui entoure le motif central d'un grand mouvement analogue à celui de la nappe blanche du tableau précédent.

L'exemple de Cézanne prévaut cependant ici comme dans le tableau précédent pour la conception de la couleur. Le sujet est prétexte à l'exploration des effets de contrastes entre les complémentaires rouge et vert, qui sera, par la suite,

8. *Nature morte au vin* (h.t. 27 x 35 cm, s.d. b.g. : « G. Braque / 39 », Anc. coll. de H. Paul Rosenberg, maintenant coll. part. d'après le catalogue de Nicole Mangin) était reproduite dans *Verve*, n° 8, septembre-novembre 1940, p. 57. Borduas connaissait Braque surtout par des reproductions. C'est un peintre qui n'est jamais montré dans les galeries montréalaises visitées par Borduas et il ne semble pas s'être intéressé à son œuvre à Paris. Dans toutes les mentions de peintres durant son séjour à Paris que nous avons pu repérer, le nom de Braque n'apparaît qu'une seule fois à une exposition de décembre 1928, *Dessins de sculpteurs et sculptures de peintres*, à la galerie Bernier et que nous avons signalée en son lieu.

une des plus importantes dyades colorées de la palette de Borduas. On en retrouvera d'innombrables applications dans ses œuvres automatistes. Borduas ne faisait en cela que suivre l'indication de Cézanne : « Quand la couleur est à sa richesse, la forme est à sa plénitude [9]. » La richesse de la couleur chez Cézanne était obtenue par la saturation des tons. Borduas s'y exerce aussi dans ses *Natures mortes*.

Dans la *Nature morte aux raisins bleus,* Borduas pose encore une grappe de raisins, sur des feuilles de vigne cette fois, et un napperon à carreau dans un plat de bois. Quatre poires sont venues s'ajouter à cet ensemble, une sur la table et les trois autres près de la grappe, sur le plateau. De la table on aperçoit la limite inférieure et supérieure. Une zone de mur vert se révèle au sommet. Le rabattement du plateau dans le plan du tableau est très fortement accentué.

Une quatrième nature morte de 1941, intitulée *Nature morte. Ananas et poires* [fig. 22] vient clore le cycle. La disposition de l'ensemble est la même que dans le tableau précédent. Le rabattement de la table est si prononcé que les fruits semblent glisser vers le bas, dans une chute verticale. C'est un effet que Cézanne ne dédaignait pas.

Si les natures mortes dominent de beaucoup la production de Borduas en 1941, le portrait n'en est pas exclu, surtout si on donne à ce mot un sens assez étendu pour inclure toute représentation de personnage individuel imaginaire ou réel. Ni Cézanne, ni les cubistes ne sont encore absents de l'horizon de Borduas.

Nous avions noté au chapitre précédent ce que le *Portrait de Gabrielle Borduas* de 1940 devait à Cézanne. Cette dépendance est encore plus marquée dans un tableau de 1941, récemment acquis par le Musée de la province de Québec. Il s'agit d'un nouveau *Portrait de Simone B(eaulieu)* [fig. 23], Borduas ayant déjà peint ce modèle en fillette, l'année précédente. Dans ce nouveau tableau, la fillette est devenue femme. Son regard paraît tourné vers l'intérieur. La pupille n'y est même pas distinguée du blanc de l'œil, réduisant celui-ci à une fente noire et profonde, comme dans un masque. Les mains ne sont traitées que sommairement. L'accent est mis sur l'articulation des volumes, plutôt que sur le traitement en détail de telle ou telle partie. Les montants du fauteuil sont traités en perspective contradictoire, alliant deux points de vue opposés dans le même tableau.

Avec *La Femme à la mandoline* [fig. 24], nous changeons quelque peu d'univers. Le sujet appartient au vocabulaire cubiste, mais plus spécifiquement à celui de Picasso. Borduas connaissait le tableau de Picasso, *Jeune fille à la mandoline* peint à Paris, durant l'hiver 1910 (h.t., 100 x 73 cm, s.d.b.d. : « Picasso / 10 », coll. Roland Penrose, Londres), que Maurice Gagnon avait utilisé pour illustrer la jaquette de son livre *Peinture moderne* [10]. Ce thème intéressait Picasso depuis l'hiver 1908, moment où il peint *Femme à la mandoline* (h.t., 100 x 81 cm, ni signé ni daté, coll. P. Loeb, Paris). Il y était revenu par la suite pas moins de quatre fois [11] avant le tableau de la collection Penrose, marquant de tableau en

9. On peut conjecturer que Borduas connaissait cette phrase attribuée à Cézanne, car elle est citée dans M. Gagnon, *Peinture moderne,* éd. Valiquette, 1943, p. 57, note 1.

10. *Op. cit.* Elle est aussi reproduite, fig. 29.

11. *Femme jouant de la mandoline* (h.t. 72 x 60 cm, Musée d'art moderne, Moscou, nº 439), peint à Paris durant l'été 1909, qui porte l'influence de Cézanne et des masques africains ; *Femme nue à la guitare* (huile sur panneau de bois, 27 x 21 cm), peint au printemps 1909 ; *Femme à la mandoline* (h.t., Anc. coll. A. Vollard, Paris), peint à Cadaquès,

tableau, les étapes de son cheminement cubiste analytique. Braque pour sa part ne traitera ce thème qu'en 1910 et après [12]. Bien plus, le thème est spécifique du cheminement *cubiste* de Picasso. On ne le trouve pas avant. Si la période bleue avait produit *Le Vieux Guitariste* [13] qui est célèbre, l'équivalent féminin de ce thème n'est pas traité avant 1908. Pour Picasso, le thème de la femme à la mandoline permettait de faire converger dans le même tableau des recherches faites dans des natures mortes incorporant des instruments de musique et une série importante de nus. Dans le tableau du Musée d'art moderne de Moscou sur ce thème, Picasso avait même utilisé au premier plan le motif cézannien d'une pomme sur une nappe froissée, explicitant ainsi le caractère synthétique du thème final. On peut soupçonner, à partir d'un « propos » de Braque, ce qui unissait les deux thèmes dans l'imaginaire cubiste :

> [...] l'instrument de musique, en tant qu'objet, avait cette particularité qu'on pouvait l'animer en le touchant [14].

Picasso entendait faire plus encore avec ce tableau. Il fait partie d'un ensemble de « portraits » cubistes, la première tentative de ce genre remontant au printemps 1909, mais dont les exemples les plus célèbres sont de l'année suivante : portraits d'*Ambroise Vollard* (h.t., 92 x 65 cm, Musée d'art moderne, Moscou), de *Wilhelm Uhde* (h.t., 81 x 60 cm, coll. R. Penrose, Londres, peint à Paris au printemps 1910) et d'*Henry Kahnweiler* (h.t., 100 x 73 cm, coll. Charles B. Goodspead, Chicago, peint à Paris à l'automne 1910).

Pour la *Jeune Fille à la mandoline*, Picasso avait engagé les services de Fanny Tellier, qui avait déjà posé pour plusieurs de ses amis. Picasso lui imposa plusieurs séances de pose, tellement que le modèle finit par s'en lasser et Picasso dut laisser son tableau inachevé.

> *I decided that I must leave the picture unfinished. But who knows [...] it may be just as well I left it at it is* [15].

Borduas recueille donc le thème de la *Femme à la mandoline* à son point d'aboutissement, sans être passé lui-même par le cheminement de Picasso. Comme le tableau de Picasso, qui était aussi un portrait, celui de Borduas représente Gabrielle Borduas, tout en traitant le thème plus général de « la femme à la mandoline ». Comme dans le Picasso, le modèle a les seins nus. Picasso n'était pas arrivé du premier coup à associer « mandoline » et « femme nue ». Le premier tableau de la série, que nous avons cité, la représente habillée. Puis le

durant l'été 1910, la plus « abstraite » de la série ; *Femme à la mandoline* (h.t. 81 x 65 cm, coll. R. Gaffé, Bruxelles) peint à Paris durant l'hiver 1910, peinte dans l'ovale et de manière plus explicite que le précédent. Voir à ce sujet, C. ZERVOS, *Pablo Picasso*, vol. 2, éd. Cahiers d'Art, Paris, 1967, pp. 56, 69, 76, 110, 114 et 117.

12. *Femme tenant une mandoline* (h.t. 91,5 x 72,5 cm, coll. Neve Pinakothek, Munich), composition dans l'ovale de 1910 et *Femme à la mandoline* (h.t. 92 x 61 cm, s., coll. Carey Walker Foundation, N.Y.), qui se rapproche du Picasso de la coll. R. Penrose et qu'on date vers 1910-1911. Voir P. DESCARGUES et M. CARRÀ, *Tout l'œuvre peint de Braque (1908-1929)*, Flammarion, 1973, pp. 88-89, nos 62-63.

13. Peint à Barcelone en 1903 (120 x 81 cm, coll. *Art Institute of Chicago*).

14. Propos recueillis par Dora VALLIER, *Cahiers d'Art*, 1954, cité dans P. DESCARGUES et CARRÀ, *op. cit.*, p. 14.

15. « Je décidai que je devais laisser ce tableau inachevé. Qui sait... c'était peut-être mieux ainsi », cité par R. PENROSE, *Picasso. His Life and Work*, Harper and Row Pub., New York, Evanston, San Francisco, Londres (1958), 1973, p. 169.

petit tableau *Femme nue à la guitare* introduit la nudité, mais la femme n'y joue pas de la guitare. Elle la tient de sa main gauche, celle-ci étant posée sur le sol. Ce n'est qu'en 1910 que Picasso en arrive au thème d'une femme nue jouant de la mandoline. Dans le Picasso, Fanny Tellier tient le manche de la mandoline de sa main gauche et pince les cordes de sa main droite. Borduas suit Picasso sur ce point. Enfin, la jeune fille dans la composition de Picasso pose dans l'atelier, si on interprète la série d'objets angulaires empilés à sa droite comme des faux cadres ou des coins de toiles montées [16] ; Borduas s'est contenté de disposer de chaque côté du modèle, une série de trois losanges superposés, montrant que même cet élément du tableau de Picasso ne l'a pas laissé indifférent.

Malgré tout, les différences entre les deux tableaux sautent aux yeux. Dans le Picasso, le modèle est de profil : seul l'œil gauche est noté et le modèle regarde vers la droite, sa chevelure ondulant du côté opposé. *La Femme à la mandoline* de Borduas est de face. Même la mandoline est tournée quelque peu vers le spectateur. La simplicité de cette présentation marque bien l'attachement de Borduas à Cézanne et son hésitation à suivre Picasso dans son découpage analytique des volumes et sa réduction des masses en une sorte de bas-relief, élaborant ce qu'on a appelé un « espace tactile », contredisant la récession de l'objet dans l'espace, le projetant plutôt en avant vers le spectateur. À Cézanne aussi, Borduas doit sa couleur, le traitement en camaïeu de Picasso ne l'ayant pas attiré. Mais surtout, Borduas repousse dans l'espace visuel, le motif que Picasso avait amené dans l'espace tactile, refaisant en sens inverse le cheminement de Cézanne à Picasso. *La Femme à la mandoline* de Borduas est donnée à voir, non à toucher, si on peut dire, au contraire de celle de Picasso. Elle est donc plus près des *Portraits de Madame Cézanne* que de n'importe quel nu cubiste.

Le même caractère d'ambiguïté se retrouve dans trois autres « portraits » imaginaires de Borduas. Le plus troublant des trois est certainement *La Tahitienne* [pl. IV]. S'agit-il encore d'un « portrait » dans le même sens que l'était *La Femme à la mandoline* ? Le visage de *La Tahitienne* n'est pas sans rapport avec celui de Simone Beaulieu. Borduas qui avait rêvé de s'exiler à Tahiti pouvait bien rendre ici hommage à Gauguin, mais il le fait en termes cézanniens. *La Tahitienne* équilibre entre eux, deux séries d'indices spatiaux. Un certain nombre, surtout dans le visage, indique le volume qui paraît maçonné dans la pâte à coups de spatule. Mais, d'autres rappellent la bidimensionnalité du support, comme la chevelure noire traitée en silhouette, sans profondeur. L'aplatissement du nez et l'écartement des yeux, qui donnent à ce visage un caractère d'animalité étonnant, participent des deux sortes d'indice, faisant transition et permettant d'unifier la composition.

Figure légendaire présente un personnage en buste, au visage émacié vu de face, au cou étroit enveloppé du col largement ouvert de son vêtement. Le titre du tableau est emprunté à Rouault. Borduas l'avait vu au bas d'une production du numéro de *Verve* qu'il possédait [17]. Par contre, son tableau n'a pas de rapport immédiat avec celui de Rouault qui représente un personnage entier prostré dans

16. R. PENROSE, *op. cit.*, p. 169, parle de « cadres ornementaux ».
17. *Verve*, vol. 8, n° 2, septembre-novembre 1940, p. 14. Il s'agit d'une illustration faite en 1940 pour son poème « Visages de la France » reproduit en regard, au même numéro de *Verve*.

un paysage. Ce rapprochement bien extérieur avec l'œuvre de Rouault n'est pas complètement négligeable. On peut voir trace plus profonde de son influence dans un autre tableau de Borduas, fait à la même époque : *Tête casquée d'aviateur, la nuit.*

Si dans la *Figure légendaire,* les traits du visage formaient un système de courbes fines, la *Tête casquée...* est faite d'épais traits noirs à la Rouault. Par contre, l'angularité du masque de la *Tête casquée...* rappelle les premiers tableaux cubistes influencés par l'art nègre.

Borduas avait fait aussi, en cette année 1941, de véritables portraits, comme celui de *Simone Beaulieu.* Il n'est pas seul de son espèce en effet. Le premier *Portrait de Maurice Gagnon* n'est connu que par une photographie noir et blanc, mais le *Portrait de Madame G(agnon)* [fig. 25], qui lui faisait pendant, est bien connu [18], comme les deux autres portraits que Borduas avait consacrés à Maurice Gagnon. Borduas reprend ici le parti qu'il avait tenu en 1937, au contraire du fusain de 1940 qui le montrait de trois quarts. Le critique porte au cou une écharpe blanche qui fait contraste avec la couleur sombre du visage présenté de face.

On peut juger plus aisément du *Portrait de Madame G(agnon)* qui a été conservé. Comme *La Tahitienne,* il intègre à la fois des suggestions de volume, des transitions vers la bidimensionnalité et des échos à la bidimensionnalité du support. La figure est sculptée à coups de spatule dans des tons très chauds qui rappellent Cézanne. Les fortes épaules du modèle aussi affirment sa présence dans l'espace. Mais des traces de couleur parallèles à la périphérie du support dans le coin gauche en haut viennent rappeler le caractère bidimensionnel du tableau. Enfin, à gauche de la chevelure du modèle, une espèce de halo blanc appartenant à la fois au volume de la tête et à la surface du support vient faire la transition entre les deux sortes d'indices décrits auparavant.

Le *Portrait de Madame G(agnon)* passait pour la dernière œuvre figurative de Borduas [19] dans le cercle de ses amis Gagnon. Pour Borduas, la non-figuration est exploration du monde intérieur. Il synthétise admirablement toute cette production de 1941 et marque bien le point ultime de la période figurative de Borduas.

Une partie de cette production allait bientôt être montrée au public. Organisée par le père A.-M. Couturier, une nouvelle exposition allait en fournir l'occasion. Mais cette exposition réveillera le conflit entre Couturier et Maillard, déjà en germe dans l'affaire de l'« institut d'art religieux », donnant à cette exposition un caractère polémique inattendu.

Renouant avec une tradition de l'école de Paris, le père Couturier avait suggéré d'intituler la manifestation « Exposition des Indépendants » [A]. Sa préface au catalogue plaçait d'ailleurs l'exposition dans le rayonnement de l'école de Paris.

18. L. ROSSANDLER lui a consacré une étude fine et intelligente dans *M,* bulletin du Musée des Beaux-Arts de Montréal, sous le titre de « Une œuvre charnière de Borduas » (septembre 1972), pp. 7-10.

19. Borduas acceptera des commissions de portraits analogues à celui des Gagnon, bien après 1941. Nous avons retrouvé, chez Albert Bernard, deux portraits analogues datés de 1943 : *Portrait de Monsieur Elias Bernard* (h.t. 31 x 37 cm, s.h.g. : « Borduas ») ; *Portrait de Mme Elias Bernard* (h.t. 31,5 x 37 cm, s.h.g. : « Borduas ».

Nous ne disons pas [...] que la liberté, en art, suffit à tout (et notre respect des strictes et austères disciplines cubistes le prouverait assez), nous disons simplement qu'elle est la condition de tout, car nous avions pu, en effet, constater en Europe, comme une contre-épreuve, la stérilité des formules d'académie et la faillite totale des arts « officiels », qu'ils soient fascistes, nazistes ou staliniens.

Présentée d'abord à Québec, au foyer du palais Montcalm, du 26 avril jusqu'au 3 mai 1941, puis à Montréal, au cinquième étage du magasin Henry Morgan, du 16 au 28 mai 1941, l'« Exposition des Indépendants » réunissait des œuvres de Borduas, Mary Bouchard, Stanley Cosgrove, Louise Gadbois, Eric Goldberg, John Lyman, Louis Muhlstock, Alfred Pellan, Goodridge Roberts, Jori Smith et Philip Surrey, tous membres de la CAS, mais rassemblés ici à un autre titre.

On sait par le petit catalogue de l'exposition publié à Québec [20] que Borduas avait exposé cinq toiles à cette occasion.

1 — Nature morte
2 — Nature morte
3 — Portrait de Maurice Gagnon [21]
4 — Portrait de Mme G. [22]
5 — Nature morte

De cet ensemble, trois tableaux peuvent être identifiés avec certitude, dont les deux portraits.

On peut établir, grâce à une reproduction parue dans *Le Canada* [23], que l'une des natures mortes était celle que nous avons intitulée *Nature morte. Ananas et poires*.

Il est plus difficile de décider des deux autres natures mortes. Hertel parle [24] de « deux grandes natures mortes. L'une plus sévère et plus austère [...] l'autre plus lumineuse et plus chaude... », ce qui n'est pas très explicite. Plus loin, il ajoute : « Se dressent les grappes et vive le plateau où se conjugue l'unique mouvement au rythme large et net. »

S'il est faux d'écrire comme on l'a fait [25], que les journalistes de Québec « ne [...] nomment même pas [Borduas] dans leur chronique » puisqu'on peut lire dans *Le Soleil* [26],

Borduas, avec ses portraits caractéristiques et ses natures mortes, soulignant ici une façon de peindre aussi originale

et que, par ailleurs, Jean-Louis Gagnon, dans un journal de Québec daté du 7 mai 1941, que nous n'avons pu identifier autrement, voit dans Borduas « un homme de la fresque » (« Tout, dans sa peinture », ajoute-t-il, « est solide, considérable. Les

20. Aux « Ateliers de l'Action catholique », journal de Québec.
21. Désigné sous le titre de *Composition* par C. DOYON, *Le Jour*, 14 juin 1941.
22. Désigné sous le titre de *Composition* par M. GAGNON, *Le Devoir*, 26 mai 1941, p. 2, col. 1-2.
23. 19 mai 1941.
24. *Le Devoir*, 19 mai 1941.
25. Rolland BOULANGER, *Vingt-cinq ans de libération de l'œil et du geste*, Musée de Québec, 1966, quatrième page de la section intitulée « Le public et l'exposition. »
26. 2 mai 1941, p. 4, col. 2-3.

couleurs sont éclatantes. C'est un peintre en bonne santé. »), il n'en reste pas moins que c'est la critique montréalaise qui parlera le plus de lui. Un journaliste de *La Presse*[27] déclare que Borduas « cerne les objets d'un trait net et ferme dans quelques natures mortes et campe un portrait aux tons clairs ». Lorenzo Côté note de la même façon que « Le *Portrait de Maurice Gagnon* par Paul-Émile Gadbois (*sic*) frappe le profane par sa ressemblance. Les traits sont précis, nets, clairs[28]. » Mais avec François Hertel on sort enfin de ces généralités. Se mettant en scène sous les traits d'un Anatole Laplante, personnage fictif censé représenter l'homme de la rue « sans grande culture picturale », mais ouvert aux manifestations de la peinture contemporaine, il écrit :

> Laplante était envoûté par Pellan. Et il craignait que Borduas ne pût tenir le coup. Pourtant il croyait avoir rencontré en Borduas un grand peintre mineur. Il n'avait vu que cinq ou six de ses toiles. Il faudra confronter avec Pellan, s'était-il dit. Or voici que, face au maître indiscutable, le Borduas relevait la tête au point de s'avérer de premier plan et de mode majeur.
>
> Il y avait ce portrait de madame Gagnon et surtout deux grandes natures mortes. L'une plus sévère et plus austère, moins peinte peut-être, mais si savante. Raffinement de technique subjuguée sans qu'il y paraisse. L'autre, plus lumineuse et plus chaude, un chef-d'œuvre, semble-t-il, complètement dégagé de toute influence.
>
> Cézanne, le prince incontesté de la nature morte, ne fut jamais plus émancipé, ni peut-être si audacieux. Se dressent les grappes et vive le plateau où se conjugue l'unique mouvement large et net[29] !

Maurice Gagnon fait écho à l'opinion d'Hertel.

> Borduas et Pellan sont les maîtres canadiens-français du groupe. Avec eux nous sommes toute certitude : ils sont classiques, mais à des titres divers. Borduas est un classique par l'équilibre des masses colorées dont il détient des Fauves la puissance. Impossible d'y déplacer le moindre objet : leur ordre et leur stabilité ont je ne sais quoi d'éternel. La couleur de Borduas, mâle et solide, s'intensifie jusqu'à une saturation extrême. Peut-on pousser plus loin cette inquiétude qui a fait de lui un peintre d'envergure ? On a connu autrefois de cet élève de Denis et Desvallières des tableaux aimables, quelques réussites que nous avons d'ailleurs signalées dans le temps. Aujourd'hui ce timide s'est affranchi. Sans cesse obsédé de produire, il peut se permettre d'organiser des harmonies d'une rigueur et d'une grandeur totales. Ses natures mortes et le portrait de femme intitulé *Composition* furent pour tous d'étonnantes révélations[30].

Marcel Parizeau note à propos de Borduas :

> Borduas dans ses rêveries en zigzags qui se révèlent au regard attentif des fruits, des légumes, des figures, objets indifférents en soi, en prend prétexte

27. 17 mai 1941, p. 63, col. 7.
28. *Le Petit Journal*, 18 mai 1941, p. 18, col. 3. La confusion vient sans doute du fait que Louise Gadbois présentait aussi un *Portrait de Maurice Gagnon* à cette exposition. Émile-Charles HAMEL dans *Le Jour,* 24 mai 1941, p. 7, col. 1-2, n'est guère plus explicite. Borduas présente, écrit-il, « outre des natures mortes traitées d'une façon bien personnelle, un intéressant portrait de Maurice Gagnon, critique d'art ».
29. *Le Devoir*, 19 mai 1941.
30. *Le Devoir*, 26 mai 1941, p. 2, col. 2.

pour étaler de beaux tons riches et larges, et précieux, en des arabesques très fermées, dans une réflexion sans solution de continuité, dans un frémissement maintenu d'une main ferme. Parfois ces taches composent un solide portrait, beau par les correspondances, où se retrouve le type physique poétisé, dégagé de toute minutie [31].

Charles Doyon, enfin, décrit ainsi la présentation de Borduas.

Borduas, chercheur attentif, s'exerce avec autant de succès au portrait et à la nature morte. Ses portraits sont des réalisations intenses. S'il persévère nous attendrons beaucoup de lui. Tendu, hors de lui-même, oubliant le profane, il conjure. Avec une ligne grasse, se dégage le motif rationnel. À l'encontre de la perspective, il y a la projection déformante de l'ombre. Il y cherchera son secret !

Par la densité des tons, la résolution de ses moyens, Borduas s'est fabriqué un style. Délibérément j'accouple deux mots pour le définir. Classique moderne, si cette rencontre ne heurte pas trop les prudes. Une telle exactitude dans l'épanchement — Mesure inouïe des remparts. L'arête vive d'un problème captée. — Rien n'échappe ! Cette ordonnance, marquée par la touche d'un Rouault (No 4), est ici froidement contenue et cela par une innervation spirituelle qui cerne l'adorable contour de l'ombre. Rouault, s'adonnant au cubisme ? Un cubisme aéré, effectif, d'un peintre assagi, ayant profité des expériences d'un Braque et des leçons de Maurice Denis.

Composition est un portrait saisissant, dans un style évolué (No 3). Le portrait d'un Gagnon cubain, par un Gauguin moderne, rarement vu autant de fermeté ici. Puis trois natures mortes, études intensives, au creux de l'ombre.

La voie se dessine. De son ordre intérieur, exercé à la patience héroïque, dans un style résolu : le don, instrument créateur, le sollicite. À cause d'une progression soutenue et parce qu'il a éprouvé sa mesure, toute contrainte étant disparue, nous le suivrons ! S'il persévère, un grand avenir lui sera réservé [32] !

Cette prose de caractère intuitif cerne tout de même assez bien le caractère de l'œuvre figurative de Borduas et sait mettre le doigt sur les influences les plus importantes qui l'ont marqué. Mais elle fait plus encore. Elle marque l'intégration définitive de Borduas dans le monde de la culture contemporaine du Québec. Hertel le situe d'abord par rapport à Pellan, qui, par son exposition de l'année précédente, y avait été définitivement intégré. Borduas est déclaré à niveau avec Pellan. Il est même comparé à Cézanne, « le prince incontesté de la nature morte », pour être déclaré « plus audacieux que lui ». Même démarche chez Gagnon : « Borduas et Pellan [on aura noté la copule] sont les maîtres canadiens-français du groupe. » Puis, Gagnon situe Borduas dans la succession des tendances de l'école de Paris, comme un « Fauve ». Lui qui s'était révélé auparavant comme un disciple de Denis, venait donc de franchir une étape de plus. Charles Doyon va plus loin encore, puisqu'il fait de Borduas un « Rouault s'adonnant au cubisme ! [le] cubisme [...] d'un peintre [...] ayant profité des expériences d'un Braque et des leçons de Maurice Denis ». Chaque rapprochement rivalise d'audace, l'un après l'autre. Ils pointent tous dans la même direction. Après avoir établi, par le rapprochement avec Pellan, la contemporanéité de Borduas, on se préoccupe de

31. *Le Canada*, 28 mai 1941, p. 2, col. 3.
32. *Le Jour*, 14 juin 1941.

le situer à une étape du mouvement de l'art contemporain, tel qu'illustré dans le développement de l'école de Paris.

Comme ce mouvement va vers « l'abstraction », — les tableaux de Pellan en ont fait la preuve, croit-on, — on perçoit sous ce biais les tableaux de Borduas, pourtant figuratifs. Le changement du titre du *Portrait de Madame G(agnon)* en celui de *Composition*, qu'on peut relever chez Gagnon et chez Doyon, est significatif. Mais celui qui pousse plus loin la transsubstantiation des tableaux figuratifs de Borduas en « abstraction », c'est Marcel Parizeau. Pour lui, le sujet des tableaux de Borduas ne se révèle qu'« au regard attentif » ; de toute manière, il est « indifférent », pur « prétexte » à l'expression plastique. Les « taches » précèdent le « portrait » qui est composé à partir d'elles et non l'inverse. C'est déjà, exprimée avant la lettre, la technique automatiste du tableau fait sans idée préconçue, construit à partir des suggestions de la matière picturale seule.

Dans la perspective de la critique du temps, se faisant l'écho d'une idéologie plus globale, l'homologation culturelle d'une œuvre se fait sous le signe du rattrapage culturel. C'est parce qu'elle est dans le sillage de celle de Denis, ou mieux dans celui des Fauves, ou mieux encore du cubisme que l'œuvre de Borduas est jugé « de premier plan et de mode majeur », comme dit Hertel.

Nous n'aurions eu là, à propos de l'émergence de Borduas dans le monde culturel québécois, qu'un exemple du processus selon lequel l'homologation culturelle d'un peintre se faisait à l'époque, si une autre circonstance n'était pas venue en mettre en lumière une autre dimension, agonistique celle-là. L'homologation culturelle de Borduas se fait au nom de valeurs contestées par d'autres, nommément les représentants de la culture établie, qui lui refuseraient la place qu'on s'entend à lui reconnaître, dans les cercles journalistiques, au nom de valeurs opposées. Maillard, qui avait relancé dans l'arène le projet de la création de l'institut d'art religieux par l'École du Meuble, intervient de nouveau à propos des Indépendants. Il affecte d'abord de « féliciter » les exposants. Mais il annonce du même coup l'« ouverture d'une autre exposition » à Québec.

> Un groupe de peintres et de sculpteurs, écrit M. Maillard, plus nombreux que les exposants actuels, d'un talent égal et de tendances libres, se propose d'offrir prochainement au public de Québec un ensemble de travaux choisis qui ajouteront, je n'en doute pas, à l'intérêt de cette première exposition, donnant une preuve de plus de la valeur incontestable de l'enseignement dans nos écoles d'art [33].

On voit l'astuce : récupérer au profit de l'école des Beaux-Arts le succès des Indépendants et affecter de mettre à même enseigne, au moment où le vent allait tourner, ses protégés de « tendances libres », mais opposées à celles des Indépendants. La tentative de brouillage est immédiatement dénoncée par les exposants dans une lettre à laquelle Couturier se référera plus tard.

> Nous avons lu en certains journaux de Québec du 5 mai, la lettre dans laquelle M. le Directeur de l'école des Beaux-Arts de Montréal, en annonçant une exposition qui sera une réponse à la nôtre, a bien voulu reconnaître l'intérêt de nos œuvres. Mais comme, en même temps, il revendique pour cette École le mérite de notre formation, nous tenons, sans faire intervenir

33. *L'Événement Journal*, 5 mai 1941, p. 3.

ici aucune question de personnes, à rectifier ses affirmations en ce qui nous concerne. [...] Nous tenons à affirmer que, [...] à mesure que nous avancions dans la connaissance de notre art, nous n'avons cessé de déplorer les méthodes d'enseignement de ces *Écoles* et qu'il nous a fallu des années pour nous en dégager, pour en oublier les formules et les habitudes, pour nous en désintoxiquer. [...]

Nous voulons simplement rappeler que les vrais maîtres de l'art contemporain ont tous été étrangers à ces milieux-là et qu'il n'y a donc rien de sérieux à en attendre ici, si l'on continue à y être fidèle à un esprit et à des méthodes qui ont fait faillite partout ailleurs.

Personnellement, nous ne demandons rien, sinon qu'on nous laisse travailler en paix, mais nous ne voulons pas que nos noms et nos œuvres, même modestes, servent à maintenir le prestige de principes d'enseignement périmés, qui font illusion au public et compromettent dans ce pays l'avenir des jeunes artistes.

La lettre était signée de tous les exposants (sauf Mary Bouchard et Stanley Cosgrove). Maillard a eu en main cette lettre avant que le public en puisse faire lecture dans la presse, car, presque simultanément dans *Le Canada* et *Le Devoir* [34], il fait paraître un article intitulé « L'enseignement des Beaux-Arts devant l'opinion », où il y fait clairement allusion.

Ces artistes Indépendants, dont plusieurs ne sont plus de la jeune génération, disent avoir dû se dégager des formules, des habitudes de l'enseignement des Écoles, et plus encore de s'en désintoxiquer.

Ces affirmations, pour Maillard, constituent par ailleurs une tentative d'affranchissement qu'il se plaît à ridiculiser comme un

penchant des artistes à oublier ou répudier leurs attaches premières pour faire figure de grands isolés, issus d'eux seuls, fiers au surplus d'être des incompris.

Bien plus, il accuse Couturier d'avoir encouragé cet état d'esprit :

[...] il apportait des arguments de conflit ; arguments périmés qui peuvent créer de la confusion et le doute dans l'esprit des gens non avertis. Il a transplanté en ce pays, par une propagande mal inspirée, peu généreuse, des querelles qui ont pu avoir une certaine raison d'être en France, il y a trente ans, mais dont nous pouvons nous dispenser dans un pays jeune où l'unité d'action doit être préservée.

Cette attaque « invraisemblable », après le ton mielleux de l'article du 5 mai précédent, ne resta pas sans riposte. Le 28 mai 1941, Couturier publiait une « Réponse à M. Maillard » dans *Le Devoir*, y communiquait au public la lettre des Indépendants que nous avons citée plus haut et y dénonçait une fois de plus l'académisme de l'enseignement des Beaux-Arts.

Bien plus, Lyman [35] et de Tonnancour [36], ce dernier pourtant non représenté aux Indépendants, mais dont la sympathie allait totalement au groupe des exposants, ajoutaient leur témoignage personnel pour la défense de Couturier et le désaveu de l'enseignement donné à l'école des Beaux-Arts. Maillard ne devait pas

34. *Le Canada*, 23 mai 1941, p. 2, col. 4, et *Le Devoir*, 24 mai 1941, p. 9, col. 5-7.
35. *Le Canada*, 28 mai 1941, p. 2.
36. *Id.*, 30 mai 1941, p. 2.

« se relever » de ce « reniement [...] qui contribua largement à sa déchéance »,
comme le dira Borduas dans les *Projections libérantes*.

À cause de l'intervention provocatrice de Maillard, l'« Exposition des Indé-
pendants » avait donc pris un tour polémique inattendu. Maillard n'avait pas
compté sur les changements de mentalité. Il soutenait les vieilles idées autonomistes
et en appelait à la xénophobie du public québécois. Mais cela ne prenait plus dans
la jeune bourgeoisie, avide de rattraper culturellement l'Europe et spécialement
la France. Couturier, au contraire, qui incarnait la compétence étrangère, ralliait
bien plus aisément les suffrages. Bien plus, cette polémique faisait prendre con-
science que si la peinture contemporaine exprimait une volonté de rattrapage,
elle ne devait pas nécessairement l'affirmer dans l'assentiment général, mais contre
une autre idéologie, dominante celle-là, l'idéologie de conservation, dont Maillard
s'était fait le champion.

Après la production intense de l'hiver 1940-1941, Borduas semble avoir
relâché quelque peu son effort. L'été 1941 ne paraît pas avoir été l'occasion d'une
productivité picturale particulière. Borduas passe l'été avec sa famille à Saint-
Hilaire. Une lettre de Hertel, datée de juillet 1941, l'y rejoint, faisant état de
cette absence de production.

> Hier ou avant-hier, je songeais précisément au voyage que je tâcherais de
> faire à Saint-Hilaire, à mon retour, et je me représentais le plaisir que
> j'éprouverais à contempler les nouvelles toiles de Borduas [...] Et j'apprends,
> madame, et je découvre, monsieur, que vous n'aurez vraisemblablement rien
> de tel à m'offrir... Oh ! Alors je boude ! [...] Monsieur Borduas est, je le
> crois, en gestation. Un de ces jours, il faudra que ça explose. Je le défie
> bien de « renoncer » plus longtemps [37].

Est-ce dès ce moment que Borduas rêve de s'installer à Saint-Hilaire, ayant
renoncé à poursuivre, sous Gérard Morisset, les travaux de l'Inventaire des
œuvres d'art ?

À l'automne 1941, Borduas ouvrira une classe de dessin pour enfants le
samedi après-midi à son atelier de la rue Mentana. Il enverra des circulaires pour
faire connaître aux parents son projet. Au même moment, il établit des liens avec
le frère Jérôme Paradis qui, lui aussi, fait de l'enseignement auprès des jeunes. Bien
plus, trois expositions de dessins d'enfants retiennent l'attention à cette époque.
La première présentait, en octobre 1941, des dessins d'enfants anglais. Elle était
organisée par le British Council et Herbert Read avait préfacé le catalogue que
Borduas avait dans ses affaires. La seconde présentait les dessins de ses propres
écoliers à ses cours du samedi. La troisième enfin avait été organisée par le frère
Jérôme, au collège Notre-Dame, en janvier 1942 [38]. Toutes ces manifestations ne
sont pas étrangères au développement pictural de Borduas. Dans les *Projections
libérantes*, il dira que « les enfants [...] m'ouvrent toute large la porte du sur-
réalisme ». Comment ne pas penser que ces expositions constituent, au moins en
partie, le contexte de cette découverte ? Certes, la remarque des *Projections libé-*

37. T 132.
38. Maurice Gagnon, « Exposition au collège Notre-Dame », *Le Collégien*, Pâques
1942, pp. 8-11. Gagnon y présente Borduas comme l'« instigateur » du nouvel esprit et des
nouvelles méthodes appliquées par le frère Jérôme dans ces cours aux enfants.

rantes s'applique à une époque antérieure. Quelques lignes plus loin, Borduas conclut.

> Voici à peu près où j'en étais quand, par l'influence du Père Brouillard et le bon vouloir de Jean Bruchési, j'entrai à l'École du Meuble en 1937.

Mais, Borduas ne brouille-t-il pas involontairement les perspectives chronologiques ici ? Entre les deux phrases citées, il situe son mariage (1935), ce qui reporterait l'interprétation surréaliste des dessins d'enfants à l'époque de son enseignement dans les écoles primaires. Or, rien n'était moins près du surréalisme que le Borduas disciple des méthodes de Quénioux, de cette époque. Combien plus en situation serait au contraire, pour faire cette interprétation, le Borduas qui vient de s'ouvrir au surréalisme et à Breton ?

La période automatiste

SECTION I

Peinture

Peintures surréalistes (1942)

Probablement assez tôt, à l'automne 1941, se situent les premières expériences de peinture non figuratives de Borduas. On peut l'établir grâce à une longue lettre de François Hertel, datée du 13 décembre 1941 [1], qui fait allusion à une visite antérieure, avant son départ pour Sudbury. La lettre développe un parallèle entre Pellan et Borduas, mais elle nomme incidemment un tableau de Borduas qu'il nous est loisible d'identifier.

> Le vrai Pellan, c'est l'abstraction. Le vrai Borduas c'est le concret. Quand Pellan est concret, il est encore abstrait ; et quand Borduas s'essaie dans l'abstraction (témoin la grande toile que nous avons intitulée *Hommage à Léo-Pol Morin*), il demeure concret quand même. On pourrait bien appeler ce tableau *Nature morte à la harpe suggérée...* Du moins, c'est ce dernier titre qui prédominerait dans le souvenir que j'ai gardé de cette œuvre de deuil qui m'a fortement impressionné, quoique je la sache du Borduas accidentel...

Dans la connaissance qu'on pouvait avoir alors de Borduas, cette première expérience de peinture « abstraite » pouvait paraître « accidentelle ». La toile à laquelle Hertel faisait allusion est connue. Il s'agit de la *Harpe brune* [fig. 26]. Toutefois, pour Hertel, il s'agissait d'une espèce de « nature morte », confirmant que, pour Borduas, le passage à la non-figuration se fait par l'intermédiaire de la nature morte et donc d'abord sous l'influence de Cézanne.

On ignore quel cas Borduas fit de l'appréciation d'Hertel sur cette toile. Il crut cette œuvre assez importante pour l'inclure bientôt, avec d'autres du même type, dans une exposition qui se trouvera être la première occasion pour Borduas de faire connaître au public ses « essais dans l'abstraction ».

Le 8 janvier 1942, paraissait dans *L'Action populaire*, journal de Joliette, l'annonce d'un « Grand événement artistique à Joliette : Exposition des Maîtres

1. Signée Rodolphe Dubé, datée de Sudbury, T 132.

de la peinture moderne dans les parloirs du Séminaire du 11 au 14 janvier » [A]. Le vernissage avait lieu le 11 janvier au soir. Maurice Gagnon y donnait une conférence intitulée « Initiation à la peinture moderne ». Les invités au vernissage avaient le privilège d'y « rencontrer les artistes exposants », soit, en plus de Borduas, Louise Gadbois, G. Roberts, J. Lyman, M.-A. Fortin et A. Pellan.

Grâce au feuillet publié pour l'occasion, on connaît la participation de Borduas à cette exposition :

1. *Abstraction verte* .. $ 75.00
2. *Le Philosophe* .. $300.00
3. *Île fortifiée* .. $300.00
4. *Harpe brune* .. $250.00

Le sort subi par cette production est cependant assez malheureux. Sur quatre œuvres mentionnées ici, une seule a été conservée. La trace d'*Abstraction verte* est perdue, bien que nous ayons des raisons de croire qu'elle n'a pas été détruite. Répondant en 1956 à un questionnaire de J.-R. Ostiguy, Borduas se souvient encore de cette toile :

> [...] *Abstraction verte*, datée de 1941, se tenait modestement mais fermement sur le mur. Des trois [2], ce fut la seule toile à trouver grâce devant ma rage destructrice. Il est le premier tableau entièrement non préconçu et l'un des signes avant-coureurs de la tempête automatiste qui monte déjà à l'horizon [3].

C'est donner toute son importance à ce tableau et nous faire regretter encore plus que sa trace soit perdue.

Sur *Le Philosophe*, nous n'en savons guère plus. Le père Wilfrid Corbeil le décrivait comme « un portrait charge, intitulé à faux *Le Philosophe* [4] » et Borduas en parlait dans sa réponse à J.-R. Ostiguy comme d'« une horrible tête se dressant verticalement sur un plan horizontal en pleine pâte pouvant suggérer une grève. J'ignore pourquoi j'intitulai cette toile *Le Philosophe* ? Il n'en reste rien. » Pas même une photographie.

L'Île fortifiée est le seul tableau conservé de la série.

Nous avons déjà dit que de la *Harpe brune* il ne reste qu'une photographie noir et blanc. L'article du père Corbeil nous en révèle incidemment le coloris : « des noirs et des bruns » ; et le thème sous-jacent : de « la musique nègre. [...] C'est du jazz en peinture. » Si nous savons qu'il a été détruit [5], nous en savons du moins la raison, révélée par Borduas lui-même dans sa réponse au questionnaire de J.-R. Ostiguy.

2. Borduas semble avoir oublié alors qu'*Île fortifiée* faisait aussi partie de l'exposition de Joliette.

3. « Questions et réponses », *Le Devoir*, 9 et 11 juin 1956.

4. « L'Exposition des Peintures modernes au Séminaire. Réponse à Jean Bernot », *L'Estudiant*, février-mars 1942, pp. 2-3.

5. Une liste de Madame Borduas, qui ne porte aucun tableau postérieur à 1943 (T 240) note : « *Harpe brune* (n'existe plus) ». Ceci est confirmé par une lettre de Borduas à Sydney Key qui lui avait demandé ce tableau pour son exposition « Borduas — de Tonnancour » (20 avril au 3 juin 1951) à la Art Gallery de Toronto : « Mille regrets ! La peinture *Harpe brune* a été détruite peu de temps après sa réalisation. Il m'est arrivé, quelques fois, de donner libre cours à mes instincts carnassiers. » (T 223.)

Harpe brune, abstraction préconçue à préoccupation géométrique et expressionniste. La dualité interne de cette toile m'a amené à la détruire un jour malgré son succès national de curiosité. Il n'en reste qu'une photo et quelques critiques favorables.

L'Île fortifiée dut être oubliée dans un coin de l'atelier, car elle aurait pu subir un sort analogue, pour la même raison. En autant qu'on puisse en juger par ces deux œuvres, la *Harpe brune* et *L'Île fortifiée,* Borduas entendait faire une expérience de cubisme intégral, tel qu'il le concevait, c'est-à-dire sacrifier « la vraisemblance » à « la seule rigueur plastique », celle-ci comprise comme l'emploi exclusif d'éléments géométriques. Certes dans l'un et l'autre cas l'« idée » était maintenue : la musique et l'« île », mais elle passait au second plan de la préoccupation. *Harpe brune* pourrait être défini comme une nature morte cézannienne réduite aux seules dimensions plastiques. *L'Île fortifiée* en serait l'équivalent dans l'ordre du paysage. Si l'on veut, dans la dialectique cézannienne de l'objet et de la sensation, de l'objectivité et de la subjectivité, seul le second membre de l'alternative était maintenu.

Pourtant, même aussi radicale, l'expérience « cubiste » de Borduas le laissait insatisfait. La sensation cézannienne même réduite à l'état pur n'éliminait pas la préconception de son tableau par le peintre. Désorganisant le réel pour le réorganiser selon les seules exigences plastiques, il en gardait constamment le contrôle conscient, et dans l'analyse, et dans la synthèse. Les dimensions inconscientes de la subjectivité n'étaient pas prises en considération, parce qu'on ne leur attribuait aucun rôle organisateur ou structural.

Abstraction verte, au contraire, « tableau entièrement non préconçu » et se tenant « modestement mais fermement sur le mur » démontrait que l'inconscient avait aussi bien un pouvoir organisateur, autrement dit que la spontanéité était structurée. On pouvait donc faire fi du contrôle « cubiste », de la volonté d'organisation consciente des éléments géométriques entre eux, pour ne s'en remettre qu'à la dictée de l'inconscient. N'en sortirait-il pas une image autrement troublante du monde intérieur, de la subjectivité ? Ne pouvait-on pas penser en tout cas que cette image serait moins tronquée, moins « amputée » et plus complète ? Borduas allait bientôt demander au surréalisme de le confirmer dans cette voie.

L'exposition de Joliette, étant tenue en dehors des grands centres et ne durant que trois jours ne fera pas grand bruit dans la presse, du moins à Montréal. À notre connaissance, seul *Le Devoir* en parle [6]. Nous y apprenons que le « R.P. Couturier, o.p., grand-maître verrier » en assumait « la haute présidence ». Le commentaire conclut curieusement.

> La valeur numéraire dont est gratifiée chacune de ces toiles ne laisse aucun doute sur la valeur artistique de l'exposition, la première à être tenue en dehors de Montréal.

La presse locale sera moins laconique. Le 15 janvier 1942, paraissent simultanément deux articles, l'un de Paul Brien, intitulé « Les peintres modernes... des héros », dans *L'Action populaire* (Joliette) et l'autre de Jean Bernot, « Visite à

6. « Exposition de peinture moderne », *Le Devoir*, 15 janvier 1942.

une exposition de peintures » dans *L'Étoile du Nord* (Joliette), tenant des points de vue diamétralement opposés. Voyez plutôt. Brien écrit :

> Le plus critiqué de toute l'exposition, c'est Borduas... et pour cause. Admettons qu'il pousse fort loin l'art vivant. Mais ceux qui se rendent jusqu'aux frontières de l'art, qui en marquent les jalons les plus éloignés sont-ils plus à blâmer que ceux qui ne veulent point que l'art évolue plus qu'eux-mêmes ?

Jean Bernot n'est pas de cet avis.

> On pourrait croire que les tableaux de Paul-Émile Borduas [...] sont une satire d'une théorie poussée à l'absurde ; bien au contraire, d'après M. Gagnon, ils sont sa défense et sa justification. Essayez de comprendre ces barbouillages de toiles que sont, *Abstraction verte, Le Philosophe, Île fortifiée*, et je vous défie d'y parvenir. L'auteur même de ces œuvres, interrogé par un visiteur, a déclaré que c'est inexprimable parce que c'est le fruit de son imagination... Tout ça pour cent dollars !

L'auteur se fera vertement remettre en place par le père Wilfrid Corbeil. Quant à Borduas, revenant bien plus tard sur l'expérience, il écrira :

> Je dois beaucoup à cette exposition de Joliette, à la liberté d'y accrocher sans discussion les dernières toiles. Elle permit une prise de position, trop tragique sans doute, mais qui n'a pas moins été le point de départ des libérations ultérieures [7].

Dans la mesure où l'exposition de Joliette lui avait permis d'objectiver sa première expérience « non figurative », elle revêtait une certaine importance dans son développement. Marquant la pointe avancée de sa recherche à l'époque, elle lui permettait de prendre un certain recul par rapport à elle.

Dans l'exposition qui suit, la présentation de Borduas se fait plus mesurée, donnant une vue moins extrême de sa production. Aussi bien, il s'agit de la première présentation de ses travaux à Toronto.

Probablement sur la lancée de son succès aux Indépendants et grâce à ses contacts à la CAS — plutôt qu'à cause de l'audace de sa présentation de Joliette — Borduas présente, en février 1942 [8], *Harpe brune* (plutôt qu'*Abstraction verte*) avec le Canadian Group of Painters à l'Art Gallery of Toronto [A] et huit toiles plus anciennes, à un « French Canadian Show » qui comprend des œuvres du peintre naïf Mary Bouchard, des toiles de Denyse et Louise Gadbois et finalement de Pellan [A]. Ce dernier, aussi prudent que Borduas, envoie ses tableaux récents inspirés de la région de Charlevoix et peints durant l'été 1941, plutôt que ses compositions antérieures plus audacieuses. La liste des œuvres exposées a été conservée [9]. Elle permet d'établir que Borduas n'y présentait que des œuvres de 1941, qui nous sont déjà familières, sauf peut-être *Nu* et *Paysage* [10].

7. « Questions et réponses », *op. cit.*

8. TURNER, *op. cit.*, p. 28, précise que l'exposition a lieu du 6 février au 2 mars 1942. Le catalogue ne porte que « February 1942 » (T 47). *Harpe brune* paraît au nº 85 du catalogue. Son prix de liste est alors 275 dollars, au lieu des 250 dollars que Borduas en demandait à Joliette.

9. Archives de la Art Gallery of Ontario.

10. Le premier est probablement à identifier avec *Nu de dos* qui sera présenté à la Dominion Gallery en 1943 et qui a les mêmes dimensions. Le second est probablement une des vues du *Parc Lafontaine* sur lesquelles Borduas avait travaillé auparavant.

Les journaux de Toronto ont signalé cette double manifestation. A. Briddle, bien qu'il ne nomme pas Borduas, fait probablement allusion à la *Harpe brune*. On trouve, dit-il, dans cette exposition, entre autres choses,

> *geometrically-speaking pictures [which] are sheer symbolisms. Just what most of these pattern whoopees are intended to express would puzzle even Bertram Brocker* (sic) *to explain...* [11].

L'allusion à Brooker est intéressante. On sait, depuis que Dennis Reid lui a consacré une monographie définitive que Brooker s'était fait le défenseur de l'« art abstrait » dans le milieu torontois. Ayant pratiqué lui-même, bien avant Borduas, une forme d'art non figuratif, il multipliait les conférences publiques sur ce sujet. Une photo célèbre le montre en train de commenter une nature morte d'esprit cubiste devant son auditoire. Briddle avait peut-être raison, par ailleurs, de parler de « symbolisme » ici. Bien que d'une manière différente de Brooker, la *Harpe brune* pouvait prétendre exprimer quelque musique de deuil. Brooker lui-même avait à plusieurs reprises tenté de transposer plastiquement l'effet de la musique [12].

Briddle signalait, enfin, les « French Canadians » de la *Print Room*, mais là encore sans s'attarder à aucun nom en particulier.

> *[...] five French-Canadians have a separate show. Two of these exhibitions are especially alluring, in certain cleverly naïve qualities of portraiture and characterisation. We need more such gallic exuberance in our Ontario art* [13].

Par contre, un critique du *Toronto Telegram* s'attarde à la présentation de Borduas.

> *The whole collection, however, is curiously derivative. Borduas, for instance, has been very strongly influenced by Rouault ; one finds in his work abundant use of strong color, blocked on. « Legendary figure » with interesting plane treatment is one of the canvases most nearly approaching a tour de force in the Borduas section, and the reviewer remembers with pleasure a rythmic design of red onions set within brilliantly colored bounds and very effective. There are a number of still lifes — fruits and so forth, and the quite formalized, still Rouault, « Paysage »* [14].

11. « [...] des tableaux symboliques parlant le langage de la géométrie. Même Bertram Brooker y perdrait son latin ». A. BRIDDLE, « Gallery : a display of sizzling color », *Toronto Daily Star*, 5 février 1942, p. 31.

12. Dennis REID, *Bertram Brooker*, Canadian Artist Monograph, Galerie nationale du Canada, 1973, qui reproduit *Toccata* (c. 1927), *Abstraction — Music* (c. 1927), *Green Movement* (c. 1927), *Sounds Assembling* (1928) pour ne citer que quelques exemples caractéristiques de cette préoccupation de Brooker.

13. « ... cinq Canadiens français ont leur exposition à part. La contribution de deux d'entre eux faisant preuve d'un talent à la fois naïf et savant dans le portrait psychologique, mérite de retenir l'attention. Nous avons grandement besoin de cette exubérance gauloise dans notre art ontarien. »

14. « L'ensemble des tableaux porte curieusement la trace d'influences extérieures. Borduas, par exemple, a subi très fortement celle de Rouault. Il maçonne souvent son tableau par paquets de couleur juxtaposés les uns aux autres. Dans *Figure légendaire* où les plans sont agencés de manière intéressante, il atteint presque au tour de force. L'auteur se souvient avec plaisir d'une composition bien rythmée où des oignons rouges s'intégraient de manière tout à fait convaincante à un réseau de lignes vivement colorées. Plusieurs natures mortes aux fruits et un *Paysage* stylisé, toujours à la Rouault complétaient cet ensemble. » « Many Fine Contribution at Sculptor's Exhibition », *Toronto Telegram*, 14 fé-

Borduas ne connaissait les œuvres de Rouault que par des reproductions, notamment celles du n° 8 de la revue *Verve* qu'il avait dans sa bibliothèque. Rouault n'était pas un peintre qu'exposaient les galeries visitées par Borduas ni à Paris, ni à Montréal. Bien plus, au contraire de Renoir, de Cézanne, de Pascin même, Rouault est un peintre que Borduas ne nomme jamais dans ses écrits. Gagnon enfin dans *Peinture moderne* ne cite son nom que deux fois [15].

Quand l'exposition de Toronto est reprise ensuite à la Art Association du 7 au 29 mars 1942 [16] [A], *Harpe brune*, qui n'avait pas spécialement attiré l'attention à Toronto, fait l'objet du commentaire de Pierre Daniel (*alias* Robert Élie).

> Paul-Émile Borduas expose une composition abstraite *Harpe brune* d'une couleur magnifique et qui nous transporte aussitôt dans un monde réel, puis que tout ici se développe harmonieusement et que la couleur est imprégnée de lumière. D'autres compositions de Borduas sont plus libres et pures, mais celle-ci suffit à nous faire comprendre son talent et tout l'intérêt de ses recherches [17].

Dans la polémique sur l'« art moderne », au Québec d'alors, la *Harpe brune* pouvait paraître mieux servir « la cause » que des compositions figuratives « réminiscentes » de Cézanne ou autre.

Mais, Borduas ne devait poursuivre son effort ni dans le sens de la peinture figurative, ni dans le sens de la *Harpe brune*. C'est *Abstraction verte* qui annonçait la voie à suivre. Entre les deux, Borduas avait subi le choc du surréalisme. Certes, à cette époque, il ne connaissait pas directement la célèbre définition qu'André Breton avait donnée dans son premier manifeste (1924) du « surréalisme » comme d'un « automatisme psychique pur par lequel on se propose d'exprimer [...] le fonctionnement réel de la pensée ». Il ne lira les manifestes du surréalisme que plus tard. Mais il avait trouvé dans un chapitre de *L'Amour fou*, intitulé « *Château étoilé* » et publié séparément dans la revue *Minotaure* [18] à laquelle on était abonné à l'École du Meuble depuis 1938, une description de l'écriture automatique autrement utile à son propos de peintre. Breton venait de parler d'une scène de *Hamlet* où l'on voit le jeune roi faire voir à Polonius des formes d'animaux dans les nuages. Il en rapproche la célèbre analyse de Freud de la *Sainte Anne* de Léonard, où le fondateur de la psychanalyse découvrait un vautour dans les plis de la robe de la mère de Marie. Il enchaînait enfin.

> La leçon de Léonard, engageant ses élèves à copier leurs tableaux sur ce qu'ils verraient se peindre (de remarquablement coordonné et de propre à chacun d'eux) en considérant longuement un vieux mur, est loin d'être comprise. Tout le problème du passage de la subjectivité à l'objectivité y est implicitement résolu et la portée de cette résolution dépasse de beau-

vrier 1942. Cet article, malgré son titre, fait une revue d'ensemble des expositions de la période. La partie de l'article consacrée à l'exposition canadienne-française porte en sous-titre « Old France Reflected in Quebec Artist's Work ».

15. P. 121, parmi une liste d'artistes fauves et P. 193, dans la section sur la peinture religieuse.

16. TURNER *dixit*, *op. cit.*, p. 28.

17. « Peintres canadiens », *La Presse*, 14 mars 1942.

18. *Minotaure*, n° 8, 15 juin 1936, pp. 26 à 39.

coup en intérêt humain celle d'une technique, quand cette technique serait celle de l'inspiration même [19].

Au fond le conseil de Léonard, tel que rapporté par Breton revenait non seulement à évacuer les suggestions de l'objet extérieur, pour lui préférer celles de la subjectivité, mais même d'évacuer la sensation cézannienne (pourtant subjective) pour ne s'en remettre qu'aux pouvoirs compositionnels de l'inconscient. Non seulement on n'aboutissait pas de cette manière au chaos, mais les révélations obtenues devraient être « remarquablement coordonné(es) », tant l'inconscient est structuré.

Borduas allait l'expérimenter durant l'hiver 1942 dans une soixantaine de gouaches qui marquèrent pour lui le saut définitif dans l'inconscient et le non-préconçu. On a conservé des notes prises par Maurice Gagnon, le 1er mai 1942, où Borduas rendait compte du processus d'élaboration de ses gouaches.

> Je n'ai aucune idée préconçue. Placé devant la feuille blanche avec un esprit libre de toutes idées littéraires, j'obéis à la première impulsion. Si j'ai l'idée d'appliquer mon fusain au centre de la feuille ou sur l'un des côtés, je l'applique sans discuter et ainsi de suite. Un premier trait se dessine ainsi, divisant la feuille. Cette division de la feuille déclenche tout un processus de pensées qui sont exécutées toujours automatiquement. J'ai prononcé le mot « pensées », *i.e.* pensées de peintres, pensées de mouvement, de rythme, de volume, de lumière et non pas des idées littéraires, philosophiques, sociales ou autres, car encore, celles-ci ne sont utilisables dans le tableau que si elles sont transposées plastiquement. Le dessin étant terminé dans son ensemble, la même démarche est suivie pour la couleur ! Comme pour le dessin — si la première idée est d'employer un vert, un rouge — le peintre surréaliste ne la discute pas. Et cette première couleur détermine toutes les autres. C'est particulièrement au stade de la couleur que les problèmes de lumière, de volume entrent en jeu. Donc autant d'actes mentaux, de travail mental — travail régi par la formation personnelle très poussée du peintre — travail mental sans cesse aux prises avec la sensibilité du peintre, sensibilité qui, ici comme ailleurs dans l'œuvre d'art, engendre le chant, sa qualité poétique [20].

Cette description, qui a l'intérêt d'être celle d'un témoin qui la tenait de Borduas lui-même, a été confirmée, pour l'essentiel, par Claude Gauvreau.

> Accordant la liberté à son geste, hors de tout a priori, le peintre traçait au fusain un dessin impulsif qu'il enrichissait ensuite de couleurs [21].

D'entrée de jeu, Borduas affirme son intention de ne s'en remettre qu'aux dictées de l'inconscient. L'œuvre est commencée sans idée préconçue. Elle part de la feuille blanche, bientôt « divisée » d'un trait de fusain et correspondant, dans cet état, au « vieux mur maculé de taches » de Léonard de Vinci. La feuille ainsi divisée joue-t-elle le rôle d'un « écran paranoïaque » surréaliste, suggérant des figurations que le peintre n'a qu'à laisser « se dépeindre » comme le suggérait Breton ? Pas tout à fait.

19. *L'Amour fou*, N.R.F., 1937, pp. 125-126.
20. T 267.
21. « L'épopée automatiste vue par un cyclope », *La Barre du jour*, janvier-août 1969, p. 50.

Il est remarquable qu'à ce point de son exposé, Borduas exclut que les premiers réseaux de lignes tracés sur le papier puissent servir à la révélation de figurations plus ou moins précises. Les « pensées » ainsi déclenchées ne sont pas « littéraires », mais purement plastiques, ou, mieux, d'abord plastiques, car il prévoit que certaines « idées » puissent être utilisables si elles sont « transposées plastiquement ». Cette remarque est de grande portée, car elle distingue la démarche de Borduas de celle des surréalistes qui attendaient de circonstances analogues la révélation de figurations, associées bizarrement mais reconnaissables.

Borduas est un « surréaliste » fidèle à Cézanne, pour qui l'organisation plastique peut venir spontanément de l'inconscient sans qu'il soit besoin de la préconcevoir et pour qui les « idées littéraires » ne peuvent que constituer une entrave à la création à moins d'être transposées plastiquement. On ne peut être que frappé par la similitude de la démarche de Borduas avec celle de certains peintres américains qui, dans le même temps, préparent l'avènement de l'expressionnisme abstrait. Comme Borduas, Arshile Gorky ira de Cézanne au surréalisme, mais en passant par Picasso et Miró. Le saut de Borduas est plus brusque ; le développement de Gorky, plus progressif. Vues d'Amérique, les diverses tendances de l'école de Paris s'opposent moins qu'elles ne se complètent, et la tentation d'une synthèse entre Cézanne, le cubisme et le surréalisme est moins inouïe de ce côté-ci de l'Atlantique que de l'autre, où elle n'a donné que des fruits incertains quand elle a été tentée (par Miró et Picasso justement).

Borduas note enfin que c'est « au stade de la couleur que les problèmes de lumière, de volume entrent en jeu », marquant bien qu'il songe à une organisation des éléments révélés par son procédé automatiste dans l'espace, mais également qu'il se fait, encore à ce stade, une conception tonale de la couleur-lumière et tridimensionnelle de l'espace-volume.

Certes, dans les propos rapportés par Gagnon, Borduas exprimait son intention. Seule l'analyse des gouaches elles-mêmes peut vérifier dans quelle mesure cette intention a été mise en œuvre.

Dans un laps de temps très court, sinon une seule nuit, comme le veut la « légende », Borduas produisit au cours de l'hiver 1942 peut-être une soixantaine de gouaches.

Grâce aux patientes recherches de François Laurin [22], la plupart de ces gouaches ont été retrouvées chez les collectionneurs, et il a pu en faire le catalogue raisonné. Le titre primitif des gouaches semble avoir consisté dans le seul mot *Abstraction* suivi d'un numéro d'ordre, correspondant à l'ordre d'accrochage lors de l'exposition de l'Ermitage. Mais bientôt — dès le soir du vernissage dans certains cas — les gouaches reçurent, en plus, des titres littéraires. Aussi le titre complet de plusieurs gouaches est en réalité à deux volets, par exemple *Abstraction 1* ou *La Machine à coudre* [pl. V].

Que ces titres littéraires aient été donnés après coup ne fait pas de doute. Dans certains cas, nos sources donnent l'impression qu'on a procédé par approximation successive pour aboutir au titre définitif. Ainsi *Abstraction 13* est parfois titré *Les*

22. *Les Gouaches de 42 de Borduas*, Thèse de M.A. présentée au département d'histoire de l'art à l'Université de Montréal en janvier 1973.

Restes d'un toréador ou encore simplement *Toréador*, pour s'appeler enfin *Taureau et toréador après le combat.* Dans d'autres cas, les titres semblent sans rapport direct les uns avec les autres : *Abstraction 39* est désigné *Chevalier moderne* au *Livre de comptes* et *Madone aux pamplemousses*, par le collectionneur.

Il s'en faut de beaucoup que le titre complet de toutes les gouaches ait été conservé ; nous le connaissons pour 36 d'entre elles. Seize autres ne nous sont connues que par leur titre numérique et deux que par leur titre littéraire. Sur une dizaine que nous n'avons pu encore retrouver, le titre est resté complètement inconnu. Peut-être même n'a-t-il jamais existé, comme ce peut être le cas de gouaches restées dans l'atelier.

La principale difficulté dans la reconstitution des titres venait de ce qu'aucune de nos sources ne nous donnait une identification complète de l'œuvre, Borduas ayant négligé d'inscrire au verso de ses gouaches leur double titre, numérique et littéraire [23]. Ce que nous trouvions au contraire, c'était soit des reproductions accompagnées des seuls titres littéraires (par exemple, dans le petit livre de Robert Élie sur *Borduas*), soit les mentions, évidemment non illustrées, d'une liste d'exposition annotée de Borduas [24], du *Livre de comptes* [25], d'un article de Charles Doyon [26] ou encore les témoignages de collectionneurs. Le tuilage de l'information d'une source à l'autre permettait d'identifier plus ou moins complètement un bon nombre d'œuvres.

La présence de titres littéraires au côté des titres chiffrés, même donnés après coup, pourra paraître troublante après ce que nous avons dit de l'intention pour ainsi dire exclusivement non figurative que Borduas entendait donner à ses gouaches. Ces titres littéraires reflètent indéniablement la présence de contenus dans le réseau de lignes et la distribution des aplats colorés des gouaches. Mais ces contenus avaient deux caractères qui, aux yeux de Borduas, les distinguaient de leurs analogues en peinture figurative. Ils n'étaient pas préconçus, mais plutôt dégagés après coup. C'est pour cette raison que les titres littéraires étaient donnés une fois l'œuvre finie.

Par ailleurs, les contenus littéraires ne se présentaient dans les gouaches que « transposés plastiquement », ou plus exactement y paraissaient comme une conséquence de l'organisation plastique des lignes et des couleurs. La possibilité d'aboutir à des formes franchement figuratives n'était même pas exclue, comme le prouve l'existence d'*Abstraction 20* ou *Portrait de Mme B.*, d'*Abstraction 24* ou *Madone à la cantaloupe*, d'*Abstraction 35* ou *Arlequin*, d'*Abstraction 38* ou *Mandoline*, d'*Abstraction 50* ou *Coq*, d'*Abstraction 51* ou *Les Deux Masques* et d'*Abstraction 52* ou *Les Deux Têtes*, pour citer les cas les plus clairs.

Incidemment, c'est surtout au sein de ce groupe de gouaches « figuratives » qu'on trouvera les traces les plus évidentes d'une assimilation des formules

23. *L'Abstraction n° 39* est la seule à être identifiée au verso comme *La Madone aux pamplemousses*, mais c'est un titre donné par la galerie Agnès-Lefort, où son propriétaire actuel l'avait acquise. Nous avons vu que ce n'est pas le titre que Borduas lui donnait.

24. T 46.

25. T 39.

26. « L'exposition surréaliste. Borduas », *Le Jour*, 2 mai 1942.

cubistes, voire même pellanienne chez Borduas. La dame d'*Abstraction 24* arbore un œil de face sur une figure de profil, alors que *Madame B.* a un œil de profil sur un visage de face ; la collerette d'*Arlequin* est rabattue dans le plan du tableau ; *Mandoline* pose sur le sol un élément de nature morte cubiste ; *Coq* est traité dans le style cubiste synthétique par aplat de couleurs sur fond gris ; *Les Deux Masques* combinent des vues de profil et de face dans le même visage ; *Les Deux Têtes* recourent à la transparence... autant d'éléments du vocabulaire cubiste. Ce n'est sans doute pas par hasard que, dans ses papiers, Borduas désignait comme *Un Picasso*, l'*Abstraction 34*. Dans la conversation avec Gagnon, il était dit que le travail d'élaboration des gouaches était « régi par la formation personnelle très poussée du peintre ». On ne doit pas s'étonner que cette « formation » se fasse sentir à l'occasion, malgré l'automatisme du procédé. Aussi bien cette remarque ne s'applique qu'à un petit nombre d'œuvres. Dans l'ensemble, les gouaches manifestent peu de dépendance de modèles antérieurs et donnent l'impression d'une grande sûreté, d'une grande spontanéité.

Mais, si l'automatisme du procédé ne réussissait à filtrer toutes les influences, il était probablement le principal agent de leur composition. En laissant à l'inconscient le soin de structurer ses compositions, Borduas s'en remettait à de l'ancien conscient et spécialement aux formules compositionnelles exploitées durant sa période figurative.

On ne peut manquer d'être frappé en effet, quand on se trouve devant un grand nombre de gouaches, par le fait qu'elles se distribuent principalement en trois catégories du point de vue de leur formule compositionnelle. Deux premières séries semblent continuer les portraits et les natures mortes de Borduas, c'est-à-dire les deux genres picturaux dans lesquels il avait moulé sa production figurative de 1941. Mais on trouve aussi dans quelques gouaches des traces d'une autre formule de composition : le paysage. Elles se distribuent de ce point de vue, à notre avis, selon la classification suivante :

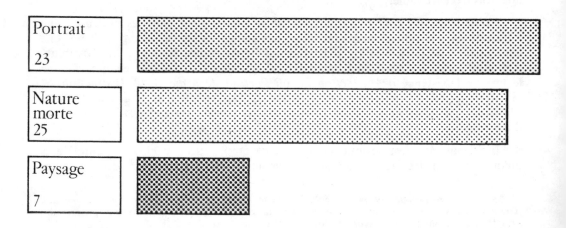

Portrait 23

Nature morte 25

Paysage 7

Tableau 1 — Classification des gouaches par leur formule compositionnelle.

Le caractère génétique de cette observation semble confirmé par l'existence de trois gouaches récemment reconstituées par le musée d'Art contemporain de Montréal et que nous avons désignées par les lettres F, G et H. La première est très nettement un « portrait ». On y décèle une tête de profil regardant vers la gauche et peut-être une main en bas à gauche. La deuxième est une « nature morte », dont les fruits sont devenus des taches vertes sur fond bleu. La troisième pourrait consister en une sorte de paysage, avec sa succession de plans au centre, en récession vers l'horizon. Le caractère dérivatif de ces trois gouaches dut paraître trop évident à Borduas pour qu'il eût voulu les conserver. Mais, au lieu de les détruire purement et simplement, il les découpa en morceaux et en conserva les fragments. Cette solution de compromis ne peut que nous réjouir, car elle permet d'éclairer sous un jour neuf le passage de la figuration à la non-figuration chez Borduas.

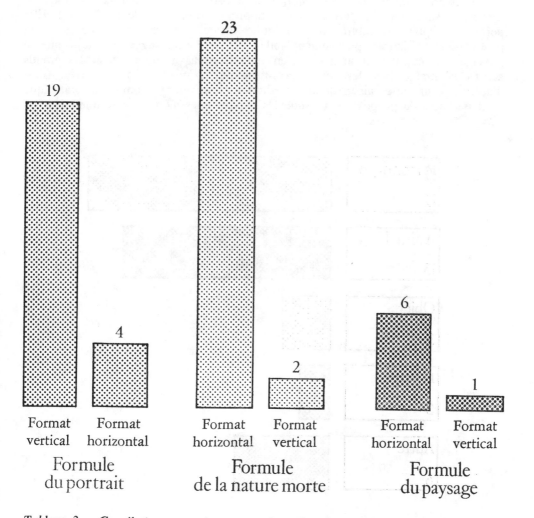

Tableau 2 — Corrélation entre formats et formules de composition.

Cette première classification des gouaches n'est pas sans rapport avec une autre qu'il est aisé de faire, si on ne s'attache qu'à leur format. Les gouaches sont toutes rectangulaires, sauf deux qui sont carrées (*Abstractions 40* et *C*). Certaines sont verticales, d'autres horizontales. Or, il apparaît que la plupart des gouaches à formule compositionnelle de portrait ont aussi un format vertical et que la plupart des gouaches à formule compositionnelle de nature morte ou de paysage sont de format horizontal (voir Tableau 2, p. 127).

Le format choisi au départ détermine la formule compositionnelle adoptée presque à tout coup. On se souvient que Borduas avait désigné la feuille blanche comme le point de départ véritable de ses premières œuvres automatistes. Notre analyse révèle que le format de la feuille adoptée au départ n'était pas sans jouer un rôle déterminant dans leur élaboration.

On pourra chicaner cette intrusion de la statistique dans l'analyse des tableaux. Certes, la statistique ne permet qu'une approche très générale de l'œuvre. Elle permet au moins d'établir une continuité formelle entre les gouaches et la production antérieure, spécialement celle de 1941. Elle suggère surtout que le passage à la non-figuration n'a pas entraîné Borduas à rompre avec les grands genres picturaux dans lesquels il avait moulé sa production figurative. C'est d'ailleurs pour cette raison qu'une méthodologie nivelante comme la statistique n'est pas hors de propos ici, puisque les œuvres elles-mêmes se soumettaient au nivellement des genres.

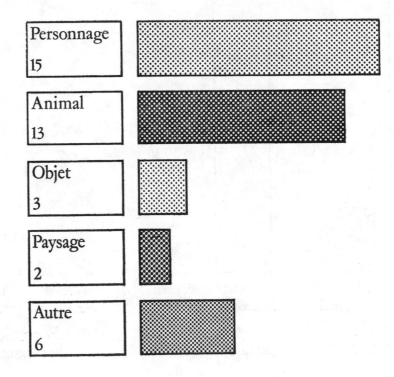

Tableau 3 — Classification thématique des gouaches.

Les gouaches ont reçu aussi, dans un grand nombre de cas, des titres littéraires. Ces titres ne sont pas sans introduire un élément important que l'analyse ne saurait négliger. Bien que donnés après coup, ils se réfèrent presque toujours à un élément visuel présent dans l'œuvre et ne paraissent pas gratuits. Ils ouvrent même la porte à des lectures plus ou moins figuratives des œuvres et invitent à reconnaître des éléments naturalistes ici et là. À première vue, ils semblent faire appel à un spectre étendu d'expériences, jusqu'au moment où on s'avise que certains motifs s'y trouvent évoqués avec plus d'insistance. Il est remarquable que presque tous les titres désignent non pas un aspect particulier du fond mais un objet, animé ou non, mis en scène devant ce fond. Bien plus, ces objets se distribuent essentiellement en deux catégories : les personnages et les animaux, et dans les proportions indiquées au Tableau 3, p. 128.

Il est remarquable, vu l'importance de la formule compositionnelle de la nature morte dans les gouaches, que nous retrouvions si peu d'objets inanimés signifiés dans les titres. Si *Abstraction 38,* qui représente une mandoline, est dans la suite thématique des natures mortes de 1941, *Abstractions 1* et *15,* respectivement consacrées à la « machine à coudre » et à « un tissu de soie imprimée », ne s'y rattachent que bien peu conventionnellement.

On s'attendrait à une corrélation forte entre les thèmes traités et les formules compositionnelles choisies. Les personnages sont-ils tous traités dans la formule du portrait ? Les animaux, dans celle de la nature morte ? Il n'en est rien. Chaque thème est à peu près également distribué selon chaque formule compositionnelle. Autrement dit on retrouve pour ainsi dire autant de personnages traités dans une formule que l'autre, et autant d'animaux traités en portrait qu'en nature morte.

Cette particularité ne saurait étonner après ce que nous avons dit de la primauté du geste compositionnel sur le contenu dans les gouaches. La composition est première, le contenu doit s'en accommoder comme il peut. Mais, du même coup, Borduas introduisait dans sa peinture une distinction importante entre structure compositionnelle et contenu. Traditionnellement, la nature morte comme le portrait sont des formules globales incluant forme et contenu. La nature morte

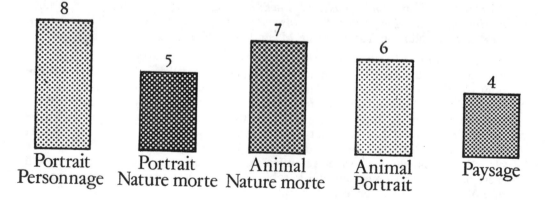

Tableau 4 — Corrélation entre formules de composition et thèmes.

propose un arrangement d'éléments, eux-mêmes définis comme des fruits, légumes et objets familiers. De même le portrait propose une mise en page d'un sujet, défini lui-même comme un individu donné. Mais en considérant les genres pictu-raux comme des formules compositionnelles relativement indépendantes des contenus qui leur étaient traditionnellement associés, le peintre paraissait intro-duire une grande liberté des contenus par rapport aux formules de composition.

Qu'en est-il en réalité ? Considérons d'abord la série des gouaches zoomorphes. Elles se distribuent selon les deux formules de composition. Mais l'appartenance à l'une ou à l'autre formule n'est pas sans affecter le caractère de l'animal repré-senté. Il est remarquable que les animaux traités selon la formule du portrait sont tous perçus comme agressés et (ou) en réaction contre la situation qui leur est faite. Ainsi le coq d'*Abstraction 6* que Laugier [27] suggéra un peu platement d'intituler *Chantecler* — qu'est-ce que Edmond Rostand viendrait faire dans l'univers de Borduas ? — était vu beaucoup plus justement, il nous semble, par C. Doyon comme un « *Coq* ébouriffé et flamboyant ». *Abstraction 12* ou le *Condor embouteillé* [fig. 27], qui s'est aussi appelé *Le Dernier Souffle* pourrait être le prototype de la série que nous analysons ici. On y explicite la relation contenant-contenu en terme d'embouteillage et comme une situation menaçante pour l'animal qui la subit. *Abstraction 25* est simplement intitulé tantôt *Fleur-âne* tantôt *Tête de cheval* : le motif y est en effet traité assez figurativement. C'est justement ce qui nous permet de le lire comme la partie avant d'un cheval qui se cabre. L'idée de traiter d'un cheval dans un format vertical n'entraînait-elle pas assez naturellement cette solution particulière ? *Abstraction 30* ne précise pas l'identité de l'animal représenté, mais son attitude est suggérée sans équivoque par le titre littéraire *Cri dans la nuit*. On pourrait lui rapprocher *Abstraction 42* qui est comme un « portrait de groupe » et qui montre *trois formes hérissées*. Le *coq* d'*Abstraction 50* enfin lève une patte, dresse ses plumes, dans une attitude de combat. Il est donc possible de conclure : quand la formule du portrait est choisie pour traiter d'un sujet animal, le rapport de contenant à contenu est traité comme un étouffement du contenu par le contenant. Le contenu est alors repré-senté en train de réagir à la situation menaçante qui lui est faite.

Il n'en est plus de même, quand on passe ensuite aux animaux traités selon la formule de la nature morte. Tout semble aller pour le mieux au contraire. Dans l'*Abstraction 8* un *félin s'amuse*. *Abstraction 11*, qu'on titre maintenant *Cimetières marins*, était désigné tantôt *Petit oiseau — bâton fort*, tantôt *L'Oiseau bleu*, peut-être par allusion à la pièce de Maeterlinck qu'on avait jouée à l'époque.

Abstraction 17 est intitulé *Printemps*. Ce titre est certainement tardif. Il n'apparaît jamais dans les documents de Borduas. C'est sans doute de ce tableau dont Charles Doyon voulait parler, quand il voyait dans l'« Abstraction 16 » (*sic*) un « éléphant brun qu'on voudrait mettre en exergue au livre de la jungle ». Cette description s'y applique tout à fait. *Abstraction 18* pourrait être le prototype de la série. Robert Élie le titrait *Toutou emmailloté* [pl. VI], sans doute sur la suggestion de Borduas lui-même. La dialectique contenant-contenu y est exprimée clairement non plus en terme d'étouffement, mais en celui d'enveloppement qui n'est pas menaçant pour celui qui le subit. *Abstraction 37* présente une grenouille et *Poisson volant*, un exocet sans plus de précisions.

27. C'est C. DOYON, *art. cit.*, qui nous l'apprend.

Il faut sans doute rattacher à cet ensemble *Abstraction 9* ou *Léopard mangeant un lotus*, qui bien que de format vertical n'a rien à voir avec la formule de composition du portrait. Renversée sur le côté, cette gouache se conforme tout à fait à la formule de la nature morte.

Il semblerait donc que la formule de la nature morte n'ait pas, sur les animaux représentés, le même effet que celle du portrait. Ceux-ci s'y trouvent à l'aise, s'y laissent envelopper ou « emmailloter », sans sentir le besoin de réagir. Dans certains cas, ce sentiment d'aise va jusqu'à s'exprimer dans un retournement du caractère de l'animal dans une direction opposée à celle qu'il est censé prendre traditionnellement. Le léopard, carnivore s'il en fut, mange un lotus. Le félin féroce est déclaré s'amuser. La grenouille et l'exocet constituent en eux-mêmes de vivants paradoxes puisque l'une adaptée à la respiration aérienne vit dans l'eau alors que le second, adapté à la respiration marine, fend l'air de son vol rapide. Une des gouaches, dont nous ne connaissons malheureusement que le titre, l'*Abstraction 27*, s'est appelée *Dromadaire exaspéré,* impliquant que cet animal endurant par excellence y est présenté perdant patience. Une partie de la faune imaginaire de Borduas est donc invertie et les cas d'inversions se retrouvent tous dans les animaux traités dans le cadre de la nature morte.

Deux gouaches à format horizontal sembleraient ne pas se conformer au schéma d'ensemble que nous tentons de dégager : *Abstraction 5* ou *Combat de Maldoror et de l'aigle* et *Abstraction 13* ou *Taureau et toréador après le combat*. Il y est question de combat ! Notons tout d'abord que leur formule de composition n'est pas précisément la nature morte. Dans l'une et l'autre, une ligne d'horizon partage une zone de sol d'une zone de ciel (jaune dans *Abstraction 5*) et, dans ce « paysage » réduit à l'essentiel, prend place l'événement du combat. La formule de composition est donc plutôt celle du paysage. Or, cette structure particulière ne semble pas faire sentir sa présence dans l'imaginaire de Borduas. Il la perçoit comme une structure ouverte. Ce n'est pas contre elle que le combat a lieu. Ce n'est pas contre elle que l'animal réagit, comme dans les gouaches à portrait d'animaux. Au contraire, l'adversaire est identifié pour la première fois. *Abstraction 5* emprunte l'identité de ses protagonistes à un passage célèbre du IIIe chant de Maldoror de Lautréamont, qui décrit le combat de Maldoror changé en aigle, avec le dragon.

> [...] qu'est-ce qui s'approche, et va à la rencontre de Maldoror ? Comme il est grand, le dragon... plus qu'un chêne ! [...] Son corps commence par un buste de tigre, et se termine par une longue queue de serpent. [...] Mais lui [Maldoror], à peine a-t-il vu venir l'ennemi, s'est changé en aigle immense, et se prépare au combat [28].

Notons en passant que ce n'est pas la seule allusion à Lautréamont qu'on retrouverait dans les titres des gouaches. Comment ne pas penser que *Abstraction 1* ou *La Machine à coudre* n'ait pas quelques rapports avec le passage du chant VIe qui avait arrêté les surréalistes, où l'auteur déclare Mervyn « beau comme [...] la rencontre fortuite sur une table de dissection d'une machine à coudre et d'un parapluie [29] ! ».

28. Comte DE LAUTRÉAMONT, Isidore DUCASSE, *Oeuvres complètes*, Librairie José Corti, 1946, p. 109.
29. *Id.*, p. 199.

Maurice Gagnon rapportait d'ailleurs que Borduas lisait Lautréamont au moment où il peignait les gouaches. Il nous déclare le peintre,

> épuré, tel qu'il me l'avouait lui-même, au contact de la Bible et des Chants de Maldoror du Comte de Lautréamont [30].

Taureau et toréador après le combat est très voisin de structure du précédent. Une masse centrale où des cornes de taureau affectent la forme d'un chapeau de toréador se dresse au premier plan d'un paysage élémentaire. Comme dans *Maldoror,* même si le titre identifie les adversaires, le combat représenté est une mêlée où on a peine à les distinguer. Pour les distinguer, il aurait fallu les séparer et les opposer, c'est-à-dire introduire la notion de distance dans la composition. Ce n'est pas encore fait au stade des gouaches. Peut-être faut-il y voir une contamination de la formule de la nature morte qui favorise des représentations d'éléments fortement imbriqués les uns dans les autres. *Abstraction 38* qui situe une mandoline dans un décor de théâtre montrerait que ce croisement des deux formules n'est pas impossible chez Borduas à ce moment.

Si on considère la série des gouaches à personnage, on constate aussi qu'elles s'y distribuent selon les formules du portrait et de la nature morte. Mais, comme on pouvait s'y attendre, le personnage est à l'aise dans la formule du portrait. Il ne manifeste pas à son endroit d'agressivité particulière. Cela n'implique pas, par ailleurs, qu'il ne manifeste pas de quelque façon son rapport de contenu à un contenant. Mais ce rapport n'en est plus ni d'étouffement, ni d'enveloppement. Le commun dénominateur des gouaches à portrait de personnage est de nous présenter des figures costumées ou déshabillées, c'est-à-dire chez qui le contenant a un rôle de révélant. N'est-ce pas le rôle du costume de manifester l'identité de celui qui le porte (ou l'enlève) ?

Abstraction 3 dresse comme un phare sur le fond bleu de la nuit, un évêque contenu dans les plis flottants de sa chape. *Abstraction 14* [fig. 28] présente un *Torse* de femme entouré de bandelettes ou plutôt se dégageant de ses oripeaux. *Abstraction 20* qu'on pourrait définir comme un portrait caricatural de la femme de l'artiste lui couvre la moitié du visage d'une voilette. La *Madone à la cantaloupe* d'*Abstraction 24* est vêtue d'une ample blouse qui rappelle certaines compositions de Matisse.

Il aurait été étonnant qu'une pareille série ne touche pas le monde du théâtre où le costume et les masques définissent à eux seuls l'identité des personnages. Aussi bien quatre gouaches à personnage exploitent ce motif : *Abstraction 35* ou *Arlequin* ; *Abstraction 51* ou *Les Deux masques* ; *Abstraction 52* ou *Les Deux têtes.* Nous ne connaissons que par son titre l'*Abstraction 44*, mais Doyon suggérait d'y voir un Arlequin qui se déshabille, en faisant un vis-à-vis masculin de *Torse.*

Des costumes de théâtre et des masques, on passe enfin aux armures et aux casques. *Abstraction 39* [fig. 29] s'intitule *Chevalier moderne* dans les papiers de Borduas. *Madone aux pamplemousses* semble être un titre qui lui a été donné après coup. Nous ne connaissons pas le titre littéraire d'*Abstraction 41*, mais

30. « Borduas, obscure puissance poétique », *Amérique française,* mai 1942, p. 11, et *Le Canada,* 27 juin 1942, p. 2, col. 4-5.

Doyon y voyait une tête couverte du « heaume d'avant la cession », la rattachant au motif des armures.

La série la moins définie du groupe comporte des personnages dans une structure qui rappelle quelque peu la nature morte : *Abstractions 10, 26, 36, 45* et *Nudités*. Ce ne pouvait pas être une catégorie bien stable. Aussi bien, on pourrait interpréter chaque cas comme un paysage. Les deux personnages de *Nudités*, féminin à gauche et masculin à droite, sont mieux distingués que les adversaires des combats d'*Abstraction 5* et *13* inversant en tous points ces tableaux : combat / eros = confusion / distinction. Seul le motif des rubans relie les personnages de *Nudités*. *Abstraction 36*, qui est intitulé *Deux masques*, transpose sans doute sur un mode plus abstrait le même thème. Le *Rêveur violet* d'*Abstraction 45* présenterait non seulement l'inversion fondamentale de la veille au sommeil, mais fonctionnerait, au dire de François Laurin, comme une célèbre double image de Dali, révélant un profil quand on fait pivoter l'image d'un quart de tour. *Don Quichotte* est un titre étrange pour *Abstraction 26*. Doyon y voyait, de façon plus convaincante, la rampe de lancement de quelques vaisseaux interplanétaires. Mais n'est-il pas remarquable que, pour l'imaginaire de Borduas, l'une de ses gouaches doive évoquer ce chevalier inverti que fut Don Quichotte, armé mais n'ayant à combattre que des ennemis imaginaires. Même moins convaincant que la description de Doyon, le titre de Borduas est plus conforme à sa thématique d'ensemble. *Abstractions 10* [fig. 30] et *45* enfin sont symétriques et opposées. *Figure athénienne* et *Rêveur violet* se répondent comme le jour et la nuit, la veille et le sommeil. Quand la structure compositionnelle tend à s'ouvrir, comme dans ces derniers cas, la thématique subit une sorte de translation. On passe de la dialectique contenant-contenu à une opposition binaire d'éléments entre eux. Cette tendance se confirmera par la suite.

Il apparaît donc que les gouaches, en dépit ou plutôt à cause de leur caractère spontané, révèlent les linéaments d'un système inconscient, que l'analyse structurale peut cependant arriver à dégager. Les gouaches ont paru d'abord continuer la production figurative antérieure en maintenant, à titre de formules de composition, les grands genres picturaux dans lesquels elle s'était moulée. Par contre, en libérant les contenus de leur appartenance stricte à un genre donné, les gouaches ont développé, suivant trois axes principaux, la dialectique du contenant (formule de composition) et du contenu, selon qu'il était perçu comme étouffant, enveloppant ou révélant. Un seul contenant semble n'avoir pas suivi l'une ou l'autre de ces trois directions, à savoir le paysage qui constitue une formule compositionnelle ouverte. Dans les gouaches recourant à cette dernière formule, la dialectique du contenant et du contenu est remplacée par un système d'oppositions binaires qui cherche encore son orientation thématique définitive. Ce dernier groupe de gouaches annonce le développement ultérieur de la thématique de Borduas. Nous résumons nos conclusions dans le schéma de la p. 134.

L'importance des gouaches de 1942 dans le développement de Borduas ne saurait être sous-estimée. C'est à partir de ce moment que, sous l'influence du surréalisme, la faculté de l'esprit de couper dans le réel et d'en recombiner les parties, selon des structures plus conformes à ses propres lois, prend le pas sur la simple imitation de modèles extérieurs. Le peintre donne d'abord timidement libre jeu à ces mécanismes. Il explore les possibilités de changement de contenus

CONTENANT - CONTENU

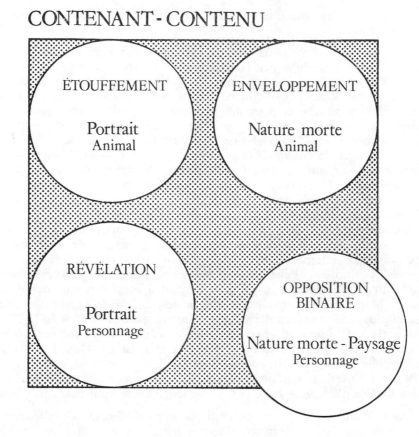

que lui laissent les structures mises en place par sa peinture figurative, sans mettre en question ces structures mêmes. Ces structures sont de plusieurs niveaux. Dans les gouaches, celles-là mêmes des genres picturaux sont respectées, comme la nature morte, le portrait et le paysage. Dans une phase ultérieure ce premier niveau sera lui-même mis en question. Mais des structures plus profondes résisteront mieux et plus longtemps, comme celles qui régissent l'organisation de l'espace pictural. Le genre pictural du paysage n'est guère exploité dans la série des gouaches. Par contre, une huile qui la suit immédiatement dans le temps, *Le Bateau fantasque* [fig. 31], ne saurait être décrite autrement. C'est un paysage où une ligne d'horizon sépare le plan brun de la « mer » du plan ocre du « ciel ». Sur la mer, le « bateau fantasque », sans doute un frère canadien du *Bateau ivre* de Rimbaud, vogue à la dérive. Borduas annonce déjà dans cette œuvre charnière que le genre pictural du paysage lié de plus près à la structure de l'espace tridimensionnel prendra longtemps le dessus dans le reste de son œuvre.

En attendant, la première phase « non figurative » de Borduas a consisté à donner plus de liberté aux contenus par rapport aux genres picturaux. C'était déjà isoler les deux pôles qui étaient restés confondus dans sa période figurative. Reconnus comme tels, ces deux pôles seront ensuite questionnés l'un et l'autre.

La non-figuration de Borduas et de combien d'autres comme lui ne se définit donc pas négativement comme le rejet des apparences figuratives mais positivement, comme un processus dialectique, dont nous aurions décrit la première phase.

La plus grande partie de cette production allait bientôt être montrée au public, sous le titre d'« Oeuvres surréalistes de Paul-Émile Borduas », pour reprendre les mots du carton d'invitation. L'exposition eut lieu dans la salle du théâtre de l'Ermitage, chemin de la Côte-des-Neiges (Montréal) du 25 avril au 2 mai 1942, et donc peu de temps après leur production. Maurice Gagnon, alors chargé de cours au Collège de Montréal, avait obtenu l'accès à cette grande salle qui en était une des propriétés. Une liste des œuvres exposées, annotées de la main de Madame Borduas, a été conservée [A]. Elle ne comportait d'abord que la mention dactylographiée de 45 « Abstractions » numérotées 1 à 45, mais la mention de 7 autres gouaches également numérotées a été après coup ajoutée à la main, ainsi que la mention d'une « très grande gouache » [pl. VII], si bien qu'on peut se demander si les gouaches présentées à l'Ermitage ne dépassaient pas la cinquantaine.

La liste dactylographiée ne comportait que le mot « Abstraction » suivi d'un numéro d'ordre ; mais quelque dix-neuf titres « littéraires », certainement dictés par Borduas, inauguraient dès le temps de leur exposition, peut-être même le soir du vernissage, le système si particulier, dont nous avons fait état et qu'il allait maintenir longtemps après, d'une double titraison pour ses œuvres : une chiffrée ou abstraite et l'autre littéraire.

Contrairement à nos analyses qui ont tendu à marquer autant la continuité que la rupture des premières peintures non figuratives de Borduas avec sa production antérieure, la critique du temps fut surtout sensible à la rupture opérée par le procédé automatiste dans l'œuvre de Borduas. L'exposition de l'Ermitage lui a semblé marquer un nouveau point de départ dans le développement de Borduas.

Ainsi Maurice Gagnon évoque « le travail ardu et solitaire » de Borduas, qui « a pu précipiter [ses] phases récentes d'évolution », le faisant passer du « fauvisme » de ses œuvres antérieures à l'« écriture automatique » surréaliste. Pour Charles Doyon, l'exposition de l'Ermitage montre qu'« à l'encontre de Roberts, Borduas se renouvelle entièrement ». Il est vrai qu'il ajoute que « des natures mortes composées antérieurement l'avaient orienté dans cette voie [31] ». Pour Jacques de Tonnancour, Borduas ne s'est « révélé [...] au public que tardivement et très subitement ». Les gouaches paraissent comme une « explosion » : « [...] vous êtes parti comme un pigeon voyageur après avoir tourné longtemps dans un cercle fermé [32] ». La « cloison » qui séparait Borduas de « la beauté inconnue vivant à l'état sauvage au-delà du connu [...] s'est déchirée ». Toutes ces images (révélation subite, départ en flèche, déchirure) sont des images de rupture. Elles n'arrivent pas à neutraliser la continuité que de Tonnancour sent le besoin d'évoquer également en parlant du développement antérieur de Borduas. Pour Marcel Parizeau enfin, Borduas « est de tous les peintres canadiens celui qui a subi la transformation la plus foudroyante [33] ». Rupture donc plus que continuité.

31. *Art. cit.*
32. « Lettre à Borduas », *La Nouvelle Relève*, août 1942, p. 612.
33. « Peinture canadienne d'aujourd'hui », *Amérique française*, octobre 1942, p. 17.

C'est que les gouaches semblaient révéler le passage de Borduas de la figuration à l'« abstraction ».

Pierre Daniel (*alias* Robert Élie) [34] nous avertit d'abord qu'

> il serait vain de chercher le sujet dans ces œuvres qui ne représentent rien d'immédiatement reconnaissable [...]. Même si nous nous attachons à quelque forme qui nous paraît familière, l'harmonieuse beauté de ces gouaches nous échappera encore. Le sujet n'est qu'un élément dans une œuvre d'art, et non pas le plus important [...]. Supposons qu'aucun sujet ne vienne soutenir cette harmonie [du tableau], qui agit sur le spectateur éloigné et qu'en s'approchant, il s'aperçoive qu'elle se développe dans un jeu subtil de formes et de couleurs, qui ne représentent rien de précis [...] il reconnaîtra que l'harmonie d'un tableau sans sujet éclaire et satisfait l'esprit [...]. Le peintre s'abandonne à ses voies intérieures et ne cherche plus son inspiration dans la nature...

Pour Maurice Gagnon, Borduas aurait atteint « la liberté » dont ses gouaches témoignent par « le sacrifice [...] de tout ce qui était apport extérieur », ce qui revient sans doute à dire qu'il serait vain d'en chercher des traces dans les gouaches. Pour Doyon, l'art de Borduas est « elliptique [...]. À une explosion d'images, — Doyon pense à Pellan, — il préfère une abstraction réduite aux tons conciliants, et partant plus intime ou plus ardente. » Le surréalisme de Borduas « mépris[erait] l'objet pur ou le conditionnement ». Jacques de Tonnancour dit à Borduas : « Vous rejetez tout ce qui reste de la réalité tangible et qui la rappelle le moindrement. Ces éléments, pour vous d'une inutilité, même, d'une impureté flagrante, s'accrochaient à vous comme des parasites [suit une citation de Gagnon que nous avons rapportée plus haut]. Vous avez pu vous libérer par ce sacrifice dont parle Maurice Gagnon [...]. Et je crois qu'il vous a permis d'atteindre à une forme d'art abstrait d'une qualité unique, d'une nudité unique. » Bien que le faisant différemment, tous ces témoignages s'accordent donc pour déclarer « abstraites », dépourvues de sujets, les gouaches de Borduas. Sans qu'il les vise explicitement, François Hertel définira l'« art abstrait » d'une manière qu'on aurait voulu appliquer aux gouaches de Borduas.

> Une peinture concrète représente des êtres connus qui concourent à ce qu'on appelle le sujet. Une peinture abstraite n'a point de sujet proprement dit. Elle n'est que formes, couleurs et dessins harmonisés [35].

Les réminiscences figuratives identifiées sont aussi déclarées sans importance ; la propension à les déceler, dénoncée comme une mauvaise habitude (comme chez Pierre Daniel).

Cette rhétorique très caractéristique de celle qui a accompagné dans les débuts le développement de la non-figuration — ici comme ailleurs — ne saurait suffire. Aussi bien, le meilleur commentaire contemporain des gouaches, celui de Charles Doyon ne s'y est pas tenu. Après avoir défini comme « la période ondulatoire » la phase illustrée par les gouaches, il évoque constamment les contenus des gouaches. Nous avons tenu compte de ses intuitions. Inutile d'y revenir dans le

34. *La Presse*, 25 avril 1942, p. 35, col. 4-6, où *Abstraction 10* est reproduite à l'envers, comme pour en rendre la lecture plus difficile !

35. « Plaidoyer en faveur de l'art abstrait », *Amérique française*, novembre 1942, p. 8. Borduas a lu cet article qu'il cite dans *Manières de goûter...*, p. 40.

détail ici. Nous n'avons ajouté à ses descriptions que la suggestion d'un système structural plus cohérent qu'il ne l'avait imaginé. À partir des gouaches, l'analyse ne peut plus se contenter de la méthode iconographique. L'inconscient prend maintenant une part trop importante pour que la méthodologie ne s'en ressente pas profondément. Il nous a paru que les méthodes structuralistes pouvaient être spécialement suggestives.

8
Huiles automatistes
(1942-1943)

L'exposition des gouaches à l'Ermitage fut un succès. Un article de *Mayfair*, de deux ans postérieur à l'événement, faisait le bilan.

> *At his first show in Montreal in 1942, 37 out of the 45 paintings exhibited were sold* [1].

C'est du moins la version officielle de l'événement. Le *Livre de comptes* énumère 49 gouaches ; sur cet ensemble 13 sont déclarées avoir été données et 36 vendues. Il faut cependant préciser que dans les deux cas, ce ne fut pas en la seule année 1942. Aux propositions de l'Ermitage, a donc été assurée une large diffusion chez les collectionneurs, sans négliger l'écho de l'événement dans la presse qui atteint un plus large public. On aura remarqué que la presse anglaise fut complètement muette sur cette exposition [2]. Ne sommes-nous pas encore au temps des *two solitudes...* ?

Même s'il est vrai de dire que c'est la première exposition solo de Borduas, on comprend qu'il ne s'agit pas d'un coup de tonnerre dans un ciel bleu. L'événement a été préparé de longue date, on peut même préciser, depuis cinq ans, c'est-à-dire depuis son entrée à l'École du Meuble et grâce au réseau complexe de relations tissées à partir de ce moment-là. Il n'en ouvrait pas moins à Borduas une perspective tout à fait nouvelle sur l'avenir. Les mois qui suivent sont l'occasion d'un retour sur les récents développements de son art, qui trouvera son expression dans le texte de la conférence *Manières de goûter une œuvre d'art* et d'une production abondante qui sera exposée en octobre 1943, à la Dominion Gallery. Le détail des activités de Borduas durant les mois qui suivent immédiatement l'exposition de l'Ermitage nous échappe quelque peu. Il passe l'été à Saint-Hilaire

1. « Lors de sa première exposition à Montréal, en 1942, 37 des 45 tableaux exposés furent vendus. » « Eight Quebec Artists », *Mayfair*, novembre 1944, p. 82.
2. *Cf.* François LAURIN, « Les gouaches de 1942 de Borduas », *The Journal of Canadian Art History*, printemps 1974, p. 16, note 6.

avec sa famille, puisqu'une lettre de Fernand Leduc l'y rejoint [3]. Produit-il dès ce moment ? Nous ne le savons pas.

À l'automne, son amitié avec Marcel Parizeau lui procure une participation à l'exposition « Aspects of Contemporary Painting in Canada » présentée d'abord à la Addison Gallery of American Art à Andover (Mass., U.S.A.), en octobre 1942, et dans huit villes américaines ensuite. Un important catalogue rédigé par Martin Baldwin, directeur de la Art Gallery of Toronto, et Marcel Parizeau, a été publié par Bartlett H. Hayes jr, directeur de la Addison Gallery et organisateur de cette exposition.

Il s'agissait d'une exposition très éclectique visant à faire connaître certains aspects de la jeune école canadienne contemporaine sans prétention à l'exhaustivité. Bartlett H. Hayes jr, précise d'ailleurs, dans la préface du catalogue, comment s'est effectué le choix des artistes et des œuvres.

The paintings were selected from Museums, studios, and private collectors
in eastern Canada for the interest which each possesses [4].

Trente-huit artistes canadiens présentaient des œuvres à cette exposition. La province de Québec dominait nettement par la présence de vingt-six de ses peintres, alors que l'Ontario était représenté par onze et le Nouveau-Brunswick par un seul artiste. On peut presque parler d'une exposition de peinture québécoise. C'est Marcel Parizeau qui a fait le choix des artistes du Québec et qui en fait la présentation dans le catalogue sous le titre de « Peintures canadiennes d'aujourd'hui ». Il présente des artistes primitifs de la région de Charlevoix et de Québec comme Mary Bouchard et sa sœur Cécile, Robert Cauchon, Alfred Deschênes, Yvonne Bolduc, Adela Harvey, etc. Les autres artistes du Québec sont tous de la région de Montréal. Chez les Montréalais, il distingue différentes écoles. Dans « l'école européenne », il place Pellan, Borduas, Lyman, Brandtner, Roberts, Goldberg. Il évoque ensuite une école d'« expression canadienne » où se retrouvent Mulhstock, Lismer, Biéler, Lemieux, Louise Gadbois. Il crée aussi une catégorie de non-classables avec Surrey, Marian Scott, etc.

Lyman n'expose que la seule toile *Poverty*. Pellan présente trois œuvres figuratives : *Fleurs et dominos, Les Fraises* et *Nature morte*. Pour sa part, Borduas expose une toile, *Les Oignons rouges* (n° 3), et deux gouaches, l'*Abstraction 13* ou *Taureau et toréador après le combat* (n° 4) et l'*Abstraction 14* ou *Torse* (n° 5), cette dernière reproduite au catalogue. En trois œuvres, Borduas livre donc l'image de son développement récent.

Alors que quelques-unes de ses œuvres circulent aux États-Unis, Borduas occupe une partie de l'automne, dans les loisirs que lui laisse son enseignement, à la rédaction d'une conférence que lui a commandée la Société d'études et de conférences. Il s'agissait pour lui d'un sérieux défi à relever. Ni la forme à donner à son discours, ni l'auditoire bourgeois auquel il était destiné ne constituaient de minces obstacles à franchir. Les laborieux brouillons qu'il en a conservés [5] témoi-

3. F. Leduc à Borduas, 24 juin 1942, T 141.
4. « Les peintures furent choisies dans les musées, les ateliers et les collections particulières de l'est du Canada pour l'intérêt que chacune possédait. » L'exposition voyagera ensuite à Northampton, Washington, Détroit, Baltimore, San Francisco, Portland, Seattle et Toledo.
5. T 256.

gnent plus encore peut-être que son texte définitif [6] de l'ampleur de la tâche qu'il s'était assignée. Tout d'abord très agressif pour son auditoire de dames de la haute société montréalaise, il se radoucit peu à peu au cours de sa rédaction, pour se concentrer davantage sur son objet. Cette « première expérience d'écriture » devient l'occasion de revenir sur le chemin parcouru depuis le début jusqu'aux gouaches inclusivement.

La presse du temps n'a pas manqué de signaler l'événement quand, le 10 novembre 1942, Borduas donna sa conférence au salon du Prince-de-Galles de l'hôtel Windsor. Le caractère mondain de l'événement justifierait à lui seul cet empressement. On tente d'en résumer le contenu, sans trop de succès [7]. Claude Gauvreau, s'étant glissé parmi ce beau monde, nous a donné un compte rendu plus touchant.

> Alors que j'étais encore très jeune (17 ans), j'eus l'occasion d'assister, en compagnie de Louise Renaud, à une conférence de Borduas donnée dans le salon d'un hôtel montréalais. Il y était d'une timidité touchante, il osait à peine et rarement lever un œil vers son auditoire plein de convenance ; peut-être parce qu'il était seul à lire un texte et n'avait à faire face à aucun opposant, il ne manifestait alors aucune des qualités d'argumentateur détendu, spirituel, précis et souvent paradoxal qu'il allait déployer victorieusement plus tard dans maints « forums ». J'ai eu l'occasion de lire à Saint-Hilaire le texte de cette conférence quelques années plus tard... Borduas s'y montre certes personnel quoique gauche et quelque peu incertain, mais on n'y identifie pas encore le maître-auteur du *Refus global* [8].

Le texte de Borduas (auquel nous référerons maintenant dans sa version publiée dans *Amérique française*) se présente, de prime abord, comme une revue d'histoire de l'art, où l'art égyptien, l'art grec, l'art romain, l'art chrétien (médiéval et renaissant) et l'art contemporain sont évoqués brièvement tour à tour [9]. Le fil chronologique, qui constitue la trame historique d'une bonne partie de cette conférence, a été emprunté par Borduas à une source bien humble : les fascicules de la *Grammaire des styles*, publiés jadis par Flammarion sous la direction de Henry Martin et que Borduas possédait dans sa bibliothèque. *L'Art égyptien* (1929) et *L'Art grec et l'art romain* (1927) ont fourni les renseignements chronologiques des pp. 32 à 37. Même l'allusion au bas-relief du temple d'Edfou (p. 36), cité par Borduas comme premier exemple de recours conscient à la perspective, vient de là [10].

6. Publié dans *Amérique française*, janvier 1943, pp. 31-44.

7. Dans *Le Devoir*, 11 novembre 1942 ; *La Presse*, 11 novembre 1942 ; et *La Patrie*, 11 novembre 1942.

8. « L'épopée automatiste vue par un cyclope », *La Barre du jour*, janvier-août 1969, pp. 49-50.

9. On retrouve ici à peu près le plan d'une série de conférences données par Maurice Gagnon, sous le titre général d'« Initiation à l'histoire de l'architecture », les 18 et 25 novembre, 9 décembre 1943, 20 et 27 janvier 1944, « aux lundis des Sagittaires » et qui portaient respectivement pour titre : « La science et les secrets de la grande pyramide », « Les raffinements de l'architecture grecque », « L'architecture romaine et le colossal », « La cathédrale, cité de l'esprit », « Les Louis et l'architecture moderne ». Certes les conférences données aux Sagittaires suivent celle de Borduas ; mais, condensant ce qui devait faire l'enseignement habituel de Gagnon à l'École du Meuble quand il traitait de ces périodes, elles sont intéressantes à rapprocher du texte de Borduas.

10. La fig. 33, p. 46, de *L'Art égyptien* représente en effet « Ptolémée VI entre les déesses du Nord et du Sud ». Il s'agit d'un bas-relief dans le creux du temple d'Edfou (époque ptolémaïque).

Il ne faudrait pas en conclure cependant que sa conférence ne comporte aucune originalité. Au contraire, on y voit Borduas soutenir des opinions singulières sur les grandes étapes de l'histoire de l'art, qu'il ne peut y avoir puisées et dont nous aurons à chercher la portée véritable.

De l'art égyptien, Borduas répète qu'il était tout entier inspiré par l'idée de la survie, « ...vers l'infini de la vie de l'âme qu'il fallait conserver au prix de la préservation de l'enveloppe charnelle qui en est le refuge... » (p. 32). Mais il ajoute, ce qui paraîtra plus singulier qu'

> au cours de son évolution du connu à l'inconnu, l'art égyptien acquit la science anatomique. Leurs Pharaons nus sont des merveilles de précisions. Merveilles autrement plus émouvantes que tous les manuels que l'on met encore, de par le monde, entre les mains de jeunes artistes [11].

N'est-ce pas plutôt aux Grecs qu'on en attribue d'habitude le mérite ? Le petit livre d'Henry Martin [12] qui insiste tant sur les aspects « curieux » des représentations égyptiennes — « uniformités des attitudes », « conversion du torse », « tête de profil », « épaules de face », « l'œil toujours de face », etc., en somme sur leur manque de réalisme, — donnerait bien tort à Borduas s'il avait voulu le suivre en tout !

Abordant l'art grec, Borduas emprunte à Élie Faure l'idée que l'art « de la Grèce nous convie de son sourire » (p. 35), mais il est persuadé qu'« à la Grèce revient d'avoir vécu la découverte de la perspective » (p. 36). Il interprétait sans doute ainsi ce qu'il avait lu dans Martin [13] sur les « corrections optiques » apportées par les architectes grecs dans la construction des temples, car il parle (p. 42) de l'invention de « la science optique de la perspective », comprenant l'expression dans un sens beaucoup plus général qu'on l'entend habituellement.

L'image que se fait Borduas de l'art romain est double : « il vivra des découvertes étrangères, écrit-il, et fabriquera l'art moral » (p. 36). Pour une part, l'art romain fut donc un art « d'emprunt », mais il aurait aussi inventé « l'art moral ». « Pour la première fois dans l'histoire il s'attache à la recherche de l'expression des beautés d'ordre moral. L'âme humaine lui prêtera ses sentiments. » (P. 37.) Borduas pense au portrait [14] où on se plaît à voir une expression originale du génie romain. Mais, c'est en général pour vanter son « réalisme extrême [15] », « implacable » dit Élie Faure [16], non son caractère « moral ». Où Borduas a-t-il pris cette idée ?

Que l'art romain ait été un art d'« emprunt » à l'art grec, c'est une idée qu'on voit développée par Maurice Gagnon dans sa conférence « L'architecture romaine et le colossal ». De Borduas qui affirme qu'après l'art grec, l'art romain « n'aura

11. P. 36. On se souvient que Borduas avait reçu en prix, en 1926, la *Nouvelle Anatomie artistique du corps humain*, publiée chez Plon à Paris, la même année, par le Dr Paul Richer.

12. *Op. cit.*, p. 44 et suiv.

13. *Op. cit.*, p. 8.

14. Et du portrait sculpté. Revenant plus loin, sur cette idée il affirme : « L'artiste romain *sculpta*, non seulement l'aspect physique, mais par le physique, l'aspect moral de ses modèles ». C'est nous qui soulignons.

15. H. MARTIN, *op. cit.*, p. 52.

16. *L'Art antique*, éd. Livre de Poche, 1964, p. 318.

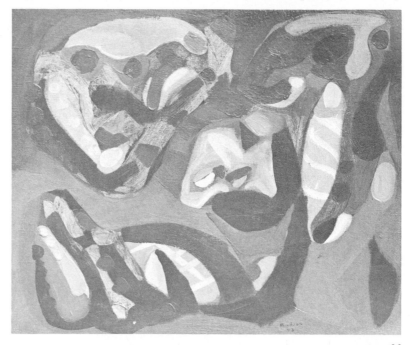

33
Masque au doigt levé
(1943)

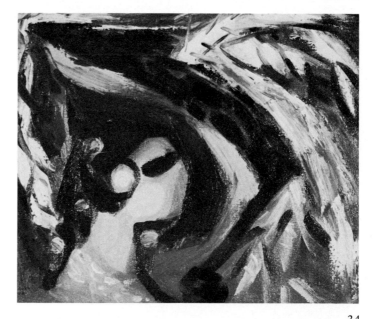

34
Léda, le cygne et le serpent
(1943)

35
La Danseuse jaune et la bête
(1943)

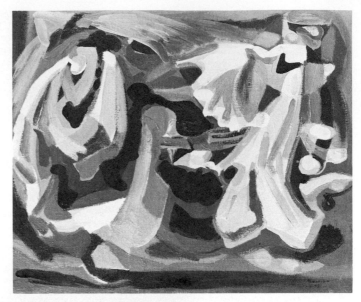

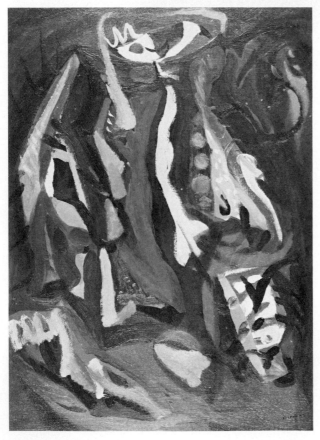

36
Carnage à l'oiseau haut perché
(1943)

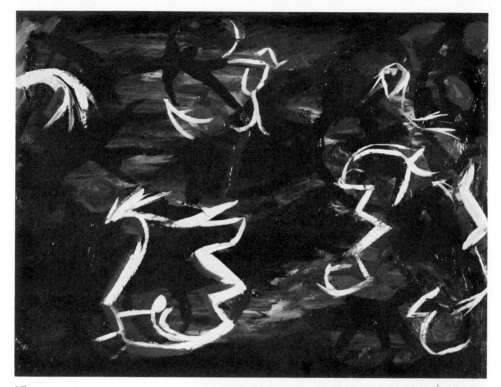

37
Ronces rouges
(1943)

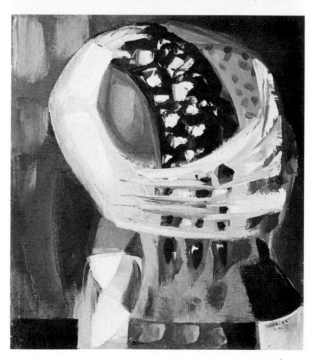

38
6.44(?) ou
Figure au crépuscule
(1944)

39
7.44 ou
Plongeon au paysage oriental
(1944)

40
2.45 ou
Sous la mer
(1945)

41
3.45 ou
Palette d'artiste surréaliste ou
État d'âme
(1945)

42
2.45 ou
L'Île enchantée
(1945)

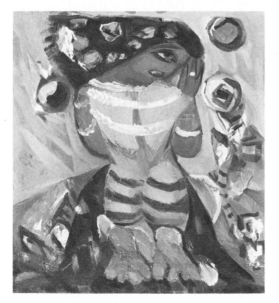

43
1.46 ou
La Fustigée
(1941-1946)

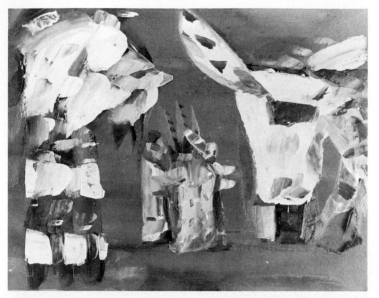

44
2.46 ou
Jéroboam
(1946)

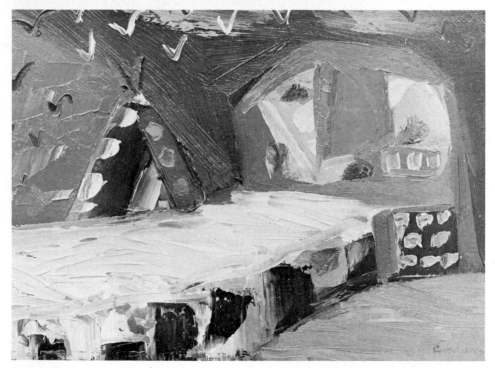

45
3.46 ou
Tente ou
Banc blanc
(1946)

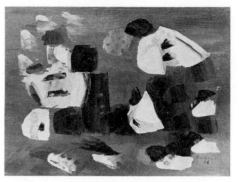

46
8.46 ou
L'Autel aux idolâtres
(1946)

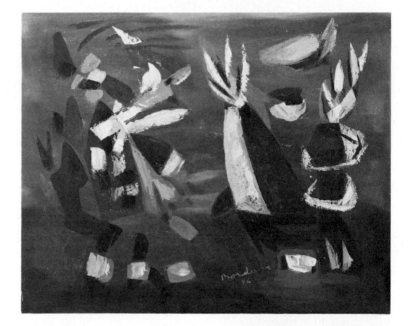

47
9.46 ou
L'Éternelle Amérique
(1946)

48
10.46 ou
Climat mexicain
(1946)

49
2.47 ou
Le Danseur
(1947)

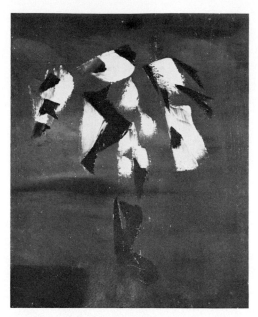

50
19.47 ou
Parachutes végétaux
(1947)

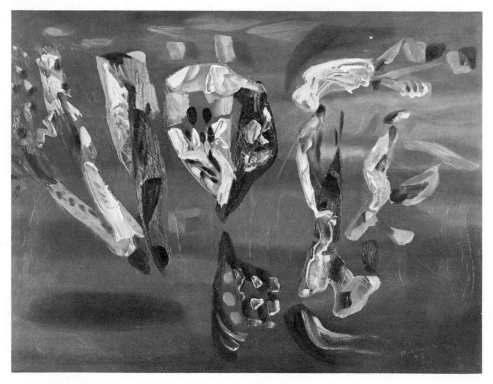

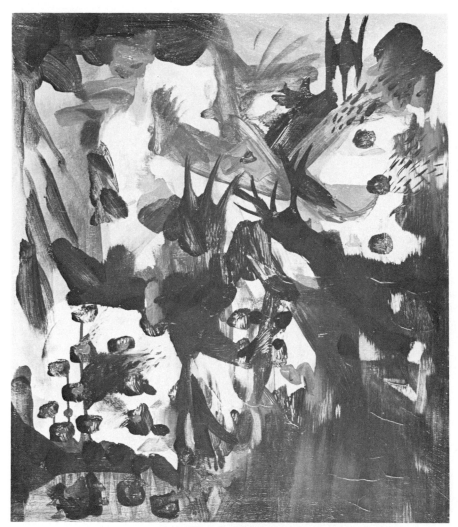

51
2.48 ou
Joie lacustre
(1948)

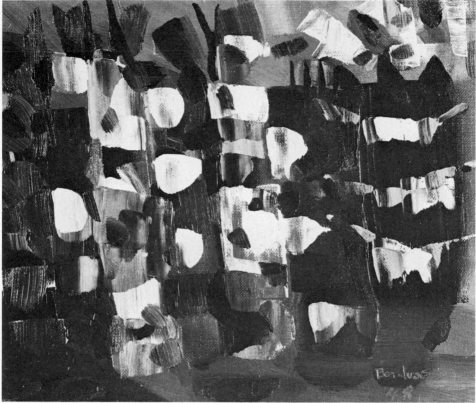

52
4.48 ou
La Pâque nouvelle
(1948)

53
6.48 ou
Fête à la lune
(1948)

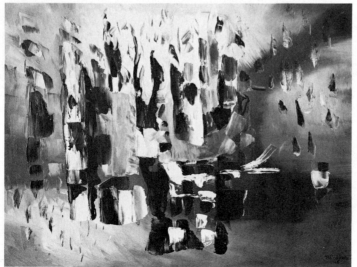

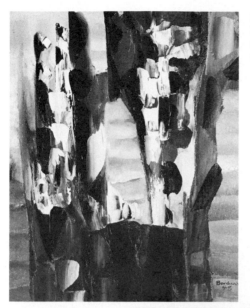

54
7.48 ou
Objet totémique
(1948)

55
Fête papoue
(1948)

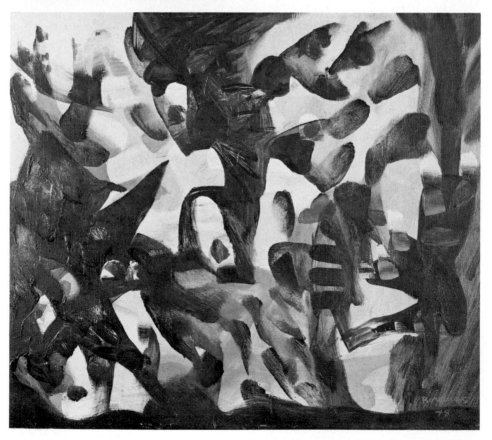

56
1.49 ou
La Cité absurde
(1949)

57
Les Voiles blancs du château-falaise
(1949)

58
La Passe circulaire au nid d'avions
(1950)

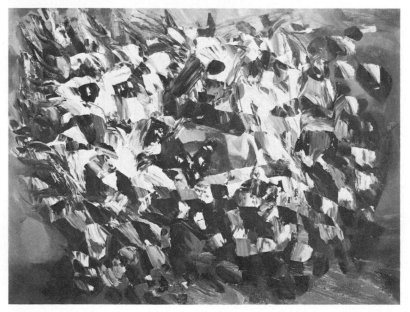

59
Lente calcination de la terre
(1950)

60
Sourire de vieilles faïences
(1950)

61
L'Essaim de traits
(1950)

62
Au paradis des châteaux en ruines
(1950)

63
Tubercules à barbiches
(1950)

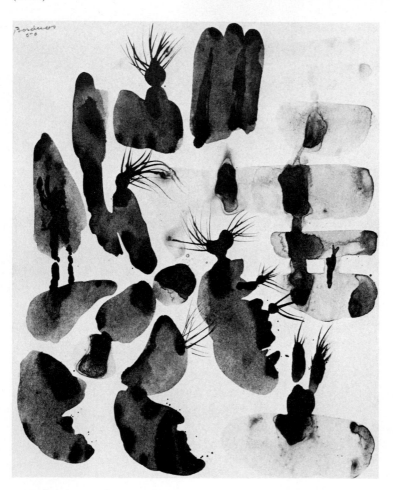

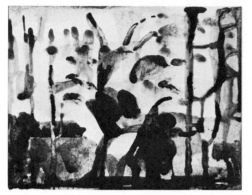

64
Sucrerie végétale
(1950)

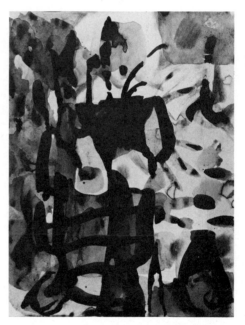

65
Sombre machine d'une nuit de fête
(1950)

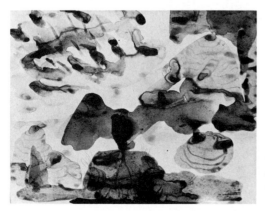

66
Le vent d'ouest apporte des chinoiseries
de porcelaine
(1950)

67
Rivalité au cœur rouge
(1951)

68
La Raie verte
(1951)

69
Les Barbeaux
(1951)

rien à inventer » à Gagnon qui dénonce dans l'artiste romain « un pasticheur, un copiste, un voleur qui enlève aux pays conquis toutes ses œuvres transportables », il y a différence moins dans le contenu que dans l'expression. En contrepartie, Gagnon, suivant en cela de plus près Élie Faure [17], voyait, dans les travaux d'aménagement des Romains, les marques de leur vrai génie architectural, idée que n'a pas retenue Borduas.

Borduas passe vite ensuite sur l'art médiéval qui, à son sens, n'a fait que refaire, « à son insu, les expériences anciennes ». C'est qu'il lui tarde de l'opposer à l'art de la Renaissance. Pour Borduas, la Renaissance est en effet la cause de bien des maux. Il en a une image toute négative. En redécouvrant l'art romain, elle révélait trop tôt l'idéal réaliste vers lequel tendaient les esprits vers la fin du moyen âge.

> L'artiste réalise instantanément, pour la première fois, dans une lucidité extraordinaire, le terme vers lequel il s'achemine dans une inconscience de moins en moins grande. (P. 38.)

Mais ce n'est pas là une lucidité saine. Plus haut, Borduas avait demandé :

> Croyez-vous que l'être humain, par exemple, serait semblable à ce qu'il peut être, si, à sa naissance, il connaissait par expérience [...] l'amour, la mort, la douleur, la pauvreté, le bonheur et la richesse qui l'attendent ? Pourrait-il alors être généreux, noble et fier ? Ne serait-il pas au contraire méfiant, rusé et mesquin ?
>
> ..
>
> N'est-ce pas cette ignorance même de l'avenir qui permet à la vie sa beauté, sa spontanéité ? (P. 33.)

La Renaissance en faisant faire ce « bond en avant » à la sensibilité amenait l'art à « une vieillesse prématurée » (p. 38). Résumant sa pensée, il parlera encore de « ...ce bond en avant vers la mort prématurée que fut la Renaissance [18] » (p. 39).

En substituant au réel son image achevée — celle qu'avait élaborée l'Antiquité — pour le donner en modèle aux peintres, la Renaissance remplaçait, aux yeux de Borduas, l'« art vivant » par l'« académisme », la « spontanéité » par l'« imitation ». Il reportait en fait, sur la Renaissance, les méfaits de l'académisme des écoles des beaux-arts du XIXe siècle.

> Vous seriez surpris de savoir ce que chacun de nous lui doit. N'étudie-t-on pas encore le dessin par la copie de l'antique ? Il y a plus de trois siècles qu'il en est ainsi. (Pp. 38-39.)

Ce télescopage de la perspective historique n'est sans doute pas pour peu dans le rejet de la Renaissance par Borduas, lui qui avait gardé un si mauvais souvenir de son passage aux Beaux-Arts.

Il faut attendre enfin l'impressionnisme pour qu'un renouveau véritable se fasse sentir, avec la découverte d'« un champ totalement inconnu d'expérimentation : celui de la lumière physique ». (P. 39.)

17. « À Rome le vrai artiste c'est l'ingénieur », *op. cit.*, p. 324.
18. On retrouverait des idées analogues chez Gagnon : « Il reste, au fond, que la Renaissance est une fin d'art, dans le domaine pictural comme dans les autres expressions plastiques et non pas un renouveau. » (Notes manuscrites de cours « La Renaissance fut-elle Renaissance ? ».)

En faisant le bilan de cette fresque historique, on aurait tort de mettre trop vite au compte du manque de formation historique de Borduas — ou de son manque de culture — ce qu'on serait tenté de juger ici comme des vues naïves ou erronées sur le développement de l'art. Ce serait manquer l'intention de son texte. Reprenant sous forme ramassée ce que nous avons signalé comme des « singularités » dans sa présentation de l'histoire de l'art — c'est bien le signe qu'il y attachait quelque importance, — Borduas nous révèle le premier niveau d'intention de son texte.

> L'art égyptien mit des siècles à la conquête de l'anatomie. L'art grec refit cette conquête en plus de la science optique de la perspective. L'art romain se servit des deux, emprunta en outre les sentiments de l'âme humaine. L'art chrétien suivit aussi ce même chemin et avec l'avènement de la peinture à l'huile s'attache à rendre l'intimité des êtres et des choses. Je pense à Vermeer, à Chardin, à Corot. Les impressionnistes nous donnèrent la lumière colorée du paysage. Toutes les heures du jour et de la nuit furent mises à contribution, complétant ainsi la discipline intellectuelle de l'objectivisme. (P. 42.)

Sa première intention aurait donc été de retracer les grandes étapes de la conquête du réalisme par les disciplines artistiques, au cours des temps, certes non pas à seule fin de les exposer, mais pour montrer qu'elles aboutissent sur une voie fermée. La recherche toujours reprise d'un réalisme de plus en plus poussé est dénoncée comme la poursuite d'une « illusion », ou mieux pour reprendre une image qu'il a lui-même forgée, comme la fabrication d'un « voile » nous ayant dérobé la réalité véritable.

> Un voile fut tissé des beautés illusoires, des qualités extérieures, de la puissance suggestive des chefs-d'œuvre passés. Ce voile devint si opaque qu'il nous cacha, non seulement l'objet métaphysique de l'œuvre d'art, mais même l'objet sensible, l'objet matériel. (P. 31.)

C'est au « surréalisme » que revient le mérite, pour Borduas, d'avoir « déchiré » ce voile.

> Le cycle de la nature extérieure est bouclé par Renoir, Degas, Manet. Le cycle de l'expression propre, du moyen employé, intermédiaire entre l'artiste et le monde visible, est clos par le cubisme. Un seul reste ouvert : celui du monde invisible, propre à l'artiste, le surréalisme. (P. 43.)

Avec « le surréalisme », nous atteignons non seulement pour Borduas l'étape ultime de l'évolution de l'art, mais nous touchons l'actualité vécue [19]. On comprend aussi le recours à l'histoire dans la conférence. Loin de représenter l'intention ultime de son exposé, l'histoire est ici le genre littéraire qui a paru le plus propre à Borduas pour exprimer une expérience intime qu'il venait de vivre. Mais le recours au genre littéraire historique, où celui de l'autobiographie aurait pu suffire, — Borduas s'en contentera plus tard quand il écrira les *Projections*

19. Nous avons montré ailleurs que le passage sur le surréalisme avec l'allusion à Léonard de Vinci supposait de la part de Borduas la lecture de « Château étoilé » d'André Breton, dans *Minotaure* n° 8, 15 juin 1936. Borduas s'est procuré par la suite l'édition Peladan du *Traité de la peinture de Léonard* (Paris, Delagrave, 10e édition, 1934) où on retrouve en pp. 66-67 (n° 126) le passage qui avait frappé les Surréalistes. Cf. F.-M. GAGNON, « Contribution à l'étude de la genèse de l'automatisme pictural de Borduas », *La Barre du jour*, janvier-août 1969, pp. 206-223.

libérantes en 1949, — donne une idée des dimensions qu'avait prises dans son esprit l'expérience qu'il venait de vivre. Vues de cette façon, les « naïvetés », les « erreurs » historiques de Borduas ont moins d'importance. Quand il décrit le sculpteur égyptien qui, ayant « espéré une libération totale dans une possession absolue », éprouve devant son œuvre achevée une « amère déception » et se remet à la tâche, poussé par « un démon » qui lui souffle à l'oreille « Recommence et saisis cette fois l'insaisissable, je t'aiderai ! », c'est évidemment à son expérience qu'il se réfère. Quand il s'écrie :

> Ce voile, nous l'avons aimé, enrichi, à notre tour, de notre complète incompréhension [...] Il nous coûtait des années d'un labeur incessant,

c'est d'abord à lui qu'il pense, à ses longues années de peinture figurative. Beaucoup plus tard, revenant sur ses années d'apprentissage auprès d'Ozias Leduc, il écrira.

> Très follement, des années longues, dans l'enthousiasme et l'ignorance j'ai tenté le rejoindre dans sa trop belle peinture [...] Combien ai-je désiré embrasser cette beauté familière et cependant si lointaine [...] Tout en poursuivant, des années encore, l'espoir de le rattraper dans sa perfection, j'avais conscience, par ma déception, que cette douceur, cette séduction avait un revers. Un revers qui graduellement devint un pôle d'attraction irrésistible [20].

Le voile, Borduas vient de le déchirer avec *Abstraction verte* et les gouaches de 1942. Le texte de sa conférence révèle donc de l'intérieur comment il avait vécu l'expérience. Si on lit de près son texte, il est remarquable que Borduas ne l'exprime pas en termes de passage de l'art figuratif à l'art non figuratif, encore moins à l'art abstrait, mais bien plutôt de passage de l'extériorité à l'intériorité.

Le monde intérieur qui venait de s'ouvrir à Borduas n'était pas un monde sans objets, ni formes, ni figures. Bien au contraire. Pas plus que lui, le monde du rêve n'est sans contenu. Seulement, le rêve n'est pas la réalité. Les éléments du rêve n'obéissent pas aux mêmes types de contraintes que leurs équivalents dans la réalité, Borduas dirait aux mêmes « nécessités ». Dans le rêve, comme dans le tableau automatiste, les éléments figuratifs subissent des « nécessités » intérieures, donc particulières au rêveur, au peintre. Son esprit substitue à l'ordre cosmique un ordre intime, celui d'un langage spécifique dont on peut décoder le message, mais qui paraît d'abord spontané, « automatique », « non préconçu » à celui qui en laisse se prononcer en soi la parole.

> [...] la peinture automatique [...] permettrait l'expression plastique des images, des souvenirs assimilés par l'artiste et [...] donnerait la somme de son être physique et intellectuel. (P. 44.)

ou, comme il disait encore, « la vie instinctive et intelligente de l'esprit ». (P. 32.)

Dans la mesure où l'idéologie dominante était devenue aliénante, cette reprise de possession de son monde intérieur par le truchement de l'automatisme pictural défiait l'ordre social établi.

> Il faudrait réviser nos notions, refaire l'unité. L'art peut être pour nous l'occasion d'un renouvellement complet de notre vie intellectuelle et sensi-

20. « Quelques pensées sur l'œuvre d'amour et de rêve de M. Ozias Leduc », *art. cit.*, p. 161.

ble. Le temps est propice : un puissant intérêt nous anime. Depuis des semaines, des mois, des années, une profonde inquiétude nous gagne [...]. Nous sentons qu'un monde neuf, puissant, irrésistible se construit sans nous. Comment lui rester indifférent ?

Borduas, s'annonçant déjà comme l'auteur du *Refus global*, lie son expérience personnelle au contexte idéologique d'alors. Quand les forces de l'ordre auront pris conscience de ce qui les menace dans ces propos de peintre et se feront plus répressives, Borduas sentira le besoin de changer de ton et rédigera le manifeste. Mais en 1942, nous n'en sommes pas encore là.

Aussi limitée qu'on la jugera, la conférence de Borduas est donc en réalité un texte essentiel à la compréhension de la période. Elle donne sa véritable dimension idéologique à son activité de peintre.

Exactement contemporaine à sa conférence se situe une nouvelle participation de Borduas à une exposition annuelle de la CAS, la quatrième depuis sa fondation. Du 8 au 29 novembre 1942, à la Art Association [21], elle réunit dans le Lecture Hall [22], quarante-sept œuvres de Pellan, Lyman, Roberts, Mary Bouchard, de Tonnancour, Denyse Gadbois, Grier, Harrison, Surrey, Kennedy, Goldberg, Anderson et Borduas [23].

On peut reconstituer la participation de Borduas par les journaux. Il y présente trois toiles et une gouache : *Nature morte (feuilles et fruits)*, qui sera acquise à cette occasion par la Art Association [24], grâce aux fonds A. Sidney Dawes ; *Tête casquée* [25] ; *Femme à la mandoline*, qui sont toutes trois des œuvres figuratives de 1941 déjà présentées à Toronto et *Abstraction 48*, une gouache ayant été probablement déjà présentée à l'Ermitage [26].

À partir de cette date, les présentations de la CAS attirent l'attention de la Galerie nationale du Canada. On avait bien tenté auparavant d'avoir sa collaboration. En 1940, Surrey et Lyman rêvaient d'une exposition de gravures contemporaines pour laquelle on aurait voulu puiser dans la collection de la Galerie nationale. Mais le projet resta sans lendemain [27]. En 1943, par contre, la Galerie nationale décidait de prendre en charge la quatrième exposition annuelle de la CAS et lui assurer une certaine diffusion en Ontario et au Québec. Du 19 décembre 1942 au 14 janvier 1943, elle expose les travaux sous son toit, à Ottawa, du 1er au 8 février dans le Old Art's Building de l'université Queen à Kingston, et à partir du 12 avril au foyer Montcalm, à Québec [28]. Certes, il ne

21. « Une exposition du plus vif intérêt », *La Presse*, 7 novembre 1942.

22. La *Gazette*, 7 novembre 1942. À l'étage, on présentait en même temps les œuvres d'Eveleigh et de Muhlstock ; voir Henri GIRARD, « Des surréalistes aux peintres du dimanche », *Le Canada*, 20 novembre 1942 ; « Brève causerie sur deux peintres par Maurice Gagnon », *Le Canada*, 21 novembre 1942.

23. Pierre DANIEL (Robert Élie). « De Borduas à M. Bouchard », *La Presse*, 14 novembre 1942, et *Rapport annuel* de la Galerie nationale, 1943.

24. « L'Art Association achète des toiles de jeunes peintres », *La Presse*, 21 novembre 1942. *Cf.* TURNER, *op. cit.*, p. 58, n° 18 du catalogue.

25. Et non pas *Tête au masque*, comme l'écrivait C. DOYON, *Le Jour*, 5 décembre 1942, p. 6, col. 3-4.

26. H. GIRARD, *art. cit.*, donne le numéro de cette gouache.

27. Voir Lise PERREAULT, *La Société d'Art contemporain 1939-1948*, thèse de M.A., département d'histoire de l'art, Université de Montréal, 1975, p. 59.

28. *Op. cit.*, pp. 63-66.

s'agit pas encore d'un circuit pancanadien : Toronto est évité. Mais le principe d'une circulation des œuvres de la CAS sous les auspices d'une prestigieuse institution comme la Galerie nationale est acquis. C'est le signe qu'on commence à considérer la CAS comme une institution vivante, réunissant les forces de la peinture contemporaine dans l'est du pays. On pourrait même dire plus. L'acceptation des travaux des peintres de la CAS par la Galerie nationale marque le commencement de la fin de l'hégémonie du Groupe des Sept dans les priorités esthétiques de la Galerie. Cela ne sera pas sans alarmer A. Y. Jackson, qui au lendemain de l'exposition s'empressera d'écrire le 23 novembre 1942 à Harry O. McCurry, directeur de la Galerie.

> *I thought that the CAS show was very dismal, a collection of stuff that does not belong anywhere* [29].

On comprend que pour Jackson, une peinture sans lien d'appartenance explicite au sol canadien ait pu paraître « lugubre ». Mais on voit du même coup, qu'en acceptant de patronner la CAS, la Galerie nationale se trouvait à se tourner dans une direction nouvelle et ne définissait plus l'art canadien par les seuls sujets traités par ses peintres.

Au printemps 1943, sur le modèle de la CAS, Maurice Gagnon songe à regrouper les jeunes peintres dans un groupe qu'il propose d'appeler « les Sagittaires ». Les élèves de Borduas forment une partie importante de ce groupe.

On fait mieux : la CAS fonde peu après une « section des jeunes ». Comme Maurice Gagnon l'a expliqué dans *Peinture canadienne*.

> Récemment, en vue de se rajeunir par la base, la Société admettait dans son giron des jeunes peintres, la plupart choisis dans le groupe des Sagittaires et dont les œuvres furent soumises à un jury exigeant [30].

S'il n'a pas proposé lui-même l'idée d'une « section des jeunes » à la CAS, nul doute que Borduas l'a supportée chaudement.

> Dès le premier soir de l'organisation de cette société, j'entrevis qu'elle serait peut-être le support social dont avaient un si pressant besoin mes chers élèves de l'École du Meuble.

Il interprétait certainement avec justesse le besoin des jeunes. En juillet 1943, Guy Viau, alors élève à l'École du Meuble, écrira à son ami Roger Vigneau.

> La CAS a fondé une section des jeunes, dont nous sommes, avec le privilège d'exposer avec eux chaque année. C'est une grande chose pour nous [31].

Cet afflux de sang neuf à la CAS devait avoir des conséquences importantes dans son développement. Si, d'une part, la « section des jeunes » assurait un renouvellement constant par la base de la Société, elle risquait d'entraîner certains conflits de générations avec les membres plus âgés. S'esquisse donc à ce moment un rôle d'animateur que Borduas devait prendre auprès des jeunes peintres d'une

29. « Il m'a semblé que l'exposition de la SAC était tout à fait lugubre : une collection d'objets n'appartenant nulle part. » A. Y. Jackson, Toronto à H. O. McCurry, Ottawa, 23 novembre 1942, Archives de la Galerie nationale.
30. Société des Éditions Pascal, Montréal, 1945, p. 37.
31. Lettre citée par Bernard Teyssèdre : « Fernand Leduc, peintre et théoricien du surréalisme à Montréal », *La Barre du jour*, janvier-août, 1969, p. 246, note 18.

manière encore plus décisive dans les années suivantes. Il convenait d'en marquer ici les débuts.

Il est certain, par ailleurs, que toute cette activité n'arrête pas la production picturale de Borduas. On peut faire la preuve qu'au moins un tableau qui ne sera exposé qu'à l'automne suivant est déjà terminé à cette date. Il s'agit d'ailleurs d'un tableau fort important. L'entrée 73 du *Livre de comptes* porte en effet : « 43/19 avril 1 toile (*Nébuleuses*) *Viol aux confins de la matière* vendue au Dr Albert Jutras / pas signé / $100. » Cette mention est intéressante, car elle date le tableau d'avant le 19 avril 1943, qui est probablement la date de la transaction. *Viol aux confins de la matière* [pl. VIII] est bien connu. On y voit Borduas déjà en possession d'une technique de transposition à l'huile du procédé automatiste mis en œuvre d'abord pour les gouaches. Le tableau a été évidemment fait en deux temps. Le fond a d'abord été passé au noir de manière uniforme. Puis après un temps de séchage, une série de lignes blanches, grises et vert foncé ont été peintes librement d'un pinceau large de manière à évoquer des « nébuleuses », ou si l'on veut — mais c'est la même idée — quelque « viol aux confins de la matière » cosmique.

Quand Borduas exposera ce tableau à l'automne suivant, le catalogue le désignera simplement comme le *nᵒ 59*, mais indiquera qu'il fait déjà partie de la collection du Dʳ Jutras. Ce n'est pas le seul cas du genre. Le même catalogue déclare semblablement *La Cavale infernale*, les *nᵒˢ 51* et *64* appartenir respectivement à Luc Choquette pour les deux premiers et à Gérard Lortie, pour le dernier. On pourrait conjecturer qu'à l'instar de *Viol aux confins de la matière*, ces tableaux qui ont déjà trouvé possesseur lors de l'exposition de la Dominion Gallery étaient aussi des tableaux plus anciens. *La Cavale infernale* [fig. 32] est figuratif et est traité par aplat de couleur juxtaposé d'une manière qui rappelle beaucoup les gouaches. La même remarque pourrait s'appliquer aux deux autres tableaux. Les *nᵒˢ 51* et *64* doivent être identifiés respectivement à *La Danseuse jaune et la bête* [fig. 35], d'une part, et au *Glaïeul de flamme,* d'autre part. L'un et l'autre rappellent les gouaches par leur traitement en aplats colorés juxtaposés. *Viol aux confins de la matière*, par contre, rompt avec la technique des gouaches. On comprend pourquoi. Reprendre purement et simplement le procédé des gouaches dans des peintures à l'huile ne donnaient pas autant de liberté et de spontanéité au peintre, pour une raison technique évidente. L'huile entraîne des périodes de séchage beaucoup plus longues que la gouache et crée des interruptions dans l'élaboration de l'œuvre. Cette fragmentation de l'unité de conception est jugée indésirable et la nécessité d'une autre approche, plus congruente au médium à l'huile se fait sentir. C'est à ce besoin que répond le procédé propre au *Viol aux confins de la matière*.

Si notre analyse est juste, nous aurions un critère stylistique de datation, permettant de situer les huiles ressemblant encore aux gouaches, avant avril 1943, et celles qui semblent suivre au *Viol aux confins de la matière*, après. Il nous semble par exemple que les petits tableaux, *Les Écureuils, La Grimace* et même le *Masque au doigt levé* [fig. 33] sont encore dépendants des gouaches. Le thème animalier des *Écureuils*, le coloris en bleu gris et blanc, surtout la division de la surface en aplats juxtaposés de couleur rappelle les gouaches. *La Grimace* pourrait être un développement d'une gouache restée dans l'atelier de Borduas où un

personnage de face portant un costume à gros boutons sur le devant esquisse un geste de danse. Ce détail du costume se retrouve dans *La Grimace*. Enfin les formes bien circonscrites du *Masque au doigt levé*, leur caractère flottant par rapport au fond, font penser à certaines gouaches.

Y eut-il beaucoup d'autres tableaux faits à ce moment ? On peut au moins conjecturer qu'ils étaient en assez grand nombre, puisqu'une exposition de tableaux récents était prévue pour le printemps 1943, à la Dominion Gallery [32]. Le 10 avril, un article de Charles Doyon [33] en précisait même les dates : « du 3 au 18 mai 1943 ».

Pourtant, Borduas hésite. *Viol aux confins de la matière* semble avoir ouvert une voie si nouvelle, par rapport aux autres tableaux faits à ce moment, qu'il se demande si une exposition à cette date n'est pas prématurée. Ne vaut-il pas mieux pousser plus loin dans la direction entrevue, profiter de la recherche d'un été de plus et remettre à l'automne une exposition qui devienne autre chose que la simple reprise à l'huile des formules explorées dans les gouaches ?

Habité par ces préoccupations, Borduas interrompt sa production et part pour les États-Unis. On doit situer en mai 1943, un court voyage de Borduas à New York. Il le signalera comme un « voyage d'étude » dans sa demande de bourse à la fondation Guggenheim. Jean-Marie Gauvreau rédige même une lettre d'introduction devant lui servir au cours de ce voyage [34].

Quelle est la motivation réelle de ce voyage ? La conjoncture *New York — 1943 — Borduas* donne à penser à une tentative de prendre contact avec les surréalistes et spécialement avec André Breton qui s'y trouve à ce moment. Borduas pouvait avoir eu vent de sa présence aux États-Unis par Henri Laugier.

Le désir de prendre contact avec Breton, auquel Borduas se sentait une telle dette dans le tour récent qu'avait pris son développement pictural, se justifie assez. Il est également sûr que Borduas ne rencontrera pas Breton à New York, ni probablement aucun des surréalistes.

À défaut des personnes, a-t-il au moins vu de leurs œuvres à New York ? A-t-il vu d'autres œuvres que celles des surréalistes ? Bien qu'il serait tentant d'imaginer Borduas visitant la seconde exposition new-yorkaise que Mondrian tiendra en mars-avril 1943 à la galerie Dudensing, il faut renoncer à la supposition, puisque Borduas a déclaré avoir vu son premier Mondrian, l'année suivante, à Montréal, lors de l'« Exposition des chefs-d'œuvre hollandais ».

Du 16 avril au 15 mai, la jeune galerie Art of this Century tenait une exposition de collage, où Jackson Pollock présentait une œuvre. On pouvait y voir aussi, entre autres, des collages de Picasso, de Baziotes, de Reinhardt [35]. Borduas a-t-il visité cette exposition ? Il ne semble pas non plus.

Les catalogues qu'il a rapportés de son voyage donnent une toute autre image de ses allées et venues. On peut penser en effet qu'il visita une exposition de

32. *Cf. Le Quartier latin*, 26 mars 1943.
33. Dans *Le Jour*.
34. Dossier Borduas, anciennes archives de l'École du Meuble, maintenant au CEGEP du Vieux-Montréal.
35. *Cf.* F. V. O'CONNOR, *Jackson Pollock*, Museum of Modern Art, N.Y., 1967, p. 29.

S. A. Matta Echaurren, à la Julien Levy Gallery (16 mars — 5 avril 1943) ; une de Robert T. Francis, chez André Seligman, (mai 1943) ; une de Dali chez Knoedler (14 avril au 5 mai 1943) ; une d'Helen Ratkai à la Gallery of Modern Art (4 au 22 mai 1943) ; une d'Abraham Rattner [36] chez Paul Rosenberg (3 au 15 mai 1943) ; et une des sculptures de Zadkine à la Valentine Gallery (3 au 22 mai 1943) [37]. Il s'en faut de beaucoup que toute cette production l'ait intéressé. Sur le catalogue d'Helen Ratkai, il griffonne « faible » et sur celui de R. T. Francis, « pas intéressant ». C'est probablemnt au cours du même voyage que Borduas se procure un ouvrage également révélateur de son centre majeur d'intérêt à l'époque : la traduction anglaise par Hugh Chisholm des *Malheurs des Immortels* (1920) [38] d'Ernst et d'Éluard, publié par la Black Sun Press à New York en mars 1943.

Quelle image de la jeune peinture américaine Borduas pouvait-il rapporter de son voyage ? Bien partielle en vérité. Mais comment aurait-il pu en être autrement ? À Paris, en 1929, Borduas avait aussi manqué les surréalistes... Comment aurait-il pu soupçonner en 1943, dans un seul collage de Pollock même s'il l'avait vu, les germes de l'expressionnisme abstrait qui devait faire une si profonde impression sur lui en 1953-1955, quand il s'exilera à New York ?

On ignore la durée exacte du séjour new-yorkais de Borduas. Il dut revenir probablement au cours des premières semaines de mai.

Une chose est sûre, cependant. À son retour de New York, Borduas décide de retarder l'exposition d'abord projetée pour le printemps, à la Dominion Gallery. Bien informé, Charles Doyon en avertit ses lecteurs.

> Pour des raisons personnelles, Borduas contremande l'exposition qu'il devait tenir prochainement à la Dominion Gallery of Fine Arts ; nous croyons qu'elle aura lieu à l'automne [39].

Plus tard, quand il fera le compte rendu de l'exposition, il reviendra sur le sujet.

> Pour des raisons d'objectivité et d'exactitude, c'est-à-dire pour mieux déterminer son effort en nous présentant un groupe plus homogène, Paul-Émile Borduas tient actuellement une exposition qu'il nous ménageait pour le printemps dernier [40].

C'est bien ce que laissait soupçonner la reconstruction de son activité picturale que nous proposions plus haut. Borduas avait pris conscience, à la veille de son départ pour New York, du manque d'homogénéité de sa production. Il entendait surtout pousser plus loin la recherche initiée par le *Viol aux confins de la matière*. Un été de travail de plus n'avait pas été de trop pour cela. Peut-être même les

36. Samuel M. KOOTZ, dans son livre *New Frontiers in American Painting* (Hasting House Pub., N.Y., 1943) lui consacre, pp. 35-37, plusieurs paragraphes élogieux, le rapprochant de Stuart Davis et de Walter Quirt, sous l'égide de ce qu'il appelle « the new realism ». C'est même son *There was Darkness Over All the Land* (1942) qu'il choisissait de reproduire sur la jaquette de son livre.

37. T 47.

38. Sur ce sujet, voir W.S. LIEBERMAN, *Max Ernst*, Museum of Modern Art, N.Y., 1961, p. 12.

39. En note à un article sur J. DE TONNANCOUR, *Le Jour*, 17 avril 1943, p. 6.

40. *Le Jour*, 9 octobre 1943, p. 6, col. 2-3.

œuvres de Matta vues à la Julien Levy Gallery le confirmaient dans l'intérêt de ses récentes recherches ?

Dans le vide créé par l'absence de Borduas à la Dominion Gallery, Maurice Gagnon organise l'Exposition des Sagittaires [41], c'est-à-dire la présentation de vingt-trois jeunes peintres, dont onze étaient des élèves de Borduas à l'École du Meuble et quatre fréquentaient son atelier. Borduas était sans doute alors de retour et a pu voir cette exposition.

Il ne dut pas manquer non plus la conférence de Fernand Léger donnée à l'Ermitage, le 28 mai 1943, à l'occasion de laquelle il présenta aussi son film *Le Ballet mécanique*. L'un et l'autre durent faire une profonde impression sur lui, comme sur le reste de l'intelligentsia montréalaise de l'époque [42].

Avec les vacances de l'été, Borduas se remet à la besogne : la préparation de l'exposition devant avoir lieu à l'automne le motive assez. Quels tableaux furent peints alors ? Nous ne pouvons que le conjecturer.

On peut au moins se donner une vue d'ensemble de la production de 1943 [43]. On éprouve aussitôt de la difficulté à classer ces nouvelles œuvres selon les deux formules compositionnelles du portrait ou de la nature morte. Le schéma compositionnel du portrait (élément unique surgissant du bas du tableau, se détachant du fond, à axe plus ou moins vertical...) ne se retrouve guère, et encore au prix d'un grand effort d'imagination que dans l'*Arbre de la science du bien et du mal*, la *Nonne repentante* [pl. IX], *Léda, le cygne et le serpent* [fig. 34], le *Glaïeul de flamme* [44] et dans *La Grimace*. Celui de la nature morte n'est pas mieux partagé. *Masque au doigt levé, Diaphragme rudimentaire* [45] et *Les Écureuils,* intégrant leurs éléments dans un même mouvement circulaire et les emboîtant les uns dans les autres, pourraient s'y rattacher.

Aussi bien, si on classe les œuvres de 1943, par leur format, on n'obtient plus une distribution à peu près égale entre les formats verticaux et les horizontaux. Ces derniers dominent nettement sur les premiers (14/4).

Le recul si apparent des deux formules, qui dominaient parmi les gouaches de 1942, est significatif. Une nouvelle formule, à peine exploitée par les gouaches, est en train de prendre la vedette : celle du paysage. Entendu comme une simple

41. Du 1er au 9 mai 1943. On sait qu'à l'époque, la Dominion Gallery était située au 1448 ouest de la rue Sainte-Catherine.

42. Mis à part des annonces parues dans à peu près tous les journaux montréalais, la presse ne fut pas très loquace sur le passage de Fernand Léger à Montréal. On ne trouve que deux articles sur sa conférence à l'Ermitage ; ce sont : *La Presse*, 29 mai 1943, p. 28, « Fernand Léger parle de peinture moderne », et *Le Devoir*, 31 mai 1943, p. 4, « Fernand Léger à l'Ermitage ». Ces deux articles tout à fait semblables semblent être faits à partir du même communiqué. L'exposition Léger qui eut lieu à la Dominion Gallery du 29 mai au 9 juin ne fut commentée qu'à deux reprises dans *Le Canada*, 1er juin 1943, p. 5, Maurice HUOT, « Fernand Léger. À la Galerie Dominion », et dans *Le Jour*, 12 juin 1943, p. 7, Charles DOYON, « Fernand Léger ».

43. Dans l'analyse qui suit, nous ne tenons pas compte de trois portraits signalés plus haut. Il s'agit évidemment de commandes. Ils ont été peints dans le style des *Portraits* de 1941.

44. Numérotés respectivement *56, 60, 62* et *64* dans le catalogue de l'exposition de la Dominion Gallery dont nous parlons ci-après.

45. Les n[os] *50* et *53* du même catalogue.

matrice compositionnelle, le paysage se présente comme une aire allongée à l'hori-
zontal, la plupart du temps, où les plans se succèdent en profondeur de l'avant
à l'arrière-scène de l'espace pictural. Deux œuvres de 1943, franchement figurati-

Tableau 1 — Distribution des œuvres de 1943, selon leur format [46].

ves, se conforment en tout à cette définition : *Les Arbres dans la nuit* [47] et *La
Cavale infernale*. Mais le même schéma se retrouve aussi bien dans des œuvres
moins figuratives, évoquant soit des espaces cosmiques comme le *Viol aux confins
de la matière* et les *Signes cabalistiques* [48], soit des espaces plus modestes, où l'on
y a campé des personnages ou (et) des bêtes comme dans *La Danseuse jaune et la
bête, Le Clown et la licorne, l'Oiseau déchiffrant un hiéroglyphe*, le *Carnage à
l'oiseau haut perché* [fig. 36], le *Nœud de vipères savourant un peau-rouge* [49], le
Plan militaire et *Les Ronces rouges* [fig. 37]. Le schéma du paysage domine donc
nettement l'ensemble.

Borduas avait abandonné la vieille dichotomie du dessin et de la couleur,
encore présente dans les gouaches, et l'avait remplacée par une autre plus
fondamentale entre le fond (peint en noir dans un premier temps) et des signes
(peint ensuite en clair) se détachant sur ce fond. Il avait été amené à attacher
plus d'importance à la distinction entre les plans de profondeur, fussent-ils
réduits à deux seulement, et, par ce biais, à la structure compositionnelle du
paysage. Nul doute que l'influence du surréalisme a été déterminante ici. Mais
cette influence amenait Borduas à renoncer à l'équilibre cézannien entre l'expres-
sion de la profondeur et le respect de la surface, et dont il restait quelque chose
dans sa dernière phase figurative pour lui préférer des compositions où l'expres-
sion de la profondeur faisait obstacle au respect de la surface. Ce tournant allait
avoir d'importantes conséquences sur le développement ultérieur de Borduas.

Parallèlement à cette modification de ses schémas compositionnels, les œuvres
de 1943 témoignent d'un changement dans son système de couleurs. Déjà la
décision de substituer un fond noir à la « feuille blanche », qui était le point de

46. Nous ne tenons compte que des œuvres inscrites au catalogue de la Dominion
Gallery.
47. N° 57, *loc. cit.*
48. N°ᵒˢ 59 et 69 respectivement.
49. N°ᵒˢ 51, 54, 61, 65 et 67 respectivement.

départ des gouaches, fait soupçonner l'importance du changement. Aussi, à comparer la couleur des gouaches avec celle des œuvres de 1943, on reçoit l'impression que Borduas est passé d'une conception de la couleur pure à celle d'une couleur tonale, retenant les variantes claire ou sombre de chaque teinte de préférence à leur état saturé. Certes ce n'est là qu'une « impression ». Les gouaches, en mêlant le blanc ou le noir aux teintes employées, ne rejetaient pas les variations tonales, mais elles ne répugnaient pas non plus aux couleurs pures. Qu'on songe au bleu intense employé parfois dans les fonds, aux accents vermillons distribués ici et là, surtout à l'amplitude remarquable de la gamme de couleurs et le recours constant aux contrastes simultanés dans les gouaches. Borduas restait en gros alors encore fidèle à la conception de la couleur de l'impressionnisme et de Cézanne qui rejetaient le noir et cultivaient la pratique des ombres colorées. En 1943, par contre, et sous l'influence du surréalisme, Borduas succombe, pour un temps, aux sollicitations du clair-obscur. Sa peinture détachant des signes clairs sur un fond sombre ne répugne plus aux variations tonales, même extrêmes. *Viol aux confins de la matière* est exemplaire de ce point de vue.

On soupçonnera bien que les modifications d'ordre formel introduites par Borduas dans ses œuvres, à partir de 1943, vont avoir des répercussions sur sa thématique. Si on soumet ses œuvres de 1943 à la même grille d'analyse thématique utilisée pour les gouaches, on obtient le résultat suivant :

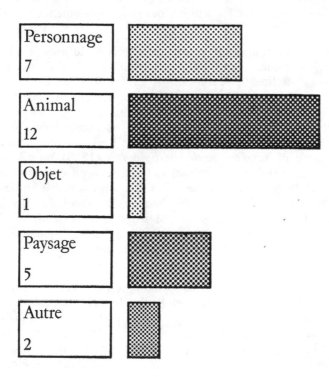

Tableau 2 — Distribution des thèmes dans les œuvres de 1943.

Il apparaît aussitôt que le thème des personnages est en nette récession, surtout si on tient compte que dans 4/7 des cas, il n'est pas isolé, mais couplé avec un thème zoomorphe. Ce dernier est encore fort important. Même en excluant les tableaux comportant aussi un personnage, il est encore le mieux représenté. Le paysage, entendu comme contenu et non seulement comme formule compositionnelle, peut sembler l'être moins, après ce qu'on a dit. En réalité, lui appartiennent aussi les œuvres qui rapprochent un personnage et un animal, car on les y présente dans un décor extérieur.

C'est évidemment ce dernier groupe qui doit retenir davantage l'attention. On y rencontre d'abord un certain nombre d'œuvres qui rapprochent un personnage et un animal, dans la même aire picturale : la danseuse jaune et la bête ; le clown et la licorne ; Léda, le cygne et le serpent ; les vipères et le peau-rouge. Il apparaît donc qu'on a gardé quelque chose des gouaches à structure de paysage : *Abstraction 5* ou *Maldoror* et *Abstraction 13* ou *Taureau et torréador après le combat* qui rapprochaient semblablement un personnage et un animal. Contrairement à ce qui se passait dans les gouaches qui nous montraient une mêlée où l'identité des adversaires se perdait, les œuvres de 1943 que nous venons de citer, les séparent et les distinguent, introduisant une distance entre eux. Nous l'avions dit : les *Nudités*, gouaches de 1942, annonçaient cette tendance à séparer les protagonistes représentés. Il y avait paradoxe à traiter un thème de combat, par la fusion des adversaires et un thème érotique, par leur séparation. Ce paradoxe se retrouve tout à fait dans les œuvres de 1943, qui entendent toutes représenter des unions.

Léda, le cygne et le serpent pourrait bien être le prototype du groupe ici. On sait que d'après la légende antique, Léda, femme de Tyndare, roi de Sparte avait séduit Zeus lui-même, par sa beauté. Celui-ci prit la forme d'un cygne pour l'approcher et c'est sous cette forme qu'il s'unit à elle. Le serpent ne joue aucun rôle dans l'iconographie traditionnelle de Léda. Mais sa présence surprendra à peine dans un tableau contemporain. Gauguin n'avait pas manqué de l'inclure dans un projet de décor d'assiette consacré au thème de Léda et qui allait être utilisé plutôt sur la jaquette de ses *Dessins lithographiques* (1889) sous le titre d'« Honni soit qui mal y pense (Léda et le cygne) ». Léda y paraît en buste, mais de dos, déjà « montée » par le cygne, ouvrant ses ailes. Un serpent paraît au-dessus du couple ainsi formé [50]. Nous n'avons aucun moyen de savoir si Borduas connaissait ce dessin de Gauguin, conservé au Metropolitan Museum of Art, à New York (fonds Rogers, 1922), encore moins s'il en a été influencé. La coïncidence thématique a paru assez intéressante, cependant, pour devoir être relevée.

Quoi qu'il en soit, le thème de Léda dans la thématique de Borduas, se trouve à inverser le rapport de conflit entre l'homme et l'animal, d'abord exploré dans les gouaches *5* et *13*. Si on traduit le conflit en termes de distance, il marque une exagération d'éloignement entre les deux protagonistes. Inversement l'union sexuelle entre espèces différentes marque toujours sur l'axe des distances, une exagération de rapprochement. La position d'équilibre serait d'éviter les éloigne-

50. Reproduit dans B. CHAMPIGNEULLE, *L'Art nouveau. Art 1900. Modern Style. Jugendstil*, Somogy, Paris, 1972, p. 76.

ments trop prononcés qui dégénèrent en conflit et de respecter les distances normales entre les êtres, qui interdisent les unions entre espèces différentes.

Considérés de ce point de vue, *La Danseuse jaune et la bête* et *Le Clown et la licorne*, rapprochant un personnage et un animal, ne pourraient être que des variations du thème de la Léda. Aucun conflit n'est impliqué dans ces rapprochements, bien au contraire. *Nœud de vipères savourant un peau-rouge* paraît plus difficile à interpréter à l'intérieur de la structure sémantique que nous dégageons ici. Mais ne voit-on pas qu'il transpose le registre sexuel dans sa contrepartie « culinaire » ? Les vipères aussi exagèrent le rapprochement avec le peau-rouge, non pas en s'unissant à lui, mais en le mangeant. On notera que le titre porte qu'elles « savourent » le peau-rouge, et non qu'elles le « dévorent ».

D'autres tableaux, dans la même série, ne mettent en scène que des animaux, presque exclusivement des oiseaux. *Oiseau déchiffrant un hiéroglyphe* s'était d'abord intitulé *L'Oiseau à la cataracte*. Le mot « cataracte », en français, est équivoque. Il peut désigner une chute d'eau, une cascade, mais aussi bien une affection de l'œil aboutissant à l'opacité du cristallin. Le titre finalement retenu par Borduas, impliquant une activité de déchiffrage de la part de l'oiseau et donc de lecture, amène à se demander si ce n'était pas le second sens de « cataracte », plutôt que le premier, qu'il avait d'abord visé. L'équivocité du terme l'avait contraint à le laisser tomber, spéculant sans doute qu'une cervelle d'oiseau constituait un handicap aussi sérieux qu'une maladie des yeux, dans le déchiffrement d'un hiéroglyphe ! Quoi qu'il en soit, on retrouve ici la dialectique du rapprochement et de l'éloignement, mais transposée dans l'ordre de l'information. Le décodage d'une écriture opère un rapprochement du lecteur au texte. À ce type de rapprochement peut faire l'obstacle ou le caractère cryptique du message ou l'ineptie du lecteur.

Le titre *Carnage à l'oiseau haut perché* ne sonne pas bien en français. On attendrait ou « Carnage de l'oiseau... » ou « Carnage par l'oiseau... », selon qu'il en est la victime ou l'auteur. Tel quel, le titre ne permet pas de trancher. Si le premier sens était visé, l'agresseur n'est pas identifié. Dans le cas inverse, la victime reste inconnue. Une seule chose est claire : si l'oiseau est l'agresseur, il a entraîné sa victime en haut de l'arbre pour la tuer. Dans le cas inverse, l'agresseur est allé chercher sa victime en haut de l'arbre. Le thème du conflit est exprimé en termes d'éloignement. Une distance est impliquée, celle qui sépare le haut du bas.

Un autre tableau [51] rapproche enfin, dans la mort la « carcasse de l'aigle et du lapin », ces ennemis traditionnels.

Les dernières compositions qu'il nous reste à examiner excluent à la fois l'homme et l'animal et y substituent respectivement un et deux arbres. Une nouvelle dimension affleure ici, cependant. Les « deux arbres » de la première sont « dans la nuit ». Cette référence explicite à la nuit ne saurait étonner après ce que nous avons dit du recours au clair-obscur, dans la production de 1943. Mais quelle signification a-t-elle ? *L'Arbre de la science du bien et du mal* va nous le révéler. L'allusion biblique nous donne peut-être le sens de la nuit dans cette production de 1943. La nuit s'oppose au jour, comme le mal au bien. Toutes

51. *No 66* du catalogue de la Dominion Gallery.

les œuvres que nous avons examinées exploraient des distances pour ainsi dire interdites, ou trop éloignées ou trop rapprochées et donc des zones du mal. Il pouvait aller de soi, dès lors, de chercher dans l'ordre du temps un équivalent à ces qualifications de l'espace. La nuit était alors le choix obvie à faire. On pourrait ajouter du poids à cet argument en notant qu'au moins deux tableaux de la série ont quelque chose à voir avec le franchissement des interdits. *Masque au doigt levé* esquisse un geste d'autorité. *Nonne repentante* qui s'était d'abord intitulé *Explosion*, regrette quelque faute.

Le tableau le plus étonnant de la série est cependant le *Viol aux confins de la matière*. Le *Livre de comptes* le titrait aussi « nébuleuses ». L'idée de « viol » appliquée aux galaxies et au cosmos est une extraordinaire intuition poétique, en autant que l'astronomie explique l'univers comme l'état d'équilibre, entre des forces centrifuges d'expansion mises en branle par quelque explosion initiale et des forces centripètes de gravitation qui viennent leur faire partiellement échec. Dans le viol, on retrouve cette même dialectique de rapprochement et d'éloignement, car la relation sexuelle (rapprochement) y est faite contre la volonté (éloignement) d'un des partenaires. Dans la thématique explorée, le *Viol aux confins de la matière* pourrait bien représenter un essai de synthèse des contradictoires, repoussée « aux confins de la matière », de la même manière qu'un « carnage » avait été situé en haut de l'arbre.

Nous avons situé dans une catégorie à part *Signes cabalistiques* avec *La Spirale (Diaphragme rudimentaire)* [52], à cause de leur caractère abstrait ; mais ces œuvres pourraient bien être vues comme des explicitations du *Viol aux confins de la matière*. Les galaxies constituent bien aux yeux de l'astronome des « signes cabalistiques », c'est-à-dire des signes qui résistent, de par leur éloignement, aux tentatives de décodage. Par ailleurs, la spirale est bien la forme commune des galaxies.

Si les analyses précédentes contiennent quelques vérités, elles permettent de comprendre que c'est dans la structure du paysage que pouvaient le mieux s'exprimer les transformations de contenus que nous avons repérées. Le conflit ou l'union, compris en termes d'éloignement ou de rapprochement, transposent en terme de distances, ce qui avait d'abord été perçu en terme de rapports. Le paysage encore contaminé par la formule de la nature morte, comme c'était le cas dans les gouaches *5* et *13*, peut bien fournir la matrice compositionnelle d'expression d'un combat, mais elle ne le fait pas encore en distinguant les adversaires ou en les mettant face à face ou dos à dos. Le combat ne peut être qu'une mêlée. En introduisant l'axe des distances, Borduas séparait les éléments en présence et était amené à les situer dans un décor. En intégrant la notion de distance, Borduas était contraint à la formule du paysage, ou si l'on veut en croyant avoir épuisé les potentialités des formules précédentes (nature morte et portrait) et en se tournant vers celle du paysage comme vers la seule issue qui lui restait, il était amené à la notion de distance. Dans la perspective structuraliste où nous nous sommes placés, le choix entre l'un ou l'autre cours de développement est indifférent.

Avec l'automne 1943, en plus de la reprise des cours à l'École du Meuble, c'est le projet d'exposition à la Dominion Gallery qui reprend la vedette. Celle-ci

52. *Nos 69* et *53*, *ibid.*, respectivement.

a lieu du 2 au 13 octobre. On peut supposer que l'exposition présentait plusieurs tableaux encore frais : de l'été immédiatement précédent. Mais Borduas a voulu aussi donner à cette exposition un caractère rétrospectif. Préfacé par Maurice Gagnon, le petit catalogue publié à l'occasion de l'exposition indique, en plus des œuvres de 1943, la présence d'œuvres figuratives de 1941, mais aucune de 1942 [A]. L'accent est mis sur le médium à l'huile.

Quelques-unes des œuvres plus anciennes avaient déjà été exposées : *Figure légendaire, Nu de dos* et *Tête casquée*, à Toronto, en février 1942, et *Abstraction verte* à Joliette. Par contre, Borduas expose pour la première fois *Les Trois Baigneuses, Tahitienne, La Ballade du pendu* et *La Cavale infernale*. Il est difficile de savoir si une (ou les deux) *Nature morte* avaient déjà été présentées.

Renouant avec une pratique déjà mise en œuvre avec les gouaches de 1942, les vingt autres œuvres de 1943 mentionnées au catalogue ne sont désignées que par un numéro d'ordre, de 50 à 69. Par contre, ces tableaux d'abord numérotés reçurent peu à peu des titres littéraires [53].

La critique du temps n'y fera pas attention. Après avoir parlé d'*Abstraction verte*, de *La Ballade du pendu* et de *La Cavale infernale*, Guy Viau affirme :

> À partir de ce moment, ses toiles ne contiennent aucun rappel voulu du monde extérieur. Remarquons qu'elles ne portent plus de titres, mais des chiffres, pour clairement indiquer que ça ne représente rien [54].

Nous sommes persuadés du contraire. C'est d'ailleurs pour cette raison que Borduas finira par abandonner l'habitude de la numérotation de ses œuvres, même s'il mettra longtemps à le faire.

La presse a copieusement commenté cette exposition [55]. Dans tous ces commentaires, aucune fausse note : que des éloges, que de l'enthousiasme ! À peine y décèle-t-on çà et là l'écho (très faible) d'une réticence : est-ce celle du public ? « Moins éclatant que sa série de gouaches... », note Doyon. Guy Viau, de son côté, écrit.

> Les gens cultivés, pour qui Borduas est une forêt impénétrable, doivent d'abord franchir la forêt dense de leurs préjugés : éducation de l'esprit

53. Le rapprochement de tel titre littéraire à tel numéro du catalogue, dont notre texte fait constamment état, est le fruit d'une déduction. Elle se fonde sur cinq documents : un exemplaire du catalogue annoté de la main de Borduas (T 50) ; une liste d'œuvres photographiées numérotées (T 240) ; une série de négatifs d'Henri Paul, conservés par Borduas et numérotés de la même manière que sur la liste précédente ; une liste de prix et une liste de collectionneurs (T 240).

54. *Le Quartier latin*, 5 novembre 1943, p. 5, col. 6.

55. Le 28 septembre 1943, paraît d'abord sous le titre « Exposition des œuvres du peintre Borduas à la Galerie Dominion », dans *Le Canada*, p. 5, col. 6, un communiqué annonçant l'exposition. Puis le 2 octobre, les comptes rendus élogieux de Paul JOYAL (Gilles Hénault) : « Nouvelle exposition Paul-Émile Borduas » dans *La Presse*, p. 28, col. 3-4, et d'Émile-Charles HAMEL, « Exposition Borduas », dans *Le Jour*, p. 6, col. 4 et dans le *Montreal Standard* (?). Puis le 4 octobre, Ferrier CHARTIER, « L'exposition Borduas », dans *Le Devoir*, et le 5 octobre dans *Le Canada*, Maurice HUOT signe un autre article élogieux, « Borduas — Ses plus récentes œuvres ». Le 9 octobre 1943, *Le Jour*, p. 6, col. 2-3, publie un autre commentaire sur la même exposition et que nous avons déjà cité, c'est « Borduas, peintre surréaliste » par Charles DOYON. Enfin, c'est Guy VIAU, dans le *Quartier latin* du 5 novembre 1943, p. 5, col. 5-6, qui titre son article « Où allons-nous ? Où l'esprit le voudra » sur la même exposition.

et de l'œil exclusivement impressionniste, fauve ou cubiste, affolement des sens devant les éléments trop neufs, ou peur maladive des réalités insaisissables par leur raison qu'ils croient souveraine.

Seuls y pénètrent les gens simples et forts qui possèdent cette vitalité du peintre et reprennent à leur propre compte son tourment.

Les « gens cultivés » — l'élite des acheteurs des gouaches ? — apparemment ne franchirent pas la forêt de leurs préjugés ! Même les commentaires enthousiastes des journalistes n'arrivèrent pas à les convaincre. Après avoir dit qu'à cette exposition, Borduas avait redouté « de se mettre à dos tous les amateurs de peinture un tant soit peu délurés », Claude Gauvreau ajoutait aussitôt :

> Effectivement, la droite bouda son effort crucial mais l'appui inconditionnel des jeunes lui fut acquis et ne devait plus lui faire défaut de longtemps [56].

Le *Livre de comptes* confirme ce constat. En effet, il semble qu'il n'y ait eu que deux œuvres qui aient été vendues à l'exposition ou immédiatement après. En 1944, deux autres toiles de l'exposition sont vendues, les autres le seront beaucoup plus tard. Il faut cependant signaler que, dans le catalogue de l'exposition, neuf tableaux sont indiqués comme appartenant à des collectionneurs privés. Ce sont d'ailleurs tous des familiers de l'atelier de Borduas.

Le peu de succès de l'exposition de la Dominion Gallery, après celui « éclatant » des gouaches, affectera assez profondément Borduas. Sa production subira une éclipse momentanée. Par ailleurs, il s'intéressera davantage aux « jeunes » à partir de ce moment-là. N'était-ce pas le groupe qui avait répondu avec le plus d'enthousiasme à son effort ? Parallèlement, une certaine prise de distance entre Borduas et les hommes de sa génération se dessine peu à peu.

L'année 1943 s'achève pour Borduas avec une nouvelle participation à une exposition annuelle de la CAS, la cinquième, qui se tient aussi à la Dominion Gallery du 13 au 24 novembre [A]. Borduas n'y expose qu'une toile : *Ronces rouges* [57]. Comme la CAS s'était donné une section de jeunes, Guy Viau et Pierre Gauvreau y exposent aux côtés de Borduas. Mais, Pellan n'en est plus. Venant d'accepter depuis septembre 1943, un poste de professeur à l'école des Beaux-Arts, il s'est brouillé avec Borduas [58] et, à partir de cette date, préférera ne plus s'associer à la CAS. Il n'exposera plus avec elle, par la suite.

Comme les autres manifestations de la CAS, celle-ci sera très commentée dans la presse [59], même si la participation de Borduas n'y fait pas l'objet de commentaires particulièrement développés. La majorité des critiques furent d'accord pour louer l'œuvre de Borduas. Il n'y a que le journaliste du *Devoir* et ceux des

56. *Art. cit.*, p. 53.

57. Et non pas *Roses noires* comme l'écrira Charles DOYON dans son compte rendu du *Jour*, le 27 novembre 1943, p. 6, col. 1-2.

58. Voir à ce sujet F.-M. GAGNON, « Borduas, Pellan and the Automatists. Men and Ideas in Quebec », *Arts Canada*, décembre-janvier 1972-1973, pp. 48-55.

59. Notamment dans *Le Jour*, 13 novembre 1943, p. 6, col. 2 ; *Le Devoir*, 15 novembre 1943, p. 4 ; *Le Jour*, 20 novembre 1943, p. 6, col. 2-3. L'envoi de Borduas n'est commenté que par Paul JOYAL (*alias* Gilles Hénault) dans *La Presse*, 13 novembre 1943, p. 28, col. 4-5 ; par Guy VIAU, dans le *Quartier latin*, 26 novembre 1943, p. 5, col. 5-6 ; par C. DOYON, dans *Le Jour*, 27 novembre 1943, p. 6, col. 1-2, et par M. H. (Maurice Huot) dans *Le Canada*, 13 novembre 1943.

journaux anglophones qui l'ignoreront complètement. Maurice Huot, dans *Le Canada*, ira même jusqu'à dire.

> *Ronces rouges* d'Émile Borduas, nous a semblé la pièce la plus significative de ce salon par la richesse de la couleur, la vie intense qui l'anime.

Ce n'était pas un tableau inintéressant. Sur un fond quelque peu animé par des stries horizontales, Borduas avait tracé des réseaux de lignes rouges et blanches entrecroisées, constituant une de ses compositions les moins focalisées de la série des œuvres de 1943.

N'empêche que ce sont sur des « ronces rouges » que se termine cette première éclosion de peintures automatistes. Le défi qu'elle lance au public est loin d'être relevé. Il faudra trois ans avant que Borduas présente ses œuvres dans une nouvelle exposition solo. La nécessité de trouver ce public, de le provoquer ou de le former s'impose. Une conférence, même s'il s'agit de *Manières de goûter une œuvre d'art*, n'y peut suffire à elle seule. Compensant ses déceptions comme peintre, Borduas va commencer à s'intéresser à l'action.

<div align="right">

9

</div>

<div align="right">

Retour à la figuration?
(1944-1945)

</div>

Il ne fait pas de doute que l'insuccès de sa deuxième exposition particulière ait affecté assez Borduas pour l'amener à ralentir considérablement son activité picturale et à songer une fois de plus à l'exil, projet qu'il réalisera en un sens, puisque durant cette période il quittera définitivement Montréal pour s'installer à Saint-Hilaire. On soupçonne au ton de la réponse que lui fera son vieil ami Ozias Leduc, qu'il s'est ouvert à lui de ses déboires.

> Après votre départ Paul-Émile, l'autre soir, je me suis mis à penser que peut-être vous pourriez venir, cet hiver pendant mon absence [1], tous les jours, passer quelques heures solitaires et calmes à mon atelier [...] pour y travailler à votre convenance [2].

Borduas se prévaudra de cette offre généreuse, au moins quelques fois [3]. Y a-t-il trouvé « la solitude et le calme » cherchés ? Il semble au moins qu'il y ait travaillé. Une liste due à la main de Mme Borduas et faite probablement pour des fins d'assurance mentionne trois « grande(s) composition(s) de l'hiver 1944 [4] » qu'elle identifie par un numéro d'ordre [5]. Une seule est connue. On la titre *133* ou *Grenouille (sur) fond bleu*, selon une pratique établie depuis les gouaches [6].

Mais c'est probablement à cette époque que Borduas modifie le système de titraison de ses œuvres. Un des tableaux perdus de l'hiver 1944 s'intitulait *135* ou *3.44* ou *L'Annonciation du soir*. Un autre encore, sur lequel nous allons nous arrêter davantage, s'intitulait *140* ou *4.44* ou *Abstraction bleu-blanc-rouge* [pl. X].

1. Leduc allait être retenu durant l'hiver 1944 par la décoration de l'église d'Almaville.
2. O. Leduc à Borduas, Saint-Hilaire, 5 janvier 1944, T 142.
3. Voir une lettre d'O. Leduc à Borduas (datée d'Almaville-en-bas, 15 février 1944) dans laquelle il lui demande quelques services tandis qu'il est à son atelier, T 142.
4. T 240.
5. Respectivement 133, 134 et 135.
6. La trace de 134 est perdue. 135 est mentionné sur une liste datée du 16 mars 1949 (T 240) : « L'annonciation du soir 3.44 ou 135 », mais on n'en sait rien.

Des titres comme *135, 140,* etc., continuaient la numérotation des gouaches. Mais *3.44, 4.44* introduisent une autre pratique. Il s'agit en réalité d'une date : « 3.44 » et « 4.44 » devant probablement s'interpréter respectivement comme « de mars 1944 » et « d'avril 1944 ». Pour un temps, les deux systèmes chevauchent, puis le second seul sera retenu. Il indique certainement une conscience accrue que le tableau automatiste est fait dans une unité précise de temps et porte la marque de l'état de conscience dominant à ce moment. On réalise, par ailleurs, l'intérêt historique de ce genre de notation. Il permet de mettre en séquence temporelle des tableaux qui autrement ne pourraient qu'être attribués à une année ou à une période. L'analyse s'en trouve simplifiée, car on peut voir dans chaque tableau la résolution d'un problème posé par le tableau précédent.

Une production dont on peut soupçonner qu'elle n'a consisté qu'en quatre tableaux et dont, en plus, nous ne connaissons que deux et le seul titre d'un troisième, paraîtra assez mince après l'abondance des deux années précédentes. Il est au moins possible de percevoir dans quelle mesure les systèmes mis précédemment en place sont modifiés ou maintenus. Il paraît évident tout d'abord que la structure compositionnelle du paysage n'est pas abandonnée dans les deux tableaux repérés de l'ensemble. *Grenouille (sur) fond bleu* part d'un fond sombre sur lequel sont venus se superposer des réseaux successifs de lignes colorées. Le titre explicite la dichotomie du fond et du signe se détachant de ce fond, et donc la succession des plans en profondeur. *Abstraction bleu-blanc-rouge,* malgré son titre, retient aussi la structure compositionnelle du paysage. Le peintre y détache nettement du fond bleu une forme ramifiée, surgissant du bas du tableau et étendant ses branches à la manière d'un corail ou d'une algue. De *L'Annonciation du soir* nous ne connaissons que le titre. On accordera que ce titre pourrait s'appliquer à un paysage.

Toutefois ces nouveaux « paysages » ne répètent pas purement et simplement ceux de l'année précédente. Alors que les « paysages » de 1943 entendaient mettre en scène l'opposition ou l'union des protagonistes représentés, ceux de 1944 n'ont plus cette fonction théâtrale. La scène ne s'est pas vidée complètement, mais il ne s'y joue plus de drame. L'attention passe des acteurs, à la structure même de la scène perçue comme un lieu qualifié à la fois par son degré d'illumination et par son appartenance à un segment cosmologique particulier.

Deux titres insistent sur la couleur. On parle de *Grenouille (sur) fond bleu* et d'*Abstraction bleu-blanc-rouge.* Dans les deux cas, le bleu désigne la couleur du fond. Un troisième titre, *L'Annonciation du soir* n'est pas explicite de ce point de vue, mais substitue à une désignation de couleur, une caractérisation chronologique de l'atmosphère, et donc du fond. Une nouvelle fonction de la couleur-lumière est suggérée. La couleur qualifie le fond comme un état particulier d'illumination de l'atmosphère à un moment donné. Entre les deux pôles du jour et de la nuit explorés dans les œuvres binaires de 1943, celles de 1944 proposent des intermédiaires colorés désignant des moments aussi précis que le soir, voire même l'annonce du soir qui vient. Plus tard, des titres entendront refléter le « matin », le « crépuscule »... selon une gamme chronologique de plus en plus étendue.

La couleur du fond est donc chargée, à partir de ce moment, d'une signification chronologique immédiate. Une dimension nouvelle est introduite dans

la thématique de Borduas, cohérente avec l'adoption du paysage, comme structure de base de ses compositions.

Mais ce n'est pas tout. Il ne faudrait pas voir dans *Grenouille (sur) fond bleu,* la simple réapparition d'un motif déjà utilisé dans une des gouaches *(Abstraction 37).* Les contenus ne sont rien en eux-mêmes. Ils ne changent pas de contexte, sans changer de sens, à la manière des symboles jungiens, mais sont tout entiers dépendants des contextes dans lesquels ils se trouvent. Comme dit Claude Lévi-Strauss :

> Les symboles n'ont pas une signification intrinsèque et invariable, ils ne sont pas autonomes vis-à-vis du contexte. Leur signification est d'abord de position [7].

Aussi bien, la grenouille d'*Abstraction 37* ne constituait qu'un exemple de thème zoomorphe traité dans la structure de composition de la nature morte, celle de *Grenouille (sur) fond bleu* fait partie d'un paysage. À la vérité, elle est même perdue, en tant que forme spécifique, dans son enchevêtrement de roseaux et sa présence est moins essentielle en tant que forme qu'en tant qu'indicateur d'un environnement particulier au sens écologique du terme, ici, l'étang ou le bord de rivière, lieu propre de la grenouille. Les associations d'*Abstraction bleu-blanc-rouge* sont peut-être du même ordre : nous parlions de corail, d'algues marines..., impliquant que le milieu aquatique était aussi visé. Mais en l'absence d'un titre plus littéraire, il est difficile de se prononcer. Nous retiendrons au moins que, de même que les « paysages » de 1944 entendent refléter un segment chronologique particulier, ils visent aussi un segment topographique particulier. À l'axe du temps, ils ajoutent celui du lieu, les notations faites selon ce dernier axe intéressant davantage les formes que la couleur (liée de plus près au temps).

Les axes de développement de la thématique de Borduas sont donc en train de changer. À l'opposition du lointain et du proche ne retenant que le seul axe des distances qui pouvait paraître en effet spécifique du paysage, comme genre pictural, le peintre substitue celle du temps et du lieu, eux-mêmes conçus comme deux segments — chronologique et topographique — du monde que le « paysage » entend maintenant explorer. Le paysage non figuratif passe du statut de pur théâtre des oppositions binaires inconscientes à celui d'instrument d'appréhension du monde selon les deux axes privilégiés de l'espace et du temps, sans toutefois renoncer à ses dimensions subjectives.

Une production de trois ou quatre tableaux pour un hiver reste malgré tout bien sporadique pour Borduas. Aussi le spleen ne le quitte pas. La tentation de tout abandonner lui vient. Comment expliquer autrement cette lettre que ses amis Albert et Rachel Jutras (parmi les rares collectionneurs à avoir de ses travaux de 1943, à l'époque) lui adressent, le 4 mai 1944 ?

> Depuis hier je ne cesse de méditer vos paroles. Rien ne doit vous arrêter dans vos recherches ; ne lâchez pas les problèmes qui vous tourmentent. Vos amis vous suivent dans votre travail et dans vos rêves de poète. Le fait d'avoir aimé et d'aimer toujours vos œuvres du passé témoigne de notre part une profonde croyance dans votre avenir [8].

7. *Le Cru et le cuit,* Plon, 1964, p. 64.
8. T 171.

Paradoxalement, durant cette même période, son œuvre reçoit l'hommage vibrant de son ami Robert Élie. C'est à la fin de 1943 en effet que paraît aux éditions de l'Arbre dans la collection « L'art vivant », dirigée par Maurice Gagnon, la première monographie sur son œuvre. Certes, il s'agit d'une courte étude dans le style lyrique propre à Élie et à la critique du temps, mais elle manifeste une acceptation entière de l'œuvre de Borduas. Les planches illustrent l'œuvre de *La Fuite en Égypte* aux dernières œuvres de 1943, présentées à la Dominion Gallery. Il est vrai que la parution de ce petit ouvrage ne fera pas grand bruit dans la presse [9]. Pierre Gélinas lui reprochera « d'employer une langue également abstraite » pour commenter « un tableau abstrait » ou encore « commentant un tableau surréaliste, d'employer une langue non moins surréaliste ». Gélinas était sensible au caractère élitiste de la prose d'Élie et à l'ésotérisme des œuvres de Borduas. Sans réclamer du peintre qu'il tombât dans l'académisme — Gélinas admirait Pellan — il souhaitait au moins que la critique aidât le public à pénétrer les œuvres « modernes » des peintres. La prose d'Élie ne lui paraissait pas rendre ce service.

Mais on comprend que pour Élie, comme pour les autres critiques engagés dans la défense de l'« art vivant », comme Maurice Gagnon, Charles Doyon, François Hertel, Marcel Parizeau..., cet office d'explicitation ne pouvait pas se faire en trahissant le caractère « abstrait » des œuvres ou, du moins, ce qu'il en percevait. Convaincus que les œuvres de Borduas avaient évacué complètement tous sujets, ils auraient craint de les réintroduire par des explications trop claires. Une seule voie leur paraissait ouverte, celle d'une transposition poétique des œuvres picturales tout aussi ésotérique que les œuvres elles-mêmes.

Roger Duhamel, pour sa part, attaque dans *Le Devoir*, à la fois la prose de Robert Élie chez qui il trouve une « conception inutilement compliquée du monde et de l'art », mais aussi les œuvres récentes de Borduas. Son opinion est assez révélatrice de la perception générale du public à ses dernières œuvres présentées à la Dominion Gallery en octobre 1943.

> Dans l'œuvre de Borduas, Élie apprécie surtout « les fougueuses toiles de l'été 1943 » qui ont fort chagriné ceux qui placent très haut le talent de ce peintre. Ils y ont vu des motifs décoratifs d'une originalité saisissante, mais ils n'ont pas confondu ces excentricités avec des toiles achevées, dignes des dons de Borduas. Ils ont aussi regretté les œuvres de la première et de la deuxième manières qui continuent de les enchanter [10].

C'est la première fois que Duhamel exprime des réticences envers Borduas et les artistes modernes. On le verra plus tard, au moment du *Refus global*, passer à l'attaque et devenir plus virulent encore, sinon mieux inspiré.

De même qu'on écrit alors sur son œuvre, on intensifie la présentation des travaux de Borduas, auprès d'un public plus étendu et plus nombreux. Cette

9. P. GÉLINAS, « Borduas par Robert Élie », *Le Jour*, 29 janvier 1944, p. 5, col. 3 ; J. DUBUC, « Borduas par Robert Élie », *Le Quartier latin*, 10 mars 1944, p. 5, col. 4-5 ; « New Books on Art Reviewed by the Editor », *Canadian Art*, avril-mai 1944, p. 173 ; R.D. (Roger Duhamel), « Borduas ou le combat contre les ombres », *Le Devoir*, 15 janvier 1944, p. 7.

10. *Le Devoir*, 15 avril 1944, p. 7.

diffusion inespérée de ses travaux est en parfait contraste avec la phase de découragement qu'il traverse.

Il participe d'abord à deux expositions qui entendent montrer au public américain les récents développements de la peinture canadienne, dans la suite de l'exposition de la galerie d'Andover. Mais le patronage des présentes expositions relève d'institution beaucoup plus prestigieuse que cette galerie.

Dans le premier cas, il s'agit de ni plus ni moins que de l'université Yale, qui du 11 mars au 16 avril organise une exposition intitulée « Canadian Art 1760-1943 ». Borduas y est représenté par *Nature morte (feuilles et fruits)*, œuvre de format modeste, acquise par la Art Association.

Comme son titre l'indique, cette exposition présente des œuvres de la conquête à 1943. Ces œuvres sont puisées un peu partout au Canada puisqu'on veut donner une idée de l'art de ce pays d'un « océan à l'autre », et sur une très longue période. Le résultat est décevant, l'exposition ne présentant aucune homogénéité. L'impression d'ensemble est vague. Chaque artiste n'est en général représenté que par une seule œuvre. Le but de l'exposition est exprimé en préface par E. Tuttle.

> *The exhibition is an attempt to acquaint our community with the vigor of art over the border. The approach of Canadian artists is not tentative, their design is bold, their execution is forceful.*
>
> *[...] This is not a comprehensive exhibition of Canadian Art. There is shown just enough of the earlier work of Canadian Painters to suggest the fastidious past from which the meticulous present derives* [11].

Le choix des œuvres a été fait par la Galerie nationale du Canada avec le concours de la Art Gallery of Toronto et de la Art Association of Montreal. On peut donc s'expliquer alors le choix du tableau de Borduas. La Art Association envoie le tableau qu'elle possède. C'est la première fois que la diffusion de son œuvre échappe à Borduas. En se dépossédant d'une de ses œuvres en faveur d'un musée, il avait donné le droit à celui-ci de faire servir cette œuvre (ancienne, 1941) à le représenter dans les expositions auxquelles il jugeait bon de participer.

À partir d'avril 1944, l'American Federation of Arts fera circuler dans dix-sept villes américaines une exposition d'œuvres canadiennes intitulée « Contemporary Canadian Art ». Les œuvres présentées ont été aussi rassemblées par la Galerie nationale du Canada. On y compte vingt-huit artistes dont la majorité sont de l'Ontario et du Québec, et chacun y est représenté par une œuvre. Sur une liste miméographiée, on donne quelques indications sur l'exposition.

> *22 of these artists were represented in the recent exhibition of « Canadian Art » at Yale University Art Gallery, and 17 of the 22 painters were also invited to exhibit in the exhibition at the Addison Gallery of American*

11. « Cette exposition voudrait donner à notre communauté une idée de la vigueur de l'art d'outre-frontière. Les artistes canadiens n'en sont plus aux tentatives. La composition de leurs tableaux est audacieuse et leur exécution pleine de maîtrise. [...] Il ne s'agit pas ici de présenter l'art canadien dans sa totalité. Nous n'avons montré d'œuvres anciennes que juste assez pour faire saisir de quel passé difficile les artistes canadiens actuels ont réussi à se dégager. » Catalogue de l'exposition « Canadian Art 1760-1943 », *Bulletin of the Associates in Fine Arts at Yale University*, 1944, T 50.

Art in Andover, held in 1942 and entitled Contemporary Painting in Canada [12].

Borduas envoie *Abstraction 14*, donc une gouache de 1942, à cette exposition itinérante qui durera jusqu'au printemps de 1946. Une fois de plus, Borduas participe aux expositions tendant à montrer au Canada et aux États-Unis les « meilleurs produits » de l'art canadien.

Par ailleurs, au Canada, Borduas envoie un tableau plus récent à l'exposition du Canadian Group of Painters, présentée du 21 avril au 14 mai à l'Art Gallery of Toronto [13]. Le titre de son tableau est connu : *Les brumes se condensent*, mais sa trace est perdue [14]. À l'instar de *L'Annonciation du soir*, qui lui est contemporaine, ce titre caractérise un état particulier de l'atmosphère, la condensation du brouillard signalant le petit matin. Un nouveau segment chronologique serait donc ici visé, pour ainsi dire symétrique du précédent :

MATIN MIDI SOIR

Borduas dont les œuvres circulent aux États-Unis et qui expose à Toronto est remarquablement absent de la scène montréalaise à la même période.

À Montréal, une exposition ressuscite le groupe des Sagittaires. Elle a lieu à l'externat classique Sainte-Croix, du 23 au 30 avril 1944 [15] et est due, comme la première, à l'initiative de Maurice Gagnon. Les élèves de Borduas y tiennent une place importante, mais il n'en est pas. Sauf Denyse Gadbois et Jacques de Tonnancour, les participants, dont les noms nous ont été signalés par Charles

12. « 22 de ces artistes étaient représentés à la récente exposition intitulée « Canadian Art » à la galerie de l'University Yale. 17 de ces 22 peintres avaient en plus été invités à exposer à la Addison Gallery of American Art à Andover, en 1942 à une exposition intitulée « Contemporary Painting in Canada ». » T 226.

13. Mentionné sur une liste faite par Madame Borduas (T 240) et présenté aussi, à la fin de l'été 1944, aux magasins Simpson's de Toronto.

14. La date de sa présentation donne à penser qu'il pourrait s'agir d'une des « grandes compositions de l'hiver 1944 », peut-être alors *134* ou « 2° grande composition de l'hiver 1944 », dont le titre nous échappait encore, les titres des deux autres nous étant connus. Ce tableau sera présenté une seconde fois à l'exposition « Eight Quebec Artists » groupant Borduas, Mary Bouchard, Charles Daudelin, Louise Gadbois, John Lyman, Alfred Pellan, Goodridge Roberts et Jacques de Tonnancour. L'article déjà cité de la revue *Mayfair* (novembre 1944) fait allusion à cette exposition qui a eu lieu à la fin de l'été 1944, au magasin Simpson's de Toronto.

15. Voir *Le Devoir*, 12 avril 1944, p. 4.

Doyon [16], gravitent dans son cercle : Guy Viau *(Paysage de Saint-Hilaire)*, Fernand Leduc, Fernand Bonin, Jean-Paul Mousseau, Denis Morissette, Charles Daudelin *(Coloquintes)*, André Jasmin et Gabriel Filion (« une *Abstraction* »)... Doyon ne peut s'empêcher de se demander :

> Est-il en train de se former ici un clan visant à l'exclusivité ? La rigueur qu'offrent ces jeunes les dispense d'une telle intention. Plus restreint ce groupe vise à une émulation rigoureuse vers l'élaboration de procédés audacieux, mais aussi s'adaptant à notre mentalité.

La remarque est prémonitoire. Mais ce ne sont pas « les Sagittaires » qui se formeront en un groupe « visant à l'exclusivité... ». On ne pouvait pas encore soupçonner la formation prochaine du « groupe » automatiste.

Cette présentation dans un collège ne constitue pas un fait isolé, mais se situe dans la suite de l'exposition au séminaire de Joliette, de la participation aux cours du frère Jérôme, au collège Notre-Dame. Le public étudiant des collèges classiques n'est pas négligé, l'initiation aux arts faisant partie de l'éducation bourgeoise qu'on entendait y donner.

Borduas passe probablement l'été à Montréal [17]. A-t-il peint à ce moment, comme c'est son habitude depuis longtemps ? Il serait en tout cas tentant de situer durant l'été les quelques autres œuvres connues de 1944 et qui ne sont pas désignées comme « de l'hiver 1944 ». Des quatre dont nous avons retrouvé trace, deux ne sont connues que par leur titre : *141* ou *Chute* [18] et *5.44* ou *Odalisque* [19]. Nous avons été plus heureux avec deux autres : *Figure au crépuscule* [fig. 38] et *Plongeon au paysage oriental* [fig. 39]. Ce dernier est également désigné comme *7.44* (donc de juillet 1944) [20] et nous serions porté à dater de « 6.44 », *Figure au crépuscule* sur lequel nous n'avons pas le même type d'information. L'un et l'autre tableaux ne sont pas sans présenter quelques correspondances. Le « crépuscule » évoque l'ouest, l'occident, alors que le second tableau spécifie que sa lumière est « orientale ». Nous retrouvons donc ici, sous une autre forme les deux segments chronologiques visés respectivement par *L'Annonciation du soir* et *Les brumes se condensent*, à savoir le crépuscule et le matin.

Figure au crépuscule ne précise pas la nature de la grande forme jaune repliée sur elle-même, comme une vague déferlant en petites touches blanches

16. « La jeune école », *Le Jour*, 20 mai 1944, p. 5, col. 4.
17. Le 20 juin 1944, l'« Institut de la Nouvelle-France » visite son atelier, rue Napoléon. Maurice Gagnon, Marcel Parizeau, Robert Élie et J. de Tonnancour y animent la soirée. Leurs propos auraient été enregistrés et retransmis à Radio-Canada, à l'émission *Actualités canadiennes*, le 25 juin. Voir les annonces dans *Le Canada*, 17 juin, 1944, p. 5, et dans *Le Devoir*, 17 juin 1944 (Éloi DE GRANDMONT) et le compte rendu sous le titre « L'Actualité artistique », dans *Le Jour*, 24 juin 1944, p. 5, col. 4.
18. Une liste de Madame Borduas (T 240) note : « huile (chute n° 141) vendue à Gérard Lortie $150 ». Ce tableau ne restera pas entre les mains des Lortie. Borduas le récupère l'année suivante. L'entrée 107 du *Livre de comptes* en donne la raison : « 1 huile composition (Chute) vendue à Gérard Lortie échangée pour une autre toile (palette d'artiste surréaliste) composition aux œufs 3.45 ». Nous perdons trace de *Chute* à partir de ce moment.
19. L'entrée 112 du *Livre de comptes* porte : « 1 toile (Odalisque) vendue à Line Larocque 1944 $300 — 5.44 ». En dépit de cette notation, il semble que Line Larocque n'ait que souhaitée acquérir ce tableau, mais que son projet n'ait jamais été mis à exécution. Le tableau qu'elle possède, *Sous la mer*, ne peut pas lui être assimilé. Il porte au verso « 2.45 », ce qui lui assigne une toute autre date.
20. Sur une liste datée du 16 mars 1949 (T 92).

à l'avant-plan. Mais celle du *Plongeon au paysage oriental* l'est tout à fait. Les papiers de Borduas qui titrent une fois le tableau *Oiseau au paysage oriental* corrige ce titre trop général par une désignation beaucoup plus spécifique. Le plongeon, appelé « huart » généralement par nos gens, est le *gavia immer* des zoologues. C'est un oiseau aquatique remarquable qu'on observe généralement au petit matin sur nos lacs, au moment où « les brumes se condensent » justement et qui est censé annoncer par son cri (comparé aux rires ou aux pleurs, selon le cas) le temps qu'il fera (beau ou mauvais, selon le cas). L'imaginaire du peintre fait ici un pas de plus puisqu'il suggère que les thèmes se développent non seulement selon des axes spécifiques, mais que des correspondances peuvent aussi être établies entre des segments pris sur des axes différents. Ainsi le huart, oiseau du petit matin (axe chronologique) correspond à un « paysage oriental » entendu au sens d'un environnement écologique particulier. On comprend que *Figure au crépuscule* aurait voulu trouver pour le soir, un équivalent du huart, pour le matin, sans y être arrivé. Le titre est resté indéterminé. Ce n'est pas qu'il n'y aurait pas eu moyen de trouver, même dans la gent avicole, un oiseau annonciateur du soir. L'engoulevent criard, le bois-pourri des nomenclatures populaires, est bien un oiseau aussi fascinant pour l'imaginaire québécois que le « huart ». Mais la forme obtenue automatiquement dans *Figure au crépuscule* ne se prêtait pas à cette association particulière, d'autant que l'engoulevent est un oiseau particulièrement discret et que bien peu peuvent se vanter de l'avoir vu.

Avec ces dernières toiles, Borduas pouvait se considérer en possession d'une formule extrêmement féconde d'automatisme pictural. Le découragement, qui l'abat à ce moment, ne lui permet pas de développer davantage ses découvertes. Elles sont mises entre parenthèses pour un temps et n'affleureront de nouveau qu'en 1946.

Est-ce que les visites solitaires à l'atelier d'Ozias Leduc, l'hiver précédent, y sont pour quelque chose ? Borduas arrête, à l'automne, le projet de s'installer définitivement à Saint-Hilaire avec sa famille. Madame Borduas en a communiqué la nouvelle à Ozias Leduc. Celui-ci s'en réjouit.

> Votre lettre me vient remplie de bonnes nouvelles. Il me semble que tous vos projets vont se réaliser très avantageusement pour vous tous. Je pense aussi, dans mon égoïsme, à l'avantage de vous voir souvent, de causer de tout ce qui vous intéresse, de suivre Paul-Émile dans les grandes aventures de ses subtiles découvertes. Le temps ne passera pas assez vite, pour moi, d'ici cet avenir où, tous les jours, il me fera bon de savoir que ceux que j'aime jouissent comme moi de la vivante campagne de Saint-Hilaire [21].

La perspective d'une installation à Saint-Hilaire redonne-t-elle plus d'allant à Borduas ? L'automne 1944 le découvre plus actif. Du 21 au 26 octobre 1944 [22], il participe à l'organisation d'une « exposition d'art moderne au séminaire Saint-Thomas, à Salaberry-de-Valleyfield ». Comme dans les autres manifestations de ce genre, celle-ci comportait une exposition de tableaux et un « forum », c'est-à-dire

21. O. Leduc à Borduas, Almaville-en-bas, 6 octobre 1944. T 142.
22. Bruno ROUSSEAU, « La peinture moderne vue par un profane », *Le Cécilien*, 13 novembre 1944, p. 9, donne la date d'ouverture : « ... le 21 octobre dernier » ; Roger VARIN, « J'ai écouté des maîtres de l'art moderne », *Le Salaberry*, 26 octobre 1944, p. 3, donne la date de fermeture : « ... ce soir », écrit-il.

une discussion ouverte entre les participants de l'exposition et des invités, et le jeune public étudiant.

Le contenu exact de l'exposition n'est pas facile à reconstituer. L'exposition, aux dires de Roger Varin, comprenait « vingt-six toiles d'artistes de renommée internationale comme Borduas, Lyman, Roberts et quelques-uns de leurs élèves ». Ces derniers sont nommés : « Pierre Gauvreau, Madeleine Desroches, Guy Viau, J.-P. Mousseau, Fernand Leduc, B. Morisset, F. Bonin. » On aura noté qu'il s'agit encore exclusivement d'élèves de Borduas. Lyman y présentait un *Portrait de femme* [23], Roberts, *Paysage près de Saint-Alphonse* [24], Guy Viau, une *Nature morte aux pommes* [25] ; de Borduas, on ne signale dans la presse locale qu'une *Abstraction 33* [26], encore n'est-il pas clair qu'il s'agisse d'un Borduas. Deux témoins [27] croient se souvenir d'« une grande abstraction bleue de Borduas », qui aurait particulièrement attiré l'attention. Mais n'est-ce pas plutôt le *Tableau en bleu* de Fernand Leduc [28] ?

On est mieux renseigné sur le « forum » qui accompagnait cette exposition. S'étaient rendus sur place, le samedi soir 21 octobre, Borduas, Lyman, le père Louis-Marie Régis, o.p., Maurice Gagnon, Robert Élie, Gilles Hénault, Pierre Trudeau..., certainement Jacques Viau, qui avait participé à l'organisation de l'exposition, et Fernand Leduc, qui avait aidé à l'accrochage, peut-être aussi Gérard Lortie, Luc Choquette, Pierre Gauvreau, Jacques Dubuc... « Une trentaine » de personnes « de la Métropole », dit Varin. Au cours du « panel », les participants les plus actifs semblent avoir été John Lyman, le père Régis et Borduas. Les propos de ce dernier sont cités abondamment par Varin.

> Il faut que l'artiste soit fidèle à lui-même et non au monde extérieur [...]. L'art n'est véritablement vie, que s'il est personnel, que s'il est unique. Or le public cherche précisément le contraire dans une œuvre picturale : il cherche à retrouver quelque chose de déjà vu [...].
>
> Il n'existe pas de trucs, de règles pour reconnaître ou définir le beau dans une création artistique ; les seules garanties de bonne appréciation restent votre sensibilité, votre richesse personnelle.
>
> [...] il ne saurait primordialement être question de style, mais question de s'exprimer, soi. Tout est là. Le style vient comme conséquence du « soi » exprimé.

On aura reconnu dans cette dialectique du monde « extérieur » et du monde « intérieur » la problématique de *Manières de goûter une œuvre d'art*.

Parmi les étudiants ou les jeunes artistes locaux présents à ce forum, il faut souligner la présence de Jean-René Ostiguy, qui a écrit que « cette exposition » eut sur lui « l'effet d'un choc culturel », et peut-être d'Albert Dumouchel, alors responsable d'un atelier de peinture à cet endroit.

23. Reproduit dans *Le Cécilien*, art. cit., p. 6.
24. *Ibid.*, p. 7.
25. Signalée par VARIN, art. cit., p. 8.
26. Bruno ROUSSEAU, art. cit., p. 9.
27. L'abbé Paul Durocher et le maire Raphaël Barrette interrogés par Mlle C. Dandeneault, en novembre 1972.
28. *Cf.* B. TEYSSÈDRE, « Fernand Leduc théoricien du surréalisme à Montréal », *La Barre du jour*, janvier-août 1969, p. 245.

Ce forum de Valleyfield aura une importance particulière pour les élèves de Borduas et les jeunes qui fréquentent son atelier. Il donne à Fernand Leduc, dès le 22 novembre 1944 [29], l'idée d'un regroupeinent des jeunes entre eux, à l'extérieur de la CAS. Fait remarquable, en effet, les membres de son « salon » ou de sa « société » de jeunes, sont précisément ceux qui ont exposé à Valleyfield : « toi [Guy Viau], Bonin, Gauvreau, Mousseau, Morisset, Magdeleine [Desroches] et moi [F. Leduc] ».

L'idée d'un « groupe » homogène est lancée, mais elle n'aboutira pas aussitôt. Borduas la considère encore comme prématurée, à ce moment.

> Borduas craignait par là de décourager et d'éloigner d'autres jeunes peintres « modernes » de tendance différente [30],

comme André Jasmin, Charles Daudelin et Gabriel Filion, également ses élèves.

Du même ordre que la manifestation précédente, bien que moins vivante, on peut signaler du 29 octobre au 7 novembre 1944, une « Exposition d'art canadien » au collège André-Grasset où Borduas participe modestement. Un catalogue en a été publié. Marc-Aurèle Fortin, dont on présentait une vaste rétrospective (40 titres) y tenait la vedette avec un groupe de peintres dits de « la Montée Saint-Michel ». Mais les « modernes » n'étaient pas exclus de la présentation, puisque Goodridge Roberts (*Le Dur Sol du Nord*), Alfred Pellan (*Jardin géométrique, Page titre de l'ouvrage : Anatole Laplante, curieux homme* et *Paysage canadien*), Léon Bellefleur (*Arabesques, Étoiles de mer, Portrait de femme*), Jacques de Tonnancour (*Les Poires vertes*) et quelques « jeunes » comme Guy Viau (*Nature morte*), Gabriel Filion (*Abstraction, Le Triomphe de Bacchus, Transposition*), André Jasmin (*Femme à la mandoline, Nature morte*) et Charles Daudelin (*Abstraction*) s'y trouvaient. Le catalogue mentionne les deux œuvres présentées par Borduas, « ancien professeur de dessin dans la maison » à cette exposition.

181. *Signes cabalistiques*, 43″ x 32″, huile.
180. *Abstraction*, 8″ x 7″, huile.

Il est difficile de se représenter ce que pouvait être la petite *Abstraction* à l'huile de cette exposition. *Signes cabalistiques*, par contre, est connu. Il avait été présenté l'année précédente à la Dominion Gallery.

Malgré le nombre considérable des tableaux (253 entrées au catalogue), l'exposition est peu commentée. François Gagnon (Rinfret) signale l'événement [31] et Doyon le mentionne après coup [32]. Ni l'un ni l'autre ne prennent la peine de signaler la participation de Borduas.

Bien qu'il ait déjà considéré très sérieusement le projet de s'installer définitivement à Saint-Hilaire, Borduas, touchant peut-être le bas de la courbe, se laisse tenter par un séjour à Haïti, où voudrait l'entraîner Guy Viau. Les choses semblent être allées assez loin... Guy Viau lui écrit le 6 novembre 1944.

> Quelle joie, c'est d'apprendre que vous venez avec nous à Haïti. Je me convaincs de plus en plus que la solitude est nécessaire [33].

29. F. Leduc à Guy Viau, cité par B. TEYSSÈDRE, *art. cit.*, p. 246.
30. C. GAUVREAU, *art. cit., La Barre du jour*, p. 59.
31. F. GAGNON (RINFRET), *La Presse*, 28 octobre 1944, p. 34, col. 5-7.
32. C. DOYON, « Salons de fin d'année », *Le Jour*, 16 décembre 1944, p. 6, col. 2-3.
33. T 166.

Après tous les projets de ce genre que nous avons relevés, celui-ci n'est plus pour nous surprendre ! Bien sûr, il sera sans lendemain. Mais n'est-il pas symptomatique ? Le milieu québécois est perçu comme étouffant, sans espoir. L'exil est toujours envisagé comme une solution raisonnable. Les Antilles pouvaient attirer les artistes québécois par le climat et aussi par la présence de surréalistes comme Césaire, le poète haïtien. D'ailleurs, Breton lui-même passera un certain temps aux Antilles à la fin de 1945.

Comme chaque année depuis sa fondation, la fin de l'automne ramène l'exposition annuelle de la CAS : la sixième, cette fois qui a lieu toujours à la Dominion Gallery, du 11 au 22 novembre 1944. C'est une exposition importante. Trente-six artistes y sont représentés. Borduas toutefois y expose deux tableaux de 1943 : *Carnage à l'oiseau haut perché* [34], déjà présenté, et *Les Écureuils* [35].

En plus de Borduas, on retrouvait à cette exposition les participants habituels à la CAS : Mary Bouchard, Louise Gadbois, Eric Goldberg, John Lyman (*Lake Massawipi, Portrait du D^r Dumas...*), Louis Mulhstock, Goodridge Roberts, Marion Scott, Philip Surrey et Jacques de Tonnancour. Pellan n'en est pas. Depuis l'année précédente, Pellan se désintéresse de la CAS. L'exposition ménageait aussi une place aux « jeunes » : Fernand Bonin, Charles Daudelin, Pierre Gauvreau, André Jasmin, Lucien Morin, Bernard Morisset, Jean-Paul Mousseau (*Les Trois Compagnons*), Louise Renaud et Guy Viau (*Paysage* et probablement *Portrait de F. Leduc*). Il faut relever toutefois l'absence de Fernand Leduc à cette exposition. De sa présentation, le jury n'avait retenu que deux dessins, rejetant quatre huiles qu'il avait également soumises. Devant ce refus, Leduc décline toute participation à l'exposition, mais surtout s'interroge sur les prétentions de la CAS à représenter l'« art vivant » au Québec ! Comment son jury n'a pas senti que Fernand Leduc œuvrait dans le même champ que Pierre Gauvreau, Jean-Paul Mousseau, Guy Viau, Borduas même, avec les œuvres de qui les premières œuvres automatistes de Leduc avaient tant d'affinité ?

Fernand Leduc envisage, déjà à ce moment, que les jeunes auront à rompre avec la CAS. Il est sûr de la solidarité de Borduas.

> Borduas devra très probablement quitter la CAS. Il ne peut vraiment pas continuer la lutte, mais cette fois contre les jeunes [36].

Si Borduas n'en arrive pas dès ce moment à cette décision, il prend du moins la défense de Fernand Leduc.

34. Signalé par F. GAGNON (RINFRET), dans « De la poésie des choses à l'absence de la réalité », *La Presse*, 11 novembre 1944, p. 32, col. 5-6.
35. Signalé par C. DOYON, « C.A.S. 1944 », *Le Jour*, 18 novembre 1944, p. 4. Bien que de 1943, ce tableau n'avait pas encore été exposé. La page 9 du *Livre de comptes* qui le signale vaut la peine d'être rapporté : « Petit tableau échangé (Les Écureuils) avec un tableau de M. Ozias Leduc Les trois pommes dans une assiette ». Il semble cependant qu'O. Leduc se soit défait de ce tableau par la suite, en faveur de son ami R. Bergeron, qui le possédait lors de l'exposition Borduas de la Sauvegarde (été 1967), comme on l'indique au n° 4 du catalogue. Borduas acquérait de cette manière un des plus merveilleux tableaux d'O. Leduc : *Les Trois Pommes* (h.t. 22,5 x 31 cm, s.d.b.g. : « O. Leduc / 87 ») qu'il gardera avec lui toute sa vie.
36. F. Leduc à Guy Viau, 3 novembre 1944.

> Borduas a eu une engueulade avec Lyman à mon sujet ; il lui a signifié
> que sa société n'apportait rien aux jeunes, et que probablement ces der-
> niers s'en sépareraient [37].

C'est ce qui arrivera, en effet, mais après bien d'autres déboires.

L'année 1944 se termine comme elle avait commencé. Les œuvres de Borduas
font partie d'une nouvelle présentation de la peinture canadienne contemporaine,
mais au Brésil cette fois. *Nonne repentante* et *L'Arbre de vie* [38], deux tableaux de
1943, déjà exposés à la Dominion Gallery (*nᵒˢ 60* et *57* respectivement) sont
envoyés dans un périple qui durera un an et qui passera par Rio de Janeiro et
São Paulo. L'exposition semble avoir eu un succès considérable, si on en juge par
le volumineux dossier de presse qui en a été publié [39].

Une fois de plus, cette exposition qui est présentée à l'extérieur du Canada est
organisée par la Galerie nationale et, comme chaque fois, la Galerie est fidèle
à Borduas. On lui demande alors de remplir un formulaire pour les dossiers du
musée [40], signe, bien mince si l'on veut, mais signe tout de même qu'on s'intéresse
à lui et à son œuvre en haut lieu. À partir de ce moment, Borduas fera partie de
toutes les expositions de peintures canadiennes importantes organisées par la
Galerie nationale. C'est donc cet organisme qui lui fournit la possibilité première
d'une large diffusion au Canada et à l'étranger.

La préoccupation immédiate de Borduas, avec la nouvelle année, est probable-
ment la construction de sa maison à Saint-Hilaire, où il s'installe durant l'été avec
sa famille. Il n'en trouve pas moins le temps de participer à deux nouveaux
« forums » dans les collèges classiques et surtout, ce qui est plus étonnant, de
reprendre durant l'hiver l'activité picturale, négligée depuis l'été précédent.

Une lettre, du frère Jérôme à Borduas et datée du 19 janvier 1945 [41], révèle
l'existence d'un « forum » au collège Notre-Dame à Montréal en janvier 1945.

> Je tiens à vous dire à vous et à votre épouse, toute notre reconnaissance,
> mes confrères et moi pour l'obligeance que vous avez eue en payant de
> votre personne et de votre influence pour que notre forum soit un succès.

Ce forum semble avoir été une organisation-maison pour les membres du person-
nel et les étudiants. Il apparaît dans la lettre du frère Jérôme qu'il y ait eu des
heurts ou une incompréhension de la part de l'assistance sur des sujets d'art
moderne ou d'enseignement.

> Si on aurait pu s'attendre à mieux, cela dépend de certaines lacunes que
> j'aurais peut-être pu éviter avec un peu d'expérience.

> [...] Tous ces gens ne peuvent réaliser qu'ils font détester les plus belles
> choses chez leurs élèves, au nom de ces maudites sornettes.

37. F. Leduc à Guy Viau, 22 novembre 1944.
38. Les titres de ces deux tableaux exposés nous sont donnés par une liste manuscrite
établissant les œuvres prêtées à l'exposition de São Paulo, T 332.
39. *Exposition de peinture contemporaine du Canada, Rio de Jeneiro et São Paulo
1944-1945. Canadian Art in Brazil ; press review. Art Canadien au Brésil ; revue de la
presse*, Rio de Janeiro, 1945.
40. T 225.
41. T 135.

Nous ne sommes guère plus renseigné sur le second « forum », tenu au petit séminaire de Sainte-Thérèse en janvier 1945. C'est malheureux, car Fernand Leduc le qualifiait de vraiment « emballant » dans une lettre à Guy Viau [42]. L'événement n'a laissé aucune trace écrite, ni dans la presse locale [43], ni, ce qui est plus étonnant, dans le journal du collège, *Les Annales thérésiennes* où nous avons cherché en vain un écho à ce forum. M. Jacques Barry, ancien confrère de Borduas aux Beaux-Arts était alors responsable des arts appliqués au séminaire [44], mais il semble n'avoir été pour rien dans l'organisation de ce forum et de l'exposition qui l'accompagnait. Des témoins rencontrés récemment ne permettent guère d'établir que Borduas, Fernand Leduc et peut-être Pellan [45] étaient de cette exposition, tenue dans le salon du directeur et comprenant une vingtaine d'œuvres [46].

Même difficiles à documenter, ces manifestations ont eu leur importance. Elles ont établi pour Borduas et ses élèves l'habitude de l'action en commun. Bien avant qu'il soit question de former un « groupe » exclusif et de lui donner un nom, ces activités de prosélytisme auprès des jeunes bourgeois de la province ont resserré les liens entre Borduas et les jeunes.

Du 10 février au 4 mars 1945, Borduas présentera à Ottawa, *Oiseau déchiffrant un hiéroglyphe* (tableau déjà exposé à la Dominion Gallery), à la grande exposition d'art canadien organisée par R. H. Hubbard et intitulée « Le développement de la peinture au Canada, 1665-1945 [47] ». L'exposition circulera ensuite à Toronto, Montréal et Québec. Comme toujours, Borduas est intégré dans ces grandes expositions collectives. Il n'y envoie cependant pas de tableau récent.

De plus de conséquence est la production picturale qui l'a occupé au même moment. Bien qu'encore peu abondante, cette production semble l'avoir été un peu plus qu'en 1944. Nous avons pu repérer une douzaine de tableaux de 1945. Comme plusieurs sont titrés par une date (de la même manière qu'en 1944), nous pouvons même espérer reconstituer la séquence chronologique de cette production qui se situe entre janvier et juin 1945.

Du premier, nous ne connaissons que le titre : *1.45* ou *Chevauchée blanche aux fruits rouges* [48]. Nous connaissons ensuite deux tableaux titrés *2.45*. C'est bien la preuve que ces titres correspondent à des dates. L'un et l'autre sont donc de février 1945. Il s'agit de *Sous la mer* [fig. 40] [49] et de *Poisson rouge* [50].

42. 30 janvier 1940.

43. *La Voix des Mille-Îles,* consulté de décembre 1944 à janvier 1946.

44. Cf. *Annuaire. Petit Séminaire de Sainte-Thérèse,* années académiques 1942-1950.

45. Une *Nature morte* (1943) de Pellan orne toujours le bureau de M. Desbiens au Séminaire.

46. Entrevues de Ginette Hétu, à l'automne 1972, avec MM. Jacques Barry, Aurèle Bouchard, MM. les abbés Charles Lussier, Joseph Gravel et Thiboutot, Mgrs Saint-Louis et Laurent Presseault.

47. Le catalogue en a été publié chez Ryerson Press, Toronto, 1945. La présentation de Borduas y est mentionnée au no 233, p. 48.

48. T 240. Ce tableau sera exposé à la Art Association avec la CAS du 2 au 14 février 1946, où il est désigné comme *1.45*. On perd sa trace, par la suite.

49. Une étiquette au verso du tableau indique qu'il était titré *2.45* à l'exposition Morgan. Dans une lettre à Line Larocque, 9 mars 1951 (T 140), Borduas le désignera comme *L'Attente*.

50. L'entrée 111 du *Livre de comptes* note : « 1 toile vendue à Luc et Pauline (Choquette) $175, 2.45 Poisson rouge (2.45) ».

L'un et l'autre tableaux marquent, pour nous (qui ne connaissons pas *Chevauchée blanche aux fruits rouges*), la première étape d'un retour à la figuration, caractéristique de la production de 1945 de Borduas. *Sous la mer* est traité dans des teintes uniformément chaudes où la terre de Sienne et le jaune de Naples dominent nettement. Le tableau se présente donc comme une sorte de camaïeu, où les formes et le fond s'interpénètrent subtilement. C'est un retour à un système de coloration tonale, qui avait paru caractériser la production de 1943. Certes on y évite les variations extrêmes du noir au blanc, mais le principe du clair-obscur est maintenu.

Par contre, on ne peut pas nier que, dans la suite de ses tableaux de 1944, Borduas entend traiter ici d'un segment topographique particulier : « sous la mer », qui suppose une division pour ainsi dire verticale du monde, en zones étagées. Aussi bien, on peut lire dans *Sous la mer* des éléments vaguement figuratifs, comme une algue se gonflant vers nous sur la droite, une forme florale renversée juste au-dessus, une huître dorée montrant un rang de perles blanches sur la gauche...

Poisson rouge est bien différent. La forme y est suffisamment explicite pour qu'on puisse parler de tableau franchement figuratif. Mais le retour à la figuration chez Borduas entraîne le retour à une structure d'espace ancienne, que sa peinture automatiste tentait de mettre en question. Le poisson vogue de profil, parallèlement au plan du tableau, dans une zone de profondeur extrêmement concise. Bien plus, le rouge du poisson et le vert du fond sont également rompus, de manière à mettre en échec la distinction nette de la forme sur le fond. Autrement dit, en revenant à la figuration, Borduas revient à l'espace ambivalent de sa période figurative, où respect de la surface et expression de la profondeur tendent à s'équilibrer.

Nous avons montré plus haut ce que la peinture figurative de Borduas devait à Cézanne, surtout dans sa phase terminale en 1941. Cézanne avait cherché un espace pictural qui fasse l'équilibre entre l'expression de la profondeur et le respect de la bidimensionnalité du support. Sa synthèse particulière avait abouti à ce qu'on a appelé une sorte de « profondeur plate ». Borduas avait certainement été influencé par cette conception de l'espace pictural, comme en font foi ses *Natures mortes* et ses *Portraits* de 1941. L'influence surréaliste l'avait ensuite peu à peu fait rompre avec l'équilibre cézannien en faveur de l'expression de la seule profondeur. Le surréalisme cultivait tous les illusionnismes... Mais revenant à la figuration en 1945, Borduas revenait pour un temps à une synthèse spatiale antérieure, déjà éprouvée. Le respect de la bidimensionnalité du support reprenait ses droits.

Comment ne pas voir en même temps que, du point de vue thématique, ce retour à la figuration entraîne une sorte d'appauvrissement par rapport aux systèmes complexes qui avaient vu le jour en 1944. Aussi bien, *Poisson rouge* est un titre pauvre.

Nous allons vérifier l'interprétation que nous proposons ici, avec d'autres tableaux de 1945. Deux tableaux titrés *3.45*, donc de mars, et un troisième qui s'en rapproche témoignent encore de la même tendance. Nous avons déjà signalé l'entrée 107 du *Livre de comptes* à propos d'un échange de tableau entre Gérard

Lortie et Borduas. Il y était question de *Palette d'artiste surréaliste* ou *Composition aux œufs* ou *3.45* que les Lortie titraient plutôt *État d'âme* [fig. 41]. On dira que, pour un tableau figuratif, il n'est pas très explicite ! Mais il s'agit justement d'un tableau que Borduas considérait comme inachevé et que Lortie a tenu à acquérir dans cet état, le considérant comme suffisamment élaboré. Même dans cet état inachevé, il n'est pas inintéressant, en effet. On y perçoit à l'œuvre deux directions contradictoires. La première détacherait une forme d'un fond sombre, qu'on aperçoit ici et là en périphérie du tableau. La seconde, au contraire, couvrirait la surface picturale entière des formes imbriquées les unes dans les autres, dont celles de « trois œufs » en bas au centre. Autrement dit, le caractère inachevé du tableau vient de son hésitation entre deux structures d'espace contradictoires : l'une exprimant la profondeur, l'autre la neutralisant par le respect de la surface.

Mais il y a plus. *État d'âme,* malgré son titre — ce titre est-il bien de Borduas ? — est une nature morte et renoue donc thématiquement, et non seulement spatialement, avec sa production antérieure.

Bien que nous ne sachions pas le moment exact de sa production, il faut rapprocher d'*État d'âme*, un tableau signé et daté : « Borduas / 45 » et qui est indubitablement une nature morte figurative. Il s'agit du *Saladier* qui n'est connu que par une photographie noir et blanc [51] et qui s'est perdu à la suite d'une tournée en Europe sous les auspices de l'UNESCO [52]. Ce tableau prouverait à lui seul que Borduas revenant à la figuration revenait à *sa* figuration. C'est donc à sa propre production qu'il en a. Assez naturellement, les grands genres picturaux qui l'avaient intéressé reviennent alors à la surface.

Le second tableau de mars 1945, sans équivoque du point de vue figuratif, reprend aussi un genre exploité antérieurement : le genre du portrait. Il s'agit de *La Femme au bijou.* Il faut le titrer aussi *3.45* parce qu'à l'exposition de la CAS en 1946, où il sera présenté, il n'y a que celui-ci à qui ce titre puisse s'appliquer, tous les autres tableaux pouvant être identifiés. La figure centrale est frontale, parallèle au plan du tableau. Elle se lit bien comme « une femme à demi masquée » tenant de la main gauche un objet non identifié (une harpe ? une plante ?) et portant à son col un énorme bijou qui descend jusqu'à hauteur de giron. L'objet qu'elle tient de sa main gauche est difficile à situer spatialement, tant il se confond avec le plan du tableau. D'autre part, le bijou découpe sa forme en creux dans le plein de la silhouette féminine, réduisant pour autant l'effet de volume que le thème suggérerait normalement.

Mais il y a plus. Bien que de quatre ans postérieure à *La Femme à la mandoline*, le tableau n'est pas sans rapport avec ce dernier. Le rapprochement s'impose avec une telle force qu'on a souvent daté *La Femme au bijou* [53] de 1940,

51. Marquée au verso : « Huile 1945 / Huile Abstraction 2 en tournée d'exposition des Nations unies en Europe ».
52. Mentionnée, par contre, comme « Huile-1946 » dans le catalogue de cette exposition de l'UNESCO. Mais dans une lettre du 22 février 1947 à R.H. Hubbard, Borduas parle d'une « toile 1945 / en tournée d'exposition en Europe / Exposition de UNESCO Paris 1947 / Exposition Morgan 1946 » et dans sa demande de bourse à la fondation Guggenheim, il la titre : *Le Saladier.*
53. Voir par exemple TURNER, *op cit.,* p. 58, no 14, le cat. « The Collection of Mr and Mrs Charles S. Band », Art Gallery of Ontario, 15 février au 24 mars 1963, et Musée des Beaux-Arts de Montréal, 23 mai au 1er septembre 1963, et « 300 ans d'art canadien »,

probablement pour cette raison. Quoi qu'il en soit le rapprochement entre les deux tableaux est révélateur. *La Femme au bijou* est masquée. *La Femme à la mandoline* non seulement n'était pas masquée, mais découvrait ses seins. Par ailleurs, *La Femme à la mandoline* couvrait son sexe de son instrument de musique, alors que *La Femme au bijou* révèle le sien sous la forme d'un énorme bijou sexuel. Un tableau semble donc inverser l'autre, selon l'équation suivante :

haut découvert (seins nus) / bas couvert (mandoline)
haut couvert (masque) / bas découvert (bijou)

Cette comparaison entre les deux tableaux confirme bien qu'en 1945 Borduas revient moins à la figuration qu'à *sa* figuration, mais suggère aussi que sa peinture revient à ce système d'oppositions de contraires si caractéristique de ses premiers pas dans la non-figuration. Le passage d'un système d'opposition de contraires à un système de correspondance entre éléments situés sur des axes différents esquissés en 1944 est donc mis pour un temps en veilleuse. Pas complètement, cependant.

D'avril 1945, nous n'avons repéré qu'un seul tableau. Il rompt le cours du retour en arrière, tant il est vrai que le développement d'une œuvre quand on peut la suivre chronologiquement de tableau en tableau ne donne que rarement une image linéaire. Il s'agit de *Lapin au printemps* [54], qui malgré son titre est beaucoup moins figuratif que les tableaux vus jusqu'ici. En réalité, il est dans la suite exacte de la *Figure au crépuscule* et du *Plongeon au paysage oriental*, et, comme dans ces tableaux, présente une forme indéterminée, s'ébattant devant un fond sombre. Tout se passe comme si le peintre entendait ne pas perdre le fruit de ses recherches de 1944, même au moment où il est entraîné dans une autre aventure. Aussi revenant à la non-figuration, notre équation structurale se vérifie, mais en sens inverse :

non-figuration : tridimension : :
figuration : bidimension.

D'un point de vue thématique, *Lapin au printemps* lie un animal à un segment chronologique particulier ne correspondant plus à une heure du jour ou de la nuit, mais à une saison de l'année. C'était en effet un développement possible des intuitions à l'œuvre dans la *Figure au crépuscule* ou le *Plongeon au paysage oriental*...

Quoi qu'il en soit, *Lapin au printemps* ne constitue qu'un bref intermède. En mai 1945, Borduas revient à ses préoccupations principales. Deux tableaux sont titrés *5.45*. La trace du premier *Jardin sous bois avec allée rose* [55] est perdue.

Galerie nationale du Canada, 1967, no 253 qui le datent tous de 1940. Un récent *Bulletin* de la Galerie Nationale du Canada (1968) corrigeait par contre cette dernière notation : « au lieu de 1940 lire 1945 » et se rangeait à l'expertise de Hubbard dans « Canadian Painting », Galerie Nationale du Canada et Tate Gallery, 1964, qui au no 25, le datait aussi, comme nous, de 1945.

54. On le titre parfois *Inconnue,* mais c'est moins un titre que l'aveu d'une ignorance ou d'un oubli ! L'entrée 110 du *Livre de comptes* est suffisamment claire à son sujet : « 1 toile vendue au Dr Charles Lefrançois, Composition 4.45. *Lapin au printemps* (vert rouge blanc $50) ».

55. Mentionne à l'entrée 118 du *Livre de comptes* : « Toile vendue au Dr Paul Dumas 5.45 (*Jardin sous bois avec allée de roses*) Expo. Morgan, reçu $75. $125 ».

Le second est connu : il s'agit de *Nu vert* [pl. XI] [56], tableau étrange et complexe. Placée devant la partie centrale d'une paroi ajourée de deux baies de chaque côté, une femme nue mais verte se dresse, tournée vers la gauche. De la main retombante, elle tient des fleurs(?). Sa main droite fait le geste d'écarter un rideau mais à même la paroi où il n'y a pas de fenêtre. Une lumière jaune intense, inexplicable apparaît à cet endroit. Par la baie de droite, on aperçoit dans l'eau grise une île (flottante) où sont gravées deux formes féminines nues et affectant des poses provocantes. L'horizon est enfin fermé d'un rang de collines et d'un ciel gris fer nuageux.

Ce tableau paraît très chargé symboliquement et son titre un peu plat de *Nu vert* ne nous éclaire pas beaucoup sur son sens. Notons au moins qu'il s'agit d'un paysage à personnage central, comme *Synthèse d'un paysage de Saint-Hilaire*, c'est-à-dire faisant écho à une structure ancienne chez Borduas. Notons aussi que la femme verte tourne le dos à la nacelle érotique qui dérive sur la droite et qu'elle se trouve à faire face à la baie de gauche donnant sur l'eau grise. Cette situation suggère qu'elle est aux prises avec les deux côtés d'une alternative. Même le fait qu'elle écarte dans la paroi une sorte de rideau jaune pourrait montrer son indécision. Si comme Borduas en fournit d'autres exemples, les allusions érotiques symbolisent chez lui l'interdit, le fruit défendu, la situation particulière du *Nu vert* correspondrait à celle d'Ève d'avant la faute.

Cette interprétation paraît trouver confirmation dans un autre tableau de 1945 qui en est comme la suite naturelle. Nous voulons parler de *L'Île enchantée* [fig. 42], mais qui s'est appelé aussi *L'Île approchée*, comme pour signifier que dans ce second tableau le peintre s'était approché d'un détail situé dans le lointain du tableau précédent. On y retrouve l'île-nacelle avec ses deux personnages sensiblement dans les mêmes positions. Le personnage de gauche, le plus explicite, est une femme aux seins dressés et à la chevelure au vent. Elle pose un genou en terre. Elle est comme gravée d'un trait de feu sur le galet qu'est cette « île enchantée ». Réduite ainsi à une ligne ondulante, sur une masse sombre rabattue dans le plan du tableau, elle renforce l'impression de bidimensionnalité du tableau. Les plantes marines qui entourent symétriquement l'île à la manière des décors d'un cartouche baroque achèvent de renforcer cette impression. Le fond est peint du même gris que dans le tableau précédent. Borduas avait également titré ce tableau *L'Été du diable* (indice de datation ?) ou plus simplement *L'Île du diable* [57]. Après les propositions complexes du *Nu vert*, nous revenons à une proposition simple, tout entière du côté du diable... Le dilemme du *Nu vert* est tranché, mais au-delà de l'interdit. Le couple de *L'Île enchantée* est d'ailleurs homosexuel, puisqu'il présente deux femmes nues.

56. Il porte au verso : « P.-É. Borduas, Saint-Hilaire, R.R. 2, 1946, 5.45 $150 ».

57. *Île enchantée,* qu'on aperçoit sur une photo d'accrochage de la première exposition automatiste, rue Amherst, est déclarée s'appeler *L'Île du diable* dans la liste des tableaux de cette exposition fournie par la demande de bourse à la fondation Guggenheim (oct. 1948). Par ailleurs, selon le possesseur actuel, *L'Île du diable* apparaît comme *L'Île approchée...* Le titre que Borduas a finalement retenu rappelle un tableau d'O. Leduc également titré *L'Île enchantée* (h.t. 76,5 x 138 cm : s.b.d. : « Ozias Leduc », coll. Claude Rousseau) qu'Ostiguy a reproduit dans son catalogue : *Ozias Leduc, peinture symboliste et religieuse,* Ottawa, 1974, p. 135, cat. no 25.

Vu comme une suite, les deux tableaux ressuscitent les vieux dilemmes, entre le bien et le mal, entre la lumière et les ténèbres mais pour y préférer le mal défini comme un au-delà des interdits.

La trace du tableau le plus tardif de la série est perdue : *6.45* ou *La Dame au col rose* ou *Quand la plume vole au vent* [58]. Le premier titre littéraire donne à penser qu'il s'agirait d'un « portrait ». Il semble y avoir eu également une *Léda* peinte à ce moment [59]. La réapparition de ce thème n'aurait ici rien de surprenant.

Écrivant à Guy Viau de la peinture de Borduas, le 30 janvier 1945, Fernand Leduc rapportait qu'aux dires de Borduas

> ses dernières choses [...] sont à ce qu'il m'a décrit très figuratives et follement lubriques [60].

Ce tour « lubrique » que prend alors la peinture de Borduas, ne s'explique-t-il pas par la volonté de révéler les contenus sexuels inconscients restés latents dans ses anciens tableaux ? Nous nous expliquerions alors l'insistance sur le bijou dans *La Femme au bijou*, le *Nu vert*, les allusions érotiques de *L'Île enchantée*... Le surréalisme était assez ouvert à la psychanalyse pour qu'il autorisât pareil détour dans un développement pictural.

On peut se demander, si le retour à sa figuration opérée par Borduas en 1945 a été vraiment fécond. La suite de son développement qui reprend le fil coupé à la fin de 1944 semble indiquer qu'il ne le fut pas beaucoup. Réfléchissant sur le sens de cette période figurative de 1945, Claude Gauvreau notait :

> L'homme qui devance les autres et qui marche seul dans l'inconnu est parfois tenté de s'interroger sur l'extravagance et l'aberration apparente de son comportement insolite, il est tenté de douter, il peut connaître l'envie de retourner sur ses pas [61].

Cette remarque est profonde. Elle reflète une compréhension des mécanismes de la création artistique, avec ses avancées et ses reculs, probablement plus près de la vérité que tous les développements linéaires que nos reconstitutions « logiques » aimeraient pouvoir établir.

58. T 240.
59. Entrée 113 du *Livre de comptes* : « Léda le sygne *(sic)* le serpent n⁰ 112, peinte en 45. $150 vendu pour un client inconnu par Coutlé et Malouin, décorateurs. »
60. Cité par B. TEYSSÈDRE, « Borduas : Sous le vent de l'île, » *Bulletin de la Galerie nationale*, 12/ 1968, p. 27.
61. C. GAUVREAU, *art. cit.,* p. 55.

Peinture et action

10

Borduas et son Groupe
(1945-1946)

Durant l'été qui voit la fin de la deuxième guerre mondiale — l'Allemagne nazie capitulait le 7 mai et le Japon, le 2 septembre 1945 — Borduas réalise enfin un rêve longtemps caressé. Il s'installe à Saint-Hilaire dans une maison dessinée et construite par ses soins. En un sens, cette maison est une de ses œuvres maîtresses. Comprenant essentiellement trois niveaux, les chambres à l'étage supérieur, les salles communes au rez-de-chaussée et l'atelier à la cave, la maison avait ceci de particulier que le plafond du rez-de-chaussée était ouvert jusqu'à celui de l'étage, les chambres étant situées autour du puits ainsi formé, une passerelle protégée d'un garde-fou y donnant accès. La pièce centrale bénéficiait ainsi d'un très vaste espace. De larges baies ouvertes sur l'arrière donnaient sur le Richelieu. Borduas y avait visé à l'intégration de tous les détails. Les meubles, avec leur combinaison de courbes et de droites, rappelaient les meubles dépouillés caractéristiques de l'Art Déco, ceux mêmes dont on enseignait la fabrication à l'École du Meuble. L'ensemble, avec ces volumes carrés, ces lignes pures et dépouillées, rappelait l'architecture hollandaise contemporaine (Rietveld et Oud en particulier) marquée par le mouvement *de Stijl*, sinon par Le Corbusier. Borduas avait pu s'ouvrir à cette tendance grâce à l'influence de Marcel Parizeau ou du père A.-M. Couturier.

Cette installation à Saint-Hilaire a un effet positif immédiat sur l'activité de Borduas. On le trouve, à l'automne, plus actif et plus engagé que jamais, les doutes des années précédentes étant surmontés.

Sollicite d'abord son attention, la participation à la septième exposition annuelle de la CAS, qui devait avoir lieu en octobre dans les galeries de la maison Eaton's à Toronto, puis être présentée à Montréal au début de 1946. L'exposition aurait comporté quelque quatre-vingts toiles [1]. La presse torontoise

1. Pierre DAX, « Un peu de tout en peinture », *Notre temps,* 6 décembre 1945, p. 5.

donne les noms de vingt-quatre participants. Relevons-y la présence des jeunes peintres Fernand Bonin, Charles Daudelin, Pierre Gauvreau (*Fonction*), André Jasmin, Fernand Leduc (*Et leur ombre dit adieu au jour*), Jean-Paul Mousseau (*Aspect franc*), Denis Morisset et Guy Viau. Leur participation parut assez homogène pour qu'on ait songé à grouper leurs envois dans une exposition séparée, comme l'écrit Jacques Léger [2] :

> On dit aussi qu'une deuxième exposition de quatre-vingts toiles sera organisée à cette galerie de Toronto. Cette fois, elle serait uniquement consacrée à la section des jeunes de la Société d'Art Contemporain.

Mais ce projet restera sans lendemain.

À Toronto, Borduas aurait présenté au moins deux œuvres : une *Composition*, signalée par Paul Duval [3], et *La Femme au bijou*. On ne désigne pas cette dernière œuvre sous ce titre, mais elle est suffisamment décrite pour qu'il n'y ait pas de doute sur son identité. Pearl McCarthy parle d'une « *costumed female figure* [4] » et un journaliste du *The Telegram* décrit :

> [...] *one of his composition from which a striking masked figure emerges with striking effect* [5].

De Montréal, on suit l'événement avec intérêt. Pierre Dax commente :

> L'exposition organisée à Toronto remporta un succès tel que la Galerie Eaton de Toronto songe à faire de ce salon un événement annuel. [...] si l'on s'en tient aux critiques parues dans les journaux de la Cité-Reine, les Torontois ont dû être avantageusement impressionnés par les artistes de Montréal, Lyman, Borduas, Daudelin, de Tonnancour, Surrey, Leduc, Mousseau et bien d'autres furent l'objet de critiques très élogieuses [6].

Surtout, on décide à la CAS de reprendre cette même exposition à Montréal [7].

Du 2 au 14 février 1946 [8], en effet, se tenait à la Art Association une reprise de la septième exposition annuelle de la CAS. Il semble toutefois qu'on n'ait pas purement et simplement confronté le public montréalais avec exactement les mêmes œuvres qu'à Toronto. Le catalogue de la présentation montréalaise a été conservé. Il comporte 102 entrées au lieu des 80 mentionnées pour Toronto. Aussi bien, quand on peut le vérifier, on constate souvent l'apparition de nouveaux titres sous la même signature. Ainsi, Borduas présente cinq œuvres à cette version

2. « Projets de la saison », *Notre temps,* 18 octobre 1945, p. 6.

3. « Montreal Artists Establishing New Landmarks in Canadian Art », *Saturday Night* (Toronto), 10 novembre 1945, p. 24.

4. « [...] personnage féminin costumé ». « Montreal Group Worth Seeing », *The Globe and Mail* (Toronto), octobre 1945.

5. « Apparaît dans l'une de ses compositions un personnage masqué tout à fait étonnant ». « Montreal Moderns Seen Evoking Acid Criticism », *The Telegram* (Toronto), 17 octobre 1945.

6. *Art cit.*

7. Joseph Barcelo, président de la CAS en 1945, Borduas, en étant le vice-président au même moment, l'annonce au Cercle universitaire au début de décembre. C'est Pierre DAX, *art. cit.*, qui nous l'apprend.

8. *Cf.* le communiqué du *Canada,* 31 janvier 1946, p. 5, col. 3.

montréalaise de l'exposition. Elles sont désignées de manière sibylline au catalogue comme :

9 — G.37	gouache		$ 75
10 — 5.45	huile		150
11 — 134	huile		350
12 — 3.45	huile		350
13 — 1.45	huile		75

G. 37 est certainement une gouache de 1942. *Abstraction 37* ou *L'Évolution de la grenouille* était une des gouaches restées invendues à l'exposition de l'Ermitage. Nous avons vu qu'il fallait identifier *134* à la deuxième des grandes compositions de l'hiver 1944. Le prix qu'il en est demandé confirme qu'il s'agit d'un tableau de grande dimension ; mais sa trace est perdue. Les trois autres tableaux sont plus récents. *5.45* pourrait être ou le *Nu vert* ou *Jardin sous bois avec allée rose*, tous deux titrés de cette façon. Par contre, un article de C. Doyon permet de trancher.

> Borduas revient à la forme humaine avec une figure carnavalesque dont les atours sont de riches parements de couleurs. Et cette autre femme verte, au point d'appui de l'irréel, est-ce Édith ? À ses côtés deux larges baies s'ouvrent sur un passage édénique. Cette oscillation, cette double alternative est d'un lyrisme intense [9].

L'allusion à *La Femme au bijou* et au *Nu vert* est transparente. *5.45* ne peut être autre chose que *Nu vert*. L'interprétation qu'en a proposée Doyon ne contredit pas absolument celle que nous avancions plus haut. Il a voulu y voir Édith, femme de Loth, hésitant entre l'obéissance et la curiosité, son dilemme étant symbolisé par sa position entre « deux larges baies ». Pour retenir tout à fait cette interprétation, il faudrait supposer que, contrairement à la légende biblique, Édith aurait été changée en statue de sel (vert ?) pour avoir regardé moins le châtiment que Dieu réservait aux Sodomites que les Sodomites eux-mêmes dans leurs joyeux ébats ! Par ailleurs *1.45* est *Chevauchée blanche aux fruits rouges*. Doyon dit à son propos que Borduas y « déverse la corbeille de fleurs et de fruits enchantés ». Il reste donc que *3.45* n'ait pu être que *La Femme au bijou,* dont la présence à cette exposition de la CAS est certaine. Doyon en parle, mais aussi bien François Gagnon (Rinfret) qui la décrit comme une « femme à demi-masquée ». Il en conclut d'ailleurs que Borduas aurait « renoncé un instant à ses expériences de peinture abstraite [10] ».

Les commentateurs du temps ne semblent pas avoir été particulièrement surpris de voir Borduas « revenir à la forme humaine » ou « renoncer à ses expériences de peinture abstraite ». Ont-ils considéré les peintures non figuratives de Borduas comme une phase temporaire dans son développement ? On se souvient que, pour Hertel, « l'abstraction » était l'affaire de Pellan, alors que Borduas était le poète du « concret ». C'était minimiser l'impact du surréalisme sur lui. La suite de son développement, qu'on ne pouvait cependant pas prévoir alors, allait le montrer.

9. L'article de C. Doyon s'intitule simplement : « S.A.C. 1946 », *Le Jour,* 23 février 1946, p. 5.

10. *La Presse,* 2 février 1946, p. 30, col. 4.

La participation des jeunes peintres fut encore plus importante à cette exposition montréalaise. Barbeau, Daudelin, Desroches, Fauteux, Gauvreau, Jasmin, Leduc, Morisset, Mousseau et Riopelle en sont, la plupart du temps avec des tableaux plus nombreux et différents. C'est aussi la première fois que la CAS leur fait une si grande place.

Le critique Éloi de Grandmont est très chaleureux à l'égard de ces jeunes.

> Dans l'ensemble, elle [l'exposition] est gaie, vive de couleurs et d'une belle allégresse. Les jeunes y sont nombreux. Borduas domine l'ensemble avec ses jeunes élèves et amis dont quelques-uns sont remarquablement doués.

De Grandmont soulève dans son article un problème important, celui du jury pour le choix des œuvres à présenter à une exposition.

> Si compétent que soit un jury, on n'oublie pas que ces gens ont des goûts, parfois des goûts très précis, et ils ne peuvent pas les mettre dans leur poche pour la circonstance. Qui songe d'ailleurs à leur reprocher une telle attitude ? Celui qui accepte le jury, accepte d'être jugé avec partialité.

Et il ajoute :

> Il ne s'agit pas ici de mettre en cause le jury des années dernières, mais de proposer ce qui semble une amélioration pour l'avenir [11].

Malheureusement, ce problème ne sera jamais réglé à la CAS.

Borduas qui intensifiait ses contacts avec les jeunes peintres depuis deux ans, à l'occasion des forums dans les collèges classiques, des expositions collectives de la CAS, mais surtout dans de longues séances à son atelier, n'avait pas encore exposé exclusivement avec eux. La première exposition du genre sera due à l'initiative de Françoise Sullivan qui, ayant fréquenté l'atelier de Borduas, étudiait alors la danse au Studio de Franziska Boas à New York. Elle prend sur elle d'apporter à New York quelques œuvres de ses amis, soit Borduas, Pierre Gauvreau, Fernand Leduc, Jean-Paul Riopelle, Jean-Paul Mousseau, c'est-à-dire précisément le « groupe » qu'on retrouvera plus tard sous l'appellation d'automatistes. En janvier 1945, Françoise Sullivan exposera de façon tout à fait informelle les tableaux du groupe au Studio Boas. Elle n'obtiendra pas le succès escompté ; en effet, l'exposition passe inaperçue au milieu des nombreuses activités du Studio. Elle ira aussi montrer à Pierre Matisse les œuvres apportées, celui-ci ne les regardera qu'avec indifférence, à sa grande déception [12]. Ce premier contact du groupe avec New York ne fut donc pas très positif.

Entre-temps, Borduas se remet à peindre à un rythme accéléré. Il prépare, pour le printemps, une exposition-solo qui comportera un grand nombre de tableaux de 1946. Il faut donc supposer que les tableaux datés de 1946 et présentés à cette exposition ont été faits durant l'hiver. Une fois de plus ces tableaux reçoivent des titres chiffrés du type *1.46, 2.46*, etc. Toutefois, nous ne pouvons plus interpréter ces titres purement et simplement comme des indications de mois et d'année. Nous avons repéré en effet un tableau intitulé *10.46* qui est exposé au printemps, à l'auditorium chez Morgan. Il ne peut donc s'agir d'un tableau d'octobre 1946. Nous avons vu que ce système de titraison avait entraîné,

11. « L'Art contemporain », *Le Canada*, 6 février 1946, p. 5.
12. Renseignement communiqué par Françoise Sullivan en septembre 1974.

en 1945, des équivocités, chaque fois que deux tableaux avaient été peints le même mois. Probablement pour obvier à cet inconvénient, Borduas décide de s'en rabattre à une simple indication de succession dans le temps en numérotation ordinale, sans vouloir indiquer le mois précis durant lequel le tableau a été peint. *1.46*, *2.46*, *3.46*,... doivent donc s'interpréter comme : « premier, deuxième, troisième... tableau de 1946 », plutôt que : « de janvier, février, mars... 1946 ». Malgré tout, cette titraison conserve son intérêt. Elle permet encore de sérier les tableaux en séquence chronologique.

Nous avons pu repérer au moins onze de ces tableaux de 1946, probablement tous faits durant la courte période qui va de janvier à avril 1946. Le premier d'entre eux fait le lien avec les tableaux de l'hiver précédent. Il s'agit de *La Fustigée* [fig. 43]. Le tableau porte au verso l'inscription suivante qui soulève le problème de sa datation : « P.E. Borduas / Saint-Hilaire / R.R. #2 Comté de Rouville / P.Q. / *La Fustigée* / 27¾" x 24¾" / 1941 - 1946 / huile. » Pourquoi « 1941 - 1946 » ? Une interprétation possible de cette double datation serait d'y voir un tableau ancien (de 1941) que Borduas aurait retravaillé (en 1946). Était exposé à la Dominion Gallery un *Nu de dos* (n° 3 du catalogue), déclaré alors appartenir à Joseph Barcelo. Or le *Livre de comptes* porte à l'entrée 107 : « 1 huile, *Composition bleu blanc rouge n° 4*. *44* vendue à Jos Barcelo 1944 / (n° 140) en échange du *Nu à genoux* $175 », comme si Borduas avait repris son tableau de 1941, probablement pour le modifier au début de 1946 [13] en « fustigée ». Si notre interprétation est exacte, le *Nu de dos* se retrouverait donc maintenant lacéré de coups de pinceaux blancs, noirs et rouges pour devenir cette femme « fustigée » ou même « flageollée » (*sic*), et exprimant en clair le sadisme inconscient de l'ancienne composition. Les commentateurs ne décèleront pas toujours le sens psychanalytique de cette peinture : Doyon y verra une femme « en maillot rayé », quand elle réapparaîtra à une exposition du Cercle universitaire. Par contre, le sens de *La Fustigée* ne devrait pas faire de doute. L'intention de revenir sur sa production antérieure serait allée jusqu'à la reprise d'une vieille toile, littéralement parlant.

Mais, comme si *La Fustigée* marquait le bout d'une voie qu'il avait suffisamment explorée, le tableau suivant, *2.46* ou *Jéroboam* [fig. 44], qu'on ne connaît que par une photographie noir et blanc [14], semble nous ramener, sans plus, à la problématique de 1944. Et la figuration explicite et l'ambivalence de l'espace y sont abandonnées en faveur de l'évocation de formes se détachant sur un fond uniforme. Certes le titre biblique permet d'identifier la forme animale sur la gauche comme la tête du « veau d'or », dont Jéroboam avait rétabli le culte abhorré, après la séparation d'Israël et de Juda [15]. Toutefois, même en rendant la

13. Sur une liste de tableaux préparée par Mme Borduas on retrouve *La Fustigée* désignée comme *1.46.*, T 240. Par ailleurs, la Edmonton Art Gallery qui a en dépôt ce tableau l'intitule aussi *La Flageollée*. C'est aussi sous ce dernier titre qu'il sera présenté à Mexico en 1960 à l'exposition Arte Canadiense, Museo National de Arte Moderno.

14. On peut y lire une signature et une date en bas à droite : « Borduas /46 ». Le négatif montre aussi sur le cadre le chiffre 8 et une étoile indiquant qu'il s'agit d'un tableau vendu. Il l'a été effectivement à l'exposition Morgan, dont une liste annotée par Borduas porte en face du n° 8 le nom de M. et Mme MacKinnon-Pearson. Ceci est confirmé par l'entrée 113 du *Livre de comptes* : « 1 toile (Jéroboam) vendu à M. Pearson / 1946 / $150 / 2.46 / Saint-Hilaire / à l'expo. Morgan ».

15. I Rois, XII, 28-30.

forme moins équivoque, ce titre ne l'explicite pas davantage que ne le faisait le titre des gouaches ou des toiles de 1943 dans les mêmes circonstances. Il est en tout cas impossible d'en faire un tableau aussi figuratif que les œuvres de 1945.

Une différence saute aux yeux, cependant, si on compare le contenu du présent tableau à ceux de 1944. Jéroboam est un personnage historique et l'évocation de ce personnage ramène l'esprit dans des temps très anciens, d'avant même le christianisme. Dans les tableaux de 1944 aussi, certains moments étaient évoqués, mais il s'agissait d'une heure du jour ou de la nuit, d'une saison de l'année, c'est-à-dire d'un segment pris à même le temps périodique. *Jéroboam* intéresse un segment chronologique, mais un segment pris sur le temps linéaire de l'histoire. Nous sommes passé de la synchronie à la diachronie. Ce passage n'est pas sans conséquence du point de vue pictural. Si le temps cyclique (diurne ou saisonnier) a une couleur au sens physique du terme (variation d'illumination, perturbations météorologiques) le temps historique n'en a pas, sinon d'une manière tout à fait métaphorique et arbitraire. Aussi bien un titre comme *Jéroboam* ne désigne qu'un élément formel, quasi iconographique (la tête du veau d'or) par l'évocation du tout (l'histoire de Jéroboam) et non pas la couleur ou la lumière particulière de l'atmosphère du fond, qui n'a rien à voir ici.

Peut-être faut-il voir, dans ce choix particulier de sujet pris sur le temps diachronique, une conséquence du retour à la figuration de l'année précédente. Comme les moments de l'histoire, les « scènes » figuratives (symboliques ou anecdotiques) n'ont d'atmosphère colorée que métaphoriquement.

Le tableau suivant, *3.46*, avait, semble-t-il, été intitulé *Tente* à l'exposition Morgan au moment où Gilles Hénault en devenait acquéreur [16]. Plus tard, à la rétrospective d'Amsterdam, on lui donnera le titre de *Banc blanc* [fig. 45] [17]. C'est un tableau qui accumule les référents concrets. La « tente » noire maculée de blanc et de rouge en forme de *tipi* indien occupe le fond de la composition et se détache sur un fond gris sombre menaçant. Des oiseaux blancs et noirs la survolent. Le premier plan est traversé de biais par la masse blanche d'une sorte de banquise, alors qu'un coin de terre rougeâtre se voit sur la droite. Au bout du « banc blanc », on aperçoit une structure plus difficile à identifier. S'agit-il d'un pont, d'une construction ou même de ces énormes machines avaleuses de neige qu'on appelle souffleuse dans nos régions ? Il est difficile d'en décider.

De même que le tableau précédent remettait en place l'axe chronologique en le rétablissant, il est vrai à un autre niveau, *3.46* rétablit l'axe topographique. La conjonction de la tente indienne, des oiseaux et de la neige évoque un lieu assez défini topographiquement, — quelque Labrador imaginaire peut-être — pour qu'il n'y ait pas de doute à ce sujet.

À l'instar de *Jéroboam* qui réinterprétait l'axe chronologique en termes de diachronie, *Banc blanc* le fait de l'axe topographique en termes de géographie.

16. L'entrée 116 du *Livre de comptes* porte : « 1 toile (Tente) vendue à / 3.46 / Gilles Héneault à l'expo. Morgan / ? / 1946 / $80 ». Par ailleurs, le négatif de ce tableau conservé par Borduas montre le cadre, une étoile et le n° 16, ce qui correspond dans la liste annotée de l'exposition Morgan au nom des premiers collectionneurs : « Gilles et Lucille Héneault ».

17. Présenté à l'exposition d'Amsterdam, au catalogue de laquelle il est reproduit, il porte le titre hollandais de *De witte bank*, soit *Le Banc blanc*.

Comme les temps, les lieux peuvent avoir un caractère général d'environnement écologique ou un caractère particulier de région géographique. Mais le passage du général au particulier n'a pas les mêmes conséquences (du point de vue de la peinture) s'agissant des temps et des lieux. Le lieu, qu'il soit compris comme environnement ou comme région, a toujours des référents concrets dans le monde de la couleur, alors que seul le temps cyclique en a. Le peintre se retrouve donc ici dans son élément : cet élément est un paysage.

Une liste de Madame Borduas [18] note ensuite l'existence d'un tableau intitulé *4.46* ou *Le Nain dans la garenne*, que nous ne connaissons pas autrement. La « garenne » ramène à une conception écologique du lieu, ce mot désignant les bois où les lapins vivent et se multiplient à l'état sauvage, ou encore un domaine de chasse réservée. On implique aussi qu'un « nain » y a fait intrusion.

L'entrée 120 du *Livre de comptes* mentionne ensuite : « toile vendue à Marcel Barbeau / 1946 / 5.46 / (petite abstraction grise de l'expo. Morgan) $50. Reçu ? ». Ce petit tableau, aujourd'hui dans la collection Yves Groulx, est réapparu récemment. Son titre n'attire l'attention que sur sa couleur, ou mieux que sur ses tonalités, le gris intermédiaire entre le blanc et le noir, étant la tonalité par excellence. Dans la mesure où la couleur tonale chez Borduas qualifie un moment du temps, la *Petite abstraction grise* pourrait être vue comme une étude d'espace atmosphérique à l'état pur. Par contre, les petites dimensions du tableau, ses forts empâtements, les accents marron qu'on y décèle ici et là suggèrent bien l'ordre minéral.

Une remarque analogue pourrait s'appliquer à un autre tableautin dont on ne connaît pas le numéro d'ordre, qu'on a intitulé *Paysage* et qui fait la paire avec lui. On notera que l'un et l'autre ont les mêmes dimensions. Dans *Paysage*, le fond est sombre (vert et brun) et se distribue en bandes horizontales, ce qui déjà justifierait le titre qu'on lui a donné. Sur ce fond, se détachent mal des formes végétales(?), penchées à l'oblique, comme abattues par le vent, mais traitées dans un registre aussi sombre que le fond. Comme le précédent, ce tableau est maçonné tout entier à la spatule et présente de forts empâtements. Notons que ses petites dimensions n'ont pas empêché ici d'y voir un « paysage », ce qui justifierait peut-être de ne pas attacher trop d'importance aux dimensions du tableau dans l'interprétation de la *Petite abstraction grise*.

Dans ce cas, on pourrait considérer que ces deux tableaux sont consacrés aux thèmes très généraux de la durée et de l'espace, donc aux deux grands axes qui sont à la base du développement de l'œuvre de Borduas depuis 1944. *Petite abstraction grise* transmute la matière en lumière et ne retient, de la lumière, que la tonalité (éliminant les teintes), c'est-à-dire le moyen par excellence d'exprimer en peinture les modalités particulières du temps cyclique. *Paysage* semblablement transcende l'opposition entre environnement écologique et région géographique pour n'affirmer que la structure de l'espace à l'état pur.

Les deux tableaux suivants ne nous sont connus que par des mentions. La liste de Madame Borduas note l'existence de *6.46* ou *Sous l'eau* (81,5 x 109,5

18. T 240.

cm) [19] et le *Livre de comptes* [20] mentionne *7.46* ou *Marchande de fleurs*. Leurs traces sont perdues à l'un et à l'autre.

Nous sommes plus heureux avec les trois derniers de la série. *8.46* ou *L'Autel aux idolâtres* [fig. 46] [21] invite par son titre à un rapprochement avec *Jéroboam*. Une fois de plus, dans ce petit tableau, se détachent des formes isolées sur un fond sombre. La ligne d'horizon ou la succession à l'horizontale des plans dans l'espace est sacrifiée, comme dans *Jéroboam*, à cet espace neutre qui sous-tend le fond du tableau. Qu'on prenne attention, au fond de ces deux tableaux. Même s'ils ne nous sont connus que par des photographies noir et blanc, ces documents permettent de distinguer au moins le fond clair de *Jéroboam* du fond sombre de *L'Autel aux idolâtres*. Cette indétermination entre ces deux types de fond est bien la preuve que le temps diachronique de l'histoire n'est pas lié à une atmosphère particulière. Deux tableaux de thèmes voisins peuvent s'accommoder d'évocation d'atmosphère diamétralement opposée.

9.46 est un tableau bien connu, sous un autre titre, il est vrai ! Il semble qu'il faille titrer ainsi *L'Éternelle Amérique* [fig. 47] qui s'est aussi appelée *Plaine engloutie — L'Écossais* ou même *L'Écossais redécouvrant l'Amérique* [22]. Le caractère touffu de la titraison n'est pas irréductible. Chacun de ces titres tentatifs éclaire un aspect ou l'autre du tableau.

La « plaine engloutie » est une désignation géographique ou géologique qui est familière aux habitants de Saint-Hilaire et de sa région, encore plus pour quelqu'un comme Borduas qui avait fréquenté Ozias Leduc. Ce dernier expliquait dans son article, « Histoire de Saint-Hilaire. On l'entend, on la voit » que Saint-Hilaire

> porte des signes évidents qu'il fut un moment un îlot isolé visible de loin, une montagne élevée le dominant, alors que la grande mer recouvrait la plaine entre les collines montérégiennes.

Plus loin, il parlait encore des « dépôts sédimentaires formés au fond de la grande mer d'autrefois ». Il désignait ainsi ce que les géologues ont appelé la mer Champlain.

19. T 240. On trouve encore mention de ce tableau sur une liste d'œuvres présentées à l'exposition de la CAS, à Toronto, en janvier 1947 : « Sous eau. À prendre chez Stern. 32″ x 43″. $350. »

20. Entrée 123 qui se lit comme suit : « Toile vendue à Mme Dr G. Deshaies / 1946 / 7.46 (Marchande de fleurs) expo. Morgan payé $50 ». Madame G. Deshaies a dispersé sa collection après la mort de son mari.

21. L'entrée 114 du *Livre de comptes* porte : « 1 toile vendue à Jean-Paul Riopelle / 1946 / $50 / 8.46 / à l'exposition Morgan / L'autel aux idolâtres ». Il en existe une photo dans les papiers de Borduas, marquée au verso : « Abstraction (3). Huile. 1946. Appartient à M. Jean-Paul Riopelle. Saint-Hilaire Station. P.Q. » Un négatif enfin, également conservé par Borduas, montre le cadre portant une étoile et le n⁰ 17 ce qui correspond bien à la liste de l'exposition Morgan annotée par Borduas, où le n⁰ 17 est déclaré appartenir à Riopelle. C'est ce petit tableau qu'on voit sur une photo d'accrochage de l'exposition automatiste à la galerie du Luxembourg, à Paris en 1947.

22. Ce tableau a exactement les mêmes dimensions qu'un autre désigné par un autre titre, dans une liste de tableaux que Borduas avait l'intention de présenter en janvier 1947 à une exposition de la CAS : « Plaine engloutie — l'écossais 47¼″ x 38¼″ $400 ». Par ailleurs, ce nouveau titre permet d'associer à notre tableau la mention 42 d'une liste de Madame Borduas : « 42 L'Écossais redécouvrant l'Amérique 9.46 » et de boucler la boucle, tous ces titres désignant probablement le même tableau.

Témoin d'une si longue histoire, ce coin d'« Amérique » pouvait bien signifier la pérennité du continent. Par ailleurs, *Plaine engloutie* permet de lire le coloris sombre du fond de la toile, où bruns et noirs dominent, comme celui d'un milieu aquatique. On se souvient de plus qu'un des tableaux que nous n'avons pu retrouver s'intitulait *Sous eau*. Comme l'air, l'eau est un milieu transparent susceptible de changer de couleur selon le degré d'illumination qu'il reçoit et pour les mêmes raisons. On peut penser que, dans la peinture automatiste de Borduas, le milieu aquatique est souvent l'équivalent du milieu atmosphérique. Il joue le rôle de fond et ajoute un registre de nuances transparentes à celles que lui fournissaient les évocations des diverses heures du jour et de la nuit.

Mais, que vient y faire « l'Écossais » ? Dans le tableau, il esquisse un pas de *scottish*, sur la droite de la composition. En face de lui, un *tipi* indien, analogue à celui du *Banc blanc*, complète la composition sur la gauche. L'Écossais dansant devant une tente indienne découvre l'Amérique, ou plutôt la redécouvre, — car c'était déjà fait, — et ajoute à la dimension géographique une dimension diachronique (imaginaire si l'on veut) l'une et l'autre retenues dans le titre final : 1) *L'éternelle* ; 2) *Amérique*.

Ce dernier titre par contre, laisse tomber la connotation aquatique de la *Plaine engloutie*, ni aucune évocation atmosphérique particulière. C'est bien la preuve que le rappel d'un événement historique dans le « paysage » automatiste rend précaire la relation d'un fond atmosphérique particulier avec les éléments situés au premier plan. On pense ici beaucoup plus à une simple juxtaposition d'éléments, les premiers tirés de la géologie du lieu, les seconds de l'histoire des « découvertes », sans plus de relation entre eux.

À un moment de l'histoire, on ne peut associer que bien arbitrairement telle atmosphère particulière, alors qu'il va de soi que telle heure du jour ou de la nuit, telle saison ou même tel milieu écologique particulier ait son atmosphère à lui. Il est même une notion qui connote à la fois le lieu et un état atmosphérique particulier, à savoir la notion de climat. Aussi, c'est assez naturellement que le dernier tableau de la série, *10.46*, s'intitule *Climat mexicain* [23] [fig. 48]. La diachronie historique est évacuée au profit de l'association d'un lieu géographique avec une atmosphère particulière. Ce dernier appartient au fond du tableau, rehaussé de nuances jaune et gris, sans ligne d'horizon. On demande au contraire aux objets, se détachant sur ce fond, d'évoquer le lieu exubérant ici visé. Le « paysage » automatiste venait de trouver une de ses formules définitives.

Nous sommes passé légèrement sur le caractère des personnages impliqués dans notre série de tableaux.

[Or] la méthode que nous suivons, écrit Lévi-Strauss, n'est légitime qu'à condition d'être exhaustive : si l'on se permettait de traiter les divergences

23. Il est connu par une photographie marquée au verso : « Abstraction (4) huile 1946 appartient à M. Claude Gauvreau, 75 ouest, rue Sherbrooke ». Il en existe également un négatif qui montre le cadre portant le n° 5 suivi d'une étoile. Bien plus, ce tableau a été reproduit dans *Canadian Art,* hiver 1948, p. 137, avec la légende : « Paul-Émile Borduas, Composition 1946, Collection Claude Gauvreau ». Il est réapparu récemment à l'exposition « Borduas et les automatistes », au Musée d'Art contemporain de Montréal sous le titre bizarre de *Un* et déclaré alors appartenir à Monique Lepage. C'est par contre le *Livre de comptes* (entrée 115) qui permet de l'identifier correctement : « 1 toile (Climat mexicain) vendu à / 10.46 / Claude Gauvreau à l'expo Morgan 1946 ».

apparentes entre des mythes (nous dirions des tableaux), dont on affirme ailleurs qu'ils relèvent d'un même groupe, comme le résultat, tantôt de transformations logiques, tantôt d'accidents historiques, la porte serait grande ouverte aux interprétations arbitraires : car on pourrait toujours choisir la plus commode et solliciter la logique quand l'histoire se dérobe, quitte à se rabattre sur la seconde si la première fait défaut. (*Le Cru et le Cuit*, p. 156.)

Il y a en effet une grande différence entre des connotations du genre « Jéroboam », ou même « l'Écossais » et les « idolâtres » d'une part, et « le nain », « la marchande de fleurs », d'autre part. Les premières renvoient à des personnages individualisés, les seconds, à des types au sens que l'on donne à ce mot en littérature. Mais cette opposition est congruente à celles que nous avons déjà vues, le type littéraire se situant du côté de l'écologie et du temps cyclique, alors que le personnage historique est lié à un endroit particulier et à un moment précis de la durée. C'est dire combien la production de 1946 se situe à plusieurs niveaux à la fois. Il faut probablement voir, dans cette confusion du propos général de l'œuvre en 1946, l'impact du détour par la figuration en 1945. Ce retour avait introduit une césure dans l'œuvre, nous allions dire une lésion. Les travaux de 1946 ont cherché à la guérir. De ce point de vue les deux petites abstractions dont nous avons parlé, en réaffirmant d'une manière très générale l'importance des grands axes de développement dans l'œuvre, étaient probablement nécessaires.

Coïncidant avec la fin de cette période intense de production, se situe un certain nombre d'activités qui de nouveau vont impliquer Borduas et le groupe de jeunes peintres qui le fréquentent. La Art Association lui demande d'abord de faire partie du « jury moderne » de son 63e salon du Printemps. Depuis 1944, ce musée avait mis sur pied un système de deux jurys, l'un académique, l'autre moderne. Les artistes étaient libres de soumettre leurs travaux au jury de leur choix [24]. L'idée d'un pareil système, qui s'avérera par la suite assez désastreux, venait de la CAS.

> La Société d'Art contemporain présidée par Me J.-L. Barcelo a réussi à obtenir la nomination d'un double jury. Les exposants étaient libres de choisir le jury le mieux disposé à accepter leurs tendances de peintres [25].

À l'époque de sa création, ce système pouvait paraître libéraliser considérablement le salon du Printemps, salon académique par excellence. Les jeunes peintres avaient profité bien vite de cette libéralisation. Dès le 61e Salon (du 28 avril au 28 mai 1944), Riopelle y avait présenté une aquarelle intitulée *Paysage*. L'année suivante (du 5 au 22 avril 1945), Goodridge Roberts faisant partie du jury moderne, Marcel Barbeau, Mousseau et Riopelle avaient vu de leurs œuvres acceptées. Le jury moderne du 63e Salon comprenait, en plus de Borduas, Marian Scott et Fritz Brandtner [26]. Il allait accepter des travaux de Jean-Paul Mousseau, Suzanne Meloche et Jean-Paul Riopelle.

24. D. G. CARTER, *Salons du Printemps, Lauréat 1908-1965*, M.B.A.M. 30 mars — 30 avril 1967. Sur le système du double jury, voir Éloi DE GRANDMONT, « Du nouveau au Salon du Printemps », *Le Canada*, 9 avril 1945, p. 8, et F. GAGNON (Rinfret), « Toutes les tendances sont passées en revue », *La Presse*, 7 avril 1945, p. 31.
25. Éloi DE GRANDMONT, *art. cit.*
26. TURNER, *op. cit.*, p. 29.

Si, de cette manière, les jeunes peintres avaient réussi à se faire accepter au musée, après avoir été admis à la CAS, le besoin de se présenter au public comme un groupe gravitant autour de Borduas restait inassouvi. Cette occasion devait leur être donnée bientôt, puisque du 20 au 29 avril 1946, ils exposaient dans un local improvisé au 1257 de la rue Amherst, avec Borduas. En complet contraste avec leur participation au salon du Printemps, cette manifestation avait été longuement préparée.

Claude Gauvreau a gardé mémoire des discussions qui ont immédiatement précédé l'exposition.

> Leduc [...] avait beaucoup lu Breton et c'est lui qui voulait la constitution d'un groupe de peintres autonome situé à la fine pointe de l'évolution et orienté dans un sens unanime. Le projet d'une exposition collective d'une seule tendance fut donc décidé et c'est ainsi que l'exposition de la rue Amherst eut lieu en 1946. À première vue, Borduas craignait par là de décourager et d'éloigner d'autres jeunes peintres « modernes » de tendance différente ; mais, toujours sensible à un dynamisme authentique, il se rallia à l'idée de l'exposition et y envoya des tableaux [27].

L'exposition groupait, autour de Borduas, Barbeau, Fauteux, Gauvreau, Leduc, Mousseau et Riopelle. On sait, grâce à la demande de bourse à la fondation Guggenheim (octobre 1948), que Borduas y exposa deux gouaches (les *n*[os] *43* et *16*) et deux toiles, *L'Île du diable* et *L'Île fortifiée*.

Les gouaches de 1942 sont connues. *Abstraction 43*, appartenant à Magdeleine Arbour, et *Abstraction 16* achetée par « un groupe de jeunes peintres » étaient pour ainsi dire les gouaches appartenant au groupe automatiste. Il n'est pas étonnant de les voir ici. Nous avons déjà signalé *L'Île fortifiée,* en parlant de l'exposition de Joliette. *L'Île du diable* était évidemment la pièce de résistance, la seule toile nouvelle dans l'ensemble. Une photo d'accrochage nous en révèle l'identité. Entre une toile de Fernand Leduc et des petits tableaux de Jean-Paul Mousseau, de Jean-Paul Riopelle et de Marcel Barbeau, sur une sorte d'écran qui la met en évidence, on aperçoit très bien *L'Île enchantée*. On peut donc l'identifier sans crainte avec *L'Île du diable*. Il faut relever le rapprochement fait par Borduas dans cette exposition entre *L'Île fortifiée* et *L'Île enchantée*. Il confirme une fois de plus le sens psychanalytique que nous donnions à la production de 1945, un tableau étant perçu comme le commentaire de l'autre : « L'Île enchantée » explicitant le contenu latent de « L'Île fortifiée ».

La presse a été discrète sur cette manifestation collective ; on n'en trouve guère que deux communiqués et deux ou trois comptes rendus [28]. Il n'y a pas grand-chose à tirer de ce côté. Claude Gauvreau en donne une peinture autrement vivante.

> C'est en coïncidant avec une exposition solo de Borduas tenue ailleurs, ainsi que l'avait souhaité Leduc, que l'exposition collective eut lieu au 1257, rue Amherst, dans un local que venait d'évacuer l'armée féminine person-

27. *Art cit.,* p. 59.
28. « Vernissage », *Le Jour,* 20 avril 1946, p. 4, col. 6 ; « M. Borduas et ses disciples exposent », *La Presse,* 20 avril 1946, p. 48 ; Jean AMPLEMAN, « Des disciples au maître », *Notre temps,* 27 avril 1946, p. 5, col. 5-6 ; Éloi DE GRANDMONT, « Surréalisme », *Le Canada,* 24 avril 1946, p. 5, col. 2, et Charles DOYON, « Borduas et ses interprètes », *Le Jour,* 11 mai 1946, p. 7, col. 3-4.

nelle de ma mère. [...] Nous nous tenions sur les lieux (à l'exception de mon frère Pierre toujours outre-mer) et nous discutions passionnément avec les visiteurs. L'ambiance était frénétique, nous étions saouls de ferveur et de joie. L'exposition avait eu lieu dans un milieu populaire et je n'ai jamais oublié depuis que les gens du peuple n'avaient que peu de préjugés et qu'ils parvenaient assez facilement à concevoir la légitimité de cette entreprise à la suite de quelques explications sincères ; par contre, dès que surgissait un personnage à bottines vernies, c'était tout de suite l'étalage de prétention sotte et de persiflage d'autant plus méprisant qu'il était plus aveugle. La peinture non figurative de groupe faisait ses premiers pas en public à Montréal [29].

C'est en même temps donner toute son importance à cette manifestation.

Alors que se tenait l'exposition du « groupe » dans la rue Amherst, et semble-t-il avec l'intention délibérée de faire coïncider les deux manifestations, le 23 avril s'ouvrait, à l'auditorium du magasin à rayons Henry Morgan, une exposition qu'Éloi de Grandmont qualifiera d'« importante [30] ». Il annonçait par la même occasion qu'elle devait se prolonger jusqu'au 4 mai 1946. Vingt-trois toiles sont exposées au cinquième étage du magasin, et couvraient, au dire de Jean Ampleman,

une période de 3 ans, des années 1943 à 1946. On y remarque une évolution graduelle de Borduas vers une plus grande simplicité et un plus grand dépouillement. Dans ses derniers tableaux, les formes, qui se mélangeaient et se compénétraient autrefois les unes dans les autres, se détachent maintenant plus nettement. Elles deviennent des éléments individuels sur un fond particulier [31].

Cette analyse est bien avare de titres précis. On doit le regretter d'autant plus que l'exposition Morgan est une des plus difficiles à reconstituer. La seule liste conservée de cette exposition n'en indique pas les titres, mais tout juste le nom des collectionneurs qui en ont acquis des toiles [32]. Nous devons procéder par recoupement de diverses sources. La principale est encore le *Livre de comptes* qui révèle la présence de neuf œuvres à cette exposition :

Entrée	Titre numérique	Titre littéraire	noms des premiers collectionneurs
115	10.46	Climat mexicain	C. Gauvreau
113	2.46	Jéroboam	MacKinnon - Pearson
112	5.44	Odalisque	P. Larocque
116	3.46	Tente	G. Hénault
114	8.46	Autel aux idolâtres	J.-P. Riopelle
107	3.45	Palette d'artiste surréaliste	G. Lortie
118	5.45	Jardin sous bois avec allée de roses	Dr P. Dumas
120	5.46	Petite abstraction grise	M. Barbeau
123	7.46	Marchande de fleurs	Dr G. Deshaies

29. *Art. cit.*, p. 59.
30. Dans *Le Canada*, 24 avril 1946. Voir aussi *La Presse*, 23 avril 1946, pour un communiqué.
31. Dans *Notre temps*, 27 avril 1946.
32. T 240.

Le catalogue de l'exposition porte, en face de six numéros, le nom d'un de ces collectionneurs, confirmant les données du *Livre de comptes* au moins dans ces cas. Par ailleurs, quatre photos anciennes conservées par Borduas portent les mêmes numéros d'accrochage, permettant l'identification certaine de ces œuvres.

N° d'accrochage	Nom des premiers collectionneurs	Photos anciennes
5	C. Gauvreau	X
6	MacKinnon - Pearson	X
7	P. Larocque	
16	G. Hénault	X
17	J.-P. Riopelle	X
22	G. Lortie	

Enfin, une liste que Borduas avait préparée pour R. H. Hubbard [33], mentionne deux tableaux comme de « l'expo. Morgan » : *Le Saladier* et *6.45* ou *Quand la plume vole au vent*. Les journaux ne donnent guère plus d'indications. Ils permettent au moins d'assurer la présence de *Femme au bijou* [34] et de *Nu vert* [35] à cette exposition. Une étiquette sauvée au verso d'un tableau permet enfin d'assurer la présence de *2.45* ou *Abstraction* à l'exposition Morgan [36].

Même aussi lacunaire, cette liste reconstruite permet d'établir le caractère rétrospectif de l'exposition Morgan. Nous avons établi qu'elle comportait au moins un tableau de 1944, quatre (ou cinq si on inclut *État d'âme*) de 1945 et six tableaux de 1946 faisaient partie de l'exposition ; aucun de 1943, par contre, malgré l'indication de Jean Ampleman que nous rapportions plus haut. Leur présence n'est cependant pas exclue. Borduas y avait donc fait le point de la production qui l'avait occupé depuis l'exposition de la Dominion Gallery. C'est là une production complexe où Borduas mit peu à peu en place les éléments structuraux de sa peinture automatiste, non sans avoir effectué un détour réflexif sur sa propre peinture figurative, en 1945. Il pouvait considérer maintenant la voie libre et s'engager résolument dans la meilleure phase de sa peinture automatiste.

L'article, que consacrera rétrospectivement le Dr Paul Dumas à cette exposition [37], tire la même conclusion. Après avoir évoqué l'exposition de la Dominion Gallery, Paul Dumas ajoute que

33. Liste de photographies datée du 22 février 1947 qui porte : « Toile 1945 / en tournée d'exposition en Europe / Exposition de l'UNESCO Paris 1947 / Exposition Morgan 1946 ». La mention de l'UNESCO permet d'identifier la toile avec *Le Saladier* dont une photographie noir et blanc a été conservée. La même liste porte aussi : « Toile 1945 / Quand la plume vole au vent / Exposition Morgan 1946 » (T 240).

34. « Sauf un portrait de femme, d'ailleurs masqué, le peintre reste éloigné de la représentation de la nature et de la géométrie », *La Presse*, 24 avril 1946, p. 4.

35. « *A part from a green nude near a lake in which there is an island, and two other female figures that have become somewhat entangled in sundry decorative motifs, the themes of the other paintings of varying sizes are obscure* (Sauf un nu vert près d'un lac où paraissent une île et deux personnages féminins entourés de divers motifs décoratifs, les thèmes des autres tableaux de dimensions variées restent obscurs) ». *The Gazette*, 27 avril 1946.

36. *2.45* ou *Sous la mer* de la collection L. Larocque.

37. « Borduas », *Amérique française*, juin-juillet 1946, pp. 39-41.

les toiles d'aujourd'hui le confirment dans sa réussite. Elles sont dans l'ensemble plus claires et plus sereines de tons, même si l'on retrouve parfois ces arrière-plans foncés qui correspondent vraisemblablement à l'atmosphère pénombrale où se meut, comme entre deux eaux, l'inconsistance des phantasmes oniriques. Sans doute la forme de Borduas semble-t-elle floue, déliquescente, éparpillée. Mais les formes du monde subliminal auxquelles il emprunte les motifs de ses compositions sont justement des éléments plastiques dans le sens dynamique, c'est-à-dire mobile et changeant, du terme. Reflets d'un autre monde, elles ont cependant des points de comparaison lointains dans le nôtre : elles coulent comme des flots de lave irisée, elles rappellent de lentes chevauchées de nuées boréales, elles ont la transparence des gelées opalescentes qui peuplent les fonds marins ou le frémissement d'un sous-bois tropical, ou bien encore, émiettées comme une nébuleuse de cristaux, elles se parent du dur éclat des pierres précieuses.

Plus rarement prennent-elles un aspect figuratif : femme, nacelle, poissons, masques (motif significatif que nous avons déjà rencontré dans l'œuvre de Borduas).

En même temps, l'action et l'influence de Borduas auprès des jeunes peintres s'étaient approfondies. Un « groupe » homogène — on ne les appelait pas encore les automatistes — de jeunes peintres gravitent autour de lui et s'associent étroitement à son action à la fois dans les forums, les expositions collectives et les institutions de diffusion comme la CAS ou la Art Association. Cette action revêt pour lors un caractère dialectique qu'on ne lui trouvera pas toujours par la suite. Sans qu'il y paraisse encore, cependant, les germes des conflits futurs sont déjà en place.

11

L'offensive automatiste
(1946-1947)

Borduas a-t-il soupçonné, dès la fin de l'année scolaire 1946, que son statut à l'École du Meuble allait bientôt être modifié ? Si oui, est-ce, entre autres causes, la raison qui lui fait encore penser sérieusement à l'exil ? Ce qui est certain, c'est qu'avec la fin de la guerre 1939-1945 la tentation de partir pour Paris revisite Borduas. Il n'est pas non plus pour rien dans les départs, pour la France, des jeunes peintres qui sont les plus proches de lui. Ainsi Riopelle part pour Paris, probablement vers la fin de l'été 1946. Le 5 septembre, il écrit à Borduas pour l'informer des possibilités de s'installer en France à ce moment.

> Monsieur Beaulieu ne vous conseille pas de venir immédiatement vous installer avec votre famille. Par contre, le père Couturier, qui fut très gentil pour moi, est beaucoup plus optimiste. Il viendra au Canada en novembre, il aura certainement de bonnes nouvelles pour vous [1].

Il a donc été encore question d'exil. Borduas a marqué dans *Projections libérantes* que, dès avant septembre 1946, « la situation à l'école n'était pas commode ». Avec la reprise de l'année scolaire 1946-1947, les choses ne s'arrangent pas. Bien au contraire.

> En septembre 1946, Gauvreau-le-directeur, Gauvreau-le-chameau de tout à l'heure, m'enlève sans une consultation du conseil pédagogique, sans même me prévenir, les cours de décoration et de documentation ; seul le cours de dessin à vue résiste. Monsieur Félix, ci-devant principal acolyte de Maillard, me remplace. En fait de retour en arrière ce n'est pas raté.
>
> .
>
> La situation à l'école n'était pas commode, elle devient intenable. Impossibilité de protester publiquement. Personne n'aurait compris : les nouvelles conditions ayant l'air de m'avantager. Mon travail est diminué de

1. T 159.

moitié : le salaire reste le même ! Vous voyez la possibilité de se plaindre d'un tel sort ?

L'intention de cette manœuvre est claire. On commence à ressentir l'ascendant que Borduas prend sur ses élèves. L'exposition de la rue Amherst au printemps précédent en avait marqué le zénith. Jean-Marie Gauvreau crut nécessaire d'intervenir. Borduas date de 1943 le malaise entre lui et la direction de l'École.

> Je savais que c'était uniquement par votre [Gauvreau] manque d'imagination pour créer de toute pièce un prétexte, pouvant vous justifier devant l'opinion publique de mon renvoi de l'école, que vous me gardiez contre votre vouloir. Sans quoi vous m'auriez exécuté *dès l'exposition de la Dominion Gallery en 1943.*

Le lien donc entre l'exposition de la rue Amherst et la diminution de la charge de cours n'est pas direct. Le conflit est plus profond et remonte à plus loin, mais il éclate une première fois, à ce moment.

La manœuvre était maladroite, comme toutes celles de ce genre. Elle allait amener Borduas à radicaliser ses positions, les jeunes se solidarisant avec lui. Aussi bien, on va le voir attacher de plus en plus d'importance à l'action commune entreprise avec eux, au cours des deux années qui vont suivre.

L'automne ramène une nouvelle fois l'exposition annuelle de la CAS, la huitième, qui se tient à la Dominion Gallery du 16 au 30 novembre 1946. Borduas y présente deux toiles. É.-C. Hamel les identifie comme une *Composition* et un *Nu* [2], ce qui n'est pas très explicite. Le commentaire de Charles Doyon permet au moins d'identifier le second d'entre eux.

> La présence de Borduas se traduit en un « Nu » qui frise la parodie. — Mais non, Borduas ne s'amuse pas. — Ce double maillot aux multiples rayures est un prétexte à une riche animation, à un jeu de valeurs. Une tête équivoque communique le rythme à ce qu'il soustrait. De lui encore, une féerie de tons, qui, d'un rouge épi de blé, s'épanouit en un vol de colombes. Cette composition d'un surréalisme mitigé est la pièce de résistance de l'exposition [3].

Il s'agit probablement de *La Fustigée*. Nous avons fait état, par ailleurs, d'une liste de tableaux présentés subséquemment par la CAS en janvier 1947 à Toronto qui permet d'identifier la *Composition* à *Sous l'eau*. Si, par ailleurs, cette *Composition* avait déjà été présentée à l'exposition Morgan, on s'expliquerait le commentaire que la présentation de Borduas inspire à Claude Gauvreau :

> Borduas présente des œuvres connues, de dimension assez modeste mais d'une intensité qui ne se camoufle pas. Nul besoin de réflecteurs électriques pour Borduas, la lumière est dans la peinture [4].

L'article de Claude Gauvreau a un autre intérêt. Il révèle, pour la première fois, en parlant de « la révolution » installée à la CAS, le conflit de générations créé au sein de cette société, par la place de plus en plus importante qu'y ont prise les jeunes peintres. Au cours de l'année 1946, « la participation des jeunes » était devenue « bénévole » à la CAS. Du même coup, ils obtenaient « la

2. *Le Canada,* 21 novembre 1946.
3. *Le Clairon* (Saint-Hyacinthe), 29 novembre 1946.
4. « Révolution à la Société d'Art contemporain », *Le Quartier latin,* 3 décembre 1946.

majorité des voix actives à l'assemblée ». Le conseil de la société subissant probablement la pression des membres plus âgés, qui trouvaient cette présence des jeunes quelque peu envahissante, crut pouvoir tourner la difficulté, en instituant une nouvelle pratique devant entrer en action lors de l'événement le plus important pour tous les membres de la société : l'exposition annuelle. Il s'agissait d'avoir recours à un double jury de sélection et d'accrochage, qui évidemment ne fonctionnait pas selon les mêmes critères.

> Un jury progressif ayant accepté beaucoup de tableaux de la gauche, il fut décidé qu'il y aurait en plus un jury d'accrochage et, ce second jury étant tout à fait réactionnaire, les immenses objets révolutionnaires furent presque tous parqués grotesquement dans une toute petite salle de l'exposition [5].

Aussi Claude Gauvreau, dans son article du *Quartier latin*, ne manqua pas de relever, qu'à l'instar du Salon d'automne de 1905, à Paris, où on avait relégué les Fauves « dans une petite salle en arrière de l'exposition », les jeunes « révolutionnaires » de la CAS avaient été mis aux « oubliettes » alors que « la grande salle » avait été « réservée, comme il se doit dans une exposition pondérée, aux gens respectables ». Il fait plus encore. Il identifie ces « gens respectables » et les qualifie d'« académistes » : Goodridge Roberts, Louise Gadbois, Jeanne Rhéaume, Jacques de Tonnancour, Denyse Gadbois, Eric Goldberg, Lucien Morin, Jack Beder, Marian Scott, P. D. Anderson, Ethel Seath, Younger Sutherland, F. Wiselberg, Louis Muhlstock et Léon Bellefleur... C'était introduire un ferment de conflit encore plus grave. Identifier au sein de la CAS, qui se voulait ouverte à toutes les tendances de l'art contemporain, un groupe de peintres académiques revenait à exiger ou une refonte de la CAS ou sa dissolution. Ne trouvait grâce aux yeux de Gauvreau, à part Borduas, que Lyman qui « a compris les jeunes [...] les a protégés [...] a épousé la révolution picturale ». Les autres peintres qu'il cite avec ferveur sont ou des « automatistes » ou de jeunes peintres qualifiés de « non-révolutionnaires » mais cités avec sympathie, comme André Jasmin, Claude Vermette, Bernard Morisset, Fernand Bonin, J.-P. Tremblay et Magdeleine Desroches-Noiseux.

Bien qu'il s'en prenait au système du double jury, Gauvreau n'en reconnaissait pas moins dans son article que le témoignage des « révolutionnaires » était entendu à la CAS. Il réservait ses pires violences verbales bien plus au public « bourgeois », aux « porte-drapeaux de la fierté nationale » à « notre élite » qu'il traitait de « pleutres » et de « dégueulasses » parce que les œuvres révolutionnaires n'obtenaient « de leur complaisance qu'une moue de couventine capricieuse, quand ce ne sont des insultes de dégradés ». Même mal mis en valeur par l'accrochage, les peintres du « groupe » de Borduas y étaient tous représentés, soient Marcel Barbeau, Jean-Paul Riopelle, Jean-Paul Mousseau, Roger Fauteux, Pierre Gauvreau et Fernand Leduc.

Borduas, par l'intermédiaire de la Galerie nationale du Canada, participe ensuite à une « Exposition internationale d'Art moderne », présentée sous les auspices de l'UNESCO [6], au musée d'Art moderne de Paris. Le petit catalogue du musée d'Art moderne publié à cette occasion, qui comporte trente titres dans la

5. *Op. cit., La Barre du jour*, p. 63.
6. Du 18 novembre au 28 décembre 1946, T 50.

section canadienne — pour la plupart des artistes de la CAS et Pellan — signale de Borduas au n° 2 : « Huile — 1946 ». Par contre, dans la demande de bourse qu'il fera à la fondation Guggenheim en octobre 1948, Borduas identifie ce tableau comme *Le Saladier*. Or, il s'agit d'un tableau de 1945. On doit sans doute préférer cette datation à celle du catalogue de l'UNESCO. Quoi qu'il en soit, ce tableau dut se perdre quelque peu dans l'ensemble. Son caractère semi-figuratif n'était pas pour l'aider à trancher.

Comme elle l'avait fait l'année précédente, la CAS présente de nouveau son exposition annuelle à Toronto, probablement en janvier 1947. Seule la presse torontoise mentionne l'événement [7]. Borduas avait noté sur un bout de papier les tableaux envoyés à cette exposition [8]. Nous les avons déjà tous signalés d'une manière ou d'une autre. On y voit Borduas attentif à exposer surtout son dernier développement en présentant un tableau de 1943 et trois tableaux récents de 1946 [A].

Avec la nouvelle année, il se remet à peindre. Nous sommes familiers avec ces cycles de production et de non-production qui se répètent semblables à eux-mêmes durant cette période. Comme chaque fois, quand Borduas se remet au travail, c'est pour une session intensive. La production de 1947 est l'une des plus importantes depuis l'époque des gouaches. Nous avons pu repérer, d'une manière ou d'une autre, pas moins de vingt titres datables de cette époque. Bien plus, il faut supposer que cette production considérable se situe dans un laps de temps très court. *Parachutes végétaux*, qui s'est intitulé aussi *19.47*, a été exposé au Salon du printemps de 1947, ce qui suppose que la quasi-totalité de cette production se situe durant le seul hiver 1947.

La série s'ouvre par un tableau remarquable. Bernard Teyssèdre a bien démontré [9] qu'il faut identifier à *1.47*, le tableau mieux connu sous le titre de *Sous le vent de l'île* ou encore d'*Automatisme 1.47* [pl. XII]. Nous insisterions moins qu'il ne l'a fait sur la datation « janvier 1947 », puisqu'il faut sans doute entendre la numérotation comme premier tableau de la série peinte en 1947. Une autre source le titre *Quelque part dans les Alpes* [10], mais ce titre n'a pas été retenu, parce qu'il impliquait une désignation géographique trop précise. *Sous le vent de l'île*, ne spécifiant pas de lieu déterminé (même si on pense aux îles sous le Vent), a paru préférable. C'est un tableau ambitieux, démontrant d'entrée de jeu un peintre en possession de ses moyens.

Le tableau sépare clairement deux registres. Le premier, peint au pinceau par larges touches horizontales, correspond au fond. Une vaste étendue commençant

7. Pearl McCARTHY, « Extreme Leftists Stir the Scene », *The Globe and Mail* (Toronto), 11 janvier 1947, p. 9, qui signale des « *abstracts* » de Borduas et Augustus BRIDDLE, « Quebec Art — Group Show at Eaton's is Sensation », *The Toronto Star*, 14 janvier 1947.
8. « Sous l'eau, à prendre chez Stern (où il était resté en consignation depuis novembre, date de la première présentation de la huitième exposition de la CAS.) 32″ x 43″, $350 ; L'oiseau déchiffrant un hiéroglyphe, 18½″ x 22″, $150 ; Plaine engloutie. L'Écossais (il ne prendra son titre définitif qu'à la présentation montréalaise de cette exposition), 47¼″ x 38¼″, $400. La fustigée, 1941-1946, 27¾″ x 24¾″, $250, jeudi le 19 décembre 46. To Eaton Toronto. »
9. Voir « Sous le vent de l'île », *Bulletin de la GNC*, n° 12, 1968, p. 22 et suivantes.
10. Ce titre est révélé par une liste de Madame Borduas, T 92.

au bas du tableau et reculant à l'infini, au fur et à mesure que le regard s'élève dans l'aire picturale, est frangée sur la droite par ce qui peut être interprété comme un rivage marin. L'espace ainsi dégagé est parcouru, comme l'a remarqué Teyssèdre, d'un vent allant d'ouest en est.

Sur ce fond, et sans rapports immédiats avec lui, sont posées à la spatule une série de petites formes rouge, vert, noir et blanc, comme autant d'éléments d'une sorte de voile vertical, agité en tous sens par le vent.

Ce qui est remarquable dans ce tableau par rapport à ceux qui l'ont précédé, c'est l'extraordinaire impression de profondeur qu'on y ressent. L'« île » vue en surplomb, d'une hauteur encore jamais expérimentée dans une œuvre de Borduas, prend les dimensions d'un continent et même les objets en suspension dans l'espace se tiennent à une certaine distance du spectateur : on notera qu'ils ne touchent pas la périphérie du tableau. Si on compare ce tableau à *Climat mexicain*, on comprend tout de suite qu'on est passé de formes se détachant *sur* un fond à des formes flottantes *dans* un espace creusant. Le fond a pris une expansion en profondeur qu'il n'avait pas auparavant. L'espace atmosphérique déjà visé dans les travaux antérieurs acquiert ici trois dimensions explicites et instaure une scène entière plutôt qu'une seule toile de fond. Certes cette scène a encore un sol (l'île et la mer), mais dans toutes ses autres directions, elle est ouverte et s'étend virtuellement au-delà des limites du tableau.

Les objets en suspension dans cet espace ont encore un caractère fragmentaire et définissent plutôt un plan qu'un ou des volumes. Mais, rien n'empêchera plus qu'ils prennent aussi du corps dans cet espace tridimensionnel comme dans les tableaux suivants.

Cela est déjà sensible dans *2.47* ou *Le Danseur* ou *Réunion matinale* [fig. 49] [11]. L'espace n'y est plus limité par un sol, en bas, mais ouvert de tous les côtés. Son caractère atmosphérique est défini par une lumière déclarée « du matin » (connotation périodique) tout en s'affirmant comme volume tridimensionnel. Mais surtout la collection de fragments de *Sous le vent de l'île* a fait place ici à deux formes pivotantes autour d'un même axe vertical, donc « réunis », comme si la plus grande ouverture du fond avait entraîné en contrepartie la détermination plus grande des objets. L'hésitation entre les deux titres, l'un (*Réunion matinale*) désignant le fond, l'autre (*Le Danseur*), l'objet et le fait que ce dernier ait été finalement retenu montre bien en quoi la consistance donnée à l'objet marque l'élément nouveau apporté par ce tableau par rapport au précédent. *Sous le vent de l'île* ne désigne pas les objets, mais seulement l'espace dans lequel ils flottent. *Le Danseur* ne désigne que l'objet et oublie l'espace matinal dans lequel il surgit.

11. Le titre *Réunion matinale 2.47* lui est donné par une liste d'assurance dressée par Madame Borduas, T 92. Il apparaît au côté de *Sous le vent de l'île* dans une photo d'accrochage de l'exposition automatiste de la rue Sherbrooke. Maurice Gagnon, qui a visité cette exposition, décrit *2.47* dans une note manuscrite : « Un phoque qui fait danser dans l'espace un chapeau à plume. Jaune vert et brun sur un fond en profondeur vert et ocre-rose. Le tout pirouette dans un espace diaphane très transparent (quelque peu moins profond que le grand *1.47*). » Tous ces indices convergent et permettent d'identifier correctement ce tableau.

En identifiant l'objet comme un « danseur », Borduas entendait montrer que l'objet de ses tableaux automatistes de 1947 allait prendre de plus en plus l'allure d'objets suspendus dans l'espace, non seulement détachés du sol, mais flottant en plein ciel. Cet aspect nous avait déjà frappé dans *Sous le vent de l'île*. Il se trouve confirmé ici, mais comme une connotation de l'objet plutôt que de l'espace.

Les objets pourront changer de nature d'un tableau à l'autre, mais ils relèveront tous de la même structure gravitationnelle illustrée tantôt dans un être animé comme ici, tantôt dans un être inanimé.

À eux deux, *Sous le vent de l'île* et *Le Danseur* mettent donc en place une structure de l'espace qui développe les structures paysagées antérieures, dans le sens d'une expression plus efficace de la profondeur et du mouvement des éléments dans cet espace. Effectivement, tous les tableaux connus de 1947 se conforment à cette structure et n'en constituent que des variations.

Nous ne connaissons que les titres des deux tableaux suivants : *3.47* et *4.47*, respectivement nommés *Vallée de Josaphat* et *Chute verticale d'un beau jour* [12]. *3.47* porte une désignation à la fois géographique et chronologique. La vallée de Josaphat est l'endroit où les ressuscités sont censés se réunir avant le Jugement dernier. *4.47* ne s'en tient qu'à une désignation chronologique (la fin du jour) d'ailleurs symétrique à celle de *2.47* (le matin). L'une et l'autre désignations ont enfin en commun de se rapporter à la fin d'un temps : d'une manière absolue dans le premier cas, puisque la perspective est eschatologique et relative, dans le second. Borduas entend donc maintenir les deux axes de développement (topologique et chronologique) suggérés par l'adoption de la structure du paysage dans sa production des trois années précédentes.

5.47 ou *Les Ailes de la falaise*, ou encore *Le Facteur ailé de la falaise* [13], paraît d'une toute autre venue. Il semble prendre le contre-pied des deux premiers tableaux examinés plus haut. La « falaise » y bouche l'horizon, ne révélant qu'un rectangle de ciel gris en haut à droite. Les plans de la « falaise » sont sculptés en relief, s'avançant vers le spectateur plutôt que de se retirer de lui, vers l'infini. Bien plus, ils le surplombent au lieu de s'étaler sous lui, comme dans *Sous le vent de l'île*. Des formes « ailées » quittent la « falaise » mais perpendiculairement à celle-ci, soulignant cette avancée des plans vers le spectateur. Ces formes ne peuvent être que des oiseaux. Borduas qui avait visité la Gaspésie se souvenait peut-être ici du rocher Percé entouré de ses mouettes ou mieux encore du va-et-vient des fous de bassan entre la falaise de l'île Bonaventure et la mer, spectacle qui avait aussi ému André Breton. Enfin la lumière translucide des tableaux précédents a fait place à une composition où les bruns dominent nettement, tout juste rehaussée ici et là de jaune, de rose et de bleu pâle.

12. Notés comme tels sur une liste de Madame Borduas, T 240. Le *Livre de comptes* porte aussi : « Toile prêtée à Maurice Gagnon / 3.47 / Vallée de Josaphat / $500 ». L'indication de prix donne à penser qu'il s'agissait d'un tableau de grandes dimensions.

13. L'entrée 132 du *Livre de comptes* porte : « toile offerte pour soins professionnels au D^r et Mme Louis Bernard / 1947 / Le facteur ailé de la falaise ». Le collectionneur le titre : *Les Ailes de la falaise*. Ce tableau a été acquis par le Musée d'Art contemporain de Montréal à l'été 1975.

Des différences aussi marquées représentent un défi particulier à l'historien d'art qui est habitué, par la méthode iconographique, à travailler par rapprochement de motifs *ressemblants*. Pour l'analyse structurale, ces différences semblent être le pain quotidien, à telle enseigne que Claude Lévi-Strauss consacre une page à expliquer pourquoi il est nécessaire de démontrer les ressemblances et non simplement de les constater, s'agissant des rapports de similitude étonnants entre des mythes provenant de l'Amérique tropicale et d'autres provenant du nord de la Californie et de l'Orégon.

> [...] le propre des mythes que nous rapprochons ne tient pas à ce qu'ils se ressemblent ; et souvent même, ils ne se ressemblent pas. Notre analyse tend plutôt à dégager des propriétés communes, en dépit de différences parfois si grandes qu'on considérait des mythes que nous rangeons dans le même groupe comme des êtres totalement distincts.
>
> Par conséquent, les cas où la parenté saute aux yeux constituent seulement des limites [14].

On accordera que l'application, que nous avons faite des méthodes structuralistes, nous maintenait plutôt du côté des ressemblances. Il nous paraît nécessaire de procéder avec prudence et de ne pas perdre complètement le lien avec la méthode iconographique traditionnelle en histoire de l'art.

Le rapprochement, dans une même période chronologique, de deux tableaux très différents d'aspect invite par contre à vérifier, sur un cas concret, la fécondité de l'approche structuraliste. *Le Facteur ailé de la falaise* en fournit l'occasion. Ne voit-on pas, en effet, qu'il maintient la structure des autres tableaux, mais en changeant systématiquement la direction des divers paramètres :

espace creusant	avancée des plans en relief
vue en surplomb	vue en plongée
axe vertical des objets	axe perpendiculaire du vol des oiseaux
atmosphère translucide	opacité du rocher

L'existence d'un tableau comme *Le Facteur ailé de la falaise*, au milieu des autres œuvres de la même période, démontre donc qu'une même structure peut être susceptible de variations substantielles, accordant que chacun de ses paramètres est susceptible de plusieurs traitements. La présence déterminante de la structure est davantage affirmée cependant, puisqu'elle agit même dans des cas qui ne se ressemblent pas.

N'eussions-nous connu que le titre de ce tableau, la thématique suggérée ne nous éloignait pas de désignations précédentes, la falaise constituant un trait physique de la géographie d'un lieu, analogue à la vallée ou à l'île.

Bien plus, les « facteurs ailés », le « danseur » et le « vent » ont tous quelque chose d'aérien, ou de flottant, montrant bien qu'une même structure sémantique peut s'accommoder de mises en œuvre différentes.

Les titres de *6.47* et de *7.47* [15], soit respectivement *La Garde-robe du roi Dagobert* (ou encore *La Garde-robe chinoise*) et *Quand mes rêves partent en*

14. *L'homme nu*, Plon, 1971, p. 32.

15. Le *Livre de comptes* note à son sujet : « 1 toile peinte en 1947 n° 6 intitulée La Garde Robe du roi Dagobert achetée à $80 par Buchanan de Canadian Art offerte pour les enfants d'Europe ». Cette mention s'éclaire par ailleurs par une lettre de Claude Lewis

guerre [16] résument, à eux seuls, ce que nous savons de ces tableaux. Ils paraissent faire allusion à des titres de chansons enfantines comme *Le bon roi Dagobert* et *Malbrough s'en va-t-en guerre*. L'enfance n'est jamais éloignée de Borduas surtout à ce moment où ses propres enfants ont respectivement 11, 8 et 7 ans.

On pourrait se contenter de ce commentaire, d'autant que ces tableaux n'ont pas été retrouvés. Mais pourquoi avoir puisé au trésor folklorique précisément ces deux chansons pour servir à la désignation de tableaux de 1947 ? Le roi Dagobert est tristement célèbre dans le folklore pour « avoir mis sa culotte à l'envers ». De *Malbrough s'en va-t-en guerre*, la chanson « ne sait quand il reviendra ». Dans l'un et l'autre cas, il est question d'un retour, qu'il s'agisse d'un vêtement qu'on retourne ou d'un général qui revient de guerre. Retourner est refaire dans la direction inverse un parcours déjà fait. Borduas suggère donc que, dans ses tableaux de 1947, le facteur temps implique au moins le franchissement d'un espace, sinon toujours un va-et-vient dans cet espace. C'est bien ce qu'on pouvait attendre : le vent traverse les grands espaces de *1.47* ; les protagonistes de *2.47* vont à la rencontre l'un de l'autre ; le jour de *4.47* finit dans une chute ; les facteurs ailés de *5.47* se détachent de la falaise et se lancent dans l'espace. Seul *3.47* fait exception, mais traitant de la fin des temps, il marque une borne absolue, où tout mouvement prend fin.

Dans *8.47* ou *Carquois fleuris* [17], nous retrouvons une suite naturelle de *2.47* ou *Le Danseur*, puisque, sur un fond atmosphérique, se détachent six carquois emplumés. Certes les objets ne paraissent plus surgir du bas du tableau comme dans ce dernier tableau, mais plutôt flotter dans l'espace. Mais n'était-ce pas ce qu'on leur voyait faire dans *Sous le vent de l'île* ? Il est vrai que *8.47* ne note plus le sol, comme dans *2.47*. Borduas en arrive donc à une formule qui fait de plus en plus l'économie des indices de lieu au sens géographique du terme, pour ne s'intéresser qu'à l'atmosphère, conçue comme un segment cosmologique privilégié.

Le titre désigne les seuls objets suspendus dans l'espace et ne s'attache pas à définir leur environnement. De plus, il constitue une métaphore typique de l'écriture automatique qui consiste à rapprocher deux éléments opposés dans la réalité : ici, la guerre et les fleurs, comme si cette neutralisation d'un signe par l'autre au plan verbal renvoyait plus efficacement que l'évocation d'un seul signifié (par exemple le danseur) au caractère plastique de l'objet représenté. Notons toutefois qu'un carquois fleuri est un instrument de guerre détourné de sa fonction normale. Aux flèches, ont été substituées des fleurs.

Suivent dans le temps trois tableaux sur un thème voisin : *9.47*, *10.47* et *11.47* respectivement intitulés *L'Esprit et le fantôme, Personnage unique* —

à Borduas, 27 juillet 1948, qui le remercie d'avoir offert *Garde robe chinoise* (T 238) pour l' « Auction for Canadian Appeal for Children's fund ». Buchanan aurait été l'acheteur de la toile, lors de l'encan. On ne sait ce qu'il en fait par la suite.

16. L'entrée 128 du *Livre de comptes* indique : « Toile vendue à Mlle Josephine Hambleton / 7.47 / « Quand mes rêves partent en guerre 1947 ». »

17. Le *Livre de comptes* nous fournit les deux titres : « 131 — Toile vendue à M. Maurice Chartré — 8.47 Les Carquois fleuris 1947 ».

Fantôme et *Fantôme* [18]. Aussi bien sommes-nous au cœur de cette production. Des trois, seul le premier a été retrouvé. Tous ces titres désignent l'objet plutôt que l'espace de ces tableaux. Un personnage — à vrai dire assez particulier — est évoqué, comme dans *Le Danseur*. Le fantôme a en commun avec le danseur de flotter dans l'espace peut-être plus efficacement que lui, puisqu'il n'est pas soumis à la gravitation. Par contre, Borduas renonce à la métaphore dans la désignation de l'objet. Ces titres métaphoriques sont réservés aux désignations d'êtres inanimés. Les personnages sont des entités qui s'en accommodent moins dans l'imaginaire de Borduas.

Dans *9.47* qui a été retrouvé, le fond s'est considérablement assombri, marquant bien encore une fois qu'au fond est réservé le rôle d'évoquer un temps périodique défini par l'illumination de l'atmosphère. Le soir, ou même la nuit, convient bien aux esprits et aux fantômes, comme le matin convenait au danseur, ou le plein jour, au grand rassemblement de *Sous le vent de l'île*.

Avec *12.47*, un thème ancien revient en surface. Il s'agit du *Poisson et la danseuse sur du rouge* [19], qui fait évidemment penser à *La Danseuse jaune et la bête* de 1943..., mais sa trace est perdue.

Une liste du 4 janvier 1949 [20] date de 1947 un tableau qu'elle intitule *Léda, le cygne*. Encore une fois ! Ce serait le troisième (ou quatrième, si on considère *La Fustigée* comme une des variantes) exemple connu d'un tableau sur ce thème mythologique, obsessionnel chez Borduas. Il faut peut-être l'intituler aussi *13.47* : des vingt titres repérés, c'est le seul pour lequel n'existe pas de numérotation correspondante. Il viendrait donc remplir une case vide. Dans l'absence des tableaux, il est difficile de savoir s'ils continuent la problématique de 1943, à laquelle leurs titres semblent faire directement référence.

Paprika et *Crâne cornu aux enfers*, respectivement *14.47* et *15.47* [21] sont encore plus mystérieux. Notons au moins que la descente aux enfers est un thème cohérent avec ceux que nous avons examinés jusqu'à présent. Mais « paprika » défie toute interprétation, à moins d'avoir quelque rapport avec le tableau suivant.

Fruits mécaniques est connu. Il s'intitule aussi *16.47*, selon une liste de Madame Borduas [22]. D'un coin de falaise s'envolent une série d'objets dans l'espace strié de quelques nuages sombres. Les objets sont désignés comme des « fruits mécaniques », selon une métaphore analogue à celle de *Carquois fleuris*. Technologie humaine et végétaux sont rapprochés dans la désignation d'un

18. L'entrée 133 du *Livre de comptes* indique : « Toile vendue pour Renée au Dr Louis Bernard / 9.47 / L'Esprit et le fantôme / 1947 $150 payé » ; l'entrée 120 : « Toile vendue à Mousseau (Fantôme) 1947 $150 / 11.47 / pas payé », et l'entrée 124 : « Toile à Mme Hamelin 1947 $150 / 10.47 / Personnage unique fantôme », donc à Marcelle Ferron.

19. Signalé à l'entrée 127 du *Livre de comptes* : toile vendue à M. Sarrazin / 12.47 / Le Poisson et la danseuse sur du rouge / 1947 ».

20. T 164.

21. Une liste de Madame Borduas révèle : « Paprika 14.47 $175 », T 240, et le *Livre de comptes* note rapidement au bas de la page 18 : « (1 toile) Crane Cornu aux enfers nº 15 (peinte en) 47 $100 ». T 240.

22. Liste datée du 16 mars 1949. T 92.

même objet et probablement pour la même raison. Un « fruit mécanique » est une sorte de contradiction dans les termes, comme le « carquois fleuri ».

Deux autres tableaux exploitent encore la structure d'espace. Il s'agit d'abord d'*Envolée de l'épouvantail*. Le document déjà utilisé permet de le titrer aussi *17.47*. Nous restons encore dans l'ordre des fantômes. Si l'épouvantail s'envole, ne passe-t-il pas du côté des esprits, ou même des oiseaux auxquels il s'assimile, au lieu de les effrayer comme il le devrait ?

Le bas de la page 18 du *Livre de comptes* note ensuite « 1 toile *Mère Marie de l'Incarnation* n° 17 peinte en 47 $125 ». Mais c'est aussi *18.47*, toujours selon la liste de Madame Borduas. Le titre qui renvoie à un personnage historique se détourne de l'ensemble que nous tentons de reconstituer ici ; mais il fait aussi écho à des titres du même genre rencontrés l'année précédente. Le tableau n'a pas été retrouvé. Il est donc impossible de vérifier si sa composition rappelle aussi celle des tableaux de 1946.

Parachutes végétaux [fig. 50] ensuite, est célèbre. La liste de Madame Borduas permet de le titrer *19.47*. Sa renommée ne l'a pas toujours fait bien saisir. On comprend, par contre, comment, en le replaçant dans l'ensemble dont il fait partie, il s'éclaire d'un jour neuf. Par sa structure d'espace, c'est un tableau automatiste « classique », pour ainsi dire. Sur un fond qui paraît reculer à l'infini, il détache nettement des objets suspendus dans l'espace : les parachutes freinant leur descente sur un parcours de haut en bas. Mais ce mouvement de descente lente est précisément imprimé à des « végétaux » dont le mouvement naturel serait plutôt un mouvement de croissance, également lent, mais de bas en haut. Comme les « carquois fleuris » et les « fruits mécaniques », les « parachutes végétaux » sont contradictoires. Ils suggéreraient même que leur contradiction consiste à parcourir à rebours une distance déjà parcourue normalement. L'axe de tous ces déplacements est vertical et est cohérent, avec le caractère de suspension dans l'espace des objets, dans la peinture de Borduas de cette époque.

Le dernier tableau de la série *20.47* ou *Nous irons dans l'île*, dont le titre rappelle encore le texte d'une chanson folklorique, fermerait le cycle en faisant écho à *Sous le vent de l'île*. Sa trace est malheureusement perdue.

Il n'échappera à personne que l'interprétation de la production de 1947 est infirmée par le caractère lacunaire de notre connaissance des tableaux de cette période. Eussions-nous pu retrouver plus de tableaux, d'autres séries auraient pu être constituées. L'existence d'un tableau comme *Le Facteur ailé de la falaise* démontre à elle seule que la structure, qu'on retrouve successivement dans *Sous le vent de l'île, Le Danseur, Carquois fleuris, Envolée de l'épouvantail* et *Parachutes végétaux*, était susceptible de transformation profonde. Il est bien probable que tous ces tableaux aient retenu de quelque manière la structure fondamentale du paysage ; mais il n'est pas évident que l'ensemble s'en soit tenu au schéma du paysage atmosphérique que nous avons dégagé. Nous ne savons même pas si ce dernier schéma a épuisé ses variations dans les quelques exemples retrouvés.

On se souvient que depuis la fin de l'été 1946, Riopelle est à Paris. Durant l'automne qui suit, il tente de prendre contact avec les galeries parisiennes. Ces démarches ne concernent pas que lui. Il se sent une responsabilité à l'égard du

groupe de Montréal. C'est dans ce contexte qu'il finira par prendre contact, au début de 1947, avec André Breton et les surréalistes, à un moment où, revenus de leur exil new-yorkais, ceux-ci entendaient relancer l'activité surréaliste en Europe.

Riopelle est fidèle à informer Borduas et, par lui, le groupe, de ses déboires et succès auprès des galeries parisiennes. Le 9 janvier (1947), il est encore assez découragé.

> [...] toujours la même merde. Trop chanceux quand on découvre un faux Picasso ou Braque, car la plupart du temps on s'en tient à Vlaminck ou Utrillo.

Les galeries commerciales s'en tenaient aux « valeurs » sûres. Georges Mathieu, dans *Au-delà du tachisme*, a stigmatisé de la même façon la critique journalistique de la période.

> [...] l'histoire de ces quinze dernières années de peinture, histoire qui coïncide avec l'avènement et l'évolution de l'abstraction libre, serait un parfait exemple de la « psychologie de jardinier » de nos petits critiques. Les leçons qu'ils eussent pu tirer de l'histoire de l'impressionnisme, du cubisme ou du fauvisme ne leur sont pas encore parvenues. La maladie semble incurable [23].

On comprend, dans ces circonstances, la difficulté éprouvée par Riopelle à prendre contact avec les milieux de la jeune peinture à Paris, en procédant par les réseaux officiels comme il l'avait fait jusqu'alors.

Enfin, une galerie semble donner quelques espoirs. Le « 4 février 1947 », il écrit à Borduas qu'il a découvert la galerie Pierre Loeb et qu'il a obtenu de son propriétaire une lettre d'introduction à Breton ! Mieux encore, il a rencontré Breton !

> Chez M. Breton, tout s'est passé très cordialement, [il] semblait intéressé particulièrement à notre mouvement. Me parla d'exposer à une exposition internationale surréaliste, pour juin prochain ici à Paris. À moins que nous rompions les ponts, les surréalistes d'ici (quelques-uns semblent intéressants) veulent établir des contacts.

Enfin, une troisième lettre, datée du 14 janvier 1947, est encore plus intéressante. Riopelle a fait une nouvelle visite à Breton.

> Nous discutâmes d'automatisme et de surréalisme en général. Bien que l'automatisme ne soit pas à son avis l'unique façon de pénétrer ce monde intérieur, sa réaction à la vue de nos œuvres prouve que, si chez les peintres surréalistes l'automatisme ne s'est manifesté que timidement, Breton n'y est pour rien.

> Ainsi, comme vous pouvez le constater, une invitation vous est transmise pour prendre part à une exposition internationale surréaliste. Cette invitation s'étend à Barbeau, Gauvreau, Mousseau et Fauteux.

> Il va s'en dire qu'étant donné le caractère particulier de l'exposition, Breton insiste pour qu'il n'y ait rien de réaliste ; mais je sais que pour nous la question ne se pose pas, si ce n'est que pour certains dessins de Fauteux. Je m'en tiens donc à vous pour le choix ; deux toiles de chacun

23. Julliard éd., 1963.

qui devront être expédiées à New York selon les indications. Pour Fernand Leduc, Breton a manifesté l'intention d'attendre de voir ses œuvres récentes ; le problème est résolu, puisque Fernand est ici sous peu.

Je sais que le Père Couturier est en ce moment au Canada pour organiser une exposition [24]. Or, étant donné la tension qui existe entre Breton et Couturier (ou tout autre moine), il est clair que les peintres qui exposeront avec Couturier se verront éliminer par Breton. Personnellement, sans l'ombre d'un doute, ma décision est prise, et je m'oppose à ce que mes toiles, si toutefois il en choisissait, partent pour Paris.

La situation peut être gênante ; mais, à mon avis, même si le problème Couturier, qu'il ne faut pas négliger, n'existait pas, une exposition officielle organisée par le gouvernement ne ferait pas grand bruit. Enfin, libre à chacun de décider.

Donnez-moi de vos nouvelles le plus tôt possible, afin que je puisse savoir où en est le groupe.

Bonjour à tous,

Jean-Paul Riopelle.

6 rue Jacob, Paris 6 [25].

Cette dernière lettre était donc accompagnée de l'invitation de Breton, également conservée dans les papiers de Borduas [26]. Il s'agit d'un texte tapé à la machine en plusieurs exemplaires avec l'en-tête « Cher Borduas » et la signature de Breton ajoutée à la main à la fin.

Ces nombreux envois valurent enfin à Riopelle cette importante réponse de Borduas :

Mon cher Jean-Paul,

J'ai bien reçu vos trois lettres. Vous connaissez de longue date l'humiliation que je ressens quand j'écris. Alors pourquoi m'en vouloir [27] ?

Merci pour le mal que vous vous donnez pour moi et nous tous à Paris. Je regrette qu'en dépit de vos efforts il semble impossible d'avoir une exposition particulière ou de groupe en ce moment. Ce sera pour plus tard...

J'éprouve beaucoup de plaisir de vous savoir en relation avec Breton. Depuis toujours je le considère comme le plus honnête des hommes. L'invitation que vous m'avez transmise de sa part m'a donné un moment de trac. (Cette lettre est arrivée quelques heures avant le départ de Fernand pour Paris via New York.) Nous nous sommes réunis tous trois, avec Pierre, et avons décidé de remettre à une occasion ultérieure une participation *officielle* avec les surréalistes.

Raisons :

1. Moment trop tardif de l'invitation, nos toiles risquent de manquer le bateau.

24. Dans sa lettre du 9 janvier déjà citée, Riopelle écrivait : « J'ai téléphoné au Père Couturier. Il est très occupé en ce moment, car il prépare un voyage au Canada. Il s'embarque le 11 de ce mois. Vous le verrez probablement avant moi. »
25. T 159.
26. T 110.
27. À sa troisième lettre, Riopelle se plaignait de n'avoir encore reçu aucune nouvelle du Canada.

2. Contact trop récent avec les dirigeants du mouvement.

Je ne soupçonne personne d'être plus près de nous comprendre que Breton. C'est à lui que je dois le peu d'ordre qu'il y a dans ma tête. Mais il y a aussi beaucoup de désordres et ces désordres ne s'accordent peut-être pas avec les siens. En tout cas il faut qu'il [Breton] nous connaisse davantage. Pour ça, multipliez les rencontres. Et si nous pouvons alors leur être utile, leur apporter quelque chose. S'il accepte la vérité, la fatalité, l'entité, comme il vous plaira, que nous sommes, tant mieux et ce sera avec joie et de plain-pied que nous participerons à leur prochaine manifestation.

Fernand sera à Paris dès les premiers jours de mars (le quatre) il vous aidera comme il pourra dans cette entreprise de nous faire mieux connaître de Breton [28].

D'autres iront tout probablement vous retrouver aussi, au fur et à mesure que les circonstances le permettront.

Maintenant, mon cher Jean-Paul, vous possédez, à Paris comme à Montréal, la même liberté vis-à-vis du groupe. Il faut donc ni douter de vous ni de nous.

S'il vous plaît de participer à l'exposition en question nous en serons tous heureux.

Nous avons aussi décidé de vous faire parvenir par un courtier une caisse ou deux de quelques peintures de chacun de nous. Fernand croit que cela serait utile là-bas. Vous en ferez ce qu'il vous plaira, comme si elles vous appartenaient en propre : faire voir, exposer, ou vendre, pour le plus grand bien de l'un ou de tous.

Pour clore ce chapitre, je n'écris pas à Breton comme je devais le faire. Prévenez-en Fernand.

Mais je vous demande de bien vouloir le remercier et de lui dire ce que vous jugerez à propos au sujet de nos raisons.

L'exposition de la rue Sherbrooke se poursuit avec plus de succès que celle de l'an dernier. Le public se familiarise tout au moins à l'aspect de nos choses. Il est dommage que vous n'ayez pu y participer. Au mois de novembre, nous en aurons une autre. Et à celle-là Jean-Paul Riopelle et Fernand Leduc, quoique loin de nous, devront en être. Vous n'aurez qu'à remplir les caisses que je vous enverrai et à me les retourner par le même chemin.

Il est très important de continuer des manifestations de groupe à Montréal. C'est une action révolutionnaire de premier ordre. Un public de plus en plus nombreux compte sur nous. Il est jeune et ardent et c'est à peu près le seul contrepoids à tout ce qui l'oppresse.

Les communistes sont d'un égoïsme immédiat dégoûtant. Ils sont à ce sujet inutiles. Ils font plutôt figure d'oppresseurs que de libérateurs.

Notre petite poignée d'hommes est plus seule pour l'action que jamais mais aussi plus nécessaire que jamais.

Aucune reculade n'est permise. Les ponts sont coupés, le salut est en avant dans la générosité complète.

28. Peu porté aux discussions théoriques, Riopelle souhaitait l'arrivée de Fernand Leduc pour lui venir en aide !

> À Saint-Hilaire tout va bien. Nous pensons souvent à Françoise. Tous nous vous aimons. À bientôt.
>
> <div align="right">P.-É. Borduas.</div>

Durant l'hiver 1946-1947, quelques membres du groupe avaient pris contact avec le parti Communiste québécois. Le 1er février 1947, l'organe du parti, *Combat*, faisait même paraître une interview de Borduas par Gilles Hénault intitulé « Un Canadien français — un grand peintre — Paul-Émile Borduas ». L'interview de Hénault avait été soigneusement préparée. Dans une lettre datée « janvier 1947 [29] », Hénault envoyait à Borduas la liste de quatre questions qu'il entendait lui poser. Son article ne fera finalement état que des réponses de Borduas aux deux premières. Hénault invite d'abord Borduas à définir sa peinture par rapport à « l'abstraction ».

> Je connais certains critiques européens qui qualifieraient ma peinture d'« abstraction baroque ». Ils peuvent justifier cette appellation : abstraction parce que non figurative et baroque en opposition à classicisme. J'aimerais cependant à la place d'abstraction un mot plus conforme à la nature de la peinture non figurative.

Toutefois la question fondamentale qui préoccupait alors Hénault était celle des rapports entre « la peinture et l'activité sociale, ou plus généralement entre l'art et la vie ». La réponse de Borduas vaut d'être rapportée en entier :

> L'activité sociale est une des manifestations de la vie. La vie comporte aussi une activité passionnelle, une activité émotive et d'autres, encore. Cette activité émotive l'homme peut la vivre seul devant un objet, devant un problème de tout ordre, même social, et oublier le reste de l'univers. Je crois sincèrement que c'est dans ces moments d'oubli que l'œuvre d'art naît.
>
> Dans mon esprit il n'y a aucun doute aussi lorsque l'homme est aux prises avec ces nécessités émotives, intellectuellement il est dans un état particulier. Il aura, par exemple, plus ou moins de préjugés, il sera plus ou moins apte à un jugement objectif, il sera plus ou moins bien informé, il sera plus ou moins libre, etc. Dans la détermination de ces états, l'éducation, une des formes de l'activité sociale, a beaucoup à voir. L'œuvre ainsi déterminée à son tour devient déterminante. Et c'est là son rôle social.
>
> Sans l'œuvre d'art la capacité émotive de l'homme serait inimaginable de même que sa connaissance du monde des formes. Le témoin le plus patent qui nous relie aux générations passées, aux civilisations révolues, qui manifeste avec le plus d'évidence la continuité de la pensée est l'œuvre d'art. Je pense à Memphis, à Athènes, à Venise, à Paris. Ce sont les œuvres de ces hauts moments de la conscience qui, tout en étant le fruit immédiatement gratuit du cerveau humain, ont et gardent toujours par simple conséquence la plus grande valeur éducative.

Si Hénault attendait alors que Borduas subordonnât l'art à la révolution sociale, il dut rester sur sa faim. L'œuvre d'art naît « dans ces moments d'oubli » alors que « le reste de l'univers » est comme aboli par la conscience. Elle n'a valeur sociale qu'« éducative » en ce sens qu'elle rappelle l'importance de la « passion » et de l'« émotion » dans la vie, bien au-delà des seules considérations « sociales » ou politiques.

29. T 131.

Un échange de lettres à peu près contemporain permet d'éclairer le contenu de cette interview. Josephine Hambleton-Dunn, journaliste, critique d'art et ex-peintre, engagée par le Service d'information du Canada pour assurer la diffusion de l'art canadien à l'étranger et spécialement en Amérique latine, visitait Montréal à la fin de novembre 1946. Elle y rencontrait Lyman et visitait l'exposition de la CAS à la Dominion Gallery. Une « abstraction » de Borduas la frappa et, de retour à Ottawa, elle écrit au peintre, le 4 décembre.

> Je désirerais discuter vos tableaux avec vous afin d'apprendre quelle est la philosophie de vos abstractions. [...] Les vôtres seraient-elles abstractions pures ? esthétique pure ?

Ainsi commençait une correspondance [30] qui allait s'échelonner sur plusieurs années, mais dont la partie la plus intéressante, pour notre propos, se situe entre décembre 1946 et le printemps 1947. Pour répondre à la question posée, Borduas avait préparé une réponse élaborée comme en fait foi le brouillon de lettre qu'il a conservé.

> Peindre se présente pour moi comme une double nécessité psychologique et intellectuelle.
> .
> Nécessité psychologique en favorisant la libération d'un tas de refoulements ; intellectuelle en tentant d'assouvir ma soif de connaissance.
> .
> L'automatisme le plus parfait qu'il m'est possible d'atteindre, guide l'élaboration du tableau. Ensuite le sens critique le plus aigu, encore une fois qu'il m'est permis, tente de réaliser intellectuellement l'objet ainsi mis à jour.
>
> Chaque tableau se trouve donc être une aventure totale, que j'aimerais totalement généreuse. Ainsi s'explique, peut-être ? le peu de parenté formelle, d'une toile à l'autre, et la lente évolution que je me plais à y reconnaître.

Mais Borduas va plus loin. Dans la même lettre, il explicite une des conséquences de sa conception « psychologisante » de la peinture en prenant position contre l'art engagé politiquement.

> Ce désir de voir dans l'art l'expression d'une anxiété d'ordre social immédiate, je la constate [...] chez la plupart des intellectuels anglais à tendance socialisante. Je le constate aussi pour être plus particulier chez Diego Rivera et à sa suite chez plusieurs peintres mexicains. Je constate aussi ce même désir dans les publications sur l'art pictural de la Russie et en général dans tout l'art américain.
>
> Inutile de vous dire que jamais dans ces exemples je n'ai ressenti la fortifiante impression de jamais vu qui seul peut nous enrichir. Je considère toutes ces œuvres comme futiles, illusoires ou grossières. Et les prétentions de ces fabricants indéfendables. [...] Je n'ai aucun doute que la révolution plastique de l'école de Paris est le signe d'une révolution politique future que j'ignore.
>
> J'aimerais mieux lire [il fait allusion ici à la lettre d'Hambleton] : « les Canadiens français expriment dans la peinture abstraite un nationalisme

30. T 130.

ardent. » J'aimerais mieux lire « un humanisme ardent », nationalisme étant habituellement employé dans le sens politique.

Ce refus d'engager politiquement sa peinture, ce mépris pour les muralistes mexicains, le réalisme social américain et le réalisme soviétique, conséquence de sa dévotion entière à l'école de Paris, pourront étonner. Mais c'est une position constante chez Borduas. C'est bien celle qu'il tenait dans son interview avec Gilles Hénault. Bien plus, le *Refus global* ne dira pas autre chose quand il y proclamera sa volonté de n'être à la remorque d'aucun groupe socio-politique.

> L'art, le seul qui m'intéresse, le seul qui soit vivant, est une invention non une nouvelle utilisation plus ou moins impérieuse de formes connues, une véritable invention totalement neuve dans sa forme sensible, donc dans la matière qu'elle apporte à l'intelligence.

> Il ne peut se situer qu'à la fine pointe de la conscience. Il ne peut être qu'unique, inimitable, fatal, dans son harmonie ; et, pour avoir ces qualités généreuses et spontanées, il ne peut être que profondément désintéressé. Ce n'est pas à lui de savoir si ce qu'il apporte à l'homme est immédiatement bon ou mauvais.

La transcendance de l'art sur le politique ne saurait être exprimée plus fortement. À la question de savoir comment un art ainsi conçu peut avoir un sens pour une collectivité, comment il peut rejoindre les autres, Borduas s'en remet au cheminement de l'œuvre dans la conscience de chaque individu, l'un après l'autre.

> Je suis convaincu qu'où je peux me reconnaître dans ce qui m'est le plus intime, le plus particulier, des millions d'êtres pourraient aussi se reconnaître s'ils étaient passés exactement par où je suis passé et je garde l'espoir qu'il leur suffira de connaître suffisamment mes tableaux pour reconnaître en eux les mêmes résonances.

Par ailleurs, comme Borduas n'entend pas « se cantonner dans la seule bourgade plastique », il entend bien que l'œuvre finira par transformer la collectivité.

> [...] ces œuvres d'art que les générations ont conservées ont toujours modifié la connaissance et la connaissance est classée, ordonnée et prouvée par la science et la science modifie à son tour l'économique et l'économique régit la politique.

> De l'activité individuelle de l'artiste, activité exceptionnelle, généreuse, nous arrivons ainsi à l'activité collective ordonnée, intéressée à un mieux immédiat, à la politique qui, elle, désire la meilleure utilisation de la connaissance pour la plus grande joie ; et, ici, nous pourrions recommencer avec l'artiste.

Cette séquence où l'on passe de l'art à la science, de la science à l'économie, et de l'économie au politique, nous situe bien loin du marxisme, à la vérité à son exact opposé. Pour le marxisme, l'économique est au point de départ et la science et l'art ne sont que des reflets idéologiques des structures économiques. La position de Borduas ne pouvait lui paraître qu'entachée d'idéalisme petit-bourgeois. Elle coïncidait par contre avec la position du surréalisme orthodoxe et maintenait à l'art sa transcendance.

Alors que ces problèmes étaient débattus à Montréal, Fernand Leduc part à son tour pour Paris. Il y est le 7 février 1947 [31] et, dès le 22 mars, à l'instar de Riopelle, amorce une correspondance avec Borduas, avec la même intention de maintenir le contact entre Paris et Montréal, partager l'information, chercher les voies d'une collaboration si cela s'avérait possible ou désirable.

> D'ici, bien des points de vue changent ; je n'oublie pas cependant ce qui s'est fait à Montréal et ce qui doit s'y faire encore ; je reste lié de cœur et d'esprit à toutes vos activités. Je vous tiendrai au courant des événements susceptibles de vous intéresser [32].

Leduc tiendra sa promesse, même si, de Montréal, il ne semble pas avoir eu les mêmes réponses. Il s'en plaindra à Borduas, le 24 décembre 1947.

> Toute notre amitié et des vœux semblables au « groupe » que nous persistons à croire uni et actif, bien qu'aucun renseignement ne nous parvienne à ce sujet. Nous osons espérer un lien plus grand entre nous tous lequel apparaît indispensable pour une action efficace. Comme nous ne comptons pas retourner au Canada bientôt, et que nous continuons à nous intéresser à vos activités, il me semble de moins en moins possible de communiquer entre nous si les nouvelles ne nous parviennent qu'à trois mois d'intervalle et encore d'une façon bien vague. Nous avons essayé de vous tenir au courant soit par les uns soit par les autres de ce qui se passe ici sans réussir (du moins apparemment) à piquer la curiosité et à susciter des échanges enthousiasmants. Il est souhaitable je crois qu'un plus grand lien nous unisse et qu'une certaine paresse soit vaincue si nous voulons continuer à compter sur une action commune [33].

Borduas comprendra cette réaction d'isolement et de frustration exprimée par Leduc et reconnaîtra le bien-fondé de ses récriminations.

> Vos lettres sont lues Fernand. Tout le groupe en prend connaissance. Nous suivons attentivement vos tentatives de communion. À distance, une liaison étroite est pleine de difficultés. Il faudrait vous écrire davantage. Vous êtes le diapason de nos jugements des activités européennes. Par vous, la lutte se précise. Exigez des comptes [34].

Borduas reconnaît à Leduc son rôle de correspondant européen en faveur du groupe. Leduc de son côté se sentira solidaire des activités du groupe à Montréal.

Celles-ci reprennent leur cours en effet. À la fin de l'article de Gilles Hénault, on annonçait la prochaine exposition du groupe :

> [...] à partir du 15 février prochain, ce groupe tiendra une exposition *sous les auspices de* « *Combat* » au 75 ouest de la rue Sherbrooke. On pourra y admirer leurs œuvres. (C'est nous qui soulignons.)

Faut-il y voir une tentative « communiste » d'utiliser le groupe ?

Quoi qu'il en soit, la deuxième exposition allait avoir lieu bientôt après, du 15 février au 10 mars 1947 [35], groupant Pierre Gauvreau, Jean-Paul Mousseau,

31. *Cf.* B. TEYSSÈDRE, *art. cit., La Barre du jour,* p. 264, note 8.
32. F. Leduc à Borduas, le 22 mars 1947, T 141.
33. T 141.
34. 6 janvier 1948. T 141.
35. *La Barre du jour, op. cit.,* p. 99, a reproduit récemment le carton de cette exposition qui présentait les exposants successivement de face et de dos, dans un esprit bien

Marcel Barbeau et Roger Fauteux autour de Borduas. Même si elle eut, aux dires de Borduas, plus de succès que la précédente, cette seconde exposition ne fit pas grand bruit dans la presse. Un article de François Gagnon (Rinfret) passant en revue « la peinture montréalaise des dix dernières années » la mentionne en passant [36]. *Le Canada* [37] en donne un bref compte rendu. Charles Doyon, toujours attentif à tout ce qui concerne Borduas, est plus critique sur la participation des jeunes à cette exposition.

> Dans tout ceci où voit-on l'imitation du maître puisque maître il y a ? Il semble hors d'atteinte. Qu'il y ait influence, synchronisme, et que tous tendent la ligne dans le même étang aux étoiles. Soit ! Cependant il leur faudra dorénavant plus d'envergure. Puisqu'ils font montre d'un talent indéniable, on est en droit d'exiger plus de mûrissement [38].

La présentation la plus complète de l'exposition se trouve cependant dans *Le Quartier latin*, sous la plume de Tancrède Marcil. Il intitule son article : « Les automatistes. École de Borduas [39] ». Cet article désignera, pour la première fois comme « les automatistes », le groupe de Borduas. Le témoignage de Borduas à ce sujet est formel dans *Projections libérantes*.

> L'année suivante [1947], à l'occasion de la manifestation de la rue Sherbrooke, il (le groupe) reçoit le nom d'AUTOMATISTE.

Claude Gauvreau confirme le fait.

> Ce nom [d'automatistes] provient d'un article de Tancrède Marcil jr dans *Le Quartier latin,* Marcil était élève à l'école des Beaux-Arts et avait intitulé son article : « Les automatistes » ; et sous ce gros titre, en plus petit caractère, on lisait : « L'école Borduas » [40].

L'article de Tancrède Marcil offre un autre intérêt. Il signale deux tableaux de Borduas à cette exposition : « *Automatisme 1.47* » et « *Abstraction 2.47* » (*Le Danseur*). Sont-ce là les deux seules présentations de Borduas ? Dans un *curriculum vitæ* rédigé en 1948, Borduas précise qu'à l'exposition du 75 ouest de la rue Sherbrooke, il a exposé 8 toiles numérotées 1 à 8 [41]. Par ailleurs, Maurice Gagnon, dans une note manuscrite vraisemblablement rédigée sur place, commente six tableaux : *1.47, 2.47, 3.47, 4.47, 5.47* et un tableau de 1946.

Nous connaissons le premier : *Automatisme 1.47* ou *Sous le vent de l'île*. Une photographie d'accrochage nous montre Borduas assis sous cette peinture. Les notes de Gagnon, à propos de *1.47*, le décrivent de la façon suivante :

> 1.47 le sauvage. Esthétique du cri perçant dans un espace illimité. Ses derniers tableaux où la tache se morcelle, sur des fonds de couleurs in. (*sic*) des plumes, une tribu. Énormes empâtements d'une diversité colorée où

surréaliste. Faut-il y voir une réminiscence du « Je ne vois pas la (femme nue) cachée dans la forêt » dans *La Révolution surréaliste*, 15 décembre 1929 où les surréalistes étaient photographiés les yeux fermés ? L'*Histoire du surréalisme* de Maurice NADEAU, publiée en 1945, reproduisait ce document p. 366.

36. *La Presse*, 15 février 1947, p. 49.

37. « Autour et alentour, les amateurs de peinture sont bien servis », 17 février 1947.

38. « Art ésotérique ? Le Beau c'est l'invisible (Rodin) », *Le Clairon*, 7 mars 1947.

39. 28 février 1947, p. 4.

40. *Art. cit., La Barre du jour*, p. 64.

41. Curriculum vitæ préparé pour la demande de subvention à la Guggenheim Foundation en 1948, T 261.

joue une gamme de vert et de rouge, des noirs, des gris blancs sur une gamme d'ocre et de vert tournant au bleu. C'est une joie délirante : une joie de l'espace qu'on sent le plus.

La même photographie, qui avait permis à Teyssèdre de dater correctement *Sous le vent de l'île*, montre, sur la gauche, un autre petit tableau de Borduas : *2.47* ou *Le Danseur*.

Le seul tableau de 1946 de l'exposition est probablement *Climat mexicain*, puisque Gagnon ajoute dans ses notes le nom de « Claude Gauvreau » après « 1946 ». Sa description confirme cette identification.

> [...] antérieur à ses derniers 1947, laisse entrevoir ce morcellement dans le tableau : lien donc avec les masses stables — tableau ocre et rouge noir — vert-beige. Mouvement de plumes et de division de grosses masses.

C'est marquer, en même temps, l'importance que ce tableau de 1946 avait aux yeux de Borduas. Il annonçait déjà les développements de 1947.

À propos de *3.47* ou *Vallée de Josaphat*, Gagnon s'était contenté de noter : « [...] déjà le jeu de la matière, par masses, par mouvement qui fait s'affronter les formes ». Ce n'est pas très explicite. Dommage ! Le tableau n'est pas connu autrement. On ne connaît pas plus *4.47* ou *Chute verticale d'un beau jour*. Gagnon note simplement à son sujet : « 4.47 sur fond vert bleu-ocre. Les formes tournoient dans l'espace. Elles sont vertes blanches vertes de différentes forces comme un nuage qui est riche de condensation. Une très lucide lumière. » *5.47*, enfin, doit être identifié au *Facteur ailé de la falaise*.

Il apparaît donc que Borduas avait choisi de montrer à cette occasion sa production la plus récente, n'admettant qu'un seul tableau de l'année précédente, d'ailleurs cohérent avec ses recherches de 1947. Comme cette seconde exposition ne coïncidera pas pour lui avec une exposition-solo à l'instar de celle de Morgan l'année précédente, la production de 1947 sera très peu diffusée. C'est ce qui explique probablement pourquoi elle est si mal connue.

Alors que se tenait l'exposition de la rue Sherbrooke, les membres des Ateliers d'arts graphiques invitent les automatistes à participer avec eux à la publication de leur cahier, comme le note *Projections libérantes* :

> [...] durant cette même exposition nous sommes aimablement invités quelques-uns — Fernand Leduc part pour Paris, Jean-Paul Riopelle y est rendu — à participer individuellement au premier « cahier des arts graphiques ».

Ce cahier, intitulé *Les Ateliers d'arts graphiques*, bien que portant le n° 2, fut le premier d'une série de deux. Louis-Philippe Beaudoin, alors directeur de l'école des Arts graphiques de Montréal, après avoir obtenu à cette fin une subvention de Paul Sauvé, ministre du Bien-être social et de la Jeunesse, avait autorisé Albert Dumouchel et Arthur Gladu à publier un premier numéro de revue d'art graphique. Les promoteurs du cahier y voulaient la participation de toutes les tendances contemporaines. Les automatistes furent sollicités. Borduas y fera reproduire ses *Arbres dans la nuit* (c'est la première reproduction en couleur d'une de ses œuvres), Rémi-Paul Forgues, un poème, « Tu es la douce Yole-iris de ma Fin » ; Pierre Gauvreau, la reproduction de *Fête foraine*, exposée rue Sherbrooke ; Jean-Paul Mousseau, deux illustrations des « Sables du rêve » de Thérèse Renaud (1945). Mais Léon Bellefleur, Mimi Parent, Alfred Pellan, Roland Truchon,

Albert Dumouchel et Arthur Gladu, c'est-à-dire déjà les membres du futur groupe *Prisme d'yeux*, y seront aussi représentés. D'autres artistes dont Edmondo Chiodini, Robert Lapalme et Aline Piché, ainsi que des critiques et des écrivains, comme Maurice Gagnon, Paul Gladu, É.-C. Hamel, Gilles Hénault, John McCombe Reynolds et Alphonse Piché en étaient également. Ce cahier devait paraître en mai 1947 et remporter un franc succès [42].

> Malgré tout, comme l'a indiqué Borduas dans *Projections libérantes*, cette collaboration [...] nous valut des chicanes d'amis à l'étranger. On reprocha notre manque de discernement, notre peu de rigueur et d'exigence comme si nous eussions endossé l'entière responsabilité de tous les articles et reproductions de ce fameux cahier.

C'est évidemment Fernand Leduc qui reprochera au groupe de façon assez amère sa participation à cette revue.

> Je vous avouerai qu'il m'a été très pénible de constater votre (je pense au groupe) présence à la *Revue des arts graphiques* tout ce qu'il y a de plus bourgeois et de p'us conformiste par la présentation et de plus réaction-naire par les textes. [...] Je me vois obligé de dénoncer votre (toujours en tant que groupe) comportement du moins tel qu'il se présente. [...] Toute récidive serait, il me semble, déplorable [43].

Ce reproche vaudra à Leduc la réponse suivante de Borduas, le 22 juillet 1947 :

> J'admire toujours votre esprit combatif, mon cher Fernand. Mais votre mise en garde contre la *Revue des arts graphiques* revue d'école gouverne-mentale si jamais il en fut, où je n'ai pas lu une seule ligne, me firent sourire. Nous avons, Pierre, Mousseau et moi, permis de reproduire, comme nous aurions fait pour *La Presse*, *Le Canada*, *Canadian Art* ou n'importe quoi, même *Le Devoir*. Elle ne nous appartient en rien, malgré son peu de valeur.

Surtout, la critique de Leduc n'empêchera pas le groupe de récidiver. Il sera question d'une nouvelle collaboration avec les Arts graphiques, mais qui n'aboutira pas.

Borduas ne présente pas d'exposition solo en parallèle avec l'exposition de la rue Sherbrooke. Son œuvre est au moins représentée à une exposition de peintures canadiennes organisée par de « jeunes collectionneurs [...] parmi lesquels les Docteurs (*sic*) Barcelo, Dumas et Jutras, ainsi que M. Luc Choquette [44] ». Effectivement, le journal *Combat* [45] du 4 janvier 1947 annonce pour le 15 février prochain, la tenue d'une exposition de peinture canadienne au Cercle universitaire de Montréal, situé alors au 515 est de la rue Sherbrooke. La participation de Borduas est signalée vaguement par François Gagnon (Rinfret) en ces termes :

42. Nous sommes redevables aux travaux de Yolande Racine pour tout ce qui concerne les collaborations de Borduas et Dumouchel. Qu'elle trouve ici l'expression de nos remerciements.

43. Lettre du 17 juillet 1947.

44. TURNER, *op. cit.*, p. 30. Jules Brahy, Paul Larocque, Louis Gariépy et Georges Deshaies étaient aussi représentés comme collectionneurs.

45. Aussi surprenant que cela puisse paraître dans un journal communiste, s'agissant d'une manifestation aussi bourgeoise qu'une exposition au Cercle universitaire ! Dans son numéro du 15 mars 1947, *Combat* commentera encore l'exposition.

> Un chef de file des surréalistes canadiens est présenté à l'exposition : M. Paul-Émile Borduas. [...] montre une fois de plus sa prédilection pour les éléments blancs ou rouges sur un fond vert [46].

Jean Ampleman n'est guère plus explicite :

> On peut voir et étudier [...] l'évolution de certains peintres, tels Borduas avant et après qu'il se fût livré à la dictée du subconscient dans *Femme à la mandoline* et dans ses récentes *Abstractions* [47].

Jean Simard mentionnera aussi l'exposition [48], mais sans nommer aucun des participants.

Comme toujours, c'est Charles Doyon qui nous informe le mieux. Dans son article « Peinture canadienne au Cercle universitaire » (*Le Clairon*, 24 février 1947), il déclare que c'est Joseph Barcelo qui est l'animateur de cette exposition.

> Sous la présidence du Dr Pierre Smith, MM. L.-J. Barcelo, avocat, Luc Choquette, pharmacien, et les docteurs Albert Jutras, Paul Dumas et Jules Brahy, médecins, ont organisé cette exposition exceptionnelle.

À son dire, l'exposition présentait « neuf superbes Borduas ». Il en décrit au moins sept.

> Un « poisson » dont les écailles semblent nager dans le vin appartient à M. Luc Choquette. Dans une glume (*sic*) jaune et un noir enrubannement, une gouache semble être une anticipation sur l'éclatement de Bikini. Les « danseuses vertes », variation sur un thème arabe, troublent les nuits de M. Luc Choquette. « Tête casquée », ce polyèdre un peu lourd appartient au Dr Brahy et les draperies amarante, le mouvement d'une abstraction veloutée offrant une harmonieuse séduction ont conquis Me Barcelo. Revue aussi, une cavale brune et son double panache (Luc Choquette) et, grâce au Dr Brahy, l'énigmatique *Femme à la mandoline*.

C'était d'ailleurs le seul article que Borduas s'était donné la peine de conserver [49].

Les indications de Doyon sont assez claires pour que nous puissions reconstituer presque entièrement la participation de Borduas à cette exposition. Le « poisson » de Luc Choquette est évidemment *2.45* ou *Poisson rouge*. La gouache est probablement *Abstraction 14*. C'est une gouache qui a beaucoup voyagé. Elle n'aboutit chez son collectionneur actuel (Adrien Borduas) qu'en 1953. Les « danseuses vertes » de la collection Choquette, on l'aura compris, sont en réalité *La Danseuse jaune et la bête*. *Tête casquée* du docteur Brahy est le tableau de 1941, dont nous avons déjà parlé. On ne voit pas, par contre, à quel tableau de Joseph Barcelo Doyon fait allusion. La « cavale » de Luc Choquette est, bien sûr, *La Cavale infernale*. Enfin *La Femme à la mandoline* est bien connue.

Notons toutefois que c'est une exposition que Borduas n'organise pas. Le choix des tableaux reflète celui des collectionneurs, non celui du peintre à ce

46. F. GAGNON (Rinfret), « La peinture montréalaise des dix dernières années », *La Presse*, 15 février 1947, p. 49, col. 1-2. Il signale aussi la participation de F. Leduc, M. Barbeau, J.-P. Mousseau, R. Fauteux et P. Gauvreau à cette exposition.

47. « Au Cercle universitaire », *Notre temps*, 22 février 1947, p. 5, col. 5 et 6.

48. « Expo. au Cercle universitaire de Montréal », *Notre temps*, 10 mars 1947, p. 5, col. 3-4.

49. T 60.

moment. N'est-il pas remarquable que cet ensemble s'impose immédiatement à l'esprit ? Il démontre comment la diffusion des œuvres finit par nous imposer une image qui n'a pas forcément grand rapport avec la réalité. Les œuvres les plus connues ne sont pas forcément les plus importantes.

Couronnant la période que nous venons d'étudier, Borduas expose enfin au 64ᵉ salon du Printemps deux de ses tableaux récents, *Les Carquois fleuris* et *Les Parachutes végétaux*. Il faisait partie avec John Lyman et Gordon Webber du jury « moderne » qui faisait les choix, cette année-là [50]. Sa présentation, par contre, était probablement hors concours, comme c'est l'usage dans des circonstances de ce genre. L'exposition dure du 20 mars [51] au 20 avril 1947 [52]. Gabriel Lasalle, qui signale la participation de Marcel Barbeau, Pierre Gauvreau et Jean-Paul Mousseau à cette exposition, ne consacre que deux lignes aux tableaux de Borduas.

> Deux Borduas, qui ont l'air surpris devant tant de néophytes, sont d'une allure de plus en plus sévère et nue [53].

50. Le 10 janvier 1947, C.-G. Martin l'invitait à en faire partie, et, le 30 janvier, J. Paige, secrétaire, le convoquait à siéger le 6 mars suivant. T 230.
51. *Cf. La Presse*, 15 mars 1947, p. 49, col. 1.
52. *Cf. Le Canada*, 15 avril 1947, p. 7, col. 7-8.
53. *Ibid.*

12

À la veille du Refus global
(1947-1948)

Si, en 1947, l'automatisme était devenu plus offensif, moins cryptique qu'au temps du « groupe », et avait su imposer sa présence sur la scène artistique, il n'avait pas coupé les ponts qui le reliaient avec le contexte général de la peinture contemporaine au Québec. On pouvait chicaner le système d'accrochage de la CAS, mais on n'avait pas encore l'intention de quitter la CAS. La possibilité de collaborer avec le groupe des Ateliers d'arts graphiques, pourtant non automatiste, n'avait paru faire problème qu'à la suite des critiques de Fernand Leduc. Le salon du Printemps n'avait pas été contesté.

Il n'en ira plus de même. D'offensive, l'action automatiste devient plus intransigeante. Les compromis rendus auparavant nécessaires par la collaboration sont maintenant refusés. À une période de communication avec le milieu artistique, succède une période de ruptures avec lui. Teyssèdre a parlé fort justement d'une véritable « escalade de ruptures » à ce moment [1]. Aussi bien, sommes-nous à la veille du *Refus global*.

Un des événements qui aurait précipité ce changement d'attitude, au moins chez Borduas, semble avoir été la présentation de la pièce de Claude Gauvreau intitulée *Bien-être* et jouée le 20 mai 1947 dans la salle du Congress Hall, au 454 ouest de la rue Dorchester [2]. L'auteur a lui-même raconté en détail [3] l'accueil qu'un public nombreux et cultivé, attiré par la présence de la célèbre actrice Muriel Guilbault, avait fait à sa pièce. Après un moment de stupeur la salle éclata de rire et c'est dans le tumulte le plus complet que les acteurs durent terminer leur présentation.

1. *La Presse*, 26 octobre 1968, p. 40.
2. L'invitation a été conservée. On sait que le texte de *Bien-être* a été publié dans le *Refus global*.
3. *Art. cit., La Barre du jour*, pp. 64-66.

Borduas sortit profondément heurté par ces réactions philistines. Il y vit l'occasion de choisir entre deux « réalités sociales » que, jusqu'alors, il avait cru pouvoir maintenir ensemble dans sa confiance et son respect. Ces « deux réalités sociales » sont clairement nommées dans les *Projections libérantes* : d'une part, « les amis nombreux connus à la suite de la première rupture avec le monde académique » et, d'autre part, « un groupement jeune, plein de dynamisme, de foi en l'avenir, en l'action ». Voici comment Borduas présentait sa réaction :

> Dans une soirée mémorable ces deux réalités sociales se sont rencontrées. Claude Gauvreau jouait sa pièce *Bien-être*. De la foule de nos amis qui étaient là, cinq à peine (en dehors du groupe) sortirent intacts dans mon admiration.
>
> J'éprouvais [...] l'angoisse, pour la première fois, de la rupture prochaine immédiate. Moins quelques doigts de la main, tous ceux qui étaient là et qui auparavant nous avaient été secourables refusaient de dépasser certaines bornes en deçà de nos possibilités présentes ; c'était évident.

La présentation de *Bien-être* a donc constitué une sorte de test des fidélités et des appartenances. Bien peu en sortirent indemnes. Les pressentiments de Borduas se réaliseront par la suite.

Entre-temps, grâce à la présence de Riopelle et de Leduc là-bas, les automatistes et Borduas ont la chance d'une première présentation de groupe à Paris. La Galerie du Luxembourg, rue Gay-Lussac, leur ouvre ses portes du 20 juin au 13 juillet 1947. Le critique français Léon Degand leur consacre trois lignes de son temps et définit l'« automatisme » comme suit :

> Automatisme ? Plus exactement : soumission avantageuse aux sollicitations de la spontanéité, de l'indiscipline picturale, du hasard technique, du romantisme du pinceau, des débordements du lyrisme. Car telle est la règle d'or que découvrirent, sans maître et loin des foules, mais non sans lucidité, ces Canadiens nouveaux.

En plus d'œuvres de Riopelle, Leduc et Borduas, l'exposition comprenait celles de Fauteux, Barbeau et Mousseau.

Borduas y présentait trois gouaches et une huile récente. Grâce à sa demande de bourse à la fondation Guggenheim, on peut préciser l'identité des gouaches : *Abstractions 12, 16* et *47*. Les deux premières avaient déjà été exposées à l'Ermitage, la troisième fort probablement aussi, tout au moins si l'on en croit son possesseur actuel. Le titre littéraire de la première est connu. Il s'agit du *Condor embouteillé* [4]. La seconde, *Abstraction 16*, était une sorte de gouache-talisman pour le groupe automatiste, qui la possédait en commun. Enfin, *Abstraction 47* appartenait à Leduc ; on s'explique qu'elle l'ait suivi à Paris.

Une lettre de Fernand Leduc à Borduas nous permet d'identifier clairement l'huile présentée : « Vous aurez trois choses. Deux gouaches et l'huile de Riopelle [5]. » Il s'agit en effet de *L'Autel aux idolâtres* qui appartenait à Riopelle depuis l'exposition Morgan.

4. Cette gouache appartenait à madame Simone Beaulieu, dont le mari était alors en poste à Paris. Elle l'offrira pour l'exposition. *Cf.* F. Leduc à Borduas, Paris, 17 juin 1947, T 141.

5. *Ibid.*

La présence des *Abstractions 12* et *47* ainsi que de cette petite toile à cette exposition est d'ailleurs confirmée par une photo d'accrochage [6].

Il faut prendre note que cette exposition automatiste à Paris est exactement contemporaine de la grande manifestation surréaliste de la galerie Maeght, qui a lieu également en juillet 1947 [7]. Seul Riopelle expose avec les surréalistes, d'ailleurs après bien des hésitations et à la suite des demandes insistantes de Breton, qui tenait à une représentation canadienne pour justifier le caractère international de son exposition. Riopelle regrettera sa participation : son tableau sera relégué dans un coin obscur et entouré d'œuvres médiocres [8].

Faut-il interpréter le parallélisme des deux expositions, celle des peintres canadiens à la Galerie du Luxembourg et celle des surréalistes à la Galerie Maeght comme une volonté de faire groupe à part chez les Canadiens ? Ce serait trop dire. Borduas a expliqué dans la lettre à Riopelle, citée au chapitre précédent, les raisons qui avaient amené les automatistes à ne pas envoyer de toile à l'exposition surréaliste. On ne pourrait voir dans les raisons alors alléguées aucune volonté de s'opposer aux surréalistes. Liberté était même donnée à chacun de participer, liberté dont se prévaudra justement Riopelle. Dans le cas de Fernand Leduc, les choses semblent s'être passées autrement. Dès son arrivée à Paris, Fernand Leduc avait rencontré Breton, comme il le souhaitait.

> J'ai d'abord rencontré Breton le premier lundi de mon arrivée en compagnie de Riopelle et du groupe aux Deux magots. Breton s'est informé du Canada et m'a même demandé d'envoyer une dépêche disant qu'il était encore temps de faire expédier les toiles par New York. Les circonstances ne permettant pas d'aborder les points précis qui nous intéressent, j'ai sollicité une entrevue qui m'a été accordée jeudi de la semaine dernière.

C'est à la suite de ce deuxième entretien que les relations entre Leduc et Breton se gâtent.

> Nous nous sommes quittés en nous disant à bientôt et Breton devait venir voir mes toiles. Lundi, au restaurant, il m'a fait dire par Riopelle qu'il ne voulait plus me voir et de bien vouloir m'abstenir de lui téléphoner à nouveau.

Il précise ensuite :

> Pour le moment l'interdiction ne regarde que moi, l'invitation vous reste toujours faite [9].

Cette rupture ne sera pas définitive puisque, quelques mois plus tard, Leduc reverra Breton. Il n'en reste pas moins que Leduc se voyait « interdire » par Breton toute participation personnelle à l'Exposition surréaliste. Comme personne à Montréal ne se prévaudra de la nouvelle invitation de Breton, les choses en resteront là.

Comme il se devait, la presse a signalé l'exposition automatiste à Paris plus abondamment qu'elle ne l'avait fait pour les autres expositions automatistes de

6. Reproduite notamment dans le catalogue *Borduas et les automatismes. Montréal 1942-1955*, Musée d'Art contemporain de Montréal (MACM), 1972, p. 38.
7. *Cf.* Marcel JEAN, *Histoire de la peinture surréaliste*, éd. du Seuil, 1959, p. 342.
8. Lettre de Fernand Leduc à Borduas, Paris, 17 juillet 1947. T 141.
9. F. Leduc à Borduas, le 22 mars 1947. T 141.

Montréal [10]. De plus de conséquence, pour le groupe, auraient pu être les échos de la manifestation dans le milieu parisien. Le peintre Georges Mathieu y fait allusion dans son livre *Au-delà du tachisme.*

> Dans une nouvelle galerie qui vient de s'ouvrir quelques mois plus tôt et qui semble s'intéresser à l'avant-garde, la Galerie du Luxembourg, 15, rue Gay-Lussac, est réuni le 20 juin un groupe de six peintres canadiens sous le titre « Automatisme » : Barbeau, Borduas, Fauteux, Leduc, Mousseau et Riopelle. Des plus curieusement c'est Léon Degand qui écrit trois lignes non compromettantes sur l'invitation en guise de préface [11].

Mathieu poursuit en donnant le compte rendu de la presse parisienne.

> Mais, dans les *Lettres françaises* de la semaine suivante, il [Léon Degand] s'empresse de suggérer qu'il faut mettre ces recherches sur le compte du surréalisme !

> Quant à Estienne [12], il écrit à propos de cette exposition : « Les facilités de la matière et d'une pseudo-inspiration c'est bien excitant, mais l'art vit de limites », et de citer Boileau !

> Seul Pierre Descargues, dans *Arts,* fait un compte rendu élogieux de ce groupe où certains, écrit-il, sont « du plus grand intérêt [13] ».

Sauf cette dernière notation et encore, bien laconique, la presse française n'a pas attaché beaucoup d'importance à cette manifestation automatiste à Paris. Fernand Leduc ne se faisait pas d'illusion à ce sujet. Il informe objectivement Borduas de ce qui se passe.

> Si l'on peut dire que notre exposition bat son plein, il ne faut pas s'imaginer par là que Paris est ébranlé et que des foules incontrôlables se disputent nos toiles comme elles le font si bien du pain... ; tout au plus les étudiants s'attardent-ils pour étaler les insipides balourdises de l'esprit le plus réactionnaire que je connaisse. Des gens circulent constamment que notre art intéresse ou inquiète, mais de façon générale nous pouvons dire que la France n'est plus capable de surprise et c'est un signe, je crois, que les sympathies nous viennent non des jeunes mais des plus âgés. Pour la critique, nous pouvons dire que c'est nul et, là encore, nous ne pouvions pas attendre davantage que ce à quoi on nous a habitués ; un ignare compte rendu dans *Combat,* quelques mots sympathiques mais guère plus lucide dans le dernier numéro de juin des *Arts,* la critique prochaine de Degand ne nous laisse espérer rien d'autre (?) etc. [...] Il ne faudrait pas croire par ce tableau objectif de la situation à un profond pessimisme de ma part [14].

Il ajoute quinze jours plus tard :

> Notre exposition est terminée ! Rien de bien marquant ou de significatif dans le sens de la compréhension. Des spectateurs béatement sympathiques et quelques rares autres plus enthousiastes. La presse à peu près muette ;

10. Raymond GRENIER, « Succès des peintres de Montréal à Paris », *La Presse,* 21 juin 1947, p. 49, col. 1 ; « Commentaires sur l'école Borduas exposant à Paris », *La Presse,* 10 juillet 1947, p. 20, col. 4-5 ; Marcel RIOUX, « Exposition canadienne à Paris », et Guy VIAU, « Reconnaissance de l'espace », *Notre temps,* 12 juillet 1947, p. 5 ; « De fil en aiguilles », *Notre temps,* 2 août 1947, p. 5.
11. Georges MATHIEU, *Au-delà du tachisme,* Juillard, 1963, p. 39.
12. *Combat* (Paris), 2 juillet 1947.
13. *Id.,* note 8.
14. Lettre de F. Leduc à Borduas, Paris, le 4 juillet 1947. T 141.

quelques critiques se sont dégonflés, dont Degand qui se révèle vaseur parfait et pusillanime [15].

On peut cependant dire que les œuvres de Borduas ont plu, car la propriétaire de la galerie lui offre, par l'intermédiaire de Leduc, une exposition solo pour l'automne suivant.

> La possibilité est toujours offerte de monter une exposition solo au début de la saison prochaine ; toutefois une réponse dans un court délai est nécessaire [16].

Le projet ne se réalisera pas, non pas à cause d'un refus de Borduas, mais parce que la galerie fera faillite entre-temps.

Parmi les événements de cette période à souligner, il y a la publication, quelques jours avant la grande exposition surréaliste, d'un manifeste rédigé par Henri Pastoureau, avec quelques autres membres du groupe, et intitulé *Rupture inaugurale, déclaration adoptée le 21 juin 1947 par le Groupe en France pour définir son attitude préjudicielle à l'égard de toute politique partisane*. Comme son titre l'indique, *Rupture inaugurale* consacrait non seulement une rupture déjà ancienne des relations entre les surréalistes et le parti communiste ; le manifeste indiquait encore très nettement les limites dans lesquelles le surréalisme entendait maintenir ses alliances avec les autres partis ou mouvements politiques d'opposition quels qu'ils soient, trotskysme et anarchisme compris. Les quarante-huit signataires déclarent en effet :

> Qu'il soit bien entendu que nous ne lierons jamais d'union durable à l'action politique d'un parti que dans la mesure où cette action ne se laissera pas enfermer dans le dilemme que l'on retrouve à trop de coins de rue de notre temps, celui de l'inefficacité ou de la compromission. Le surréalisme, dont c'est le destin spécifique d'avoir à revendiquer d'innombrables réformes dans le domaine de l'esprit et en particulier des réformes éthiques, refusera sa participation à toute action politique qui devrait être immorale pour avoir l'air d'être efficace. Il la refusera de même, pour ne pas avoir à renoncer à la libération de l'homme comme fin dernière, à l'action politique qui se tolérerait inefficace pour ne pas avoir à transgresser des principes surannés [17].

Riopelle fut l'un des quarante-huit signataires de la *Rupture inaugurale* [18], mais Fernand Leduc s'en abstint et écrit à Borduas à propos du manifeste :

> Ce manifeste semble en effet assez bien. En plus de renforcer les positions déjà connues, il précise la position du surréalisme devant la politique actuelle et accuse le « parti communiste », entre autres, d'user des moyens qu'ils reprochent aux capitalistes et de tabler uniquement sur l'avènement du prolétariat sans se soucier d'une morale révolutionnaire, et tient pour responsable Marx lui-même de cet état de choses : le manifeste se termine sur l'espoir en un mythe collectif. Rien pour ce qui regarde les œuvres, en somme une position politique teintée de sentimentalisme. L'objectivité émotive se transforme peu à peu, il me semble, en slogans sentimentaux.

15. Lettre de F. Leduc à Borduas, Paris, 17 juillet 1947. T 141.
16. Même lettre. T 141.
17. Jean-Louis BÉDOUIN, *Vingt ans de surréalisme 1939-1959*, Paris, Denoël, 1961, p. 100. Voir aussi Henri JONES, *Le Surréalisme ignoré*, Montréal, 1969.
18. B. TEYSSÈDRE, *La Presse*, 26 octobre 1968, p. 40.

Il précise ensuite sa propre position :

> Pour ce qui est des relations que j'ai eues avec un groupe de communistes soi-disant surréalistes, c'est l'exacte position contraire, je veux dire l'accent sur l'action politique et là même tout le devenir du genre humain. J'ai dû prendre position par écrit pour éviter tout équivoque de ma présence parmi eux. Pour eux il semblait possible d'insérer dans un projet de manifeste 1° aide inconditionnelle au Parti, reconnaissance de ses représentants, [...] et 2° liberté totale d'expérimentation [19].

Riopelle revient au Canada, à l'automne 1947. Son retour met à l'ordre du jour le projet d'une troisième exposition automatiste montréalaise dans la suite de celles de la rue Amherst et de la rue Sherbrooke. Se pose en même temps le problème d'accompagner cette exposition d'un texte devant servir de préface au catalogue.

On l'a vu, cette troisième exposition automatiste avait d'abord été prévue pour novembre. On abandonne d'abord l'idée d'une manifestation de groupe aussi tôt. À la place, on organise une exposition conjointe Mousseau-Riopelle, qui se tient au 75 de la rue Sherbrooke, du 29 novembre au 14 décembre 1947. Le soir du vernissage est l'occasion d'un nouveau forum, comme Borduas en écrira à Fernand Leduc, toujours à Paris.

> Nous avons eu un forum au soir de l'exposition des deux Jean-Paul. Un second doit avoir lieu jeudi prochain. Vous seriez ravi de la transformation graduelle des questions.

> C'est là la véritable action populaire. Les expositions semblent appelées à devenir l'amorce de cette prise de contact passionnel [20].

Par ailleurs, l'idée d'une exposition plus importante étant reportée à plus tard, celle de la rédaction d'un texte devant l'accompagner n'est pas abandonnée [21]. Il est bientôt question de donner à ce texte l'importance d'un véritable manifeste. La présence de Riopelle n'est certainement pas pour peu dans cette orientation du texte que doit rédiger Borduas. Comme l'a marqué Claude Gauvreau, tout imbu de « l'ambiance surréaliste européenne » à son retour de Paris, Riopelle « avait besoin d'un manifeste [22] ». L'idée est d'autant mieux accueillie qu'elle ressuscitait une vieille ambition du groupe. L'idée du manifeste était née « dès l'automne 1945, dans l'atelier de la rue Jeanne-Mance, où s'assemblaient chaque soir Fernand Leduc, Bruno Cormier et le poète Rémy Paul Forgues [23] ». Teyssèdre voit même dans les articles de Bruno Cormier, publiés dans *Le Quartier latin* à l'automne 1945, les premières ébauches du manifeste que Fernand Leduc souhaitait alors [24].

Par ailleurs Claude Gauvreau venait de rédiger « à l'intention d'une revue socialiste qui ne parut jamais, un article d'inspiration trotskyste ». Cette effer-

19. F. Leduc à Borduas, Paris, 4 juillet 1947. T 141.
20. Borduas à F. Leduc, Saint-Hilaire, 6 janvier 1948. T 141.
21. On peut trouver les traces de cette première intention dans une note ajoutée à l'article TABLEAU dans les *Commentaires sur des mots courants* : « Ce texte fut originalement écrit pour servir de préface à un catalogue d'exposition. »
22. C. GAUVREAU, *art. cit.*, *La Barre du jour*, p. 71.
23. B. TEYSSÈDRE, « Au cœur des tensions », *La Presse*, 26 octobre 1968, p. 40, col. 3.
24. *Ibid.* Il s'agit de « Rupture », *Le Quartier latin*, 16 novembre 1945, p. 4, et « Pour une pensée moderne », *Le Quartier latin*, 11 décembre 1945, p. 3.

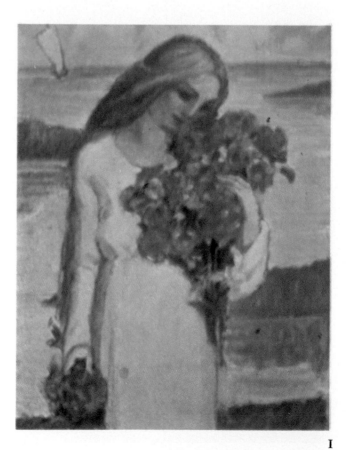

I

La Jeune Fille au bouquet ou
Le Départ
(1931)

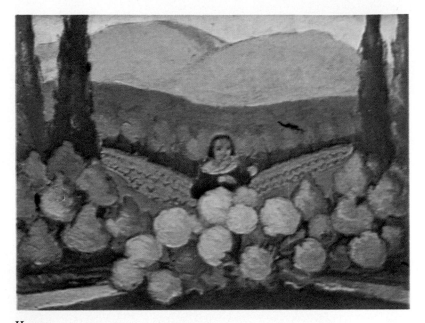

II
Synthèse d'un paysage de Saint-Hilaire
(1932)

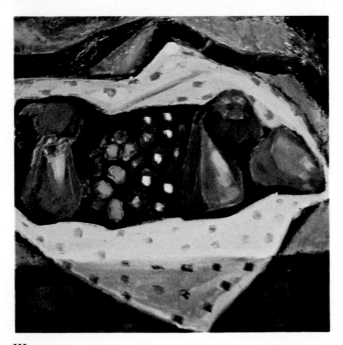

III
Nature morte aux raisins verts
(1941)

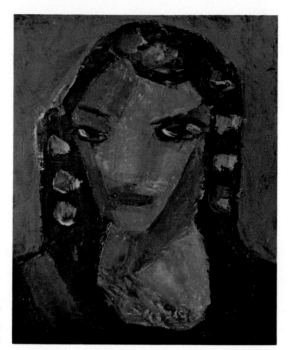

IV
Tahitienne
(1941)

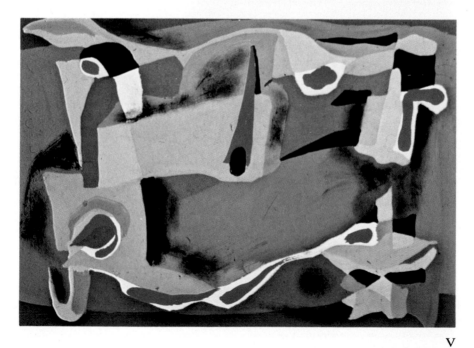

V
Abstraction 1 ou
La Machine à coudre
(1942)

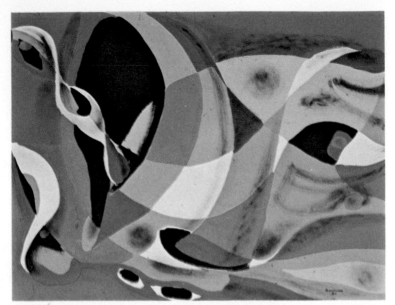

VI
Abstraction 18 ou
Le Toutou emmailloté
(1942)

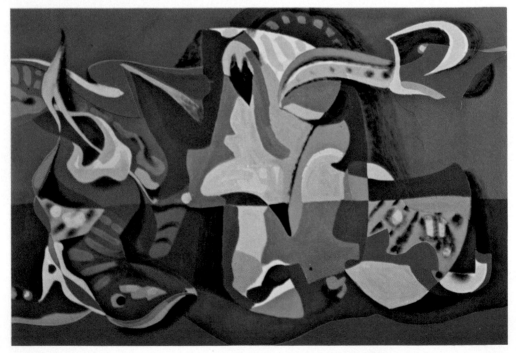

VII
Sans titre
(1942)

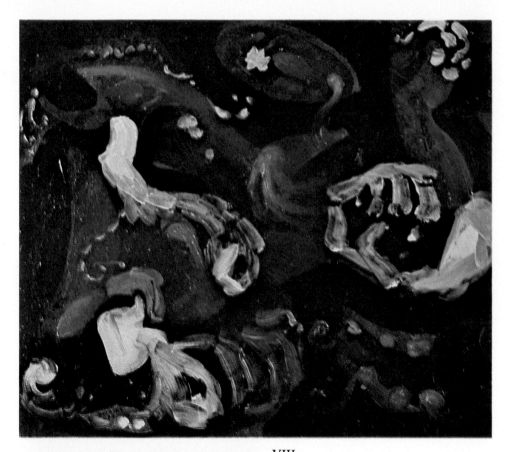

VIII
Viol aux confins de la matière
(1943)

IX
Nonne repentante
(1943)

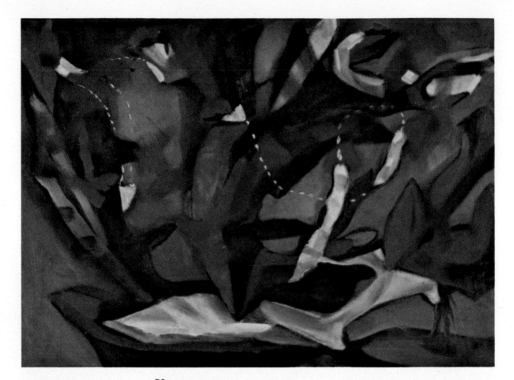

X
4.44 ou
Abstraction bleu-blanc-rouge
(1944)

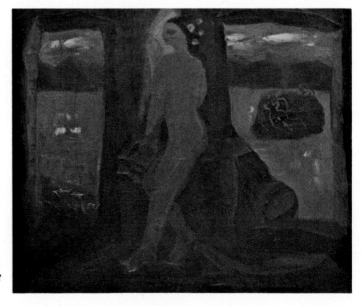

XI
5.45 ou
Nu vert
(1945)

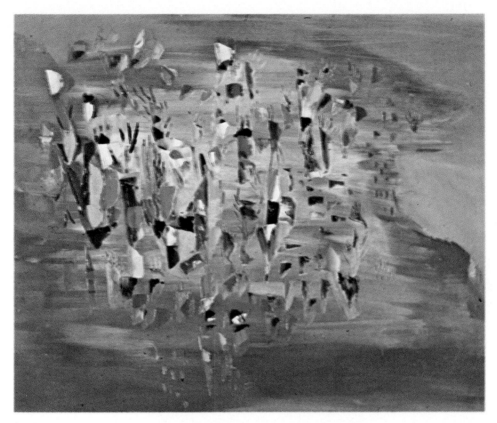

XII
1.47 ou
Automatisme 1.47 ou
Sous le vent de l'île
(1947)

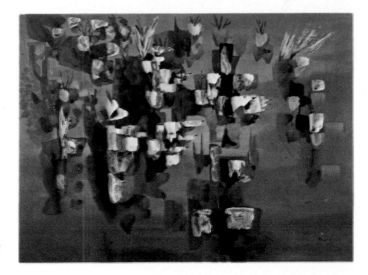

XIII
10.48 ou
Réunion des trophées
(1948)

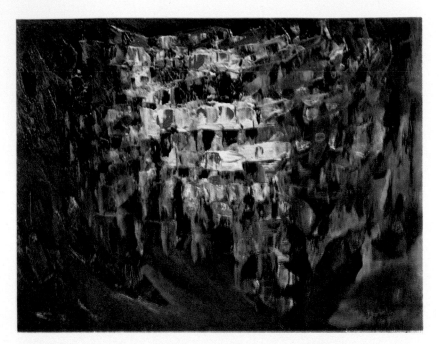

XIV
Rocher noyé dans le vin ou
Les loges du rocher refondu dans le vin
(1949)

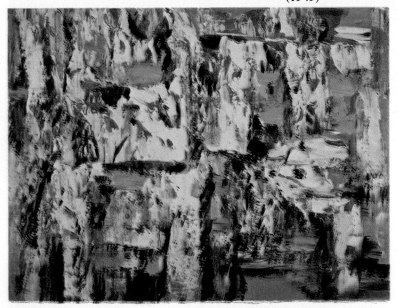

XV
Le Château de Toutânkhamon
(1953)

XVI
Les Boucliers enchantés
(1953)

XVII
Pâques
(1954)

XVIII
Trophées d'une ancienne victoire
(1954)

XIX
Carnet de bal
(1955)

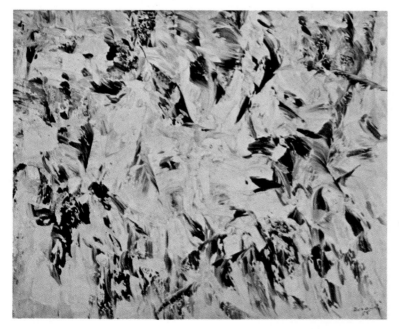

XX
Froissements délicats
(1955)

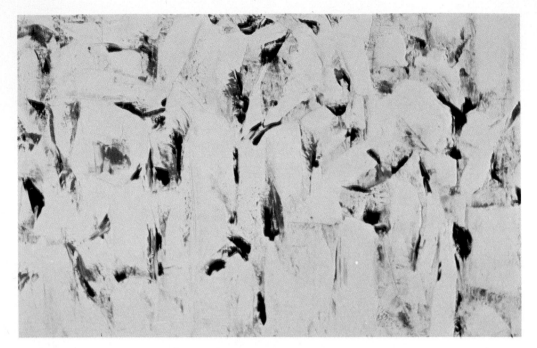

XXI
Épanouissement
(1956)

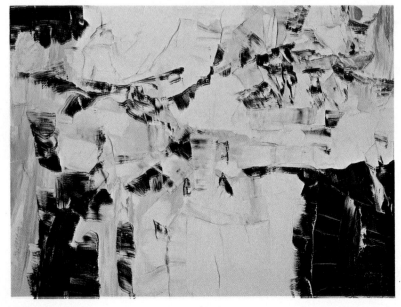

XXII
Vigilance grise
(1956)

XXIII
3 + 4 + 1
(1956)

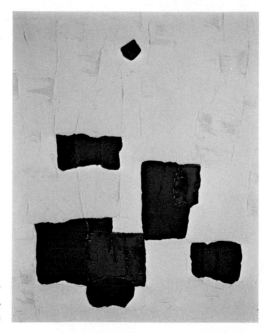

XXIV
L'Étoile noire
(1957)

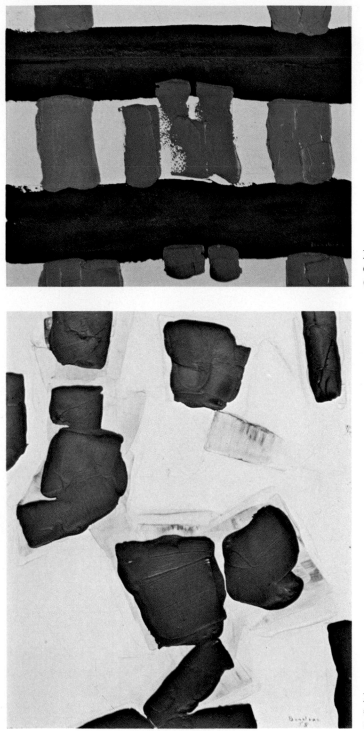

XXV
Croisée
(1957)

XXVI
Contraste et liséré
(1958)

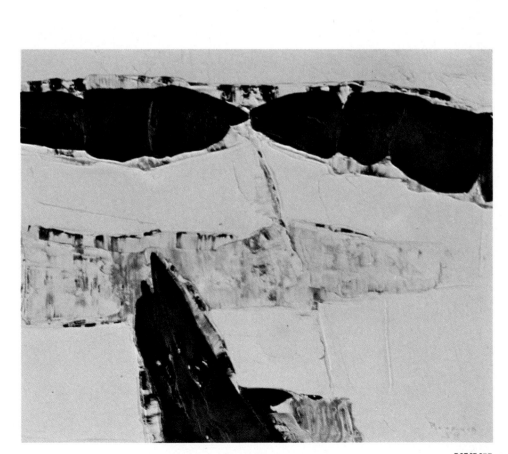

XXVII
Baiser insolite
(1958)

XXVIII
Composition 61
(1958 ?)

vescence inquiète Borduas. « Si cet article est publié, nous allons être obligé de nous exiler [25] ! » Aussi, préfère-t-il prendre lui-même en charge la rédaction du manifeste. Peu de temps après l'exposition Mousseau-Riopelle, et à la faveur, si on peut dire, d'une maladie qui le retient au lit à Saint-Hilaire, il se met à la rédaction d'une première version du manifeste [26]. L'existence de cette première version, différente de la version définitive, est certaine [27]. En a-t-on toujours le texte ? C'est un autre problème.

Borduas avait conservé dans ses papiers un texte de neuf pages [28], sans titre, que nous désignerons par les premiers mots : *La transformation continuelle de la naissance à la mort...* S'agit-il d'un premier jet du *Refus global* ? On y retrouve un bout de phrase tout à fait semblable.

> *Après deux siècles, les œuvres de Sade sont introuvables en librairie.* Ce n'est pourtant pas Sade qui est hors de la société des hommes, ce sont les cadres de cette société qui le rejettent

à comparer avec « [...] après plus de deux siècles, Sade reste introuvable en librairie » dans le *Refus global*. Mais surtout plusieurs idées développées dans la version définitive s'y retrouvent encore sous une autre forme. Il se pourrait bien donc que *La transformation continuelle* ait été ce premier jet du manifeste, qui aurait circulé dès la fin de 1947.

Comment fut accueillie cette première rédaction du manifeste, si c'est bien d'elle qu'il s'agit ? Borduas dut la soumettre à la discussion du groupe puisque la version qui sera finalement signée de tous, différera passablement de celle-là.

Alors que ces discussions autour d'un premier texte du manifeste vont leur train, au début de 1948, Borduas se lance dans une nouvelle phase de production intense, aussi importante que celle de l'année précédente. Ayant été plus exposée que celle de 1947, elle est aussi mieux connue.

Nous avons repéré quelque vingt-deux tableaux datés de 1948. Comme auparavant, Borduas maintient l'habitude de la double titraison, numérotée et littéraire. Mais il montre, pour la première fois, des signes de fatigue à l'endroit de ce système. Le premier est qu'il abandonne totalement les titres numérotés dans les présentations publiques de ses œuvres. La numérotation est réservée exclusivement à ses papiers personnels. Par ailleurs, on peut faire la preuve qu'il néglige de donner, à certains tableaux, une numérotation précise, alors qu'il le fait pour d'autres dans le même temps. Ainsi, quand il présentera sa production récente chez les frères Viau au printemps de 1948, son plus récent tableau correspond au *14.48* de ses papiers, et de fait, on connaît la série continue de ses tableaux de *1.48* à *14.48* et même au-delà. Par contre, à cette même exposition, deux tableaux datés de 1948 étaient présentés qui n'ont pas reçu de numérotation, soit *Bombardement sous-marin* et *Nonne et prêtre babyloniens*. On ne peut donc

25. C. GAUVREAU, *art. cit.*, *La Barre du jour*, p. 70.

26. *Id.*, p. 69.

27. « Quand les automatistes parlent des automatistes », *Culture vivante*, n⁰ 22, septembre 1971, pp. 28 à 30. Interview de Henri Barras avec cinq signataires du *Refus global*, dont Maurice Perron qui y dit : « Durant l'hiver 1947-1948, j'habitais Saint-Hilaire et, à cette époque, un premier jet du *Refus global* avait circulé parmi le groupe. Puis, Borduas avait retiré ce texte-là qui a été repris en entier et c'est ce deuxième texte qui fut publié. »

28. T 257.

les situer exactement dans la série bien qu'on soit sûr qu'ils étaient peints au cours du même hiver.

À la vérité, la numérotation des œuvres s'arrête avec *16.48*. Quelques autres œuvres sont connues comme *Deux figures au plateau, Joute dans l'arc-en-ciel apache, Fête papoue, Construction barbare* et *Les Chevaliers roses de l'apocalypse*, qu'il est difficile de situer avant ou au-delà de la borne représentée par l'exposition Viau. Les cas de *Bombardement sous-marin* et de *Nonne et prêtre babyloniens* invitent cependant à ne pas situer automatiquement ces quelques œuvres au-delà de l'exposition Viau.

Quoi qu'il en soit, il importe de noter le sens de cette nouvelle défaveur des titres numérotés chez Borduas. On se souvient qu'ils étaient nés dans un contexte où la défense de l'art moderne se confondait pratiquement avec celle de la « peinture abstraite », entendue dans le sens le plus vague. Appartenant à ce contexte, sa peinture (même figurative) lui paraissant relever des formes les plus en pointe de la peinture au Canada, Borduas avait voulu, par cette titraison chiffrée, contribuer à l'effort général et marquer, par là, au moins une intention de contemporanéité ! La défense de l'art contemporain ne disposait pas alors d'autres discours que le discours sur l'« art abstrait » ; aussi chacun est contraint de s'en accommoder comme il peut. Il n'en reste pas moins que ce discours n'était pas suffisamment articulé aux œuvres qu'il entendait défendre. Tout en y concédant assez longtemps, Borduas n'en sentait pas moins le caractère étranger et, en parallèle avec la titraison chiffrée, maintenait une titraison littéraire qui correspondait de plus près à son intention. Nous en avons maintenant la preuve, puisqu'à partir de 1948, Borduas ne tient plus aussi systématiquement à la titraison chiffrée, alors qu'il maintiendra bien au-delà de cette date les titres littéraires.

C'est qu'entre-temps un autre discours a eu le temps de se forger, plus près des intentions du peintre et cette concession à la polémique pour ou contre « l'art abstrait » n'est plus nécessaire. Ce nouveau discours critique est connu. Nous en retrouverons les grandes lignes dans *Commentaires sur les mots courants*, lexique que Borduas composera pour le manifeste, en même temps qu'il travaillera aux tableaux de la présente série.

Borduas « classe » cette « affaire » au sujet de l'« art abstrait » avec les trois premiers termes de son lexique : « Abstrait », « abstraction plastique » et « abstraction baroque ». Ensuite, il ne revient plus sur ce sujet et la majorité des mots définis sont en relation avec le vocabulaire propre au surréalisme.

> *Abstrait* : adj. Qui désigne une qualité, abstraction faite du sujet comme blancheur, bonté. Qui opère sur des qualités pures et non sur des réalités. Difficile à comprendre : écrivain abstrait. (Larousse.)
>
> *Abstraction plastique* : désigne les objets volontairement constructifs dans une forme régularisée.
>
> *Abstraction baroque* : fut proposé pour désigner les objets sans souci d'ordonnance, non nécessairement sans ordre. (*Hist.* Depuis les expériences cubistes le mot abstraction désigne abusivement tout objet difficile à comprendre.)

Nous avons signalé, plus haut, dans l'interview qu'il donnait à Hénault pour la revue *Combat*, son insatisfaction à l'égard de la terminologie de l'« abstraction ».

J'aimerais cependant à la place d'abstraction un mot plus conforme à la nature de la peinture non figurative.

La distinction entre non-figuration et abstraction était introduite, mais Borduas préférera encore plus la terminologie surréaliste « automatisme surrationnel ».

La situation dont nous ne pouvions que soupçonner l'existence en 1947 se révèle en clair, pour cette nouvelle série de tableaux, mieux conservés. Si on peut encore rapprocher des tableaux qui se ressemblent et qui, plus est, sont dans la suite de ceux de 1947 déjà distingués, il en est plusieurs maintenant qui s'écartent de la formule principale. Aussi la tâche de l'analyse sera de montrer l'unité des structures sous la diversité des propositions.

Le premier tableau de la série, *1.48* ou *Sur la colline du banquet*, n'est connu que par une mention sur une liste datée du 16 mars 1949 [29]. Par contre, *2.48* est connu. Il s'agit de *Joie lacustre* [fig. 51] [30].

Il apparaît aussitôt qu'au contraire des tableaux qui isolaient des objets dans un espace creusant au fond de la composition, *Joie lacustre* tend à évider le centre de celle-ci pour reporter les objets en périphérie. Ainsi le rouge et le bleu dans le bas du tableau sont essuyés d'un mouvement centrifuge vers l'extérieur de l'aire picturale. Il en est de même de la masse noire dans le coin gauche, en haut, et de son correspondant à droite, au milieu. Un vide blanc ponctué de taches se dégage donc au centre. Il est remarquable toutefois que le bouleversement introduit dans les compositions antérieures par la *Joie lacustre* ne met pas en question la distinction entre objets et fond et maintient le contraste entre les deux niveaux (fond clair et objets sombres). C'est bien la preuve que la *Joie lacustre* maintient la même structure paysagiste que les tableaux de 1947, mais essaie de modifier la position relative des objets par rapport au fond. En 1947, l'objet occupait une position centrale. Il est maintenant repoussé en périphérie.

On comprend que cette composition annulaire ait suggéré l'évocation d'un « lac » dans le titre littéraire. Bien qu'il s'agisse d'un thème rare dans la cosmologie de Borduas, il n'est pas sans rapport avec la région qu'il habite à ce moment. On sait que le sommet du mont Saint-Hilaire porte un lac glaciaire tout à fait remarquable, le lac Hertel, qui comme tout ce qui concerne Saint-Hilaire et sa région a dû faire une forte impression sur l'imaginaire de Borduas. Il associe la « joie » au « lac », comme il avait associé le « banquet » à la « colline » dans le tableau précédent. Une dimension festive (temporelle) va de pair avec une dimension géologique (topographique), selon le schéma d'un paysage non figuratif depuis longtemps mis en place.

La même composition annulaire se retrouve ensuite pour ainsi dire à l'état pur dans *3.48* ou *Tom-pouce et les chimères* qui nous est au moins connu par une photo noir et blanc [31] et une mention au *Livre de comptes* [32].

29. T 92.
30. La numérotation est fournie par la même liste du 16 mars 1949. T 92. D'ailleurs tous les tableaux de 1948, portant ce type de numérotation, sont portés sur cette même liste.
31. Une inscription au dos d'une photo de ce tableau conservée par Borduas précise : « 'Tom-pouce et les chimères', 6½" x 8½" ». T 12.
32. « Mai 48. 1 toile vendue à M. Wilson ancien élève de l'École du Meuble / Tom Pouce et les chimères / peinte en 1948. $50. »

Les chimères, qu'on attendrait en la compagnie des « esprits » et des « fantômes » de 1947, font une brève apparition ici ; mais, au lieu de surgir dans l'espace, elles font une ronde, suivant la périphérie du tableau. « Tom-pouce » est le nain de contes d'enfants et désigne familièrement un homme de très petite taille. On se souvient qu'un tableau de 1946 s'intitulait *Le Nain dans la garenne* et que plus généralement la titraison de Borduas ne dédaigne pas à l'époque de puiser aux répertoires des chansons folkloriques et des contes d'enfants.

Avec le tableau suivant, nous retrouvons une formule compositionnelle familière depuis 1947. En effet, *4.48*, qu'il faut identifier à *La Pâque nouvelle* [fig. 52] grâce à la même liste déjà citée, rétablit la distinction des objets à axe vertical sur un arrière-fond creusant. Bien qu'envahissant presque tout le premier plan, les « colonnes » de la *Pâque nouvelle* évite de toucher la périphérie de l'aire picturale. Nous sommes donc très près ici de la structure spatiale du *Carquois fleuri*.

Par ailleurs, on aura noté que c'est la troisième fois qu'un tableau de cette série reçoit un titre festif : « banquet », « joie », « Pâque »... Ce ne sera pas non plus la dernière fois dans la production de 1948. Avec l'apparition du mot « Pâque » dans les titres, on pressent qu'un nouveau type de périodicité commence à intéresser Borduas : une périodicité longue, par opposition à la périodicité courte des heures du jour et de la nuit, et une périodicité sacrée par opposition à celle, plus profane, de la succession des saisons. N'est-il pas question en plus d'une Pâque « nouvelle », faisant écho aux fêtes antérieures qui se sont succédées d'année en année ? Assez naturellement, le peintre fait appel à la périodicité sacrée qui lui est la plus familière, celle de la liturgie chrétienne.

5.48 ou *La Mante offusquée* propose du point de vue formel une solution de compromis entre les compositions centrale et périphérique, puisqu'elle fait surgir du bas du tableau (périphérie) une forme à axe vertical et médian. Il y aurait à la vérité trois autres solutions du même genre possible, selon que la forme descendrait dans l'aire picturale à partir du haut du tableau, ou y entrerait par l'un ou l'autre côté. Le peintre préfère cependant la solution qui consiste à faire monter d'en bas une forme verticale, parce qu'elle est plus conforme à l'axe vertical des formes des tableaux à composition centrée. Même « automatiste » (nous dirions plus encore parce qu'« automatiste »), la création artistique ne part jamais de rien et sur chaque tableau nouveau pèse le déterminisme d'une conjoncture créée par les tableaux antérieurs. La conjoncture est ici créée par les compositions à objets centraux se détachant d'un fond qui recule à l'infini. Celle-ci à son tour est une armature susceptible de transformation en directions opposées, dont l'opposition entre centre et périphérie, qui se révèle surtout dans la production de 1948, comme celles d'

objet sur fond ———————→ objet dans l'espace

nous avait paru caractériser celle de 1947.

Ce qui est vrai de l'axe topographique s'applique aussi à l'axe chronologique. La première appréhension du temps ne retient que l'opposition du jour et de la nuit. Une exploration du cycle diurne-nocturne plus détaillée suit. Le cycle des saisons à période plus longue est effleuré. Mais on arrête bientôt l'exploration du temps cyclique pour exploiter les ressources de la diachronie historique. Ce n'est

pas une voie d'exploration très riche, car le temps historique, au contraire du temps cyclique, n'entretient plus de lien physique avec un état particulier de l'atmosphère ou avec un état de l'environnement écologique, ce qui, du point de vue du paysage, est un appauvrissement. Aussi, il n'y a pas lieu de pousser dans une direction qui ne mène à rien. On revient au temps cyclique, en cherchant seulement à ne pas répéter purement et simplement l'exploration des cycles diurne-nocturne, d'une part, et saisonnier, d'autre part. Cela ne se fait pas aussitôt, mais bientôt la solution est entrevue : le temps liturgique est à la fois cyclique et distinct des périodicités profanes. Il est vrai qu'il est sacré. Qu'à cela ne tienne ; on sollicitera des manifestations sacrées indépendantes du christianisme ou même leur exacte opposée. D'où *La Mante offusquée*...

En effet, cet insecte qu'on appelle « la mante religieuse » a la réputation de transformer l'acte d'amour en premier temps d'un rituel qui se termine par la mort du mâle. N'est-ce pas exactement le moment du passage d'un temps à l'autre du rituel que le peintre a ici en vue ? Le moment où l'« épouse », s'offusquant des joies de la conjugaison, s'apprête à dévorer le mari ! Ce rituel, qui rapproche l'amour et la mort et dans cet ordre, n'inverse-t-il pas celui de la Pâque qui fait succéder au contraire la vie à la mort ? Borduas avait-il lu un article de Roger Caillois, « La mante religieuse, de la biologie à la psychanalyse », paru dans *Minotaure* [33], qui pourrait bien expliquer, par le biais du surréalisme, son intérêt pour cet insecte ?

Avec *6.48* ou *Fête à la lune* [fig. 53] tout en restant dans le registre liturgique, nous revenons à une structure compositionnelle familière depuis 1947 : celle des objets flottants dans un espace atmosphérique. En évoquant l'astre de la nuit, le peintre nous ramène aussi à la considération des périodicités courtes, mais dans un nouveau contexte. La fête liturgique détache du temps profane non seulement un temps de l'année, mais aussi bien, un moment spécifique du jour ou de la nuit. La « fête à la lune » est forcément une fête nocturne. Conséquemment la nuit prend ici un sens (et un reflet) que nous ne lui avions pas encore vu dans un tableau de Borduas.

Si le schéma compositionnel est semblable à celui de 1947, il n'en reste pas moins que les objets flottants dans l'espace y sont traités un peu différemment. Il apparaît tout d'abord que ces objets sont maintenant constitués d'une collection d'éléments comme dans *Sous le vent de l'île* plutôt que d'une seule masse plus ou moins complexe comme dans les *Parachutes végétaux*. Bien plus, ces éléments, qu'on pourrait décrire comme des cellules vaguement rectangulaires plutôt que des colonnes emplumées, juxtaposées les unes aux autres, sont organisés en volume aéré. À l'axe vertical de ces volumes, s'en ajoute aussi un autre qui évoque une translation horizontale dans l'espace, sans suggestion d'ascension ou de retombée possibles. À la lutte du danseur contre la gravitation, les objets de la *Fête à la lune* opposent une translation dans l'espace qui en est bien une autre forme (celle des corps célestes justement, gravitant dans l'espace), mais qui paraît l'abolir. N'obtient-on pas de cette façon une transposition visuelle tout à fait efficace du temps liturgique ou du temps de la fête qui, tout en appartenant au temps commun, paraît l'abolir, ou tout au moins en suspendre le cours, pour la durée de

33. Éd. Tériade.

la « fête » ? Dans la *Fête à la lune*, comme dans quelques autres tableaux très voisins, Borduas pouvait prétendre avoir renouvelé les possibilités de ses meilleurs tableaux de 1947, tout en restant fidèle à leur structure.

Deux images de la gravitation

7.48 ou *Objets totémiques* [fig. 54] revient à la formule de *La Mante offusquée*, faisant surgir des formes verticales du bas du tableau. L'attention est une fois de plus attirée de bas en haut, avec cette différence cette fois qu'un sol est noté qui, à la vérité, consiste en un rivage marin où des vagues déferlent sur du sable. À l'instar de *Sous le vent de l'île*, mais dans un espace beaucoup moins vaste, ce rivage est vu en surplomb, comme du haut des totems, qui occupent le premier plan du tableau.

Cette conjonction des totems et d'un rivage marin réfère à un endroit géographique précis : l'extrême-ouest canadien, la Colombie britannique et peut-être même ses îles côtières (Vancouver et les îles de la Reine-Charlotte) où se sont développées les grandes cultures amérindiennes qui aimaient ériger des totems dans leurs villages de pêcheurs.

Certes ces « objets totémiques » n'ont pas de lien direct avec le temps liturgique, mais on ne peut nier qu'ils n'en aient eu avec un temps sacré. N'étaient-ils pas censés représenter l'animal (ou la plante, sinon la chose) considéré comme l'ancêtre et le protecteur d'un clan, objet de tabous et de devoirs particuliers, du moins selon la conception courante qu'on se fait de leur fonction et qui ne pouvait être que celle de Borduas ? Faisant le lien avec le temps des ancêtres, le totem a une fonction sacramentelle. Il porte, dans le temps présent, l'efficace des événements anciens en montrant dans ceux-ci l'origine de la configuration de celui-là. Nous ne quittons donc pas vraiment l'univers liturgique.

On paraît s'en éloigner davantage avec *8.48* ou *Visite à Venise*. Abstraction faite de la couleur, ce tableau est voisin du précédent par sa structure spatiale. Un sol s'y distingue aussi, mais les plans verticaux n'y surgissent plus du bas, mais descendent d'en haut comme des rideaux de théâtre.

La couleur de *Visite à Venise* est par contre en complet contraste avec celle d'*Objets totémiques*. À l'atmosphère translucide et matinale de ce dernier tableau, s'opposent les rouges et les noirs traités avec des effets dramatiques dans le second. Bien plus, on soupçonne que ce coloris « vénitien » est à la base des associations qui ont valu son titre au tableau, alors qu'il ne fait pas de doute que ce sont les formes allongées des *Objets totémiques* qui ont valu le sien au second.

Il est remarquable, dans ces conditions, que l'un et l'autre tableau aient des connotations géographiques précises et pour ainsi dire opposées : les *Objets totémiques* se dressent à la pointe extrême de l'Occident. Venise est traditionnellement appelée la porte de l'Orient. Elle occupe donc également une extrémité du monde occidental, mais, à vrai dire, l'extrémité opposée. À eux deux, les tableaux couvrent le champ occidental qu'ils invitent d'ailleurs à visiter d'ouest en est, comme à rebours, en associant la lumière matinale aux totems et la nuit, à Venise.

Le peintre revient ensuite à ses liturgies avec *9.48* ou *Lampadaire du matin* qui reprend le même schéma compositionnel que la *Fête à la lune*. Certes on inverse, de la nuit au jour, l'atmosphère du tableau précédent. Après une fête nocturne, en voici donc une du matin. Le musée d'Art moderne de New York où ce tableau est conservé a gardé quelques notes du peintre à son sujet. Il s'agit de réponses à un questionnaire où on lui demandait de préciser le « sujet » et la « signification » de son tableau. Les réponses de Borduas ne sont pas très explicites !

> *Subject* : Son sujet est strictement subjectif et fait partie, sans doute, du monde encore mystérieux des associations. Le titre n'a été donné qu'après coup.
>
> *Significance* [...] Tous mes tableaux ne sont faits que pour ma propre connaissance [34].

La méthode appliquée ici permet de préciser de quels genres d'« associations » il s'agit et surtout à quelle région du « mystérieux » elles vont puiser. Le schéma sous-jacent à quelques tableaux de 1948 non seulement est périodique mais introduit une dimension liturgique à la périodicité. On peut le résumer par la figure suivante. Elle permet même de prévoir d'autres associations du même type, encore inexploitées dans le *Lampadaire du matin*. *10.48* ou *la Réunion des trophées* [pl. XIII] qui affecte la même structure de composition que les deux tableaux précédents, par la couleur rougeoyante de son fond, évoque certainement la fin du jour, les couleurs du couchant et correspond au point marqué « soir » sur notre schéma de la page suivante.

11.48 ou *La Prison des crimes joyeux* paraît, du point de vue formel, une sorte de compromis entre le plan centré (objets se détachant sur un fond) et le plan en stèle verticale (surgissant du bas du tableau), qui a sollicité alternativement Borduas au cours de cette production. Les « prisons » y apparaissent comme

34. T 229.

des éléments rectangulaires ou carrés montés sur des piédestaux partant du bas du tableau. On arrive en fin de série...

Nuit

Matin Soir

Jour

Périodicité diurne - nocturne

Par son thème, il ne se rattache qu'indirectement aux préoccupations plus ou moins religieuses des autres tableaux, à moins qu'on définisse les « crimes joyeux » comme ceux qui consistent à franchir les interdits et revendiquent des libertés niées par les sociétés répressives. Dans le Québec d'alors qui ne distinguait pas bien entre religion et morale, pareille interprétation n'est probablement pas trop loin du compte.

12.48 ou *Chaires de joies* et *13.48* ou *Le Précieux Fardeau* ne nous sont connus malheureusement que par leur titre, leurs traces étant perdues. Borduas avait écrit « chaires », mais on peut douter qu'il voulait signifier un groupement de sièges pontificaux ! Il pensait probablement à « chairs » et aux « joies charnelles », ce qui nous éloignerait moins des « crimes joyeux ». En l'absence du tableau, il est plus difficile d'interpréter ce que pouvait être « le précieux fardeau ». Du moins peut-on y voir une allusion à la gravitation qui est une préoccupation constante dans toute la production de Borduas.

14.48 ou *Cimetière glorieux* ne nous est connu que par une photographie noir et blanc. L'absence de couleur rend difficile de déterminer à quel moment du jour, nous nous trouvons ici... Peut-être le couchant, vu le thème traité ? Le sol apparaît-il discrètement derrière la forêt des monuments funéraires ? Après les apparitions fantomatiques de 1947, Borduas préfère encore un moment d'arrêt sur le parcours de la mort à la vie qu'elles arpentaient si allégrement.

Nous sommes encore moins heureux avec *15.48* ou *Le Serpentaire* et *16.48* ou *La Corolle anthropophage*, les deux derniers tableaux de notre liste numérotée. Seuls leurs titres sont connus. On sait au moins que le « serpentaire » est un oiseau rapace diurne d'Afrique appelé aussi « messager » ou « secrétaire » qui se nourrit de reptiles. *La Corolle anthropophage* évoque ces plantes carnivores qui ont la réputation de digérer les insectes s'aventurant dans les espèces de vases remplis d'eau que forment leurs feuilles. Une espèce est commune au Canada, à savoir la sarracénie pourpre (*Sarracenia purpura L.* ; la *Pitcher-plant* des Anglais ; « Coupe du chasseur » ou « Cochons de plé », dans les nomenclatures populaires), qu'on trouve dans les tourbières au mois de juin. Elle appartient à la même famille (sarracéniacées) que la népente, fameuse plante carnivore des jungles de Malaisie ou de Madagascar. Ces plantes « carnivores » équivalent en bizarrerie dans l'ordre végétal, à la mante religieuse dans l'ordre animal. Il n'est pas étonnant que, comme cet insecte, elles aient excité l'imagination surréaliste.

Avec ces deux dernières mentions s'achève la série des tableaux que nous pouvons situer en séquence chronologique. Tous ces tableaux, sauf peut-être les deux derniers, sont d'avant le printemps 1948. Nous sommes sûrs, d'autre part, qu'ils n'épuisent pas à eux seuls les tableaux peints durant la période. *Bombardement sous-marin* et *Nonne et prêtre babyloniens*, qui n'ont pas de numérotation connue, ont été présentés pour la première fois à l'exposition Viau. Il faut donc supposer qu'ils ont été peints aussi durant cette période. Le premier de ces tableaux paraît malvenu. Il rappelle *Poisson rouge* de l'ancienne collection Choquette et nous ramène loin en arrière. Ces régions sous-marines ont déjà été explorées. Aussi rien de neuf ne ressort de ce tableau sur un thème épuisé. *Nonne et prêtre babyloniens* nous ramène à notre problématique liturgique. Comme pour *Jéroboam* et *L'Autel aux idolâtres*, la thématique est empruntée au paganisme de la Bible. Aussi ce nouveau tableau, opposant deux figures de personnages lourdement vêtus, s'intègre bien à l'ensemble.

Sur les quatre derniers tableaux connus de 1948, nous sommes plus perplexe quant à la chronologie. *Deux figures au plateau* pourrait se rapprocher de *La Prison des crimes joyeux* dont il paraît être l'ébauche... *Joute dans l'arc-en-ciel apache* évoque le panache de plumes en éventail des Indiens des plaines. Par sa composition, ce tableau se rattache à celle du cycle de la *Fête à la lune*, du *Lampadaire du matin* et de la *Réunion des trophées*. Il matérialise le schéma circulaire dont nous nous sommes servis pour évoquer la problématique des périodicités sous-jacentes à cette série, tant il est naturel d'exprimer le temps « cyclique » par un cercle ! Par ailleurs, l'arc-en-ciel, qui suppose la présence simultanée du soleil et de la pluie, peut être interprété comme une transformation en termes météorologiques du crépuscule, entre le jour et la nuit, dans le cycle des périodicités courtes.

Fête papoue [fig. 55] est près de *Joie lacustre* par la composition en ce sens que, dans ce tableau aussi, le peintre procède de la périphérie au centre ou inversement, tout en maintenant le détachement d'objets sombres (noirs, bruns et rouges) sur un fond clair (vert pâle, blanc et gris). Ce mode de composition évoque ici une jungle, d'où l'allusion à la Papouasie dans le titre. Mais, comme dans plusieurs autres tableaux de la série, la « fête » est également évoquée ; c'est encore une fête primitive.

De la *Construction barbare*, nous avons perdu trace. Nous ne le connaissons que par une photographie noir et blanc [35]. D'*Armures roses des chevaliers de l'apocalypse* ou des *Chevaliers roses de l'apocalypse*, nous ne connaissons que le titre [36].

La préoccupation principale de Borduas au début de 1948, c'est d'obtenir une rédaction du manifeste qui puisse satisfaire le groupe et faire son unanimité. Il y travaille en parallèle avec sa production picturale et on peut penser qu'au moins en février une nouvelle version déjà titrée *Refus global* est obtenue. Elle circule sous le manteau dès cette date. Il faut donc la supposer achevée dès ce moment, même si sa publication sera reportée en août suivant.

Par ailleurs, en ce début de l'année 1948, on s'affaire à la préparation de la prochaine exposition annuelle de la CAS. Elle devait se tenir du 7 au 29 février 1948 à la Art Association. On pouvait en attendre, dans le camp automatiste, une nouvelle occasion de présenter des « œuvres révolutionnaires », d'autant que le groupe des jeunes membres de la CAS était devenu majoritaire à l'assemblée.

Cette perspective ne devait pas être envisagée avec beaucoup d'enthousiasme par les autres peintres qui ressentaient, comme de la prétention intolérable, l'attitude de plus en plus exclusive et intransigeante des automatistes. Un groupe d'entre eux décide de former un groupe autonome que Pellan accepte de patronner. Sa seule présence, au sein d'un groupe de peintres non automatistes, suffisait probablement à donner à celui-ci, aux yeux du public, assez de prestige pour paraître contrebalancer le groupe de Borduas. C'est ainsi que se forme *Prisme d'yeux* dès janvier 1948. Un court manifeste est rédigé par Jacques de Tonnancour où on affirme la volonté du nouveau groupe d'être un « mouvement de mouvements divers, diversifiés par la vie même », donc attaché à aucune tendance particulière de l'art contemporain, mais les englobant toutes. Ce texte est signé par Louis Archambault, Léon Bellefleur, Jacques de Tonnancour, Albert Dumouchel, Gabriel Filion, Pierre Gauvreau, Arthur Gladu, Jean Benoît (qui signe J. Anonyme), Lucien Morin, Mimi Parent, Alfred Pellan, Jeanne Rhéaume, Goodridge Roberts, Roland Truchon et Gordon Webber.

On lance le manifeste de *Prisme d'yeux* le 4 février 1948, en même temps qu'une exposition d'œuvres le même soir au Art Center (annexe du musée sur l'avenue Ontario). Les journalistes sont convoqués à la manifestation qui ne dure qu'une soirée et signalent le lendemain la naissance d'un « nouveau mouvement de peinture [37] ».

35. Inscrite au verso : « Construction barbare à M. Jasmin ». Par ailleurs, cette œuvre est exposée à la Galerie de Toronto du 29 octobre au 6 novembre 1948. Elle est donc antérieure à cette date.

36. *Livre de comptes* : « 1 toile à Guy et Jacques Viau peinte en 1948, prêtée, Les Armures roses des chevaliers de l'Apocalypse ». D'autre part, ce tableau est mentionné au verso d'un carton d'invitation à l'exposition chez les frères Viau, annoté par Mme Borduas : « Les armures des Chevaliers roses de l'Apocalypse ». T 46.

37. « La peinture « Prisme d'yeux » ou la peinture pure », *La Presse*, 5 février 1948 ; « Prisme d'yeux est consacré », *Le Canada*, 5 février 1948 ; « Nouveau mouvement de peinture », *La Patrie*, 5 février 1948 ; « Pour nous en faire voir de toutes les couleurs », *Le Canada*, 6 février 1948 ; « Prisme d'yeux Name of New Art Movement », *The Gazette*, 7 février 1948 ; Jacques DELISLE, « Un nouveau groupe de peintres modernes : les Prismes d'yeux », *Montréal-Matin*, 7 février 1948, pour ne citer que les articles les plus proches de l'événement.

Quand l'exposition de la CAS ouvre ses portes le 2 février 1948, on retrouve à peu près les mêmes exposants que les années précédentes, et donc plusieurs membres du nouveau groupe qui avaient présenté des œuvres à la CAS auparavant, et qui continuent à le faire, soit : Louis Archambault, Léon Bellefleur, Lucien Morin, Jeanne Rhéaume, Goodridge Roberts et Jacques de Tonnancour.

En cela, ils étaient cohérents avec la position exprimée dans leur manifeste, à propos de leur relation avec d'autres groupes.

> Prisme d'yeux ne s'organise pas contre un groupe ou un autre. Il s'ajoute à toute autre société qui cherche l'affirmation de l'art indépendant et n'exclut nullement le privilège d'appartenir aussi à ces groupes.

Mais, d'autre part, Borduas et quelques automatistes se retrouvaient aussi à cette exposition. Il est cependant difficile de savoir ce que Borduas y exposait au juste. Madeleine Gariépy parle de « deux toiles » sans les identifier et préfère dégager ce qu'elle croit être l'intention de Borduas.

> Borduas considère la réalité, que nous connaissons tous, comme un écran au travers duquel il faut chercher à voir. Le monde qu'il veut créer est un monde qui cherche une harmonie plus intime et plus complète que celle que nous créons chaque jour avec des moyens faciles [38].

Julien Labedan n'est guère plus explicite. Parlant de la contribution de Borduas, il demande :

> Ces masses d'une imprécision recherchée dont les juxtapositions en grappes sont baignées par des fonds glauques d'une extrême finesse, que sont-elles [39] ?

La question restant sans réponse, nous ne sommes guère avancé quant à l'identification des tableaux présentés. Renée Normand signale la participation automatiste de « Gauvreau (...) Riopelle et Mousseau », mais ne mentionne pas Borduas [40].

Un journaliste anonyme du *Canada* voit enfin dans la peinture de Borduas « une peinture très cérébrale » et croit déceler chez le peintre

> [...] l'inquiétude angoissée [de] l'alchimiste et du « contemplatif » que leur soif de connaître éloigne des grandes certitudes qui seules soutiennent l'homme [41].

Par contre, la liste des participants jugés « académiques », lors de l'exposition précédente par Claude Gauvreau, était majoritaire une fois de plus. En effet, si on analyse la participation des artistes, en fonction de leur attachement à un groupe particulier, on en arrive à la situation suivante : six membres de *Prisme d'yeux*, dix artistes rattachés au groupe automatiste et dix-sept artistes indépendants des deux groupes précédents. Dans ce dernier bloc, l'éclectisme est total.

38. *Notre temps*, 21 février 1948, p. 6.
39. *Le Canada*, 13 avril 1948.
40. *Le Devoir*, 11 février 1948, p. 5, col. 6-7. Parallèlement à l'exposition de la C.A.S., l'Art Association reprenait l'exposition de Toronto « Contribution to travelling Auction for Canadian Appeal for Children Fund » où, on s'en souvient, Borduas présentait *Garde-robe chinoise*. F. Gagnon (Rinfret) signale plutôt cette participation de Borduas que celle à la CAS « dans une salle voisine », *La Presse*, 28 février 1948.
41. « Les Arts. La Contemporary Art Society », *Le Canada*, 13 avril 1948.

La présence majoritaire de ces éclectiques, considérés pour la plupart comme académiques par les éléments les plus engagés du groupe automatiste, Lyman et quelques autres mis à part, pouvait paraître, aux yeux des automatistes, présenter un amalgame difficilement tolérable. Comme, en plus, il semble que le jury d'accrochage ait répété sa maladresse de l'année précédente, non seulement les automatistes devaient tolérer de se voir accrocher avec les « éléments moins reluisants » de la CAS, mais aussi de se voir reléguer dans des coins en faveur de ces mêmes éléments. La situation leur parut dès lors tout à fait insupportable. Ils songèrent à démissionner tous ensemble de la CAS.

> Découragés, ils pensent démissionner en bloc. Je les en dissuade. Ils peuvent faire entendre leur voix prépondérante : on ne démissionne pas dans ces conditions. Alors ils décident que l'activité de la CAS devra être assez compromettante pour interdire, de ce fait, l'accès à la société des éléments peu reluisants qu'elle protège malgré elle. Immédiatement avant l'assemblée, on choisit un conseil dans ce but ; il est élu intégralement.

On pouvait en effet raisonnablement penser qu'un renouvellement complet du conseil qui, l'année d'avant et cette année-là, avait tourné la majorité de l'assemblée par la manœuvre du double jury, suffirait à modifier du tout au tout les données du problème. Mais il paraît que ce nouveau conseil n'allait pas pour d'autres raisons, donner satisfaction,

> Dans le choix de ce conseil, nous avons fait l'erreur de surestimer le courage de quelques élus. Nous avons eu le tort de vouloir être utiles, délicatement à des artistes que nous admirons, mais incapables de sentir notre activité. Nous désirions également rendre hommage à certaine valeur bien près de devenir sentimentale.

Le « manque de courage » du nouveau conseil apparut quelques temps après l'exposition, à l'occasion de l'élection [42] de son président.

> Dès l'ouverture de la première assemblée, le fiasco apparut lamentable. L'on mit près de trois heures de délibération avant d'élire le président, et nous étions sept !... Si j'acceptai enfin le poste, ce fut pour terminer cette soirée lamentable devant le refus du conseil de la terminer autrement : en démissionnant et commandant de nouvelles élections. Maintenant j'ai la certitude que seule cette manœuvre eut été appropriée. Peut-être eut-elle sauvé la CAS de la déconfiture. Mais, lorsque je prévenais des dangers imminents, l'on croyait à une forme de chantage. Le résultat de l'élection apparaissait même à quelques-uns, comme dû à la cabale... Une heure avant l'élection nous ignorions encore pour qui voter.
>
> Il n'a jamais été dans mes goûts de louvoyer, une année durant. Le conseil se révélant trop faible moralement pour mener à bien l'action révolutionnaire qui s'imposait, trop faible même pour prendre la décision de démissionner dans l'impossibilité où il était de trouver le président rassurant désiré ; le lendemain j'écrivais une lettre cordiale à Madame Marian Scott pour sa compréhensive attitude de la veille et lui demandais de bien vouloir, à titre de vice-présidente, faire part de ma démission à l'assemblée. Par le même courrier, je rompais avec Lyman ; je rompais avec Gagnon dont la conduite avait été d'une inqualifiable inconséquence.

42. Dans sa lettre à Lyman, datée du 13 février 1948, citée plus loin, Borduas parle « des élections de lundi dernier ». On peut donc dater cette soirée d'élection du 9 février, deux jours après l'ouverture de l'exposition.

Cette correspondance a été conservée. À Marian Scott, Borduas écrit le 13 février 1948 :

> Permettez-moi de vous remercier de votre bienfaisante attitude d'hier soir. Ce sera l'adoucissant souvenir de cette exécrable réunion.
>
> (...) Devant son sentiment de peur [le Conseil de la CAS], mon impuissance à lui communiquer mon propre enthousiasme, je suis donc dans l'obligation de lui offrir ma démission comme président et comme membre de cette société [43].

À titre de secrétaire de la CAS, Maurice Gagnon reçoit une lettre rédigée d'un autre ton.

> Les ruptures se multiplient. Je viens d'écrire une lettre d'adieu à John Lyman. Celle-ci est pour toi. Dans l'action que je me dois de poursuivre à la fine pointe de « l'actualité » tout embarras sentimental doit être éliminé. Mon cher Maurice, devant ton odieuse attitude d'hier soir, ta constante incompréhension, ta complète nullité dans la lutte engagée, je me dois de terminer ici, une amitié qui sut abondamment me procurer douleur et nausée [44].

La lettre de rupture avec Lyman est connue [45]. Borduas y exprime à la fois son détachement de la CAS et son ressentiment à la réaction de Lyman au texte du *Refus global* qu'il lui avait communiqué auparavant.

> Mon cher John,
>
> Devant votre manque d'enthousiasme non à permettre, mais à réaliser les résultats des élections de lundi dernier, devant l'insulte involontaire mais réelle, de votre appréciation littéraire du texte passé par amitié (texte engageant ma vie entière sans échappatoire possible), je suis dans la pénible obligation, pour sauvegarder mon besoin d'espoir et d'enthousiasme, à clore mes relations longues de bientôt dix ans avec vous.
>
> Votre connaissance fut un bienfait des dieux mêlé de cruelles déceptions. Je leur rends grâce.
>
> <div align="right">P.-É. Borduas.</div>

Saint-Hilaire, 13 février 1948.

On mesurera, au ton de chacune de ces lettres, la somme d'angoisse ou de joie sauvage que Borduas mettait alors à rompre avec sa propre génération. Sa rupture avec Lyman, en particulier, mettait fin à une longue et fidèle amitié. Nous avons des raisons de croire que Borduas regrettera son geste par la suite. L'envers de la rupture est l'isolement. Mais les ponts, coupés à ce moment, ne seront pas rétablis.

Borduas quittait donc définitivement la CAS. Les automatistes en faisaient autant. Perdant, avec le groupe de Borduas, ses éléments les plus vivants, sans être renfloué par ceux de Pellan, la CAS n'avait plus qu'à disparaître. Comme le dira Claude Gauvreau,

43. T 249.
44. T 249. Le 13 février 1948.
45. Catalogue de l'exposition *Paul-Émile Borduas 1905-1960*, 1962, pp. 40-41, « Borduas and the Contemporary Arts Society », par John Lyman. T 249.

ne voulant pas d'une décadence dans la désuétude, Lyman décida alors de liquider la Société... sans doute dans un état douloureux [46].

De Paris, Fernand Leduc fait le bilan de la participation automatiste à la CAS et voit les récentes ruptures avec elle comme un gain :

> L'attitude décisive que vous avez prise vis-à-vis de la Société d'art contemporain et les déchirements qu'elle a pu entraîner apparaissent comme le prélude à une série de ruptures libératrices dont nous nous réjouissons et qui s'annoncent dans un avenir rapproché [47].

En perdant la tribune de la CAS, les automatistes et Borduas étaient contraints à compter exclusivement sur eux-mêmes et à faire leur chemin seuls. Lorsqu'au mois d'août 1948 paraîtra le *Refus global* en librairie, on comprendra qu'il n'aurait pu en être autrement.

46. *Art. cit., La Barre du jour*, p. 63.
47. F. Leduc à Borduas, le 8 mars 1948. T 141.

13

Le manifeste surrationnel

Refus global ne fut pas un geste non préparé, posé, pour ainsi dire, hors du temps. Il fut au contraire l'aboutissement d'une longue chaîne d'événements.

Refus global paraît en librairie le 9 août 1948 chez le seul libraire de l'époque assez brave pour en proposer à sa clientèle la prose incendiaire. L'ironie de l'histoire veut qu'il se nommait Henri Tranquille ! Ronéotypé sur papier de fortune, non relié, le manifeste est publié à 400 exemplaires, qui se vendent très vite. Il réunit, sous une jaquette ornée de la reproduction d'une aquarelle de Riopelle, des textes et des photographies d'œuvres (peinture et sculpture) et de manifestations (danse et théâtre) automatistes. Le sommaire le présente bien comme une œuvre collective. Claude Gauvreau y avait le texte de trois de ses pièces : *Au cœur des quenouilles, L'Ombre sur le cerceau* et surtout *Bien-être*. Françoise Sullivan, Bruno Cormier et Fernand Leduc y présentaient chacun un texte, soit respectivement, *La Danse et l'espoir, L'œuvre picturale est une expérience* et *Qu'on le veuille ou non* [1]. Borduas est l'auteur de la première partie qui donne son titre à l'ensemble et qui est contresignée par Magdeleine Arbour, Marcel Barbeau, Bruno Cormier, Claude Gauvreau, Pierre Gauvreau, Muriel Guilbault, Marcelle Ferron-Hamelin, Fernand Leduc, Thérèse Leduc, Jean-Paul Mousseau, Maurice Perron, Louise Renaud, Françoise Riopelle et Françoise Sullivan, tous membres du groupe automatiste. Il a aussi rédigé *En regard du surréalisme actuel*, qui porte sa seule signature. *Commentaires sur les mots courants* enfin, bien que non signé de lui, vient certainement de sa plume, comme le prouve l'abondant manuscrit du manifeste comportant cette partie. De cet ensemble, c'est évidemment les seize pages dactylographiées intitulées *Refus global* qui doivent retenir principalement l'attention.

1. Ce texte est sans signature dans le manifeste, mais il est certainement de Fernand Leduc, puisqu'on le trouve en annexe à sa lettre du 30 janvier 1948 à Borduas. On sait qu'un passage important du premier manifeste surréaliste d'André Breton commence de la même façon : « Qu'on le veuille ou non... ». Voir A. BRETON, *Manifestes du surréalisme*, N.R.F., Gallimard, 1966, p. 54.

À l'époque où le *Refus global* est rédigé, l'idéologie dominante de la société québécoise était encore celle que Marcel Rioux a appelée l'« idéologie de conservation » et qu'il décrit ainsi :

> Elle définit le groupe québécois comme porteur d'une culture, c'est-à-dire comme un groupe qui a une histoire édifiante, qui est devenu minoritaire, au XIXᵉ siècle, et qui a pour devoir de préserver cet héritage qu'il a reçu de ses ancêtres et qu'il doit transmettre intact à ses descendants. Essentiellement, cet héritage se compose de la religion catholique, de la langue française et d'un nombre indéterminé de traditions et de coutumes. Le temps privilégié de cette idéologie est le passé [2].

Explicable au lendemain du rapport Durham (1840) — elle correspondait alors à une sorte de repliement sur soi de la communauté canadienne-française menacée d'assimilation, — l'idéologie de conservation avait perdu de son dynamisme, si ce n'est de sa raison d'être avec le temps. Elle avait fini par hypostasier dans les consciences les valeurs dont on rendait responsable notre permanence historique : le catholicisme, la langue française et un faisceau mal défini de coutumes folkloriques censées venir de nos ancêtres paysans. La pensée canadienne-française s'en trouvait comme atteinte de fixité. La répétition continuelle des mêmes thèmes finissait par étouffer toute création. Surtout l'idéologie de conservation décourageait les contacts stimulants avec l'extérieur. L'univers s'arrêtait aux frontières de nos abattis. Le reste était voué aux ténèbres extérieures. Il valait mieux vivre entre soi, dans une sorte d'isolement satisfait. N'avions-nous pas la foi catholique, religion universelle, qui nous assurait à elle seule que nous étions dans la vérité ? Nous nous exprimions en français, il est vrai pas toujours aussi bien qu'il aurait été souhaitable, mais nos Sociétés du bon parler français, nos Congrès de la langue française y veillaient. Enfin nous avions le bon sens paysan. Que voulions-nous de plus ?

Ces voix qui nous recommandaient la fidélité à nos valeurs distinctives et qui décourageaient les aventures étrangères n'étaient pas purement désintéressées. Elles protégeaient bien quelques privilèges. Le statut social du clergé, si élevé dans notre milieu d'alors, trouvait sa justification dans la transmission de la foi ; celui de nos élites scolaires, dans la défense de la langue et l'instruction chrétienne ; celui de nos classes fortunées, dans la conservation du patrimoine national. Mettre en doute la religion, questionner la suprématie de la langue fut-ce le français sur celle de la pensée, faire fi des coutumes ancestrales ne mettaient pas en péril la seule identité québécoise. Le prestige social et les privilèges acquis de nos élites pouvaient craindre aussi d'y perdre quelque chose. Aussi prenaient-elles soin de nous rappeler à notre devoir et de maintenir l'homme du commun dans le droit chemin. L'idéologie de conservation devenue dominante avait perdu sa première fonction culturelle. Un changement était souhaitable.

Borduas a une très forte perception de cet état de chose. *Refus global* parle d'« étanchéité du charme », de « blocus spirituel » pour décrire l'efficacité de l'idéologie de conservation à étouffer toute contestation. Il constate aussi que cela ne pourra pas durer.

2. Marcel RIOUX, *La Question du Québec*, Seghers, 1969, p. 89.

Des perles incontrôlables suintent hors les murs. [...]
Lentement la brèche s'élargit, se rétrécit, s'élargit encore.
Les voyages à l'étranger se multiplient...

C'est de l'extérieur, « hors les murs », que, pour Borduas, vient la mise en question fondamentale des valeurs traditionnelles. En réalité, les raisons ne manquaient pas à l'intérieur pour contester le vieil édifice. Les plus importantes venaient de la contradiction entre l'idéologie proclamée par les élites et la réalité vécue par la plupart. Une religion moralisatrice et négative se révélait incapable d'éclairer les nouvelles situations créées par la vie moderne. Le « bon parler français » était exigé au moment où les contacts commerciaux avec les États-Unis et les pays du Commonwealth rendaient impérative, dans les milieux d'affaires, la connaissance de l'anglais. Les vertus de la vie rurale étaient prônées alors que l'urbanisation et l'industrialisation massive de la population étaient déjà choses faites depuis la guerre. Cette contradiction entre la réalité vécue et l'idéologie créait le besoin de mettre en question l'ancienne idéologie et d'en proposer une nouvelle plus adéquate pour définir le projet collectif de la société canadienne-française. Le Québec, qui venait d'adopter des modes de vie et de pensée plus modernes, entendait qu'on justifiât à ses yeux ce changement de mœurs comme un projet collectif valable vers un mieux-être.

L'« idéologie de rattrapage », qui, toujours, aux dires du sociologue Marcel Rioux, remplaça l'idéologie de conservation à ce moment, n'aura pas d'autre fonction. Elle substitue, à une vision statique du Québec fixé dans la « survivance » et le « souvenir » de son passé « glorieux », une vision dynamique, où il lui est proposé de sortir de sa torpeur, prendre conscience du retard accumulé dans tous les domaines et « rattraper » le mouvement universel. Cette nouvelle attitude entraînait chez le Québécois d'alors une certaine honte de soi, une rancœur à l'endroit de ses élites traditionnelles, une désaffection générale pour les valeurs qu'elles lui avaient inculquées, mais en même temps, une nouvelle ouverture sur le monde extérieur, un goût prononcé pour le nouveau, une tendance à idéaliser les situations de l'étranger. Quand Borduas voit dans les « révolutions, [les] guerres *extérieures* », dans les « perles incontrôlables [qui] suintent *hors les murs* », dans les « voyages *à l'étranger* », à Paris surtout, dans « les lectures défendues » et les œuvres des « poètes maudits » opposées aux « sempiternelles rengaines proposées *au pays du Québec*[3] », des signes de changement et des motifs d'espoir, nul doute qu'il partage une partie des opinions véhiculées par l'idéologie de rattrapage. C'est de l'extérieur que vient la lumière. De même quand il s'écrie : « Au diable le goupillon et la tuque ! Mille fois ils extorquèrent ce qu'ils donnèrent jadis », il résume en deux mots les vieilles valeurs de l'idéologie contestée et les rejette toutes ensemble, certes avec une violence plus grande qu'on était généralement prêt à le faire de son temps, mais bien dans la ligne contestatrice de l'idéologie de rattrapage.

Aussi bien l'originalité principale de l'approche de Borduas n'est pas là. On peut se demander en effet si le *Refus global* aurait été écrit s'il se fut agi pour Borduas de prendre simplement acte d'un changement d'idéologies. Il semble

3. C'est nous qui soulignons.

bien qu'à la faveur du passage d'une idéologie à l'autre et de la crise de valeurs ainsi provoquée, la réflexion de Borduas ait été entraînée sur un tout autre terrain.

L'acharnement des élites sociales à inculquer et à répéter les vieilles valeurs, au moment même où leur caractère suranné saute aux yeux de tous, et cela pour sauver quelques privilèges, scandalise profondément Borduas. Ce scandale déclenche son activité d'écriture, lui donne son ton dénonciateur. Dès ce que nous croyons être la première version du manifeste, soit *La transformation continuelle...*, les « forces » d'opposition au changement sont dénoncées, leurs motivations mises à nu.

> Forces de l'ignorance, volontairement imposées, forces de la crainte de perdre une parcelle d'un bien déjà périmé, forces que procure l'« odieuse exploitation de l'homme par l'homme », forces d'opposition centralisées dans relativement bien peu de mains.
>
> Toutes ces forces d'opposition à la marche en avant de la connaissance sensible de la foule, connaissance qui éclaire les objets de ses désirs, sont puissamment organisées dans les cadres actuels de la société.
>
> Ces cadres font l'impossible pour conserver chez les peuples, chez les individus, les espoirs anciens et les désirs périmés.
>
> Ils ne céderont ni leurs places, ni leurs privilèges de gaieté de cœur. Privilèges et places qu'ils croient d'ailleurs mérités de toute éternité, ou par leur froide insensibilité [4].

Quand de nouvelles valeurs paraissent à l'horizon et menacent les anciennes de déchéance, les hommes qui ont prôné ces dernières retardent par tous les moyens l'avènement des premières, croyant par là sauver leur prestige et leur statut social. Le *Refus global* ne dit pas autrement. Dès sa première page, le manifeste dénonce les « méthodes obscurantistes [de] nos maisons d'enseignement », puis, plus loin, l'habitude des « cadres de la société » de rejeter d'abord violemment les « généreux objets de l'activité poétique », pour tenter ensuite de les récupérer, par « la fausse assimilation ». Plus généralement, le manifeste dénonce les forces contre-révolutionnaires qui brisent dans l'œuf toute tentative de révolution populaire, parce qu'elles mettent en péril le prestige des gens en place.

> Depuis des siècles, les splendides révolutions regorgeant de sève sont écrasées à mort après un court moment d'espoir délirant, dans le glissement à peine interrompu de l'irrémédiable descente.

Borduas dénonce des coupables et démasque leur tactique. Il fait donc plus que simplement saluer le remplacement des vieilles valeurs par des nouvelles. Le *Refus global* a cette dimension éthique.

Mais comment expliquer qu'il en soit ainsi ? Comment expliquer que des hommes responsables finissent par préférer leur propre intérêt au détriment du bien commun qu'ils ont mission de promouvoir ? Ces questions, on les retrouve ici et là, dans le *Refus global*.

> [...] comment ne pas crier à la lecture de la nouvelle [...] ne pas gémir à l'énoncé [...] ne pas avoir froid aux os [...] Comment ne pas frémir [...] ne pas avoir la nausée devant [...] Où est le secret de cette efficacité de malheur imposée à l'homme et par l'homme seul [...] ?

4. T 257, p. 3.

Du scandale, qui est bien une des formes de l'étonnement dont Aristote disait qu'il déclenche la pensée philosophique, on passe à la recherche des causes, à l'explication. L'intuition principale de Borduas consiste à chercher, dans la nature même de l'idéologie, la source principale de la déviation. L'idéologie, quelle qu'elle soit, n'est pas une pensée libre, mais imposée. Elle est un système mental sans grand rapport avec la réalité, qui ne s'impose comme vraie, que par pression sur les consciences. Il est donc inhérent au mécanisme même de la diffusion idéologique, d'aliéner les consciences au profit d'un petit groupe qui établit solidement ses privilèges sociaux de cette façon.

Au fond, l'idéologie politique fonctionne comme l'académisme pictural — on imagine bien que dans le présent contexte, cette comparaison n'est pas gratuite. L'académisme propose aussi un système de représentation sans grand rapport avec la réalité et qui ne s'impose comme vrai que par le truchement du conditionnement scolaire. Lui aussi, de par sa nature même, aliène la pensée de ses pouvoirs créateurs pour la confiner à la répétition des formules établies par les maîtres. À leur façon, ceux-ci et ceux qui cultivent leur gloire y trouvent leur compte et préservent ainsi leurs petits privilèges.

Aussi, en son centre, le manifeste dénonce l'« *intention*, arme néfaste de la *raison* » et propose à sa place la *magie*, les *mystères objectifs*, l'*amour* et les *nécessités*, c'est-à-dire s'exprime en des termes assez généraux pour couvrir à la fois les réalités sociales et artistiques. L'idéologie n'est pas une représentation du réel, mais une « intention » élaborée par un petit groupe de raisonneurs et imposée par lui, sans vergogne, aux restes des hommes. Ni le magique, ni le mystérieux, c'est-à-dire le merveilleux, ni l'amour, bien sûr, n'y trouvent leur compte. Pourtant, eux seuls sont « objectifs », eux seuls sont réels.

Aussi bien, ce que le manifeste souhaite, ce n'est pas l'avènement d'une nouvelle idéologie, fut-elle celle de « rattrapage », mais l'avènement d'une société qui ne soit plus gouvernée par une idéologie, où l'exploitation de l'homme par l'homme n'ait plus sa place, où l'aliénation de la foule par l'élite devienne impensable. En d'autres mots, le manifeste souhaite la fin de l'ère des idéologies.

Socialement, cela revenait à prôner l'anarchie. Borduas ne recule pas devant cette conséquence. Bien au contraire, il voit dans « l'anarchie resplendissante », la seule issue à la situation.

> Au terme imaginable, nous entrevoyons l'homme, libéré de ses chaînes inutiles, réaliser dans l'ordre imprévu, nécessaire de la spontanéité, dans l'anarchie resplendissante, la plénitude de ses dons individuels.

> D'ici là, sans repos ni halte, en communauté de sentiment avec les assoiffés d'un mieux-être, sans crainte des longues échéances, dans l'encouragement ou la persécution, nous poursuivrons dans la joie notre sauvage besoin de libération.

Ces mots qui concluent le manifeste ne sont pas lancés au hasard. Au fond, l'anarchie est, dans l'ordre politique, l'exact équivalent de l'automatisme pictural, c'est-à-dire l'espoir que de la spontanéité même sorte un « ordre » (une structure), comme cela est vrai du tableau automatiste fait sans idée préconçue, sans « intention » préalable, mais où pourtant une structure et un sens finissent toujours par affleurer. L'« ordre » socio-politique que Borduas et ses jeunes amis attendent

de « l'anarchie resplendissante » viendra spontanément et de manière forcément imprévisible, de la poursuite par chacun de l'épanouissement de ses « dons individuels » et sa « générosité ».

Ce thème était déjà présent, dans toutes ses composantes, dans *La Transformation continuelle...* :

> À l'occident de l'histoire se dresse l'anarchie, comme la seule forme sociale ouverte à la multitude des possibilités des réalisations individuelles. Nous croyons la conscience sociale susceptible d'un développement suffisant pour qu'un jour l'homme puisse se gouverner sans police, sans gouvernement. Les services d'utilité publique devant suffire. Nous croyons la conscience sociale susceptible d'un développement suffisant pour qu'un jour l'homme puisse se gouverner dans l'ordre le plus spontané, le plus imprévu [5].

Même l'idée que l'anarchie implique un respect plus grand de la réalité que toute autre forme de gouvernement s'y retrouve. « [...] l'anarchie s'opposera à toute utilisation de la vie [6] ». Ou encore :

> Dans une société en route vers l'anarchie comme dans une vie sur la même voie, [...] il n'y a que la générosité qui soit positive, efficace [7].

La pensée de Borduas était donc entraînée par son propre mouvement vers une contestation radicale de tout effort de domination idéologique des élites sur les autres hommes, vers une certaine forme d'apolitisme en autant que le politique entraîne une distinction entre des « définisseurs » de culture et le commun des mortels, vers une position anarchique.

C'est pour cette raison que le manifeste n'entrevoit, dans le marxisme, autre chose qu'une étape idéologique de plus à franchir avant d'atteindre à la « libération » totale même si ce doit être une étape nécessaire.

> Nous reconnaissons [...] qu'ils [les communistes] sont dans la lignée historique. Le salut ne pourra venir qu'après le plus grand excès de l'exploitation. Ils seront cet excès.
>
> Ils le seront en toute fatalité sans qu'il y ait besoin de quiconque en particulier. La ripaille sera plantureuse. D'avance nous en avons refusé le partage.
>
> Voilà notre « abstention coupable » [...] à nous le risque total dans le refus global.

Au changement socio-politique proposé par le marxisme, le manifeste oppose le « risque total » de l'anarchie, le « refus global » de toute idéologie, tablant sur une « transformation » des sensibilités plutôt que sur le remplacement du capital par les élites ouvrières.

> On nous prête l'intention naïve de vouloir transformer la société en remplaçant les hommes au pouvoir par d'autres semblables. Alors pourquoi pas eux, évidemment. Mais c'est qu'eux ne sont pas de la même classe ! Comme si changement de classe impliquait changement de civilisation, changement de désirs, changement d'espoir !

5. *Op. cit.*, p. 2.
6. *Op. cit.*, p. 4.
7. *Op. cit.*, p. 8.

La révolution marxiste lui paraît vouée à l'échec. Il croit pouvoir prédire que, même si elle atteignait ses fins, la société ne s'en trouverait pas substantiellement modifiée.

> Supprimez les forces précises de la concurrence des matières premières, du prestige, de l'autorité et elles seront parfaitement d'accord. Donnez la suprématie à qui vous voudrez, le complet contrôle de la terre à qui vous plaira, et vous aurez les mêmes résultats fonciers, sinon les mêmes arrangements de détails.

Borduas mettait donc dans le *Refus global* un point final aux tentatives de dialogue avec le parti communiste qui avait occupé une partie du groupe automatiste québécois l'année précédente. Sa dénonciation, son « refus » lui paraissait avoir une portée plus grande. À un simple « changement » des forces en présence, il opposait une « transformation » radicale des attitudes, des désirs et des espoirs.

Il apparaît donc que, tout en ayant en vue la situation du Québec, le *Refus global* ait prétendu couvrir un plus vaste horizon, « global » en un sens. La présence active des idéologies se succédant les unes aux autres n'était-elle pas un trait constant de la civilisation ? Leur rôle néfaste se révélait surtout en temps de crise, au moment où l'on s'apprêtait à changer une idéologie pour une autre. La décadence d'une civilisation révélait au grand jour les principaux facteurs d'oppression inhérents à toute civilisation. Toujours, l'« intention, arme néfaste de la raison » se révélait le grand ressort de tout effort civilisateur.

Borduas était persuadé que sa propre civilisation révélait partout des signes évidents de décadence. Les deux guerres mondiales, l'appréhension d'une troisième encore plus dévastatrice semblaient marquer que la fin approchait. Il rejoignait ainsi l'analyse amorcée dans *Manières de goûter une œuvre d'art*, en étendant, à la sienne propre, les conclusions qui lui avaient paru s'appliquer aux grandes civilisations de l'Antiquité, à la chrétienté médiévale et à la civilisation moderne depuis la Renaissance. Toutes, après un moment de gloire et, en vertu de la même « loi fatale », étaient vouées à disparaître.

> La loi fatale, qui conduisit cette discipline sans interruption de la vie à la mort, fut celle de la vie même. L'esprit, comme les êtres charnels, y est soumis. Il se prolonge par une transmission pure et vivifiante durant les millénaires. Mais, si un jour, arrivé au faîte de la puissance, il se complaît dans la gloire acquise, le fini du désir, dans la fin de son ultime raison d'être, de l'unique moyen de régénérescence, il se fausse, se détruit lui-même, disparaît et, avec lui, la civilisation qui lui donna le jour.

Refus global abandonnait cependant le ton épique de *Manières de goûter une œuvre d'art* pour celui du manifeste. Il ne s'agissait plus de méditer sur le caractère éphémère des civilisations, mais de dénoncer l'imposture de *la* civilisation. Pour le manifeste, l'état de décadence de notre civilisation est tel qu'il révèle au grand jour les ressorts profonds du processus civilisateur : l'aliénation des consciences pour une exploitation plus efficace des ressources physiques et psychiques de l'homme. *Manières de goûter une œuvre d'art* n'allait pas jusque-là. On y tranchait moins nettement dans les options laissées à l'homme par la situation présente.

> Nous interrogeons dans le trouble, l'ère nouvelle qui s'avance, accompagnée de l'horrible tragédie universelle. Tragédie dont nous souffrons de tout notre être.

> Une époque héroïque est commencée pour plusieurs ; elle s'étendra
> à tous. Pourquoi ne pas en être dès maintenant [...]. Nous savons que la
> révision des comptes s'opère, qu'elle continuera ; nous savons que tout être
> humain devrait se remettre à cette tâche éminemment humaine de détruire
> en lui ce qui a été corrompu, de redresser ce qui a été faussé, pour con-
> tinuer ce qui est resté sain. L'avenir ne devrait plus nous trouver en défaut.

Refus global réitère aussi l'urgence de « cette tâche éminemment humaine »,
mais il marque qu'elle doit être menée, à la manière des œuvres poétiques
exemplaires, « hors et contre la civilisation ».

Aussi, le *Refus global* dénonçait d'abord les facteurs idéologiques d'aliénation
et, au premier rang d'entre eux, la religion chrétienne. Il commence par
reconnaître que la religion avait pu jadis jouer un rôle positif. Mais ce rôle
appartenait décidément au passé et à un passé lointain, puisqu'il situait au
XIIIe siècle, le sommet de son rôle transformateur. On n'en était plus là, de nos
jours. Il prévoyait même qu'à l'heure présente, en vertu d'une sorte de symétrie
historique, la civilisation chrétienne « atteindra dans la honte l'équivalence renver-
sée des sommets du XIIIe siècle ». Les jeux étaient faits. Le processus de
dégénérescence de la religion était en marche depuis longtemps. On en voyait
partout les signes.

> L'intuition cède la place à la raison. Graduellement l'acte de foi fait place
> à l'acte calculé. L'exploitation commence au sein de la religion par l'uti-
> lisation intéressée des sentiments existants immobilisés ; par l'étude ration-
> nelle des textes glorieux au profit du maintien de la suprématie obtenue
> spontanément.

Borduas se donne donc une vue pour ainsi dire bergsonienne de l'évolution de la
chrétienté, où « la raison » s'est peu à peu substituée à « l'intuition », « l'acte
calculé » à l'« acte de foi », l'« immobilité » ou la fixation à la « spontanéité ».
On pourrait voir, dans ces oppositions, une tentative de distinguer entre la
religion comme croyance individuelle et la religion comme institution sociale et
comprendre que les dénonciations de Borduas s'adressaient plus aux institutions
religieuses qu'à la croyance comme telle. Par contre, dans *Projections libérantes*,
faisant allusion à la position de quelques-uns de ses amis qualifiés d'« exception-
nels catholiques », Borduas écrira :

> [...] ces amis ne peuvent lier la foi chrétienne aux vices sociaux qui, pour
> nous, en est devenue la cause. Pour eux, la foi peut subsister à la ruine des
> formes sociales qu'elle a pourtant engendrées. Le social est humain, sujet
> aux vicissitudes humaines ; la foi est divine, éternelle. Pour nous, la foi
> est strictement humaine : Dieu ne pouvant se justifier sous quelques
> aspects que nous l'imaginions [...] Seule une foi, englobant le savoir humain
> présent dans une forme suffisamment dynamique pour détruire, d'une part,
> jusqu'au souvenir des vices sociaux qui étouffent les individus, et, d'autre
> part, réordonner les individus dans une nouvelle forme collective religieuse
> (foi et amour en nos semblables), peut justifier nos espoirs et notre ardeur.

Cette « foi », que Borduas qualifie de « collective » et « religieuse », est cependant
une foi dans l'homme et une foi sans Dieu, ce dernier concept étant injustifiable
à ses yeux « sous quelques aspects que nous l'imaginions ».

Persuadé que bien peu d'hommes ont échappé à l'influence du christianisme,
il donne une importance quasi universelle à la décadence chrétienne.

> La religion du Christ a dominé l'univers. Voyez ce qu'on en a fait : des fois sœurs sont passées à des exploitations sœurettes.

Ou encore :

> La décadence chrétienne aura entraîné dans sa chute tous les peuples, toutes les classes qu'elle aura touchées, dans l'ordre de la première à la dernière, de haut en bas.

Son influence néfaste ne saurait rester inaperçue encore bien longtemps cependant.

> Son exécrable exploitation, maintenue tant de siècles dans l'efficacité au prix des qualités les plus précieuses de la vie, se révélera enfin à la multitude de ses victimes : dociles esclaves d'autant plus acharnés à la défendre qu'ils étaient plus misérables.

Le fait que ses propres victimes soient les plus acharnées à la défendre démontre bien son caractère aliénateur. Mais cet état de chose ne saurait durer. L'exploitation, entretenue grâce à l'aliénation des consciences, finira par se révéler pour ce qu'elle est.

> Son état cadavérique frappera les yeux encore fermés. La décomposition commencée au XIVe siècle donnera la nausée aux moins sensibles [...] L'écartèlement aura une fin.

Borduas applique ensuite, pour l'essentiel, à la science ce qu'il venait de dire de la religion. La science, qui aurait pu être un facteur de développement de l'homme, a été entraînée dans la décadence générale. Elle aussi s'est dégradée.

> En haut lieu, les mathématiques succèdent aux spéculations métaphysiques devenues vaines. L'esprit d'observation succède à celui de la transfiguration.

Tout entière au service du progrès technologique, elle n'a plus le respect de l'environnement, menaçant même de le détruire entièrement.

> [...] elle [la décadence] favorise la naissance de nos souples machines au déplacement vertigineux, elle permet de passer la camisole de force à nos rivières tumultueuses en attendant la désintégration à volonté de la planète.

Ailleurs, le manifeste évoque « l'heure H du sacrifice total » qu'amènerait une « troisième » guerre mondiale...

> Notre raison permet l'envahissement du monde, mais d'un monde où nous avons perdu notre unité.

À la vérité, la science et la technologie moderne ont fini par servir les besoins des « classes possédantes »

> sans permettre la pleine évolution émotive de la foule qui seule aurait pu nous sortir de la profonde ornière chrétienne.

Son « gauchissement » est donc entier.

Il est remarquable que le manifeste ne mentionne pas l'art, après la religion et la science, parmi les facteurs idéologiques d'aliénation. Il pouvait considérer ce point comme suffisamment établi dans *Manières de goûter une œuvre d'art*, qui avait montré comment les artistes de chaque époque s'étaient mis au service du pouvoir dominant.

> L'art, au cours de la préhistoire, dut servir la magie ; passer ensuite, avec l'organisation de la société, au service de la religion ou des rois. [...]

> L'art devient une imposture, la science, une exploitation, la religion, un moyen de subsistance.

Bien plus, dans *En regard du surréalisme actuel*, Borduas regrettera le fait que « les artistes les plus connus de notre époque » aient perdu « la puissance convulsive, transformante », et il dénoncera chez eux « l'exploitation consciente de leur personnalité ». Le reproche atteint même les surréalistes, sauf Breton qui « seul demeure incorruptible », puisque eux aussi donnent le pas « aux intentions de l'auteur » plutôt qu'à « la qualité convulsive des œuvres ».

Telle n'est pas la perspective adoptée dans le manifeste lui-même. Seul l'art véritable y est envisagé. Les œuvres des vrais poètes constituent un « magique butin magiquement conquis à l'inconnu ». La preuve de leur pureté, de leur non-compromission avec le système établi réside pour Borduas dans le fait même du rejet des œuvres « modernes » par le public.

> Son pouvoir transformant se mesure à la violence exercée contre lui, à sa résistance ensuite aux tentatives d'utilisation. [...] Tous les objets du trésor se révèlent inviolables par notre société. Ils demeurent l'incorruptible réserve sensible de demain. Ils furent ordonnés spontanément hors et contre la civilisation. Ils attendent pour devenir actifs (sur le plan social) le dégagement des nécessités actuelles.

Contrairement à la religion, ou même à la science, l'art véritable, pour Borduas, avait su résister aux tentatives d'assimilation. Bien plus, les « poètes maudits » auraient été les seuls à

> exprimer haut et net ce que les plus malheureux d'entre nous étouffent tout bas dans la honte de soi et la terreur d'être engloutis vivants.

Voix de la misère sans voix, les vrais poètes demeurent irrécupérables par la société. Borduas ne craint pas de situer l'action automatiste dans la même ligne. Seul un malentendu a pu faire croire aux possédants acquérant leurs œuvres qu'ils les avaient récupérés socialement.

> Si nous tenons exposition sur exposition, ce n'est pas dans l'espoir naïf de faire fortune. Nous savons ceux qui possèdent aux antipodes d'où nous sommes. Ils ne sauraient impunément risquer ces contacts incendiaires. Dans le passé, des malentendus involontaires ont permis seuls de telles ventes. Nous croyons ce texte de nature à dissiper tous ceux de l'avenir.

Rappelons que le manifeste était censé d'abord accompagner une exposition de tableaux. À vrai dire, pour Borduas, dans la décadence générale, seul l'art véritable permet de ne pas désespérer.

Après la préface que nous venons d'examiner, le manifeste porte un court texte intitulé *En regard du surréalisme actuel* signé du seul nom de Borduas. Ce texte, qui ne figure pas comme tel au sommaire, a dû être ajouté en toute fin de rédaction de l'ensemble. Borduas y marque que, Breton mis à part, le « surréalisme actuel » paraît bien avoir dévié de ses buts premiers, en donnant le pas à « l'intention » sur la « qualité convulsive » des œuvres. Après ce que nous avons dit plus haut sur la notion d'« intention » chez Borduas, cette prise de position pouvait paraître sévère. Elle impliquait une distinction entre automatisme et surréalisme que Fernand Leduc, entre autres, exprimera en termes encore plus clairs dans sa lettre de rupture avec André Breton.

L'imagination libérée par l'automatisme et enrichie de toutes les données surréalistes peut enfin se livrer à sa propre puissance de transformation pour organiser un monde de formes totalement neuves, conçues en dehors de toutes réminiscences figuratives, anecdotiques ou symboliques, où seul le lien humain avec l'essence des divers éléments du cosmos demeure et se trouve par ce fait exalté. Ce n'est plus entre les images cette fois, mais bien au cœur même de l'objet que s'établit la relation espace-temps, d'où sortiront les secrets d'une morphologie nouvelle [8].

Une prise de position aussi franche, aussi lucide aussi, faut-il le dire, de la part de Leduc et de Borduas, fut, dès qu'on en prit connaissance au sein du groupe automatiste, contesté par ceux qui se sentaient plus proches du surréalisme d'après-guerre, notamment Jean-Paul Riopelle et Pierre Gauvreau. Ils crurent devoir marquer leur dissidence à Borduas, sous forme de lettre dont voici le texte intégral :

Cher Borduas,

Il nous est nécessaire d'exprimer notre désaccord sur le point essentiel de votre critique *En regard du surréalisme actuel* que vous vous proposez de publier à la suite du manifeste *Refus global*, à savoir que les surréalistes auraient (dernièrement) (insensiblement) reporté l'attention qu'ils attachaient aux « qualités convulsives » des œuvres aux seules intentions de l'auteur ; ceci au plus grand détriment de la lucidité de leurs jugements.

Tout en reconnaissant la possibilité d'une pareille régression, alors qu'une tendance à la rationalisation marque immanquablement la vie de tout mouvement ayant dépassé son stade empirique et préfigure sa décadence, en tout cas annihile ses possibilités créatrices, nous croyons qu'une pareille tendance, même inconsciente, ne pourrait manquer de se manifester à travers les préoccupations de la critique. La critique surréaliste ne cesse de s'élever contre toute rationalisation du mouvement. Bien entendu pareil souci de garantir le mouvement contre le danger de la rationalisation ne peut suffire à éviter le piège toujours tendu de l'exploitation de la connaissance acquise. Aussi reste-t-il à faire l'examen des œuvres, témoins sévères et impartiaux de l'authenticité rigoureuse de l'activité créatrice. Or les mêmes remarques défavorables qui peuvent être formulées à l'égard d'œuvres (récentes) se réclamant du surréalisme, tant en qualité qu'en quantité, soit globalement pour un individu, soit limitées à une période qu'un apport artistique individuel, telle la période récente des œuvres de Matta, d'où une recherche intentionnelle trop visible exclut toute résonance imprévisible, ne nous semble pas devoir être formulées plus fréquemment aujourd'hui qu'à la phase empirique. Ou il convient de liquider le surréalisme entièrement, depuis le début, et de démontrer qu'aucune œuvre poétique n'a été possible dans ses cadres, en aucun moment, ce qui reste à faire ; ou, puisque vous affirmez vous-même que la position des surréalistes en regard de l'intention n'a pas changé, et que nous constatons un intérêt toujours aussi aigu des surréalistes envers les œuvres nouvelles qui semblent (se) présenter à la plus fine pointe de la découverte, telle l'attention accordée aux œuvres toutes récentes de Malcolm de Chazal, de Pichette, voire même à celles des nôtres qu'ils ont pu voir et considérer, nous croyons que les erreurs de jugements portés sur des œuvres depuis quelques années (erreurs que vous ne précisez pas d'ailleurs) ne peuvent être

8. Leduc transmet copie de sa lettre à Breton dans une lettre à Borduas, datée du 8 mars 1948. T 141.

portés à charge du mouvement surréaliste, mais doivent être considérées comme des tentatives individuelles de prise de conscience et sujettes comme telles à des révisions, un angle nouveau d'approche des œuvres serait-il apporté qui permettrait un pas en avant sur la critique actuelle. Quant à une phase d'or située au début du mouvement où les erreurs (de jugement) auraient été inconnues, il suffit de se référer au manifeste de 1929 pour se rendre compte que les jugements portés sur les œuvres et les individus n'étaient rien moins que l'expression d'une sensibilité toujours aux aguets et d'une prise de conscience toujours remise en question.

Il reste que, pour nous, l'éloignement, les nuances de vocabulaire, le désir légitime et un peu injuste d'émancipation, les contacts forcément réduits à des correspondances fragmentaires, les distances autant d'espace que de temps rendent une entente toujours difficile. Malgré ces forces qui gênent et oppressent nos activités sociales, tant qu'à l'intérieur du mouvement surréaliste nous apercevrons des éléments aux apports sensibles, nous croyons pouvoir rester compatibles avec le surréalisme.

<div style="text-align: right">

Jean-Paul Riopelle
Pierre Gauvreau [9].

</div>

La réaction de Borduas à la lecture de ces propos est connue, grâce à Claude Gauvreau.

> Ce texte fut apporté à Borduas dans son atelier ; il en lut deux lignes, puis, dans un geste exaspéré, le projeta violemment dans un coin de l'atelier. On imagine le froid qui s'ensuivit [10].

Pourquoi cette réaction de colère ? Elle éclate avant même que Borduas ait vraiment pris connaissance du texte de Jean-Paul Riopelle et de Pierre Gauvreau. Borduas, plus près de Fernand Leduc à propos du surréalisme européen, est exaspéré de ne pouvoir faire l'unanimité du groupe sur les « informations » fournies par Leduc, mais probablement tenues en suspicion par Riopelle et Gauvreau. Riopelle avait alors moins de raison que Leduc de prendre ses distances par rapport au surréalisme européen.

Borduas, ce moment de colère passé, se ressaisit. Après tout, on pouvait différer dans l'interprétation du « surréalisme actuel », sans mettre en péril l'unité du groupe. L'essentiel était que tous s'entendent sur le *Refus global*. Borduas signerait seul *En regard du surréalisme actuel*, n'engageant que son opinion personnelle dans ce texte particulier. Les contestataires s'accommodèrent du compromis et les choses en restèrent là, pour le moment.

Le troisième texte dû à Borduas dans le manifeste s'intitule *Commentaires sur les mots courants*. Il s'agit d'un lexique où le vocabulaire courant de l'automatisme est explicité. Nous avons eu déjà l'occasion d'y recourir à quelques reprises, tant ses définitions sont souvent éclairantes sur les positions esthétiques de l'automatisme pictural. Trois catégories de termes sont passées en revue : 1) ceux qui dénotent les styles ou mouvements d'art contemporains, comme *abstraction*, *cubisme*, *automatisme* mis en opposition avec la peinture *académique* ; 2) ceux qui font partie du vocabulaire surréaliste, comme *délire, écran paranoïaque, magie, mythe* ; et 3) ceux qui définissent les éléments du langage plastique, comme *forme, plastique, tableau*.

9. T 159.
10. C. GAUVREAU, *art. cit., La Barre du jour*, p. 72.

L'article *tableau*, en plus d'être le dernier traité, est spécialement développé, ne se bornant pas à la définition du dictionnaire. Comme on l'indique en note, ce texte devait d'abord servir de préface à une exposition. Le projet en ayant été abandonné, on l'incorpora, sans plus, dans le lexique. Borduas qui avait refusé le « cantonnement dans la seule bourgade plastique, place fortifiée mais trop facile d'évitement », déclare tout d'abord qu'« un tableau est un objet sans importance ». Il ne fait pas le poids devant toutes les misères physiques qui s'abattent sur l'homme. À quoi sert-il ? Essentiellement, le tableau est un instrument de connaissance. À chaque étape de son histoire, l'homme y a mieux saisi sa relation au monde extérieur. Avec l'étape « surréaliste » de l'évolution picturale, l'homme entreprend enfin la découverte d'« un vaste domaine jusqu'alors inexploré, tabou, réservé aux anges et aux démons », c'est-à-dire son propre monde intérieur. Borduas reprend donc ici la thèse centrale de *Manières de goûter une œuvre d'art*. Comme il le disait alors, il pressent que nous sommes à l'orée d'un développement aussi important que tout ce qui a précédé.

> Nous avons la conviction que ce monde-là (*i.e.* le monde intérieur), comme pour le physique, le tableau finisse par nous le rendre familier, dût-il y consacrer les siècles à venir d'une civilisation nouvelle.

Telle nous paraît avoir été, essentiellement, la contribution de Borduas lui-même, au *Refus global*. Il n'entre pas dans notre propos d'analyser les apports du groupe au manifeste. Cela relève davantage d'une histoire de l'automatisme que d'autres ont entrepris et qu'ils feront mieux que nous ne saurions le faire.

Alors que s'élaborait la rédaction du manifeste et la distribution en un tout organique de ses divers éléments, Borduas maintient une constante correspondance avec Fernand Leduc. Celui-ci fut le principal interlocuteur de Borduas, au temps de la rédaction du manifeste. Les lettres que Borduas lui envoie, en contrepoint avec les idées du manifeste, en constituent une sorte de commentaire autorisé. Elles méritent d'être connues. Ainsi, le 6 janvier 1948, Borduas fait, à l'usage de Fernand Leduc, le point sur les tentatives automatistes de contact avec les communistes.

> La raison du désespoir momentané fut l'impossible entente profonde des mouvements révolutionnaires.

> Vaguement l'espoir persistait de mener un jour l'action délivrante dans l'union indissociable des forces transformantes universelles. Ce temps tarde à venir. L'erreur nous revient.

La rigidité de la position stalinienne des communistes québécois était la cause de cette « impossible entente », Borduas s'en explique, au même endroit.

> Il ne fallait pas confondre l'ascension au pouvoir d'une forme politique renouvelée avec la régénérescence totale de la sensibilité collective. Sans cette régénérescence complète la révolution est partielle, ne dure. De la révolution française à nos jours, les révolutions politiques n'ont servi qu'à accentuer la décadence chrétienne. Elles correspondirent aux légers changements de la forme sensible de la foule. À la prise de conscience de ces changements. L'espoir délirant enfin entrevu, vite disparu, d'une totale libération.

La thèse du *Refus global* trouve donc sa confirmation ici. La tâche de travailler à la transformation totale de la sensibilité collective transcende toute action politi-

que. Ni le marxisme, ni même le surréalisme, en autant qu'ils restent tributaires encore de certaines valeurs chrétiennes, n'y sont propres.

> Tant qu'une seule valeur chrétienne tiendra, coûte que coûte, la décadence continuera. La terrible valeur chrétienne intentionnelle subsiste dans le communisme, dans le surréalisme. Seul un transfert à la valeur sensible, dans l'individu, au groupe dans la foule, déchaînera complètement les valeurs civilisatrices...

> L'intention doit retrouver la raison : au second plan. Place à l'intelligence sensible, à l'intelligence créatrice.

On vérifie bien que l'« intentionnel », tel que l'entend Borduas, correspond à l'idéologique, en autant qu'il s'oppose au sensible et à l'imaginaire. L'action intentionnelle est l'action rationnelle, c'est-à-dire l'action définie d'avance par une idéologie, d'où évidemment rien de vraiment neuf ne peut sortir. Au contraire, l'« intelligence sensible, créatrice » n'a affaire qu'à l'inconnu, l'imprévu, c'est-à-dire à la réalité elle-même.

> L'œuvre des poètes, des savants, inconsciemment porte cet accent sensible. Trop attentif, trop intéressé à l'intention de leurs auteurs dans l'espoir d'une méthode, d'une recette, nous rations la réalité précieuse.

L'« intentionnel » substitue donc au contact vivifiant avec le réel, une préconception du réel, un cadre d'analyse conforme à la raison, capable de plier la réalité aux besoins d'un petit nombre d'hommes, mais incapable de libérer la « foule » totalement.

Le 21 janvier 1948, Borduas écrit de nouveau à Leduc et poursuit sa réflexion. Il nous aide à comprendre d'abord dans quel climat le manifeste est rédigé.

> Nous devrions être au plus profond du chaos, avant le dernier naufrage. Deux guerres mondiales, l'épouvante possible d'une troisième devrait être le coup de grâce à cet interminable règne du choix conscient, de la mémoire exploiteuse, de l'intention néfaste.

On touche bien là une des sources qui donnent parfois au manifeste son ton apocalyptique. On était en pleine époque de guerre froide, faut-il le rappeler. Le souvenir des deux dernières guerres mondiales était encore très vif dans tous les esprits et la perspective d'une troisième était anticipée avec horreur. Le *Refus global* faisait écho à cette anticipation.

> Les deux dernières guerres furent nécessaires à la réalisation de cet état absurde. L'épouvante de la troisième sera décisive. L'heure H du sacrifice total nous frôle.

On pouvait croire à l'avènement d'un monde complètement neuf au-delà de cette borne terrifiante.

Quoi qu'il en soit, et pour revenir à sa lettre du 21 janvier, Borduas arrivé à ce point de sa réflexion, aborde ensuite la contrepartie positive de cet état de chose.

> Tous les matériaux nécessaires sont à pied d'œuvres. Intacts, inviolés, malgré les tentatives d'assimilation, d'intégration, de gauchissement.

> La connaissance reste intouchée. Elle demeure l'incorruptive réserve de demain. Le magique butin magiquement conquis à l'infini.

L'œuvre des vrais poètes réalise le contact sensible avec la réalité et, comme tel, échappe aux tentatives de récupération sociale entreprises contre elle. L'effort des poètes est exemplaire et devrait gagner de proche en proche un plus grand nombre d'hommes, ou plutôt, un nombre d'hommes de plus en plus grand réaliseront, chacun dans son secteur, ce que les poètes ont déjà fait dans le leur.

> Nous réaliserons cruellement dans d'indicibles douleurs l'écart inconcilia-
> ble entre l'intention et le résultat, entre le désir et son fruit. Entre l'effet
> et sa cause passionnelle. L'homme aura alors la simplicité requise pour
> réordonner spontanément, imprévisiblement une nouvelle civilisation qui
> devra favoriser l'inévitable. Dans son ardeur première elle sera illimitée dans
> ses espoirs, du mieux humainement possible sur terre. Illimitée dans son effi-
> cacité émotive, illimitée dans son désir de libération ou elle ne sera point,
> et elle ne peut pas ne pas venir [11].

Cette lettre du 20 janvier se termine donc sur la même note d'espoir que le manifeste lui-même.

Quand, le 5 mars 1948, Fernand Leduc tient enfin en main le texte du *Refus global*, dont Borduas lui avait pour ainsi dire communiqué les idées au fur et à mesure qu'il se les formulait à lui-même, il ne peut que marquer son accord total.

> Nous pensions au très lucide et provocant texte que vous avez préparé
> et qui nous a été révélé par J.-P. Mousseau. Vous avez été toute notre
> solidarité.

L'« action commune » dont Leduc avait souvent rêvé prenait forme et, le 1er avril suivant, il en anticipe l'effet dévastateur sur le milieu québécois.

> Il ne m'est cependant plus possible de concevoir qu'en termes de destruc-
> tion votre manifestation écrite à l'occasion de l'exposition projetée qui
> doit en être le signe flagrant.

Dans la même lettre, Fernand Leduc souhaite, comme Borduas, l'avènement d'un monde nouveau, après l'abolition de l'ancien :

> Il n'y a de salut possible que par-delà la dévastation. Tout espoir ou
> tentative de réhabilitation de la présente civilisation n'est que raccommo-
> dage et élément additionnel à sa seule destinée fatale et efficace de *fumier*.
> Il ne s'agit pas de la fin du monde, mais du commencement d'un monde [12].

On comprend comment cet échange de lettres a pu jouer dans l'élaboration du manifeste. Borduas y lançait ses idées lesquelles étaient reçues par un lecteur particulièrement attentif et lucide. Nul doute que Borduas y ait trouvé un stimulant.

Reste le problème des sources du manifeste. On se doute bien qu'il n'a pas été créé *ex nihilo*. Si Borduas a affirmé clairement sa dette idéologique à André Breton, nous sommes persuadé qu'au moment où il rédigeait le manifeste, un autre auteur surréaliste nourrissait sa méditation. Nous voulons parler de Pierre Mabille, dont le nom ne paraît qu'une fois sous la plume de Borduas. Il le nomme entre parenthèses dans ses *Commentaires sur les mots courants*, à l'article « révolution », à propos du mot « égrégore », qui est un mot clé de la pensée de

11. T 141.
12. *Ibidem*.

Mabille. Cependant, cette allusion modeste ne devrait pas faire minimiser l'importance de l'influence de Mabille sur Borduas. Claude Gauvreau nous en avertit clairement.

> Personne ne comprendra la tournure d'esprit de nos artistes révolutionnaires qui n'aura pas lu les travaux de Pierre Mabille. L'auteur de *Thérèse de Lisieux, Égrégores, Le Miroir du merveilleux*, a exercé sur le milieu montréalais une influence durable [13].

Certes la pensée de Mabille est bien dans la ligne surréaliste, mais elle avait des préoccupations particulières qui la rendaient plus aisément assimilable à Borduas et son groupe que celle de Breton. On ne doit pas perdre de vue qu'à l'époque Breton était surtout préoccupé de définir la position surréaliste par rapport à celle du parti communiste. Par contre, les vastes généralisations de Mabille correspondaient probablement plus aisément à la perspective de Borduas. Surtout, la pensée de Mabille faisait plus de place au spontané, à l'imprévu, voire à l'imprévisible, que celle de Breton, surtout à l'époque où le surréalisme était tenté de faire « front commun » avec les communistes [14]. Mabille définit bien lui-même au début de son livre, *Égrégores ou la vie des civilisations*, l'ampleur de la perspective qu'il voulait sienne.

> La volonté de transformer le monde — base du sentiment révolutionnaire — demeure et s'accroît, mais elle s'est orientée vers des objectifs plus vastes et plus lointains. Ces explications, il me paraissait d'une indispensable loyauté de les fournir ici. Elles font comprendre pourquoi ce livre, consacré aux problèmes collectifs, ne vise à l'établissement d'aucun programme, pas plus qu'à la recherche d'une solution immédiatement utile. Il n'est cependant pas contemplatif ; il servira à ceux dont les ambitions dépassent les inquiétudes présentes. Des matériaux destinés à une nouvelle construction sont ici fournis [15].

Nul doute que Borduas et ses jeunes amis se situaient parmi ceux « dont les ambitions dépassent les inquiétudes présentes » et entendaient faire profit des « matériaux destinés à une nouvelle construction » que leur fournissait Mabille.

L'exemplaire d'*Égrégores...*, consulté à la Bibliothèque municipale de Montréal, à savoir l'édition de 1938, porte encore de nombreux passages soulignés qui correspondent souvent à des idées développées par Borduas dans le *Refus global* ou dans sa correspondance avec Fernand Leduc. Bien que ce n'était pas l'habitude de Borduas de crayonner dans les livres, — les siens sont particulièrement avares de ce genre de notation, — on peut se demander si ce n'est pas à cet endroit que Borduas ou Claude Gauvreau avaient lu Mabille ? Après tout, l'École du Meuble où il enseignait n'en était pas très éloignée.

Quoi qu'il en soit, la comparaison du texte de Mabille avec ceux de Borduas est éclairante. La thèse centrale du *Refus global*, à savoir que la civilisation présente est en état de décadence et que les signes de sa déchéance sont partout décelables, est déjà dans Pierre Mabille.

13. « Douze articles », *Le Haut-Parleur*, 7 avril 1951.
14. Voir, entre autres, la conférence d'André Breton prononcée à Prague, le 10 avril 1935, et intitulée : « Position politique de l'art d'aujourd'hui ».
15. Éd. Jean Flory, 1938, pp. 14-15.

Pour ce dernier, « la vie des civilisations » est comparable à celle des individus et passe de la naissance à la mort, par le sommet d'un âge adulte. Les civilisations seraient, en effet, plus que la somme des individus qui les composent mais constitueraient des entités spirituelles dotées d'une vie qui leur est propre. Il emprunte à la tradition ésotérique le mot « égrégore » (du grec : égrégorao = je veille) pour les désigner. Pour le livre apocryphe d'Énoch d'où il est tiré, ce terme ne désignait qu'une catégorie d'anges : « les veilleurs ». Mais sous la plume de Mabille, le mot prend un sens profane.

> J'appelle *égrégore*, mot utilisé jadis par les hermétistes, le groupe humain doté d'une personnalité différente de celle des individus qui le forment [16].

Il donne, comme exemple d'« égrégores », le couple humain, les comédiens et leur public durant un moment d'exaltation dramatique, et, surtout, les civilisations... Il transpose donc un vieux terme spiritualiste en catégorie sociologique. Ainsi défini, l'égrégore que constitue chaque civilisation est donc doté d'une vie qui lui est propre. Mais à l'instar de l'individu, il est aussi voué à une mort certaine.

> L'égrégore défini, la courbe de son évolution étant tracée depuis la naissance jusqu'à la mort, il convient d'examiner comment jouent les facteurs de temps et d'espace. Nous savons qu'une civilisation est une vaste forme stable inscrite sur le développement continu de l'espèce. Reste à se demander la durée du phénomène [17].

Elle n'est pas éternelle. Mabille, fidèle à sa métaphore, décrit le destin obligé de ces « vastes formes » que constituent les civilisations.

> Lorsqu'une civilisation est arrivée à sa phase d'expression qui correspondrait pour un individu à l'âge adulte, c'est-à-dire lorsque l'adaptation s'est faite entre les surfaces limitantes et le faisceau des énergies intérieures, la décroissance ne tarde guère ; la sclérose survient, on trouvera sa marque dans tous les domaines [18].

Après ce que nous avons dit du thème de la décadence de la civilisation chez Borduas, on ne s'étonnera pas que la rencontre entre sa pensée et celle de Mabille nous ait paru significative. Il arrive même que Borduas cite presque Mabille, tant leurs énoncés sont voisins. S'agissant de situer quand la civilisation occidentale atteint son sommet, Mabille avait écrit :

> Les germes destructeurs n'eurent pas une efficacité immédiate, bien au contraire ; le XIIIe et le XIVe siècle demeurent le sommet de la civilisation chrétienne occidentale [19].

Borduas dira de même :

> Au XIIIe siècle, les limites permises à l'évolution de la formation morale des relations englobantes du début atteintes, l'intuition cède la première place à la raison. [...] La décomposition commencée au XIVe siècle donnera la nausée au moins sensible.

16. *Op. cit.*, p. 29.
17. *Op. cit.*, p. 52.
18. *Op. cit.*, p. 48.
19. *Op. cit.*, p. 150.

Les deux auteurs s'accordent ensuite à déceler les mêmes signes de décadence dans la civilisation occidentale. Ces signes sont de deux ordres, intérieur et extérieur. Mabille définit ainsi les premiers :

> Un signe fondamental de la déchéance pour une civilisation peut être observée dans l'abandon de l'effort en vue de la collectivité [20].

Borduas ne dit pas autrement.

> La régression fatale de la puissance morale collective en puissance strictement individuelle et sentimentale, a tissé la doublure de l'écran déjà prestigieux du savoir abstrait sous laquelle la société se dissimule pour dévorer à l'aise les fruits de ses forfaits.

Chez Borduas d'ailleurs, l'opposition entre « générosité » et « action intéressée » est constante.

Les signes extérieurs de décadence, les plus visibles aussi, sont les mêmes pour Mabille et pour Borduas. Mabille écrit :

> Le stade d'épuisement est occupé par des troubles incessants, guerres, crises de tous ordres. On remarquera que les malaises chroniques dominent la scène. Une guerre ultime vient mettre un terme à l'existence d'une collectivité entièrement pourrie [21].

Encore une fois, ne sommes-nous pas bien près du *Refus global* ?

> Les deux dernières guerres furent nécessaires à la réalisation de cet état absurde. L'épouvante de la troisième sera décisive. L'heure H du sacrifice total nous frôle.

Mais les rapprochements ne s'arrêtent pas là. L'analyse des grands facteurs de civilisation, à savoir la religion, la science (et la technologie) et l'art prend un cours parallèle chez nos deux auteurs. L'analyse du phénomène religieux proposée par Mabille devait particulièrement intéresser Borduas, qui n'aurait pu trouver dans Breton un développement analogue. Mabille explique :

> les religions ont été à l'origine des systèmes destinés à libérer l'homme de ses terreurs et permettant un examen plus serein du monde. Ensuite elles ont constitué des obstacles de plus en plus dangereux autant pour le développement de l'intelligence que pour l'expansion de la sensibilité. C'est à ce moment de leur histoire qu'on peut les accuser à juste titre de créer des craintes vaines, d'entretenir des attitudes stériles et d'interdire la recherche indispensable.

Cela pouvait paraître s'appliquer spécialement au catholicisme québécois que Borduas connaissait surtout. Après avoir voué « au diable », « le goupillon et la tuque » Borduas annonçait que « le règne de la peur multiforme est terminé [...] peur d'être seul sans Dieu ». Mabille voyait ensuite, dans la nature même du phénomène religieux, un obstacle à la liberté de pensée.

> Du fait que la religion constitue le ciment solide d'une communauté en réunissant dans un élan commun le potentiel affectif des individus, la liberté de pensée ne peut être que fort limitée. Celle-ci ne saurait être complète qu'au moment où les collectivités seront supprimées et où régnera l'anarchie idéale.

20. *Op. cit.*, p. 49.
21. *Op. cit.*, p. 50.

Plus spécifiquement, la religion chrétienne, « opium du peuple », lui paraissait avoir brimé la liberté de pensée en endormant les consciences dans l'illusion d'une vie future.

> À envisager la succession des religions, il appert que l'évolution s'est faite dans le sens de l'acceptation. Malgré le tableau sombre qu'elle dresse au monde, la civilisation chrétienne s'est ingéniée à faire accepter la misérable condition des peuples en suggérant des récompenses illusoires dans une vie ultérieure [22].

On pouvait donc penser que l'époque qui verrait la fin des religions constituerait une ère tout à fait nouvelle. Il n'est pas clair dans la pensée de Mabille si l'« égrégore » nouveau dont il souhaitait l'avènement constituerait un changement tel, par rapport aux « égrégores » anciens, que le terme de civilisation ne pourrait plus s'y appliquer. Il est un peu mou dans sa critique du capitalisme.

> On doit reconnaître que, par son effort dispersé mais intense, il [le capitalisme] a préparé des conditions de production et d'échanges, des techniques qui permettront à une civilisation véritable de s'établir sur des bases différentes de celles du Moyen Âge ou de l'Antiquité. Il ne peut être question de détruire cet état de choses pour revenir à un stade primitif [23].

Borduas était plus radical : « Nous savons ceux qui possèdent aux antipodes d'où nous sommes. » Par contre, Borduas entérinait la condamnation des élites ouvrières qu'on trouve aussi chez Mabille.

> [...] les chefs du prolétariat n'ont pas cessé à la fin de leur carrière de trahir ceux qui avaient permis leur célébrité et qui avaient placé en eux leurs espoirs. Malgré ces défections, la force ouvrière est toujours présente prête à la grande expérience de libération ; en elle, dans les profondeurs de l'inconscient des foules, se trouve la réserve de vie intacte tendue vers l'avenir [24].

Quoi qu'il en soit des nuances de pensée de Mabille, celle de Borduas paraît plus tranchée. Il ne fait pas sa part à l'idée de civilisation. L'anarchie, et elle seule, peut lui succéder. En un sens, Mabille le disait déjà, puisqu'il liait l'avènement de la liberté de pensée à celui de l'« anarchie idéale ».

> Mabille signale aussi que la science peut devenir un facteur d'aliénation.

> [...] les religions ne sont pas les seules à posséder ce rôle ambivalent. N'importe quelle théorie scientifique ayant un caractère synthétique est d'abord une construction productive pour devenir à la longue entrave, poids mort, chaîne à détruire [25].

Les quelques réflexions que Borduas consacre à la science dans le *Refus global* vont dans le même sens.

> Il n'est pas enfin jusqu'au rôle prophétique de l'art, annonciateur de l'ère nouvelle qui pointe à l'horizon qu'on ne retrouve chez Mabille.

> [...] l'inquiétude personnelle convergera vers un nouvel espoir collectif. [...] Peu à peu, peintres et poètes dont le destin est de révéler aux hommes

22. *Op. cit.*, p. 48.
23. *Op. cit.*, p. 168.
24. *Op. cit.*, p. 167.
25. *Op. cit.*, p. 15.

le monde qu'ils contiennent et qu'ils font, sans en avoir conscience, acquerront des techniques susceptibles de faciliter la communication de leurs découvertes. Cela marquera le début d'un nouveau cycle humain.

L'expression « le nouvel espoir collectif » se retrouve telle quelle dans Borduas, mais ce qui est plus remarquable, c'est qu'elle se retrouve exactement dans le même contexte, où il s'agit de montrer le rôle de « tous les vrais poètes » dans ce changement d'espoir.

Il ne semble donc pas faire de doute que Borduas ait médité longuement la pensée de Pierre Mabille au moment où il rédigeait le *Refus global*. Il avait su cependant faire sienne cette pensée, l'appliquer aux situations dont il avait fait expérience et l'exprimer de manière personnelle.

Le manifeste, une fois lancé et ayant déjà provoqué quelques remous dans le public, devait avoir de graves conséquences pour la carrière de Borduas. Ces conséquences ne se font pas attendre.

Le 2 septembre 1948, G. Poisson, sous-ministre au ministère du Bien-Être social et de la Jeunesse, écrivait à Jean-Marie Gauvreau pour l'« informer que monsieur Paul-Émile Borduas, professeur à l'École du Meuble, est suspendu de ses fonctions, sans traitement, à compter du 4 septembre 1948 ». Et il ajoutait : « Une demande de renvoi sera soumise à la commission du service civil parce que les écrits et les manifestes qu'il publie, ainsi que son état d'esprit, ne sont pas de nature à favoriser l'enseignement que nous voulons donner à nos élèves... »

Le lendemain, Jean-Marie Gauvreau communiquait copie de cette lettre à Borduas, qui devait la recevoir à Saint-Hilaire le 7 septembre, puisqu'elle valut à Gauvreau la réplique suivante, datée de Saint-Hilaire, le lendemain :

> Reçu ton expédition hier.
>
> L'exécution semble avoir précédé la demande de certaines bonnes sociétés. De toute façon, ça ne me regarde pas ou plus. Cette suspension sans traitement précédant le renvoi formel de la Commission du service civil est la réponse du Ministre à un acte public soit la publication du Manifeste surrationnel. Pour nous, cette publication n'a fait que préciser une action extra-scolaire commencée dès 1941 par le premier forum, action ininterrompue depuis. Des comptes rendus furent publiés en temps et lieu de ces discussions.
>
> Je te demande donc de communiquer le document reçu à la presse. C'est une nouvelle littéraire qui lui revient. Je crois aussi qu'il t'appartient de le lui faire parvenir, sinon, j'y verrai moi-même.
>
> La défilade suggérée tombe à faux. Je n'ai pas à répondre à une demande de démission de la part du ministère. Plus de dix ans d'ardents travaux aux succès reconnus ne méritaient pas ces ménagements. Je suis sous le coup d'une sanction commencée dès le 4 septembre, trois jours avant d'en être informé, les fameux jours de grâces sans doute !
>
> En toute simplicité,
>
> P.-É. Borduas.

Le dernier paragraphe fait peut-être allusion à la suggestion d'une lettre de Jean-Marie Gauvreau à Borduas, datée du 19 août 1948, envoyée au moment où

le directeur de l'École du Meuble avait pris connaissance du manifeste et où il sollicitait « sa démission comme professeur à l'École du Meuble, afin de lui éviter très certainement des ennuis encore plus graves [26] ». Ou il faut supposer qu'entre le 3 et le 7 septembre Borduas et Gauvreau se sont rencontrés et que Gauvreau a réitéré sa suggestion, d'autant que la commission du service civil ne s'étant pas encore prononcée, cette démission pouvait encore intervenir. Elle aurait, même alors, comporté quelques avantages financiers et sociaux pour Borduas : récupération de son fonds de pension, silence sur la sanction, etc. La « défilade » suggérée est donc repoussée par Borduas. Par contre, il semble avoir accepté de ne pas recourir tout de suite aux journaux, puisqu'il faut attendre encore quelque temps pour trouver un écho de l'événement dans la presse.

Après le 7 septembre, en un sens, les positions sont claires. Comme il en écrit à Robert Élie, le 9 septembre.

> Les troubles de l'incertitude sont passés. J'entre dans les zones les plus sereines de l'action [27].

L'« action » qui s'impose alors est la suivante. Techniquement, le 7 septembre, quand il a appris la nouvelle de sa « suspension », Borduas pouvait se considérer comme non « renvoyé ». La commission du service civil ne s'était pas encore prononcée. Un arrêté en conseil était nécessaire à cet effet. La décision sera prise à la séance du 29 septembre de la commission, mais Gauvreau n'en sera avisé que le 21 octobre par une lettre de G. Poisson. Le seul espoir qui reste à Borduas à ce moment, c'est d'arriver à modifier la décision de la commission du service civil avant qu'elle ne soit prise. Les jours qui suivent, il collige un dossier et consulte un avocat, son ami Godefroy Laurendeau. Mais bientôt il doit perdre ses illusions : la « décision » de la commission ne fera qu'entériner d'un coup de tampon officiel celle déjà prise par le ministre [28]. Tout espoir étant perdu, la discrétion sur l'affaire avec la presse n'a plus de raison d'être. Le 18 septembre, deux articles de journaux [29] annoncent le renvoi de Borduas et font état de la lettre de G. Poisson, datée du 2 septembre. Le 21 septembre, Borduas convoque une conférence de presse et un dossier est remis aux journalistes. Il comprend trois documents : 1) la lettre de Poisson à Gauvreau, datée du 2 septembre ; 2) la lettre de Gauvreau à Borduas, du 3 septembre et 3) la réplique de Borduas à Gauvreau, datée du 8 septembre.

Le lendemain, la presse fait état de cette documentation, mais résume surtout les propos tenus par Borduas à cette occasion. Ils sont très révélateurs de son état d'esprit.

> Hier soir, M. Borduas a expliqué aux journalistes qu'il avait convoqués qu'il considère injuste qu'on le suspende sans l'avoir entendu, et pour un manifeste qui reste en dehors de ses fonctions scolaires. M. Borduas aurait

26. Archives de l'École du Meuble, CEGEP du Vieux-Montréal.

27. T 124.

28. Une lettre de Borduas à Guy Viau, 18 septembre 1948, démontre que dès ce moment il n'entretient plus beaucoup d'illusion sur la suite.

29. « M. Borduas est mis à la porte », *Le Canada*, 18 septembre 1948, p. 2, col. 5 ; « Borduas renvoyé », *Le Devoir*, 18 septembre 1948, p. 3, col. 5-6.

compris qu'on lui demandât sa démission, dit-il, mais juge la suspension arbitraire. Il proteste contre le procédé dont il est l'objet [30].

La Patrie de la même date [31] rapporte peut-être encore plus fidèlement ses propos.

> Je ne me reconnais pas en faute. Je n'accepte pas cette sanction. Je crois avoir toujours accompli mon devoir d'homme et de citoyen. On aurait pu me demander ma démission, mais je n'admets pas que l'on me mette à la porte. Voilà le sens de ma protestation.

On comprend en quoi résidait l'injustice aux yeux de Borduas : la « sanction » n'avait pas de rapport avec la « faute », qui était la publication du manifeste. Ce que la « sanction » donnait à croire, c'est que l'enseignement de Borduas était mauvais ou pernicieux, alors que c'était le *Refus global* qu'on jugeait tel. Claude Gauvreau exprimera clairement cet aspect du problème.

> [...]le démettre de ses fonctions, l'expulser, c'est affirmer que son enseignement est répréhensible, c'est insinuer son immoralité ; et M. Borduas n'est pas près d'admettre que son enseignement soit condamnable à quelque point de vue que ce soit [32].

Qu'on avance que son enseignement devait s'inspirer des idées du *Refus global,* Borduas avait beau jeu de faire la preuve que, dans ses classes, il s'en était tenu « à un programme préétabli et préapprouvé », comme le dira Claude Gauvreau et que le *Refus global* consistait en une activité « extra-scolaire ». Borduas le dira lui-même dans *Projections libérantes.*

> Pour nous cette publication [le *Refus global*] n'a fait que préciser une action extra-scolaire commencée dès 1941 par le premier forum, action ininterrompue depuis. Des comptes rendus furent publiés, en temps et lieu, de ces discussions.

Claude Gauvreau se fera aussi l'écho de cet argument.

> Ou encore, le mettre à la porte, ce pourrait aussi vouloir laisser entendre (ce qui est déjà moins logique) que les activités purement extra-scolaires de M. Borduas ne sont pas admissibles. Ces activités-là, comme les autres, M. Borduas n'a pas à les renier jusqu'à preuve positive et concluante de leur fausseté. Ce qui ne semble pas imminent.

François Léger, dans *Le Quartier latin* [33], fera remarquer dans le même sens.

> On aurait [...] pu lui faire des reproches s'il avait animé ses cours de ses théories. Mais il était trop honnête pour cela et ses supérieurs le savent bien. Il a profité des vacances d'été pour publier, séparant, du mieux qu'il pouvait, manifeste et enseignement.

Ce que le renvoi de Borduas avait mis injustement en question, c'était donc son enseignement, ou mieux la qualité de son enseignement. Il devenait impératif que cet enseignement soit réhabilité aux yeux du public. Alors que la commission du

30. « La protestation de Paul-Émile Borduas », *La Presse*, 22 septembre 1948, p. 37, col. 2. *Cf.* aussi « M. Borduas n'accepte pas cette sanction », *Le Devoir*, 22 septembre 1948, p. 2, col. 4-5.

31. « M. Borduas proteste contre son renvoi », *La Patrie*, p. 6, col. 3-5.

32. « Le renvoi de M. Borduas », *Le Devoir*, 28 septembre 1948, p. 5, col. 1-2.

33. « L'affaire Borduas », *Le Quartier latin*, 8 octobre 1948, p. 1-2.

service civil ne s'était pas encore prononcée définitivement sur le cas de Borduas, les automatistes font annoncer leurs projets de protestation.

> Si Borduas est congédié [...] nous protesterons durement par l'entremise des journaux, nous tenterons de recourir à la justice et nous tiendrons des assemblées publiques [34].

Aussitôt, la première partie de ce programme est mise en œuvre.

> Une enquête est actuellement en cours dans l'affaire de M. Paul-Émile Borduas, ex-professeur à l'École du Meuble de Montréal, congédié par le ministre du Bien-Être social et de la Jeunesse, M. Sauvé, pour avoir signé le manifeste *Refus global*. Cette enquête a pour but de recueillir des témoignages auprès des anciens élèves de M. Borduas. Un texte qui contiendra plus de 25 témoignages sera publié dans quelques jours [35].

À notre connaissance, les résultats de cette enquête n'ont jamais été publiés. Cependant, on a retrouvé dans les documents conservés par Borduas une pétition [36] adressée « À la commission du service civil » et protestant à divers titres « contre la suspension sommaire de M. Paul-Émile Borduas comme professeur à l'École du Meuble de Montréal ». La protestation invoque six raisons pour lesquelles le geste de « suspension » est inapproprié : 1) l'enseignement de Borduas « n'a jamais encouru aucun reproche » ; 2) Borduas a toujours eu le respect de ses élèves quelle que soit leur allégeance idéologique ; 3) on ne doit pas détruire le peu de gloires artistiques nationales que nous ayons ; 4) le manifeste est une activité extra-scolaire qui ne regarde que sa conscience ; 5) le geste posé manifeste des tendances dictatoriales et un dirigisme intellectuel ; 6) la liberté de pensée et de parole est garanti par la constitution. Le texte est signé par seize personnes qui ne sont pas toutes des signataires du *Refus global*. On y retrouve, entre autres, Marian Scott, ex-vice-présidente de la CAS. Ce qu'on trouve, par la suite, ce sont des protestations d'individus, comme P.-É. Vadnais [37], Bernard Morisset [38], Pierre Gauvreau, Jean-Paul Riopelle et Maurice Perron [39]. La date fatidique du 21 octobre 1948 arrive et passe inaperçue, rien de bien décisif n'ayant pu être entrepris. Borduas n'a qu'à se résigner à son sort.

Parallèle à cette « action » désespérée de Borduas, la presse se fait l'écho des réactions au *Refus global*. Du jour de sa parution et pour une année entière près d'une centaine d'articles de toute nature sont publiés pour protester contre le *Refus global* [40], tant le manifeste a provoqué de remous dans la conscience québécoise de l'époque. Il faut distinguer dans cet ensemble, les réactions qui suivent immédiatement la parution du manifeste et celles qui entourent le renvoi de Borduas. Ces dernières prennent une tournure plus ouvertement politique, qui les distingue des premières.

34. « Les automatistes s'élèvent contre l'affaire Borduas », *Le Petit Journal*, 19 septembre 1948, p. 26, col. 4.
35. « Une enquête sur le cas Borduas », *Le Canada*, 24 septembre 1948, p. 2, col. 4.
36. T 128.
37. « On devrait protester », *Le Canada*, 24 septembre 1948, p. 4, col. 5.
38. « Nous sommes avec vous, Borduas ! », *Le Canada*, 2 octobre 1948, p. 4, col. 5-6.
39. « L'opinion du lecteur », *Le Clairon* (Saint-Hyacinthe), 29 octobre 1948, qui leur vaudra une réplique de Guy Jasmin dans le numéro du 5 novembre 1948 du même journal.
40. On en trouvera la liste complète dans *Études françaises*, août 1972, pp. 331-338.

Dans son ensemble, la réaction a été non seulement négative, mais réprobatrice et agressive. Le manifeste prenait à partie l'idéologie dominante dans ses composantes essentielles. Elle réagit en conséquence. Deux thèmes du manifeste lui paraissent spécialement intenables : 1) l'attaque contre la religion catholique et 2) la mise au second rang de la « raison » par rapport à l'« instinct ». Pour la plupart des commentateurs d'ailleurs, les deux thèmes ne font qu'un et sont également condamnables.

> Comment peuvent-ils espérer exprimer tout ce qui est dans l'homme par ce qui dans l'homme est le plus inférieur, l'instinct connaturel à la bête ? [...] Je vois chez le théoricien qui qu'il soit de l'automatisme un vice morbide de raisonnement et une méprise fondamentale à l'endroit de la réalité ontologique de l'humain [41].

La « libération » réclamée par le manifeste ne serait que le débridement des instincts les plus bas.

> [...] ils jettent tout « credo » par-dessus bord et marchent à la conquête d'eux-mêmes par une soumission illimitée à l'appel du sang, de la chair, de l'émotion, du ventre et du reste [42].

Selon une tactique constante dans ce genre de circonstances, on tente de salir l'auteur du manifeste pour dévaloriser ses idées. « Meilleur peintre qu'écrivain », il aurait mieux fait de s'en tenir à sa peinture. Passe encore, pour des jeunes, qu'une pareille « révolte » s'exprime, mais Borduas n'est plus un enfant ; il devrait avoir passé depuis longtemps sa « crise d'adolescence ».

> Mais Paul-Émile Borduas, peintre et professeur, a passé l'âge de jouer les éphèbes [43].

> Car M. Borduas n'est plus à l'âge de l'inquiétude adolescente. M. Borduas n'est pas un jeune. C'est un homme mûr [44].

Ernest Gagnon, dans *Relations*, va encore plus loin dans le mépris : « Pour moi, ce garçon-là est malade [45]. » Une seule voix s'élève dans ce concert de réprobation générale : celle de Charles Doyon, dont on mesurera le courage.

> Ce que plusieurs d'entre vous éprouvent silencieusement, ce que de rares précurseurs ont rêvé, ce que ceux de ma génération ont prévu est ici dévoilé...

> C'est un cri de détresse suscité par l'écœurement des jeunes devant une génération d'assis et d'encenseurs [46].

Mais Charles Doyon prêche dans le désert. Si d'autres pensaient comme lui, la peur les a retenus, « peur bleue — peur rouge — peur blanche : maillons de notre chaîne... ».

41. Rolland BOULANGER, « Dynamitage automatiste chez Tranquille », *Montréal-Matin*, 9 août 1948.

42. Hyacinthe-Marie ROBILLARD, o.p., « Le manifeste de nos surréalistes », *Notre temps*, 4 septembre 1948.

43. « Écartèlement et jus de tomates. Nos automatistes annoncent la décadence chrétienne et prophétisent l'avènement du régime de l'instinct », *Le Petit Journal*, 15 août 1948.

44. Gérard PELLETIER, « Deux âges, deux manières », *Le Devoir*, 28 septembre 1948.

45. « Refus global », *Relations*, octobre 1948, p. 294.

46. « Refus global », *Le Clairon* (Saint-Hyacinthe), 27 août 1948.

Tout au plus, trouve-t-on quelques opinions plus mitigées chez certains catholiques de gauche, tels Gérard Pelletier et Jacques Dubuc. Opposant Borduas aux « jeunes » automatistes, Gérard Pelletier affirme comprendre, chez les jeunes signataires du manifeste, leur « [...] refus d'une métaphysique incomprise parce que mal présentée et la tendance tragique — à mon sens fourvoyée — vers un système qui explique le monde ». Il refuse de s'étonner des fantaisies verbales de Claude Gauvreau dans lesquelles il reconnaît des équivalents de la poésie surréaliste. Mais il en a au « sectarisme » et au « dogmatisme » du maître qui fait avaler à ses jeunes disciples une métaphysique non recevable. Pas plus que Mounier, il ne désespère du christianisme dont le destin ne lui paraît pas lié aux structures de chrétienté et spécialement à celles existant en terre québécoise. Sa contestation s'arrête en deçà de la foi. Piqué peut-être par l'accusation de Jacques Dubuc d'avoir fait une critique « superficielle » de l'automatisme [47], mais surtout par la mise en demeure des automatistes [48], à marquer nettement le chemin qu'il était prêt à faire avec eux, Gérard Pelletier revient sur le sujet, le 13 novembre 1948.

> Nous acceptons en grande partie votre critique des institutions sociales : l'exploitation du pauvre par le riche, l'utilisation de la peur, la prétention moderne de tout régler par la seule raison, l'intellectualisme néfaste, la désincarnation d'une certaine pensée contemporaine, l'absurdité des guerres, l'exploitation intéressée de certaines vérités religieuses. Non seulement nous acceptons cette critique, mais nous l'avions maintes fois formulée nous-mêmes, nous continuons de le faire à chaque semaine. Et la sympathie que nous ressentons pour vous, c'est là-dessus qu'elle se base, car nous refusons nous aussi toutes mystifications.
>
> Toutefois, nous l'avons déjà dit, notre refus n'est pas global. Nous ne refusons ni la raison ni l'intention sans quoi le monde serait aveugle. Nous n'acceptons pas la règle de l'instinct parce que nous croyons au péché. Dès le premier paragraphe de votre manifeste, nous nous inscrivons en faux. « [Notre peuple, nos familles], restées françaises et catholiques par résistance au vainqueur, par attachement arbitraire au passé, par plaisir et orgueil sentimental et autres nécessités ? » Non. Il manque, en tête de cette liste, « par la grâce de Dieu et par amour de la vérité ».
>
> « Par delà le christianisme, nous touchons la brûlante fraternité humaine dont il est devenu la porte fermée. » Non. Que vous accusiez les chrétiens, certaines institutions chrétiennes, certaines civilisations d'apostasie et qui s'affuble encore du nom de chrétien, nous vous suivrons. Mais votre refus global du christianisme, comment pourrions-nous le partager, comment avez-vous pu écrire ces phrases et nous demander ensuite « Qu'est-ce donc qui vous chicote ? ».
>
> Nous avons nous aussi « la foi en l'avenir et en la collectivité future ». Mais nous avons foi en Dieu, dont le nom n'apparaît pas une seule fois et dont la Présence n'est pas évoquée dans votre manifeste [49].

47. Jacques DUBUC, « Courrier sans confidences », *Le Devoir*, 30 octobre 1948, p. 5.
48. *Le Devoir*, 13 novembre 1948, p. 9.
49. « Notre réponse aux surréalistes », *Le Devoir*, 13 novembre 1948. Voir aussi Jacques DUBUC, « La peau du lion et l'âne. En marge du *Refus global*, et de ses piètres défenseurs », *Le Devoir*, 4 décembre 1948, p. 13 ; et G. PELLETIER, « L'impossible dialogue », *Le Devoir*, 20 novembre 1948, p. 10.

Même plus ouvertes, ces critiques, assez caractéristiques de l'idéologie de rattrapage, n'étaient pas prêtes encore à mettre en question certaines valeurs traditionnelles, en particulier les valeurs religieuses. Il n'est donc pas exagéré de dire que l'ensemble de la critique a plutôt reflété l'idéologie dominante du temps, à savoir l'idéologie de conservation.

Survient le renvoi de Borduas de l'École du Meuble, le débat est relancé et prend une nouvelle tournure, plus politique cette fois. La presse se divise en deux clans. En renvoyant Borduas de l'École du Meuble, le gouvernement a-t-il bien ou mal fait ? Signifié par le ministre Sauvé, le renvoi de Borduas a un caractère officiel et peut être jugé en bien ou en mal, selon qu'on est dans un camp ou dans l'autre. Les journaux qui appuient le gouvernement Duplessis soutiennent que le gouvernement a bien agi. Si le manifeste est condamnable, le professeur qui l'a rédigé doit être démis de ses fonctions. Un gouvernement responsable et prenant à cœur la mission de fournir le meilleur enseignement possible à la jeunesse du Québec ne pouvait faire autrement. L'accusation de « dirigisme » ne s'applique pas ici, puisque tous s'accordent à reconnaître le caractère subversif du manifeste.

> Il n'est pas étonnant que, devant un pareil texte, les autorités se soient émues. Qu'un gogo quelconque s'amuse à pareil anticléricalisme de commis voyageur, exprimé en français fautif, cela le regarde. S'il s'agit, comme dans le cas de Borduas, d'un homme appelé à former la jeunesse, à marquer d'un enseignement, il y a une différence. Dans les circonstances, il n'y a pas à s'étonner de la décision de MM. Sauvé et Poisson [50].

L'opposition ne l'entend pas ainsi. Certes, on s'accorde à reconnaître le caractère subversif du *Refus global*, mais on est scandalisé par le fait qu'un professeur (fût-il Borduas) ait été renvoyé par le gouvernement. On y voit une forme d'intervention indue du gouvernement dans le domaine sacré de l'éducation et on craint que le précédent ainsi créé finisse par justifier un dirigisme des consciences autrement plus grave et étendu. André Laurendeau ne s'exprime pas autrement :

> Nous ne discutons pas le motif invoqué (à savoir le caractère subversif du *Refus global*). Nous dénonçons l'intervention directe du pouvoir politique dans le domaine de l'éducation [51].

On comprend mal la logique de cet argument. De qui relevait alors « le domaine de l'éducation » ? De l'Église, bien sûr. Attendait-on plus de clémence de la part des pouvoirs ecclésiastiques à l'endroit de l'auteur du *Refus global* ? Cela aurait été bien étonnant ! Au fond, en concédant aux adversaires sur le caractère subversif du manifeste, on s'empêchait de défendre de quelque manière que ce soit son auteur. Les seuls qui prirent vraiment sa défense furent ceux qui reconnurent au manifeste un contenu positif. Ce fut le cas de Charles Doyon qui y voyait une mise en question salutaire de l'« ordre établi » :

> Enfin, pour la première fois dans l'histoire de l'enseignement de l'art au pays, un professeur de marque est destitué parce que, dans ses activités

50. H[arry] B[ernard], « Le cas Borduas », *Le Courrier de Saint-Hyacinthe*, 24 septembre 1928, p. 1. Dans « Les zélateurs d'une mauvaise cause », *Montréal-Matin*, 27 septembre 1948, Roger Duhamel ne raisonne pas autrement.
51. « Bloc-notes : Intervention politique », *Le Devoir*, 23 septembre 1948, p. 1.

extra-scolaires, il a marqué des doutes sur notre système éducatif et émis des idées avancées sur l'ordre établi [52].

Ce fut le cas de Donald W. Buchanan, sinon de toute la presse anglophone, qui, se sentant moins concernée par ce qu'elle interprétait comme une simple condamnation du catholicisme romain, n'attachera pas beaucoup d'importance au manifeste.

> *Let us hope that such freedom of thought will not be crushed too arbitrarily. Already one learns that, because of his daring expression of such sentiments, Borduas, since publishing this essay, has been dismissed from his teaching post in Montreal* [53].

Quelle fut, au-delà des réactions de presse que nous avons passées en revue, l'influence véritable du manifeste sur la conscience québécoise ? Il est plus difficile de le dire. Citons au moins en terminant le témoignage de Pierre Vadeboncœur.

> Son rôle est mal connu. L'histoire n'a pas encore adopté Borduas. Il n'en est pas moins sûr qu'il fut l'exacte réponse à notre problème séculaire de la liberté de l'esprit. N'entendez point licence. Entendez liberté, entendez désir, soif, fidélité. Entendez amour, réponse à l'appel, droiture, intransigeance, vocation, flamme. Il s'est mis sur la route. Dans notre culture contrainte, où domine l'empêchement, dans notre petite civilisation apeurée et prise de toutes parts, il a, rompant les amarres, introduit le principe d'une singulière animation. Il a posé l'exemple d'un acte. Il s'est avancé jusqu'au bout de sa pensée. Il a fait l'expérience complète de sa part de vérité. Il nous a totalement légué ce qu'il savait. Enfin quelqu'un avait tout livré [54].

52. « Litanies de l'intolérance », *Le Clairon* (Saint-Hyacinthe), 1er octobre 1948. L'article est signé « Le loup-garou », qui est un pseudonyme de Charles Doyon.
53. « Espérons que pareille liberté de pensée ne sera pas écrasée avec trop d'arbitraire. Mais on apprend que pour avoir exprimé avec tant d'audace son sentiment, Borduas a été démis de ses fonctions de professeur à Montréal, depuis la publication du manifeste. » « Refus global », *Canadian Art*, hiver 1948, p. 86.
54. « La ligne du risque », *Situations*, 4e année, no 1, 1962.

14

Conséquences du geste posé
(1948-1949)

Les premiers mots de *Projections libérantes* portent toute leur charge d'angoisse.

> Un sursis est accordé à la misère noire prochaine. Un sursis de six mois, d'un an peut-être si nous sommes bien sages [...] L'avenir prochain de Janine, de Renée, de Paulo, me cause plus de tourments.

« Destitué » de ses fonctions, pour reprendre le terme de l'arrêté en conseil n° 1394, du 21 octobre 1948 [1], Borduas se retrouve sans travail, comme au temps de son retour d'Europe, avec cette différence cependant qu'il a maintenant charge de famille. La tentation de l'exil le visite bientôt. La veille de sa « destitution finale », soit le 20 octobre 1948, il écrit déjà à J. J. Sweeney, pour s'informer des conditions de vie à New York et lui demander conseil.

> Professeur de dessin à l'École du Meuble [...] avec le peu d'heures au programme, j'ai formé une ardente équipe de jeunes peintres. Ces cours m'ont été enlevés, le mois dernier, à la suite de la publication d'un manifeste surrationnel *Refus global*.
>
> Je vis dans un drôle d'état depuis un mois ! J'oscille entre la certitude d'avoir fait exactement ce que la conscience la plus exigeante m'obligeait de faire, et en même temps l'impression d'une parfaite impossibilité de vivre en faisant vivre ma famille dans des conditions pareilles [2].

L'histoire se répète. On se souvient qu'en 1931, il s'était adressé à Bryson Burroughs au Metropolitan Museum de New York pour des raisons analogues. Ces projets d'exil new-yorkais sont les plus réalistes de tous. Ils finiront par se matérialiser. Mais, pour l'instant, Sweeney le décourage de venir s'installer à New York.

1. Borduas s'y réfère dans *Projections libérantes*, comme au « document final ». Voir T 237.
2. T 164.

> *I doubt if conditions are much more favorable in any corner of the world for the type of pictorial expression we both respect* [3].

Il suggère cependant à Borduas d'écrire à deux galeries new-yorkaises susceptibles de l'aider, ce sont la Willard Gallery et la Sidney Janis Gallery qui exposaient la jeune peinture américaine d'avant-garde. Il ne semble pas que Borduas ait donné suite à la suggestion.

Dans l'état d'esprit qui l'agite à ce moment, la présentation, du 30 octobre au 6 novembre 1948, de trois de ses tableaux de l'hiver précédent à la Print Room de l'Art Gallery of Toronto, n'a pas dû retenir beaucoup son attention. Deux des tableaux accrochés alors à Toronto, soit *La Mante offusquée* et *Objets totémiques* avaient déjà été exposés chez les frères Viau. *Construction barbare* était exposé pour la première fois [4]. En réalité, les expositions de peinture vont devenir sa principale source de revenu, à partir de ce moment. Dans le même paragraphe de *Projections libérantes* où il exprime son inquiétude financière et que nous citions au début, il déclare aussi : « Ce congé tentateur me hante. Il répond à un vieil écho : ENFIN LIBRE de PEINDRE. » C'est bien ce qui se passe, en effet. À partir de l'automne 1948, Borduas partage son temps entre la rédaction de *Projections libérantes* et la peinture. Se considérant renvoyé injustement, voyant que les tentatives de prendre sa défense n'aboutissaient qu'à peu de chose, Borduas décidait de s'occuper lui-même de celle-ci et d'exposer par écrit en quoi avait consisté son enseignement à l'École du Meuble et quelles avaient été les circonstances qui l'avaient amené à écrire le *Refus global*.

Doyon, toujours bien informé, déclare le 10 décembre 1948, que le « pamphlet » que Borduas prépare est déjà fort avancé.

> On nous apprend que Borduas travaille toujours ferme un pamphlet dont le titre sera *Projection*. Borduas relate son expérience comme professeur et surtout à l'École du Meuble. Il y énumère les causes de ses deux ruptures sociales, la dernière occasionnée par le manifeste *Refus global*. Bien des actes, bien des personnages y sont analysés avec l'objectivité qu'on lui connaît. D'ici trois semaines, cette plaquette sera prête pour publication [5].

Doyon était un peu trop optimiste sur le temps que Borduas avait encore à consacrer à sa rédaction. Le texte porte lui-même la date de « février 1949 ». Il ne sera publié que plus tard, en juillet de la même année. Il semble avoir eu quelques difficultés à le faire éditer, comme on peut le déduire d'une lettre qu'il écrit à Fernand Leduc, le 4 février 1949. De plus cette lettre qui fait le bilan des tentatives faites pour le défendre, confirme ce que nous avancions plus haut. Borduas n'eut d'autre choix que de voir lui-même à sa défense.

> La seule activité que je connaisse de ces anciens camarades, est les trois ou quatre lettres écrites aux journaux au sujet de la critique chrétienne devant *Refus global* (lettres au *Devoir*), un article au *Clairon*, une protestation de Pierre contre un titre du *Canada* relatant une conférence du Père Robillard sur le surréalisme. Je sais aussi que Perron et Pierre ont vu à

3. « Y a-t-il un coin de la terre où le genre d'expression picturale que nous respectons tous les deux peut se développer dans de meilleures conditions ? J'en doute. »
4. « Paintings and Sculptures for the Purchase Fund Sale », Archives de la Art Gallery of Ontario (AGO).
5. « À paraître », *Le Clairon* (Saint-Hyacinthe).

l'impression du *Vierge incendié* dont on dit beaucoup de bien dans notre « petit monde ». Au vernissage de l'exposition de Mousseau, j'ai eu un instant le manuscrit entre les mains. Il paraît que l'auteur m'a réservé un exemplaire que j'attends avec impatience. Il est vaguement question que Perron édite les *Projections libérantes*, mais cette nouvelle me vient indirectement... J'attends Perron [6].

Parallèlement à cette « troisième tentative d'écriture » Borduas reprend son activité picturale. Elle est d'ailleurs fort importante, puisqu'il n'aura pas moins de dix-neuf tableaux récents à présenter, au printemps suivant, chez les frères Viau, qui lui ouvriront leur porte une seconde fois. Il est même certain que ces dix-neuf toiles n'épuisent pas l'entière production de Borduas, en 1949.

L'analyse de cette production est rendue difficile pour plusieurs raisons. Tout d'abord la désaffection de Borduas pour les titres numériques, dont nous avions relevé les premiers signes l'année précédente, va en s'accentuant en 1949. Nous n'avons pu retrouver qu'une liste faite pour fin d'assurance le 16 mars 1949, portant l'habituelle double titraison :

1.49 ou *La Cité absurde*
2.49 ou *Les Secrets des masques*
3.49 ou *Persistance de la mémoire* ou *La Colère de l'ancêtre*
4.49 ou *Les Balcons du rocher*
5.49 ou *Gerbe géométrique*
6.49 ou *Les Pylônes de la pointe* [7].

Ce genre de liste, habituellement si utile parce qu'elle révèle la séquence chronologique des tableaux, l'est beaucoup moins ici pour la simple raison que seul le premier tableau nommé a été retrouvé. Bien plus, seulement deux de ces tableaux, à savoir *La Cité absurde* et *La Colère de l'ancêtre* n'ont été retenus pour l'exposition Viau (14 au 26 mai 1949). Les autres ne réapparaissent jamais par la suite, du moins sous ces titres.

Pour le reste, la situation est claire : seuls les titres littéraires nous restent. La séquence chronologique de la majorité des tableaux de 1949 est donc perdue. Bien plus, il arrive que certains des titres littéraires acquièrent une tournure phonétique telle qu'on est porté à penser que, dans ces cas, la qualité sonore du titre l'emporte sur sa signification. *Ecclétusyane vermutale* ou *Gyroscope à électrocuter l'heure de chair* représente un cas limite dans le genre. On sait que, dans le groupe automatiste, Claude Gauvreau s'était fait le champion d'une poésie phonétique, qui représentait à ses yeux le meilleur équivalent de la non-figuration automatiste. Borduas aurait concédé, au moins pour un temps, à cette conviction de Claude Gauvreau. Surtout, le titre phonétique suggérait aussi bien que le titre chiffré le caractère non figuratif du tableau. Dans la perspective de Borduas, cela passait avant toute autre considération.

Quoi qu'il en soit, nous voilà donc à pied d'œuvre. Nous ne savons qu'une chose : par où commencer. *1.49* ou *La Cité absurde* [fig. 56] est le premier tableau à analyser. Il servira de « tableau de référence », au sens où Lévi-Strauss parle de « mythe de référence ». On sait que ce caractère ne revêt pas, de mérite particulier, le tableau choisi, mais permet d'enclencher l'analyse.

6. T 141.
7. T 92.

Tableau de petites dimensions (33 x 46 cm), de format horizontal, peint d'une matière épaisse à la spatule dans des tons orangés, ocre, bleu noir et blanc, *La Cité absurde* ne paie pas d'apparence au premier abord. Il y règne aussi une certaine confusion au niveau de la composition, qui vient probablement de sa position en tête de série. Comme il arrive souvent dans ce cas, le tableau est gros des propositions futures. On distingue d'abord, dans ce tableau, deux zones verticales. Sur la droite, une bande étroite bleu nuit délimite le fond sur lequel se détache l'avant-plan. C'est un peu le système d'un tableau figuratif qui représenterait une façade de maison s'interrompant sur la droite pour montrer une bande de ciel bleu correspondant à la tranchée de la rue. Cette comparaison nous est évidemment suggérée par le titre *La Cité absurde*. Entre le plan de la façade et celui du ciel bleu, se dressent des formes bourgeonnantes. C'est bien la position qu'on attendrait d'une rangée d'arbres dans une ville. Sur la gauche, des coups de spatule ont fait écho à ces formes végétales, en suggérant celles de gerbes de blé, liées et retombant du centre vers le bas. Sur la droite, aussi, une branche retombe vers le centre. Ce motif de la gerbe, c'est-à-dire de plante coupée dont la forme spécifique ne dépend que de la flexibilité de la plante et de la force de gravitation, occupe l'horizon de Borduas, à ce moment, puisqu'on le retrouve dans le titre d'un des tableaux de la série, *5.49* ou *Gerbe géométrique*. Il est en rapport de transformation avec celui des *Parachutes végétaux*. Si ces derniers inversaient le mouvement naturel de croissance des plantes, en suggérant un mouvement de descente freinée, *La Cité absurde* ne propose pas que l'inversion d'une inversion en rétablissant le mouvement de croissance des plantes. Elle suggère que le mouvement comme tel est arrêté : ni celui du bas vers le haut (naturel), ni celui du haut vers le bas (inversé). La gerbe ne croit plus. Elle est posée sur le sol sans plus.

On comprend dès lors la raison du plan bleu profond sur la droite. Si le mouvement s'arrête, le temps doit le faire également. La nuit paraît, non pas le soir ou le matin, qui marquent des points de parcours sur un cycle, mais la nuit, comme absence de lumière et donc de repaire chronologique.

L'ensemble de la composition prend un tour statique qu'on n'avait pas encore trouvé dans la peinture automatiste de Borduas. Il n'est pas étonnant que la grande partie de l'aire picturale soit occupée par un plan parallèle à celui du tableau et que les cellules vaguement rectangulaires qui le composent aient suggéré au peintre les façades d'édifices de quelque « cité absurde ».

Malgré son titre, *La Cité absurde* faisait une place, et une place déterminante, à un motif végétal. Il réapparaît pour ainsi dire en clair dans un petit tableau que son collectionneur actuel intitule *Poème dans la nuit* et qu'il faut probablement dater de la même période. Certes, il s'agit presque d'une reprise, en plus sombre et plus étrange, des *Arbres dans la nuit* (1943). Ici aussi, deux arbres mal fixés au sol, se dressent dans la nuit, présentant à la rencontre du tronc et des branches une sorte de blessure sexuelle. Le fond est extrêmement sombre, presque gris fer, seul un plan vert sur la droite jette le reflet glauque d'un étang. Ces arbres calcinés — ont-ils été visités de la foudre ? — sont bien l'équivalent de nos « gerbes coupées » de tout à l'heure. De même, au bleu profond de *La Cité absurde* correspond le ciel noir de *Poème dans la nuit*. Ici aussi, le temps s'est arrêté. L'élément le plus neuf de *Poème dans la nuit* est la réapparition du plan hori-

zontal du sol, quand on songe au caractère si décidément atmosphérique de la thématique de Borduas durant la période automatiste. Ce plan horizontal (support des gerbes) est dans la logique du statisme déjà noté auparavant.

On le retrouve sous une autre forme dans un nouveau tableau, curieusement intitulé *Dix jets à Micmac-du-lac*, qui, présenté comme les autres que nous commenterons ci-après à l'exposition Viau, date de la même période. Il s'agit encore d'un tout petit tableau. Les dimensions y limitent forcément les possibilités de composition. Aussi s'en tient-il à agencer entre eux, deux registres à angle droit. Celui du haut forme une sorte de toile de fond. Celui du bas s'avance vers nous, consistant en un plan horizontal transparent et sombre : la surface du « lac », suggérée par le titre. Les ronds que font les pierres qu'on y « jette » n'intéressent en effet que la surface du lac, non sa profondeur. Au-dessus de ce plan horizontal et parfois s'y reflétant à l'envers, paraissent nos gerbes jaunes. La plupart penchent vers la gauche comme dans *La Cité absurde*. On pourrait les interpréter aussi comme des panaches de plumes et rendre compte ainsi de la connotation indienne du titre. De la gerbe de blé au panache, la différence formelle n'est pas grande. C'est bien un cas de variations de contenu à l'intérieur d'une structure stable. Ce ne sera pas la seule variation de ce genre.

Avec *Silencieuses étagées* qu'il faut probablement identifier au tableau intitulé *Le Silence étagé comme une torture* à l'exposition Viau [8], nous revenons, dans un format vertical, à la formule de *La Cité absurde*. L'« étagement » de registres horizontaux y est parfaitement sensible. Le bas de la composition y est un peu vide cependant, comme si le plan bleu de *La Cité absurde* ne pouvait pas se reporter en place et lieu du sol dans une nouvelle composition. Aurait-il été occupé par un plan de ce genre, nous aurions retrouvé une structure flottante dans l'espace. Cette direction est évidemment exclue dans le présent système. Bien plus, le tableau paraît mal venu. Il pose en effet un problème qu'il ne résout pas encore de manière satisfaisante : quel rapport doit exister entre les structures flottantes de 1948 et le sol introduit en 1949 pour que la composition se tienne et ne répète pas simplement des propositions antérieures ?

L'ordre d'accrochage de l'exposition Viau suggère de traiter d'un tableau qui paraît continuer plutôt *Dix jets à Micmac-du-lac* que *La Cité absurde*. Il s'agit des *Lobes mères*. Nettement fait en deux temps, le fond d'abord, les objets ensuite, il donne toutefois la consistance d'un sol sur lequel des raies d'ombre et de lumière alternent au fur et à mesure où l'on s'enfonce dans l'aire picturale. Les objets noirs et blancs, peints après coup sont munis d'appendices que le titre suggère de lire comme des « lobes », plutôt que des plumes ou des gerbes, mais nous sommes bien dans le même univers. Les objets sont au-dessus du sol. Retrouvons-nous la structure d'espace de 1948 ? Non pas, car le sol est maintenant présent. Il était exclu dans les dérives atmosphériques des tableaux antérieurs. La solution du problème déjà posé est donc simple. S'il faut maintenir quelque chose de la structure spatiale antérieure tout en introduisant le sol, le seul rapport possible entre les objets et le fond est celui de la chute des objets au sol. Après les structures ascensionnelles de la production de 1947, les structures de translation horizontale de 1948, nous abordons en 1949, celles de la chute au sol :

8. *Silencieuses étagées* est le titre qui paraît actuellement au verso du tableau. Il a pu être inscrit après l'exposition Viau.

1947	1948	1949
Ascension	Translation horizontale	Chute

Dès que la solution est entrevue, les tableaux deviennent plus ambitieux et gagnent en complexité et en intérêt. *Carnaval des objets délaissés* est déjà un tableau plus grand que ceux que nous avons examinés et présente un éboulis de formes blanches, noires, verdâtres et brunes très nettement orientées de haut en bas. Comme dans *Silencieuses étagées*, les objets tombent vers le sol, puisque c'est maintenant la relation privilégiée entre eux et le sol. On note aussi que Borduas utilise encore une fois le format vertical. C'est bien la preuve que ce nouveau tableau a quelque rapport avec *Silencieuses étagées*. Par ailleurs, le thème du carnaval, évoquant le temps festif, ramène à la problématique de 1948. Il est remarquable cependant qu'il s'agisse non pas d'une fête triomphante dans la lumière du soir ou du matin, mais d'un carnaval d'« objets délaissés ». Le tableau entier ne comporte qu'une seule petite tache bleue dans le coin supérieur droit. On ne peut donc le situer dans aucun temps précis, sinon cette nuit, absence de temps.

L'image de l'éboulis ramène la pensée du peintre vers la montagne, vers sa montagne. *Les Voiles blancs du château-falaise* [fig. 57] y font certainement allusion. La « falaise » par excellence pour un habitant de Saint-Hilaire, c'est la falaise de Dieppe, c'est-à-dire le pan de rocher qui tombe sur 400 mètres au nord-ouest de la montagne. C'est d'ailleurs la face que la montagne tourne vers le Richelieu et qui est la plus familière aux habitants de Saint-Hilaire. Aussi le tableau est-il quasi figuratif. Le profil de la falaise se détache du ciel bleu gris. Le rougeoiement du bas du tableau évoque ses assises soi-disant volcaniques, et les taches blanches et noires probablement la saison froide durant laquelle le tableau aurait été peint. La falaise de Dieppe est perçue au village comme un lieu d'où l'on tombe. Une croix blanche y rappelle un accident malheureux. Cette connection est donc cohérente avec la thématique de la chute dont nos tableaux sont préoccupés.

Rococo d'une visite à Saint-Pierre, de même format et dimensions que le tableau précédent, lui est très semblable de composition. Au château, a été substituée l'évocation de Saint-Pierre de Rome, qui, comme « Venise », fait l'objet d'une « visite ». La couleur de *Visite à Venise* (1948) se retrouve ici. Si on se rappelle par ailleurs la vue toute négative que se faisait Borduas de la

Renaissance, on comprend que l'évocation du monument par excellence de la période a un sens dérogatoire dans sa pensée. Déjà son titre de centre de la chrétienté suffirait à lui donner ce sens.

Dans *Dernier colloque avant la Renaissance*, on retrouve les gerbes coupées, déambulant à même le sol et occupées, comme dans le rêve de pharaon, à quelque « colloque » mystérieux. Une fois de plus la Renaissance honnie est évoquée.

Le tableau le plus extraordinaire de la série est peut-être *Rocher noyé dans le vin* ou *Les Loges du rocher refondu dans le vin* [pl. XIV]. On revient, pour sûr, au rocher par excellence, au mont Saint-Hilaire ; mais il a basculé et plonge la tête en bas dans une mer de vin. Une fois de plus la méditation de Borduas prend une tournure géologique. On sait qu'à la fin du pléistocène, quand les glaces se retirèrent de notre continent, la mer Champlain envahit les parties surbaissées du sol par le poids des glaces. Les collines montérégiennes nées de la poussée de la masse ignée du fond, plutôt que de véritables volcans comme on le croyait au temps de Borduas, devenaient du même coup des îles [9]. Il était loisible d'imaginer qu'elles auraient pu être englouties par l'envahissement des eaux et qu'un rocher comme le mont Saint-Hilaire y basculant aurait été entraîné dans les profondeurs, pour y être « refondu » une nouvelle fois, au contact du feu central couleur de « vin ». Ainsi compris, notre tableau fait la synthèse de l'ensemble des précédents. Coupée comme une gerbe de blé, la falaise bascule et est entraînée dans un mouvement de chute vers le fond de la mer. Le bleu profond qui entoure la masse centrale du rocher percé de « loges » est bien de même teinte que celui qui évoquait dans les autres tableaux, la nuit, absence de lumière et de temps. Aussi bien, le fond de la mer est souvent un équivalent aquatique de la nuit, chez Borduas. Une fois de plus, une nouvelle poussée créatrice amenait Borduas à explorer des dimensions nouvelles de son paysage intérieur, sans en mettre en question la structure fondamentale.

Il s'en faut de beaucoup que les quelques tableaux analysés épuisent à eux seuls la production de 1949. Ces analyses suggèrent au moins un schéma d'interprétation assez général pour que d'autres tableaux puissent y être intégrés au fur et à mesure de leur découverte.

Alors qu'il consacre de plus en plus de son temps à la peinture, les expositions de tableaux continuent à solliciter une partie de son attention. En janvier 1949, H. O. McCurry, directeur de la Galerie nationale du Canada, lui offre de participer à une « Exposition de Peinture canadienne (1668-1948) » au Virginia State Museum, Richmond, du 16 février au 15 mars 1949 [10]. Dans sa lettre d'invitation, McCurry définit le caractère de l'exposition :

> *The exhibition will take the form of an historical survey from the seventeenth century to the present day, following somewhat along the lines of the exhibition, « The Development of Painting in Canada », which we*

9. Borduas pouvait connaître le manuel de J.-W. LAVERDIÈRE et de L. MORIN, *Initiation à la géologie*, publié par Fides vers 1941 et en usage dans les écoles à l'époque. Pour des études plus récentes voir les *Rapports géologiques* respectivement de P. LASALLE et J.-A. ELSON sur *La Région de Belœil*, 1961, et de T.-H. CLARK sur *La Région de Montréal*, 1972. Nous remercions Pierre-Simon Doyon, étudiant à notre département, de nous avoir signalé ces références.

10. T 225.

> *organized in co-operation with Toronto and Montreal a few years ago,*
> *but with strong emphasis on recent development* [11].

Borduas répondra positivement à cette invitation en y permettant la présentation de *La Prison des crimes joyeux*, un tableau de l'année précédente. On apprend, en effet, que ce tableau n'était pas alors dans l'atelier de Borduas mais à New York ! Borduas semble en avoir été aussi surpris que nous. Dans une lettre à McCurry datée du 22 janvier, il en fait la remarque :

> Votre lettre du 10 courant m'apprend avec plaisir que *Prison des crimes joyeux* est allé faire un petit tour d'exposition à New York !... Ce que j'ignorais complètement.

On avait pris l'initiative, en effet, sans consulter Borduas, de présenter son tableau au Canadian Club de New York, à une exposition intitulée « Contemporary Painting in Canada ». Le caractère paradoxal de la situation n'a pas dû échapper à Borduas. Alors qu'il essaie sans succès d'établir, par Sweeney, des contacts avec New York, la Galerie nationale, jouant son rôle d'agent des relations publiques du gouvernement canadien, voit à ce qu'un de ses tableaux soit exposé à New York. Ce tableau étant déjà aux États-Unis et étant suffisamment récent, son envoi à Richmond paraissait s'imposer. Aussi Borduas ne s'y oppose pas. Il n'en reste pas moins que la situation n'était pas sans poser quelques difficultés. Avec le temps, l'artiste perd le contrôle de la diffusion de son œuvre et ses tableaux servent des projets didactiques ou politiques pour lesquels ils n'ont pas été faits. Borduas trouve alors l'occasion de réfléchir à cette question. David Mawr avait rapporté dans le *Daily Star* de Windsor [12] des propos tenus par l'artiste torontois Paraskeva Clark à une réunion d'artistes et de conservateurs à l'Art Gallery of Toronto dénonçant comme une exploitation de l'artiste, les grandes expositions itinérantes auxquelles on leur demandait de participer sans compensation. Le problème soulevé parut de nature à intéresser les lecteurs de *Canadian Art* et D. W. Buchanan, directeur de la revue, prit l'initiative de communiquer l'article de David Mawr à un certain nombre d'artistes, dont Borduas, pour avoir leur réaction. Le 19 juillet 1949, Borduas envoyait son texte à Buchanan [13]. Comme il n'est connu que dans sa version anglaise, nous le donnons ci-après en entier :

> Re : David Mawr (*Daily Star*, Windsor, Ontario, le 25 juin 1949).

> Certes, les problèmes relevés par David Mawr sont loin d'être résolus ! L'artiste agit selon sa conscience ; aussi, avant toute chose, il faudrait, à mon sens, que les sociétés d'art puissent rendre fructueuses ces expositions ambulantes à travers le Dominion.

> Incorporés par nos fibres les plus secrètes aux grands moribonds que sont les valeurs morales des civilisations actuelles, seule la lucidité pourra remplacer la foi perdue et redonner l'unité à chacune de nos manifestations collectives.

11. « L'exposition consistera en une brève revue historique du XVIIᵉ siècle à nos jours, un peu à la manière de l'exposition intitulée « Le développement de la peinture au Canada », organisée en collaboration par Montréal et Toronto, il y a quelques années. Notre exposition cependant insistera davantaye sur les développements récents. »

12. « Artist buys few groceries on travelling show income », *Daily Star* (Windsor), 25 juin 1949.

13. T 111. Il paraîtra sous le titre « Traveling exhibitions display a confusion of purpose » dans le numéro d'automne 1949 de *Canadian Art*.

Ces expositions ont un rôle premier à remplir : celui d'informer un public donné. L'information n'est valable que si elle permet la communication, en quelque sorte, la transformation de ce public. Des constatations maintes fois répétées me permettent d'affirmer que la diversité des « familles spirituelles » incluses dans ces expositions est un obstacle infranchissable à une communion profitable. Le visiteur en revient dans un état de confusion accentuée. Les peintures qui auraient pu lui chuchoter un secret voient leurs tentatives couvertes par la discordance des toiles voisines. Les critiques réagissent aux mêmes conditions désastreuses ; comment alors escompter un mieux collectif de telles expositions, des articles de presse suivant de telles visites. Si une toile, par hasard, est vendue, la transaction a un caractère de gratuité qui fait perdre l'espoir d'un support permanent qu'elle aurait eu dans de meilleures conditions.

Quelles sont les conditions indispensables à l'information fructueuse ? Mes convictions remontent à l'expérience suivante : en 1942, après la série des gouaches automatiques que je faisais voir volontiers aux amis, je dus constater le même comportement, de l'Européen le mieux formé au Canadien le plus ignorant, seule une différence se signalait. Du début à la quatrième ou cinquième gouache mes amis regardaient sans voir, sans possibilité de communier à la moindre réalité plastique. Cette possibilité n'apparaissait qu'entre la cinquième et la dixième œuvre, selon les spectateurs et pour tous, la communion devenait plus vibrante jusqu'à la fin. Ne peignant que par vagues successives, à chacune des séries nouvelles, depuis 1942, les mêmes constatations se sont imposées.

Si, pour goûter les œuvres récentes d'un ami, il faut la répétition de cinq à dix œuvres — sœurs — bien assis dans le calme et la pénombre du divan de l'atelier, l'œil sollicité que par un seul tableau — qu'advient-il d'un de ces tableaux perdu dans les expositions encore disparates montrées en des lieux ignorant presque tout de nos plus modestes désirs ?

Que nos sociétés d'art se donnent la main, qu'elles groupent (pour fin d'expositions) les artistes par « familles spirituelles », ces familles sont nombreuses au pays — du primitif à l'hermétique — et, qu'à tour de rôle ou selon ses besoins plus impérieux l'on fasse circuler les expositions ainsi homogénéisées, davantage assimilables où le spectateur aura des chances, par la diversité des formes d'un caractère cependant commun à toutes les œuvres exposées, d'acquérir et d'incorporer des connaissances nouvelles aux données historiques qu'il pourra déjà posséder. Les artistes feront le reste de gaîté de cœur.

Les progrès pécuniaires suivront l'ordre, et l'ordre passionné ne viendra que du discernement.

Borduas expose ensuite, au 66e Salon du printemps au musée des Beaux-Arts de Montréal, du 20 avril au 15 mai 1949. La « protestation » de l'année précédente avait-elle porté fruit ? Le Salon du printemps de 1949 marque un temps d'accalmie. Les automatistes y reparaissent : Gauvreau, Mousseau, Barbeau et Riopelle en sont. Surtout, c'est Borduas qui cette année y gagne le prix Jessie Dow [14] en peinture (et Serge Phénix, un de ses élèves de l'École du Meuble, en

14. Bien que le prix Jessie Dow s'identifiait habituellement « aux œuvres plus conventionnelles, alors que les prix de la Art Association of Montreal venaient couronner les œuvres de tendances plus avant-gardistes », il n'en est plus de même en 1949 et après.

aquarelle) ! Un chroniqueur du *Canada* a relevé l'espèce de revanche morale que le musée des Beaux-Arts offrait ainsi à Borduas, après

> l'odieuse brimade officielle [subie] l'automne dernier lorsque des politiciens de l'Union nationale sont intervenus à l'École du Meuble pour priver M. Borduas, qui y était professeur depuis onze ans, de son gagne-pain et du gagne-pain de ses trois enfants. Raison de plus pour applaudir [15].

De toutes les présentations de Borduas, la plus importante en nombre pour la période, fut cependant celle de dix-neuf de ses toiles récentes, exposées, comme l'année précédente à même date, au Studio des décorateurs Jacques et Guy Viau, soit du 14 au 26 mai 1949 [16], sous le titre général de « Peintures surrationnelles [17] ». La liste de ces dix-neuf œuvres a été conservée [18] [A]. Elle révèle l'existence de plusieurs tableaux dont nous n'avons pas retrouvé trace. Par ailleurs, nous avons retrouvé chez des collectionneurs un certain nombre de tableaux de 1949 dont ils n'ont pas conservé les titres. Il est très probable que certains d'entre eux se trouvaient aussi chez les Viau, à commencer par celui de la collection de Madame Viau [19], à Paris. C'est un petit tableau dans l'esprit de *Dix jets à Micmac-du-lac* ou des *Lobes mères*. La disposition des taches blanches, noires, ocres et rouilles y est plus « géométrique » cependant et le motif de la gerbe coupée est reporté sur la gauche. Le fond est très sombre. Marcelle Ferron possède également un tableau de la même époque [20], plus voisin de *Silencieuses étagées* et présentant une sorte de pan de rocher sombre animé ici et là de taches blanches et grises rehaussées de pointes de rouge vif. Enfin, il n'est pas jusqu'à deux tableaux de collections particulières de Montréal [21] qui pourraient se rattacher à l'exposition Viau. Ils semblent faire transition avec les tableaux de 1948, en ce sens que les objets y sont encore suspendus dans l'espace, mais, pour ainsi dire, au-dessus du sol où ils s'apprêtent à atterrir, confirmant l'interprétation donnée plus haut, en parlant du thème de la chute dans la production de 1949.

Malheureusement, les commentaires des journaux ne permettent pas de pousser plus loin les identifications. Ils ont cependant un autre intérêt. Richard

15. Éditorial, 25 avril 1949, p. 4, col. 2. On sait que *Le Canada* était un journal libéral. *Le Courrier* (Saint-Hyacinthe), 29 avril 1949, p. 1, col. 1, se réjouit hypocritement de cet événement qui honore « un peintre de la région » et de citer *Le Canada* à l'appui !

16. Toute une série de communiqués l'annoncent dans les journaux : *La Presse*, 14 mai 1949, p. 65, col. 5 ; *Le Canada*, 14 mai 1949 ; *Le Petit Journal*, 15 mai 1949, p. 68, col. 4 ; *La Presse*, 20 mai 1949, p. 4, col. 3 ; *La Presse*, 21 mai 1949, p. 65, col. 1 ; et *Le Canada*, 23 mai 1949, p. 4, col. 7.

17. C. DOYON, *Le Clairon* (Saint-Hyacinthe), 27 mai 1949, proposera de nommer toute l'exposition « Réunion des trophées », titre du tableau qui valait à ce moment-là à Borduas le prix du salon du Printemps.

18. Cette liste est confirmée par A. ROBITAILLE, qui dans « Cette fois le pire est bien atteint ! », *Le Devoir*, 21 mai 1949, p. 10, col. 3, cite les nos 3, 9, 16 et 17 du catalogue et par C. DOYON, « Borduas 49 », *Le Clairon* (Saint-Hyacinthe), 27 mai 1941 où on cite tous les titres sauf 1, 10 et 14.

19. Qui se souvient, cependant, que Borduas l'aurait offert à son mari à la veille de son départ pour Provincetown.

20. Elle le croit de 1948 et pense l'avoir acquis lors de la première exposition chez Viau. Mais son style et le fait qu'il soit signé « B » et non pas « Borduas », comme tous les autres tableaux de 1948 nous font pencher pour 1949 et conséquemment pour la deuxième exposition Viau.

21. Le premier, 62,5 x 70 cm, s.d.b.c. : « Borduas / 49 » appartient à un collectionneur de Montréal, qui nous a demandé de taire son nom ; le second appartient à Maurice Dubois.

Dersey [22] note que ces peintures avaient été faites « *during the last 18 months* », impliquant que certaines d'entre elles dateraient de 1948, ou même de la toute fin de 1947. La présence de *Joute dans l'arc-en-ciel apache* qui est de 1948 justifierait cette remarque. Il ajoute ensuite, ce qui paraîtra plus remarquable, quand on songe au développement que la peinture de Borduas devait prendre par la suite.

> *His attitude toward color is peculiar. His use of the neutrals (black or white) is self-consciously radical against Cézanne and the Impressionists; or again perhaps he will end up as many oriental artists did centuries ago with the theory that color is merely sensual, black and white is life* [23] ?

La même remarque sur le caractère plus sombre de cette exposition par rapport à celle de l'an dernier se retrouve dans une lettre ouverte au *Canada*.

> Borduas retourne dans la nuit, mais sous des couches insoupçonnées de la conscience affective, déterrer des lueurs et des éclats des univers complets que nul autre avant lui n'avait approchés [24].

Enfin Doyon, dans son article, associe parfois aux titres de courtes descriptions des tableaux, mais qui sont trop vagues pour aider à en identifier quelques-uns. Ainsi, dans *Persistance de la mémoire*, il voit « des formes hétérogènes » qui « se désagrègent ». Dans *Sous le vent tartare*, « une fuite d'ombres chinoises devant de jaunes apparitions de bronze drapées de blanc... ». « Blanches caboches de cavales égarées dans les brandes » justifierait le titre des *Chevauchées perdues*. *La Plaine aux signes avant-coureurs* est parsemée de « parachutes en suspens et de chutes d'involucelles ».

Mais il y a plus. La critique fait soupçonner que cette seconde exposition chez les frères Viau ne pouvait pas avoir la même signification que la précédente. Entre-temps, il y a eu le *Refus global*, le renvoi de Borduas de l'École du Meuble, le scandale provoqué par ces événements et l'espèce de vengeance que vient de constituer le prix remporté au Salon du printemps. Il n'en faut pas plus pour qu'on sente une sorte de défi à la société qui l'a rejeté, dans cette nouvelle manifestation publique de Borduas.

Les communiqués et les articles ne manquent pas de relever que Borduas vient de remporter le prix du Salon du printemps. *Le Canada*, journal libéral, donc journal d'opposition à ce moment, s'étonne qu'un professeur de l'École du Meuble (qui ?) ait fait l'éloge du peintre congédié, lors d'une émission radiophonique de la veille, tout en se réjouissant d'ailleurs du revirement [25]. Dans « Une exposition de Borduas », on rappelle que Borduas est synonyme de « luttes et de polémiques non solutionnées [26] ». Les articles de Rolland Boulanger [27] et de Renée Normand [28] sont moins informatifs.

22. « Works by Borduas. Non-objective paintings », *Montreal Standard*, 14 mai 1947.

23. (Son approche de la couleur est singulière. En rupture avec Cézanne et les impressionnistes, il a recours aux couleurs neutres : le noir et le blanc. Peut-être aboutira-t-il finalement à penser comme les anciens peintres de l'Orient que « la couleur n'est que sensualité mais le noir et le blanc expriment la vie ».)

24. 20 mai 1949, p. 4, col. 3-4. L'A. signe « un automatiste ». Il s'agit probablement de la prose colorée de Claude Gauvreau.

25. 14 mai 1949.

26. *Le Devoir*, 20 mai 1949. « Allons voir Borduas », *Le Canada*, 23 mai 1949, se fait aussi l'écho de cette opinion.

27. « Borduas entre parenthèses », *Notre temps*, 21 mai 1949, p. 4, col. 6-9.

28. « Les Arts », *Le Canada*, 23 mai 1949, p. 5, col. 6-8.

Malgré son intérêt, cette exposition ne semble pas avoir remporté le succès financier que Borduas aurait pu en attendre. Les nécessités de la vie courante se font donc plus pressantes. Dans l'espoir d'en obtenir quelques revenus, Borduas offre, l'été qui suit, des cours de dessins aux enfants de Saint-Hilaire et de sa région. Il en est resté une photo d'accrochage et une collection d'admirables dessins d'enfant.

Au cours du même été, paraît en librairie le pamphlet autobiographique de Borduas *Projections libérantes*. Doyon en avait annoncé la parution prochaine dans son compte rendu de l'exposition chez les frères Viau [29]. Mais sa parution devait être différée au moins jusqu'au 3 juillet 1949. À cette date, *Le Petit Journal* annonçait que l'« ouvrage attendu depuis longtemps dans certains milieux de la métropole » venait d'être publié aux éditions Mithra-Mythe. *Le Canada* signala encore l'événement, le 9 juillet, et *Le Clairon* de Saint-Hyacinthe, le 5 août.

Le texte comporte nettement trois parties. Après une courte introduction où il définit son intention, Borduas raconte les événements qui, de loin, l'ont amené à donner un tour particulier à son enseignement ; puis il décrit cet enseignement lui-même, tel qu'il le donnait à l'École du Meuble ; enfin il parle de ses activités extra-scolaires où il situe le *Refus global*. Le tout est suivi d'une courte conclusion qui reprend, pour l'essentiel, l'idée sous-jacente à l'œuvre entière : « À la fin de ces projections libérantes, si je tente d'aller au fond du problème de notre enseignement, de son inefficacité à susciter des maîtres en tous domaines, j'y vois la même déficience morale qui entache tout le comportement social. »

Une conspiration du silence semble avoir entouré l'événement : deux articles seulement font état du texte lui-même, un de Charles Doyon, intitulé « Projections libérantes » dans *Le Clairon* (Saint-Hyacinthe) du 29 juillet 1949, et un de Roger Duhamel, « Courrier des lettres », dans *L'Action universitaire* d'octobre 1949, pp. 68-70. Autant le premier est objectif et rend justice au texte de Borduas, autant l'autre tente de prolonger le ton des polémiques de 1948. *Projections libérantes* arrivait trop tard [30].

À la fin de l'été, la santé de Borduas flanche. Il doit être hospitalisé pour des ulcères d'estomac. Après les tensions et les frustrations de l'année qui s'achève, l'effort considérable d'écriture et l'activité picturale intense qu'il vient de déployer, cela étonne à peine. Le *Journal* d'Ozias Leduc nous apprend que Borduas passe les mois d'août et de septembre en clinique. Une longue convalescence suivra cette période de soins intensifs.

La vie reprend peu à peu son cours. Ayant toujours besoin d'aide, Borduas fait appel à la fondation Guggenheim de New York. C'est pour lui l'occasion de rédiger, en octobre 1949, des *Notes biographiques* extrêmement précises et auxquelles nous avons eu souvent recours dans ces pages. Cette demande de bourse n'est pas due à la seule initiative de Borduas. En effet, Pierre Dansereau, botaniste en vue dans les milieux new-yorkais et ami de Borduas, ayant été indigné par son renvoi de l'École du Meuble, lui propose d'appuyer sa candidature

29. « Borduas — 49 », *Le Clairon* (Saint-Hyacinthe), 27 mai 1949.
30. Nous l'avons nous-mêmes republié dans un numéro spécial de la revue *Études françaises*, vol. VIII, nº 3, août 1972, avec des notes explicatives.

à une bourse de la fondation [31]. Borduas répondra favorablement à cette offre et enverra son dossier à New York. L'aide demandée ne lui sera cependant pas accordée. Son seul espoir est dans la peinture et dans les contacts les plus fréquents possibles de ses œuvres avec le public.

Arrive à point nommé, dans ces circonstances, une présentation importante de ses travaux au musée de la Province, à Québec. Due à une initiative (qui remontait assez loin dans le temps) du peintre Irène Legendre, cette exposition intitulée « Quatre peintres du Québec » réunissait Irène Legendre, Stanley Cosgrove, Goodridge Roberts et Borduas, du 23 novembre au 18 décembre 1949. Dès le 31 avril 1949, une lettre d'Irène Legendre au conservateur Paul Rainville faisait déjà allusion à des conversations remontant au printemps précédent à propos de cette exposition. C'est pour s'adapter à ses libertés que l'exposition est finalement fixée du 23 novembre au 18 décembre 1949. Mais, dès le 19 mai 1949, les quatre exposants avaient déjà signé leur accord pour une telle exposition. Cela ramène Borduas exactement au moment de sa deuxième exposition chez les frères Viau. On peut se demander comment Borduas avait ressenti alors l'idée d'exposer en compagnie de Cosgrove ou même de Roberts, sinon d'Irène Legendre. Dans une lettre à Rainville, il réfère plaisamment au groupe qu'il forme avec les trois autres comme au « quatuor », quatuor assez mal accordé en effet. Toutefois, il n'y a pas de raison de croire que Borduas ait mis aucune mauvaise volonté à participer à cette exposition. En mai 1949, il est très impatient de vendre sa peinture. La perspective de participer à une exposition-vente comme celle de Québec dut l'intéresser. Il ne faudrait pas mal interpréter en tout cas le fait que Borduas ne se soit pas présenté au vernissage de l'exposition de Québec [32]. Sa convalescence explique seule son absence.

On connaît la liste de 18 tableaux présentés par Borduas à cette exposition de groupe, grâce à un catalogue bilingue publié par le musée, à cette occasion [A].

Borduas y fait une présentation rétrospective de son œuvre, tout en montrant les œuvres des deux dernières années en plus grand nombre. *Masque au doigt levé* (1943) avait déjà été exposé à l'exposition de la Dominion Gallery en octobre 1943 ; *Plongeon au paysage oriental* (1944) est-il mentionné ici pour la première fois ? Il avait peut-être été présenté à l'exposition Morgan (avril-mai 1946). *La Mante offusquée* (1948), *La Prison des crimes joyeux* (1948), *Bombardement sous-marin* (1948), *Nonne et prêtre babyloniens* (1948) avaient déjà été présentés à la première exposition chez les frères Viau, alors que tous les tableaux de 1949 (au nombre de huit) l'avaient été à la deuxième exposition chez Viau.

Deux tableaux seulement sont probablement montrés ici pour la première fois et ce ne sont pas des tableaux récents : *Joie lacustre* (1948) et *La Corolle anthropophage* (1948).

De ces deux tableaux, seul *Joie lacustre*, acquis par le musée de Québec à l'occasion de cette exposition est connu. Il a été aussi question au cours de ces transactions que le musée acquiert *Rococo d'une visite à Saint-Pierre* comme on peut le déduire d'une lettre de Borduas à Paul Rainville, conservateur du musée de la Province, datée de Saint-Hilaire le 9 décembre 1949.

31. T 117.
32. G. Roberts, qui n'y était pas non plus, s'était excusé.

> Dans le cas prévisible, ajoutait Borduas, où cette toile serait déjà étoilée (étant encore bien peu ou mal connu à Québec) vous seriez gentil de m'en avertir. Naturellement, je n'ai vendu cette toile qu'à la condition qu'elle soit libre.

Rococo d'une visite à Saint-Pierre qui fait maintenant partie de la collection de M. et Mme Jacques Parent n'a pas été acquise par le musée de Québec, à ce moment.

Mis à part un article [33], la presse de la ville de Québec semble avoir été particulièrement muette sur cette exposition. Elle ne donne lieu à aucun compte rendu critique. On s'explique mal ce silence.

On l'a vu aussi, bien que présentant des tableaux récents en grand nombre, l'exposition de Québec ne montre pas d'œuvres postérieures à mai 1949. Après cette date, la production de Borduas subit une éclipse temporaire bien explicable par son état de santé.

L'exposition de Québec a été reprise à la Galerie nationale à Ottawa. Les journaux de la capitale la signalent [34]. Il paraît certain aussi que ce n'est pas toute l'exposition de Québec qui a été transportée à Ottawa, mais probablement la moitié seulement : 32/69 précise un journaliste [35]. Un autre signale même que Borduas présentait « sept abstractions [36] » et C. W. Eisenberger donne les titres de deux d'entre elles : *Le Tombeau de la cathédrale défunte* (1949) et *La Corolle anthropophage* (1948) [37]. Aux deux titres mentionnés par la presse on peut ajouter *Masque au doigt levé* (1943) dont parle R. H. Hubbard dans une lettre à Borduas le 4 janvier 1950 [38]. Hubbard sert à ce moment d'intermédiaire entre Borduas et M. H. Southam qui est intéressé à acheter deux toiles de l'exposition : *Masque au doigt levé* et *La Corolle anthropophage*. Une lettre de Borduas du 17 janvier 1950 confirme l'achat des tableaux par Southam [39]. On ignore quels furent les quatre autres tableaux de Borduas présentés à cette exposition.

Bien que moins importante à Ottawa qu'à Québec l'exposition y avait été plus remarquée. Quelques ventes au moins y avaient été faites, prolongeant le « sursis accordé à la misère noire prochaine ». Ces considérations qu'on pourra juger terre à terre ne peuvent pas laisser Borduas indifférent à ce moment. L'animation du groupe automatiste, en tout cas, passe alors au second plan. Claude Gauvreau s'en plaint dans une lettre du 19 décembre 1949 et espère un changement pour bientôt :

> Quant à vous, j'espère que votre santé somatique s'améliore et que vous retrouvez la voie de l'allégresse et de l'agressivité [40].

En réalité, Borduas a accusé très fortement le coup de la « sanction » qui l'a frappé. La répression a été plus brutale qu'il ne l'avait attendue. Il serait exagéré

33. « Quatre peintres canadiens », *Le Soleil*, 29 novembre 1949.
34. *Le Droit* (Ottawa), 28 décembre 1949 ; *The Ottawa Journal*, 24 décembre 1949 ; *The Ottawa Citizen*, 28 décembre 1949.
35. *The Ottawa Journal*, 24 décembre 1949.
36. *Le Droit* (Ottawa), 28 décembre 1949.
37. *The Ottawa Citizen*, 28 décembre 1949.
38. T 225.
39. *Ibidem*
40. T 128

de dire qu'il se range. La finale des *Projections libérantes* démontrerait à elle seule le contraire.

> Messieurs, vous touchez quand même au terme de votre puissance. Je sens que d'ici peu des centaines d'hommes venant des bas-fonds vous crieront à la face leur dégoût, leur haine mortelle. Des centaines d'hommes revendiqueront leur droit intégral à la vie. Des centaines d'hommes revendiqueront leurs droits au travail-passion et vomiront votre travail-corvée insignifiant et stérile. Des centaines d'hommes referont une société où il sera possible de circuler sans honte et de penser haut et net.

S'il ne se range pas intérieurement, il est certain qu'à partir de son renvoi de l'École du Meuble, les choses ne sont plus les mêmes pour Borduas.

de dire qu'il se rend... La simple des Philosophes modernes... démontre que, elle seule le contenir...

Messieurs, je voudrais être homme ou femme ou votre président, je sens que d'où... jour... Chronique... qu'à la base... les laisse-là... à la fois... étant dit à leur petite modèle. Les ventures d'honneurs s'ouvrira... qu'on a un droit latéral à la vie. De... hommes d'honneur reste digne... heureux, dit l'heureux patron... ou qu'on aime... que travail... le maintient... et autre. Des maisons d'honneur... qu'on était social, qu'il était possible de retrouver... bureau et de prendre haut et net.

S'il ne se venge pas, on indifférent... ... qu'on... de songer d'avoir de l'ordre au Meuble, les chaises qu'on emploie... la ramener pour la petite.

Peinture et sculpture

15
Aquarelles
(1950)

À l'automne 1949, commençait pour Borduas une longue période de conva-
lescence qui, ajoutée à ses problèmes financiers, augurait assez mal pour l'avenir.
L'action d'animation auprès des jeunes peintres, qui avaient occupé son horizon
avec une certaine exclusivité jusqu'alors, perdait sinon sa raison d'être, du moins
son point d'appui social : l'enseignement. Par son renvoi de l'École du Meuble,
Borduas se trouvait à subir une sorte d'exil involontaire dans son propre pays.
Par ailleurs, l'augmentation et la diffusion de sa production, sa seule source de
revenu, devenaient absolument impératives. Mais au moment où il lui faudrait
produire, multiplier les contacts avec l'extérieur, il est sans forces physiques,
déprimé par la situation qui lui est faite, sans parler des problèmes familiaux, qui
viennent s'ajouter à tout cela...

Il reprend tout de même peu à peu ses activités normales au début de 1950.
Toutes les occasions d'exposer lui paraissent bonnes, la nécessité se fait pressante.
Même certains compromis sont acceptés, qui en d'autres temps ne l'auraient pas
été. Ainsi, il accepte que la Maison Canadart utilise une de ses gouaches de 1942
pour en faire le motif d'un tissu. Peter Freygood, propriétaire de cette firme et
jadis acquéreur d'une de ses gouaches, l'*Abstraction 28* [1], avait eu l'idée d'utiliser
sa gouache, à cette fin. Borduas sera assez satisfait du résultat, contrairement à ce
que dit Turner dans son catalogue de l'exposition rétrospective de 1962, car il
écrira à Peter Freygood le 30 mars 1950.

> Ma femme et moi avons eu plaisir à voir l'échantillon du tissu imprimé
> d'après votre gouache. Il me semble d'un dessin en bonne santé ; ne
> trouvez-vous pas [2] ?

1. Freygood avait probablement acheté cette gouache à l'exposition de 1942, si l'on
se fie aux annotations manuscrites sur la liste de cette exposition. T 46.
2. T 200.

Il envisage même alors de fournir éventuellement à Canadart d'autres dessins. Toutefois, les choses se gâtent bientôt, lorsque Freygood voudra lui faire signer un contrat très commercial d'exclusivité pour cinq ans avec la Maison Canadart. Tout à fait horrifié de pareille offre, Borduas rompt aussitôt avec Freygood, dans une lettre du 23 mai 1950. Leur seule relation après cette date a pour objet les royautés sur le tissu déjà imprimé. On peut se demander si Freygood n'avait pas senti les potentialités décoratives des gouaches, vu leur attachement à un traitement bidimensionnel de la surface. Le public ne le suivra pas et la firme Canadart n'aura guère de succès.

Quoi qu'il en soit, Freygood lança son produit à la galerie Willistead de Windsor (Ontario) au mois de février 1950, lors d'une exposition intitulée « La foire de la Maison » où la gouache de Borduas était exposée en parallèle avec le tissu qui s'en inspirait [3]. Cette présentation sera reprise en juin 1950, à la Galerie Antoine, à Montréal, sous les auspices de la maison Morgan. À cette nouvelle occasion, Borduas exposera en plus de la gouache, trois huiles : *Oiseau déchiffrant un hiéroglyphe* (1943), *Joie lacustre* (1948) et *Fête papoue* (1948), qui a abouti depuis au musée de Jérusalem [4].

En mars 1950, la Young Women Christian Association de Montréal demande à Borduas un tableau pour son exposition « Le tableau du mois ». Il y envoie *La Prison des crimes joyeux* (1948), déjà exposée à plusieurs reprises [5].

Enfin le Salon du printemps au musée des Beaux-Arts de Montréal offre à Borduas une nouvelle occasion de présenter un tableau. Le 67e Salon du printemps a lieu du 14 mars au 9 avril 1950. Il sera repris ensuite à Québec, du 19 avril au 9 mai. Borduas y présente un tableau de 1949, *Mes pauvres petits soldats*, qui est montré pour la première fois. Ce n'est pas un tableau inintéressant. Il rappelle la composition des autres tableaux de 1949. Un plan bleu paraît sur la droite alors que le gros de l'aire picturale est occupé par un ensemble de facettes blanches, noires et rouges, qui développe aussi bien l'idée du « rocher », de la « falaise », que de la « cité » de ces mêmes tableaux. Le titre suggère que les éléments ont entre eux le même type de lien assez lâche, celui d'une troupe de « petits soldats », analogue à celui des « loges » du rocher, ou des « voiles blancs » de la falaise, ou des « objets délaissés » du carnaval... *Mes pauvres petits soldats* n'est peut-être pas sans rapport pour cette raison avec *Sous le vent de l'île* (1947) qui comportait lui aussi une troupe emplumée d'éléments noir, blanc, vert et rouge. Mais, dans *Sous le vent de l'île*, la troupe flottait en plein ciel, suspendue au-dessus du paysage reculant à l'infini. Elle est maintenant ramenée près du sol et prend les proportions dérisoires d'une armée jouet. Cette réduction du champ spatial, sensible quand on compare les deux tableaux, est bien dans la ligne du thème de la chute que nous avions défini pour la production de 1949.

Si Borduas avait pensé pouvoir exposer au Salon du printemps en toute quiétude — celui de l'année précédente avait été paisible —, les événements

3. T 200. Le fait est confirmé par une lettre de la Galerie à Borduas.
4. T 200. Une correspondance entre Borduas et la Maison Morgan confirme l'événement. De plus, dans *Le Petit Journal* du 4 juin 1950, on parle de cette présentation.
5. Chez les frères Viau en 1948, au Canadian Club de New York en 1948, à l'exposition « Quatre peintres du Québec » en 1949 et à l'exposition de Richmond en 1949.

allaient bientôt le détromper. Le Salon de 1949 n'avait été qu'une accalmie. Celui de 1950 devait déclencher, de la part des automatistes, une « protestation » autrement violente que celle de 1948.

Comme les salons précédents, celui de 1950 comportait deux jurys, moderne et académique. Mais le « jury moderne » constitué de Stanley Cosgrove, Goodridge Roberts et Jacques de Tonnancour pouvait paraître, aux yeux des automatistes, peu ouvert à leur tendance. Effectivement, ce jury accepta la présentation de Borduas et refusa celles de Jean-Paul Mousseau et de Marcelle Ferron. Une « protestation » s'imposait. Mais laissons parler Claude Gauvreau, témoin des événements, sur ce sujet.

> Quand on apprit que les tableaux de la gauche — notamment ceux de Mousseau et de Marcelle Ferron — avaient été refusés, l'indignation fut générale ! Il fut décidé tout de suite de faire une marche de protestation le soir de l'ouverture du Salon. Ce projet fut mis sur pied dans la fébrilité et la célérité. Nous nous mîmes à rédiger des formules lapidaires et des slogans extrêmement agressifs dont allaient se revêtir en hommes-sandwiches les protestataires. Roussil qui faisait alors de la sculpture figurative et dont une de ses œuvres avait été enfermée en prison par la police à cause de l'indécence qu'on lui prêtait, était parvenu à obtenir plusieurs cartes d'invitation pour l'ouverture, et Mousseau, qui fut l'âme dirigeante de la manifestation, en fit la distribution. Le soir de l'ouverture du Salon, tous les jeunes artistes révolutionnaires et leurs amis pénétrèrent donc dans le Musée et nous attendîmes le moment propice pour défiler dans la section « moderne ». Le défilé fut retardé parce que nous attendions Muriel qui ne se montrait pas. Finalement, sans Muriel, nous sortîmes de leurs cachettes nos « sandwiches » et nous les endossâmes. Il avait été entendu que nous défilerions lentement dans l'impassibilité la plus rigoureuse sans tenir compte des réactions de spectateurs. Nous étions passablement nombreux. Mousseau ouvrait la marche et je le suivais aussitôt. On peut juger de l'effet que produisirent sur cette foule élégante et maniérée les phrases injurieuses et parfois scatologiques inscrites sur le corps des promeneurs imperturbables. Nous comptions sur un choc brusque et nous avions décidé de partir du Musée avant la moindre diminution de l'émoi. Nous ne nous sommes pas attardés, mais nous avions été parfaitement vus et lus par tous. La manifestation fut une réussite impeccable [6].

Les journalistes qui assisteront au vernissage signaleront l'événement dans la presse, comme dans ce texte de *The Gazette*.

> *The Montreal Museum of Fine Arts last night received a nice banquet from the City of Montreal and at the same time a couple of brickbats from aggrieved young artists.*
>
> [...] *The brickbats came as a group of young men and girls caused a minor sensation at the dignified opening proceedings by displaying placards strongly critical of the artistic taste and technical competence of the juries which had selected the works exhibited* [7].

6. C. GAUVREAU, *art. cit.*, *La Barre du jour*, p. 82, et E. TURNER, *op. cit.*, p. 31.

7. « Le musée des Beaux-Arts de Montréal était honoré hier soir d'un beau banquet offert par la ville de Montréal et de quelques fragments de pavés lancés par de jeunes artistes en colère. (...) Les pavés prirent la forme d'une série de placards portés par un groupe de jeunes gens et filles dénonçant vertement le goût artistique et la compétence technique des

On trouve des notations du même genre dans *Le Petit Journal* du 19 mars [8]. D'autres comptes rendus passent complètement sous silence la manifestation [9].

Les automatistes ne devaient pas s'en tenir là cependant. Ils organisèrent, en hâte, « une exposition protestataire », parallèle au Salon du printemps, au 2035 de la rue Mansfield, du 18 au 25 mars 1950. Claude Gauvreau suggéra de l'intituler « L'exposition des Rebelles » (référence explicite aux Patriotes de 1837), mais c'est Mousseau qui en avait eu l'idée et avait vu à son organisation [10]. Bien qu'ayant été accepté au Salon du printemps, Borduas accepta de participer aux Rebelles.

> Quand nous lui demandâmes de participer aux Rebelles, à la suggestion de Mousseau, il accepta avec un plaisir évident. Des volontaires allèrent donc en auto chercher de grandes toiles de Borduas dont certaines n'étaient pas encore tout à fait sèches, et les visiteurs de l'exposition purent donc prendre contact avec la manière la plus récente du père du *Refus global* [11].

Les titres des tableaux de Borduas présentés aux Rebelles sont connus grâce à une liste conservée dans ses affaires [12].

> *Janeau*[?], *Torquémada, La Passe circulaire au nid d'avions, En formation de vol ces blancs descendant* et *L'Avalanche renversée renaît rebondissante.*

Malheureusement, de cet ensemble, un seul tableau réapparaîtra dans d'autres expositions, soit *La Passe circulaire au nid d'avions* [fig. 58]. C'est d'ailleurs un très beau tableau. Il n'est pas très éloigné du point de vue de la composition de *Mes pauvres petits soldats* (1949). Mais comme les couleurs ont gagné en contraste et comme le dessin de l'ensemble s'est affermi entre temps !

La « passe » ramène au thème de la montagne, mais à la montagne comme obstacle à franchir. Le tableau évoque moins la vallée ou le cañon qu'un sommet rougeâtre se détachant du gris vert du fond et sur lequel tient en équilibre le « nid d'avions » en forme de couronne. Le peintre y voit cependant une « passe », c'est-à-dire le moyen de franchir l'obstacle que la montagne dresse devant lui. Pourquoi ? On notera que le point de vue implicite au tableau est celui d'un observateur qui regarderait d'en bas le sommet de la montagne. Ce n'est plus celui du survol qu'adoptaient les tableaux de 1948 et d'avant. La dérive dans l'espace est passée dans le domaine du désir et de l'aspiration et il arrive au peintre de rêver d'avions.

Au moins deux autres titres des tableaux présentés aux Rebelles semblent impliquer une préoccupation analogue. *En formation de vol ces blancs descendant*

jurys responsables du choix des œuvres exposées. L'événement ne fut pas sans faire sensation au cours d'une ouverture aussi solennelle. » *The Gazette*, 14 mars 1950. L'article est illustré de deux photographies des placards injurieux à l'endroit des membres du jury.

8. « Guerre... et paix, chez nos artistes », également illustré de deux photographies.

9. Par exemple, Paul VERDURIN, *La Presse*, 18 mars 1950, p. 65, col. 1-3.

10. C. GAUVREAU, *art. cit.*, p. 83. Voir aussi le numéro spécial de *La Barre du jour* sur « Les automatistes », janvier-août 1968, pp. 105-107, pour les textes de C. Gauvreau accompagnant l'exposition. *Le Petit Journal*, 2 avril 1950, p. 57, col. 3, a donné la liste des exposants aux Rebelles. Ni Riopelle, ni Leduc, ni P. Gauvreau n'exposent aux Rebelles cependant.

11. C. GAUVREAU, *art. cit.*, p. 84.

12. T 128.

attire aussi le regard vers des « avions » en « formation de vol ». Mais le titre le plus intéressant est le dernier de la série. Qu'est-ce qu'une « avalanche renversée » sinon une avalanche qui remonte la pente au lieu de la dévaler vers le bas ? Une fois de plus nous sommes invités à regarder de bas en haut.

Torquémada ne fait pas appel aux mêmes associations. Cependant, les contrastes entre blanc et noir étaient accentués dans *La Passe...* par rapport aux tableaux de 1949. Il se pourrait donc bien qu'un tableau de cette série ait pu évoquer la robe blanche et noire du dominicain inquisiteur. (Torquémada est nommé dans le texte de Borduas que nous analysons ci-après.) Borduas participait donc de quelques tableaux à l'« Exposition des Rebelles ». Nous nous sommes quelque peu attardés sur le sujet, qui relèverait plutôt d'une histoire de l'automatisme, parce qu'il permet de situer un très important texte de Borduas, rédigé avec les événements du Salon du printemps et des Rebelles au centre de ses préoccupations : *Communication intime à mes chers amis* [13].

Borduas commence la rédaction de *Communication intime...* le jour même où s'ouvrait l'exposition de Pierre Gauvreau, l'un des dissidents du groupe qui avait refusé d'exposer avec les Rebelles. Ce refus consommait des dissensions latentes dans le groupe depuis longtemps. Il fut l'occasion de violents accrochages, en particulier entre les deux frères Gauvreau, Pierre et Claude, accrochages où « jeunes » et « grands frères » automatistes prirent cause et partie. Peut-être rendu plus sensible à la situation par son état de santé et son découragement, Borduas ressent cruellement ces divergences et ces luttes internes au sein du groupe automatiste. Bien plus, toutes ces discussions lui font prendre conscience que les plus jeunes surtout n'ont pas saisi en profondeur le message du *Refus global*. Ils y ont vu un appel à l'action politique directe, même aux dépens de l'activité picturale. Il sent donc le besoin de faire le point et d'expliciter à leur usage sa position en face de l'action politique. Par ailleurs, il voudrait tenter désespérément de sauver l'unité du groupe en tentant de définir les relations pour ainsi dire familiales qui s'y étaient nouées. Toutes ces raisons le poussent donc de nouveau à écrire.

> Face à la tragédie croissante d'une confusion involontaire apparue au sein de mes affections les plus pures, tragédie marquant la vitalité de ce noyau, je tente l'impossible lumière quitte à m'enfoncer davantage dans la nuit.

Ainsi s'ouvre *Communication intime...*, exprimant dès la première phrase l'intention du texte : tenter l'impossible lumière pour sauver l'unité du groupe, menacée par les dissensions et les incompréhensions. Lui, du moins, se refuse à prendre parti d'un côté ou de l'autre dans la querelle et entend se situer au-dessus des dissensions. Il enverra son texte à Pierre Gauvreau, en l'accompagnant de la lettre suivante :

> Cher Pierre,
>
> Amené par des circonstances complexes à définir mes relations avec mes jeunes amis (où vous entriez naturellement pour une faible part) à écrire ces textes dévoilant l'harmonie de la filiation dans la voie ardemment aimée et désirée, je ne crois pouvoir mieux faire — en remerciement

13. T 262.

de votre geste gracieux : communication de quelques pages écrites à l'occasion de votre exposition — que de vous les envoyer [14].

Communication intime... traite d'abord de « la portée sociale de l'œuvre poétique », qui est évidemment au centre du débat au sein du groupe. L'« œuvre poétique » n'est-elle pas impuissante à elle seule à provoquer la nécessaire « transformation » de la vie que le *Refus global* appelait de ses vœux ? Sa portée sociale n'est-elle pas presque nulle ? Ne faut-il pas lui préférer une action provocatrice visant à scandaliser le milieu, à le réveiller ? Ou même encore ne vaut-il pas mieux lui préférer l'action politique elle-même qui vise directement à « changer » les situations avec lesquelles elle est mise en contact ?

Borduas a tôt fait de rejeter la recherche du scandale pour le scandale (boire du cidre dans des lampions d'église) qu'il perçoit comme un exemple de « dadaïsme négatif ». Au fond, les provocations de ce genre ne changent pas le milieu. Elles ne font que l'agresser et révèlent chez ceux qui ont besoin de tels gestes, bien plus leur propre besoin de libération qu'un désir authentique d'améliorer la situation générale. Pour Borduas, ce stade devrait déjà être dépassé au sein du groupe automatiste.

> Laissez faire ces actes-là à ceux qui en ont positivement besoin ! [...] Tout retour en arrière, tout arrêt exploité est négatif, académique, freinant.

Mettait-il sur le même plan la manifestation au musée, lors du Salon du printemps ? Pas tout à fait. Certes, il s'agissait bien d'une action provocatrice, qui comme telle était bien incapable de « modifier » ceux devant qui elle avait été faite. Mais, au contraire des autres gestes de « dadaïsme négatif », elle supposait, chez ceux qui y avaient participé, une volonté de se débarrasser d'« éléments morts mais encore présents » en chacun. Aussi Borduas ne ménage pas son approbation. « Magnifique la manifestation au Musée ! » Il loue le « courage moral » qu'il a fallu à chacun pour s'affubler de manière ridicule et de circuler au milieu du beau monde attiré par le vernissage d'un Salon du printemps : « Voilà de la vraie bataille en famille ! De la grande poésie collective ! » Le fruit d'un tel geste n'était pas à chercher dans les autres. « Il ne saurait être question d'autrui là-dedans. » Mais, la manifestation fut pour les participants « un acte libérateur » et cela seul suffit à le justifier.

L'action politique comparée à celle de « l'œuvre poétique » pose un autre problème. En un sens, la position de Borduas sur ce sujet nous est déjà connue. Il l'a exprimée dès l'interview avec Gilles Hénault et l'échange de lettres avec Joséphine Hambleton. Les débats avec les communistes, dont il « règle définitivement le compte » dans le *Refus global*, lui avaient donné une autre occasion de préciser sa pensée. Il y revient encore une dernière fois dans *Communication intime...* L'action politique et celle de l'œuvre poétique n'ont ni la même portée, ni le même rythme.

« L'action politique saine ne peut s'entreprendre qu'au milieu de cette activité », autrement dit, elle ne dépasse pas les limites de la sphère politique. Au contraire, « l'œuvre poétique a une portée sociale profonde » et arrive à toucher tous les hommes, à « susciter des occasions propices à l'évolution plus générale d'autrui ». Par contre, l'œuvre poétique n'a de portée sociale que lentement.

14. T 129.

> L'œuvre poétique a une portée sociale profonde, mais combien lente, puisqu'elle doit être assimilée par une quantité indéterminée d'hommes et de femmes à qui aucune puissance, autre que le dynamisme de l'œuvre, puisse l'imposer.

Comparée à l'action sociale de l'œuvre poétique, l'action politique peut paraître autrement rapide et efficace, mais elle est limitée. Elle est contrainte de tenir compte du milieu où elle s'applique et de ne procéder que par petites étapes. « Toute pensée trop évoluée pour un groupe d'hommes donnés [...] est inutilisable. » Aussi pour le vrai poète, elle ne peut être qu'une « distraction [...] de courte durée et sans importance capitale ». Sa mission est d'un autre ordre et elle est irremplaçable.

> Ne quittons que le moins possible l'essentiel : amplification de chacun de nous sur le plan cosmique — accord de plus en plus intime avec les hommes, nos frères qui peuvent avoir besoin de nous, et aussi avec la matière mystérieusement animée de l'univers.

Borduas répétait pour l'essentiel le message du *Refus global*.

Ce n'était pas encore assez dire. Les dissensions apparues au sein du groupe à l'occasion de l'Exposition des Rebelles exigeaient d'être abordées plus directement. Borduas y voit essentiellement une « lutte fratricide ». En principe, « il n'y a pas d'entente longue entre frères » parce qu'au fond

> la fraternité c'est la chicane en vue de devenir père. [...] Cette chicane renforcit le plus puissant des frères au détriment du plus faible.

La vraie paternité n'est pas de cet ordre.

> L'autorité du père n'est positive que si elle est manifestement employée à mieux comprendre, à mieux s'oublier dans ses fils. Il ne saurait entreprendre contre eux une lutte fratricide, ni favoriser cette lutte entre eux.

C'est pourquoi il avait ressenti comme profondément injuste l'accusation d'être « un peu paternel » que lui avait lancée Riopelle. Elle impliquait qu'il se serait mis en concurrence « fratricide » avec ses jeunes amis, abusant de sa puissance à leur endroit.

> Il y a bien longtmps que j'ai éliminé, de mes actes, de mes sentiments, toute préoccupation fratricide, [...] j'ai toujours eu en horreur le faux père — véritable frère — qui abuse de sa force pour s'imposer.

Ses rapports avec le groupe lui semblent au contraire avoir été inspirés par un sentiment de paternité véritable.

> Si j'ai eu une influence heureuse sur l'évolution de quelques jeunes ce fut uniquement à cause de ce sentiment.

> Mon influence fut toujours nulle sur les amis de mon âge ; j'ai dû rompre avec la plupart ; je n'ai pu conserver mon affection qu'aux plus jeunes et qu'aux plus vieux ; sûrement parce que ces écarts d'âge permettaient une dose suffisante d'oubli de soi, de part et d'autre, pour favoriser une mutuelle amplification de la personnalité.

Les luttes entre frères doivent donc cesser et chacun doit entreprendre de devenir père à son tour. Borduas s'illusionnait-il sur la portée de ses conseils au sein du groupe dans l'état où il se trouvait alors ? Il n'était pas prêt pour cette sagesse.

Une lettre de Marcel Barbeau écrite le 26 juin 1950, révélant sa perception de la situation, montrait bien que *Communication intime...* arrivait trop tard.

> Je constate aussi de plus en plus l'impossibilité de dynamisme collectif du groupe actuel. Cette impossibilité s'est précisée davantage depuis quelque temps. Pourquoi ? Je crois que chaque individu d'un groupe se particularise de plus en plus, atteint un certain degré de conscience, et à ce moment, ces individus ne peuvent continuer la lutte ensemble à cause de désirs tout à fait différents les uns des autres.
>
> Les uns ont le désir de transformer la société par l'extérieur, c'est-à-dire en exerçant une grande activité sociale.
>
> Les autres ne peuvent agir de cette façon quoiqu'ils reconnaissent l'authenticité de ces actions [15].

L'« égrégore » automatiste se désagrégeait. Barbeau le constatait sans passion. Chacun prenait sa voie, emportant avec lui, comme un dernier écho, les *Communications intimes...* de Borduas.

À part une présentation à l'exposition « Canadian Painting », organisée par la Galerie nationale pour le Smithsonian Institute à Washington et où il présentait, en octobre et novembre 1950, *Les Carquois fleuris* (1947) et *Cavale infernale* (1943) [16], l'activité la plus importante de Borduas dans les mois qui suivent l'exposition des Rebelles est d'ordre pictural. La production à l'huile de Borduas se continue en 1950. Elle sera suivie — ou concomitante ? — d'une importante production d'aquarelles.

La colonne se brise est assez voisin de facture de *La Passe circulaire au nid d'avions*, dont il paraît comme un détail agrandi. De format vertical, ce tableau présente en effet une « colonne » non seulement « brisée », mais volant en éclat vers la gauche, comme si elle avait subi la pression d'un toit qui s'affaisse. Nous retrouvons donc l'opposition du haut et du bas. Mais au contraire des avions en plongée ou de l'« avalanche renversée qui renaît rebondissante », la chute occasionnée par une colonne qui se brise est irréversible et ne peut mener qu'au sol. Cette chute est perçue comme un effondrement, donc une catastrophe. Bien que s'imposant pour ainsi dire de tableau en tableau, la présence du sol, du bas par opposition au ciel, au haut est ressentie négativement.

Sombre spirale, qui reprend dans un registre un peu plus coloré *La colonne se brise* fait peut-être comprendre pourquoi. Il est clair que le mouvement de la « spirale » est descendant. Il conduit vers des zones « sombres », c'est-à-dire impénétrables et dont il préférait « rebondir » vers le haut ou qu'il préférait dépasser pour retrouver l'espace atmosphérique familier. Cette voie se refuse chaque fois pourtant.

C'est *Au cœur du rocher* qu'il lui faut pénétrer, comme l'indique le titre d'un autre tableau exactement contemporain. Mais n'est-ce pas entrer dans un monde opaque, sans lumière et donc sans couleur ? À vrai dire, le seul équivalent « tellurique » du monde atmosphérique ou marin dans lequel dérivaient les constructions imaginaires de Borduas, serait le monde des glaciers et des ban-

15. T 107.

16. Catalogue « Canadian Painting », National Gallery of Art, Smithsonian Institution, Washington, p. 10.

quises. Il n'est peut-être pas étonnant dans la circonstance qu'un des petits tableaux de la période ait voulu suggérer un *Paysage arctique*. C'est aussi un tableau sombre, en gris, noir et blanc, tout juste rehaussé ici et là d'une pointe de rouge. Mais *Paysage arctique* ne recourt pas à la transparence. On en reste donc là.

Cloche d'alarme, enfin également daté de 1950, semble à première vue plus près des tableaux de 1949, car on y retrouve le même effet d'objets atterrissant au sol. Toutefois les objets, peints à la spatule, rappellent bien ceux du « nid d'avion » de *La Passe*... L'ensemble de la composition est contenu dans un triangle dont l'hypoténuse irait du coin supérieur gauche au coin inférieur droit, et dans cette direction : du haut vers le bas. Qu'on ajoute, à ce procédé de composition, les contrastes violents de noir et blanc, le caractère sombre de l'ensemble ; on comprendra les associations sonores du titre *Cloche d'alarme*. Elles confirment d'ailleurs le caractère pour ainsi dire « alarmant » que prend, pour le peintre, la descente au sol et sa pénétration. La production à l'huile de 1950 s'achève donc sur un problème qui donne « alarme ».

L'impasse dut paraître assez grande pour que Borduas abandonne pour un temps l'huile et s'en remette à l'aquarelle, sentant qu'un changement de médium à peindre l'aiderait à trouver une solution. Cette décision s'avéra heureuse. Une abondante production d'aquarelles l'occupe au printemps et durant l'été 1950, si bien qu'il pourra en exposer un grand nombre à son atelier du 18 au 20 novembre 1950. Turner a voulu voir, dans ce changement inattendu, le résultat de sa mauvaise santé à l'époque :

> *Because of his health, [he is] working primarily in a water-colour medium, sometimes apparently inks and sometimes tempera and water* [17].

Mais les premiers temps de sa convalescence sont occupés par la production de tableaux à l'huile. C'est, au contraire, quand on peut penser qu'il s'est remis des suites de son opération qu'il se met à l'aquarelle. Nous croyons que les raisons qui motivent Borduas à tenter de l'aquarelle sont d'une autre nature. Elles sont tout d'abord certainement d'ordre économique : les aquarelles de petits formats se vendent mieux que des toiles à l'huile de grands formats. L'expérience des gouaches de 1942 et des huiles de 1943 l'avait déjà démontré. En cela, Borduas avait vu juste, car les aquarelles se vendront bien. Toutefois cette raison ne saurait tout expliquer. Des huiles de petit format, des dessins à la plume, des fusains, voire même des gravures auraient aussi bien fait s'il ne s'était agi que de produire une marchandise plus facilement écoulable sur le marché. Pourquoi être passé précisément à l'aquarelle ou parfois même, aux encres de couleur ?

La raison est à chercher dans le développement pictural de Borduas. Depuis 1949, non seulement sa production s'était assombrie de couleur, mettant l'accent sur les contrastes forts du noir au blanc, mais avait subi une transformation thématique importante. Les objets, jadis flottants dans l'espace, s'étaient rapprochés du sol et, au lieu de le survoler, lui devenaient pour ainsi dire superposés. L'objet ne pouvait alors se détacher du fond sombre du sol qu'en faisant contraste avec lui, en prenant plus d'éclat, en se chargeant de blanc. On revenait donc, d'une certaine façon, au *Viol aux confins de la matière* (1943), qui lui aussi

17. « À cause de sa santé, il fait surtout des aquarelles, mais aussi bien, semble-t-il, des lavis et des gouaches. » *Op. cit.*, p. 15.

juxtaposait les nébuleuses blanches au fond de la nuit cosmique. La seule différen-
ce était qu'entre-temps on était passé du plan perpendiculaire (ciel) au plan
horizontal (sol). Aller plus loin revenait à confondre les plans, brouiller les
objets avec le fond, c'est-à-dire, pour Borduas, entrer dans la nuit.

Qu'il l'ait ou non perçu dès le départ, la décision de recourir à l'aquarelle
permettait à Borduas de sortir du cercle dans lequel il paraissait enfermé. Elle
l'obligeait tout d'abord à inverser le rapport fond sombre/objets éclatants par le
rapport inverse : fond blanc/objets colorés, sinon sombres. Matière translucide,
la couleur à l'aquarelle tire en effet son éclat de celui du papier blanc qui lui sert
de support. Mais ce n'est pas tout. L'aquarelle permettait de donner aux objets
une transparence qu'ils n'avaient encore jamais eue dans la peinture de Borduas.
N'était-ce pas précisément le truchement dont il avait besoin pour poursuivre son
mouvement de descente au-delà du sol, sans pour autant tomber dans l'obscurité ?
Le sol, qui jusque-là ne lui avait opposé qu'un mur opaque, devenait milieu
transparent à l'instar de la mer ou du ciel atmosphérique, mais d'une autre façon.
La transparence qui est d'abord un fait physique, propre au médium, à l'aquarelle,
devenait aussi un instrument de pénétration, de connaissance et, donc, de
signification. La porte d'un monde nouveau lui était ouverte.

Quoi qu'il en soit, dès que la direction est aperçue, Borduas s'y engage
résolument et les œuvres lui viennent en grand nombre. Sa thématique est
renouvelée. Nous n'avons pu retrouver toute et chacune des aquarelles de 1950
chez les collectionneurs. Nous en connaissons assez d'exemples cependant, pour
nous en faire une idée. Nous présenterons, sauf exception, les aquarelles, dans
l'ordre d'accrochage de l'exposition de novembre, faute de mieux, le système de
titraison numérique ayant été définitivement abandonné par Borduas depuis 1949.

D'emblée, la première œuvre connue nous introduit au nouveau champ
thématique que Borduas entend maintenant explorer. Place au sol, place à la
terre !

Lente calcination de la terre [fig. 59] présente un réseau de formes ajourées au
premier plan. Par les mailles du réseau, on aperçoit le fond traité par grandes
plages irrégulières blanchâtre, rouge et jaune. Le centre de la composition est
dégagé. La « terre », plutôt que le sol, fait ici sa première apparition dans la
thématique de Borduas. Certes il s'agit d'une « terre calcinée », c'est-à-dire
soumise à la « lente » action du feu. Mais le feu qui détruit d'ordinaire, appliqué
à la terre, l'enrichit, en y créant des cendres nourricières. Le thème est donc,
malgré les apparences, abordé de façon positive. Les alvéoles dont le sol est
ajouré sont aussi les signes que les cendres qui y rougeoient encore, le fertiliseront.

On peut rapprocher de cette première aquarelle, deux autres qui lui ressem-
blent par le coloris et par la structure compositionnelle, suggérant que nous avons
affaire à une matrice de signification dont seul le contenu change : *Sourire de
vieilles faïences* et *Fanfaronnade*. La première se présente comme une nature
morte « abstraite » : sur une table est placée une « vieille faïence » dans laquelle
sèche une plante grêle. Une fois de plus, le centre du tableau est dégagé, alors
que le bas et les côtés sont colorés. *Fanfaronnade*, par ailleurs, toujours dans les
mêmes teintes, esquisse un visage monstrueux, aux yeux trop écartés et au bec
d'oiseau en lieu et place du nez. Il s'agit donc d'une sorte de « portrait ». La
séquence *paysage/nature morte/portrait* se retrouve donc ici au complet.

Sourire de vieilles faïences [fig. 60] ne nous éloigne pas du thème de la « terre calcinée », la faïence étant de la terre cuite. Bien plus à la « lente calcination de la terre », on rapproche ici des « vieilles faïences », incluant dans l'un et l'autre cas un élément de longue durée. On peut donc conclure que la même opposition : terre/feu a été ici transformée selon deux axes, celui du paysage et celui de la nature morte. L'argile cuite, plus encore que la terre brûlée, appartient au domaine de la culture en ce sens qu'elle incorpore à des fins utiles, l'énergie ignée. Le feu fertilisateur des champs et celui qui durcit l'argile appartiennent au même axe culturel, mais sans doute à deux niveaux de « domestication », moins contrôlé dans un cas, davantage dans l'autre, démontrant que l'apparition de la terre dans la thématique de Borduas se fait pour ainsi dire de l'extérieur, par le côté le plus près de l'humain.

La transformation du même couple d'oppositions selon l'axe du portrait posait d'autres difficultés, car elle invitait à une transposition psycho-sociologique du thème. Il en est sorti un masque de carnaval. Qu'était d'ailleurs une faïence qui sourit, sinon un masque de carnaval ?

L'Essaim de traits [fig. 61] avec ses bleus intenses, ses noirs opaques, ses verts et vermillons soutenus semble davantage une gouache qu'une aquarelle. Comme le suggère le titre, de la masse sombre du bas de la composition, s'échappe un « essaim de traits » noirs et rouges. Comme *Lente calcination de la terre*, *L'Essaim de traits*, nous situe au petit printemps. C'est à cette époque de l'année que le paysan brûle son champ pour l'engraisser et que l'apiculteur attire ses essaims dans la ruche. Nous ne sortons peut-être pas encore de l'aire du feu positif. On connaît l'effet sédatif de la fumée sur la troupe irascible des abeilles, à telle enseigne que l'apiculteur use d'un soufflet qui injecte de la fumée dans la ruche avant d'en retirer les rayons de miel.

Certes, au contraire de la *Lente calcination de la terre* qui nous invitait à une pénétration du sol vers le bas, *L'Essaim de traits* nous en fait échapper vers le haut, comme si tous les registres cosmologiques où le feu exerce son action médiatrice devaient être explorés systématiquement, l'argile cuite au four représentant un niveau intermédiaire entre la fumée calmante des essaims et le feu des champs qui pénètre le sol.

Il faut rapprocher de *L'Essaim de traits*, deux autres gouaches(?), qui en sont très voisines par le coloris et la composition : *La Normandie de mes instincts* et *La Tour immergée*. La première confirme que la terre, qui fait alors son entrée dans la thématique de Borduas, est la terre paysanne, la terre travaillée par l'homme et donc déjà du côté de la « culture ». L'aquarelle a toutefois, comme dans *L'Essaim de traits* un format vertical et anime ses éléments (bleu, vert et brun) d'un mouvement ascendant vers le coin supérieur droit. Celui-ci, traité en vert pâle, produit un dégagement dans cette direction. L'ensemble a un caractère bucolique et renfermé, qui lui a valu son titre.

On pourrait s'étonner qu'une œuvre très semblable de couleur et de composition se soit intitulée ensuite *La Tour immergée*. Après les évocations paisibles de la terre normande, du travail paysan, que vient faire cette vision désolée ? Notons tout d'abord que le thème de l'eau paraît ici par opposition au feu et à la terre. Ce n'est pas le seul exemple dans la série des aquarelles exposées à l'atelier de

Saint-Hilaire. *Jardin marin, Sourire narquois d'aquarium* et *Au fil des coquilles* s'y rattachent bien aussi. Malheureusement, seule cette dernière aquarelle a été retrouvée. Elle n'a pas beaucoup d'intérêt, paraissant un peu bâclée. Le fond est strié de quatre ou cinq bandes horizontales, auxquelles ont été superposées une série de lignes en spirale, évoquant les coquillages du titre. Le rapprochement de tous ces titres fournit probablement la clé de *La Tour immergée*. Pour transposer le thème de la terre cultivée dans le domaine aquatique, le peintre a eu recours à l'espace clos de l'aquarium, sorte de « jardin marin » avec ses « coquillages » et ses « tours » de porcelaine « immergées ». Il est significatif que Borduas ait préféré titrer son aquarelle *La Tour immergée* plutôt que *Château englouti*, comme on le fait parfois, neutralisant l'impression de catastrophe que le mot d'« engloutissement » aurait pu évoquer. Le vieux thème d'immersion géologique traité dans les œuvres antérieures — *La Plaine engloutie* (1947), *Rocher noyé dans le vin* (1949) — subit ici une miniaturisation caractéristique. Du même coup, nous avons peut-être la clé d'une autre aquarelle, qui vient plus loin dans l'ordre d'accrochage. Nous voulons parler d'*Au paradis des châteaux en ruines* [fig. 62], qui, si l'on garde en mémoire l'hésitation entre « tour » et « château » de la gouache précédente, doit sans doute en être rapproché. Des plans se succèdent dans l'espace de cette œuvre nouvelle, comme autant d'îles portant sa ruine, comme si l'aquarium s'étant vidé nous en était révélé l'arrangement intérieur. Il s'agit d'un « paradis », donc d'un jardin, plutôt que d'une scène de désolation, comme nous en avertit le titre. Le peintre Jean McEwen, qui possède cette aquarelle, a rapporté que Borduas y voyait « un Dieu solennel » dans le coin supérieur droit et une « dame digne » étendant les bras dans un geste d'adieu, en haut à droite. Ces « ruines » sont donc peuplées de personnages miniatures un peu ridicules dans leur solennité. Une autre aquarelle de la série, que nous n'avons pas retrouvée, s'est appelée *Au pays des fausses merveilles* explicitant probablement le véritable contenu du « paradis » dont il est ici question.

On doit rapprocher ensuite quelques œuvres qui ont toutes en commun d'être exclusivement des encres. *Faune de cristal* est un lavis à l'encre de Chine, ne recourant donc qu'aux noir, blanc et gris. La composition procède par étagement. Le bas du tableau est traversé par une ligne de sol continue. Au-dessus, dans le vide délimité par quelques bandes horizontales au sommet, s'agitent des formes qui rappellent des limaces avec leurs cornes ou des holothuries avec leurs tentacules, l'image essentielle étant celle d'une masse amorphe munie d'appendices sensitifs et grêles. Cet univers gélatineux est déclaré « de cristal », sans que rien dans cette encre, sauf peut-être le gris translucide dont elle est peinte, vienne justifier cette titraison. Aussi la raison de cette association ne paraît que si on rapproche cette encre de quelques autres analogues.

La plus voisine est *Tubercules à barbiches* [fig. 63]. On y retrouve en effet le même type de forme mal définie munie d'appendices. Ces taches peintes à l'encre de couleur sont interprétées maintenant comme des végétaux, « les tubercules » et les petits appendices qui en sortent, comme des germes, les « barbiches ». Nos limaces à cornes deviennent donc des pommes de terre germées ! Cette transformation permet de comprendre l'allusion au « cristal » dans l'œuvre précédente.

Il était d'usage de conserver les tubercules dans des caveaux, extérieurs à la maison, durant l'hiver. Un reste de cet usage ancien voulait qu'on les conservât

ensuite à la cave à l'époque où celle-ci n'était pas encore scellée de béton. Le froid ambiant conservait les légumes sans empêcher toujours cependant leur germination. Les « tubercules à barbiches » sont donc associés spontanément à l'hiver. Il se pourrait bien que le « cristal » de l'encre précédente soit du même ordre et évoque lui aussi la saison froide. La troisième encre de cette série confirme cette interprétation. Elle s'intitule clairement *Glace, neige et feuilles mortes*. Obtenue par un procédé analogue aux précédentes, cette encre a d'abord consisté en une série de plages ocres déposées sur la page blanche. Puis, avant qu'elles ne sèchent, des coulisses d'encre noire y ont été injectées. Un peu de bleu très dilué est venu fermer la composition en haut et à droite. Les formes y sont nettement végétales, rappelant davantage des ramures que des feuilles. Mais l'idée d'un paysage d'hiver y est très sensible.

Ces œuvres portent donc une fois de plus la marque du temps. Après le printemps, l'hiver a été évoqué. Mais on comprend qu'il s'agit d'un temps qualifié. On notera tout d'abord les associations fortes de feu-printemps, d'une part, et de glace-hiver, d'autre part. Dans les deux cas, ces associations suggèrent que la saison considérée est intégrée à un schème culturel précis. Le feu qu'on associe au printemps est un feu utile, constructif, transformant la terre à toute fin utile. De même la glace, qui est comme le contraire du feu, et qu'amène l'hiver est également utile. Elle conserve les tubercules, fige la faune et la flore jusqu'au printemps suivant. Le visage du temps qui apparaît ici est donc celui du temps paysan.

La présence d'une structure temporelle articulée sur les saisons dans toute cette production d'aquarelles semble confirmée par l'existence de deux autres œuvres consacrées à l'automne. Il s'agit de *Semence d'automne*, dont nous ne connaissons que le titre, et *Blanc d'automne*, qui fait partie de la collection de Claude Hurtubise. Nous retrouvons dans cette dernière œuvre nos formes germées de *Tubercules à barbiches*. Elles sont distribuées dans un paysage à l'horizontal parcouru d'un vent d'est en ouest, évoquant maintenant plutôt des graines ailées, des « semences » justement, qui passeront l'hiver sous la neige pour germer au printemps suivant.

On note toutefois l'absence de l'été dans ce calendrier qui se complaît dans le printemps et dans les deux saisons qui le précèdent ou le préparent de loin.

Quand le schéma saisonnier est repéré, d'autres tableaux viennent s'y situer normalement. Ainsi *Les Yeux de cerise d'une nuit d'hiver* et *Sucrerie végétale* relèvent respectivement de l'hiver et du printemps. Dans le premier, le fond est blanc ou gris très délavé. Des formes ramifiées nettement végétales s'y superposent. Le bleu occupe surtout le registre supérieur de la composition, comme il convient dans un paysage. Ici et là, enfin, paraissent les taches rouges des cerises, qui comme les « feuilles mortes » sont les vestiges de l'automne précédent que nos arbres portent parfois en plein cœur de l'hiver.

Sucrerie végétale [fig. 64] évoque au contraire le paysage printanier de l'érablière. Un rideau d'arbres s'y superpose aux plans du fond, étagé à l'horizontale. Aux baies gelées qui restent parfois aux arbres dépouillés de leurs feuilles est opposée la sève sucrée de l'érable au printemps. Comme le miel en Amérique du Sud, le sucre d'érable représente pour les mythes indiens une des grandes

« séductions » de la nature nord-américaine, comme Claude Lévi-Strauss l'a montré [18]. Par ailleurs, il constitue avec les cendres, une des composantes sensibles du printemps canadien. Borduas rejoindrait donc intuitivement la pensée indienne. En s'ouvrant aux suggestions de la terre paysanne qui l'entourait, sa thématique ne pouvait probablement pas éviter de devenir tangente aux mythologies indiennes de l'Est canadien, qui tiraient leurs structures du même environnement.

Enfin *Sous l'arche comble* qui paraît en fin de liste de l'exposition de Saint-Hilaire, appartient sans doute à l'automne. Il s'agit probablement d'une gouache plutôt que d'une aquarelle proprement dite. La présence de taches blanches opaques trahit cette utilisation de la gouache. De format horizontal, cette œuvre présente une surface tout à fait remplie de taches vert, rouge, bleu, noir et blanc. Le rouge et le vert dominent et confèrent à l'ensemble le coloris des feuilles d'automne. L'« arche comble » à laquelle fait allusion le titre est probablement celle où s'entasse la récolte, symbolisant à elle seule la moisson d'œuvres que Borduas entendait montrer à son public.

Le schéma de la succession des saisons avec l'accent mis surtout sur le printemps épuise-t-il toutes les suggestions temporelles qu'on trouve dans les aquarelles ? Une série semble relever d'une périodicité plus courte que celle des saisons. Elles ont toutes pour thème explicite la nuit. Par ordre d'apparition à l'exposition de Saint-Hilaire on a *Sombre machine d'une nuit de fête, Les Yeux de cerise d'une nuit d'hiver, Persistance dans la nuit, La nuit m'attend* et *Crimes de la nuit*. On pourrait peut-être ajouter *Araignée lunaire* à cette liste à cause de l'évocation de l'astre de la nuit. Nous n'avons pu retrouver que les deux premières de ces œuvres.

Sombre machine d'une nuit de fête [fig. 65] montre bien ce qu'il y a de paradoxal à vouloir traiter d'un thème comme la nuit à l'aquarelle. Il est exclu que le fond soit sombre. Il faut donc demander à l'objet de suggérer la présence nocturne. Mais ce faisant, Borduas sortait de l'impasse de sa production à l'huile de la même année qui, assombrissant de plus en plus le fond, retournait aux contrastes : objet blanc sur fond noir comme dans le *Viol aux confins de la matière*. C'est donc du côté de la forme maintenant qu'il faut chercher le sens temporel des aquarelles. Les titres que nous avons rappelés pointent tous dans la même direction. Ils ont tous un caractère menaçant, paradoxal quand il s'agit de dresser la présence d'une « sombre machine » au cours d'une « nuit de fête ». Dans un cas, la connection est faite avec le cycle saisonnier, précisément dans *Les Yeux de cerise d'une nuit d'hiver*. Il apparaît donc que le caractère menaçant de la nuit est ici rapporté à une des saisons explorées dans la série principale et comme il est naturel, à l'hiver, à la fois parce que c'est la saison la plus rigoureuse et parce que les nuits y sont plus longues. Ces aquarelles développent, donc, dans un de ces aspects, le système général qui est articulé autour de la terre (topographiquement) et des saisons (chronologiquement).

Sombre machine d'une nuit de fête est, à son tour, très voisine de facture de *Coups d'ailes mérovingiens* : même format vertical, même couleur (jaune, rouge et noir) et même composition (formes arborescentes superposées à un fond gris pâle). Ce rapprochement suggère une interprétation. *Coups d'ailes mérovingiens*

18. C. LÉVI-STRAUSS, *Du miel aux cendres*, Plon éd., Paris, 1966.

qui semble l'exact équivalent de *Fière Barbarie passée*, nous renvoie aussi dans la nuit des temps. Cette nuit barbare fut aussi menaçante pour la civilisation. Pour l'auteur du *Refus global* cependant, cette nuit historique n'aurait pas le caractère négatif de la nuit périodique... Sous un autre plan, nous aurions donc encore une œuvre complémentaire au thème saisonnier principal :

HIVER 〉 NUIT 〉 NUIT des TEMPS

Ce rapport de complémentarité n'est pas le seul possible. L'opposition est aussi un ressort créatif important. On se souvient qu'au thème du printemps était associé celui du feu nourricier, ou du moins constructif. On trouve quelques aquarelles qui évoquent, au contraire, le feu destructeur, selon le schéma :

PRINTEMPS 〉 FEU CONSTRUCTIF / FEU DESTRUCTIF

Les Vases de la mer chauffées à blanc portent l'action du feu destructeur jusqu'au fond des mers. Les « vases » représentent bien en effet le fond de la mer. « Chauffées à blanc », elles sont donc mises en continuité avec le sol de la *Lente calcination de la terre*. Ce feu qui les « chauffe à blanc » ne saurait cependant y déposer un engrais nourricier. Il ne peut que détruire.

De même, *Explosion dans la volière* libère des taches dans le blanc du papier. Comme la précédente, il s'agit d'une encre qui ne recourt qu'au rouge et au noir. Nous changeons de registre : après la mer, voici l'air. Significativement la gent ailée, si marquée durant la production automatiste, subit ici le choc d'une explosion destructrice.

Bien que n'ayant pas de rapport visuel avec *Explosion dans la volière, Attaque atomique* qui le suit dans l'ordre d'accrochage de l'exposition à l'atelier de Saint-Hilaire, s'en rapproche aussi par le thème. Il s'agit bien encore d'« explosion ». L'ocre a remplacé le rouge dans ce lavis à l'encre de Chine, en en changeant considérablement l'aspect. Par sa composition, *Attaque atomique* se rapprocherait plutôt des *Vases de la mer chauffées à blanc*. Dans l'un et l'autre cas, le fond est coloré jusqu'à la périphérie du tableau, plutôt que laissé en blanc comme dans l'*Explosion dans la volière*. Aussi l'*Attaque atomique* porte probablement l'explosion au niveau du sol, alors que celle qui mettait en pièce « la volière » se situait dans l'air et que *Les Vases de la mer chauffées à blanc* évoquaient une conflagration sous-marine. Nous retrouvons donc le thème du feu, mais d'un feu destructeur touchant l'univers dans ces trois grands segments cosmologiques : eau, terre et air.

Un certain nombre d'encres relève enfin d'un code géographique. Il est remarquable en tout cas qu'elles se définissent par des coordonnées géographiques : points cardinaux et zone climatique, en particulier. C'est d'abord le cas du *Vent d'ouest apporte des chinoiseries de porcelaine* [fig. 66], lavis à l'encre de Chine rehaussé à l'encre rouge. Les taches noires, peintes d'abord, créent des masses arrondies sur lesquelles des lignes rouges ajoutées après coup (comme on peindrait une porcelaine) viennent souligner les volumes ainsi créés. L'ensemble de la composition est nettement ouvert vers l'ouest. Le coin supérieur gauche est occupé de petits traits rouges qui suggèrent cette direction. Comme tel, le titre suggère une sorte d'inversion : les porcelaines chinoises (les « vieilles faïences » d'une autre aquarelle) qu'on attendrait de l'est sont apportées par « le vent d'ouest ».

Il faut rapprocher de l'œuvre précédente *Les Masques accidentels — vigies du Pôle Nord*. Il s'agit aussi d'une encre de couleur. Le titre a pu être suggéré en partie par les formes humaines qu'on peut y lire aisément. Du tableau précédent à celui-ci nous retrouvons la séquence porcelaine → masque, que nous avions cru déceler entre *Sourire de vieilles faïences* et *Fanfaronnade*. Elle a d'ailleurs une fonction sémantique analogue, celle de transposer en termes socio-psychologiques le thème précédent. Comme le fanfaron, la vigie fait face au danger, certes non pour l'ignorer, mais pour en informer.

Une autre aquarelle dont nous ne connaissons que le titre, *Au pôle magnétique*, pointe également vers le nord. Nord et ouest ne sont pas des directions quelconques pour l'imaginaire canadien. Notre vent le plus froid s'appelle le norois (nord-ouest) et la nécessité de s'en protéger a été déterminante dans notre architecture paysanne. Il ne serait pas exagéré de dire que par opposition au

quadrant est-sud, le quadrant nord-ouest représente l'univers familier de notre imaginaire. L'autre est exotique. C'est probablement ce dernier que *Volupté tropicale* et *Noires figures d'un mirage touareg* exploraient, mais malheureusement ces aquarelles n'ont pas été retrouvées. En donnant une place importante à la terre dans sa thématique, et à la terre paysanne, il n'est pas étonnant que le quadrant plus familier de son univers entre alors dans sa thématique. Il ne contredit pas, par ailleurs, le découpage en saisons, puisque « le vent d'ouest » caractérise l'automne. Le changement de codes, géographique ici, périodique là, ne modifie pas les structures essentielles du système.

Nul doute que toutes et chacune des propositions de la série des aquarelles peintes pourraient alors trouver sa place dans les mailles du filet que l'analyse a tissé. Mais, lorsque seul le titre est connu, l'entreprise est périlleuse. Si on imagine que *Le Perpétuel Chaos* pourrait se ranger avec les évocations du feu destructeur, *Totem naissant, Les Tentes folles, Au fond d'un temple* avec celle de la nuit barbare, d'autres titres comme *Minimum nécessaire* ou *Naïve étrenne* sont trop vagues, pour qu'en l'absence des œuvres il soit possible de décider à quelle catégorie elles devraient être versées.

Par ailleurs, dès qu'une œuvre est retrouvée avec son titre et appartenant à la période, on peut la situer aisément. C'est le cas des quelques aquarelles de 1950 dont les titres ne paraissent pas à la liste de celles qui ont été exposées à Saint-Hilaire. Elles sont au nombre de six. *La Plante héroïque* de la collection de l'Art Gallery of Ontario appartient bien à la famille des *Yeux de cerise d'une nuit d'hiver*. La forme tordue d'une « plante » accompagnée d'une spirale rougeâtre sur la droite, se dresse sur un fond blanc d'hiver. Qu'est-ce qu'une plante « héroïque » sinon une plante qui affronte les rigueurs de l'hiver ? *Pavots de la nuit* de la collection de la Galerie nationale est plutôt voisine de la *Sombre machine d'une nuit de fête*. Aussi bien, il s'agit aussi d'une aquarelle directement consacrée au thème de la nuit. Par les mailles noires du premier plan, on aperçoit deux « pavots » rouges qui lui ont valu son titre. L'aquarelle la plus étonnante du groupe appartient aussi à l'Art Gallery of Ontario. Il s'agit d'*À la falaise de la voie lactée*. On pourrait la définir comme l'inversion du *Viol aux confins de la matière* (1943), puisqu'elle présente le rebord noir de « la voie lactée » surplombant l'abîme blanc de la nuit sidérale. Quelques taches de rouge ou d'ocre viennent rehausser cette composition remarquable. *L'Idole aux signes*, de la collection de Maurice Blackburn, est très semblable à *Vent d'ouest apporte les chinoiseries de porcelaine* sauf que le format est vertical et que la forme dressée sur la gauche évoquerait plutôt une « idole » qu'une « porcelaine » quelconque. Ce rapprochement justifierait peut-être que nous interprétions ici les signes comme des idéogrammes chinois. *L'Idole aux signes* trouverait sa place dans notre géographie du familier et de l'exotique. *Paysage africain* (collection particulière, Toronto), un lavis à l'encre de Chine, et *Souvenir d'Égypte*, du musée du Québec, y trouvent sans peine la leur, relevant du quadrant que nous avons qualifié d'exotique. *Souvenir d'Égypte* est de format horizontal ; mais la pertinence de son titre ne paraît que si on la fait pivoter d'un quart de tour. Le profil des pyramides y paraît alors clairement. *Paysage africain* est moins figuratif.

La majeure partie de ces aquarelles devait donc être présentée à l'atelier de Borduas du 18 au 20 (peut-être jusqu'au 25) novembre 1950. Cette circonstance

explique que l'événement n'a, pour ainsi dire, pas laissé de trace dans la presse. Seul Raymond-Marie Léger lui a consacré un article [19], d'ailleurs peu informatif. Heureusement que le feuillet d'invitation à l'exposition, ainsi que la liste des œuvres ont été conservés par Borduas. Il donne les dates de l'exposition et la liste complète des œuvres exposées [A] au nombre de trente-six [20]. Borduas y a ajouté, à la fin, une série de cinq autres titres probablement vendus à la même occasion. Les titres des aquarelles sont accompagnés du nom de l'acheteur, du prix et de la mention « payé », quand c'est le cas. Cette liste annotée démontre que, sur les 41 aquarelles exposées, au moins 29 furent vendues lors de l'exposition. On peut parler d'un franc succès. Bien plus, dans une lettre datée de Saint-Hilaire, le 12 décembre 1950, et adressée au Dr E. J. Martin de Toronto, Borduas déclarera :

> Vous avez sans doute reçu, il y a près d'un mois, le bout de papier vous faisant part d'une exposition semblable ici même, dans la grande pièce que vous connaissez. Le résultat fut mirobolant ! Plus de trois cents personnes y sont venues et elles ne m'ont laissé qu'une des quarante aquarelles exposées !... Ceci m'a mis en veine. Une exposition s'organise à Québec [21].

Borduas parle donc de 39 œuvres vendues. Nous croyons qu'il lie les œuvres vendues, les œuvres réservées et aussi celles qui seront vendues, le 2 décembre chez Robert Élie.

Sur la lancée de son succès à Saint-Hilaire, son ami Robert Élie organisait, en effet, à son domicile une nouvelle exposition d'encres et d'huiles le 2 décembre 1950 [22]. L'exposition qualifiée de « fugitive » et d'« offerte aimablement par Robert à ses amis » ne dura qu'un jour et n'a évidemment pas été signalée par la presse. Le rapport de cette exposition avec celle de l'atelier à Saint-Hilaire est rendu manifeste par le fait que sur la liste des travaux exposés [23], conservée par Borduas [A], les aquarelles y portent la même numérotation que sur la liste précédente. L'exposition chez Élie comportait aussi six huiles relativement récentes.

Comme la précédente, cette présentation rapide sera un succès. Huit des aquarelles présentées y seront vendues [24].

L'année 1950 s'achevait donc pour Borduas sous un meilleur augure qu'elle avait commencé. Si une motivation financière avait joué, dans le choix de l'aquarelle, Borduas avait vu juste. Pouvait-il envisager l'avenir d'une manière plus sereine ? Une crise plus grave, puisqu'elle devait le toucher dans sa propre famille allait assombrir bientôt l'horizon, l'« espoir » n'ayant été que de courte durée.

19. « Borduas ou d'un néo-classicisme », *Le Devoir*, 23 novembre 1950, p. 6. Cet article indique le « 25 novembre » comme date de clôture de l'exposition. Il se peut que Borduas ait prolongé quelque peu sa présentation.

20. T 195.

21. T 144.

22. Nous préférons cette datation, attestée par un document, à celle qu'a avancée TURNER, *op. cit.*, p. 32 : 2 février 1951.

23. T 195.

24. Soit *Fanfaronnade*, *Faune de cristal*, *Jardin marin*, *Les Masques accidentels...*, *Persistance dans la nuit*, *Le Perpétuel Chaos*, *Semence d'automne* et *Les Tentes Folles*. Trois invendues, *Sombre machine d'une nuit de fête*, *Minimum nécessaire* et *Au fil des coquilles* reparaîtront dans des expositions ultérieures dont celle de la Picture Loan Society, à Toronto (1951) et au Foyer de l'art et du livre à Ottawa (1952).

16

Sculpture et peinture
(1951-1953)

Il est certain que Borduas travaille beaucoup durant l'hiver 1950-1951. Une « exposition-surprise », qu'il tiendra l'été suivant, révélera son récent labeur. Tout d'abord quelques aquarelles et encres dûment datées « 1951 » continuent la production de ce genre de l'année précédente. Considérons, un peu arbitrairement il est vrai, les cinq encres de couleur présentées à cette exposition estivale, sinon comme les premières de la nouvelle série, du moins comme nos œuvres de référence. *Rivalité au cœur rouge* [fig. 67] doit d'abord arrêter notre attention. Peinte exclusivement de deux encres : noir en lavis avec ici et là quelques taches discrètes de rouge, cette encre présente trois plans gris horizontaux soutenus par de faibles montants verticaux. Des taches rouges maculent ce frêle édifice. Il est bien certain que la présence du rouge, l'impression d'un meuble qu'on vient de vider de son contenu, le caractère déchiqueté et frêle des montants verticaux imposent l'idée sinon d'une « rivalité » comme le veut le titre, du moins de quelque événement violent. Certes, il faut se garder de presser de trop près ces comparaisons. *Rivalité au cœur rouge* pourrait se lire aussi comme un paysage. Il suffirait d'y voir des silhouettes d'arbres se détachant sur un fond de nuages ou de brumes, avec ici et là quelques lueurs rouges du couchant. De toute manière, l'œuvre comporte assez d'oppositions (verticale-horizontale ; ligne-plan ; rouge-noir ; centre-périphérie, etc.) pour justifier pleinement son titre de *Rivalité* sur le plan plastique.

Rayonnement à contre-jour [1], qui suit sur la liste des encres présentées à son atelier, maintient l'idée d'une « rivalité » non pas entre des formes, mais entre la lumière et les ténèbres. Borduas y a recours à une composition centrée plutôt qu'étagée où le fond rayonne en transparence dans les formes sombres du premier

1. Nous croyons que c'est le titre de l'encre de la collection de R. Bellemare. Il la tient d'un collectionneur de Québec. Or *Rayonnement à contre-jour* avait été exposé à Québec en 1951 avec quatre autres dont les destinations sont connues.

plan. Il est certain que l'encre de couleur (comme l'aquarelle) encourage l'exploration de ces effets atmosphériques. Il n'est pas étonnant que l'œuvre suivante s'intitule *Le Temps se met au beau* [2]. Mais on notera que l'opposition entre le beau et le mauvais temps est implicite dans ce nouveau titre. Elle confirme que la structure de la série est une opposition entre deux états de l'atmosphère, un lumineux, l'autre sombre, le jour et le contre-jour. Les deux derniers titres semblent aller moins de soi. *Paysannerie* [3] emprunte son titre à la langue des nouvelles de George Sand ou de Guy de Maupassant. C'est dire qu'on ne sort pas de la chicane ! *La Raie verte* [fig. 68] enfin transpose dans le milieu marin les effets mis en œuvres dans le milieu atmosphérique, selon un procédé dont Borduas est coutumier. En même temps, le titre passe de la désignation de l'atmosphère (et donc du temps) à celle de l'objet : ici, la raie. Apparentée au requin, la raie est un poisson effrayant. L'imagination la classe volontiers parmi les poissons dangereux. Certaines espèces le sont, comme la raie électrique ou encore plus la pastenague qui est munie d'un aiguillon empoisonné. Dans le présent contexte, il allait de soi que le signe choisi ait eu quelque chose de sinistre ou de menaçant.

Nous tenons en main les linéaments d'un système dans lequel il est loisible de situer les quelques autres aquarelles de 1951 que nous avons pu retrouver. Deux s'intitulent simplement *Rouge* et *Bleu*. La première est dans l'esprit de *Rivalité au cœur rouge*, sauf qu'elle oppose à des bandes grises verticales des mouvements noirs tourbillonnants. Le rouge n'apparaît qu'en contre-jour. *Bleu* fait plutôt partie de la famille de *La Raie verte*. Elle est maintenant si décolorée qu'il est difficile de voir en quoi elle justifie son titre. Il est peut-être significatif que ces deux encres soient désignées par des couleurs opposées dans le spectre. On trouve ensuite *Tourbillon d'automne* qui est un peu plus accentué que les précédents. Du jaune et du rouge brique viennent rehausser ce lavis à l'encre de Chine. Le peintre a procédé comme dans *Rivalité au cœur rouge*, c'est-à-dire qu'il a d'abord strié son fond de bandes horizontales. Là-dessus sont venus s'inscrire deux bouquets de branches perdant leurs feuilles. L'automne, dans l'imaginaire de Borduas, nous avons eu maintes fois l'occasion de le constater, transpose, dans le cycle des saisons, les effets atmosphériques perceptibles à la fin de la journée. *Après midi marin* nous ramène au fond de l'eau, mais aussi en fin de journée. Une tache rouge sur la droite est à la fois le soleil couchant et le cœur de quelque radiolaire. *Rendez-vous dans la neige* appartient au code saisonnier. Là encore le schéma est celui de *Rivalité au cœur rouge* : opposition de formes verticales ou obliques sur un fond de taches à l'horizontale. On peut trouver là confirmation que le schéma mis en place dans *Rivalité...* était celui d'un paysage où des effets atmosphériques particuliers pouvaient prendre place. Ici, la « neige » a remplacé le « tourbillon » des feuilles d'automne et un « rendez-vous », la « rivalité ». Une inversion de contenu ne met pas en question la structure. Nous avons pu retrouver trois autres aquarelles datées de 1951 et qui paraissent plus tard dans le cycle. Elles restent cohérentes avec l'ensemble. *Les Barbeaux* [fig. 69] présente une série de chevrons emboîtés les uns dans les autres. Des barbillons accrochés aux bandes des chevrons ont suggéré au peintre d'y voir des « barbeaux », ces cyprinidés à barbillons dont la chair n'est pas très estimée des nôtres qui lui trouvent un goût de vase.

2.　Elle fait partie depuis 1970 de la collection permanente de la Hart House (Université de Toronto).

3.　Vendue à Mᵉ Joseph Barcelo et perdue depuis.

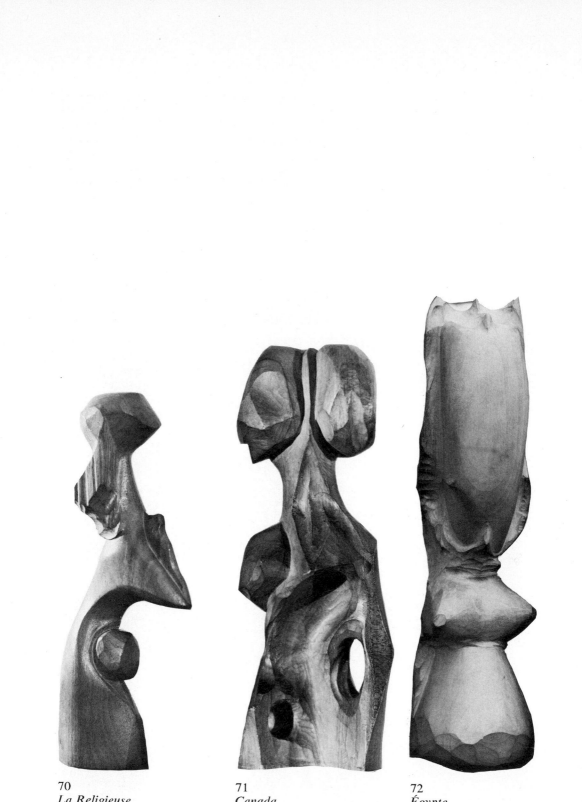

70
La Religieuse
(1951)

71
Canada
(1951)

72
Égypte
(1951)

73
L'Écho gris
(1952)

74
Réception automnale
(1953)

75
Le Retour
d'anciens signes emprisonnés
(1953)

76
Il était une fois
(1953)

77
Figure aux oiseaux
(1953)

78
Les signes s'envolent
(1953)

79
La Blanche Envolée
(1954)

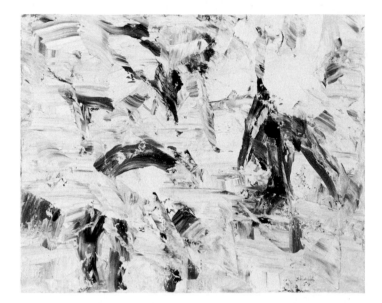

80
L'étang recouvert
de givre
(1954)

81
Résistance végétale
(1954)

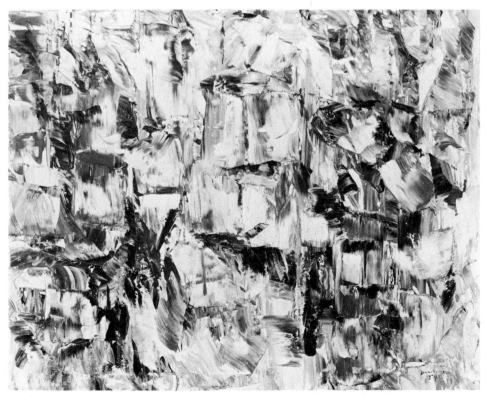

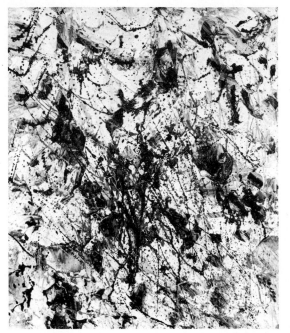

82
Graffiti
(1954)

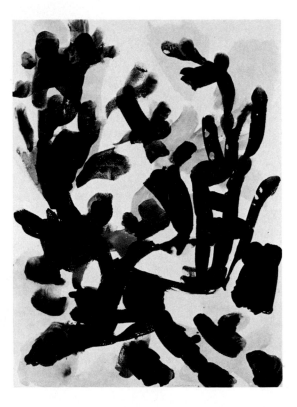

83
Plante généreuse
(1954)

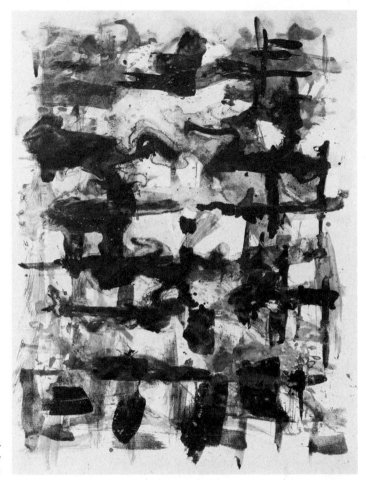

84
Les Pins incendiés
(1954)

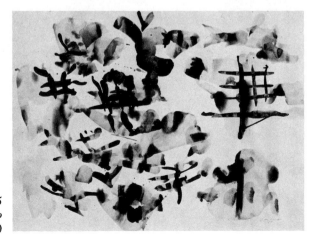

85
Tic-tac-to
(1954)

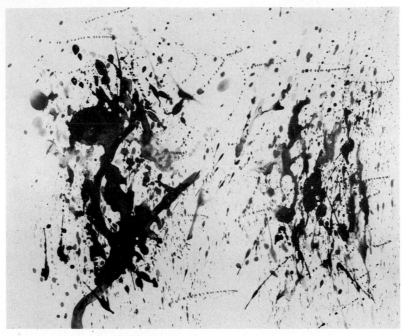

86
Confetti
(1954)

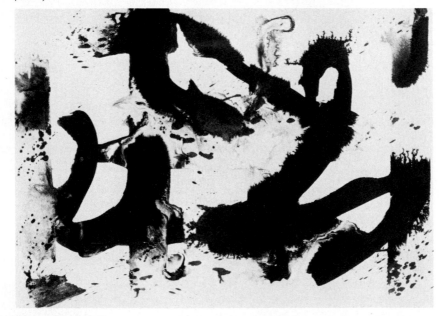

87
Blanches figures
(1954)

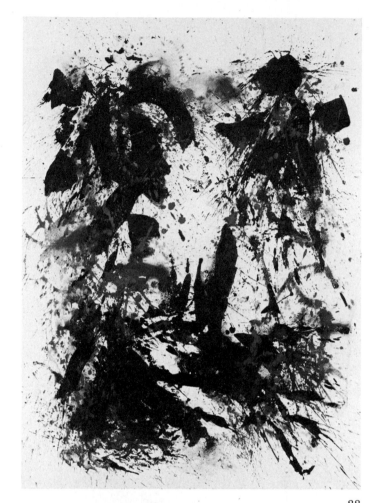

88
Trouées blanches
(1954)

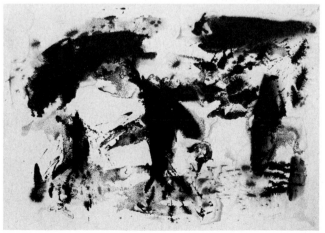

89
Baraka
(1954)

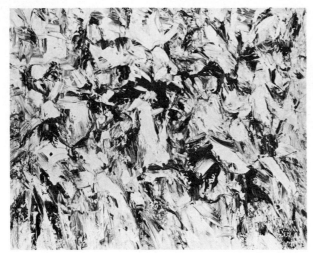

90
Pulsation
(1955)

91
Tendresse des gris
(1955)

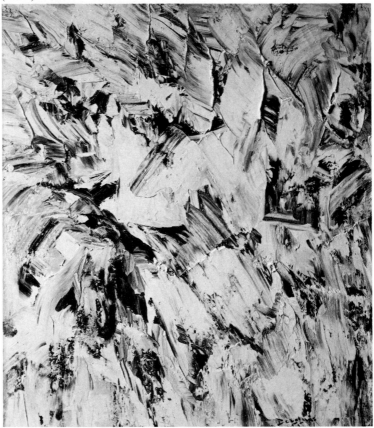

92
Les Voiles rouges
(1955)

93
Persistance des noirs
(1955)

94
Tango
(1955)

95
Franche coulée
(1955)

96
Martèlement
(1955)

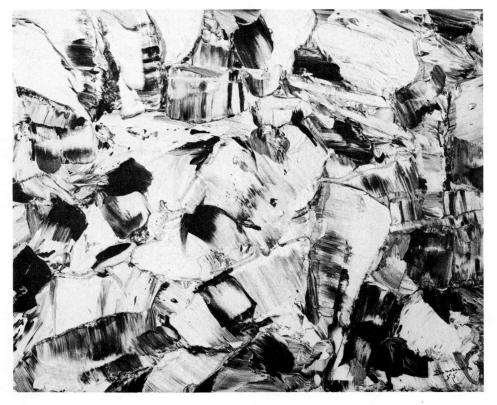

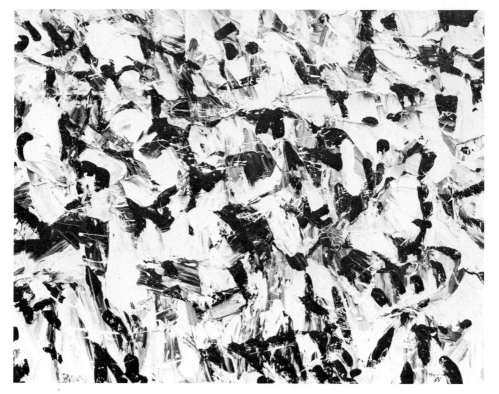

97
Ardente
(1955)

98
Entre les piliers
(1955)

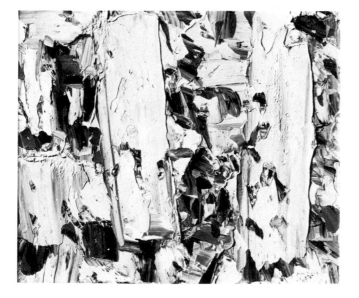

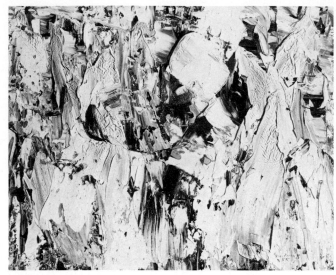

99
Blue Canada
(1955)

100
Danses éphémères
(1955)

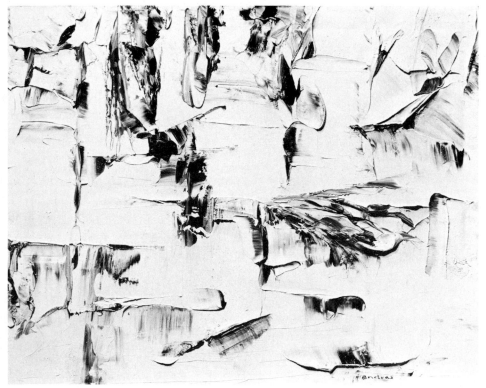

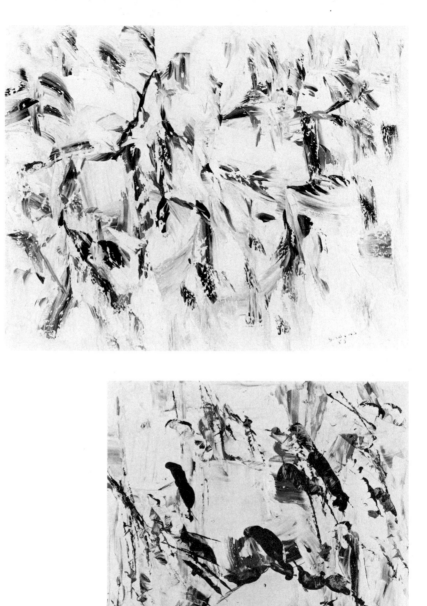

101
Souriante
(1955)

102
Graphisme
(1955)

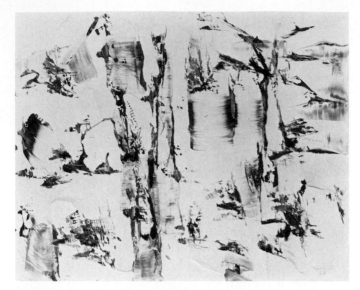

103
Chinoiserie
(1956)

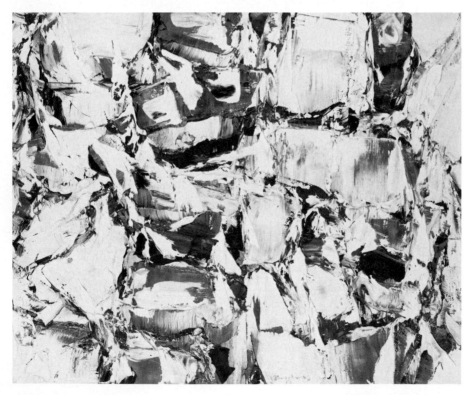

104
La Grimpée
(1956)

Il est remarquable que, de tous les poissons de nos eaux, ce soit le barbeau qui ait une gueule qui rappelle le plus celle de la raie. *Chinoiserie* est dans la suite de *Tourbillon d'automne* et donc de *Rivalité au cœur rouge*. L'encre et l'aquarelle ont tendance à évoquer la porcelaine pour Borduas. Enfin, *La Joyeuse Éclosion* qui évoque le printemps ferme le cycle des saisons. Des coups de pinceaux tourbillonnants, des taches légères envahissent l'aire picturale d'une sorte de frénésie « joyeuse », en effet. Il peut s'agir aussi bien de l'éclosion de graines ailées que de celle d'œufs de poisson.

Même non dépourvue d'intérêt, cette production d'aquarelles n'a pas pu occuper le gros du temps de Borduas. La quantité produite ne peut faire illusion là-dessus, vu la rapidité du médium et les petites dimensions des travaux. Aussi bien nous soupçonnons l'existence d'une production à l'huile, durant la même période. L'« exposition-surprise » comportera dix huiles dont quelques-unes très récentes.

L'Éruption imprévue fait d'abord la transition avec la production précédente. Une ligne de démarcation entre le sol vert et le ciel gris divise le tableau à l'horizontal. Du sol jaillit « l'éruption imprévue », quelque peu décalée vers la gauche mais évoquant moins quelques événements volcaniques qu'une floraison blanche inattendue dans un paysage aussi dépouillé. Le traitement du massif de fleurs en facettes noir et blanc rappelle celui de *La Passe circulaire au nid d'avions*. Ayant retrouvé ses droits, la terre se manifeste donc comme un élément actif, non plus seulement support des objets, ni même piste d'atterrissage mais mère des plantes et de la végétation. Un autre tableau confirme cette interprétation. *Floraison massive* démontre ensuite comment la pratique de l'aquarelle a modifié sa peinture à l'huile. Borduas y fait peu usage de la spatule et y a plutôt recours à ce qui paraît être des tamponnements à la brosse. Le fond est tout entier traité de cette manière, mais les objets se détachant du fond le sont aussi parfois. Les quelques coups de spatule sont réservés uniquement aux objets et semblent n'avoir servi qu'à distribuer ici et là des accents blancs.

C'est un tableau très coloré, le fond passant du violet profond en haut au jaune chaud en bas avec des intermédiaires orange et ocre. Les objets ont recours à l'ocre, au vert, au noir et au blanc. Ils forment une sorte de bouquet de taches centré et rayonnant vers la périphérie du tableau sans toutefois y toucher. La composition rappelle une nature morte au bouquet de fleurs, d'où il tire son titre. Borduas, tout en restant fidèle à son schéma d'espace paysagiste, y explore les formes ramifiées suggérées par les plantes.

Un grand tableau de la collection du Dr A. Campeau, et qui est resté sans titre, se rattache certainement à cette inspiration botanique. Les formes s'y développent selon un schéma ramifié qui font penser à la série des *Arbres* abstraits de Mondrian. Les empâtements sont réduits au minimum marquant l'influence de la technique de l'aquarelle sur la production de Borduas à cette époque. La même remarque pourrait s'appliquer à un autre tableau sans titre mais daté de 1951 de la collection de Marcelle Ferron, qui, de tous les tableaux de la période fait le plus penser à l'aquarelle. La matière picturale y a été fortement diluée.

Deux autres tableaux de 1951 nous sont connus : l'un uniquement par son titre *Arbaresque* et l'autre, par une photographie, *La Cathédrale enguirlandée*. On admettra que l'un et l'autre titres nous maintiennent dans l'ordre végétal, le néo-

logisme « arbaresque » étant formé d'« arbre » et d'« arabesque ». Toutefois la production la plus étonnante de cet hiver 1950-1951 consiste en une dizaine de sculptures sur bois. La dernière activité de ce genre remontait au temps où Borduas était encore à l'école des Beaux-Arts. Il va sans dire que les nouvelles sculptures n'ont rien à voir avec cette production ancienne. Borduas fait discrètement allusion à cette activité dans une lettre au docteur E. J. Martin de Toronto.

> J'aurais voulu vous écrire la semaine dernière, une sculpture — je fais des sculptures sur bois de ce temps-ci — prit tout mon temps [4].

Plus tard, il se réfère à ces œuvres comme à des « sculptures sur bois exécutées cet hiver [5] ». C'est donc bien à ce moment qu'il faut les situer. On connaît une dizaine de ces sculptures sur bois à taille directe. De petites dimensions, elles ne dépassent pas généralement 28 à 30 centimètres de hauteur sauf une, *Égypte* qui en a 43. Elles ont toutes reçu, sauf une [6], des noms de pays ou de continent, proposant du même coup une sorte de géographie mythique de Borduas. On y voit déjà paraître la liste de ses pays d'exil *États-Unis, France* et *Japon*. L'*Égypte* et la *Grèce* sont les pays dont les styles l'avaient intéressé à l'époque où il préparait sa conférence *Manières de goûter une œuvre d'art*. *Russie* et *Angleterre* pouvaient prétendre compléter sa vision de l'Europe ; *Afrique,* celle des continents. *Canada* s'imposait pour finir. Quelle que soit l'espèce logique interne qu'on puisse trouver à cette titraison somme toute un peu passe-partout, on ne peut pas ne pas s'empêcher de la trouver bien adventice quand on est confronté aux œuvres elles-mêmes. Notons d'abord que l'une d'entre elles ne se conforme pas à ces titres géographiques. Elle s'intitule *La Religieuse* [fig. 70] et évoque tout à fait un personnage voilé, à front bas ayant les mains jointes. Détail incongru : une cheville lui bouche le sexe. Des évocations assez crues du même genre se rencontrent dans d'autres sculptures. Il est difficile de ne pas voir la tête phallique du personnage de *Canada* [fig. 71] ou les seins de celui d'*Égypte* [fig. 72]. *États-Unis* évoque plutôt le geste de l'orante et pourrait se rapprocher du thème de la religieuse. Les titres de celles des collections d'Adrien Borduas, de Renée Borduas (deux) et de Michel Camus n'ont pas été conservés. Elles entrent quand même dans la catégorie des personnages et qui sait s'il ne faudrait pas aussi y voir quelques allusions sexuelles cachées. Cette interprétation paraît confirmée par une liste de titres que Borduas avait pensé donner à quelques-unes de ses sculptures et qu'il ne retiendra pas. On la trouve dans une note à L. V. Randall datée du 26 février 1951, alors qu'on peut le supposer en plein travail.

> *Petite Paysanne au pied d'âne* ;
> *Les Deux Seins haut perchés* ;
> *Le Cas féminin* ;
> *Construction érotique* [7].

Nous sommes loin de la géographie ! Ce document nous autorise surtout à considérer les titres géographiques comme un moyen de masquer des contenus érotiques. On aura tôt fait de les révéler aux connaisseurs ! Et cela dans un esprit bien surréaliste ! Cette manière n'a rien d'étonnant chez Borduas qui a souvent pratiqué le double titre, numéraire et littéraire, abstrait et concret, daté et des-

4. Borduas à J. E. Martin, 7 février 1951, T 144.
5. Borduas à Sidney Key, 5 juin 1951, T 223.
6. Intitulée *La Religieuse* et appartenant à Monsieur et Madame Marc Goyette.
7. Liste de « photos envoyées à M. Randall pour New York », 26 février 1951, T 155.

criptif, etc. Il ne fait que s'y conformer une fois de plus. Cela s'imposait peut-être d'autant plus que, s'aventurant sur le terrain neuf de l'objet en trois dimensions, il l'avait d'abord expérimenté comme un objet sexuel, phallique même. Il aspirait sans doute à dépasser cet archétype, d'où les titres géographiques finalement retenus.

L'activité artistique de Borduas en cet hiver 1950-1951 fut donc abondante et diversifiée. On n'oubliera pas que son art reste à ce moment le seul gagne-pain de Borduas et de sa famille. Il s'obstine aussi à en être le seul pourvoyeur, ne pouvant pas envisager de voir sa femme prendre du travail comme infirmière, pour des raisons qu'on jugera relever du chauvinisme des mâles de l'époque.

Dans ces conditions, la diffusion de ses travaux devient une préoccupation majeure. Rien n'est négligé en ce sens. Il ne s'oppose à aucune utilisation de ses tableaux dans de grandes expositions officielles, à l'efficacité desquelles, pourtant, il ne croyait pas beaucoup. Il se réjouit des invitations d'exposer qu'on lui fait, en sollicite même l'occasion.

Du 7 au 22 avril 1951, la Federation of Canadian Artists présentait à la Galerie XII du musée des Beaux-Arts de Montréal, une exposition intitulée « Artistes et collectionneurs contemporains » [8]. On avait eu l'idée quelque peu plaisante de placer côte-à-côte une œuvre vendue et une œuvre non vendue de chacun des vingt exposants, sans doute pour exciter la générosité des « collectionneurs contemporains » ! Le peintre montréalais Louis Muhlstock avait été chargé de la sélection des travaux. Sa tâche était moins facile qu'on pourrait le croire. Le peu d'estime dans lequel on tenait généralement la Federation au Québec pouvait lui nuire [9]. Pellan et de Tonnancour, pour des raisons différentes, déclinèrent son invitation. Pierre Gauvreau prétexta avoir perdu l'adresse de Muhlstock pour expliquer son empêchement à lui faire parvenir sa toile à temps pour l'exposition. Que Borduas y ait eu deux tableaux, lui qui n'était pas très chaud pour la Federation est bien la preuve qu'il était en difficulté financière. Son tableau vendu était *Sous la mer* (1945) ; mais, entrant dans le jeu des organisateurs, il demanda à Line Larocque [10], son possesseur, de l'intituler *L'Attente* « pour la circonstance ». Son tableau non vendu était *Le Lampadaire du matin* (1948). Bien que ce dernier tableau eut dû normalement faire pâlir son voisin, il restera invendu puisque Borduas l'emportera à New York avec lui.

Quand de Tonnancour avait décliné l'invitation de Muhlstock, il avait allégué son manque de temps, étant tout à la préparation d'une prochaine exposition à Toronto. Depuis un certain temps déjà, il avait été question pour lui d'une exposition conjointe avec Borduas à la Art Gallery of Toronto. Borduas avait été contacté, dès le 16 janvier 1951, par Sidney Key, conservateur à cette institution.

We have long felt this need of seeing a substantial number of your paintings all together at one time instead of seeing them simply in group exhibitions [11].

8. T 140.
9. Voir Rolland BOULANGER, « Vingt artistes qui sont connus », *Notre temps*, 14 avril 1951, p. 4, col. 4 et 5.
10. Borduas à Line Larocque, 9 mars 1951.
11. « Depuis longtemps nous ressentons le besoin de voir un groupe important de vos travaux réunis dans une même exposition plutôt que dispersés au gré de diverses expositions de groupe. » T 223.

L'idée d'exposer ses travaux avec ceux de Jacques de Tonnancour, avec lequel il était brouillé depuis l'affaire de *Prisme d'yeux*, ne semble pas l'avoir troublé outre mesure. Il demandera tout de même que ses tableaux soient présentés à part.

> [...] que mes tableaux forment un ensemble, sans être intercalés à ceux de mon confrère [12].

L'exposition intitulée « Borduas and De Tonnancour : Paintings and drawings » a lieu du 20 avril au 3 juin [13]. Quinze des vingt-trois tableaux envoyés par Borduas ont été retenus pour l'exposition [14]. Quatre tableaux ayant déjà trouvé acquéreurs furent ajoutés pour compléter cette présentation [15]. Au total donc, dix-neuf travaux furent montrés [A]. Si l'on fait abstraction de la petite *Nature morte* (1941) prêtée par le musée des Beaux-Arts de Montréal, l'exposition résumait d'abord en trois tableaux [16] sa présentation de 1946 à l'exposition Morgan, trois tableaux de 1947, quatre de 1948 et cinq de 1949 constituaient ensuite la partie centrale de l'exposition et permettaient au public torontois de se donner une idée claire de la meilleure période de la production automatiste de Borduas. Les tableaux les plus récents, enfin, étaient tous de l'année précédente (1950) : *Quelques objets palpitants*, *La Passe circulaire au nid d'avions* et *Les Portes de la mer* [17].

On s'attendrait qu'une exposition aussi importante ait provoqué une réaction critique intéressante, d'autant que les présentations antérieures de Borduas à Toronto avaient été non seulement noyées dans des expositions de groupe mais quasi exclusivement figuratives. Il n'en fut rien. À Borduas qui s'inquiéta de cet aspect de l'aventure, Sidney Key ne put que faire une réponse embarrassée.

> *Quite frankly, I don't think you missed much by not receiving the news-papers listed above, because they fell under the heading publicity rather than critical reviews* [18].

Si on en juge par les quelques mentions que nous ayons pu retrouver [19], le jugement de Sidney Key était tout à fait justifié. Roberts et Varley, d'une part, et deux ennuyeuses expositions de peintres parisiens (Bernard Buffet, Paul Charlot et André Civet) et écossais, d'autre part, reçoivent plus d'attention. Le chroniqueur de *Saturday Night* se contente de noter :

12. Borduas à Sidney Key, 3 avril 1951, T 223.
13. L'exposition ne comportera pas de catalogue. On conserve à la Art Gallery of Ontario une liste ronéotypée des œuvres exposées.
14. Ne le seront pas, faute d'espace : *Abstraction verte*, *L'Oiseau déchiffrant un hiéroglyphe*, *La Prison des crimes joyeux*, *Fête papoue*, *Nonne et prêtre babyloniens*, *La Mante offusquée*, *Joute dans l'arc-en-ciel apache* et *La Colonne se brise*.
15. Soit *Bombardement sous-marin* (Coll. Musée de la Province de Québec), *Les Portes de la mer* (Coll. E. J. Martin, Toronto), *Nature morte* (Coll. Musée des Beaux-Arts de Montréal) et *Cimetière glorieux* (Coll. D. Noiseux, alors à Cambridge).
16. *Figure au crépuscule* (1944), *Femme au bijou* (1945) et *Caprice sous-marin* (1946). Il faut probablement identifier ce dernier tableau à *6.46* ou *Sous l'eau*, qui fut exposé sous ce titre en 1946 à Toronto. Voir Borduas à Sidney Key, 15 avril 1951, T 223.
17. Il faut préférer ce titre à *Port de la mer* qu'on voit sur la liste de la galerie. Il s'agit d'une erreur, puisque Borduas en donne le titre correctement dans une lettre qu'il envoie à Sidney Key le 19 février 1951. Le docteur E. J. Martin acquiert ce tableau à l'occasion de cette exposition.
18. « Franchement, vous n'avez pas manqué grand-chose en ne recevant pas les journaux ci-mentionnés. Les articles y sont plus de l'ordre du communiqué publicitaire que de la revue critique. » Sidney Key à Borduas, 3 juillet 1951, T 223.
19. Pearl McCARTHY, « Goodridge Roberts, Varley Have One-Man Exhibitions », *Globe and Mail*, 28 avril 1951, p. 12 et P.D., « Landscape and lemons. Stimulating Spring Shows Bring Glimpses of French and Scottish Art to Ontario », *Saturday Night*, 5 juin 1951.

The interchange of contemporary art between Toronto and Montreal might do much to help break down the long-standing prejudices between the two major Canadian centers [20].

On peut se demander si l'indifférence de la critique torontoise était de nature à abattre ces murs de préjugés entre les deux villes ! Son silence n'aidera pas au succès commercial de l'exposition. Borduas vendra peu à cette occasion. Sa correspondance avec Sidney Key révèle qu'à part *Deux figures au plateau*, acquis par la Galerie, un seul tableau, soit *Quelques objets palpitants*, trouva acquéreur [21], non le moindre à vrai dire puisqu'il s'agissait de A. Y. Jackson !

Entre-temps, à Montréal, le musée des Beaux-Arts ouvrait son 68e Salon du printemps [22]. Borduas y présentait *L'Éruption imprévue*. Ce sera la dernière fois que Borduas participe à un Salon du printemps du musée. Le système des deux jurys (académique et moderne) y était toujours en vigueur. Le prix Dow alla à Léon Bellefleur, cette année-là, pour son petit tableau *Nocturne aux oiseaux*. La presse montréalaise couvre l'événement sans trop d'enthousiasme. Adrien Robitaille ne mentionne que le tableau de Borduas, dans lequel il lui paraît que l'artiste « groupe mieux ses touches de couleur et recrée une nouvelle perspective à son usage [23] ». Jean Dénechaud lui préfère celui de Bellefleur, dans « le genre surréaliste ».

Paul-Émile Borduas présente dans ce genre de peinture une toile marquée de son coloris habituel, ne possédant pas toutefois les qualités de celles de Bellefleur au point de vue graphisme et recherches des formes [24].

Quant à Rolland Boulanger, il ne mentionne même pas Borduas [25].

Si Borduas avait fait alors le bilan de ses efforts, il aurait pu se décourager. Certes, ses œuvres voyagent, sont appréciées, mais les ventes ne se font qu'une à une, parcimonieusement, à un moment où il aurait eu besoin d'un succès plus rapide et plus décisif. On comprend du moins que, dans son état d'esprit d'alors, il n'ait accordé que peu d'attention aux activités automatistes. Son attitude lors d'une petite exposition organisée par Jean-Paul Mousseau, Jean Le Fébure et Claude Gauvreau, et présentée en mai au 81 de la rue Ontario, sous le titre « Les Étapes du vivant [26] » l'illustre assez. Il s'agissait d'une exposition didactique, entendant montrer les diverses « étapes » de la figuration à l'automatisme. Non seulement Borduas n'y présente aucune œuvre, même si les organisateurs avaient réussi à obtenir par ailleurs des travaux de Pierre Gauvreau et de Jean-Paul Riopelle, mais il semble avoir eu une attitude assez réticente le soir du vernissage, du moins dans les débuts.

20. « Cet échange d'œuvres contemporaines entre Toronto et Montréal devrait aider à abattre le mur de préjugés qui séparent les deux métropoles canadiennes depuis longtemps. »
21. Sidney Key à Borduas, 11 et 28 mai et 11 juin 1951, T 223.
22. Du 2 au 30 mai 1951. Voir E. H. TURNER, *op. cit.*, 1962, p. 32.
23. « Quelques révélations avec Guité, Binning, Riordon et Borduas », *Le Devoir*, 10 mai 1951, p. 6.
24. « Le Salon du Printemps du Musée des Beaux-Arts », *La Presse*, 12 mai 1951.
25. « Rien de bien sensationnel au salon du Musée des Beaux-Arts », *Le Canada*, 12 mai 1951.
26. *Cf.* R. BOULANGER, « Les étapes du vivant, des objets de la nature aux objets surrationnels », *Le Canada*, 19 mai 1951, p. 4 ; J. DÉNÉCHAUD, « Les étapes du vivant », *La Presse*, 19 mai 1951, p. 63 ; A. ROBITAILLE, « Les étapes du vivant », *Le Devoir*, 25 mai 1951, p. 6.

Il n'était pas de bonne humeur au début, il avait passablement tendance à nous engueuler. Il était très hostile à l'égard des deux Riopelle ; il s'écria : « C'est fini, ça ! » Cependant, dans une ambiance de camaraderie affectueuse et au milieu de jolies femmes, sa générosité naturelle reprit le dessus ; à la fin de la soirée, il me dit : « C'est une manifestation épatante ! » [27].

On aura noté, au passage, le coup de patte à Riopelle. Cela ne peut nous étonner après ce que nous avons vu à propos de *Communication intime à mes chers amis*. La rupture était déjà consommée et Borduas n'était pas homme à revenir sur une rupture passée, comme il en a donné souvent l'exemple.

Par ailleurs, il appréciait moins le tour « tapageur » que prenaient souvent les manifestations automatistes. Du moins, cette fois, ses craintes n'étaient pas fondées et sa mauvaise humeur perdit bientôt sa raison d'être.

Toujours pressé par la nécessité, et peut-être déçu par le peu de succès financier de l'exposition de Toronto, Borduas décide ensuite de se rabattre sur une formule qui lui avait réussi l'année précédente. Les 2, 3 et 4 juin 1951, il présente à son atelier de Saint-Hilaire, « une exposition surprise [28] » qui seule, à ce moment, donne une idée complète de sa production de l'hiver précédent. Elle groupe en effet neuf sculptures, dix huiles et cinq aquarelles [A].

Certes, une exposition de ce genre n'attire pas la critique. Si ce n'eut été de Charles Doyon et de Claude Gauvreau [29], la presse aurait été complètement muette sur le sujet. Le public ami de Borduas a-t-il répondu plus chaleureusement ? Les annotations de la liste conservée par Borduas révèlent qu'il a vendu cinq de ses sculptures [30], une huile, soit *Cloche d'alarme* [31], et deux encres : *Rivalité au cœur rouge* et *Paysannerie* [32]. On peut donc parler d'un succès relatif. Rien de comparable en tout cas avec l'enthousiasme de l'année précédente.

Toujours, au cours de cette période, des ventes difficiles, pièce par pièce, prennent la place du succès foudroyant escompté. Borduas s'entête. Il reporte de saisons en saisons les espoirs déçus de la veille.

L'« exposition surprise » terminée, il mise de nouveau sur Toronto. Au moment où le projet de l'exposition conjointe avec de Tonnancour à l'Art Gallery of Toronto s'élaborait, le précédant même de quelques jours, Borduas avait rêvé d'une exposition d'aquarelles à Toronto. Le 12 décembre 1950, il avait écrit, dans une lettre déjà citée, au Dr Edgar J. Martin :

> Je serais très intéressé à exposer une vingtaine d'aquarelles à Toronto au cours de l'hiver ou au début du printemps. Naturellement, je pense au « 3 Charles Street » et à vous pour entamer l'affaire si possible [33].

27. C. GAUVREAU, *art. cit.*, *La Barre du jour*, p. 86.
28. La liste manuscrite existe. T 195.
29. C. DOYON, « La Sculpture. Borduas tailleur de bois », *Le Haut-Parleur*, 23 juin 1951 ; C. GAUVREAU, « Tranches de perspective dynamique », *Le Haut-Parleur*, 20 octobre 1951.
30. Soit *Russie* à F. Bonin, *États-Unis* à C. Lussier, *Afrique* au Dr M. Goyette, *Égypte* à M. Plamondon et *Canada* à I. Legendre. T 195.
31. Au Dr A. Campeau.
32. Respectivement à A. Gascon et à J. Barcelo.
33. T 144.

L'adresse ici donnée est celle de la Picture Loan Society et le Dr E. J. Martin offre à Borduas de lui servir d'intermédiaire auprès de Douglas Duncan [34], fondateur de cette société avec H. G. Kettle et Nora McCullough. Il ne cachait pas d'ailleurs que son intention principale, à propos de cette exposition, est la vente.

> Disons tout d'abord que l'exposition que je me félicite de vous avoir demandé d'entamer avait pour but immédiat la vente. Il s'agit de trouver huit cents dollars d'ici l'été prochain pour satisfaire les besoins élémentaires de la maisonnée. Pour une part, cette exposition entrait dans mes calculs. Et, par expérience, une exposition d'aquarelles fait une impression de sereine confiance et se vendent comme des petits pains chauds. Mes huiles, au contraire, inquiètent et troublent : peuvent gêner aussi le favorable résultat des aquarelles [35].

Cette franchise étonnera peut-être. Elle n'a pas troublé le Dr E. J. Martin qui y verra l'expression du marasme financier dans lequel Borduas se trouvait et stimulera son désir de l'aider.

Entre-temps quelques aquarelles sont montrées durant l'été, à Québec. Gérard Morisset lui demande cinq encres de couleurs [A] pour son « Exposition-Festival de la Société Saint-Jean-Baptiste » qui aura lieu du 21 juin au 7 juillet 1951 au Café du Parlement [36]. Borduas y vendra deux œuvres, dont une [37], achetée par l'organisateur de l'exposition.

À la foire de Toronto, « The Canadian National Exhibition », Borduas présente *Floraison massive* qui sera acquise par la Art Gallery of Toronto, à cette occasion [38], confirmant une fois de plus l'intérêt croissant de Toronto pour l'œuvre de Borduas à cette époque.

De plus de conséquence pour l'avenir est la participation de Borduas, en octobre et en décembre 1951, à la section canadienne de la « Ire Biennale du Musée d'Art moderne de São Paulo ». Il y présente *L'Éruption imprévue* et doit son inclusion dans cette exposition aux bons soins de la Galerie nationale. Elle lui donnait ainsi l'occasion de participer pour la première fois, si l'on excepte sa présentation à l'UNESCO en 1946 et qui n'avait pas eu de suite, à une exposition de calibre international. Jusqu'à présent ses tableaux envoyés à l'étranger l'avaient toujours été au sein de présentation exclusivement canadienne. Il ne faudrait pas exagérer la portée de l'événement cependant et reporter anachroniquement le prestige subséquent des manifestations de São Paulo sur la première de la série. Le catalogue publié à cette occasion est encore fort modeste [39]. Du moins, quand l'événement aura pris plus de prestige, Borduas qui y avait déjà exposé pourra considérer y avoir ses entrées.

Vers la fin de 1951, Borduas participe dans l'ouest du Canada et des États-Unis à une exposition organisée par la Galerie nationale et qui entendait présenter des « Recent Quebec Paintings » dans ces régions éloignées. Borduas y avait

34. *Cf.* A. JARVIS, *Douglas Duncan. Gift from the Douglas M. Duncan Collection and the Milne-Duncan Bequest*, GNC, Ottawa, 1971, p. 31.
35. Borduas à J. E. Martin, 7 février 1951. T 44.
36. G. Morisset à Borduas, 11 juillet 1951, T 198.
37. *Bleu.*
38. S. Key à Borduas, 24 août 1951. T 223.
39. Bien qu'il connut deux éditions. Borduas y est mentionné, p. 140.

quatre tableaux [A] dont un seul récent, *La Cathédrale enguirlandée* (1951), reproduit au catalogue. Les autres tableaux prétendent donner une vue rapide de son développement, depuis *Plongeon au paysage oriental* (1944) jusqu'à *Solitude minérale* (1949), en passant par *Sous le vent de l'île* (1947). Il est difficile de suivre la réaction de la critique d'une pareille présentation qui voyagera durant un an de Phoenix (Arizona), à Vancouver et à La Jolla, (Californie). Si l'on ne tient pas compte du communiqué paru dans *Canadian Art* [40] et qui se contente d'annoncer l'événement, le seul article connu provoqué par l'exposition est paru le 17 mars 1952 dans un journal de Phoenix [41]. Borduas y est présenté comme « une autre grande figure de l'art canadien », avec Pellan et comme le professeur de « jeunes artistes comme Léon Bellefleur, Jean-Paul Mousseau et Fernand Leduc, dont on peut voir aussi les œuvres ». On note que l'exposition comporte beaucoup de peintures abstraites, « un genre que le public n'apprécie ni ne comprend toujours ».

Enfin, à l'automne, l'exposition d'aquarelles prévue pour Toronto a lieu. Borduas se rend alors dans la capitale de la province d'Ontario. « Color Ink Paintings by Paul-Émile Borduas » a lieu à la Picture Loan Society de Toronto du 13 au 26 octobre. Borduas y présentait vingt-quatre encres de couleur [42] [A]. Parmi celles de 1950, on ne retrouve que deux invendues de l'exposition chez Robert Élie [43] ; toutes les autres sont présentées pour la première fois. On retrouve par contre trois aquarelles invendues de 1951 présentées déjà soit à Saint-Hilaire, soit à Québec [44]. Les autres de 1951 sont aussi montrées pour la première fois.

Borduas vendra probablement une douzaine d'aquarelles à cette exposition [45]. Une lettre de Douglas Duncan, datée du 28 décembre 1951 à Borduas, note simplement :

> Je vous enverrai bientôt la liste des ventes et les noms des acheteurs — et aussi une partie des encres [46].

Nous n'avons malheureusement pas retrouvé cette liste dans les papiers de Borduas.

Quand Borduas revient de Toronto, il trouve sa maison de Saint-Hilaire vide. Madame Gabrielle Borduas lasse de vivre d'espoirs toujours déçus l'a quitté avec ses enfants, pour prendre bientôt du travail comme infirmière dans un hôpital et pourvoir seule aux besoins des siens. Borduas est atterré. Il n'avait probablement pas réalisé à quelles tensions il soumettait sa famille par son obstination à ne vivre que de son art. La situation était devenue intenable et la séparation inévitable.

Le 20 octobre 1951, le lendemain de son retour de Toronto, il écrit à sa fille, Janine :

40. « Exhibition of Contemporary Painters of Quebec will tour Pacific Coast Cities », *Canadian Art*, vol. 9, nº 1, automne 1951, p. 41.

41. Mary MARQUIS, « Canadian Art is Exhibited in Local Show », (le journal n'a pu être identifié), 17 mars 1952.

42. Une liste datée du 14 septembre 1951 existe. T 210.

43. Soit *Sombre machine d'une nuit de fête* et *Minimum nécessaire*.

44. Soit *Rayonnement à contre-jour, La Raie verte* et *Le Temps se met au beau*.

45. Il semble en effet qu'on retrouve à l'exposition d'Ottawa, les aquarelles probablement restées invendues depuis cette exposition. Par déduction, on peut penser que 12/24 avaient été vendues à Torono.

46. T 210.

Je ne te parlerai pas de mon arrivée d'hier soir. Partout j'ai cherché ton bonjour, j'avais mille heureuses nouvelles à t'apprendre, et, une grande soif de ta tendresse, de ton intelligente compréhension qui m'a si profondément touché ces derniers temps : ces douloureux derniers temps [47].

Il mettra l'automne à se remettre du choc de l'événement. Au docteur J. E. Martin, son confident torontois, il écrira enfin le 5 janvier 1952 :

Je n'ai pas revu mes enfants depuis mon séjour à Toronto. Mais lentement je renais ; de nouveaux espoirs se dressent à l'horizon [48].

Entre-temps, la fin de l'année 1951 donne l'occasion à Borduas de montrer quelques-unes de ses œuvres. À Toronto, le Women's Committee de l'Art Gallery lui demande de présenter une œuvre à leur « Fifth Annual Sale of Paintings and Sculptures », du 2 au 11 novembre. Il y envoie *Au cœur du rocher* (1950).

Le même mois, Jacques Dupire ouvre boutique à Saint-Hilaire, qui porte *À l'échoppe* comme enseigne. Borduas y figure parmi les exposants [49]. Nous ne savons pas ce qu'il a pu y exposer.

À la « 4th Annual Winter Exhibition » de la Art Gallery of Hamilton, Borduas expose ensuite, en décembre, deux encres récentes : *Chinoiserie* et *Les Îlots bleus* [50].

Enfin l'année se termine avec deux tableaux, *La Femme au bijou* et *Gyroscope,* présentés à Montréal au Snowdon Building sous les auspices de la YMHA, du 10 au 25 décembre 1951 [51].

Tout cela qui ressemble à un palmarès, ne pèse pas lourd cependant. Borduas ne pouvait s'illusionner sur la portée de ces présentations. Aussi bien, en cette fin d'année, une autre manifestation retient davantage son attention. Robert Tyler Davis, directeur du musée des Beaux-Arts de Montréal, avait invité Borduas à y exposer dans une lettre du 13 décembre 1951.

J'espérais depuis longtemps avoir l'occasion d'exposer vos peintures au Musée. Il y a maintenant la possibilité de le faire, dans la galerie XII, entre le 26 janvier et le 13 février. Vos peintures, un groupe d'environ 20, devront être ici le 24 janvier.

[...] Malheureusement, il ne m'est pas permis d'avoir en exposition les œuvres d'un seul artiste vivant. J'aimerais, en même temps, que de jeunes artistes dont le genre se rapproche du vôtre, soient représentés par un groupe de vingt à trente peintures [52].

R. T. Davis, qui se souvenait peut-être de l'incident des Rebelles, l'année précédente, fait donc le premier pas vers Borduas et « son groupe ». C'est du moins ainsi que Claude Gauvreau interprète sa démarche.

Robert Tyler Davis ne voulait certainement pas passer pour un réactionnaire ; le tumulte des Rebelles l'avait sans doute touché au cœur, et il

47. Archives de Mme G. Borduas.
48. T 44.
49. C. GINGRAS, « Ici et là. À l'Échoppe Chez Jacques Dupire », *Notre temps*, 24 novembre 1951.
50. Un petit catalogue a été publié à cette occasion. Les aquarelles de Borduas sont mentionnées en p. 7, aux nos 73 et 74.
51. *Cf. Le Devoir*, 27 décembre 1951, p. 6.
52. T 230.

tenta un geste de conciliation envers l'automatisme. Il offrit à Borduas la galerie XII du Musée pour y exposer ce qu'il voudrait [53].

On notera cependant que Davis semble avoir voulu se concilier plutôt Borduas que les automatistes...

L'exposition a lieu telle que prévue. Les journaux [54] permettent d'établir que Borduas y présentait au moins onze tableaux [A] présentant une rétrospective de son œuvre de 1943 à 1950 (les œuvres plus récentes sont exclues). Mais les descriptions qu'ils font des tableaux laissent parfois rêveur. Ainsi *Arabesque* qui semble bien avoir été la gouache de 1942 connue comme l'*Abstraction 15* est décrite par R. Ayre comme

> *A black figure — it could be a man from the jungle — flings paint about so violently that he spatters the walls and the color runs out of the blotches* [55].

Cette description correspond si peu à la gouache qu'on peut se demander s'il ne s'agissait pas d'un autre tableau. Par contre il décrit *Nid d'avions* comme des

> *flakes of white, red and brown sewn together [which] compose themselves into a thick wreath. They look like feathers yet somehow they are much more dynamic* [56].

Cette description permet sans doute d'identifier ce tableau avec *La Passe circulaire au nid d'avions*. De même, quand il décrit *Léda* comme « quelques pétales sur un fond rouge sombre », il désigne assez bien *Léda, le cygne et le serpent* de 1943, aujourd'hui dans la collection du Musée d'art de Joliette.

Jean Denéchaud, de son côté, y a vu aussi *Réunion des trophées*.

Les circonstances du choix des autres exposants ont été racontées par Claude Gauvreau. Borduas avait d'abord songé d'exposer avec Marcel Barbeau exclusivement.

> À ce moment-là, les encres de Barbeau étaient très proches des siennes et Borduas aimait beaucoup Barbeau qu'il trouvait très émouvant ; il pensa un moment de faire une exposition à deux avec Barbeau. Il me demanda ce que j'en pensais et s'il ne serait pas préférable de faire plutôt une exposition de groupe. Moi, j'étais très préoccupé par l'aspect social et je songeais constamment aux intérêts de l'égrégore surrationnel ; que Barbeau me pardonne, j'émis l'opinion que l'exposition collective serait plus forte et Borduas acquiesça.

Si Borduas avait suivi la pente de ses préoccupations du moment, il n'y aurait donc pas eu d'exposition de groupe. Encore une fois l'initiative vient des « jeunes » et, ici, nommément de Claude Gauvreau.

53. *Art. cit.*, *La Barre du jour*, p. 87.

54. R. AYRE, « Varied Ranges presented by Borduas », *Montreal Star*, 2 février 1952, en donne probablement la liste complète ; J. DÉNÉCHAUD, « Exposition de P.-É. Borduas et des peintres de l'automatisme », *La Presse*, 4 février 1952, p. 23, col. 2-3 ; P. GLADU, « Borduas, Gauvreau, Mousseau », *Le Canada*, 7 février 1952, p. 4, col. 3-4.

55. « Un personnage noir — il pourrait s'agir d'un homme de la jungle — fait gicler de la peinture si violemment autour de lui qu'il en éclabousse les murs de taches de couleur dégoulinantes. »

56. « Des flocons de blanc, de rouge et de brun se rassemblent pour former une épaisse couronne. On dirait des plumes, mais il s'agit de taches beaucoup plus **dynamiques**. »

Il me demanda de dresser une liste des peintres possibles, ce que je fis, et il fut décidé que Borduas se rendrait dans chaque atelier pour y faire la sélection des tableaux [57].

Turner [58] a retenu les noms de ceux qui participèrent à l'exposition de la Galerie XII : « M. Babinski, Marcel Barbeau, Hans Eckers, Marcelle Ferron, Jean-Paul Filion, Pierre Gauvreau, Madeleine Morin, Jean-Paul Mousseau, Serge Phénix et Gérard Tremblay. »

Dans sa maison vide, Borduas se remet peu à peu au travail. Le 15 avril 1952, il le dit à sa fille Janine.

> Je travaille fort, mais depuis peu. À votre départ, j'étais pas mal malade. Ça n'a pas été trop de tout l'hiver pour me remettre sur pieds. Ça va mieux maintenant [59].

C'est cette production toute récente qu'il montrera neuf jours après à son atelier. Comme cette exposition comportera 18 huiles, on comprend que Borduas ait pu dire : « Je travaille fort. » On trouvera la liste de ces dix-huit toiles en [A]. Elle n'est pas sans poser problème. Aucun de ces tableaux n'a été retrouvé, comme si son exposition avait disparu en bloc ! Les quelques rares tableaux de 1952 que nous avons pu retrouver ne faisaient pas partie de cette exposition. Guigne de chercheur ? Peut-être. Six ou sept de ces tableaux [60] réapparaissent à l'exposition du Foyer de l'art et du livre (Ottawa). Un seul paraît encore ensuite sur une liste d'œuvres possédées par Gérard Lortie [61], liste qui semble dater de 1954. C'est en tout cas le seul qui aurait franchi la barrière chronologique de l'automne 1952. De tous les autres nous perdons la trace après cette date. Que sont devenus ces tableaux ?

Borduas les aurait-il détruits ? Nous croyons qu'une autre hypothèse peut être proposée. Dans une lettre à sa fille Janine (Provincetown, 2 mai 1953), Borduas écrira :

> Un certain nombre de mes peintures sont déjà en vente à la galerie Rose Fried, 6 East 65th Street, New York. La plus fine galerie de New York à ce que l'on me dit : depuis qu'elle existe, elle n'a jamais exposé de peinture abstraite. Cela m'apparaît une grande veine [62].

Ne pourrait-on pas penser qu'une partie de cette production introuvable de 1952 ait abouti à New York, à la Rose Fried Gallery ? Nous n'avons pu suivre cette piste plus loin.

Borduas présente donc la grande majorité de ses œuvres sous l'intitulé : « La dernière exposition... des dernières toiles. » Elle a lieu à son atelier les 26 et 27 avril 1952. La liste dactylographiée [63] a été allongée de deux autres titres au

57. *Art. cit.*, p. 48.
58. *Op. cit.*, p. 32. Les journalistes cités plus haut confirment cette liste.
59. Archives de Mme G. Borduas.
60. Soit *Essaim dans le foin, Nécropole végétale, La Nuit se précise, Les Gouttes minérales, Le Panache, Sereine carrière* et *Silence iroquois* qu'il faut probablement identifier à *L'Iroquoise* de l'exposition d'Ottawa.
61. Soit *La Nuit se précise. Cf.* T 138.
62. Archives de Mme G. Borduas.
63. T 240.

crayon, *Sans nom* et *La Spirale*, portant à vingt le nombre des tableaux présentés [A].

L'intitulé de l'exposition annonçait tacitement que Borduas allait se défaire de sa maison de Saint-Hilaire. Devenue non fonctionnelle depuis la dispersion de sa famille, elle devait être vendue au printemps [64]. Borduas s'installe alors chez son frère Adrien, où il habitera jusqu'à son départ pour les États-Unis, au printemps 1953, non sans quelques déplacements à Montréal et à Ottawa.

A-t-il produit après son installation chez Adrien ? Il semble bien que oui. Le 30 septembre 1952, il écrit à sa fille Janine :

> Un temps magnifique ! beaucoup de travail, un rhume qui finit, un prochain départ : vendredi, jour de pleine lune, à Grenville, mercredi suivant à Ottawa pour une dizaine de jours [65].

Faut-il situer à ce moment les quelques tableaux de 1952 que nous avons retrouvés et qui ne faisaient pas partie de la « dernière exposition » ?

Comme ce sont les seuls que nous ayons pu repérer, nous sommes porté à leur attacher une certaine importance. Eux seuls peuvent donner une idée de la production qui fait transition entre les œuvres automatistes de Borduas et sa production new-yorkaise. Le mieux identifié est *L'Écho gris* [fig. 73]. Occupant presque toute l'aire picturale, une masse feuilletée s'y détache au centre et de palier en palier s'avance vers le spectateur à la manière d'un espace tactile cubiste. Même le coloris terne et terreux rappelle le cubisme analytique. Par ailleurs, le caractère non figuratif de *L'Écho gris*, l'importance de la matière et des textures, les échappées en profondeur sur le côté droit et spécialement dans le coin inférieur droit en font un tableau cubiste hybride. Le rapport de la masse centrale et du fond est quelque peu perturbé, comme si l'objet des tableaux antérieurs était devenu trop envahissant. Le fond qu'on voit moins a tendance à devenir plus neutre, moins aérien en tout cas. Ainsi dans le haut du tableau, on passe insensiblement du fond à la masse centrale. La distinction entre le fond et les objets est quelque peu brouillée. Le même schéma de composition se retrouve dans trois autres tableaux datés de 1952. Celui de la collection de Madame J. P. Barwick, à Ottawa, est très semblable à *L'Écho gris*. Ceux des collections Edouard Clerk et Charles Lussier sont de plus petites dimensions (13,5 x 18,5 cm) que les précédents, mais ils ne renoncent pas plus qu'eux à une présentation en camaïeu, à masse envahissante et à fond solidifié. Il faudra qu'un changement d'air vienne aérer tout cela qui est en train de se figer en formules. En cette fin de 1952, la peinture de Borduas ne regardait plus en avant. Elle fermait le grand cycle de sa période automatiste. Aussi bien n'en offrait-elle qu'un « écho » affaibli et comme une version en grisaille.

Son activité picturale ne diminuera que durant l'hiver 1952-1953. Il préparera alors son départ pour les États-Unis et on lui fera des difficultés à l'Immigration américaine. Le 4 janvier 1953, il manifestera, à Janine, son désir de revenir à la peinture. C'est bien la preuve qu'il avait cessé de peindre alors depuis un moment.

64. L'acte de vente au D^r Alphonse Campeau est daté de Saint-Hilaire, le 24 avril 1952, et stipule que le nouveau propriétaire peut occuper les lieux à partir du 1^{er} mai 1952. T 93.
65. Archives de Mme G. Borduas.

Bloqué, au moins pour trois autres mois, par l'Immigration américaine ; j'oublierai, d'ici là, l'idée des longs voyages et me remettrai à peindre. J'ai l'impression d'être au seuil d'une certaine fureur [66].

Entretemps, le 29 juillet 1952, à titre de président des Festivals de Montréal, Paul Gouin invite Borduas [67] à participer à une exposition intitulée « Les Arts au Québec » qui se tiendra au musée des Beaux-Arts du 18 août au 7 septembre 1952. Borduas y envoie trois œuvres anciennes [A]. La presse ne semble avoir attaché aucune importance à cette exposition ; du moins nous n'avons pas retrouvé d'articles la mentionnant.

À l'automne 1952, une manifestation plus importante allait occuper Borduas. Le « Foyer de l'Art et du Livre » présentait en effet une exposition-solo à Ottawa, du 10 au 20 octobre 1952. Borduas y avait dix-neuf huiles et seize encres de couleur. La liste en est connue par une feuille manuscrite [68], conservée par Borduas [A]. Trois tableaux présentés au Festival de Montréal réapparaissaient ici [69]. Bien plus, huit huiles [70] exposées à Ottawa l'avaient déjà été à son atelier, au mois d'avril précédent, peut-être même neuf, si l'on identifie *Silence iroquois* avec le n° 10 intitulé *L'Iroquoise.* Cinq autres œuvres plus anciennes avaient été exposées au moins une fois déjà : à son atelier en juin 1951 [71], à Toronto avec de Tonnancour du 20 avril au 3 juin 1951 [72], chez Robert Élie, le 2 décembre 1950 [73], voire chez les frères Viau, en avril 1948 [74]. Des œuvres anciennes, seules *La colonne se brise* et *Fête papoue* sont exposées ici pour la première fois.

Quant aux encres de couleur, trois seulement sont présentées pour la première fois. Toutes les autres avaient déjà été exposées l'année précédente, soit chez Robert Élie [75], soit à la Art Gallery d'Hamilton [76], soit enfin à la Picture Loan Society, à Toronto [77]. On ne saurait mieux marquer le caractère rétrospectif de cette exposition.

Pour Ottawa du moins, cette présentation du Foyer de l'Art et du Livre avait le mérite de montrer les œuvres automatistes de Borduas et permettait de compléter l'image que cette ville avait de l'œuvre de Borduas, où ses tableaux n'avaient jamais été exposés en dehors de la Galerie nationale. Seule d'ailleurs la présentation de décembre 1949, qui reprenait en partie celle de Québec, avait constitué à ce dernier endroit une présentation un peu étendue de son œuvre. Un journaliste local en fera la remarque. Anticipant l'événement, Carl Weiselberger écrivait :

66. *Ibid.*
67. T 230.
68. T 199.
69. Soit *Nonne et prêtre babyloniens, Dernier colloque avant la Renaissance* et *Mes pauvres petits soldats.*
70. Soit *Sans nom, Le Panache, La Nuit se précise, La Spirale, Les Gouttes minérales, Sereine carrière, Nécropole végétale* et *Essaim dans le foin.*
71. Sous le titre de *Gyroscope intérieur.*
72. *Léda* et *La Passe circulaire au nid d'avions.*
73. *Le Carnaval des objets délaissés.*
74. *La Prison des crimes joyeux.*
75. *Sombre machine d'une nuit de fête, Au fil des coquilles* et *Minimum nécessaire.*
76. *Les Îlots bleus.*
77. *Souvenir d'Égypte, L'Idole aux signes, L'Attente des pylônes, Tragédie baroque, Bourdonnement des éphémères, Eau fraîche, Sur le Niger, Après-midi marin* et *Aux îles du sud.*

> *The painter of the fantastic « Plant Parachutes » from the National Gallery*
> *Collections, Paul-Émile Borduas, will arrive [...] This is very interesting*
> *news, because — as far as I remember — the work of the important Cana-*
> *dian Painter Borduas has been shown only in group exhibition : next*
> *week large one-man show will be a welcome opportunity to assess the*
> *talents and the development of this revolutionary Quebec artist* [78].

Le soir du vernissage, le père Benoit Pruche, o.p., alors professeur de philosophie au Studium dominicain Saint-Albert-le-Grand, à Ottawa, présentait Borduas au public :

> Parmi les maîtres de la jeune école de peinture canadienne, si riches déjà
> d'œuvres originales et belles, si pleine d'avenir encore, Monsieur Borduas
> représente un élément indispensable et peut-être nécessaire [79].

Ce témoignage venu d'un dominicain, qui ne pouvait ignorer la querelle qu'un autre père de son ordre lui avait cherché après le *Refus global*, toucha profondément Borduas, qui lui demanda le texte de son adresse et le conserva dans ses papiers [80].

Borduas révélait aux journalistes par la même occasion son départ prochain pour l'étranger : New York, Londres, Paris et peut-être Tokyo, annonçait-il. Ils y feront écho dans leurs commentaires. Ainsi Guy Sylvestre déclare :

> Cette grande exposition [...] devient comme une sorte d'adieu. Le départ
> d'un peintre de l'envergure de Borduas sera pour notre vie artistique une
> perte certaine, un appauvrissement réel [81].

Son projet de départ pour l'étranger était donc arrêté, dès ce moment. L'hiver se passe à attendre son visa. À ce moment, le maccarthysme fait rage aux États-Unis. On sait que l'administration américaine était alors particulièrement soupçonneuse des artistes, qu'on suspectait d'avoir des accointances communistes [82]. Il semble que l'interview, que Borduas avait donnée à Gilles Hénault pour la revue *Combat*, donnait du poids à ces soupçons, dans son cas. C'était d'ailleurs sans fondement, parce que Borduas n'avait, au contraire de certains automatistes, aucune sympathie pour les communistes. Même le *Refus global* n'est pas tendre à leur endroit. Quoi qu'il en soit il n'obtiendra le visa d'entrée qu'au printemps et dut passer l'hiver à l'attendre.

Ses derniers mois au Canada sont occupés par des expositions. La bienveillance de Davis, qui lui était acquise depuis l'exposition à la Galerie XII, lui obtient alors de participer d'un tableau, *Réunion des trophées*, à la « 1952 Pittsburgh International Exhibition of Contemporary Painting » qui a lieu au Carnegie

78. « L'auteur des extraordinaires *Parachutes végétaux* de la collection de la Galerie nationale, Paul-Émile Borduas est attendu... C'est là une bien grande nouvelle, car, en autant que je puis me rappeler, les œuvres de cet important artiste canadien n'ont été présentées jusqu'ici que dans des expositions collectives. La semaine prochaine, nous aurons l'occasion d'évaluer le talent et de comprendre l'évolution de cet artiste révolutionnaire du Québec. » « Noted Painter Holding Show Here Next Week », *The Ottawa Evening Citizen*, 4 octobre 1952.

79. Cité dans *Le Droit*, 11 octobre 1952.

80. T 199.

81. « Borduas nous quitte », *Le Droit*, 18 octobre 1952.

82. *Cf.* W. HAUPTMAN, « The suppression of art in the McCarthy Decade », *Art Forum*, octobre 1973.

Institute de Pittsburgh [83], du 16 octobre au 14 décembre 1952. C'est la deuxième fois que Borduas participe à une exposition internationale, mais cette fois aux États-Unis. Certes Pittsburgh, deuxième ville de Pennsylvanie, n'était pas le centre du monde. Mais les immenses fortunes accumulées par ses industries métallurgiques (acier), le fait que des grandes compagnies comme Westinghouse, Aluminum Company of America et Gulf Oil Corporation y avaient (et y ont encore) leur siège social en faisaient certainement un centre commercial important et, par voie de conséquence, une capitale des arts. Alors qu'il se prépare à émigrer aux États-Unis, cette participation ne pouvait laisser Borduas indifférent. Elle ne se compare pas, en tout cas, aux quelques autres qu'il aura à la fin de 1952 et au début de 1953. En novembre 1952, il participe à la « Sixth Annual Sale of Paintings and Sculptures » du Women's Committee de l'Art Gallery of Toronto. Aussi bien Borduas n'y envoie qu'une aquarelle, *Solitude du clown* (1950) [84].

En mars 1953, *Éruption imprévue*, revenu de sa tournée à São Paulo, paraît à la « Annual Exhibition of Canadian Painting 1953 » à la Galerie nationale [85].

La même Galerie nationale honore ensuite le couronnement d'Elizabeth II, reine d'Angleterre, d'une exposition [86] où Borduas a deux toiles anciennes [A].

Un des derniers gestes posés par Borduas, avant de quitter définitivement le Canada, fut d'aller rendre visite, en compagnie de M. Pierre de Ligny Boudreau, le 2 février 1953, à son vieux maître Ozias Leduc, pour l'entretenir d'un projet d'article, à l'occasion de ses 89 ans. La rédaction de « Quelques pensées sur l'œuvre d'amour et de rêve de M. Ozias Leduc » dut suivre de peu cette visite, car le 27 mars Leduc l'avait déjà en main. Une petite note, ainsi datée, écrite d'une main tremblante exprime en ces termes sa reconnaissance à Borduas :

> Cher P.-Émile
>
> > J'ai toujours sur ma table, devant moi, vos dires, tous laudatifs, sur mon art et ma personne.
> > Merci pour ce plaisir que vous me faites.
>
> > > Bien à vous
> > > Ozias Leduc [87].

Le texte de Borduas parut l'été suivant dans *Canadian Art*. À ce moment, Borduas avait déjà quitté le Canada.

Par ce pèlerinage à Saint-Hilaire, Borduas bouclait la boucle de sa période québécoise. Il ne devait plus revenir à Montréal, que sporadiquement ; l'exil, si souvent rêvé, allait devenir une réalité, *la réalité* des sept dernières années de sa vie.

83. Un catalogue est publié. Le tableau de Borduas y est mentionné et reproduit au n° 27.

84. Son nom et le titre de son œuvre (erronément mentionnée comme une huile) apparaissent sur une liste miméographiée conservée à l'Art Gallery of Ontario.

85. Le tableau de Borduas est signalé au n° 7 du catalogue publié à cette occasion.

86. Les tableaux de Borduas sont signalés aux n°s 9 et 10 du catalogue publié à cette occasion. Seule *La Femme au bijou* (datée de 1945) est reproduite.

87. Cité par F. LE GRIS, « Chronologie des relations entre Ozias Leduc et Paul-Émile Borduas », *Ozias Leduc et Paul-Émile Borduas*, PUM, 1973, p. 125.

La période new-yorkaise

17

Provincetown
(1953)

Borduas quitte le Canada pour les États-Unis le 1er avril 1953 [1]. Il se rend d'abord à Boston et de là, à Provincetown. Colonie fameuse d'artistes, Provincetown, que B. H. Friedman a décrit comme une ville à deux rues [2], avait l'avantage d'être situé au bord de la mer. Borduas arrête son choix au 198 Bradford street et signe le bail le 4 avril [3]. Mais comme il y est stipulé que l'artiste ne pourra s'installer à cette adresse avant le 23 avril, on peut penser qu'il décida alors de visiter New York. C'est du moins ce qui ressort d'un passage d'une de ses lettres à Gordon Washburn du Pittsburgh Institute.

> J'ai fait un circuit de Montréal, Boston, New York. Maintenant installé dans un charmant atelier de Provincetown [4].

On expliquerait par la même occasion qu'un document signé de sa main et daté du 6 avril soit conservé au Musée d'Art moderne de New York [5]. Quoi qu'il en soit, dès la fin d'avril, il est installé à Provincetown. Comme, par ailleurs, une clause de son bail stipulait qu'il pouvait habiter la maison de Bradford street du 15 septembre au 1er octobre, sans frais supplémentaires, il profita sans doute de l'offre et ne quitta Provincetown pour New York qu'à la fin de septembre.

1. Le Journal d'Ozias Leduc, conservé à la Bibliothèque nationale du Québec (BNO). porte en date du 31 mars 1953 : « Paul-Émile Borduas voyageant de Montréal à Saint-Hilaire est venu à l'atelier faire ses adieux avant son départ, demain, pour New York où il vivra désormais en exerçant son métier d'artiste ». Par ailleurs, G[uy] S[ylvestre] écrit dans *Le Haut-Parleur* (Saint-Hyacinthe), 11 avril 1953 : « Borduas vient effectivement de quitter Saint-Hilaire... Nous l'avons rencontré à la gare Windsor, alors qu'il prenait le train pour Boston, mercredi soir, le 1er avril ! Ce voyage le conduira également à New York et autres centres artistiques américains. Il espère pouvoir s'installer sur le bord de la mer pour l'été. »

2. *Energy made visible. Jackson Pollock*, McGraw-Hill Paperbacks, 1972, p. 72.

3. T 99.

4. T 222.

5. *Curriculum vitae.* Dossier Borduas au Musée d'Art moderne de New York.

Interrogé beaucoup plus tard sur la motivation de son choix, Borduas répondra simplement :

> Je ne suis pas parti pour New York, tout de suite. Je suis parti au prin-temps, au mois d'avril. J'ai une vieille habitude de la campagne, et il me paraissait absolument absurde d'aller m'installer à New York pour l'été qui s'en venait. Alors, je suis allé à Provincetown, qui est un endroit charmant [6].

Il ne paraît pas avoir soupçonné, au moins au début, qu'Hans Hofmann y tenait les sessions d'été de sa fameuse école. Il dut finir par en avoir vent. Comment pouvait-il la percevoir cependant de l'extérieur ? Harold Rosenberg a noté que les sessions d'été de la Hofmann's School n'attiraient pas toujours les éléments les plus intéressants.

> [...] *there were, especially in the Provincetown summer sessions, numerous spinsters, whose motives for attending sessions were summed up by Hof-mann's jocular comment that they came to get experience not otherwise available to them* [7].

Si quelque chose de ces motivations transparaissait à l'extérieur, cela aurait consti-tué une raison suffisante pour en écarter Borduas ! Il est donc très probable que les deux peintres ne se rencontrèrent jamais. La vérité est que la peinture sollicitait alors toute l'énergie de Borduas. Il semble avoir eu assez tôt la promesse d'une exposition à New York — peut-être est-ce même une des affaires qui le retint à cet endroit avant son installation à Provincetown ? Le 7 juin, il écrit en effet à Stuart de Wilden, de la Richardson Brothers Gallery de Winnipeg :

> Présentement à la pointe de Cape Cod et pour jusqu'au mois d'octobre ; ensuite New York, où je passerai l'hiver et où j'aurai une exposition à mon arrivée [8].

Le changement de décor, celui de Cape Cod avec ses dunes de sable et la mer est particulièrement impressionnant, la stimulation au travail de ce village d'artistes, la perspective d'exposer bientôt à New York, tous ces facteurs induisent Borduas à une activité picturale intense. À Guy Viau, il déclare le 13 juillet : « [...] je ne vois rien peinant et peignant comme un diable [9] ». Même son de cloche à Claude Gauvreau, le 5 août :

> Le travail fut passionnément dense. Vous connaissez le petit jeu des repri-ses : euphorie et désespoir ! Production massive et destruction non moins massive jusqu'à ce qu'une certaine sérénité soit rejointe. Il me faut beaucoup piocher pour retrouver un peu de fraîcheur, de pureté, au fond de moi-même. Je crois être à peu près en forme. D'ici octobre, qui vient trop vite, quelques tableaux devraient sortir [10].

6. Jacques FOLCH-RIBAS, « Borduas parle... », *Liberté*, janvier-février 1962, p. 12.

7. « [...] les sessions d'été à Provincetown attiraient spécialement un certain nombre de vieilles filles, venues aux dires de Hofmann lui-même pour faire des expériences qui leur auraient été interdites autrement. » « Hans Hofmann : The « Life » Class », dans son recueil *The Anxious Object. Art Today and Its Audience*, The New American Library, New York et Toronto, 1969, p. 114.

8. T 212.

9. Archive particulière, famille G. Viau.

10. *Liberté*, avril 1962, p. 230.

« Quelques tableaux... » Borduas est modeste ! Revenant sur la période de Provincetown, le 5 octobre, dans une lettre à Ozias Leduc il précisera.

> J'y ai travaillé douze heures par jour et en suis revenu avec une quarantaine de toiles impatientes, fougueuses même. Un peu de temps et je saurai ce qu'elles valent [11] !

On peut se faire une idée concrète de cette production de Provincetown grâce à une *Liste des tableaux de Provincetown, 1953* dressée par lui et ne comportant pas moins de 35 titres [12]. Plusieurs de ces tableaux seront présentés à la première exposition new-yorkaise de Borduas, parfois sous d'autres titres. Nous indiquons les changements en note. Voici la liste telle quelle :

> 1. *Réception automnale d'un grand chef* [13] ; 2. *Neige d'octobre* ; 3. *Le Château de Toutânkhamon* ; 4. *L'Orient d'un soleil couchant* ; 5. *Le Retour d'anciens signes emprisonnés* ; 6. *Il était une fois...* ; 7. *Le Fleuve rose* ; 8. *Mes chères vieilles arènes (Lutèce)* [14] ; 9. *Le Mur fleuri aux brunes lézardes* [15] ; 10. *Figures aux oiseaux* [16] ; 11. *Boucliers enchantés* ; 12. *Fragments de planète* ; 13. *Sanglier de mer* ; 14. *Les mouettes se construisent un rocher* ; 15. *Ronde d'automne* ; 16. *La Danse sur le glacier* ; 17. *L'on ne chasse pas* ; 18. *Le Lion en fleur* ; 19. *Les Coups de fouet de la rafale* [17] ; 20. *La Carrière* [18] ; 21. *Un château submergé* ; 22. *Les Paysans miment des anges* [19] ; 23. *La Naissance d'un étang* ; 24. *Le Cri des rainettes* ; 25. *Conciliabule de totems* ; 26. *Oiseau de pierre* ; 27. *Les Pétales jouent aux insectes* [20] ; 28. *Les Défenses du jardin* ; 29. *Or et Bronze* ; 30. *Pour un Molière oriental* ; 31. *L'Essaimage des blancs* ; 32. *La Verticale Conquête* [21] ; 33. *Les Papillons se cajolent* ; 34. *Les Feuilles grisent* ; 35. *Étendards et coups de clairon.*

La liste s'achève sur deux titres non numérotés, *Borbadone et Noël 52*. Il s'agit peut-être de tableaux plus anciens qui se trouvaient alors à l'atelier.

Dix-huit de ces tableaux se retrouveront à l'exposition Passedoit [A]. D'autres, par contre, ne reparaissent jamais [22] : ou leur titre a été trop modifié pour qu'on puisse les reconnaître, ou ils ont subi la « destruction non moins massive » dont Borduas parlait à Claude Gauvreau et sont irrémédiablement perdus. Quoi qu'il en soit, ceux qui nous restent, forment un ensemble impressionnant, témoignant d'une activité picturale exceptionnelle de la part de Borduas.

11. Fonds Gaston Leduc, BNQ.
12. T 239.
13. *Réception d'automne* (ou *Réception automnale*, comme à l'exposition chez Martha Jackson, 1957).
14. *Les Arènes de Lutèce.*
15. *Lézardes fleuries* ou *Brunes lézardes.*
16. Parfois titré *Les oiseaux n'étaient pas à craindre.*
17. *Résistance à la rafale.*
18. Il s'agit peut-être de *La Carrière engloutie* de l'exposition de la Galerie Hendler, à Philadelphie, 1954.
19. *Paysannerie.*
20. Ou *Les Papillons jouent aux pétales.*
21. Qu'il faut identifier avec *À l'entrée de la jungle.*
22. C'est le cas de douze d'entre eux, soit : *L'Orient d'un soleil couchant, Le Fleuve rose, Sanglier de mer, Les Mouettes se construisent un rocher, L'on ne chasse pas, Le Lion en fleur, Un château submergé, Oiseau de pierre, Pour un Molière oriental, Essaimage des blancs, Les Feuilles grisent* et *Étendards et coups de clairons.*

Réception automnale d'un grand chef [fig. 74] [23] ouvre la série. Il s'agit d'un grand tableau (96,5 x 119,5 cm) de format horizontal. Malgré son caractère enchevêtré — nous sommes en tête de série, — ce tableau comporte deux plans principaux : le fond qui a été peint en bleu dans une première étape et, s'y superposant une série de bandes verticales, souvent interrompues, peintes à la spatule. Bien qu'il ne fasse pas de doute que ce fond bleu joue le rôle d'un ciel, il paraît aussi bien au bas de la composition qu'à son sommet. Surtout, il ne paraît pas reculer à l'infini comme les ciels des tableaux de la période automatiste. Bien au contraire ; agissant plutôt comme une toile de fond, il resserre dans une zone d'espace relativement peu profonde, le reste de la composition, lui donnant une frontalité nouvelle dans l'œuvre de Borduas. L'avant-plan, bien que très ajouré et agité de mouvements de palmes en tout sens se déploie en parallèle avec le fond du tableau. Le mouvement vertical des bandes est si net qu'elles paraissent se poursuivre au-delà de l'aire picturale : elles le font souvent, vers le bas. Si la couleur qui combine les roses aux bruns et les blancs aux noirs est plus festive qu'« automnale », la lumière tamisée de l'ensemble rappelle bien cette saison.

La structure de composition de ce tableau est remarquable. Elle n'implique plus, comme dans les tableaux automatistes, une pénétration du regard en profondeur comme si le tableau ouvrait une fenêtre sur le monde intérieur, mais, à l'inverse, une avancée des objets venus de l'inconscient vers le spectateur. Les palmes, qu'on voit s'agiter dans le tableau, sont brandies pour « recevoir » le grand chef, à la rencontre de qui, on se rend. *Réception d'automne* est le spectacle que voit « le grand chef », et que nous voyons avec lui, quand il s'avance vers son peuple. Ce n'est donc pas assez dire que, dans ce tableau, la profondeur est réduite. Le fond émigre vers l'avant-plan, vient vers nous. La frontalité, la concision de la zone de profondeur ne sont que les conséquences de ce mouvement vers l'avant.

Le titre situe l'événement à l'automne, saison privilégiée de l'imaginaire borduasien. Nous ne nous étonnons pas d'y trouver aussi *Neige d'octobre*, second tableau de la série. De format vertical et de dimensions plus modestes (51 x 40,5 cm), ce tableau est très voisin du précédent par la composition : même verticalité des bandes au premier plan, même proximité du fond. Le blanc domine ici, voisinant les rose, gris chaud et marron associés à l'automne comme dans le tableau précédent ; d'où la mention de la « neige » dans le titre. L'association du blanc à la neige n'est pas sans signification. Des tableaux antérieurs avaient eu aussi recours au blanc, mais ici il fait fonction de neige, c'est-à-dire d'un revêtement tendant à effacer la distinction des objets avec le fond. Certes cet effacement n'est pas complet ; aussi bien la chute de neige se situe en « octobre », à un moment où les arbres non seulement portent encore leurs feuilles mais ont un coloris particulièrement intense. L'individualité de l'objet (les jets verticaux du premier plan) n'est pas encore mise en échec par l'envahissement grisâtre du fond. Retenons du moins que l'automne exploré alors par Borduas anticipe l'hiver et, dans l'hiver, non plus les ramures dépouillées de leurs feuilles ou de leurs fruits, mais la présence nivelante de la neige.

23. Bien qu'on soupçonne la raison qui a amené Borduas à modifier ce titre — n'aurait-il pas fait prétentieux dans une première exposition new-yorkaise prévue pour l'automne ? — nous préférons ce titre pour l'analyse, à cause de son caractère plus explicite.

Avec *Le Château de Toutânkhamon* [pl. XV], nous paraissons changer d'univers, en abordant la torride Égypte. Notons que le pharaon est aussi « un grand chef » et que, pour le « recevoir », un château convient mieux qu'une forêt, dont se contente, au contraire, son collègue amérindien. Mais il y a plus. De même format et de mêmes dimensions (81,5 x 107 cm) à quelques centimètres près, ce nouveau tableau comporte un fond peint du même bleu que la *Réception d'automne*. Le premier plan, se détachant en blanc du fond bleu, a aussi un caractère frontal très marqué. Le mouvement des bandes verticales y est interrompu cependant et des blocs rectangulaires y construisent des portiques, des linteaux et des colonnes justifiant le titre qui parle de « château ». On notera que les éléments architecturaux suggérés par le tableau sont des éléments de façade. Comme l'orée de la forêt automnale, la façade reçoit le pharaon, vient au-devant, pour ainsi dire, du spectateur. Une fois de plus, les contenus changent sans mettre en question la structure.

Du tableau suivant, nous ne connaissons que le titre *L'Orient d'un soleil couchant* ; mais qu'est-ce que l'« orient d'un soleil couchant » sinon la face qu'il présente au spectateur, par opposition à celle qu'il présente à l'occident et qui appartient déjà à la nuit ? Nous sommes plus heureux avec *Le Retour d'anciens signes emprisonnés* [fig. 75] qui est un tableau connu et souvent exposé. Il paraît, du point de vue de la composition, un développement du précédent. Les formes rectangulaires y subissent une certaine réorganisation, de manière à paraître presque des personnages dansants. Borduas y a-t-il vu une réminiscence des formes emplumées de sa période automatiste ? De toute manière, des « anciens signes » remontent ici en surface, cette expression étant à prendre au pied de la lettre. Les signes jadis « emprisonnés », c'est-à-dire contenus dans l'espace creusant du tableau, sont repoussés maintenant au premier plan pour esquisser une sorte de danse endiablée. On se souvient que Borduas décrivait lui-même à Ozias Leduc ses toiles de Provincetown, comme « impatientes, fougueuses même ». Cette remarque semble s'appliquer particulièrement ici.

Il était une fois [fig. 76] est également une toile « fougueuse ». Une fois la structure de composition par bandes verticales se détachant d'un fond s'avançant vers le spectateur mise en place, il était possible d'introduire, par des coups de spatule plus larges et plus audacieux, une impression de mouvement plus forte. La forêt des grands troncs verticaux se peuple de mouvements furtifs et inquiétants, comme dans un conte d'enfant. On notera que le titre fait référence explicite à la formule d'ouverture du conte enfantin, offrant dans l'ordre littéraire, un exact équivalent de la façade dans l'ordre architectural ou de l'orée du bois, dans l'ordre écologique.

Par rapport au précédent, *Les Arènes de Lutèce*, un des tableaux les plus achevés de la série, paraît plus calme, plus solennel. Composé par strates horizontales pour le fond et par stèles verticales pour l'avant-plan, le tableau évite, dans les intervalles, les coups de spatule plus susceptibles d'évoquer le mouvement des arbres agités par le vent. Aussi bien, sa forte construction par plans verticaux et horizontaux le rapproche du *Château de Toutânkhamon* qui, lui aussi, évoquait une architecture. Au contraire de ce dernier tableau cependant, le peintre n'y a pas mis de ciel. Ce n'est donc pas la façade extérieure des « arènes » qui est présentée, ni l'ovale où avait lieu le combat des gladiateurs, mais plus simplement, la volée

des gradins rose et ocre où prenaient place les spectateurs. On comprend ce qui intéressait Borduas dans cette disposition en escalier des bancs de pierre de l'arène. Elle articule de manière continue le passage de l'arrière-plan à l'avant-plan. Les « chères vieilles arènes » deviennent elles-mêmes le spectacle, évoquant une lente procession de stèles ou de gradins descendant vers le spectateur. Tous les artifices de composition du tableau n'ont d'autre fonction que de créer cette impression. On notera en particulier que la largeur des éléments verticaux est inversement proportionnelle à leur position plus ou moins élevée dans l'aire picturale. Plus ils sont situés haut, plus ils sont étroits, respectant ainsi en gros les lois de la perspective. Par ailleurs, la disposition en strates du fond exclut que cet espace puisse se lire comme un espace creusant. C'est bien plutôt d'un « espace tactile », au sens où on emploie le mot pour décrire l'espace cubiste, dont il s'agit ici, évoquant une avancée en relief plutôt qu'une profondeur. Notre tableau est cohérent avec la série dont il fait partie. Mieux, il en est comme le prototype.

Le Mur fleuri aux brunes lézardes, qui s'intitulera plus tard *Brunes lézardes* ou *Lézardes fleuries*, l'illustre clairement. L'image du mur s'imposait dans une thématique de la présentation, comme celle dont témoigne cette production de Provincetown. Borduas y sauve la troisième dimension en imaginant un mur lézardé, dont les pierres se détachent et avancent les unes par rapport aux autres. Toutefois, la concision de l'espace dans lequel se situe le délitement du mur est extrême. Borduas reste fidèle, de tableau en tableau, à la structure de l'espace mis en place dès la *Réception d'automne*.

Figure aux oiseaux [fig. 77] entend mettre en échec la tendance à l'orthogonalité si sensible dans les éléments de premier plan des autres tableaux. Il introduit des axes de composition en X, formant chiasme au centre de l'aire picturale. Le tableau rappelle davantage, par son coloris et sa facture, la production plus ancienne de Borduas. Celui-ci semble avoir été conscient de ces réminiscences, puisqu'il avait aussi intitulé son tableau *Les oiseaux n'étaient pas à craindre*. On aura noté l'imparfait. Sur un point, cependant, *Figure aux oiseaux* reste fidèle à l'ensemble de la production de Provincetown. L'espace reste concis. Le gris chaud et uniforme du fond repousse à l'avant-plan les « figures » qui s'y superposent. Les « oiseaux » qui hantaient les espaces profonds des tableaux automatistes « n'étaient pas à craindre ». Les voilà révélés pour ce qu'ils sont : tourbillons de plumes noir, blanc et rouge. *Figure aux oiseaux* ne fait qu'expliciter, sur un cas, la signification du « retour d'anciens signes emprisonnés ». Ayant modifié la direction de ses coordonnées spatiales, la peinture de Borduas pouvait être tentée de puiser au trésor de ses « anciens signes » pour les situer dans un nouveau contexte.

Les Boucliers enchantés [pl. XVI] revient à l'ordre le plus constant de la série : plans rectangulaires se détachant d'un fond gris bleu très pâle peu éloigné. On notera que le bouclier qui protège l'attaquant est aussi l'aspect qu'il présente d'abord à l'adversaire. De ce point de vue, « le bouclier » n'est pas substantiellement différent de l'orée d'un bois, du portique, du début d'un conte enfantin, des gradins de l'arène, du mur... C'est aussi un truchement de présentation orientée vers le spectateur, ici assimilé au guerrier, plutôt qu'au « grand chef », au pharaon, à l'enfant ou au gladiateur... Toujours sous la variation des contenus, la structure de signification reste la même. Bien plus, cette structure de signification

est elle-même fonction de la structure de composition du tableau, ici définie par la frontalité.

Fragments de planète s'apparente plutôt à *Figure aux oiseaux*. Aussi le fond rouge brique, la présence du vert, du blanc et du rouge dans les « fragments » en expansion dans l'espace feraient penser à un tableau automatiste. On portera attention cependant que le fond a été peint *après* les objets et non avant comme jadis, neutralisant l'effet de profondeur infinie des tableaux automatistes. Comme dans la *Figure aux oiseaux*, Borduas tente d'échapper à la grille orthogonale des tableaux de la série, en tentant une composition rayonnante, qui s'avère moins efficace.

Si jusqu'à présent nous avions pu commenter à une exception près (*Le Fleuve rose*), la totalité des « tableaux de Provincetown », avec le treizième d'entre eux, nous entrons dans une région où notre information est plus clairsemée. Ni le *Sanglier de mer*, ni *Les mouettes se construisent un rocher* n'ont pu être retrouvés. Notons au moins que l'association mouettes et rocher fait penser au rocher Percé, qui constitue bien, dans la nature, l'exact équivalent du décor supposé par *Figure aux oiseaux*. Il suffit de substituer le pan du rocher à la toile de fond du ciel gris du tableau précédent. Nous ne pouvons, par contre, que laisser le *Sanglier de mer* à son énigme.

Du tournoiement des mouettes autour du rocher, nous passons à *La Ronde d'automne*. C'est un tableau intéressant. Il indique bien qu'une des potentialités du système — nous l'avons déjà signalé à propos de *Neige d'octobre* — est de brouiller en une seule unité l'arrière et l'avant-plan. En effet, les éléments gris de ce tableau font tantôt partie du fond, tantôt de l'avant-plan, créant une sorte d'ambiguïté de lecture dans l'espace. *La Danse sur le glacier* supprime tout à fait cette ambiguïté et sépare nettement le fond gris et blanc des taches dansantes du premier plan. Avec ce tableau, Borduas introduit un plan horizontal vu en surplomb dans sa composition. Peut-être l'avait-il fait déjà dans *Le Fleuve rose*, mais nous n'avons pas le moyen de le savoir. Comme le fleuve, le glacier constitue une nappe nivelante progressant à l'horizontale. On pouvait craindre que l'abandon des surfaces verticales (orée des bois, façades, murs, etc.) si constantes dans les autres tableaux, aurait mis en question la structure du système. Cela aurait pu se produire, si on s'en était remis à une vue en perspective avec point de fuite à l'horizon. On aurait retrouvé l'espace creusant des tableaux automatistes. En adoptant plutôt la vue en surplomb, rien n'est changé. Le spectateur plane au-dessus du tableau au lieu de se tenir debout devant lui, mais les rapports de l'arrière-plan et des éléments de l'avant-plan avec le spectateur ne sont pas modifiés. Seule la position de l'ensemble du système a changé.

Avec *Les Coups de fouet de la rafale* nous retrouvons une proposition cohérente avec la thématique d'ensemble. Le « coup de fouet de la rafale » décrit, dans le langage populaire, l'impression ressentie par celui qui reçoit la rafale en plein visage. Le tableau s'intitule d'ailleurs aussi *Résistance à la rafale*, impliquant la présence du spectateur au-devant duquel vient le phénomène. Au lieu de lui faire « réception », il lui offre « résistance ». Quel choix a-t-il de toute façon devant « la rafale » ?

Avec *Les Défenses du jardin* et *À l'entrée de la jungle*, les deux derniers tableaux de la série que nous ayons pu retrouver, nous reconnaissons le système

de composition par bandes verticales tellement typique de la série. Le second d'entre eux s'est d'ailleurs aussi intitulé *La Verticale Conquête*. Ils ne sont pas sans rapport du point de vue thématique. *Les Défenses du jardin* semblent évoquer le jardin par excellence, l'éden biblique, dont, on n'aperçoit les sombres splendeurs que par les ajours de ses portes désormais fermées. Semblablement, dans l'autre tableau, nous sommes « à l'entrée de la jungle », à l'orée de la forêt vierge. Nous revenons donc à notre point de départ. Résumant le contenu formel de sa production, Borduas y voyait la « conquête » de la « verticale ». Nous avons vu, qu'un nouveau type d'espace, non plus creusant mais avançant, s'y était défini. Ce dernier aspect est plus fondamental que la seule verticalité. Il aura du moins plus de conséquence pour la suite de sa production.

Tout à son activité de peintre, à Provincetown, Borduas porta-t-il attention à la diffusion de ses travaux à Montréal durant le même temps ? Peu après son départ pour les États-Unis, au début de mai, très probablement avec son approbation, une de ses œuvres paraît à l'exposition de la Place des artistes. Comme Marcelle Ferron, Fernand Leduc ont participé avec Robert Roussil à l'organisation de cette exposition [24], il n'est pas étonnant que Borduas ait pu en être. Par ailleurs, l'intention même de l'exposition ne pouvait pas ne pas toucher Borduas. Dans la suite du « Salon des refusés » qu'avait été l'exposition des Rebelles, à la Place des artistes, on entendait mettre sur pied un « Salon des Indépendants » qui fasse contrepoids au Salon du printemps du musée des Beaux-Arts, jugé trop étroit. Mais contrairement à la manifestation des Rebelles, qui était exclusivement automatiste, le Salon des Indépendants se voulait ouvert à toutes les tendances.

> Devenu inaccessible à plusieurs peintres, le Salon du Printemps ne peut guère suffire aux artistes de la métropole, particulièrement aux jeunes qu'un étroit conformisme pictural ne saurait satisfaire. La politique négative du musée des Beaux-Arts aura au moins donné naissance à une initiative nouvelle, susceptible de rajeunir, sinon de susciter l'enthousiasme indispensable à toute création artistique.

> Cette fois les protestations ne seront pas stériles : Montréal sera doté d'un Salon des Indépendants où exposeront non seulement les peintres, mais aussi s'ils le désirent les poètes. Des locaux passablement vastes et favorisés par la lumière du jour ont déjà été retenus au 82 ouest de la rue Sainte-Catherine. C'est à bonne enseigne que l'exposition sera tenue puisqu'elle aura pour nom « Place des Artistes » [25].

On entendait surtout faire de ce Salon des Indépendants une entreprise permanente, parallèle au Salon du printemps du musée, dans la tradition de la célèbre institution parisienne du même nom. On mesurera une fois de plus, pour le dire en passant, l'impact des institutions de l'école de Paris, sur notre jeune peinture. On envisageait de faire, du 82 ouest, de la rue Sainte-Catherine, un local permanent et même un centre de diffusion des œuvres, hors de Montréal [26]. Dans ces circonstances, il pouvait paraître essentiel à Borduas, qui avait déjà participé aux Rebelles et partageait les réticences des automatistes à l'égard du Salon du

24. Voir Jean-Victor DUFRESNE, « Le Salon des Indépendants », *La Patrie*, 10 mai 1953, p. 104.
25. « Le Salon des Indépendants », *L'Autorité du peuple* (Saint-Hyacinthe), 25 avril 1953, p. 5.
26. « Place des artistes à Noranda », *Le Devoir*, 23 mai 1953, p. 9.

printemps, d'être représenté au moins par un tableau. Il ne nous a pas été possible de déterminer exactement lequel. Les journaux permettent au moins d'affirmer que c'était un tableau dans l'esprit de *La Réunion des trophées* (1948) et donc non immédiatement récent [27]. Quoi qu'il en soit, cette initiative sera saluée avec faveur par la presse.

De Repentigny, dans *La Presse* [28], parle d'une « exposition qui fera époque » ; il ajoute même qu'« un groupe d'artistes montréalais a réussi à organiser une exposition dont l'importance égale, si elle ne dépasse pas celle du Salon du printemps ». Jean-Victor Dufresne [29] pour sa part « recommande à tous ceux qui portent un intérêt aux arts plastiques et à la poésie, de près ou de loin, quel que soit cet intérêt de visiter l'exposition ». Paul Gladu [30] offre ses vœux de bonne chance et de succès au nouveau mouvement. Charles Doyon [31] montre de la satisfaction à voir les artistes sortir des sentiers battus. « Moins de gestes, mais des actes ! Pour s'exprimer il n'est pas nécessaire d'avoir des médailles ! » Enfin *Canadian Art* rapportera, quelques mois plus tard, l'événement.

> *Was held this spring the most stimulating art show to hit the artistic head-lines in Montreal for a long time. [...] the walls dominated by a superb painting by Borduas* [32].

Même entouré d'une publicité aussi unanime, le Salon des Indépendants de Montréal sera une entreprise sans lendemain. Sans étudier les causes de cet échec, relevons au moins les réticences exprimées par Claude Gauvreau à l'égard de cette initiative.

> La Place des Artistes était une exposition d'un nouveau genre : s'appuyant au départ sur un postulat démocratique fort généreux, le principe de la cimaise y était en vigueur. Il n'y avait pas de jury, chaque exposant payait un espace donné et pouvait y exposer ce qu'il voulait. On imagine sans peine le nombre de croûtes inqualifiables qui pouvaient surgir ainsi des ateliers. Aujourd'hui, comme dans ce temps-là, je ne suis pas contre le principe d'une pareille exposition et je suis même convaincu qu'il devrait en exister une par année..., même en tenant compte de la lassitude du spectateur qui naîtrait très vite de la confrontation fastidieuse d'objets laids et sans portée. Cependant, je croyais alors et je persiste à croire qu'une telle exposition n'est pas exemplaire [33].

Borduas partageait-il ce point de vue ? Il est difficile de le savoir dans l'absence de réaction explicite de sa part...

Se situe également à l'époque du séjour de Borduas à Provincetown, l'envoi au musée national Bezalel à Jérusalem d'une collection de peintures canadiennes,

27. *Cf.* R. DE REPENTIGNY, « La Place des Artistes. Exposition qui fera époque », *La Presse*, 2 mai 1953, p. 66, et C. DOYON, « Les événements artistiques. Place des Artistes », *Le Haut-Parleur*, 16 mai 1953.

28. *Art. cit.*

29. *Art. cit.*

30. « À la Place des Artistes », *L'Autorité du peuple*, 16 mai 1953.

31. *Art. cit.*

32. « De loin, la plus remarquable exposition de peinture présentée à Montréal ces derniers temps fut tenue au printemps [...]. Un magnifique Borduas dominait l'ensemble. » « A Salon des Indépendants for Montreal », *Canadian Art*, vol. 10, n⁰ 4, 1953, p. 167.

33. « L'épopée automatiste vue par un cyclope », *La Barre du jour*, janvier-août 1969, p. 89.

où Borduas est représenté. Le Canadian Israeli Art Club avait pris l'initiative de l'événement [34]. Un certain nombre de mécènes avait été sollicité de faire l'achat de toiles canadiennes en vue d'en faire don au grand musée israélien. La maison Eaton's avait fait circuler dans l'ouest du Canada les œuvres acquises avant leur départ pour Israël. Le sénateur et madame Léon Mercier-Gouin firent l'acquisition de *Fête papoue* (1948) de manière à assurer la présence de Borduas dans cette collection [35]. Sur la photographie de ce tableau que Borduas avait conservée, il avait pris soin de noter qu'il était à Jérusalem. Son tableau s'y trouve encore. Récemment, Ayala Zacks a fait don à ce même musée de *Silence magnétique* (1957) complétant très généreusement, par ce tableau magnifique, la représentation de Borduas, qui autrement aurait été un peu pauvre dans ce musée [36].

Durant l'été, la Société du festival de Montréal organise une exposition intitulée « Peinture moderne canadienne » où *Sous la mer* (1945) de Borduas est présenté. L'artiste ne fut probablement pas consulté à ce sujet. Du moins, sa correspondance n'en fait pas mention. C'est M. Steegman, directeur du musée des Beaux-Arts qui avait fait le choix de l'exposition, comme nous l'apprend un article de Paul Gladu :

> Pour la seconde exposition intitulée « Peinture moderne canadienne », le directeur, M. Steegman, a fait appel aux ressources des collections privées de la métropole [37].

L'artiste a perdu, depuis quelque temps déjà, une partie du contrôle de la diffusion de son œuvre. Même associé à la jeune peinture, comme l'atteste sa présence à la Place des Artistes, l'*establishment* le considère comme une valeur sûre et ne manque pas de l'inclure dans une présentation de la « peinture moderne canadienne ».

Joséphine Hambleton, qui suivait l'œuvre de Borduas depuis longtemps, lui consacre un long article qu'elle intitule « Borduas, peintre traditionnel » donnant à la « tradition » un sens positif et très vaste puisqu'elle situe Borduas dans «la tradition de la Renaissance française aux prises avec le Nouveau Monde ». Pour elle, l'intention de Borduas serait

> ni plus ni moins que d'exprimer tout le continent nord-américain en éveil, aux prises avec cette puissance explosive de l'atome, avec les grandes découvertes scientifiques de l'époque et il l'exprime avec le coloris d'un Titien, d'un Tintoret, la sensibilité d'un peintre dans la grande tradition de la Renaissance française [38].

34. *Canadian Art*, vol. 10, n⁰ 4, 1953, p. 163.
35. T 207. Le tableau a été acheté chez Agnès Lefort, le 9 mars 1953.
36. Pour nos lecteurs qui regretteraient qu'un tableau aussi important que *Silence magnétique* ait quitté le Canada, il est bon de savoir que les tableaux de la collection Zacks offerts au musée de Jérusalem restent la propriété de la succession Zacks. Le musée israélien ne peut donc en disposer. Par ailleurs, le Borduas est le seul tableau canadien de la collection Zacks légué au musée israélien.
37. P. GLADU, « Au Musée des Beaux-Arts », *Le Petit Journal*, 23 août 1953, p. 56. Gladu ne mentionne pas Borduas dans son article, se contentant de signaler la présence de Roberts, de Tonnancour, Dallaire et Pellan à cette exposition.
38. J. HAMBLETON-DUNN, « Borduas, peintre traditionnel », *La Revue dominicaine*, juillet-août 1954, pp. 41-43.

On peut se demander si cette prose bien intentionnée ne pouvait servir à autre chose qu'à hâter la récupération culturelle de Borduas. Comme les expositions prestigieuses, la prose idéologique de la critique substituant un mythe Borduas à la réalité Borduas ne sert ni la diffusion, ni la compréhension de son œuvre. N'est-ce pas la rançon du succès ?

Son été au bord de la mer tirant à sa fin, Borduas doit songer à son installation à New York. Une lettre aux Lortie confirme qu'il a retardé l'échéance de son déménagement jusque vers la fin de septembre. Le 28, il leur dit en effet qu'il est « rendu ici depuis une semaine [39] ». Il s'installe au 119 est de la 17e Rue dans Greenwich Village, à un moment où la communauté artistique y était encore vivante. Son atelier semble bien avoir été sinon un *loft* comme c'était déjà traditionnel chez les expressionnistes abstraits américains, du moins très vaste. Rodolphe de Repentigny le décrit comme « ... un immense atelier, aux murs élevés splendidement éclairé », rendant possible l'exécution « d'immenses tableaux [40] ». Le loyer était en conséquence, 200 dollars par mois, comme le rapporte un article de Jerry Clark.

> The studio costs $200 a month, and Borduas admits it was with shame that he took it. « But I cannot work in a dingy place, in a garret that so many young artists think fashionable » he says defensively [41].

Plus significative peut-être est cette remarque qu'il a faite à Rodolphe de Repentigny à propos de l'illumination de son nouvel atelier.

> « C'est là un événement de ma vie », me dit le peintre, en me montrant le jour, « car c'est la première fois que je puis peindre à une autre lumière que celle-là ». Et il m'indique un précaire échafaudage au sommet duquel est attaché un réflecteur contenant deux lampes : une bleue et une jaune. « C'est sous la lumière de cet arrangement, que j'ai peint toutes mes toiles jusqu'à mon arrivée aux États-Unis » [42].

Curieuse remarque ! D'où Borduas tenait-il cette habitude de travailler sous réflecteurs ? d'Ozias Leduc ? de son passage aux Ateliers d'art sacré à Paris ? Il serait intéressant d'éclairer ainsi les toiles automatistes de Borduas dans un musée. Elles révéleraient peut-être un aspect insoupçonné. Quoi qu'il en soit, c'est probablement à partir de son séjour à Provincetown que ce système est abandonné. C'est vraisemblablement à Ozias Leduc que Borduas décrit le mieux son nouvel atelier.

> J'y ai trouvé un trop bel atelier — le seul disponible semble-t-il — immense, inondé de lumière et tout blanc. Naturellement le prix du loyer est affolant [...]. Je recommence à zéro, puisque inconnu et sans amis. Enfin l'on verra.

39. Archives particulières de Madame Gérard Lortie (AGL). Le 22 septembre, Borduas avait vu à l'installation du gaz et de l'électricité à son adresse new-yorkaise (T 99).

40. R. DE REPENTIGNY, « Borduas ravi par une jeune génération de peintres montréalais », *La Presse*, 21 avril 1954.

41. L'atelier coûte $200 par mois. Borduas avoue son malaise de l'avoir choisi. « Mais je ne peux pas travailler, dit-il pour sa défense, dans un endroit malpropre ou dans une soupente comme c'est la mode chez les jeunes artistes. » Jerry CLARK, « New York. Talk with an artist », *Montreal Star*, 9 juin 1955.

42. François BOURGOGNE, « Chez Borduas, à New York », *L'Autorité du peuple*, 6 février 1954, p. 7.

Dans la même lettre, Borduas exprime sa nostalgie (déjà) du pays. L'exil est commencé.

> Et là-bas, au pays, dans ce lieu exquis de la terre où il est si consolant de vous savoir à l'abri de ces vains déplacements, les nouvelles sont bonnes ? Le travail se poursuit toujours dans cette joie qui est la vôtre ? Et les pommes ? Et les cheminées ? Et les amis [43] ?

À peine installé, Borduas se préoccupe de prendre contact avec les galeries et spécialement avec la Passedoit Gallery où il aura sa première exposition new-yorkaise. Il s'y rend le 13 octobre pour assister à un vernissage.

> Ce soir entre 4 et 6, j'assisterai à un vernissage à la Galerie Passedoit. Je débute comme spectateur [44].

Il dut s'y ennuyer ferme. On exposait alors les peintures d'un certain Stefano Cusumano qui transposait en langage pseudo-cubiste des thèmes aussi éculés que *Man Playing a Cello* ou *Woman Reading*. Cet artiste qui n'avait pas eu d'exposition depuis cinq ans était bien peu représentatif de l'avant-garde new-yorkaise [45] ! Borduas en fut quitte pour sa peine. Du moins avait-il pris contact avec la galerie qui lui donnerait sa première exposition solo à New York. Le mois suivant, les décisions étaient prises et, le 16 novembre, il en informait son ami Guy Viau.

> Enfin tout est décidé et signé : ouverture de mon exposition le 5 janvier à la Passedoit Gallery, 121 East 57th Street. L'exposition durera trois semaines ; elle occupera les deux salles de la galerie — ce qui ne m'est pas encore arrivé depuis dix ans — dans l'une, mes tableaux du Canada ; dans l'autre, ceux de Provincetown [46].

Entre-temps, la Galerie nationale a envoyé trois œuvres de Borduas à la IIe Biennale de São Paulo, soit *Parachutes végétaux* (1947), *Sans nom* (1952 ?) et *Solitude minérale* (1949). Il s'agissait donc d'une présentation moins modeste que la première fois, en 1951, où seule *L'Éruption imprévue* (1951) le représentait. R. H. Hubbard avait fait la sélection des œuvres, cette fois. C'est lui qui avait rédigé la partie canadienne du catalogue. Un détail biographique, avancé par Hubbard, agacera Borduas, qui écrira à Hubbard.

> Je n'ai jamais fait de dessins pour le textile : ni pour quoi que ce soit ayant plus ou moins d'utilité pratique. Et j'espère m'en tenir éloigné [47].

On aura saisi que Hubbard avait fait allusion à la collaboration de Borduas, en 1950, avec la compagnie Canadart dirigée par Peter Freygood. S'il est vrai que Borduas ne lui avait pas fourni de dessin, puisque Freygood avait utilisé une de ses gouaches, il n'en avait pas moins permis l'utilisation. Il pouvait bien le regretter maintenant, mais il ne pouvait en tenir trop grief à Hubbard ! L'essentiel restait tout de même que son œuvre était exposée à São Paulo, dans une Biennale dont le prestige allait grandir avec les années.

43. Fonds Gaston Leduc, BNQ.
44. Borduas à G. Lortie, 13 octobre 1953.
45. *Cf.* S. FEINSTEIN, « Cusumano », *Art Digest*, 15 octobre 1953, p. 20 ; *Man Playing a Cello* est reproduit, fig. 3, p. 21, au même endroit. L'exposition se terminait le 31 octobre sans avoir attiré l'attention de la critique et pour cause !
46. Archives privées de Madame G. Viau.
47. T 225.

L'incident dut être assez vite oublié. Bientôt sa première exposition new-yorkaise allait solliciter toute son attention. Du 5 au 23 janvier 1954, la Passedoit Gallery présentait vingt-quatre de ses huiles et une de ses sculptures [A]. Le quart de l'exposition avait un caractère rétrospectif [48]. Le reste était constitué par la production récente de Provincetown.

L'exposition ne passe pas inaperçue de la presse américaine. Frank O'Hara lui consacre quelques lignes dans *Art News*. Reflétant le double caractère de l'exposition, il tente de définir l'évolution de la technique de Borduas.

> [...] *later his technique becomes completely abstract in style, similar to much New-York work, with great dependence on palette knife and on equality of surface working as well as of tonal distribution.*
>
> *Nevertheless, there is a vertical shotstroke used in the late pictures which reminds one of pine needles and a large rectangular emphasis in composition which is open, airy and not that of a Hofmann student — though the surface is* [49].

En ne s'en tenant qu'à la « technique », O'Hara risquait de ne pas percevoir la spécificité des propositions de Borduas. Les ressemblances avec l'école de New York, de ce point de vue, ne pouvaient être que superficielles. Borduas n'avait pu assimiler en un été (qu'il passa à travailler sans voir personne) le vocabulaire plastique de l'expressionnisme abstrait. Borduas maintenait la dichotomie entre objet et fond, seul le rapport entre les deux avait changé dans sa peinture. De fond reculant à l'infini, l'arrière-plan était devenu repoussoir vers le spectateur des objets situés devant lui. En conséquence, Borduas maintenait aussi une hiérarchie dans sa composition, ne serait-ce que celle des plans verticaux du premier plan entre eux, qui l'éloignait encore des compositions non focalisées (*all-over composition*) de Jackson Pollock ou de Willem de Kooning. Même la comparaison avec Hofmann — O'Hara savait sans doute que Borduas venait de passer l'été à Provincetown — ne rendait pas justice à l'espace pictural de Borduas. Hofmann recommandait à ses élèves un type d'espace où la situation des plans les uns par rapport aux autres créait une ambiguïté de lecture qui les faisait tantôt avancer tantôt reculer (*push and pull*). Rien de tel dans les tableaux de Borduas, puisque l'objet se détache du fond et avance (*push*) vers le spectateur. La vérité était qu'à ce stade, Borduas ne devait pas, ne pouvait pas devoir grand-chose à l'expressionnisme abstrait. Mais la critique, même sympathique, est souvent réductive et les propositions de Borduas devaient être ramenées à un commun dénominateur.

Nous nous sommes quelque peu attardé sur le texte de O'Hara parce qu'il donne le ton de l'ensemble. Sam Feinstein, dans le *Art Digest*, croit aussi voir une parenté entre Borduas et « nos expressionnistes abstraits ». Par ailleurs, il s'attarde plus spécialement à deux tableaux. Dans *La Verticale Conquête*, il voit des

48. *Lampadaire du matin* et *Nonne et prêtre babyloniens* de 1948, *Le Carnaval des objets délaissés* de 1949, *La Passe* et *La Colonne se brise* de 1950 et la sculpture de 1951.

49. « [...] plus tard sa technique prend une tournure complètement abstraite, à l'instar de bien des travaux new-yorkais. Il s'en remet quasi exclusivement à la spatule pour couvrir toute sa surface et distribuer également ses tons. Toutefois, les tableaux récents recourent à des touches verticales qui font penser à des aiguilles de pin. Leur composition intègre souvent un grand rectangle ouvert et aéré qui, contrairement à leur effet de surface, n'évoque plus le travail d'un disciple d'Hofmann. » F. O'HARA, *Art News*, vol. 52, n° 9, janvier 1954.

*small, scintillating color jots, [which] suddenly become a multitude of
reflected lights in the rain-slicked surface of a busy street*[50].

Nous avons vu que ce tableau évoquait plutôt, pour Borduas, « l'entrée de la
jungle », le motif de l'orée d'un bois étant plus cohérent avec l'ensemble de sa
thématique d'alors. En parlant d'« aiguilles de pins », O'Hara était plus près du
compte que Feinstein avec ses thèmes urbains. Ce dernier cite ensuite *Les Arènes
de Lutèce* dans lequel de « *pale, grave forms in vertical and horizontal relation-
ship* » évoquerait « *the dignity of churches aisles and white vestments*[51]. » Encore
une fois, il substituait à celles du peintre ses propres associations, donnant dans
une habitude courante de la critique. Le caractère « abstrait » des tableaux semble
autoriser de la part du spectateur cette activité d'association libre. Il arrivait aux
artistes eux-mêmes d'encourager cette approche. En réalité, tant que la notion
d'objet et sa corrélative, la notion de signe sont maintenues, les associations du
peintre, révélées dans le titre qu'il donne au tableau, ont un caractère structural
qui fait complètement défaut aux associations libres du spectateur. Il faut donc
les préférer aux autres. Nous avons vu plus haut comment la thématique de
présentation était cohérente avec la frontalité de la composition des travaux de
Provincetown de Borduas. À vrai dire, il en est toujours ainsi.

La critique de Robert M. Coates, du *New-Yorker*, pose un autre problème.
Elle tient compte du fait que Riopelle expose chez Pierre Matisse et Rodolph
Beny, chez Knoedler en même temps que Borduas pour dégager un caractère
commun à ces trois présentations « canadiennes ». Il lui semble que « *all three of
them depend more on tonal effects than on formal structure* », ce qui est vrai en
un sens par comparaison avec la peinture de New York, mais qui ne saurait
caractériser exclusivement la peinture « canadienne ». Comparant ensuite plus
particulièrement Riopelle et Borduas, il ajoute :

*Borduas [...] has a more varied system of color application and, I think,
a stronger compositional feeling generally ; though his work is less vehe-
mently emotional ; it is also a little solider*[52].

Il est certain que Borduas devait, à sa longue pratique de la figuration et à
l'influence de Cézanne en particulier, un sens de la composition, une « discipline »
plus forte mais aussi plus contraignante que Riopelle et, de ce point de vue, que
tous les automatistes. Coates semble avoir ignoré cependant le contexte historique
canadien et se contente de comparer des résultats.

Stuart Preston rapproche aussi les tableaux de Borduas de ceux de Riopelle,
pour trouver que

*their style is much the same as Riopelle's, though, if anything, texture
is oilier and more sumptuous, as if tinted whipped cream had been added
to his palette.*

50. « [*La Verticale Conquête* présente] une série de petites notes scintillantes comme les
reflets des projecteurs sur une rue achalandée après la pluie. »
51. « [...] des formes blêmes et graves, tantôt verticales, tantôt horizontales évoquent
des allées d'église et des vêtements blancs. »
52. « Tous trois s'en remettent plus à des effets de tonalités qu'à des structures for-
melles [...] Borduas [...] a un système d'application de la couleur plus varié que ses collègues,
et, je crois, en général un sens de la composition plus poussé. Son travail est moins exclu-
sivement émotif. Il est aussi un peu plus solide. » R. M. COATES, « The Arts Galleries.
Fiedler's Choice », *The New Yorker*, 16 janvier 1954, p. 68.

Le rapport de Riopelle à Borduas est donc renversé en faveur de Riopelle. On paraît oublier (ou ne pas savoir ?) que Riopelle avait été l'élève de Borduas. Cette entorse à la vérité historique semble nécessaire à la critique favorable à Riopelle, pour servir la gloire de ce dernier :

> *The pictures [of Borduas] lack the commanding presence of Riopelle's, but their compositions are more varied in character, « representing » no more but building up, in their idiosyncratic way, images that have sensuous and organic overtones* [53].

On soupçonne bien que Borduas dut souffrir de cette comparaison. N'était-il pas d'ailleurs paradoxal que le « disciple » exposait chez Pierre Matisse, alors que le « maître » devait se contenter de Passedoit, galerie qu'on ne pouvait certes pas qualifier d'avant-gardiste ?

La meilleure critique est peut-être celle du *New York Herald Tribune* par un certain C. B., parce qu'elle s'en tient de plus près à une simple description des tableaux exposés, sans chercher à les interpréter.

> *With brush dabs and trowel-like strokes of pigment he creates on canvas structures of various kinds, some of them like a handsome stone wall, others like fields of ice or coastal cliffs. Out of the maze of half solid, half fluid substance impressions of the nature appear for the discerning eye. The broad generalizing in color skims the surface but the textural richness and tone of the canvases remain striking and beautiful* [54].

La critique new-yorkaise, qui somme toute se voulait sympathique, voire généreuse à Borduas, n'était arrivée à définir que bien imparfaitement la spécificité de ses propositions. Il est difficile de lui en faire grief cependant, le contexte historique canadien lui échappant et ses propres limitations venant y faire obstacle.

Qu'en est-il de la critique montréalaise qui commentera aussi cette exposition ? Mieux informée sur le développement de Borduas, sur son statut dans le groupe automatiste, sera-t-elle plus perspicace ? Même dans son meilleur élément, Rodolphe de Repentigny, elle ne semble pas avoir été encore bien informée de la peinture américaine du temps. Nous retrouvons donc une situation symétrique de la précédente, avec cette différence que nous nous trouvons cette fois de l'autre côté du miroir. Dès le 8 janvier Guy Gagnon, et dès le 9, Rodolphe de Repentigny consacrent chacun un article à l'exposition [55]. L'article de Rodolphe de Repentigny est le plus informatif. Pour lui, l'exposition « permet de suivre le trajet du peintre

53. « [...] leur style se rapproche beaucoup de celui des tableaux de Riopelle, sauf peut-être que sa pâte est plus onctueuse et plus riche, comme si sa palette était chargée de crème fouettée colorée [...] Les tableaux [de Borduas] ne s'imposent pas avec la même force que ceux de Riopelle, même si leur composition est plus variée. Ils ne sont pas plus « représentatifs » que les siens mais ils élaborent, à leur manière, des images sensuelles et organiques. » Stuart PRESTON, « Diverses moderns », *New York Times*, 10 janvier 1954, section X, p. 10.

54. « Ses touches de pinceau et ses coups de spatule maçonnent des structures variées sur la toile. Certains évoquent de beaux murs de pierre, d'autres, des champs de glace, d'autres encore des falaises côtières. Du labyrinthe de la matière tantôt solide, tantôt fluide, se dégagent des évocations de la nature qui ne sauraient échapper à l'œil attentif. Un ample mouvement coloré effleure la surface entière des toiles. Leur richesse de textures et de tons demeure toujours belle et remarquable. » C. B., *New York Herald Tribune*, 9 janvier 1954, p. 20.

55. G. G[AGNON], « New York accueille Borduas, le peintre de Saint-Hilaire », *Le Clairon* (Saint-Hyacinthe), 8 janvier 1954, p. 4, et R. DE REPENTIGNY, « Borduas, Riopelle et Beny à N.Y. », *La Presse*, 9 janvier 1954.

depuis les toiles surréalistes [...] jusqu'à une œuvre comme *Les Arènes de Lutèce*
où l'intention fait place à l'émotion ». De Repentigny qui avait certainement lu le
Refus global voulait-il marquer, par cette formule, qu'à partir de ce moment
Borduas échappait à l'automatisme pour entrer dans une nouvelle phase, où la
non-préconception, la spontanéité avait moins de place que l'organisation
consciente de l'aire picturale ? C'était peut-être trop dire, c'était surtout projeter
dans Borduas l'intention des jeunes peintres plasticiens dont de Repentigny se fera
le théoricien.

De Repentigny est-il plus heureux quand il essaie de faire le point du
développement récent de Borduas ? Voici comment il le présente :

> [...] alors que dans toutes les œuvres précédant la période actuelle le
> tableau se scinde en un objet complexe se développant dans un milieu
> indéfini, c'est-à-dire sur un fond obscur, maintenant l'œuvre est une explo-
> sion qui occupe la toile entière.

De Repentigny perçoit donc bien d'où Borduas était parti : la dichotomie de
l'objet et du fond, de l'objet se détachant sur un fond qui recule à l'infini. Voyait-il
aussi bien où Borduas en était quand il parlait d'« une explosion qui occupe la
toile entière » ? Voulait-il dire que Borduas avait renoncé à la notion d'objet et
l'avait fait éclater obtenant une composition non hiérarchisée ? Nous ne nous
accorderions pas avec lui sur ce point. La notion de plan a remplacé celle de
volume, mais l'objet est toujours maintenu. Aussi bien, de Repentigny parle de
« masses » dans les tableaux récents de Borduas.

> Les blancs fameux dont Borduas accentuait ses tableaux forment des
> masses que la couleur permet d'organiser. Mais comment parler de « mas-
> ses » là où tout semble porté, gonflé par la vie la plus immédiate ?

Une fois de plus, de Repentigny est tenté de voir dans les tableaux récents de
Borduas des compositions *all over*. Dans un article plus tardif, le 6 février, il ira
encore plus loin.

> Jusqu'à la période la plus récente, la peinture de Borduas demeurera
> « euclidienne », en ce sens que l'on apercevra chaque tableau comme étant
> composé d'un objet ou d'une collection d'objets flottant dans un espace
> qui semble quelque fluide vital.

Il n'en irait plus de même dans les compositions récentes :

> [...] ses constructions deviendront de plus en plus irréalistes, et, dans une
> toile comme *Les Arènes de Lutèce*, on peut remarquer que le tableau
> ne comprend plus d'éléments privilégiés [56].

S'il en avait été ainsi, il aurait fallu en conclure que Borduas avait assimilé en un
été la structure de l'espace de l'expressionnisme abstrait. Les critiques américains
auraient été autorisés de parler d'une peinture semblable à celle des peintres de
l'école de New York ! Une longue interview, menée par Rodolphe de Repentigny
chez Borduas à New York et reproduite au même endroit [57], démontrerait à elle
seule que l'information de Borduas n'était pas encore très poussée sur la peinture

56. F. BOURGOGNE, « Exposition Borduas à la Galerie Passedoit », *L'Autorité du peuple*, 6 février 1954, p. 7.

57. « Chez Borduas à New York », *L'Autorité du peuple*, 6 février 1954, p. 7.

new-yorkaise. Reflétant sans doute son propre isolement dans les débuts, il croyait pouvoir affirmer qu'

> à proprement parler il n'existait pas de milieu artistique dans la métropole américaine. [...] Il n'existe pas non plus cette fraternité entre praticiens d'un même art que l'on retrouve à Montréal.

Mais, ce n'est pas surtout à Montréal qu'il songeait en tentant de définir le milieu new-yorkais. C'est à Paris, qui constituait encore à ses yeux « *le* milieu artistique » par excellence :

> [...] il n'existe aucune contrepartie de ces communautés d'artistes qui ont fait de Paris la capitale des arts.

Il rêvait déjà de s'y retrouver avec un groupe de jeunes peintres canadiens :

> Si nous pouvions nous grouper là-bas quelques peintres canadiens, il est certain que notre groupe, avec sa vitalité et son originalité, parviendrait à un riche développement qui le ferait rapidement connaître. Nous pourrions même y faire école.

Il n'était pas question, en tout cas de revenir au Québec, milieu jugé trop « étouffant ».

On lui demande tout de même, quels sont à son avis les peintres américains les plus importants de l'heure ? Borduas

> avance quatre noms : Pollock, Motherwell, Gottlieb et Baziotes [...] Dans l'ensemble la peinture américaine souffre de son manque de cohésion ; comme il n'y a pas de véritable esprit artistique, avec ses hérauts, c'est la technique qui est l'élément primordial.

Est-il besoin de souligner que ces opinions ne représentent pas le dernier mot de Borduas sur la peinture américaine contemporaine ? Comment expliquer, néanmoins qu'il les ait tenues à ce moment ? Coïncidant avec son installation à New York, deux importantes manifestations d'art américain pouvaient lui donner un premier panorama de la peinture contemporaine aux États-Unis. Du 15 octobre au 6 décembre 1953, le Whitney Museum of American Art, occupant encore le vieil édifice de la Huitième Rue, présentait son exposition annuelle d'art américain contemporain. Cent cinquante et un tableaux par autant d'artistes s'y trouvaient accrochés. Puis, en décembre, le Metropolitan Museum montrait une grande rétrospective d'art américain de 1754 à 1954, comportant donc aussi une section contemporaine [58]. Nous ignorons si Borduas a visité cette seconde exposition. Mais il est certain qu'il a vu la première, puisqu'il en avait le catalogue dans sa bibliothèque. Par sa conception même, l'exposition du Whitney donnait une image extrêmement disparate de la peinture contemporaine américaine. La peinture figurative y côtoyait les propositions expressionnistes abstraites et celles de l'abstraction géométrique. On pouvait bien parler de « manque de cohésion », sauf que la remarque s'appliquait davantage à la présentation du Whitney qu'à la peinture américaine comme telle.

Repérer quatre noms dans une pareille présentation constituait déjà une performance. Pollock, Motherwell, Gottlieb et Baziotes avaient retenu l'attention de Borduas. Ce n'était pas un trop mauvais choix. Si l'on prend, pour un indice de préférence, les artistes reproduits au catalogue, les priorités des organisateurs

58. Voir *Art Digest*, 1er janvier 1954, p. 34.

de l'exposition, témoignent de moins de perspicacité que celle de Borduas :
B. Arnest, W. Baziotes, W. Congdon, M. Tobey, J. Glasco, Leonid, M. Avery,
H. Warshaw, B. Shahn et J. Smith. Sauf Tobey, Baziotes et peut-être Milton
Avery et Ben Shahn mais pour d'autres raisons, tous ces artistes sont bien oubliés
maintenant. Quoi qu'il en soit, au Whitney, Jackson Pollock exposait *Number 5
— 1952*, qu'il avait présenté l'année précédente (du 10 au 29 novembre 1952) à la
Sidney Janis Gallery, devenue depuis cette date son représentant. A. Gottlieb
avait un tableau intitulé *Sea and Tide*, appartenant à une série récente de
« Paysages imaginaires », par laquelle il rompait (à partir de 1952) avec ses
premiers *Pictographs*. Baziotes aussi présentait une sorte de paysage imaginaire,
Primeval Landscape seul à être reproduit au catalogue. Motherwell exposait
Dover Beach. Ce tableau avait pu attirer l'attention de Borduas pour une autre
raison que son seul mérite esthétique, cependant. Il semble bien établi, en effet,
qu'il avait rencontré Robert Motherwell, lors de son propre vernissage à la
Passedoit Gallery. Rodolphe de Repentigny [59], qui s'y trouvait aussi, a rapporté un
propos qu'il y aurait tenu à la vue des tableaux de Borduas et qu'on citera
souvent par la suite : « C'est le Courbet du XXe siècle ! » On imagine que
Borduas a dû être flatté du rapprochement et dut garder bon souvenir de son
auteur !

Quoi qu'il en soit, Borduas négligeait Tobey, qui y présentait pourtant son
très beau tableau *Edge of August* (1953), et de Kooning. Il est vrai que ce dernier
y avait une de ses *Woman*. L'année précédente, lors de la présentation de la série
à la Sidney Janis Gallery, la critique avait été prise au dépourvu par ce « retour
à la figuration » d'un champion de l'art abstrait. Pour Borduas qui se sentait tout
entier dans le camp des abstraits, une *Woman* de W. de Kooning pouvait paraître
« rétrograde ».

Convaincu du « manque de cohésion » de l'ensemble, Borduas croyait en plus
que les préoccupations « techniques » primaient toutes les autres, chez les peintres
américains qui lui paraissaient alors « importants ». Il était victime de la percep-
tion courante dans la critique du temps de ces peintres comme des *figure painters*,
c'est-à-dire s'identifiant à un style gestuel particulier et devenant de ce fait
immédiatement reconnaissable.

En plus des présentations au Whiney et au Metropolitan, Borduas se donna-t-il
la peine de visiter l'exposition Pollock à la Sidney Janis Gallery qui se tint du
1er au 27 février 1954 ? C'est bien possible. La Sidney Janis Gallery était située
alors au 15 est de la 57e Rue et se trouvait donc tout près de la Passedoit Gallery
(121 est de la 57e Rue). Par ailleurs, Borduas en connaissait l'existence par
J. J. Sweeney. Cette visite aurait été enfin dans la logique de son intérêt déclaré
pour la peinture de Pollock. S'il l'a vue, cette exposition dut paraître déroutante.
Ne comportant que dix tableaux [60], tous récents (1953), elle révélait un Pollock

59. *Art. cit.*
60. Soit *Ritual, Ocean Greyness, Easter and the Totem, Four Opposites, The Deep,
Grayed Rainbow, Sleeping Effort, Portrait with a Dream* (généralement intitulé *Portrait and
a Dream*), *Unformed Figure* et *Moon Vibrations*. Sur cette exposition voir H. CREHAN,
« Pollock : A Janus-headed Show », *Art Digest*, 15 février 1954, p. 15 et 32 ; R. COATES,
« American International », *New Yorker*, 20 février 1954 ; S. L. FAISON, jr « Art », *Nation*,
20 février 1954, pp. 154-156 ; J. FITZSIMMONS, « Art », *Arts and Architecture*, mars 1954,
pp. 7 et 30 ; T. B. HESS, « Pollock », *Art News*, mars 1954, pp. 40-41.

en état de crise, apparemment lancé sur des voies multiples, qu'une connaissance le moindrement superficielle de son développement comme devait être celle de Borduas à l'époque, pouvait faire juger disparates, sinon incohérentes. Pollock, croyant avoir épuisé les potentialités du *dripping*, avait décidé (en 1951) de revenir, au moins en partie, à la figuration. Cela l'amenait à revenir à ses anciens thèmes, voire même aux influences qu'il avait subies à l'époque. *Portrait and a dream* juxtapose une tête picassoesque à un réseau embrouillé de lignes. *Easter and the Totem* paraît plus près de Matisse. *Ocean Greyness*, par contre, crée un effet semblable aux *drippings* sans recourir à cette technique. *The Deep* révélant une faille noire dans un champ blanc annonce presque les premiers tableaux noir et blanc que Borduas produira à Paris. Le même caractère « disparate » qui l'avait frappé à l'exposition du Whitney se retrouvait donc ici dans l'œuvre d'un seul représentant majeur de la peinture américaine.

Toutes ces impressions prenaient un relief encore plus grand si l'on tient compte d'un autre facteur. Exactement contemporaine de la présentation du Whitney, une autre exposition d'envergure venait défier, pour ainsi dire, sur son propre terrain, le « triomphe de la peinture américaine » et plus spéciale-ment de l'école de New York. J. J. Sweeney présentait au Guggenheim Museum du 2 décembre 1953 au 21 février 1954 une exposition intitulée « Younger European Painters » qui révélaient au public américain la jeune peinture européenne d'après-guerre. Ces nouveaux noms durent être une révélation autant pour Borduas que pour le public new-yorkais. Comme le remarque James Fitzsimmons dans la critique qu'il consacre à cette exposition. « [...] *many of the exhibitors are almost unknown here* [61]. » Pour lui, les meilleurs peintres du groupe sont Soulages, Mathieu et Riopelle [62]. Leurs tableaux sont d'ailleurs reproduits dans son article. Si les deux premiers intitulent leurs œuvres seulement *Peinture*, Riopelle y présentait *Blue Night*. De plus d'importance pour notre propos est la remarque de Fitzsimmons sur le caractère abstrait de l'ensemble ici présenté :

> *And because Sweeney's choice is as catholic as it is small and personal, we cannot with any certainty identify a dominant trend in post-war European painting — beyond observing that if, as I believe, the artists represented here include some of the most gifted and influential younger men, then the vital art of Europe today (as of America) is for the most part either abstract or highly « abstracted »* [63].

61. « [...] plusieurs des exposants nous sont inconnus. » James FITZSIMMONS, « Intro-ducing 33 Younger European Painters », *Art Digest*, 1er décembre 1953, pp. 7-8 et 25-26.

62. Il signale aussi entre autres la participation de Jean Bazaine (*Frosty Landscape*), de Burri, de Vieira da Silva, de Hans Hartung (*T-50 Painting 8*), de Manessier (*Variations of Games in the Snow*), de Pierre Tal Coat (*Green Note*) de Serge Poliakoff et de Victor Vasa-rely. La mention de Tal Coat vaut la peine d'être relevée : nous verrons Borduas mentionner positivement l'œuvre de ce peintre. Le tableau de Soulages s'intitulait *Peinture mai 1953*, h.t. 196 x 130 cm. Il est maintenant au Guggenheim Museum.

63. « Comme la sélection de Sweeney est aussi éclectique que restreinte et personnelle, il est difficile d'y percevoir le courant dominant de l'art européen d'après guerre. On peut au moins dire que si, comme je le crois, les artistes représentés ici sont parmi les mieux doués et les plus influents de leur génération, il ne peut faire de doute que l'art vivant européen est ou abstrait ou très transposé, comme c'est le cas de l'art américain. » *Art. cit.* R. GOLD-WATER, dans « These promising younger Europeans », *Art News*, décembre 1954, p. 16, insiste sur le caractère abstrait de l'ensemble : « *It is, as it must be, dominated by abstraction ; but it is far from uniform in style* (Comme il se doit, l'exposition est dominée par l'abstrac-tion, même si le style des tableaux est loin d'être uniforme). »

Parlant de *Two heads* (1953) de Karel Appel, également présenté à cette exposition, il note que c'est « *one of the few figurative expressionnist paintings in the show* [64] », ajoutant encore plus de poids, à l'idée que l'avant-garde européenne était tout entière consacrée à l'art abstrait. On comprend mieux dès lors, dans la circonstance, que le manque de « cohésion » que Borduas avait cru percevoir dans la peinture américaine contemporaine trouvait sa contradiction dans l'« unité » de la jeune peinture européenne, tout entière vouée à l'abstraction. Ces « premières impressions » new-yorkaises ne joueront pas pour peu dans la décision ultime de Borduas d'émigrer finalement à Paris.

64. « [...]une des rares peintures expressionnistes et figuratives de l'exposition », *Art. cit.*

18

La matière chante (1954)

Bien qu'il soit intéressant de faire l'histoire de l'information de Borduas sur la peinture américaine contemporaine (l'année 1954 sera décisive de ce point de vue), il apparaît encore plus crucial de poser le problème de l'influence de cette peinture sur celle de Borduas. Borduas n'évolue pas en vase clos. Il n'est pas indifférent à la peinture qu'il voit. Au fur et à mesure que son information se précise, que ses jugements s'affichent, il ne peut manquer d'être touché de quelque manière par la peinture américaine contemporaine.

Il importe auparavant de se donner une vue d'ensemble de la production de Borduas depuis son installation à New York jusqu'au printemps 1954, moment où il semble, sinon avoir interrompu momentanément toute production à l'huile, du moins avoir consacré de nouveau une grande partie de son temps à l'aquarelle. Même ramenée à cet intervalle de sept à huit mois, sa production d'alors est très importante en nombre et, faute de repaire chronologique, on risque de s'y perdre un peu. Pourtant si l'on veut poser le problème des influences de la peinture américaine sur celle de Borduas, il importe de disposer sinon d'une séquence chronologique précise, tableau par tableau, comme au temps de sa période automatiste, du moins de quelques bornes chronologiques, de manière à voir au moins dans quelle direction s'est opéré le développement de sa peinture durant cette période.

Une première borne chronologique nous est fournie par ce qu'on pourrait appeler les premiers tableaux new-yorkais de Borduas, par opposition à ses tableaux de Provincetown. Un certain nombre de tableaux évidemment peints à New York sont en effet datés de « 1953 » tout en ne paraissant pas sur la liste des « tableaux de Provincetown ». Ils sont donc probablement de l'automne 1953. De la quinzaine de titres relevant de cette catégorie, nous n'avons pu retrouver que quatre : *Les Barricades, Oxydation, Le Vent dans les ailes* et *Les signes s'envolent* [fig. 78]. Il est facile de comprendre que les deux premiers continuent

simplement la production de Provincetown. Inutile de s'y attarder. Les deux autres sont plus intéressants. Dès qu'on les compare cependant, il saute aux yeux que *Les signes s'envolent* est le plus important des deux. Nous en ferons donc notre *terminus a quo*, notre première borne chronologique. Il est plus difficile de déterminer un *terminus ad quem*. Une grande partie des tableaux de 1954 paraissent sur une liste de tableaux photographiés en juin 1954(?) par le photographe new-yorkais Oliver Baker [1]. Nous n'avons aucun moyen de savoir si cette liste reflète un ordre quelconque, encore moins un ordre chronologique. Par contre, il existe un tableau acheté le 24 avril 1954 par Gilles Corbeil [2], qui porte sur son cadre intérieur une inscription très précieuse dans le présent contexte : « P.-É. BORDUAS (1905-) *La Blanche envolée*, peint à New York au mois d'Avril 1954. » Avec *La Blanche envolée* [fig. 79] nous avons donc un tableau daté de manière précise, qui n'est peut-être pas le dernier de la série des tableaux peints durant la période que nous envisageons ici, mais qui est assez éloigné dans le temps des *Signes s'envolent* pour constituer une seconde borne chronologique, un *terminus ad quem*, et nous permettre donc d'établir au moins une direction dans le développement pictural de Borduas durant cette période.

Le rapprochement des *Signes s'envolent* et de *La Blanche envolée* est instructif en effet, les deux tableaux étant assez caractérisés pour constituer deux pôles par rapport auxquels il sera loisible de situer le reste de la production. Le premier est un tableau célèbre de Borduas. Faisant partie de la collection du musée des Beaux-Arts de Montréal depuis 1954 [3], il a été beaucoup exposé. Ses grandes dimensions (114,5 x 147,5 cm) l'imposent à l'attention. À l'instar des tableaux de Provincetown, il maintient encore la distinction des signes sur un fond, un peu comme dans *La Danse sur le glacier* avec lequel il a quelques affinités. Par contre, dans *Les signes s'envolent* le fond constitue une vaste étendue blanche vue en surplomb et légèrement inclinée vers l'horizon. Aussi bien Borduas avait pensé intituler son tableau *Rencontre dans la plaine* [4], indiquant qu'il percevait le fond du tableau comme une « plaine ». Par ailleurs, sa blancheur nous invite à la qualifier d'enneigée. Mais surtout, le fond blanc s'impose ici avec une telle force qu'il semble compromettre jusqu'à l'existence des « signes », dont on dit justement qu'ils « s'envolent ». Si le peintre eut poussé dans cette direction — il le fera l'année suivante seulement —, il aurait sacrifié les « signes » au fond et aurait renoncé à la dichotomie fondamentale du fond et de la forme qu'on retrouve dans toute sa production. Bien qu'il ne s'y décide pas à ce moment, on peut se demander si le tableau tout blanc, réduit à son seul fond, ne lui paraissait pas déjà comme la limite extrême qu'il se proposait d'atteindre sur la voie où il s'engageait.

1. Relevé de frais d'O. Baker, daté du 3 juin 1954, T. 99. Le 9 juin 1954, une note porte : « envoyé une copie de chacune à M. Girard et Seuphor à Paris ». Cette liste permet d'établir qu'au début de juin 1954, les tableaux suivants étaient déjà peints par Borduas : *Pâques, Jardin sous la neige, Bonaventure, Mirage dans la plaine, La Cascade d'automne, Blanches et brunes figures, À la pointe de la falaise, Blanche carrière, L'Étang recouvert de givre, Quelque part aux Indes* et *Cotillon en flamme.*

2. Il achetait par la même occasion *Nonne et prêtre babyloniens.*

3. Acheté par le musée lors de l'exposition « En route », chez A. Lefort du 12 au 26 octobre 1954 (T 191), grâce aux fonds du Ladies' Committee du musée des Beaux-Arts de Montréal.

4. Au n° 15-083 de la liste des photographies d'O. Baker, *Rencontre dans la plaine* est raturé et remplacé par *Les Signes s'envolent.*

Les signes s'envolent ou *Rencontre dans la plaine* évoque, du point de vue thématique, un événement précis, celui de la « rencontre » des oiseaux migrateurs dans la « plaine » déjà recouverte de neige, avant leur grande « envolée » vers le sud. Borduas, qui avait déjà consacré un tableau aux *Neiges d'octobre*, y revient ici en leur donnant une nouvelle dimension. L'hiver, période négligée du cycle saisonnier de l'imaginaire de Borduas, s'impose maintenant comme le grand facteur d'effacement des signes. L'envol des oiseaux traduit, par une image puissante, l'efficace de cet effacement. Une fois de plus, comme dans ses meilleures œuvres, la thématique et la plastique du tableau de Borduas sont remarquablement cohérentes.

La Blanche Envolée, bien que paraissant voisin des *Signes s'envolent* par son « sujet », est bien différent d'aspect. De dimensions plus modestes (75,5 x 60,5 cm) et de format vertical, ce tableau ne présente plus une claire distinction entre le fond et des objets s'en détachant. On pourrait l'interpréter tantôt comme un fond ayant perdu son homogénéité de plan unique faisant écran derrière des objets, tantôt comme le résultat de l'éclatement de l'objet et la dispersion de ses fragments sur toute l'aire picturale. Le titre fait pencher plutôt pour cette dernière interprétation puisqu'il désigne un mouvement qui ne peut affecter que l'objet représenté, en l'occurrence une envolée d'oiseaux blancs. Retenons toutefois que le système permet d'aller dans le sens d'une négation de l'homogénéité du fond, voie qui ne restera pas inexplorée.

Quoi qu'il en soit de cette dernière remarque, nous nous situerions ici à un pôle diamétralement opposé au précédent. À l'envahissement du fond aurait été substitué l'éclatement de l'objet, pour aboutir d'ailleurs à un résultat analogue, à savoir la mise en question de la dichotomie de l'objet et du fond, si fondamentale dans toute l'œuvre de Borduas jusqu'à présent.

C'est cependant trop dire. Il faut noter que, dans *La Blanche envolée*, un facteur vient limiter (au sens strict du terme) les effets de l'éclatement de l'objet. Ce facteur, c'est la périphérie du tableau qui, loin de se faire oublier, contient au contraire l'événement dans l'aire picturale. L'orientation des coups de spatule, qui ramènent vers le centre la matière picturale accumulée sur le rebord du tableau, exprime clairement ce fait. Certes, il y a des tableaux de la période (comme *Blocus aérien*, acheté par Maurice Corbeil [5] quelques jours après, le 11 mai 1954) qui impriment un mouvement centrifuge aux coups de spatule périphériques, ou, si l'on veut, essuient la matière picturale vers l'extérieur du tableau et donnent l'impression que l'éclatement de l'objet dépasse au moins virtuellement les limites physiques du tableau. Mais fait remarquable, à ce moment, la trame des fragments d'objet se fait plus lâche et le fond paraît entre leurs mailles.

L'opposition entre ces deux directions, vers le fond unique ou vers l'objet éclaté et envahissant, n'est donc pas symétrique. Au moment où l'objet éclate, le fond reprend ses droits ou directement ou par le truchement de la périphérie de l'aire picturale. Si l'on veut, la balance penche toujours en faveur du fond, véhicule par excellence de l'expression de l'espace en profondeur chez Borduas. C'est tellement vrai que le peintre ne se résoudra au tableau blanc sans objet que

5. *Cf.* catalogue d'exposition de la collection Andrée et Maurice Corbeil au musée des Beaux-Arts de Montréal.

lorsqu'il aura expérimenté des empâtements de matière assez prononcés pour suggérer la profondeur sans recourir à la superposition des plans.

Dans la mesure où nos deux tableaux, *Les signes s'envolent* et *La Blanche Envolée*, représentent deux pôles dans la production new-yorkaise de Borduas, ils semblent indiquer que, quelque part durant cette période, s'est exercée une force assez grande sur le développement du peintre pour lui en faire changer le cours. Alors que tout le menait vers un effacement progressif des signes, il abandonne cette voie et préfère faire éclater l'objet. L'expérience de la surface absolue est remise à plus tard. Auparavant, une nouvelle dialectique entre les fragments d'objet et la périphérie ou le fond doit être explorée. Comment expliquer ce changement de cours ?

Il faut procéder en deux temps : montrer tout d'abord que la production de Borduas se situe bien entre les deux pôles définis, et chercher ensuite, dans des causes extérieures, l'explication de cette évolution.

L'ensemble de la production de l'hiver 1953-1954 se rattache d'abord à nos deux tableaux. *Le Vent dans les ailes* (1953), tableau de petites dimensions (20,5 x 38 cm), fait transition entre *Les signes s'envolent* et la production de Provincetown. Comme dans cette dernière, il détache, d'un fond sale, la forme blanche de grands échassiers blancs (aigrettes ?) qu'on peut lire assez facilement, au moins sur la droite du tableau. Par contre, utilisant le blanc des « ailes » ici et là dans le « vent » du fond, il crée une ambiguïté de lecture entre le fond et l'objet que *Les signes s'envolent* précisera par la dialectique du fond envahissant contre l'objet évanescent, prêt à « s'envoler ».

Une fois la borne des *Signes s'envolent* franchie cependant, un certain nombre de tableaux ne font qu'en exploiter la formule. On notera en particulier que non seulement *Mirage dans la plaine, Blanches et brunes figures* et *La Cascade d'automne* ressemblent aux *Signes s'envolent* par le style, mais encore ont exactement le même format et les mêmes dimensions que ce tableau, suggérant que l'ensemble forme une série. Bien plus, *Mirage dans la plaine* s'est aussi intitulé *Au rendez-vous des hirondelles* [6], suggérant une grande proximité thématique avec *Les signes s'envolent*. *Blanches et brunes figures* est plus énigmatique, « la figure » et le « signe » étant souvent des équivalents de l'objet chez Borduas. Par contre, *Jardin sous la neige* substitue simplement aux oiseaux quelques branches enneigées. *La Cascade d'automne* semble nous éloigner de notre thématique. On remarquera toutefois que le fond de ce tableau tend à être rabattu vers nous évoquant un plan incliné sur lequel dévale « la cascade ». Le peintre insiste sur le fait qu'il ne s'agit pas ici d'un torrent formé par la fonte des neiges au printemps, mais d'une cascade plus humble grossie des pluies de l'automne, à l'instar du ruisseau du Pain de Sucre s'écoulant sur les pentes du mont Saint-Hilaire.

Aussi bien l'essentiel n'est pas tel ou tel contenu — plaine, jardin, pente inclinée, d'une part, hirondelles, végétation, « figure » ou cascade, d'autre part, — mais le rapport constant entre un fond blanc envahissant et des formes fragiles, menacées de disparaître devant lui. On comprend, par contre, que l'opposition

6. Au verso de la photo 15-077 d'O. Baker de ce tableau, conservée par Borduas. La mention *Au rendez-vous des hirondelles* y est raturée cependant.

entre la surface enneigée et la volière d'oiseaux est structurale. La première qualifie le fond, la seconde, l'éclatement de l'objet. Il n'est pas étonnant qu'elle affleure constamment dans les titres.

L'Étang recouvert de givre [fig. 80] substitue l'étang gelé, au « jardin » ou à « la plaine ». Il s'agit toujours d'une surface horizontale, sans accident et recouverte de neige ou de glace. Dans ce tableau particulier, des signes bruns rougeâtres paraissent encore, mais ils sont comme gelés dans la masse blanche du fond. *Miroir de givre* renvoie au même contenu, sauf que, contrairement à « l'étang », le « miroir » est une surface verticale. Il nous fait comprendre que le fond ou son substitut (la périphérie de l'aire picturale), qui persiste dans les tableaux à objet éclaté, ne peut être que frontal. On le vérifie encore avec *Coups d'ailes à Bonaventure*, tableau important dont on vient de retrouver la trace [7]. « Bonaventure » fait allusion à l'île du même nom, célèbre sanctuaire des fous de Bassan et autres oiseaux de mer, située en face de Percé dans le golfe du Saint-Laurent. Le rocher qui héberge des milliers d'oiseaux avait fait l'émerveillement d'André Breton [8]. Borduas a dû le voir lors de son passage en Gaspésie en 1938. Comme le thème le suggère, le tournoiement des oiseaux dans l'espace devant la paroi verticale du rocher correspond à l'éclatement de l'objet devant la surface frontale du fond. Dans ce tableau, le fond semble plutôt suggéré par la périphérie de l'aire picturale, les coups de spatule donnés en bordure du tableau ramenant la matière picturale vers le centre. Bien qu'il s'agisse d'un tableau beaucoup plus petit que le précédent (30,5 x 35,5 cm au lieu de 96,5 x 119,5 cm), *À la pointe de la falaise* s'en rapproche beaucoup par la conception et probablement aussi par le thème, à moins qu'il faille y voir une nouvelle allusion à la falaise de Dieppe du mont Saint-Hilaire. Ce n'est pas la première fois que nous aurions relevé des nostalgies canadiennes dans la production new-yorkaise de Borduas...

Cotillon en flamme, malgré son titre, s'inscrit bien dans le présent ensemble. De format vertical, il présente un objet éclaté sur un fond partout sensible selon une formule très voisine du *Blocus aérien*. On peut s'étonner du titre « en flamme » dans une production consacrée au gel et à la neige ! Mais le « cotillon en flamme » est un objet déchiqueté et soulevé par le vent. De ce point de vue, il équivaut bien à une envolée d'oiseaux, d'autant que la couleur du tableau n'est pas sensiblement différente des autres de la série.

Résistance végétale [fig. 81] évoque à première vue un thème analogue à *Jardin sous la neige*, à savoir celui de la persistance des formes végétales contre l'envahissement de l'hiver. Ces deux tableaux sont très différents d'aspects cependant. *Résistance végétale* se présente comme une paroi verticale dans les interstices de laquelle paraissent les pousses brunes, noires et rouges. Nous sommes donc renvoyé plutôt à l'image du mur ou du miroir. Aussi bien, le fond est contenu dans l'aire picturale et ne s'ouvre pas sur l'extérieur comme dans *Jardin sous la*

7. Ce tableau sera présenté en octobre 1954 chez A. Lefort à l'exposition « En route ». Durant deux ans (1956-1957), il fera une longue tournée américaine avec l'exposition « Canadian Abstract Painting » organisée par le Smithsonian Institute. Il ne semble jamais être revenu au Canada depuis. Il a abouti dans une collection américaine : celle de John Oldfield, à Coral Gables, en Floride.

8. Voir *Arcane 17*, Jean-Jacques Pauvert, éd., 1947, p. 7 et suiv.

neige. Pour la même raison, *Résistance végétale* fragmente l'homogénéité du fond, plutôt qu'il ne pulvérise l'objet. La même remarque s'applique à *Blanche carrière*, qui est aussi un tableau à fond hétérogène dans les limites de la surface peinte. La « carrière » qui présente obligatoirement des parois verticales de rocher s'imposait sans doute dans le présent contexte. Notons aussi que le mont Saint-Hilaire avait depuis longtemps sa « carrière » de pierre à chaux, donc blanche à souhait. Du temps d'Ozias Leduc, on connaissait encore le sentier des Fours-à-chaux qui menait sur les lieux. *Blanc solide* poursuit dans la même direction en vidant encore plus le tableau de toute référence aux « signes ». Le « blanc solide » dont il est question ici pourrait bien être encore celui de la pierre à chaux du tableau précédent, équivalent minéral de la neige. Peu importe. Il est remarquable qu'il a presque réussi à effacer les signes ou les couleurs qui lui résistaient encore. Bien que le blanc y domine nettement, les variations tonales n'en sont pas exclues et on ne peut pas encore parler d'un tableau monochrome. *Neiges rebondissantes* qui est explicitement consacré à la neige est intéressant, parce qu'il résout de façon heureuse la contradiction de traiter dans un plan vertical une étendue essentiellement horizontale comme celle de la couche de neige. La solution est évidemment dans le « rebondissement » évoqué ici par de grands coups de spatule circulaires, qui, du même mouvement, renferment la composition dans l'aire du tableau. On retrouve le même effet dans quelques autres tableaux non titrés de la période, ainsi que dans *Quelque part aux Indes*.

Avec un tableau intitulé *L'on a trop chassé*, le cycle entier de la production de 1954 se referme. Depuis que Bruno Cormier dans sa contribution au *Refus global* en avait fait une métaphore de l'acte créateur, la chasse exprime souvent chez Borduas la recherche picturale. Il marque ici qu'elle a été l'objet de quelques excès de sa part. Aussi bien, il s'agit d'un tableau touffu, quelque peu mal venu. Il sera temps de changer bientôt.

Si on tente de s'en donner une vue d'ensemble, cette première production new-yorkaise de Borduas semble donc divisée entre deux pôles. Son premier pôle exprimé dans *Les signes s'envolent* impliquerait une affirmation telle du fond que les signes sur lui inscrits verraient leur existence menacée. À l'autre extrémité, des tableaux affirment l'envahissement de l'objet réduit en fragments et couvrant l'aire picturale entière. Il est remarquable qu'on ait très peu de tableaux qui fassent transition entre l'une et l'autre formule, comme si le passage entre les deux s'était fait brusquement. Le seul tableau qui, à notre connaissance, pourrait être qualifié de transition est *Trophées d'une ancienne victoire* [pl. XVIII]. C'est un tableau à fond blanc ouvert sur l'extérieur, mais de format vertical et présentant ici et là des taches étoilées, évoquant des foyers d'énergie ou des fragments d'objets rouge, noir et brun. Combinant fond ouvert et objets déchiquetés, il ressemble étrangement à un tableau de Clyfford Still, c'est-à-dire qu'il possède très nettement une saveur expressionniste abstraite. Il va sans dire que Borduas ne l'a pas perçu ainsi. Il croyait y voir des réminiscences d'« une ancienne victoire ». Le thème des « trophées » nous renverrait même aussi loin en arrière qu'en 1948. Toutefois, en lui donnant ce titre, Borduas révélait que ce tableau ne faisait pas partie, au moins thématiquement, de la série qui l'avait occupé principalement. Il a cru déceler qu'il venait d'une autre époque. Il vient plutôt d'un autre horizon. On peut donc parler ici d'une influence inconsciente de l'expressionnisme abstrait américain sur Borduas.

Fait remarquable, ce qui touche alors Borduas dans la peinture américaine, c'est moins sa conception nouvelle d'un espace ni hiérarchisé ni focalisé, c'est plutôt la notion d'« accident » ou, si l'on veut, d'éclatement de l'objet, comme impliquant une liberté, un « risque » encore plus grands que tous ceux qu'il avait pris auparavant. N'est-ce pas la raison qui le détourne du tableau tout blanc, sans objets, et lui fait préférer un cours différent dont on a le type dans *La Blanche Envolée* ? Bien plus, cette seconde voie, qui maintenait d'une certaine manière la dichotomie du fond et de l'objet, pouvait lui sembler plus cohérente avec son développement antérieur. On peut le voir dans deux autres tableaux de 1954, qui, au contraire de *Trophées d'une ancienne victoire*, portent les traces d'influence consciente de la peinture américaine contemporaine. Il s'agit de *Graffiti* [fig. 82] et de *Pâques* [pl. XVII]. À première vue, rien de plus opposé que ces deux tableaux. Le premier est de petites dimensions (46 x 38 cm) et de format vertical ; le second est le plus grand tableau jamais peint par Borduas (183,5 x 305,5 cm) et de format horizontal. Mais l'un et l'autre ne s'expliquent que par rapport à la peinture de Pollock. Le premier emprunte sa technique du *dripping* ; le second, sa conception de l'échelle du tableau (entre le tableau de chevalet et la murale). Aussi ces tableaux, pour ainsi dire expérimentaux, sont comme *Trophées d'une ancienne victoire* extérieurs à la thématique de Borduas à ce moment. Leurs titres ne renvoient à aucun contenu cohérent avec ceux que nous avons vus. En recourant, dans *Graffiti*, à la technique du *dripping*, Borduas tentait de rejoindre Pollock dans sa destruction de l'objet. Comme lui, il le remplaçait par un faisceau de lignes et une pluie de gouttelettes. Mais la ressemblance s'arrête là. Les « graffiti » du tableau de Borduas ne constituent pas un réseau de lignes entre-croisées constituant autant de points de focalisation que de croisements. Bien plus, Borduas a procédé évidemment en deux temps : le fond gris d'abord, les gouttelettes rouges ensuite, au contraire de Pollock, qui, on le sait, travaillait directement sur la toile non préparée. Enfin l'éclatement de l'objet chez Borduas est contenu dans l'aire picturale, la périphérie du tableau faisant partout sentir sa présence.

Dans *Pâques*, le grand format et la toile recouverte d'une mince couche de blanc (elle a jauni depuis) imitant peut-être les fonds non préparés de Pollock, viennent du peintre américain. Mais, fait remarquable, dans ce grand espace ouvert de tous les côtés, les objets s'affirment avec encore plus d'autorité que dans *Trophées d'une ancienne victoire*. Si ce n'était de la frontalité du fond, *Pâques* rappellerait bien davantage *Les signes s'envolent* que tout autre tableau.

Le développement de Borduas en 1954 n'est donc pas indépendant de la peinture américaine. Plus ou moins conscient, cette influence s'est fait surtout sentir par l'introduction d'une dialectique nouvelle de l'objet et du fond. Elle a imposé, vers la fin de la période, la notion de l'éclatement de l'objet. Mais, et le fait est digne d'être noté, même dans les tableaux les plus explicitement influencés par la peinture américaine, Borduas ne se résoud jamais, en même temps, à nier le fond comme tel, ouvrir l'espace sur l'extérieur et faire éclater l'objet. Autrement dit une solution qui le rapprocherait de la *all over composition* est sinon exclue du moins pas encore entrevue. Même en voulant s'ouvrir à cette peinture nouvelle à laquelle il est maintenant exposé, Borduas ne peut se débarrasser en un jour des profonds déterminismes qu'une longue pratique de la peinture automatiste avait créé en lui. Quelque chose de l'ancienne dichotomie

entre l'objet et le fond demeure encore irréductible. À tout prendre, s'il fallait renoncer à l'objet, l'espace en profondeur devrait résister.

C'est au milieu de cette période d'activité picturale intense que s'est située la première exposition-solo de Borduas à New York. Peut-être à cause du bruit qu'elle fit chez les critiques new-yorkais, ou des liens d'amitié qui existaient entre Madame Georgette Passedoit et un propriétaire de galerie de Philadelphie, Raymond Hendler [9], Borduas obtient d'exposer à cet endroit du 3 au 30 avril 1954. Il y envoie douze tableaux [A] tous récents, dont cinq [10] qui avaient été déjà exposés à Passedoit, deux [11] mentionnés sur la liste des tableaux de Provincetown, et quatre ou cinq [12] autres témoignant d'une activité picturale plus récente, appartenant probablement à l'automne 1953. De ces tableaux, *Gris-gris, Le Chaos sympathique, Le Vent dans les ailes, Les Blancs printaniers*, un seul a pu être retrouvé, soit *Le Vent dans les ailes*, qui est maintenant dans une collection particulière à Toronto.

L'exposition de Philadelphie, malheureusement, ne sera pas un succès. Hendler renverra tous ses tableaux sauf trois, à Borduas, comme nous l'apprend une note du 6 juin 1954 [13]. Borduas aura de quoi se consoler de cet insuccès puisque c'est aussi, en avril 1954, que Gérard Lortie lui achète treize tableaux de toutes les époques [14]. Entre-temps, Sam Feinstein qui avait visité l'exposition de la Passedoit Gallery, verra aussi celle de la Hendler Gallery à Philadelphie. Cela vaudra à Borduas, une nouvelle mention au *Art Digest*.

> *The newer work seems more richly saturated in color, more charged with interferences which are both tragic and lyrical* [15].

Bien que sympathique au peintre, Feinstein ne semble pas avoir été plus perceptif qu'il ne l'avait été chez Passedoit, en parlant d'« inférences tragiques », dans les premiers tableaux new-yorkais de Borduas. Ces tableaux, au contraire, étaient empreints d'un nouvel enthousiasme et avaient des connotations « sympathiques », « printanières » même !

L'exil new-yorkais de Borduas ne le coupera jamais définitivement du milieu montréalais auquel il continuera à s'intéresser. N'avait-il pas avoué à Rodolphe de Repentigny qu'on ne trouvait pas à New York cette « fraternité entre praticiens d'un même art » caractéristique de Montréal ? Le printemps 1954 allait lui donner l'occasion de manifester cet intérêt. Comme chaque année, cette saison ramenait

9. T 203.
10. Soit *Boucliers enchantés, Il était une fois, Les Arènes de Lutèce, À l'entrée de la jungle* et probablement *Paysannerie* si on l'identifie avec *Les Paysans miment des anges*.
11. Soit *La Carrière engloutie* (?) et *Les Coups de fouets de la rafale*.
12. L'un est resté non titré, d'où notre hésitation.
13. Pis encore, le 8 avril 1955, les trois tableaux gardés en consignation par Hendler lui reviendront aussi. T 203.
14. Soit *L'Île fortifiée* (1941), *L'Oiseau déchiffrant un hiéroglyphe* (1943), *Figure au crépuscule* (1944), *Réunion matinale* (1947), *La Réunion des trophées* (1948), *Les Voiles blancs du château falaise* (1949), *Mes pauvres petits soldats* (1949), *Sur le Niger* (1951), *La Fraction blanche* (1951), *La Nuit se précise* (1952), *L'Armure s'envole* (1952) et deux tableaux sans titres de Provincetown (1953).
15. « Les œuvres récentes semblent plus saturées de couleur, plus tragiques et lyriques dans leurs connotations. » Sam FEINSTEIN, « Philadelphia. Paul-Emile Borduas », *Art Digest*, avril 1954, p. 22.

au musée des Beaux-Arts, le Salon du printemps qui avait fini par devenir la bête noire des automatistes, pour ne pas dire leur obsession. Dès le 13 mars, précédant l'événement, Claude Gauvreau dénonce une fois de plus la vénérable institution, déjà moribonde [16]. M. John Steegman, le nouveau directeur, probablement peu au fait des démêlés anciens du musée avec le groupe automatiste, croit devoir répondre publiquement à Claude Gauvreau [17]. Mal lui en prend ! Cela lui vaut aussitôt une réplique de Gauvreau [18]. Cette polémique ressassant des thèmes déjà anciens n'aurait pas beaucoup d'intérêt en elle-même, si elle n'aidait à définir, par son contexte, la manifestation qui va suivre. Comme celle des « rebelles », l'exposition, « La matière chante » qui allait se tenir du 20 avril au 4 mai 1954 à la Galerie Antoine, au 939 du square Victoria à Montréal, entendait contester le Salon du printemps du musée. Toutefois contrairement aux Rebelles qui était une sorte de salon des refusés, « La matière chante » allait être, grâce à l'initiative de Gauvreau, une exposition plus unifiée.

> Une idée me germa dans le cerveau : celle d'organiser une exposition de travaux plastiques non figuratifs à laquelle tous les artistes pourraient soumettre des travaux dont la sélection serait faite par Borduas [19].

Cette dernière notation impliquait directement Borduas et la qualité de son jugement. Au début, il hésite à accepter le rôle qu'on veut lui fait jouer. Il craint qu'on lui demande d'aller faire le « clown » à Montréal [20]. Il avait perdu le goût des actions « tapageuses », propres aux manifestations automatistes. Mais, au fond qu'avait-il à perdre ? Rien de tout cela ne pouvait le toucher maintenant. Il accepte donc de faire la sélection. Aussitôt, l'invitation de participer est lancée aux artistes par la voie des journaux et les critères de sélection définis du même coup.

> L'exposition a pour but de mettre sur pied une manifestation collective homogène de travaux plastiques d'un caractère résolument COSMIQUE.
>
> Seront reconnus cosmiques et éligibles, tous les objets conçus et exécutés directement et simultanément sous le signe de l'ACCIDENT [...]
>
> La sélection des travaux [qui sera naturellement sans appel] et l'accrochage seront assurés par Borduas venu expressément de New York pour cela [21].

L'insistance sur la nécessité d'une manifestation homogène, les critères de sélection, le vocabulaire (« cosmique », « accident »), la présence de Borduas enfin, autant d'indices du caractère résolument automatiste que Claude Gauvreau entendait donner à l'événement.

L'invitation lancée, la réponse des peintres est enthousiaste : une trentaine d'artistes soumettent quelques 250 « objets » à l'œil critique de Borduas. 97 sont

16. « Selon un intellectuel indépendant. Le Salon du printemps est une démonstration sénile », *L'Autorité du peuple*, 13 mars 1954, p. 7.

17. *L'Autorité du peuple*, 27 mars 1954.

18. *L'Autorité du peuple*, 10 avril 1954.

19. *Art. cit.*, *La Barre du jour*, janvier-août 1969, pp. 92-93.

20. *Id.*, p. 93.

21. « La matière chante. Invitation aux artistes pour une exposition collective », *L'Autorité du peuple*, 10 avril 1954, p. 7.

retenus à l'accrochage et 24 peintres, représentés [22]. Borduas dut revenir bientôt
à son atelier de Greenwich Village, puisque le lendemain même de l'ouverture de
l'exposition, il écrivait de New York à Gérard Lortie une longue lettre où il
proposait au collectionneur montréalais d'acquérir treize de ses tableaux plus
anciens, dispersés dans des galeries canadiennes, pour une somme forfaitaire [23].
Les transactions implicites à cette offre seront compliquées et traîneront en
longueur. Les papiers de Borduas ont conservé pas moins de vingt lettres et deux
télégrammes [24] de Gérard Lortie s'y rapportant entre le 21 avril et le 22 mai.

Entre-temps, à Montréal, « La matière chante » occupe les manchettes des
journaux. Rodolphe de Repentigny y consacre aussitôt deux articles. Le premier
a un intérêt particulier. Il rapporte des opinions que Borduas aurait tenues, lors
de son passage à Montréal, sur la jeune peinture montréalaise.

> Borduas a été ravi par la fraîcheur que montrent ces jeunes, et il a égale-
> ment distingué dans leurs travaux une libération plus avancée, un déta-
> chement plus grand, par rapport aux problèmes que leurs aînés avaient à
> résoudre. Si l'art des aînés paraît plus évolué, c'est surtout sur une question
> de moyens, selon Borduas. Des jeunes comme Rita Letendre, Denyse
> Guilbault, Philippe Émond, Ulysse Comtois montrent un état d'âme aussi
> riche que les précédents.

De Repentigny conclut par un « propos » de Borduas.

> « Cette exposition est égale en importance aux plus grandes expositions
> qui aient fait époque dans les capitales artistiques » me dit-il [25].

Nous aurons à revenir là-dessus, car il n'est pas sûr que Rodolphe de Repentigny
ait rendu justice à Borduas sur ce point.

L'aventure de « La matière chante » aurait pu en rester là et le dossier se
clore par quelques autres critiques ne partageant pas l'enthousiasme exprimé par
de Repentigny dans son second article portant directement sur l'exposition, ou
marquant quelques réticences, comme celles de Gabriel Lasalle [26], Paul Gladu [27]
ou celle, anonyme, du *Devoir* [28], si le goût du canular, alimenté par les vieilles

22. *La Presse*, 24 avril 1954, donne la liste complète des participants : Edmund Alleyn,
Marcel Barbeau, Robert Blair, Paul Blouyn, Jean-Louis Champagne, Ulysse Comtois, Hans
Eckers, Philippe Émond, Gabriel Filion, Pierre Gauvreau, Denyse Guilbault, Michekar Salaun,
Fernand Leduc, Rita Letendre, Jean Marot, Guy Michon, Françoise Morin, Jean-Paul Mous-
seau, Aurette Provost, Suzanne Rivard, Tomi Simard, Georges Sined, Klaus Spiecker et Claude
Vermette.

23. Borduas à G. Lortie, de New York, le 21 avril 1954. Ces 13 tableaux étaient alors
en consignation dans des galeries canadiennes. Ils se répartissaient comme suit : 1) *L'Armure
s'envole* (1952), *L'Oiseau déchiffrant un hiéroglyphe* (1943), *L'Île fortifiée* (1941) et *La Réunion
des trophées* (1948) chez A. Lefort ; 2) *Figure au crépuscule* (1944), *Mes pauvres petits soldats*
(1949), *Les Voiles blancs* (1949) [pour *Les Voiles blancs du château falaise*] et *Réunion mati-
nale* (1947) chez Richardson, à Winnipeg ; 3) *La Nuit se précise* (1952), *Sur le Niger* (1951),
La Fraction blanche (1951) et deux tableaux non titrés de Provincetown, à Ottawa.

24. AGL.

25. « Borduas ravi par une jeune génération de peintres montréalais », *La Presse*, 21 avril
1954 et François BOURGOGNE, « La matière chante. La place de l'art créateur », *L'Autorité
du peuple*, 1er mai 1954, p. 7.

26. « Lettre ouverte à Claude Gauvreau », *L'Autorité du peuple*, 1er mai 1954, p. 7.

27. « Borduas, Paul-Émile et l'accident... », *Le Petit Journal*, 25 avril 1954, p. 58.

28. « La matière chante », *Le Devoir*, 1er mai 1954, p. 7.

rivalités entre les villes de Québec et de Montréal, n'était pas venu donner une tournure inattendue aux événements ! Le 8 mai, le peintre québécois Claude Picher révélait

> comment deux peintres de Québec ont trompé la vigilance et la prétendue perspicacité infaillible de Borduas, en se classant parmi les 97 élus [29] aux murs de la galerie Antoine, avec des toiles conçues en pure blague et de la façon la plus grossièrement loufoque [30].

Il révélait ensuite le nom des joyeux farceurs : Paul Blouyn, qui n'était nul autre que « Jean-Paul Lemieux, A.R.C.A. » (Associated member of the Royal Canadian Academy) et Edmund Alleyn responsables respectivement de *L'Oiseau Roc* et de *Ça arrive dans les meilleures familles, n° 1*. L'article de Picher donnait à entendre que les peintres de Québec avaient travaillé dans le genre de ce que Borduas aurait appelé l'« automatisme mécanique », au temps où il rédigeait ses *Commentaires sur des mots courants*.

Inutile de dire que les choses n'en restèrent pas là. Une polémique se déchaîna aussitôt dans la presse, qui opposa Claude Gauvreau et Rodolphe de Repentigny, d'une part, et Claude Picher, Pierre Gélinas et Gabrielle Lasalle, d'autre part [31]. Il n'en sortira pas grand-chose, sauf peut-être cette belle définition de l'automatisme, due à Claude Gauvreau.

> Après l'épuisement de l'exploration du dehors, il ne reste qu'une ouverture pour la connaissance, pour la vie, pour le vibrant, une ouverture vertigineusement vaste : L'EXPLORATION DU DEDANS [32].

Claude Gauvreau faisait écho à une idée souvent émise par Borduas, dont on trouve une première formulation dès la conférence *Manières de goûter une œuvre d'art*.

> Le cycle de la nature extérieure est bouclé par Renoir, Degas, Manet. Le cycle de l'expression propre, du moyen employé, intermédiaire entre l'artiste et le monde visible, est clos par le cubisme. Un seul reste ouvert : celui du monde invisible, propre à l'artiste, le surréalisme.

Revenu à New York, Borduas peut suivre *ad nauseam* le développement de cette polémique, grâce à l'activité épistolaire intense de Claude Gauvreau qui le

29. Gauvreau relèvera l'erreur de Picher qui confondait le nombre d'objets avec celui des participants. Il y avait 24 élus à « La matière chante ». Claude GAUVREAU, « La querelle des peintres. La matière chante (encore). Le porte-parole des peintres abstraits répond aux attaques d'un figuratif », *L'Autorité du peuple*, 15 mai 1954.

30. « L'opinion d'un peintre de Québec. Au bal de la matière qui chante, ce ne sont pas toujours les mêmes qui dansent... », *L'Autorité du peuple*, 8 mai 1954.

31. Claude GAUVREAU, « La querelle des peintres. La matière chante (encore). Le porte-parole des peintres abstraits répond aux attaques d'un figuratif », *L'Autorité du peuple*, 15 mai 1954 ; Claude GAUVREAU, « La grande querelle des peintres. Réponse de Claude Gauvreau à l'inquiétude de Gabriel Lasalle », *idem*, 22 mai 1954 ; Claude PICHER, « Les Boy-Scouts de C. Gauvreau au bal de la matière qui chante », *ibidem* ; Claude GAUVREAU, « Le débat Gauvreau-Picher. Qu'est-ce que l'automatisme », *idem*, 29 mai et 5 juin 1954 ; Claude PICHER, « La part de l'intention en peinture », *idem*, 12 juin 1954 ; Pierre GÉLINAS, « La querelle des peintres devient une querelle de mots », *ibidem* ; François BOURGOGNE, « La trahison des clercs. Un critique répond à Pierre Gélinas et à Claude Picher : « Vous êtes platoniciens ! », *idem*, 19 juin 1954 ; Claude GAUVREAU, « L'exploration du dedans. Les surrationnels se placent à l'avant-garde », *idem*, 26 juin 1954.

32. *Art. cit.*, *L'Autorité du peuple*, 26 juin 1954.

tient au courant des moindres péripéties. Il n'intervient de nouveau qu'une fois. Se fiant à l'article de Rodolphe de Repentigny cité plus haut, Claude Gauvreau avait cru s'autoriser [33] de l'« opinion » de Borduas pour dénigrer quelque peu la peinture de New York. Cela lui vaut une mise au point de Borduas, datée de New York, le 15 mai 1954, qui est très importante pour se faire une idée juste des idées de Borduas sur la peinture américaine contemporaine à ce moment.

> [...] Dans votre réponse, que j'admire, se trouvent des pensées injustes envers mes amis de New York. Je cite votre citation de Rodolphe de Repentigny : « Par contre aux États-Unis [...] on ne retrouve guère de justification, hors celle du pur métier. » Ceci est faux. Il est aussi facile de justifier ces peintures sur tous les plans de l'activité humaine que n'importe quels autres peintres, ou peintures, du monde. Ce que j'ai dit est que leur préoccupation, consciente naturellement, a un fort accent plastique. Je continue la citation : « La peinture y est à un stade beaucoup plus artisanal. » Ceci aussi est faux. Ce qui le prouve pour moi est que cette peinture est strictement expérimentale, donc contraire à l'esprit artisanal. Certes, il y a ici beaucoup d'artisans et quelques-uns ont un grand succès de ventes, mais n'est-ce pas autre chose ? « Le peintre n'est guère pris par l'intérieur. Il ne devient pas, concurremment à l'évolution de son art, un être différent. » Ces peintres vivent pleinement et tragiquement la très difficile situation de l'art dans l'univers. Ils payent leurs expériences picturales de toutes leurs forces vives. Ils sont extrêmement différenciés du reste des citoyens. Ils m'apparaissent exemplaires.
>
> À une question de Mme Leduc [34], j'ai répondu qu'ici il n'était pas « question » d'esprit — je n'ai pas dit que l'esprit n'existait pas. À une autre question, j'ai répondu qu'on était historiquement en retard sur Montréal, mais dans le seul sens qu'ici la bataille, entre les tenants des différents esprits du mouvement, n'était pas encore déclenchée. L'on s'applique à l'indulgence ; elle est d'ailleurs chaude et bienfaisante. J'ai dit aussi que nulle part qu'à Montréal, je crois, la situation, la conscience des groupes n'était plus claire, plus individualisée, mieux différenciée.
>
> L'une des causes de ce malentendu est que l'on a attribué aux individus ce qui n'a été dit qu'en fonction du groupe d'ici. Et, une autre, que l'on a prêtée à ces peintres, ce que j'ai pu dire de général et de tout à fait en dehors du mouvement qui m'intéresse.
>
> Enfin, tout ceci n'a pas grande importance ; mais je serais bien malheureux si ces jugements très injustes se répandaient [35].

Il se peut que Borduas ait eu raison. De Repentigny aurait davantage reflété ses propres préjugés sur la peinture américaine que l'opinion véritable de Borduas. Mais un autre événement est venu entre-temps, sinon modifier l'opinion de Borduas, du moins la confirmer. Il était, en effet, de retour à temps à New York pour visiter au Guggenheim Museum, la seconde exposition organisée par Sweeney et visant à faire pendant à la première. Intitulée à l'instar de l'autre « Younger American Painters : A Selection, » elle avait lieu du 12 mai au

33. *Art. cit.*, *L'Autorité du peuple*, 15 mai 1954.
34. Il s'agit de Thérèse Leduc, femme de Fernand.
35. Parfaitement honnête, Claude Gauvreau verra à ce que cette lettre soit publiée dans la livraison du 22 mai 1954 de *L'Autorité du peuple*.

25 juillet 1954 [36]. On pouvait y voir les travaux de Baziotes, De Kooning, Gottlieb, Guston, Kline, Motherwell et Pollock. La comparaison entre les deux expositions s'imposait donc de soi. La critique ne manquera pas de la faire, à commencer par Sweeney dans la préface du catalogue de son exposition.

> *We are struck first of all by a brightness of palette, a liveliness and audacity — often a sharpness and coldness — in contrast with the warm sobriety of tone which (if we except certain northern expressionists) characterizes most of the European work. The shapes that go to make up the American's compositions are commonly active shapes conveying a restless rhythm quite foreign to the smooth flowing forms and the organized calm of the Europeans. Their composites lean towards a two dimensional emphasis supported by a stress on linear features more often than towards the Mediterranean stolidity of composition in which the third dimension is always patently suggested, if not asserted. The overall effect of the Americans' works is one of insistence, urgency, eagerness, impatience in contrast with the Europeans' comfortable, easy-going assurance which in confrontation with it seems at times almost apathetic. In the younger Americans' work we recognize a predominantly emotive, decorative expression ; in the Europeans' a fundamentally reasoned, structural one* [37].

Pareille prose pouvait prétendre — même si les préférences personnelles de Sweeney s'y laissent clairement deviner — laisser à chacun de décider qui des Européens ou des Américains étaient plus avancés. Sam Hunter [38] n'hésite pas, pour sa part, à déclarer cette nouvelle exposition « plus audacieuse » que la précédente. Il exprimait sans doute en clair ce que plusieurs pensaient alors à New York. Le choc passé de la révélation de nouveaux talents européens, on revenait à l'assurance réconfortante du *Triumph of American Painting*, pour reprendre l'expression d'Irving Sandler.

Nous ne pouvons affirmer avec certitude que Borduas visita cette exposition au Guggenheim Museum puisque nous n'en avons pas retrouvé le catalogue dans ses papiers. Nous serions porté à croire qu'il le fit, parce que sa lettre à Claude Gauvreau visant à clarifier le malentendu qu'on a dit, s'expliquerait très bien, si elle avait été écrite à la suite d'une visite de cette exposition. Même dans l'hypothèse peu probable, où il ne l'aurait pas fait, il n'aurait pu manquer d'en

36. Datation donnée par le catalogue. Les annonces dans les journaux la ferment parfois le 12 juillet.

37. « Nous sommes frappé tout d'abord par la clarté, la vivacité, l'audace, souvent l'acuité et la froideur des couleurs en complet contraste avec la chaude sobriété de tons de la plupart des œuvres européennes, si on fait abstraction de quelques expressionnistes nordiques. Les formes des compositions américaines sont généralement plus dynamiques et suggèrent un rythme agité bien différent des formes doucement fluides et du calme mesuré des Européens. Leurs agencements tendent à respecter la bidimensionnalité du support et accordent plus d'importance à la ligne dans les compositions américaines. Les constructions méditerranéennes où la troisième dimension est toujours suggérée, sinon imposée, paraissent plus impassibles en comparaison. L'ensemble des travaux des Américains produit un effet d'insistance, d'urgence, d'ardeur, d'impatience, tout à l'opposé de l'assurance confortable et insouciante des Européens. En comparaison, les Européens paraissent presque apathiques. Les travaux des jeunes Américains expriment un monde essentiellement émotif et décoratif. Celui des Européens est fondamentalement raisonné et structuré. » J. J. SWEENEY, « Younger American Painter », *S. R. Guggenheim Museum*, N. Y., 1954, non paginé.

38. « Guggenheim Sampler », *Art Digest*, 15 mai 1954, p. 9.

percevoir des échos et avoir part de quelque manière, aux discussions [39] qu'elle soulevait. En tant que « Canadien » ne pouvait-il pas ne pas se considérer comme au-dessus des partis en cause ?

Pour la première fois, Borduas s'ouvre tout à fait à la peinture américaine contemporaine et y apporte autre chose que le regard hautain de quelqu'un formé dans la tradition européenne. On peut douter qu'à ce moment il aurait encore affirmé, comme il le faisait à l'époque de son installation à New York, que Paris restait encore la seule « capitale des arts ». L'impact de la peinture américaine a un autre effet immédiat. Significativement, il met alors de côté pour un temps, ses tubes de peinture à l'huile et ses spatules et se met à l'aquarelle, sentant le besoin d'expérimenter rapidement.

Cette nouvelle production d'aquarelles est complexe. Nous croyons pouvoir y distinguer deux phases, précédant chaque fois une présentation dans des expositions. Cette hypothèse répartirait la production en deux saisons : la première, au printemps, et la seconde, à l'automne 1954, avec peut-être une interruption estivale entre les deux. Quoi qu'il en soit de cette distribution des œuvres dans le temps, il est évident qu'une partie de cette production n'innove pas techniquement sur les aquarelles de 1950-1951, alors que l'autre recourt à des techniques inspirées directement de l'expressionnisme abstrait comme le *dripping*, le *splashing*, voire la calligraphie à la japonaise (*sumi-ê*).

Un premier groupe d'aquarelles précède donc une exposition de 18 d'entre elles qui se tiendra en juin 1954, au lycée Pierre-Corneille, à Montréal [A]. Leur nombre est effarant. Sur les quelque 71 aquarelles de 1954 dont nous connaissons les titres, il y en a probablement plus d'une vingtaine qui sont du printemps. Notre liste serait plus longue si nous connaissions tous les titres des aquarelles que nous avons pu retrouver.

Quatre aquarelles datées de 1954 se singularisent par leur petit format (25 x 30 cm environ) par rapport à tout le reste de la production de ce moment. Il s'agit de *Ciel interdit, Naissance d'un totem, Nuit de bal* et *La Foire dans la pluie*. Elles ne sont pas sans rapport formel avec la production à l'huile déjà analysée. Les deux premières, inscrivant des signes fragiles et ténus sur le fond blanc du papier, transposent à l'aquarelle la problématique des *Signes s'envolent*. Ici aussi les signes sont menacés par l'envahissement du blanc. Par contre, dans la *Nuit de bal* et *La Foire dans la pluie*, ils ont plus de consistance et tendent à envahir toute l'aire picturale. On retrouve donc les deux termes de la dialectique des huiles : envahissement du fond au détriment des signes ou éclatement de l'objet au détriment du fond.

Mais bientôt, dans les aquarelles qui suivent, on voit s'élaborer peu à peu une solution différente, à mi-chemin entre ces deux extrêmes. L'utilisation du papier comme support impose au peintre trop fortement la notion de signe pour qu'il y renonce complètement. Bientôt aussi, un signe s'impose de préférence à tous les

39. La critique fait écho à ces discussions, même si elle ne porte pas toujours explicite-ment sur l'exposition du Guggenheim. Voir par exemple : H. McBRIDE, « American looking east, looking west », *Art News*, mai 1954, pp. 32-3 et 54-56 ; B. H. FREIDMAN, « The New Baroque », *Art Digest*, 15 septembre 1954, pp. 12-13 ; D. ASHTON, « Paris : An Esthetic Behemot — Thesis Antithesis », *Art Digest*, 15 octobre 1954, pp. 14-15.

autres et c'est un signe végétal. Quelques titres le nomment explicitement : *Plante généreuse* [fig. 83], *Confusion végétale, Les Pins incendiés* [fig. 84]... Mais on le retrouve constamment dans toute cette production. Dans *Plante généreuse*, le format vertical impose l'image d'un embranchement principal partant du bas du tableau et envahissant progressivement de ses rameaux l'ensemble de l'aire picturale. Le format horizontal de *Confusion végétale* (mêmes dimensions) permet d'aboutir à un résultat analogue, mais en sacrifiant l'idée de branches issues d'un tronc unique dans le bas du tableau. L'une et l'autre formule de composition ont en commun de superposer un réseau de traits en éventail au fond blanc du papier. Fait remarquable, le trait est substitué à la tache, véhicule habituel de l'objet chez Borduas. Mais il n'est pas traité comme une trajectoire croisant d'autres lignes en tout sens le long de son parcours, comme on le voit dans les tableaux de Pollock. Il fait partie d'un système ramifié, qui est le contraire d'une grille spatiale enserrant dans ses mailles des fragments du fond, pour les ramener en surface. Embranchements se détachant d'un fond, les formes de Borduas gardent encore leur caractère de signes.

Plante généreuse et *Confusion végétale* peuvent servir de prototypes pour le reste de la production. La première suggère de regrouper les aquarelles à format vertical. Au moins deux d'entre elles déclarent leur motif végétal : *Massifs déchiquetés*, à condition d'entendre « massif » dans son sens botanique (par exemple, « massif de fleurs ») ; et *Les Pins incendiés* qui présentent presque une grille orthogonale. *Construction irrégulière* est en réalité très voisin de *Plante généreuse* malgré son titre : des branches brunes y portent des taches de feuillage vert. *Mouvements contrariés* est plus près des *Pins incendiés*, mais, fait remarquable, la régularité de la grille orthogonale y est constamment interrompue, créant des ouvertures par où le fond du tableau apparaît.

Les aquarelles à format horizontal paraissent plus nombreuses. Les titres suggèrent une aire sémantique plus vaste, même si les formes se restreignent au même registre végétal. Ainsi *Magie des signes* n'est qu'une transposition à l'horizontale de *Plante généreuse* : les mêmes couleurs (jaune, brique et noir) s'y retrouvent et le même système d'embranchement couvrant la surface du tableau. *Dentelle métallique* porte dans le registre minéral la réflexion botanique qui court dans les autres aquarelles. Certains cristaux ne forment-ils pas des arborescences ? Ne parle-t-on pas aussi de leur croissance ? *Les Promesses du vin*, qui lui ressemblent, suggèrent une sorte de balancement heureux (celui-là même dont le vin porte la promesse), mais aussi celui des branches et des feuillages agités par le vent. *Les Grâces enchantées* et *L'Arlésienne en balade*... sont du même ordre, en plus délié, en moins ordonné. Tous ces titres suggèrent une sorte d'euphorie. Par contre, *Ardente chapelle*, en vert foncé et noir, évoquant les branches tombantes des saules pleureurs ou des fougères en pot, exprime le sentiment inverse : la tristesse de la chapelle ardente où on veille un mort. Mais le commun dénominateur est toujours la même forme végétale en éventail.

Quelques aquarelles, à format horizontal, se distinguent quelque peu de cet ensemble. *Groupement triangulaire* évoque une sorte de paysage abstrait. Les plans s'y succèdent dans l'espace et le « groupement triangulaire » que le peintre a voulu y voir s'impose beaucoup moins à l'œil que cette impression de récession en profondeur. Aussi bien c'est une aquarelle qui se rattache aux compositions

à l'huile de la période. Le registre ocre pâle et brun de celles-ci a été remplacé par un vert transparent et des noirs, signifiant le passage de l'hiver au printemps. La scène est la même. Seul le décor a changé comme il convient alors qu'on s'apprête à évoquer les frondaisons et les branches.

Tic-tac-to [fig. 85] est bien différent. Plus de récession en profondeur ici. Il a la même fragilité que *Ciel interdit* ou *Naissance d'un totem* et, comme eux, propose une série de signes ténus sur un fond blanc envahissant. Le « tic tac to », comme on sait, est un jeu graphique qui commence par le tracé d'un quadrillé. On l'aperçoit en clair en haut à droite de la composition. Notons qu'il ne constitue pas ici une grille orthogonale informant l'espace, mais un simple motif graphique parmi d'autres. Il est donc conçu comme un cas limite des formes végétales où les lignes se croisent à angle droit au lieu de rayonner en éventail.

Rouge, de format presque carré (34,5 x 40,5 cm) qui s'est peut-être appelé d'abord *Le Point rouge* [40], est également très graphique. Il a été fait en trois temps : quelques traces de vert ont animé d'abord le fond ; puis des signes rouges sont venus marquer la surface ; enfin une nouvelle série de signes noirs ont rempli les interstices, neutralisant quelque peu l'impression d'une succession de plans en profondeur. Il est remarquable qu'un des signes noirs dans le coin inférieur de la composition fasse écho à la surface orthogonale du fond. Une des tendances du système est nettement calligraphique. Elle transpose l'objet en signes graphiques et tend à respecter la bidimensionnalité de la surface.

Skieurs en suspens est la seule aquarelle de l'ensemble qui évoque la neige, même en tenant compte des aquarelles dont seules les titres sont connus. Aussi bien cette aquarelle se rapproche des *Signes s'envolent* par son coloris et par sa thématique. Les « skieurs » remplacent ici les oiseaux migrateurs et paraissent suspendus au-dessus de la colline enneigée. Les associations végétales de la série excluaient en général l'évocation de la saison froide qui s'était imposée au contraire avec tant de force dans la production à l'huile.

Ces quelques aquarelles ne constituent qu'un fragment d'un ensemble dont trop d'éléments échappent. Quels titres, de la trentaine que nous connaissons encore, doivent désigner les quelques dix autres aquarelles que nous avons pu repérer dans les musées ou chez les collectionneurs R. Beaugrand-Champagne, M. Corbeil, C. Desrosiers, Dr P. Ferron, L. Lachance, G. Laurendeau, A. Ruddy... ? Impossible de le savoir. Nous ne pouvons qu'apercevoir des parentés stylistiques entre certaines d'entre elles et celles que nous avons décrites. Le Musée d'art contemporain de Montréal en possède deux : la plus grande (77 x 56 cm) ressemble à s'y méprendre à *Mouvements contrariés.* Celles d'A. Ruddy (54,5 x 75 cm), de G. Laurendeau (35 x 40 cm) et du Dr P. Ferron rappellent respectivement *Dentelles métalliques, Rouge* et *Ciel interdit.* Peut-être seules la petite aquarelle (35 x 42,5 cm) du Musée, celle de L. Lachance, les deux de M. Corbeil pourraient constituer une catégorie nouvelle. Au lieu de proposer un signe étalé sur un fond blanc, elles superposent deux, parfois trois réseaux de signes analogues sur le fond. Elles aboutissent à une plus grande complexité des plans. Celle de L. Lachance est particulièrement bien venue dans cette série parce que les plans s'y superposent sans s'enchevêtrer comme dans celle du musée

40. Une liste d'aquarelles de 1954 porte « *Le Point rouge,* 35,5 x 43,5 cm ».

d'Art contemporain, ni s'empâter comme dans celles de M. Corbeil. Dans l'absence des titres cependant, il est impossible de savoir à quelle association verbale cette dernière série d'aquarelles donnait lieu dans l'esprit du peintre.

Une partie de cette production allait bientôt être présentée à Montréal. Dix-huit aquarelles récentes étaient en effet exposées au lycée Pierre-Corneille. Cette exposition a été improvisée rapidement par Gilles Corbeil alors que Borduas était de passage à Montréal. L'exposition n'a duré que quelques jours. Le communiqué du *Devoir* [41] donne même l'impression qu'elle ne dura que quelques heures.

> Le peintre Paul-Émile Borduas, qui est à Montréal depuis quelques jours, exposera des aquarelles récentes au lycée Pierre-Corneille, ce soir. Comme les œuvres doivent reprendre le chemin de New York avec leur auteur, qui repart jeudi, elles ne pourront être vues qu'à la fin de la journée aujourd'hui.

En réalité, elles y resteront un peu plus puisqu'un communiqué de *La Presse* [42] annonce un peu plus tard :

> Au lycée Pierre-Corneille, l'exposition d'aquarelles récentes de Paul-Émile Borduas se termine demain.

Ces circonstances expliquent assez que la liste des aquarelles n'ait pas été conservée. Un seul collectionneur a pu faire la preuve que son aquarelle était à cette exposition, à savoir Madame C. Desrosiers, dont la pièce porte au verso « Lycée Pierre-Corneille ». Elle rappelle quelque peu *Rouge*, sauf que le vert y a pris plus d'importance. Autour d'un noyau central, gravitent des taches irrégulières dans l'espace propre à la calligraphie.

La presse s'est permis deux types de commentaires : enthousiaste dans le cas de R. de Repentigny [43], négatif dans celui d'Adrien Robitaille. Mais, comme il arrive souvent, ces critiques se renvoient dos à dos, l'un félicitant le peintre précisément de ce dont l'autre le blâme. Ainsi Robitaille [44] déclare qu'au point où Borduas en est, il doit ou

> revenir à la clarté et à la discipline d'une inspiration plus traditionnelle

ou

> glisser irrémédiablement dans une obscurité dont il risque d'être le seul à sentir les charmes.

Plus loin, il définit cette « inspiration plus traditionnelle » de la façon suivante :

> la couleur ne peut tout rendre sans l'apport de la ligne. Elle ne pourra traduire qu'imparfaitement la vie et le mouvement si elle ne rend pas en même temps le volume, si elle ne permet pas de distinguer nettement tous les plans de vision. D'où la nécessité d'un élément figuratif, même réduit à son minimum.

Robitaille avait donc senti que, dans ces aquarelles, la couleur n'était plus dissociée de la ligne et qu'en conséquence la ligne n'y délimitait plus des volumes

41. « Des aquarelles de Borduas, ce soir », *Le Devoir*, 16 juin 1954, col. 3.
42. 19 juin 1954, p. 70, col. 2.
43. « Images et plastiques. Borduas, F. Leduc, Gauvreau », *La Presse*, 19 juin 1954.
44. « Borduas sautera-t-il le mur érigé par lui-même ? », *Photo-Journal*, le 10 juillet 1954.

par un contour. Il pressentait qu'une des conséquences du système était de mettre en question l'espace perspectiviste, puisqu'à la limite le signe calligraphique peut se contenter de la bidimensionnalité de la surface. C'est bien à tort de toute manière qu'il attribuait à la seule non-figuration le récent développement de Borduas. Loin de constituer des exercices gratuits de taches de couleurs, les aquarelles de Borduas maintenaient encore la notion de signe.

Comme on pouvait s'y attendre Rodolphe de Repentigny se réjouit de ce qui désolait Robitaille. Il croit voir dans ces nouvelles œuvres de Borduas la mise en question de l'espace en profondeur qui avait caractérisé l'œuvre du peintre jusqu'alors.

> L'« indétermination » (un terme affectionné par le peintre) se résout en des zones d'espace d'une extrême concision.

Il veut parler de l'indétermination de la situation d'un plan par rapport à l'autre à cause de leur rapprochement dans l'espace. Il ajoute qu'à son avis,

> les espaces blancs ont un rôle capital dans des aquarelles de Borduas, quoique d'une autre façon que les blancs de ses huiles.

Revenant plus tard [45], sur le sujet, à l'occasion d'une nouvelle présentation d'aquarelles de Borduas à la galerie L'Actuelle, de Repentigny dira encore, en parlant de celles du Lycée Pierre-Corneille « Il y avait là une grille structurant des plans successifs. » C'était peut-être trop dire. Borduas, même en substituant la ligne à la forme et donc en mettant en question la consistance de l'objet ne modifiait pas encore substantiellement ses fonds creusant, dont l'expression revenait précisément au fond du papier. La présence d'une grille spatiale était bien exceptionnelle dans ses travaux d'alors, quand elle n'était pas réduite à un simple motif. L'essentiel restait encore pour lui d'explorer un univers de signes dont le végétal et ses embranchements étaient le symbole sans cesse répété.

Il est difficile de savoir quelle importance Borduas a attaché à cette exposition. Nous n'en avons trouvé trace qu'une fois dans sa correspondance. Le 11 septembre 1954, Gérard Lortie s'inquiète du sort des aquarelles laissées au lycée Pierre-Corneille.

> J'ai vu hier M. Lajoie du Pierre-Corneille où sont actuellement vos aquarelles du printemps [46]. Avez-vous l'intention de les exposer ou désirez-vous qu'elles restent là ; à moins que Gilles Corbeil puisse en disposer.

Borduas répond laconiquement deux jours après.
> Présentement j'ai quelques aquarelles en consignation au lycée Pierre-Corneille. Ils en ont l'entière responsabilité [47].

Noël Lajoie, alors professeur au lycée et ami de Borduas, ayant collaboré avec Gilles Corbeil à l'organisation de l'exposition, gardait donc encore la responsabilité des aquarelles. Elles échappaient pour lors à Gérard Lortie [48].

45. *La Presse*, 29 octobre 1955.
46. Cette référence aux « aquarelles du printemps » semble confirmer notre hypothèse que les aquarelles de Borduas ont été faites en deux temps.
47. T 138.
48. Pas pour longtemps cependant puisque, le 16 septembre 1955, il acquerra 22 aquarelles de Borduas.

L'été 1954 apportera, après les déboires de « La matière chante » et de l'exposition de Philadelphie la confirmation du succès de Borduas au moins sur la scène canadienne. Paraît en juillet un hommage à Borduas dans la revue *Arts et Pensée*. Depuis quelques mois déjà, Gilles Corbeil, ayant collaboré occasionnellement depuis sa fondation en 1951 à cette revue, dirigée par le père Déziel et l'abbé Lecoutey, travaillait à la préparation de ce numéro spécial. Il avait même demandé à Borduas un texte sur sa peinture, ce que celui-ci refusa de faire.

> Votre bonne lettre, vos bonnes intentions et décisions, votre excellente collaboration m'enchantent. Guy Viau a l'imagination requise pour faire une merveille d'un paquet de misères ! Bon, bon, bon.
>
> ...
>
> Pour un article il n'y faut pas penser. La peinture se fait passionnément exigeante de ce temps-ci. Plus tard peut-être. Sans rien promettre cependant ayant l'impression que pour écrire clairement mes pensées j'aurais à refaire tout mon vocabulaire. Mais qui sait si je ne suis pas sur le chemin du renouvellement et que bientôt, sans trop me rendre compte, je n'aurai pas rejoint ces mots nouveaux, plus exactement ces nouvelles expressions qui me seraient si utiles. Alors vous pourrez compter sur moi.

Cette lettre est datée de New York, le 22 mars 1954 [49]. Elle précède donc le voyage de Borduas à Montréal pour faire le choix des tableaux de « La matière chante ». Gilles Corbeil, Guy Viau et Robert Élie durent donc se contenter d'écrire seuls ce numéro spécial sur Borduas. On connaît la réaction de Borduas à leurs hommages par une lettre adressée à Gilles Corbeil.

> New York
>
> 5 juillet 1954
>
> Cher ami,
>
> Vos numéros d'*Arts et Pensée* me sont arrivés sains et saufs juste avant de partir pour une île de l'Atlantique où une invitation m'attendait pour le week-end du 4 juillet. C'est étendu sur la plage, en pleine lumière, que j'ai lu les touchants hommages et vos ingénieuses notes biographiques. Maintenant, il s'agit, plus que jamais, de tenir le coup ! C'est d'autant plus difficile, peut-être, que l'on se sente plus gâté. Je compte sur ma profonde ingratitude et d'avance m'en excuse auprès de vous et de nos amis communs. J'étais content de revenir à New York, hier soir, après ces jours trop frais à la mer. Ici, la température reste exquise cet été. Si seulement je pouvais me remettre à peindre. Ces périodes d'attente et de grand calme sont toujours trop longues.
>
> À bientôt,
>
> Paul.

Le numéro suivant d'*Arts et Pensée* allait être consacré à Ozias Leduc, à l'occasion de son 90e anniversaire. Le texte que Borduas ne se sentait pas près d'écrire à propos de sa propre peinture lui vient au contraire facilement à propos de son vieux maître.

Borduas envoie à Gilles Corbeil un article sous forme de lettre le 18 juillet 1954. Dans un mot qui accompagne son billet, on sent une fois de plus combien

49. Que Gilles Corbeil qui nous a communiqué cette lettre ainsi que les autres relatives à cet événement trouve ici l'expression de notre gratitude.

les expériences d'écriture sont difficiles à Borduas et à quel point il doute de lui-même en cette matière.

> New York,
> le 18 juillet 54

Mon cher Gilles,

Vous trouverez, sous ce pli, le papier demandé à l'occasion de votre numéro sur ce cher Leduc. J'ignore s'il devra affronter ces MM. Lecoutey et Déziel ? Si oui, je crains qu'il ne vous donne un peu de mal ! Pourtant il est au plus doux.

. .

> Donnez-moi des nouvelles.
> Paul.

P.S. — Soyez gentil, mon cher Gilles, et voyez l'orthographe de mon texte sur Leduc. Cette orthographe m'a fait de telles blagues par le passé que je ne peux plus m'y fier ! C'est promis sérieusement ? Merci.

On ignore quelle fut la réaction d'Ozias Leduc à ce second hommage de Borduas à son œuvre et à sa personne : Leduc devait mourir à Saint-Hyacinthe l'année suivante. Les misères de son grand âge durent l'empêcher d'exprimer sa reconnaissance à son « cher Paul-Émile ».

Parallèle à ces activités d'écriture, le Canada réserve à Borduas l'hommage de présentations de ses tableaux dans des expositions prestigieuses. Du 19 juin au 30 septembre, trois tableaux de Borduas sont présentés à la XXVIIe Biennale de Venise. L'initiative de cette présentation revient à la Galerie nationale. R. H. Hubbard [50] signale le 18 mai 1954 à Borduas que *Sous le vent de l'île* (1947) le représentera à Venise. Les autres œuvres exposées à cette occasion, à savoir *La Cavale infernale* (1943) et *Figures aux oiseaux* (1953), n'avaient probablement pas encore été choisies puisqu'elles ne sont pas mentionnées dans la lettre de Hubbard. Le choix des tableaux qui le représentent échappe donc à Borduas. On peut se demander, en eût-il eu l'initiative, s'il aurait décidé lui-même de se faire représenter par des tableaux aussi anciens et surtout par un tableau figuratif comme *La Cavale infernale* ?

Quand, du 7 août au 2 septembre 1954, il est invité à présenter une œuvre à l'Exposition nationale canadienne tenue à Toronto, il choisit d'envoyer une œuvre récente : *Cotillon en flamme*. On peut donc penser qu'il aurait fait de même à Venise. Quoi qu'il en soit, l'exil new-yorkais de Borduas se révélait comme particulièrement fructueux pour lui au moins sur la scène canadienne. Non seulement les ponts n'avaient pas été coupés, mais sa figure avait pris plus de prestige en milieu canadien.

50. T 225.

19

En route
(1954)

On l'a vu, dans une lettre à Gilles Corbeil, le 5 juillet 1954, Borduas souhaitait reprendre son activité picturale.

> Si seulement je pouvais me remettre à peindre. Ces périodes d'attente et de grand calme sont toujours trop longues...

Après la production intense, tant à l'huile qu'à l'aquarelle, de l'année précédente, Borduas avait senti le besoin d'une interruption. Mais certainement à l'automne, sinon déjà à la fin de l'été, il revenait à la peinture. C'est à ce moment qu'il faut situer une deuxième vague dans sa production d'aquarelles. Par opposition à ce que G. Lortie appelait ses « aquarelles du printemps », on pourrait donc parler de ses « aquarelles de l'automne ».

Quoi qu'il en soit de cette hypothèse sur la chronologie des aquarelles de 1954, un changement dans les techniques utilisées d'une série à l'autre est très frappant. Alors que les « aquarelles du printemps » n'innovaient pas sous ce rapport, celles « de l'automne » sont très directement inspirées par les techniques courantes de l'expressionnisme abstrait américain. Y a-t-il ici plus qu'un emprunt des techniques ? Tenons-nous là les œuvres clé révélant l'influence de la peinture de New York sur Borduas ? Le problème n'est pas purement spéculatif. Exactement contemporaine de ces aquarelles, une lettre de Borduas à Claude Gauvreau, datée du 25 septembre 1954, marque le point où il en était de son intérêt pour la peinture américaine contemporaine.

> Ici, comme je vous l'ai dit, Pollock, Kline et dix autres jeunes peintres sont au-delà du surréalisme. Bien entendu dans le sens historique le plus rigoureux. Rien à voir avec Mondrian, bien sûr. En France, d'ici, je ne peux voir que Tal-Coat. C'est tout ce que je peux dire... Pollock et ces autres peintres n'ont rien à voir, non plus, aux généralités de New York. Ils ne sont pas plus [possibles] ici que Mousseau peut l'être à Montréal. Il est probable que Tal-Coat soit le même à Paris [1].

1. Borduas à C. Gauvreau, datée de N.Y. le 25 septembre 1954.

Le vieux chauvinisme parisien de Borduas paraît bien battu en brèche. Il n'est pas remplacé par un chauvinisme américain, mais par une conception internationaliste de la peinture. L'appartenance à un contexte national précis, bien qu'important, l'est moins que l'appartenance à cette sorte de république des lettres que constituent les milieux d'avant-garde à travers le monde, qu'ils soient à New York, Paris ou Montréal. De ce point de vue, Pollock, Kline, Tal-Coat et Mousseau appartiennent au même monde et il importe moins de savoir qui est à New York, Paris ou Montréal.

On aura noté, par ailleurs, les « jeunes » peintres américains ici nommés par Borduas : Pollock et Kline. Ces noms ne sont pas lancés au hasard. La preuve la plus éclatante de son intérêt pour ces deux peintres est fournie par les aquarelles qu'il peint à ce moment. En l'absence de séquence chronologique, nous sommes contraints de regrouper les œuvres par affinités stylistiques. Ainsi, il faut certainement rapprocher *Confetti* [fig. 86], *Gerbes légères* et *Bombardement délicat* qui non seulement recourent exclusivement à la technique du *dripping*, mais ont même format (horizontal), même dimension (35,5 x 43,5 cm), même couleur (noir, rouge et vert) et même formule de composition. *Menus gibiers* et *Les Baguettes joyeuses* s'en rapprochent par la technique, mais elles sont de format vertical et de plus grandes dimensions. Toutes ces œuvres substituent un faisceau de trajectoires et de gouttelettes aux embranchements figés des aquarelles du groupe précédent, comme si l'image de l'atome ionisé, en état d'excitation, avait remplacé celle de la croissance organique exploitée précédemment. Fait remarquable cependant, la matière transformée ici en énergie retient encore quelque chose de l'arrangement des particules autour d'un centre. Elle n'est pas dispersée sur toute la surface picturale, mais distribuée en paquets (*quanta*) aisément discernables, comme si une force d'attraction retenait encore les énergies libérées autour de quelque invisible noyau central. Dans les trois premières œuvres citées, deux de ces foyers, distribués de part et d'autre d'un axe central, exercent leur force d'attraction. Dans *Menus gibiers* et *Les Baguettes joyeuses*, ces foyers sont plus nombreux, mais toujours aussi actifs. Borduas, qui, dans ces œuvres, dialogue évidemment avec Pollock, n'ose pas libérer totalement ces énergies de manière que le réseau des lignes entrecroisées deviennent une grille spatiale à l'état pur. Aussi bien, ce n'est pas Pollock, mais Kline qui lui ouvrira la voie vers une expression de l'espace plus libérée.

Revenons sur les titres. des œuvres citées. Il apparaît tout d'abord que *Bombardement délicat* fait allusion au procédé, ici mis en œuvre. Le peintre évite de toucher la feuille de papier avec son pinceau, se contentant d'en laisser s'égoutter l'encre à distance, au-dessus d'elle. Il ne s'agit que d'un « bombardement *délicat* », plus comparable au « bombardement » d'électrons sur une cible de sodium 22, dans un accélérateur atomique qu'à un raid aérien. Aussi bien le « gibier » chassé de cette manière est déclaré « menu ». On le compare encore à une pluie de « confetti », à des « gerbes légères », à des « baguettes »... On l'aura noté, toutes ces images renvoient à un monde miniaturisé (c'est ce que pouvaient suggérer nos images empruntées à la physique nucléaire contemporaine). C'est bien la preuve que Borduas n'était pas ici préoccupé avec la notion d'espace vaste impliquée dans les tableaux à grande échelle de Pollock. La substitution de la notion d'énergie à celle de substance stimule assez son imagination pour qu'il ne sente pas le besoin de se mesurer encore à cet aspect du problème. Bien plus,

on notera que tous ces titres suggèrent une bipolarité : celle du chasseur et de son gibier, celle du fermier et de sa récolte, celle de l'artilleur et de sa cible, celle des époux couverts de confetti, et, si on nous accorde que les « baguettes joyeuses » pourraient faire allusion à un jeu qui consiste à dégager, un à un, sans les faire bouger les bâtonnets d'un tas d'abord produit au hasard, celle de deux joueurs tirant pour ainsi dire leur épingle du jeu.

Ces expériences de *dripping* non dépourvues d'intérêt avaient leur limite cependant. La manière dont Borduas les avait conduites interdisait qu'elles pussent modifier profondément sa conception de l'espace. Aussi il se rencontre un bon nombre d'autres œuvres qui d'allure plus calligraphique vont aborder le problème. Cette nouvelle série a en commun de lier directement l'expression de l'espace à la forme. Il est remarquable, en effet, que les formes noires calligraphiées à l'encre de Chine font apparaître à leur côté des formes blanches qui, une minute auparavant, paraissaient faire partie du fond. Il arrive même que la forme blanche s'impose avec la force d'une figure sur un fond noir. Quelques titres révèlent que Borduas était parfaitement conscient de cet effet : *Blanches figures* [fig. 87], *Trouées blanches* [fig. 88], *Échancrure, L'Aigle à la blanche famille.* Quelque chose de la peinture de Franz Kline avait donc fini par rejoindre Borduas. À « Younger American Painters », Kline avait un grand tableau intitulé simplement *Painting # 7* (146,5 x 207,5 cm), qui n'avait pu échapper à l'attention de Borduas. L'aire picturale y était traversée de grandes bandes verticales et horizontales formant un carré sur la droite [2]. En comparaison avec le Soulages de « Young European Painters », qui lui aussi recourait à de grands plans noirs mais superposés et disposés en oblique dans un espace atmosphérique [3], la peinture de Kline pouvait paraître proposer une formidable simplification. Combien toutefois le tableau de Kline allait plus loin que celui de Soulages ! Nul mieux que Dario Suro [4] a exprimé cette différence.

> *A picture from the best epoch of these two painters (Hartung and Soulages) gives us the idea that in it are represented objective things or forms : bodies or objects situated in space. Thus we seem to see superimposed things, through which we look at space. By which I mean that we are looking at the space traditionally used in painting [...] ; it is traditional or scenographic space.*
>
> .
>
> *In a Kline painting, space struggles to locate itself in its forms. Space which wants to be form and forms which want to be space. For this reason, when we see a work of Kline we do not know which is the most important, whether the space in white or the space in black, or the white forms or the black forms. A dialogue, or direct correspondance, is established between form and space, a phenomenon never observable in pictures of Soulages or Hartung [5].*

2. Reproduit en couleur dans J. J. SWEENEY, *Soulages*, N.Y. Graphic Society Ltd., 1972, p. 209.

3. Reproduit dans *Vogue*, 1er août 1954, p. 122.

4. Peintre et critique né à la République Dominicaine en 1917.

5. « Prenez un tableau de bonne époque d'un de ces deux peintres : Hartung ou Soulages. On ne peut se défaire de l'impression que des réalités objectives, des formes, voire des corps ou des objets situés dans l'espace y sont représentés. Tout se passe comme si, grâce à la surimposition des plans, il nous était donné de regarder dans l'espace. J'entends que le

Certes nous n'avons aucun moyen de savoir si Borduas connaissait même très indirectement ce texte de Dario Suro, mais ses aquarelles démontrent, à elles seules, qu'il était arrivé à la même conclusion, devant la peinture de Kline. Pour la première fois aussi, dans sa peinture, la forme et l'espace entraient en dialogue et la vieille dichotomie de la forme substance se détachant d'un fond atmosphérique était mise en question.

Blanches figures, notons le pluriel, strie la surface de grands signes noirs en zigzag qui font apparaître dans leurs boucles des formes blanches qu'on arrive très bien à lire comme des « figures » sur un fond noir. Le titre est donc parfaitement descriptif. Une autre aquarelle, dont nous ne connaissons que le titre, précisait *Blancs dans le noir* (1954), tentant de lever l'ambiguïté par le fait que les « figures blanches » appartiennent aussi au fond, ne devant leur éclat qu'à la qualité du papier sur lequel les signes noirs étaient peints. *Trouées blanches* renverse la proposition de *Blanches figures*. Aussi bien, il ne s'agit plus d'un signe calligraphié au centre de la page mais de taches reportées aux quatre coins de l'aire picturale. Une « trouée blanche » se dégage au centre, quelques autres dans les interstices des taches noires. Le blanc du papier retrouve sa qualité de fond, d'espace infini. Il en va de même dans *Échancrure* où les éléments calligraphiés sont plus grêles et n'arrivent pas à exciter le fond.

Par contre, avec *L'Aigle à la blanche famille* nous retrouvons non seulement l'esprit de *Blanches figures*, mais une véritable calligraphie, c'est-à-dire une forme chargée de sens. Certes, il s'agit plutôt d'un pictogramme que d'une calligraphie véritable. Mais l'essentiel y est : celui de lier un sens à une forme et donc de créer un signe. On en retrouve quelques autres dans cette production : *Cosmique, Buisson, Cep reverdissant, Figure cabalistique, Le Chant du guerrier, Baraka* [fig. 89] et un certain nombre d'autres aquarelles appartenant à des collections particulières, mais dont les titres n'ont pas été conservés. Quand le *dripping* est plus important que la tache, les titres sont diminutifs : *Menus gibiers, Les Baguettes joyeuses*. Autrement, le motif prend sa dimension d'« aigle », de « guerrier », de « cep », de « buisson », voire des dimensions « cosmiques ». Travaillant dans la tradition de l'icône, la dimension physique du tableau de Borduas n'a pas d'influence structurale sur sa composition.

Il ne peut faire de doute cependant que ces « aquarelles de l'automne » signifient plus qu'un seul emprunt des techniques de New York. Pour la première fois, Borduas sous l'influence déterminante de Kline, liait l'espace à la forme. Ce changement devait avoir des conséquences extrêmes sur le reste de son développement.

Un des facteurs qui ont pu stimuler l'activité picturale de Borduas à ce moment précis est probablement la perspective d'une importante exposition de

type d'espace évoqué dans leurs tableaux est traditionnellement celui de la peinture ; c'est l'espace traditionnel, l'espace scénographique. [...] Dans un tableau de Kline, l'espace cherche à se situer dans les formes. L'espace aspire à devenir forme et les formes, espace. C'est pourquoi, en regardant un tableau de Kline, il est impossible de décider de l'importance relative de l'espace en blanc et de l'espace en noir, des formes blanches ou des formes noires. Un dialogue, une correspondance immédiate est établie entre forme et espace, phénomène qu'on chercherait en vain dans un tableau de Soulages ou d'Hartung. » Dario SURO, « Kline and the Image », texte dactylographié conservé au musée d'Art moderne de New York. (Notre citation est à la page 8.)

ses œuvres récentes, à Montréal. Depuis les expositions chez les frères Viau (1948-1949), son développement plus récent n'avait pas encore été montré à Montréal. Des présentations « fugitives » à son atelier de Saint-Hilaire ou chez des amis n'avaient pu intéresser qu'un public d'amis forcément assez restreints. Agnès Lefort lui donnait au contraire l'occasion d'exposer dans une véritable galerie d'art ouverte au grand public.

L'exposition, qu'il intitulera lui-même « En route », devait avoir lieu à la galerie Agnès Lefort du 12 au 26 octobre 1954. Il en prépara tous les aspects, jusqu'au moindre détail, depuis le choix des 17 huiles et 6 encres [A] jusqu'au format et la présentation du catalogue, sans oublier même des suggestions d'accrochage [6]. Agnès Lefort avait cru bon de s'associer les services de Gérard Lortie, ce qui agacera Borduas [7]. Il était alors momentanément en froid avec le collectionneur montréalais, qui avait mis beaucoup de temps à se laisser convaincre (non sans quelque raison, vu la qualité très inégale des toiles dont il s'agissait) de racheter aux galeries canadiennes une série de treize tableaux [8]. Cette mauvaise humeur ne dura pas cependant, puisque c'est au domicile des Lortie plutôt que directement à la galerie que Borduas expédiera ses toiles.

Aucune des huiles exposées n'avait encore été montrée à Montréal. Bien plus, sur les dix-sept envoyées, seules trois avaient déjà été exposées, à savoir *Il était une fois* et *Les Arènes de Lutèce* à la Passedoit Gallery et *Blancs printaniers*, chez Hendler, à Philadelphie. Il s'agissait donc d'une sorte de primeur. L'exposition groupait deux tableaux de Provincetown [9], trois de l'automne 1953 [10] avec une majeure partie de tableaux récents (1954) [11]. Les 6 encres ajoutées à cet ensemble n'étaient désignées que par une lettre de A à F inclusivement [A].

Borduas est à Montréal pour le vernissage. Il ne passe pas inaperçu. Radio-Canada lui ménage d'abord une entrevue avec Judith Jasmin, lors de l'émission *Carrefour* [12]. Reflétant sans doute la préoccupation la plus répandue de l'*intelligentsia* québécoise du moment, à propos de l'exil de Borduas, elle l'interroge d'entrée de jeu sur la raison de son installation à New York. Pourquoi New York ? semble-t-elle dire. La réponse de Borduas confirme bien le point où il en était par rapport aux mérites respectifs de Paris et de New York.

> New York pour moi est un point dans l'espace sur la planète, qui est tout à fait ouvert au reste de l'univers. New York n'est pas la ville, c'est uniquement un point géographique qui est ouvert à l'univers, sur le monde. Paris est aussi un autre point géographique qui est ouvert sur le monde. Montréal, c'est un point canadien. Il y a des frontières autour de Montréal. La vie est ici, en famille, plus chaude, plus touchante qu'elle ne l'est à

6. Borduas à Agnès Lefort, N.Y., le 22 septembre 1954, T 207.
7. Borduas à Agnès Lefort, N.Y., le 8 septembre 1954. T 207.
8. Borduas à G. Lortie, N.Y., le 13 septembre 1954. T 138.
9. Soit *Il était une fois* et *Les Arènes de Lutèce*.
10. Soit *Blancs printaniers*, *À pied d'œuvre* et *Les Signes s'envolent*.
11. Cette computation est un peu floue, du fait que cinq titres de tableaux n'apparaissent que là, à savoir *Solidification*, *Fanfaronnade*, *Pâte métallique*, *Frais jardin* et *Fanfare débordante*.
12. La revue *Liberté*, janvier-février 1962, pp. 12-15, publiera des passages de cette interview sous le titre général « Borduas parle... ».

> New York sans doute, mais elle reste en famille et ça ne sort pas, ça ne
> sort pas de l'autre côté. Or à New York nous avons cette communion,
> une communion qui est assez abstraite, mais avec l'univers et qui a été pour
> moi un stimulant considérable.

New York, Paris et Montréal sont comparés sur le rapport de l'ouverture au reste
du monde. De ce point de vue, Montréal ne fait pas le poids. Pour Borduas, il
s'agit encore d'une sorte de ghetto fermé. Mais New York n'est pas préféré
à Paris, l'un et l'autre lui paraissent ouverts au reste de l'univers. Peut-être
rêve-t-il déjà d'une « communion » moins « abstraite » à Paris qu'à New York ?
De toute manière celle qu'il a trouvée à New York a déjà été pour lui « un
stimulant considérable ». Il est donc devenu conscient de l'influence de la peinture
américaine sur lui. La qualité de l'information à New York est sans comparaison
avec celle de Montréal. Il s'attend à trouver quelque chose de comparable
à Paris. Il semble qu'il ait aussi en vue la qualité du public new-yorkais et donc
de l'ouverture du milieu dans lequel ses œuvres étaient reçues.

> [...] à New York, il y avait un public universel, tandis qu'ici, c'était un
> public d'amitié, n'est-ce pas [...] Les formes vivantes ont à New York un
> public universel, mais qui est composé d'éléments exceptionnels des États-
> Unis et d'éléments étrangers exceptionnels [13].

Quelque chose de ces considérations, mais portées sur un plan général, revient
ensuite lors d'une conférence de Borduas donnée devant le Cercle de la critique
de Montréal, le 13 octobre 1954, au restaurant *L'Échourie*. C'est Rodolphe
de Repentigny qui avait pris l'initiative d'inviter Borduas devant ce groupe [14]. La
« conférence » a dû être improvisée oralement par Borduas, parce qu'elle n'a pas
laissé de traces écrites dans ses papiers. Les grands thèmes ne nous sont connus
que par les comptes rendus des journaux [15]. Borduas y aurait traité du peintre, du
critique et du public, en donnant une sorte de définition idéale de chacun d'entre
eux. Le peintre serait « le poète, chantre de l'homme dans la nature », ce dernier
concept incluant autant le cosmos que la société de tous les hommes. Le critique,
lui, devait être « idéalement comme un prophète », aidant le peintre à trouver sa
voie, allant jusqu'à lui « indiquer le sens de [ses] recherches ». Il ajoutait que ce
genre de critique se trouvait davantage à New York qu'à Montréal. Enfin, le
public se devait d'être « une sensibilité prête à vibrer à toute note juste ». Pour
y arriver, il fallait aborder l'exposition sans idée préconçue de la « beauté », sans
conception toute faite du « chef-d'œuvre », mais dans la plus grande ouverture
d'esprit possible. Ne « vibrera » que celui qui sera « engagé dans une exploration
intérieure analogue à celle du peintre ». Résumant l'essentiel du message de
Borduas, de Repentigny croyait pouvoir dire :

> Pour Borduas, l'œuvre capitale est celle en laquelle on peut projeter sa
> propre vie, celle qui a une actualité vitale.

13. On retrouve, presque mot pour mot, des bribes de cette interview avec Judith Jasmin
dans un texte que Borduas rédigera probablement à l'automne 1954 (T 229) à l'occasion de
l'acquisition de *Morning candelabra* par le musée d'Art moderne de New York.
14. Invitation de R. de Repentigny à Borduas, le 29 septembre 1954, et acceptation de
Borduas, le 2 octobre 1954. T 197.
15. R. DE REPENTIGNY, « Incessante évolution de Borduas », *La Presse*, 16 octobre
1954 ; « Borduas, sa peinture, ses idées », *Le Devoir*, 19 octobre 1954.

Il est difficile de savoir jusqu'où ces comptes rendus journalistiques ont reflété fidèlement les propos de Borduas. Dans la mesure où ils l'ont fait, il faudrait conclure que Borduas tenait encore une conception pour ainsi dire psychologique de la peinture, « reflet du monde intérieur du peintre », lui-même nourri au contact du monde extérieur entendu dans son sens le plus large. Il n'était pas question de couper la peinture, même « abstraite », de ses racines dans le réel, Borduas tenant toujours pour une peinture référentielle. De ce point de vue, le « critique » se confondait avec le public. On n'attendrait certes pas de lui qu'il aide le peintre à se diriger dans le fouillis des avant-garde mais qu'il fasse écho à l'expérience du peintre, en puisant au plus profond de son expérience humaine, marquée peut-être dans son cas par une plus grande conscience de l'art et de son développement. Malgré tout, on garde l'impression que Borduas s'en était tenu à des généralités. Pouvait-il faire plus à ce moment ? Il faut attendre en février 1955, à l'occasion de l'exposition « Espace 55 », pour le voir donner un tour plus concret à ses réflexions.

Quoi qu'il en soit, « En route », doublée de ces apparitions publiques de Borduas, prend vite un tour « triomphal ». Agnès Lefort marquera toute sa reconnaissance à Borduas, dans une lettre du 4 novembre 1954, quand il sera de retour à New York.

> Nulle exposition que la vôtre n'a amené autant de monde à ma galerie ; sûrement au-delà de mille personnes y sont venues. Durant la présente exposition Stanley Lewis beaucoup viennent encore pour votre peinture à laquelle j'ai réservé la deuxième salle [16].

Il va sans dire que la critique « montréalaise », à laquelle Borduas avait rappelé discrètement son devoir exprimera sans réserve son enthousiasme, même si parfois elle se montra perplexe devant « l'incessante évolution de Borduas ».

Pour comprendre cette réaction de la presse montréalaise, il faut porter attention à deux ordres de fait : l'image qu'on se faisait alors de la peinture de Borduas se fondait encore sur ses tableaux automatistes de 1948 et 1949. Les nouveaux tableaux surprennent donc et donnent l'impression d'une mutation brusque dans son développement. Il n'en est rien, mais les étapes intermédiaires (qui sont d'ailleurs difficiles à reconstituer) échappaient à la grande majorité des critiques du temps. Par ailleurs, dès qu'on cherche à s'expliquer cette mutation et que l'hypothèse d'une influence de la peinture américaine sur Borduas vient à l'esprit, on est embarrassé parce qu'on doit s'avouer que cette peinture américaine était alors fort mal connue à Montréal. Telle est la situation. Elle n'est pas reconnue comme telle, mais dès qu'on la tient présente à l'esprit, les diverses « critiques » journalistiques prennent leur sens et leur portée. De tous les critiques, celui qui avait suivi de plus près le développement post-automatiste de Borduas était probablement Rodolphe de Repentigny. Après avoir donné le ton de l'ensemble de la critique — « il y a quelque chose du triomphe dans cette exposition... » — il va d'instinct à l'élément le plus neuf de l'exposition, les « aquarelles » ajoutées en fin de liste.

> Les six aquarelles offrent, pour qui a pu voir la production de Borduas jusqu'à il y a neuf mois, la plus grande des surprises. Une aquarelle faite de taches noires, brunes, vertes et bleues formant un réseau, permet de

16. T 207.

faire le lien avec celles que l'on pouvait voir au lycée Pierre-Corneille.
Après cela l'évolution de Borduas devient vertigineuse. Que fera-t-il main-
tenant dans la continuité de ces œuvres où il ne fait qu'arrêter la matière
dans un de ses mouvements purement physiques ? Cela semble d'une telle
simplicité..., mais qui d'autre pourrait choisir avec autant de sûreté cette
« minute de vérité » de la matière [17].

De Repentigny démontre que Borduas n'avait pu résister à la tentation de
présenter à Montréal quelques-unes de ses nouvelles aquarelles, qualifiées « de
l'automne ». Il montre qu'il a senti leur importance ; mais au lieu d'y voir le
résultat de l'impact de la peinture américaine sur Borduas, il y voit plutôt une
étape de plus de son « incessante évolution ». On l'aura noté, aucun nom de
peintres américains n'est cité, ni Pollock, ni Kline. C'est bien le signe que ces
peintres sont peu connus à Montréal.

Jean-René Ostiguy, alors chroniqueur au *Devoir*, apprécie le développement
récent de Borduas.

> Disparition du fond abstrait, des profondeurs illimitées, des grands espaces
> lyriques où flottent des objets imaginaires, Borduas refuse l'espace ou
> plutôt l'emplit, le saisit de façon extraordinaire. Par là s'explique la sup-
> pression de tout encadrement. Tellement pleine, tellement une de forme,
> cette peinture souffrirait de tout empiétement sur sa surface, si minime
> soit-il.

Contrairement à de Repentigny, il manque à Ostiguy d'avoir suivi les étapes
intermédiaires entre la phase automatiste (qu'il décrit tout d'abord) et les présentes
toiles new-yorkaises. Le « renouvellement » lui paraît donc brutal. L'espace qu'il
semble concevoir comme essentiellement perspectiviste lui paraît soudainement
sinon évacué, du moins rempli par la matière. Il marque ensuite que cette nouvelle
peinture abolit la dichotomie du fond et de l'objet, ce qui était trop dire. Se
faisant une vue si contrastée du « renouvellement » de Borduas, il est curieux
qu'il n'ait pas cherché dans une cause extérieure la raison de ce changement. Le
même manque d'information sur la peinture américaine décelé chez de Repentigny
a dû jouer. Il est vrai qu'ici l'ignorance prend la forme du préjugé, courant
à l'époque et qui consistait à opposer les « valeurs » américaines à celles du
Canada français (on ne parlait pas encore du Québec) comme le matérialisme au
spiritualisme, comme la quantité à la qualité... On aboutissait à une formulation
du sens de la peinture de Borduas assez paradoxale puisqu'elle en arrivait à le
mettre en contradiction avec le *Refus global*.

> [Chez Borduas] s'affirme aussi un refus du matérialisme et une croyance
> en la raison (en son meilleur sens et le plus mystérieux). L'esprit veille
> toujours sur le jeu de l'automatisme, on n'en peut douter devant les toiles
> exposées à la galerie Agnès Lefort. La peinture de Borduas dépasse nette-
> ment celle de Pollock sous ce rapport.

N'est-on pas ici aux antipodes du manifeste ? Faut-il en rappeler les phases
centrales.

> Refus de toute INTENTION, arme néfaste de la RAISON. À bas toutes
> deux, au second rang !
> PLACE À LA MAGIE ! PLACE AUX MYSTÈRES OBJECTIFS...

17. « Incessante évolution de Borduas », *La Presse*, 16 octobre 1954.

Pollock, au moins était nommé. Certes Ostiguy n'entendait pas chercher chez le peintre américain une source possible du développement récent de Borduas puisqu'il lui préférait ce dernier, mais la possibilité d'une comparaison était entrevue. Son manque d'ouverture à la peinture américaine l'empêchait alors de la mener plus avant. Son admiration pour Borduas, par ailleurs, rendait presque sacrilège l'idée de pousser plus avant cette comparaison.

> [...] l'artiste porte [...] la garantie d'un goût extrêmement rare. Pour cette raison, une élite canadienne-française s'est toujours intéressée à Borduas, le suit de loin, l'admire et espère beaucoup de lui et souhaite que son aventure ait la meilleure fin.

Il ne faut sans doute pas entendre ici cette « élite » dans le sens d'une élite bourgeoise voyant, dans « le goût » prétendument sans faille de Borduas, « la garantie » de sa valeur commerciale pour l'avenir. Ostiguy avait probablement plutôt en vue un public plus jeune, plus intimidé aussi par l'aventure de Borduas, n'ayant pas encore assimilé le message du *Refus global*, mais subjugué par sa peinture, par la capacité de « renouvellement » du peintre. Aussi comme de Repentigny, il conclut au « triomphe » de Borduas. « Borduas évolue sans rebrousser chemin, son renouvellement paraît triomphal [18]. » Le titre même de l'exposition, « En route », leur avait sans doute imposé, à tous deux, cette image pour ainsi dire olympique de l'«évolution » de Borduas.

Confronté aux mêmes évidences qu'Ostiguy, Pierre Gauvreau en arrive à toutes autres conclusions, démontrant bien que le changement brusque dans le développement d'un peintre appelle de soi la recherche d'une cause extérieure, à qui ne se laisse pas aveugler ni par les préjugés ni par l'admiration naïve.

> [...] mon contact avec les tableaux de l'exposition chez Agnès a été aussi franc et brutal que possible. Cependant je ne peux que me désoler de ne pas connaître cette peinture américaine qui a eu sur Borduas une si grande influence ; influence au sens de choc, car les moyens personnels de Borduas lui restent personnels.

Voilà donc qui nous rapproche de la vérité ! Mais cet aveu d'ignorance de la peinture américaine n'est-il pas symptomatique ? Le problème est posé correctement, mais on avoue n'avoir pas en main les moyens de le résoudre. Comme Ostiguy et à peu près dans les mêmes termes, Gauvreau avait tenté de définir la nature du changement survenu dans la peinture de Borduas. Lui aussi distinguait deux pôles : l'automatisme et la « période américaine ».

> L'ordonnance quasi rationnelle des toiles antérieures est disparue devant un bouleversement dû sans doute à une explosion interne. Les formes blanches qui se dressaient évocativement devant des fonds de nuits colorées ont volé en éclats et leur poussière blanche a éclaboussé tout le tableau. Dans cette fusion chaotique, les plans mêmes du champ et de la profondeur ont disparu. Pour qui veut pénétrer ces tableaux, le vocabulaire d'avant la période américaine est insuffisant. [...] C'est l'élément peint qui s'est évanoui. La forme automatique envahit la toile, poussant son développement jusqu'à la limite du rectangle, suggérant parfois qu'elle continue au-delà. La composition, autre élément traditionnel du tableau, semble en voie de disparaître.

18. « Borduas, sa peinture, ses idées », *Le Devoir*, 19 octobre 1954.

Comme Ostiguy, Gauvreau avait tendance, croyons-nous, à exagérer le caractère bidimensionnel des nouvelles œuvres de Borduas. Certes comparées aux compositions automatistes, celles-ci pouvaient paraître supprimer l'espace creusant et les objets en dérive dans l'espace. Mais la rupture avec son œuvre antérieure était moins radicale qu'on la supposait alors. Par contre, Gauvreau déduit justement que le changement constaté ne peut s'expliquer que par l'influence de la peinture américaine sur Borduas. Il va jusqu'à souhaiter que la jeune peinture montréalaise suive son exemple et accepte de relever le défi d'une confrontation avec la peinture américaine.

> Satisfait d'avoir enfin créé une peinture vivante après des siècles de stagnation, il est dangereux maintenant pour le milieu canadien qu'il se croit capable de se suffire à lui-même [19].

Noël Lajoie enfin intervient dans le débat. Lui aussi est frappé par l'importance des aquarelles.

> Beaucoup de peintres donnent l'impression de se détendre lorsqu'ils abordent l'aquarelle qu'ils considèrent un genre mineur, susceptible de produire au plus des œuvres agréables. Il en va tout autrement chez Borduas. Il semble, en effet, qu'il ait toujours considéré l'aquarelle comme un genre qui lui permettait de poursuivre ses recherches de style [...]. Ces aquarelles où l'extrême liberté de l'organisation et l'espace strictement pictural, tel que pressenti par Mondrian, apparaissent pour la première fois,

ajoute-t-il. L'allusion à Mondrian surprend ici. Elle ne peut avoir été faite que de façon très générale. Mais Lajoie a saisi qu'avec ces œuvres le surréalisme est évacué de la perspective de Borduas.

> Cette nouvelle approche de la peinture constitue dans l'évolution de Borduas un fait très important. Elle représente une définitive libération de l'esprit surréaliste. Le tableau n'est plus intermédiaire d'idées ou de sentiments. Il est devenu une réalité ayant un caractère propre. Son essence n'est altérée au profit d'aucune intention. Son unité n'est due ni à la composition ni à l'harmonie des couleurs [20].

Rodolphe de Repentigny, Jean-René Ostiguy, Pierre Gauvreau et Noël Lajoie avaient tous tenté, chacun à leur manière, d'interpréter le récent développement de Borduas. Ils avaient tous en commun la notion claire de la forme automatiste dont Borduas était parti. Seule leur ignorance de l'art new-yorkais les avait empêchés de pousser plus loin leur analyse. Chez Paul Gladu, nous n'en étions pas encore là. Même la peinture abstraite et *a fortiori* l'automatisme ne semblait pas avoir fait l'objet d'une compréhension bien profonde. Ses remarques s'en tiennent à « la qualité extraordinaire de sa couleur », au « mouvement » de ses toiles. Emporté par le climat appréciatif général, lui, qui s'était souvent montré obtus aux idées sinon toujours à la peinture de Borduas, se range dans le camp des laudateurs.

> [...] ce qui me frappe peut-être le plus, c'est le métier de Borduas. Il rejoint les classiques de la peinture. Le seul examen du rapport qui existe entre les taches de couleur et la surface entière en donne une idée. À ce sujet je ne puis que songer — devant *Il était une fois* ou *Neiges rebondissantes* —

19. « Borduas et le déracinement des peintres canadiens », *Le Journal musical canadien*, novembre 1954.
20. « Une magnifique leçon », *Le Devoir*, 26 octobre 1954, p. 7, col. 7.

au vers de Chénier qui me semble le mieux résumer mon impression :
Sur des pensers nouveaux, faisons des vers antiques [21].

Laissons Gladu à ses réminiscences littéraires : Chénier était un auteur qu'on apprenait par cœur dans les collèges classiques et qui figurait dans tous les *Morceaux choisis*. Relevons seulement qu'il réduisait les tableaux de Borduas à la recherche d'un rapport harmonieux (« classique ») entre des taches et la surface du fond, c'est-à-dire qu'il en faisait une lecture purement décorative. Des approches comme celles de R. de Repentigny, de J.-R. Ostiguy, de P. Gauvreau et de N. Lajoie restaient exceptionnelles pour l'époque. Dans bien des esprits, la cause de l'« art abstrait » n'était pas encore gagnée, même si, comme le notait de Repentigny, on pouvait considérer cette exposition de Borduas comme ayant fait faire le pas décisif dans cette direction.

> Cette exposition a une autre valeur de signe : elle marque de façon définitive l'acceptation publique de la peinture non figurative [22].

De retour à New York, Borduas pouvait se considérer comme définitivement « lancé » à Montréal. À partir de ce moment, les collectionneurs montréalais ne lui feront plus défaut.

L'année 1954 se terminait pour Borduas par une participation à deux expositions d'inégale importance. *Morning candelabra* (1948), tout d'abord, faisait partie de l'exposition qui célébrait le vingt-cinquième anniversaire de la fondation du musée d'Art moderne de New York. Sa toile y est toujours. Par ailleurs, il était aussi représenté lors de l'exposition de la collection Charles Band à la Art Gallery of Hamilton [A]. L'une et l'autre expositions marquaient chacune à leur manière, où en était Borduas. Le Canada reconnaissait de plus en plus son importance. Mais les jeux n'étaient pas encore faits aux États-Unis. Même si la présentation d'un de ses tableaux au musée d'Art moderne de New York constituait un certain hommage à son talent, il était encore loin d'y avoir « percé » dans la métropole américaine. La nécessité d'exposer à New York restait impérative. Du 10 janvier au 6 février 1955, il a la possibilité de présenter de nouveau quelques œuvres à la Passedoit Gallery. Il s'en tient à une exposition plus modeste que la première, puisqu'il se contente d'y présenter vingt aquarelles [A]. Dans la mesure où nous avons pu reconstituer le contenu de l'exposition, il paraît évident que Borduas y a présenté surtout de ses aquarelles récentes, celles de l'automne, c'est-à-dire celles qui avaient le plus surpris à Montréal, mais qui risquaient d'être mieux comprises aux États-Unis. La critique américaine ne répond pas avec beaucoup d'enthousiasme. Quelques comptes rendus dans les revues [23] décrivent un peu sèchement le contenu de l'exposition. Quand on tente une évaluation critique, c'est pour marquer les limites de ces « expériences » de *dripping* ou de calligraphie.

21. « À la galerie Agnès Lefort. Que dire de Paul-Émile Borduas ? », *Le Petit Journal*, 17 octobre 1954. Signalons pour mémoire que PASCAL, « Borduas peintre gai », *Le Canada*, 18 octobre 1954, Paul GLADU, « La vie et les arts. Borduas parmi nous », *Notre temps*, 23 octobre 1954, et R. AYRE, « Impact of New York has been good for Paul-Emile Borduas », *Montreal Star*, 16 octobre 1954, ont aussi commenté l'exposition.
22. François BOURGOGNE, « Borduas à Montréal », *L'Autorité du peuple*, 23 octobre 1954.
23. F. P., « Paul-Emile Borduas », *Art News*, janvier 1955 ; S. P., « About Art and Artists », *New York Times*, 14 janvier 1955.

> *The technique is as fluid as watercolor should be* [...] *However they also give the measure of something lacking in the spots and splash technique* [...]. *Something more is necessary to give weight to an exercise of air-borne color spots caught on paper.*

On conclut cependant.

> *It would be surprising if these spontaneous works are not met with a show of enthousiasm comparable to his oil* [24].

Pour un critique américain, les techniques empruntées par Borduas constituaient du déjà-vu et ne pouvaient pas créer la même sensation qu'à Montréal. De toute manière, pour Borduas la phase de l'aquarelle était close. Il lui tardait de revenir à l'huile. Montréal, par contre, allait de nouveau solliciter son attention et l'obliger à différer quelque peu son retour à la peinture.

Au mois de février 1955, se tenaient, en effet, à Montréal coup sur coup trois expositions de peintures contemporaines canadiennes dont deux allaient avoir une importance historique. Du 8 au 19, la galerie Agnès Lefort présentait « deux » peintres de « Québec », Claude Picher et Edmund Alleyn, qui avaient, on s'en doute, laissé de mauvais souvenirs dans le camp automatiste. Le débat de « La matière chante » servait alors au moins leur publicité. De plus de conséquence était la présentation des « plasticiens » Belzile, Jauran (*alias* Rodolphe de Repentigny), Jérôme et Toupin, à *L'Échourie* du 10 février au 2 mars. Accompagnée d'un « manifeste », cette exposition marquait la première apparition d'un mouvement qui allait supplanter l'automatisme sur la scène artistique montréalaise. Enfin, du 11 au 28 février, au musée des Beaux-Arts de Montréal, Gilles Corbeil, qui avait organisé l'exposition, présentait les travaux de onze peintres : Ulysse Comtois, Robert Dupras, Paterson Ewen, Pierre Gauvreau, Louis Emond, Noël Lajoie, Fernand Leduc, Rita Letendre, Jean McEwen, Jean-Paul Mousseau et Guido Molinari. L'exposition dont un catalogue a été publié, s'intitulait « Espace 55 ». Bien que ces trois manifestations n'avaient probablement pas été concertées, la critique du temps, peu coutumière d'une telle abondance, affectera de les traiter sous la même rubrique. Jean-René Ostiguy parlera de « la semaine de la peinture abstraite [25] » à Montréal, et Rodolphe de Repentigny de « la semaine du festival de la peinture à Montréal [26] » ou du « premier festival de la jeune peinture à Montréal [27] ». Ces expressions sont probablement à prendre dans un sens métaphorique.

L'occasion parut assez exceptionnelle à Gilles Corbeil pour qu'il lui vienne l'idée d'inviter Borduas à Montréal. Ayant lui-même senti le début d'une nouvelle orientation dans la jeune peinture montréalaise, il était sans doute curieux d'avoir l'opinion de Borduas là-dessus. Celui-ci se rendit à l'invitation de son ami Corbeil et était à Montréal le 18 février 1955. Il visita l'exposition « Espace 55 » et, dans une interview avec Corbeil à la radio, s'exprima de manière assez négative sur le

24. « La technique est aussi fluide qu'on peut s'y attendre à l'aquarelle [...] Cependant elle démontre les limites du tachisme et de l'éclaboussure [...] Quelque chose de plus est nécessaire à ces exercices de capture au vol de taches colorées sur le papier [...] Toutefois, il serait surprenant que ces travaux spontanés ne soient pas accueillis avec le même enthousiasme que ses huiles. » L. G., « Borduas », *Art Digest*, 15 janvier 1955.

25. *Le Devoir*, 15 février 1955, p. 9.

26. *La Presse*, 5 février 1955, p. 67.

27. *L'Autorité du peuple*, 26 février 1955, p. 6.

contenu de l'exposition. Le texte de l'interview lui-même n'a pas été conservé. On peut en reconstituer au moins une partie, grâce à Fernand Leduc qui, dans sa réaction aux propos de Borduas, en rapportait l'essentiel. Le passage que nous citons était d'ailleurs entre guillemets dans son texte.

> Toute peinture qui se définit en termes de couleur-lumière est dépassée, donc archaïque.

> La peinture d'aujourd'hui se définit par l'espace qui est l'éclatement de la tache projetée dans l'infini du tableau.

> L'étape prochaine la plus immédiate à franchir consiste à charger de sens la tache projetée.

On pourrait penser que Borduas visait ici la peinture de Molinari, où la couleur devait jouer un rôle si important. Cela est exclu. On peut établir, par le catalogue de l'exposition, que Molinari y présentait 6 dessins à l'encre de Chine non titrés, que la critique du temps qualifiera plutôt de « surréalistes » et qui n'annonçaient qu'indirectement la rigueur plastique de Molinari. Non ! celui que Borduas visait au premier chef, c'était bien plutôt Fernand Leduc, qui s'était justement donné la peine de relever la critique de Borduas. Leduc présentait à « Espace 55 », *Îles vertes* [28], *Jardin d'enfance, Arcades, Moment d'ordre*, qu'il serait tentant d'assimiler à *Point d'ordre* (huile sur bois, 21,5 x 43,5 cm, collection de l'artiste) et un tableau non titré. Au moins un tableau dans cet ensemble témoignait de son récent passage au *hard edge*, c'est-à-dire à une peinture faite de plans géométriques agencés de manière strictement bidimensionnelle. Fernand Leduc venait d'ailleurs de rompre avec toute forme d'automatisme ou de tachisme, autour de cette date.

Retourné à New York bientôt après, Borduas y rédigeait le 26 février, *Objectivation ultime ou délirante* [29]. Ce texte devait servir de « propos d'artiste » à une exposition tenue à la Public Library de London (Ontario). Les événements montréalais devaient être encore très frais à sa mémoire, parce que cet écrit ne s'explique bien que dans le contexte du débat d'« Espace 55 ».

Borduas définissait d'abord la peinture de Cézanne, comme celle qui « dans le désir de rejoindre la sensation de matérialité que l'univers lui procure, rompt avec l'illusion impressionniste et nous donne une réalité plastique délirante plus importante que l'occasionnel aspect du monde qui la provoque ». Il parlait ensuite de Mondrian comme cherchant à rejoindre « une profondeur idéale », raréfiant « de plus en plus les éléments de la perspective aérienne » pour aboutir « à une objectivation troublante de l'idée d'espace : sensation d'une profondeur infinie parce qu'inévaluable ». On le voit, pour Borduas, l'abolition de la perspective ne s'oppose pas au maintien de la « sensation d'une profondeur infinie ». Cela rejoint ce que nous citions plus haut sur la « peinture d'aujourd'hui » se définissant par « l'éclatement de la tache projetée dans l'infini du tableau ». Pollock est ensuite présenté dans *Objectivation...* comme « capable d'exprimer à la fois la réalité physique et la qualité psychique sans le support de l'image ou de la géométrie euclidienne ». Cette fois c'est à la nécessité de « charger de sens la tache projetée » que ce texte fait écho. Retenons ces allusions à Cézanne, à Mondrian et à Pollock, et dans cet ordre.

28. Reproduit dans *L'Autorité du peuple*, 26 février 1955, p. 6.
29. Il sera reproduit dans *L'Autorité du peuple* du 12 mars 1955.

Les choses ne devaient pas en rester là. Les propos tenus par Borduas à la radio ne pouvaient laisser indifférents les exposants d'« Espace 55 » et Fernand Leduc se faisant leur porte-parole rédigera un long texte qu'il enverra à Borduas à New York [30].

Leduc y manifeste son ressentiment à l'attitude de Borduas à l'égard des exposants d'« Espace 55 ». D'autant qu'il y décelait un subit changement d'attitude de sa part.

> Autrefois, il y a de ça deux ans, les espoirs de la « peinture mondiale » gravitaient encore à Montréal, mais avec le déplacement de Borduas c'est au cœur de Greenwich Village que se situe présentement l'épicentre pictural.

Borduas relèvera cette remarque dans sa réponse à Leduc.

L'accusation d'« archaïsme » lancée par Borduas est également relevée par Leduc, d'ailleurs pour la déclasser comme telle.

> Beaucoup d'entre nous persistent à croire en des voies multiples, et le New-Look américain nous apparaît au moins aussi régionaliste que notre archaïsme.

> L'angoisse de rater le dernier train, pour superficielle qu'elle soit, est une angoisse d'époque en plus d'être typiquement américaine. En cela Borduas est très actuel.

Leduc voyait dans l'idée de progrès appliqué à l'art — position implicite aux déclarations de Borduas — une conséquence du « scientisme », dont la faillite lui paraissait évidente. Il ajoutait en contrepartie.

> L'art ne peut pas être international mais il doit être universel. C'est la qualité de l'homme en relation avec l'univers qui le fait tel. [...] C'est au pôle évolutif qu'est liée la mission spirituelle de l'art. Art où la couleur, le rythme et la forme s'exhaussent en symbole [...] C'est l'acquis que l'on peut retenir de la peinture dite abstraite d'avoir restitué au tableau sa vraie dimension qui est de surface, et de supprimer le plus possible les illusions de profondeurs, d'éclairages (non de lumière, la couleur est lumière), de volumes, etc.
>
> .
>
> Les théories tachistes de Borduas ne font que prolonger les illusions passées de perspective et de profondeur dans l'illimité de l'espace, et c'est leur seule marge de vie.

Leduc définissait ici exactement ce qui allait opposer l'esthétique de Borduas, à celle des plasticiens : la surface opposée à la profondeur ; la « couleur-lumière » opposée à la couleur tonale (« l'éclairage ») ; le plan au volume... C'est évidemment cette position « plasticienne » que Borduas juge « archaïque » à la lumière de sa récente plongée dans l'*action painting* américaine.

Avant même de publier son texte dans *L'Autorité du peuple*, Leduc en avait fait parvenir copie à Borduas, à New York. Celui-ci lui répond aussitôt dans une lettre datée du même endroit le 1er mars [31].

30. Publié dans *L'Autorité du peuple* du 5 mars 1955.
31. Cette lettre sera publiée en même temps qu'« Objectivation ultime ou délirante » dans *L'Autorité du peuple* du 12 mars 1955.

Votre article m'arrive à l'instant [...] Je ne vous ferai pas l'injure de le critiquer [...] Cependant, pour la millième fois et toujours aussi gratuitement, je vous dirai que toute activité de l'homme est de fait humaine et universelle, que cette activité se classe dans une sphère internationale, nationale, provinciale, ou même strictement individuelle. Jamais je n'ai cru qu'il m'appartenait d'en changer les termes. Jamais, non plus, j'ai cru à aucun moment, que seule l'activité de Montréal était valable, pas plus que je crois, maintenant, que seule l'activité de New York soit valable.

. .

Que vous ayez été vexé que je ne trouve plus comme je le trouvais encore à la « Matière chante » — le langage de votre peinture le plus évolué à Montréal, apparaît assez normal ; mais au point d'oublier que pour moi, depuis toujours, la valeur de l'homme est une question d'intensité, non de palier, me semble étrange !

Ne m'étant peu soucié de l'endroit où vous situiez ma peinture, dans votre échelle d'intérêt pourquoi vous donnez-vous tant de peine de l'endroit où je situe la vôtre ? Par hasard, tiendriez-vous tellement à conserver des espoirs en ce « dernier train » ?... Quant à moi, ça m'est bien égal ! Et je crois avoir assez prouvé que j'avais du temps à perdre...

Après ce que nous venons de citer des propos de Leduc, les allusions de cette lettre devraient paraître limpides. Leduc référait dans son texte à l'attitude positive de Borduas, « deux ans » auparavant, à l'égard de la jeune peinture de Montréal : cela nous ramènerait au début de l'année 1953, c'est-à-dire peu avant son départ pour New York. Borduas lui fait dire tout autre chose qu'il ne dit pas. Il croit déceler chez Leduc du ressentiment à cause de son changement d'attitude par rapport à sa seule peinture, lors de l'exposition « La matière chante » qui eut lieu plus tard, du 20 avril au 4 mai 1954. Effectivement les tableaux présentés par Leduc à « La matière chante » ne pouvaient encore appartenir à sa nouvelle manière qui date de 1955. Le tableau de Leduc qu'on aperçoit sur une photo, prise lors de l'installation de l'exposition [32], correspond à sa production de 1952-1953. Il est clair que c'est la nouvelle manière de Leduc qui paraissait « archaïque » à Borduas et qu'il refusait de le suivre sur ce terrain.

Il revient sur le sujet, le 5 mars dans une lettre à Gilles Corbeil. On y lit, en filigrane toujours, des allusions au texte de Leduc.

Un tableau n'a plus de sens qui ne nous livre que la vieille ambition de la Renaissance : établir une heureuse relation entre l'homme et l'univers. Foin de tout ça! En 1955 c'est une possession immédiate que le cœur exige. Une possession sans les brumes des fixations idiotes ! Un bain dans le réel. Et le réel ne peut plus être les idées que l'on se faisait sur le monde, sur l'homme, sur le tableau. La moindre petite crotte de chien sur le trottoir a mille fois plus de sens que toutes ces vieilles chimères ! C'est maintenant ce cœur de l'homme qu'il faut connaître dans ses plus secrets replis et ses plus intimes contacts avec la création. C'est le secret des caresses de la main, des caresses des yeux qu'il tarde de connaître. L'on ne pourra les pressentir dans leurs réalités intimes que si l'esprit est libre et fier de son entière liberté. Foin, encore une fois, des fixations idiotes [33].

32. Reproduite dans le catalogue *Borduas et les automatistes...*, Ministère des Affaires culturelles, 1972.

33. Archives privées de G. Corbeil. Qu'il trouve ici l'expression de notre gratitude pour nous l'avoir communiqué.

Si cette lettre permet de comprendre comment le tournant pris par la peinture de Leduc était perçu par Borduas, on ne voit pas bien en quoi une peinture s'affirmant comme surface, tendant à abolir non seulement la perspective mais toute profondeur, niant la couleur tonale, etc., pouvait être identifiée avec l'idéal pictural de la Renaissance. Aussi bien le fond du débat n'est pas là. Borduas reste attaché à une peinture référentielle (« le bain dans le réel » auquel il tient encore le démontre bien) et manque de percevoir ce qu'avait de révolutionnaire le projet d'une peinture non référentielle avancée par Leduc et les plasticiens, et bientôt mis en œuvre de façon radicale par Molinari et Tousignant.

De toute manière, entre Leduc et Borduas, à partir de ce moment les jeux sont faits. Si c'est au premier chef à Leduc que la critique de Borduas en avait, elle se trouvait à toucher indirectement une autre entreprise picturale qui allait aussi dans le sens d'un art plus radicalement abstrait que le sien. Le « Festival de la jeune Peinture » présentait en parallèle avec « Espace 55 », à *L'Échourie*, le groupe des premiers plasticiens. Leur manifeste distribué lors de l'exposition [34] (et publié) n'attaquait pas l'automatisme de Borduas, mais reconnaissait son importance historique ; il affirmait implicitement son caractère dépassé.

> La peinture non figurative a acquis ses droits de cité depuis les premières expositions automatistes. Elle a pu naître ailleurs avant, mais elle est véritablement née ici alors. Dans la solution qu'apportent les plasticiens au problème posé par leur désir de peindre, la révolution automatiste amorcée par Borduas apparaît comme germinale.

Aussi nuancée que soit cette formulation, elle affirmait sa volonté de dépasser les positions automatistes. Aussi bien, l'intention de ces premiers plasticiens n'était certes pas de « charger de sens la tache projetée » pour reprendre l'expression de Borduas, mais bien plutôt d'atteindre à une peinture la moins référentielle possible.

> Comme le nom qu'ils ont choisi pour leur groupe l'indique, les plasticiens s'attachent avant tout, dans leur travail, aux faits plastiques : ton, texture, formes, lignes, unité finale qu'est le tableau, et les rapports entre ces éléments. Éléments assumés comme fins.
> .
> Les plasticiens ne se préoccupent en rien, du moins consciemment, des significations possibles de leurs peintures. Mais comme en ne cherchant pas à lui donner une valeur littéraire, ils n'excluent aucune des significations inconscientes possibles, elle devient de ce chef le reflet de leur propre humanité.

Autrement dit, si une forme se trouvait « chargée de sens », dans leur peinture, ce n'était pas intentionnellement. L'opération de « charger de sens » la tache ne pouvait en tout cas leur paraître comme « l'étape prochaine la plus immédiate à franchir ».

La position de Borduas allait finalement subir l'attaque d'un troisième front. Molinari entrait en scène par un article décalé quelque peu dans le temps [35], mais qui a été écrit avec la querelle Leduc-Borduas à l'horizon. L'article de

34. Mais publié aussi dans *L'Autorité du peuple* du 19 mars 1955.
35. *L'Autorité du peuple*, qui le publie le 2 avril 1955, est un hebdomadaire.

Molinari s'intitulait « L'espace tachiste ou Situations de l'automatisme ». Molinari y reprenait la dialectique d'*Objectivation ultime ou délirante*.

> [...] il existe une évolution très définissable de Cézanne à Pollock, qui consiste en la destruction progressive du volume ou du plan dans l'espace du tableau. Mondrian, pour sa part, détruisit le plan-objet situable par évaluation-lumière et il introduisit le plan dynamique où la couleur retrouve toutes ses possibilités énergétiques.

Tout en définissant avec clarté le rapport de Cézanne à Mondrian, il est certain que Molinari révélait aussi en partie les positions de la jeune peinture — spécialement la sienne et celle de Claude Tousignant. La destruction de la notion d'objet, l'abolition de l'opposition entre le signe-objet et le fond et conséquemment de tout aspect référentiel à la peinture, de plus l'affirmation de l'aire picturale comme surface, l'abolition non seulement de la perspective, de l'espace euclidien mais de toute suggestion de profondeur (infinie ou pas), l'exaltation de la couleur pure, énergétique par opposition à la couleur tonale évaluée par des variations de luminosité, tout cela jetait les bases théoriques du « plasticisme » de Molinari et de Tousignant beaucoup plus radicalement, que celui des premiers plasticiens. On voit en quoi cela s'opposait à l'opinion avancée par Borduas, d'une peinture qui maintenait l'autonomie de la tache-objet se détachant sur un fond infini et refusant à la « lumière-couleur » ou mieux à la couleur-énergie de devenir un élément structurant de la peinture.

Il est certain que Borduas — lut-il jamais l'article de Molinari ? — resta imperméable à cette dialectique. L'opinion qu'il s'était faite de la jeune peinture à Montréal devait rester inchangée par la suite : témoin ce passage d'une interview qu'il donnera en juin à Jerry Clark.

> *Until 10 years ago, he said, nearly all artists from here were trying to wear the same cloak as the European painter. Yet the feeling of the North American painter is entirely different from the European. This feeling is still very loose and indefinable ; it is an emotional, not an intellectual one. Our sensitivity to life is perhaps a bit « rough » and not so sophisticated as the old world's, but it is this very naïveté that gives us youthfulness and freshness. What a shame that the youngsters have not recognized it, and have gone off in search of the elusive in foreign lands* [36].

La peinture plasticienne de Montréal n'était pas arrivée à convaincre Borduas. Elle aura à se défendre seule, sans son appui. Elle y réussira bien sans lui ; mais c'est une autre histoire.

36. « Il y a dix ans, dit-il, tous les artistes d'ici tentaient de suivre la mode européenne. Mais rien de plus différent de la sensibilité européenne que celle du peintre nord-américain. Cette sensibilité est encore très ouverte et difficile à cerner ; mais elle est émotive, non intellectuelle. Notre sensibilité à la vie est peut-être un peu grossière, non sophistiquée comme celle du vieux monde, mais c'est sa naïveté qui lui donne sa fraîcheur. Que c'est dommage que nos jeunes ne l'aient pas reconnu et se soient lancés dans des poursuites illusoires en terre étrangère. » J. CLARK, « New York. Talk with an artist », *The Montreal Star*, 9 juin 1955.

São Paulo
(1955)

La présentation du débat esthétique d'« Espace 55 » exigeait, pour être suivie de manière quelque peu cohérente, que nous passions rapidement sur certains événements occupant le printemps 1955. Au mois de mars, Borduas exposait avec Jack Bush, Oscar Cahén et Jacques de Tonnancour à la Public Library de London (Ontario). L'exposition s'intitulait simplement « Four men show ». Borduas avait vu à ce que six des toiles déjà exposées chez Agnès Lefort le représentent à cet endroit [A]. Elles constituaient des propositions assez récentes, vu les circonstances dans lesquelles avait été organisée l'exposition. L'invitation de participer remontait, en effet, à l'automne 1954, et, en janvier, Borduas demandait à Gérard Lortie de s'occuper de l'expédition de ses toiles à London [1]. Le texte d'*Objectivation ultime ou délirante* a été rédigé à la demande de Paddy O'Brien, de la Public Library, pour servir de « propos d'artiste », accompagnant l'exposition. On peut se demander dans quelle mesure il aidait à comprendre les toiles accrochées à London ? Bien que la réaction du public local ait été enthousiaste, si on se fie aux commentaires d'un journal [2], on ne peut se débarrasser de l'impression que Borduas n'y attachait pas beaucoup d'importance. London devait lui paraître quelque petit coin perdu de la province d'Ontario. Il est vrai qu'à l'époque l'importance de ce centre d'art canadien, qui allait devenir très vivant vers la fin des années soixante, n'était pas encore reconnue.

Aussi, alors qu'il expose à London, Borduas rêve de Toronto, et, du rêve, il passe bien vite à l'action. Sollicitant la collaboration de son ami, le D^r E. J. Martin, il lui demande son appui auprès de Douglas Duncan pour une présentation des tableaux de London, à la Picture Loan Society. Comme il l'avait déjà fait en 1951, le D^r E. J. Martin réussit à convaincre Douglas Duncan de l'intérêt de la

1. T 232.
2. L. C., « Four-men Show Marked by Electrifying Freshness », *London Evening Free Press*, 9 mars 1955.

suggestion de Borduas [3], et du 12 au 22 avril, les six tableaux exposés à London étaient montrés de nouveau à Toronto [4]. Les toiles resteront sur place jusqu'en juin, moment où Borduas à la veille de son départ pour Paris, et ayant besoin d'argent, offrira à Douglas Duncan d'acquérir ces œuvres [5]. C'est probablement en réponse à cette demande que Duncan achète *Mirage dans la plaine, Les Arènes de Lutèce* et *Trophées d'une ancienne victoire*. Depuis, Duncan a légué les deux premiers tableaux à la Galerie nationale, le troisième ayant été vendu à un collectionneur torontois. On perd la trace, par contre, des trois autres tableaux, présentés à London et à la Picture Loan Society, à partir de ce moment.

Borduas est ensuite représenté d'un tableau, soit *Bonaventure* (1954), à la première biennale de peinture canadienne, une initiative de la Galerie nationale, en mai 1955. Comme l'explique le catalogue et un article de J.-R. Ostiguy publiés à cette occasion [6], le Canada entendait suivre l'exemple des grandes biennales européennes et sud-américaines et présenter, de deux ans en deux ans, une vue d'ensemble de la production artistique récente du Canada.

Nous ne savons pas si le choix de *Bonaventure* a été fait par Borduas ou par les organisateurs de la Biennale. Nous serions porté à pencher pour la seconde hypothèse. La Galerie nationale prend, à l'époque, plusieurs initiatives qui visent à assurer une forte représentation de la peinture contemporaine canadienne au pays et à l'étranger. Les artistes, en général heureux des ouvertures créées ainsi par la Galerie nationale et peu politisés, non seulement ne s'opposent pas à son action mais lui laissent les mains totalement libres, se contentant d'acquiescer à ses choix. Borduas ne paraît pas échapper à la règle.

Ainsi au même moment, c'est par l'intermédiaire de la Galerie nationale et non pas directement de New York que, du 4 mai au 12 juin, il exposera l'aquarelle *La Grille impatiente* (1954) à la dix-huitième « International Watercolor Exhibition » au Brooklyn Museum de New York. Il s'agissait d'une vénérable institution remontant à la fin de la première guerre mondiale et présentant ses expositions de deux ans en deux ans.

L'initiative prise par la Galerie nationale, la plus significative pour Borduas, se situe en juin 1955, à São Paulo. Borduas, qui avait participé modestement aux biennales de São Paulo depuis leur fondation en 1951, était invité à représenter le Canada, avec Riopelle, à la troisième d'entre elles. Cela entraînait que sa participation soit plus importante que les deux premières fois. Aussi y envoie-t-il douze tableaux [A] dont neuf récents. Encore une fois, le choix des tableaux ne lui incombait pas. R. H. Hubbard, conservateur en art canadien à la Galerie nationale en avait été aussi responsable.

Toutes ces présentations n'intéressent que très peu les journalistes montréalais, qui ne les signalent pour ainsi dire pas. Nous n'avons pu retrouver qu'un seul article — il s'agit plutôt d'un communiqué de presse non signé — sur la participation de Borduas et de Riopelle à São Paulo [7]. Les journaux brésiliens ont mieux

3. T 144.
4. R. MACDONALD, « At the Galleries », *Toronto Telegram*, 16 avril 1955.
5. Lettre de Borduas à D. Duncan, datée de New York, le 25 juin 1955. T 243.
6. « Notre première Biennale », *Le Devoir*, 30 mai 1955 ; repris en anglais dans *Canadian Art*, été 1955.
7. « Le Canada représenté par Borduas et Riopelle à la Biennale de São Paulo », *La Presse*, 5 juillet 1955.

servi alors la cause de nos compatriotes [8]. On peut le regretter parce que cette participation de Borduas à São Paulo marquait un sommet dans la reconnaissance de son importance au Canada.

Parallèlement, ou même avant ces efforts canadiens de diffusion de sa peinture, Borduas visiblement stimulé par son succès montréalais, chez Agnès Lefort, reprend avec une énergie nouvelle son activité picturale. L'abondante production datée 1955 est là pour le prouver. Certes plusieurs tableaux ainsi datés ont pu être peints après le 21 septembre 1955, date de son départ pour Paris. On pourrait même craindre de ne pouvoir départager les derniers tableaux new-yorkais des premiers tableaux parisiens de Borduas. Heureusement, l'activité fébrile des collectionneurs canadiens vers la fin de son séjour à New York vient simplifier la tâche de l'historien. Elle a en effet laissé beaucoup de traces sous forme de listes de tableaux, dont au moins la date d'acquisition est connue. Un *terminus ad quem* de datation nous est ainsi fourni, sinon pour tous les tableaux new-yorkais de 1955 du moins pour tous ceux qui ont trouvé acquéreurs et ils sont nombreux. On peut ajouter à cela sa participation à la Biennale de São Paulo où Borduas enverra plusieurs tableaux récents. La situation est donc moins confuse qu'on aurait pu le craindre au premier abord.

Nous commencerons nos analyses par les tableaux de São Paulo. Plusieurs raisons militent en ce sens. Le fait que Borduas y représente le Canada, avec Riopelle, les pourparlers forcément assez étendus que suppose une participation de cette importance, les délais d'expédition des tableaux en pays lointain, la nécessité de pourvoir à un temps de séchage assez long pour que les toiles, à fort empâtement pourtant, ne s'abîment pas durant le voyage..., donnent à penser que cette production remonte au tout début de 1955. Bien plus, les neuf tableaux datés de 1955 présentés à cette exposition ont tous été retrouvés d'une manière ou d'une autre. Saluons au passage cette heureuse circonstance qui n'est pas si fréquente après tout ! L'ordre d'accrochage suggère que nous commencions par *Pulsation* [fig. 90] qui fait maintenant partie de la collection de la Galerie nationale. D'entrée de jeu, nous sommes devant une proposition complexe. La matière a gagné en épaisseur. Son maniement est beaucoup plus souple et contrôlé. Le blanc domine, mais il est rehaussé principalement de noir et de bleu ce qui accentue d'un relief figuré ce qui est déjà suggéré par l'épaisseur physique de la pâte. Toutefois, ce traitement, loin de créer un effet d'opacité, donne l'illusion d'un milieu translucide comme la glace, ou mieux encore comme l'eau, parce qu'il ne paraît pas figé non plus. On ne peut plus parler d'éclatement de l'objet devant un fond, comme dans les tableaux de l'année précédente, puisqu'on ne trouve plus vestige d'une dichotomie entre le fond et des fragments d'objets. Une surface au relief accidenté et mouvant s'y substitue au contraire, évoquant la profondeur par des transparences bleutées et le relief, par le contraste des taches noir et blanc. Nous sommes peut-être pour la première fois devant une proposition unifiée qu'on peut qualifier de *all over*. Aucune tache ne s'impose particulièrement dans l'ensemble. Il n'y a donc pas de hiérarchie entre elles et l'attention n'est pas attirée par un point particulier de la surface, mais plutôt par le mouvement des coups de spatule qui tantôt semblent ramener la matière vers le centre, tantôt la disperser

8. Voir dossier Borduas à la Galerie nationale.

vers l'extérieur. Borduas traduit par le terme de « pulsation » ce double mouve-ment centripète et centrifuge.

Nul doute que cette « pulsation » est celle qui anime un milieu aquatique. Le thème de l'eau n'est pas nouveau chez Borduas, mais on se souvient qu'il le traitait habituellement comme une strate cosmologique analogue à l'atmosphère. Pour la première fois, l'eau est ici traitée comme une surface transparente vue de l'extérieur et non pas comme un milieu ambiant baignant des objets qui circule-raient en son sein. L'eau prolonge donc ici le sol, mais ajoute à l'horizontalité de la surface terrestre ses caractères propres de mouvement et de transparence.

Le caractère aquatique de *Pulsation* est confirmé par le titre du second tableau de la série : *Fête nautique*. Très voisin de facture et de couleur du précédent, *Fête nautique* paraît par contre traversé de part en part d'une sorte de faille (ou de crête ?) qui trace une ligne presque horizontale au centre du tableau. Sur la gauche, une forme de bouclier (ou d'esquif ?) arrête quelque peu l'attention. Les vieilles habitudes de composition centrée et focalisée viendraient-elles faire échec à la volonté d'aboutir à une composition *all over* ? C'est trop dire. La matière est ici soulevée d'un mouvement de flux et de reflux qui emporte tout. On a prise ici sur un phénomène plus vaste que le cadre du tableau, capable d'expansion au-delà de sa périphérie et de rétrécissement en son milieu. Ici aussi la matière subit une « pulsation » remarquable.

Bourdonnement d'été, bien que de facture voisine des précédents, est de format vertical. Ce tableau fonctionne moins bien comme *all over composition* parce que les masses noires du bas ne sont pas contrebalancées dans le haut du tableau. Le titre suggérait cependant une intention de cohérence avec le reste de la production présentée à São Paulo. Le « bourdonnement » des insectes est bien, dans l'ordre sonore, apparenté à la « pulsation » du premier tableau de la série. L'« été », par ailleurs, est bien la saison qui convient le mieux pour une « fête nautique ». Mais il y a plus ; le bourdonnement des insectes a quelque chose de menaçant ou au moins d'agaçant, imposant une respectueuse distance à qui ne tient pas à se faire piquer. Il est remarquable enfin que le « nuage » — comme on dit — d'insectes bourdonnants, constitue un obstacle transparent, jamais assez dense pour obstruer la vue (du moins dans nos régions que des « nuages » de sauterelles n'envahissent pas). Ce « bourdonnement d'été » fonctionne donc comme la surface de l'eau, séparant de la profondeur et la révélant en même temps.

Tendresse des gris [fig. 91], qui ne nous est connu que par une photographie noir et blanc, transpose les effets des tableaux précédents dans l'ordre du senti-ment. La « tendresse » est une qualité du cœur, qui porte sa part d'ambiguïté. On en fait le sentiment par excellence des mères à l'égard de leurs enfants. Mais un « cœur tendre » qui a la pitié facile et les débordements sentimentaux — qu'on pense à la « Carte du Tendre » des Classiques— n'est pas exempt du ridicule. L'épithète s'applique enfin aux viandes qui se laissent facilement couper ! On pourrait donc décrire la tendresse comme un sentiment susceptible à la fois de profondeur et de superficialité, c'est-à-dire dans son ordre, exact équivalent de l'eau, susceptible de profondeur et d'étendue. Qu'il s'agisse en plus ici de la « tendresse des gris », c'est-à-dire de la valeur intermédiaire par excellence, entre le noir et le blanc, paraît ajouter une cohérence de plus à cette expression de l'ambiguïté. Avec *Forêt métallique*, le référent concret est moins délicat d'inter-

prétation, surtout si on le rapproche d'un autre tableau de 1955, non présenté à São Paulo, mais qui paraît en avoir été comme l'esquisse : *Terre vierge*. On retrouve en effet dans l'un et l'autre tableau le même coloris — rouge, vert, blanc et noir, — le même effet de *all over composition*, dans le second tableau, le rabattement à la verticale d'une surface traitée comme un sol dans le premier ; la même impression de fouillis inextricable. Les titres de chacun des tableaux paraissent faits d'éléments interchangeables. On aurait pu avoir une « forêt vierge » et une « terre métallique », c'est-à-dire dans l'un et l'autre cas sinon un milieu impénétrable du moins résistant à la pénétration. On retrouve donc la situation de *Pulsation*, où le spectateur se voit interdit l'entrée dans le milieu marin, par la surface agitée mais translucide de l'eau, qui l'en sépare et le lui révèle à la fois.

Par ailleurs, dès que l'on compare *Terre vierge* et *Forêt métallique*, il est clair que le second est plus complexe et le premier, plus hésitant. C'est ce qui nous avait amené à suggérer que l'un puisse être vu comme l'esquisse de l'autre. Au lieu de plages colorées juxtaposées timidement les unes à côté des autres, *Forêt métallique* procède par superposition de paquets de matière et par échafaudage de signes, un peu à la manière de Pollock, mais en recourant à la tache plutôt qu'à la ligne. Le résultat pose de sérieux problèmes de conservation, comme bien l'on pense...

Dans ce tableau, Borduas en arrivait à une composition *all over*, pour ainsi dire en miniature, le tableau ne mesurant que 61 sur 76,5 cm et n'ayant pas ces grandes dimensions entre la murale et le tableau de chevalet que souhaitait Pollock. Malgré tout, ce tableau marque un sommet dans son assimilation de l'expressionnisme abstrait américain. Le vocabulaire de cette école s'y retrouve en entier, tout en étant intégré dans le langage propre à Borduas.

L'ordre du catalogue de São Paulo permet donc de présenter comme un ensemble cohérent *Pulsation, Fête nautique, Tendresse des gris* et *Forêt métallique*. Ces tableaux sont aussi l'aboutissement du travail de Borduas durant cette période. Avec *Les Voiles rouges* [fig. 92], qui suit pourtant dans la liste des tableaux de São Paulo, nous avons plutôt affaire à un tableau de transition entre ceux-ci et les tableaux de l'année précédente. La dichotomie du fond et de l'objet s'y retrouve, à cette nuance près que l'objet est ici distribué en fragments d'égale étendue (« les voiles rouges ») sur toute la surface, évoquant bien l'effet de voilure suggérée par le titre. Il en va de même pour *Jardin impénétrable*. On notera cependant que, du point de vue thématique, le « jardin impénétrable » est bien du même ordre que la « terre vierge » et la « forêt métallique ». Tous opposent leur surface intriquée à la pénétration. Le « jardin impénétrable » c'est l'éden d'après la faute : un ange à l'épée de feu se tient à la porte et y interdit l'entrée.

Avec *Végétation minérale* et *Persistance des noirs*, les deux derniers tableaux de la série, la transition est faite et ces tableaux viennent trouver place respectivement aux côtés de *Forêt métallique* et de *Bourdonnement d'été*. On notera la similitude des titres dans l'un et l'autre cas. Une « forêt métallique » est bien le produit d'une « végétation minérale » et la « persistance » est bien l'un des aspects les plus agaçants des « bourdonnements » d'insectes. *Persistance des noirs* [fig. 93], peint dans le même esprit que *Bourdonnement d'été*, évite les concentrations de matière noire comme dans ce dernier tableau, lui donnant plus d'efficacité comme *all over composition*. Tout le tableau est parcouru d'un

rythme uniforme qui semble pouvoir se poursuivre au-delà de son cadre. Il s'agit certainement d'un des tableaux les plus intéressants de la série.

Alors que ces œuvres étaient présentées à São Paulo, un autre de ses tableaux circulait au Venezuela. Il s'agit aussi d'un tableau récent, *Froissements délicats* [pl. XX] qui est présenté à l'« Exposition internationale de peinture » à l'Athénée de Valencia, en juillet 1955 [9]. C'est un tableau qui se situe bien dans l'ensemble déjà commenté. De format horizontal et de dimension moyenne (96,5 x 119,5 cm), il distribue en couronne ses coups de spatules colorés sur un fond blanc. Le mouvement d'expansion à l'extérieur du cadre ou de concentration vers le centre est donc ici traduit avec une grande clarté. Comme, par ailleurs, les touches de couleurs (gris, noir et brique) sont discrètes et évoquent des plumes d'oiseaux, l'idée d'un « froissement délicat » s'est imposée pour le titre. Notons du moins que « le froissement » s'applique en général à une étoffe et donc à une surface. Cette conscience de l'unité de la surface, accidentée peut-être par un relief ou par des suggestions de profondeurs en transparence, ne quitte jamais le peintre dans sa production de 1955. C'est surtout par là qu'il innove par rapport à sa production antérieure.

L'autre indice qui permet d'identifier les tableaux new-yorkais de 1955 de Borduas consiste dans les listes d'achats des collectionneurs et des marchands de tableaux (la ligne de démarcation entre les deux catégories n'est pas toujours très nette, car les collectionneurs se transforment souvent par la suite en agents de distribution des tableaux, qu'ils vendent avec profit). C'est un fait, en tout cas, que son succès chez Agnès Lefort déclenche parmi les collectionneurs canadiens un intérêt sans précédent pour son œuvre. Durant l'été qui précède son départ pour Paris, jusqu'à la veille de celui-ci, Borduas voit son atelier l'objet de visites répétées qui lui permettront d'envisager l'exil parisien sans trop d'angoisse financière.

Il n'est pas toujours facile de reconstituer le déroulement exact de toutes ces visites. La date de l'avis d'expédition des toiles, ou de la conclusion finale de la transaction ne coïncide pas forcément avec celle des premiers pourparlers, ni même avec celle du choix des œuvres. Pour ne donner qu'un exemple (majeur il est vrai), Borduas date du 17 septembre 1955 une liste de 18 tableaux [10] acquis par Gilles Corbeil, agissant alors au nom de son frère Maurice, de Gérard Beaulieu et en son nom propre, qui devaient se partager le lot à Montréal par la suite. L'avis d'expédition de cette « marchandise » est du 20 septembre, c'est-à-dire de la veille même du départ de Borduas pour Paris. Par contre Borduas est payé pour ces tableaux, dès le 31 août. Bien plus, il concluait alors une opération engagée beaucoup plus tôt, en mars, lors d'une visite de Gilles Corbeil à l'atelier de Borduas à New York. Pour dater les tableaux, c'est évidemment cette dernière indication qui est la plus intéressante.

La liste de ces 18 tableaux est donc connue. La voici, telle qu'elle apparaît dans les papiers de Borduas :

1. *Tango* ; 2. *Tropique* ; 3. *Cep* ; 4. *Carnet de bal* ; 5. *Chant d'été* ; 6. *Arabesque* ; 7. *Mazurka* ; 8. *Les Touches* ; 9. *À contre vent* ; 10. *(Les*

9. Le catalogue en a été conservé.
10. T 117.

Glaces) Translucidité ; 11. *Musique acidulée* ; 12. *Blancs tournoiements* ;
13. *Blancs métaux* ; 14. *L'Impatience au point jaune* ; 15. *Petit monde* ;
16. *Franche coulée* ; 17. *Jeux dans le vent* ; 18. *L'Annonce du printemps.*

Ces titres sont nouveaux. Il semble bien qu'il s'agisse exclusivement de tableaux
récents. *Tango* [fig. 94], nommé ici en tête de liste, est un beau tableau, aussi
achevé que *Pulsation*. Des bleus et des verts transparents paraissent entre les
taches blanches qui tournoient ici et là, animant la surface du tableau. Quelques-
uns des titres de cette série font allusion à la danse, *Carnet de bal* et *Mazurka*,
ou à la musique, *Chant d'été* et *Musique acidulée*. Dans la mesure où le rythme
est un élément important des tableaux de cette série, la récurrence d'associations
de ce type n'est pas étonnante. Dans *Tango*, toute la surface est emportée par le
mouvement des touches. Aucune portion ne semble privilégiée. Dans *Carnet de
bal* [pl. XIX] [11], au contraire, le contraste plus vif entre les éléments bleus et gris
et les plans blancs brise l'uniformité de la surface. Mais, fait remarquable, le
blanc ne fait pas plus office de fond que les taches bleues et grises, d'objets se
détachant sur un fond. C'est bien plutôt l'inverse qui est vrai. Le bleu paraît par
l'échancrure de l'écran blanc qui occupe le premier plan. L'intuition mise en
œuvre ici, peut-être encore un peu timidement, porte en germe des développements
futurs. Avec les aquarelles de 1954, ce tableau annonce les tableaux noirs et
blancs de Paris. Qu'on ajoute à l'impact de ce tableau un autre intitulé *Les
Touches* qui ne recourt qu'au noir, gris et blanc, et on verra que la « révolution »
déclenchée par les tableaux parisiens s'est préparée à New York. *Les Touches*
est un tableau fait de plans agencés dans une même surface. Les interstices entre
les plans concentrent la matière colorée ; mais, comme il s'agit ici de taches et de
traînées noires, on ne peut s'empêcher de voir une surface blanche disloquée
flottant sur quelque magma noir inquiétant. Certes, cet effet est encore discret et
n'est probablement perçu que rétrospectivement, du point de vue privilégié que
constitue notre connaissance des noirs et blancs de Borduas.

Trois autres tableaux, moins austères que ce dernier, puisque la couleur y a
une place importante, le prolongent chacun dans sa direction. *Translucidité*, qui
s'était intitulé *Les Glaces*, explicite clairement une des constantes de cette pro-
duction : les effets de transparence, de « translucidité » figée, comme ici et dans
Blancs métaux ou en mouvement, comme dans *Franche coulée* [fig. 95]. Dans ces
trois tableaux, on notera aussi que le blanc ne joue jamais le rôle de fond. *Cep*
enfin, que nous avons aussi retrouvé chez deux collectionneurs montréalais (ils le
possèdent en commun) est moins intéressant. Il reprend en format vertical le
schéma de composition en couronne de *Froissements délicats*.

Il serait tentant de donner une signification chronologique très générale
à cette présentation. Elle entraînerait que Borduas serait passé de tableaux très
marqués par la *all over composition* américaine à des tableaux où la notion de
transparence aurait fini par s'imposer. Nous tiendrions du même coup une genèse
possible de ses tableaux noirs et blancs. Les surfaces *all over* auraient fini par se
débarrasser de plus en plus de la couleur pour devenir pure étendue de blanc,
alors que les effets de transparence réservés d'abord aux intervalles entre les plans
auraient gagné en étendue et seraient devenus peu à peu les taches noires des

11. Ce tableau porte au verso : « À mon cher Gilles / en témoignage d'une rencontre /
Borduas. » Il lui avait été donné lors de la transaction du 17 septembre.

tableaux parisiens. De ces deux développements conjugués seraient sortis les « noirs et blancs » de la période parisienne.

Après l'opération Corbeil, il semble bien qu'il faille situer une opération Gérard Lortie, plus modeste, mais révélant surtout un autre type d'intérêt dans l'œuvre de Borduas. Lortie se maintient en contact épistolaire avec Borduas du 15 mai au 16 septembre [12]. Cette correspondance n'est pas uniquement de caractère financier. Lortie y apprend à Borduas qu'Agnès Lefort enchantée de l'exposition « En route » entend répéter l'expérience prochainement. Il l'avertit au début de juin, de son intention d'échanger une de ses toiles (dont il ne donne que les dimensions 38 sur 46 cm) avec *Gambades vertes*, alors en possession du pharmacien Laurin. Surtout, c'est à ce moment qu'il décide d'imiter le zèle de Corbeil et de se porter acquéreur d'un lot de tableaux. La note de Borduas qui en donne la liste est du 17 août.

> *Graffiti*, 15 x 18 ; *Martèlement*, 19 x 23 ; *Treillis blancs*, 18 x 18 ; *Fanfaronnade*, 15 x 18 ; *Taches brunes*, 15 x 18.

Il ne s'agit pas de tableaux exclusivement récents. *Graffiti* et *Fanfaronnade* sont de 1954. Mais le plus grand tableau de la série est de 1955. Il a été retrouvé dans une collection privée de Toronto. *Martèlement* [fig. 96] est un tableau dans la suite des précédents. Les blancs dominent nettement, mais du rouge, du jaune et du vert viennent y ajouter une note gaie. Le « martèlement » s'applique souvent à une feuille de métal posée à plat, dont il s'agit de briser l'uniformité en y imprimant autant de creux et de bosses que de coups de marteau. Le traitement subi par la matière du tableau, où les coups de spatules fort appuyés sont partout sensibles, a pu faire penser à un « martèlement » : d'où le titre. Si *Pulsation* signifiait l'effet, *Martèlement* indiquait la cause, l'un et l'autre participant du même élément rythmique. Une remarque analogue s'appliquait à propos d'une aquarelle de 1954 intitulée *Bombardement délicat*.

Après Corbeil et Lortie, c'est au tour du D^r Max Stern, propriétaire de la Dominion Gallery de conclure un marché avec Borduas. Un avis d'expédition, daté du 13 juillet 1955 [13] nous apprend que Stern s'est porté acquéreur de onze tableaux, dont les huit suivants de 1955 [14].

> *Cheminement bleu, Gouttes bleues, Ardente, Froissement multicolore, Ondes brunes, Entre les piliers, Semis d'aiguilles* et *Où suis-je ?*

Cette liste, pas plus que les autres d'ailleurs, ne semble avoir de signification chronologique. Bien plus, la trace de trois de ces tableaux semble perdue [15]. Autant procéder du plus signifiant vers le moins signifiant. *Ardente* [fig. 97] s'impose d'abord à l'attention. Tout à fait dans l'esprit de *Forêt métallique*, ce tableau ajoute un élément de fusion à un univers déjà impénétrable. Il s'agit d'une composition strictement *all over*, sans hiérarchie ni focalisation de la surface, sans même de dialectique entre le centre et la périphérie. Borduas s'est

12. T 138.
13. T 194.
14. *Jardin suspendu* (1953), *Des paysans miment les anges* (1953) et *Vibration grise* (1954) complètent la liste.
15. *Semis d'aiguille, Froissements multicolores* et *Où suis-je ? Froissements multicolores* aurait été vendu par Stern à Walter Carsen, Thornbull, Ontario, qui s'en est défait depuis. Le sort des deux autres tableaux est encore plus obscur.

même permis ici et là un discret *dripping* blanc, à la Pollock, qui augmente l'impression de déplacement vertigineux de l'ensemble. *Ondes brunes* est du même ordre, sauf que les taches colorées y sont moins pressées les unes sur les autres, dégageant des plans blancs dont elles occupent les points nodaux. Le format horizontal donne une grande efficacité à ce tableau, dans lequel on cherche en vain un centre ou une hiérarchie entre les éléments. Il n'en va plus de même avec *Entre les piliers* [fig. 98], mais ce tableau fait comprendre comment *Ondes brunes* a été construit. Comme son titre l'indique, le tableau est traversé de part en part, de deux plans verticaux (les « piliers »), entre lesquels et au-delà desquels s'agitent des touches plus rapides. Le « pilier », qui désigne le massif de maçonnerie formant un support vertical isolé dans une construction, évoque une sorte d'ancêtre de la colonne. Il paraît davantage convenir que le terme « colonne » dans la description des édifices tout à fait archaïques et encore rudimentaires, mais surtout, et c'est ce qui importe plus dans le présent contexte, évoque davantage un plan que la colonne. Bien plus, le pilier est essentiellement un élément répétitif du décor architectural et suggère donc la construction du tableau par plans juxtaposés indéfiniment.

Par ailleurs, le titre du tableau attire l'attention « entre » les piliers, c'est-à-dire moins sur les plans verticaux que sur les intervalles occupés de plusieurs taches assurant une sorte de transition mouvante entre les plans. La bidimensionnalité du tableau en souffre un peu. Il est difficile de ne pas lire les taches entre les piliers comme faisant partie du fond sur lequel ils se détachent. Dans *Ondes brunes* par contre, cet effet est complètement neutralisé et on passe d'un plan à l'autre sans sortir de la surface. Les nœuds colorés agissent comme des transmetteurs d'énergie et le tableau accède à une fluidité remarquable.

Cheminement bleu et *Gouttes bleues* qui sont des tableaux plus imposants en dimension qu'*Ondes brunes* appliquent la même formule de composition mais dans une gamme de couleur où le bleu domine plutôt que le brun. On notera combien spontanément revient dans cette production les titres évoquant le thème de l'eau. Ici les « ondes », là, les « gouttes », toujours le même élément est évoqué.

Enfin, pour mémoire, deux transactions ont eu lieu à la fin du séjour new-yorkais de Borduas, mais ne concernent pas directement sa production de 1955. Guido Molinari, qui songeait à une présentation d'aquarelles de Borduas à sa nouvelle galerie d'art contemporain, L'Actuelle, se porte acquéreur, le 12 septembre, de six aquarelles [16] de 1954. Gérard Lortie l'imitait bientôt avec plus de moyens et achetait, quatre jours après, vingt-deux de ces aquarelles de 1954 [17].

S'il est inexact de dire que toutes ces transactions avaient vidé l'atelier new-yorkais avant son départ, elles lui donnaient du moins la sécurité financière nécessaire pour envisager avec calme son installation à Paris. Cette remarque

16. *Chant du guerrier, Blancs dans le noir, Gerbes légères, Bombardement délicat, Confetti* et *La Fin du brasier.*

17. *La Grille impatiente, Baraka, Groupement d'aiguilles, Dentelle métallique, Blanches figures, Skieurs en suspens, Les Baguettes joyeuses, Ils étaient deux, Buisson, Fête embrouillée, Membranules, L'Accolade, Éclaboussure, Fontaine envahie, Pénétration, Figure cabalistique, Aux îles du sud, Après-midi marin, Souvenir d'Égypte, Au fil des coquilles, Les Îlots bleus* et *Eau fraîche.*

s'impose. On ne s'expliquerait pas qu'à Paris, des collectionneurs et des marchands aient pu encore acquérir des tableaux de New York de Borduas. Bien plus, à sa mort en 1960, son atelier parisien en contenait encore deux que le notaire désignera respectivement comme *Composition 12* et *17*. L'un et l'autre sont signés et datés : « Borduas / 55 », et ont abouti, tous deux, dans la collection des Musées nationaux et de là au musée d'Art contemporain de Montréal. Il semble raisonnable de les assigner à New York, vu leur style. *Composition 12* ressemble à s'y méprendre à *Blue Canada* [fig. 99]. *Composition 17* paraît moins bien venu. C'est un tableau de petites dimensions (28 x 40,5 cm) maçonné par larges plaques, dans l'esprit des tableaux *all over* fréquents durant cette période.

Malgré tout, ces ventes, conjuguées avec les présentations de Borduas sous les auspices de la Galerie nationale dont celles de São Paulo fut la plus importante, ne démontraient-elles pas que le succès de Borduas n'était encore que canadien ? Non seulement son exil à New York n'avait rien changé à cela, mais on pouvait même croire qu'il avait servi sa légende en milieu montréalais. Il est remarquable que la carrière de Borduas à New York s'articule aisément autour d'événements montréalais ou de portée canadienne.

Si, arrivé à la fin de son séjour, on essaie d'évaluer l'impact de sa peinture produit à New York, il faut bien avouer qu'il est assez faible par comparaison. Deux expositions à la Passedoit Gallery, un tableau accroché au musée d'Art moderne de New York, quelques mentions sympathiques dans la presse américaine paraissent encore bien peu de choses. Deux faits viennent nuancer cette impression négative. Le numéro de juin 1955 d'*Arts Digest*, tout d'abord, lui consacre un article de fond signé Dorothy Gees Seckler [18], avec laquelle Borduas restera en contact par la suite. Il ne s'agissait pas d'un compte rendu d'exposition particulière, mais d'une présentation de l'homme et de l'ensemble de son œuvre analysé dans les catégories de « matière, lumière et espace ». Manifestement appuyé sur des conversations sérieuses avec le peintre, cet article reste un des meilleurs qui aient été consacrés à Borduas. Il permet en particulier de se représenter quelques-uns des problèmes que sa confrontation soudaine avec la peinture américaine lui avait posés et de comprendre du même coup pourquoi il faut attendre à l'hiver 1955 pour voir des traces certaines de son assimilation de l'expressionnisme abstrait américain.

L'autre fait est d'un autre ordre. Il semble bien qu'à la toute fin de son séjour new-yorkais, Borduas ait eu quelques espoirs d'être représenté par une galerie plus importante que celle de Madame G. Passedoit. Il note, en effet, le 20 septembre, sur un bout de papier qu'il a « laissé » « à Berkeley pour la Jackson Gallery 4 tableaux » c'est-à-dire pour la Martha Jackson Gallery. Deux d'entre eux sont connus. Le premier qui s'intitule *Blue Canada* est revenu de cette galerie à Madame Borduas après la mort de son mari en 1960 [19] et fait maintenant partie de la collection de M. Lucien Bélair, tuteur des enfants Borduas. C'est un très beau tableau qui, comme son titre l'indique, est traité dans une gamme de bleu transparent comme quelques-uns des tableaux de la période que nous avons mentionnée. Il est peint avec une fougue extraordinaire, les coups de spatule ramenant la matière blanche du bas du tableau jusqu'au centre ou même au-delà

18. « Paul-Émile Borduas », pp. 8-10.
19. Liste de M. Jackson adressée à Madame Borduas en décembre 1973.

(sur la droite). Le cœur du tableau laisse paraître des zones transparentes et plus sombres, marquant bien que le blanc perd sa fonction de fond pour passer au premier plan, alors que la couleur, par le jeu de la transparence, évoque une profondeur sinon un fond homogène comme dans les tableaux plus anciens. Certes le « Canada bleu » évoqué par le titre est celui de la neige et des glaces, thèmes cohérents à la fois à celui de sa production « hivernale » antérieure et avec son intérêt pour les transparences. Mais, ne marquait-il pas aussi une certaine nostalgie de son pays qu'il allait bientôt quitter, pour ainsi dire une seconde fois, en partant pour Paris ?

Le second tableau laissé en consignation à la Martha Jackson est resté sans titre, à moins qu'il faille voir un titre intentionnel dans la désignation *Sans nom* qu'il porte dans les papiers qui le concernent. Il est retourné dans la famille Borduas en même temps que l'autre et depuis a été légué au musée d'Art contemporain de Montréal. Dans ce nouveau tableau, le blanc domine. À la jointure des plans qui articulent sa surface paraissent des traces de rouge, de vert et de gris. Il fait donc partie de cette série de tableaux dont *Ondes brunes* a paru le prototype. Il confirme ce parti pris de la surface dans la production de la fin du séjour new-yorkais de Borduas.

Partant pour Paris, Borduas pouvait caresser l'espoir que New York ne lui ferait pas complètement défaut par la suite. En tablant sur l'intérêt de Martha Jackson, en particulier, Borduas avait vu juste.

Par ailleurs, la réponse de Paris lui restait encore inconnue. Il pouvait bien entretenir quelques espoirs de ce côté ! Vers la fin de son séjour, eut-il le temps de visiter deux nouvelles expositions, qui, comme celles du Guggenheim au début de son séjour new-yorkais, confrontaient les avant-gardes européenne et américaine ? Intitulée l'une et l'autre « The New Decade », elle s'ouvrait la première au musée d'Art moderne, le 10 mai, la seconde, au Whitney, le 7 août 1955. Une fois de plus, Paris et New York étaient confrontés. Pour la critique américaine, les jeux des deux « écoles » montraient à l'évidence la supériorité des Américains. Malgré l'absence de Hofmann, Guston, Still et Rothko, à l'exposition du Whitney, les tableaux américains témoignaient d'une recherche plus avancée [20]. Borduas, ayant choisi de s'installer à Paris, se portait-il en faux contre ce jugement ? Marquait-il par là qu'à son avis la contribution de l'avant-garde parisienne était plus décisive que celle de New York ? Ce serait bien mal interpréter sa position à la veille de son départ pour Paris. On peut même faire la preuve qu'il était alors d'avis contraire. En juin 1955, à un journaliste qui lui demandait ce qu'il pensait des jeunes artistes canadiens qui préféraient aller étudier à Paris ou même à Rome au lieu de New York, il répondra que leur décision lui paraissait venir d'une complète « mésinterprétation de la situation [21] ». Il n'y avait donc pas d'ambiguïté dans son esprit à ce sujet. Sa position est « internationaliste » et Paris lui paraît, au même titre que New York, « un point ouvert sur le monde ». C'est tout ce qui importe à ses yeux. Sa décision de partir pour Paris s'explique entièrement dans ce contexte.

20. T. HESS, « Mixed Pickings from Ten Fat Years », *Art News*, été 1955, p. 36 ; H. KRAMER, « The New Decade », *Partisan Review*, automne 1955, pp. 522-530.
21. *Montreal Star*, 9 juin 1955, T 68.

Il se pourrait bien que le débat ressassé par les deux expositions « The New Decade » l'ait laissé indifférent. On n'est pas sûr qu'il les ait visitées. La seule exposition qu'il a vue à cette époque — nous le savons par le catalogue qu'il s'en était procuré et qu'il avait conservé dans sa bibliothèque, — se situe en mars 1955. Il s'agissait d'une présentation des œuvres d'un artiste japonais installé aux États-Unis, Kenzo Okada. C'est bien la preuve qu'il rêvait de terres encore plus exotiques que New York ou Paris ! Dans son esprit, Paris n'était qu'une étape. Le mirage oriental de Tokyo occupait son horizon.

Ayant appris dès le 12 juillet de son ami Gilles Corbeil que celui-ci lui avait trouvé, avec l'aide de Riopelle, un atelier à Paris, il quittait le port de New York, en connaissance de cause, du moins le croyait-il.

La période parisienne

21

Le bond simplificateur (1955-1956)

Il y a longtemps que Borduas rêvait de cet exil parisien. Déjà à Ottawa, avant son départ pour New York, lors de l'exposition au Foyer de l'Art et du Livre, il avait manifesté son intention de voyager.

> *After this Ottawa Exhibition the artist [...] will travel to New York, London and Paris, possibly to Tokyo, « to see the world »* [1].

Sa motivation n'était pas très définie à l'époque : « Voir le monde », déclarait-il. À New York, par contre, écrivant à Gilles Corbeil, il était un peu plus déterminé puisqu'il avouait : « Ce départ pour Paris est peut-être le point culminant de l'aventure [2]. »

Aussi bien, était-il à la veille de son départ. Borduas s'embarquait pour la France, le 21 septembre 1955, sur le *Liberté,* avec sa fille Janine. Aline Legrand, qui l'a rencontré sur ce paquebot, l'a décrit accoudé au bar, buvant force café et prenant plaisir à la conversation d'étudiants américains. Ce témoignage sonne vrai. Borduas a toujours aimé la compagnie des jeunes gens.

Il arrive au Havre le 26 et s'installe le jour suivant au 19 de la rue Rousselet dans le petit atelier que lui avaient trouvé Jean-Paul Riopelle et Gilles Corbeil. Ses premières impressions de Paris sont quelque peu négatives. Il s'en ouvre aux Lortie :

> Un bonjour à la hâte ! Installation difficile ! L'arrivée à Paris n'a pas le sens de l'arrivée à New York. En Amérique, même les pauvres ont l'impression d'être nets et riches. Ici la douleur et les complications ont un sens, certes ! Je préfère cependant la joie des corps... même si l'on s'y

1. « Après son exposition d'Ottawa, l'artiste [...] se rendra à New York, Londres, Paris et si possible Tokyo « pour voir le monde », « Noted radical painter opens Art exhibition », *The Evening Citizen* (Ottawa), 11 octobre 1952.
2. Borduas à Gilles Corbeil, New York, 3 septembre 1955, T 114.

endort ! Le succès semble déjà assuré ! Reste à voir ce qu'il y a au-delà. Mille amitiés, ne m'oubliez pas [3].

Dès son arrivée, la comparaison entre New York et Paris s'impose donc à son esprit et elle est défavorable pour Paris. Il ne semble pas avoir été emballé par « l'atelier de peintre » de son ami Corbeil. Celui-ci s'en étonne :

> Votre petite lettre m'a laissé une drôle d'impression. Il semble que vous êtes très mal à l'aise dans votre petit atelier de la rue Rousselet [4].

Il finira par quitter cet atelier, pour s'installer, en février suivant, dans la galerie située à la même adresse [5], mais à l'étage au-dessous. Après le spacieux atelier de Greenwich Village, les conditions étriquées de logement à Paris pouvaient paraître décevantes. Bien plus, l'administration française lui fait des tracasseries aux douanes. Il ne peut récupérer ses effets personnels avant le 15 décembre. On comprend qu'il écrive à Gisèle Lortie :

> Je ne partage pas entièrement votre enthousiasme pour le cher vieux Paris. Pourtant c'est encore la plus belle ville du monde !... Serais-je trop Américain ou insensible à l'histoire ?... Les deux, bien sûr, et gâté à tout jamais. Je suis bon que pour l'avenir en me vantant sans vergogne [6].

Borduas commence à développer un sentiment d'appartenance au continent nord-américain qui ira en s'amplifiant par la suite.

Entre-temps, sa carrière américaine se poursuit in absentia. Il participe d'un tableau, soit *Pâques* (1954), à la « Pittsburgh International Exhibition of Contemporary Painting », tenue au Carnegie Institute du 13 octobre au 19 décembre 1955. Borduas y représente le Canada avec Goodridge Roberts, Louis Mulhstock, Tom Hodgson et Jack Shadbolt.

Il semble bien que, peu après son arrivée à Paris, il se remette à la peinture. Rétrospectivement dans une lettre aux Lortie, il se réfère à la période précédente en la datant d' « octobre » : « Une grosse besogne a été abattue en peinture depuis octobre [7]. »

Ce qu'il y a de certain en tout cas, c'est que, dès février 1956, Borduas peut parler de « tableaux récents ». Discutant d'une éventuelle participation à l'Exposition du Printemps à Montréal avec Gérard Lortie, il lui écrit :

> Combien il aurait été bon de vous envoyer le tableau qui sembla le plus significatif. Par malheur aucun n'est en état de voyager. Tous beaucoup trop frais. Je suis heureux du travail : un autre bond a été fait. Vous verrez. La galerie Laing — de Toronto — a acheté six des dernières toiles. Elles partiront dans un mois par avion [8].

3. Borduas à G. et G. Lortie, Paris, 11 octobre 1955. Nous remercions Madame Gisèle Lortie de nous avoir donné si généreusement accès à ses archives sur Borduas. À moins d'avis contraire, toute la correspondance avec les Lortie, dont nous faisons état par la suite, provient de ce fonds privé.
4. G. Corbeil à Borduas, Montréal, 14 octobre 1955. T 114.
5. « De l'atelier, je suis simplement passé à la galerie. J'y gagne en espace, en chaleur et confort, mais j'y perds une magnifique lumière. » Borduas à G. Lortie, 2 février 1956.
6. Borduas à G. Lortie, 1er novembre 1955.
7. Borduas à G. Lortie, 31 mai 1956.
8. Borduas à G. Lortie, 2 février 1956.

Nous reviendrons sur cette transaction avec la galerie Laing. Notons, pour le moment, que dans une lettre [9], G. Blair Laing avait fait allusion à sa visite à l'atelier « last month », ce qui suggère que, dès janvier, Borduas avait des toiles prêtes. Ces indices pointent dans la même direction : depuis octobre, Borduas s'est mis au travail et, en janvier et février, il est encore en pleine activité. Il est resté de la transaction avec Laing, un avis d'expédition, daté du 5 mars 1956, qui donne les titres et les dimensions de six tableaux, qui sont désignés aux Lortie, comme faisant partie des « dernières toiles » :

> *Modulation aux points noirs*, 24″ x 20″ ; *Girouette*, 24″ x 20″ ; *La Coulée*, 23″ x 30″ ; *Danses éphémères*, 23″ x 30″ ; *Balancement*, 24″ x 40″ ; *Persistance*, 24″ x 40″.

Michel Camus, écrivain canadien installé à Paris qui sera très lié à Borduas et qui a vu ces premiers tableaux, les décrit comme suit :

> Une peinture réelle et irréelle, criant en silence, une peinture paradoxale parce qu'à la fois sereine et maudite puisqu'elle suggère des bonds hors des limites fatales. [...] Quels sont tous ces blancs, ces taches blanches immobiles, ces absences prodigieuses orchestrant la danse des jaillissements ? Que signifient ces intervalles muets entre les masques et les mirages ? Est-ce la vie ou la mort ? Qu'en sait-on ? Rien ! Quel est ce jeu suspendu sans nul autre horizon ? Et cette étincelle noire comme celle qui erre dans le sommeil des rêves ? Cette griffe foudroyante et invisible comme celle des chairs ? Quelles sont ces stupéfiantes accordailles du bien et du mal, du oui et du non, du plus et du moins ? Où est la source de cette eau-de-vie sacrilège et lucide ? Est-ce la vie ou la mort ? Est-ce la même chose ? Qu'en sait-on ? Rien ! Pourquoi ce cri du regard vivant sur sa mort en spirale ? Quelle est cette oasis à la recherche d'un vrai désert ? Il y a là assez de vitriol pour ronger la coquille de toutes les âmes étroites, assez de feu inconnu pour brûler des voiles sur la vitre des mondes ! Dans quel espace virginal ces rêves orgiaques naviguent-ils ? Quelle est la voie de cette volte-face silencieuse ? Elle est comme la mystérieuse beauté d'une statue sans espace, d'une nuit sans ténèbres... Quel est ce tact abyssal de quelque alchimie intérieure et d'un rare étonnement ? On ne sait pas mais il est magique, magique comme le sont ces paillettes impalpables sur la robe musicale des êtres et des choses [10].

Ce texte vaut à Michel Camus les remerciements suivants de Borduas :

> Je ne saurais trop vous remercier pour ce geste : on laisse habituellement tout autour de soi une telle zone d'ombre qu'il est bon qu'une pure lumière en jaillisse de temps à autre. Il restera toujours assez d'angoisse et d'incertitude pour poursuivre la route.
>
> Quelles seront les suites de cette aventure que quelques-uns d'entre nous sont tenus de mener ?
>
> Après tout, ce n'est peut-être que la justification du présent dans la lente élaboration d'une connaissance intime de l'homme. En tout cas, au terme apparaît la limite extrême de la liberté — vraisemblablement indéfiniment retardée [11].

9. Laing à Borduas, 17 février 1956. T 206.
10. « Regard sur un peintre actuel », daté « 19. 2. 56 », T 112.
11. Borduas à Michel Camus, 23 février 1956. Que Monsieur Michel Camus, qui nous a donné accès à sa correspondance avec Borduas, trouve ici l'expression de notre gratitude. Toute la correspondance avec Michel Camus, dont nous faisons état par la suite, provient de ce fonds privé.

Borduas évalue encore sa peinture en termes de « connaissance intime de l'homme », dans la suite des propos qu'il avait tenus devant le « Cercle de la critique » à Montréal. Ce vocabulaire allait être bientôt remis en question. Tout en reprenant son travail, Borduas tente-t-il de se mêler de quelque façon à la vie artistique parisienne ? Il cherche, sans y mettre trop d'ardeur, à prendre contact avec les galeries. Martha Jackson, — c'est bien la preuve qu'elle avait déjà pris contact avec lui à New York — lui avait recommandé de rencontrer Michel Tapié de Celeyran. Dès l'automne, elle s'informe où il en est dans ses démarches :

> If you have not seen Michel Tapié please call on him and show him your paintings. He will like them. I will write him about you [12].

Donne-t-il suite à cette suggestion ? Bientôt après, il lui écrit vaguement :

> J'ai vu plusieurs de vos amis, je suis heureux de constater combien l'on vous aime et espère en vous ici [13].

Tapié n'est pas nommé. Un peu plus tard, en février et mars 1956, un rendez-vous avec Tapié est manqué. Le 24 février, Tapié demande à remettre son rendez-vous. Le 22 mars, il se désole d'avoir manqué un nouveau rendez-vous [14]. Borduas dut se lasser de ce petit jeu et laisse tomber pour lors.

Il semble avoir été plus intéressé à suivre la scène artistique à New York et à Paris. Borduas était parti trop tôt de New York pour pouvoir voir l'importante exposition « 15 years of Jackson Pollock » présentée à la Sidney Janis Gallery, du 28 novembre au 31 décembre 1955. Dorothy G. Seckler, qui restera liée à Borduas depuis l'époque de son entrevue pour le *Art Digest,* lui en envoie au moins le catalogue, avec ses commentaires et une calligraphie japonaise. Pollock y présentait seize peintures toutes illustrées au catalogue, dont la plupart fort importantes [15]. Datant de 1937 à 1955, elles présentaient une vue d'ensemble de la peinture de Pollock, à laquelle Borduas ne pouvait rester insensible. Par la même occasion, Dorothy Seckler lui apprenait :

> Did you know your watercolor hangs in the « New Acquisition » Show, Museum of Modern Art [16] ?

Cet intérêt renouvelé pour Jackson Pollock coïncide avec l'attention que Borduas porte alors à l'avant-garde parisienne. Il paraît assuré qu'il assiste à la conférence que Georges Mathieu donne le 27 février 1956 sous le titre « Vers une nouvelle incarnation des signes » au Centre international d'Études esthétiques au 158 du boulevard Haussman. Il en avait en tout cas le texte dans ses

12. « Si vous ne l'avez pas encore fait, je vous en prie, contactez Michel Tapié et faites-lui voir vos tableaux. Il les aimera. Je lui écrirai à votre sujet », Martha Jackson à Borduas, 31 octobre 1955. T 204.
13. Borduas à Martha Jackson, 13 novembre 1955. T 204.
14. T 189.
15. Soit *The Flame* (1937), *Masqued Image* (1938), *Magic Mirror* (1941), *Pasiphaë* (1943), *Gothic* (1944), *Totem 11* (1945), *The Key* (1946), *Eyes in the Heat* (1946-1947), *White Cackatoo* (1948), *Out of the Web* (1949), *Autumn Rhythm* (1950), *Echo* (1951), *Convergence* (1952), *Moon Vibrations* (1953), *White Light* (1954) et *Search* (1955).
16. « Saviez-vous que votre aquarelle est accrochée parmi les « Nouvelles Acquisitions » du musée d'Art moderne ? » Il s'agissait de *La Guignolée* (1954). Cette exposition eut lieu du 30 novembre 1955 au 22 février 1956.

papiers [17]. Peu après, dans une lettre à Noël Lajoie [18], il parle ainsi de Georges Mathieu :

> Mathieu joue un rôle éblouissant. À la limite des genres, il unit la danse, l'amour et la peinture en un acte théâtral. Rien n'est plus émouvant que ces grands jeux du désespoir. Vive ceux qui savent brûler.

La comparaison entre Pollock et Mathieu s'impose donc pour ainsi dire naturellement à Borduas. La même lettre fait aussi allusion à Pierre Soulages.

> Le charme de Soulages est encore la lumière. Comme dit un ami « ses petites fenêtres ». J'y vois, quant à moi, une dualité : le désir d'une grande construction simplifiée en nuit et jour — noir et blanc — donc en espace mais annulé par une hésitation émotive, un manque de consentement profond qui l'incite à meubler la lumière. Ce manque de raison compensé est la raison de son succès.

Mais il ajoute aussitôt :

> Des manifestations d'art dans la cité, compte tenu de ma détestable attitude, celles qui m'ont le plus touché à ce jour, m'étaient connues de New York, où l'information est vraiment exemplaire. Tout le mouvement de l'expressionnisme de Germaine Richier au graphisme de Mathieu. Dans le champ de l'« espace » m'apparaît que le premier stade négatif des continuateurs de Mondrian à Soulages.

On sait que Soulages était connu à New York au moment où Borduas s'y trouvait. Il était représenté dès la fin de 1953 au Guggenheim Museum, à l'exposition « Young European Painters ». Ce musée acquérait d'ailleurs alors la toile qui figurait à cette exposition, *Peinture, mai 1953*. À la suite de cette exposition, Soulages entrait à la Galerie Kootz et y restera jusqu'à sa fermeture, en 1966. L'année suivante (1954) Kootz présentait une exposition de Soulages. On ne sait pas cependant si Borduas avait vu cette exposition particulière du peintre français. Chose certaine en tout cas, Soulages et Borduas exposaient ensemble du 4 mai au 12 juin 1955, à la dix-huitième biennale de la « International Watercolour Exhibition » du Brooklyn Museum [19]. Borduas y était classé parmi les artistes américains, alors que Soulages, naturellement, l'était avec les artistes français. Ils exposaient encore de concert à la « Pittsburgh International... », déjà signalée. Il se peut, enfin, que Borduas ait revu des tableaux de Soulages à la Galerie de France, en 1956, date à partir de laquelle le peintre français est représenté par cette galerie [20].

Les réticences de Borduas à l'égard de l'œuvre de Soulages, telles qu'exprimées dans sa lettre à Noël Lajoie, ne reflètent pas l'enthousiasme de la critique new-yorkaise lors de la révélation de son œuvre à New York, en 1953. Citons à titre d'exemple les témoignages de J. Fitzsimmons et de R. Goldwater. Le premier écrivait :

> *The other painting that impressed me deeply* [21], *was Soulages. A somber work, a multiple-cross of broad black brush strokes suspended in an*

17. T 49.
18. Borduas à Noël Lajoie, 10 mars 1956. T 263.
19. Borduas y présentait *La Grille impatiente* (1954).
20. Sur Soulages, voir J. J. SWEENEY, *Pierre Soulages*, Graphic Society Ltd., New York, 1972, pp. 201-202 et 209.
21. ... à « Young European Painters », en plus de Riopelle et de Mathieu.

indeterminate smoky space, for me it is a sign glimpsed on a voyage by
night, enigmatic, troubling, not to be passed lightly [22].

De son côté, R. Goldwater déclarait, à propos de la même présentation :

Both the Soulages and the Hartung are well chosen examples of their
controlled and impressive style in which, handsome as it is, there seems
to be a discrepancy between the perfect, almost cold manipulation of the
formal elements and the passionate force that the dark tones and large
shapes,n early bursting the confines of the canvas, are evidently intended
to convey [23].

Borduas avait donc fini par se faire une opinion personnelle sur Soulages. Il lui reprochait de conserver dans sa peinture des effets atmosphériques et, par conséquent, une conception encore perspectiviste de l'espace pictural. Le lendemain de sa lettre à Noël Lajoie, l'ayant encore présente à l'esprit, il écrivait à Michel Camus :

M. Noël Lajoie, critique d'art au *Devoir* — journal de Montréal que vous n'avez peut-être pas oublié — me demande un tas de choses auxquelles je réponds de mon mieux.

Mais il ajoute un peu plus loin : « Pas de peinture depuis votre visite. Je devrais cependant recommencer incessamment [24]. » Comme la « visite » de Camus remonte au début de février, il faut supposer, entre octobre 1955 et avril 1956, une interruption de six ou sept semaines dans sa production.

La reprise de ses activités picturales, au milieu de mars (?), modifie comme toujours les résultats. Répondant à Jean-René Ostiguy qui lui demandait un tableau pour l'exposition de la Smithsonian Institution qu'il était à organiser, Borduas déclare :

Présentement seuls de grands tableaux sont disponibles et, encore, ils sont si frais qu'il serait risqué d'en confier un à l'expédition...
La galerie Laing de Toronto possède six des tableaux de Paris. Ils sont petits mais peut-être vous plairait-il d'en emprunter un [25] ?

Quelques jours après [26], toujours en réponse à Ostiguy qui avait fait parvenir un questionnaire aux artistes devant participer à cette exposition pour préparer son catalogue, Borduas décrit ses derniers tableaux de la manière suivante :

Que ces tableaux soient devenus de plus en plus blancs, de plus en plus « objectifs », ils n'en restent pas moins complexes, quand je vois tout

22. « L'autre tableau qui fit sur moi une forte impression était le Soulages. Cette œuvre sombre, inscrite d'une croix à plusieurs branches peintes à larges coups de pinceau, suspendue dans un espace enfumé mal défini, m'apparut comme un énigmatique signal, perçu au cours d'un voyage nocturne, comme quelque chose de troublant, à ne pas prendre à la légère. » « Introducing 33 Younger European Painters », *Art Digest,* 1ᵉʳ décembre 1953, p. 8.

23. « Les tableaux de Soulages et de Hartung sont de parfaits exemples du style contrôlé et puissant de ces deux artistes. Leur beauté s'accommode bien d'une divergence entre, d'une part, la manipulation froide d'éléments formels et d'autre part, la force passionnée clairement exprimée par leurs tons sombres et leurs formes envahissantes, faisant presque éclater les limites de la toile. » « These promising younger Europeans », *Art News,* décembre 1953, p. 16.

24. Borduas à Michel Camus, 11 mars 1956.

25. Borduas à J.-R. Ostiguy, 3 avril 1956.

26. Le 10 avril 1956.

105
Chatoiement
(1956)

106
La Bouée
(1956)

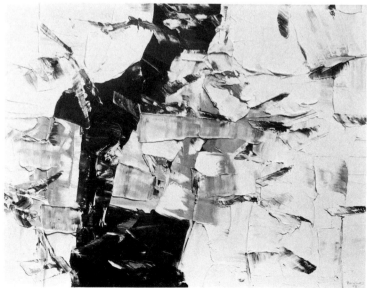

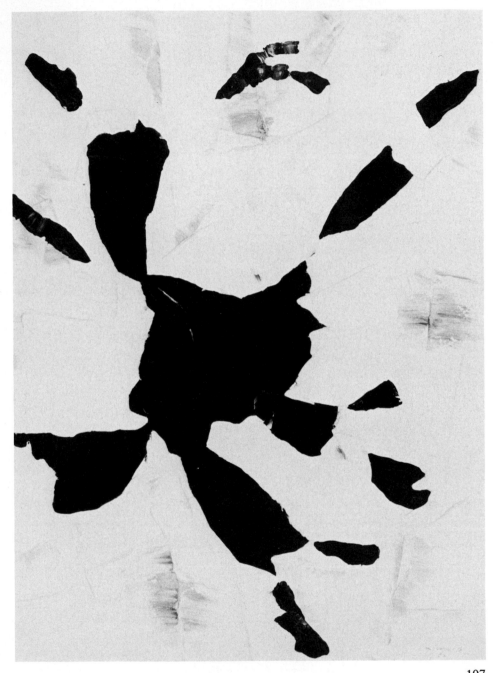

107
Expansion rayonnante
(1956)

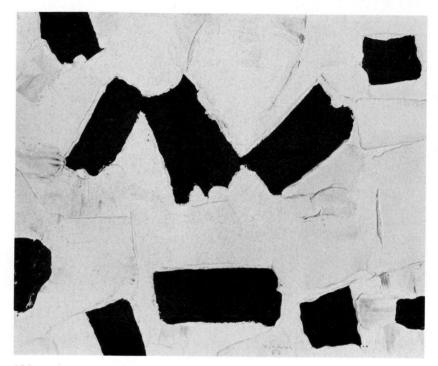

108
3 + 3 + 4
(1956)

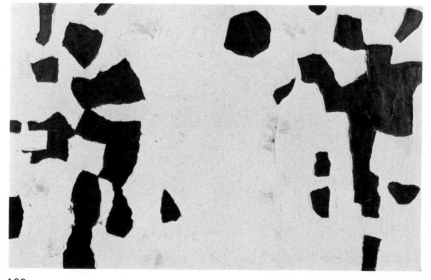

109
Figures schématiques
(1956)

110
Empâtement
(1957)

111
Symphonie en damier blanc ou
Symphonie 2
(1957)

112
Radiante
(1957 ?)

113
Silence magnétique
(1957)

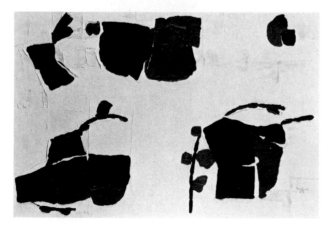

114
Fragments d'armure
(1957)

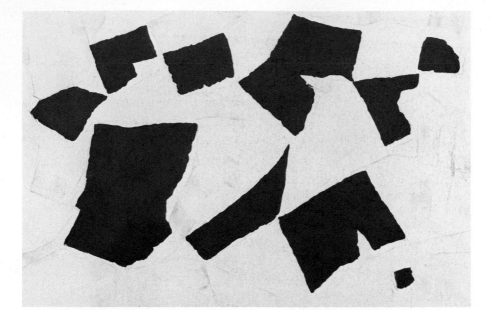

115
Composition 34
(1957)

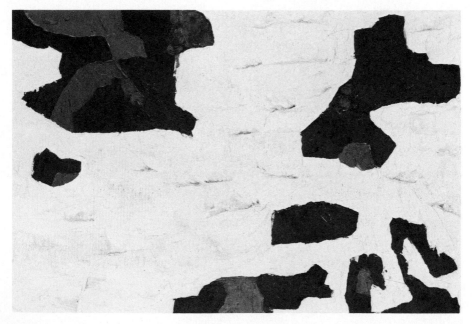

116
Composition 35
(1957)

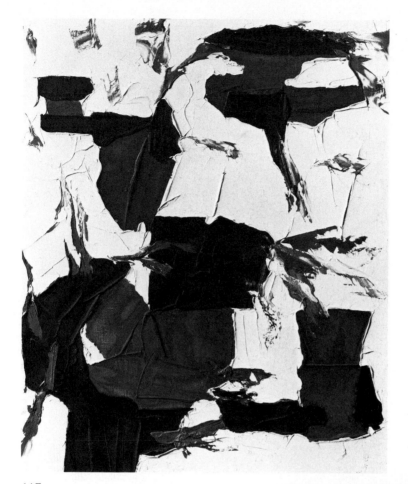

117
Caresses insolites
(1957)

118
Composition
(1957)

119
Composition 9
(1957 ?)

120
Noir et blanc
(1958 ?)

121
Végétative
(1958 ?)

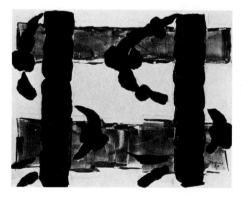

122
Nœuds et colonnes
(1958)

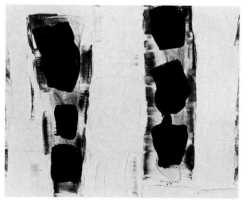

123
Éventails ou roseaux
(1958)

124
Repos dominical
(1958)

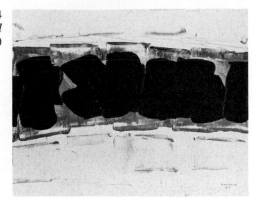

125
La Fourmi magicienne
(1958)

126
Composition 46
(1958 ?)

127
Composition 1
(1958 ?)

128
Sans titre
(1958)

129
Composition 56
(1958)

130
Composition 37
(1958 ?)

131
Composition 38
(1958 ?)

132
Composition 39
(1958 ?)

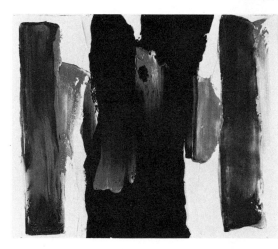

133
Composition 22
(1958 ?)

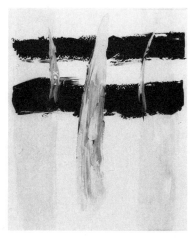

134
Composition 43
(1958 ?)

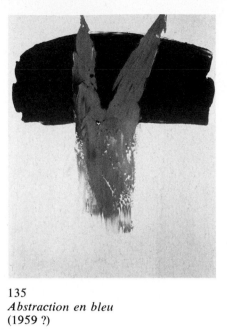

135
Abstraction en bleu
(1959 ?)

136
Composition 66
(1959 ?)

137
Verticalité lyrique
(1959 ?)

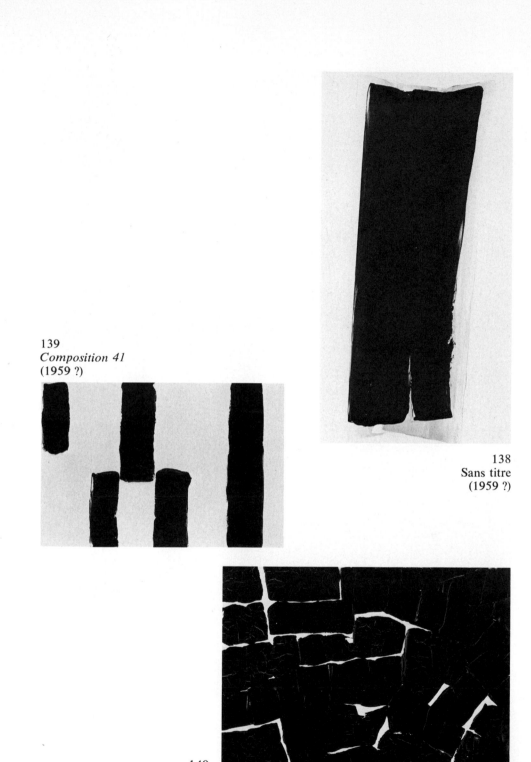

139
Composition 41
(1959 ?)

138
Sans titre
(1959 ?)

140
Composition 24
(1960 ?)

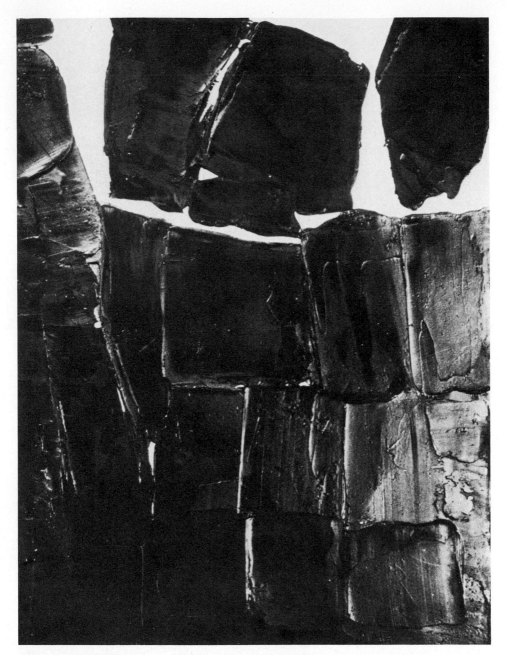

141
Composition 69
(1960 ?)

autour de moi des œuvres au sens clair et précis, de l'expressionnisme au graphisme. [...] Toujours les miens me semblent faire une synthèse émotive d'éléments très nombreux [27].

Borduas reprend donc ici pour l'essentiel l'analyse des tendances de la peinture contemporaine telles qu'il les exposait un mois plus tôt à Noël Lajoie ; mais il tente aussi d'y situer sa propre peinture. Enfin, après une interruption dans sa production, Borduas s'est attaqué à des tableaux plus grands et de plus en plus blancs.

Nous tenons en main tous les indices objectifs qu'il nous a été possible de réunir pour nous représenter ce qu'a pu être la première production parisienne de Borduas. Ils sont essentiellement de deux ordres. Les plus solides sont les descriptions données par Borduas dans divers textes, y compris la liste des titres de l'avis d'expédition à la galerie Laing. Ces titres correspondent aux « dernières toiles », comme il le dit aux Lortie le 2 février, ou à « des tableaux de Paris », comme il le déclare à Jean-René Ostiguy dans sa lettre du 3 avril. D'autres indices peuvent être tirés des peintres qui l'intéressent alors à Paris, Jackson Pollock et Georges Mathieu surtout.

Nous avons pu retrouver quelques toiles datées de 1955, qui ne semblent pas avoir été peintes à New York. Celles qui font moins de problème sont celles qui paraissent sur la liste de la galerie Laing. Malheureusement, seuls deux d'entre elles ont pu être repérées chez les collectionneurs : *Danses éphémères* [fig. 100] et *Persistance*. Par contre, tous les titres de la série sont connus et semblent se rapporter à un ensemble cohérent. Les deux tableaux recourent à la même gamme de couleurs. Le blanc y est ponctué de gris violacé, de rouge brique et de verdâtre. Ils sont aussi très semblables par leur conception de l'espace pictural, puisque l'aire picturale y est envahie par des événements colorés venus de l'extérieur du tableau et descendant dans l'aire picturale dans le cas de *Danses éphémères,* surgissant du bas et dérivant vers la gauche, dans celui de *Persistance*. Prise sur un phénomène le dépassant de toute part, le tableau ne contient plus son sujet et est bien dans la tradition de la *all-over composition* de Jackson Pollock, même si des nœuds de couleurs viennent encore créer des points de focalisation sur la surface, comme les coups de spatules verticaux sur la gauche et en haut dans *Danses éphémères* ou les pointes noires de *Persistance*. Chose certaine, la surface peinte prend ici une importance très grande. Revenons-nous aux *Signes s'envolent* ? Oui, si l'on songe au caractère éphémère des signes sur le fond. Non, si l'on prend conscience du nouveau rapport entre les traces colorées et la surface blanche où ils sont insérés. Celle-ci n'évoque plus la plaine enneigée reculant à l'infini des *Signes s'envolent,* mais un écran blanc dressé devant le spectateur. Les traces colorées perdent leur caractère de signes et n'ont pour fonction que de moduler la surface blanche. Il est remarquable, de ce point de vue, que tous les titres des tableaux de cette première série parisienne évoquent des mouvements continus (« modulation », « coulée », « persistance »), alternatifs (« girouette », « balancement ») ou rythmés (« danse ») et donc aussi, en un sens, des temps qualifiés. C'est bien la preuve que la modulation de la surface était perçue par le peintre comme un des caractères essentiels de sa production d'alors.

27. Ces réponses à l'enquête d'Ostiguy seront publiées en deux parties dans *Le Devoir,* les 9 et 11 juin 1956. Turner les a reproduites dans son catalogue, pp. 51-53.

L'importance de la notion de surface qui s'impose déjà à la fin du séjour new-yorkais de Borduas se maintient dans les premiers mois de sa production à Paris. Rendu à ce point de son développement, il ne pouvait éviter de pousser cette exploration jusqu'à ses limites extrêmes. Mais, il faudra se demander en même temps ce que devient, dans tout cela, la vieille préoccupation de Borduas avec la profondeur ? Elle ne le quitte pas non plus, elle affleure même dans ses écrits contemporains. Il ne faut pas perdre de vue que les tableaux dont nous avons parlé et ceux que nous abordons aussitôt après ne constituent qu'un pôle du conflit intérieur qui agite alors le peintre et qui ne se résorbera dans une solution neuve que l'été suivant.

Tous les traits que nous avons relevés à propos de *Danses éphémères* et *Persistance* se retrouvent éminemment dans *Souriante* [fig. 101] qui, bien que de plus grandes dimensions (98 x 119.5 cm) est daté de 1955. C'est aussi un tableau blanc. Mais les touches colorées y sont nombreuses et animées. Le vert, l'ocre, le vermillon, le rose et le gris y laissent des traces légères évoquant des plumes d'oiseaux multicolores. Ces effleurements colorés sont distribués à peu près également sur toute la surface : seul le bas du tableau en est un peu moins chargé. Une fois de plus, le rôle modulateur de la couleur s'y affirme claire-ment. Le « sourire », à moins d'être niais et donc constant, ne constitue-t-il pas le mouvement alternatif par excellence sur un visage ? Par son thème, *Souriante* ne s'éloignerait pas tellement des tableaux de la liste de la galerie Laing.

Puis, un tableau encore daté 1955 et une série datée de 1956 révèlent un Borduas encore plus ouvert aux influences conjuguées de Pollock et de Mathieu. *Graphisme* (1955) [fig. 102], qui ne nous est connu que par une photo noir et blanc d'ailleurs excellente, aimablement fournie par la Tooth Gallery, superpose, aux tableaux blancs déjà vus, un réseau de taches noires (ou colorées ?) et des éléments linéaires obtenus en utilisant le tranchant de la lame du couteau à peindre. Borduas donne à ce tableau un titre, qui correspond dans son voca-bulaire critique, à la désignation de la peinture de Mathieu. Il la percevait essentiellement comme une écriture, une sorte de calligraphie occidentale. S'il applique le terme à son tableau, c'est qu'il lui semblait tenir aussi de la page écrite. L'image, essentielle ici, est celle d'une surface couverte de signes. Si ceux-ci reparaissent, c'est à titre de symboles abstraits n'évoquant plus des choses comme dans *Les signes s'envolent* (1953). Nous ne revenons donc pas en arrière. Bien plus, la prépondérance de la surface qui s'est imposée dans la peinture de Borduas, depuis son passage à New York, est maintenue.

Griffes malicieuses (1956) très semblable à *Graphisme,* le suit peut-être de peu dans le temps. L'un et l'autre partagent le même style de présentation. Dans *Griffes malicieuses,* le réseau linéaire noir, jaune et ocre envahit le champ pic-tural de bas en haut et de haut en bas. Des lignes obliques penchées vers la gauche viennent ensuite balafrer la composition, d'où, probablement, le titre de *Griffes malicieuses*. Ce n'est pas la première fois que l'artiste cherche, dans ses gestes de peintre, des suggestions de titraison. *Coulée* pourrait être un titre du même genre : les accidents de la matière ou de l'outil fournissant le substrat des associations verbales du titre. C'est d'ailleurs un emploi particulier de l'outil à peindre qui donne son aspect au tableau. Au lieu d'essuyer la peinture de son couteau, le peintre a travaillé une pâte molle du tranchant de celui-ci, y

créant des griffures plutôt que des taches. Très clairement, le titre fait donc allusion à une surface que le peintre aurait agressé superficiellement de son instrument. L'image est, si l'on veut, celle d'une peau balafrée à coup de « griffes ». Pour la première fois, la surface péremptoire, qui s'impose avec tant d'insistance d'un tableau à l'autre, est attaquée, au sens le plus physique du terme. L'obsession de la profondeur remonterait-elle discrètement à la surface ?

Cascade verticale (1956) ouvre une parenthèse dans son développement. La « cascade » est présentée frontalement, à la « verticale ». Ce thème est familier : déjà en 1953, une « cascade d'automne » avait retenu l'attention. Elle revient, dévalant non plus un plan incliné qui dérivait lui-même de la grande plaine horizontale des *Signes s'envolent* mais tombant à « la verticale » comme un rideau. Si la profondeur doit reprendre ses droits, ce ne peut être par le recours à la perspective, si allusif soit-il. Le terrain gagné depuis New York ne saurait être perdu.

Avec *Chinoiserie* (1956) [fig. 103], on reprend le fil des *Griffes malicieuses*. La spatule y est encore utilisée par le tranchant plutôt que par le plat de la lame. On en obtient cette fois moins des effets de balafres que de glissement ou de traits noirs verticaux, subtils et délicats. L'aire picturale du tableau est ouverte et les éléments linéaires y surgissent d'au-delà du tableau, en particulier d'en bas vers la gauche. Ils n'en forment pas moins des ensembles à gauche et à droite qu'on n'a pas de peine à regrouper visuellement. Il pouvait s'imposer qu'au milieu de ces exercices calligraphiques un titre comme *Chinoiserie* apparaisse. Mais c'est un terme péjoratif. Au moment où la surface s'affirme avec tant d'insistance, l'angoisse de tomber dans la superficialité se fait jour. Faut-il renoncer à l'expression de toute profondeur ? *Arabesque* (1956) semble porteur du même message. L' « arabesque » qualifie un certain type de ligne sinueuse, particulièrement décorative. N'est-ce pas là un autre danger du graphisme ? On connaît la vieille hantise de Borduas contre la décoration...

De toute manière, les lignes de gris soutenu d'*Arabesque* rehaussées d'orange et de noir sont animées d'un mouvement convexe et concave qu'on n'avait pas dans les lignes plus rigides des tableaux précédents. Là encore, l'aire picturale de format horizontal n'enclôt pas l'événement en son entier, mais n'en constitue qu'une prise, le mouvement amorcé dans le tableau échappant par le haut, à droite notamment. Les arabesques striant la surface en tous sens ne la focalisent que très peu, rapprochant notre tableau de la *all-over composition* de Pollock.

Vent d'hiver (1956) est encore plus contourné, les courbes et les contre-courbes s'y multipliant. La pâte y est comme soulevée par un « vent » violent qui entraîne la matière peinte en un tourbillon en forme de ∞ dont une des boucles est fermée sur la gauche et l'autre déchiquetée sur la droite. Notons cette réapparition de l'hiver dans la thématique de Borduas. Depuis 1953, il constitue le grand symbole de l'effacement des signes. Le « vent d'hiver » évoqué ici semble les emporter dans un tourbillon violent. Le peintre aspire au vide et en cherche de toute part l'entrée.

Le tableau pour ainsi dire classique de la période est *La Grimpée* (1956) [fig. 104], qui, replacé dans cet ensemble, prend tout son sens. Il est intéressant de le rapprocher d'*Arabesque,* le rouge vif y ayant pris la place de l'orangé. Par

contre, le rapprochement de l'un et l'autre tableaux fait tout de suite apparaître que *La Grimpée* obéit à une structuration plus rigide qu'*Arabesque*. Borduas y abandonne les mouvements ondulants d'*Arabesque* pour revenir à une grille orthogonale. Il ponctue en plus de rouge vif les points nodaux d'articulations des plans. L'aire picturale demeure ouverte : le mouvement en palier, amorcé au bas du tableau, continue au-delà de l'aire picturale vers le haut. L'aire picturale n'en est pas moins focalisée : un registre vertical plus foncé creuse au centre l'espace d'une bande violacée, grise et blanche. De part et d'autre de cette césure dans la masse du fond, des plans blancs viennent maçonner l'espace, comme des rochers ou le mur accidenté d'une falaise. *La Grimpée* suggère un mouvement ascensionnel, mais porte aussi sa part d'angoisse. N'est-ce pas la réaction spontanée qui suit au pressentiment d'un effondrement du sol ? Retenons cette image. Nous sommes à la veille d'un changement profond dans la peinture de Borduas.

Suivant (ou précédant ?) *La Grimpée,* il faut probablement situer *Mouvement d'avril* et *Légers vestiges d'automne.* Dans le premier, le peintre a superposé au fond blanc, un réseau de traces verdâtres, rehaussées ici et là de noir, évoquant des branches agitées par le vent. Le « mouvement » de ces touches colorées est contenu dans l'aire picturale et n'effleure que rarement le bord du tableau. On y reconnaît la grille orthogonale de *La Grimpée,* mais soumise à une torsion, à un ébranlement pour évoquer le mouvement des branches dans le vent. On retrouve d'ailleurs suggérées explicitement dans les titres de ces tableaux les saisons familières à l'auteur : printemps et automne.

On peut se faire ensuite une idée concrète des « grands tableaux de plus en plus blancs », qui suivent cette production de tableaux plus petits, grâce à la correspondance avec les Lortie. Ceux-ci lui avaient demandé de leur mettre de côté certaines toiles récentes. Le 31 mai 1956, Borduas leur répond :

> Comment choisir pour vous ?... Dites-moi votre disponibilité et je choisirai
> ce qui me semble le plus intéressant, soit une ou deux toiles.

Ne peut-il pas s'agir déjà d'*Épanouissement* et de *Chatoiement* que les Lortie finiront par acquérir [28] ou même de *Fond blanc* qui est à la Galerie nationale et un autre tableau blanc intitulé *Hésitation* [29] ? Ils forment, en tout cas, un ensemble remarquable où le blanc est devenu envahissant et les dernières traces de signes effacés. Dans *Épanouissement* [pl. XXI], la couleur ne paraît qu'aux joints entre les plans blancs laissant voir parfois la trame grise de la toile. Des nœuds jaune, brun et noir éclatent ici et là, distribués également sur toute la surface picturale. Borduas s'y montre le plus près de la *all over composition,* jusqu'à présent. Le graphisme des tableaux précédents est résorbé et Borduas revient à son vocabulaire de taches appuyées, écrasées, pivotantes, évoquant des plumes d'oiseaux plus que des balafres dans la pâte du tableau.

L'envahissement du blanc dans *Épanouissement* pouvait suggérer de faire un pas de plus et de réduire au minimum les interventions colorées. C'est ce que fait Borduas d'une toile à l'autre et de façon toujours plus radicale à

28. Que le 24 février 1958, cependant, comme en font foi les papiers d'affaires de G. Lortie.
29. Probablement le n° 4 de l'exposition « Cinq ans de Borduas » chez Agnès Lefort et qui n'est connu que par une diapositive de la collection Gisèle Lortie.

chaque tableau. Dans *Fond blanc* on peut lire encore la grille orthogonale qui enserre les plans comme les pierres d'un mur régulier. *Hésitation* est plus dépouillé encore. Dans *Chatoiement* [fig. 105], enfin, seules des traces d'ocre et de gris bleuté ont été retenues, le tableau n'étant fait que de taches blanches largement maçonnées à la spatule. Les accidents de matière forment tout de même des rebords qui accrochent la lumière. Toutes références aux objets, aux signes sont abolies. Borduas diagnostique le résultat. Il est devant un « chatoiement », c'est-à-dire un effet de surface. Le mouvement qui le portait irrésistiblement de ce côté arrive ici à son point ultime. Mais est-ce bien là où il aurait aimé aboutir ? Qu'était devenu entre-temps son goût pour la profondeur ?

On trouve réponse à cette question dans un passage sur Mondrian de l'enquête de Jean-René Ostiguy. Borduas parle de ses premiers contacts avec la peinture abstraite et spécialement avec celle de Mondrian, mais il révèle aussi ses propres préoccupations du moment :

> Le premier Mondrian que j'ai vu (c'était à l'une des deux expositions des chefs-d'œuvre, au Musée de Montréal, durant la dernière guerre) occupait un coin obscur de la grande salle à la si mauvaise peinture hollandaise contemporaine. Ce fut un ravissement ! Et Dieu sait comment j'étais mal préparé à cette rencontre : en pleine lutte contre la tyrannie cubiste. J'ai reconnu spontanément la plus fine lumière que j'avais jamais encore vue en peinture. Et « lumière » était dans le temps, pour moi, synonyme d'espace. Lumière, espace sont des phénomènes visibles et extérieurs. Avant Mondrian nous avions l'habitude du cheminement dans la lumière d'un dégradé à l'autre. Depuis Mondrian nous gardons toujours notre faculté millénaire, mais, en plus, nous pouvons, à l'occasion, goûter sans l'intermédiaire de la perspective aérienne la totalité imaginable de l'espace. C'était un fait visuel constant : seul le sens, l'appréhension, en est changé.

Quel meilleur commentaire pourrions-nous avoir de la préoccupation majeure de Borduas à l'époque : exprimer la « totalité imaginable de l'espace » sans « l'intermédiaire de la perspective aérienne », sans recourir au « cheminement dans la lumière d'un dégradé à l'autre » ? N'arriverait-on pas ainsi à « la lumière », « synonyme d'espace » ?

Mais, alors que ces mots expriment probablement l'intention dernière de Borduas à ce moment, sa peinture ne s'orientait pas vers la suggestion de la profondeur. Bien au contraire, s'y était affirmée à plusieurs reprises, avec insistance même, la notion de surface. Restant lucide dans l'aventure, Borduas précise d'un tableau à l'autre, le résultat obtenu : graphisme, griffure, calligraphie chinoise, pan d'eau vertical comme un rideau, etc., tout cela pour aboutir au « chatoiement » d'une surface de matière blanche, irisée... Par moment ses titres révèlent une sorte de rage contenue ou d'angoisse devant l'inévitable contradiction entre son intention (la profondeur) et le résultat (la surface) : la surface est agressée d'un coup de « griffes malicieuses ». Ces exercices calligraphiques ne sont que des « chinoiseries ». Qu'un « vent d'hiver » emporte tout cela violemment ! Où est l'issue ? Il ne saurait être question de revenir en arrière, de rétablir l'objet dans ses droits, de revenir à la dichotomie de l'objet et du fond. Cette voie est épuisée depuis longtemps. Par ailleurs, la surface irisée de *Chatoiement* n'a pas tenu sa promesse. Elle ne donne pas à voir « la totalité imaginable de l'espace ». Comment en sortir ?

À Montréal, entre-temps, s'organise à la Galerie Agnès Lefort, du 22 mai au 9 juin, une exposition de vingt-huit aquarelles de 1950 et de 1954 visant à donner une vue d'ensemble du recours de Borduas à ce médium à Saint-Hilaire et à New York. La liste complète des aquarelles présentées n'est pas connue [A]. Les critiques ne mentionnent qu'*Au fil des coquilles, Souvenir d'Égypte* et *Eau fraîche...* ce qui est une bien petite fraction de cet ensemble [30].

Du 30 mai au 25 juin 1956 [31], se tenait à la Maison canadienne à Paris, une exposition intitulée « Les Artistes canadiens à Paris ». C'est l'occasion de la première présentation d'une de ses toiles à Paris. Il y expose *Épanouissement* [32]. Inutile d'ajouter que l'événement n'aura pas grand retentissement dans les journaux. Le seul article qui en ait parlé est mal identifié. Il s'agit probablement d'un journal canadien, peut-être *La Presse,* et il signale l'événement de la manière suivante :

> [...] on remarque notamment une toile de Paul-Émile Borduas, peintre dont on n'avait vu jusqu'à présent aucune œuvre à Paris, mais qui fera, il faut l'espérer, une exposition en octobre. Ce tableau frappe par la sensation d'espace, de clarté et de pureté que donne une vaste étendue de peinture blanche aux nuances changeantes selon qu'elles s'opposent à des touches de couleurs brunes ou rougeâtres qui flottent comme des oiseaux fantastiques dans le ciel [33].

Cette description correspond assez bien à *Épanouissement.* Les autres participants à cette exposition collective signalés par la presse étaient P.-V. Beaulieu, André Champeau, Pierre Boudreau, Edmund Alleyn, Roger Carron, Marcelle Ferron, Robert Feller et un certain Lapierre, en somme la petite colonie d'artistes canadiens qui se trouvait alors à Paris. On aura noté que Riopelle ne s'y associe pas.

Alors que cette exposition se poursuit, Borduas écrit à Michel Camus, le 18 juin 1956 :

> [...] les choses vont mal ! Trop de mois sans soleil. [...] Ma peinture devient de plus en plus baroque : constante oscillation de la soif de l'ordre à celle du désordre. Si au moins le délire était constant !

> Les charmes d'une bonne fortune problématique me trottent dans la tête et dans le cœur et me font courir Paris... La semaine prochaine sera peut-être plus sereine.

Ces indications sont bien vagues. Que veut dire Borduas quand il parle de « peinture baroque », de « désordre » ? À quels tableaux peut-il faire allusion ? Nous pouvons risquer une hypothèse en réponse à ces questions. Quand Borduas écrit à Michel Camus, il est à la veille de produire ses premiers tableaux noirs et blancs. Les « tableaux baroques » dont ils parlent ne peuvent être que ceux qui précèdent immédiatement ces noirs et blancs. Il s'agit probablement de ces quelques tableaux que Borduas vendra à Martha Jackson le 5 septembre 1956 et de ceux qu'on peut leur rattacher stylistiquement. La série comprendrait

30. N. LAJOIE, « Les aquarelles de Borduas », *Le Devoir,* 2 juin 1956 ; R. DE RE-PENTIGNY, « Une collection de 28 aquarelles de Borduas », *La Presse,* 30 mai 1956.

31. Un carton d'invitation permet d'établir cette datation.

32. Dans une lettre à Borduas, datée du 18 juillet 1958, G. Lortie parle de « votre grande toile intitulée *Épanouissement,* celle qui était à la maison canadienne... », T 138.

33. « Borduas expose pour la première fois à Paris. Récital Monik Grenier. »

Clapotis blanc et rose, La Bouée [fig. 106], *Vigilance grise* [pl. XXII] et *Le Chant des libellules,* acquis par Martha Jackson, auxquels on peut associer *Le Dégel* et *Le Chant de la pierre.* Tous ces tableaux réintroduisent la couleur, au contraire des tableaux de plus en plus blancs qui les précèdent. Surtout, ces tableaux, sauf le premier *(Clapotis blanc et rose),* font tous une place inattendue au noir dans leur aire picturale dominée par le blanc.

Il ne fait pas de doute que le noir joue ici le rôle d'une couleur. Dans *Vigilance grise,* il est même rehaussé de marron. Bien plus, il crée une impression de profondeur comme si le blanc des tableaux antérieurs se déchirait sur un abîme. La surface, que Borduas s'était contenté d'agresser de quelques coups de griffe, est maintenant trouée et révèle le cœur noir du néant. Il est remarquable que les taches noires ne jouent pas le rôle d'objets sur un fond, mais bien plutôt celui d'une autre couche située plus bas que la couche blanche. La peinture de Borduas s'y révèle comme parcourue d'un frisson qui la secoue dans ses assises. Le pressentiment d'une nouvelle phase s'y manifeste clairement. Les titres des tableaux forment un texte remarquablement unifié. L'eau est le motif dominant : « clapotis », « la bouée », « le dégel »... La « vigilance » se rattache bien à la « bouée » instrument avertisseur par excellence et les « libellules » sont des insectes qui affectionnent particulièrement la surface des lacs et des étangs. Seul *Le Chant de la pierre* semble échapper à cet univers sémantique mais nous ignorons quand il a reçu ce titre.

L'eau qui réapparaît ici dans l'univers imaginaire de Borduas n'est plus le milieu dans lequel flottaient les objets de ses tableaux automatistes et que nous qualifions alors de segment cosmologique dans son univers. C'est plutôt une surface augmentée de son coefficient de profondeur. C'est une surface portant sa charge d'inquiétude et d'angoisse, d'où les appels à la « vigilance », d'où la « bouée » qui danse au-dessus de l'abîme ou bien sa charge d'harmonie d'où « le chant », le « clapotis »... C'est dire aussi que l'eau cesse d'être un thème pour devenir une fonction structurale.

Dès que la voie est aperçue, Borduas pousse encore plus loin sa recherche. Il décrit bientôt à ses amis ce qui se passe ensuite.

> S'en tenir de [?] zéro, voilà l'important. L'expérience n'est valable que si elle permet encore plus de fraîcheur, de jeunesse, de liberté [34].

Borduas n'entend pas s'en tenir aux positions qu'il vient d'occuper. Il veut repartir à zéro et pousser plus loin l'aventure. C'est aux Lortie qu'il révèle ensuite la direction qu'il vient de prendre.

> Ma peinture a fait un bond simplificateur considérable depuis l'automne dernier, mais au prix d'un travail non moins considérable [35].

Borduas précise enfin à Claude Gauvreau en quoi a consisté « le bond simplificateur ».

> Ma peinture a fait un bond simplificateur considérable. Elle est devenue de larges touches noires comportant leur propre lumière par la modulation de la matière, sur un fond blanc également modulé dans la pâte et par des gris qui s'y noient [36].

34. Borduas à Michel Camus, 3 juillet 1956.
35. Borduas à G. Lortie, 7 juillet 1956.
36. Août 1956. Reproduit dans *Situations,* vol. 2, n° 5, (1969), pp. 22-27.

Borduas a donc senti le besoin de « simplifier » une proposition antérieure qui lui paraissait encore trop complexe. Cette simplification va surtout modifier le sens des noirs dans ses tableaux. Sa peinture, déclare-t-il, est devenue de « larges touches noires ». Ce sont elles qui vont prendre de l'autonomie par rapport à la surface blanche. Aussi vont-elles être perçues comme se détachant « sur un fond blanc » et non plus comme une déchirure dans la surface blanche. Fait remarquable cependant, elles ne rétabliront pas purement et simplement la dialectique de la forme sur un fond. Les taches noires comporteront « leur propre lumière », mais matérielle : celle de l'éclairage ambiant s'accrochant au relief de la pâte. Le « fond blanc » lui aussi comportera sa lumière, mais ce sera une lumière peinte, illusoire. Le blanc deviendra la surface augmentée de son coefficient de profondeur. Le peintre venait de mettre en place la structure fondamentale de la dernière phase de son développement.

Au cours de l'été, Borduas, qui n'a toujours pas fait de contacts valables avec les galeries parisiennes, écoule sa production de l'année auprès de marchands et de collectionneurs canadiens ou américains. En juillet, Max Stern de la Dominion Gallery, sans doute à Paris, à cause de l'exposition Riopelle à la galerie Jacques Dubourg [37], visite également l'atelier de Borduas et y acquiert treize toiles et onze aquarelles (1954) qui lui seront expédiées le 11 août suivant. L'avis d'expédition [38] donne les renseignements suivants :

> 13 huiles : 1. *Expansion rayonnante*, 45″ x 33″ ; 2. *Mouvement d'avril*, 39½″ x 32″ ; 3. *Survivance d'août*, 39½″ x 32″ ; 4. *Rouge de mai*, 39½″ x 32″ ; 5. *Bijoux antiques*, 23½″ x 18¼″ ; 6. *Arabesque*, 19½″ x 14″ ; 7. *Obstacles*, 12″ x 23″ ; 8. *Griffes malicieuses*, 15″ x 18″ ; 9. *Chant de fête*, 15″ x 18″ ; 10. *Transparence et translucidité*, 18″ x 15″ ; 11. *Ouvertures imprévues*, 13″ x 16″ ; 12. *Accidents aux points jaunes*, 13″ x 16″ ; 13. *Coulée et contraste*, 13″ x 16″.

> 11 aquarelles : 1. *Archaïque Randonnée*, 8½″ x 11″ ; 2. *La Foire dans la pluie*, 11″ x 14½″ ; 3. *Danse irrégulière*, 11″ x 14½″ ; 4. *Blanche cabriole*, 14″ x 27″ ; 5. *La Volée*, 14″ x 17″ ; 6. *Bourdonnement*, 14″ x 18″ ; 7. *Groupement triangulaire*, 18″ x 24″ ; 8. *Construction irrégulière*, 30″ x 22″ ; 9. *Aubépine fleurie*, 30″ x 22″ ; 10. *Tropique en fleur*, 22″ x 30″ ; 11. *Masques rouges*, 22″ x 30″.

Faisons abstraction des aquarelles qui sont d'une autre époque. Quelques-unes des huiles mentionnées ici sont déjà connues : *Mouvement d'avril, Arabesque* et *Griffes malicieuses*.

Des autres, une seule a pu être retracée, mais c'en est une d'importance, puisqu'il s'agit d'*Expansion rayonnante* (1956) [fig. 107]. De format vertical, ce tableau porte en son centre une tache noire rayonnante légèrement décalée sur la gauche, éclatant vers les quatre coins du tableau. Des éclats noirs se détachent de la masse centrale surtout sur la droite, mais aucun ne vient toucher la périphérie du tableau, « l'expansion » étant ainsi contenue dans l'aire picturale. Les taches noires semblent pour la plupart avoir été peintes avant le fond blanc, sauf une petite tache dans le haut et peut-être une autre sur la gauche, vers le milieu. Le blanc est repoussé vers les taches noires formant rebord par-dessus

37. Du 14 juin au 7 juillet 1956.
38. T 215. La liste des aquarelles est établie séparément le 13 juillet 1956.

elles. En haut à droite, le blanc semble enjamber une tache noire dont le cours se poursuit en aval et en amont. Le procédé employé porte donc la trace du système mis en œuvre dans les tableaux de transition. Dans ces tableaux, on s'en souvient, le noir suggérait la profondeur. Bien que presque toujours peint sinon sous le blanc du moins avant lui, le noir ici est loin de suggérer la profondeur. C'est plutôt le blanc qui usurpe cette fonction. Rehaussé de gris par endroits, le blanc crée une illusion de profondeur contre laquelle se détachent des morceaux noirs de pure étendue. Les taches noires, autonomes par rapport au fond, sont animées de leur dynamisme propre. Comme le titre l'indique elles sont ici douées d'un mouvement d' « expansion rayonnante ». À l'instar de l'univers des astronomes, les taches gardent mémoire d'une explosion initiale et vont envahir la « totalité imaginable de l'espace ».

Peu après, c'est au tour de Gisèle et de Gérard Lortie de passer à l'atelier de Borduas. Six tableaux leur sont alors vendus et expédiés le 22 août suivant [39] :

1. *La Grimpée*, 23¾" x 28" ;
2. *3 + 3 + 4*, 23½" x 28¼" ;
3. *Vent d'hiver*, 19½" x 24" ;
4. *Jeunesse*, 20" x 24" ;
5. *Signes suspendus*, 20" x 24" ;
6. *Ramage*, 15" x 18".

Certains de ces tableaux sont connus. Nous avons déjà signalé *La Grimpée* [40] et *Vent d'hiver* [41]. Mais *3 + 3 + 4* (1956) [fig. 108] appartient, par contre, à la série des noirs et blancs. Le titre est intéressant (Borduas recourra à quelques reprises à des titres de ce genre durant la présente période). Il suggère un ordre de lecture des taches noires et surtout une lecture regroupée de ces taches. Les trois taches reliées du centre doivent se lire ensemble. Les trois taches détachées du bas également et enfin les quatre taches dispersées aux quatre coins. On nous suggère ainsi que chaque groupe appartient à la même étendue et que celle-ci est autonome par rapport au fond blanc. Cette lecture est efficace pour les deux premiers groupes de trois taches. Elle l'est moins pour les taches dans les coins qu'on a tendance à relier aux taches centrales, celles du haut avec les premières, celles du bas avec les autres.

Fait nouveau par rapport à *Expansion rayonnante* cependant : quatre taches noires, trois sur la gauche et une petite sur la droite s'ouvrent sur la périphérie du tableau, suggérant que le mouvement d'expansion des taches n'est plus contenu dans l'aire picturale. Il n'y avait aucune raison pour que l'aire picturale imposée par la surface du tableau marque la limite du mouvement suggéré par les taches. Comme ce mouvement se voulait totalisant, il pouvait sembler plus efficace de l'ouvrir sur l'espace virtuel au-delà des limites du tableau.

Ramage [42] a fait l'objet d'un commentaire de Robert Fulford, à la CBC de Toronto, le 8 avril 1957 :

39. T 138. On y note « vente de juillet ».
40. Qui sera acquis des Lortie par la Galerie nationale du Canada, le 3 avril 1957.
41. La Beaverbrook Art Gallery, Fredericton, Nouveau-Brunswick l'a acquis de la J. H. Hirschorn Collection.
42. Exposé à la Gallery of Contemporary Art, Toronto, du 9 au 23 avril 1957.

> *In* Ramage, *which is black-and-white non-objective, Borduas displays his heavy, chunky shapes, set down on the canvas with the instrument that has been glorified by the painters of the nineteenth-fifties, the palette knife. By now Borduas uses his knife as freely and easily as he once used brushes or pencils. With it he buids his paint* out *from the canvas and achieves depth by literally creating it. Sometimes the fat, thick paint juts out half an inch from the flat surface, giving the work the look of a relief map* [43].

La notation que Borduas peint maintenant ses tableaux à partir de la toile et vers le spectateur *(out from the canvas)* démontre combien les premiers commentateurs furent arrêtés par la « matière » des nouveaux tableaux de Borduas. Il s'agissait — on nous passera le mot dans la circonstance — d'une lecture bien superficielle. Les effets de matière sont présents, mais ils ne sont pas cherchés pour eux-mêmes. C'est d'une matière chargée de sens dont il s'agit ici.

Sur *Jeunesse* nous sommes moins fixés. Cette toile sera exposée à « 35 peintres d'aujourd'hui », au Musée des Beaux-Arts de Montréal [44]. Organisée par les étudiants des universités McGill et Montréal, cette exposition a été signalée par Robert Ayre :

> Borduas *has sent over from Paris a canvas he calls* Jeunesse. *The life is in the manipulation of the white pigment* [45].

Il s'agissait peut-être d'un tableau d'avant les noirs et blancs. De *Signes suspendus* enfin, la trace est perdue.

Toujours en juillet, Agnès Lefort se porte acquéreur pour sa galerie de *Froissements délicats* et de *Blancs printaniers* [46]. La première n'était plus une toile récente de Borduas. Déjà exposée en juillet 1955 à l'exposition internationale de peinture de Valencia (Venezuela), c'était une œuvre new-yorkaise. *Blancs printaniers* qui avait été exposée du 3 au 30 avril 1954 à la Galerie Hendler à Philadelphie et du 12 au 16 octobre 1954 à l'exposition « En route » chez Agnès Lefort était encore plus ancienne. Agnès Lefort commence un mouvement qui ira en s'accentuant et qui privilégiera la production new-yorkaise du peintre contre sa production parisienne.

Faisant le point, sur toutes ces activités commerciales du mois de juillet, Borduas écrit à Michel Camus :

> Les nouvelles seraient bonnes si le climat de Paris n'était pas si frigide. Il y a dix mois que j'attends un peu de chaleur. Cette attente est peu propice aux voluptés indispensables. Les ventes ont été abondantes en juillet. Je pense partir pour la Sicile ou pour l'Espagne dès que j'aurai

43. « Dans *Ramage,* tableau noir et blanc abstrait, Borduas a recours à ces formes lourdes et trapues, peintes à l'aide de l'instrument mis à l'honneur par les peintres du XIXe siècle, la spatule. Depuis longtemps, Borduas est aussi à l'aise avec cet instrument que jadis avec ses pinceaux ou ses crayons. Il maçonne la peinture en épaisseur, suggérant la profondeur en la créant littéralement. Parfois, l'empâtement atteint jusqu'à un demi-pouce d'épaisseur et donne à son œuvre l'aspect d'une carte en relief. »

44. Du 19 janvier au 3 février 1957. T 138.

45. « Borduas a envoyé de Paris une toile intitulée *Jeunesse.* La manipulation du blanc donne toute sa vie à cette toile. » « McGill and U. de M. Students sponsor Brilliant Show of Contemporary Art », *The Montreal Star,* 19 janvier 1957, p. 24.

46. T. 207.

obtenu un permis de conduire et la voiture désirée, une « Simca » Grand-Large. Cela peut prendre encore trois semaines. Pourquoi ne viendriez-vous pas avec moi ?

Ma peinture a fait un bon simplificateur considérable. Elle est devenue de larges taches noires comportant leur propre lumière par la modulation de la matière sur un fond blanc également modulé dans la pâte et par des gris qui s'y noient. Contraste limite, objectivation limite, et je pense aussi distance limite entre les idées si claires, si primaires qui les suscitent et l'émoi incompréhensible qui en résulte. Une étrange flamme en jaillit incolore tant elle est raréfiée. Époque des feux atomiques peu caressants !

J'aimerais vous les faire voir. D'autant plus que la plupart de ces dernières toiles doivent déjà partir pour des galeries et musées canadiens. Enfin, il en viendra d'autres, je suppose [47].

En plus de donner la meilleure description borduasienne des « noirs et blancs », cette lettre à Michel Camus reliant l'achat de la Simca décapotable aux ventes de juillet, montre que déjà, à ce moment, son projet de voyage dans le sud, déjà annoncé aux Lortie le mois précédent, prend forme.

En août, Hubbard de la Galerie nationale passe ensuite chez Borduas et y achète *Goéland* [48] qui lui sera expédié également le 22 du même mois. Le tableau ne sera payé que le 17 novembre 1956. C'est un tableau pour ainsi dire classique de la première période blanc et noir de Borduas. Borduas tire parti du format vertical de son tableau en y faisant éclater du bas vers le haut une volée de taches analogues à celles d'*Expansion rayonnante,* mais d'une manière moins retenue. L'œil est donc entraîné dans une ascension lente d'abord, plus accélérée ensuite, au fur et à mesure où, passant d'une tache à l'autre, il s'élève dans la contemplation du tableau. Il ne fait pas de doute que les taches noires forment ainsi un ensemble dynamique évoquant si l'on veut le vol agité du goéland. Une fois de plus, Borduas demande aux taches noires de définir leur espace propre. Il devient aussi évident que l'espace qu'il a en vue n'est plus l'espace du dedans exploré si longtemps durant la période automatiste mais l'espace cosmique, aérien comme dans *Goéland* ou à la mesure même de l'univers comme dans l'*Expansion rayonnante.* Borduas aborde une région neuve de son monde imaginaire, le dernier qu'il lui reste à explorer. N'est-il pas significatif que ce soit l'envol du goéland qui l'y introduit ? On sait que ce laridé [49] est un oiseau nageur, au bec robuste, qui affectionne le bord de la mer, les baies, les ports de mer où il se nourrit souvent des déchets laissés par les navires. On ne le rencontre que rarement au large des côtes. C'est donc un oiseau des zones de transition. Par ailleurs son coloris habituel, le gris, le blanc, souvent le noir sur le bout des ailes, sur la tête ou ailleurs en fait le symbole par excellence de la peinture de Borduas à ce moment.

Il ne faudrait pas imaginer que ces ventes et visites arrêtent sa production picturale. Elle la stimule au contraire. Quand Martha Jackson le visite enfin, c'est sa production tout à fait récente qu'elle acquiert. Aux Lortie, Borduas déclare en effet :

47. Borduas à Michel Camus, 5 août 1956.
48. T 225.
49. Voir W. Earl GODFREY, *Les Oiseaux du Canada,* Ottawa, 1967, p. 202 et suiv.

Vous ai-je dit que tout ce qui a été peint, après votre visite, a été acquis par la Martha Jackson Gallery de New York, au début de septembre ? C'est de beaucoup ma vente la plus importante. Elle doit tenir une exposition en avril. Cette exposition sera lourde de conséquences : pleine d'angoisse ou d'espoir selon l'état de ma santé. Je vous ai promis de vous mettre au courant de ce qui pourrait arriver. La grande balade a tout fait retarder [50].

Le 5 septembre [51] Martha Jackson choisit neuf tableaux, qui lui seront expédiés le 17. L'avis d'expédition à cette date les décrit comme suit :

1. *3 + 4 + 1*, 78¾″ x 98¼″ ;
2. *Figures schématiques*, 51¼″ x 76¼″ ;
3. *Froufrou aigu*, 44¾″ x 57½″ ;
4. *3 + 3 + 2*, 51″ x 35″ ;
5. *Vigilance grise*, 35″ x 45½″ ;
6. *Le Chant des libellules*, 45½″ x 35″ ;
7. *La Bouée*, 35″ x 45½″ ;
8. *Clapotis blanc et rose*, 30″ x 55″ ;
9. *La Boucle couronnée*, 24″ x 19¾″.

Dans la même lettre aux Lortie, Borduas déclarait, on l'a vue, que cette vente est « de beaucoup [....] la plus importante ». A-t-il oublié la vente qu'il avait faite à Stern quelques semaines auparavant ? « Importante » fait sans doute allusion aussi à la qualité des tableaux vendus à Martha Jackson. Par ailleurs, on aura compris qu'il ne nous paraît pas possible d'interpréter cette liste comme ne comportant que des tableaux peints « après [la] visite » des Lortie, c'est-à-dire entre la fin de juillet et le début de septembre. Borduas dit aux Lortie qu'il a vendu tout ce qu'il a peint depuis leur visite à Martha Jackson. Il ne dit pas que tout ce qui a été vendu à Martha Jackson au début de septembre a été peint depuis juillet. Cette remarque est importante. Elle permet de distinguer entre les tableaux un peu plus anciens déjà commentés et les tableaux récents.

Le titre numérique de *3 + 3 + 2* [52] suggère un ordre de lecture où les trois taches centrales formeraient un ensemble. Il faudrait lire ensuite les trois petites taches plus dispersées en haut et sur la droite, et finalement les deux dernières en bas comme faisant partie du troisième groupe. Comme dans l'*Expansion rayonnante,* les taches noires ne touchent pas la périphérie du tableau et restent contenues dans l'aire picturale. Les taches noires, par contre ont pris des formes moins allongées, plus carrées, ce qui imprime au tableau un mouvement implosif contraire à celui que nous avions dans l'*Expansion rayonnante*. Dans l'un et l'autre cas, on demande aux taches, ou mieux, à la forme des taches de suggérer un mouvement d'occupation de l'espace.

3 + 4 + 1 [pl. XXIII] paraît en tête de liste. C'est certainement le tableau le plus important de la période. Souvent exposé [53], il avait été fait en vue du

50. Borduas à G. Lortie, 28 novembre 1956.
51. T 204.
52. Nous le connaissons par la reproduction du catalogue de l'exposition de la Martha Jackson Gallery, n° 11.
53. En 1957, à la Martha Jackson Gallery (n° 7 du cat.), à la rétrospective de 1962 (n° 102 du cat. repr.) à la Tate Gallery en 1964 (n° 32 du cat. repr.) à « 300 ans d'art canadien », Galerie nationale, 1967 (n° 196 du cat. repr.) et à « Canada. Art d'aujourd'hui » 1968 (n° 10 du cat. repr.)

Salon d'octobre, bien qu'il n'y ait pas été présenté [54]. Dans le catalogue de son exposition new-yorkaise, Martha Jackson écrira en effet à son sujet :

> The artist final painting, he feels, is his masterpiece. This large white and black painting, six feet by eight feet, titled 3 + 4 + 1 was painted for le Salon d'octobre of 1956 but not shown and is now exhibited for the first time [55].

Martha Jackson révélerait que *3 + 4 + 1* se situe à la fin de la première séquence des tableaux noir et blanc. Comme dans les autres cas du même genre, le titre numérique suggère un ordre de lecture des taches : trois taches en haut, puis quatre dans le coin inférieur gauche et une plus massive dans le coin inférieur droit. L'œil est donc invité à circuler de droite à gauche, puis de haut en bas et enfin de gauche à droite. C'est bien la preuve que les taches noires jalonnent une étendue opaque détachée du fond blanc sinon par les quelques rides de matière qui font écho aux mouvements des taches. *3 + 4 + 1* marque le point d'aboutissement des tableaux achetés par Martha Jackson.

Figures schématiques (1956) [fig. 109] [56] est un tableau intéressant. Il a été probablement peint avant *3 + 4 + 1* et l'annonce d'une certaine manière. Après l'éclatement contenu dans l'aire picturale d'*Expansion rayonnante* et l'exploration timide de la périphérie dans *3 + 3 + 4*, Borduas allait s'attaquer plus décidément aux ressources des bords de l'aire picturale. Il le fait ici dans *Figures schématiques*. Le tableau, affectant un format rectangulaire allongé, se divise nettement en deux registres, gauche et droit. Celui de gauche est envahi par les taches noires qui entrent par le côté, dans l'aire du tableau. Celui de droite va être vidé de ses taches qui sortent vers la droite. Il en résulte entre les deux une zone blanche qui prend une singulière expansion, à peine contrebalancée par la tache ronde du haut vers la droite. La preuve que cette étendue blanche est recherchée comme telle peut se voir dans le fait que Borduas a repeint avec du blanc (qui a moins bien séché sur la gauche) une partie du noir. L'importance plus grande donnée au blanc annonce celle qu'il aura dans *3 + 4 + 1*.

Mais *Clapotis blanc et rose*, *Vigilance grise*, *Le Chant des libellules* et *La Bouée* paraissent bien plutôt faire la transition entre les noirs et blancs et les tableaux « blancs, de plus en plus objectifs » au début que de proposer une voie nouvelle qui serait restée sans lendemain, de toute façon. Le cas de *Froufrou aigu* est encore plus clair. C'est un tableau de 1955.

Avec cette vente à la Martha Jackson Gallery se clôt une première période d'activité pour Borduas. Il interrompt son labeur, maintenant que la diffusion de sa récente production parisienne paraît assurée. Certes, il apparaît que malgré le nombre de tableaux vendus c'est une fraction de l'ensemble — un peu plus

54. Un voyage en Italie est venu compromettre ce projet.

55. « De l'avis même de l'artiste, ce tableau est son chef-d'œuvre. Il s'agit d'un grand tableau noir et blanc, mesurant six pieds par huit pieds, intitulé 3 + 4 + 1 peint pour le Salon d'octobre de 1956 mais non présenté à cette occasion. Il est exposé ici pour la première fois. »

56. Acquis de la Martha Jackson Gallery par la Moos Gallery de Toronto, il a été vendu au Dr Mailhot par cette galerie. Tableau souvent exposé, il a été présenté à la Martha Jackson en 1957, à la 3e Biennale d'art canadien (Galerie nationale), à la rétrospective d'Amsterdam (1960) et aux Hopkins Center Art Galleries (1957).

de la moitié, — qui a trouvé acquéreur. Collectionneurs et marchands sont prudents. Ils ne manquent pas d'acheter plus de tableaux qui sont dans la suite de la production new-yorkaise que de récents noirs et blancs. Du point de vue de la diffusion elle-même il est remarquable aussi que l'Europe, où Borduas a choisi de vivre, soit absente de ces séances d'achat. Borduas vend aux marchands ou collectionneurs canadiens et à Martha Jackson qui vont le rejoindre malgré son déplacement vers l'est. Après cette formidable session de travail, Borduas sent la nécessité d'un « long repos », comme il l'avait déjà écrit aux Lortie :

> Rencontrer vos amis Greenwood serait un grand plaisir. Ils seront de passage en août me dites-vous. Des projets en cours proposent la côte d'Azur et l'Espagne pour août et septembre. Il faudra retarder à septembre et novembre : ce ne sera pas facile. De toute façon un long repos sera nécessaire... Il reste des chances de vous voir à Paris. Un départ définitif n'est pas encore prévisible. Venu pour une confrontation, elle devra se produire coûte que coûte. Dussé-je y consacrer le reste de ma vie. Têtu, toujours persévérant, malgré les fréquentes tentations de tout lâcher [57].

À ce moment, il songeait à partir pour la « Côte d'Azur et l'Espagne », mais c'est plutôt pour l'Italie qu'il partira à la mi-septembre [58]. Les Lortie recevront une carte postale de lui, alors qu'il s'était arrêté à Taormina en Sicile [59]. Comme il l'annonce dans cette même carte il est de retour à Paris le 11 novembre. Peu après son retour, il écrit à Hubbard [60] et fait allusion à cette équipée comme à un « long fantaisiste et heureux voyage ».

L'interruption causée par le voyage dans sa production picturale tend à se prolonger après son retour. Le 27 novembre, il écrit à D. W. Buchanan :

> Depuis le retour d'Italie, il fut impossible de recommencer à peindre ; j'espère que ce sera pour bientôt. Et avant le départ, à la mi-septembre, l'atelier a été pratiquement vidé par différentes ventes [61].

Il ne faut pas presser de trop près pareille affirmation... Buchanan préparait alors la Biennale de peinture canadienne. Borduas avance ce qu'on vient de lire pour s'excuser de n'avoir rien de récent à lui présenter et lui suggère au lieu de s'adresser « à la Martha Jackson Gallery — quoiqu'elle doive tenir en avril une exposition des tableaux récemment acquis — ou à Montréal ».

La même raison amène Borduas a décourager Jacques Dubourg [62] de venir chez lui choisir des toiles pour cette Biennale :

> À peine de retour d'un long voyage en Italie, je n'ai pas encore recommencé à peindre.

57. Borduas à G. Lortie, 7 juillet 1956.

58. *Cf.* lettre à D. W. Buchanan en date du 27 novembre 1956 où il fait allusion à son départ de Paris à la « mi-septembre ». N'oublions pas, par contre, qu'il signe encore un avis d'expédition le 17 septembre pour la Martha Jackson Gallery.

59. Borduas à G. Lortie, 13 octobre 1956.

60. Borduas à Hubbard, 22 novembre 1956, T 225.

61. T 111.

62. Buchanan l'avait chargé de l'opération, comme on peut le déduire de sa lettre à Borduas, du 21 novembre 1956, déjà citée. Borduas à Jacques Dubourg, 5 décembre 1956. T 122.

Au tout début de décembre il confesse à Michel Camus :

> [...] Non pas de peinture depuis le retour. Je recommence à peine : deux maillons s'enchaînent [63].

Mais le 8 décembre 1956, il déclare à Agnès Lefort : « Je recommence à peindre dans la confiance [64]. » Finalement à Claude Gauvreau :

> Au retour, deux mois ont été perdus. Pour l'instant ça va mieux. La peinture est reprise avec confiance [65].

Par contre, le même jour il parle à Michel Camus de sa « grande solitude. Parler symbolisme n'est pas facile ce soir : nous nous reverrons ! » Cette allusion au symbolisme reviendra encore une fois, un peu plus tard :

> L'orgueil se fait si grand. Pour être acceptable ne doit-il pas emprunter les symboles les plus humbles ? ou alors tonitruer [66] !

Aucune allusion cependant à des tableaux précis ou à des formules particulières. Il faudra attendre quelque peu pour que le voile se lève sur la véritable nature de la production de Borduas de ce moment.

Ce qui préoccupe d'abord Borduas au début de 1957, c'est la préparation de son exposition chez Martha Jackson. Le 30 janvier, il s'en remet à son « bon goût » et son « jugement » pour l'organisation de cette exposition. On s'entend pour lui donner un caractère rétrospectif :

> Pour l'exposition du 15 mars au 13 avril — période excellente — je suis sans suggestion. Je m'en remets entièrement à votre bon goût et à votre jugement. Plus tard, l'an prochain par exemple, il sera toujours temps de ne montrer que les derniers tableaux (même très rapprochés de style les uns des autres). Il se dégage habituellement de telles expositions un sentiment de force des plus favorables. Mais, dans le cas présent, il vaut mieux, selon votre intention, indiquer le cheminement de ces dernières années, en insistant toutefois sur les toiles récentes. Il serait bon d'annoncer l'exposition simultanément à New York, à Paris et à Londres. Autrement elle risque de n'avoir qu'un caractère local : notre monde n'est déjà pas trop grand ! Naturellement plus le catalogue sera prestigieux et plus il sera efficace [67].

Il semble qu'en même temps où se préparait cette manifestation à New York, une autre tout aussi importante aurait pu avoir lieu à Paris. Dans la même lettre, Borduas disait :

> Voilà, chère amie, où j'en suis : fou d'espoir même pour Paris ! Une manifestation éclatante semblant en bonne voie. Si elle aboutit, tout est si lent et l'on ne sait jamais, je vous en ferai part aussi.

On trouve une autre allusion au même sujet dans une lettre aux Lortie :

> J'attends, jeudi prochain, le propriétaire directeur d'une des plus importantes galeries de Paris. L'on verra ce qu'il en sortira [68].

63. Borduas à Michel Camus, « décembre 1956 ». Il doit s'agir d'une lettre écrite au début de décembre.
64. T 207.
65. Borduas à Claude Gauvreau, 22 décembre 1956. Reproduit dans *Liberté*, avril 1962, p. 239.
66. Borduas à Michel Camus, 1er janvier 1957.
67. T 204.
68. Borduas à G. Lortie, 8 janvier 1957.

Quoi qu'il en soit, c'est finalement du 18 mars au 7 avril 1957 que se tient à la Martha Jackson Gallery à New York une exposition solo de Borduas, qu'on a vu préparer au début de 1957. Un catalogue, préfacé par Martha Jackson, a été publié à cette occasion. Il mentionne trente-cinq œuvres, mais avertit que seules les œuvres numérotées au catalogue ont été exposées, soit : 1. *Figure aux oiseaux* ; 2. *Fragments de planète* ; 3. *Cotillon en flamme* ; 4. *Tendresse des gris* ; 5. *Pulsation* ; 6. *Les Voiles rouges* ; 7. *3 + 4 + 1* ; 8. *Figures schématiques* ; 9. *Froufrou aigu* ; 10. *La Bouée* ; 11. *3 + 3 + 2* ; 12. *Vigilance grise*.

Des neuf tableaux achetés par Martha Jackson le 6 septembre 1956, six se retrouvent ici : *3 + 4 + 1*, *Figures schématiques*, *Froufrou aigu*, *La Bouée*, *3 + 3 + 2* et *Vigilance grise*, les trois autres (*Le Chant des libellules*, *Clapotis blanc et rose* et *La Boucle couronnée*) ayant été vendus entre-temps à la Tooth Gallery de Londres. Les autres œuvres proviennent de sources diverses, dont trois prêtées par la Galerie nationale, soit *Sous le vent de l'île* (1947), *Pavots de la nuit* (encre de couleur de 1950) et *Goéland* (1956).

Dans son communiqué de presse, Martha Jackson analysait sa présentation de la manière suivante :

> *Pulsation*, *painted in New York introduces a new concept of interchangeable foreground and background. Surface forms intermingle, and the use of white increases. The Paris period is marked by a gradual loss of all-over of « tachist » forms. Black is introduced (note* La Bouée*). White areas increase (*Figures schématiques*). The black takes solid forms, yet the interchanging space remains* [69].

La critique new-yorkaise sera attentive à cette exposition de Borduas. Toutefois, le premier article qui annonce l'exposition paraît à Montréal [70].

Les comptes rendus critiques, par contre, sont new-yorkais. Carlyle Burrows écrit ce qui suit :

> *For the most of them are conceived in the blanched mood of a snowy terrain, with a positive whiteness of surface now in evidence in the work which is sometimes smudged and skillfully trowelled with an effect of considerable turbulence. Otherwise, they appear smoothed out, like a sea of white on which irregular black islands appear very serene indeed. The latter, one suspects, is a new and refreshing method for Borduas' talent, and one by means of whose variations of his versatility can be made to show with increase advantage* [71].

69. « *Pulsation*, peint à New York, marque le début d'un nouveau concept de l'espace où les plans passent de l'avant à l'arrière et inversement. Les formes se brouillent en surface et l'usage du blanc s'intensifie. La période parisienne se caractérise par une renonciation graduelle aux formes tachistes distribuées également sur toute la surface du tableau. L'usage du noir s'intensifie (voyez *La Bouée*). Les surfaces blanches envahissent le champ pictural (*Figures schématiques*). Le noir coagule sans pour autant mettre en échec l'espace réversible. »

70. « Borduas expose des œuvres récentes dans une galerie de New York », *La Presse*, 16 mars 1957.

71. « Car la plupart de ses tableaux sont conçus, pour ainsi dire, sous l'envoûtement de la terre enneigée. Une blancheur étale éclate à leur surface, tantôt maculée et maçonnée à coups de truelle, de manière à suggérer une grande agitation, tantôt lisse comme une mer blanche et sereine, ponctuée d'îlots noirs aux contours irréguliers. On soupçonne que ces derniers tableaux témoignent d'une mutation récente du style de Borduas. Nul doute que sa maîtrise ne pourra exploiter cette nouvelle approche qu'à son avantage. » *New York Herald Tribune*, 24 mars 1957.

Les commentaires de Suart Preston sont d'un autre ordre :

> *The manual procedures of painting are very much Borduas concern, whether he isolates islands of black in creamy seas or splinters colored shapes into tiny fragments on multi-hued backgrounds. No image appears here. Sub-conscious forces find pictorial counterparts in the thick, bright applications of pigment, laid on with full appreciation of its beauty and luxury as a medium* [72].

P. T. analyse Borduas dans le contexte de l'*action painting* américaine :

> *He is and was a Non-objectivist for whom color and brush-stroke are the pure means of breaking up space, making it expand and contract, move backward and forward, separate into planes, meanwhile italicizing this abstract dynamism with folds of rythmed impasto. His most recent canvases are outside tracts (apparently suggested by Kline's black-and-white silhouettes together with Still's isolated animal-pelt and Indian blanket spotting). However Borduas' feeling for overlaid paint has mannered these works to individualize them. While sometimes the heavy paint is heaped in ridges like cake-frosting, he seems to have made wide brushes simulate the knife ordinarily used for such effects ; in fact he is a virtuoso of the visibly « haired » stroke, creating iridescent color-accents to remind us of the bristles' function even when pigment is flattest in texture and solid in line. He is most satisfying to the viewer when he organizes his active space into rhythmic concentrations of energy and makes « pictures » out of movement* [73].

Un autre critique américain non identifié écrit enfin :

> *The first Canadian Abstract Expressionist to attract international attention, Borduas brings to the field a personal sense of what to an actor would be « timing ». Spacing is probably an inadequate term, but on canvas this is a primary result of his melodic intuition. « The free-form element — jigsaw, trapezoïd, torn feather — will do just there, precisely, or over here, sfumato », he seems to have said. In his black — within (not on) — white canvases, this subtle geometry is most apparent, and their otherwise spatial*

72. « Borduas est très préoccupé par le geste de peindre. Tantôt il isole des rochers noirs dans des mers crémeuses, tantôt il fait voler ses formes colorées en autant d'éclats sur des fonds aux teintes variées. L'imagerie est exclue de ses tableaux, mais les pulsions inconscientes trouvent à s'exprimer plastiquement dans sa façon d'appliquer l'épaisse couche de pigment en toute conscience de la beauté et de la somptuosité de sa matière à peindre. » « Gallery variety », *New York Times,* 24 mars 1957.

73. « Il était et demeure un peintre non figuratif pour qui la couleur et la touche sont les moyens par excellence pour ouvrir l'espace, lui donner de l'expansion ou le contracter, le faire avancer ou reculer, l'articuler en plans variés, en rendant lisibles ces mouvements abstraits dans les soulèvements des hautes pâtes de ses toiles. Ses plus récents travaux se présentent comme de vastes étendues, en partie inspirées, semble-t-il, des silhouettes noires sur fond blanc de Kline et des peaux ocelées et des couvertures indiennes de Still. Toutefois, le goût de Borduas pour les surcharges de peinture lui a permis d'acclimater ces influences à son style propre. Alors que parfois sa peinture se soulève en crêtes rappelant la glace de gâteau, dans d'autres tableaux il semble avoir réussi à imiter au pinceau des effets de spatule. En réalité, il est un virtuose de la touche portant visiblement la trace des poils du pinceau et créant des iridescences de couleurs remarquables. Pour le dire en passant, il nous rappelle la fonction principale du pinceau de soies de porc même s'il est utilisé pour obtenir les textures les plus minces et des lignes continues. Il est le plus efficace quand il organise son espace dynamique autour de quelques nœuds d'énergie et crée ses « images » à partir du mouvement. » *Art News,* avril 1957.

*frigidity is mitigated by delicate freakings of the open areas and by a
crimping of the paint around the jet black islands* [74].

La seule critique française de cette exposition n'est pas très remarquable :

> Bien qu'il ait abandonné depuis longtemps toute indication de sujet tradi-
> tionnel en faveur d'une peinture d'« action », il reste toutefois dans ses
> œuvres un soupçon de l'imagerie du monde visuel qui est très agréable.
> Est-ce par le jeu des matières ou par l'association de formes et de couleurs
> qu'il suggère une sensation de la vie ? Ou peut-être par ses titres étrange-
> ment poétiques, tels que *La Bouée* ou *Froufrou aigu* [75].

Malgré cette revue de presse fort positive à l'endroit de Borduas, le prestige
d'être le premier à avoir une exposition solo à la Martha Jackson [76], le catalogue
publié, l'intérêt même de la présentation, l'exposition de la Martha Jackson
Gallery n'eut pas de succès financier immédiat. Martha Jackson lui avoue qu'au-
cune toile n'a été vendue lors de l'exposition [77]. Borduas s'en étonne :

> C'est ma première exposition sans une vente... Heureusement que des
> développements intéressants s'annoncent [78].

En effet, tout au long de l'année 1957, Martha Jackson arrivera à écouler la pro-
duction exposée. Elle vendra quatre tableaux à la Galerie Tooth de Londres et
sept à des collectionneurs canadiens, soit 11/12 des tableaux exposés. Il n'en
reste pas moins que cette exposition marque une sorte d'échec, au moins auprès
des collectionneurs américains. La carrière subséquente de Borduas s'en trou-
vera affectée et sa diffusion aux États-Unis compromise.

74. « Premier expressionniste abstrait canadien à jouir d'une réputation internationale,
Borduas apporte en ce domaine une sorte d'équivalent de la notion de « tempo » au théâtre.
Il ne serait pas tout à fait exact de dire qu'il y a introduit la notion d'intervalle, car ses
toiles ne portent trace que d'un chant intuitif, non calculé. « Mes motifs en dents de scie,
en trapèzes, en plumes au vent, semble-t-il dire, vont créer tout juste le *sfumato* dont j'ai
besoin ici, puis là. » Dans ses peintures à taches noires dans le blanc — plutôt qu'à taches
noires sur blanc — cette géométrie subtile se révèle au grand jour. Leur froide organisation
spatiale est compensée par les délicates fantaisies de leurs aires ouvertes et par les plisse-
ments de peinture autour de leurs îlots noirs de jais. » Document non identifié qui nous
a été fourni par la Martha Jackson Gallery.

75. « P.-É. Borduas chez Martha Jackson », *France Amérique,* 31 mars 1957, p. 15.

76. Qui avait cependant ouvert ses portes en 1953.

77. Martha Jackson à Borduas, 16 avril 1957, T 204.

78. Borduas à Martha Jackson, 27 avril 1957, T 204.

22

Les toiles cosmiques (1957)

Comment se représenter la production de Borduas durant la première partie de 1957 ? Nous avons vu qu'après un temps d'interruption causé par les vacances, Borduas s'était remis peu à peu à peindre. Par ailleurs dans une lettre à David Gibbs de la Tooth Gallery de Londres, datée du 8 avril 1957, Borduas fera allusion à « un long repos » qu'il venait de prendre [1]. L'hiver 1956-1957 aura donc été une période de production intense, dont il s'agit de reconstituer le contenu.

Martha Jackson visite l'Angleterre en août 1956. De Cornwall, elle écrit à Borduas :

> *There is quite an art colony here, and all interested in tachism. They saw your paintings in photographs of my gallery and liked it very much* [2].

Mais ce sont moins les contacts de Martha Jackson avec la « colonie de Cornwall » qui seront importants pour l'avenir de Borduas que ses rencontres avec M. Cochrane, directeur de la Tooth Gallery, à Londres. Dès janvier 1957, David Gibbs se portera acquéreur, chez Martha Jackson à New York, de trois tableaux de Borduas, soit *Clapotis blanc et rose*, *Le Chant des libellules* et *Vigilance grise* [3], c'est-à-dire trois des neuf tableaux récents que Martha Jackson avait acquis à l'atelier de Borduas à Paris, en septembre 1956.

Bien plus, le 21 février, le directeur, M. Cochrane achetait, chez Borduas, à Paris :

1. T 216.
2. « On trouve ici toute une colonie d'artistes intéressés au tachisme. Ils ont vu des photographies prises à la galerie de vos travaux et les ont beaucoup aimées. » Martha Jackson à Borduas, août 1956, T 204.
3. L'existence de cette vente nous a été signalée à la Martha Jackson Gallery, à New York, en décembre 1973.

Graphisme (1955) 6 F
Cascade verticale (1956) 12 F
Chinoiserie (1956) 20 F
Empâtement (1957) 20 F [4].

On peut voir là, l'amorce d'un intérêt de la Tooth Gallery pour Borduas. Il en découlera deux présentations londoniennes des œuvres. Est-ce Cochrane qui initie Borduas au système des figures (F) pour indiquer la dimension de ses toiles ? On le verra y tenir la plupart du temps par la suite. Comme on le sait, la « figure » est une unité de prix-surface, les tableaux étant évalués à leur superficie.

Tous les tableaux vendus à Cochrane ont déjà été commentés sauf *Empâtement* [fig. 110] qui est plus récent. Vu la date de son acquisition, au tout début de l'année 1957, il va nous introduire à la nouvelle manière de Borduas. Bien que nous ne le connaissions que par une photographie noir et blanc, il est facile d'apercevoir que les taches foncées y sont peintes de deux teintes différentes, probablement noir et brun, comme ce sera le cas de plusieurs tableaux de 1957. La pâte blanche du fond porte quelques traces colorées. De dimensions moyennes, ce tableau est de format vertical. S'y étagent de haut en bas, isolés sur le fond blanc, cinq éléments foncés, le premier et le dernier étant plus importants, parce qu'ils circonscrivent une aire picturale centrale où s'inscrivent trois autres de moindre étendue. L'élément supérieur affecte la forme d'une équerre renversée, celui du bas, d'une ligne de blocs noirs et bruns. Dans l'aire picturale ainsi délimitée, trois éléments centraux se distribuent de gauche à droite, chacun possédant une forme différente : rectangulaire verticale à gauche, triangulaire au centre et de forme plus irrégulière vers la droite en haut. Le format vertical de la toile est donc contredit par l'effet d'étagement à l'horizontal des éléments sombres du tableau. L'élément supérieur pointe vers la droite alors que les autres sont décalés vers la gauche. Il se dégage de l'ensemble l'impression d'un double mouvement figé à un moment précis, comme les moraines de deux glaciers parallèles en train de descendre vers leurs vallées respectives. Quoi qu'il en soit de ces associations, le mouvement suggéré par la disposition des taches est lent, plus voisin des mouvements dont traitent les géologues que des mouvements rapides qu'on pouvait associer au vol décousu de goéland ou à celui de l'Univers saisi dans les premières secondes de son « expansion rayonnante ».

Aussi bien Borduas intitule son tableau *Empâtement,* non seulement pour faire allusion à la qualité particulière de la texture dans son tableau, comme d'autres titres cherchaient auparavant leur substrat associatif dans la technique picturale elle-même (*Graphisme, Griffes malicieuses*...), mais pour insister sur la modalité de la matière dans son tableau. Celle-ci ne sera utilisée que pour sa seule propriété de créer des illusions d'espace et de profondeur. On entend en tirer partie comme d'une matière dans un état particulier. La pâte dont le tableau est peint est un solide qui suggère fortement l'état fluide dans lequel il était quand le tableau a été peint. Autrement dit, c'est un fluide figé qui témoigne encore par ses plis, replis, traces colorées, soulèvement et affaissement le médium docile

4. T 216.

qu'il a été sous la spatule du peintre. En outre, il porte dans sa consistance matérielle elle-même toutes les ressources sémantiques que le peintre attendait auparavant de la couleur et avec une immédiateté nouvelle par rapport à celle-ci. La couleur suggère le relief ; la pâte est en relief. La couleur suggère la profondeur ; la pâte possède une épaisseur. La couleur crée l'illusion du mouvement ; la pâte fige un mouvement réel, celui-là même que le peintre a fait en exécutant son tableau. Bien plus, loin d'obscurcir la signification du tableau, cette plongée dans la matière dispense du signe et donne au tableau l'immédiateté d'une présence. On comprend que, dans la circonstance, Borduas pouvait décider de faire bon marché de la couleur et de lui substituer la notion de « contraste » entre le noir et le blanc. C'est entre ces limites extrêmes que le peintre entend travailler. L'introduction du brun foncé dans les toiles du début de 1957 suggère même qu'aux effets de contraste maximum entre le noir et le blanc, Borduas entend ajouter, à partir de ce moment, des effets de contraste minimum, entre noir et brun foncé. Dans le blanc, des recherches analogues entraîneront l'introduction de plage grise extrêmement pâle, de manière à faire pendant aux effets obtenus dans le registre foncé. Cette notion de contraste est essentielle dans le développement ultérieur de Borduas. Il en aura conscience, quand, un peu plus tard, il expliquera à Judith Jasmin qu'il avait été amené progressivement à supprimer la couleur de ses tableaux

> pour rejoindre une plus grande efficacité, une plus grande visibilité, *une plus grande objectivité de contrastes.* (C'est nous qui soulignons.)

On peut rapprocher d'*Empâtement* un autre tableau dont le titre plus littéraire va permettre d'avancer plus avant dans l'univers sémantique de Borduas au début de 1957. Il s'agit de *Silence instantané* que Martha Jackson achètera l'année suivante [5] et qui est très voisin d'*Empâtement* par la composition. Borduas abandonne le format vertical. C'est heureux. Cela lui permet de tirer meilleur parti de la composition étagée d'*Empâtement*. Les taches foncées (noir et brun) sont encastrées dans cinq strates horizontales. La première, en partant du bas du tableau, est fermée à chaque coin par des taches noires. La seconde est occupée par une tache noire au centre ; la suivante est de nouveau fermée aux deux bouts par deux taches noires donnant sur les côtés du support ; une tache noire occupe ensuite le registre suivant au centre et, enfin, une dernière tache, décentrée légèrement vers la gauche, comme pour éviter une figure trop symétrique, touche le bord supérieur du tableau. Mais même si elle l'évite dans ce tableau, une composition étagée, alternant des blancs et des noirs et s'intégrant au format de l'aire picturale, ne peut pas ne pas conduire au damier.

Le titre du tableau révèle plus clairement qu'*Empâtement* à quel univers sémantique le peintre entend aller puiser. Il s'agit bien d'un univers figé, le « silence instantané » étant provoqué par l'interruption subite du continuum sonore qui l'a précédé. Comme les sons et le silence transposent en domaine

5. Soit le 20 mai 1958. L'histoire de ce tableau est complexe. Présenté en 1959 (mars-avril) à « Intimate Showing... Borduas » à la Martha Jackson Gallery, il est vendu en mars 1960 à D. Thompson qui l'expose en 1961 à New York à « 100 Paintings from the G. David Thompson Collection ». D'autres sources prétendent qu'il a été vendu à la Moos Gallery, à Mrs. E. Mazzoleni, en mars 1971, qui l'aurait offert au Royal Conservatory of Music de Toronto. Nous ne le connaissons que par une reproduction dans le catalogue « Seventeenth Loves » de la Martha Jackson Gallery.

auditif les faits visuels que sont le mouvement et ses arrêts, l'idée d'un mouvement figé n'est pas exclue de ce tableau. Que les sons reprennent après ce moment de silence passé, les blocs noirs de *Silence instantané* vont reprendre leur dérive ordonnée dans l'aire picturale. Quelles positions prendront-ils ? Le tableau suivant le révèle clairement.

Bien qu'il s'agisse d'un tableau très différent d'aspect et, à vrai dire, unique dans toute l'œuvre de Borduas, *Symphonie en damier blanc* (1957) [fig. 111] [6] est dans la suite logique de *Silence instantané*. La structure de composition en damier et le recours à la gamme entière des contrastes (gris/blanc et noir/brun) s'y affirment. Même la dénotation musicale du titre invite à le rapprocher de *Silence instantané*. Le recours si explicite au motif du damier a intrigué dans ce tableau de Borduas. On a songé à un emprunt à Mondrian. Mais les *Compositions en damier en teintes pâles* ou *foncées* (1917) de Mondrian excluaient les contrastes, étaient strictement orthogonales et bidimensionnelles, n'avaient aucun caractère référentiel. Le « damier » de Borduas, au contraire, joue sur des variations sensibles de dimensions entre les cases et même sur leurs formes, s'en tient à des contrastes entre le noir et le blanc, d'une part, et des rapprochements du brun au noir ou du gris au blanc, d'autre part. Bien plus, l'ouverture des plans foncés en périphérie du tableau crée une certaine ambiguïté de lecture des plans. On pourrait déjà parler d'espace réversible où le blanc paraît tantôt sur fond noir, tantôt à l'inverse. Mais surtout le damier de Borduas entend faire référence au monde sonore, en se définissant comme une *Symphonie*. Au mouvement figé des tableaux précédents, le peintre substitue un mouvement en marche. De même qu'il avait évoqué par des effets d'empâtement l'arrêt ou le ralentissement du mouvement, il arrive à traduire un mouvement en acte par un truchement aussi concret que le caractère réversible de sa composition. Ce sera un trait constant de sa peinture à ce moment : le sens n'est atteint que par et dans la matière picturale.

Le tableau le plus achevé de la période est probablement *L'Étoile noire* [pl. XXIV]. Le 2 janvier 1958, Borduas s'y référera comme à « une toile de l'hiver dernier [7] », ce qui la situe bien au début de la reprise de son activité picturale de 1957. La plupart des éléments compositionnels que nous avons repérés jusqu'à présent s'y retrouvent de quelque façon : l'opposition entre contrastes forts (foncé/pâle) et faible (noir/brun) ; la disposition calculée des taches sur le fond blanc (ne touchant pas la périphérie du tableau, elles n'ont pas de caractère réversible cependant) ; le caractère figé du mouvement (on peut suivre les sillons blancs laissés par la migration des blocs à partir de la masse originelle). Il invite à contempler une « étoile noire », c'est-à-dire une inversion d'étoile, se détachant elle-même sur une inversion de nuit : le jour blanc du fond. Cette double inversion conserve le rapport de contraste entre l'étoile et le ciel. Cette intuition de poète est presque confirmée par l'astronomie contemporaine. On sait que certaines étoiles particulièrement massives paraissent bien

6. Exposé sous le titre de *Symphonie (2)* au nº 107A du catalogue de la rétrospective de 1962 et à « Arte et Contemplazione », à Venise en 1961. Nous avons retenu le titre qu'on lui a donné à la rétrospective du Stedelijk, bien qu'on l'y ait reproduit, au catalogue, la tête en bas, tronqué du haut et avec une datation erronée (« 1956 »).

7. Borduas, à Louis Archambault, alors responsable des participations canadiennes au concours Guggenheim, T 228.

réussir à exercer, dans leur stade terminal, une telle force de gravitation sur la matière que même les radiations lumineuses n'arrivent pas à s'échapper de leur surface, réduisant ces corps célestes à de véritables « trous noirs [8] ». Par rapport à ces gouffres gravitationnels, même la nuit cosmique paraît lumineuse.

Parallèlement à son activité picturale, Borduas mène une activité d'écriture et révèle à ses correspondants l'état d'esprit dans lequel il mène sa recherche picturale. Pour les Lortie, il fait le point.

> Ici l'aventure noir et blanc « chamarré » de gris, dans une matière palpitante, se poursuit. La sensation où l'Espace et la « lumière » se multipliaient l'une l'autre est une réalité puissante. Au sommet de l'efficacité. Au-delà, c'est inconcevable, sans exemple [9].

Le blanc est « chamarré » de gris. Le noir ne l'est pas. Si le brun s'y additionne, ce n'est que par plages uniformes qui lui sont juxtaposées. Il ne s'y « noie » pas, comme disait encore Borduas. Le blanc, touché ici et là de gris, garde sa fonction de créer l'illusion de l'espace, l'illusion de la profondeur infinie. Mais le noir (et le brun) sont d'un autre ordre. Ils ne sont que taches coagulées, absorbant la lumière de l'éclairage ambiant. Ils ne créent aucune illusion d'espace, mais se donnent pour des étendues accidentées de matière opaque. Le « contraste » dont Borduas parlait n'opère pas seulement entre le noir et le blanc, entre l'absence et la présence de la couleur, mais aussi entre l'espace et l'étendue, entre l'illusion de la profondeur et la vérité impénétrable de la surface ou encore entre la profondeur dénoncée comme illusion et la surface perçue comme opacité. Borduas constate en plus que, loin de nuire, l'une et l'autre proposition tendent à multiplier leurs effets quand elles sont proférées ensemble. Plus la profondeur est illusoire, plus la surface est réelle. Mais plus la profondeur est transparente, plus la surface devient opaque et impénétrable.

À peu près à cette époque, Borduas lit les poèmes de Rilke que lui envoie Michel Camus. Il y voit des échos de ses propres préoccupations.

> [...] Merci pour les beaux — et à propos — poèmes de Rilke. Cette confrontation à dix ans d'intervalle est lumineuse. Avec l'expérience augmente la soif d'une objectivité rigoureuse. Toujours fuyante, insaisissable, délirante, mais toujours tentante. Tout le drame est là. Le reste semble de l'à-côté, ou du pas du tout [10].

Comme l'explique Michel Camus, ces « dix ans d'intervalle » se situent entre le poème de Rilke « À travers tous les êtres passe l'unique espace : espace intérieur du monde... », qui date de 1914, et un autre poème : « L'espace nous dépasse et traduit les choses, etc. », qui est de 1924. On comprend en quoi ces poèmes pouvaient intéresser Borduas. Il y retrouvait ses propres tentatives d'échapper à la subjectivité pour rejoindre l' « objectivité rigoureuse », c'est-à-dire l'espace cosmique. Alors qu'il s'excuse à Claude Gauvreau de ne pouvoir prendre connaissance d'une série de textes que celui-ci lui a fait parvenir, il exprime à son usage, l'essentiel de sa préoccupation :

8. Voir entre autres, H. L. SHIPMAN, *Black Holes, Quasars, and the Universe*, Houghton Mifflin Company, Boston, 1976.
9. Borduas à G. Lortie, 4 février 1957.
10. Borduas à Michel Camus, 13 février 1957.

> Présentement, à l'opposé de toute disponibilité, possédé du besoin de
> marquer d'espoir en un monde sans échelle commune avec le passé —
> au-delà des destructions nécessaires et révolues — d'un objet d'une simpli-
> cité, d'une clarté limite. Le Cosmique ne sera plus le Chaos mais le vertige
> d'un ordre exorbitant [11] !

Retrouvant l'espace objectif, celui du Cosmos, Borduas renouvelle ses sources
d'émois devant le monde ; d'où le thème du « vertige » qui paraît à cet endroit.
Mais, au moment même, où il croit pouvoir cerner l'originalité de sa recherche,
le doute le visite et il écrit à Michel Camus :

> Il est humiliant de rechercher l'apport unique dans l'essentiel. Rien ne
> résiste à l'analyse. Même pas la « modulation d'une lumière propre », c'est
> affolant ! Ne reste que les possibilités d'un changement de sens [12] !

Les commentaires de Michel Camus sont essentiels à la compréhension de la
prose elliptique de Borduas. Borduas est découragé de ne pas arriver à définir
« l'apport unique » de sa peinture par rapport à l'essentiel, c'est-à-dire la problé-
matique de l'espace « sur lequel Franz Kline a déjà mis l'accent ». Borduas aurait
donc senti la nécessité de définir ses propres positions par rapport à celles de
Kline à ce moment. Certes la comparaison pouvait s'imposer depuis que Borduas
avait décidé de s'en tenir à la notion de contraste. Il croyait de plus que sa
notion d'espace rejoignait celle de Kline. Il est difficile de lui donner raison sur
ce point. Les grandes trajectoires de Kline, traversant l'aire picturale de part
en part, entraînaient une réversibilité de lecture du noir et du blanc plus efficace
que chez Borduas. Bien plus, l'occupation de la surface peinte chez Kline est
conforme à la *all-over composition* des expressionnistes abstraits américains. Les
noirs et blancs de Borduas s'en écartent au contraire. Les effets de matière étaient
plus essentiels à Borduas qu'ils pouvaient l'être pour Kline. Surtout, Borduas était
à la recherche d'un émoi poétique particulier. Il a raison de faire allusion au
« sens » de sa peinture, même si on ne peut lui donner raison de parler d'un
seul « changement de sens », comme si lui et Kline partageaient le même voca-
bulaire mais le faisait servir à l'expression d'univers poétique différent.

Quand, un peu plus tard, il définit sa peinture récente au bénéfice de Guy
Viau, ses doutes sont dépassés. Il insiste sur le « sens » profond de son aventure.

> Un monde illimité au-delà du visuel s'ouvre tout grand dans les dernières
> toiles. Cette conquête d'un espace cosmique où nous lançons nos émois,
> nos espoirs, nos certitudes, a tout du vertige ! Quel troublant problème
> que ce manque de proportion entre les moyens employés et le résultat
> obtenu ! C'est tout le problème de l'art sans doute [13] !

Nous retrouvons donc ici le couple : espace cosmique-vertige que nous avions
vu exprimé dans la lettre à Claude Gauvreau. Il marque la polarité objet-sujet
qui définit le monde pictural de Borduas à ce moment.

11. Borduas à Claude Gauvreau, 15 février 1957. Reproduit dans *Liberté*, avril 1962,
p. 241.
12. Borduas à Michel Camus, 15 février 1957.
13. Borduas à Guy Viau, 24 février 1957, reproduit dans « Extraits de lettres inédites de
Borduas à Guy Viau », *Maintenant*, février 1962.

Mais le texte le plus éclairant sur les préoccupations du moment de Borduas est une interview qu'il accorde à un journaliste parisien, Jean Gachon [14]. Ce dernier décrit d'abord les toiles aperçues dans l'atelier lors de sa visite :

> Dès les premiers pas, nous fûmes éblouis par la blancheur à la fois crémeuse et brillante des dernières toiles du peintre, qui sont comme éclairées par le dedans, tandis que de larges taches noires et brunes ajoutent un élément de mystère.

La présence du brun dans la série des tableaux parisiens est ici signalée pour la première fois. Elle confirme que c'est durant l'hiver 1956-1957 que cette innovation se situe. Le critique ne s'interroge pas sur le sens de cette apparition du brun, mais il note que la peinture de Borduas est alors faite de contraste entre la matière « blanche », « crémeuse » et illuminée du « dedans » des fonds et le « mystère » des taches noires et brunes. C'est bien le contraste relevé entre le blanc lumineux créant l'illusion de la profondeur et les taches opaques, impénétrables et donc mystérieuses. Mais il y a plus. Citant Borduas, Gachon ajoute :

> C'est de la lumière peinte. Je veux, nous expliqua-t-il, donner à chacun de mes tableaux la qualité de lumière qui lui est propre. Dans celui-ci, nous fit-il remarquer en montrant du doigt une longue ligne blanche peinte au couteau et faisant une légère saillie, cette lumière est donnée par le relief qui projette, par un effet particulier d'éclairage, une demi-teinte naturelle.

Il est étonnant que Borduas ait fait cette remarque en posant le doigt sur une « ligne blanche » dans son tableau ! Gachon a-t-il bien vu ? Ce qui est certain c'est que Borduas comprend la « lumière peinte » non seulement comme la représentation de l'espace illuminé mais aussi comme la présence physique de la matière picturale. Gachon poursuit :

> Borduas nous montra par quel effet d'optique ses tableaux étaient « réversibles », c'est-à-dire pouvaient être considérés grâce à « l'interchangeabilité des plans » soit blanc sur fond noir, soit l'inverse.

Il ne fait pas de doute que Borduas ait voulu obtenir des effets de réversibilité de lecture dans ses tableaux. N'était-ce pas ce qui le fascinait chez Kline ? Mais il serait abusif de décrire tous les tableaux noirs et blancs de Borduas, comme réversibles. Le seul recours aux contrastes absolus noir et blanc ne suffit pas à créer un effet de réversibilité. Quand des taches de faibles étendues sont isolées sur un vaste fond blanc, on peut les lire comme des formes sur un fond, à la rigueur comme des trous noirs dans un premier plan blanc, mais on ne peut les lire successivement comme des formes puis comme un fond, encore moins peut-on percevoir le blanc, tantôt comme un fond, tantôt comme une forme sur fond noir ! L'effet de réversibilité dépend à la fois de la surface relative des plans noir et blanc, qui doivent s'équivaloir en étendue, et de l'ouverture des plans noirs autant que des plans blancs sur la périphérie du tableau. Cette dernière condition rarement remplie dans les tableaux de Borduas est essentielle, car, si le blanc touche toute la périphérie du tableau, on est contraint de le lire

14. Gachon visite Borduas le 18 mars 1957. Son article télégraphié à Montréal paraît deux jours après dans *La Presse*, p. 19, col. 3 et 4, sous le titre : « Le peintre Borduas parle de son art à un journaliste parisien. »

comme un fond. L'intention déclarée de Borduas sur ce point ne correspond pas toujours à l'intention mise en œuvre dans ses tableaux.

Il est facile de voir d'où vient le problème. Borduas répète à Gachon l'analyse que Martha Jackson faisait des premiers noirs et blancs et qu'il venait de lire dans le catalogue de son exposition. On s'en souvient, c'est dans ce texte que Martha Jackson parlait du caractère « interchangeable » des plans dans les tableaux de Borduas. Cette analyse juste pour les tableaux que Martha Jackson avait en vue et probablement pour plusieurs tableaux qui se trouvaient dans l'atelier lors de la visite de Gachon allait s'appliquer de moins en moins au fur et à mesure du développement de Borduas en 1957.

Aussi bien, lorsque Gachon révèle ensuite que dans l'immédiat « le maître va porter ses prochaines expérimentations sur les formes », il nous semble refléter de plus près les préoccupations de Borduas. Il pouvait considérer comme réglé le problème de la structure spatiale de son tableau. Il restait à travailler les formes des taches noires et leur disposition dans l'aire picturale. Si les taches portent la vérité du tableau et si leur opacité les rend impénétrables, du moins leurs formes et leurs dispositions peuvent-elles suggérer des mouvements, des directions. Cette recherche paraît en effet plus déterminante pour les tableaux subséquents de Borduas que la poursuite d'un espace réversible qui lui échappe. Il ne pouvait en être autrement quand son projet essentiel était d'aboutir

> à des toiles cosmiques, c'est-à-dire donnant une impression du monde qui ne soit plus seulement limitée à l'homme mais qui participe à l'universel ; ceci grâce à une relation entre les masses peintes « à des places très précises ».

On voit que ce qui portait tout le projet du peintre c'était l'intention d'échapper à la subjectivité et donc à l'illusion, pour rejoindre le monde objectif de la matière picturale, elle-même en continuité avec la matière cosmique. La matière picturale allait porter la charge sémantique du tableau.

Accompagné du peintre américain Paul Jenkins, David Gibbs passe bientôt à l'atelier de Borduas à Paris. On était alors à préparer une exposition de la Tooth Gallery, qui aura lieu l'automne suivant sous le titre de « Recent Developments in Painting » et à laquelle Jenkins et Borduas participeront. Gibbs remarque alors trois tableaux de Borduas qui l'intéressent. Il n'hésite pas à acheter séance tenante *Radiante* et, de retour à Londres, il déclare son intention d'acquérir deux autres tableaux, révélant du même coup quelque peu le contenu de l'atelier de Borduas à ce moment. Il entend tout d'abord acheter personnellement :

> [...] *the black and white picture you showed me with the pure dark blue placed against the black*

et pour sa galerie :

> [...] *the big one I looked at twice, it was size 120 I think, in brown, black and white, with a large black area in the bottom right hand with a sort of trailing arm* [15].

15. « ...le noir et blanc que vous me montriez et qui comporte une masse bleu foncé contre le noir [...et] le grand tableau auquel je suis revenu à deux reprises. Il mesurait 120 F,

L'un et l'autre de ces derniers tableaux sont identifiés le lendemain, dans une lettre de Borduas à Gibbs, respectivement comme *Silence magnétique* et *Fragments d'armure*. Cette visite donne quelque encouragement à Borduas. Il écrit une semaine après, à son ami Gibbs : « Après un long repos, je me remets à peindre, qu'en sortira-t-il [16] ? » De son côté, Gibbs lui apprend par retour du courrier que les ventes de ses tableaux vont bien :

> *I have sold to different clients, both the paintings I bought from M. Jackson and three out of four that Mr. Cochrane bought from you* [17].

C'est-à-dire *Clapotis blanc et rose, Le Chant des libellules, Vigilance grise,* probablement *Graphisme, Cascade verticale* et *Empâtement* d'autre part.

Revenons quelque peu sur les nouveaux tableaux. *Radiante* [fig. 112] est daté de 1957, mais on peut se demander si cette date est exacte. Tout dans ce tableau porterait à le dater plus tôt dans le développement de Borduas. L'homogénéité des taches noires n'y est pas respectée, pas plus que la pureté du fond blanc. Les taches comportent du bleu et du gris noir. À gauche en bas, la tache la plus importante est même rehaussée de légers accents rouge brique. Le blanc est lui-même très chargé de couleur : gris bleu, rosâtre, verdâtre même. Nous sommes loin de la « plus grande objectivité de contrastes » dont parlera bientôt Borduas à Judith Jasmin ! Ne pourrait-il pas s'agir d'un tableau de l'année précédente, contemporain de *La Bouée* également acquis par la Tooth Gallery, mais que Borduas aurait daté « 1957 » par mégarde, cette date correspondant davantage au moment de la vente du tableau qu'à celui de son exécution ? Si, de plus, on l'avait titré en même temps qu'on l'avait daté, on s'expliquerait qu'un titre comme *Radiante,* qui est cohérent avec les titres « cosmiques » de la période, ne décrive pas vraiment notre tableau, même avec toute la bonne volonté qu'on voudrait y mettre.

Les deux autres tableaux acquis par Gibbs sont par contre tout à fait en situation à la fin de l'hiver 1957. *Silence magnétique* [fig. 113] incorpore aux taches des plages bleu profond juxtaposées au noir. Le bleu joue ici le rôle qu'on a vu jouer au brun dans les autres toiles. Les taches sont distribuées de la manière suivante : deux grandes taches, accompagnées de deux plus petites occupent le haut du tableau et le bas du tableau est occupé par deux autres accompagnées d'une troisième plus petite. Les taches du haut tendent l'une vers l'autre alors que celles du bas s'écartent l'une de l'autre vers la périphérie. Aucune des taches ne touche le bord du tableau.

Fait remarquable toutefois, il semble presque certain que le noir et le bleu aient été peints après le blanc. Si on regarde de près les rebords blancs faits par les coups de spatules, ils semblent préparer un lit dans lequel sont venues se poser les taches foncées. Des lèvres blanches entourent les taches noires sans les recouvrir ni même les toucher la plupart du temps. Borduas se trouvait à

je crois, et était en brun, noir et blanc, avec un grand plan noir en bas à droite et une sorte de bras traînant. » David Gibbs à Borduas, 1er avril 1957, T 216. Dans cette lettre, David Gibbs fait allusion à sa visite du vendredi précédent à l'atelier de Borduas.

16. Borduas à David Gibbs, 8 avril 1957, T 216.

17. « J'ai vendu à divers clients et les tableaux que j'avais achetés chez Martha Jackson et trois sur les quatre achetés par Monsieur Cochrane chez vous. » David Gibbs à Borduas, 12 avril 1957, T 216.

lever une dernière ambiguïté de lecture en corrigeant une technique qui avait d'abord consisté à peindre d'abord les taches noires et ensuite le fond blanc. Il va sans dire que cette nouvelle technique rendait encore plus difficile l'atteinte d'un espace réversible. Aussi Borduas semble plus intéressé aux formes, à leur disposition dans l'aire picturale. Il veut créer des effets de tension entre ces taches qui tantôt paraissent s'attirer l'une l'autre, tantôt se repousser. N'est-ce pas ce que le titre, faisant allusion au « magnétisme », suggère au premier chef ? Par ailleurs, le thème du « silence » qui évoque un arrêt dans le mouvement représenté suffit à rattacher ce magnifique tableau à l'ensemble analysé jusqu'à présent.

Fragments d'armure [fig. 114] affecte un format rectangulaire horizontal. Les taches noires et brunes y sont distribuées en deux registres distincts. Dans celui du bas, deux ensembles occupent les coins de la composition et combinent les plans épais avec des lignes grêles. Le registre supérieur est occupé par une double tache (noire et brune) flanquée de deux séries de taches plus petites dérivant vers les coins du tableau. Comme dans le tableau précédent, le blanc semble avoir été peint d'abord, le noir et le brun ensuite.

Le titre décrit bien la tache du coin inférieur droit qu'on peut lire en effet comme la cuirasse d'une armure ; les autres éléments se prêtent moins facilement à une lecture figurative. Quoi qu'il en soit, en parlant de « fragments d'armure », le titre, qui rappelle un titre ancien de Borduas *(Fragments de planète),* évoque les suites de quelque événement violent antérieur. Ces fragments d'armure n'en sont que les restes refroidis.

Alors qu'on peut supposer qu'au printemps et à l'été qui suivent, Borduas continue son activité picturale, la diffusion de ses travaux tant aux États-Unis qu'au Canada se poursuit. Ainsi, le 8 avril, prenait fin son exposition à la Martha Jackson Gallery à New York. Même si l'exposition n'avait résulté en aucune vente, Martha Jackson n'en est pas découragée et, le 16 avril, lui écrit :

> *I hear you are doing some lovely work : I wrote to Louis Carré to suggest he represents you. He has not yet replied, but I presume may have already visit your studio.*

Plus loin elle ajoute : « *I hear your new paintings are entirely different. Would love to see them* [18]. » Paul Jenkins, également représenté par la Martha Jackson a probablement fait son rapport à son retour à New York... Nous ne savons pas si les démarches auprès de Louis Carré ont abouti. Probablement pas.

Par ailleurs, grâce à l'initiative de ses amis Lortie, une petite rétrospective de ses travaux, couvrant en vingt-quatre tableaux sa production abstraite de 1941 *(L'Île fortifiée)* à 1956 *(Ramage),* s'organise à la Gallery of Contemporary Art, à Toronto, du 8 au 23 avril 1957. La liste complète des travaux a été conservée [A].

Il faut situer dans le prolongement de l'exposition de Toronto, bien qu'elle n'aura lieu qu'à l'automne suivant, une présentation de Borduas à Arvida sur

18. « J'entends dire que vos récents travaux sont magnifiques. J'ai écrit à Louis Carré pour qu'il vous représente [à Paris]. Il ne m'a pas encore répondu, mais, j'imagine qu'il vous a déjà rendu visite à l'atelier [...] On me dit que vos nouveaux tableaux sont complètement différents. J'aimerais beaucoup les voir. »

laquelle il n'a malheureusement pas été possible d'obtenir beaucoup d'information. Du 20 au 22 septembre 1957, Borduas présentait vingt toiles couvrant la presque totalité de son développement de 1941 à 1957 au Foyer d'art du Centre récréatif de cette ville. La presse régionale a signalé l'événement, mais la liste des tableaux exposée n'a pas été conservée. On peut conjecturer que cette exposition avait, à peu de toiles près, le même contenu que l'exposition de Toronto qui comportait aussi un tableau de 1941 et qui donnait une vue rétrospective de développement de Borduas.

Mais ces manifestations n'occupent pas grand-place dans la pensée de Borduas. La peinture l'occupe de plus en plus, même s'il trouve le temps d'une courte visite en Belgique, dont nous ignorons le motif [19]. Il y fait allusion à Martha Jackson, mais parle aussitôt de ses récents travaux :

> Ce fut un plaisir de trouver votre lettre au retour d'un voyage en Belgique. [...] Je n'ose parler des dernières toiles, elles se maintiennent dans des limites dangereuses [20].

Quel qu'ait été le but de ce voyage, il ne semble pas avoir été très long. La production n'est pas interrompue. Dans la même lettre à Martha Jackson, Borduas écrivait : « Votre lettre me permet de me remettre à la besogne. » Commence en effet, avec la fin d'avril et, surtout le mois de mai, une nouvelle phase de production. Borduas envisage une nouvelle interruption pour « l'automne et l'hiver prochains » ; mais pour le moment, il est au travail.

Sur cette nouvelle phase, les indices sont de nature variée : une interview radiophonique avec Judith Jasmin ; la visite du photographe d'Ottawa Philipp Poccock, engagé par la revue *Canadian Art* pour faire un reportage photographique sur les artistes canadiens vivant à Paris ; enfin, les ventes de tableaux récents à Max Stern de la Dominion Gallery et à Martha Jackson.

L'entrevue avec Judith Jasmin réunit à l'atelier de Borduas, Pâquerette Villeneuve, poète et journaliste, Edmund Alleyn, peintre, et un compositeur dont le nom n'est pas connu. Le thème de la rencontre : « Les artistes canadiens à Paris ». Cette émission a été présentée deux jours après sa réalisation, à l'émission *Carrefour,* le 2 mai 1957 [21]. Borduas fait le point sur sa peinture :

> *Question* — Et pour atteindre l'espace dont vous parlez vous semblez avoir abandonné complètement la couleur ?
>
> *Réponse* — Oui, cette perte de la couleur s'est faite graduellement pour rejoindre une plus grande efficacité, une plus grande visibilité, une plus grande objectivité de contrastes.

Ailleurs, il explicite sa notion d'espace :

> *Question* — Quand vous parlez d'espace, est-ce qu'il s'agit de perspective, comme l'entendaient les peintres ?

19. Pouvait-il s'agir déjà de sa participation à l'exposition universelle de 1958 qui devait avoir lieu à Bruxelles ? C'est possible, bien que la préparation immédiate se fera beaucoup plus tard (février 1958), par l'intermédiaire de la Galerie nationale du Canada.

20. Borduas à Martha Jackson, 27 avril 1957, T 204.

21. Les propos de Borduas ont été reproduits depuis dans « Borduas parle... », *Liberté,* janvier-février 1962, pp. 15-16, mais les Archives de Radio-Canada conservent toujours l'enregistrement original. Nous remercions M. Raymond Mayville, du Service du Film de Radio-Canada, de nous avoir fourni de l'information sur cet événement.

Réponse — Non, il n'y a plus de perspective, ni aérienne, ni linéaire, mais quand même, toujours la troisième dimension qui est exprimée sans le secours de toute une série de plans. Dans les derniers tableaux, dans les tableaux plutôt de cette exposition, parce qu'il y a des tableaux récents à Montréal déjà, la couleur jouait justement ce rôle d'intermédiaire, d'un plan à l'autre. Et comme les intermédiaires ont sauté, la couleur a sauté avec.

En même temps que se tenait cette interview, un petit film a été tourné. On aperçoit sur le mur la *Composition 34* et, sur le chevalet, *Composition 29*. La *Composition 34* [fig. 115] est noir, gris et blanc. De même format et de mêmes dimensions que *Fragments d'armures,* elle n'est pas sans parenté avec cette dernière. Le format rectangulaire à l'horizontal du support impose presque le type de composition qu'on voit Borduas apporter dans ces deux tableaux, à savoir la division dans le sens de la longueur de l'aire picturale en deux registres superposés. Celui du bas comporte trois grandes taches rectangulaires disposées obliquement et une petite. Au-dessus six petites taches contiguës se succèdent. Toutes ces taches ont des formes aiguës, en pointe ou à arête assez vive. Elles sont manifestement peintes après le blanc (on aperçoit ici et là la couche de préparation de la toile à certains endroits), les lèvres de pâtes blanches délimitant parfois d'avance où la tache noire est censée prendre place. La pâte blanche est rehaussée par endroits d'un gris bleuté.

La *Composition 29* est d'un tout autre caractère, aussi bien, a recours au brun, noir et blanc. Des formes rondes et non aiguës s'étagent en colonne sur le côté gauche et s'ouvrent en haut et en bas au-delà de l'aire picturale. Sur la droite, une tache ronde s'ouvre sur le côté droit du tableau. Enfin surgit du bas du tableau une troisième tache noire avec un petit appendice brun. Les seules taches entièrement circonscrites par le blanc du fond sont situées entre les taches du bas du tableau et la tache ronde sortant par le côté droit. Elles sont d'ailleurs minuscules. C'est ce tableau que Borduas montre du doigt quand il dit à Judith Jasmin que « la couleur a sauté ».

Se situe également en mai 1957, une visite du photographe d'Ottawa, Philipp Poccock, qui est envoyé pour faire un reportage photographique dans l'atelier de Borduas à Paris, pour la revue *Canadian Art.* Ces photographies sont conservées au Musée d'art contemporain de Montréal. Sur l'une d'entre elles, on reconnaît la *Composition 35* [fig. 116] [22].

Encore une fois, il s'agit d'un tableau de format rectangulaire horizontal et de mêmes dimensions que *Fragments d'armure* et *Composition 34.* Comme dans le cas du premier de ces tableaux, le brun (même deux teintes de bruns : un plus roux et un plus sombre) est mis à contribution. Le grand rectangle constitué par le support est divisé sur le sens de la longueur en deux registres d'inégales largeurs celui du bas étant plus important que celui du haut. Il est occupé par deux grandes taches et une petite sur la droite. La tache de gauche est circonscrite par le blanc du tableau, celle de droite s'ouvre sur le bas du tableau. Le coin gauche supérieur est enfin occupé par une série de taches aux formes compliquées. Le blanc paraît maçonné sans aisance, comme s'il s'agissait de remplir une

22. Elle a d'ailleurs été reproduite dans « Canadian artists in Paris, » *Canadian Art,* vol. 14, n⁰ 4 (1957), p. 157.

surface. Aussi bien ce tableau a été peint sur un autre plus ancien dont on aperçoit dans les interstices, ici et là, les vives couleurs (du rouge en particulier).

Le 29 juin 1957, Borduas vendait à Stern six toiles récentes :

Caresses insolites, 40 F, 1957,
Figures contrariées, 20 F, 1957,
Allons-y, 20 F, 1957,
Contrastantes, 20 F, 1957,
Je te plumerai, 12 F, 1957,
Pétales et pieux, 12 F, 1957,

et une toile ancienne de 1948 : *La Mante offusquée* [23]. De cet ensemble, nous connaissons au moins trois tableaux, en plus de *La Mante offusquée. Caresses insolites* [fig. 117] est un tableau complexe de format presque carré où se distribuent en plage plus large au bas, les taches foncées et en plus étroite dans le haut sur un fond blanc. Les taches importantes sont elles-mêmes traitées en noir et en bleu. Bien plus, des coups de spatules ailés sont venus ajouter après coup des traces rougeâtres à l'ensemble.

Pourquoi ces changements ? Le blanc du tableau n'est plus « chamarré » de gris comme auparavant. Aussi pur qu'une couche de stucco, il devient donc matière et étendue au même titre que le noir ou le bleu. Il perd sa capacité d'évoquer la profondeur. Aussi le peintre se voit-il contraint à recourir à la superposition des taches pour maintenir le blanc dans son rôle d'arrière-plan. Le stratagème est efficace. On n'est pas tenté de lire le blanc autrement que comme un fond.

On constate aussi, dans la distribution des taches, une volonté d'envahir toute l'aire picturale, y compris les zones périphériques. En comparant ce tableau à *L'Étoile noire* cela devient immédiatement évident.

Figures contrariées, second tableau de la série dont nous avons pu retrouver la trace, confirme la tendance du précédent. Le format est horizontal mais l'émigration des taches noires vers la périphérie du tableau y est très nette. Le centre et la droite s'en trouvent même vidés, Borduas prenant l'exact contre-pied de sa tendance à occuper le centre et la droite du champ pictural. *Allons-y,* enfin, paraît encore plus vide, les taches noires étant orientées vers les coins de l'aire picturale.

Avec ce décentrement des taches, Borduas revient à l'évocation des mouvements plus rapides, moins cosmiques et plus intérieurs donc, comme d'ailleurs des titres comme *Caresses insolites* et *Allons-y* l'indiquent bien assez. *Figures contrariées* semble même connoter que le motif de la figure sur un fond est compromis quand ses éléments sont écartelés et dispersés vers la périphérie du tableau. C'est une première manifestation d'un intérêt pour la notation du mouvement chez Borduas.

Peu après, Martha Jackson visite Borduas à Paris. Le 12 juillet 1957, elle lui écrit de Florence pour réserver trois toiles, qu'on peut identifier par l'avis d'expédition.

23. L'avis d'expédition, rédigé le 29 juin 1957, annonce que les toiles seront livrées le 22 juillet suivant.

> *Bercement silencieux* (80 F, 1956) noir et horizontale blanche,
> *Ardente* (40 F, 1957) noir, blanc, bleu clair et rouge tachiste,
> *Chatterie* (12 F, 1957) vert, rouge et verticale blanche.

Après les achats massifs de l'année précédente, on constate que Martha Jackson, qui n'a pas eu le succès escompté avec sa présentation de Borduas à New York, est plus prudente dans ses acquisitions.

Bercement silencieux [24] n'est connu que par une mauvaise reproduction de journal. Celle-ci permet au moins de déceler que ce tableau, de format presque carré, comporte six taches dont deux sur la droite sont segmentées. Ces dernières taches s'accrochent au haut du tableau, alors que les trois autres flottent dans l'espace, s'inscrivant dans un triangle renversé légèrement et décalé vers la droite. Nous n'avons pas assez de renseignements pour pouvoir commenter les deux derniers tableaux de la série [25].

Il se pourrait bien que l'avis d'expédition de juillet 1957 n'épuise pas, à lui seul, les transactions entreprises alors par Martha Jackson. Dans une lettre du 6 avril 1958 [26], Borduas lui rappellera qu'elle a retenu à son atelier l' « été dernier » les deux tableaux *Gris d'argent* et *Les Îles noires,* qui n'ont pu être aussi identifiés.

Il va sans dire que les quelques tableaux que nous avons pu repérer grâce aux indices objectifs n'épuisent pas la production de 1957 de Borduas. Ils fournissent du moins des critères stylistiques suffisants pour situer, durant cette période, un certain nombre d'autres toiles. La *Composition* [fig. 118] de la collection Jules Loeb, *Mushroom, Barbacane* et *Vol vertical* sont tous signés et datés : « Borduas / 57 ». De plus, ils ne sont pas sans parenté stylistique avec les tableaux que nous avons vus. La *Composition* de la collection Loeb est un noir, brun et blanc. La forme centrale comporte en effet deux taches brunes de part et d'autre d'une tache noire plus petite. La tache occupant le bas du tableau à gauche est semblablement divisée en noir et brun. Ce seul fait constitue un indice de datation, puisque c'est le système auquel Borduas a recours dans des tableaux comme *Empâtement, L'Étoile noire,* etc. Au contraire de ces tableaux, le brun et le noir dans *Composition* portent quelques traces de blanc, démontrant que l'une et l'autre couleurs ont été appliquées ensemble et non en deux étapes successives. Ce tableau permet de vérifier *a contrario* ce qui aurait pu se passer si le peintre avait cherché à « noyer » du brun dans le noir de ses

24. Exposé au Dallas Museum for Contemporary Arts, en 1958, ce tableau est daté, au catalogue, de « 1956 ». Cette datation paraît impossible, parce que Martha Jackson s'y réfère dans une lettre du 8 décembre 1957 à Borduas comme *Silencieux,* « *the big black, brown and white* » (T 204). Cette description est confirmée par Rual ASKEW dans « Canada's Art Is Vigorous », *The Dallas Morning News,* 14 septembre 1958 : « *Borduas' almost intimidating oil,* Bercement silencieux, *No. 2393, 1956* (sic) *which fascinates in black, brown and white only* ». Or ce schéma de couleur est sans exemple en 1956 et fréquent au contraire en 1957. Enfoui dans une collection américaine (à Pittsburgh), il ne nous est malheureusement connu que par une mauvaise photographie de journal, parue le 2 septembre 1958 dans *The Dallas Morning News,* pas assez claire pour permettre de lire la date qu'on soupçonne sous la signature.
25. Le collectionneur d'*Ardente* en interdit jalousement l'accès et sur *Chatterie* nous ne savons qu'une chose : en mars 1960, Martha Jackson le vendra à la galerie Laing de Toronto. Après cette transaction, nous perdons sa trace.
26. T 188.

tableaux, comme il l'avait fait du gris dans le blanc. Le noir aurait perdu de son opacité et aurait évoqué la profondeur. On serait revenu purement et simplement à *La Bouée*.

On pourrait, par ailleurs, rapprocher de la *Composition 34*, un tableau intitulé *Barbacane* que nous ne connaissons que par deux reproductions [27]. C'est un noir et blanc complexe, distribuant dans l'aire picturale un grand nombre de taches dont aucune ne touche le bord du tableau. On reviendrait à *Goéland* si ce n'était que le mouvement des taches suggéré par *Barbacane* est plus centrifuge que dans ce dernier tableau. Le titre peut étonner dans la série des « toiles cosmiques ». Que vient faire ici la référence à un ouvrage d'architecture militaire médiéval ? Le Moyen-Âge n'a pas grand-chose à y voir, en effet. La barbacane était une meurtrière percée dans le mur d'une forteresse pour tirer à couvert. L'idée principale que retient Borduas est celui d'un mur « enté d'ajours », comme dit André Breton. Il lui était donc arrivé de percevoir les taches noires comme des trous et le « fond » blanc comme la paroi d'un mur se dressant au premier plan. Il avait cru que des taches, pouvant être tantôt lues comme des formes sur un fond et tantôt comme des trous dans un mur au premier plan, circonscrivaient un espace réversible. Mais le noir, ici, n'arrive pas à jouer le rôle d'un fond parce qu'il ne brise jamais la périphérie du rectangle blanc du tableau. *Vol vertical,* dont la thématique est plus cohérente avec celle de l'ensemble des tableaux de 1957, puisqu'elle s'attache à l'évocation d'un mouvement, maintient le même système de composition que le précédent. Il est vrai que, cette fois, les taches fonctionnent plus comme des formes noires sur le fond blanc.

Enfin, il faut rapprocher de la *Composition 29* un tableau dont le titre a été conservé, à savoir *Mushroom* qui est de dimensions voisines et qui utilise des formes noires et brunes contiguës à forme ronde de manière tout à fait semblable. Ici, non seulement le noir et le brun ne sont pas salis de blanc, mais les taches sombres ont déjà émigré en périphérie et le centre s'est vidé. Le titre est évidemment suggéré par la forme qui surgit en bas à droite du tableau.

Sur d'autres tableaux, nous avons encore moins d'information. Ils ne sont en général ni signés ni datés. *Composition 10, Composition 30* et la *Composition* de la collection de Madame Robert Élie [28] sont dans ce cas. Elles constituent toutes des variations de *Barbacane* ou de *Vol vertical*. Dans la *Composition* de la collection Élie, le blanc est légèrement rehaussé de gris bleuté, comme dans *Composition 34*. Le blanc y occupe une surface beaucoup plus grande. Les taches noires sont souvent incisées dans le blanc.

27. Réa MONTBIZON, « Hommage to Borduas », *The Gazette* (Montréal) 19 septembre 1964, p. 26, où il est reproduit à l'horizontale et dans le cat. de l'exposition « Transferences », présentée à la Zwemmer Gallery, à Londres, juin-juillet 1958, où il est plus justement reproduit à la verticale. Turner le situe au n° 105 de son cat. dans la collection de la famille Borduas. Il n'y est plus cependant.

28. Elle est reproduite dans *Aujourd'hui. Art. Architecture*, septembre 1959, p. 33, où on la date de « 1957 ». Elle sera présentée à la Galerie Saint-Germain, à Paris, du 20 mai au 13 juin 1959 et à « Antagonismes », en février 1960, également à Paris. Borduas en avait conservé une photographie faite par Robert David dans ses papiers.

Composition 9 [fig. 119], si elle est bien de la même période serait une des rares compositions vraiment réversibles de Borduas. Non seulement le noir y occupe la même étendue que le blanc, mais il ouvre en plusieurs endroits l'homogénéité du rectangle blanc sur l'extérieur du tableau. Le caractère exceptionnel de ce tableau dans la production de Borduas démontre cependant que la réversibilité n'a pas été un facteur important de son développement pictural.

Enfin la *Composition* de la collection D. Raitblatt de Toronto est si voisine d'*Allons-y* que sa datation ne saurait faire de doute. Elle est bien de la même période et en illustre une fois de plus la complexité. Si on tente de faire le bilan, il apparaît que la production de 1957 a pris surtout trois directions : les toiles noir, brun et blanc souvent désignées comme des « toiles cosmiques », les toiles qui ont concentré leur recherche surtout sur les formes noires, et les toiles plus dynamiques de la fin qui annoncent les recherches calligraphiques de 1958.

L'ensemble acheté par Stern devait faire partie, au début de l'automne suivant, d'une exposition à la Dominion Gallery présentant « 100 tableaux peints par des artistes canadiens habitant l'étranger », à savoir Borduas, P.-V. Beaulieu, Petley-Jones et Riopelle. L'exposition eut lieu du 25 septembre au 16 octobre 1957, au moment où Borduas était déjà en voyage au Portugal et en Espagne.

Il est assez difficile de reconstituer le contenu exact de la participation de Borduas à la Dominion Gallery. *The Montreal Star* note seulement :

> *There are about 20 Borduas pictures, including half a dozen painted this year in a new style that seems to have begun in 1956 with* Expansion rayonnante *and* Pétales et pieux [29].

La demi-douzaine signalée par le critique du *Star* pourrait bien être les six tableaux achetés par Stern le 29 juin précédent d'autant que *Pétales et pieux* faisait partie de ce groupe de six [30]. Il faut donc ajouter à ce groupe, *Expansion rayonnante* comme faisant partie du lot acheté l'année précédente.

Le commentaire de Rodolphe de Repentigny n'est guère plus consistant.

> Pour préparer son exposition de peintres canadiens à l'étranger, M. Stern est allé rendre visite à Paul-Émile Borduas et Jean-Paul Riopelle. Le premier, bien qu'il n'ait pas encore exposé à Paris, a déjà attiré l'attention de bon nombre d'amateurs et, nous dit son visiteur, son atelier était presque vide de tableaux malgré une production intense [31].

Revenant sur le sujet vers la fin du mois de septembre, le critique de *La Presse* nous révèle la présence des tableaux suivants à la Dominion Gallery : *Ardente, Survivance d'août, Rouge de mai, Les Gouttes bleues, Les Oiseaux du paradis* et confirme la présence d'*Expansion rayonnante* et de *Pétales et pieux* à l'exposition [32].

29. « On peut y voir une vingtaine de tableaux de Borduas, y compris une demi-douzaine exécutés cette année, dans cette nouvelle manière qui semble commencer en 1956 avec *Expansion rayonnante* et *Pétales et pieux*. » « Riopelle, Borduas at the Dominion », *The Montreal Star*, 12 octobre 1957.

30. Soit *Caresses insolites, Figures contrariées, Allons-y, Contrastantes, Je te plumerai* et *Pétales et pieux*.

31. R. DE REPENTIGNY, « Échos d'événements futurs », *La Presse*, 7 septembre 1957, p. 65.

32. R. DE REPENTIGNY, « Borduas renouvelé, Beaulieu aquarelliste », *La Presse*, 28 septembre 1957, p. 73.

Survivance d'août et *Rouge de mai* appartenaient au même lot qu'*Expansion rayonnante* et avaient été achetés le 12 juillet 1956. Les autres tableaux sont chez Stern depuis plus longtemps : *Ardente, Les Gouttes bleues* et *Les Oiseaux du paradis* sont des tableaux de New York. Nous arrivons donc à une douzaine de titres sur vingt. Si l'on supposait que huit des treize tableaux achetés par Stern le 12 juillet 1956 faisaient aussi partie de l'exposition, nous ne serions pas loin du compte [A].

De Repentigny commente ainsi *Expansion rayonnante* :

> Le tableau intitulé *Expansion rayonnante,* peint l'an dernier, est beau comme une bannière. [...] Les formes, ce qui est nouveau chez Borduas, sont ponctuées, frappées, et en même temps pleines d'élan. L'effet de lumière intense est plus poussé que dans ses précédents tableaux, car ici il a réduit à un minimum les traînées colorées laissées par le couteau dans la pâte blanche.

Il analyse ainsi l'évolution qui a mené Borduas à ce point.

> Parmi les tableaux précédant immédiatement cette nouvelle période, *Ardente, Survivance d'août, Rouge de mai,* on remarque une évolution pleine d'ardeur depuis le rythme syncopé, frénétique du premier, à la sérénité nouvelle du troisième, où la couleur se purifie pour jeter des éclats plutôt que de simples reflets. Le second tableau est un intermédiaire — le rythme a repris une orientation privilégiée, verticale. Borduas s'était fait un moment peintre de la vitesse [...] est redevenu [...] le peintre des signes [33].

Nous nous accordons avec de Repentigny pour voir une peinture de signes, dans la peinture de Borduas. Mais la préoccupation du mouvement et de « la vitesse » venait de refaire leur entrée dans le développement de Borduas. Cela, on pouvait ne pas le savoir à Montréal.

Alors que se tenait cette présentation à la Dominion Gallery, Borduas partait pour une nouvelle tournée méridionale, cette fois en Espagne et au Portugal. À la veille de son départ, il écrit à Jean-René Ostiguy qu'il ne pourra le voir

> [...] qu'en novembre, partant la semaine prochaine pour un voyage de trois mois en Espagne et au Portugal [34].

On peut suivre assez bien son itinéraire, grâce à la correspondance. Le 18 août 1957, il note sur une carte postale qu'il est « en route vers le Portugal et l'Andalousie [35] ». Michel Camus a droit à plus de détails. De Tarifa, Borduas lui écrit :

> [...] tant je m'ennuie...
>
> Un bonjour hâtif de ce point — le plus loin — du voyage.
> Je viens d'y passer quelques jours à admirer la côte africaine dans la solitude, la mer, le sable et le soleil [...] Cadix d'où je viens est une petite merveille ! Je file vers Malaga, tout près et Grenade [36].

Le 7 septembre 1957, comme il l'annonçait dans sa lettre précédente, il est à Grenade et, de Castell de Ferro, il écrit à Michel Camus.

33. *Art. cit., La Presse,* 28 septembre 1957.
34. Borduas à J.-R. Ostiguy, 25 juillet 1957, T 221.
35. Borduas à G. Lortie, 18 août 1957.
36. Borduas à Michel Camus, 31 août 1957.

Je m'arrête ici jusqu'au 17 avec l'espoir d'y recevoir un mot et ces vagues désirs que l'on traîne partout. Inutile de vous dire que votre pensée ne me quitte pas : hier vous étiez dans la haute montagne au sommet des Sierra Nevada, aujourd'hui vous êtes dans un charmant jardin au bord de la Méditerranée. Je vous écris assis à une petite table près de la piscine. Il est midi 30 mais l'on déjeune entre deux et trois et l'on dîne à dix. [...] Grande animation ! Surtout les enfants. L'Espagne ne risque pas de s'éteindre : les gosses en quantité et qui semblent disposés à en faire d'autres ! [...] Un joli biquini ! Il est français. C'est l'un des charmes de ce voyage que les touristes français en cette Espagne trop guindée et bien lourde [...]. Mais il y a ces paysages. Ces merveilleuses montagnes grises et roses ! Il y a l'Alhambra et Goya ! Cela vaut un voyage même solitaire. Cependant trois mois c'est bien long avec la « veuve joyeuse » qui reste ardente et souple. Je brûle les étapes très courtes et je poireaute [...]. San Sebastian, Burgos, Valladolid, Madrid, Toledo, Segovia, Salamanca, Guarda, Coimbra, Nazaré, Lisbon, Beja, Sevilla, Cadiz, Malaga, Grenada (par Loja), Motril et Castel de Ferro. Ainsi vous pourrez me suivre à la trace [37].

Toujours au même endroit, il écrit à Michel Camus la semaine suivante :

[...] Ce séjour en Espagne me donne le goût de construire des murs, des terrasses, une montagne éternelle, dessus, une fière et légère maison de papier, toute blanche, toute ouverte sur la Terre, éphémère comme l'amour — qui ne dure qu'un siècle — et à laquelle on mettrait le feu une fois devenue inutile. [...] la chair brûle ici que de souvenirs et de soleil ! Les bikinis [avec un k cette fois] qu'un rappel visuel [...]. Je redeviens sérieux et rentrerai à Paris avec mille courages [38].

Le même jour, il envoie une carte aux Lortie :

Beau voyage en Espagne et au Portugal. Depuis dix jours, je flâne sur la plage pour permettre à mon courrier de me rejoindre.

Toujours de Castell de Ferro, le 25 septembre, il annonce aux Camus la date de son retour à Paris :

[...] le temps reste splendide, mais j'ai l'impression de le perdre.
J'entrerai à Paris vers le 15 octobre. J'ai hâte de vous revoir, de me remettre à une activité substantielle.
Ici c'est sans espoir !

De retour à Paris, donc probablement vers la mi-octobre, Borduas reprend une nouvelle période d'activité. À son arrivée, une lettre de Gibbs l'attend :

I bought La Bouée from Martha Jackson when I saw it reproduced in the catalogue of your show. Here is our current exhibit in which we are showing 4 of your paintings [39].

Dans la même lettre, Gibbs suggère de prendre contact avec la galerie Facchetti qui expose Dubuffet à Paris, comme un possible représentant. Du 8 octobre au 2 novembre 1957 était présentée à la Tooth Gallery, à Londres, une exposition collective intitulée « Recent Developments in Painting » qui réunis-

37. Borduas à Michel Camus, 7 septembre 1957.
38. Borduas à Michel Camus, 16 septembre 1957.
39. « J'ai acheté La Bouée chez Martha Jackson après l'avoir vu reproduite au catalogue de votre exposition. Nous avons accroché ici quatre de vos tableaux dans une exposition en cours. » David Gibbs à Borduas, mi-octobre 1957, T 216.

saient Appel, Borduas, Calliyannis, Jenkins, Riopelle et Stubbing. La partici-
pation de Borduas est connue : *La Bouée, Radiante, Fragments d'armure* et
Silence magnétique. La critique anglaise, sans être hostile à Borduas, ne lui
porte que peu d'attention. Elle ne le connaît pas et hésite à se prononcer sur
lui. W. R. Jendwine ne fait que le classer parmi les « tachistes or action
painters » du groupe, qui lui paraissent être surtout Riopelle, Appel et Jenkins.

> *The six painters shown are naturally representative of only some of the
> almost infinitely various "recent development", but though each of them
> has a personal style, they all belong to the non-geometrical wing of
> abstract painting. Riopelle, Borduas, Appel, Jenkins and perhaps Stubbing
> adhere more or less loosely to the tachistes, or action-painters.*

L'auteur n'en commente pas moins ensuite un tableau spécifique de Borduas :

> *Borduas' La Bouée is an example of an essentially abstract work with some
> figurative content. The form of the buoy stands out clearly and one can
> see its outline broken on the right by areas of brownish and greenish paint,
> which in a naturalistic painting would have represented water splashing
> accross it. The elements from which the painting has been made are easily
> discovered. In other works there is no trace of figuration — a few rather
> simple forms placed upon a background whose uniformity of tone is broken
> by the paint textures* [40].

Dans le *Journal Truth*, Borduas est déclaré être « une figure moins familière »,
à l'instar de Stubbing :

> *Yet the work of each of these painters has, in its way the look I am
> speaking of, since the actual paint has the same function in all their
> pictures : that of insulating the current of the painter's thought and feeling,
> and so of maintaining it in a free and fluid state, not harnesses to the
> business of representating objects or to that of constructing a satisfactory
> abstract pattern.*

> *Image or patterns may be present in their works, but the pigment remains,
> as it were, uncomitted to either of those things* [41].

Par ailleurs, la description suivante de *The Observer* pourrait s'appliquer à *Si-
lence magnétique* :

40. « Il va sans dire que les six peintres exposés ne représentent qu'une fraction des
« forces nouvelles » dans le monde extrêmement varié de la peinture actuelle. Bien que
chacun ait sa manière propre, tous sont abstraits et non géométriques. Riopelle, Borduas,
Appel, Jenkins et peut-être Stubbing suivent plus ou moins le credo tachiste ou expressionniste
abstrait [...] *La Bouée* de Borduas est un bon exemple d'une œuvre essentiellement abstraite,
mais gardant des racines dans la réalité. La « bouée » s'y laisse clairement apercevoir. On
peut en lire le contour, brisé sur la droite par des plans brunâtres et verdâtres, qui, dans un
tableau figuratif correspondraient au ressac de l'eau autour d'elle. On peut donc découvrir
aisément à partir de quels éléments naturalistes le tableau a été peint. D'autres travaux ne
portent aucune trace de figuration. Ils se réduisent à quelques formes simples posées sur un
arrière-plan dont l'uniformité n'est brisée que par des effets de texture. » W. R. JENDWINE,
« Recent developments in painting », *Apollo* (Londres), octobre-novembre 1957, pp. 88-89.
41. « Toutefois, toutes les œuvres de ces peintres ont en commun de donner le même
rôle à la matière picturale comme telle, à savoir de capter le courant de la pensée et de
l'émotion du peintre de manière à le maintenir en état de flux constant et à le libérer de la
tâche de représenter des objets ou de construire des motifs abstraits. Certes, images et motifs
sont bien présents dans leurs travaux, mais la matière demeure libre par rapport aux unes et
aux autres. » « Art », *Journal Truth* (Londres), 18 octobre 1957, T 70.

*The Canadian, P. E. Borduas, has a painting of black shapes edged with
blue, on a white ground, at first suggestive of rock and gradually of their
slow movements in space* [42].

On a vu plus haut qu'on pouvait définir ces mouvements dans l'espace comme
des mouvements de rapprochement pour les taches du registre supérieur et
d'éloignement pour celles du registre inférieur. L'impression, que ce mouvement
est lent, est juste, semble-t-il.

En comparaison avec les ventes massives de l'été 1956, celles de 1957 pa-
raissent assez minces. Le bilan des expositions est à l'avenant : participation à
des expositions de groupe à Londres et à Montréal, toujours rien à Paris. L'année
est moins faste que la précédente, même si la production a pris une maîtrise et
un aplomb plus grands. Surtout, le temps se fait court. Borduas réussira-t-il à
percer sur le marché international, comme il en avait rêvé ?

42. « Le Canadien P.-É. Borduas présente un tableau où des formes noires bordées de
bleu sur un fond blanc suggèrent d'abord des rochers puis, après examen plus prolongé, leur
lente dérive dans l'espace. » Neville WALLIS, « Beyond the kitchen sink », *The Observer*
(Londres), 20 octobre 1957, T 70.

23
Succès européen?
(1958)

Au début de son séjour parisien, Borduas avait déclaré être venu à **Paris** pour une « confrontation ». Il n'en voulait partir (pour le Japon ?) que lorsque celle-ci aurait eu lieu. À l'automne 1957, il en était toujours au même point. Pour toutes sortes de raisons, quelques-unes assez futiles et d'autres de plus de conséquence, Borduas n'avait pas encore été vu du public parisien. Il n'avait fait qu'une brève apparition, peu remarquée et sans conséquence, à la Maison canadienne. Aucune galerie n'avait daigné exposer ses œuvres et, par voie de conséquence, la critique française était restée à peu près muette sur sa production. La nécessité de percer dans le milieu parisien se faisait donc plus pressante. Elle l'avait toujours été, mais, avec le temps, le délai se chargeait d'angoisse. Se pouvait-il que Paris l'ignorât purement et simplement ? que la « confrontation » ne se fît jamais ? Telle est la toile de fond sur laquelle se détachent les événements de la fin de 1957 et de 1958.

Le 29 octobre 1957, René Garneau, conseiller aux Affaires culturelles à l'Ambassade du Canada à Paris, invite Borduas à participer à l'Exposition canadienne commerciale et culturelle, devant se tenir dans les locaux des grands magasins du Louvre sous le titre de « Visages du Canada ». Borduas a probablement d'abord répondu positivement à l'invitation, puisque Garneau l'en remercie.

> Je suis vraiment heureux d'apprendre que vous consentirez à nous prêter quelques toiles. [...] Votre présence à cette exposition me paraît essentielle et elle satisfera les quelques peintres à qui j'ai demandé de se grouper autour de vous: Riopelle, Edmund Alleyn, Suzanne Bergeron et Jack Nichols [1].

Mais, il semble bien qu'il se soit ravisé peu après. Marcelle Ferron qui avait été également sollicitée se souvient qu'elle et Borduas avaient finalement décliné

1. R. Garneau à Borduas, 8 novembre 1957, T 127.

l'invitation. On imagine bien pourquoi. « Visages du Canada », inauguré le 17 janvier 1958, n'était qu'une grande foire commerciale avec police montée en habit rouge à l'entrée (en mannequin empaillé, s'il vous plaît !), simili cascade et sapins, cabanes de trappeurs, chevreuils vivants, panneaux décoratifs illustrant les principales industries de la région, étalage de produits d'artisanat (ceinture fléchée), y compris le sucre d'érable dont tous les Canadiens, alors à Paris, firent grande boulimie ! Le tout sur l'air d'*Alouette* et de *Vole mon cœur vole...* ! Cette image qu'on entendait donner du Canada et spécialement du Canada français, il y a longtemps que Borduas l'avait rejetée complètement. Que seraient allés faire ses austères tableaux dans ce bazar ? Aussi les comptes rendus de journaux qui signalent la présence de quelques peintres à « Visages du Canada » ne mentionnent jamais Borduas.

> On y voit beaucoup d'œuvres d'art moderne, sculptures de Jean-J. Bourgault de Saint-Jean-Port-Joli, par exemple ; une peinture remarquable de notre célèbre peintre Alfred Pellan. *La Jeune Fille au collet blanc*, et même des œuvres de l'art non figuratif. Signalons aussi, parmi les sculptures, un Christ très remarqué, dû à une jeune artiste de Montréal, madame Jean Dufresne (Hélène Gagné) qui depuis un an réside à Paris avec son mari et qui sont tous deux enchantés de leur long séjour [2].

Flore Mondor-Chaput, plus explicite, ne nomme pas non plus Borduas.

> Plusieurs de nos jeunes peintres exposent quelques tableaux. Nous voyons les toiles signées : Suzanne Rivard, Beaulieu, Bergeron, Alleyn, Tancrède, Benoît, Jérôme, Matte. Et quelques tableaux de la génération plus ancienne : Gagnon, Morrice [3].

Il est donc très probable que Borduas n'ait pas participé à cette exposition. L'eût-il fait qu'il n'en aurait pu tirer quoi que ce soit pour sa carrière parisienne.

Comme cela lui était déjà arrivé, Borduas est lent à se remettre à peindre au retour des vacances. Jacques Dubourg, qui décidément tombe toujours mal, se voit répondre par la négative quand il lui demande des tableaux en consigne.

> Dommage que ce ne soit pas un bon moment pour choisir des tableaux à l'atelier. Après les vacances, ils se font rares [4].

Borduas répond avec plus d'enthousiasme à la demande de Louis Archambault, chargé de choisir des peintres d'origine montréalaise pour le concours Guggenheim, section nationale :

> Votre invitation du 26 décembre [...] me flatte beaucoup. Voici ce qui m'intéresserait : soumettre au jury une toile de l'hiver dernier de 100 F (64″ x 51″) intitulée *L'Étoile noire* [5].

La proposition est apparemment acceptée, puisque Borduas envoie son tableau au Musée des Beaux-Arts de Montréal le 17 janvier 1958. Mais on sait que Borduas ne remportera pas alors le prix anticipé [6]. On ne le lui décernera que, plus tard, à titre posthume et pour ce même tableau.

2. H. DUFRESNE, « L'exposition de la province a conquis tous les Parisiens », *La Patrie*, 2 mars 1958, p. 118.
3. « La Province de Québec fait belle figure à l'Exposition de Paris », *Notre temps*, 8 mars 1958, p. 3.
4. Borduas à Jacques Dubourg, le 27 novembre 1957, T 122.
5. Borduas à Louis Archambault, le 2 janvier 1958, T 228.
6. Le jury lui préférera l'envoi de J. L. Shadbolt à cette occasion.

Quoi qu'il en soit, avec la nouvelle année Borduas se remet à peindre. Aux Lortie qui projettent de le visiter à Paris, il écrit : « Le moment serait bien choisi ; une nouvelle fournée vous attend [7]. La galerie Laing les précède, cependant. Un avis d'expédition [8] révèle les dix titres vendus à cette galerie :

> *Huile*, 12 F ; *Rouge et noir*, 12 F ; *Léda*, 12 F ; *Rencontre*, 40 F ; *Croisée*, 12 F ; *Vigilance*, 12 F ; *Végétative*, 12 F ; *Au gré des crêtes*, 8 F ; *Noir et blanc*, 12 F ; *Jardin d'hiver*, 6 F.

De cet ensemble, nous ne connaissons que quatre tableaux. *Huile* se rapproche d'*Allons-y* et autres tableaux de 1957 [9].

Noir et blanc [fig. 120] présente des taches rectangulaires ou carrées, noires sur fond blanc, distribuées en trois bandes verticales parallèles mais non continues. Les taches noires sont déposées dans un lit blanc préparé pour les recevoir, d'où les rebords blancs visibles à l'approche des taches. En général, les taches évitent de toucher la périphérie du tableau. Elles paraissent s'avancer vers le spectateur plutôt que de s'enfoncer dans le blanc du tableau. Maçonné à grands coups de spatule, les taches plus allongées sont formées de deux ou trois blocs continus, voire légèrement superposés l'un à l'autre. C'est là un fait nouveau, parce qu'il tend à donner un caractère de plans à ce qui n'était que des taches auparavant. Même le caractère orthogonal de la composition augmente cet effet de plans disposés en damier dans l'aire picturale.

Borduas craint-il le statisme de la composition dans *Noir et blanc ? Végétative* [fig. 121] rétablit le mouvement dans ses droits. Les taches réapparaissent comme telles. Elles sont plus libres de forme. Surtout, leur distribution dans l'aire picturale suggère la rencontre de deux mouvements verticaux en sens inverse : descendant sur la gauche, ascendant sur la droite. Entre les deux une ligne de suture trace le lieu de rencontre de ce double mouvement qu'on pourrait bien comparer à celui de la sève dans l'arbre (d'où le titre, probablement). Mais *Végétative* laisse encore une question sans réponse. L'expression du mouvement est-elle liée aux taches ? N'y a-t-il pas une façon de développer les taches en plans sans pour autant perdre le dynamisme évoqué habituellement par celles-ci ?

Dans *Croisée* [pl. XXV], le peintre commence à entrevoir la solution. C'est un tableau bien surprenant de prime abord. Il paraît bâclé et peu intéressant, trop explicite même. Il présente d'abord deux plans horizontaux peints d'une seule venue en noir sur fond blanc. Puis parallèlement aux côtés du tableau ont été peintes des sections de bandes kaki qui pourraient se lire comme passant derrière les bandes noires, mais qui sont plutôt coïncées entre elles. L'espace central ainsi défini a été occupé enfin par quelques traces rouge brique. La forme d'ensemble obtenue évoque bien une « croisée », moins au sens de carrefour que de châssis vitré fermant une fenêtre. Mais on comprend en quoi ce tableau amorce la synthèse du statisme et du dynamisme des compositions précédentes. Les plans noirs (statiques) traversent de part en part l'aire picturale,

7. Borduas à G. Lortie, 3 janvier 1958.
8. 14 janvier 1958, T 206. Les tableaux seront expédiés le 28 janvier 1958.
9. Il porte au verso une étiquette : « Borduas « Huile » ». Le collectionneur le tient de la galerie Dresdnère où il portait le titre erroné de *Composition 1956*. Nous croyons que c'est un tableau de l'année suivante.

portant la trace d'un seul geste (dynamique) de la main du peintre. Le plan peut donc être vectoriel. Il peut être prégnant d'une direction imprimée à la matière par le geste du peintre. Les bandes verticales n'ont pas le même dynamisme. Borduas semble avoir voulu les faire sortir de l'aire picturale, les projeter à l'extérieur vers le spectateur. C'est pour cette raison qu'elles se superposent chaque fois aux bandes noires, et que les traces verticales au centre sont peintes dans des tons plus vifs que les bandes latérales. De toute manière, il s'agit d'échapper à la bidimensionnalité contraignante de la surface. Borduas qui rêve de l'Orient vient de trouver quelques éléments de sa calligraphie personnelle. Il poursuivra sa quête dans cette direction.

À s'en tenir à la chronologie, le tableau vendu après ceux qu'a acquis la galerie Laing, est *Pierres noires* [10], acheté par Jean-René Ostiguy. Le tableau présente dans le fond blanc deux bandes verticales rosâtres sur lesquelles ont été déposées deux séries de trois taches noires. Les taches sont encore séparées les unes des autres. Elles ne sont pas mises en continuité comme dans *Noir et blanc,* ni fondue en un seul geste comme dans *Croisée* ; pourtant elles sont alignées et démontrent bien que Borduas est arrivé au plan par la fusion des taches de ses tableaux noir et blanc. Le lit rosâtre dans lequel sont déposées les « pierres noires » démontre aussi que Borduas cherche à contraindre la spontanéité des taches de son tableau dans une direction privilégiée, ici, verticale. Mais il ne croit pas encore possible d'obtenir cet effet par la continuité du geste. Les « pierres » sont en discontinuité les unes par rapport aux autres. Elles permettent de franchir pas à pas, et non d'une seule traite, le mouvement suggéré. Quand cette hésitation sera dépassée, apparaîtront de véritables plans vecteurs dans les tableaux de Borduas.

La visite d'Ostiguy avait un autre but. Représentant la Galerie nationale du Canada, il était venu choisir un tableau récent de Borduas pour compléter la présentation de son œuvre à l'Exposition universelle de Bruxelles. Il arrête son choix sur *Mushroom* (titré aussi *Composition 33),* un tableau de l'année précédente [11]. Borduas songe à l'accompagner d'un autre tableau intitulé *Bambou,* qui est resté difficile à identifier. Il semble être revenu sur cette dernière décision et *Bambou* ne fera pas le voyage à Bruxelles. Sur les entrefaites, les Lortie, qui s'étaient déjà annoncés, paraissent à l'atelier de Borduas vers la fin de février. C'est l'occasion de « quelques balades ensemble » dans Paris. Celles-ci créent une interruption bienfaisante au milieu d'une session de travail intense [12]. Surtout, les collectionneurs montréalais acquièrent, à cette occasion, pas moins de quinze toiles de Borduas.

> *Pas feutrés* (13″ x 15″) ; *L'Écluse* (18″ x 15″) ; *Promesse brune* (12 F) ; *Hésitation* (12 F) ; *Vol vertical* (12 F) ; *Baiser insolite* (12 F) ; *Ramage* (20 F) ; *Le Dégel* (20 F) ; *Boucle perdue* (20 F) ; *Contraste et liseré* (20 F) ; *Bombardement* (20 F) ; *Nœuds et colonnes* (40 F) ; *Translucidité* (40 F) ; *Chatoiement* (20 F) ; *Épanouissement* (120 F) [13].

10. Acquis le 5 février 1958. Le titre n'est pas de Borduas, celui-ci ayant laissé à Ostiguy l'initiative de le titrer, T 225.

11. Ostiguy arrête son choix le 26 février. *Mushroom* sera expédié à Bruxelles, le 31 mars 1958, T 225.

12. « Je travaille beaucoup, soit ! Rien n'empêchera cependant de faire quelques balades ensemble », Borduas à G. Lortie, 10 février 1958, T 225.

13. La liste en est dressée, le 24 février 1958, par Borduas.

Ces tableaux sont expédiés à Montréal le 24 mars 1958, comme on peut l'établir à partir d'une lettre de Borduas aux Lortie, datée du 13 mars.

> Vos tableaux attendent le 24 en séchant à la lumière de l'atelier. [...] Je me suis remis à peindre : l'angoisse reste grande ; il n'y a rien à faire contre. Pourtant ? !...

Il ne faudrait pas en conclure que toute la série est constituée de tableaux récents..., trop frais pour ne pas « sécher » à l'atelier quelque temps. Certains d'entre eux nous sont connus : *Translucidité* (1955), *Chatoiement* (1956), *Épanouissement* (1956) et *Le Dégel* (1956) qui sont des tableaux déjà anciens. Il ne faut sans doute pas identifier *Ramage* qui est un 20 F comme *Le Dégel* (72,5 x 60 cm) avec le tableau de même titre de 1956 qui mesurait 38 x 46. Mais il serait tentant d'identifier *Pas feutrés* avec un tableau dont les Lortie avaient fait une diapositive et qu'ils désignaient comme le numéro 1 de l'exposition chez Agnès Lefort. C'est l'ordre qu'on lui voit occuper sur la liste de vente de Borduas et ce titre semble tout à fait approprié pour ce tableau. Si c'était le cas, le tableau est signé et daté en haut à gauche « Borduas / 56 ». De même, *Hésitation* est probablement connu par une autre diapositive des Lortie, marquée « No 4 A. Lefort ». Il s'agit aussi d'un tableau signé et daté en bas à droite « Borduas / 56 ». *Vol vertical* enfin, également connu par une diapositive des Lortie marquée « No 5 A. Lefort », nous paraît dater de 1957.

Seraient plus récents, parmi les tableaux que nous avons pu repérer : *Baiser insolite* (1958), *Contraste et liseré* (1958), *Bombardement* et *Nœuds et colonnes*. Malheureusement, *L'Écluse*, *Promesse brune* et *Boucle perdue* n'ont pu être retrouvés. *Contraste et liseré* (1958) [pl. XXVI] [14] est à peu près au degré de développement des *Pierres noires*. Les taches noires n'y sont pas encore fusionnées en plans. De la même manière aussi, des zones rosâtres transparentes, peintes avant les taches noires, déterminent à l'avance les positions que celles-ci occuperont dans l'aire picturale. Mais, contrairement aux *Pierres noires, Contraste et liseré* ordonne ses taches sans tenir compte de l'orthogonalité du support et les distribue à l'oblique comme s'il s'agissait de dépasser en tout sens le rectangle du tableau. *Contraste et liseré* témoigne donc d'une tendance au dynamisme qui paraît caractéristique d'une part importante de la production de 1958.

Avec *Baiser insolite* [pl. XXVII] [15] cette tendance est confirmée. Ce dernier tableau se divise en trois registres étagés horizontalement. Dans celui du haut, deux pointes noires s'avancent l'une vers l'autre pour se rencontrer au centre en un « baiser » justement. Celui de la zone médiane est occupé par une longue langue bleutée transparente, partant de la gauche du tableau et s'arrêtant avant de toucher le côté opposé. Le registre inférieur enfin est traversé par un plan faisant un angle obtus avec le rebord inférieur du tableau. Ce plan redressé comme un sexe est parallèle à une ligne de suture traversant l'aire picturale pour aller rejoindre le point de rencontre des deux plans noirs du haut du tableau. On notera aussi que, dans ce tableau bien composé, la fusion des taches noires en plans noirs est plus poussée que dans *Contraste et liseré*.

14. Son collectionneur actuel le tient des Lortie.

15. Qu'on a vu reparaître récemment à l'exposition « Borduas et les automatistes. Montréal, 1942-1955 », où on l'avait cru daté de 1953 (voir cat. no 35, p. 89). Il est bel et bien daté « 1958 », cependant.

Nœuds et colonnes [fig. 122] reprend la structure de composition de *Croisée,* mais en inversant le rapport des bandes noires et des bandes claires. Les premières sont à la verticale, les secondes, à l'horizontale. Il en résulte un dégagement plus grand du champ. Une série de taches courbes s'accrochent aux « colonnes » comme autant de bannières. Nous vérifions une fois de plus dans cette production l'évolution de la tache au plan et du plan statique au plan dynamique. *Nœuds et colonnes* se maintient dans l'univers référentiel de *Croisée.* La colonne est aussi un élément d'architecture. La présence des « nœuds » est plus mystérieuse. Ils apparaissent dès qu'on accepte de lire les taches courbes associées aux colonnes comme les étapes d'un trajet enserrant les « colonnes » de son mouvement sinueux. C'est d'ailleurs pour cette raison que cette série de taches se répète telle quelle autour de chaque colonne. *Bombardement* enfin présente une plage centrale blanche encastrée entre deux plans noirs appuyés à la périphérie du tableau. Des reliefs dans la pâte tracent six divisions parallèles et perpendiculaires aux registres horizontaux. Chaque division est marquée d'un frottis brunâtre dans sa partie blanche.

Après le départ des Lortie, Borduas fait une courte excursion en Suisse, comme on peut le déduire d'une lettre qu'il leur adresse à son retour. « Un peu tard pour satisfaire à votre lettre du 10. Un voyage en Suisse en est la cause [16]. » Borduas aimait la Suisse qui lui rappelait le Canada. Il songea à s'y établir.

De leur côté, les Lortie ayant en main une importante collection de tableaux décident à leur arrivée d'organiser une exposition à la Galerie Agnès Lefort. Ils l'intitulent simplement « Cinq années de Borduas [17] », le plus ancien tableau de l'exposition remontant à 1954. Il n'y a pas de catalogue de cette exposition mais on peut en reconstituer le contenu grâce aux commentaires des journalistes et grâce aux autres documents déjà utilisés [A]. Ainsi *Baiser insolite* est reproduit dans *The Montreal Gazette* [18]. Un article de Rodolphe de Repentigny [19] ne mentionne pas moins de neuf autres tableaux. Il cite d'abord *Bonaventure* (1954) comme le seul tableau de l'exposition à avoir « déjà été montré [20] ». Il mentionne ensuite *Épanouissement* « dominé par des jaunes » comme « le plus grand tableau de l'exposition » et *Chatoiement,* comme « le plus fascinant ». Il cite ensuite trois tableaux récents : *Contraste et liseré, Vol vertical* et *Bombardement,* qu'il oppose à un tableau « plus ancien » comme *Translucidité.* Il décrit un autre tableau sans le nommer :

> Un des tableaux les plus « évidents » de l'exposition est aussi le moins bon : des colonnes noires, deux bandes beiges horizontales, des demi-cercles noirs composent un ensemble qui paraît curieusement recherché et où l'on chercherait en vain l'étincelle poétique.

Ce dernier tableau est faible surtout à cause de la symétrie.

16. Borduas à G. Lortie, 24 avril 1958.

17. Elle a lieu du 26 mai au 7 juin 1958. Pour ces datations voir les communiqués de *La Presse,* 17 et 24 mai 1958, ou du *Devoir,* 24, 26, 31 mai, 2 et 5 juin 1958.

18. 7 juin 1958. Curieusement dans la légende de cette photographie, on indique que Borduas est « now living in Greece ». Les Lortie ont peut-être mentionné le désir de Borduas de visiter la Grèce et le journaliste anglais aurait mal compris.

19. « Cinq années dans l'art de Borduas : une unité poétique », *La Presse,* 29 mai 1958.

20. À « En route », chez A. Lefort, du 12 au 26 octobre 1954.

C'est probablement le même tableau que Dorothy Pfeiffer a en vue quand elle écrit :

> *Although supposedly non-objective, one painting in particular,* Knots and Columns, *insists upon provoking one's imagination and might easily have been entitled : « Two Village Pumps, Footsteps and Pigeons ». Actually, however, it is the painter's expression of the ruins and brilliant white light of Greece* [21].

Si c'est le cas, Rodolphe de Repentigny l'a aussi nommé un peu plus loin en remarquant que *Nœuds et colonnes* lui paraît une composition « fâcheusement décorative ». Robert Ayre a été aussi choqué par ce tableau. Il le décrit sans le nommer :

> *There is one painting that I find too obviously schematic : two black verticals crossed by two chocolate horizontals, with two broken downward curves, two similar shapes at the base of the verticals, and four leaf-shaped fragments. In spite of its symmetrical plan, it is almost a return to the figurative. I could not help seeing two trees and two owls flying low* [22].

La critique était donc unanime à rejeter ce tableau trop « évident ». On ne peut nier qu'elle ait été intriguée par le tableau. Chacun y est allé de son interprétation de ce que Borduas appelait des « nœuds » dans son tableau. On y a vu des « demi-cercles noirs », des « courbes » mais aussi bien deux pompes à eau comme on en voyait jadis à la campagne, des pistes, des pigeons. Les « pistes » et les « pigeons » de l'un sont devenus des « feuilles » et des « hiboux volant bas » sous la plume d'un autre. Toutes ces interprétations ont en commun de lire les taches qui entourent les colonnes n'ont pas comme un trajet en arabesque mais comme des éléments séparés. De cette manière, le tableau devenait trop explicite.

Rodolphe de Repentigny citait encore *Boucle perdue*, « où deux taches noires s'attachent à une masse brune » et *Hésitation*. René Chicoine [23], de son côté, révélait la présence d'un douzième tableau, *Le Dégel*, auquel il assigne le numéro 8, ce qui correspond bien à la place qu'il occupe sur la liste de vente de Borduas. Il cite aussi *Nœuds et colonnes* et *Chatoiement,* mais comme portant respectivement les numéros 13 et 15. L'ordre de la liste de vente a dû être quelque peu perturbé vers la fin. Dorothy Pfeiffer permet enfin d'allonger la série d'un treizième titre quand elle décrit *Promesse brune* comme un

> *smaller work* [which] *catches the entire essence of Spring in one wonderfully placed little spot of transparent green* [24].

21. « Bien que censé être abstrait, *Nœuds et colonnes* en particulier, sollicite tellement l'imagination qu'on aurait pu l'intituler : « Deux pompes à bras, pistes et pigeons ». Il s'agirait, nous dit-on, de la réaction du peintre aux ruines et à l'éclatante lumière blanche de la Grèce. » « Borduas Exhibition », *The Montreal Gazette,* 31 mai 1958.

22. « Un des tableaux me paraît trop ouvertement schématique. Il comporte deux plans verticaux traversés à angle droit par deux plans bruns additionnés de deux courbes brisées vers le bas, de deux taches semblables au pied des plans verticaux et de deux fragments en forme de feuilles. Malgré sa symétrie, ce tableau constitue presque un retour à la figuration. Je n'ai pu m'empêcher d'y voir deux arbres et deux hiboux volant bas. » « Borduas is still concerned with texture and feeling », *The Star,* 24 mai 1958, p. 30.

23. « Chatoiement », *Le Devoir,* 31 mai 1958, p. 10.

24. « ...tableau plus modeste [qui] résume à lui seul l'essence du printemps par une petite tache verte transparente merveilleusement située » *art. cit.*

Qu'on ajoute *Pas feutrés, L'Écluse, Ramage* (inscrits à la liste de vente) et le tableau marqué « n° 14 » sur les diapositives des Lortie, et on arrive à dix-sept soit le total indiqué par Robert Ayre [25]. Sauf *Bonaventure,* toutes ces toiles étaient présentées pour la première fois au public montréalais. Comme son titre le suggérait, l'exposition avait un caractère rétrospectif et révélait le développement récent de la peinture de Borduas.

La presse accueille bien cette nouvelle présentation, mais a de la difficulté à discerner la direction nouvelle prise par Borduas. Rodolphe de Repentigny note que

> dans ses tout derniers tableaux, suivant la même voie que ceux montrés l'an dernier à la galerie Dominion, Borduas travaille avec des taches de noir solide et des « fonds » blancs épais ; les éclats de rouge qu'il avait introduits ont fait place à de pâles refrains gris, à des beiges et des bruns.
>
> L'on retrouve donc dans ses tableaux cette gravité de ton où les couleurs primaires, comme le rouge, le vert ou le jaune, à l'état pur, apparaissent comme des blessures même s'il n'y en a qu'une trace.

Le critique cite *Épanouissement* pour illustrer sa dernière remarque. Il ressort clairement de sa prose qu'il a senti plus de continuité que de nouveauté entre la production récente et l'ancienne. Il croit voir enfin dans *Baiser insolite* le résultat d'une

> synthèse des deux tendances manifestées chez Borduas récemment : la recherche d'une forme qui s'impose et celle d'une subtilité et d'une discrétion de sentiment, flottant comme une aura parmi les contrastes absolus de matière.

On retrouve des propos analogues sous la plume de René Chicoine.

> [...] nous voyons [...] des œuvres d'une conception nouvelle et intrigante, conception déjà amorcée dans les toiles vues à la Galerie Dominion il y a cinq ou six mois,

ou de Dorothy Pfeiffer : « *Texture and finish, however, remain as important as ever* [26]. » Enfin le titre même de l'article de Robert Ayre indiquerait bien qu'il entend marquer la continuité avec la production précédente : « *Borduas is still concerned with texture and feeling.* » Paradoxalement toutefois, c'est lui qui tente le plus à définir le sens du développement récent de Borduas.

> It is a development, it seems to me, looking at the new work of 1957 and this year, and comparing it with 1956, from the romantic to the classical [...] The interesting thing is that Borduas is now separating forms from context, giving more attention to space, and coming out stronger. But I see no tendancy to the purely geometrical. He is still concerned with the poetry of paint, with texture and feeling. Vestiges of the romantic remain, after all. The most interesting thing, though, is to see a mature artist who is not standing still [27].

25. *Ibid.*
26. « La texture et le fini demeurent aussi importants qu'avant. »
27. « Lorsque je compare ses œuvres récentes de 1957 et celles de cette année avec celles de 1956, il me semble que Borduas évolue du romantisme au classicisme [...] Il est très significatif qu'il sépare maintenant ses formes de leur contexte et donne plus d'attention à l'espace, avec le résultat que sa peinture paraît plus forte. Je ne perçois toutefois aucune

Ce qui est frappant dans cette prose critique, c'est de voir qu'elle n'a pas pu apprécier vraiment la nouveauté de la production de 1958, par rapport aux « toiles cosmiques » de l'année précédente. En effet, Borduas faisait plus que développer ses intuitions précédentes. Il introduisait de nouveaux concepts dont le plus important était celui du plan dynamique et annonçait déjà la direction que son œuvre prendrait par la suite.

Même si la tentation de partir, comme les étés précédents — il semble avoir songé à la Grèce — le visite encore, il paraît s'en être abstenu pour lors. Au fur et à mesure que le temps passe, on le sent prisonnier de ses rendez-vous, de ses obligations. Le 11 mars, il écrit à son ami Gibbs de la Tooth Gallery :

> Particulièrement pensé à vous ces derniers temps, me demandant si je devais attendre votre visite avant d'aller vers l'Italie et la Grèce. Si je puis régler certaines affaires en cours [au Canada], d'ici le quinze avril, je partirai immédiatement pour deux mois. Il me tarde de prendre la route, de rejoindre le soleil et la mer [28].

À Gibbs encore qui lui demandait s'il avait plusieurs tableaux de petites dimensions [29], il répète :

> Ne m'oubliez pas et continuez de faire voir ces tableaux à vos clients : ils finiront par saisir le sens de cette peinture — tout en espace — qui me passionne. [...]

> J'aurai grand plaisir à vous recevoir avant le 15 avril, et à vous montrer les nouvelles toiles nombreuses et petites.

Mais le 15 avril arrive et Borduas ne part toujours pas. Le printemps ramène les marchands de tableaux et les collectionneurs à Paris. Il faut les recevoir et remettre encore le départ pour la Grèce. C'est en effet bientôt au tour de Blair Laing de visiter Borduas [30]. Il acquiert quelques tableaux, dont voici la liste [31].

> *Les Boucliers*, 32″ x 42″ ; *Roses et verts*, 32″ x 42″ ; *Le Château*, 32″ x 42″ ; *Patte de velours*, 36″ x 30″ ; *Carrière engloutie*, 18″ x 22″ ; *Le vent dans les îles*, 8″ x 15″ ; *Vol horizontal*, 9″ x 13″.

Contrairement à son habitude, à Paris, Borduas indique les dimensions en pouces plutôt qu'en figure. Aussi bien, il s'agit d'une série de tableaux anciens de New York destinés au Canada. Tous ces tableaux sont de 1953, sauf les deux derniers peut-être, que nous ne sommes pas arrivés à retrouver. Il faut relever cette décision de Laing de concentrer ses achats dans la période de New York. Elle reflète la difficulté du public canadien à absorber les nouvelles toiles parisiennes de Borduas. Martha Jackson qui suit Laing de près à l'atelier de Borduas manifeste plus d'audace en acquérant sept tableaux récents, dont la liste est connue [32].

tendance vers la géométrie. Borduas reste préoccupé par la poésie de la peinture. Des vestiges de romantisme y restent donc, après tout. Ce qui est le plus frappant cependant, c'est de voir un artiste déjà mûr refuser de s'arrêter. »

28. Borduas à D. Gibbs, 11 mars 1958, T 216.
29. D. Gibbs à Borduas, 19 mars 1958, T 216.
30. Il s'annonce pour le « 15 mai prochain » dans une lettre à Borduas, 24 avril 1958, T 206.
31. D'après la liste d'expédition, datée du 29 mai 1958.
32. D'après la liste d'expédition, datée du 20 mai 1958, T 204.

Le Chant de la pierre (1956) ; *Silence instantané* (1957) ; *Éventails ou roseaux* (1958) ; *Dominos* (1958) ; *Repos dominical* (1958) *La Fourmi magicienne* (1958) ; *Fence and Defence* (1958).

Nous avons déjà commenté le plus ancien tableau de la série, *Le Chant de la pierre* en le rapprochant de *Dégel* (1956), ainsi que *Silence instantané* (1957). Les cinq autres sont récents. *Éventails ou roseaux* (1958) [fig. 123] est très semblable à *Pierres noires* acquis un peu auparavant par Jean-René Ostiguy. Deux bandes de frottis brun violacé reçoivent chacune une série de trois taches noires. Elles se trouvent en plus à longer les côtés du tableau, le divisant en cinq zones verticales. Aux extrémités latérales, on perçoit l'amorce de deux nouvelles bandes plus foncées comme si le peintre avait voulu suggérer une extension virtuelle vers la gauche et vers la droite du schéma mis en place dans l'aire picturale. Cet effet manquait à *Pierres noires*.

Repos dominical (1958) [fig. 124] et *Fence and defence* (1958) s'inscrivent aussi dans la suite des tableaux déjà commentés. Dans le premier, les taches fusionnent peu à peu en un long plan horizontal qui traverse tout l'espace du tableau selon un schéma assez semblable à *Baiser insolite. Fence and defence,* de son côté, reprend le schéma de *Croisée* ou de *Nœuds et colonnes,* mais en éliminant les éléments adventistes, ce qui donne beaucoup plus de force à la composition. Deux séries de plans-lignes, noir à la verticale, rosâtre à l'horizontale se coupent à angle droit, isolant les surfaces blanches du fond en autant de rectangles qui paraissent passer à l'avant-plan. Le titre, dont on ne connaît pas de version française, joue sur l'alitération « fence » et « defence », mais évoque « la clôture » qui ferme le jardin d'Éden où, depuis la faute, il est « défendu » d'entrer. Croisée, colonnes et clôtures sont autant d'éléments d'architecture qui ont en commun d'isoler un espace intérieur de l'extérieur. La peinture de Borduas tend à une objectivité de plus en plus grande. À la limite, il voudrait évacuer totalement le sujet et appartenir à l'opacité de la matière.

Par contre, *Dominos* (1958) et *La Fourmi magicienne* [fig. 125] amorcent chacun des nouvelles directions dans la production de Borduas. Sur le fond blanc de *Dominos* le peintre a d'abord posé une série de taches brunes transparentes assez soutenues et bien délimitées. Elles servent à leur tour de support aux taches noires qui sont ainsi repoussées à l'avant-plan par un jeu de construction en relief s'avançant vers le spectateur. *La Fourmi magicienne* est beaucoup plus libre de facture et relève plutôt de la calligraphie. Le noir est nettement superposé aux taches roses qui sont traitées en transparence. Une forme verticale importante rappelant le corps segmenté de la fourmi est contrebalancée sur la gauche par deux autres formes noires plus petites. Il est évident que les recherches de Borduas le portaient à favoriser tantôt des compositions bien ordonnées, quasi géométriques, tantôt des compositions spontanées et rapides, traduisant plus immédiatement son besoin de dynamisme.

Un autre document permet de se faire une idée du contenu de l'atelier de Borduas à ce moment. Il s'agit d'un court métrage fait par Robert Millet, en juin 1958 à Paris [33]. On y reconnaît quelques tableaux. Sur le chevalet de l'artiste

33. L'Office national du Film et les archives du Musée d'Art contemporain conservent chacun une copie de ce court métrage de cinq minutes, muet et en noir et blanc. Huit photos tirées du film peuvent être aussi consultées au Musée d'Art contemporain.

est placé *Composition 46* [fig. 126] qu'on peut donc dater de juin 1958, avec quelque certitude puisque le peintre y travaille au moment du tournage. C'est un tableau « calligraphique » dans l'esprit de *La Fourmi magicienne,* mais beaucoup plus dépouillé que ce dernier. *Composition 45* y paraît aussi, à gauche du chevalet. C'est un tableau semblable au précédent, sauf que les rectangles noirs au nombre de cinq ou six y sont dispersés à l'horizontale dans le bas du tableau ou à l'oblique, vers la droite. Sont visibles également, un *Sans titre* qui sera exposé à Londres en octobre 1958 [34] et *Composition 7,* qui paraît archaïque dans cet ensemble. Figurent enfin au-dessus du canapé de l'atelier, *Symphonie 2,* à preuve que Borduas attachait une certaine importance à ce tableau de 1957 et un petit tableau énigmatique, connu comme *Composition 1* [fig. 127] qui est probablement plus récent.

Borduas trouve enfin le moyen de se libérer et part pour Venise, où il tient à être présent à l'inauguration du pavillon canadien de la XXIXe Biennale de Venise, dans le nouveau pavillon dessiné par Enrico Peressuti, alors jeune architecte à Milan. Certes, Borduas n'y présentait pas d'œuvres mais l'exposition des œuvres de Morrice a pu l'y attirer. Comme l'expliquait Buchanan,

> many nations have a habit of presenting at Venice retrospective selections of the work of men, no longer living, who yet helped in the earlier years of the century to stimulate the growth of the modern movement in painting. In this connection, the name of James Wilson Morrice at once comes to mind. Also, it has been many years since anything by this great Canadian artist has been exhibited in Europe. The decision, therefore, has now been made to feature a group of the best of Morrice's compositions for the opening of the pavilion. These are to be on the main walls while on a number of the free-standing screens there will be hung examples of recent work by two young Canadian artists of distinct originality in their respective fields. Paintings by Jacques de Tonnancour are being chosen and lithographs by Jack Nichols. Sculpture is to be represented by Anne Kahane of Montreal [35].

On ne voit pas, sauf Morrice, qui aurait pu l'intéresser à cette exposition de Venise. Sur place, il a fait quelques contacts : avec M. Eichenberger de Munich [36] et probablement avec Martha Jackson [37]. Il ne s'attarde pas cependant à Venise. De là, il se rend à Bruxelles, où il expose au pavillon canadien de l'Exposition universelle. On se souvient que J.-R. Ostiguy l'avait déjà rencontré

34. Il sera reproduit dans *Arts,* décembre 1958, p. 23.
35. « Plusieurs pays ont pris l'habitude de faire à Venise une présentation rétrospective des œuvres d'un artiste qui, bien que décédé, a eu une importance dans l'évolution de la peinture moderne au début du siècle. Le nom de James Wilson Morrice ne saurait être mieux choisi pour abonder dans le même sens. Bien plus, il y a très longtemps que ce grand artiste canadien n'a pas été exposé en Europe. Aussi en est-on arrivé à la décision de montrer un groupe des meilleures compositions de Morrice à l'ouverture du pavillon [canadien]. Ses toiles occuperont les cimaises les plus importantes, alors que les travaux récents de jeunes artistes canadiens également intéressants dans leur sphère respective, seront accrochés sur des écrans isolés au milieu de l'espace de la galerie. Les peintures de Jacques de Tonnancour et les lithographies de Jack Nichols compléteront l'exposition. Anne Kahane de Montréal représentera la sculpture. » « Canada Builds a Pavilion at Venice », *Canadian Art,* janvier 1958, pp. 29-30.
36. Borduas à Eichenberger, 2 juin 1958 : « Je serai à Venise également », T. 108.
37. Borduas à Martha Jackson, 6 avril 1958, T 204.

pour préparer cette participation et qu'il avait retenu en particulier le grand tableau intitulé *Mushroom* pour cette exposition.

De Bruxelles enfin, Borduas revient à Paris où une lettre de Martha Jackson l'attend. Elle lui annonce son intention d'intéresser des marchands allemands à son œuvre : « *Two German dealers are coming to your studio. I will bring one of them* [38]. »

Martha Jackson et Alfred Schmela rencontrent en effet Borduas à son atelier, peu après. Schmela accepte d'organiser une exposition particulière à Düsseldorf pour le mois suivant. Une note dresse la liste des tableaux

> consigné(s) à la Galerie Alfred Schmela : dix tableaux. Raison : une exposition à Düsseldorf en juillet [39].

Malheureusement la liste qui suit ne porte aucun titre. Les œuvres y sont simplement numérotées Düs. 1, Düs. 2, etc. Les dimensions et les dates sont données, s'échelonnant de 1955 à 1958. Par ailleurs, aucun catalogue n'est publié faute de temps. L'ouverture de l'exposition a lieu le 11 juillet 1958. Borduas assiste au vernissage. À partir de la liste du 28 juin on sait que l'exposition comportait six tableaux de 1955, deux de 1956, un de 1957 et un de 1958. Le plus récent [fig. 128] est reproduit sur le carton d'invitation [40]. C'est un tableau remarquable dans la suite de *Baiser insolite*. Le haut de la composition est occupé par un grand rectangle noir qui s'ouvre sur la périphérie du tableau. Au centre s'étendent deux strates horizontales de blanc quelque peu nuancé de traces de couleur transparente. Dans le bas enfin, coincées par une nouvelle strate de blanc, quatre taches noires se distribuent respectivement à gauche et à droite, équilibrant la composition pour ainsi dire classique de ce tableau. Mais, comme le rectangle noir du haut est très imposant, il ramène dans la bidimensionnalité un tableau que sa composition en triangle aurait pu faire basculer dans un schéma perspectiviste. Le 24 septembre 1958, par contre, Schmela n'a encore rien vendu. Le 13 octobre, il vend deux tableaux, probablement à la galerie Moos de Toronto. L'une des ventes est un tableau de 1955. Cela suffit à Borduas pour écrire à Martha Jackson.

> Düsseldorf est un succès : intérêt chez les artistes. Ventes suffisantes.
> J'espère continuer cette collaboration avec M. Schmela [41].

Il est difficile par contre de parler de succès financier...

Pour en finir avec l'exposition de Düsseldorf, nous avons anticipé un peu sur la chronologie. Il ne dut pas rester longtemps à Düsseldorf. De Paris, il écrit aux Lortie, dès le 17 juillet 1958, décrivant ses allées et venues récentes :

> Depuis deux mois j'étais tantôt à Venise où j'assistai à l'inauguration du Pavillon canadien — tantôt à Bruxelles et à Düsseldorf pour le vernissage de ma première exposition en Allemagne.

38. « Deux marchands allemands veulent vous voir à l'atelier. J'en amène un avec moi. » Martha Jackson à Borduas, 22 juin 1958, T 204.

39. Note datée du 28 juin 1958, T 214.

40. Nous l'avons retrouvé chez un collectionneur de Windsor, Ontario, qui l'avait acquis à la Galerie Moose à Toronto. On sait que cette galerie a des contacts avec l'Allemagne. Il porte à l'endos l'étiquette « Dus. 3 ».

41. Borduas à Martha Jackson, 24 octobre 1958.

Même notation dans une lettre à Ostiguy :

> J'arrive de Düsseldorf, où une exposition particulière de mes toiles se tient à la sympathique galerie Schmela. Contact des plus encourageants avec de jeunes peintres de la ville. On semble mieux préparé là qu'à Paris. Étrange [42] !

Se situe ensuite un nouveau et court voyage en Suisse, car, le 25 août, il écrit aux Lortie :

> J'arrive de la Suisse fatigué et déçu. Non de la Suisse que j'aime toujours, mais des espoirs de m'y établir définitivement. Il faudrait une fortune ou alors se terrer dans un coin perdu. Force est de poursuivre patiemment le séjour humide et peu chaleureux de Paris. Plus tard on remettra tout en question.

Il a donc été question d'un nouvel exil ! Mais ce à quoi Borduas rêve, ce n'est pas à la Suisse, mais à ce qu'elle signifie dans l'imaginaire de bien des Canadiens en exil : un petit coin du Canada. Décidément, Paris perd son charme et le succès s'y fait toujours attendre.

Alors qu'on improvisait la manifestation de Düsseldorf, Londres préparait une exposition importante des travaux de Borduas. Le 28 août, David Gibbs passe à son atelier pour y choisir des tableaux récents devant compléter la présentation qu'on projette pour le mois d'octobre suivant. Le lendemain, la liste des tableaux mis en consigne est dressée :

> *Gris et blanc*, 50 F ; *Transparence*, 50 F ; *Bambou*, 40 F ; *Noir sur brun*, 40 F ; *Sans titre*, 12 F ; *Sans titre*, 12 F ; *Sans titre*, 12 F [43].

On les retrouve en effet tous les sept à l'exposition de Londres.

L'exposition intitulée « Two Canadian painters » et qui présentait Harold Town (12 œuvres) en même temps que Borduas prend place à la Tooth's Gallery, du 7 au 25 octobre 1958. Un catalogue préfacé par Alan Jarvis, alors directeur de la Galerie nationale du Canada, a été publié. Il donne la liste des dix-sept œuvres de Borduas [A].

L'exposition a un caractère rétrospectif. Une toile, *La Passe* [44], et une aquarelle, *Solitude du Clown*, l'une et l'autre de 1950, une autre aquarelle, *Rendez-vous dans la neige* de 1951 [45], entendent donner une vue de la production ancienne de Borduas. La période de New York est presque escamotée dans la présentation. Seul un des deux tableaux de 1955 [46] peut s'y rattacher, à savoir *Pulsation*, alors que *Persistance des noirs* a probablement été peint à Paris, au début de son séjour. C'est évidemment la période parisienne qui est la mieux représentée : quatre tableaux de 1956 (*Vigilance grise, Chinoiserie, Clapotis blanc et rose* et *La Bouée*), un tableau de 1957 (*Silence magnétique* [47]) et les sept de 1958 que Gibbs venaient d'emprunter en consigne à Borduas lors

42. Borduas à J.-R. Ostiguy, 20 juillet 1958.
43. Note de Borduas, T 216.
44. Acheté par Gibbs chez Martha Jackson, à New York, le 15 mars 1958.
45. L'une et l'autre provenaient de la Picture Loan Society où Gibbs les avait achetées, lors de son passage au Canada, en mars 1958.
46. Achetées en même temps que *La Passe* à New York.
47. Achetés l'année précédente à New York.

de son récent passage à Paris. Martha Jackson prêtera enfin *Tendresse des gris,* pour cette exposition [48].

Il est utile ici de faire la revue des tableaux de 1958. Pouvons-nous les identifier ?

Un article de l'*Architectural Review* [49] reproduit la *Composition 56* [fig. 129] qui se rapproche de *Dominos.* Elle s'intitulait probablement *Noir sur brun* à l'exposition, car c'est une 40 F (99,5 x 81,5 cm). Avec *Bambou,* c'est la seule toile de 1958 à avoir ces dimensions. *Transparence* ne réapparaîtra qu'à la rétrospective de 1962 [50]. Il faut peut-être identifier *Gris et blanc* avec la *Composition 25* qui a les mêmes dimensions. Le titre lui irait tout à fait. Des trois *Sans titre,* nous sommes sûrs de l'identité d'au moins un qui est reproduit dans *Arts.* C'est le tableau qu'on peut voir dans le court métrage de Robert Millet.

La critique portera moins d'attention à cette exposition qu'à « Recent development in painting », aussi bien l'une et l'autre expositions n'eurent pas la même prétention. La première entendait révéler une nouvelle tendance picturale. Celle-ci présentait simplement deux artistes canadiens. Les critiques londoniens accuseront le fait.

48. La Tooth Gallery l'achètera en février 1960.
49. Vol. 125, février 1959.
50. Il est reproduit au catalogue, p. 39.

24

En expectation
(1959-1960)

Tous les déplacements des œuvres et de leur auteur à travers l'Europe ne constituaient peut-être que l'amorce d'un succès européen pour Borduas. Paris restait toujours dangereusement absent du circuit. Le temps se faisait court. L'anxiété et la nostalgie du Canada allaient croissantes. Alors que, peu après son arrivée à Paris et souffrant déjà d'isolement, Borduas avait rêvé d' « un petit coin douillet, fut-il au Canada [1] » à la fin de sa vie, cette nostalgie s'exprime encore plus ouvertement. Il écrit au frère Jérôme :

> Je ne vous cacherai pas le plaisir que j'éprouverais d'être sur place et de vous voir à l'œuvre. Le mieux que je puisse espérer c'est de vous faire une visite. M'ennuyant des amis, du pays, de son climat, de ma montagne, il faudra bien y retourner un jour ! J'en profiterai pour monter à la Côte-des-Neiges. Et là, nous verrons si tout est aussi beau que je l'imagine [2].

Un peu plus tard, son ami d'enfance Bernard Bernard se voit faire une proposition encore plus concrète.

> Comment va le pays ? Je pense toujours y retourner un jour. Mais je crains que ce soit encore loin.
>
> [...] Dis-moi, serait-il possible de construire un atelier sur le Richelieu à l'embouchure de la petite rivière tout près de Saint-Mathias ? La route du Bord-de-l'Eau, venant de Saint-Hilaire, s'éloigne du Richelieu pour passer sur un pont à cet endroit. Cela forme à droite une pointe remplie d'arbres avec une vieille et grande maison sombre au bord des deux rivières : tu vois ? Acheter tout ce coin et y construire des maisons serait sans doute rentable ? Qu'en penses-tu [3] ?

1. Borduas à G. Lortie, déc. 1955. AGL.
2. Borduas au Frère Jérôme, Paris, 10 janvier 1959. T 135.
3. Borduas à Bernard Bernard, Paris, 28 avril 1959. T 183.

Paris l'avait déçu. La confrontation attendue ne s'était pas produite. N'était-il pas plus sage dès lors de rentrer au pays ? Bien que lui paraissant inéluctable, cette solution lui semblait « encore loin ». Qu'est-ce qui pouvait encore le retenir ? des contingences d'argent ? un reste d'espoir toujours tenace ? des amitiés parisiennes ? quelques vieux doutes sur le Québec malgré tout ? Un peu de tout cela et plus encore.

Mais Paris était encore capable de surprise. Le 28 avril 1958, Yves Klein présente son exposition « Le bleu immatériel » chez Iris Clert. On sait que c'est à cette occasion que Klein avait invité tout Paris à vernir une galerie vide, qu'il avait repeinte en blanc. On ne sait si Borduas se rendit à la galerie le soir du vernissage. Il s'y serait retrouvé au milieu d'une foule innombrable. Klein a raconté lui-même en détail l'événement.

> 21 heures 30. Tout est comble, le couloir est plein, la galerie aussi. [...]
> 21 heures 45. C'est délirant. La foule est si dense qu'on ne peut plus bouger nulle part. Je me tiens dans la Galerie même. Chaque 3 minutes, je crie et répète à haute voix aux personnes qui s'entassent dans la Galerie de plus en plus [...] : « Mesdames, Messieurs, veuillez avoir l'extrême gentillesse de bien vouloir ne pas stationner trop longtemps dans la Galerie pour permettre aux autres visiteurs, qui attendent dehors, d'entrer à leur tour. » [...]
> 22 heures 10. 2 500 à 3 000 personnes sont dans la rue [4].

Il est plus probable que Borduas s'y soit rendu quelques jours après, l'exposition s'étant prolongée jusqu'au 12 mai. Il se serait retrouvé parmi les quelques « deux cents visiteurs » qui y passèrent quotidiennement, toujours aux dires de Klein. Il semble bien qu'il ait rencontré l'artiste à cette occasion. Il connaissait probablement déjà ses tableaux monochromes. Il est certain que le côté radical de l'œuvre de Klein l'a fasciné (comme l'art fulgurant de Mathieu l'avait touché, à son arrivée à Paris). La meilleure preuve de ce fait se trouve dans une série de tableaux entièrement monochromes peints durant l'été 1958 par Borduas. Elle consiste en cinq peintures peintes d'une même pâte : blanche dans le cas de *Composition 59*, rouge, dans celui de *Composition 61* [pl. XXVIII] et grise pour les trois autres : *Composition 60, 62* et *64* (Borduas évite le bleu qui était devenu la marque distinctive de Klein). Le peintre demande aux seuls accidents de la matière accrochant la lumière physique de définir l'espace, radicalisant encore plus la position qu'il avait prise au début de son séjour parisien avec ses tableaux « de plus en plus blancs, de plus en plus objectifs », comme *Chatoiement* (1955) ou *Hésitation* (1955). Dans ces nouveaux monochromes, la couleur même en trace dans le blanc, n'a plus sa place. Seule la lumière physique jouant sur les reliefs de la pâte anime quelque peu les pures surfaces que sont devenus ces tableaux.

On a qualifié cette série d' « expérimentale ». Il semble même que Borduas ait donné à ses visiteurs l'impression qu'il n'attachait pas lui-même beaucoup d'importance à ces tableaux. Mais il ne pouvait lui échapper que l'enjeu des monochromes d'Yves Klein était sérieux, puisqu'il s'agissait ni plus ni moins que de « dépasser la problématique de l'art ». Aussi bien, Borduas hésite à le

4. Voir Y. KLEIN, *Le Dépassement de la problématique de l'art,* Montbliart, 1959. Borduas avait un exemplaire de cette publication dans sa bibliothèque.

suivre jusque-là. Il a tôt fait de rétablir ses contrastes de noir et blanc dans sa production subséquente. Mais un changement radical est introduit à partir des monochromes. Les tableaux à une ou deux exceptions près, ne sont plus titrés. Ils ne sont même plus signés. Le discours, qui les avait accompagnés depuis le début et auquel nous avons toujours porté une oreille attentive, s'arrête. La peinture de Borduas devient un monde muet. Bien plus, même si le tableau monochrome ne paraît pas encore la solution au problème de la peinture, il exerce sa fascination sur Borduas et il l'exercera jusqu'à la fin. Quand Borduas arrivera au bout de sa course, il peindra au moins deux tableaux où la noire étendue l'aura emporté sur la profondeur blanche. Mais, pour lui, il s'agira du dernier tableau, c'est-à-dire du tableau fermant le cycle entier de sa production mais aussi du tableau fermé, opaque, dérobant son sens, mystérieux comme la mort.

Durant l'été 1958, Borduas peint régulièrement [5]. Que peint-il exactement ? Il n'est pas toujours facile de le dire. Sa correspondance parle de « 60 F ». Une série de tableaux est dans ces dimensions et paraît constituer la suite naturelle des monochromes. Il s'agit de : *Composition 37* [fig. 130], *38* [fig. 131], *39* [fig. 132] et *40*. Borduas y réintroduit la notion de contraste en peignant des taches noires sur un fond blanc, mais comme les taches sont reportées en périphérie du tableau (en bas ou en haut), l'expansion blanche du fond (à peine rehaussée de traces de rouge dans le cas de *Composition 39*) rappelle les monochromes. *Composition 37* comporte quatre taches au sommet et *Composition 38* n'en a que trois au même endroit. *Composition 39* pose au bas du tableau trois blocs noirs. Enfin *Composition 40* distribue ses taches noires aussi bien dans le haut que dans le bas du tableau. Cette simple description marque qu'on médite ici sur les aires privilégiées du tableau : le haut et le bas, la périphérie et le centre, le mouvement (d'ascension) et le repos, etc. Ainsi, dans les quatre taches de *Composition 37*, la plus petite, posée de biais par rapport aux autres, semble annoncer une descente dans le vide. Les taches de *Composition 38* sont en montée. Celles de *Composition 39* sont en repos et évoquent davantage le profil d'un mur qu'autre chose. Cette association n'est peut-être pas déplacée puisqu'un des rares tableaux titrés de cette époque s'intitulera *Pierres angulaires*. Dans *Composition 40*, le mouvement suggéré est plutôt celui d'une entrée et d'une sortie par les côtés du tableau.

Au début de l'automne 1958, Max Stern annonce à Borduas qu'il ne pourra pas le visiter cette année.

> *I would like to inform you that we did not come to Europe this year as we are extending our Gallery [...]. Unfortunately all this work prevents us from visiting Europe this year* [6].

Après les visites nombreuses des étés précédents, ce désistement de Stern pouvait paraître de mauvais augure. Au même moment, cependant, Laing, collègue

5. Le 20 juillet 1958, il écrit à Jean-René Ostiguy : « Il ne reste à l'atelier que de grandes toiles récentes ». Et, le 10 octobre 1958, aux Lortie : « Depuis juillet, je n'ai peint que des 60 F. Il reste cependant quelques toiles de l'hiver et du printemps derniers, 2 — 20 F, 3 — 30 F. »

6. « Nous aimerions vous informer que nous ne sommes pas venu en Europe cette année à cause des travaux d'expansion à la galerie [...] Malheureusement tous ces travaux nous ont empêché de nous rendre en Europe cette année. » Max Stern à Borduas, 30 septembre 1958, T 215.

torontois de Stern, passe à l'atelier et acquiert, le 20 octobre 1958, une série de huit tableaux.

> L. 1. *Gris sonore*, 25″ x 19″ ; L. 2. *La Naissance d'un étang*, 22″ x 18″ ; L. 3. *Libellules égarées*, 40 F ; L. 4. *Miniatures empressées*, 80 F ; L. 5. *Souriante*, 38″ x 47″ ; L. 6. *Réunion continue*, 39″ x 47″ ; L. 7. *Ronde éveillée*, 32″ x 42″ ; L. 8. *Légers vestiges d'automne*, 120 F [7].

Ces tableaux sont anciens et appartiennent tous à la période de New York. Les trois premiers sont de 1953 et les autres, de 1955. Cet achat de Laing reflète certainement l'état du marché canadien de Borduas à l'époque. Borduas ne peut pas ne pas s'en inquiéter. Il s'en ouvre peu après à Martha Jackson.

> J'ai beaucoup vendu depuis votre dernière visite à l'atelier. Il ne me reste que six ou sept toiles de New York. Une vente de huit tableaux, cette semaine m'affole un peu et m'oblige à réviser les prix — au moins pour cette période de N. Y. — peut-être même de les retirer complètement du marché. Comme j'ai déjà fait pour les tableaux de Saint-Hilaire.

Percevait-il, en même temps, une certaine désaffection pour sa peinture récente ? Il s'empresse d'ajouter, au même endroit :

> Une nouvelle vague s'amorce, plus mystérieuse, en expectation ! Plus rien ne subsiste du tachisme, de l'« action painting » pour moi [8].

Par cette dernière remarque, Borduas marquait bien qu'en introduisant de plus en plus de contrôle dans la disposition des taches ou des plans sur l'aire picturale, il pouvait considérer s'être de plus en plus détaché d'une peinture gestuelle cultivant l' « accident ».

Mais cette activité picturale est interrompue par ce que Borduas décrira dans sa correspondance comme un moment « désespérément employé à écrire sur des problèmes canadiens, sur des vagues problèmes critiques dont je me suis mal acquitté [9] ». On serait bien en peine, à partir d'une indication aussi mince, d'imaginer quelle était la nature de cette activité d'écriture. Voici ce dont il s'agit. Vers la fin de 1958, Claude Gauvreau reprend le contact épistolaire avec Borduas ; l'échange qui en résulte est si suivi et si dense qu'on n'a pas de peine à croire que ce soit essentiellement à cela que Borduas ait passé son temps durant les semaines qui suivent. Claude Gauvreau envoie un de ses textes, intitulé *Machine à décerveler,* dans lequel était évoqué le problème national québécois. Cette résurgence de « nationalisme » dans la poésie de Gauvreau étonne Borduas et lui inspire le commentaire suivant :

> À distance, après cette trop longue absence, je comprends mal votre défense d'un passé déjà loin. Plus exactement, cette défense me cache vos espoirs en l'avenir : en cet avenir qui m'intéresse plus que le passé. Je départage mal les possibles de l'impossible, le personnel de l'impersonnel, les complexes dus aux phases anciennes de notre histoire d'un présent unifié qui monte. Je crus reconnaître des fixations, des partis pris désastreux, mais quelle générosité inventive, quel train du tonnerre, quel feu d'enfer, mon cher Claude [10].

7. T 206.
8. Borduas à Martha Jackson, 24 octobre 1958. T 204.
9. Borduas à J.-R. Ostiguy, 18 février 1959. T 252.
10. Borduas à Claude Gauvreau, Paris, 3 novembre 1958.

Claude Gauvreau, qui vivait alors une incompréhension monstrueuse de la part de la critique locale, reçoit avec reconnaissance cette critique pourtant assez négative de Borduas.

> Votre lettre est peut-être la seule critique vraiment constructive que j'aie reçue, depuis que j'existe, de quelqu'un, de mes écrits.

Il s'inquiète tout de même un peu des critiques de Borduas.

« À quels passages, par exemple, « passé » se réfère-t-il ? », demande-t-il. Il s'applique alors à mettre son critique « sur la piste » et lui révèle la structure complexe de son texte où

> toutes les phrases qui ont une allure rationnelle dans *Le Rose Enfer* sont des phrases absurdes. Ceci est conscient, l'a toujours été. Le contenu positif, ce sont les passages de vraie poésie (qui se réfère à la « cohérence » d'une réalité méconnue).
>
> .
>
> Je ne crois pas défendre quelque passé que ce soit. Avec fièvre j'ai montré le négatif à côté du positif. Tant pis pour ceux qui ne s'y retrouvent pas ! D'autres travaux suivront.
>
> .
>
> Les quelques phrases à allure pseudo-« nationaliste » sont les phrases les plus absurdes de tout le texte (un peu, selon son genre, comme les lieux communs de Beckett ou d'Adamov) : je les ai encadrées implacablement d'éléments positifs. Je ne croirai pas que vous ayez pu penser que j'aie reculé d'un pas par rapport au monisme.
>
> .
>
> Il ne faut jamais perdre de vue que ce sont des *personnages* qui parlent. Je ne m'identifie pas au personnage Domitien D'Olmansay, même si je lui laisse dire parfois des choses « vraies » [11].

Les « petites mises sur la piste » de Gauvreau n'ont peut-être convaincu qu'à moitié Borduas. Il croit devoir préciser sa pensée dans un long texte qui portera la date « novembre-décembre 1958 » et dont on vient d'indiquer le contexte. Ce long texte de Borduas est connu. Il a été publié [12]. Il s'agit de « Petite pierre angulaire posée dans la tourbe de mes vieux préjugés ». On sait que c'est dans ce texte que Borduas affirmait d'abord que « la seule foi que je puisse conserver en l'homme se situe en terre d'Amérique ». C'est dans ce texte qu'il témoignait d'une expérience qui l'avait convaincu d'une identité « canadienne » au-delà des différences linguistiques.

> À New York (dans un milieu canadien — d'expression anglaise — où je fus reçu une fois), j'ai eu la surprise de reconnaître une certaine unité psychique canadienne en découvrant « mes chers ennemis héréditaires » aussi semblables à moi-même que possible. J'en fus littéralement bouleversé. Surprise désagréable tranchant dans le vif de mon sentiment de « Canadien », comme nous disons, réservant injustement ce qualificatif à notre « supériorité française ».

11. Claude Gauvreau à Borduas, 6 novembre 1958.
12. *Situations*, mars-avril 1961.

Cela allait si loin qu'il pouvait écrire : « Sur notre unité ethnique se fonde le premier article de ma foi en l'avenir. » Décrivant ensuite sa prise de conscience de la peinture américaine, il ajoutait :

> Et voilà le deuxième article de ma foi : l'Amérique du Nord poussera suffisamment la synthèse universelle pour rayonner sur la Terre entière ou nous n'existerons pas ; ni elle, ni nous. C'est l'enjeu capital de l'Histoire. Il n'y a plus d'avenir français possible nulle part au Monde. Il y aura un avenir américain ou russe. Pour moi les jeux sont faits.

Claude Gauvreau répond bientôt à la longue missive reçue. Il y a eu la révélation d'un Borduas inattendu et tente de s'expliquer à lui-même ce qui s'est passé.

> Il ne fait pas de doute que vous avez « le mal du pays ». Et il me semble que vous évoluez vers un nationalisme canadien (« Sur notre unité ethnique se fonde le premier article de ma foi en l'avenir »).

> Une pensée un peu loufoque m'est venue : celle que vous traversez une évolution analogue à celle des futuristes passant au fascisme. En d'autres termes, j'ai un peu l'impression que vous retournez à des valeurs rationnelles et quelque peu conservatrices. Est-ce que je me trompe ?

Malgré tout, ses positions à lui ne contredisent pas complètement celles de Borduas.

> [...] je ne suis pas un Canadien typique. Le peu de réceptivité que les êtres se croient tenus de manifester à mon égard me dispense de donner à ma pensée une tournure immédiatement généralisable et sociable.
> .
> Ma pensée, donc, présentement, essaie d'être la plus universelle possible ; j'aspire à une façon d'être cosmique laquelle puisse me garder accessible à tout le concret qui est toujours fait de singuliers uniques. Même au temps lointain où j'étais Bloc populaire, je ne pouvais déjà pas concevoir que le terme de « Canadien » n'était applicable qu'aux seules personnes de langue française.
> .
> Les frontières géographiques sont à un degré moyen sans utilité pour moi présentement. [...] Leur disparition définitive m'apparaît, d'ailleurs, comme souhaitable (« One Big World » : voilà un programme sympathique...)
> .
> Seuls m'intéressent l'universel extrême et le singulier extrême.

C'est dans cette même lettre du 10 janvier 1959, pour le dire en passant, que Claude Gauvreau décrivant ensuite ses activités du moment annonce qu'il « projette d'écrire une longue pièce de quatre ou cinq actes qui s'intitulera *Les oranges sont vertes* ». Mais de plus de conséquence pour la suite de ses relations avec Borduas, c'est également dans cette lettre que Claude Gauvreau raconte à Borduas comment le réalisateur Olivier Mercier-Gouin avait cru très spirituel de tourner en « mélo idiot » une de ses pièces, *À l'écoute du sang*, jouée à la radio (CBF).

> L'explication de cette situation n'est pas difficile à capter : les responsables de sa matérialisation étant persuadés à priori que le texte était fou et insensé, donc insignifiant, ils ont cru pouvoir y mettre de l'humour, mais à partir de l'auteur plutôt qu'à partir du texte. [...] Une des interprètes

(Denise Pelletier) a joué presque continuellement sous un fou rire réprimé, ce qui interdisait au texte ses possibilités de drôlerie, puisqu'un acteur ne fait pas rire habituellement en riant lui-même (surtout s'il rit à l'encontre de son rôle) [13].

La réponse de Borduas fait écho à tous et chacun des aspects développés par Claude Gauvreau. Il en existe deux versions [14], la seconde seulement ayant été envoyée à son destinataire puisque d'elle seulement Borduas avait gardé une copie. Mais la première, plus explicite, vaut la peine d'être citée au moins en partie. Borduas ne pouvait d'abord resté indifférent à la suggestion de « fascisme » que Gauvreau avait cru déceler dans ses positions « quelque peu conservatrice[s] ».

> J'ai en horreur tout nationalisme. Je reste apolitique. De se reconnaître d'un lieu donné, d'un temps précis, est autre chose.
>
> Dante, Nietzsche, Ducasse, Rembrandt sont parfaitement déterminés et dans le temps et dans l'espace. Ils sont le fruit (et le symbole, inconscient peut-être) d'un peuple — dont tous les individus sont reconnaissables — à un moment de son évolution universelle.
>
> ..
>
> Quel est le mystérieux principe qui veut que tous les individus d'une même nation soient reconnaissables ? Je l'ignore. Comme j'ignorais que les Canadiens formaient psychiquement une même nation.
>
> Je me suis reconnu de mon village d'abord, de ma province ensuite, Canadien français après, plus Canadien que Français à mon premier voyage en Europe, Canadien (tout court, profondément semblable à mes compatriotes) à New York, Nord-Américain depuis peu. De là, j'espère « posséder » la Terre entière.
>
> Rationnelle, cette attitude ? Hum !... Certainement orientée, en tout cas, vers l'irrationnel d'une possession idéale.

À ce point de son raisonnement, Borduas pouvait penser rejoindre Claude Gauvreau. « Voilà où l'on se retrouve au « One Big World » souhaité. » En terminant, il exprimait de la tristesse des déboires littéraires de Claude Gauvreau.

> Vos pénibles démêlés avec le monde du théâtre m'affligent. J'y vois cependant comme une fatalité. Si l'on vous accordait la millième partie de la confiance qui vous est due, n'en seriez-vous pas dérouté ? Vous semblez — pour vous affirmer entièrement — avoir besoin d'une grande opposition. Quand même ! Il serait bon que l'on vous gâte un peu. Je le souhaite de toute mon ardeur.

Ces derniers mots probablement écrits en bonne part eurent un effet catastrophique sur le correspondant de Borduas. Il y vit une « accusation de masochisme », rouvrant une blessure psychique ancienne, et c'est comme un animal blessé qu'il « répond » à Borduas.

> Réponse a été faite à cette accusation, mais il est temps d'en finir avec ce mythe jésuite. S'il est pensable que je serais déconcerté si quelque justice soutenue m'était accordée, c'est que l'expérience d'une injustice exécrée et qui atteignit des proportions monstrueuses dont vous n'avez pas idée a été

13. Claude Gauvreau à Borduas, 10 janvier 1959.
14. Datées respectivement du 19 et du 21 janvier 1959.

de fort longue durée — mais ce moment de trouble serait bref, croyez-moi.
Qu'on assure la publication de mes œuvres essentielles, qu'on leur accorde
une vaste diffusion, qu'on les accompagne d'une action critique adéquate,
qu'on me procure les moyens financiers d'agir vastement — et vous verrez
si je serai malheureux ! ! ! « Il est inutile de lui accorder justice, il n'en
veut pas » — votre façon de penser excuse toutes les ignominies, toutes
les lâchetés, toutes les bassesses ! Je veux de la justice, je veux du triom-
phe — mon seul crime est d'en vouloir à un niveau respectable d'exigence.
Qu'on m'accorde la justice, qu'on m'accorde le triomphe à ce niveau —
et vous verrez si je les rejetterai [15] ! ! !

Cette réplique de Claude Gauvreau — nous n'en avons cité qu'un paragraphe,
mais elle s'étend sur sept pages — laissera Borduas pantois : « Bon ! me voilà
au banc des accusés... ». Légèrement peut-être, il croit ne pas devoir prendre
trop au sérieux ces « projectiles de votre artillerie lourde ». Il lui donne même
un peu de la sentence.

[...] nous avons chacun nos goûts, nos désirs et nos illusions. N'est-ce pas ?
Je vous laisse donc aux vôtres puisque nous ne parlons plus le même
langage. Je vous laisse aussi à vos prétentions qui s'opposent aux miennes :
moi qui préfère la générosité secrète à la justice tapageuse.

Peut-être regrette-t-il cette opposition. Il ajoute à la main au bas de la lettre :

Courage. Mon cher Claude, un triomphe se produira ! Peut-être pas celui
que vous êtes en mesure de désirer, mais un autre « fatal » imprévisible [16].

Peine perdue. La dernière lettre de Claude Gauvreau à Borduas se termine ainsi.

Il n'est guère difficile de parler de « générosité secrète » alors que ses
propres œuvres rayonnent largement dans le monde. Avec justice, d'ailleurs.
Je vous envie d'avoir l'aise qu'il faut pour pouvoir user de persiflage.
Je demeure sans aucune sorte de rancune [17].

Cette dernière lettre coupe les ponts de Claude Gauvreau avec Borduas.
Cette finale abrupte laisse Borduas assez rêveur. Il se prend à regretter d'avoir
détourné une partie de son temps — même pour des motifs altruistes — de
sa peinture. Il s'en ouvre à ses correspondants, auxquels il annonce son retour
à ses activités normales.

Ces derniers mois ont été désespérément employés à écrire sur des pro-
blèmes canadiens. Sur de vagues problèmes critiques [18] dont je me suis mal
acquitté. Enfin je me suis remis à peindre. Encore une fois les résultats sont
très modifiés. Où tout cela ira-t-il [19] ?

Même son de cloche aux Lortie :

Repris la peinture après de longues écritures. Une nouvelle phase où la
couleur revendique certains droits, s'annonce. Encore trop tôt pour en
juger [20].

15. Claude Gauvreau à Borduas, 5 février 1959.
16. Borduas à Claude Gauvreau, 15 février 1959.
17. Claude Gauvreau à Borduas, 20 février 1959.
18. Une partie de la correspondance de Claude Gauvreau et de Borduas dont nous
venons de faire état portait sur une interprétation du concept surréaliste de la « femme-
enfant » chez André Breton.
19. Borduas à J.-R. Ostiguy, 18 février 1959. T 252.
20. Borduas à G. Lortie, Paris, 19 février 1959.

Entre février et juin 1959, date de son départ pour la Grèce, Borduas malgré sa santé déclinante trouve encore la force de peindre. Comme il indique plus tard aux Lortie que, dans ses tout derniers tableaux, « il ne faut plus compter sur les charmes faciles de la couleur », on peut sans doute en déduire que les tableaux de l'hiver et du printemps 1959 réintégraient de quelque façon la couleur.

Plusieurs tableaux et non des moins connus de Borduas tombent dans cette catégorie. La *Composition 22* [fig. 133] qui sera présentée à la rétrospective d'Amsterdam et que W. Sandberg léguera au Stedelijk Museum en décembre 1962 comporte des bandes noires et rouges alternant. La magnifique *Composition 44* superpose un plan vert vertical à un plan noir horizontal selon le schéma cruciforme. Le même schéma est à l'œuvre dans *Composition 43* [fig. 134] où la branche horizontale est divisée en deux bandes noires et où la branche verticale est peinte en jaune et accompagnée de deux traits jaunes parallèles de chaque côté. Le tableau connu sous le titre d'*Abstraction en bleu* [fig. 135] de la collection de la Art Gallery of Ontario appartient à la même catégorie. Le même bleu se retrouve dans *Composition 6,* bien que ce tableau soit très différent d'aspect des précédents. Dans tous ces tableaux, le caractère calligraphique est très marqué, comme si Borduas entendait écrire un grand signe péremptoire sur le fond blanc de sa toile. C'est pour cette raison, et aussi à cause de la série des photographies de Janine Niepce qui montrent ces tableaux, qu'il nous semble nécessaire de rapprocher de cet ensemble des tableaux comme les *Compositions 27* et *65* même si leur ressemblance avec des compositions de Franz Kline ont donné parfois l'idée de les situer beaucoup plus tôt. On rapprochera *Composition 66* [fig. 136] qui est coloré de la *Composition 65* qui ne l'est pas. La même mise en page s'y retrouve. N'aurions-nous pas enfin le contexte normal de la série de vingt et un dessins sur carton de Gitanes que Borduas, retenu au lit pour de longues sessions, se serait vu contraint à faire faute de mieux quand la force lui manquait pour faire des tableaux à l'huile plus ambitieux ? Ils ont tous ce caractère calligraphique marqué et paraissent les esquisses de tableaux dans le style des *Compositions 65* ou *66*. Quand Jean-Paul Filion visitera l'atelier de Borduas après sa mort, il notera la présence d' « une table bondée de bouteilles d'encre ». N'est-ce pas l'indice que ces dessins à l'encre de Chine ne doivent pas se situer trop tôt dans le développement parisien de Borduas ?

À peu près dans le même temps par l'intermédiaire de Marcelle Ferron [21], Borduas rencontre Herta Wescher. Organisant alors une exposition intitulée « Spontanéité et réflexion », elle demande à Borduas d'en être. Il s'agissait d'une exposition collective qui groupait les œuvres de deux Canadiens, Borduas et Marcelle Ferron, un Américain d'origine suisse qui avait travaillé avec Moholy-Nagy à Chicago, Weber ; un Allemand d'origine danoise, Sonderborg ; une Suisse, Esther Hess ; un Israélien, Joseph Zaritsky, et Don Fink. L'exposition se tint à la Galerie Arnaud du 5 au 31 mars 1959. Dans la courte préface du catalogue de son exposition, Herta Wescher en définissait ainsi le projet :

21. C'est Herta WESCHER, alors rédacteur en chef à la revue *Cimaise*, qui consacre quelques lignes à Marcelle Ferron dans le numéro de novembre-décembre 1956 de la revue, p. 38, à l'occasion de son exposition à la Galerie du Haut-Pavé à Paris.

Entre les deux extrêmes, du géométrique et de l'informel, la peinture actuelle paraît obtenir le plus de résonance sous l'influence conjuguée de la spontanéité et de la réflexion, l'une l'emportant sur l'autre selon le tempérament de l'artiste.

Aux dires de Jean Gachon, Borduas y avait trois toiles [22]. *Cimaise* reproduit l'une d'entre elles. Il s'agit de *Composition 37*. Comme par ailleurs la critique est unanime à déclarer que Borduas y présentait trois œuvres de même style, on peut déduire, de cette seule toile, la nature de sa participation.

On comprend l'importance, pour Borduas, de cette exposition. Après quatre ans passés à Paris sans une seule exposition qui vaille, celle-ci pourrait paraître enfin le signe du dégel. Les commentaires de la critique devenaient fort importants dans ce contexte. Ils seront sympathiques à Borduas — surtout celui de Pierre Restany dans *Cimaise* — mais, en général, très superficiels et assez peu nombreux. Restany reprend pour l'essentiel la définition de Herta Wescher pour décrire le projet de l'exposition. Il y donne une place de choix à Borduas.

Borduas domine l'ensemble par ses remarquables constructions harmoniques à base de larges touches carrées, intégrées dans un espace aux subtiles blancheurs animées de résonances chromatiques [23].

Mais les critiques du *Monde,* de *Combat,* des *Lettres françaises* ou d'*Arts* se contentent de quelques descriptions ou de quelques platitudes [24]. À Montréal, *La Presse* se fait l'écho des unes et des autres.

Le maître Borduas y développe la manière qui lui est caractéristique, vouée au blanc pur sur lequel se détachent des motifs noirs ou des affleurements roses en légères touches [25].

Quoi qu'il en soit, cette petite manifestation semble devoir enclencher un mouvement. Deux mois après, Borduas a sa première exposition solo à Paris, du 20 mai au 13 juin 1959 à la Galerie Saint-Germain. Petite galerie de location de tableaux située dans le même quartier que la galerie Arnaud, la galerie Saint-Germain venait d'ouvrir ses portes. Borduas y sera un des rares exposants, car elle ne fera pas long feu. Dans une lettre à Martha Jackson, Borduas lie cette manifestation à celle de la galerie Arnaud qui l'a précédée.

La galerie Saint-Germain prépare ma première exposition particulière à Paris. Ici l'on commence à discuter de ma peinture à l'occasion d'une petite

22. Voir « Première exposition de Borduas à Paris », *La Presse*, 27 mai 1959.
23. P(ierre) R(estany), « Spontanéité et réflexion », *Cimaise*, avril-mai 1959, p. 44. La reproduction est en page 46.
24. « Il peint de grandes surfaces blanches surchargées ici et là d'affleurements crémeux à peine pigmentés, en haut ou en bas desquelles s'alignent à l'horizontale, sur un même rang, de larges nappes noires, comme les touches de bémol tranchent sur le clavier d'ivoire. » *Le Monde*, 13 mars 1959, p. 9, M. C. L., « À travers les galeries ». « Le gros apport de cette présentation est la découverte d'un jeune peintre qui cherche et sait déjà ce qu'est la peinture, Ferron, d'un peintre, qui fut jeune, il y a déjà longtemps et qui a les qualités d'une jeune avec l'expérience en plus, Borduas, et l'affirmation des larges possibilités et du très réel talent de Sonderborg ». (Georges BOUDAILLE, « Réflexion et spontanéité », *Lettres françaises*, 26 mars 1959.) Voir aussi L. H., « Pour vous guider dans les galeries de Paris, » *Arts*, 18 mars 1959, et « Un groupe à la Galerie Arnaud, » *Combat*, 16 mars 1959.
25. « Borduas expose à Paris et Boudreau prépare des œuvres pour Montréal », *La Presse*, 16 mars 1959.

exposition chez Arnaud « Spontanéité et réflexion », un groupe de sept peintres choisis par le critique Herta Wescher [26].

Le carton d'invitation à cette exposition ne reproduit qu'*Abstraction en bleu,* seul tableau dont on est sûr de la présence à cette exposition. Aucun catalogue ni liste n'en est resté. Jean Gachon affirme que Borduas y présentait 17 toiles.

> Ce sont 17 tableaux que le maître canadien expose aujourd'hui. Ils ont tous été peints au cours de ces deux dernières années.

Jean Gachon cite aussi un propos de Borduas tenu à l'ouverture de l'exposition.

> Ma peinture, nous a-t-il dit, s'attache à suggérer de plus en plus, par des contrastes, l'espace illimité surtout par l'opposition du blanc et du noir qui est très tranchée. J'emploie la couleur telle qu'elle sort des tubes sans aucune addition. Je cherche une visibilité de plus en plus franche. Le jeu de la lumière sur le blanc et le noir — ou sur toute autre couleur employée — donne à la toile sa vibration propre [27].

Gachon cite ensuite un texte de Herta Wescher, déjà au carton d'invitation.

> Ayant trouvé ses moyens d'expression essentiels dans la matière et l'espace, il a exécuté, dans un premier élan, des compositions dynamiques de mouvements tourbillonnants et de gammes chatoyantes. Mais ensuite les éléments se sont ramassés et réduits en nombre limité, formant des constellations sombres au milieu de fonds clairs. Le blanc est devenu la couleur prédominante que Borduas sait animer de plus subtiles modulations. Il en couvre les toiles de vastes étendues lumineuses, au bord desquelles des formes noires très strictes semblent arrêter l'espace. Lentement, les contours déchiquetés se rangent et s'alignent, les structures internes des compositions se coordonnent. Jamais, cependant, les surfaces ne deviennent monotones, schématiques, car Borduas applique la pâte avec de larges couteaux, et l'impulsion de sa main marque les parties lisses aussi bien que les autres, criblées de stries nerveuses.

> Toujours, la spontanéité est à la base de ses conceptions, mais une retenue naturelle le préserve de tout laisser aller. Si ses œuvres récentes redeviennent assez mouvementées, la rigueur de la composition n'est pas abandonnée. C'est pour atteindre aux justes dimensions — dans le double sens matériel et spirituel — que les signes qui apparaissent et dont la vigueur appelle parfois des couleurs plus décidées, se révèlent alarmants et rassurants à la fois. L'émotion qui imprègne la peinture de Borduas, la sensibilité de sa touche, perceptible dans le *forte* comme dans le *pianissimo,* font vibrer ses formes abstraites et les remplissent d'une singulière sonorité.

Cette description ne peut donner qu'une vue d'ensemble de l'exposition. On y retrouve allusion aux tableaux exposés chez Arnaud et aux quelques tableaux dans l'esprit d'*Abstraction en bleu* qu'on a pu retrouver. La consultation de la critique ne permet guère de préciser davantage nos données. Denys Chevalier ne reprend pour l'essentiel que le texte d'Herta Wescher.

> Ce peintre canadien expose des toiles récentes. Très peu colorée son expression s'appuie sur une matière picturale extrêmement dense, nourrie et riche. Après une période tachée et plus spontanée, le peintre semble revenir, dans ses œuvres récentes les plus vivantes d'ailleurs à un art

26. La copie de la lettre est datée « avril 1959 ? » dans les papiers de Borduas. T 204.
27. « Première exposition de Borduas à Paris », *La Presse,* 27 mai 1959.

davantage spatial dans lequel des modulations très nuancées traduisent, sur un mode autoritaire et décisif, une sorte de structuration de la lumière [28].

Heureusement que l'article est illustré d'un tableau. Il s'agit d'une *Composition*, qu'on date de « 1957 » à cet endroit et qui fait partie de la collection de madame Robert Élie. Pour le reste on ne peut que se perdre en conjectures.

On peut au moins, à propos de cette exposition, dissiper une légende qui a couru à son propos. Evan H. Turner a affirmé, dans son catalogue de 1962, que c'est « Tristan Tzara » qui avait « organisé » cette exposition [29]. Il n'en est rien. L'exposition avait été organisée par Herta Wescher en qui R. Anghion avait pleine confiance. La vérité est que Tzara habitait le même quartier et qu'on l'avait invité au vernissage pour y faire quelques déclarations favorables à Borduas [30]. Mais les choses n'en restèrent pas là. Sur une base factuelle aussi mince allait bientôt s'élever tout un édifice. En juin, Pâquerette Villeneuve, journaliste canadienne à Paris, écrit à Borduas :

> J'ai appris par Marcelle [Ferron] que vous aviez une exposition à la Galerie Saint-Germain. Je suppose que vous éprouvez une joie bien particulière d'avoir ainsi l'occasion de vous mesurer à Paris. Vous avez relevé un magnifique défi. Il paraît que Tristan Tzara vous a acheté un tableau. C'est un signe favorable [31].

Plus tard, Pâquerette Villeneuve écrira dans un article :

> Tristan Tzara, poète inventeur du mouvement Dada qui fit la pluie et le beau temps vers 1925, appuya si bien l'œuvre du peintre de Saint-Hilaire que la galerie Saint-Germain, grande galerie de la rive gauche, lui organisait une exposition solo, d'où partirent d'autres contacts [32].

Bel exemple d'amplification journalistique ! Borduas replaçait les choses dans leur véritable proportion, quand il écrivait à Bernard Bernard, un de ses amis d'enfance.

> En ce moment une galerie du boulevard Saint-Germain prépare une exposition particulière à Paris. C'est important, naturellement, mais non emballant. Cela correspond à peu près à ma première exposition à New York chez Mme Passedoit. Je souhaite qu'à la suite de cette manifestation je puisse rejoindre en permanence une galerie parisienne plus importante dont la politique me plairait davantage : elles sont très rares et ont la gueule fine [33] !

On sait que ce souhait restera lettre morte. Aucune grande galerie parisienne ne s'engagera envers Borduas de son vivant.

La vérité est qu'il dut se rabattre sur des expositions collectives à Paris. Du 6 au 26 juillet 1959, il expose au « 14e Salon des Réalités nouvelles », au Musée

28. D(enys) C(hevalier), « Borduas », *Aujourd'hui, Art, Architecture*, septembre 1959, p. 33.

29. *Op. cit.*, p. 38.

30. Nous tenons ces détails de Monsieur Gilles Rioux qui a interviewé R. Anghion à ce sujet à Paris. Qu'il trouve ici l'expression de nos remerciements.

31. T 170.

32. « Grand hommage de Paris au peintre Borduas », *La Presse*, 5 mai 1960. C'est évidemment la source de l'erreur de Turner.

33. Borduas à B. Bernard, Paris, 28 avril 1959, T 183.

d'Art Moderne de Paris, une toile que le catalogue nomme seulement *Peinture*, mais qui est *Pierres angulaires*. Dorothy Seckler la signalera.

> The last remembrance I have of Borduas is of his large severe painting at the exhibition of the « Nouvelles réalités » at the Musée de l'Art Moderne in Paris. With the beautiful clarity of a single gesture, black and white, it dominated the large gallery. To me it signaled an austere visionary intensity [34].

À la fin juillet, Borduas envoie deux œuvres à Max Stern, dont *Abstraction en bleu*, qui sera vendue à Sam Zacks de Toronto, et il demande à Lenars de lui faire la liste de toutes les toiles envoyées au Canada depuis cinq ans [35]. Peu après, il part pour la Grèce. On peut se faire quelque idée de ce voyage grâce à sa correspondance avec Michel Camus. Le 12 septembre 1959, il lui écrit de Sounion.

> La mer est calme, d'un calme inquiétant, parcourue de frissons rapides à fleur de peau. Assis à ma belle terrasse dominant une vaste étendue parsemée d'îles, où glissent de nombreuses embarcations, de la barque de pêcheurs aux petits navires de ligne, j'offre le dos aux aimables rayons du soleil de cinq heures. En face de moi, sur une autre colline plus élevée mais cachée, je vois le haut du temple ΠΟΣΕΙΔΩΝΕΙΟΝ (Poseidôneion), cette gracieuse prière à la mer.
>
> [...] Ce voyage (qu'il fallait faire) s'annonce sans histoire. Je n'aurai vraisemblablement que peu de choses à raconter au retour. Sauf, peut-être, une transformation de l'idée que je me faisais du sens général de l'art grec.

Michel Camus commentait cette dernière remarque de la façon suivante :

> Comparée à l'Acropole, la cathédrale chrétienne lui paraissait un bijou ciselé, disait-il, une œuvre intime. L'Acropole répondait pour lui à l'aspiration « surhumaine » nietzschéenne, de l'homme.

Il suggérait aussi que sa production de la fin de 1959 et d'après portait trace de ce voyage en Grèce. Dès son retour à Paris, en effet, Borduas se remet à la peinture, comme il s'en ouvre à ses amis Lortie.

> Me voilà de retour à Paris me remettant à l'œuvre en assez bonne forme. Il y a pas mal de petites histoires dans l'air. Entre autres mon dernier tableau — et le plus sévère — a obtenu une mention spéciale au II^e prix Lissone à Milan, et un projet d'article sur ma peinture dans *Art d'aujourd'hui*. Rien de bien excitant ; cependant cela permet une certaine présence dans l'actualité. J'espère faire du bon travail cet automne et l'hiver prochain. Il faut meubler maintenant cet espace vertigineux. J'aimerais y mettre un flot d'amour continu [36].

L'allusion au prix Lissone à Milan peut être éclairée grâce à une photographie conservée dans les papiers de Borduas et marquée au verso « prix Lissone.

34. « Mon dernier souvenir de Borduas est son grand et sévère tableau des « Réalités nouvelles » au musée d'Art moderne à Paris. Réduit à la belle clarté d'un seul geste, en noir et blanc, il dominait l'ensemble des œuvres exposées dans la grande salle. Pour moi, il témoignait d'une austère intensité de visionnaire. » « In memoriam. P.-É. Borduas, 1905-1960 », *Canadian Art*, juillet 1960, p. 245. Son texte est daté de New York, le 9 mars 1960.

35. T 240.

36. Borduas à G. Lortie, le 25 octobre 1953, AGL. Dans une lettre du 19 novembre aux mêmes, il se déclare « en plein travail ».

Milan. » Le tableau est traversé d'une large bande grise sur laquelle des signes noirs ont été marqués.

Le 19 novembre 1959, il écrit aux Lortie.

> Il ne me reste que peu de tableaux. Vous en désirez d'autres que nous choisirons plus tard, étant en plein travail.
>
> Ensuite : le soleil, la lune, les vestiges de la Grèce m'auront permis d'accumuler la force nécessaire à pousser encore plus loin les recherches. Donc il ne faudrait pas compter sur les charmes faciles de la couleur, ou sur un retour prévisible en arrière. Non, je pense justement que l'amour devra permettre d'aller allégrement de l'avant aussi longtemps que faire se pourra !
>
> Pour le reste ; économiquement l'inquiétude est grande. En compensation, des amitiés naissantes, dans le monde de la critique européenne, apportent réconfort moral et intellectuel. On s'intéresse surtout, ici, aux dernières toiles en comparaison desquelles *L'Étoile noire* semble gracieuse. N'est-ce pas bon signe ?

Les tableaux qu'on peut estimer postérieurs au voyage en Grèce de Borduas sont parmi les plus dépouillés qu'il ait faits. *Composition 67* et un tableau analogue intitulé *Verticalité lyrique* [fig. 137], ne consistent qu'en deux bandes noires verticales légèrement à l'oblique traversant l'aire entière du tableau sur un fond blanc assez lisse. Marcelle Ferron possède un tableau [fig. 138] que Borduas lui a offert à la toute fin de sa vie et qui paraît comme l'image négative des deux précédents. Une large bande noire traverse à la verticale le centre du tableau au lieu d'être divisé en deux branches reportées en périphérie. On accroche maintenant la *Composition 41* [fig. 139] de manière que les bandes noires paraissent à la verticale, mais on ne l'a pas toujours fait. À Spolète, ce tableau était accroché, les cinq bandes noires traversant l'aire picturale à l'horizontale. C'est probablement de la même manière qu'il faut accrocher les *Composition 26* et *63* avec les bandes noires à l'horizontale, Borduas n'ayant jamais manifesté une préférence marquée pour un schéma plutôt que l'autre. D'autres tableaux recourent à la notion de masse plutôt qu'à celle de bandes verticales ou horizontales. C'est le cas de *Composition 54* qui reprend, en le simplifiant plus encore, le schéma de la *Composition 28*. La *Composition 57* fragmente la masse en cinq plans groupés dans le bas du tableau. L'idée lui vint même finalement de couvrir la surface entière du tableau par toute une série de plans noirs créant l'effet d'un mur de briques mal ajustées, comme dans *Composition 24* [fig. 140] et dans *Composition 69* [fig. 141] qui est connue dans son dernier tableau. Toute cette production se caractérise par un dépouillement extrême des propositions, comme si, à la fin de sa vie, Borduas s'était rapproché de Barnett Newman. Malgré tout, ces tableaux marquent moins un nouveau départ que la fin d'un cycle chez Borduas.

Le 22 décembre 1959, il annonce aux Lortie qu'il exposera à « Antagonismes ».

> Je participerai avec Riopelle et Marcelle Ferron à une exposition internationale le 15 janvier au Petit Palais. On verra ce que ça donnera. J'entre lentement dans l'activité européenne de la peinture. Cela permettra un jour plus de liberté.

« Antagonismes » n'aura lieu qu'en février 1960. Ce fut probablement la dernière exposition visitée par Borduas avant sa mort. Son envoi n'est pas mentionné dans le catalogue des œuvres exposées, contrairement à ceux de Ferron et de Riopelle. Il ne peut s'agir que d'un oubli puisqu'un de ses tableaux y est reproduit et que son nom est mentionné dans l' « Itinéraire de l'exposition » pour caractériser l'un des pôles de la peinture « en un acte ».

Il reste que les orientations psychologiques des artistes sont bien différentes. Si l'aspect dramatique et violent l'emporte chez Appel ou Vandercam, c'est un goût plus imposant et plus elliptique chez Borduas [37].

Entre-temps, le 25 janvier 1960, Borduas écrit aux Lortie : « Il sera bon de festoyer un peu ! La vie devient trop sévère ici. » Le lendemain, le même terme revient pour décrire sa peinture dans une lettre à Agnès Lefort.

Ma peinture devient de plus en plus sévère, noir et blanc, simplifiée ; je n'y puis rien ; c'est ma « fatalité ». Cependant je constate avec plaisir que les dernières toiles sont de beaucoup les préférées ici. Il n'y a donc pas lieu de désespérer.

C'est bien la preuve que Borduas travaille jusqu'à la fin de sa vie. On peut même dire jusqu'au dernier jour de sa vie, si on en croit le témoignage de Jean-Paul Filion.

[...] un dimanche, il avait peint, et, vers la fin de la journée, il se rendit chez sa concierge, se plaignant de malaise à l'estomac et d'un semblant d'engourdissement ou de paralysie à la main gauche. Il demanda qu'on appelle un médecin [38].

Le lendemain de la visite du médecin, le lundi 22 février 1960, on trouvait Borduas mort dans son lit. Le témoignage de Filion est intéressant à un autre point de vue. Il était à l'atelier de Borduas, le 26 février 1960 à deux heures de l'après-midi pour les obsèques. Il a vu et décrit les tableaux qui s'y trouvaient.

[Je] me mets à considérer quelques tableaux, visibles à ma droite, lesquels sont disposés en vrac le long d'un mur. Ils semblent représenter une seule et toute récente période — probablement la dernière. Un coup d'œil suffit à en déceler le contenu. Il s'agit de toiles de format moyen, peintes exactement comme ceci : fond blanc en pâte généreusement appliquée à la spatule, avec en premier plan, un seul élément, un seul objet, une seule forme — épaisse et toujours noire — qui traverse le tableau en diagonale [39].

Cette description suggère la présence de tableaux dans l'esprit de la *Composition 36* à l'atelier de Borduas, à ce moment. Mais sur le chevalet, Filion avait vu un autre tableau, la *Composition 69*, qu'on voit aussi sur la photographie illustrant la couverture du catalogue de la rétrospective d'Amsterdam [40].

La peinture, encore fraîche, que je vois agrippée au chevalet me paraît être la représentation pure et simple d'une véritable carte mortuaire. Je la

37. Georges SALLES, Julien ALVARD et François MATHEY, *Antagonismes*, Musée des Arts décoratifs, Paris, février 1960, pp. 77 et 80, pour les mentions de Borduas.
38. *Liberté*, mars-avril 1961, pp. 517-519.
39. *Id.*, p. 518.
40. Sur la même photographie, on aperçoit aussi les *Compositions 49* et *50* dont le caractère fortement calligraphique invite à les rapprocher de la production qui précède le voyage en Grèce.

décris : une seule masse noire et immense couvrant la surface presque totale de la toile, avec, dans le haut, un mince horizon de blanc dans lequel baigne un soupçon de vert limpide et où le peintre a piqué deux petites formes noires rectangulaires, créant ainsi une perspective fascinante vers l'espace. Que viennent faire ces deux blocs, ces deux masques, ces deux fantômes comme des bouts de linceul, et qui persistent à prendre toute la place dans un espace réduit de lumière inaccessible, le tout placé comme en exergue au sommet d'un haut mur de charbon luisant ? Ce qui m'entraîne à voir dans cette œuvre limite l'illustration d'une sorte de désespoir vécu aux confins du cosmos. Ai-je tort d'imaginer cela ?

Épilogue

Il ne fait pas de doute que la mort est venue interrompre brutalement le développement de Borduas au point culminant de sa course. Le « dernier tableau » n'est le dernier que pour les survivants. Comment se serait poursuivi son œuvre, sa vie et sa pensée ? Serait-il revenu à la couleur ? Aurait-il simplifié encore plus ses propositions en renonçant, par exemple, aux effets de texture et, en conséquence, à la spatule ? Aurait-il été contraint, sous la pression de la peinture minimale américaine, à aborder les zones restées tabou pour lui sinon de la géométrie du moins de l'évacuation complète de l'image et de l'exploration du langage pictural pour lui-même ?

Serait-il revenu au pays, comme il en avait la nostalgie vers la fin de sa vie ? Comment aurait-il vécu les années de la Révolution tranquille s'il s'était installé près de Saint-Hilaire, comme il le souhaitait ? Et celles qui ont suivi ? Les dernières lettres à Claude Gauvreau représentaient-elles sa position du moment, celle d'un exilé volontaire, vivant à Paris, et conservant encore l'image fixe d'un Québec vivant sous l'oppression du régime duplessiste ? ou exprimaient-elles une vue plus profonde qui lui aurait permis de traverser l'ère « séparatiste » sans broncher ?

Comment le savoir ? Ces questions demeurent sans réponses. Borduas appartient à l'histoire et, s'il peut parler encore à notre temps, c'est dans la mesure où les problèmes agités du sien ont une portée universelle et dans cette mesure seulement. Il faut se résoudre à renoncer à faire parler les morts. L'histoire hypothétique n'est plus historique, parce que c'est une histoire qui aurait perdu le sens du contingent.

Quelle est donc la part universelle de l'aventure de Borduas ? Toute la vie de Borduas est marquée par le thème du déplacement. Dès le moment où le fils de l'artisan Magloire Borduas franchit le seuil d'Ozias Leduc, le vieux maître de Saint-Hilaire, son paquet d'aquarelles sous le bras, il entreprend un long processus d'ascension sociale qui l'amène d'échelon en échelon à une position de plus en plus éloignée de son milieu d'origine. Dès la fin des années 1930, il a accumulé assez d'expériences diverses, études, voyages à l'étranger, découvertes de la peinture contemporaine, contacts, enseignement pour en être aliéné

définitivement. Ce premier déplacement de Borduas, qui a consisté en un changement de classe, est radical comme tous les déplacements qu'il fera par la suite.

Devenu professeur à l'École du Meuble, un nouveau glissement se produit qui l'amène progressivement de la position d'enseignant à celui de dissident en révolte contre le système établi, auteur d'un manifeste qui lui vaut les pires réprobations et lui coûte finalement de se retrouver au bas de l'échelle sociale sans gagne-pain pour lui et sa famille.

Jusqu'alors ces translations dans la vie de Borduas ont eu un caractère pour ainsi dire vertical. À partir de ce moment, elles vont prendre un caractère géographique, horizontal, si l'on veut. Borduas s'exile — après avoir constamment rêvé de partir — et s'installe d'abord à New York, puis à Paris et souhaitait enfin aboutir à Tokyo. Ses aspirations le portaient vers la « terre entière », au-delà des frontières nationales et sa pensée se mouvait plus à l'aise dans le « sentiment nord-américain » ou européen que dans l'étroit ghetto québécois.

Toujours, ses déplacements se sont faits à rebours : de bas en haut d'abord, de haut en bas ensuite, puis de l'ouest vers l'est, comme s'il avait voulu constamment prendre ses distances par rapport à son milieu. D'où lui venait cet appétit de dissidence, ce goût de l'intervalle ? Dans quel conflit profond ce mouvement prend-il racine ? L'enfance de Borduas nous échappe trop pour donner une réponse psychologique à la question. Mais il se peut que la seule psychologie ne tienne toute la réponse à la question.

Borduas appartient à un moment de l'histoire où le Québec figé dans la conservation des valeurs dépassées s'est mis à bouger, d'abord pour rattraper son retard historique séculaire, puis pour définir un nouveau projet collectif. Il ne fait pas de doute qu'il ait été un des moteurs de ce mouvement. Mais il n'a pas été seul. Il est aussi vrai de dire qu'on trouve, dans le temps où Borduas a vécu, autant la cause que l'effet de ce mouvement d'ensemble. Il n'est pas indifférent que Borduas ait participé à l'exode des ruraux vers la ville. C'est de son vivant que le Québec s'est urbanisé en profondeur. Il n'est pas indifférent que Borduas ait subi les conséquences de la crise économique des années trente avec toutes les restrictions, les périodes de chômage, la nécessité de s'accrocher à des tâches peu épanouissantes mais rémunératrices. Il n'est pas indifférent que Borduas ait vécu à l'époque de la deuxième guerre mondiale. Sa pensée en a été profondément marquée. De cette époque date sa définitive ouverture sur le monde. On peut dire que la guerre a forgé sa conscience du monde, son « internationalisme » foncier. Après la guerre et à cause d'elle, tous les « nationalismes » lui paraîtront haïssables. Il n'est pas indifférent enfin que Borduas ait choisi de finir sa vie en dehors du Québec, dans ces « capitales des arts » qu'étaient à ses yeux New York et Paris. Pour lui, la nécessité d'être au centre brûlant des choses était plus urgente que celle de l'enracinement dans un milieu donné.

D'une certaine manière, tous ces facteurs ouvraient le « je » Borduas sur un « nous » créateur, s'il est vrai que la création est essentiellement la capacité d'établir des relations neuves entre des contenus, après avoir accepté de se laisser porter par des structures inconscientes. Nous ne pourrions espérer, à notre tour, coïncider quelque peu avec notre objet qu'à la condition de nous laisser porter par ces mêmes structures. Arrivé au terme de notre entreprise, il est bien évi-

dent que l'objet intelligible dont nous avions rêvé au départ ne se présente pas comme un tout fermé. Au contraire. Il nous a fallu constamment marquer les limites de nos informations. De ce tableau, la trace est perdue. De celui-là, la date est incertaine. Sur cet événement, nous ne sommes pas fixés et nous ne voyons pas comment nous le serons jamais. Cette phrase demeure obscure. Au moment où il nous semblait possible d'éclairer quelques faits, d'établir quelques relations entre des faits ou des œuvres jusque-là restés inaperçus, des zones d'ombres se créaient du même coup.

Mais, plus profondément, c'est le caractère même de la recherche scientifique (biographie *critique* et *analyse* de l'œuvre) qui veut qu'il en soit ainsi. Nulle recherche authentique ne peut prétendre avoir fait le tour de son objet, à moins de substituer à l'objet ses propres explications. Mais alors c'est l'objet qu'on perd dans le filet de ses explications. Nous dirions, en paraphrasant Saint-Denys Garneau, qu'il vaut mieux accepter « la nuit » si on ne veut pas perdre de vue « la petite étoile problématique », l' « étoile noire » de Borduas.

Répertoire des expositions auxquelles Borduas a participé de 1927-1960[*]

1927 • Montréal. Galerie du 5ᵉ étage de la maison Eaton, du 10 au 22 octobre, « Exhibitions of works by Canadian Artists ». Un catalogue est publié à cette occasion. Dans la section pastels, dessins et gravures sur bois, Borduas expose au nᵒ 161, *Sentinelle indienne* (1927).

Critiques

Albert LABERGE, « Exposition de peintures par les artistes de la Province », *La Presse*, 12 octobre 1927.
J. N., « L'exposition des peintres de la province de Québec », *JNI*, 12 octobre 1927.

1938 • Montréal. 55ᵉ exposition du Printemps, du 17 mars au 10 avril, à la Art Association of Montreal. Un catalogue est publié et on y trouve, au nᵒ 12, *Adolescente* (1937) de Borduas. Il semble cependant par des témoignages de Lyman et de de Tonnancour que ce soit *Matin de printemps* ou *La Rue Mentana* (1937) qui ait été plutôt présenté.

Critique

Émile-Charles HAMEL, « La vie artistique. Le 55ᵉ Salon du Printemps », *Le Jour*, 2 avril 1938.

1939 • Montréal. Exposition de peintures des membres de la Société d'Art contemporain (CAS), en décembre à la Frank Stevens Gallery. Un catalogue est publié et on y trouve, au nᵒ 3, *Paysage* de Borduas. Cette œuvre est peut-être *Matin de printemps*.

Critiques

J.-J. L., « Exposition d'œuvres d'art contemporain », *Le Canada*, 16 décembre 1939.

[*] Tous les articles de journaux ou de revues, à moins d'indication contraire, sont de Montréal. Le sigle JNI indique que le journal cité n'a pu être identifié. Tout au long de notre ouvrage, nous référons à la présente annexe sous le sigle [A].

« Paintings on view at Stevens Gallery », *The Gazette*, 16 décembre 1939.
REYNALD, « L'activité artistique. Nos aspirants au modernisme résolu »,
La Presse, 23 décembre 1939.
G. M., « December Exhibition here has interesting paintings », *Montreal Herald*, 23 décembre 1939.
Robert AYRE, « Contemporary Arts Society Show discloses what is done in Canada by artists who Favor Originality », *The Montreal Standard*, 23 décembre 1939.

1940 ● Montréal. « L'Art d'aujourd'hui au Canada » organisée par la CAS à la Art Association of Montreal, du 22 novembre au 15 décembre. Une liste des œuvres et des prix a paru à cette occasion. Borduas expose *Portrait, Portrait de fillette* et *Bain de soleil*.

Critiques

« Beauty not stressed at Annual Exhibit », *The Gazette*, 23 novembre 1940.
Robert AYRE, « Art News and Reviews. Exhibition of Art of Our Day by Contemporary Arts Society found haunting and significant », *The Montreal Standard*, 30 novembre 1940.
John LYMAN, « Art », *The Montrealer*, 6 décembre 1940.
Jacques DE TONNANCOUR, « L'exposition de la Contemporary Arts Society », *Le Quartier latin*, 6 décembre 1940.
Marcel PARIZEAU, « La Contemporary Arts Society », *Le Canada*, 4 mars 1941.

● Montréal. « Le Salon du Livre Canadien », sous les auspices de la Société des écrivains canadiens à l'École Technique de Montréal, du 24 novembre au 1ᵉʳ décembre. Borduas expose *Portrait de Maurice Gagnon* (1937), *Paysage* (probablement *Parc Lafontaine*) et *Tête de fillette*.

Critique

Jacques DE TONNANCOUR, « Au Salon du Livre, École Technique », *Le Quartier latin*, 6 décembre 1940.

1941 ● Québec. « Première exposition des Indépendants » à la Galerie municipale au foyer du palais Montcalm, du 26 avril au 3 mai. Un catalogue a été publié à cette occasion avec un avant-propos du père Marie-Alain Couturier. Borduas présente au nº 1, *Nature morte*, au nº 2, *Nature morte*, au nº 3, *Portrait de Maurice Gagnon*, au nº 4, *Portrait de Mme G.*, et au nº 5, *Nature morte*.

Critiques

« Billet du matin — Heureux précédent », *JNI*, 25 avril 1941.
« Le vernissage du Salon des Indépendants », *Le Soleil* (Québec), 26 avril 1941.
« Les Indépendants furent les seuls défenseurs », *L'Action catholique* (Québec), 26 avril 1941.
AMATEUR, « Le Salon des Indépendants », *Le Soleil* (Québec), 2 avril 1941.

● Montréal. « Première exposition des Indépendants », à la maison Henry Morgan and Co., du 16 au 28 mai. Un catalogue est publié et Borduas expose les mêmes œuvres qu'à Québec, même si, au nº 4, on titre le *Portrait de Mme G., Composition*.

Critiques

Lorenzo CÔTÉ, « À l'exposition de peintures chez Morgan », *Le Petit Journal*, 18 mai 1941.

François HERTEL, « L'actualité. Anatole Laplante au vernissage », *Le Devoir*, 19 mai 1941.

« À l'exposition de la peinture moderne », *Photo Journal*, 22 mai 1941.

Émile-Charles HAMEL, « Un prodigieux animateur : Le père Couturier », *Le Jour*, 24 mai 1941.

Maurice GAGNON, « Exposition des Indépendants chez Morgan », *Le Devoir*, 26 mai 1941.

Marcel PARIZEAU, « Peinture libérée », *Le Canada*, 28 mai 1941.

Simone AUBRY, « À propos de peinture moderne », *La Relève*, juin 1941.

Charles DOYON, « Peinture moderne canadienne », *Le Jour*, 16 juin 1941.

1942 ● Joliette. « Exposition des maîtres de la peinture moderne », au parloir du Séminaire de Joliette, du 11 au 14 janvier. Une liste des peintures exposées est publiée. Borduas expose au n° 1, *Abstraction verte*, au n° 2, *Le Philosophe*, au n° 3, *Île fortifiée* et au n° 4, *Harpe brune*.

Critiques

Jean BERNOT, « Visite à une exposition de peinture », *L'Étoile du Nord* (Joliette), 15 janvier 1942.

Paul BRIEN, « Les peintres modernes... des héros », *L'Action populaire* (Joliette), 15 janvier 1942.

W. CORBEIL, « Une exposition de peintures modernes. Réponse à Jean Bernot ». *L'Estudiant* (Joliette), février-mars 1942.

● Toronto. « P.-É. Borduas, Marie Bouchard, Denyse Gadbois, Louise Gadbois, Alfred Pellan », à la Print Room de la Art Gallery of Toronto en février 1942. Une liste des œuvres a été publiée. Borduas expose *Nature morte aux oignons* (1941), *Tête casquée* (1941), *Femme à la mandoline* (1941), *Paysage* (1941) et *Nature morte (fruits et feuilles)* (1941).

Critiques

A. BRIDLE, « Gallery a display of sizzling color », *Toronto Daily Star* (Toronto), 5 février 1942.

« At the Galleries. Old France reflected in Quebec Artists' Works », *Toronto Telegram* (Toronto), 14 février 1942.

● Toronto. « Canadian Group of Painters », à la Art Gallery of Toronto du 6 février au 2 mars. Une liste des œuvres exposées a été publiée. Borduas présente au n° 85, *Harpe brune*.

● Montréal. « Canadian Group of Painters », à la Art Association of Montreal, du 7 au 29 mars. Borduas expose *Harpe brune*. C'est probablement la même exposition qu'à Toronto.

Critique

Pierre DANIEL (Robert Élie), « Peintres canadiens », *La Presse*, 14 mars 1942.

- Montréal. Théâtre de l'Ermitage, 25 avril au 2 mai, « Peintures surréalistes ».
 La liste originale des 45 gouaches exposées existe. Originellement, elle ne comportait qu'un numéro d'ordre, une indication de prix pour chaque gouache, mais aucun titre (sinon « Abstraction n° ... »). Toutefois sur une version de cette liste annotée de la main de Borduas la plupart des gouaches ont des titres : *Abstraction n° 1* (*La Machine à coudre*), *Abstraction n° 2, Abstraction n° 3* (*Phare l'évêque*), *Abstraction n° 4* (*L'itinéraire céleste*), *Abstraction n° 5, (Combat de Maldoror et de l'aigle*), *Abstraction n° 6* (*Chantecler* ou *Tête de coq*), *Abstraction n° 7, Abstraction n° 8* (*Le félin s'amuse*), *Abstraction n° 9* (*Léopard mangeant un lotus*), *Abstraction n° 10* (*Figure athénienne*), *Abstraction n° 11* (*L'Oiseau bleu* ou *Cimetière marin*), *Abstraction n° 12* (*Le Condor embouteillé*), *Abstraction n° 13* (*Taureau et toréador après le combat*), *Abstraction n° 14* (*Étude de torse*), *Abstraction n° 15* (*Arabesque*), *Abstraction n° 16, Abstraction n° 17* (*Printemps*), *Abstraction n° 18* (*Toutou emmailloté*), *Abstraction n° 19, Abstraction n° 20* (*Portrait de Mme B.*), *Abstraction n° 21, Abstraction n° 22* (*Immobilité*), *Abstraction n° 23* (*Paysage marin*), *Abstraction n° 24* (*La Campagnarde à la tranche de melon* ou *Madonne à la cantaloupe*), *Abstraction n° 25* (*Tête de cheval* ou *Fleur-âne*), *Abstraction n° 26* (*Don Quichotte*), *Abstraction n° 27* (*Dromadaire exaspéré*), *Abstraction n° 28, Abstraction n° 29, Abstraction n° 30* (*Cri dans la nuit*), *Abstraction n° 31, Abstraction n° 32, Abstraction n° 33, Abstraction n° 34* (*Un Picasso*), *Abstraction n° 35* (*Arlequin* ou *Pierrot*), *Abstraction n° 36* (*Deux masques*), *Abstraction n° 37* (*La Grenouille*), *Abstraction n° 38* (*Mandoline*), *Abstraction n° 39* (*La Madone aux pamplemousses* ou *Chevalier moderne*), *Abstraction n° 40, Abstraction n° 41, Abstraction n° 42* (*Les Trois Formes hérissées*), *Abstraction n° 43, Abstraction n° 44* (*Arlequin*), *Abstraction n° 45* (*Le Rêveur violet*).

Critiques

Pierre DANIEL (Robert Élie), « Peintures ravissantes de Paul-Émile Borduas », *La Presse*, 25 avril 1942.

C. DOYON, « L'exposition surréaliste de Borduas », *Le Jour*, 2 mai 1942.
M. GAGNON, « Borduas, obscure puissance poétique », *Le Canada*, 27 juin 1942, repris dans *Amérique française*, mai 1942.

J. DE TONNANCOUR, « Lettre à Borduas », *La Nouvelle Relève*, août 1942.

- Exposition itinérante. « Aspects of Contemporary Painting in Canada », organisée par Bartlett Hayes Jr. à la Addison Gallery of American Art, Andover, Massachusetts. De septembre 1942 à décembre 1943, l'exposition sera présentée successivement dans les villes américaines suivantes : Andover (Massachusetts), Northampton (Massachusetts), Washington (D.C.), Detroit (Michigan), Baltimore (Maryland), San Francisco (Californie), Portland (Oregon), Seattle (Washington), Toledo (Ohio). Un important catalogue est publié à cette occasion. Borduas présente au n° 3, *Nature morte aux oignons*, au n° 4, *Abstraction n° 13* et au n° 5, *Abstraction n° 14*.

- Exposition itinérante. La CAS présente une exposition de ses membres, de novembre 1942 à avril 1943, successivement dans les villes suivantes : Montréal, Ottawa, Kingston et Québec. Borduas expose *Tête casquée, Nature morte aux fruits, Gouache n° 48* et *Femme à la mandoline*. Cependant seuls *Tête casquée* et *Gouache n° 48* participeront à l'itinéraire complet.

Critiques

« Worthy Effort made by Members of CAS », *The Gazette*, 7 novembre 1942.
Henri GIRARD, « Des surréalistes aux peintres du dimanche », *Le Canada*,
20 novembre 1942.
Charles DOYON, « CAS 1942 », *Le Jour*, 5 décembre 1942.
« Refreshing Art Exhibition on View at Gallery », *Ottawa Evening Journal*
(Ottawa), 19 décembre 1942.
« Contemporary Arts Society Forces Shows at Gallery », *The Citizen* (Ottawa),
19 décembre 1942.
« Intéressante exposition d'artistes », *Le Soleil* (Québec), 13 avril 1943.
« Art Exhibit viewed here », *Kingston Whip Standard* (Kingston), 10 février
1943.

1943 ● Montréal. Dominion Gallery, 2 au 13 octobre, « Borduas ». Un catalogue
avec une introduction de Maurice Gagnon et la liste des 30 tableaux dont 20
(de 50 à 69) désignés seulement par un numéro d'ordre et un prix a été publié.
Les nᵒˢ 1 à 10 titrés au catalogue sont : nᵒ 1 *Figure légendaire* ; nᵒ 2 *Les
Trois Baigneuses* ; nᵒ 3 *Nu de dos* ; nᵒ 4 *Nature morte au vase incliné* ; nᵒ 5
Tahitienne ; nᵒ 6 *Tête casquée* ; nᵒ 7 *Nature morte aux raisins verts* ; nᵒ 8 *La
Ballade du pendu* ; nᵒ 9 *La Cavale infernale* ; nᵒ 10 *Abstraction verte*. Comme
pour l'exposition précédente, la plupart des vingt derniers tableaux ont reçu
des titres par la suite. On a pu reconstituer la liste suivante : nᵒ 50 (*Masque
au doigt levé*), nᵒ 51 (*La Danseuse jaune et la bête*), nᵒ 52, nᵒ 53 (*Diaphragme
rudimentaire*), nᵒ 54 (*Le Clown et la licorne*), nᵒ 55 (*Les Coquilles*), nᵒ 56
(*Arbre de la science du bien et du mal*), nᵒ 57 (*Arbres dans la nuit* ou *Les
Deux Arbres*), nᵒ 58 (*Le Poisson*), nᵒ 59 (*Viol aux confins de la matière*),
nᵒ 60 (*Explosion* ou *Nonne repentante*), nᵒ 61 (*Oiseau déchiffrant un hiéro-
glyphe*), nᵒ 62 (*Léda, le cygne et le serpent*), nᵒ 63, nᵒ 64 (*Glaïeul* ou *La fleur
safran*), nᵒ 65 (*L'Oiseau haut perché*), nᵒ 66 (*Carcasses d'aigle et de lapin*),
nᵒ 67 (*Nœud de vipères savourant un peau-rouge*), nᵒ 68 (*Le Hibou*) et nᵒ 69
(*Signes cabalistiques*).

Critiques

Paul JOYAL (Gilles Hénault), « Nouvelle exposition Paul-Émile Borduas »,
La Presse, 2 octobre 1943.
É.-C. HAMEL, « Exposition Borduas », *Le Jour*, 2 octobre 1943.
F. CHARTIER, « L'Exposition Borduas », *Le Devoir*, 4 octobre 1943.
M. HUOT, « Borduas. Ses plus récentes œuvres », *Le Canada*, 5 octobre 1943.
C. DOYON, « Borduas, peintre surréaliste », *Le Jour*, 9 octobre 1943.
Guy VIAU, « Où allons-nous ? où l'Esprit le voudra », *Le Quartier latin*,
5 novembre 1943.
« Local Art Exhibitions. Paul-Émile Borduas at the Dominion Gallery »,
Montreal Standard, 2 octobre 1943.

● Montréal. La CAS à la Dominion Gallery du 13 au 24 novembre. Borduas
y expose *Ronces rouges*.

Critiques

Paul JOYAL, « Salon de la Société d'Art contemporain », *La Presse*, 13 no-
vembre 1943.
M(aurice) H(UOT), « La Société d'Art contemporain », *Le Canada*, 13 novem-
bre 1943.

« Contemporary Artists' Show », *The Montreal Standard*, 13 novembre 1943.

Ferrier CHARTIER, « La Société d'Art contemporain », *Le Devoir*, 15 novembre 1943.

F. MONDOR, « Notes en marge d'une exposition », *Le Jour*, 20 septembre 1943.

« CAS has Annual Show at Dominion Gallery », *The Gazette*, 20 novembre 1943.

Guy VIAU, « Propos d'un rapin. La Société d'Art contemporain », *Le Quartier latin*, 26 novembre 1943.

Charles DOYON, « CAS (43) », *Le Jour*, 27 novembre 1943.

1944 ● New Haven, Connecticut. « Canadian Art 1760-1943 » à la Yale University Art Gallery, du 11 mars au 16 avril. Un catalogue est publié à cette occasion. Borduas expose *Nature morte* (1941).

● Exposition itinérante. « Contemporary Canadian Art », organisée par la Galerie nationale du Canada pour The American Federation of Arts. L'exposition circulera successivement dans 17 villes américaines du 24 avril 1944 au 28 avril 1946 : Culver (Indiana), Memphis (Tennessee), St. Paul (Minnesota), Omaha (Nebraska), Cedar Rapids (Iowa), San Francisco (Californie), Wichita (Kansas), Tageha (Kansas), Ploria (Illinois), Reading (Pennsylvania), Rochester (New York), East Lansing (Michigan), Washington (D.C.), Mushegon (Michigan), Amherst (Massachusetts), Westfield (Massachusetts), Manchester (New Hampshire). Borduas expose *Abstraction n° 14*.

● Toronto. « The Canadian Group of Painters » à la Art Gallery of Toronto, du 21 avril au 14 mai. Une liste des œuvres exposées a été publiée. Borduas expose *Les brumes se condensent*.

● Toronto. « Eight Quebec Artists » au magasin Simpson's à la fin de l'été. Borduas a probablement exposé *Les brumes se condensent*.

● Valleyfield. « Art moderne » au Séminaire Saint-Thomas de Valleyfield en octobre. Il y eut un « forum » à l'occasion de cette exposition.

Critique

R. VARIN, « J'ai écouté des maîtres de l'Art moderne », *Le Salaberry*, (Valleyfield), n.d.

● Montréal. « Exposition d'art canadien » au collège André-Grasset, du 29 octobre au 7 novembre. Un catalogue est publié à cette occasion. Borduas expose au n° 180, *Abstraction* et au n° 181, *Signes cabalistiques*.

Critique

François GAGNON (François Rinfret), « Les peintres si divers de la province de Québec », *La Presse*, 28 octobre 1944.

● Montréal. La CAS à la Dominion Gallery, du 11 au 22 novembre. Borduas expose *Oiseau haut perché* et *Les Écureuils*.

Critiques

François GAGNON (François Rinfret), « De la poésie des choses à l'absence de réalité », *La Presse*, 11 novembre 1944.

« CAS Holding Exhibit at Dominion Gallery », *The Gazette*, 11 novembre 1944.

« The Contemporary Arts Society », *The Montreal Star*, 14 novembre 1944.

Charles DOYON, « CAS 1944 », *Le Jour*, 18 novembre 1944.

« Contemporary Arts Society », *Canadian Art*, décembre 1944.

● Montréal. Expo-vente de céramique de la « Maîtrise d'Art » décorée de tableaux de Borduas, Jori Smith et Charles Daudelin à la Galerie Au diable vert chez Lucien Parizeau, en décembre.

Critique

Charles DOYON, « Salon de fin d'année », *Le Jour*, 16 décembre 1944.

● Rio de Janeiro et São Paulo (Brésil). « Exposition d'Art canadien au Brésil en 1944-1945 ». Borduas expose *Nonne repentante* et *L'Arbre de vie*.

Critique

Des extraits de critiques de la presse brésilienne ont été regroupés dans un livre intitulé : *Exposition de peinture contemporaine du Canada, Rio de Janeiro et São Paulo 1944-1945. Canadian Art in Brazil ; Press review. Art Canadien au Brésil ; revue de la presse*, Rio de Janeiro, 1945.

1945 ● Sainte-Thérèse. Exposition d'art moderne et forum au Séminaire de Sainte-Thérèse.

Critique

R.-P. FORGUES, « Borduas », *Le Quartier latin*, 9 février 1945.

● Exposition itinérante. « Le Développement de la peinture au Canada 1665-1945 », exposition présentée de janvier à avril à la Art Gallery of Toronto, à la Art Association of Montreal, à la Galerie nationale du Canada et au musée de la Province de Québec. Un catalogue est publié à cette occasion. Borduas expose *Oiseau déchiffrant un hiéroglyphe*.

Critiques

François GAGNON (François Rinfret), « Les peintres éloquents de notre pays », *La Presse*, 12 février 1945.

« Une exposition de peinture au Musée », *Le Soleil* (Québec), 11 avril 1945.

● Toronto. La CAS à la Galerie de la maison Eaton en octobre. Borduas expose *Composition* et *La Femme au bijou*.

Critiques

Pearl McCARTHY, « Montreal Group worth seeing », *Globe and Mail* (Toronto), octobre 1945.

« Montreal Moderns seen evoking acid criticism », *Toronto Telegram* (Toronto), 27 octobre 1945.

Paul DUVAL, « Montreal Artists establishing new landmarks in Canadian Art », *Saturday Night* (Toronto), 10 novembre 1945.

Pierre DAX, « Un peu de tout en peinture », *Notre temps*, 6 décembre 1945.
Augustus BRIDDLE, « Quebec Art Group show at Eaton's is Sensation »,
Toronto Star (Toronto), 14 janvier 1946.

1946 ● Montréal. « La Société d'art contemporain, peintures et dessins » à la Art
Association of Montreal, du 2 au 14 février. Une liste des œuvres exposées
a été publiée. Borduas expose au nᵒ 9, *G 47* (*La Grenouille*), au nᵒ 10, *5.45*
(*Nu vert*), au nᵒ 11, *134*, au nᵒ 12, *3.45* (*Femme au bijou*) et au nᵒ 13, *1.45*
(*Chevauchée blanche aux fruits rouges*).

Critiques

Z. B., « Excellent works on view at Show by Art Society », *The Standard*,
février 1946.
François GAGNON (François Rinfret), « Des traits expressifs au monde de
l'informe », *La Presse*, 2 février 1946.
Éloi DE GRANDMONT, « Les Arts — L'Art contemporain », *Le Canada*,
6 février 1947.
Pierre DAX et Jean AMPLEMAN, « Exposition borduasienne », *Notre temps*,
9 février 1946.
Charles DOYON, « SAC 1946 », *Le Jour*, 23 février 1946.

● Montréal. Exposition de peintures (Barbeau, Borduas, Fauteux, Gauvreau,
Leduc, Mousseau, Riopelle) au 1257 de la rue Amherst, du 20 au 29 avril
1946. Borduas expose *Gouache nᵒ 43*, *Gouache nᵒ 16*, *L'Île du diable* (ou
L'Île enchantée) et *L'Île fortifiée*.

Critiques

Jean AMPLEMAN, « Des disciples au maître », *Notre temps*, 27 avril 1946.
Charles DOYON, « Borduas et ses interprètes », *Le Jour*, 11 mai 1946.

● Montréal. Auditorium de la maison Henry Morgan, du 23 avril au 4 mai,
« Oeuvres de P.-É. Borduas ». La liste originale des 23 tableaux présentés
à cette exposition existe. Elle ne comporte toutefois qu'un numéro d'ordre et
le prix correspondant. Deux mentions au dossier de presse, le *Livre de comptes*,
une série de négatifs photographiques conservés par Borduas et une liste de
photographies adressée à R. H. Hubbard, le 22 février 1947 permettent d'éta-
blir la présence à cette exposition, des 14 tableaux suivants : *10.46* ou *Climat
mexicain* ; *5.44* ou *Odalisque* ; *2.45* ou *Sous la mer* ; *2.46* ou *Jéroboam* ; *3.46*
ou *Tente* ou *La Banquise* ; *8.46* ou *L'Autel aux idolâtres* ; *3.45* ou *Palette
d'artiste surréaliste* ; *5.45* ou *Jardin sous bois avec allée rose* ; *7.46* ou
Marchande de fleurs ; *Le Saladier* ou *Le Melon d'eau* ; *Quand la plume vole
au vent* ; *3.45* ou *La Femme au bijou* ; *5.45* ou *Le nu vert* ; *5.46* ou *Petite
abstraction*.

Critiques

« M. Borduas joue avec les couleurs », *La Presse*, 24 avril 1946.
« Exposition des œuvres de Borduas chez Henry Morgan », *Montréal-Matin*,
24 avril 1946.
Jean AMPLEMAN, « Des disciples au maître », *Notre temps*, 27 avril 1946.
« Painting by Borduas showing at Morgan's », *The Gazette*, 27 avril 1946.
Charles DOYON, « Borduas et ses interprètes », *Le Jour*, 11 mai 1946.
Paul DUMAS, « Borduas », *Amérique française*, 5ᵉ année, nᵒ 6, juin-juillet
1946.

- Saint-Césaire. Exposition artisanale organisée par la Société Saint-Jean-Baptiste de Saint-Césaire du 18 au 21 juillet.

- Montréal. La CAS à la Dominion Gallery du 16 au 30 novembre. Borduas expose *Composition* et *Nu*.

Critiques

François GAGNON (François Rinfret), « Beauté des visages et visions de chaos », *La Presse*, 16 novembre 1946.
Z. B., « Art Show ranges from abstracts to conservative », *The Montreal Standard*, 16 novembre 1946.
É.-Charles HAMEL, « Grande variété de l'exposition de la SAC », *Le Canada*, 21 novembre 1946.
Charles DOYON, « Salon d'automne de la SAC 1946 », *Le Clairon* (Saint-Hyacinthe), 29 novembre 1946.
Claude GAUVREAU, « Révolution à la Société d'Art contemporain », *Le Quartier latin*, 3 décembre 1946.

- Paris. « Exposition internationale d'art moderne » au musée d'Art moderne de Paris, du 18 novembre au 28 décembre 1946. Un catalogue a été publié à cette occasion. Borduas expose au n° 2, *Huile 1946* (*Le Saladier* ou *Melon d'eau*).

1947 • Toronto. La CAS à la galerie de la maison Eaton en janvier. Une note manuscrite de Borduas mentionne les tableaux envoyés à Toronto : *Sous eau, L'Oiseau déchiffrant un hiéroglyphe, Plaine engloutie, La Fustigée*.

Critique

Pearl McCARTHY, « Extreme Leftists Stir the Scene », *The Globe and Mail* (Toronto), 11 janvier 1947.

- Montréal. 2ᵉ exposition automatiste au 75 ouest de la rue Sherbrooke, du 15 février au 1ᵉʳ mars. D'après des notes biographiques rédigées par Borduas en 1949, il y aurait eu huit toiles numérotées de 1 à 8. Grâce à des notes manuscrites de Maurice Gagnon, on a pu identifier six d'entre elles : *Automatisme 1.47* ou *Sous le vent de l'île* ; *2.47* ou *Le Danseur* ; *10.46* ou *Climat mexicain* ; *5.47* ou *Les Ailes de la falaise* ; *4.47* ou *Chute verticale d'un beau jour* ; *3.47* ou *La Vallée de Josaphat*.

Critiques

Tancrède MARSIL, « Les Automatistes. L'école Borduas », *Le Quartier latin*, 28 février 1947.
Charles DOYON, « Art ésotérique ? », *Le Clairon* (Saint-Hyacinthe), 7 mars 1947.

- Montréal. Exposition de peinture canadienne au Cercle universitaire en février. Borduas y aurait eu neuf tableaux, dont, peut-être *La Femme à la mandoline, Cavale infernale, Tête casquée, Poisson rouge, La Danseuse jaune et la bête*.

Critiques

François GAGNON (François Rinfret), « La peinture montréalaise des dix dernières années », *La Presse*, 15 février 1947.

Jean AMPLEMAN, « Au Cercle Universitaire », *Notre temps*, 22 février 1947.

Jean SIMARD, « Exposition au Cercle universitaire », *Notre temps*, 1ᵉʳ mars 1947.

Charles DOYON, « Peinture canadienne au Cercle universitaire », *Le Clairon* (Saint-Hyacinthe), 24 février 1947.

● Montréal. Salon du printemps à la Art Association of Montreal, du 20 mars au 20 avril. Borduas expose *Parachutes végétaux* et *Carquois fleuris*.

Critique

Gabriel LA SALLE, « Au Salon du Printemps », *Le Canada*, 15 avril 1947.

● Paris. « Automatisme » à la Galerie du Luxembourg du 20 juin au 13 juillet. Une liste des œuvres exposées a été publiée à cette occasion. Borduas expose *Autel aux idolâtres, Abstraction nᵒ 16, Abstraction nᵒ 47* (ou *Le Trou de la fée*) et *Abstraction nᵒ 12* (ou *Le Condor embouteillé*).

Critiques

Raymond GRENIER, « Succès des peintres de Montréal à Paris », *La Presse*, 21 juin 1947.

« Commentaires sur « l'école Borduas » exposant à Paris », *La Presse*, 1ᵉʳ juillet 1947.

Guy VIAU, « Reconnaissance de l'espace », *Notre temps*, 12 juillet 1947.

Marcel RIOUX, « Exposition canadienne à Paris », *Notre temps*, 12 juillet 1947.

Éloi DE GRANDMONT, « Exposition à Paris de six peintres canadiens », *Le Canada*, 16 juillet 1947.

« De fil en aiguille. Peintres canadiens à Paris », *Notre temps*, 2 août 1947.

1948 ● Montréal. La CAS au musée des Beaux-Arts de Montréal, du 7 au 29 février. Borduas expose deux toiles qui nous sont inconnues.

Critiques

« Variety in offering works CAS exhibition », *The Gazette*, 7 février 1948.

« Modernist Art in Exhibition », *The Montreal Star*, 10 février 1948.

Renée NORMAND, « La Société d'art contemporain », *Le Devoir*, 11 février 1948.

Madeleine GARIÉPY, « À la Société d'art contemporain », *Notre temps*, 21 février 1948.

François GAGNON (François Rinfret), « Quelques récents tableaux du pays », *La Presse*, 28 février 1948.

Julien LABEDAN, « La Contemporary Arts Society », *Le Canada*, 13 avril 1948.

● Montréal. « Dix peintures de Borduas » à l'atelier des décorateurs Guy et Jacques Viau, du 17 avril au 1ᵉʳ mai. Il présentera onze tableaux récents : *Lampadaire du matin, Bombardement sous-marin, Tom-pouce et les chimères, Visite à Venise, Fête à la lune, La Mante offusquée, Objet totémique, La Prison des crimes joyeux, La Pâque nouvelle, Nonne et prêtre babyloniens, Cimetière glorieux.*

Critiques

François GAGNON (François Rinfret), « Tableaux récents de P.-É. Borduas »,
La Presse, 17 avril 1948.
J.-G. DAOUST, « Dix peintures de P.-É. Borduas », *Le Devoir*, 21 avril 1948.
Madeleine GARIÉPY, « Exposition Borduas », *Notre temps*, 24 avril 1948.
Charles DOYON, « Borduas 48 », *Le Clairon* (Saint-Hyacinthe), 7 mai 1948.

● Exposition itinérante. Exposition-encan au profit du Canadian Appeal for
Children Fund qui circulera à l'hiver et au printemps dans les villes suivantes :
Vancouver, Winnipeg, Edmonton, Saskatoon, Toronto, Ottawa, Montréal et
Québec. Borduas a offert à cette occasion *Garde-robe chinoise*.

Critique

François GAGNON (François Rinfret), « Quelques tableaux récents du pays »,
La Presse, 28 février 1948.

● Toronto. « Paintings and Sculptures for the purchase Fund Sale » à la Print
Room de la Art Gallery of Toronto, du 30 octobre au 4 novembre. Une liste
des œuvres présentées est publiée à cette occasion. Borduas expose *Construc-
tions barbares*, *La Mante offusquée* et *Objet totémique*.

Critique

« Other communities please copy », *Canadian Art* (Toronto), printemps 1949.

● New York. « Contemporary Painting in Canada » organisée par la Galerie
nationale du Canada au Canadian Club de New York. Borduas expose
La Prison des crimes joyeux.

1949 ● Richmond, Virginia. « Exhibition of Canadian Painting » organisée par la
Galerie nationale du Canada pour le Virginia Museum of Fine Arts du
15 février au 15 mars. Une liste des œuvres exposées est publiée à cette
occasion. Borduas expose, au n° 7, *La Prison des crimes joyeux*.

● Montréal. 66ᵉ Salon du printemps au musée des Beaux-Arts de Montréal en
avril. Borduas expose *Réunion des trophées* qui lui vaudra le prix Jessie Dow.

Critiques

Renée NORMAND, « Les Arts », *Le Canada*, 25 avril 1949.
« Borduas, premier prix », *Le Canada*, 25 avril 1949.
« Prix de peinture à M. P.-É Borduas de Saint-Hilaire », *Le Courrier de Saint-
Hyacinthe* (Saint-Hyacinthe), 29 avril 1949.
« Il paraît que *ça se sent* », *Le Petit Journal*, 1ᵉʳ mai 1949. Reproduction de
Réunion des trophées.
« Autour et alentour. Le pompiérisme voilà l'ennemi », *Le Canada*, 2 mai
1949.
Rolland BOULANGER, « Modernes et officiels au 66ᵉ Salon », *Notre temps*,
7 mai 1949.
« L'avis de nos lecteurs » (plusieurs lettres au sujet de « Réunion des tro-
phées »), *Le Petit Journal*, 15 mai 1949.
Charles DOYON, « Le 66ᵉ Salon du printemps », *Le Clairon* (Saint-Hyacinthe),
20 mai 1949.
« Paul-Émile Borduas wins a First Prize at Spring Exhibition in Montreal »,
Canadian Art (Toronto), été 1949.
Roger VIAU, «Le Salon du printemps », *Amérique française*, juin-août 1949.

● Montréal. « Peinture surrationnelle. Borduas », à l'atelier des décorateurs **Guy et Jacques Viau**, du 14 au 26 mai 1949. Une liste des œuvres exposées est publiée à cette occasion : 1. *Jets à Micmac-du-Lac* ; 2. *Les Masques dans la nuit sidérale* ; 3. *Le Silence étagé comme une torture* ; 4. *Les Lobes mères* ; 5. *Sous le vent tartare* ; 6. *La Colère de l'ancêtre* (ou *La Persistance de la mémoire*) ; 7. *Les Chevauchées perdues* ; 8. *Embâcle dans le delta* ; 9. *Gyroscope à électrocuter l'heure de chair* (ou *Ecclectusyane vermutale*) ; 10. *La Cité absurde* ; 11. *Le Carnaval des objets délaissés* ; 12. *Marquetterie de larmes et de pierres.* 13. *Les Voiles blancs du château-falaise* ; 14. *Rococo d'une visite à Saint-Pierre* ; 15. *Dernier colloque avant la Renaissance* ; 16. *Joute dans l'arc-en-ciel apache* ; 17. *La Plaine aux signes avant-coureurs* ; 18. *Le Tombeau de la cathédrale défunte* ; 19. *Les Loges du rocher refondu dans le vin.*

Critiques

Richard HERSEY, « Works by Borduas. Non-objective paintings », *The Montreal Standard*, 17 mai 1949.
Rolland BOULANGER, « Borduas entre parenthèses », *Notre temps*, 21 mai 1949.
Adrien ROBITAILLE, « Cette fois, le pire est atteint », *Le Devoir*, 21 mai 1949.
Renée NORMAND, « Les Arts », *Le Canada*, 23 mai 1949.
Charles DOYON, « Borduas 49 », *Le Clairon* (Saint-Hyacinthe), 27 mai 1949.
« Une exposition de Borduas », *Le Devoir*, 20 mai 1949.
« Allons voir Borduas », *Le Canada*, 23 mai 1949.

● Boston. « Forty years of Canadian Painting » au Museum of Fine Arts de Boston, du 14 juillet au 23 septembre. Un catalogue est publié à cette occasion. Borduas expose au n° 4, *Cavale infernale*, au n° 5, *Phare l'évêque* et au n° 6, *Réunion des trophées.*

● Montréal. « Comment apprécier une œuvre d'art » organisée par L. V. Randall au musée des Beaux-Arts de Montréal, en octobre.

Critiques

R. C(hauvin), « Comment apprécier l'art. Exposition à la Galerie des Arts », *Le Devoir*, 19 octobre 1949.
R. CHAUVIN, « L'art moderne à « Comment apprécier une œuvre d'art » », *Le Quartier latin*, 21 octobre 1949.

● Toronto. « Fifty years of Painting in Canada 1900-1950 » à la Art Gallery of Toronto, en octobre et novembre. Un catalogue est publié à cette occasion. Borduas expose au n° 92, *La Cavale infernale.*

● Québec. « Quatre peintres du Québec », au musée de la Province de Québec du 23 novembre au 18 décembre. Un catalogue est publié à cette occasion. Borduas expose : 1. *Masques et doigt levé* ; 2. *Plongeon au paysage oriental* ; 3. *Réunion matinale* ; 4. *Joie lacustre* ; 5. *La Mante offusquée* ; 6. *La Corolle anthropophage* ; 7. *La Prison des crimes joyeux* ; 8. *Bombardement sous-marin* ; 9. *Nonne et prêtre babyloniens* ; 10. *Les Lobes mères* ; 11. *Le Carnaval des objets délaissés* ; 12. *Les Voiles blancs du château-falaise* ; 13. *Marquetterie de larmes et de pierres* ; 14. *Rococo d'une visite à St-Pierre* ; 15. *La Cité absurde* ; 16. *Joute dans l'arc-en-ciel apache* ; 17. *Le Tombeau de la cathédrale défunte* ; 18. *Dernier colloque avant la Renaissance.*

Critiques

« Exhibit of four is officially open », *Chronicle Telegraph* (Québec), 24 novembre 1949.

Jean SÉE, « Quatre peintres canadiens », *Le Soleil* (Québec), 29 novembre 1949.

« A union of talents in a Four-Men Show in Quebec », *Canadian Art* (Toronto), Noël 1949.

● Ottawa. « Quatre peintres du Québec », à la Galerie nationale du Canada, en décembre. C'est la même exposition qu'à Québec, mais avec quelques toiles en moins.

Critique

« 4 Painters from Quebec at National Gallery », *The Evening Citizen* (Ottawa), 28 décembre 1949.

1950 ● Windsor (Ontario), « Foire de la maison » à la Galerie Willistead en février. Borduas expose *Abstraction n° 28* qui a été utilisée par la maison Canadart comme motif de tissu.

● Montréal. « Le tableau du mois », au YWCA, en mars. Borduas expose *La Prison des crimes joyeux.*

● Montréal. 67e Salon du printemps au musée des Beaux-Arts de Montréal, du 14 mars au 9 avril. Un catalogue a été publié à cette occasion. Borduas expose au n° 102, *Mes pauvres petits soldats.* Cette exposition sera ensuite présentée du 19 avril au 4 mai, à Québec.

Critiques

« Fine Arts Museum Grant Raised ; Aspirants Up in Arms at Opener », *The Gazette*, 14 mars 1950.

« 67th Annual Spring Exhibition Opens at Museum of Fine Arts », *The Gazette*, 14 mars 1950.

Robert AYRE, « The 67th Show. Varied Array is Presented », *The Montreal Star*, 18 mars 1950.

Paul VERDURIN, « En visitant l'exposition du Salon du printemps », *La Presse*, 18 mars 1950.

B. PANET, « Guerre... et paix chez nos artistes », *Le Petit Journal*, 19 mars 1950.

Rolland BOULANGER, « Le 67e Salon du printemps », *Notre temps*, 25 mars 1950.

Robert AYRE, « Art in Montreal, from good to indifferent », *Canadian Art* (Toronto), vol. 8, n° 1, automne 1950.

● Montréal. « Exposition des Rebelles » au 2035 de la rue Mansfield, du 18 au 26 mars. Borduas expose *Janeau, Torquémada, La Passe circulaire au nid d'avions, En formation de vol ces blancs descendant, L'Avalanche renversée renaît rebondissante.*

Critiques

« Fine Arts Museum Grant raised ; Aspirants Up in Arms at Opener », *The Gazette*, 14 mars 1950.

B. PANET, « Guerre... et paix chez nos artistes », *Le Petit Journal*, 19 mars 1950.

Paul VERDURIN, « Peinture surrationnelle des jeunes artistes rebelles », *La Presse*, 23 mars 1950.

« La Galère des Rebelles », *Le Devoir*, 24 mars 1950.

Rolland BOULANGER, « Le Salon rose de nos rebelles », *Notre temps*, 25 mars 1950.

Rolland BOULANGER, « Les Arts. Le Salon des protestants », *Le Canada*, 27 mars 1950.

Robert AYRE, « Art in Montreal. From Good to Indifferent », *Canadian Art* (Toronto), vol. 8, n° 1, automne 1950.

● Montréal. Exposition de textiles de Canadart organisée par la maison Morgan à la galerie Antoine en juin. Borduas expose aussi quatre tableaux : *Abstraction n° 28*, *Oiseau déchiffrant un hiéroglyphe*, *Joie lacustre* et *Fête papoue*.

Critiques

« Quatre artistes exposent des patrons de tissus », *Le Devoir*, 2 juin 1950.

« Sourires d'artistes », *Le Petit Journal*, 4 juin 1950.

● Montréal. Exposition Canadart organisée par la maison Morgan aux écoles ménagères du Québec, en juillet. Borduas expose *Dernier colloque avant la Renaissance* et *Nonne et prêtre babyloniens*.

● Washington (D.C.), « Canadian Painting », organisée par la Galerie nationale du Canada à la National Gallery of Art, Smithsonian Institute en octobre et novembre. L'exposition ira à San Francisco en janvier 1951. Un catalogue est publié à cette occasion. Borduas expose au n° 7, *Les Carquois fleuris*, et au n° 8, *La Cavale infernale*.

Critiques

« Canadian Art goes to Washington », *Canadian Art* (Toronto), vol. 8, n° 1, automne 1950.

« Washington views Canadian Art », *Canadian Art* (Toronto), vol. 8, n° 2, Noël 1950.

Alfred FRANKENSTEIN, « Canada's Largest Art Display, now at Legion Palace is most interesting », *The San Francisco Chronicle* (San Francisco), 14 janvier 1951.

Nan WHITE, « Canada's Artists Bring Their Country Here Via Paintings Exhibition Now at Legion of Honor is First Such Show on West Coast », *San Francisco News* (San Francisco), 6 janvier 1951.

« National Gallery of Art, Washington, D.C. », *The Museums Journal* (Washington), vol. 50, avril 1950 à mars 1951.

● Saint-Hilaire. Exposition de quarante aquarelles à son atelier de Saint-Hilaire, du 18 au 25 novembre. La liste manuscrite des œuvres exposées existe : 1. *Lente calcination de la terre* ; 2. *L'Essaim de traits* ; 3. *Fanfaronnade* ; 4. *Le Sourire des vieilles faïences* ; 5. *La Normandie de mes instincts* ; 6. *Faune de cristal* ; 7. *Jardin marin* ; 8. *Tubercules à barbiches* ; 9. *Glace, neige et feuilles mortes* ; 10. *Sourire narquois d'aquarium* ; 11. *Sombre machine d'une nuit de fête* ; 12. *Totem naissant* ; 13. *Araignée lunaire* ; 14. *Les Yeux de cerise d'une nuit d'hiver* ; 15. *Sucrerie végétale* ; 16. *Minimum nécessaire* ;

17. *Le vent d'ouest apporte des chinoiseries de porcelaine* ; 18. *Naïve étrenne* ; 19. *Les Vases de la mer chauffées à blanc* ; 20. *Explosion dans la volière* ; 21. *Attaque atomique* ; 22. *Les Masques accidentels — vigies du pôle nord* ; 23. *Au paradis des châteaux en ruines* ; 24. *Fière barbarie passée* ; 25. *Au fil des coquilles* ; 26. *Persistance dans la nuit* ; 27. *Volupté tropicale* ; 28. *Coups d'ailes mérovingiens* ; 29. *Le Perpétuel Chaos* ; 30. *Semence d'automne* ; 31. *Au pôle magnétique* ; 32. *Les Tentes folles* ; 33. *Blanc d'automne* ; 34. *Au pays des fausses merveilles* ; 35. *Noires figures d'un mirage touareg* ; 36. *Sous l'arche comble* ; 37. *La Tour immergée* ; 38. *La nuit m'attend* ; 39. *Crimes de la nuit* ; 40. *Au fond d'un temple* ; 41. *Encre et fusain.*

Critique

Raymond-Marie LÉGER, « Borduas ou d'un néo-classicisme », *Le Devoir*, 23 novembre 1950.

● Montréal. Chez Robert Élie, 2 décembre, « Exposition fugitive ». La liste des six huiles et des quatorze aquarelles existe. Huiles : 1. *Sur la table ronde quelques objets palpitants* ; 2. *Au cœur du rocher* ; 3. *Le Carnaval des objets délaissés* ; 4. *Les Voiles blancs du château-falaise* ; 5. *Nonne et prêtre babyloniens* ; 6. *Dernier colloque avant la Renaissance.* Aquarelles : 3. *Fanfaronnade* ; 6. *Faune de cristal* ; 7. *Jardin marin* ; 10. *Sourire narquois d'aquarium* ; 11. *Sombre machine d'une nuit de fête* ; 16. *Minimum nécessaire* ; 20. *Explosion dans la volière* ; 22. *Les Masques accidentels* ; 25. *Au fil des coquilles* ; 26. *Persistance dans la nuit* ; 29. *Le Perpétuel Chaos* ; 30. *Semence d'automne* ; 32. *Les Tentes folles* ; 36. *Sous l'arche comble.*

1951 ● Exposition itinérante. « Recent Quebec Paintings » organisée par la Galerie nationale du Canada et la Vancouver Art Gallery pour la Western Association of Art. L'exposition sera présentée à Phoenix (Arizona), à Vancouver et à La Jolla (California). Un catalogue a été publié à cette occasion. Borduas expose au n° 5, *La Cathédrale enguirlandée*, au n° 6, *Plongeon au paysage oriental*, au n° 7, *Solitude minérale* et au n° 8, *Sous le vent de l'île.*

Critiques

« Exhibition of Contemporary Painters of Quebec will tour Pacific Coast Cities », *Canadian Art* (Toronto), vol. 9, n° 1, automne 1951.
Mary MARQUIS, « Canadian Art is Exhibited in Local Show », *JNI* (Phoenix), 17 mars 1951.

● Montréal. « Artistes et collectionneurs contemporains » organisée par la Federation of Canadian Artists au musée des Beaux-Arts de Montréal du 7 au 22 avril. Borduas expose *Les Lampadaires du matin* et *L'Attente* (ou *Sous la mer*).

Critique

Rolland BOULANGER, « Vingt artistes qui sont connus », *Notre temps*, 14 avril 1951.

● Toronto. « Borduas and De Tonnancour. Paintings and Drawings », à la Art Gallery of Toronto, du 20 avril au 3 juin. Une liste des œuvres exposées est publiée à cette occasion. Borduas expose *La Femme au bijou* ; *Deux figures au plateau* ; *Caprice sous-marin* ; *Réunion matinale* ; *Léda* ; *Sous le vent de*

l'île ; *Les Voiles blancs du château-falaise* ; *Le Carnaval des objets délaissés* ; *La Cité absurde* ; *Le Dernier Colloque avant la Renaissance* ; *Réunion des trophées* ; *Mes pauvres petits soldats* ; *Quelques objets palpitants* ; *La Passe au nid d'avions* ; *Bombardement sous-marin* ; *Port de la mer* ; *Nature morte* ; *Figure au crépuscule* ; *Cimetière glorieux*.

Critiques

Pearl McCARTHY, « Art and Artists », *Toronto Globe and Mail* (Toronto), 28 avril 1951.
P. D., « Art, Landscape and Lemons », *Saturday Night* (Toronto), 5 juin 1951.

● Montréal. 68ᵉ Salon du printemps au musée des Beaux-Arts de Montréal, du 2 au 30 mai. Borduas expose *Éruption imprévue*.

Critiques

Adrien ROBITAILLE, « Quelques révélations avec Guité, Binning, Riordon et Borduas », *Le Devoir*, 10 mai 1951.
Rolland BOULANGER, « Rien de bien sensationnel au Salon du Musée des Beaux-Arts », *Le Canada*, 10 mai 1951.
Jean DÉNÉCHAUD, « Le Salon du printemps au Musée des Beaux-Arts », *La Presse*, 12 mai 1951.
Rolland BOULANGER, « 28ᵉᵐᵉ (sic) Salon du printemps », *Notre temps*, 19 mai 1951.
Claude GAUVREAU, « Six paragraphes (sur le théâtre et la peinture) », *Le Haut-Parleur* (Saint-Hyacinthe), 26 mai 1951.

● Saint-Hilaire. À son atelier, du 2 au 4 juin, « Exposition surprise ». Une liste manuscrite de neuf sculptures, de dix huiles et de cinq encres existe. Sculptures : 1. *Russie* ; 2. *États-Unis* ; 3. *Angleterre* ; 4. *Grèce* ; 5. *France* ; 6. *Japon* ; 7. *Afrique* ; 8. *Canada* ; 9. *Égypte*. Huiles : 1. *Floraison massive* ; 2. *La Gerbe contrariée* ; 3. *Facettes multicolores* ; 4. *Gyroscope intérieur* ; 5. *La Cathédrale enguirlandée* ; 6. *Plongeon au paysage oriental* ; 7. *Solitude minérale* ; 8. *Végétation atomique* ; 9. *Au cœur du rocher* ; 10. *Cloche d'alarme*. Encres de couleur : 1. *Rivalité au cœur rouge* ; 2. *Rayonnement à contre-jour* ; 3. *Le temps se met au beau* ; 4. *Paysannerie* ; 5. *La Raie verte*.

Critiques

Charles DOYON, « La Sculpture. Borduas tailleur de bois », *Le Haut-Parleur* (Saint-Hyacinthe), 23 juin 1951.
Claude GAUVREAU, « Tranches de perspective dynamique », *Le Haut-Parleur* (Saint-Hyacinthe), 20 octobre 1951.

● Québec. Exposition pour le Festival de la Société Saint-Jean-Baptiste organisée par Gérard Morisset au Café du Parlement, du 21 juin au 7 juillet. Borduas expose *La Raie verte, Rayonnement, Temps, Rouge, Bleu*.

Critique

Andrée PIERRE, « Morisset le découvreur », *Le Petit Journal*, 12 août 1951.

● Toronto. « Canadian National Exhibition » organisée par la Art Gallery of Toronto, du 24 août au 8 septembre. Un catalogue est publié à cette occasion. Borduas expose *Floraison massive*.

- São Paulo (Brésil). 1re Biennale du musée d'Art moderne de São Paulo, section canadienne, d'octobre à décembre. Un catalogue est publié à cette occasion. Borduas expose au n° 5, *Éruption imprévue*.

- Toronto. « Color Ink Paintings by Paul-Émile Borduas » à la Picture Loan Society, du 13 au 26 octobre. Borduas expose : *Rayonnement à contre-jour* ; *La Raie verte* ; *Le Temps se met au beau* ; *Tourbillon d'automne* ; *Le Signal* ; *Souvenir d'Égypte* ; *La Plante héroïque* ; *Minimum nécessaire* ; *L'Idole aux signes* ; *L'Attente des pylônes* ; *Aux îles Marquises* ; *Tragédie baroque* ; *Bourdonnement des éphémères* ; *Sombre machine d'une nuit de fête* ; *Les Parachutes en fleurs* ; *La Noce sur fond jaune* ; *Réveil du chasseur* ; *Eau fraîche* ; *Sur le Niger* ; *À la falaise de la voie lactée* ; *Solitude du clown* ; *Après-midi marin* ; *Rendez-vous dans la neige* ; *Aux îles du Sud*.

Critique

« Among non-objective painters... », *Toronto Globe and Mail* (Toronto), 20 octobre 1951.

- Toronto. « Fifth Annual Sale of Paintings and Sculptures », organisée par le comité féminin de la Art Gallery of Toronto, du 2 au 11 novembre. Une liste des œuvres exposées est publiée à cette occasion. Borduas expose *Au cœur du rocher*.

- Saint-Hilaire. À l'Échoppe chez Jacques Dupire en novembre.

Critique

Claude GINGRAS, « Ici et là. À l'Échoppe chez Jacques Dupire », *Notre temps*, 24 novembre 1951.

- Hamilton. « 4th Annual Winter Exhibition » à la Art Gallery of Hamilton en décembre. Un catalogue est publié à cette occasion. Borduas expose au n° 73, *Chinoiserie* et au n° 74, *Les Îlots bleus*.

- Montréal. « Art exhibit of 20 distinguished Montreal Artists » organisée par la Young Men's and Young Women's Hebrew Association, au Snowdon Building, du 10 au 25 décembre. Borduas expose *La Femme au bijou* et *Gyroscope*.

1952 - Québec. « Exposition rétrospective de l'art au Canada français », au musée de la Province en 1952. Un catalogue est publié à cette occasion. Borduas expose *Abstraction à l'encre de couleur*.

- Montréal. Exposition de Borduas et des automatistes à la Galerie XII du musée des Beaux-Arts de Montréal, du 26 janvier au 13 février. Borduas expose : *Arabesque* ; *Figure au crépuscule* ; *Nonne et prêtre babyloniens* ; *Mes pauvres petits soldats* ; *La Prison des crimes joyeux* ; *Lampadaire du matin* ; *Nid d'avions* ; *Léda* ; *Joute dans l'arc-en-ciel apache* ; *Dernier colloque avant la Renaissance* ; *Réunion des Trophées*.

Critiques

Robert AYRE, « Varied Range presented by Borduas », *The Montreal Star*, 2 février 1952.

Jean DÉNÉCHAUD, « Exposition de P.-É. Borduas et des peintres de l'automatisme », *La Presse*, 4 février 1952.
Paul GLADU, « Borduas, Gauvreau, Mousseau », *Le Canada*, 7 février 1952.
Rolland BOULANGER, « Les faits... musées et galeries », *Arts et Pensée*, n° 8, mars-avril 1952.

- Montréal. « Dix collectionneurs de Montréal » au musée des Beaux-Arts de Montréal, du 8 au 24 février.

Critique

« Au musée des Beaux-Arts. Dix collectionneurs de Montréal », *Notre temps*, 1er mars 1952.

- Saint-Hilaire. À son atelier, les 26 et 27 avril. « Dernière exposition — des derniers tableaux — à la maison de Saint-Hilaire. » La liste des 18 titres existe en deux variantes dactylographiées : 1. *Chauve-souris* ; 2. *Essaim dans le foin* ; 3. *Inhalation d'avril* ; 4. *Silence iroquois* ; 5. *Danse campagnarde* ; 6. *Le Chant de la banquise* ; 7. *L'Armure s'envole* ; 8. *Nécropole végétale* (ou *Je ne sais pas*) ; 9. *Métropole minérale* (ou *Métropole végétale*) ; 10. *La Nuit se précise* ; 11. *Les Gouttes minérales* ; 12. *Grappes des coquilles* ; 13. *Au flanc de la montagne* ; 14. *Les gris s'amusent* ; 15. *L'on ne passe pas* ; 16. *Le Panache* ; 17. *L'Appel des gris* ; 18. *Sereine carrière*. Ajoutés à la main sans numéro : *Sans nom, La Spirale*.

- Montréal. « Les arts du Québec », durant le Festival de Montréal, au musée des Beaux-Arts de Montréal, du 18 août au 7 septembre. Borduas expose *Mes pauvres petits soldats, Dernier colloque avant la Renaissance* et *Nonne et prêtre babyloniens*.

- Ottawa. Le Foyer de l'art et du livre, au 445 de la rue Sussex, 10 au 20 octobre. « Exposition de tableaux et d'encres. » Une liste des 19 tableaux et des 16 encres existe à l'état manuscrit : Huiles : 1. *Sans nom* ; 2. *La Colonne se brise* ; 3. *Nonne et prêtre babyloniens* ; 4. *Le Panache* ; 5. *Léda* ; 6. *Dernier colloque avant la Renaissance* ; 7. *Mes pauvres petits soldats* ; 8. *Le Carnaval des objets délaissés* ; 9. *La Nuit se précise* ; 10. *L'Iroquoise* ; 11. *La Spirale* ; 12. *Les Gouttes minérales* ; 13. *Sereine carrière* ; 14. *Fête papoue* ; 15. *La Passe au nid d'avion* ; 16. *Nécropole végétale* ; 17. *La Prison des crimes joyeux* ; 18. *Essaim dans le foin* ; 19. *Gyroscope*. Encres : 1. *La Fraction blanche* ; 2. *Aux îles du Sud* ; 3. *Bourdonnement des éphémères* ; 4. *La Joyeuse Éclosion* ; 5. *L'Idole aux signes* ; 6. *Les Îlots bleus* ; 7. *Les Barbeaux* ; 8. *Après midi marin* ; 9. *Sombre machine d'une nuit de fête* ; 10. *L'Attente des pylônes* ; 11. *Eau fraîche* ; 12. *Au fil des coquilles* ; 13. *Minimum nécessaire* ; 14. *Sur le Niger* ; 15. *Souvenir d'Égypte* ; 16. *Tragédie baroque*.

Critiques

Carl WEISELBERGER, « Noted Painter Holding Show Here Next Week », *The Evening Citizen* (Ottawa), 4 octobre 1952.
P. R., « Exposition de Borduas », *Le Droit* (Ottawa), 11 octobre 1952.
Carl WEISELBERGER, « Noted Radical Painter Opens Art Exhibition », *The Evening Citizen* (Ottawa), 11 octobre 1952.
W. Q. K., « Surrealistic School Artist Opens Interesting Exhibition », *The Ottawa Evening Journal* (Ottawa), 11 octobre 1952.

Guy SYLVESTRE, « Borduas nous quitte », *Le Droit* (Ottawa), 18 octobre 1952.

Jean-Luc PÉPIN, « Borduas parmi nous », *Le Droit* (Ottawa), 18 octobre 1952.

Lucien LAFORTUNE, « La vie artistique à Ottawa. Le Salon Borduas », *Notre Temps*, 25 octobre 1952.

« Le peintre P.-É. Borduas est reçu avec enthousiasme à Ottawa », *Arts et Pensée*, n° 12, novembre-décembre 1952.

● Pittsburg. « The 1952 Pittsburg International Exhibition of Contemporary Painting », au Department of Fine Arts du Carnegie Institute, du 16 octobre au 14 décembre. Un catalogue est publié à cette occasion. Borduas expose *Réunion des trophées*. Ce tableau fut ensuite envoyé avec d'autres de l'exposition, au California Palace of the Legion of Honor, à San Francisco.

Critique

« Coast to coast in Art. Canada in Pittsburg », *Canadian Art* (Toronto), vol. 10, n° 2, hiver 1953.

● Toronto. « Sixth Annual Sale of Paintings and Sculptures », organisée par le comité féminin de la Art Gallery of Toronto, en novembre. Une liste des œuvres exposées a été publiée à cette occasion. Borduas expose *Solitude du clown*.

1953 ● Ottawa. « Annual Exhibition of Canadian Painting 1953 », à la Galerie nationale du Canada en mars. Un catalogue est publié à cette occasion. Borduas expose au n° 7, *Éruption imprévue*.

● Ottawa. « Exhibition of Canadian Painting to celebrate the Coronation of Her Majesty Queen Elizabeth II », à la Galerie nationale du Canada. Un catalogue est publié à cette occasion. Borduas expose au n° 9, *La Femme au bijou* et au n° 10, *Sous le vent de l'île*.

● Winnipeg. Oeuvres de Borduas exposées chez Richardson Brothers Ltd, en avril. Borduas expose *Figure au crépuscule, Réunion matinale, Les Voiles blancs du château-falaise* et *Mes pauvres petits soldats*.

● Montréal. « La Place des Artistes » en mai. Borduas expose une toile.

Critiques

François BOURGOGNE (R. de Repentigny), « Les Beaux-Arts. Fernand Leduc et Babinsky », *L'Autorité du peuple* (Saint-Hyacinthe), 23 mai 1953.

« Après celui du printemps. Le Salon des Indépendants », *L'Autorité du peuple* (Saint-Hyacinthe), 25 avril 1953.

R. DE REPENTIGNY, « La Place des Artistes. Exposition qui fera époque », *La Presse*, 2 mai 1953.

Jean-Victor DUFRESNE, « Peinture. Le Salon des Indépendants », *La Patrie*, 10 mai 1953.

Paul GLADU, « La Place des Artistes », *L'Autorité du peuple* (Saint-Hyacinthe), 16 mai 1953.

Charles DOYON, « Un événement artistique. Place des Artistes », *Le Haut-Parleur* (Saint-Hyacinthe), 16 mai 1953.

« A Salon des Indépendants for Montreal », *Canadian Art* (Toronto), vol. 10, nº 4, été 1953.

● Israël. Exposition itinérante de peintures canadiennes au musée national Bezalel à Jérusalem. Borduas expose *Fête papoue*.

Critique

« Canadian Paintings for Israël », *Canadian Art* (Toronto), vol. 10, nº 4, été 1953.

● Montréal. « Peinture Moderne Canadienne », dans le cadre du Festival de Montréal au musée des Beaux-Arts de Montréal en août. Borduas expose *Sous la mer*.

Critiques

Paul GLADU, « Au musée des Beaux-Arts », *Le Petit Journal*, 23 août 1953. François BOURGOGNE (R. de Repentigny), « Les arts du Québec évoluent », *L'Autorité du peuple* (Saint-Hyacinthe), 29 août 1953.

● São Paulo (Brésil). IIᵉ Biennale du musée d'Art moderne de São Paulo, du 12 décembre au 25 janvier 1954. L'exposition ira ensuite à Caracas, Venezuela. Un catalogue est publié à cette occasion. Borduas expose au nº 9, *Parachutes végétaux*, au nº 10, *Sans nom* et au nº 11, *Solitude minérale*.

Critique

« Biography of Artists. Represented in Canadian Section São Paulo Biennal », *Times of Brazil* (São Paulo), 18 décembre 1953.

1954 ● New York. « Paul-Émile Borduas » à la Passedoit Gallery, du 5 au 23 janvier. Une liste partielle des œuvres exposées a été publiée. On peut cependant la compléter par des notes manuscrites de Borduas : 1. *Or et bronze* ; 2. *Ronde d'automne* ; 3. *Les Boucliers enchantés* ; 4. *Le Château de Toutânkhamon* ; 5. *Fragments de planète* ; 6. *Les Signes emprisonnés* ; 7. *Il était une fois* ; 8. *La Danse sur le glacier* ; 9. *La Verticale Conquête* ; 10. *Les Papillons jouent aux pétales* ; 11. *Réception d'automne* ; 12. *La Passe* ; 13. *Sous l'eau* ; 14. *Les Paysans miment des anges* ; 15. *La Colonne se brise* ; 16. *Neiges d'octobre* ; 17. *Le Lampadaire (du matin)* ; 18. *Le Cri des rainettes* ; 19. *Nonne et prêtre babyloniens* ; 20. *Les Arènes de Lutèce* ; 21. *Les Objets délaissés (Le Carnaval)* ; 22. *Brunes lézardes* ; 23. *Les Défenses du jardin* ; 24. *Figures aux oiseaux*.

Critiques

F. O'H(ARA), « Paul-Émile Borduas », *Art News* (New York), vol. 52, nº 9, janvier 1954.
L. L., « Picture on Exhibit », *JNI* (New York), janvier 1954.
« 3 Canadian Painters, Including Roloff Beny of Lethbridge, Have One-Man Show in New York », *The Herald* (Lethbridge, Alberta), 6 janvier 1954.
G. G(AGNON), « New York accueille Borduas, le peintre de Saint-Hilaire », *Le Clairon* (Saint-Hyacinthe), 8 janvier 1954.
R. DE REPENTIGNY, « Images et plastiques, Borduas, Riopelle et Beny à N. Y. », *La Presse*, 9 janvier 1954.
C. B., « Art Exhibition Notes. Borduas Abstracts », *New York Herald Tribune* (New York), 9 janvier 1954.

Stuart PRESTON, « Divers Moderns », *New York Times* (New York), 10 janvier 1954.
Robert M. COATES, « The Art Galleries. Fielder's Choice », *The New Yorker* (New York), 16 janvier 1954.
« Riopelle and Borduas Showing in New York », *The Gazette*, 16 janvier 1954.
Guy GAGNON, « La peinture de Borduas est devenue un chant du monde », *Le Clairon* (Saint-Hyacinthe), janvier 1954.
B. F., « Exposition Borduas à la Galerie Passedoit », *L'Autorité du peuple* (Saint-Hyacinthe), février 1954.
Sam FEINSTEIN, « Paul-Émile Borduas », *Art Digest* (New York), 1er janvier 1954.

● Philadelphie. Hendler Gallery, 3 au 30 avril. Une liste manuscrite de 12 œuvres existe : 1. *Gris-Gris* ; 2. *Boucliers enchantés* ; 3. *Il était une fois* ; 4. *Les Arènes de Lutèce* ; 5. *Le Chaos sympathique* ; 6. *Paysannerie* ; 7. *La Carrière engloutie* ; 8. *Coups de fouet de la rafale* ; 9. *Le Vent dans les ailes* ; 10. *À l'entrée de la jungle* ; 11. non titrée ; 12. *Les Blancs printaniers*.

Critique

S. FEINSTEIN, « Philadelphia, Paul-Émile Borduas », *Art Digest* (New York), 1er avril 1954, p. 22.

● Montréal. Expositions d'aquarelles au lycée Pierre-Corneille en juin. Borduas expose 18 aquarelles.

Critiques

R. DE REPENTIGNY, « Images et plastiques. Borduas, F. Leduc, Gauvreau », *La Presse*, 19 juin 1954.
Adrien ROBITAILLE, « Borduas sautera-t-il le mur érigé par lui-même ? », *Photo-Journal*, 10 juillet 1954.

● Venise. XXVIIe Biennale de Venise du 19 juin au 30 septembre. Borduas expose *Cavale infernale, Sous le vent de l'île* et *Figure aux oiseaux*.

Critiques

« The Canadian Painters », *Vogue* (New York), 15 mars 1955.
R. H. HUBBARD, « Show window of the Arts. XXVII Venice Biennal », *Canadian Art* (Toronto), vol. 12, no 1, automne 1954.

● Toronto. « Canadian National Exhibition » du 27 août au 2 septembre. Borduas expose *Cotillon en flamme*.

● Montréal. Galerie Agnès Lefort, du 12 au 26 octobre, « En route ». Borduas y présente 17 huiles et 6 encres, dont une liste manuscrite existe : 1. *Solidification* ; 2. *Trophée d'une ancienne victoire* ; 3. *L'on a trop chassé* ; 4. *Cascade d'automne* ; 5. *Mirage dans la plaine* ; 6. *Il était une fois* ; 7. *Blancs printaniers* ; 8. *Fanfaronnade* ; 9. *À pied d'œuvre* ; 10. *Pâte métallique* ; 11. *Les Arènes de Lutèce* ; 12. *Miroir de givre* ; 13. *Frais jardin* ; 14. *Bonaventure* ; 15. *Fanfare débordante* ; 16. *Neiges rebondissantes* ; 17. *Les Signes s'envolent*. Les encres étaient désignées seulement par une lettre de A à F inclusivement.

Critiques

François BOURGOGNE (R. de Repentigny), « Une saison de vraie peinture », *L'Autorité du peuple* (Saint-Hyacinthe), 9 octobre 1954.

R. DE REPENTIGNY, « Images et plastiques. Intéressante évolution de Borduas », *La Presse*, 16 octobre 1954.

Robert AYRE, « Art Notes. Impact of New York Has Been Good for Paul-Émile Borduas », *The Montreal Star*, 16 octobre 1954.

Paul GLADU, « À la galerie Agnès Lefort. Que dire de Paul-Émile Borduas ? », *Le Petit Journal*, 17 octobre 1954.

PASCAL, « Borduas, peintre gai », *Le Canada*, 18 octobre 1954.

« Borduas, sa peinture, ses idées », *Le Devoir*, 19 octobre 1954.

Paul GLADU, « Borduas parmi nous », *Notre temps*, 23 octobre 1954.

François BOURGOGNE (R. de Repentigny), « Borduas à Montréal », *L'Autorité du peuple* (Saint-Hyacinthe), 23 octobre 1954.

Pierre GAUVREAU, « Borduas, et le déracinement des peintres canadiens », *Le Journal musical canadien*, novembre 1954.

● New York. 25e anniversaire du musée d'Art moderne de New York, du 19 octobre 1954 au 6 février 1955. Borduas expose *Lampadaire du matin*.

● Hamilton. « C.S. Band Collection » à la Art Gallery of Hamilton en novembre. Borduas expose *La Femme au bijou*.

Critique

« C.S. Band Collection on Display at Gallery », *The Spectator* (Hamilton), 9 novembre 1954.

1955 ● New York. Passedoit Gallery, 10 janvier au 5 février, « Water-Colours 1954 ». Un catalogue donnant la liste des 20 aquarelles présentées a été publié : 1. *Baisers perdus* ; 2. *La Guignolée* ; 3. *Dentelle métallique* ; 4. *Blanches figures* ; 5. *La Légende du hibou* ; 6. *Équivalence additionnée de rouge* ; 7. *L'Accolade* ; 8. *Fontaine envahie* ; 9. *Figure cabalistique* ; 10. *Baraka* ; 11. *Groupement d'aiguilles* ; 12. *Skieurs en suspens* ; 13. *Les Baguettes joyeuses* ; 14. *Buisson* ; 15. *Fête embrouillée* ; 16. *Silence indien* ; 17. *Ils étaient deux* ; 18. *Membranules* ; 19. *Éclaboussure* ; 20. *Pénétration*.

Critiques

F. P., « Paul-Émile Borduas », *Art News* (New York), vol. 53, janvier 1955.

L. G., « Borduas », *Arts Digest* (New York), 15 janvier 1955, vol. 29, n° 8.

S. P., « About Art and Artists », *New York Times* (New York), 14 janvier 1955.

● Washington. À la Philips Gallery, l'hiver, Borduas expose *Sous le vent de l'île*.

Critique

« Three Canadian Painters », *Vogue* (New York), 15 avril 1955.

● London (Ontario). « Four men Show. Bush, De Tonnancour, Cahén et Borduas » au Williams Memorial Art Museum du 4 mars au 5 avril. Borduas expose *Mirage dans la plaine*, *Trophées d'une ancienne victoire*, *Fanfare débordante*, *Pâte métallique*, *Les Arènes de Lutèce* et *Cascade d'automne*.

Critique

L. C., « Four-men Show Marked by Electrifying Freshness », *London Evening Free Press* (London, Ontario), 9 mars 1955.

- Toronto. « Six new paintings of Borduas » à la Picture Loan Society, du 12 au 22 avril. Borduas expose les mêmes tableaux qu'à London.

Critique

Rose MacDONALD, « At the Galleries », *Toronto Telegram* (Toronto), 16 avril 1955.

- Ottawa. « First Biennal Exhibition of Canadian Painting », à la Galerie nationale du Canada en mai. Un catalogue est publié à cette occasion. Borduas expose *Bonaventure*.

Critiques

Jean-René OSTIGUY, « Notre première Biennale », *Le Devoir*, 30 mai 1955.
Jean-René OSTIGUY, « The First Biennal of Canadian Painting », *Canadian Art* (Toronto), vol. 12, n° 4, été 1955.

- Brooklyn. « International Watercolor Exhibition 18th Biennal 1955 » au Brooklyn Museum, du 4 mai au 12 juin. Un catalogue est publié à cette occasion. Borduas expose au n° 146, *La Grille impatiente*.

- São Paulo (Brésil). IIIᵉ Biennale de São Paulo au musée d'Art moderne de São Paulo en juin. Un catalogue est publié à cette occasion. Borduas expose dans la section canadienne : 1. *Réception d'automne* ; 2. *Fragments de planète* ; 3. *Résistance végétale* ; 4. *Pulsation* ; 5. *Fête nautique* ; 6. *Bourdonnement d'été* ; 7. *Tendresse des gris* ; 8. *Forêt métallique* ; 9. *Les Voiles rouges* ; 10. *Jardin impénétrable* ; 11. *Végétation minérale* ; 12. *Persistance des noirs*.

Critiques

« Le Canada représenté par Borduas et Riopelle à la Biennale de São Paulo », *La Presse*, 5 juillet 1955.
Plusieurs commentaires dans les journaux brésiliens.

- San Francisco. Exposition marquant le 10ᵉ anniversaire des Nations unies au Museum of Art de San Francisco, du 17 juin au 10 juillet. Borduas expose *Morning Candelabra*.

- Valencia (Venezuela). Exposition internationale de Peinture à l'Athénée de Valencia, en juillet. Borduas expose *Froissements délicats*.

- Stratford (Ontario). Exposition à la Municipal Arena de Stratford en juillet. Borduas expose *La Femme au bijou*.

- Pittsburg. « The 1955 Pittsburg International Exhibition of Contemporary Painting » au Department of Fine Arts du Carnegie Institute, du 13 octobre au 18 décembre. Un catalogue est publié à cette occasion. Borduas expose *Pâques*.

Critique

Robert AYRE, « Five Canadian Painters at 55 Pittsburg International », *Montreal Star*, 12 novembre 1955.

● Montréal. « Aquarelles récentes. Borduas », à la Galerie l'Actuelle, du 25 octobre au 8 novembre. Un catalogue donnant la liste des 12 aquarelles présentées a été publié : 1. *Le Chant du guerrier* ; 2. *Blancs dans le noir* ; 3. *Gerbes légères* ; 4. *Bombardement délicat* ; 5. *Confetti* ; 6. *La Fin du brasier* ; 7. *Skieurs en suspens* ; 8. *Buisson* ; 9. *Blanches figures* ; 10. *Fêtes embrouillées* ; 11. *Dentelle métallique* ; 12. *Les Baguettes joyeuses*.

Critiques

Noël LAJOIE, « Une magnifique leçon », *Le Devoir*, 26 octobre 1955.
Photo de Borduas, *Le Devoir*, 27 octobre 1955.
R. DE REPENTIGNY, « 3 peintres : Borduas, Raymond et Wilson », *La Presse*, 29 octobre 1955.

● Montréal. Exposition de peintures canadiennes à l'école des Hautes Études commerciales, du 11 au 30 novembre. Borduas expose *Réunion des trophées* et une autre toile.

Critiques

Marie SÉNÉCAL, « Nos peintres aux HEC. Coup d'œil d'ensemble », *Le Quartier latin*, 17 novembre 1955.
Fernande SAINT-MARTIN, « Nos peintres aux HEC. Pour une peinture actuelle », *Le Quartier latin*, 17 novembre 1955.
Robert BLAIR, « Quel est l'intérêt de la plastique ? Et pour qui ? », *Le Quartier latin*, 17 novembre 1955.
Noël LAJOIE, « La peinture. Salon d'automne ? », *Le Devoir*, 19 novembre 1955.
R. DE REPENTIGNY, « Fortement représentée, la peinture non figurative se montre vigoureuse », *La Presse*, 22 novembre 1955.

● Rio de Janeiro. « Artistas canadenses » au musée d'Art moderne de Rio de Janeiro en novembre. Borduas expose les mêmes toiles qu'à la IIIe Biennale de São Paulo.

Critiques

Joyme MAURICIO, « Pintores canadenses Do Museu De Arte Moderna », *Correio da Manha* (Rio de Janeiro), 20 novembre 1955.
« Artes plasticas. Exposição de pintores do Canada », *O Jornal* (Rio de Janeiro), 24 novembre 1955.
« Exposição da cidade. Do Museu de Arte Moderna », *Ultima Hora* (Rio de Janeiro), 30 novembre 1955.

● London (Ontario). « Collection de M. et Mme C. S. Band », au Williams Memorial Art Museum en novembre. Borduas expose *La Femme au bijou*.

Critique

« Canadian Art Show Notable », *London Free Press* (London, Ontario), 14 novembre 1955.

• New York. « Recent Acquisitions » au musée d'Art moderne de New York, du 30 novembre au 22 février 1956. Borduas expose *La Guignolée*.

• Montréal. « Exposition de peintures canadiennes », organisée par Robert Blair dans le Hall d'honneur de l'Université de Montréal en décembre. Borduas expose deux tableaux.

Critiques

R. DE REPENTIGNY, « Grands espoirs et grandes peintures », *La Presse*, 10 décembre 1955.
Noël LAJOIE, « Problèmes et solutions diverses », *Le Devoir*, 15 décembre 1955.
Robert BLAIR, « Les non-figuratifs », *Le Quartier latin*, 15 décembre 1955.
Robert DESJARDINS, « La peinture moderne et nous », *Le Quartier latin*, 19 janvier 1956.

1956 • Montréal. « Art d'aujourd'hui » à la Galerie L'Actuelle, du 26 janvier à la mi-février. Exposition qui réunit entre autres Riopelle et Sam Francis. Borduas expose *Carnet de bal* et *L'Impatience au point jaune*.

Critiques

Noël LAJOIE, « La Peinture. Art d'aujourd'hui », *Le Devoir*, 1er février 1956.
Noël LAJOIE, « Confrontations picturales », *Le Devoir*, 4 février 1956.

• Montréal. Exposition d'aquarelles de Borduas chez Agnès Lefort, du 22 mai au 9 juin. Nous n'avons retracé parmi les œuvres exposées qu'*Au fil des coquilles, Souvenir d'Égypte* et *Eau fraîche*.

Critiques

R. DE REPENTIGNY, « Une collection de 28 aquarelles de Borduas », *La Presse*, 30 mai 1956.
Noël LAJOIE, « La Peinture. Les aquarelles de Borduas », *Le Devoir*, 2 juin 1956.

• Paris. Exposition d'artistes canadiens de Paris à la Maison canadienne du 30 mai au 25 juin.

Critique

« Borduas expose pour la 1re fois à Paris ; récital Monik Grenier », *La Presse*, 2 juin 1956.

• Montréal. Panorama de la peinture à Montréal au restaurant Hélène-de-Champlain, du 4 juin au 3 septembre. Borduas expose *Translucidité* et *Mazurka*.

Critiques

« Une exposition estivale à l'île Sainte-Hélène », *La Patrie*, 30 mai 1956.
« 45 peintres exposent leurs œuvres cet été à l'île Sainte-Hélène », *La Patrie*, 5 juin 1956.

• Montréal. « Arts du Québec » durant le Festival de Montréal, au musée des Beaux-Arts de Montréal, en août. Borduas présente 5 tableaux.

Critique

« Les non-figuratifs aux « Arts du Québec » », *Le Devoir*, 21 juillet 1956.

● Exposition itinérante. « Canadian Abstract Paintings » organisée par la Galerie nationale du Canada pour The Smithsonian Institution. L'exposition circulera aux États-Unis d'octobre 1956 à décembre 1957 dans les villes suivantes : Louisville (Kentucky) ; Aurora (New York) ; Rochester (New York) ; Manchester (Connecticut) ; Wilmington (Ohio) ; Lamont (Connecticut) ; Exeter (New Hampshire) ; Macon (Georgia). Un catalogue est publié à cette occasion. Borduas expose au n° 7, *Retour d'anciens signes emprisonnés*, au n° 8, *Bonaventure*, au n° 9, *Froissements délicats*, au n° 10, *Fête nautique* et au n° 11, *Bourdonnement d'été*.

Critiques

Jean-René OSTIGUY, « Canadian Abstract Painting Goes on Tour », *Canadian Art* (Toronto), été 1956.
R. DE REPENTIGNY, « À la Galerie nationale. Diverses tendances de la peinture abstraite au Canada rassemblées », *La Presse*, été 1956.

● Exposition itinérante. « Quelques peintres canadiens-français », organisée par la Galerie nationale du Canada, et qui circulera dans les provinces maritimes : Fredericton, Edmunston, Rothsay, Saint-Jean, Charlottetown, Amherst, Halifax, Yarmouth, Sackville. L'exposition se prolongera d'octobre 1956 à mars 1957. Un catalogue a été publié à cette occasion. Borduas expose au n° 7, *Sans nom*, au n° 8, *Cep* et au n° 9, *L'Impatience au point jaune*.

Critique

« Expo d'artistes du Québec envoyée dans les Maritimes par la Galerie nationale », *La Presse*, 17 octobre 1956.

● Montréal. « Exposition de Noël » : peintres canadiens et européens à la Dominion Gallery, en décembre.

● Exposition itinérante. « A selection from the Ayala and Sam Zacks Collection. Nineteenth and Twentieth Century Paintings and Drawings », l'exposition sera présentée en 1956-1957 à la Art Gallery of Toronto, à la Galerie nationale du Canada, à la Winnipeg Art Gallery, au Walker Art Center (Minneapolis) et à la Vancouver Art Gallery. Un catalogue est publié à cette occasion. Borduas expose *Terre vierge*.

Critique

« Painting Puzzle's Packs Show », *The Vancouver Sun* (Vancouver), 30 avril 1957.

1957 ● Montréal. « 35 peintres d'aujourd'hui », organisée par les étudiants de l'Université de Montréal et de l'Université McGill, au musée des Beaux-Arts de Montréal, du 19 janvier au 3 février. Borduas expose *Jeunesse* et *La Grimpée*.

Critiques

R. DE REPENTIGNY, « Images et plastiques. Quelques-uns des 35 peintres », *La Presse*, 19 janvier 1957.
« Art. Arts Museums Show Painters of Today », *The Gazette*, 19 janvier 1957.

Robert AYRE, « Art Notes. McGill and U. de M. Students Sponsor Brilliant Show of Contemporary Art », *The Montreal Star*, 19 janvier 1957.
Pierre SAUCIER, « Le Gouverneur général s'est déplacé pour inaugurer l'Expo des étudiants », *La Patrie*, 20 janvier 1957.
René CHICOINE, « Formes et couleurs. Coup d'œil sur l'actualité », *Le Devoir*, 26 janvier 1957.
R. DE REPENTIGNY, « Images et plastiques. Évolution vers un art plus animé », *La Presse*, 2 février 1957.
« University students Form an Alliance with Creative Artists in Canada », *Canadian Art* (Toronto), vol. 14, n° 3, 1957.

- Exposition itinérante. « Contemporary Canadian Painters », organisée par la Galerie nationale du Canada pour une tournée en Australie de février à décembre, dans les musées suivants : Tasmanian Museum and Art Gallery, Art Gallery of Western Australia, The National Gallery of South Australia, The National Gallery of Victoria, The Queensland National Art Gallery, The National Art Gallery of New South Wales, Cambera. Un catalogue est publié à cette occasion. Borduas expose *Oiseau déchiffrant un hiéroglyphe*, *La Femme au bijou*, *Parachutes végétaux*, *La Prison des crimes joyeux* et *3 + 3 + 4*.

Critique

« Australia and Canada Exchange Exhibitions », *Canadian Art* (Toronto), vol. 14, n° 3, 1957.

- New York. « Paul-Émile Borduas. Paintings 1953-1956 », à la Martha Jackson Gallery du 18 mars au 6 avril. Un catalogue préfacé par Martha Jackson a été publié, où on nous avertit que seuls les tableaux numérotés au catalogue ont été exposés, soit : 1. *Figure aux oiseaux* ; 2. *Fragments de planète* ; 3. *Cotillon en flamme* ; 4. *Tendresse des gris* ; 5. *Pulsation* ; 6. *Les Voiles rouges* ; 7. *3 + 4 + 1* ; 8. *Figures schématiques* ; 9. *Froufrou aigu* ; 10. *La Bouée* ; 11. *3 + 3 + 2* ; 12. *Vigilance grise* ; 13. *Sous le vent de l'île* ; 14. *Sea Gull* ; 15. *Pavots de la nuit*. Sur un total de 35 œuvres mentionnées, 15 sont exposées.

Critiques

C. GUY, « À la Galerie Martha Jackson, de New York. Exposition consacrée au peintre canadien Borduas », *La Patrie*, 21 mars 1957.
Carlyle BURROWS, « Art : Native and Foreign Features », *Herald Tribune* (New York), 24 mars 1957.
Stuart PRESTON, « Gallery Variety », *New York Times* (New York), 24 mars 1957.
« Paul-Émile Borduas expose à New York », *Le Devoir*, 25 mars 1957.
« Paul-Émile Borduas chez Martha Jackson », *France-Amérique* (New York), 31 mars 1957.
V. Y., « Paul-Émile Borduas », *Arts* (New York), mai 1957.
P. T., « Paul-Émile Borduas », *Art News* (New York), vol. 56, avril 1957.

- New York. Exposition internationale des prix Guggenheim, au musée Guggenheim, du 27 mars au 19 mai. Borduas expose *Les Signes s'envolent*.

- Toronto. Gallery of Contemporary Art, 8 au 23 avril, « Drawings (sic) and Paintings by Borduas ». L'exposition comprenait 9 huiles de diverses époques

et 15 aquarelles de 1954. Huiles : 1. *Ramage* (1956) ; 2. *Vent d'hiver* (1956) ;
3. *Réunion de trophées* (1948) ; 4. *Composition* (1954) ; 5. *État d'âme* (1945) ;
6. *Figure au crépuscule* (1944) ; 7. *Treillis blancs* (1955) ; 8. *Martèlement*
(1955) ; 9. *L'Île fortifiée* (1941). Aquarelles : 1. *Menus gibiers* ; 2. *Fanfaronnade* ; 3. *Baraka* ; 4. *Coupe renversée* ; 5. *Skieurs en suspens* ; 6. *La Ronde
heureuse* ; 7. *Groupement d'aiguilles* ; 8. *Massifs déchiquetés* ; 9. *Buisson* ;
10. *Incognito* ; 11. *Tendre élan* ; 12 - 15. *Composition.*

Critiques

Pearl McCARTHY, « Art and Artists. Quebec and Maritimes send men of
Genius », *The Globe and Mail* (Toronto), 20 avril 1957.
Robert FULFORD, « Borduas », chronique radiophonique à CJBC de Toronto, 8 avril 1957.

• Exposition itinérante. IIe Biennale canadienne organisée par la Galerie nationale du Canada qui a circulé d'avril à octobre dans les villes suivantes :
Ottawa, Montréal, Stratford et Regina. Un catalogue est publié à cette occasion.
Borduas expose *La Grimpée.*

Critiques

Carolyn WILLETT, « Succès populaire de la Biennale à Ottawa ; 33 œuvres
sont achetées », *La Presse*, 23 avril 1957.
Robert AYRE, « Second Biennal Exhibition of Canadian Art », *Canadian
Art* (Toronto), vol. 14, no 4, été 1957.

• Arvida. Exposition de 20 toiles de Borduas de 1941 à 1957, sous les auspices
du Comité des Arts et Métiers, au Foyer d'art d'Arvida, du 20 au 22
septembre. Nous n'avons pas la liste des œuvres exposées. Mais, il s'agit
probablement des mêmes toiles qu'à la Gallery of Contemporary Art de
Toronto.

Critique

« Exposition de toiles à Arvida », *Le Progrès du Saguenay* (Arvida), 18 septembre 1957.

• Montréal. « Quatre peintres canadiens à Paris », à la Dominion Gallery, du
25 septembre au 16 octobre. Borduas expose 20 tableaux dont : *Ardente,
Survivance d'août, Rouge de mai, Les Gouttes bleues, Les Oiseaux de paradis,
Expansion rayonnante, Pétales et pieux...*

Critiques

René CHICOINE, « Formes et couleurs. Quatre Canadiens à Paris », *Le
Devoir*, 28 septembre 1957.
R. DE REPENTIGNY, « Borduas renouvelé, Beaulieu aquarelliste », *La
Presse*, 28 septembre 1957.
Reproduction d'*Expansion rayonnante*, *La Presse*, 30 septembre 1957.
Paul GLADU, « Un peintre canadien à Paris. Paul-Émile Borduas a brûlé ce
qu'il adorait », *Le Petit Journal*, 6 octobre 1957.
Robert AYRE, « Riopelle, Borduas at the Dominion », *The Montreal Star*,
27 octobre 1957.

• Montréal. Exposition collective d'ouverture de la Galerie Denyse Delrue, du
18 septembre au 5 octobre.

Critiques

R. DE REPENTIGNY, « Images et plastiques. Une galerie adaptée à la peinture », *La Presse*, 21 septembre 1957.
René CHICOINE, « Formes et couleurs. La Porte secrète », *Le Devoir*, 25 septembre 1957.
Robert AYRE, « Painters, Sculptors and a Weaver », *The Montreal Star*, 28 septembre 1957.

● Londres. « Recent Developments in Painting » chez Arthur Tooth and Sons Ltd., du 8 octobre au 2 novembre. Un catalogue est publié à cette occasion. Borduas y expose au n° 2, *La Bouée*, au n° 3, *Silence magnétique*, au n° 4, *Radiante* et au n° 5, *Fragments d'armure*.

Critiques

« Forms Emerging out of Pigment : Next Stage in Action-Painting », *The Times* (Londres), 11 octobre 1957.
Stephen BONE, « French paintings and Tachisme », *The Manchester Guardian* (Londres), 12 octobre 1957.
G. S., « Advanced Experimentalists », *The Scotsman* (Londres), 14 octobre 1957.
« Recent developments in painting », *Truth* (Londres), 18 octobre 1957.
Neville WALLIS, « Beyond the kitchen sink », *The Observer* (Londres), 20 octobre 1957.
David SYLVESTER, *The New Statesman* (Londres), 9 novembre 1957.
W. R. JENDWINE, « Recent Developments in painting », *JNI* (Londres), oct.-nov. 1957.

● Toronto. « 11th Annual Sale of Canadian Art », à la Art Gallery of Toronto, du 24 octobre au 11 novembre. Une liste des œuvres exposées est publiée à cette occasion. Borduas expose au n° 17, *Massifs déchiquetés*, au n° 18, *La Ronde heureuse* et au n° 19, *Skieurs en suspens*.

● Mount Holyoke. Borduas expose *Tendresse des Gris*.

1958 ● Montréal. « La Collection Zacks » au musée des Beaux-Arts de Montréal en janvier. Borduas expose *Terre vierge*.

Critiques

Robert AYRE, « From Corot to Dali with the Sam and Ayala Zacks Collection », *The Montreal Star*, 4 janvier 1958.
R. DE REPENTIGNY, « Pour toute la famille », *La Presse*, 4 janvier 1958.
Dorothy PFEIFFER, « The Zacks Collection », *The Gazette*, 18 janvier 1958.

● Paris. Exposition canadienne commerciale et culturelle sous les auspices de l'Ambassade du Canada en France aux Grands Magasins du Louvre, « Visages du Canada », en février.

Critiques

Flore MONDOR-CHAPUT, « La Province de Québec a fait belle figure à l'Exposition de Paris », *Notre temps*, 8 mars 1958.
Henri DUFRESNE, « L'exposition de la Province a conquis tous les Parisiens. Tous les espoirs dépassés », *La Patrie*, 9 mars 1958.

- Montréal. Galerie Agnès Lefort, 26 mai au 7 juin, « Cinq années de Borduas ». Cette exposition présentait 16 tableaux dont la liste peut être reconstituée par les mentions de la presse et une liste d'expédition datée du 24 mars 1958 : *Pas feutrés* ; *L'Écluse* ; *Promesse brune* ; *Hésitation* ; *Vol vertical* ; *Baiser insolite* ; *Le Dégel* ; *Ramage* ; *Boucle perdue* ; *Contraste et liseré* ; *Bombardement* ; *Nœuds et colonnes* ; *Translucidité* ; *Chatoiement* ; *Épanouissement* ; *Bonaventure.*

Critiques

Robert AYRE, « Borduas is still concerned with texture and feeling », *The Montreal Star*, 24 mai 1958.
R. DE REPENTIGNY, « Cinq années dans l'art de Borduas : une unité poétique », *La Presse*, 29 mai 1958.
Dorothy PFEIFFER, « Borduas Exhibition », *The Gazette*, 31 mai 1958.
René CHICOINE, « Chatoiement », *Le Devoir*, 31 mai 1958.
R. DE REPENTIGNY, *Vie des Arts*, n° 11, été 1958.

- Bruxelles. Exposition internationale. Borduas expose au Pavillon Canadien : 1. *Sous le vent de l'île* ; 2. *Mushroom* ; 3. *Ardente* ; 4. *La Prison des crimes joyeux* ; 5. *Fragments d'armure.*

Critiques

Donald W. BUCHANAN, « The Changing Face of Canada. Canadian Artists at Brussels », *Canadian Art* (Toronto), janvier 1958, vol. 15, n° 1.
Dorothy PFEIFFER, « Canadian Art at Brussels », *The Gazette*, 8 février 1958.
« Artistes canadiens à Bruxelles ; 67 œuvres sur 108 de la province », *La Presse*, 5 mai 1958.

- Mexico. 1re Biennale interaméricaine de peinture et d'art graphique au musée des Beaux-Arts de Mexico de juin à août. Borduas expose *L'Étoile noire.*

- Londres. « Transferences. Recent paintings by Commonwealth Artists working in Europe » à la Zemmer Gallery, du 18 juin au 14 juillet. Borduas expose au n° 10, *Barbacane.*

Critiques

N. PIPER, « Before the Aura », *Sunday Times* (Londres), 22 juin 1958.
« Commonwealth Artists Turn to Europe », *The Times* (Londres), 25 juin 1958.
Trevin COPPLESTONE, « Under the flag », *Art News and Review* (Londres), 5 juillet 1958.

- Montréal. « Quelques peintres de Montréal », exposition d'été de la ville de Montréal, au restaurant Hélène-de-Champlain, du 27 juin au 25 août. Borduas expose au n° 5, *Nœuds et colonnes* et au n° 6, *Étude noir et blanc.*

Critique

« Une exposition estivale à l'île Sainte-Hélène », *La Patrie*, 30 mai 1958.

- Düsseldorf. Galerie Alfred Schmela, juillet 1958. « Paul-Émile Borduas ». Un catalogue a été publié. Il ne donne pas la liste de 10 tableaux présentés à cette

exposition. Une liste de prix, datée de Paris, le 28 juin 1958, ne donne pas les titres, mais la date et la dimension des tableaux. Borduas y présentait 6 tableaux de 1955, 2 tableaux de 1956, 1 tableau de 1957 et 1 tableau de 1958.

- Dallas. « Art in Canada. A Canadian Portfolio », au Dallas Museum for Contemporary Arts, du 4 septembre au 2 novembre. Borduas expose *Bercement silencieux*.

Critiques

Reproduction de *Bercement silencieux, The Dallas Morning News* (Dallas), 2 septembre 1958.
R. ASKEW, « Art and Artists : Strike to Delay Opening », *The Dallas Morning News* (Dallas), 3 septembre 1958.
E. LEWIS, « Canadian Portfolio », *Dallas Times Herald* (Dallas), 9 septembre 1958.
R. ASKEW, « Art and Artists : Canada's Art is Vigorous », *The Dallas Morning News* (Dallas), 14 septembre 1958.

- Toronto. « Canadian Painting in Europe » à la Jordan Gallery, du 20 septembre au 18 octobre. Borduas expose, entre autres choses, *Formes oubliées*.

Critique

« The Autumn Season of 1958 », *Canadian Art* (Toronto), hiver 1959, no 63.

- Londres. « Two Canadian Painters. Paul-Émile Borduas — Harold Town », à la galerie Arthur Tooth and Sons Ltd., du 7 au 25 octobre. Borduas expose : 1. *Vigilance grise* ; 2. *La Passe* ; 3. *Solitude du clown* ; 4. *Sans titre* ; 5. *Tendresse des gris* ; 6. *Pulsation* ; 7. *Chinoiserie* ; 8. *Gris et blanc* ; 9. *Transparence* ; 10. *Bambou* ; 11. *Silence magnétique* ; 12. *Noir contre brun* ; 13. *Rendez-vous dans la neige* ; 14. *Sans titre* ; 15. *Clapotis blanc et rose* ; 16. *La Bouée* ; 17. *Sans titre*.

Critiques

Frederick LOWS, « Abstract painters' progress along many roads », *The Manchester Guardian* (Londres), 8 octobre 1958.
« Deliciousness of Paint. Mr. Borduas's Luxurious Manner », *The Times* (Londres), 10 octobre 1958.
Jan CAREW, « Space and the individual », *Art News and Review* (Londres), 25 octobre 1958.
Margaret NEWCOMBE, « Dateline London. Canadians Making Abstract Art », *Toronto Daily Star* (Toronto), 25 octobre 1958.
« Borduas », *Arts* (New York), décembre 1958.
« Paintings », *Architectural Review* (New York), vol. 125, février 1959.

- Exposition itinérante de peinture canadienne sous les auspices de l'ambassade canadienne, du 7 novembre au 7 décembre au Utrecht Central Museum et, du 12 décembre au 12 janvier 1959, au Oroningen Oroninger Museum. Borduas expose au no 4, *Sous le vent de l'île*.

- Venise. XXIXe Biennale internationale de Venise.

Critique

D. W. B(UCHANAN), « Canada Builds a Pavilion at Venice », *Canadian Art* (Toronto), janvier 1958.

- Buffalo. « The Collection of Mr and Mrs Charles Band » à la Albright-Knox Art Gallery. Borduas expose au n° 4, *La Femme au bijou*, au n° 5, *Résistance végétale* et au n° 6, *Black and White Composition*.

- Toronto. Exposition Riopelle et Borduas aux Laing Galleries.

Critique

Hugo McPHERSON, « The Autumn Season 1958. Toronto », *Canadian Art* (Toronto), hiver 1959, n° 63.

1959 - Toronto. « One hundred years of Canadian Painting », exposition pour venir en aide à la Fondation des maladies du cœur d'Ontario, présentée aux Laing Galleries du 27 janvier au 8 février 1959. Borduas expose *Miniatures empressées*.

- Toronto. « Canadian paintings from Zacks Collection » au Victoria College, University of Toronto, du 2 au 28 février. Borduas expose *Terre vierge*.

- Genève. « Art contemporain au Canada », exposition organisée par la Galerie nationale du Canada, au musée Rath, du 7 février au 1ᵉʳ mars. Borduas expose : 8. *Sous le vent de l'île* ; 9. *Froissements délicats* ; 10. *Explosion atomique*.

- Paris. « Spontanéité et réflexion », exposition organisée par Herta Wescher à la Galerie Arnaud, du 5 au 31 mars. Borduas y expose probablement trois tableaux dont *Composition n° 37*.

Critiques

M. C. L., « À travers les galeries », *Le Monde* (Paris), 13 mars 1959.
L. H., « Pour vous guider dans les galeries de Paris », *Arts* (Paris), 18 mars 1959.
« Borduas expose à Paris et Boudreau prépare des œuvres pour Montréal », *La Presse*, 16 mars 1959.
Georges BOUDAILLE, « Spontanéité et réflexion », *Les Lettres françaises*, (Paris), 26 mars 1959.
« Un Groupe à la Galerie Arnaud », *Combat* (Paris), 16 mars 1959.
P. R(ESTANY), « Spontanéité et réflexion », *Cimaise* (Paris), série IV, n° 4, avril-mai 1959.

- Cologne. « Zeitgenössische Kunst in Kanada », exposition organisée par la Galerie nationale du Canada et tenue au Wallraf-Richortz Museum, du 14 mars au 12 avril. Borduas expose : 8. *Sous le vent de l'île* ; 9. *Froissements délicats* ; 10. *Explosion atomique*.

- New York. « An intimate showing of recent paintings by Paul Borduas », à la Martha Jackson Gallery, du 24 mars au 18 avril. Une liste dactylographiée datée du 5 mars 1959 donne les titres suivants : 1. *Bercement silencieux* (1956) ; 2. *Fence and Defence* (1958) ; 3. *Repos dominical* (1958) ; 4. *La Fourmi magicienne* (1958) ; 5. *Dominos* (1958) ; 6. *Éventails et roseaux* (1958) ; 7. *Silence instantané* (1957).

Critiques

H. C., « Paul Borduas », *Art News* (New York), vol. 58, n° 4, mai 1959.
J. R. M., « Norman Carton, Paul Borduas », *Arts* (New York), mai 1959.

● Brooklyn. « 20th Biennal International Watercolor Exhibition » au Brooklyn Museum, du 7 avril au 31 mai. Borduas expose : 8. *Dans le jardin de l'idole* ; 9. *L'Arlésienne en ballade* ; 10. *Force étrange.*

● Paris. « Exposition Paul-Émile Borduas », à la Galerie Saint-Germain, du 20 mai au 13 juin. La liste des 17 œuvres présentées, dont *Abstraction en bleu*, n'a pas été conservée.

Critiques

Jean GACHON, « Première exposition de Borduas à Paris », *La Presse*, 27 mai 1959.
D. C(HEVALIER), « Les Expositions. Borduas », *France-Observateur* (Paris), 4 juin 1959.
L. H., « Borduas », *Arts* (Paris), 3 au 9 juin 1959.
« Expositions », *L'Express* (Paris), 4 juin 1959.
D. C(HEVALIER), « Borduas », *Aujourd'hui, Art, Architecture* (Paris), vol. 23, septembre 1959.

● Ottawa. « Troisième exposition biennale d'art canadien 1959 », à la Galerie nationale du Canada, du 4 au 28 juin. Cette exposition circulera ensuite dans quelques villes canadiennes. Borduas expose *Figures schématiques.*

Critique

« La 3e biennale canadienne. Borduas, Pellan, Riopelle en tête des 91 artistes choisis », *La Presse*, 8 mai 1959.

● Paris. « 14e Salon des Réalités nouvelles », exposition présentée au musée des Beaux-Arts de la ville de Paris, du 6 au 26 juillet. Borduas expose *Pierre angulaire.*

● Nebraska. Borduas expose *Froufrou aigu* à l'Association artistique du Nebraska durant l'été.

● Exposition itinérante. « Les Arts au Canada français », exposition présentée du 12 juillet au 23 août durant le Vancouver International Festival à la Vancouver Art Gallery et ensuite du 3 au 23 septembre à Winnipeg. Borduas expose au n° 104, *Abstraction* et au n° 105, *Joie lacustre.*

● Toronto. « Private Collectors in Canadian Art », exposition présentée dans le cadre de la Canadian National Exhibition à la Art Gallery of Toronto, du 26 août au 12 septembre. Borduas expose *Terre vierge.*

● Montréal. Une rétrospective automatiste à la Galerie de l'Étable du musée des Beaux-Arts de Montréal, de la mi-septembre au 9 octobre. Borduas expose, entre autres tableaux, *Expansion rayonnante.*

Critiques

Guido MOLINARI, « Les automatistes au Musée », *Situations*, vol. 1, n° 7, septembre 1959.

Jacques GODBOUT, « La mort des petits chevaux », *Liberté*, vol. 1, n° 5, septembre-octobre 1959.

Reproduction d'*Expansion rayonnante*, *The Gazette*, 12 septembre 1959.

« Au Musée de Montréal. L'exposition d'art moderne peut devenir un cauchemar pour les sains d'esprit », *Dimanche-matin*, 13 septembre 1959.

- Toronto. « Thirteenth Annual Exhibition and Sale of Contemporary Canadian Painting, Sculpture and Graphics », exposition organisée par le comité féminin de la Art Gallery of Toronto, en octobre et novembre. Borduas expose au n° 21, *Baraka*.

- Lissane. « XI Premio Lissane internazionale per la pittura », exposition présentée en octobre.

- Exposition itinérante du Canadian Group of Painters. Borduas expose au n° 8, *Épanouissement*.

Bibliographie

Écrits publiés de Borduas, par ordre chronologique

1. « Fusain », *Amérique française*, novembre 1942, p. 32.

2. « Manières de goûter une œuvre d'art », *Amérique française*, janvier 1943, pp. 31-44. Repris dans Guy ROBERT, *Borduas*, PUQ, 1972, pp. 257-283.

3. *Refus global*, Mythra-Mythe, Saint-Hilaire, 1948. Il s'agit d'une publication miméographiée, écrite en collaboration (outre Borduas, Claude Gauvreau, Bruno Cormier, Françoise Sullivan et Fernand Leduc y ont contribué ; Jean-Paul Riopelle et Claude Gauvreau sont les auteurs de la couverture) et éditée à 400 exemplaires. Borduas est l'auteur du texte initial qui donne son titre à l'ensemble, ainsi que d'« En regard du surréalisme actuel » et de « Commentaires sur des mots courants ». Introuvable maintenant dans l'édition originale — sauf sur le marché des bibliophiles — le manifeste a été partiellement reproduit dans *Aujourd'hui. Art et architecture*, avril 1960, pp. 6-8 ; dans *La Revue socialiste*, été 1960, dans l'*Histoire de la littérature canadienne-française* de Gérard TOUGAS, 4e éd., 1967, pp. 277-283 ; et dans *La Barre du jour*, janvier-août 1969. Il a été publié clandestinement par les étudiants de l'école des Beaux-Arts de Montréal, lors de la contestation de 1969. Guy ROBERT, *op. cit.*, l'a repris en pp. 273-283. Le catalogue du musée d'Art contemporain de Montréal intitulé *Borduas et les Automatistes. Montréal 1942-1955*, publié en 1971, a repris pour la première fois le manifeste en entier, sauf les illustrations. Depuis, Maurice Perron a autorisé en 1972 les éditions Anatole Brochu de Shawinigan de republier le *Refus global* en entier, y compris les illustrations. On pourra enfin consulter Roland HOUDE, « Biblio-tableau », dans *Philosophie au Québec*, Bellarmin, Montréal, 1976, pp. 179-197, pour des renseignements supplémentaires à ce sujet.

4. *Projections libérantes*, Mythra-Mythe, Saint-Hilaire, 1949. Le texte a été repris sans commentaires dans le numéro spécial consacré aux automatistes par *La Barre du jour*, *op. cit.*, et dans Guy ROBERT, *op. cit.*, pp. 285-317, où il s'accompagne de quelques notes. La revue *Études françaises*, août 1972, pp. 243-305, l'a repris à son tour, mais avec une introduction de François-Marc Gagnon, « Situation de *Projections libérantes* » (pp. 213-241) et des notes en bas de pages par Nicole Boily, Michèle Goyer, François Laurin et Françoise Le Gris.

5. « Traveling Exhibitions Display a Confusion of Purpose », *Canadian Art*, automne 1949, pp. 23-24.
6. *Communication intime à mes chers amis*, texte dactylographié de 7 pages daté du 1er et du 9 avril 1950. Repris dans *La Presse*, 12 juillet 1969.
7. « Quelques pensées sur l'œuvre d'amour et de rêve de M. Ozias Leduc », *Canadian Art*, été 1953, pp. 158, 161 et 168. Repris dans Jean ÉTHIER-BLAIS et François-Marc GAGNON, *Ozias Leduc et Paul-Émile Borduas*, PUM, 1973, pp. 139-194.
8. « Paul-Émile Borduas nous écrit au sujet de Ozias Leduc », *Art et Pensées*, juillet-août 1954, pp. 177-179. Repris dans J. ÉTHIER-BLAIS et F.-M. GAGNON, *op. cit.*, pp. 145-150.
9. *Objectivation ultime ou délirante*, propos de l'artiste devant accompagner l'exposition intitulée « Four Men Show », London, Ontario, février 1955. Repris dans *L'Autorité du peuple*, 5 mars 1955.
10. « Questions et réponses », *Le Devoir*, les 9 et 11 juin 1956. Repris intégralement dans le catalogue d'Evan H. TURNER, *Paul-Émile Borduas, 1905-1960*, Montréal, Musée des beaux-arts, 1962, pp. 51-53.
11. « Enquête sur l'automatisme. Réponse de Paul-Émile Borduas », *Situations*, février 1959, pp. 32-35.

Correspondance

Quelques fragments de la correspondance de Borduas ont déjà été publiés ici et là. Nous en donnons la liste ci-après par ordre chronologique :

1. Lettre à Jean-Paul Riopelle, datée de Saint-Hilaire, le 21 février 1947 dans J. ÉTHIER-BLAIS et F.-M. GAGNON, *op. cit.*, pp. 67-68.
2. Lettre à John Lyman, datée de Saint-Hilaire, 13 février 1948, dans E. H. TURNER, *op. cit.*, p. 41.
3. Lettre à Robert Élie, datée de Saint-Hilaire, 22 février 1948, dans J. ÉTHIER-BLAIS et F.-M. GAGNON, *op. cit.*, pp. 136-138.
4. Lettre à Jean-Marie Gauvreau, datée de Saint-Hilaire, 8 septembre 1948, dans *Études françaises*, *art. cit.*, pp. 234-235.
5. Série de 23 lettres à Claude Gauvreau, datées du 25 novembre 1952 au 21 janvier 1959, dans *Liberté*, avril 1962, pp. 230-251. Les deux plus importantes lettres de cet ensemble avaient été publiées, l'une (du 25 septembre 1954) *id.*, janvier-février 1961, pp. 431-433, et l'autre intitulée « Petite pierre angulaire posée dans la tourbe de mes vieux préjugés » et datée « novembre-décembre 1958 », dans *Situations*, mars-avril 1961, pp. 60-64. Il faut ajouter, à cette série, une autre lettre à Claude Gauvreau, datée de New York, 15 mai 1954, et parue dans *L'Autorité du peuple*, 22 mai 1954, p. 6.
6. Lettre à Ozias Leduc, datée de New York, 5 octobre 1954, dans J. ÉTHIER-BLAIS et F.-M. GAGNON, *op. cit.*, pp. 130-131.
7. Lettre datée de New York, le 12 janvier 1954, à François Bourgogne (Rodolphe de Repentigny) dans *La Presse*, 27 février 1960, p. 33, col. 3-4.
8. Lettre à Gilles Corbeil, datée de New York, 22 mars 1954, dans J. ÉTHIER-BLAIS et F.-M. GAGNON, *op. cit.*, pp. 132-133.
9. Lettre à Gilles Corbeil, datée de New York, 5 juillet 1954, dans J. ÉTHIER-BLAIS et F.-M. GAGNON, *op. cit.*, pp. 133-134.
10. Lettre à Gilles Corbeil, datée de New York, 18 juillet 1954, dans J. ÉTHIER-BLAIS et F.-M. GAGNON, *op. cit.*, p. 134.
11. Lettre à Gilles Corbeil, datée de New York, le 5 avril 1955, reproduite en fac-similé dans *Études françaises*, août 1972, p. 242.

12. Lettre à Fernand Leduc, datée de New York, le 1ᵉʳ mars 1955, dans *L'Autorité du peuple*, 12 mars 1955, p. 4.

13. Lettre à Noël Lajoie, datée de Paris, le 10 mars 1956, reproduite en larges extraits dans *Le Devoir*, 9 juin 1956.

14. Lettre à Gérard Lortie, datée du 21 février 1954, reproduite en fac-similé dans *Le Nouveau Journal*, 13 janvier 1962.

15. Lettre au frère Jérôme, datée de Paris, le 10 janvier 1959, reproduite sans date dans *Le Devoir*, 27 février 1960, p. 9.

Études sur Borduas

a) Livres et articles

Les articles de journaux ayant déjà été abondamment cités à l'annexe [A] et en bas de pages tout au long de cet ouvrage, on ne trouvera ici mention que des livres et des principaux articles de revue sur Borduas, par ordre chronologique.

1. Maurice GAGNON, « Paul-Émile Borduas, peintre montréalais », *La Revue moderne*, septembre 1937, pp. 10-11.

2. Maurice GAGNON, « La peinture moderne, peinture religieuse », *Revue technique*, avril 1940, pp. 149-255.

3. Marie-Alain COUTURIER, « Recommencements d'Art sacré », *Revue dominicaine*, février 1941, pp. 141-146.

4. Marcel PARIZEAU, « Peinture canadienne d'aujourd'hui », *Amérique française*, octobre 1942, pp. 8-18.

5. Jacques-G. DE TONNANCOUR, « Lettre à Borduas », *La Nouvelle Relève*, août 1942, pp. 609-613.

6. Maurice GAGNON, « Borduas », *Amérique française*, mai 1942, pp. 10-14.

7. Julien HÉBERT, « Surréalité », *Amérique française*, décembre 1943, pp. 51-52.

8. Maurice GAGNON, « Un peintre : Borduas », *La Revue moderne*, février 1943.

9. Robert ÉLIE, *Borduas*, édition de l'Arbre, Montréal, 1944.

10. « Borduas by Robert Élie », *Canadian Art*, avril-mai 1944, p. 172.

11. Donald W. BUCHANAN, « A very personal art », *Canadian Art*, été 1945, p. 201.

12. Paul DUMAS, « Borduas », *Amérique française*, juin-juillet 1946, pp. 39-41.

13. R(obert) A(YRE), « Montreal as an art center », *Canadian Art*, été 1947, p. 173.

14. Hyacinthe-Marie ROBILLARD, « Le Surréalisme. La Révolution des intellectuels ». *Revue dominicaine*, décembre 1948, pp. 274-282.

15. Henri GIRARD, « Aspects de la peinture surréaliste », *La Nouvelle Relève*, septembre 1948, pp. 418-424.

16. Ernest GAGNON, « Refus global », *Relations*, octobre 1948, pp. 292-294.

17. Maurice GAGNON, « D'une certaine peinture canadienne, jeune... ou de l'automatisme », *Canadian Art*, hiver 1948, pp. 136-138 et 145.

18. Donald W. BUCHANAN, « Refus global », *Canadian Art*, Noël 1948, pp. 85-86.

19. D(onald) W. B(UCHANAN), « Projections libérantes », *Canadian Art*, Noël 1949, p. 81.

20. Roger DUHAMEL, « Courrier des lettres », *L'Action universitaire*, octobre 1949, pp. 68-70.

21. Robert AYRE, « Art in Montreal — from Good to Indifferent », *Canadian Art*, automne 1949, pp. 30-34.

22. Robert ÉLIE, « Au-delà du refus », *Revue dominicaine*, juillet-août 1949, pp. 5-18, et septembre 1949, pp. 67-68.

23. Roger VIAU, « Le Salon du printemps », *Amérique française*, juin-août 1949, pp. 34-37.

24. Lawren HARRIS, « An Essay on Abstract Painting », *Canadian Art*, printemps 1949, pp. 103-107 et 140.

25. « New fabrics reflect the imagination and the fresh approach of the Canadian artists who designed them for you », *Canadian Home and Gardens*, avril 1950, pp. 38-39.

26. Hyacinthe-Marie ROBILLARD, « L'automatisme surrationnel et la nostalgie du jardin d'Éden », *Amérique française*, avril 1950, pp. 44-73.

27. Raymond-Marie LÉGER, « Borduas ou d'un néo-classicisme », *Le Devoir*, 23 novembre 1950, p. 6.

28. « Washington Views Canadian Art », *Canadian Art*, Noël 1950, pp. 47-49.

29. « New Acquisitions by Canadian Galleries », *Canadian Art*, Noël 1951, pp. 74-80.

30. « Le peintre P.-É. Borduas est reçu avec enthousiasme à Ottawa », *Arts et pensée*, novembre-décembre 1952, p. 170.

31. Rolland BOULANGER, « Les faits... musées et galeries », *Arts et pensée*, mars-avril 1952, pp. 62-63.

32. « Coast to Coast in Art — Canada in Pittsburg », *Canadian Art*, hiver 1953, p. 83.

33. « Où en est le surréalisme ? par André Breton », *La Semaine à Radio-Canada*, 1er-7 février 1953, pp. 5-6.

34. « Salon des Indépendants for Montreal », *Canadian Art*, été 1953, p. 167.

35. Joséphine HAMBLETON-DUNN, « Le sens des faits », *Revue dominicaine*, juillet-août 1953, pp. 41-43.

36. Lawren HARRIS, « What the Public Wants », *Canadian Art*, automne 1954, pp. 9-14.

37. Paul GLADU, « La Matière chante », *Arts et pensée*, mai-juin 1954, pp. 155-156.

38. Guy VIAU et Robert ÉLIE, « Borduas », *Arts et pensée*, mai-juin 1954, pp. 130-137.

39. Frank O'HARA, « Paul-Émile Borduas », *Art News*, janvier 1954, p. 70.

40. Sam FEINSTEIN, « Paul-Émile Borduas », *Art Digest*, janvier 1954, p. 16.

41. Sam FEINSTEIN, « Philadelphia. Paul-Émile Borduas », *Art Digest*, 1er avril 1954, p. 22.

42. P. F., « Exhibition of Abstract Watercolors at Passedoit Gallery. Paul-Émile Borduas », *Art News*, janvier 1955, p. 47.

43. John STEEGMAN, « Combining the Fine and Decorative Art », *Canadian Art*, hiver 1955, pp. 62-63.

44. « Gossipy Memo on Canada — Three Canadian Painters », *Vogue*, 15 avril 1955.

45. « I collect what I like — Charles Band », *Mayfair*, avril 1955, pp. 20-21, 29, 57-60.

46. Dorothy Gees SECKLER, « Paul-Émile Borduas », *Art Digest*, juin 1955, pp. 8-10.

47. Jean-René OSTIGUY, « The first Biennal of Canadian Painting », *Canadian Art*, été 1955, pp. 158-160.

48. Andrew BELL, « Canadian Painting and the Cosmopolitan Trend », *The Studio*, octobre 1955, pp. 97-105.

49. Guy VIAU, « Peintres et sculpteurs de Montréal », *Royal Architecture Institute of Canada*, novembre 1956, pp. 439-442.

50. Graham McINNES, « Has the Emperor Clothes ? », *Canadian Art*, automne 1956, pp. 10-13.

51. Jean-René OSTIGUY, « Canadian Abstract Painting Goes on Tour », *Canadian Art*, été 1956, pp. 336-337.

52. Jean-René OSTIGUY, « Contemporary Art in Canada », *Royal Architectural Institute of Canada*, août 1957, pp. 300-303.

53. V. Y., « Paul-Émile Borduas », *Arts*, mai 1957, p. 54.

54. P. T., « Paul-Émile Borduas », *Art News*, avril 1957, p. 11.

55. P. ÉMOND, « L'automatisme : réalité compromettante », *Cité Libre*, février 1957, pp. 54-59.

56. « Recent Acquisitions by Canadian Museums and Art Galleries », *Canadian Art*, hiver 1957, pp. 51-57.

57. Philip et Jasmine POCOCK, « Canadian Artists in Paris : A photographic jaunt into Paris studios... », *Canadian Art*, été 1957, pp. 154-159 et 166.

58. « Borduas », *Arts*, décembre 1958.

59. Donald W. BUCHANAN, « The Changing face of Canadian Art », *Canadian Art*, hiver 1958, pp. 22-28.

60. Rowell BOWLED, « Confessions of a conscientious non-objector », *Canadian Art*, octobre 1959, pp. 240-243 et 278.

61. Patricia Lamont FILLMORE, « Canadian art for your home », *Canadian Houses and Gardens*, septembre 1959, pp. 13-16.

62. J. GODBOUT, « La mort des petits chevaux », *Liberté*, septembre-octobre 1959, pp. 331-334.

63. Guido MOLINARI, « Les automatistes au musée », *Situations*, septembre 1959, pp. 46-48.

64. C. H., « Paul Borduas », *Art Digest*, mai 1959, p. 50.

65. M. J. R., « Norman Carton, Paul Borduas », *Arts*, mai 1959.

66. Fernande SAINT-MARTIN, « Le manifeste de l'automatisme », *Situations*, février 1959, pp. 10-19.

67. Robert AYRE, « The Autumn Season : 1958 », *Canadian Art*, hiver 1959, pp. 56-59.

68. Luigi D'APPOLONIA, « Les journaux et Borduas », *Relations*, avril 1960, pp. 95-96.

69. Marcelle FERRON, « Témoignages sur Paul-Émile Borduas », *Aujourd'hui, art et architecture*, avril 1960, p. 10.

70. Charles-A. LUSSIER, « Borduas et les années « quarante » », *Aujourd'hui, art et architecture*, avril 1960, p. 9.

71. Guy VIAU, « Avec l'énergie du désespoir, Borduas a vécu de ses rêves », *Cité Libre*, avril 1960, pp. 25-26.

72. Dorothy Gees SECKLER, « A Tribute to Paul-Émile Borduas by an American Art Critic », *Canadian Art*, juillet 1960, p. 245.

73. Charles DELLOYE, « Paul-Émile Borduas », *Aujourd'hui, art et architecture*, février 1960, p. 49.

74. Michel FOUGÈRES, « Borduas : un point de repère prophétique », *Situations*, janvier 1960, pp. 22-27.

75. Jacques FERRON, « Paul-Émile Borduas », *Situations*, janvier 1960, pp. 21-22.

76. Robert ÉLIE, « Hommage à Paul-Émile Borduas », *Vie des Arts*, été 1960, pp. 18-25.

77. Jean ÉTHIER-BLAIS, « Conversation, rue Rousselet », *Vie des Arts*, été 1960, pp. 26-31.

78. Marcel BARBEAU, « L'exilé Borduas », *La Revue socialiste*, été 1960, p. 56.

79. Jacques GODBOUT, « Borduas et l'école », *Liberté*, novembre-décembre 1960, pp. 386-387.
80. Jacques GODBOUT, « Paul-Émile Borduas », *Liberté*, novembre-décembre 1960, p. 133.
81. F. S., « Art et contemplation », *Aujourd'hui, art et architecture*, octobre 1961, pp. 36-38.
82. Jean CATHELIN, « L'école de Montréal existe », *Vie des Arts*, été 1961, pp. 14-20.
83. Evan H. TURNER, « The Montreal Museum of Fine Arts. The Institutional Collector », *Canadian Art*, juin 1961, pp. 152-157.
84. Douglas DUNCAN, « The private collector », *Canadian Art*, juin 1961, pp. 166-169.
85. Charles S. BAND, « The private collector », *Canadian Art*, juin 1961, pp. 158-161.
86. Guido MOLINARI, « Réflexions sur l'automatisme et le plasticisme », *Situations*, mars-avril 1961, pp. 65-68.
87. Jean-Paul FILION, « Les obsèques de Borduas à Paris », *Liberté*, mars-avril 1961, pp. 517-519.
88. Charles DELLOYE, « L'exposition Borduas à Amsterdam », *Vie des arts*, printemps 1961, pp. 48-49.
89. Claude GAUVREAU, « Paul Gladu, tartuffe falsificateur », *Situations*, janvier-février 1961, pp. 44-52.
90. Pierre VADEBONCOEUR, « Borduas, ou la minute de vérité de notre histoire », *Cité libre*, janvier 1961, pp. 29-30.
91. Jean ÉTHIER-BLAIS, « Épilogue et méditation », *Liberté*, avril 1962, pp. 252-263.
92. Pâquerette VILLENEUVE, « Canada in Spoleto », *Canadian Art*, novembre-décembre 1962, pp. 195-196.
93. John Russel HARPER, « The Contemporary Scene », *Canadian Art*, novembre 1962, pp. 436-439.
94. Pâquerette VILLENEUVE, « Spoleto. Définitive entrée en scène de la peinture canadienne en Europe », *Aujourd'hui, art et architecture*, septembre 1962, pp. 46-47.
95. E. KILBOURNE, « Borduas retrospective at the Art Gallery of Toronto », *Canadian Art*, juillet-août 1962, p. 161.
96. Guy VIAU, « Influences subies par la peinture au Canada-français contemporain », *Mémoires de la Société royale du Canada*, juin 1962, pp. 51-55.
97. Charles DELLOYE, « Regards sur la peinture canadienne. Six peintres de Montréal à la galerie Arditti, Paris », *Aujourd'hui, art et architecture*, avril 1962, pp. 38-40.
98. Claude GAUVREAU, « Dimensions de Borduas », *Liberté*, avril 1962, pp. 225-229.
99. Guy ROBERT, « Borduas », *Jeunesse musicale*, avril 1962, p. 311.
100. Evan H. TURNER, « From the Collections », *Canadian Art*, mars-avril 1962, p. 168.
101. Guy VIAU, « Les chrétiens et Borduas », *Maintenant*, février 1962, page couverture, rabat.
102. Michael McANDREW, « Borduas, un peintre, un homme », *Brébeuf*, été 1962, pp. 313-316.
103. André JASMIN, « Notes sur Borduas », *Liberté*, janvier-février 1962, pp. 18-20.
104. Jacques FOLCH, «Une vie de peintre », *Liberté*, janvier-février 1962, pp. 2-4.

105. Pierre VADEBONCOEUR, « La ligne du risque », *Situations*, janvier 1962, pp. 2-58.

106. Guy VIAU, « Peintres du Québec », *La Revue française*, mai 1962, pp. 38-45.

107. Jean-René OSTIGUY, « Un critère pour juger l'œuvre de Borduas », *Bulletin de la Galerie nationale*, mai 1963, pp. 10-15.

108. Patrick STRARAM, « De Borduas à Godbout... Personnalisme du documentaire », *Vie des Arts*, été 1963, pp. 16-20.

109. Yves PRÉFONTAINE, « Borduas au cinéma », *Liberté*, mars-avril 1963, pp. 158-161.

110. Guy VIAU, *La Peinture au Canada français*, Ministère des Affaires culturelles, Québec, 1964, pp. 48-56.

111. Guy ROBERT, *École de Montréal. Situations et tendances*, Éditions du Centre de psychologie et de pédagogie, Montréal, 1964, pp. 15-21 et 40-41.

112. Fernande SAINT-MARTIN, « Lettre de Montréal », *Art international*, 25 novembre 1964.

113. Jean ÉTHIER-BLAIS, « On Paul-Émile Borduas », *Canada's Past and Present : A dialogue*, édité par Robert L. McDougall, 1965, University of Toronto Press, pp. 41-58.

114. M. E. CUTLER, « Borduas and Macdonald : Canada's Greatest Art Teachers », *Canadian Art*, novembre-décembre 1965, p. 21.

115. Claude JASMIN, « Borduas ne mourra jamais », *Sept-Jours*, 22 juillet 1967, pp. 46-47.

116. Robert ÉLIE, « Borduas, à la recherche du présent », *Écrits du Canada français*, 1968, pp. 90-103.

117. Gaston GOUIN, « 1948. Refus global. 1968. Contestation globale », *Le Campus estrien*, 26 novembre 1968, pp. 10-11.

118. Bernard TEYSSÈDRE, « Borduas : Sous le vent de l'île », *Bulletin de la Galerie nationale du Canada*, vol. 6, n° 2, 1968, pp. 22-31 et 33.

119. Fernande SAINT-MARTIN, *Structures de l'espace pictural. Essai*, Les éditions HMH (Montréal), 1968, pp. 129-138.

120. J. GRAHAM, « Dr E. J. Thomas : Winnipeg Collector », *Artscanada*, avril 1969, p. 29.

121. « Les Automatistes », *La Barre du jour*, janvier-août 1969.

122. François-Marc GAGNON, « Contribution à l'étude de la genèse de l'automatisme pictural chez Borduas », *La Barre du jour*, janvier-août 1969, pp. 206-223.

123. Jean-Jacques LÉVESQUE, « Borduas et les « automatistes » héritiers canadiens de Breton », *Les Nouvelles littéraires*, 8 octobre 1971, pp. 18-19.

124. Charles DELLOYE, « Borduas et l'automatisme. Art et révolution au Canada français », *Les Temps modernes*, novembre 1971, pp. 697-717.

125. Guy ROBERT, « Paul-Émile Borduas et les automatistes », *Maclean*, décembre 1971, p. 52.

126. Laurent LAMY, « Borduas et les automatistes, à Paris et à Montréal », *Forces*, n° 17, 1971, p. 46.

127. Henri BARRAS, « Quand les automatistes parlent... des automatistes », *Culture vivante*, septembre 1971, pp. 28-30.

128. Michel RAGON, « L'automatisme québécois et les origines historiques de l'abstraction lyrique », *Chroniques de l'art vivant* (Paris), octobre 1971, p. 18.

129. Laurent LAMY, « Borduas, hier et aujourd'hui », *Chroniques de l'art vivant*, octobre 1971, p. 20.

130. C. J., « Paul-Émile Borduas », *Chroniques de l'art vivant*, octobre 1971, p. 19.

131. Michel RAGON, « Borduas et la peinture québécoise », *Le Jardin des arts*, octobre 1971, p. 12.

132. Henry GALY-CARLES, « Borduas et les automatistes au Grand Palais. Montréal 42-55. Une importance historique irréfutable », *Les Lettres françaises*, 6 octobre 1971, pp. 27-28.

133. Jean-René OSTIGUY, *Un siècle de peinture canadienne : 1870-1970*, Les Presses de l'Université Laval, 1971, pp. 41-50.

134. François-Marc GAGNON, « Pellan, Borduas and the Automatists. Men and Ideas in Quebec », *Artscanada*, décembre 1971 — janvier 1972, pp. 48-55.

135. Guy ROBERT, *Borduas*, Presses de l'Université du Québec (Montréal), 1972.

136. Léo ROSSHANDLER, « Une œuvre charnière de Borduas », *M (Bulletin du Musée des Beaux-Arts de Montréal)*, septembre 1972, pp. 7-13.

137. François-Marc GAGNON et coll., « Paul-Émile Borduas. *Projections libérantes* », *Études françaises*, août 1972.

138. William WITHROW, *Contemporary Canadian Painting*, McClelland and Stewart Limited, Toronto, 1972, pp. 25-32.

139. Paul DUVAL, *Four Decades. The Canadian Group of Painters and their contemporaries — 1930-1970*, Clarke Irwin, Toronto, Vancouver, 1972, p. 101 et suivantes.

140. Jean ÉTHIER-BLAIS, Françoise LE GRIS et François-Marc GAGNON, *Ozias Leduc et Paul-Émile Borduas*, Presses de l'Université de Montréal, 1973.

141. François-Marc GAGNON, « Quebec painting 1953-1956 — a turning point », *Artscanada*, février-mars, 1973, pp. 48-50.

142. François-Marc GAGNON, « Picasso et la peinture au Québec », *Le Devoir*, 14 avril 1973, p. 1.

143. Jean LANGLOIS, « Le mouvement automatiste et la philosophie contemporaine au Québec », *Science et esprit*, mai-septembre 1973, pp. 227-253.

144. François-Marc GAGNON, « Borduas monochrome », *Vie des arts*, automne 1973, pp. 32-35.

145. François-Marc GAGNON et Nicole BOILY, « L'enracinement de l'art au Québec. Problématiques des années 1920 à 1945 », *Critère*, janvier 1974, pp. 121-143.

146. François LAURIN, « Les gouaches de 1942 de Borduas », *The Journal of Canadian Art History*, printemps 1974, pp. 23-28.

147. François-Marc GAGNON, « La peinture américaine et nous », *Vie des arts*, printemps 1976, pp. 45-49.

148. Dennis YOUNG et François-Marc GAGNON, « An intimate communication to my dear friends. Paul-Émile Borduas », *Artscanada*, juillet-août 1976, pp. 1-3.

149. François-Marc GAGNON, « La peinture des années trente au Québec. Painting in Quebec in the thirties », *The Journal of Canadian Art History*, automne 1976, pp. 2-20.

150. Anne-Marie BLOUIN, « Paul-Émile Borduas et l'Art déco », *The Journal of Canadian Art History*, automne 1976, pp. 95-98.

151. François-Marc GAGNON, *Paul-Émile Borduas*, Galerie nationale du Canada, 1976.

152. Guy ROBERT, *Borduas ou le dilemme culturel québécois*, Éditions internationales Alain Stanké Ltée, 1977. Reproduit pp. 237-246 « La Transformation continuelle » qui peut être considéré comme la première version du *Refus Global*.

b) Catalogues d'exposition

Nous donnons ci-après la liste chronologique des catalogues d'expositions où Borduas est mentionné. Comme nous avons déjà signalé à l'annexe [A] les catalogues d'expositions tenues du vivant de Borduas, nous ne les répétons pas ici. Seuls les catalogues d'expositions publiés après sa mort sont intégrés à la présente liste.

1. W. SANDBERG et coll., *Borduas 1905-1960*, Stedelijk Museum, Amsterdam, 22 décembre 1960 – 30 janvier 1961.
2. *Arte et contemplazione*, Pallazo Grassi, Centro Internazionale delle Arte et del Costume, Venise, juillet – octobre 1961.
3. Evan H. TURNER et coll., *Paul-Émile Borduas 1905-1960*, musée des Beaux-Arts de Montréal. Rétrospective présentée successivement au musée des Beaux-Arts de Montréal (11 janvier – 11 février 1962), à la Galerie nationale du Canada (8 mars – 8 avril 1962) et à la Art Gallery of Toronto (4 mai – 3 juin 1962).
4. *Art Since 1950*, Seattle World's Fair, 11 avril – 21 octobre 1962.
5. *Nowoczesne Malartstwo Kanadygskie*, Museum Narodowe Warozawie, Varsovie, 1962.
6. Guido BALLO, *Borduas, Riopelle e la giovane pittura canadese*, Galerie Levi, Milan, mai 1962.
7. Gilberte MARTIN-MÉRY, *L'Art au Canada*, Bordeaux, 11 mai – 31 juillet 1962.
8. Charles DELLOYE, *La peinture canadienne moderne : 25 années de peinture au Canada français*, 5e Festival des Deux Mondes. Spolete, Palais Collicola, 26 juin – 23 août 1962.
9. *Opera scelte*, Notizie, Piazza Cesare Augusto I, Turin, 5 – 30 avril 1963.
10. *A Loan Exhibition. The Collection of Mr. and Mrs. Charles S. Band*, The Art Gallery of Toronto, 15 février – 24 mars 1963 et musée des Beaux-Arts de Montréal, 23 mai – 1er septembre 1963.
11. Evan H. TURNER, W.J. WITHROW, *Fifteen Canadian Artists*, Canadian Advisory Committee with the assistance of Canada Council and circulated under the auspices of the International Council of the Museum of Modern Art, N. Y. Circule aux États-Unis, octobre 1963 – octobre 1965.
12. *Paintings from the Museum of Modern Art, New York*, 17 décembre 1963 – 1er mars 1964.
13. *Canadian Painting : 1939-1963*, organisée par la Galerie nationale du Canada, pour la Tate Gallery, Londres, février – mars 1964.
14. Jean-René OSTIGUY, Guy ROBERT, *Artistes de Montréal*, exposition organisée par la Galerie nationale du Canada, 12 juillet – 22 août 1965.
15. Jean CATHELIN, *Artistes canadiens*, Mulhouse, France, avril 1966.
16. Rolland BOULANGER, *Vingt-cinq ans de libération de l'œil et du geste*, Ministère des Affaires culturelles, Musée du Québec (Québec), 1966.
17. *Trois cents ans d'Art canadien*, Galerie nationale du Canada, Ottawa, 1967.
18. *Panorama de la peinture au Québec 1940-1966*, Musée d'art contemporain (Montréal), 1967.
19. Evan H. TURNER, *Borduas 1905-1960*, Currier Gallery of Art, Manchester, N.H., 6 – 29 janvier 1967 et Joffe-Friede Gallery, Hopkins Center, Dartmouth College, 3 février – 5 mars 1967.
20. *Exposition Borduas — Ozias Leduc*, Bulletin du Ministère des Affaires culturelles, Musée du Québec, été 1967.
21. Barry LORD, *La Peinture au Canada*, Galerie nationale du Canada, Pavillon du Canada, Expo 67, Montréal, 28 avril – 17 octobre 1967.

22. *Paul-Émile Borduas, peintre*, Maison des arts de la Sauvegarde, Montréal, 30 juin – 30 août 1967.
23. *Canadian Art of our time*, Winnipeg Art Gallery, Winnipeg, 22 juin – 31 août 1967.
24. *Canadian painting. La Peinture canadienne. 1850-1950*, Galerie nationale du Canada, 1967 – mars 1968.
25. *Canada, art d'aujourd'hui, Lausanne 1968*, musée cantonal des Beaux-Arts, Palais de Rumine, 16 juillet – 25 août 1968.
26. *The J. S. McLean Collection of Canadian Painting*, Art Gallery of Ontario, Toronto, 19 septembre – 10 octobre 1968.
27. Gilles CORBEIL, *Deux cents ans de peinture québécoise*, McGill University, Montréal, École française d'été, 30-31 juillet 1969.
28. *Don provenant de la collection Douglas M. Duncan et le legs Milne-Duncan*, Galerie nationale du Canada, 5 mars – 4 avril 1972.
29. *Borduas et les automatistes Montréal 1942-1955*, Galeries nationales du Grand Palais, Paris (1er octobre – 14 novembre 1971) et Musée d'art contemporain, Montréal (2 décembre 1971 – 16 janvier 1972).
30. Lise PERREAULT, *La Collection Borduas*, Galerie nationale du Canada pour le Musée d'art contemporain, 4 octobre – 25 novembre 1973.
31. Françoise COURNOYER, *La collection Borduas du Musée d'art contemporain*, Musée d'art contemporain, 1976.
32. *Paul-Émile Borduas. Esquisses et œuvres sur papier 1920-1940*, Musée d'art contemporain, 1977.
33. François-Marc GAGNON, *Borduas and America / et l'Amérique*, Vancouver Art Gallery, 9 décembre 1977 au 8 janvier 1978.

Liste des oeuvres reproduites en couleur

I
La Jeune Fille au bouquet
ou *Le Départ* (1931)
 h.t., 34 x 26 cm
 s.n.d.b.d. : « Borduas »
 Coll. Renée Borduas, Belœil.

II
Synthèse d'un paysage de Saint-Hilaire
(1932)
 h.t., 25,4 x 33 cm
 s.n.d.b.d. : « P.E.B. »
 Coll. Gilles Beaugrand, Montréal.

III
Nature morte aux raisins verts (1941)
 h.t., 67,3 x 67,3 cm
 s.d.b.d. : « Borduas /41 »
 Coll. Séminaire de Joliette.

IV
Tahitienne (1941)
 h.t., 38,7 x 32,4 cm
 s.d.h.g. : « Borduas /41 »
 Coll. GNC (anc. coll. Luc Choquette).

V
Abstraction 1
ou *La Machine à coudre* (1942)
 gouache sur papier, 41,9 x 57,8 cm
 s.d.b.d. : « Borduas /42 »
 Coll. Adrien Borduas, Saint-Hilaire.

VI
Abstraction 18
ou *Le Toutou emmailloté* (1942)
 gouache sur papier, 48,2 x 60,9 cm
 s.d.b.d. : « Borduas /42 »
 Coll. Mme Paul Dagenais-Pérusse,
 Montréal.

VII
Sans titre (1942)
 gouache sur papier, 116,8 x 161,2 cm
 s.d.b.d. : « Borduas /42 »
 Coll. Patrice Drouin, Montréal.

VIII
Viol aux confins de la matière (1943)
 h.t., 40,5 x 46,5 cm
 s.d.b.g. : « Borduas /43 »
 Coll. MACM (anc. coll. G. Lortie)

IX
Nonne repentante (1943)
 h.t., 17,1 x 12,7 cm
 s.d.b.d. : « Borduas /43 »
 Trace perdue.

X
4.44
ou *140*
ou *Abstraction bleu-blanc-rouge* (1944)
 h.t., 78,9 x 107,2 cm
 s.d.b.g. : « Borduas /44 »
 Coll. GNC (anc. coll. J. Barcelo).

XI
5.45
ou *Nu vert* (1945)
 h.t., 46,9 x 54,5 cm
 s.d.b.d. (à deux reprises) :
 « Borduas /45 »
 Coll. Fernand Bonin, Montréal.

XII
1.47
ou *Automatisme 1.47*
ou *Sous le vent de l'île* (1947)
 h.t., 114,3 x 147,3 cm
 s.n.d.b.d. : « Borduas »
 Coll. GNC

XIII
10.48
ou *Réunion des trophées* (1948)
 h.t., 79,9 x 107,8 cm
 s.d.b.d. : « Borduas /48 »
 Coll. S. J. Fagan, Toronto.

XIV
Rocher noyé dans le vin
ou *Les Loges du rocher refondu dans le vin* (1949)
 h.t., 64,7 x 80,6 cm
 s.d.b.d. : « Borduas /49 »
 Coll. W. B. Herman, Toronto.

XV
Le Château de Toutânkhamon (1953)
 h.t., 79,2 x 105,3 cm
 s.d.b.d. : « Borduas /53 »
 Coll. M. Michael, Klindberg, Ontario.

XVI
Les Boucliers enchantés (1953)
 h.t., 82,4 x 107,3 cm
 s.d.b.d. : « Borduas /53 »
 Coll. AGO, Toronto (don de la McLean Foundation, 1960).

XVII
Pâques (1954)
 h.t., 183 x 304 cm
 s.d.b.d. : « Borduas /54 »
 Coll. MACM.

XVIII
Trophées d'une ancienne victoire (1954)
 h.t., 60,9 x 50,8 cm
 s.d.b.d. : « Borduas /54 »
 Coll. Harry Malcolmson, Toronto.

XIX
Carnet de bal (1955)
 h.t., 98,4 x 105,3 cm
 s.d.b.d. : « Borduas /55 »
 Coll. Gilles Corbeil, Montréal.

XX
Froissements délicats (1955)
 h.t., 96,5 x 119,3 cm
 s.d.b.d. : « Borduas /55 »
 Coll. GNC.

XXI
Épanouissement (1956)
 h.t., 129 x 195 cm
 s.d.b.d. : « Borduas /56 »
 Coll. MACM (anc. coll. G. Lortie).

XXII
Vigilance grise (1956)
 h.t., 88,9 x 115,6 cm
 s.d.b.d. : « Borduas /56 »
 Coll. Paul Mailhot, Montréal.

XXIII
3 + 4 + 1 (1956)
 h.t., 198,1 x 248,9 cm
 s.d.b.d. : « Borduas /56 »
 Coll. GNC.

XXIV
L'Étoile noire (1957)
 h.t., 161,9 x 130,2 cm
 s.d.b.d. : « Borduas /57 »
 Coll. MBAM (anc. coll. G. Lortie).

XXV
Croisée (1957)
 h.t., 50,1 x 55,8 cm
 s.n.d.b.d. : « Borduas »
 Coll. Hamilton Southam, Toronto.

XXVI
Contraste et liseré (1958)
 h.t., 73,6 x 59,6 cm
 s.d.b.d. : « Borduas /58 »
 Coll. Guy de Repentigny.

XXVII
Baiser insolite (1958)
 h.t., 49,5 x 61 cm
 s.d.b.d. : « Borduas /58 »
 Coll. Monique Lepage.

XXVIII
Composition 61 (1958 ?)
 h.t., 61 x 50 cm
 n.s.n.d.
 Coll. MACM.

Liste des oeuvres reproduites
en noir et blanc

1
Portrait de vieillard (1921)
 fusain sur papier, 23,2 x 17,5 cm
 s.d.b.d. : « Paul-Émile Borduas
 5 déc. 1921(?) et « 19 21 »
 Coll. Mme Solis, Saint-Hilaire.

2
Portrait de jeune homme (1922)
 crayon sur papier, 57 x 44 cm
 s.d.b.d. : « P. E. Borduas, 28/3/22 »
 inscription : « Corrigé par son maître
 Ozias Leduc alors qu'il fréquentait
 l'atelier Correlieu. G. M. »
 Coll. Guy Fortin, Belœil.

3
Étude de fleurs (1923)
 Crayon et aquarelle, 48,2 x 30,4 cm
 s.d.b.d. : « P. Borduas / Dec. 1923 »
 inscription : « 8° – 8 »
 Coll. Galerie Morency, Montréal.

4
Les Trois Sœurs (1924)
 gouache sur papier, 49,4 x 42,5 cm
 s.d.b.d.: « Borduas, 8/2/1924, E. B. »
 Coll. Pierre-A. Champagne.

5
Porte-missel, bois découpé (1925)
 encre de Chine sur papier,
 44,3 x 59,6 cm
 s.d.b.d. : « Paul-Émile Borduas /
 avril 1925 »
 inscription : « 1 – 14/20 »
 Coll. Galerie Morency, Montréal.

6
L'Arbre de vie, d'après Ozias Leduc
(1927)
 huile sur carton, 13,9 x 7,8 cm
 s.n.d.b.d. : « P. E. Borduas »
 Coll. L. Lange, Montréal.

7
Sentinelle indienne (1927)
 encre de Chine sur papier,
 12 x 8,8 cm
 s.n.d.b.g. : « P.E. B. »
 Coll. Adrien Borduas, Saint-Hilaire.

8
La Fuite en Égypte (1929)
 h.t., dimensions inconnues
 s.n.d.b.d. : « Borduas »
 Trace perdue.

9
Église de Rambucourt. Extérieur.

10
Église de Rambucourt. Intérieur.

11
Portrait de Gaillard (1933)
 h.t., 40 x 46,9 cm
 n.s.n.d.
 Coll. Adrien Borduas, Saint-Hilaire.

12
Paysage (Knowlton et lac Brome) (1934)
 h.t., 16,2 x 24,5 cm
 n.s.n.d.
 Coll. Simone Borduas,
 Pointe-Calumet.

13
Portrait de Maurice Gagnon (1937)
 h.t., 49,5 x 44,5 cm
 s.d.h.g. : « Borduas / 1937 »
 Coll. GNC (anc. coll.
 Maurice Gagnon).

14
Matin de printemps (La rue Mentana)
(1937)
 h.t., 26,5 x 38,7 cm
 s.d.b.d. : « Borduas / 1937 »
 Coll. Gilles Beaugrand, Montréal.

15
Adolescente (1937)
 h.t., 27,9 x 21 cm
 s.d.b.d. : « Borduas / 1937 »
 Coll. Mme Jean-Marie Gauvreau.

16
Vue de la Rivière-aux-Renards (1938)
 huile sur panneau de bois,
 13,3 x 21,6 cm
 n.s.n.d.
 Coll. Maurice Corbeil, Montréal
 (anc. coll. Maurice Gagnon).

17
Nature morte aux pommes (1939)
 fusain et crayon de couleurs sur
 papier, 18,9 x 22,8 cm
 s.d.b.d. : « P.E. B. / 1939 » (?)
 Coll. Bernard Desroches.

18
Les Trois Baigneuses (1941)
 h.t., dimensions inconnues
 s.n.d.h.g. : « Borduas »
 Coll. Paul Dumas, Montréal.

19
Parc Lafontaine (1940)
 h.t., 13,9 x 22,8 cm
 n.s.n.d.
 Coll. Gilles Hénault, Montréal.

20
Les Oignons rouges (1941)
 h.t., 40,6 x 46,5 cm
 s.d.h.g. : « Borduas / 41 »
 Trace perdue (anc. coll.
 Millicent Rogers, New York).

21
Nature morte à la cigarette (1941)
 h.t., 33 x 38,1 cm
 s.d.b.d. : « Borduas / 41 »
 Coll. Yves Prévost, Montréal.

22
Nature morte. Ananas et poires (1941)
 h.t., 49,5 x 60 cm
 n.s.n.d.
 Coll. GNC.

23
Portrait de Simone B(eaulieu) (1941)
 h.t., 80 x 59,6 cm
 s.d.b.g. : « Borduas / 41 »
 Coll. Musée de la province, Québec
 (anc. coll. Paul Beaulieu).

24
Femme à la mandoline (1941)
 h.t., 81 x 64,5 cm
 s.d.b.g. : « Borduas / 41 »
 Coll. MACM (anc. coll. Jules Brahy).

25
Portrait de Madame G(agnon) (1941)
 h.t., 48,2 x 43,2 cm
 s.d.h.d. : « Borduas / 41 »
 Coll. MBAM
 (anc. coll. Maurice Gagnon).

26
Harpe brune (1941)
 h.t., 63,5 x 72 cm
 Tableau détruit.

27
Abstraction 12
ou *Le Condor embouteillé* (1942)
 gouache sur papier, 57,5 x 44,2 cm
 s.d.b.d. : « Borduas / 42 »
 Coll. MACM
 (anc. coll. Paul Beaulieu).

28
Abstraction 14
ou *Étude de torse* (1942)
 gouache sur papier, 57 x 41,8 cm
 s.d.b.d. : « Borduas / 42 »
 Coll. Adrien Borduas, Saint-Hilaire.

29
Abstraction 39
ou *Chevalier moderne*
ou *Madone aux pamplemousses* (1942)
 gouache sur papier, 64,7 x 44,3 cm
 s.d.b.d. : « Borduas / 42 »
 Coll. particulière, Toronto.

30
Abstraction 10
ou *Figure athénienne* (1942)
 gouache sur papier, 45,7 x 61 cm
 s.d.b.d. : « Borduas / 42 »
 Coll. Otto Bengle, Montréal.

31
Le Bateau fantasque (1942)
 h.t., 48,2 x 58,4 cm
 s.d.b.d. : « Borduas / 42 »
 Coll. Université de Montréal
 (anc. coll. Luc Choquette).

32
La Cavale infernale (1943)
 h.t., 33 x 45,7 cm
 s.d.b.g. : « Borduas / 43 »
 Coll. particulière
 (anc. coll. Luc Choquette).

33
Masque au doigt levé (1943)
 h.t., 45,5 x 55,6 cm
 s.d.b.d. : « Borduas / 43 »
 Coll. The Art Gallery of Hamilton
 (don de H. S. Southam).

34
Léda, le cygne et le serpent (1943)
 h.t., 47 x 55,6 cm
 s.d.b.g. : « Borduas / 43 »
 Coll. Musée d'art de Joliette,
 Joliette, Québec
 (don du Dr et Mme Max Stern,
 Dominion Gallery, Montréal).

35
La Danseuse jaune et la bête (1943)
 h.t., 47 x 55,6 cm
 s.d.b.d. : « Borduas / 43 »
 Coll. particulière.

36
Carnage à l'oiseau haut perché (1943)
 h.t., dimensions inconnues
 s.d.b.d. : « Borduas / 43 »
 Trace perdue.

37
Ronces rouges (1943)
 h.t., 61 x 81,2 cm
 n.s.n.d.
 Coll. Gilles Corbeil, Montréal.

38
6.44(?)
ou *Figure au crépuscule* (1944)
 h.t., 54,6 x 46 cm
 s.d.b.d. : « Borduas / 44 »
 Coll. Agnes Etherington Art
 Center, Queen's University, Kingston
 (Don d'Ayala et Samuel Zacks, 1962).

39
7.44
ou *Plongeon au paysage oriental* (1944)
 h.t., 46,2 x 55,6 cm
 s.d.b.d. : « Borduas / 44 »
 Coll. The Vancouver Art Gallery.

40
2.45
ou *Sous la mer* (1945)
 h.t., 81,2 x 109,2 cm
 s.d.b.d. : « Borduas / 45 »
 Coll. Paul Laroque, Montréal.

41
3.45
ou *Palette d'artiste surréaliste*
ou *État d'âme* (1945)
 h.t., 57 x 75 cm
 s.d.b.d. : « Borduas / 45 »
 Coll. MACM (anc. coll. G. Lortie).

42
2.45
ou *L'Île enchantée* (1945)
 h.t., 45, 7 x 54,6 cm
 s.d.b.d. : « Borduas / 45 »
 Coll. M. et Mme F. Bonin, Montréal.

43
1.46
ou *La Fustigée* (1941-1946)
 h.t., 70,3 x 63,2 cm
 s.d.b.g. : « Borduas / 41-46 »
 Coll. Dr et Mme Max Stern,
 Dominion Gallery, Montréal.

44
2.46
ou *Jéroboam* (1946)
 h.t., 47,5 x 56,3 cm
 s.d.b.d. : « Borduas / 46 »
 Coll. M. Mackinnon Pearson,
 Saint-Hilaire.

45
3.46
ou *Tente*
ou *Banc blanc* (1946)
 h.t., 24 x 33 cm
 d.s.b.d. : « 46 / Borduas »
 Coll. Gilles Hénault, Montréal.

46
8.46
ou *L'Autel aux idolâtres* (1946)
 h.t., dimensions inconnues
 s.d.b.d. : « Borduas / 46 »
 Coll. J.-P. Riopelle, Paris.

47
9.46
ou *L'Éternelle Amérique* (1946)
 h.t., 97 x 120 cm
 s.d.b.d. : « Borduas / 46 »
 Coll. MACM.

48
10.46
ou *Climat mexicain* (1946)
 h.t., 52 x 45 cm
 s.d.b.d. : « Borduas / 46 »
 Coll. Monique Lepage, Montréal.

49
2.47
ou *Le Danseur* (1947)
 h.t., 54,5 x 46 cm
 s.d.b.g. : « Borduas / 47 »
 Coll. Hugh Hollward, Montréal.

50
19.47
ou *Parachutes végétaux* (1947)
 h.t., 81, 110 cm
 s.d.b.d. : « Borduas / 47 »
 Coll. GNC.

51
2.48
ou *Joie lacustre* (1948)
 h.t., 54,6 x 47 cm
 s.d.b.d. : « Borduas / 48 »
 Coll. Musée de la province, Québec.

52
4.48
ou *La Pâque nouvelle* (1948)
 h.t., 30,4 x 38 cm
 s.d.b.d. : « Borduas / 48 »
 Coll. C. R. Hébert, Montréal.

53
6.48
ou *Fête à la lune* (1948)
 h.t., 76,5 x 102 cm
 s.d.b.d. : « Borduas / 48 »
 Coll. Maurice Corbeil, Montréal.

54
7.48
ou *Objet totémique* (1948)
 h.t., 55,8 x 46,9 cm
 s.d.b.d. : « Borduas / 48 »
 Coll. Mme Vianney Décarie,
 Montréal.

55
Fête papoue (1948)
 h.t., 47 x 55,2 cm
 s.d.b.d. : « Borduas / 48 »
 Coll. Musée national Bezalel,
 Jérusalem.

56
1.49
ou *La Cité absurde* (1949)
 h.t., 33 x 45,7 cm
 s.d.b.d. : « Borduas / 49 »
 Coll. Georges-Étienne Cartier,
 Montréal.

57
Les Voiles blancs du château-falaise
(1949)
 h.t., 47 x 55.8 cm
 s.d.b.d. : « Borduas / 49 »
 Coll. Mme Jean Lanctôt, Montréal.

58
La Passe circulaire au nid d'avions (1950)
 h.t., 75,9 x 101,2 cm
 s.d.b.d. : « Borduas / 50 »
 Coll. Mrs Arthur Gibbs (Londres).

59
Lente calcination de la terre (1950)
 aquarelle sur papier, 28 x 23,4 cm
 s.d.b.d. : « Borduas / 50 »
 Coll. Louis Bernard, Montréal.

60
Sourire de vieilles faïences (1950)
 aquarelle sur papier, 26,6 x 21,5 cm
 s.d.h.g. : « Borduas / 50 »
 Coll. Maurice Jodoin, Préville.

61
L'Essaim de traits (1950)
 gouache sur papier, 25,4 x 20,3 cm
 s.d.h.g. : « Borduas / 50 »
 Coll. A. Campeau.

62
Au paradis des châteaux en ruines (1950)
 aquarelle sur papier, 20,3 x 25,4 cm
 s.d.h.d. : « Borduas / 50 »
 Coll. Jean McEwen, Montréal.

63
Tubercules à barbiches (1950)
 encre sur papier, 25,3 x 20,2 cm
 s.d.h.g. : « Borduas / 50 »
 Coll. Adrien Sheppard, Montréal.

64
Sucrerie végétale (1950)
 aquarelle sur papier, 20,3 x 25,4 cm
 s.d.h.g. : « Borduas / 50 »
 Coll. Jacques Parent, Montréal.

65
Sombre machine d'une nuit de fête
(1950)
 aquarelle sur papier, 25,4 x 20,3 cm
 s.d.b.d. : « Borduas / 50 »
 Coll. Camille Adam,
 Mont-Saint-Hilaire.

66
*Le Vent d'ouest apporte des chinoiseries
de porcelaine* (1950)
 encre sur papier, 20,3 x 25,4 cm
 s.d.b.d. : « Borduas / 50 »
 Coll. Mme Pervouchine, Montréal.

67
Rivalité au cœur rouge (1951)
 encre sur papier, 23 x 28 cm
 s.d.h.g. : « Borduas / 51 »
 Coll. André Gascon, Montréal.

68
La Raie verte (1951)
 aquarelle sur papier, 23 x 28,5 cm
 s.d.h.d. : « Borduas / 51 »
 Coll. Mme Philip T. Clark, Toronto.

69
Les Barbeaux (1951)
 encre sur papier, 25,4 x 20,3 cm
 s.d.b.d. : « Borduas / 51 »
 Coll. H. S. Mandell, Toronto.

70
La Religieuse (1951)
 sculpture sur bois, 31,6 cm de haut
 s.d. sur le socle : « Borduas / 51 »
 Coll. Marc Goyette, Montréal.

71
Canada (1951)
 sculpture sur bois, 23 cm de haut
 s.d. sur le socle : « Borduas / 51 »
 Coll. Irène Legendre.

72
Égypte (1951)
 sculpture sur bois, 43 cm de haut
 s.d. sur le socle : « Borduas / 51 »
 Coll. Philippe Plamondon, Beauport.

73
L'Écho gris (1952)
 h.t., 40 x 46 cm
 s.d.b.d. : « Borduas / 52 »
 Coll. H. S. Mandell, Toronto.

74
Réception automnale (1953)
 h.t., 96,5 x 119,5 cm
 s.d.b.d. : « Borduas / 53 »
 Coll. Albright-Knox Art Gallery,
 Buffalo, New York (don de la
 Seymour H. Knox Foundation, Inc.).

75
Le Retour d'anciens signes emprisonnés
(1953)
 h.t., 80,6 x 106,6 cm
 s.d.b.d. : « Borduas / 53 »
 Coll. GNC.

76
Il était une fois (1953)
 h.t., 81,2 x 106,6 cm
 s.d.b.d. : « Borduas / 53 »
 Coll. Raumann Gagnon, Montréal.

77
Figure aux oiseaux (1953)
 h.t., 81,2 x 106,6 cm
 s.d.b.d. : « Borduas / 53 »
 Coll. Agnes Etherington Art Centre,
 Queen's University, Kingston
 (don d'Ayala et Samuel Zacks, 1962).

78
Les signes s'envolent (1953)
 h.t., 114,3 x 147,3 cm
 s.d.b.d. : « Borduas / 53 »
 Coll. MBAM.

79
La Blanche envolée (1954)
h.t., 75,6 x 60,3 cm
s.d.b.d. : « Borduas / 54 »
Coll. Mme Claude Desrosiers,
Montréal.

80
L'Étang recouvert de givre (1954)
h.t., 61 x 76 cm
s.d.b.d. : « Borduas / 54 »
Coll. MACM.

81
Résistance végétale (1954)
h.t., 114,2 x 147,2 cm
s.d.b.d. : « Borduas / 54 »
Coll. AGO, Toronto
(legs de Charles S. Band, 1970).

82
Graffiti (1954)
h.t., 45,7 x 38 cm
s.d.b.d. : « Borduas / 54 »
Coll. M. Fleming, Toronto.

83
Plante généreuse (1954)
gouache sur papier, 78 x 57 cm
s.d.b.d. : « Borduas / 54 »
Coll. MACM (anc. coll. G. Lortie).

84
Les Pins incendiés (1954)
gouache sur papier, 76 x 56 cm
s.d.b.d. : « Borduas / 54 »
Coll. MACM.

85
Tic-tac-to (1954)
aquarelle sur papier, 45,7 x 60,3 cm
s.d.b.d. : « Borduas / 54 »
Coll. Arta.

86
Confetti (1954)
encre sur papier, 3,5 x 43,1 cm
s.d.b.d. : « Borduas / 54 »
Coll. Mme Alexander Best, Toronto.

87
Blanches figures (1954)
encre sur papier, 45,7 x 60,9 cm
s.d.b.d. : « Borduas / 1954 »
Trace perdue.

88
Trouées blanches (1954)
encre sur papier, 76,2 x 55,8 cm
n.s.n.d.
Coll. Guy Plamondon, Paris.

89
Baraka (1954)
encre sur papier, 55,8 x 76,2 cm
s.d.b.d. : « Borduas / 54 »
Coll. William B. Herman, Toronto.

90
Pulsation (1955)
h.t., 96,5 x 119,4 cm
s.d.b.d. : « Borduas / 55 »
Coll. GNC

91
Tendresse des gris (1955)
h.t., 91,4 x 76,2 cm
s.d.b.d. : « Borduas / 55 »
Coll. Laing Gallery, Toronto.

92
Les Voiles rouges (1955)
h.t., 38,1 x 45,7 cm
s.d.b.d. : « Borduas / 55 »
Coll. Marcel et Louise Lacroix,
Sillery.

93
Persistance des noirs (1955)
h.t., 45,7 x 38,1 cm
s.d.b.d. : « Borduas / 55 »
Coll. Mme Gordon McHale,
Montréal.

94
Tango (1955)
h.t., 114,3 x 147,3 cm
s.d.b.d. : « Borduas / 55 »
Coll. Maurice Corbeil, Montréal.

95
Franche coulée (1955)
h.t., 37,5 x 45 cm
s.d.b.d. : « Borduas / 55 »
Coll. Pierre Boulva, Montréal.

96
Martèlement (1955)
h.t., 48,2 x 58,4 cm
s.d.b.d. : « Borduas / 55 »
Coll. Sydney Fagan, Toronto.

97
Ardente (1955)
　h.t., 81,2 x 106,6 cm
　s.d.b.d. : « Borduas / 55 »
　Collection particulière.

98
Entre les piliers (1955)
　h.t., 50,8 x 60,9 cm
　s.d.b.d. : « Borduas / 55 »
　Collection particulière.

99
Blue Canada (1955)
　h.t., 76,2 x 91,4 cm
　s.d.b.d. : « Borduas / 55 »
　Coll. Lucien Bélair, Montréal.

100
Danses éphémères (1955)
　h.t., 58,4 x 76,2 cm
　s.n.d.b.d. : « Borduas »
　Collection particulière.

101
Souriante (1955)
　h.t., 99 x 119,3 cm
　s.d.b.d. : « Borduas / 55 »
　Coll. Agnes Etherington Art Center,
　Queen's University, Kingston
　(don d'Ayala et Samuel Zacks, 1962).

102
Graphisme (1955)
　h.t., 40,6 x 33 cm
　s.d.b.d. : « Borduas / 55 »
　Coll. Vicomtesse Bledisloc,
　Angleterre.

103
Chinoiserie (1956)
　h.t., 85 x 73 cm
　s.d.b.d. : « Borduas / 56 »
　Coll. Laing Gallery, Toronto.

104
La Grimpée (1956)
　h.t., 59,6 x 72,3 cm
　s.d.b.c. : « Borduas / 56 »
　Coll. GNC.

105
Chatoiement (1956)
　h.t., 147 x 114 cm
　s.d.b.d. : « Borduas / 56 »
　Coll. MACM (anc. coll. G. Lortie).

106
La Bouée (1956)
　h.t., 88,9 x 115,5 cm
　s.d.b.d. : « Borduas / 56 »
　Coll. P. Dobell, Toronto.

107
Expansion rayonnante (1956)
　h.t., 116,8 x 88,9 cm
　s.d.b.d. : « Borduas / 56 »
　Coll. Dr et Mme Max Stern,
　Dominion Gallery, Montréal.

108
3 + 3 + 4 (1956)
　h.t., 59,5 x 72,8 cm
　s.d.b.d. : « Borduas / 56 »
　Coll. MACM (anc. coll. G. Lortie).

109
Figures schématiques (1956)
　h.t., 129,5 x 195,5 cm
　s.d.b.d. : « Borduas / 56 »
　Coll. Paul Mailhot, Montréal.

110
Empâtement (1957)
　h.t., 98,4 x 59,6 cm
　s.d.b.d. : « Borduas / 57 »
　Coll. L. Bagrit, Angleterre.

111
Symphonie en damier blanc
ou *Symphonie 2* (1957)
　h.t., 194,2 x 129,5 cm
　s.d.b.d. : « Borduas / 57 »
　Coll. R. Borduas, Belœil.

112
Radiante (1957 ?)
　h.t., 115,5 x 88,9 cm
　s.d.b.d. : « Borduas / 57 »
　Coll. Harry Fogler, Toronto.

113
Silence magnétique (1957)
　h.t., 162,5 x 129,5 cm
　s.d.b.d. : « Borduas / 57 »
　Coll. AGO, Toronto
　(don de Sam et Ayala Zacks, 1970).

114
Fragments d'armure (1957)
　h.t., 129,5 x 195,5 cm
　s.d.b.d. : « Borduas / 57 »
　Coll. Stephen Hahn Gallery,
　New York.

115
Composition 34 (1957)
 h.t., 129 x 195 cm
 s.d.b.d. : « Borduas / 57 »
 Coll. MACM.

116
Composition 35 (1957)
 h.t., 129,5 x 195 cm
 n.s.n.d.
 Coll. MACM.

117
Caresses insolites (1957)
 h.t., 99 x 81,2 cm
 s.d.b.d. : « Borduas / 57 »
 Coll. Dr et Mme Max Stern,
 Dominion Gallery, Montréal.

118
Composition (1957)
 h.t., 73 x 59,6 cm
 s.d.b.d. : « Borduas / 57 »
 Coll. Jules Loeb.

119
Composition 9 (1957 ?)
 h.t., 60 x 79,5 cm
 n.s.n.d.
 Coll. MACM.

120
Noir et blanc (1958 ?)
 h.t., 60,9 x 50,8 cm
 s.n.d.b.d. : « Borduas »
 Coll. Sydney Fagan, Toronto.

121
Végétative (1958 ?)
 h.t., 60,9 x 45,7 cm
 s.n.d.b.d. : « Borduas »
 Coll. particulière, Ottawa.

122
Nœuds et colonnes (1958)
 h.t., 80,6 x 99,2 cm
 s.d.b.d. : « Borduas / 58 »
 Coll. Burton T. Richardson, Toronto.

123
Éventails ou roseaux (1958)
 h.t., 59,6 x 73 cm
 s.d.b.d. : « Borduas / 58 »
 Coll. Stuart Griffith, Ottawa.

124
Repos dominical (1958)
 h.t., 59,6 x 73 cm
 s.d.b.d. : « Borduas / 58 »
 Coll. Charles S. Band, Toronto.

125
La Fourmi magicienne (1958)
 h.t., 59,6 x 73 cm
 s.d.b.d. : « Borduas / 58 »
 Coll. Julius Kuhl, Toronto.

126
Composition 46 (1958 ?)
 h.t., 73 x 92 cm
 n.s.n.d.
 Coll. MACM.

127
Composition 1 (1958 ?)
 h.t., 71,5 x 92 cm
 n.s.n.d.
 Coll. MACM.

128
Sans titre (1958)
 h.t., 50,8 x 60,9 cm
 s.d.b.d. : « Borduas / 58 »
 Coll. R. G. Best, Windsor.

129
Composition 56 (1958)
 h.t., 96,5 x 78,7 cm
 s.d.b.d. : « Borduas / 58 »
 Coll. R. Borduas, Belœil.

130
Composition 37 (1958 ?)
 h.t., 130 x 97 cm
 n.s.n.d.
 Coll. MACM.

131
Composition 38 (1958 ?)
 h.t., 130 x 97 cm
 n.s.n.d.
 Coll. MACM.

132
Composition 39 (1958 ?)
 h.t., 130 x 97 cm
 n.s.n.d.
 Coll. MACM.

133
Composition 22 (1958 ?)
 h.t., 80,5 cm x 100 cm
 n.s.n.d.
 Coll. Stedelijk Museum, Amsterdam
 (don de Willem Sandberg).

134
Composition 43 (1958 ?)
 h.t., 92,6 x 73 cm
 n.s.n.d.
 Coll. Alex G. Adamson, Toronto.

135
Abstraction en bleu (1959 ?)
 h.t., 92 x 73,6 cm
 n.s.n.d.
 Coll. AGO, Toronto
 (don de M. et Mme S. J. Zacks, 1961).

136
Composition 66 (1959 ?)
 h.t., 60 x 73 cm
 n.s.n.d.
 Coll. MACM.

137
Verticalité lyrique (1959 ?)
 h.t., 119,3 x 91,4 cm
 n.s.n.d.
 Coll. particulière, Montréal.

138
Sans titre (1959 ?)
 h.t., 118 x 62,1 cm
 n.s.n.d.
 Coll. Marcelle Ferron, Saint-Lambert.

139
Composition 41 (1959 ?)
 h.t., 116 x 89 cm
 n.s.n.d.
 Coll. MACM.

140
Composition 24 (1960 ?)
 h.t., 88,9 x 116,2 cm
 n.s.n.d.
 Coll. GNC.

141
Composition 69 (1960 ?)
 h.t., 61 x 49,6 cm
 n.s.n.d.
 Coll. R. Borduas, Belœil.

Index des oeuvres citées

A

B

C

D

G

H-I

J

O

P

Q

R

S

T

V - Y

Index onomastique

A

B

C

D

E

F

G

H

I

J

K

L

M

N

O

P

Q

R

S

T

U

V

W

X-Y-Z

Table des matières

LIVRE III : LA PÉRIODE NEW-YORKAISE

LIVRE IV : LA PÉRIODE PARISIENNE

Achevé d'imprimer à Montréal par les Presses Élite Inc.,
pour le compte des Éditions Fides,
le trentième jour du mois d'août de l'an
mil neuf cent soixante-dix-huit.

Imprimé au Canada

Dépôt légal — 3e trimestre 1978
Bibliothèque nationale du Québec